■ 戦争美術の証言（下）

［監修］五十殿利治　　美術批評家著作選集 ◆第21巻◆

［編］河田明久

ゆまに書房

凡　例

一、『美術批評家著作選集』は、日本独自の美術運動の推進や同時代の美術界に影響を与えた美術批評家および美術ジャーナリストと看做される人物や、近代日本の美術批評を考察するうえで不可欠なテーマごとに、単行本および雑誌掲載記事等の文献資料を編纂するものである。

一、編纂者は、単行本および雑誌掲載記事等の選定を行い、評伝、収録文献資料の解題、主要著作目録または主要参考文献を執筆した。ただし巻によっては評伝と解題を兼ね合わせた解説を執筆した。

一、本巻は『美術批評家著作選集　第21巻　戦争美術の証言（下）』として、昭和期（一九四二年～一九四六年）の「戦争美術」「戦争画」をめぐる同時代の言説および関連文献を収録する。

一、本シリーズの製作にあたり、原則として、原本のカラー図版はモノクロとした。また寸法については適宜縮小した。

一、本シリーズにおいては、原本の本文中に今日では使用することが好ましくないとされる用語・表現が見られるばあい、収録した文献資料の刊行された時代背景に鑑みあえてそのままとした。

一、底本の保存状態および欠損・破損により判読が難しい箇所がある。

一、『美術批評家著作選集』第六回配本全二巻の構成は左記の通りである。
　第20巻　戦争美術の証言　（上）〔河田明久編纂〕
　第21巻　戦争美術の証言　（下）〔河田明久編纂〕

目

次

大東亜文化の建設的課題（座談会）

第一回

『美術文化新聞』一九号（一九四二年一月一一日）　27

第二回

『美術文化新聞』二〇号（一九四二年一月一八日）　33

『美術文化新聞』二一号（一九四二年一月二五日）　37

〔出席者〕江川和彦／北園克衛／植村鷹千代／笠原秀夫／佐久間善三郎

高村光太郎／川路柳虹（対談）　東亜新文化と美術の問題

（一）『旬刊美術新報』一三号（一九四二年一月二〇日）　42

（二）『旬刊美術新報』一四号（一九四二年二月一日）　46

浅利篤　工場と美術家──美術人を信ず　『旬刊美術新報』一四号（一九四二年二月一日）　51

三雲祥之助　大東亜戦争と美術に及ぼす影響　『生活美術』二巻二号（一九四二年二月）　52

植村鷹千代　戦争画に就いて　『生活美術』二巻二号（一九四二年二月）　56

決戦下の美術を聴く　『生活美術』二巻二号（一九四二年二月）

加藤顕清　美の尊厳に生きよ　66

瀧口修造　大東亜戦争と美術　67

伊原宇三郎　現代画家の使命　69

浅利篤　決戦下の美術　71

太田三郎　大東亜戦が結果づける芸術　73

鈴木進　大東亜文化の美術へ　74

伊原宇三郎　大東亜戦争と美術家　『新美術』六号（一九四二年二月）　78

石井柏亭　国民の誓ひ　『美術文化新聞』二六号（一九四二年三月一日）　85

佐波甫　大東亜美術の根本理念　『美術文化新聞』二七号（一九四二年三月八日）　88

桐原葆見　新しき美の創造─生産美術出でよ　『新美術』八号（一九四二年四月）　92

桑原少佐　文化戦と美術家の役割　『美術文化新聞』三一号（一九四二年四月五日）　97

大東亜文化圏の構想（座談会）

（一）『美術文化新聞』三三号（一九四二年四月二六日）

（二）『美術文化新聞』三四号（一九四二年五月三日）　118

〔出席者〕桑原少佐／秦一郎／荒井新／佐波甫／江川和彦／園部香峰／荒城季夫／佐久間善三郎／

中村恒雄

　　　　　　　　　　　　　　　　　　　　　　　　　102

佐波甫　二、三の提案　『新美術』九号（一九四二年五月）　127

大東亜戦と美術（座談会）　『季刊美術』一巻二号（一九四二年五月）　131

〔出席者〕今泉篤男／田中一松／土方定一／藤森順三

大東亜戦争と海洋思想（座談会）

（一）『美術文化新聞』三六号（一九四二年六月七日）　146

（二）『美術文化新聞』三七号（一九四二年六月一四日）　156

（三）『美術文化新聞』三八号（一九四二年六月二一日）　166

（四）『美術文化新聞』三九号（一九四二年六月二八日）　170

〔出席者〕濱田少佐／原栄之助／河辺梅村／吉村忠夫／矢沢弦月／石川寅治／石川重信／外山卯三郎／佐久間善三郎／中村恒雄

横川毅一郎　現代日本画壇論─主として「技術以前」に属する諸問題の批判　『画論』一〇号（一九四二年六月）　175

今泉篤男　官展の目標　『新美術』一一号（一九四二年七月）　182

福沢一郎　戦争画の矛盾　『新美術』一一号（一九四二年七月）　185

植村鷹千代　絵画史発展の条件　『画論』一一号（一九四二年七月）　187

『美術文化新聞』四二号（一九四二年七月一九日）

モニュマンタル芸術運動──造営彫塑人会生る／綱領／趣旨

高村光太郎　われ等芸術家は再び祖先の芸術精神に生きん　194

井上司郎　芸術家の魂により時代を導け　196

柳亮　勝利者の芸術を作れ　197

高木紀重　実践目標は明確　『美術文化新聞』四三号（一九四二年七月二六日）　198

本郷新　記念碑の造型　『新美術』一二号（一九四二年八月）　201

森口多里　目的芸術としての絵画　『国画』二巻八号（一九四二年八月）　206

大山広光　日本画の戦争表現に就ての考察　『国画』二巻八号（一九四二年八月）　211

植村鷹千代　美術における美と術　『美術文化新聞』四九号（一九四二年九月六日）　214

池上恒　陸軍美術教育と芸術家の覚醒　『旬刊美術新報』三五号（一九四二年九月一日）　217

〔戸川行男〕　生産美術協会の設立に就て　『新美術』一四号（一九四二年九月）　220

『美術文化新聞』五九号（一九四二年十一月一五日）

生産美術協会生る／創立主意書　222

高村光太郎　工場の美化運動　224

目で見た実戦・彩管部隊座談会　『朝日新聞』一九四二年五月一四日（夕）　225

〔出席者〕藤田嗣治／宮本三郎／栗原信／吉岡堅二／壁谷

『大東亜戦争　南方画信』（陸軍美術協会　一九四二年九月一五日）

陸軍派遣画家南方戦線座談会　230

〔出席者〕藤田嗣治／山口蓬春／寺内万治郎／鶴田吾郎／田村孝之介／宮本三郎／荻須高徳／住喜代志

黒田千吉郎　戦争画について　243

三輪晁勢　南方戦跡巡りて

（一）『美術文化新聞』六一号（一九四二年一一月二九日）

（二）『美術文化新聞』六九号（一九四三年一月二四日）
248

246

『改造』二四巻一二号（一九四二年一二月）

一年の収穫　陸海報道班員派遣員座談会　250

〔出席者〕尾崎士郎／石川達三／富沢有為男／大木惇夫／浅野晃／藤田嗣治／宮本三郎／向井潤吉／猪熊弦一郎／山口蓬春

平櫛孝　「一年の収穫」座談会に寄せて　南方文化工作私見
268

藤田嗣治　戦争と絵画

（上）『東京日日新聞』一九四二年一二月一日

（下）『東京日日新聞』一九四二年一二月二日
271　270

植村鷹千代　大東亜戦争と日本美術　『新美術』一七号（一九四二年一二月）
272

荒城季夫　大東亜戦争美術展

（上）戦争画へ新生面　『朝日新聞』一九四二年一二月一一日 276

（下）示された実力　『朝日新聞』一九四二年一二月一二日 277

『大東亜戦争　南方画信　第二輯』（陸軍美術協会　一九四二年一二月二〇日）

平櫛孝　戦時下美術家への要望 279

藤田嗣治　兵隊さんの手紙と今度の作画 282

山口蓬春　香港浅水湾 283

中村研一　鉄条網を切る 284

吉岡堅二　南へ南へ 284

中山巍　パレンバンの記 286

宮本三郎　会見図に就いて 286

猪熊弦一郎　マニラの街にて 289

田村孝之介　或る日の記―ビルマにて 291

栗原信　飛行機 292

鶴田吾郎　南空を征く　292

荻須高徳　仏印の印象　294

田中佐一郎　従軍手帖より　295

向井潤吉　出発・上陸よりマニラまで　297

清水登之　ニッパとダイヤ　298

伊原宇三郎　ビルマ行　300

小磯良平　バリ島日記抄　301

戦争画制作の苦心を語る

（一）藤田嗣治／佐藤敬／藤本東一郎／有岡一郎／矢沢弦月／石川滋彦／田辺穣／中村研一
　『美術文化新聞』六四号（一九四二年一二月二〇日）　302

（二）川島理一郎／鶴田吾郎／高沢圭一／高田力蔵／猪熊弦一郎／横江嘉純／円鍔勝二
　『美術文化新聞』六六号（一九四三年一月三日）　305

（三）向井潤吉／栗原信／田村孝之介／国澤和衛／奥瀬英三／寺内万治郎／高光一也
　『美術文化新聞』六七号（一九四三年一月一〇日）　308

（四）渡辺義知／三輪晁勢

『美術文化新聞』六八号（一九四三年一月一七日）

四宮潤一　大東亜戦争美術展を観て　『美術文化新聞』六五号（一九四二年一二月二七日）311

戦果に輝く彩管　大東亜戦争画座談会　『週刊朝日』四二巻二六号（一九四二年一二月二七日）

〔出席者〕藤田嗣治／山口蓬春／伊原宇三郎／中村研一

尾川多計　写実への志向―現代洋画壇の帰趨　『季刊美術』一巻四号（一九四二年一二月）313

軍事美術第一回研究会　『美術文化新聞』六六号（一九四三年一月三日）331

藤田嗣治　戦争画への精進

（上）一路邁進の秋　『朝日新聞』一九四三年一月七日

（下）われらの大使命　『朝日新聞』一九四三年一月八日338

木村重夫　思想戦線における絵画―大東亜戦争美術展を観て317

342

343

『国画』三巻一号（一九四三年一月）　344

藤田嗣治　欧州画壇への袂別　『改造』二五巻二号（一九四三年二月）　348

藤田嗣治　戦争画に就いて　『新美術』一九号（一九四三年二月）　352

柳亮　戦争美術の浪漫性と写実性──大東亜戦争美術展評　『新美術』一九号（一九四三年二月）　353

本荘可宗　国画の現代的課題　『国画』三巻三号（一九四三年三月）　364

楢原祐　陸軍美術を観て　『美術文化新聞』七九号（一九四三年四月四日）　368

栗原信　昨日の画家　今日の画家　『画論』二〇号（一九四三年四月）　370

遠藤元男　歴史画の現代的意義　『国画』三巻四号（一九四三年四月）　373

高沢圭一　伝単戦　『紙弾』（支那派遣軍報道部　非売品　一九四三年六月二〇日）　379

向井潤吉　比島派遣軍報道班員として　『生活美術』三巻七号　（一九四三年七月）　385

栗原信　マライ宣伝班の仕事　『生活美術』三巻七号　（一九四三年七月）　389

三浦和美　戦闘と造形技術　『生活美術』三巻七号　（一九四三年七月）　393

大智浩　宣伝資料の製作　『生活美術』三巻七号　（一九四三年七月）　395

戦争と美術　（座談会）　『画論』二三号　（一九四三年七月）　398
〔出席者〕　山内一郎／藤田嗣治／中村研一／中島健蔵／山口蓬春／日名子実三／住喜代志

鶴田吾郎　生産美術の態勢　『画論』二四号　（一九四三年八月）　407

田近憲三　美術の建設とルネッサンス時代

（一）『旬刊美術新報』六九号（一九四三年八月一〇日）

（二）『旬刊美術新報』七〇号（一九四三年八月二〇日）
409 412

新美術建設の理念と技術（座談会）『画論』二五号（一九四三年九月）

〔出席者〕佐藤敬／嘉門安雄／岡鹿之助
416

田村孝之介　戦争画のこと　『生活美術』三巻一〇号（一九四三年一〇月）
428

楢原祐　決戦美術を観て　『美術文化新聞』一〇五号（一九四三年一〇月三日）
430

構想絵画の問題　『旬刊美術新報』七五号（一九四三年一〇月）
431

猪熊弦一郎（談）／向井潤吉（談）　雨のビルマ戦線　『朝日新聞』一九四三年一〇月一一日
432

植村鷹千代　決戦下における生産美術の使命について――レアリズムへの努力を求む
『画論』二七号（一九四三年一一月）
435

荒城季夫　大東亜戦争展を観る

（一）戦果の生きた記録　『朝日新聞』一九四三年一二月一〇日　439

（二）〝近代戦〟表現の問題　『朝日新聞』一九四三年一二月一一日　440

（三）課題芸術の本格化　『朝日新聞』一九四三年一二月一二日　441

柳亮　大東亜戦争美術展評　『美術』二号（一九四四年二月）　443

遠山孝　決戦と美術家の覚悟　『美術』一号（一九四四年一月）　448

美術家と戦闘配置（座談会）　『美術』二号（一九四四年二月）　454

〔出席者〕笠置季男／福田豊四郎／宮本三郎／鈴木栄二郎／藤本詔三

井上司朗　皇国美術確立の道　『美術』三号（一九四四年三・四月）　465

石井柏亭　日本の美術は斯くある可し　『美術』三号（一九四四年三・四月）　473

秋山邦雄　本年度記録画に就て　『美術』四号（一九四四年五月）　477

山内一郎　作戦記録画の在り方　『美術』四号（一九四四年五月）　478

柳亮　大いなる野心をもて――陸軍美術展評　『美術』四号（一九四四年五月）　482

植村鷹千代　記録画と芸術性　『美術』四号（一九四四年五月）　494

藤田嗣治　戦争画制作の要点　『美術』四号（一九四四年五月）　498

柳亮　陸軍美術展評――向上した戦争画　『朝日新聞』一九四四年三月一〇日　500

親泊朝省中佐　ガ島を偲ぶ――陸軍美術展を観て　『週刊朝日』四五巻一三号（一九四四年四月二日）　501

向井潤吉　緬印国境にて　『美術』五号（一九四四年六月）　503

中村直人　軍需生産美術挺身隊の発足　『美術』五号（一九四四年六月）　504

鶴田吾郎　軍需生産美術推進隊の初期行動　『美術』七号（一九四四年八月）　506

山内一郎　戦力と美術（二）　『美術』七号（一九四四年八月）　507

岡本一平　大陸に戦ふ忰へ　『文芸春秋』二二巻九号（一九四四年九月）　510

戦争画と芸術性（座談会）　『美術』八号（一九四四年九月）　513
〔出席者〕秋山邦雄／山内一郎／山脇巌／森口多里／田中一松／柳亮／江川和彦／田近憲三／今泉篤男／谷信一／富永惣一／大口理夫

鈴木治　絵画におけるロマネスク―近代絵画の再建　『美術』一〇号（一九四四年一二月）　522

柳宗悦　時局と美の原理　『文芸春秋』二三巻一号（一九四五年一月）　527

藤田嗣治　空中戦を描くまで

『週刊朝日』四七巻一号（一九四四年一二月三一日・一九四五年一月七日）　532

野間清六　文展観覧雑感　『美術』二巻二号（一九四五年二月）　534

北川桃雄　竹の台初冬―戦時文展所見　『美術』二巻二号（一九四五年二月）　536

伊原宇三郎　闘魂死生を超越する―陸軍特攻飛行隊員と起居した二日間の感激
『週刊朝日』四七巻七号（一九四五年二月一八日）　539

時評　『美術』二巻三号（一九四五年三月）　543

吉原義彦　決戦軍需生産美術展覧会　『美術』二巻三号（一九四五年三月）　544

田村孝之介　火焔を潜つて　『週刊朝日』四七巻一二号（一九四五年三月二五日）　546

伊原宇三郎　（談）　実力を発揮させよ　『朝日新聞』　一九四五年七月七日　548

美術界動静　『週刊朝日』　四七巻二八号・二九号　（一九四五年七月一五日・二二日）　550

宮田重雄　美術家の節操　『朝日新聞』　一九四五年一〇月一四日　551

鶴田吾郎　画家の立場　『朝日新聞』　一九四五年一〇月二五日　552

藤田嗣治　画家の良心　『朝日新聞』　一九四五年一〇月二五日　552

尾川多計　厳粛な自己批判——戦後の美術界　『美術』　二巻五号　（一九四五年一一月）　555

伊原宇三郎　戦争美術など　『美術』　二巻五号　（一九四五年一一月）　557

宮田重雄　「美術家」の節操について　『美術』　二巻六号　（一九四五年一二月）　559

連合国軍の肝煎りで米国へ渡る戦争画　数十年後には再び故国へ

『朝日新聞』一九四五年一二月六日　561

鈴木治　戦争美術の功罪—美術に於ける公的性格と私的性格

『美術』三巻一号（一九四六年一月）　562

木村荘八　戦争記録画　『太陽』一巻二号（一九四六年二月）　571

遠山孝　美術の生活化—私のささやかな構想　『美術及工芸』一巻一号（一九四六年八月）

574

米人の眼に映つた戦争画　『朝日新聞』一九四六年九月一六日　576

解説　河田明久　579

美術批評家著作選集　第21巻　戦争美術の証言（下）

大東亞文化の建設的課題

世界の黎明訪れ

生活と文化の革新へ

第一回座談會

出席者　江川和彦、
北園克衞、笠原秀
夫、佐久間善三郎
昭和十六年十二月二十五日
本社編輯局に開催

われ等は赫々たる大戰果に輝く昭和十七年の新春を迎
ふ、威武既に米英を壓し、皇軍の進むところ皇化彌々
洽ねく、大東亞十億民族の輝かしい生活と文化は、皇
國の聖義的な聖戰・大東亞戰爭完遂によって、新たに
建設されんとしてゐる、今やわれわれは文化
の黎明け、跫音高く訪れつゝある、われ等の待ちに待ちたる世界
の戰士として。全力を擧げ必勝の信念を以て勇往邁進
し、國家奉公の誠を致さねばならない。本社では新春劈頭「大東
亞文化の建設的課題」と題し、世界史過程における大東亞共榮圈
にわたって徹討することにした

▲藝術家としての蹶起の仕方　▲新しい世界觀の支持　▲この際に
は積極性のみ必要　▲日本國民獨自の作品を生め　▲制作以前の問
題が重要視される　▲美術家は甘かされて來た　▲藝術家の心理は
幽玄だ　▲團體の企圖性に就て　▲新世紀と既成團體の變貌　▲既成
團體の牙城搖ぐ　▲軍事美術への認識昂まる　▲アーチザンの問題
▲生活美術の宣意義

藝術家として蹶起の仕方

●佐久間　米・英に對し宣戰の大詔
が渙發されました、美術家は、
これを契機に立上り、前線で戰
つてゐる皇軍勇士に負けないや
うに國家に御奉公しようと、愛
國精神に燃えてをります。なか
なか腰を上げなかった東西日本
藝壇の人たちも愈起して、これ
から、いよいよ赤誠を示す實行
運動にかゝらうと相談してゐる
やうなわけです。

こんなわけで愚ての美術家はこ
の際立上って滅私奉公大東亞戰
爭完遂のために働かねばならぬ
と決意を固めたのでありますが
具體的な問題については、もっ
と深く檢討して見なければなら
ぬことが多いと思ひますので・
これからボツ〳〵始めやうと思
ひます。まづ江川さんに話のき
つかけをつくるため、意見を提
示して貰ひたいと思ひます。

●江川　最初に僕が云ひたいのは・

やつぱり大東亜建設のための聖
戦完遂といふ非常に大きなもの
に常に敵してゐるといふことだ。
この場合
の日本人
の人生観
とか世界
観とかい

江川和彦氏

戀らなくてはならないと思ふ。
世界歴史が全く戀らうとしてゐ
るのだ。その上で佐久間君の云
つたことが考へられるわけだ。
だから檢討するよりはむしろ具
體的に美術方面にもこの場合の
藝術家としての日本人の立上り
方、いはゆる蹶起の仕方はどう
しなくてはならないか、當然實
行してゆかなければならないそ
の具體的な方法をはつきり出し
た方がいゝ。どこでゝもいゝか
らお互にやつてゆかなければな
らない時だと思ふ。もう理論の
時ではない。

佐久間　その具體的な方法として
は、例の東京美術家常會といふ

二つの藝術的
行動

笠原　やることは澤山ある。しか
しそこには積極的な仕事と消極
的な仕事と両方あると思ふので
すね。例へば、國民を強く動か
すやうな仕事、表れとして強い
もの、それだけが強いものでは
ない。見にないところでやる、
個人の仕事としては見られなく
ても何か大きな動因となるやう
な仕事、地味ではあるがこれも
積極的な仕事と云へるでせう。

江川　消極的なものと積極的なも
のがあるといふが、こゝまでは
つきりしてくれば消極的なもの
はいらんと思ふね。積極的なと
ころにだけ向はなくてはならな
い。だから、若し今の場合消極
的なものがあるとすれば積極的
なものを裏づけるものとしてだ
け意味がある。

笠原　とすると積極的と云ひ消極
的のとめはどこ
そのけち
めはどこ
でつける
か・それ

笠原秀夫氏

が先づ必要になつてくる。
江川　文化の機能についていふな
ら積極的と消極的と云ひわけの
吾の實際行動若しくは態度とし
てはもはや積極的なもの消極的
なものなどといふ見方はなくな
つてしまふ。働きかけないと云
ふ意味から云へば基本的なもの
が消極的なものと君は考へてる
るんぢやないですか。

笠原　基本的なものは消極的と思

新しい世界観
の支持

はれがちなのです。それだけに
こゝをはつきりさせておく必要
がある。例へば戦争は時代を進
める最も積極的な行動だと思ふ
しかしその行動は直接の戦闘だ
けではなくてそれを有利に遂行
するためのいろんな行動がある
國民にしても生産の問題・國民
の士氣の昂揚などいろ〳〵ある
でせう。そのどつちにも文化的
な活動の領域があるのだけれど
また戦争前の準備、つまりその
行動の前の基本的な用意もあり
ます。同樣に藝術行動に於ける
る殺極性にも、多くの場面があ
るのだが・それをひつくるめて云
へばこの大東亜戦争の完遂に参
加するといふことになる。それ
が一番積極的なのだが、その参
加が藝術行動としては、さつき
江川さんが云つた世界観が戀ら
なくてはならないといふ、その
新しい世界観の支持、そのため
の啓發と古い世界観への闘ひと
して出てこなくてはならない。

基礎的なものが積極的だといふこともこゝで解決される。

江川　つまり今妥協消極的だと思はれて來たものも積極化せねばならないといふ一般論をいふわけだね。

この際には積極性のみ必要

佐久間　それを具體的に屏開してみやう。いま二人のお話を聞いてこういふ風に屏開しておいてたらと思ふのだが、まあ繪かきといふことは繪かきが從軍して戦争畫をかくと云ふ、その藝術行動は積極的なものであって、アトリエに閉籠ってゐる繪物をかくといふことは消極的な行動だといふことにしていゝかどうか、と。

江川　それだ。　間違ってくると思ふ。今此處で云ってゐるのは、今日の日本國民として世界各國の前に立ちあがる場合の積極性と消極性が問題になるのではないか。一つの林檎を畫いても積極的であり・戦争を畫いても消極的になる場合もある。

佐久間　お話の通りたしかにそうだ。

江川　そこへくると積極性といふことは樣式とか形式とかいふものから出てくるのではなく、日本人としての重大時局に當っての態度に積極性が要る。それがまづ一番に要るんじゃないか。この場合の日本人としては積極性だけが要るんじゃないか。

笠原　積極性と、積極性とは別なり、行動なりとは別になりますね。例へばさつきの常會の話、それが出來たといふことはたしかに積極的な行動なのだが、問題はそこから何が出てくるか、この時代の爲の積極的な仕事が營まれるかどうか、そこから出てくるものが乏しいとすれば結果は消極的になる。勿論、常會が出來たといふことは作家、時局への積極性を示すものには違ひな

佐久間　積極的な態度といふものに對して作家が「おれは積極的な氣持で仕事をしてゐるのだ」と云ふ。この場合その心がまへが積極的だといふだけでその作品を容認していゝかどうかこれをがんばられたら困る。

佐々間　それは困る。　（笑聲）

いんだけれど……。そこでまたこんなことも考へられるんです

日本國民獨自の作品を生め

北園　それは出來ないことはないね。例へば創作行為の場合に於いてもその作家がね、如何に自分が積極的に畫家として時局に卽應してゐると云っても、その作品が洋畫の場合、マチス亞流であったりユトリロの眞似であったり、そういふやうな傾向で作品をかいたりした、その人は自分の云ふことを證明してゐないと思ふのですよ。その人が非常に時局的な態度で制作をしたければ、いまだ曾って比較するものゝないやうな、例へば、豪壯とか強烈とかね、また森嚴な、現在われゝが日本國民として持ってゐるやうな、いゝと必死の雰圍氣とね、それから日本の、現在日本人でなければ出來ないやうな作品が、そこに必然に生れてこなければならないといふやうに僕は考へる。

笠原　創作が制作前のものと切り離せないことがはっきりすればいゝんです。たゞこういふ時期にはまやかしものゝ蝨く餘地が多いんです。疑々しいが何ゝ出さないといふ。頼るですね。しかもそれがどうかすると大きなものに見られる危險さゝある。それにしても無いよりは有った方がいゝんでせうがね、たゞそれを有用なものとする爲にはそれら

を具體的な行動の中に組織しなければならない。結局その一般に行動を與へる組織が必要になる。作家としては作品活動が、勿論主要なものなのですが、場合によつては技術家としても行動する、そういふ組織ですね。さつき云つた常會、あれがさういふ組織の一つの單位になればいゝと思ふ。

そこでまた消極と積極の問題ですがね、積極的な行動が消極性に向つてゐる場合が相當ある。それがどれほど熱意に充ちて見られるとしても敗北的な方向にあるとすれば熱意しなくてはならないし、また新たな方向を、つまりその熱意を積極性に向けてゆかせなくてはならない。また積極性に向ひながらも消極的な態度にゐるものがありますね。これは積極的な態度に促さなければならない。批評もその爲の役割を持つてはゐるんですが、具體的には組織的な

行動の中で最もよく果されることになるでせう。常會がそういふとふまで發展しなくてはうそうだと思ふんです。この場合、積極とは新しい世界觀消極性とは昨日の世界觀と考へていゝでせう。その新しい世界觀としての表場が行動の中で、主として作品行動の中で強固に築かれてゆくんです。

制作以前の問題が重視される

佐々間　いま美術家の云ひ分を聞くと、自分は非常に張り切つてゐる、と云ふやうにその話をするんだけれど、いま北園さんが話してしやつに實際術作品を見た場合、從前通りであまり大して變つてゐないと僕には思はれるんで、本當に時局を認識し本當に積極的であれば作品にさう した糖神が表現されなければならんのだが、まあ忌憚なく云へば今の作家は口先だけで自己瞞

隣におちいつてゐると云ふ譏りをうけても仕方がないんぢやないかと思ふ。

北園克衛氏

北園　それは非常に同感だ。さつき江川さんに云はれたやうに問題は筆をとる以前の態度が最も今のところ重視されなくてはならないのでこれがはつきりしてゐない限りは結局在來の美術家の平常的な延長にすぎない。

佐々間　同感だ。今ね、重要視されてゐることは制作以前の問題であつてね、それを具體的に云へば、美術家がどういふ精神を持つてゐるかと云ふことが、されんければならん。そのこと に就てちよつと僕は例をあげてみたいと思ふ。ある畫家が、實際に戰争に行つて彈丸の下をくぐつて來た。その人の云つた言葉について非常に僕は感銘を深

くしたことがあるんです。從軍して第一線に兵隊と共に行動して彈丸の下をくぐる時は、自分に少しも慾が、つまり我慾といふものが無くなるといふのです。兵隊、共に七人た人敵をたふす、といふ精神にみち〳〵てくるといふことです。その時の氣持はいふ精神だけになるといふのです。つまり全體のために自己の生命を乘てかゝるわけですが、そういふ精神が日本人の傳統的に培はれて來た民族精神ではないかと思ふ。またかうした精神が、制作以前の藝術家の心境になければならんと思ふ。協同の敵性に向つて全力を結集し、自己犧牲を、體當りが獻身ないし命がけの橋へ、そして作の場合にも必要なのだ。

美術家は甘かされて來た

江川　そうなると僕はちよつと云

ひたいんだがね。さつきも話しとといふことが、やがてこの後があったやうに、作家と話しあつて見れば時局を認識してゐることはわかる。こうした時期になれば誰でもそうだと思ふ。話しあへば誰もそうに違ひないのだが、それが藝術作品となれば少しもそうはつきりと今すぐ出るものではない。それを以て自己瞞着とはなすのは云ひ過ぎると思ふ。こういふ場合に佐久間君の話にあつた聖戰の體驗で無我の境に入るといふのも當然家に要求するといふのも當然ですがね、藝術表現の場合は必何といふのかな、考へてゐると感じてゐることゝかが直ぐ形式には表れないのだ。藝術家としての技術、態度としての教養と習練が必要だ。それが出てくるのは直ぐ樣のものではない藝術家ばかりではない、實際の日常生活の場合にだってそうぢやないか。それを直ぐ結びつけないで。國民としての態度を持

つといふことが、やがてこの後の藝術の素地を養つておくことが、今の場合の必要なことではないか と僕は思ふ。

●●●だから、その考へてゐることが出來るだけ早く表現をとるやうに、いつも自分を敵ひてゐなくてはいけない。

北園 江川さんのさつきのお話は僕も充分諒解出來ると思ふのですが、それは實際問題としては常然そういふやうに考へるのが安當、あると思ふのですがね併しこゝ迄そういふやうな考へ方が非常に藝術家を甘やかしてきたやうに僕はいま考へるので嚴密に云へば、藝術家の仕事といふのは表現されたその瞬間が常に眞劍勝負だと考へる。

藝術家の心理は幽玄だ

佐久間 我社の新世紀に敢鬪する作家欄に登場した作家の話を聞くといふと、皆立派は心機へは

出てゐるんだが末だはつきり言ひきれないものが殘つてゐるやうである。それほど藝術家の心理といふものはデリケートで幽玄だ。美術家に雜言を放って得々としてゐる者には、眞の藝術は分らないかも知れぬ。藝術には悠久の眞理が存在する。宗教的に言へば啓示、或ひは宇宙的精神が內容となってゐなければならぬ。神を恐れず物理的な支配、權力を謳歌してゐる輩には、美の眞髓を嚴密して理解出來ない。本當の藝術家と假飾を被った似而非藝術家とを區別する聰力が必要であると思ふ。われわれは懸隔けるほど自惚れてはならない。此隈偉大な藝術家の輩出を欲願するのだが偉大とは民族の運命を擔って立上り、民族の否人類全體の意志を表現してくれるやう

佐久間善三郎氏

な藝術家をいふのです。迷ってゐる人達を引張ってゆくには何が大切か。懸想はしないおや駄目でせう。言葉だけけられてゐるんだが、それだけでは貝體的。聴き出せない人がある。そこでさつきさつた行動的な組織とか、團體に於ける導性とかゞ問題になってくる。

國體の企畫性について

江川 その問題は、さつきの北園君の云ったやうに僕の云った言葉は常識的には作家を甘やかすことになるが、その態度の作家を相手にして云ってゐるのではない、勿論態度だけでなく藝術方配へも精進しなくてはならないといふことはどこまでも必要で、それを普通の程度で云へば甘やすやうに云ひ方になってしまふけれども、そう云ふ認識で押してゆくと、ほんの僅かの間に傑作藝術ばかり出來てしまふ

そんなことはあり得やうか。そこで笠原君の云ふ旦體的に何を出す、、どういふ方法でこの態度なり精神なりを實踐するかといふ、それを考へなくてはならないが、まづそうなつてくると今までの團體のやうな行き方が否定されるやうになつてくるわけで、個々の作家の問題よりもこの方が重要になつてくる。

佐久間　いま江川さんがお話になつたやうにこういふ戰爭の時代になれば、當然既成團體の企畫性といふやうなものも變つてこなくてはならんと思ひます。今迄のやうな作品をどんなに努力して書いてそれを府美術館なりデパートなりに並べたとしてもそれだけではいけないと思ひますね。この問題は非常にむづかしい問題で、やはり社會機構の問題から根本的に考へて見なければならんと思ふのです。この大きな轉換期に美術團體を構成してゐる美術家達は何とか考へ直さなくてはならんと思ふ。

新世紀と既成團體の變貌

北園　今の團體を牛耳つてゐる人とか王だつた人たちはあるところまでは考へてゐるとは思ふんだが、どうするかに就いては遠からずそれが現れてくるだらうしこれは即ち個人主義的な社會機構に照應する個人爭議の組織で恐らく鼎がわくやうな騒ぎが起るんぢやないか、僕はそれを期待してゐる。今迄の自由主義的の團體は當然瓦解するであらうし、それを修正する人間が出てくるだらう。それを提案して實行に移す人間が出てくる、それを待つてゐる。

笠原　機構が變つてくれば展覽會の形式も變つてくる。

佐久間　今迄の展覽會形式といふものは自由主義的な社會制度の上に構成された機構であつて、從つてその展覽會の機構といふものは個人の社會的な名譽とか地位とかを獲得するに都合がいゝやうに構成されたものだと思ひます。例へば文展を始め院展二科、春陽會、青龍社、その他の公募團體がそれであつて、それに入選することによつて一人前の作家となり、或ひは審査員になることによつて地位が向上するといふ機構になつてゐますがね。これは即ち個人主義的な社會機構に照應する個人爭議の組織であるわけです。個人の至上藝術といふものを尊重し所有しやうとする層の少數の人々のために生活の部分に直接奉仕するところは少なかつたわけです。新しき時代はその逆でなければならない。今迄個人主義的藝術を擁護して來た少數の人々は歐米の會に於ける位置を變へつゝあります。從つて、今後の作家は國民大衆の生活に奉仕し、有用な作品を生まねばならなくなる。つまり新しい社會の繩に添つて團體の性格も必然的に改革されなくてはならんと思ふのです。

大東亞文化の建設的課題 座談會

既成團體は搖ぐ

新しい道を打開するときだ

本社の第二回座談會

大東亞戰の綜合的戰果は愈よ輝かしく、美術家は一億一心必勝の信念をもって總督報國に蹶起し大東亞新文化樹立の大使命を果さんと奮起つた、既に米英の潰滅は目前に迫つたのであるが、武力戰につぐ文化戰はこれからである、この際わが社はいはゆるヂャーナリズムの領域から脱して新しき國家理念に基く言論の強化擴大をはかり、眞に次代の美術文化を築ふる作家、團體と固く手を握り、來るべき新世紀の建設的役割を果さんとするものである、第二回座談會においては左の主題を檢討することにした

▲既成團體の牙城は搖ぐ▲軍事美術への認識昂る▲アーチザンの問題▲生活美術の眞意義▲軍事的教養の問題▲美術義勇軍を作れ▲戰時意識と戰爭畫概念

座談會出席者 敬稱省略

江川和彦、北、園克衞、植村鷹千代、笠原秀夫、佐久間善三郎

笠原● 今までの仕事を市民性に立つものとすればこれからの仕事は民族性に立つものと考へる。この市民性のどんづまりが食ふための仕事になつてしまつた。

國の文化を示すべき仕事が懈られて個人の取引が低俗な大量販賣それでなければ低俗な大量販賣をやる。それがどこへ何を寄與するかと云ふよりも、むしろ美術、販北ですね。本來美術の獎勵なり、その主張の表明なりを理由する窘の團體が生存のための團體となる。仕事を示す可き個性が商品展示會となる。こ

5したものは大きく變らなくてはならない。その變る可き時期に來たんです。

江川● そういふ大きな變戰期が來た。當然既成團體の牙城が搖いで來た。新しい道を打開しなくてはならない。從つてさつきのやうに新しい方向を期待すると云つたが、これをも一歩進めて

考へると、今迄の展覽會はコンクール式のいはゆる展覽會であつて、文展が何とか云はれながらも日本の美術を進めることは、してゐるので、總ての團體も役立つてはゐるが、こゝでその役目を變へなくちゃならない例をあげれば、聖戰美術・海洋美術、航空美術、あのまゝでは困るけれども、そういふ方向に美術運動といふものが具體的に編み出され實行される段階に迄やつと到達したのではないかと考へる。そこまで來たといふよりは、寧ろそうすべき時だらう。

軍事美術への認識昂まる

佐久間　その意見は正しいと思ふ　聖戰美術や海洋美術は從來作家から重要視されてゐなかった傾向がありますが、昨年からは航空美術も出來るやうになり作家が非常な關心を持つやうになつ

て來ました。この事實がさきほど江川さんのおっしゃつたことを明らかに證明してゐると思ひます。しかし聖戰、海洋、航空などにしても嚴密なことを云へば猶かつ既成團體の機構を完備してゐる嫌ひがあつて、また、それに所屬してゐる作家の中には、眞の藝術家でない者も混つてゐる。既成團體で獲得したレッテルは通用しないやうにしなければならぬ。さうした意味でこの際もっと改善しなければならないと思ひます。

笠原　いゝ仕事には瀧ひないんだが、そこへ作品を持ち寄つて並べる、審査を受ける、賞を貰ふといふのでは最早消極的でせうもっと積極的な、外から持つて來るといふんではなく、その中で仕事をするといふ集團、問題をきめてそれを中心に企畫的に展示をやるとかその他の行動を持つとかいふ集團、そうしたものが要求されていゝと思ふ。

佐久間　現在畫壇の作家を寄せ集めて、漠然と戰爭の氣分を取入れた作品をかゝせて陳列して見せても駄目だ。作家はもっと戰門化してゆかなければならないと思ひます。例へばその專門美術家が制作した作品は、海洋燃、神たり海兽魂なりを、以役だつものでなければならぬ。さうした力強い作品は、慰藉者な鶴家のやうな畫家にはできない。既成團體で循得した觀念や技術では十分こなせないのだ。

アーチザンの問題

江川　それをもっと云ふと、一般にこういふ時になると藝術家はアーチザンになつていゝと思ふ。今迄は輕蔑されてゐたが、そつちへ多く藝術家が自覺して向ふ時期が來たのではないかと思ふ。實際に於いて從來の美術家はアーチザンといふものに對して殆ど常識程度のものしか持つ

てゐないのが多かったやうに思へる。そのためにね、手つとり早い傾向性といふものが非常に重用され、また容易に響及されてね、昨日のリアリストは明日のフォービズムへ轉換するといふやうな不定見に出來事を感々見ることが出來た。これは一つの、美術家といふものが本質的な墮落を醸成する非常な戯画となったやうに思ふ。で今日美術家たちは、兵器とか軍隊とか、また思想もしたかつたやうな風物をこの戰爭によって取扱ふ方向に向つた。そうして初めてこれ迄の美術家としての生活、特にね、アーチザンとしての生活、アーチザンに對する態度の脆弱さが切實に反省しれるやうになつた。今日の美術家は今や嚴藉に、眞の美術家としての生活に肉迫すべき問題に直面してゐると云はなければならない。

生活美術の眞意義

●意義

江川　今迄、藝術至上主義的な藝衛助長が長すぎたし名すぎたのに對して、むしろアーチザンにま徹底させるといふことの必要を感じさせられてゐるといふことは、一歩つき進めて云ふと、その方向が助長されて藝術至上主義的なものが飛び出して生活と密接といふよりも生活即藝術といふところへくるべきだと思つてゐるんですがね。そういふ時に於いてわれ〳〵が最も考へねばならないし評論家に於いても問題にしなくてはならない生活美術といふものがはつきり出てくると思ふのですが、それは日常生活ばかりでなく、航空美術、海洋美術といふ意味のそういふ意味の問題をわれ〳〵は力説したいと思ふ。

●北園　それはいゝね。

●●
佐久間　今の江川さんの話は非常に重要性を帯びたものであつてこの座談會の重點とすべきだと思ひます。といふわけは、生活美術といふことが今日盛んに云はれてをりますけれど、その中に聖戰美術、海洋美術、航空美術といふものを含めて考へた人は曾てなかった。生活美術といふものは常然こゝまで擴大されなければならないと思ひます。僕は或る軍人から優れた美術は優れた兵器であるといふことを聞きましたが・思ふ戰・文化戰のため日本獨自の兵器を作るといふ氣持で、藝術して行かねばならぬと思ふ。われわれも、その優秀な兵器はどうして作れるかについて、今後考へ〳〵練られればならない。

●笠原　とにかく今日、戰爭がわれわれの生活なのですよ。それが忘れられてゐる。忘れられないまでも國内の生活と前線の現實とを別けて考へてゐるんです。

●●
が、とにかくこれで何をすべきといふことがはつきりしたわけです。そこで今度は具體的にどういふ仕事をするか、どういふかといふことが詳しくわかり、もつと戰時認識が高まるだらうといふのです。美術家が戰鬪を描く場合にもそうした軍事知識が低いために本當のものが描けないのではないか。そうした意味で作家や批評家が集まつて專門的なことまで突込んで出來るだけ研究するといつたやうなことが必要ではないかと思ます。そうすればだん〳〵良い戰爭畫を生む動機をつくるのではないかと考へてみたんですが…

軍事的教養の問題

佐久間　この間の緩きから始めます。軍美術の研究といふことなのですが、この一月の中央公論で三木清氏が、軍事知識が一般に缺如してゐる、といふ意味のことを云つてゐました。つまり兵器、戰略、戰史など軍事的教養が低かったのではあるまいか。戰時常識をもたせる上には一般に軍事科學の普及が必要だ

●●
佐久間　さうすると、われ〳〵がして話しあつて来・軍事美術の研究機關が是非必要になつてくると思ひます。そのことに就てもつと積極的に考へて見やうではありませんか。

江川　それは一般に要求出來るかどうか疑問だ。三木氏の軍事知論が足りないといふ意味は、讀んでゐない（ら解らないが、一般的にいつて、あながちそうはいへないと思ふ。

●北園　軍事知識が低いといふことは云へないね。日本ばかりではない、どこだつてそうだらう。

●笹原　三木氏がどういふ意味で云ってるのか知らないけれど、たゞ軍事通になれといふのではないでせう。政治意識が低いとか高いとか云ふ、そういふ意味で戦争への認識が低いといふのならわかる。

●江川　今次の聖戦の認識のしかたが、一般的な軍事知識をもつといふことゝ意味が違ふ。だから畫家が軍事知識を深めねばならないといふことゝは、一般の軍事知識が高いからよい戦争畫が出來るとはいひ切れないと思ふ。

●笹原　三木氏のいふのは兵器とか用兵とかの知識、今日の一般的な戦争、今日の戦争といふものへの知識ぢやないといふものへの知識ぢやないか──ものを考へていゝのではないかと思ふな。

●江川　思ふね。

●佐久間　もちろん專門家になれといふ意味だらうと思ふね。

●笹原　ところで、その今日の戦争を掴むためには世界的な關係だとか國内の諸事情といふやうな政治的な知識も必要なのだらうが、また直接に戦争を構成する兵器とかその他の具體的な知識への方が大きな必要になるのではないか。そういふ意味ではなら、やはり軍事的な教養は低いと思ふ。國民的な認識のための軍事的な教養ですね。畫家の場合にしても兵器をたゝと正確に畫くといふばかりでなく、それを知ることが戦争への表現を強いものにする。そういふ意味で軍事科學的な教養を一應基底的なものとして

美術義勇軍を作れ

●伊久間　大體戦争畫といふものはまだ非常に研究する餘地がある。聖戦、海洋航空美術といふものゝ有意義であることをはっきり作家が認識といふふうなものはまだしてきたけれど、その認識に對して技術が伴はないといふことが云へると思ふ。今日、藤田嗣治氏に會って戦争畫の話を聞いたんですが、藤田氏は、

●江川　この問題を發展させると結局抽象論になりさうだ。だからそれよりもこの大声で亜細亜戦争に美術家がどんな心構へでのるか、それを戦や畫とか何か具體的なものとして顯れて檢討していった方がいゝと思ふ。

●江川　それは多分に畫家といふ希望で、本當に戦争してゐるといふ気持とは思はない。僕が今の考へでは、あれば武器とか設備を研究しろと云ふことゝ理解しようとする手段とは、あれば武器とか設備を研究しろと云ふことゝ思ふんだが……

●佐久間　その藤田氏の話はね、僕は少年航空兵のやうに軍事教練と技術教練とで鍛へたら專門的な軍で完全に役に立つやうな作家が生れはしないかと。それについての答へなんです。つまり畫家は人物・風景、戦車その他なんでも自由に描けるやうになりたいものだ。美術隊を作るよりも取敢ず自由に兵器を描ける場所が欲しいといふ事でした。戦車や飛行機を描くには先づ畫家をそれに乗せること、また研究の便宜が充分ぢやないからさうした設備をつくってくれるとありがたいといふのでした。

●江川　なまじっかなものをつくるなら、いま技術を持ってゐる畫

家を……勇軍にすればいゝ。

佐久間　それはいゝ。義勇軍をこ
しらへる必要がある。

（つゞく）

大東亞文化の建設的課題 座談會

第二回座談會

戰爭畫概念擴大

表現内容に異る感覺

出席者　江川和彦、
北園　克衞、笠原　秀
夫、佐久間善三郎
昭和十七年一月十五日
本社編輯局に開催

植村　後もどりするやうだけれど
戰爭畫ですね。少し樂觀的な見
方かもしれないけれど、戰線が
こういふやうに擴がると、例へ
ば南洋などの風物にしてもそれ
が戰時感覺を通して描かれるこ
とになれば戰爭畫の對象が豐富

江川　そこでふかきと
しての觀念を致して
軍人として實戰に參
加することになれば
いゝ。その上でさつ
きの勝田氏の話とい
ふのも勿論よくわかるのだが、
それを一番先に根本問題のやう
に思ふと間違ひやすいのではな
いか

江川　その場合、風景畫に織り込
まれてくる戰時感覺といふのが

になり、多彩なものが出てきは
しないかと思ふのです。

植村　熱帶の風景の中に住民の家
族がある。そういふ平和的な風
景でも戰爭（感覺）を通して把
られると、描かれたものは以前
とは違つたものが出てくる。結
局この戰時感覺が戰爭畫の概念

問題ではないかな。

佐久間　この前の話で江川さんが
生活美術について、戰爭も今日
の生活だから廣義に解して戰爭
畫も生活美術だ、といふことを
云はれましたが、今の植村さん
の話も生活美術といふことにな
ると思ふ。その戰爭畫にいゝも
のが無いと云ふのは、例へば會

が非常に擴大してくることにな
ると思ふ。それに地理的な擴が
りを通しても戰爭畫の内容に擴
がりが出てくるわけです。

●北園　自分の話は困るよ（笑聲）

藝術家と献金の問題

●竹原　戦時認識の現れにはいろいろあるけれど、藝術家の場合は仕事そのものとして現れるのと、仕事はそのまゝで献金とか何か他の形で認識を現すといふ、こうした現れ方の違ひには國民として藝術家としての認識

員とか※査員とかいふ人達が戦争畫を描けば相當のものが出來る。それを描かないのはそれよりも観賞畫を描いてゐた方が金儲けになるといふ意識が強いからだ。観賞畫に注いで描けば、それはやはり戦争意識に傾倒を戦争畫に傾倒する氣持を達の技術なら相當のものが描ける。それはやはり戦時意識有無の問題になると思ふ。さつき北園さんは愛國詩を書いたといつたが、純粋主義から急角度に前進して戦争ー詩を書いたといふことは明かに消極的な意識がはたらいた結果だと思ふ。北園さん、どうですか……。

●北園　僕は献金をするのも一つの方法と思ふが、それは下駄屋もバーの主人も出來る方法で、少くとも文化の流れを支配し影響するやうな位置にある藝術家はそれだけで満足することは文化人としての社會的位置を非常に低くすることになる。藝術家は一國の文化の消長にも直接關係する立場にあるのだから、もつと積極的に身を以て具體的に示さなくてはならないと思ふ。僕が戦争ー詩、愛國詩といつてゐるのだが、それを書く理由は、そういふやうな藝術としては比較的に概念におちいり易い材料をもつて詩をかくことは技術的に見れば不利な創作なのだが、それを敢てするのは止み難いものがあるからなので、そういふ時事的なことがらを詩の世界から切離し純粋にといふことで現代の詩人として

の問題があるのではないかと思ふのだが、北園さん今度はどうです。

職域に生かす愛國精神

●佐久間　いま北園さんの云つたことは同感だ。美術雑誌協議會でもそういふ話があつた　その時われ〳〵は自分の職域を通して外の人には出來ない方法によつてやらねばならぬと話合つたつまり献金といふことは良いことだが職單にそれだけではすまされないといふ氣持がわれ〳〵を強烈に支配してゐる。

●植村　献金の問題は北園さんの説に賛成だ。愛するに一概に献金が最重要視するのはよくないと

の實任を果し得るにもかゝはらず敢てそれを自分はやらうとしてゐる。おそらく慰安的な繪をかいて献金する財源をつくつてゐる人は、自己の作が概念的になり易い世俗的な時事におちいり易いといふことを回避して、そして平和時の美術家の生活を保存しやうとしてゐるやうに思はれる。

いふ意見です。といふのは、いま職域奉公といふ點を基礎において考へると個性が一番肝心なことであるが、献金には個性が無い。例へば献金であがきの価値を誇るとすれば懺たことになる。俗受するものを畫いて金値を誇るものを出す、それで立派だと公認してゐられることになる。それでは戦時の繪畫製作の方向や理想と全然ちがつてしまふ。その技術では戦時下の意識をどうしても畫けないといふやうな人の場合には、せめて献金でも職戦に出す。

るといふのも良いが、むしろ若い時代的な良心を持つてゐる人は俗受のする繪を資つて献金しやうと努力するよりは純粋に良い作品をつくる方が意義がある献金の問題をはなれますがゑがきに狭義の戦争畫を書けといふのは當然のことゝなるのです。いま戦争畫を圖くのは狭義これと同じことにでの戦争畫の持つ缺點を云ふと戦争は畫かれてはゐるが、

個性は失はれてゐるといふ例がある。さうした場合、献金とはちがふが美術といふ観點から見ると重要視出來ない。献金とか戦爭畫を聞けとかいふことは形式的なことで、畫家として本當の感覺から戦爭畫を聞く、献金する、つまり本當に今日の繪を聞く、その心境に到達しなければいかん。その心境に到達するなら大いに賛成だ。それが個性的なものを失はない形で表れるなら非常に賛成だ。どうも賛成ばかりしてゐるが…。

（笑聲）

繪を兵器として献納

江川　雨君のお話は大體私も同感です。要するに献金はこの未曾有の戦時下に於ける一般的な問題で、それぞれの職能をかういふ

笠原　ふ時に全的に生かす悲壮な手段とは限らないと思ふ。だから今の話の繪畫やうに戦ふ風景を描いてゐる戦時下の意識態度を示すことが根本の問題で献金は吾々が今此處にいはうとすることからいへば第二義的な問題になると思ふ。

笠原　平和時の生活を保存しやうとする、その中で何かしやうとする態度と、生活そのものを前進せしやうとする態度とは、はつきりちがつてくる。そのけぢめの上で江川さんの云ふ献金を第二義的のものとすることも成立つ上で作品だけに献金に比べて少し複雜だ。

佐久間　献畫ではこういふ話がある。京都日本畫家婦聯盟で陸海軍に軍用機を献納しやうといふ決議をしたが、軍の方では、それより繪を兵器として取扱ふから作品を献納して貰ひたいといふ話であつたさうだ。繪を兵器として取扱ふからといふ海軍當局

植村　繪畫を観納することは、例へば雅叙園とか丸の内會館とか京都日本畫院など澤山ある。ところが先日ある工場へ行くと去年の文展作が千人位入る食堂に行つたんですが千人位入る食堂にそういふ繪が一つも無い。それでも工場にはやはり繪の好き

産業戦士と美術

の言葉には深く感銘したのです思ふに將來の思想戦、文化戦に描いた繪とかポスターが懸つてゐる。このやうな繪をみると、何だかいたいたしい氣持がする。そうした所へ眞當な献畫をその精神が十分に盛りこまれ有の精神が十分に盛りこまれなくてはいかんと思ふが、もしそれが盛りこまれてゐるならば南方共榮圏に持つて行つて、日本を精神的に敬愛せしむるやうになるのだ。つまり武器以上の役割をすることになる。

笠原　それは大きな問題ですよ。それだけで一つの大きな課題になる。

江川　岸田國士氏もいつか或る會合の席上で地方の工場が行くとどこでも殺風景なのだが何うかすると少年工たちが自分でかいた繪などを壁に貼つたりして、痛々しい感じがしたと云つてゐた。

佐久間　いま植村さんの話を聞いて產報の文化部で聞いた話を思ひ出したが、產報では非常にその必要性を認めてゐる。困難な作業を續けてゐる産業戦士を慰

安すろ"繪"欲しいし、またその需要な役割を意識し、國家の為あらん限りの力を振ひ起して働けるやうな志氣を鼓舞する繪も欲しいと云つてゐた。この間新聞で産業戦士の表彰がありましたね、あゝいふ方法はその重大な役割を一般に意識させ、勞の槝ふことになる。その時そうした優秀な産業戦士の肖像でも畫いて工場におくるといふやうなことも畫家としての立場からやつていゝと思つたのです。去年堂本塾で壁畫の共同創作をやり諸官廳へ献納したのは御存知でせうが、堂本氏はこの次は工場の休憩場へかけるやうな繪を描かせ度いと云つてをりました。

眞實の藝術の生れる機會

笹原　献畫の場合、たゝ漠然と繪を纏めるといふ態度と…しつかりした意識をもつてそれをするといふ態度と、ごゝにも二つの表れがありますね。技倆一ぱいの誠實な仕事ならこゝでは積極的な態度と見てもいゝでせう。結局、その繪自身がその納まるべき位置をきめるのだから。しかし方法としては堂本塾がやつたやうなその目的をはつきり出したやうなそのやり方がいゝ。その代表的なものとして齋甲社の軍艦への献畫を擧げたい。あれは課題作への誠としても立派なものだが、とにかくそうした誠畫の目的性の中ではお座なりな仕事は全く出來ないのだから。

江川　そうした點から工場へおく繪を云ふには、どうしたテーマを扱ひどうした態度をとつたらいゝかといふことを考へておく必要があると思ふ。

佐久間　齋甲社の献畫を齋によかつた。あれは齋甲社にして初めて出來た仕事です。

江川　それについて思ふのだけれど、ひとりよがりとかインテリぶつたものは振り落されてだんだん社會的な意味を持つものが前面に出てくる。これは本當の藝術の生れるチャンスが來たといふことを物語るものではないだらうか。

佐久間　少數の個人の為に制作するのではなく、國民全體の為に制作するといふ藝術意識が必要だ。從つて繪の値段をつり上げての低俗なモダーニズムのやうなものでもいゝのでもいけない。

しかし慕さうなどゝいゝ意識は捨てなければならぬ。しばしば云はれたことが間違を捨てて自分の繪を社會的に用ゐることが必要だ。

植村　制作の目的が社會的で、そのものが個性的だといふことが置要なのです。そうした點から工場へおく繪を云ふには、どうしたテーマをひどうした態度をとつた人々がそうした仕事を嫌ふのは社會的な目的をはつきり認識してゐないといふことになる。もつとも經濟的な問題も含まれてくるが……。

佐久間　今の観賞繪畫をかいてそこに藝術性を持たせる力のある作家が、その研究を公共向の作品・應用美術の方面に生かしてゆくなら、もつと一般の美術賞識は向上する。しかし、それらの人々がそうした仕事を嫌ふのは社會的な目的をはつきり認識してゐないといふことになる。もつとも經濟的な問題も含まれてくるが。

居のやうではいけないし、と云つて個性的だといふだけで今までの低俗なモダーニズムのやうなものでもいゝのでもいけない。

社會性を持つことが必要

植村　この前の積極性の問題ですね。あれは一面個性的で一面社會的な兩要素が統一されてゐることが肝要だとも云へるのです。だから繪がもつと社會性を持つことが必要なのであるが、る場合は問題はないのだが。

江川　應用美術でも、今までの概念とは遠ふ將來の應用美術といふことが考へられなくてはいけない。

植村　若い一部の人達の中には應用美術の方面に行くと純粋な方面で信用や人氣を失ふといふやうな恐怖心があるらしい。藤田嗣治のやうに、ぐんと實力があるのだが。

江川　人氣を失ふといふだけでは

なく繪が置けなくなるといふ不
安もあるのだ。實際に戻れなく
なつた人の例が幾らもある。し
かしそれが戻れなくなつたので
はなくて本當は戻けたのだ。そ
れにその頃云はれた意味と今日
とでは全く違つてゐ…。

江川　その場合、文學でもよく作

肩書や地位に
縛られる勿れ

佐久間　藤田氏がポスターをかい
ても圖案をやつても格は下らな
いし油繪も相當高く賣れてゐる
しかし彼と同樣の社會的にも藝
衛的にも地位のある人たちがや
らないといふのは闘遊から縛ら
れてゐるからなので、就盤とか
肩書とか、地位とかを捨てゝ自
分の思ふまゝに社會的にどんど
ん働けばいゝんだ。

植村　さういふ人がもつとやれば
いゝのです。そうすれば若い人
達も思ひきつてやつてゆけるこ
とになる。

佐久間　そんなプライドは豚に食
はしてもいゝ。（笑聲）

竹原　今までの話で、献金や献盤
だけでは今日の作家の精細は示
されない、もつと直接にそれは
仕事の中で示されなくてはなら
ないといふことがはつきりした
わけです。そこで先の植村さん
の話ですが、若い人達が積極的
に出て來ないといふ、そこには
人氣への懸念とか歐體の拘束と
かいろ〱なものがあるでせう
そうしたものへの懸念は無意味
だと云つたところでそこに約束
されるものと過去する約束と
では現實のきゝめは大分にちが
ふ。
だからそういふ人達が過去的な
ものから切離されて力一ぱい仕

……（九面へ續く）

（七面より續く）

家のプライドが問題になるのだ
が、そのプライドの持ち方が今
へられる、利害的に生きるので
はなくて身體一ぱいに生きる
ことだ。

そういふ機關なり組織なりが考
へられていゝといふことになる
また佐久間さんの云はれた以上の
方の人から緒をつける、これは
今の諸關係からは非常にいゝこ
となのですが、しなければなら
ないといふ意識が崩に出たとこ
ろからは、それがどこであれ
そこから仕事がどんゝ出て來
る、その爲にはやはりそれらの
人々を吸收し其の意慾を正しく
果させる組織とでもいつたもの
が必要になると思ふのです。そ
こで今夜の話の終りが恰度この
前の話の終りのところへ別の道
から入つて來たわけになるので
すが、この次にはこの歸結點か
ら出發して今日の行動的な組織
について考へたらどうですか。

（ 14 ）

東亞新文化と美術の問題（對談）

高村光太郎
川路柳虹

記者　今夕はお忙しい處、且つお樂しい處々お出で願ひまして、どうも有難う御座います。今夕はこれと言つたテーマはないのですが、刻々に題化する時局と關聯しまして、先づ近頃美術界の指導理念といふやうなことがやかましい問題になって居りますのでそれから一つ始めて戴きます。

藝術の指導理念

高村　指導理念といふことが甘れてますが、そういふものは美術家自身、つまり現にそれをやってゐる人が自分に問ひかけるべきで、政府から方針が自分で樹てるべきことは、抑々間違ってゐるといふよりは、指導精神といふよりは、自分で捫へたものでなければ困ると思ひます。指導精神を樹てるものでないよりは、自分で捫へたものでなければ困ると思ふのの何がなければならぬ、それだけ遂々問題でせう。

川路　つまり指導精神といふものを概念的なものに考へて、そういふものは自分達には遠へた一様に考へて、そんなものじゃな

い、自分の所聞藝術、そのものをよくすればいい。そうすればそこから自ら指導精神といふものが出て來なければならぬ譯です。それがなかなか出來ないから、つまりそういふところまで考へが及ばないかも知らんけれども。

記者　作品の上にも關聯はれてゐるといふやうな時には、どう行つたらいいか、大分その殻に惱みがある。

記者　もう既に既成の大家といふやうな階級の人は已むを得ないでせう日本流なんか出てゐた大人が、今度か、まだ大分若い人で、今まで日本流なんか出てゐた大人が、今度か、まだ大分若い人で、今までする様で、おかしなものでせう。

日本の飛躍と文化

川路　たゞ僕は思ふのは、現在日本が非常な大飛躍をしつゝある。この畸形的成功といふことから、見に今日本といふ圖の地位が非常に輝出しつゝ戰つて居るのですが、それと同じくこの際しかしそれはいろ〳〵な意味でこれは大になり得る。だからもっと重要的な日本的な藝術が生れて來なければならぬといふこ

川路　たゞ時局がかういふふうになったといふことの認識といふふか、そくれが美術家の方は、いろ〳〵の方面で環境が違ふために、それ程ピンと來ない例へば工藝家といふやうな方面は、目地なしだと思ふのです。それは惡するこの時局の影響が美術家の方はうまく行けばこの邊行けないからですよ。ところが美術家の方はだらうと思って、つまり傍を見てみる譯でせう。本當に來ないらそんなことはないと思ふのです。

高村　それは自分で惱めばいいと思ふのです。十分に惱み拔いて、そんたち政府の方針を頼りにするのは惡氣です。それは惡するれだけ突つける職業が見に合まない。本當に惱んだ藝術家の方は

自分で惱まねばわからぬ

高村　それは自分で惱めばいいと思ふのです。十分に惱み拔いて、そんたち政府の方針を頼りにするのは惡氣です。それは惡するれだけ突つける職業を繼ぐのに此べて地なしだと思ふのです。それは惡する本當に惱んだ藝術家といふものはない、少數だらうと思って、つまり傍を見てみる譯でせう。本當に來ないらそんなことはないと思ふのです。

高村　それは惱めだ。

川路　悩めるものですね。そこに合して自分で惱み拔いて、そこから出て來るのが本當の日本的な藝

高村　凡ゆる方面でそうでせう。ところが陸海軍が見に付ないだけの職業を繼ぐのに此べてが川路の今日あ只けからかしくらものゝが最上の目的の如く考へそうな直ぐに明日からもれるものじゃ數目です。そういふいろ〳〵なものゝな線合して自分で惱み拔いて、そこから出て來るのが本當の日本的な藝術だと思ふのです。

記者　そういふ點から言ふと、今きの人、殊に今の銀家といふ人遂は勉强が足らなかったと思ふのでせう

高村　それは無論足らないです。あんな遊び半分のことじゃ不可ない。勉强が足らなかったと思ふのでせう。それは無論足らない。

高村　それは製作の方法で

記者　今の日葉などの方面から習へば、れらの作家は、文展が出來てその展覽會を中心に、所聞會場藝術といふことが目的で、今の作家の人達は、そこで職ぶことが最上の目的の如く考へてゐるから、その結果、現在戰つて居る日本流になってこれが不可ないといふ際が盛んになって居ると僕は思ふのです。だからもっと重要的な日本的な藝術が生れて來なければならぬといふことが盛んに叫ばれて居るといふことだと思ふのです。そういふものが川路が今日あ只けからかしくらものゝの方が最上の目的の如く考へる。

せうか、それとも製作する道筋でせうか。それは何の惱みでせうか。

記者　今の日葉などの方面から習へば、れらの作家は、文展が出來てその展覽會を中心に、所聞會場藝術といふことが目的で、今の作家の人達は、そこで職ぶことが最上の目的の如く考へてゐるから、その結果、現在戰つて居る日本流になってこれが不可ないといふ際が盛んになって居る

（ 15 ）

本衆の通りは、まるで遊び半分で、何にも血を吐くやうな思ひをしない。

日本盤の問題

高村　先づ心構へを天聲へて来ればいゝのだ。僕が普段日本衆の連中を相手にしないのは、それがあるからです。さういふことがあると、非常にあはてないふことになつて来る。

川路　努力をしても、たゞ工芸的練磨で、非常に来柑的な親密でない。それだからたな、本常に来柑べらである。だから矢張り同じ問題にぶつかつて来るのだ。

高村　つまり日本衆の大部分の人は、今までたゞ工匠的熟練のみをして来た人で、そして時代の認識といふもの、たゞ時代の風俗の認識といふもの、今まで昔の生活を描いてゐたので、今度現代人を描く位の認識を持つて居る。

川路　それはある。藝術の本質なんていふことは確かにありますけれども、一方から言へば、節調グウ（題來）で言へば、成るばらぬ場面に直面してゐると思ふのです。

高村　今までのは、一方から言つていゝだけだ。

川路　そうです。一方から言つていゝだけで他の一方から言へばなつて、藝術的親密でない。

油繪にしても

川路　そういふ問題が一方にあると思ふのです。同じ問題といふふうに、今から非常な藝術をする日本の窓こそあありますけれども、全部に一面は日本的のものとして綜合化して、そこから新しく出發すべきですね。

記者　今まで西洋風と日本衆とに分けられてゐたけれども、こゝで材料を世界的の藝術に持ち出してみたらどうなりますか。つまりこれは、今の日本衆にぶつかつてゆくのは遂に骨のない藝術だと言へば、今の日本衆にこれだけ出来るのだから、或いはこれだけの分があると言つてゐるのだから、或いはどういふものを持たなければならね。それをどういふ風に形象化するかといふのが問題です。

高村　さうです。一方から言つてや方法の問題はこれは無限に分離して、本常に達してゐるいろいろなことが考へられるわけれども、最一流の位置に来てしまつてみれば、第一流の位置に来てしまつてゐると言つてしまつてもいゝものを、どうしてもまう一つ飛躍してからねれば困ります。

高村　だから遠に角今までは、向彫刻なり、油繪なりのそれに對する根本的なものは、昔同じものが出來て來たのだ。ところが現在の状態では、その根本的なものがなけれども、それに對して僕は、隔分疑問を持つて居ります。その中でも第一に日本衆は問題です。それが何人も気がつかなけれども、あれや歐固だ。

藝術的世界像

高村　藝術家の指導方針といふものも、結局あなたの言はれたその一つだと思ふのです。

川路　さういふんぢやないよ。それが今かういふところを一回消算しなければならぬ場面に直面してゐると思ふのです。大きく言へば、新しく創造するといふこと、東方の藝術に對する態度とまるで違ふ。もつと純粹藝術的なものです。

高村　あれは今の日本衆家の絵畫に對する態度とまるで違ふ。平安朝の佛像のやうなものとし、平安朝の佛像のやうなものとし、藝術を通しての文化の力といふものも、藝術が世界的の力になつて来るといふ意味のことだと思ふのです。

川路　そこに初めて文化の力といふものも、それがツンとある。

川路　理想來迦陽にしても千島寺の佛陀にしても非常にすぐれた藝術で、それは非常に悲劇です。

眞の文化とは？

川路　たゞ此方が言つてるだけぢや歐固ですね。そういふ意味のこと

はデュアメルがアメリカに行つて見て、そういふことを云つて居りますね、「若しニューヨークが東京の大地震のやうな地震に遭つて、一夜に廢墟になつたとしたら、あの建物が壞れて、その壞れた建築物の中から、あの鐵筋コンクリートの樣の斷片が出て來る。それを見て果してこれがアメリカ文明だと思へるか。そしてギリシャや、ローマやギリシャの文明、ローマの文明があるといふことがハッキリ判つてゐるんだけれども、そこに一片のそれを取つて見れば本當の證據にならないのだと云つて、ら以降です。

ふ札の蔭りの繪一つにも現はれてるものは、小さな盆のカケラにも、文化なりといふものは、そこに本當の繪なり、そういふものを讀んだと言つてゐるんだ。どうかといふことを云ひたいんだ、それが本當に面白い問題ですね。

日本畫の世界的價値

川路 あの頃の佛像を描いた人は實に雜駁です。一線一線を描くにして器用にしてないのです。それでこそ本當の繪が出來たのでせう。

高村 つまり日本畫といふものは立派ですね。例へば所謂床の間に掛ける繪が立派だけれども、決してどこに出しても、決して扇舌いやうなものにもならなければ、茶室に掛けた時分の繪の小さいものが、茶室に掛けて光つて場合にだけ光るぢやない、もつと大きな何處に持出しても、今に考へて貰ひたいといふことは、藝術に考へて貰ひたいといふことは、の繪よりも光り出すですよ。

たかと思ふ程、實によく知つてゐる。ルネッサンス以前の人達ですから、それもルネッサンスは見てない常なんだけれどもらいふものは、實によく揃へてある、あれを考へると、質によく揃へてゐるし、面の美さもあるし、いろいろな要素が皆備はつて居る。ぢやも、今の日本畫なんか、あんなことは今の方では出來ないと思ふのです。そして今、模樣が非常に小さいですね。例へば餘白日もよく澤山に小さいと云つてゐる。つまりいい穩度として、小さな捕捉に母すればくといふことが多く、それを大きくとしたものが、本當に洒落てゐる。茶室に持出す、大きな何處に持出してもういふものが多いのです。が。

記者 その點は今先生の言はれた彈です。

高村 その代りになるものがある。でせう。

記者 例へば普通の繪卷にしても、今仰言る樣に現在の努力で仕種を込めてく作へる。遠近によく行くですね。

高村 今の人はそんな野蛮なことは言つてゐないですよ。然し、原生みたいに、什作が野蛮になつて是とばかりで活をいでせう。矢張り一つは彼の繪の紳術がやさしいといふことになつたといふことにな。

本質の把握だ

川路 ところが一方から言ふと、そういふ風に信仰さへあれば要するに繪が出來るといふに考へる人もあるけれどもも、決してそうでもない。

高村 標本業に引張り出して較べて居れば信仰さへあれば好いに決してそうでない。あれ位の强さを持つといふのは要するに繪の構造から來るのですや。

高村 問題は藝術の要素を把握するといふことは、今の日本畫の人達は、非常に根本的な信念があつたために、それが本當の仕事が出來たのでせう。心して居ると思ふのです。

たら誰の祭りなどつて咲くやうになつて來たのは、たゞ宗教のことを言つてゐるやうで、たゞおかしいと思ふのです。これで言つて貰ひたいことは、純粋要素といふものをどういふ風にしてもう一遍日本畫の中に取容れるかしてもう一遍日本畫の中に取容れるか

――それは必ずしも佛像を澤山譯するやないけれども、それが考へられて來なければならないと思ふのです。

惱む新藝術と傳統美術

川路 そういふ點から言へば、日本は明治以來新しい社會を作つて來た道といふものは、西洋の文明を模倣して來たものであるだけでなく、純粋な日本人の信仰生活といふものが、たゞ信仰するだけでなく、あのやうな信仰生活を傍らながらあのやうな信仰生活を傍らながら出來ない。

けれども、それは醫療會に出す宗派もけれども、現代に信仰を持ちながら、あのやうな信仰生活を傍らながら出來ないといふことは、それは茶飯牙盾して出來ないことは、それは茶飯牙盾して出來ない、に今後形象化するかといふことが問題で、例へば裸體像にしても、いふものが日本に本當に根を降すには

それを研究してるのかしら。

高村 無論自分の方だといふことは持つた。また一方あへ日本來ないといふことは、どうりズムから知らんけれども、ある繪が出來るといふに考へる人もあるけれども、それでそうして居るといふのは愛するに繪の强さから來るといふことをしてゐるといふ人もあるかも知らん。

り一杯やつた方がいいといふことにないでせう。

川路 問題は藝術の要素を把握することは、今の日本畫の人達は、一個融合の要素を非常によく知つて居るのです。色の積り方ばかり、比例費にしても、構圖にしても、どうしてあの頃あれ程發達しそれを研究してるのが、今の日本畫の人達は、いふものが裸體像にしても、どうしてあの頃あれ程發達しいふものが日本に本當に根を降すには

高村　向ふのやつを征服するには
どうしても向ふで持つて居る武器を持
はなければ不可。その點で油繪とい
ふものは、たい〳〵知識なところで日
本流の油繪といふものを發達させては
困ると思ふのです。

川路　所謂日本流といふのは、殆
の具を滿足さるやうなものです、それ
もいゝけれども、一方に於ては本當
のものをどうしてもやらなければいけ
ぬ。

高村　油繪でつけたてをやらなや
うな點がある。
しかし中にはそういふもののもあつて
もいゝけれども、一方に於ては本當

（以下次號）

所謂トオンです。そのトオンの感じと
いふものはどうしても出るから、それを征
得してゐない。それがないために、ど
んなにやつて見ても、それがさつで
ン繪がどうしてトオ
す。黒田（淸輝）さんは、向ふでトオ
ンの繪がどうしてかやかましく言つて
ゐる。それをよく知つて居つた。とこ
ろが新しく降つて來た人には、それが
ない。それで所謂抽象派などには、それ
形だけは持つて居るけれども、向ふの
人の持つて居るそういふ感覺といふも
のを持たない。だから三角や四を書い
ても意味がない。たゞ三角や四があ
るだけだ。そういふ寒いトオンがあ
つてこそ、三角や四を書く趣味が意味
がある。それだから抽象的な純粹英
といふことになる。ところがそれを寒
てく習いて、たゞ四や三角を書けば
いのだと思つてやつてゐるでは、それが
上手く行かない。

川路　それは尖張り物がないから
會出來ないのでせう。向ふに二三年な
たけれども、三年なり居る間はやるけれ
こつちに歸つて來るとそれがなくなつ
てしまふ。

記者　一年位すると、どうしても
戻りますね。

川路　そういふことは一つは、向
ふにゐて見てゐると不安になつて美
術館に行く。そして古大家の深いたつ
名なものを見て、あゝ成る程と思つて
それからそれを参考にして勉强する。
そういふことが川來ますけれどもそれ
がこつちには全然ないでせう。

してゐる。あまりに他の新しい仕事と
違つて報いられてゐる。その人達のや
つたことに對しては十倍、二十倍にも
報いられてゐる。ところが同じ藝術と
しても、油繪の方はそれだけ報いられ
てゐないし、恐らく彫刻にしても、
ちやないかと思ひます。そういふ根本
で日本流の人達は、どうも今いふ根本
的認識といふものが、ハッキリしない人
が多い。自分達はそんなことは常り前
だといふ風に思つてゐるんぢやないか
だからそういふふところの認識といふ
のをハッキリしなければならぬやな
いかと思ふのです。

高村　よく判らぬけれども、兎に角不
僕にはよく判らぬけれども、兎に角不
滿が多い。

記者　日本流もそうですけれども
準備にしても、今までの準備の内容は
アメリカへ持つて行つて大分成績がよ
くなかつたといふ話です。それが今度
フイリッピンにしても、佛印にしても、
今まで殆んど歐米の教育なり、生活を
受けたところへ、これから日本のふ、
いふものが乘込んで行く譯ですから、
なかく大變です。

川路　いきなり行つてもなかく
困難なことですよ。

油繪の輕率な日本化
は不可

高村　それは大事なことです。と
ころがこゝに一つ注意すべきことは、
油繪の方は渡り早く
日本化しては不可ないと思ふのです。
越味や本能から來るものはこれは恐
私の言ふのはテクニツクの話でして、例
へば油繪で以て一番徹けてゐるのは、

東亞新文化と美術の問題 （對談）2

高村光太郎
川路柳虹

建築の問題

川路　その一番いゝ例は建築でせ
う。西洋のものと本當に立派な日本建
築といふもの、希臘羅馬時代から叩き
上げて來た建築に一緒にするといふこ
とは、これは非常に難かしいことで、
これが矢張り出來てないですね。

高村　向うの武器を使つて、

川路　結局アメリカにある今のビ
ルデングのあの形式あれをたゞと日本が
見て、それを眞似してやつてゐるに過
ぎない。だから東京驛に降りてあそこ
を見て、これが日本だといふ感じは、
誰もしないと思ふのです。

川路　お濠まで行つて、潜くこれ
が日本だと思ふですね。（笑聲）

高村　それであそこで何時でも思
ふことは、お濠とこつちの新しいビル
デングとが對立してゐるが、對立して
お濠はた…してゐない。お濠は
國の風といふものが、對立して
しても國の風が…
それと同じく、京都に行けば京都風
ど石垣だけれども、それでゐて決して
あの傍の白いビルデングに負けてゐな
い、却つて逆に…

高村　却つて威壓してゐるですね
威壓されて「第一生命」なんかヒョロ
くになつてしまふ。それで僕は、眞

賀會の六階で見て何時でもそう感ずる
のですが、お濠の向ふに議事堂がゐる
でせう。そして向ふに議事堂が立つて
居る。それを見て、あの赤い煉瓦にガ
ラクタに見え、議事堂はお庭の感じに
見える。それが本當で…。どう考へ
ても、あれは寒い裝飾ですね。

川路　あれなんか聞に合せの建築
です。スタイルから言へば、今までの
古い西洋の議事堂のやうなものでも不
可ない。それで建物は現代式にして、
窓なら窓だけを何か昔の古典の建築を
價似るといふことになる。

高村　そして非常に投せてゐます
ね。

川路　建築といふものは、一番よ
く行つたと時、山の中の小さい町です
が、そこに行つて見て、誠に綺麗な町
だなと思つたことが…ります。その建
築が如何にも其國の國民性の美を裝し
てゐるのです。そして少しも飜時代
式じやない。そういふいろくなことを
考へると、兎に角これから大いに改まら
なければ不可ないといふことになりま
すね。

川路　その點、現代はまた時局の
變化が餘り急激に來たので、非常な焦
慮に駈られます。まだそんなに來ない

いと不可ない。ところが今は壞しまし
たが、京都の木屋町ですがあそこに紅
の勢ひで行つたら、日本が向ふの池位
を慕つてしまふのだから
それだからうつくりなんか
唱せられてゐる儘でゐるに拘らず、誰
も考へないのです。たゞ神々しいとか
森嚴だとばかり言つて故らそうなつ
てゐるをテクニツクの研究そうなつ
てゐる…
また油繪の時、餘りないふ風に
ぶつゝけに壞な日本的の油繪を描き過
るといふのです。そこに向ふの本格的
なものを慕つて來なければならぬ。だ
からいゝ加減なところで、日本風の油
繪を慕へては不可能…です。

記者　しかしどうも易きに流れ易
いのが人間の常ですから、なかくへ
ツキリ出來ないやうですね。

川路　だからこの際は、日本の一
番いゝエツセンスに遷へるといふこと
が一番いゝんじやないですか。それを

高村　それをどう形に表現するか
それが問題だ。

「日本」の純粹把握

川路　私は以前から「西洋の克服」
といふことを言つてゐるが、向う
を克服するには向ふの技術をすつかり
克服することにあります。ところがま
だそこまで行つてゐないですね。

高村　根本のものを押へないとい
けない。

川路　そいつがスタイルだけを眞
似てゐる。それでは可ない譯ですね
いふ油繪といふふやうなものを一
番よく認識することが、日本の一番い
ゝ平安朝の佛盞といふ…をいまし

目に見えぬ努力を続けるマチス

高村　これは感覺を鍛へるのです
から、なかく難かしいですよ。音楽
家がスケールを勉強する様に、調子な
ゝエツセンスを把握することになるん

り、色なりの油繪的の美、それを始終練習しなければならぬ。例へばマチスの繪いたものを見て、自分はそういふはやらない。赤の色の中に一つ赤そういふことが別かつても、それを自分じゃ試めして見ないやうだ。勉強が足らないやうだ。

川路　マチスはそういふものを苦もなく輕いてゐるやうですけれども、決してさうじゃない。或る時奥さんの家に行かれてゐたらしいのですが、或る時奥さんが降りがけに「一寸お待ちなさい、あなたにいゝものを上げますから」と言ふので、奥さんは何かデッサンでも呉れるのかと思つて、三十分、一時間と待つたけれどもなかく＼マチスは出て來ない。一時間半、二時間を經つて、漸くやつて來て一枚の紙を呉れた。それはあのデッサンが實にてあるだけの受賞に過ぎない。子が描いてある譯です。椅子の足のかういふ一本の線を出すのにも、何度も何度もやつてゐたのを見たと言つてゐる。これは出來たから上げませうと言つて、漸く出て呉れたさうですが、彼は椅子の足のかういふ三十分、一時間待つたけれど出來ましたから上げませうと言つて呉れたさうですが、彼は椅子の足のかう少し安易に考へたのは、一つの線を出すのは、それは何でもない樣に考へてゐる。そういふ點から言つても苦勞してあるといふことが向ふの强味ですから

制作の努力と時間

矢張りとこつちもゝつと苦勞しないと不可ないと思ふのです。

高村　ですからかういふことがあ
る。或る誰かゞ一つの製作をするのだ。あれは俺なら一日でやつてしまふ、二日間でやつてしまふ、そんなに長くものは餘り長く經かるよ、あんなに角魚髓なるものゝ機械的性質を十分といふのは、却つて無能な證據です。俺は一日でやつてしまふ、どうもものは餘り長く經かるよ。

川路　それは大いにあります。魚髓一つやるにしても、兎に角魚髓なるものゝ機械的性質を十分知らなければその認識の方法を知らないで居る。そういふ事を言つてゐるか知らん呑込んだ上でなければ出來る仕事じゃまでの勉強が足らないのです。

高村　そこを考へないと不可ないですね。

川路　何にしてもまだ藝術方面はそまでの勉強が足らないのです。

裸體藝術の再檢討

高村　彫刻の方では、日本の傳統と裸體彫刻との關係、その關係をもつと考へなければ不可ないと思ふのです。これが根本の問題でせう。つまり日本の裸體彫刻を日本に入れるといふことが根本の問題になつて來る。つまり日本の傳統との時代の感覺に立つて居るといふことは、如何に不自然のやうに思つてゐるのですね。しかし止める譯には行かない。たそれがあいふ向ふのものをたゞそれがあいふ向ふのものをたゞ日本の傳統とかういふ或いふ關係に融合して、どういふ風にそれを形象化するか、そして世界のどこに行くか、つまり同じ秤で盛つて、向ふの以上の目方に頂くなれるかといふことをやつてゐる。これはたゞ勝手にモデルを横寫するのを恐れるな」と言つてゐる。これはたゞ勝手にモデルを模寫すればいゝといふ風にも取れるけれども、その人間がそれを好んで取れるだらうかと言つてゐる。ロダンがよく言つてゐる言葉に「自然を横寫するのを恐れるな」と言つてゐる。これはたゞ勝手にモデルを模寫すればいゝといふ風にも取れるけれども、古典を喜んでモデルといふ程消化した人間がそれを好んで取れるだらうかと言つてゐる。それがあいふ向ふのにしなければ不可いといふことは向ふの習慣になつてゐるところで、これを日本化するには、裸體に裸體を十分もつと身につけなければ不可ない。そのものを身につけてなければ向ふの方がいゝに決つて居る。だからどうしても新

の力といふものは、勿論大和魂でやつたことに違ひないけれども、結局西洋の技術といふものを克服して、それを大和魂で消化したのだとこそ、あれだけのことが出來たのだと思ふのです。

川路　それは大いにあります。魚髓一つやるにしても、兎に角魚髓なるものゝ機械的性質を十分知らなければその認識は出來ない。それが今の裸ん坊のやてゝもなかく＼仕事を言つてゐたでせうが、何に知らなければその認識が僕は出來ると思ふのです。それが今の裸ん坊のやうなものゝ嚴肅なる規範といふものへもう一遍遍つて見るだけの努力をしてゐる。全然近代の墮落した感覺しかそこに出さんと思ふ。

高村　その點は日本の彫刻にして文藝なら文藝にしても、あの彫刻室みると女婦でものぞいた感じが、稀といふ風に矢張り欲しいといふものへ裸といふものが少しもない。

川路　ギリシャの本當の古典といふ一人劣らして居りませんか。

高村　兎に角長い間の傳統が守られて來て居つて、それが血の中に流れて居る。そういふ人だつたから安心して居る。そういふ事を言つてゐたでせうが、何に安心して引寫しをやられて居るかといふと、人が安心して引寫しをやられて居るのは困るのですよ。

高村　現在のところでは、彫刻室は裸體藝術ばかりで

川路　そして實にいろく＼な格好をしてゐる。丁度裸でラヂオ體操器械をやつてゐるやうなのが多い。ところが題から古典化した人間が引寫しをしてゐる奴があつたりする。（笑聲）

高村　それも美しければ結構だですよ。これはどこがいゝのか、俺達に素人の方が正直でてゐるのは難かない。これはどこがいゝのか、俺達に素人の方が正直

川路　だから今までの文藝の彫刻室といふのは、真面目な顔をして見てゐるのは難かない。素人の方が正直

川路　そして實にいろく＼な格好をしてゐる。

川路　あれはつまり何じゃないでやをやつた日には大きな間違ひだ。だからそういふ言葉は平氣で使へないのです。

川路　ロダン程日本の彫刻家は誰一人劣らして居りませんか。

高村　兎に角長い間の人間の傳統が守られて來て居つて、それが血の中に流れて居る。そういふ人だつたから安心して居る。そういふ事を言つてゐたでせうが、何にもない人が安心して引寫しをやられて居るのは困るのですよ。

高村　現在のところでは、彫刻室は裸體藝術ばかりで

川路　そして實にいろく＼な格好をしてゐる。丁度裸でラヂオ體操器械をやつてゐるやうなのが多い。ところが題から古典化した人間が引寫しをしてゐる奴があつたりする。（笑聲）

高村　それも美しければ結構だ

川路　「光明」とか「飛鸞」とか

高村　彫刻から裸體といふものを入れるといふことは向ふの習慣になつたのですが、それは向ふの習慣になつたところで、これを日本化するには、裸體に裸體を十分もつと身につけなければ不可ない。そのものを身につけてなければ向ふの方がいゝに決つて居る。だからどうしても新

イ、マレー沖の海戰に於ける海軍のあれがまた問題です。

川路　それは油繪ばかりじゃなく何でもそうですね。例へば今度のハワイ、マレー沖の海戰に於ける海軍のあれがまた問題です。

らしき東方の美といふものを捲へ出さな
いですが。それには計畫的のはなか〳〵出
來ないですが。藝術の眞理に本當に徹
すれば、自らそうなると思ふのです。

川路　そういふことを痛感して呉
れる藝術家によつて出來る譯です。

高村　少し話が大きくなるけれど
が、それを考へなければならぬですよ

川路　僕達はそれを非常に考へる
のです。日本が少くとも東亞に君臨す
るといふことは、假令軍事的に克服し
ても、文化的に克服することが出來な
ければ、どうにもしやうがないと思ふ
のです。

高村　強い軍隊の後から、ヒョロ
〳〵の人間が行列して行くといふので
は困る。矢張りそれも裏づけるやうな
陸海軍の職業にも劣らないやうな
一つの軍隊ありませうか。

川路　日本が少くとも東亞に君臨
するといふことは、假令軍事的に克服
し……それは先つきの川
路さんの仰言る樣に、今の軍艦に八幡
船を持つて行くやうなものです。だか
ら新しいものを創造して行くべきで。
それに使ふ繪具とか、紙とか、或ひは
彫刻の方から、いろ〳〵な材料とかそ
ういふもの〜研究も非常に要ります
ね。だからそういふことから皆が本當に氣
に勉強しなければならぬし、また同じ
く勉強しても、非常に勉強のし甲斐が
あるのですからこれから皆が本當に氣
込み〳〵持つてゐるま〼けれども。そこ
です。

川路　そうです。だからなんでも
かんでも我々はそこまで行くといふ意
氣込み〳〵持つてゐるま〼けれども。そこ
です。

佛印へ行つた日本畫

記者　寅際そうです。この間の佛
印に持つて行つたのでも、大分ひどい
弊社、美術家が金だけで御奉公する
といふ意味から言つて、凡ゆる方面で。
それに半分は寶つたのでせう。それでそう
いふ意味で、簡易といふ點から、あん
なものを選んだらしいです。

高村　中には向ふでなか〳〵買へ
ないやうなものも見せてやるべきです
ね。

川路　それから過度を考へて、紙
公のはいゝんだらう。稍に繪にしたのでは
熱いからひん曲つてしまふといふので
で、紙にした。そういふいろ〳〵な係
件があつたらしいです。

高村　紙でもいゝと思ひます。紙
百圓出した者より御奉公するのだ、や
い〳〵考へは止めなければいけ不可ない。矢
張り金は一文もなくとも、忠實に自ら

記者　しかし佛印の場合はい〳〵
らな事情があつたのです。一つはあの
中で半分は寶つたのでせう。それでそう
いふ意味で、簡易といふ點から、あん
なものを選んだらしいです。

高村　中には向ふでなか〳〵買へ
ないやうなものも見せてやるべきです
ね。

川路　それから過度を考へて、紙
公のはいゝんだらう。

美術家の献金問題

記者　この間の私の方の座談會で
櫻井忠温さんが「力ある者は力を出せ
金ある者は金を出せ」といふ支那の某の
スターの話をされたけれども、實際で
スターの話をされたけれども、實際で
うです。

高村　そうです。だから僕が思ふ
のは、今日美術家としても日本のため
に大いに働かなければならぬ部面が
いろ〳〵ある。その中で一番感り易い
のは、美術家が金だけで御奉公する
ことを考へては不可ないと思ふ〳〵けれ
も、金を出してしまふのでは不可ない。
段は一寸そんな頭ぢやなくて、たゞ
幾何かの金を出して、これで御海軍に
御奉公したと思つてまして
まふ。世の中には圖取引の罪亡にとも
の一部を献納する者もある――それは
遠ふけれども、金ばかり標準にして國
家のために働くといふのは、不可ない。
可ない。自分の腕に技術のある者は
ば不可ぬと思ふのです。そういふ意味
で、藝術家は自分の努力で以て國家に
盡くすべきである。それが本當の御奉
公の途だと思ふのであります。金さへ
納めればいゝといふのは、これは不可

記者　そういふ點は工藝の方面な
んかも同じで、もつと日本の工藝は、
結局美術家自身が奮起して呉れなけれ
ば他でどうするこも出來ないから、矢
張り奮起が矢張りまだ足らない
ですね。自分の地位を重んずるとか何

これからはもつと最大能力を發揮し
なければならぬ。

記者　技術のある者は、技術で御
奉公するのが本當ですよ。

川路　ところが今までの献納靈と
いふものやぢやない。技術でやつ
たことには相違ないけれども、それに
よつて自分の名前を擧げやうといふの
が多い。

記者　だから新聞に出たり何かす
ると、非常に喜んでゐるでせう。

高村　最近では常用者の方でそ
れを看取してゐるでせう。それよりも
本當に國のために心血を傾いて呉れ
る方がいゝですが、それは結局いゝ藝
術作品を捲へて呉れることです。

川路　近來はそうですね。

高村　後はその時々に應じて働く
べきです。例へばポスターか何かを書

美術集團問題

記者　そういふ點は工藝の方面な
んかも同じで、もつと日本の工藝は、
結局美術家自身が奮起して呉れなけれ
ば他でどうするこも出來ないから、矢
張り奮起が矢張りまだ足らない
ですね。

川路　奮起が矢張りまだ足らない
ですね。自分の地位を重んずるとか何

とかで尻込みをしてゐる人もあるし、
例へば今の美術團體の綜合といふ問題
にしても、それが上からの命令であれ
ばやるが、そうでなければ自分から進
んでそういふことはやらないで。出來

進んでもつと最大能力を發揮し
といふ風にならなければ不可ない

高村　技術のある者は、技術で御
奉公するのが本當ですよ。

るだけ逃げて居る。こんなことは今の眞理に徹すれば、自ら起たねばならぬ問題でせうが、それまでに行つてゐない。

高村　次第にそういふ風な状態にならなければ不可ない。

川路　客觀的體勢は、もうそこまで来て居るが、

高村　そのことで僕がこの間痛感したのですけれども工場を合理化するために、美の要素を持込むといふことです。それを僕は厚生省に向つて要求したのですが、それには例へば五百人以上の工場なら一人、千人以上なら二人とか三人とかいふ風に、美術家を囑託に雇ふ義務があるといふやうな規定を作つて置いて、そしてそこの設備を能率的にするばかりでなしに、働き心地のいい設備にする。そういふことを考へてゐるのですが、若しそれが容れられるとしたら、さて今度それをどこへ行つて相談すればいいのか分らない。僕の考へたのは美術關係の新聞雜誌に話し掛ければ、そういふ處は、美術界の事情に通じてゐるから、そこで以て人を詮衡して貰はうかとも思つたけれども、これは寳に不十分な話だ。だから矢張り美術家の集合團體として、一つの大きな綜合體が欲しい。それがあれば、そこにさへ行けばもう適富な人が判るといふことになるんだ。そんな中でかういふ人はこの方へ行つたら、どの人はどの方へ行つて貰ふとか、或ひは當人の希望がどうだといふことが皆判かる。だから今ある會を壊しはして作らなくとも、そういふ會を綜合する事務所といふものが欲しいですね。

美術省或は文化局の必要

川路　それは結局ビューローといふことになりでせうが、そういふものは政府の方でやつて呉れなければ困ると思ふのです。それでこそこの前私は藝術局の設置を提唱するといふことにパンフレットを書いたのだけれども、今非常にその必要に迫られてゐるのです。私があれを書いた時には、文部省の展覧會のことなんかを司つてゐるのは文部省の中に一局を作つて藝術局にするといふ案だつたのですが、今では情報局の方がいいと思つてゐます。今ドイツのナチスのやつて居る文化局と言つたやうなものですよ。

高村　そういふものが欲しいですよ。

かで、牧野さんと正木さんと福原さんが落合つた時に、一つフランスのサロンのやうなものを日本でやつたらどうかといふことになつて、それから文展といふものが出來たのだといふことで、その調査に行つた。だからそういふ考へが文部省にはなかつたのでないですが、その後からうやむやになつて、その代りに文展が出來て、それが大成功を收めたといふことになつたのです。

高村　たゞそれだけになつてしまつたのですね。

記者　それでは餘り得手勝手じやないですか。

川路　そういふ過去のことは兎も角として、かういふ時にはそういふ美術家と迄でなくとも藝術家とか文化局とかいふものを是非是非創らなければならぬ必要に迫られてゐますよ。

高村　兎に角美術家の働かなければならぬ場所が、これから随分出來て來ますよ。凡ゆる方面で働かなければならぬ。

藝術家の團體

高村　日本畫と西洋畫の全體を合せた團體といふものはあるのですか。

川路　全體合はしたものはありません。バラ〳〵にはあります。

記者　彫刻の方には出來たですね

高村　彫刻の方には鑄造聯盟がある。

川路　工藝といふものは資材を必要とするために、そうなるのでせう。

記者　鑄造聯盟は、資材配給だけを目的とするのでせう。

川路　そういふ風の文化のじやなくて、ほんとの國際的な必要性からそうなつて行くと思ふ。

記者　しかし割合ひに貶剋なものですね

川路　それは貿際生活だからです

美術と厚生

川路　珠に今仰ぎ望むやうな工場に美を取容れるといふことは、そういふことは今まで非常に閑却されすぎてゐたのです。これは里に工場ばかりでなく、そういふ精神で行くと、例へば政治のやうなものでも、寳になごやかに行くと思ふのです。日本では政治といふものは上から壓迫して居るやうであるし、こつちから行くものは、始終彼られたやうな気がして居るので、そういふものに美の精神を取容れゝばそうなごやかに行くでせう。所謂美本家は苦い顔をし易いですよ。あそこでやれば割合ひにやり易いでせう。上の方の人はなか〳〵賛成しないでせうが、それを輿論にすれば出來る

やつて貰ひたいと思ふのですが、そういふ仕事をするには、彙報がやりいいでせう。

高村　彙報の人あたりに、是非共やつて貰ひたいと思ふのですが、そういふ仕事をするには、彙報がやりいいでせう。

ことだと思ふのです。殊に國民の厚生等から考へて行くと、自分の子供だけれどもならぬことなんですから、厚生省の方から言へば、どうしてもしなぬことです。しかし事柄は簡單ですよと言つてゐるのでは駄目だ。

川路　やることは簡單ですね。

高村　厚生者あたりでその氣になさへすれば、直ぐ出來ることです。

川路　そして餘り金を輝からねでせう。

高村　僕がそのことを強く感じたのは、先頃女學生が工場の見學勞ヶ手傳ひに行つた處に出てゐますが、その時の感想なんか話してゐるのが新聞に出てゐますが、それを見ますと、その働いた處は軍需工場だけれども、働く處は綺麗なんかに氣持よく働いた。しかし休息場なんかに行くと、何だか非常に暗くて汚なくて、空氣なんか出來ない位だつたといふことを言つてゐるが、普通はそういう處はどうでもいゝと思つて居る。働く處だけ綺麗であればいゝといふので、僕等の考へとは違ふ。

高村　そういふ風ですから、代々繼いで職工してゐる人は日本には減多にないのか、出來ない。ところがスイス邊りに行くと、何代も繼いで職工をしてゐる人が少なくないそうしてゐるのは、それでなければいゝそうにない。お祖父さんも職工である、親父も職工であるといふ風に代々職工をしてゐる。ところがこつちの職工は

の人なんかゝら聞くと、自分の子供だけは職工にさせたくない。俺は百姓だけれども、子供には何か他のことをやらせたいといふことをやつてゐるのではないか、そういことをやつてるのではないか。

川路　非常な階級的の差別が出來ることになりませう。

高村　例へば機械工をやつてゐるといふことが、立派な一つの人間の生活にならなければ不可ない。今のはれじや生活じやない、人間が機械の奴隷になつてゐる。それが何代でも繼いてゐて、例へば或る人はゼンマイを造ることにかけては、まるで神様のやうになつて居る。そんなのがづつと來て居るから、それだから他國ではふ職工があるらしいのです。

記者　フランス邊りで見ると、矢張り代々居つたのでは、あそこは食へない。まり今の時局の嵐に、時代の波に押されて、軍需品の下請工場にならなければ生きて行けない。そこで町の主だつた人が非常に運動をして、漸く宿品に入つてゐる。

名人藝の考へ

川路　日本だつても、昔はそうです。封建時代は、そういふことが非常に發達してゐて、各々その藝に勵んでその藝を發達させるといふことが一つの目的だつた。

記者　所謂名人藝ですね。

川路　そうです。今も社會主義間が、どうしてそんな職工になれるか等といふことが問題になつた。それがたゞ今迄で鐵瓶を造つてゐたのが、今度職工になつて工場に通ふといふことになつたら、その中で今まで所謂釜子になつてゐた奴が、今まで私等は、鐵瓶で先生と言はれて居つた人ふものは建設出來ない。實際から言へば、そういふ點で僕たらが今の狀態は寒心に堪へないものがあると思ふのです。と言つて應じない。それをいろ〳〵説得に行つて、最後に引けて工場に入るといふことから蟲にもなり、名藝といふものは不可ないといふ風に言ふやうになつて死にするのだが、そういふことは今後餘程反省しなければならぬと思ふのです。

高村　普通のところはそれでも行

けれども、一番肝腎なところはそれではうまく行かない。

川路　肝腎なところは名人藝でなければ不可ないですね。

高村　矢張り熟練工がそうですねうまく願い譯がないのですから、そういふものを、排斥するのはおかしいことです。

川路　そういふ思想は、唯物史觀から來た思想で、つまり國體的な共同そしてそれだけの能率を發揮すれば社會が幸福になる、かういふ思想から來てゐるのですが、そういふ思想から例へば名人藝と言つたものを排斥するといふ脚本がある。これは築地小劇場で上演されたものですが、その内容は、南部の鐵瓶工をやつて居つたのでは、あそこは食へない。或ひは金で決めてゐる、そらいふやうな下等な女明面では一番あると、そらいふ下等なものの方が偉れて居る様にしてあるのですが、日本の文化はそうてあつて不可ない。ここに皆は自覺して質とは不可ない。日本の文化はそれは不可ない。質の問題ではなく、質の大きいといふ益トビルデングは世界で一番あるとか、撥太人の金櫃主義に繰イシェンスのやうな下等なものでは、世界の人類の本當の文化といふものは、その傾向が非常にハッキリしたか分からない、質に危ぶなかつた

アメリカ文明の正體

川路　アメリカ文明といふものは能率の文明です。エフィシェンスの二つの差がハッキリして來たから、それから日本の美術家といふのはそこのところを非常によく認識して行かなくてはならぬ。アメリカ文明は能率の問題、かさの大きいといふ益とか、例へばエンパイアステートビルデングは世界で一番あるとか、そら或ひは金を以てそれを專配したといふやうな下等な女明面で決めてゐる、そらいふ下等なものの方が偉れて居る樣にしてあるのです。日本の文明の方が偉れて居るといふことを言ひたいのです。

高村　つまり資本主義に禍ひされそれだと思ひます。

川路　それだと思ひます。アメリカの文明は能率の文明といふことから考へると、今度の職工といふものも、全く天祐で神様が日本を蘇生さうとゝいふやうな思ひがする。それではつきり日本の將來して來たか。アメリカ

僕等から言ふと、その人は名人藝を守つて貰ひたいのだ。質を言へば名人藝なんかに行かなくともいゝから自分一人も、何にも金ばかりが資本じやない。我々が能率を持つて居るといふことも、立派な本當の資本ですから。キャビタルを猶太人なものにしては、そういふ思想や僕は棄てないと不可ないと思ふのです。

記者　今度は變りませう。

川路　これからはそうなりますけれども、しかしそこに入れる魂は出來ない。ギリシャ人の金櫃主義に繰れども、しかしそこに入れる魂は出來ない。ギリシャ人の魂といふのは數百的の藝術ばかりで出來た。數百太人なといふのはそこを創り出した。そういふ點で文明が出來るたゞ金に換算した。そういうことは非常な文明の根本の誤謬です。文明は、低級の立派な藝術が出來てこそあれだけの立派な藝術が出來て、それを非常に金にしやうとすることが、アメリカ文明が能率の文明であるところが、日本の文明が偉れて居る樣にしたい。今度僕の考はそういことを言ひたいのです。

本社　どうもいろ〳〵有難う御座いました。（終）

工場と美術家

―美術人を信ず―

淺利 篤

高村光太郎氏が美術家を工場に勤員せよと言ふので協力會議に美術家の情熱を披瀝せねばならなかった理由は、拔くべからざる退嬰性の中に終始する人達と反對に、湧然たる情熱のやり場の無い悩みを持つ美術家の意志を反映し、直接生産に携る人々の慰安と建全娯樂の爲に長期職下の國防力に懐力を致さうとするつゝましい愛國心が根底を成してゐる。

實際に美術家を工場に勤員する事には種々なる準備が必要であり、一回限りのものであつては、生産に從事する勞務者に與へる影響は却へつて恐く、長期にわたる場合に於てさへ美術家は勞務者と同時刻に出勤し、無責任なる言動は愼しまねばならぬ。此處では美術家に興趣で勤くのではなくて規律に從かねばならない。そして夫等の規律に従ひ得ざる者は、今日に於ては美術家の資格は無い。今日に於ては美術人とは社會人で無い事を以て誇りとしたかも知れぬが、今日に於ては美術人とは社會人にプラスした存在で無ければならぬ

である。

一部の人達は美術人の直接生産面に關する事を安易に考へて、戰車や飛行機の偽装に我々はペンキでも塗らして欲しいのだと言ふ。然し、單に色を塗るにしても、其の場合鐵板の厚さとか秘密事項を多數の美術家の眼に觸れしめてまで、美術家の力を借りねばならぬとは思はれない。又、交戰地の氣象に關係も考慮して飛行機の偽装も種々異替へ等もあるであらうとすれば、之等の仕事は非常に困難な條件が伴ひ、美術家の從事する餘地は無く、他の勞務に從事しつゝある勞務者から適任者を選拔する現狀が最適なのである。此處で美術家が時に奉仕する方法は、勞務者の美的關心を高める爲の教育的事業であらう。既に操業其他を開始してゐる工場建築物に懸賞其他を描くと言ふ事は夜業を続けてゐる工場の現狀では極めて困難であるから、此の問題は寧ろ建築設計者の問題なのであつて、工場建築着手前乃至操業以前に實施せられねばならぬ事である。

如何なる設備の下に於ても精神力の汪溢なる者にこそ勝利がある。斯樣に於ての精神力の源泉として娯樂の意味に於ては次の樣な問題が實現するものと信ずる

るのであるが、此の建全娯樂的なる美術水準にまで、勞務者を引上げる事こそ當面質現性ある計畫と成るであらう。

工場單位に講習會の形式で巡囘もる美術家の班組織を作り勞務者に技法を授や他の職場での作品、戰地でのスケッチ、更に進んで古今の名聲譽を見せる事や、巡囘展覽會も實施せられて良いだらう。

女流畫家の團體が病院其他に繪を献納するのも誠に結構な事で、斯うした實踐に於て美術人の熱意を表す事、益々活發に行はれねばならない。そして之等の組織が出來た時には華々しい美術家の所謂彩管報國も質々結びつくのである。工場美術の問題も赤同樣に之を組織的に行はば馬鹿騒ぎに終る危險が在る。

協力會議での高村氏の發言は美術人の注意を此の一點に集中せしめ、より大な美術界の問題から端を發して、工場美術界の問題に及ぶものであつた。然し米英に對する宣戰は、協力會議の發言を必要とせず國民は夫々の職場に於て翼賛の誠か至さうと大決意に燃え所謂一億の習か固またの

であった。此の質は美術人の心底に透徹し得たものであると私は信ずる。そして女流畫家の献納彩運動も其の證左である

と信ずる。そして私は次の樣な問題も實現するものと信ずる

のである。其の第一は各種の美術團體が翼賛精神を發揮して解消し、新たな機に於て國策に緊密に關係づけるであらうと言ふ事である。そして夫等は美術關係官廳が提携して武力戰に續く文化工作をも勝拔く爲に美術界を新組織する事や、巡囘展覽會も實施せられて良

斯樣な準備が無くては大東亞共榮圈内に於ける文化工作は満足に、少くとも美術の問題としては、勝利を贏ち得ぬのである。(昭二七、一、一七)

大東亞戰爭と美術に及ぼす影響

三雲祥之助

大東亞戰爭と美術に及ぼす影響といふことで、何か書けとのことなので、ともかく筆をとつて見た。

しかし筆者として、それが果してどんな影響を及ぼすかといふやうなことは、適確に言へるものでないといふこと丈は、明確にわかつてゐるだけである。

總べてあらゆる部門の評論家達が、何か重大事件が起ると、其が戰爭的なことであらうと、政治的、文化的、經濟的なことであらうと、待つてゐたとばかりに、一應、いろいろなことを論じ合つてゐるやうだが實際やりきれない氣持が起る。しかしその文章を讀んでみると皆相當なことを言つてゐるので、成程と思はされはするが後で考へると、何んだか、その事件とは、根本的に關係もないことを喋つてゐたのだといふ感じのするものが多くて、事件は、その豫言な

り推測なりを、極めて、簡單に裏切つて進んでゐるものが多い。たとひその豫言なり推測なりがあたつてゐるやうと、それだからと言つて、あたりまへのやうな氣がして、特に興味を引くものは殆んどない。それでも、尚ほ、そんな課題について、書かせるところに、ジヤーナリスムといふものがあるのであらうが、相ひも變らぬ繰り返へを見るだけで、筆者としては、そんな問題に興味はあまり感じないのである。とは言へ、無關心であるのでないのであつて、筆者なりと小さな關心はもつてゐるのであるから、今、その關心だけを少つとのべて見やうと思ふのである。讀むに堪えないつまらないものが出來上らうとも御寛恕を前もつて願つてをきたいと思ふ次第である。

さて、この戰爭が、美術にどんな影響を及ぼすかといふことであ

るが、この戦争が今まで日本美術に見られなかつた畫題と、従つてその技法にある從來の美術を根柢から覆がへすやうな影響を齎らしてくるとは思はれない。それは、この戦争自體が、傳統的な日本人の精神生活の破壊を意味するものでなく、却つて、その一大飛躍を約束し、意味してゐるからである。

　大東亞戦争が、いままで日本が遂行した戦争と性質上異なつてゐる點は、われわれが、東洋文化と異がつた文化をもつてゐる世界最強の國を二つも相手にまはして雄々しくも戦つてゐる點である。世界に向つて、東洋文化の存滅を賭して戦つてゐる點である。

　元來、文化と政治は物の表裏であるから、戦争の遂行とともに、いやでも應でも、われわれは、近代の東洋人の文化を創らなければならないところにきてゐるのである。そして、その東洋人の文化といふものは、單に過去の單一的な傳統の上にのみ建てられるべきものでなく、東洋人の生活確保のための近代生活といふ現實の中に深く根を下ろして、過去から繼續してゐる東洋といふものに華を咲かせなければならないのである。

　それには勿論、今まで、歐米人が作つてきてくれた近代といふものをも當然、接收することにもなるのである。
　それは、現在まで西歐人がなしとげてきた仕事の總和を、日本的なものとして、日本の傳統に追加することである。丁度、過去の日本が佛龕佛像を日本の傳統の中に加へ、山水盡を日本的なものにしたのと同じである。

　この意味で、今までとは違がつた、モニュマンとしての戦争美術が起るだらうことと従つて、そこから、より重大な意味をもつ、モニュマンタルな美術的感情が生れる可能性を重視すべきことであらう。このことについては後で述べることとて、その前に戦争の美術に及ぼしてくる可能的影響といふものを個條書きに、思ひついたまゝを誌る事と大體、次のやうなことが言へるのでないかと思ふ。

　一、戦争盡の素材の發展史的考察
　大東亞戦争に於ては日支事變以上に、眼前に大映しにされてきたものに、空軍、海軍の活動である。特に海戦といふものが日露戦争や第一次世界大戦の時と違がつて、大艦隊の衝突といふものよりも、起つたとしても舊い海戦の概念の中に包含さるべきものであらう(その場合も後には起り得るであらう)空軍が敵海軍基地を襲つてゐる有様、または空軍が艦隊を襲つてゐる有様などで、その戦果の表状といふものが、人間の表状とか動作とかに表現されてゐる場合が非常に多いことである(尤も人間の表状とか動作をかりて表現しても差支へはないのであるが、近代戦の特長としては、戦争の表現が主に近代武器の表状にかゝつてゐる)

　元來、戦争畫と言へば、大體に於て、人間の表状とか動作とかにかゝつてゐたものが壓倒的に多かつたのである。それは人間の肉體それ自身が、最も重大な武器の役割をなしてゐたからである。近代に於てもそうではあるが、人間が、人間の肉體よりも大きい武器を

用ひまたはその中に入つて戦つてゐるので、戦争の表状の力は武器によつて全く人間に表現されてゐるのである。例へばアッシリヤの美術にしろギリシヤ人とアマゾンとの戦争、ケントールとギリシヤ人の争闘の如く全く人間の表状と四肢の運動と着物の皺によつて表現されてゐるし、少し後世になると、アレキサンダーとペルシヤ軍の戦争の如く、人間のグループとグループや動物（馬）の運動と、顔の表状と槍のやうな武器で表はされてゐる例が生れてゐる。この例は、文藝復興期美術、ナポレオン戦争、または、アンコールワットなど戦士の浮彫まで殆んど変化がないと言へる。

また、日本や支那、印度、ペルシヤの合戦盤もグループといふものでもなく、特に人間の表状によつてゐるものでもないが、矢張り無数の人間の運動によつて、戦争の表状を現はしてゐるものなのである。

海戦の圖となると人間のグループの運動によるもの（例へばフェキヤとローマ人との海戦の如きもので、これはアンコールワットの浮彫の範疇に入る）人間の表状によるもの、（ネルソン戦死の繪）の如きものなどで、矢張り前述の中に包含されるのである。ただこの場合は船といふ素材が入つてきてゐるだけが違ふのである。

これらの要素によらずして船だけの配列と煙だけで戦争を表はしてゐるものに、スペインの無敵艦隊の英國沖の合戦の圖などがあるがこれは殆んど例外的なものである。

それ以外の素材の入つてくるのに、僅かに、チントレットが大砲を描いてゐる丈である。

その後の近代武器は素材として取扱はれてモニュマンとなつてゐる戦争美術は、筆者の見聞の範圍ではあまり見ない。特に第一次歐洲大戦の戦争美術といふものに至つては、繪畫に於ては従軍美術家のスケッチ風のもの以外は殆んど知られないのである。それが何に歸因するかといふことは一考察に値するものと思はれるが、今はこの問題には觸れない。

以上の考察を進めてくると、今度の戦争畫には、あらゆる近代兵器が當然登場してくるのであるが、特に飛行機といふものの登場は單に近代武器の尤も尖鋭的な分子として登場するばかりでなく、戦争畫の視點といふものを根本的に變へて了つたのである。變へたと云つては誤弊があるが、もう一つの視點を付け加へたのである。

從來の戦争畫では、素材の如何に拘らず、美術家の眼は、地上まGでGは水上にあつて、戦争を見てゐるかまたは、戦つてゐて、寛感を捕えたのであるが、今後は空から見た、戦争の表状といふものも捕えなければならないことゝなつてきたのである。鳥瞰圖といふ、靜的なパノラマとは全く意味を異にした、動的であり直接的な視點である。この一月一日、全國の、全世界の新聞紙を賑はしたハワイ空襲の寫眞は、單に寫眞のみの分野でなく、新しい戦争畫の分野を指示したのである。

あの場合、若し畫家の眼がありとするならば、その眼は、眞珠灣の地上か水上かにあるが、その上空にあるか何れかなのである。若

し上空に眼があつたとすれば、あの寫眞の通りであるが、戰爭の表
狀を構成する主な要素は、もう、人間の表狀や運動などにはなく、
たゞ飛行機の翼とか、水煙、魚雷の筋、魚雷を受けた軍艦の衝動か
ら擴がる波紋、重油の流出、各所から立ち上る煙などになつて了ふ
のである。軍艦とても、海戰といふものを象徴するやうな嚴めしい
金城の姿でなく、小さな魚のやうにしか見えず、たゞ、その軍艦の
走つた後に引く筋に、その軍艦の全表狀を見ることになるのであ
る。

だから、今後の海戰圖は、軍艦といふ大きな物體や波の飛柱とい
ふ畫面の構成要素を全く離れて、面と、面上の筋とか點とかで表現
される可能性が出てきてゐるのである。

勿論、何もこれだけで海戰圖を描く必要は少しもないが、われわ
れの神經が、その點と筋だけで、戰爭のすばらしい表狀を見るやう
にされただけは確かである。

それ程まで極端にもつて行かなくとも、今までの繪畫の常識的な
原則として、空と土と、その仲間にある物體といふ三つの要素から
なつてゐた安定感は無視されて、空（または雲）と飛行機とか、空
と山の一角とかいふ二元的なものを構圖の要素とするやうなことは
當然のやうになつてくるだらう。言ひ換へると、土地から生え出た
靜と、その上にある動といふものの代りに、空間とその中にある運
動體とか點とかいふ構圖は動いた安定感を探求するやうになるので
ある。

殘この點は、形式的に言へば、從來の東洋畫とか
一輪の花とか枝を、何んの前置きもなしに、他の物的條件もなし
に餘白と對立させて描かれたものに似てくるのであるが、點(物體)
と點との間のスピード感を與へることでは異つてゐて、掌ろ、ミケ
ランジェロのシッスシナ拜禮堂の壁畫、特に「日、月、植物の創造」
「混沌」の畫の氣持に近いものである。
ともかく素晴らしい素材の分野が開かれてきたのである。未完

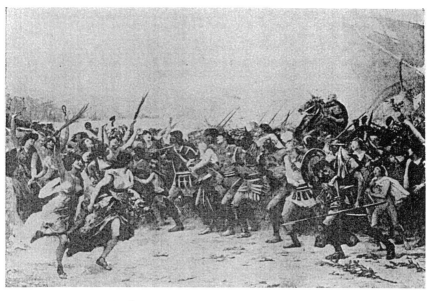

サラミスの勝利者歓待　　　　　　　　　　　　（コルモン作）

戦争畫に就いて

植村鷹千代

最近の戦争畫といふものが現はれるにいたつた動機は日支事變である。日支事變が年を重ねる聞にポツポツと戰爭をテーマとした美術品が現れ、從軍畫家の組織的な出動となるに及んで盛戰美術展に展示されたやうな大量の戰爭畫を生むにいたつた。そして今日では、戰爭畫の中でも、海洋美術展とか航空美術展とか、いはば專門的な美術展が開催されるまでに、その制作は盛んになつてゐる。

戰爭畫の展覽會場に入つて見ると、仲々繁昌振りである。自分もこの繁昌振りの一個の要素であるわけだが、何故このやうに人が入るのか、一寸その理由を探し當てるのが難かしい。感心するやうな繪は滅多にない。またありさうにも期待してゐないのである。それでも人に押されながら一點づつ終りまで見て行かないと、何となく氣懸りである。ありきたりの展覽會の場合などは一寸ばかり違つた氣持に誘はれるのである。誰にでもさうした氣持が働いてゐるやうに思へてならない。この氣持の底を尋ねてみれば、やはり一種の戰時心理といふものであらうか。戰爭を身近に感じたいとでも言つてよい感情なのであらうか。現代の戰爭畫が

批評には、戰爭畫についてはいろ〳〵と議論が行なはれてゐる。現代の戰爭畫が作品としては一般に低調であるとの議論が支配的であるやうだが、僕などもさういふ氣がする。しかし、さうは言ふもの＼、よく考へてみると、戰爭畫の見方或ひは戰爭畫に對する批評の態度といふものは仲々難しいと思ふ。つまり戰時心理のせいで、普通の繪を鑑賞する場合とは逃つた鑑賞の基準が知らずの知らずのうちに出來上つてゐるだらうからである。それだけに、戰爭の作品を見てつまらない、物足りないと感じる場合には可成り無理な期待を作品に對して無意識のうちにもつてゐないとも限らないのである。第一戰爭畫と言ふものは、描かねばならぬものが戰爭と決められてゐるのであるから、作者の個性の自由な跳躍といふ點で既に大きな制約を受けてゐる。それにその性質上可成り説明的になつたり、ドラマチックになつたりするのも止むを得ない。さうしてみれば、畫中の戰車の動かぬのが物足りなく感

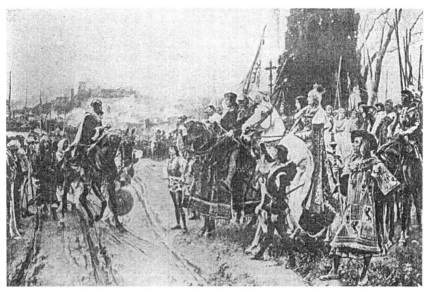

グラナダの開城 （ブラディラ作）

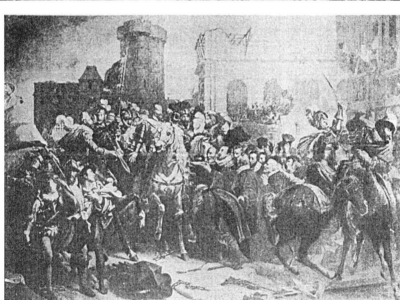

アンリ四世パリ入城 （セェラール作）

じられたり、高射砲の火を吐かぬのが物足りなかつたり、飛行機の動きのないのが物淋しいといつた低俗な感じも、また止むを得ないかも知れない。

戦争の最中の興奮状態の下で、その戦ひを扱つた戦争畫を見る場合に、普通の作品を鑑賞する場合と同じ平靜さと餘裕のもてないことは一應認めてよいことゝ思ふ。戰爭を身近かに感じたいといふ現實の戰時慾望が作用しないといふことはあり得ない。

ところで、戰爭を身近かに感じたいといふ欲望を滿たすものは、現在ではてのニュース映畫といふものがある。われわれはニュース映畫によつて、戰爭そのものゝ直かの記錄を目と耳との双方から

先づ戰況の最も正確な視覺的ルポルタアジュとし戰爭畫だけではない。

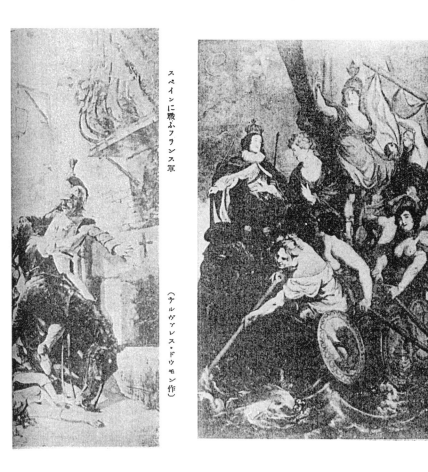

ルイ十世の時代來る　（ルーベンス作）

スペインに戰ふフランス軍　（ナルヴァレス・ドゥモン作）

受け取ることが出來る。ニュース映畫は、何よりもそれが眞實の場面であるといふ點に於て我々の興味をひき、われわれの戰時心理を滿足させる筈である。そこで戰爭畫を見る揚合に、このニュース映畫の印象が、何らかの作用を及ぼしはしないであらうか。即ち映畫のもつてゐる寫眞性が繪畫の寫眞性を批判する何らかの比較材料となつてゐるやうなことはないであらうか。そのことから戰爭畫の戰車が勳かないとか、飛行機が動かないとかいふことが不滿の種となつて、戰爭畫が低調に見えるのではなかからうか。つまり、結局のところ、現在では寫眞といふ表現形式が發展したために、繪が戰爭に關して果たすところの報道力が減殺されたといふ結論になるのではなからうか。さうだとすれば戰爭の繪畫といふものはドンキ・ホーテ的存在であるといふことにならねばならない。果してさうであらうか。かういふ議論も一應筋道が通つてゐるやうに思へるが、一寸別のことを考へに入れるととんだ、このもつともらしい議論が全く馬鹿々々しい議論であることになつて終ふといふのは次のやうなことが、われわれの經驗的事實としてあるからである。

つまり、戰爭といふものの實際と、戰爭を感じるといふこと或ひは戰爭の感じを表現するといふこととは全々別個のものであるべき筈であるのだが、これを混同したくなるところに人間の精神の弱點といふか判斷力の粗雜さがあるといふことである。

一寸氣をつけて考へると、實際の戰爭を撮影したニュース寫眞よりも、嘘つぱちの戰爭映畫の方が、嘘つぱちであることはよく判つてゐながら、ずつと戰爭らしい氣分が出ることを僕らは知つてゐる。ニュース映畫にしたつて、ほんとうの實寫の場面は實に殺風景で何の興奮をも誘ひはない

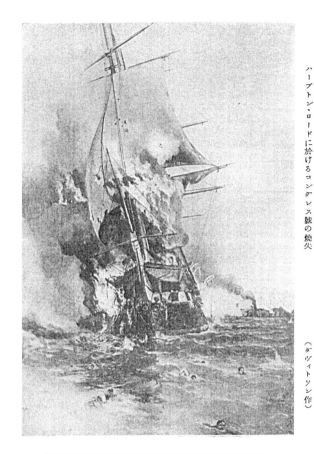

ハーブトン・ロードに於けるコングレス號の燒失

（ダヴィトソン作）

ブウビネの戰

（ホラアス・ベルネ作）

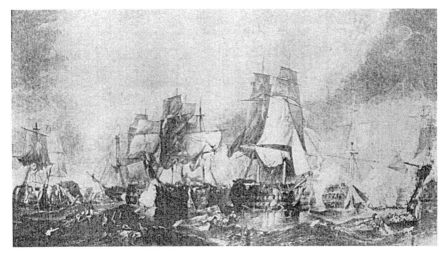

トラファルガアの戦闘　　　　　　　　（ウイリアム・スタンフィルド作）

のに比して、多少編輯の手を入れたものゝ方が實戰の氣分が出てゐる。戰爭文學の場合でも同じことが言へる筈である。文字で發表される正確な戰爭報告とは大本營發表の戰況報告とか、現地部隊からの報告電報とかの文字である。正確な戰爭の報告といふ點に於ては、これが一番信用のおける、赤裸々の戰況報告である筈である。ところが誰もが經驗してゐるやうに、われわれが戰爭の實體を心理的に感得するのはこのやうな殺風景な正確さからではなくて、「戰爭と平和」とか「ツシマ」とか「麥と兵隊」とかいふ嘘つぱちの小說的虛構からである。これは一見奇妙な事情ではあるが、こゝが表現の眞實と事實の眞實との絕對の相違が物を言ふ場所であつて、これを言ひかへると

モスコー・クレムリンの燒失　　　　　　（ヴァシル・ヹレスチャヤン作）

ボリの戰鬪に於けるナポレオン　（ヒョッポトウ作）

藝術といふものが、嘘つぱちの眞實であるといふことが、一番よく解るところである。藝術は眞實を表現するものだと言ふことは、誰でも知つてゐるけれども、眞實を表現するためには、嘘を利用しなければ、絶對に成功しない、といふことは案外人に知られてゐないのである。

これだけ言つて終へば、戰爭畫とニュース映畫はまるつきり違ふものだと考へた方が眞質らしくなつてくるに相違ない。實を言へば、人が戰爭畫の展覽會を見に行くのはニュース映畫であき足らないものを畫に求めて出掛けてゐるのであるが、それでゐながら繪を見てゐながら、反對にニュース寫眞の長所だけを憶ひだしたりして、折角の入場の意圖を臺無しにしてゐるやうな人が多いのである。これは強ちその人にだけ責任があるわけでもない、藝術に關係してくると、いつも物事がこんがらがつてくるのが因緣であつて、全然基準の違つたものを比較しやうといふやうなことを、藝術家自身が屡々やつてゐるのである。戰爭畫を描いてゐる藝術家自身が、ニュース寫眞を一生懸命になつて齋色してゐる場合が多いのだから、見る人の眼がこンがらがりだしだて當然なのである。さういふところに現代の戰爭畫が低調であると言はれる原因がある。藝術の表現は嘘構を利用すべきものであるといふ、藝術の大原則を藝術家自身が屡々忘れてゐるのである。

こんどは眼を美術史上に振り向けてみやう。昔から日本にも西洋にも戰爭畫といふものは無數にある。戰爭繪卷を見て僕らが面白いと思ふのはどういふ點であらうか。果してそれは、題題に示されてゐる「何々の役」の戰爭の實況を、恰も現在大本營發表を讀むやうに正確に知り得る強味であらうか。さうではないであらう。われわれが今、昔の「何々の役」の繪卷を見て感興をそゝられるのは、當時の戰ひの雰圍氣がいかにも生き生きと眼のあたりに感じられるからである。戰爭のテンポ、武士の動作のテンポや姿態までが、生き生きしてゐて、その畫を見てゐれば、その戰ひをそつくりそのまゝ芝居でも出來そうな感じを受けるからである。恐らく實際の戰鬪は現在の戰鬪と少しも變つたところはなかつたに相違ない。何處の關門が陷ちた。誰が戰死した。何處まで前進したといふ切迫した現實が繰り返へされたことに、戰爭の實體が變る筈がないからである、

マニラ灣の戰鬪（ボルデン作）

ボロティノの戰の夕（ラランジェ作）

ではどうして、如何にも「何々の役」の戰爭らしい生き生きとした感じが出てゐるのであらうかそれは繪の構圖の獨自な繪畫性である。例へば、日本の戰爭繪卷を、アンコール・ワットのレリーフの戰爭彫刻と比較してみると、また違つた戰爭の雰圍氣が表現されてゐる。あの獨特の圖案のやうな構圖が、またそれは
それで、當時の戰爭の形態や雰圍氣を雄辯に物語つてゐる。また、例へばドラクロアの戰爭畫にジヤンヌ・ダルクの活躍を描いた有名な作品があるが、あの作品に於けるジヤンヌ・ダルクの構圖が、何でもないやうで、實に正義に燃える熱情の奔出をよく表現してゐる一方當時の戰爭のヒユーマニスチツクな性格をにくらしい程描寫してゐる。あ

スコーを退却するに對して背面部隊を掩護するネイ將軍　（イヴォン作）

サルタン・ムアメッド四世に對するツァポロギアン・コザックの返答　（レーピン作）

の作品を見てゐると、ジャンヌ・ダルクの傳記を百冊讀むよりも、強く彼女の風貌を印象づけられる。

かう考へてくると、戰爭畫の使命を決するものは、結局それが繪畫であるといふことの本質に依つてゐるのであつて、繪畫性といふものでないといふことになる。戰爭畫は寫眞でもなく、繪葉書的な寫眞の着色版でもなく、繪畫なのである。繪畫である以上は、現代の戰爭の感覺を造形的に表現したものでなければならないのである。

現代の聖戰畫は如何にも現代らしい戰爭の感覺を表現してゐなければならない。有名な「三笠艦橋」の作品はそれが傑作であるだけに、あの作品には如實に明治三十八年代の日本がこびりついて

63

カンダハールの勝利　　　　　　　　（スタンレー・バアクレー作）

ねる。皇國の興廢此の一戰に在りとの當時の涙ぐましい緊張振りがあの繪の表情をいたいたいまでに徹つてゐる。現下の大東亞戰爭の感情は、もつと雄大にして明朗なものである。從つて今日の戰爭畫の傑作は、この感情を表現してゐなければならない筈である。

（一・一六）

トルコからスチヂデットを防衛するニコラス・チリンキの突撃 （ピィタア・クゥフト作）

決戦下の美術を聴く

美の尊厳に生きよ

加藤顯清

戦争と美術については既に屡々論じられた。社会一般に戦争の影響を受け無いものはない如く、美術も又戦争の影響より超然たり得るものではない。日本の美術界を顧みると非常にはつきりするのだが、戦争がはじまつてからと、それ以前とでは充分異つてゐると思ふ。戦争の影響が全て良い方に向つてゐるとは云ひ得ないけれど、兎角、美術界は戦争の影響を非常に強く受けて來た。その結果手のつけやうもない程沈滞しきつてゐた美術界が何にか眞劍な反省を持ち出し、これではいけないと云ふ雰囲氣を作り出して來たことも事實である。

恐ろしいマンネリズム、美術界を何時の間にか危険の淵に追込んでいつた自慰性が戦争によつて新たに考へ直されて來たことは、美術界のために喜ぶべきことだと思ふ。過去久しく小さな狭い美術と云ふ柵内に止まつて、無反省にセクショナリズムの温床に慣らされて來た美術家には、戦争は確に新風であつた。はじめはそれ程でもなかつたにしても時經るにつれて戦争は不可避的に嚴肅な影響を與へるに至つたのである。美術家は從來の考へ方の據り所が動揺して來るのを知つてどんなに驚愕したことであらう。曾々われわれは狂態を演ずる美術家に接した。功利の心がこの場合にも第一に禍ひの原因だつたのである。過去に於てもわれわれは功利の心こそ藝術の敵として來たのであるが、實際にはこの約束はまもられなかつた。それどころか、かへつて功利の心にたけた者共が藝術の花園を不遜にも荒し廻つてゐたのである。資本主義の弊害は決して政治や經濟の分野のみに顯著であつたのではない。金の世界から最も超然としてゐるかの如く見受けられる藝術の世界にこそ、金の影響は最も顯著であつた。金に反撥しながら實は金の奴隷となつてゐる美術界に藝術の純粋が潔濟にまもられてゐよう筈がない。次から次へと金の威力に拝脆して行く、狡猾な常識人が美術界を占據するに至つたのである。しかし、私はこゝで矢鱈に過去を痛罵しようとは思はない。只私はこのやうな過去を今こそ眞底から嚴しく反省しなければならぬと思ふのである。昭和十六年十二月八日の感激は全てこゝに集結しなければならぬ。大東亞戦争が初まつたこの時、株はどんどん騰つた。經濟のことは良く知らないから解らないが、これには勿論日本經濟の強靭性が愈々發揮されると云ふ觀測があつたからであらうが、それよりも、只盲目的に投氣が良くなる。儲かるやうになるだ

らうと云ふ個人の胸算用の方が強くうかゞはれるのである。株界にはこれで結構であらうが、少くとも美術の世界にはこれは通用しない。大東亞戰爭を金に結びつけたり、個人的利害に立つて考へることは許さるべきではない。いくら口に全體主義を叫び資本主發文化の缺陷を指摘しようともそれだけでは何んにもなるまい。それが時代の行爲として賞際に行はれるやうにならなければ意味はないのである。

大東亞戰爭は未曾有の創造的戰爭である。世界史の上に未だ見ざる世界新秩序創建のための聖戰である。われわれが大東亞戰爭から學びとらねばならぬものは賞にこの創造と云ふことである。一時戰爭は破壞に終るものだと云ふことが云はれたが、それは戰爭の目的を見落した只戰爭の現象形態のみにとらわれた謬見であつた。しかし、かゝる謬見が文化人の間に非常な力を持つてゐたことは邪賞である。文化は戰爭に在るのではなく、平和に於てのみ建設さるべきものだと云ふ考へがかゝる謬見をさゝへてゐたのであるが、かゝる考へ自體が過去の安易な虜となつてゐることを知らねばならぬ。時代が發展的方向にある時に於ては、このやうな考へ方も決して間違ひのみとは言ひ得ないが、時代が下向的である時にも、尚かゝる考へ方を固執するとするならば、歴史を知らない淺薄者と非難されても仕方がなからう。しかし、戰爭の創造性をわれわれは今度程はつきり知つたことはない。日清、日露が若し日本的創造の戰ひであるとするならば、大東亞戰爭こそは賞に世界的創造の戰ひであると云ふことが出來るであらう。

日本歴史に未曾有の飛躍を齎らすこの戰ひの眞價を、われわれ美術家は美の世界に於いて顯彰しなければならぬ。美の樣成、美の創造こそ、われわれ美術家に課せられた唯一絶對の實務であらう。それには何にも戰爭にのみ取材することを要しない。戰爭に取材することが卽もこの時代に於ける美の創造を意味するものでないことは言ふまでもない。美の創造は、一輪の草花にも、一人の人間にも、一匹の小さな動物にも可能である。只作者が時代を正しく認識した美意識を堅持してゐればよいのである。いくら膨大な戰爭畫を制作しようと、時代的に健康な美意識に裏付けられてゐない限り、一輪の草花を描きし小畫にも及び得ない。つまりその主題でなく、先づわれわれの美意識が根柢をなすのであつて、その美意識の必然的對象として取り上げられる主題でなければならない。近頃の戰爭畫に往々にして主題にひきづり廻され、美への愛情が缺けてゐるのを見受けるのは、結局は美意識に對する確信に缺くるところがあるからではなからうか。われわれは戰爭の影響によつて、美術に本有な

る美意識を益々確かなものにして行かねばならぬ。それを戰爭と云ふ激しい嚴肅な現實の故にかへつて萎縮して美意識の主張に小心となる如き態度は、われわれのものではない。戰爭の廣大深淵なる意義を一片の畫布に於ても美の尊嚴に於て創造せんとする意志こそ現時局下美術家の精神でなければならぬ。徒らに、名利を追ふことなく美こそわれらの骨であり血であると云ふ確信を以つて、戰爭の影響に生きて行かねばならぬのである。かゝる確信なくして、われわれは美術的創造をなし得ない大東亞戰爭が世界的創造戰である如く、日本の美術家は今日美の世界的創造戰作家に生長しなければならぬのである。大東亞戰爭がわれらに敎へるものは美の創造である。戰爭と共に美の創造へ、これがわれわれ美術家の標語である。そして後、われわれは偉大なる戰爭畫を制作しなければならぬ。壯嚴なる戰爭畫が美の尊嚴によつてまもられる、そのやうな戰爭畫を制作しなければならぬ。兎に角私は美に對する無限の愛を以つて戰爭の創造性を見つめて行くことの最も必要なるをこの機會に言ひたかったのである

大東亞戰爭と美術

瀧口修造

昭和十六年十二月八日
畏くも宣戰の大詔を拜してから一箇月、私達は

この時ほどはげしく生動する歴史の時間を意識したことはなかった。この時ほどはげしくわが民族

の純なる實在を認識したことはなかった。

大東亞戰爭はかならず長期を覺悟しなければならぬとしても、そのいはゆる緒戰の瞬間的な段階において、すでに戰爭の中核に突入したのであつた。これはわが陸海軍の規模雄大果斷神速なる作戰と、しかもその適確な戰果とに負ふものであることはいふまでもない。このやうに宣戰と同時に戰爭が、忽如その決定的な意義と相貌とをまざまざと呈示しはじめたといふことは、赫々たる戰捷に裏づけられてこそであつて、國民は心ゆくまでこの勝利を謳歌するとともに、陸海軍の生死を超絶した努力に對しては心からの感謝をさゝげなければならぬ。

しかしながらかゝる軍事行動そのものも、戰ひの現象としてのみ把握さるべきではなく、世界史的な展望のもとに着々すゝめられてゐた、緻密周到な準備と計畫とに基くものであり、それがまたわが民族および東亞諸民族の赴かざるを得なかつた至上命令に一途邁進した結果にほかならぬといふことに、今さらのやうに想到されるのであつて、大東亞戰爭は世界史的な規模における、しかも消耗戰破壞戰でなく生產戰、建設戰であるといはれてゐるその本質が、緒戰早々、太平洋上に繰りひろげられてゐる壯大な戰鬪繪卷のなかに、刻一刻と懷みとる思ひがするのである。

今タ「世界を開く日本」と題して放送された平出海軍大佐の講演は、軍を代表して切々胸にせまるものがあつたが、大佐は「この一個月のうちに天下の形勢は百年以上の飛躍を遂げた」と言つてゐられる。この言葉は、もはや誇張でもなく、修辭でもなく、質感をもつてせまるものがある。しかもこの言葉の背後には、今次の戰爭が急轉回のうちに齎して來た、生產的、建設的な使命に私達がびつたり直面してゐる事實が意味されてゐるのだと思ふ。かうした戰爭の本質と相貌とを確認しないで、目前の現象に興奮して終るべき時ではないであらう。ことに文化の一翼にたづさはるものにとって、この點の洞察が一層深く要請されなければならぬ。

開戰以前には、時局便乘といふことが一部で警戒されてゐた。しかし宣戰布告と同時に、この言葉はどこかへ吹き飛んでしまつたやうに感じられる。うつくしい國民的な總親和力が、この種の間隙を一瞬にして埋めつくしてしまつたのである。とはいへ、いまは感激や興奮のあまりに、戰爭の表相だけに眩惑されて、文化の眞の創造的役割を逸脱することを自戒すべき時に到達したのではないからうか。

もせつかちな論議追求は、ともすれば現象の上だけを追ふ結果になるおそれがあつて、支那事變を通しても、一部の文化批評がこの種の浪費におちいらなかつたといひ切れぬものがあつた。この點でも、私達は支那事變の相當ながい年月のあひだに得た、さまざまな體驗と忍苦とを反省し、さらに強固な地盤の上で生かしてゆくことが必要であると思ふ。いふまでもなく、大東亞戰爭は、日支事變の必然的な歸結であつて、それと切り離して考へることが出来ない以上、なほさらのことである。事變に觸發されて起つた美術上の諸問題でまだ未解決の途上にあるものもすくなくはない。かうした幾多の問題は、今後あくまで執拗に處理し發展させなければならないこと勿論である。尤も支那事變が持續するにつれて、その禍根が絶滅されなかつたために、文化の領域にも多少鬱積した氣分がなくはなかつたが、米英に對する開戰とともに、それらのものが一氣に拂拭され、新たな眼界と希望とをあらはして來たことは爭はれない。

私に與へられた課題は、大東亞戰爭と美術の影響といふのであるが、もし影響といふことを單なる現象的な反應の境內だけで理解するとしたら、いまの段階はこの種の言葉ではつくし得ないほど切實な感動につゝまれてゐるといへよう。牽直にいつて、この感動こそおそらく、不思議な光をもつてわが民族の純粹さと若さとである。そこから、あらゆる國民の職域に同じく美術人のよつて立つべき大原則も覺悟も湧き上るものでなければならぬ。

戰爭と美術といふ藝術上の命題についても、（いはゆる戰爭美術をもふくめて）事變以來いろいろ論ぜられて來たし、その間美術家の健鬪ぶりも相當見るべきものがあつたにもかゝはらず、やはりどこか徹底しきれぬものがあつたやうに感じられる。殊に狹義の戰爭美術の問題だにしても、一般に觀念的な追求に終つて、割りきれぬものがあつた。かうした憤懣は今日明快な視野にはいつてゆくかにおもはれる。といつても戰爭が本舞臺にはいると同時に容易に解決されるものと考へるのは誤り

實際、藝術はもはやしかじかのものにならねばならぬとか、なるであらうとかいつた、あまりに

であつて、すくなくとも一種のこだはりから抜け切つて、美術のもつあらゆる文化的特質をさらに明快に今次戦争の終局目的に沿つて生かしきれるといふ、一つの希望が生まれて來たと考へたいのである。

したがつて大東亜戦争の理念である、大東亜共榮圏の確立といふわが國有史以來の大事業を記念するやうな、眞の現實美術も遠からず實現されるであらうし、また實現させなければならぬのであるが、いまはこのことをあまりに狹い意味に局限して、戰爭の起伏に對する心理的な乃至は神經的な反應だけに終らしめたくないものである。あくまでおほらかな日本民族の理想と活力とを兼ね具へた、本質的な意味において記念すべきものに育てあげなければならぬ。

また大東亜圏内の建設作業が進むにつれて、各地における文化經營がいかに雄大な領域にわたるかを痛感させられるのであるが、さしあたつて文化工作に美術の擔當すべき仕事を考へてみてもきわめて重大な問題であらう。從來行はれて來た支那方面に限つてみても、この種の仕事のいかに雄事であるかゞ窺はれる。まして風土・民俗・文化等それぞれ變化の多い諸地域を通じて美術の通路が開拓されなければならぬのである。勿論、今後は具より壯圓といふべきかも知れぬ。今後は具眼の美術家を大いに現地に派遣されるやうに希望してやまない。そして出來みべくば、單なるお土産美術を持ちかへるだけでなしに、産業拓士とならんで、その土地で生活し自然や民族を素材とするやうな特異な作家も出てほしいことである。か

うした場面は、おそらく今度の戰爭が暗示する日本美術のゆたかな發展の、わづかに一つのあらはれにすぎないと思はれる。

しかしさうした美術現象のさまざまな發展形態といふものも、日本美術全體の實力の充實を措いては期待できないことである。私達は便宜主義的な輕淺な美術を排して、動の背理に沈潜し、日本の發術に流れる純乎たる靜を湛へたものを欲すること、いよいよ切ではある。けれどもそれは日本がいま達成せんとしてゐる偉大な時代に對して無關心であれといふことではない。殊にかゝる時代の構想を構想とする美術の發展は、まつたく美術家自身の創造能力にかゝつてゐる。

この意味で、日本の傳統的な美術と近代美術との二つの領域から眞率に考究してゆかねばならぬ幾多の問題が含まれてゐる。いづれにしてもこの兩者それぞれの立場から、それぞれの長所を保ちつゝ自主性をうち立てなければならぬといふこと

だけは明かであつて、前者はあまりに過去の姿にたよりすぎて新たな創造の氣魄に缺けてゐたし、後者は西歐美術の規範に不必要なまでにたよりすぎて、これも別な意味で創意を缺いてゐたといふことが屡々見られる傾向であつた。殊に筆者に身近かな問題として、新興美術の一部には、特に西歐美術との挨觸が間近かで生々しかつただけに三思すべき問題が含んでゐたことは事實である。しかしこれらの傾向とても、いまは明るい希望と打開の路が約束されてゐる。

要するに今後の日本の美術は、すこしも誇張でなしにすくなくとも大東亜に廣くは世界に直接關聯あるものとなるのであつて、そのためにはわが民族の自主性に基いた發溂たる創意と指導性ともいつていゝ、普遍的な實錄とを具へて來なければならぬ。私達ほこの藝術内の生産戰、建設戰をも自信にみちてたゝかひぬかねばならぬ。

現代畫家の使命

伊原宇三郎

十二月八日の朝を界にして、總ての日本人が國民として一大飛躍をなした。五年に亘る支那事變に對して斯ういふ離方は穩當でないかも知れぬが實感として誰もこれは否定出來ぬと思ふ。

前までは、何か重苦しいものが頭上に在る感じであつたが、そんなものは一度に吹つ飛び、東亜の妖雲晴れ渡つて、燦然として榮光を未來の彼方に望み得、大東亜共榮圏の具體的な形が誰にでも想像出來る樣になつた。歴史の發展のテムポがこんな今から見ると不思議にさへ思はれるが、此日の

にも速かつたことは、従來の人間の歴史の中でも、恐らく類例が無いに違ひない。

そんなことは今更言はなくても解つてゐると、比較的時代といふものに敏感でないとされてゐる美術家の誰もが彼もが言ふ樣になつた。つい此間まで、心の奥が、まだ、自由主義や個人主義藝術の華やかだつた時代を懷しんでゐた者まで、人間が全く一變した。これは何とも驚くべき一飛躍と言はねばならない。

この正覺が、將來の美術の上に何らいふ形をとつて現れて來るか、此の激想は今まだ誰にも出來ない。恐らく、五十年位後に、賢明な批評家がそれを分類し、評價してくれることであらう。

たゞ、今日、われわれ美術家が眞劍に考へ實行せねばならぬことは、此の社稷の興亡と大建設に對して、現代の美術家が如何に活動すべきかといふ問題である。勿論腹は皆決つてゐるが、形の上では、今の處三種類ある樣に思ふ。

その一つは、各自の護るべき、「職域」といふものを狹義に解釋して、從來の藝術態度を變更することなく、たゞそれを更に深く掘り下げて行けばいゝといふ行方と、今一つは、專門的な研究は一先づ措いて或はそれと併行して、何等かの形で國家の方針に協力しちやう、美術家の持つてゐるもので國家の御役に立つものがあれば、それを悉んで提供したいといふ行方と。

此の二つの態度には、それぐ\正しい理由がある。ドイツの樣に、國家の力で、全美術家を一元的に統制してしまへば別であるが、現在の日本の樣な状態の國では、此の二つの方向は在つてゐゝ

と見ることが出來る。その一つが日本文化の發展の爲めに藝術の貯藏盡を更に大きなものとし、なるのは此の際斷乎排擊されねばならない。

東亞の指導者としての貫祿を今から作つて置くといふのであれば、立派な態度である。又他の一つが、睥睨の大業に美術家と雖も可能の範圍で參加し美術家の持つ智識と技術、總める文化能力を發揮して國民としての義務を盡し、美術の名譽をも護るのであるから、これまた子孫から感謝されいゝところである。

たゞ憶むらくは、此の二つが今の處個人的に或は一小集團的に分散、散發されるに止まつてゐて美術界の名の下に大きな纏まつた實踐運動といふものがまだ現れてゐない。その爲に、美術家としては聊も辛い批評の罷も一部に立つてゐるのであるが、これは近い將來に、何とか團結するか、又は適當な機關が作られて、完全に足並を揃えたいものである。

美術の内容、題材などについては、まだ一部に迷停もある樣であるが、何も皆が今日直ちに勇ましい作品を描かねばならぬと考へる必要はなく、それの捌けない人は他の面で、その文化能力を活用すればいゝので、御互に他を言ふ必要はなく、唯々時代に誠實に生きてゐれば自ら自分の進むべき道は決ることゝ思ふ。

此の際は、はつきり言へることは、まだドイツの樣な嚴しい美術統制が我國に行はれてゐないにしても、今は逞ましいもの健康なものが、國を擧げて求められてゐる時代であるから、純粹美術の美名に隱れた頽廢的なもの、徒らに奇矯なもの纖

弱なもの味や趣きに溺れたもの、總て精神虚弱的なものは此の際斷乎排擊されねばならない。

底を割つて言へば、美術家の實踐運動は適切な號令さへかゝれば今日發動することも困難でないが、文弱的なもの、ユダヤ的なものを日本から驅逐することは、その根が思ひがけなく深いだけに至難な業と言はねばならない。斯うい ふ輿論が美術界界からもっと強く起きて欲しいし、指導的立場にある各方面からも、何か明確なものを示されたいと思ふ。

ドイツの官展、大ドイツ美術展が昨年も盛大にその蓋を明けたが開會の日にグッペルス宣傳相が『藝術はドイツ國民にとって單なる閉つぶしではなく、絕對に必要なものである。戰ひつゝあるドイツ兵士は、ドイツの都市や工場を守ためばかりでなく、ヨーロッパ第一の文化國、ベートーヴェン、ワグナー、ゲーデ、シルレルの國を守る爲に勝利に向つて邁進して居るのだ』といふ演說をして居る。美術では二、三流國のドイツであるから、奮家の名の入つてゐないのは寂しいが、藝術に對してドイツ人が何んなに深い認識を持つてゐるかの想はれる言葉である。世界の美術國を以て自任する日本では尙更、官民共に此底の自信は持たねばならない。

一方、現實の現象の一として、ブルノー・タウトの言を俟つ迄もなく、我國に餘りに氾濫してゐる渡つぺらなアメリカニズムが排拭される日があるであらう。希つてもないことである。幸日本の油繪は歐洲の影響こそ受けて居れ、アメリカ美術など昔から馬鹿にして來て居るので、表面の感化

はさ穩受けては居ないが、日本の日常生活を蔽ふ米臭が、美術の根强い研究に意外に邪魔してゐなかつたとは言へない。

饑細で銳敏なわれわれ祖先の美的神經が、此の數十年の間にアメリカ趣味によつて、無慘に踏み躙られた。此點だけでもわれわれ美術家には深い恨みがアングロ・サクソンに對してあるのである。

此の運動は何とも結構なものであるが、これと同時に行はれ相な今一つの運動に、實は私が大きな杞憂を持つてゐるものがある。それは日本主義、日本精神の誤まられた迎動である。これは私が油繪畫家だから言ふのでは無い。

最近、ある有力な團體が、ある外國に對する文化工作の一として、日本の繪畫に日本魂を持つて行くことになつた時、日本精神は日本魂に限ると、即座に否決された。

油繪即洋畫即非日本精神といふ理論は、今日の戰爭で飛道具は卑怯だといふのと同じ位の暴論だと思ふのであるが、これが正論として、低に此種の例が私の知つてゐる範圍だけでも相當な數で起きて居る。さういふ論者は、海軍の軍人に言はせると、日本精神の權化だといふ日本の軍艦などを何ういふ目で見てゐるのであらうか。

美術は眺めて樂しむだけのものではない。普通教育の圖畫科一つで見ても、一寸畫の描ける技術を賦與するなどといふのは、寧ろ末梢の目的で、旋い美に對する神經の啃育、對象の觀察力、認識力、解釋力、把握力、表現力を養ふものである。そしてやがてこれが創造力となり綜合力となつて將來現れるのである。

此の場合でも、三時のお茶菓子の樣な有閑的な一面が無いでもないが、目にこそ見えね、特に今日の如き時代では、國民の精神力昂揚に寄與し、明るい悅びと共に逞ましい力を與へねばならないのである。さういふ場合、現實に卽し、現實の把握に積極的に乘り出すものと、自然や現實から一步退いて、詠嘆的にこれを眺めるある種のものと、その孰れが今日及び將來の日本にとつて重要であるか、論の餘地が無いと思はれるのである。

此の論に間違ひがあるか無いか、油繪の名譽を護り、油繪の能力を顯彰し得るか否か、これは懸つて一に現代の油繪畫家の上に在ると思ふ。日本に在る畫は總て日本の畫で、日本畫、洋畫の稱呼も曖當ではない。眞に民族の上に根を下したそして新しい時代の先頭に立つて步む日本美術の樹立、こゝにも亦現代畫家の別な大きい使命がある。

決戰下の美術

浅利 篤

美術界は遂に日支事變下何等の新體制をも見る事無しに、ずる〳〵と對米戰に突進した。本日協力會議に於て美術界代表高村光太郎氏は美術家を工場に勤員すべしと絶叫するやに聞いてゐるが、正しく多眠狀態を打破し挺身奉公すべき秋は、機會ある每に識者の警告せる如く來つた。

對米宣戰布告があり、畏れ多き極みながら詔勅渙發せられたる此の日、臨みて日本美術界を觀るに感慨荒凉たるものがある。荏苒腕をこまぬいて此の秋を迎へ、いさゝか身の非力を顧みて慚愧に耐へ來りたる一人として身の非力を顧み慚愧に耐へざるものがある。

して眞に日本的在り方に置換えねばならない。美術機構の整備强化は急速に行はれねばならぬ。幾度か唱道せられては實現せられざりし美術新體制は無氣力なる者と退嬰的なる者を取殘して私達の手で作り上げねばならぬ。

「美術家を勤員せよ」と新聞紙上に訴へた高村氏の情熱は涙ぐましいまでのものをもつて私の胸を打つ、美術家は確かに斯くのものだ。只だ如何にして之を表現すべきかを知らぬのみである。惟ふに高村氏の言ふ所はいさゝか安易に過ぎたと思ふ。私は美術家の國防國家的參加を組織的な面に於て把え度いと思ふ。工場への動員

美術人は一切の私利的精神を蟬脱し、美術界を

は必要である。が然し、如何なる組織を通じて之が實現可能であるか、現状のまゝ美術人の動員は不可能である。私達は有機的な統一體として、の美術界を實現せしめなくてはならぬのである。然し私達は高村氏の言を貴いものと思ふ。氏の言葉を時局に咲いた花の如きものと考へ、枝を幹を、土と言ふ國策の上に構築せねばならぬと主張する者なのである。

先に音樂文化協會が成立し、ラジオのニュース歌謡に即夜、プリンスオブウェールズ號撃沈の歌が放送せられてゐたが、音樂文化協會の活動の一端として好ましき印象を受けたのである。占據地で難民を前に音樂會を開く事も近く實現するだらう。假に今日美術界が同樣な協會を持つてゐたならば、靈家は敵前上陸と共に土民の前に野外展を開いて宣撫の目的を達する事も可能なのであつた況んや工場への動員の如きは容易なものであつたと思はれる。

元來、美術界が各團體夫々の主張から一歩も協力態勢を示さなかつた理由は單なる黨派根情のみでは無く、文化擁護なる旗印をかゝげて、自己所屬の團體を以て文化至上主義を代表するものと考へる狹量と文化至上主義に由因してゐる。然し文化至上主義とは何者であつたか。又美術界は如何なるものであつたか、特に敗戦國に例を取れば夢の如きものである事は何人にも判りたるものがあるだらう。誠に戦に於て國家の總力を擧げ敵に當らねばならぬ、美術界の斯かる不參加は全美術人の不面目である。

關係官廳を機に傷れ時に應じて美術新體制に意志表示を爲し、現状に飽き足らずとする態度を示して來た。何となれば、美術界は文化至上主義の信奉者であつたし、時潮は之を否定はせずとも第二義的なものとしてゐたからである。今日、文化至上主義は高度國防國家理念の前に自由主義と共に否定せられねばならぬ。文化の至上主義の謂ふ「戦後の文化」に對しても國防國家理念は充分な考慮をめぐらしてゐる。戦時下に於て所謂文化至上主義は不要不急である。

今日迄の美術は都會中心に偏奇し過ぎてゐる。将來に於て美術は一應地方文化振興の爲めに地方へ分散して發展せねばならぬ。之は國土計畫や、運輸計畫にも深い關係を持つて居り、都會の會場へ地方から作品を輸送する事は不可能である今日、地方性の盛んな作品が制作せられ、夫だけ日本的な獨自性が顯現する結果が制作を促す筈である。此の事は近代美術の畸型的發達を是正し、日本美術界を世界的な構想の上に立つ第一の段階でもあるわけで、大和民族の血液と精神とが作品を通じて世界を光被する唯一の手段でもあるのである。

美術界を有機的な統一體たらしむべしとする論旨は統一であり他は分散的であるが故に全く反對のものの如くに考へられるのであるが、共に國家目的に合致する點は長期戦に即應する態勢であると言ふ點に在る。何となれば戦時に於て國策は急速に國民各階層に滲透せねばならぬからビラミット型の組織を不可缺とするのであり、之が美術

に於ては美術機構の一元化が要請せられる要因であり、長期戦に於ては一面建設は絶對必要であつて、破壊と建設は平行すべきものである。此の點に美術が精神的種として單に保存せらるゝのみで無く、國民生活に滲透し高度の文化性を獲得すべき使命があり、其の第一段階として地方文化運動が必然性を帶びて來るわけである。蓋し地方文化は底部を爲すものでありこの點に統一的美術機構は構築せられる關係に在るのである。

斯かる美術機構は種々なる誤解に依つて實現を阻まれつゝある事も確かであらう。先づ美術人一般の個人的な考へ方に於て、團體の中心勢力を爲す少數人が權力を壟断するであらうから現状のままの方がより良いのではないか、と言ふ考へ方が支配的であり、又現在各團體の中堅勢力を成す者は既成大家と同一な、既得權益として團體の解消に贊成出來ぬものを持つて居る。斯くて次第に窮屈な資材を取得する方法として、潜行運動が行はれ不明朗な空氣が釀成せられてゐるのである。一切の問題に對して各團體が手を握り合つて（解消が個人の創意を減殺すると言ふのなら）當らぬならば、美術は、産業なり、厚生施設の隷屬的存在となるだらう。斯くて、美術は美術の本然的なるものを次第に忘却の彼方に押しやり、次代に於て貧困を露呈せねばならぬ運命に陥るのではあるまいか。

繪畫を、工藝を、彫刻を愛する人々にして日本人たる自覺の下に藝術する人にして、美術の國防國家的の位置づけに深く考慮をめぐらし、決戦下決

意を新たにして永遠なる美術、公正なる美術機構に就て情熱を燃さねばならぬ。而して美術を通じて奉公の誠を致す道を勇往し得ぬ精神喪失者は、美術人たる榮譽を放棄した者と認めざるを得ないであらう。（昭一六・一二・九）

大東亞戰が結果づける藝術

太田三郎

藝術の生態は、一つの大きい戰爭を契機として當面の戰鬪國兩者へ、その轉換を際立たせる。戰爭に結果づけられた人間精神の高潮もしくは退嬰、價値としての民族の高度認識もしくは崩壞、經濟態樣の急激な變動、戰爭遂行に促された科學による新賀在の發見、交通開拓による新視野の展開などにおのづから示唆せられて、其處に、その當事者國おの〳〵の勝敗の差によつて現象は相ひ異なれ、何等かの新らしい動向を呈示することは歴史が常にくり返すところである。

──しかも、わたし達の藝術面は、今まのあたり、その「歴史」のたゞ中にあり、なま〳〵しいその白紙の頁にひたと面して立つてゐる。加之、それの最も優位な態勢において立つてゐる。おのづから、依つて誘はれ發勵せしめられるところのものが、中に就いて最も大きい際立ちの一つをなすべくであらねばならないのは云ふまでもなからう。

延いて、その部門構成の一分子をなすわたし達に課せられた問題は大きい。

やがて樹立さるべき大東亞覇者としての藝術がまづ、まつたく純一な、ほんとうの意味での日本的性格によるものであらねばならないのはもちろんである。歴史は時として、戰勝國にしてなほその櫃感にふさはしい獨自の藝術を有り得ない國家をクローズアップする。限りのない寂しさであらねばならない。たとへば羅馬である。「征服者羅馬かへつて被征服者に征服さる」とは、その國の詩人ホラースの言葉であるが、じつさい羅馬の藝術はわづかに建築を除いて、すべてがかつて征服した東邦のその希臘思潮によつて支配せられたものゝみであり、堂々としたあの大羅馬それ自身の具象と認むべき何ものをも産出してゐない。國士シセロンをして叫ばしめた「石を刻むことなどは吳邦人に委せておかう。われ等には われ等の仕事がある」といつた氣慨は、私の決して否定するところでないが、しかもそれとは不思議な矛盾において並行した外邦文化崇拜の時潮によつて、年年東邦へ流出する貨幣が幾億セステルスの額に上つたといつたやうな、例へばそんなやうな傾向は如何にしても戰勝國羅馬のために惜しまれる。しかもわたし達が羅馬のために惜しむのは、ただ單にさうした皮相なエレニスム崇拜についてのみではもとよりない。さらにラヂカルに云つて、かゝる風潮の介在を敢てさせたその間隙を惜しむのである。獨創力の稀薄さ、藝術力の羸弱さを惜しむのである。

留意すべき課題の一つがこゝにある。

日本にあつては、近年、ことに支那事變勃發以來頓に擡頭したいはゆる「日本的なるもの」への再認識傾向が、もはやかの明治開國以降の惰勢であつた西洋文化偏信の思潮を復顧せしめないであらうのは自明の理であり、この點においては、すでに相當の自信を持するに到つてゐる。が、たゞそれのみをもつて、たゞちに現下の狀勢に即しての充實した日本精神藝術の創造を見、近き將來に、讓約されてをる燦とした榮光の國家にふさはしい強靱な藝術の樹立に資し得るとするものがあつたならば、早計もまた甚だしいと云はねばならない。國家はたゞ生長する。ことに日本の如く潑刺とした興隆の氣に溢れた國家にあつては、昨日既得した未知に今日の未知を加へ、さらに明日の未知を加へつゝ、自己をより充實させてゆく。が、それは、一面から云つて、時としては形態の部分的變貌を意味する。既すし既製せられたる或る性格を固有させられ、いはゆる「日本的なもの」の名によつて遇せられてきたものが、さらに他の或る未知に遭遇して座をそれに分つとき、其處に形態の一部に、一時的な變貌作用が惹起されるのは餘義ないことである。その損傷を懼れたゝめに既得

の形態のみを守るとしたならば、大勢の前にしよ
せんは退嬰の一途を辿るの外はあるまい。由來わ
たし達の日本は、有史以來郢ある毎に進んで外邦
の未知を攝取し、それをたゞちに固有の日本精神
に支配させることによつて、ひたすらユニックな
國家主義を培つてきた國である。現に、明治以降
の西洋傳來にその端を發せさせた今次のこ
の赫灼とした日本精神化によつて収め得た今次のこ
の赫灼とした日本精神がそれを發せさせたやうに、すべ
て積極的に抱合融化することによつて、正しい意
義における「日本的なるもの」を光輝づけてきた
國である。

おのづから、前述した大東亞瑞者としての藝術
樹立もまづこの國家本來のまことの稀神を具體す
ることによつて、はじめて行はるべきである。確
固たる大日本精神の上に立つて、視野をひろく大
勢に普遍させ、さらに深く本質を抉り下げること
によつて、はじめて純一にして獨自の性格を持す
る藝術の創造に到り得べきである。たゞ遽りに自己の
弱小な既得を守らうとする時局便乘の徒の言動な
ど、形こそ異なれ、しよせんは日本をして羅馬た
らしめんとするものでしかない。

さらに、戰爭と藝術との關聯については、最も
直接的なものとして、戰爭遂行の必要から來る政
策の宜傳、過激な勞務に對する慰藉、もしくは士
氣振興、英氣涵養の源泉としてその職能を發助せ
しむべき部面がある。が、これ等の面に於いても
人はまた其處に、戰爭の影響によつて動く藝術の

大東亞文化の美術へ

鈴　木　進

一生態を見るべきであり、「實用」なるが故をもつ
て「藝術」の埓外に立たすべきではない。藝術が
たゞそれのみを生活から遊離して存在さすべきで
ないのは今更云ふまでもないことであり、私たち
は、其處からもまた時局を反映したよい藝術の所
産を望むこと切である。かの「蒙古襲來繪詞」は
もと一武將の印象備忘とその武勳の記錄である。
しかもそれは、やはりすばらしい藝術である。
戰爭そのものを直接に主題とした藝術も、大に
産出せらるべきであるが、これにはなほ若干の
「時」が必要とせられやう。今回の事變勃發以來、
戰地に從軍した作家は夥しい數に上る。が、それ
には、適すると適せざるとにかゝはらず、たまた
ま逢着した偶然の機會と、他の或事情とによつ
てそれに赴いた人も尠くない。しぜん、それ等の
いはゆる從軍畫家のすべてにそれを期待すること
は、もとより無理であらうがその一部及び今後周

到なる用意と藝術的感興との下にそれに從はうと
する人たちによつて、若干の本質的な戰爭畫を見
ることは出來やう。しかもそれは、作家の心胸の
うちにきはめて自然に、そして熾烈に醞醸した主
題であり、何等の夾雜物なしにたゞちに戰爭その
ものゝ核心に突入するものであることによつて、
存在が理由づけられねばならない。
序ながら、これはきはめて淺少なものではある
が、日露戰爭の際に最も盛んなりし戰爭主題の繪草紙の類、
あゝしたものもまた頗りに公刊せられたらばと思
ふ。寫眞、映畫等の發達によつて、それが有つ報
導の質務は喪失させられたが、しかし其處には、
庶民が戰爭を如何に體驗し、如何
に遇したかそのサンチマンがまざ〳〵と語られて
をり、理智的な器械の正確さの外にやはり一つの
まことを傳へるものでもあるのだ。

大東亞戰爭と美術の影響と云ふ表題を編輯者か
ら與へられ先づ考へたことは、果して奈邊に、編
輯者の意圖があるかといふ事であつた。その求め
られるところのものは、大東亞戰爭勃發と同時の
美術界現在の動きを概觀したものなのか。それ
とも、現在、將來を含めての日本美術の流れや方

向を探知せよといふのか。或ひは戰爭進展に必然
的に伴ふ、大東亞廣域圏を舞臺にしての美術の在
り方、又は在らねばならぬ吾々の理想を、戰爭の
影響の中に描き出すことなのであるのか。それら
の思念は錯綜と湧いてきて、倒として結論を得
られぬまゝに締切日になつてしまつた。編輯者と

話をする機會が得られゝば、ことも無く判然とすることであつたらうに、私の、年末からの旅行や多忙から間合せる機會も失して、そのまゝ今日になつて仕舞つたのであつた。そこで止むなく或ひは編輯者の意圖に反するかも知れないが、私は私なりの解釋で、此の與へられた責を果すことにした。

美術界現在の動きといふことに對しても、常に關心をよせ、機會さへあれば作家に接し、出來得る限り各展覽會も觀てゐるのであるが、美術史專攻といふ限られた領域を占めるのが勢一杯で、古美術の顏出す美的世界に就いても恐らく、視野の狹いものになるのではなからうか。

畏くも大詔渙發されし十二月八日の日今まで、何か漠として鬱積してゐた胸中の燠が雲散霧消してゆく感じを味はつたのは、一億の國民全部の經驗であらうが、それを最も強く感じたのは、所謂知識階級若しくは文化人と稱せられる人々であつた様である。その一領野を占める美術達も、此の例外に漏れず、私の知つた範圍を占める人々もこの例に特に日本の偉大さを讃へ、使命の重大を齎し、明るい前途を望み見てゐる。日頃比較的に、消極的因循退嬰的にみられ、時局の重壓に押しひしがれさうな眼をしてゐた美術人一般が、斯うした古今未曾有の重大時局に直面し、本來の明朗豁達な氣持を取返し保持出來ることは何にしても喜ばしいことである。然し斯うした氣持が、その仕事の上に作品の上に、美といふ本質的なものを變形しないかたちに於いて、具體的に現はれるのは、果し

て何時の日のことであらうか。

大東亞戰爭完遂といふ國をあげての大目的は、一億國民の骨の髓にまで徹底的に滲みわたり、文化面に於いても、今更指導理念云々の時の過ぎたことは既に明らかなことである。十二月七日迄は美術に於ける指導理念にも種々なる解釋があり、何か判然としない蟠りがあつたが、それが僅か數時間を經た八日のあの時になると、吾々の意識は、吾々自身にも考へつかなかつた程、大きな高い飛躍を一瞬の中になし途げてゐたのであつた。斯くして神の啓示の様にむべき目標の只一途は、斯して神の啓示の様に確然と眼前に展開されたのであつた。だが、唯一の行くべき大道がこゝに示されたとしても、その道は坦々たるものではない。吾々の美術の前途にも、その道を如何に進むべきかの方法論の多樣性は、大きな障害を豫想させるが、幾多の檢討を經てのちのその多樣性の克服こそ、一步一步前進の一つの段階なのである。

斯うした時代には、得てして表現內容素材が重要な要素となり强調される。假令啓つての一時とは異つてゐるにせよ、今後再び戰爭繪畫に接表現したのは勿論、間接に表現することであらう。一片の花を描いても、一羽の鳥を描いても、その心構えさへ國策に沿ひ、時局を正しく見詰めてゐれば宜いといふ說き方、考へ方は、恐らく此の先とても變らないであらうが、さうした消極的な表現丈けでは慊らない念ひが、多くの作家達の胸に燃えてくるのでは無いであらうか。一定の年月を經なければ、眞の戰爭文學は生れな

いと謂はれる様に、美術作品も、或程度の時間の網の目を通り、作家の想念の篩がかけられなければ、モニュメンタルな偉大なる作品は生れて來ないのかも知れないけれど、それはそれとして、兎も角、作家の生活感情が今迄の様に現實から遊離して、便乘的にお義理に戰爭作品を制作してゐたのでは、いかほどの年月を經たとしても、傑作等生れる筈が無かつたのである。だが今は、一切が作家の心の內に一變したのである。今後はさうした直接取材の作品の氾濫が歡迎すべき現象となるのかも知れない。假令、永久不滅の傑作が生れるにはほど遠いにしても、良い芽を持つ作品が現はれてくるであらうことは樂しい想ひで豫想し得るのである。

確か十一月頃だつたか、洋畫家のMが私に向つて「聖戰美術展や航空美術展の様に、判然と意義、內容を表示してゐる展覽會には、それへの關心を有つか一つの目的を持つて觀に來る人が大部分なのであるから、鑑賞者が一定の階層の人達に限定されがちである。其の爲に、折角の意義、內容、價値も全く限られた人々にしか分らないといふことになる。所が文展の様な展覽會になれば、年齡的にも職業的にも凡ゆる階層の人達が觀にくるので、あるから、斯うした處にこそ、戰爭を取材にした繪畫が多く出陳されてよいのではなからうか。他の展覽會では戰爭繪畫を描いてゐる有名な作家達も、いざ文展となると、手馴れたものを描いて安住してゐる態は、如何にも彼等の時局認識を明々白々にしてゐるものだ。」と慨歎してゐたが、是は確かに一理ある言だつたのである。然し今後は斯

うした杞憂も消えることであらう。作家の表現意
慾は、強烈なる日本國民意識と固く結んで、直接積
極的取材に趣くであらうし、さうした曉の戦争繪
畫の氾濫の中には屹度吾々の胸を打つ迫眞的な優
れた作品も生れてくるであらうと思はれる。だが
勿論造形藝術の主要な要素が技術を打つ以上、意
慾のみでは幾ら焰と燃えやうとも傑作の生れ得な
いのは當然である。陸海將兵の赫々たる武勳の蔭
に、血の出る樣な不斷の練磨のあつたことを思へ
ば、技術の練成の無い意慾のみでは、結局不具者
の虛勢に終ることを知るべきである。私が敢えて
今後の日本美術に樂觀說をとるのは、作家を信ず
るが故である。私の見方は甘いといふ譏を受ける
かも知れないが、若し今後も、斯の時代を反映す
るモニュメンタルな美術作品が此の國に生れない
とするならば、日本の美術は完全な敗北を喫した
ことになつて仕舞ふ。日本の美術家は、それほど
無力な筈は無いのである。

私は今迄に美術を、主として戦争に關聯しての
国内的な問題としてみてきた様であるが、では之
を、大東亜戦争といふ廣域に於いて眺めた場合は
如何であらうか。

日本の美術といふよりか廣く藝術文化は、全く
特殊なる形態を持つてゐる丈けに、大東亜全住民に
之を理解させるには非常なる困難の伴ふであらうこ
とは容易に想像される。總力戦の一分野である文
化戦争は、永久平和をつくる最後の仕上げに相當
するだけに、最も重要であり至難である譯なのだ
が、殊に多樣複雑なる東洋文化を淵然たる一文化に
指導する任務を有する吾々日本の文化人は、想へ

ば空恐しい位の重荷を背負つてゐるのであり、是
を如何にしても果さねばならないからには並大抵
の努力では不可能なのである。

吾々は常日頃、東洋文化といふ名稱で漠然とよ
んでゐるが、之程複雑多樣な文化形態は何處にも
無いであらう。津田博士が「東洋文化なるものは
存在しない。」と云はれたことに、全く一面の眞
理があるのである。歐洲文化といふものには、イ
タリア、ドイツ、フランス各々の國家や民族性に
依つて多少の相異はあるにしても、多くの共通點
相似性があることは誰にも判然とする。基督敎を
紐帶とする中世、又はルネッサンスの歐洲の美術
作品をみても、その中に或共通なる精神に貫かれ
てゐるのを吾々は發見する。然るに東亜に於いては
同文同種を事々に理由づけられる日本と支那の間
に於いてさへ、殆んど共通な文化形態を持たなか
つたと言つても過言では無いと思ふ。日本の一時
期に於ける支那文化の模倣も、池の水を攪きまは
して生じた泡の如く、聞もなく日本固有のものゝ
中に消化されて仕舞つたのである。佛敎の根源地
である印度文化にしても、吾國の佛敎文化とは大
きな隔りを生じてゐる。況して之が、泰、佛印、
蘭印、比利賓其の他の南洋諸島となつては、廣域圏
の文化形態の相異は非常なものがあるであらう。
察などでも公式語が英語になつてゐる位、英米文
化の浸透は相當なものであるといふ。吾々は然う
した状態に居る廣域圏の國民、住民に、日本文化
の優秀性を示し理解させ、彼等固有の文化を導き
出させて、一大東亜文化を形成させるには、如何
したら良いのであらうか。之は一期一夕に果せる

ことではなく、永い永い年月を要し、それこそ文
字通りの持久戰で無ければならぬであらうし、俄
かに結論を引き出すことは出來ぬであらうが、唯
一つ言へることは、生のまゝの日本文化を彼等に
押つけることは無意味であると謂ふことであら
う。

複雑多樣な東洋文化を眺めては、それを否定す
るのも強ち無理ではないのであるが、反面さうし
た概念を定義づけることも決して不可能であると
も謂へないと思ふ。例へば、音樂に於いて、吾々
東洋人のみが直感する一種のリズムがある樣に、
繪畫に於いても亦それが在る筈である。吾々はこ
の東洋的なるものをその線上に於て感得するであ
らう。この樣な全く微妙なる我々東亜の通性共感性が、甚だ
非現象的、不可視的、直感的であるが爲に、一つ
の概念を規定する上に、甚だ根據薄弱とも云へや
うが、さういふ否定的な觀方は在來の合理主義的
觀點によるもので、我々は此の一つのものに飽く
迄も信頼するし、此處から我々東亜の雄大な發想
が生れなくてはならないのである。

大東亜戦争を契機として、日本の美術は益々系
材主義に傾くであらうし、宣傳美術等の效用藝術
の發展が約束されるであらう。

私は最後に效用美術と現地その他の廣域圏諸國
の美術工作に就いても一言したかつたが、既に豫
定の紙數を超過してゐるので敢てふれないことに
する。

大東亞戰爭と美術家

伊原宇三郎

「畫家の勞作」遺補

十月號の本誌に書いた「畫家の勞作」が、思ひがけない反響を呼んで私も少し驚いたが、それにつき、ある人からグレコが同じ畫を澤山描いたのは、勉強や不滿の爲だけでなく、諸方からの注文に應じたものが多いのではないかといふ話があつた。此の見方は一面正しい。幾枚かはさういふものが混つてゐるであらう。實は私もあれを書く時、それを感じて居たのであるが、あの一文が畫家の勞作を書くのが目的だつたので、私は意識してそれに觸れなかつた。

それでは筆を捥げたことになるといふ咎めも起きる譯であるが、然し私はそれを捥きにしてもいゝ自信があつた。第一、あちらの偉い美術家の凄い勉強をよく識つて居たし、私の持つてゐる方の本には、諸方から注文される筈のない個人の肖像畫、個人を中心にした群像の大作等の描き改めの非常に多いこと、これはグレコが氣に入らなかつたからとより解釋の仕やうが無い。それから同じ題材でも殆んど構圖が少しづゝ違つてゐて、明らかに作者の苦心の親へること、尚その上に、當時決して流行作家でなかつたグレコとして、もし注文に依るものが多かつたとすれば、他の流行作家の宗敎壇同樣、寺院敎會に今も尚保存されるものが多い筈であるが、五百枚の複製中の大部分が現在個人の蒐集又は各國美術館の新作になつてゐる。と此等のことから、グレコの勞作は十分信じて

いゝと私は思つたのである。

又ある若い人から、あの寫眞や僞作で、今眞筆と看做されてゐるものが相當入つてゐるのではないかといふ質問を受けたが、これは隨分身勝手な想像で、私はその反對に、まだあの幾倍もがあるのではないかと想像して欲しいのである。グレコはそんなに古い畫家ではない。まして最盛期の十七世紀のスペインとして、グレコに關する資料や文獻には確實なものが多いに違ひない。

實は、「畫家の勞作」は、頗る地味な內容のものであつたに拘らず、存外一部で迎へてくれて、編輯子からも「こんなに評判になるとは思つてゐませんでした」と打明けて喜んで貰へたが、私も未知既知の方から澤山手紙を頂いた。返事を差上げてない方には紙上で御禮申上げる。こんなことを書くと、自慢らしくて私も氣が差すが、そんな意味でなく、あゝいふものが、一部の讀者に喜ばれたといふことを、時代的に見て、私は大變興味のある現象だと考へてゐる。つまり、內容の良し惡しでなく、もし數年前の、フォーヴ、アブストラクト華やかなりし頃、あんなものは書いても問題にされなかつたらし、恐らく雜誌の方でも立案しなかつたに違ひない。それが兎も角も受けたといふのは、美術家の一部の人々が、何か、今迄のまゝではいけない、もつと眞摯な態度、もつと根底のある勉強、もつと逞ましい仕事を持ちたいと考へる樣に動いて來て、何かを探してゐる處で、たまゝあゝいふものが現れて、何處かに急所に觸れたのではないか、と私はそんな風に解釋してゐる。確かに此の數年、特に靑年畫家の心境は大きな方向轉換をなしつゝある、と信じられる幾多の證左と實例がある。そして、その方向は極めて質實であり、健康である。

大東亞戰爭と美術家

今度の大詔渙發と同時に、誰も皆强く感じたことは、此の數年來何となく鬱積してゐた重苦しいものがさらりと吹ッ飛び、東亞の妖雲一時に

薄れ渡つた氣持であらう。それから、失つぎ早に報ぜられる目醒ましい戰果と共に、われわれが日本人に生れて來た幸、千年遇ひ難き世に遇ふ幸運、又英靈に對する深い〳〵感謝。これ等を誰も等しく靈感の樣に強く感じたことであらう。

事變の當初、聖戰と言ひ、東亞共榮圈と言ひ、又世界の新秩序と言ふも、餘りにその大きな設計に、一寸われわれには手に餘る感があつたが、今では雄渾な大計畫が判然具體的な形をとり始めた。聖旨の下、幾多の皇軍の勇士が、側々として未曾有の歷史を超克し、萬難を貫いて進む皇軍の勇士が、われわれに此の歡喜を與へてくれた。又その源を神に發する日本の靑史の、無限に繋がる未來の彼方に燦然と輝く榮光を、今こそわれわれは正しく望み得た。

だが、飜つて思ふに、今度も兎も角も、世界の二大一等國が相手である。われ等の花園を荒した米英が尻尾を卷いてその古巢に引き退る。ザマ見ろである。

勝敗の歸趨は明らかであるにしても、今後の大建設に到つては非常な困難を覺悟せねばならない。文化の一翼を承るわれわれ美術家は、此の聖業完遂の爲に、或は國民の精神力昂揚に寄與する上からも、或は大東亞の文化の基礎を築き、その指導者となる重い責任の上からも、斷然此の際、舊秩序を破り、舊套をかなぐり棄て〳〵一丸となり、挺身邁往しなければならない。

斯ういふ心構への、今の總ての日本人には勿論出來てゐるに違ひないのであるが、その心持が具體的な形をとる段になると、驚くべき程の遲速がある。性格、健康、藝術態度、いろ〳〵事情もあるのであらうが、年齡的にも亦大きな差がある樣である。これは、たゞ活動力の問題だけでなく、今一つ別な文化史的な事情もあると思ふ。

今日中年以上の日本人は、實に雜多な時代の變遷を經て來てゐる。その中には今日と逆な方向の時代すらあつた。政治にしても、思想にしても、有らゆる文化がさうであつた樣に、油繪一つで見ても、印象派全盛の時代もあれば、フォーヴの時もあり、アブストラクトが持てはやされた頃もある。又理念の上でも、藝術に國境なしとか、藝術の爲の藝術とか、純粹美術などいふものが、或は廣く考へられ、或は狹く考へられて來た。或人はそれを旗印に圖ひ、或人は獨り其の中に篭つて行ひ濟まして來た。フランスで學んだ者にはフランス美術が懷しいし、纖弱なもの、官能的なもの、表面的な美からも棄て難い味や趣きを感ぜられる。斯ういふ幾多のイズムが時代々々で肯定され、由緒正しい油繪の歷史と傳統を持たない我が國では、その興亡の中で、われわれ美術家は皆呼吸して生活して來た。それだけに、何の立場、何の心境にも一應の理解はつくのであるが、さういふ八方美人的な理解力を持つてゐるといふのは、本當は藝術家として大して自慢にならないのであつて、極端に言へば藝術的にも民族的にも、一種の純粹性、處女性をもう失つてしまつてゐるとも觀られる。これは確かに新らしく感じさせられる中年の悲哀である。

けれども、此處に大きくなければならないけれどもある。

抄ぐともわれわれの眼の玉の黑い間は、誰が何んなに昔を懷しんで、自由や個人の至上時代はもう歸つて來ないといふ優然たる時代の黎明が始まつてゐる。この光りを見ずに、自分だけの許す世界に沈滯してゐるか、現實を直視して國家と共に歩み、藝術家としても、國民としても、子孫から感謝される人間になるか、其の人の信念と生活態度によつて、非常に大きな開きが出來ると思ふ。

有體に言つて、事變の當初には、戰爭と美術、職域奉公、新體制の解釋等もまち〳〵で、足並も揃はず、不活潑であつたが、最近は餘程違つて來た樣である。が中には此の推移を今でも便乘と見てゐる人があるが、それは大變な間違ひで、戰爭といふものが、今日では完全にわれわれの生活になつてしまつてゐるといふことに思ひ到らなければならない。もし此の五年に亙る國家の興亡と、眼前幾多の深刻な事實が少くもその日常生活に入らず、美意識にも何等の影響を與へず、藝術の範疇を狹く固執して他を言ふとすれば、實際は逆に、時代に根を下した誠實な生活をしてゐないことを自ら告げる樣なものである。

形而上的な要素の多い、現實に即することの少い日本畫家でも同じこ

とが言へると思ふが、まして現實を見極め、現實と生活の中から藝術を

抽き出す油繪畫家の場合では尚更のことである。

又藝術的態度から言つても、積極的に自然なり藝術を掴まうといふ情

熱のあるもの、例へば、表面的、瞬間的な美よりは、恒久的なもの、健

康で力強いものを追求するとか、寫實を根底にし、逞ましい繪畫的組織

に苦心する様な型の作家は、時代の眞相に觸れることが速くて確かであ

るが、一歩退いて自然觀照をする様な趣味的な作畫態度の人、或は新奇

な形式主義の人の中に、それが藝術的、超時代的なのかは知らねが、社

稜の興亡に對して恐ろしく無關心な人がある。無論これは大體論で、例

外のあることは斷るまでもない。

この例は又現代のフランス畫家の上にも當て嵌まる。ピカソは今尚獨

軍に捕へられてゐると云ふが、大作「ゲルニカ」の示す通り、彼は極端

なアンチ・フランコで、その信念に基いて彼は敢然と、彼の愛する方の

祖國スペインの爲にあの作を描き、又行動した。われわれとして何とも

殘念なのは、彼が樞軸國家と百八十度反對の方向をとつたことである

が、ピカソとしては祖國愛に殉じてゐるのであるから、獄に在つても泰

然としてゐるに違ひない。たゞ私の不思議に思ふのは、その祖國愛を別

にすれば、あれ程逞ましい仕事をしたピカソが、何うして樞軸側の持つ

強い力に魅力を感じなかつたかといふことである。作風から言へばピカ

ソの藝術は斷然ドイツ的で、美術界にある意味の新秩序を作り、あれ程

舊藝術を顧みること少く、猛牛の如く突進し續けた彼が、突然多情多恨

な若者の様に、少年時代の思ひ出を懷しみ、美しい古都の毀れることに

あれ程の憤りを發したといふのは、私には何とも解し難いことである。

これに比べると、祖國を棄て〜アメリカへ逃避した連中など隨分だら

しが無い。先年、フランスの敗戰後の在歐知名畫家や文士の時局感想を

讀んだが、マチスやボナールなども、唯ドイツを恨む泣言ばかりで・一向

氣勢が揚らない。 反つてグロメールやヴラマンクあたりが割に健氣なこ

とを言つてゐるだけで、 所謂藝術派は明らかに精神虚弱者であつたこと

を暴露してゐた。

そしてこのことは、既に今から十數年前、私達の滯歐時代にも十分窺

はれたことで、エコール・ド・パリの華やかさを觀乍らも、「フランス美

術ももう爛熟期を過ぎたね」とよく友人と話し合つたことである。

其の時も、そして今も、私はつくぐ〜民族の若さといふことを思ふ。

興亡恒なき歐洲の中央に在り乍ら、フランス民族は僅か數百年でその若

さを失つてしまつた。それに比べると日本は、こんな長い歴史を持ち乍

ら、生活も文化も固定せず、傳統を護り乍らいつも若く潑剌として進ん

でゐる。こんな民族が世界中に一つも類例が無いとすれば、われわれは

この體の細胞の中に、遠い昔に承け嗣いだ神の血が今も尚流れてゐると

信じていゝであらう。

又人間は、物質文明を作り過ぎてもいけないし、榮養過多に慣れても

駄目だといふことが今度判然解つた。米英の軍人など、何れもこれも苦

勞を知らぬ馬鹿坊つちやんの様なものである。陸海軍の大將だの、屈指

の作戰家と言つて見た處で、毎日の何割かの時間を酒や女や社交に費さ

なくては生き甲斐の感じられぬ様では、「畫家の勞作」の中で書いたハン

ディキャップ付の勉強みたいなもので、何うせ大したものでないことは

容易に想像される。

そして此のことは、繪畫藝術を、苦しいトレーニングから叩き込んで

行くか、手取り早くエッフェを主にするかといふ畫家の場合にも同じこと

が言へると思ふ。

私はこ〜迄長々と、戰爭と美術家について、行き當りばつたりに思つ

てゐるまゝを、個人の場合を主として書いて來たが、實際は個人問題よ

り、もつと大きなものが廣い美術界や、今後の上にあると思ふ。

從來、永い間の習慣で、誰も慣れ切つてしまつてゐることでも、今の

日本の立場で新らしく吟味すれば、また違つた見方も出來る譯で、而も、

その再檢討をするには今が絶好のチャンスである。 開戰以來、今日程、

国民の恐くが戦友であるといふ意識に燃え、全日本人が今日程一元的に高々と精神を昂揚させたことは嘗て無いのであるから、現状を止むを得ぬものと肯定して其處から踏み出すのでなく、此の好機を逸せず、次の時代の爲に、われわれは最善の状態、最高の正覺を持ちたいものである。

美術の動員と「工場美術」

藝術といふものは、藝術や藝術家や、愛好者だけの爲に在るのでなく、總ての人間がそれを味ひ、樂しみ、其處から高貴な香りを受取って人間が高等になる爲のものである。これが信じられ、實行されてゐるかしら、歐洲では藝術家が日本で想像出來ぬ位に尊敬されてゐる。もし慣れた小説や音樂や、劇や舞踊が、特殊階級の人や金持でなければ讃んだり聽いたり、見ることが出來ぬとしたら何うだらう。ある人はさういふものの無用論を唱へるだらうし、又ある人は腹を立てるであらう。

處が、その馬鹿な話にそっくりではないが、多少似通つた状態が日本の美術の上にある。

近年、美術が庶民の生活から遊離してゐるのを難ずる聲が相當手强く上つてゐるが、殘念ながら、全面的に否定出來ない處がある。美術の方にも、美術行政の機關の未だ完備してゐないことや、美術界がセクショナリズムの形をとつてゐることや、美が庶民の生活からかけ離れてゐること等。

斯ういふ結果の生れた原因は、社會の方にも、美術の方にもそれ〴〵澤山あると思ふが、いづれにしても美術家としては聞き辛い聲である。日本が世界屈指の美術國であり、日本の美術家が極めて優秀であることは、疑ひもない事實であるが、それと同時に他の一方で、美術が庶民の生活から遊離してゐるのを難ずる聲も幾つか擧げることが出來る。

例へば、これ程の大國に、美術行政の機關の未だ完備してゐないことや、美術界がセクショナリズムの形をとつてゐることや、美が庶民の生活からかけ離れてゐること等。この三つは執れも世界の一等國に類を見ない状態である。

美術の行政機關の事はさて置き、美術界の分裂は當面の大きな問題で

ある。實は私は、これについては、今度の大戰以來、急激に心境の變化を來しつつあるのであるが、筆の順序として、此の數年來考へてゐた處を極くかいつまんで書いて見ると、此の問題に對して既に一部では團體解散論が唱へられてゐる。

これは理想論で、無事に斷行出來ればそれに越したことはないが、下手をすると益々混亂を増すばかりだし、日本の現状を考へると幾多の困難があり、まして解散後の收拾、再建設を政府なり民間の何處か、又誰がやってくれるかに想ひ到ると、可能の見透しが容易につかない。されど言つて現在のままでも工合が悪いとすれば、これは私個人の意見であるが、不取敢、實行可能な中間便法として、各團體が公募だけを行はず、政治や結社的色彩を帶びないグループ化、即ち一種の「廢藩置縣」を行ひ、公募は新人拔擢といふ本來の性質に立ち戻り、政府又は擧國的陣容の機關でこれを行ふ。その爲には官製の外に、サロン・ドートンヌの樣な民間の擧國展があつてもいい。その爲を情報局あたりで主催してくれれば尚結構である。又各グループ展の他に、チュイレリーの樣な大規模な會員組織のものも一方法として考へられる。

斯ういふ個人的な意見の發表を、多くの美術家は遠慮したがるが、美術界は私達皆のものである。それを良くする爲には先づ衆智を集めることが第一なのであるから、斯ういふ共通の大問題については、個人の利害を離れて、皆が腹臟のない意見を持ち寄るべきである。徒らに卑下したり、陰で妙に燻ぶつてゐるのが一番いけない。

次に美術品の偏在は、美術館問題に結びつくが、これは今日少し不急のことに屬する樣であるから、日本に大小搔き集めて十も無い美術館と博物館が、美術では二流國のドイツにすら七百近くあることと、歐洲では名作の九十パーセント以上が容易に見られるが、我國ではその逆に近いといふ數字を擧げておくだけで十分であらう。

美術の游離は、確かにさういふ處に根深く胚胎してゐるのであるが、

それとは又別に、われわれとして今日痛切に考へさせられるのは、現在の美術家の活動問題である。此の曠古の雄圖を前にして、尚ほ且つ美術家は拱手傍觀してゐてもいいものであらうか。私はさう思はない。何うすれば美術家が國家のお役に立ち得るか、何うすればわれわれの持つてゐる才能と技術を利用して、庶民を鼓舞し、朗らかな喜びを與へると共に、間接に生産面に參與することが出來るか、如何にして將來の大文化の基礎を築くか、これは今日の美術家に課せられた大問題であり、われわれは其處に今日の新らしい光榮ある任務を見出さねばならない。

今は、自由主義と個人主義の標本の様な米英人すら、これではいけないと慌て出してゐる時である。自分は藝術家だ。まあじつとして居れば何うにかなるであらうといふ様な横着な生活態度はもう許されなくなつてゐる。美術家が名人を氣取つたり、ファンに取卷かれていい氣持になつたり、自分の作品が金持の庫へ入るのを喜んだ時代はもう過ぎた。

この意味は、われわれが今直ちに、職工にならねばならないのでもはない。又誰も彼もが勇ましい畫を描かねばならないといふのでもない。美術の游離と共に、美術家及び美術界の實踐力不足を難ずる聲も亦高い。もし半數の美術家が立ち起つても莫大な仕事が出來ると思ふが、作品の獻納、從軍、記錄畫制作等個人的に散發される立派な活動はあつても、美術界の名の下に於ける大きな運動は未だ一つも無い。

先日もある雜誌に、私は米英の空襲を豫想して、美術家の手による美術品の保護運動を提唱したことであつたが、斯ういふ有意義な仕事も、元氣な連中が、僅かな日を割いて集團勤勞すれば出來ることである。歐洲諸國の、驚くべく大規模な保護運動を聞いてゐるだけに、今のままでは慚かしくもあり、恐ろしくもある。

此數年、各省から出した戰時のポスター、パンフレットの類は夥しい數であるが、その殆んどが印刷所の圖工か、さもなくば省内の器用な御役人の手になるものである。もし美術家に何かの機關があつて、さういふものを買つて出たら何うであらうか。私は第一次歐洲大戰の大部なポスター集を持つてゐるが、知名の大家の作も多く、美術界總動員の形であるが、日本の現狀では殘念乍ら小さな一册も作れない。又、現地で重要な役目を持つポスター、壁新聞の原稿についても同じことかと思つへる。斯ういふものを、せめて美術學校からでも奉仕を申出ればと思つたが、それもむづかしいらしい。

われ〴〵の描いたポスターを見て、忽ち國債を買ひたくなつてくれたり、シンガポール陷落、その翌日もうちやんと仲間の誰かの描いた戰勝ポスターが街に貼られると、呼吸もちやんと合ふし、何んなに肩身が廣いことかと思ふ。工場美術もその一つだし、美術家でなければ出來ぬ仕事はいくらでもあると思ふ。

事變の始まつた翌年、學校で、私の迷彩についての雜談を、配屬將校の家所大佐が興味を持つてくれて、陸軍の技術本部へ通じたらしく、招かれて數回出向き、私見を述べたり、模型を塗つたり、果ては多摩川原へ〇〇を出すからといふ大袈裟な話に迫大たが、係りの少佐の方の突然の轉任でそれきりになつたことがある。これにしても、われ〴〵個人が机上の意見を申し述べたゞけのことで、其の時私は主として戰車の迷彩について、各色のヴアリウ、稜線の破壞、解體、遠距離へ押込む、光澤の除去等改良すべき點を十程擧げたのを憶えてゐるが、もしその中の一つでも採用になつて、それに美術家が參加し、われ〴〵がペンキを塗り、セメントを叩きつけた戰車や大砲が戰場を縱横に暴れてくれるとしたら、隨分愉快なことだらうと思ふ。

以上幾つか擧げたことは、私の氣付いた事だけで、もつと立派な有益なことを考へてゐる人もきつと多いに違ひない。それが一向美術界全體に通ぜず、單なる個人又は一團體の聲に終つてしまつて、從つて何一つ

實踐になつて現れないのは、確かに美術界の封建的な分裂、セクショナ
リスムが大きな障碍をなしてゐると思ふ。

それを思ふと、團體問題とは又別に、例へばドイツの造型美術院の様
な一元的な、潑剌たる此實踐力を備へた機關が是非作られて欲しい。ドイ
ツでは、有ゆる美術家三萬五千人がそこに登録されて居り、院内の役員
は總て美術家ばかりだと云ふ。日本では、一氣にそんなに大懸りなもの
でなくても、何か活潑な實踐の中樞機關がほしい。

さういふものが無い爲に、美術家が逡巡してゐるらしく見えるところ
もある。又、當局側も、氣兼ねしてゐる譯でもあるまいが、もつと積極
的に美術界に働きかけ、美術を有效に利用してくれる處があつていいと
思ふ。

國内でもさうであるが、數次の現地旅行でも私はそれを痛切に感じ
た。例へば戰爭地帶に於ける宣傳、占領地帶に於ける宣撫や文化工作
に、殆んど美術らしいものが有效適切に利用されてゐない。難民救濟、
施療班の活躍などには目醒ましいものがあり、人道的には何とも美しい
ことであるが、その働きかける相手が、日本には居ない苦力といふ階
級、又は下層の貧民が主で、中國の國情から言つて、斯ういふクラスか
ら大きな輿論はなか〳〵生れて來ない。それより、中以上のインテリと
か、特に絶大な勢力を持つた大人の顔を一つでもこちらへ向けさすことが
遙かに大切なので、其の爲には美術品などが素晴らしい役目を果し得る
ものであるが、一向に利用されて居ない。

去年佛印へ二三の巡回展が行つて、豫想以上の成績をあげてゐるが、今
迄にまあいふものが大陸の各地へ既に數回は進出して居て欲しかつた。
其の他、現地報道部の美術部の強化とか、支那の古美術品の調査、或
は軍の方針である美術品の現地保存主義を、ナポレオン程にでなくても
いいから、傑れたものを安全に護る爲に、今少し適切な方法を講じられ
たいこと等、大陸だけでも美術家の參加面は相當澤山ある。

兎に角さういふ風に、美術家の活動範圍は内外に相當澤山あるのであるから、

何とかしてもつと組織的に、皆が少しづつでも行動出來る様になつてく
れるといい。

本誌が力を入れてゐる工場美術も、同じくその重要なものの一つであ
る。私は一月號に載つた桐原、戸川兩氏の「勤勞と美術をめぐつて」の
對談を、讃んだが、大變有益且つ興味の深いものであつた。
その中にも見える通り、今日國防の第一線に在るにも等しい多數の勤
勞階級の日常生活は、如何にも寒々として落寞たるものであるといふ。
もし美術がそれに少しでも溫いもの、柔かいものを齎すことが出來ると
すれば、われ〳〵の持つてゐる知識と技術とを進んで御役に立てるべき
であらう。

美術家は、何もそんなに迫しなくとも、今のままじつとしてゐても、
後から考へれば、やはり昭和の美術史の一頁を作ることになるのだとい
ふ、そんな考へ方も人によつては出來るかも知れぬが、そんな悟り切つ
たことを言ふより、今朝の新聞に、石川達三氏が「私は今日から愛國者
になる。今後の行動を見てゐてくれ」と書いてゐたが、そんな人が美術
界から一人でも多く出て來るのを、國家も國民も今待つてくれてゐるの
である。少くとも今日の様な時代に、美術が有閑文化だと白い眼で見ら
れることは、絶對に美術の名譽ではない。

勤勞階級に美術を提供する效果として、個人的な教養や、工場での專
門技術に役立つことが擧げられてゐるが、特に後者の點では、手先が器
用になるとか、感覺が銳敏になり、仕事が精密になつて能率が上ると
か、創造力や綜合力も自然に生れて來る等數々の利益を算ずることが出
來るであらうが、私はその上にも一つ、今の勤勞階級の生活中一番缺け
てゐる自分だけの生活、賴まれたり命ぜられた仕事でない、誰の制肘も
受けない自主的な生活、さういふものを美術によつて持つて貰ふといふ
ことを大きく考へたい。

寫眞の樣に、殆んど全部が機械のお陰であつても、少しうまく撮れる
と素人は喜んだり自慢するのである。まして全部最初から自分の　解釋

で、自分の手で仕上げる美術が面白くなからう筈はない。そしてそれには畫が一番手取り早い。

又職工や學生に、時間の餘裕が非常に乏しいといふことも、大した杞憂にはならないと思ふ。といふのは、畫を描くことは自主的な道樂なのであるから、オフィスへは十時過ぎでなくては出て來ない重役課長も、ゴルフとなれば五時起きをする様なもので、それ位の時間は喜んで自分で作るであらう。

又その乏しい時間を多く奪はない爲に、私は第一に、うまい畫を描かうとか、人に見せ様といふ様な意識を持たないで、ただ自分を樂しませるだけの樂畫の態度で始めることを奬めたい。本格的にデッサンから始めると言っても、比較的興味の淡いデッサンが、實力として肌につくには少くとも數年はかかるのであるから、反って途中で厭になる惧れがある。

だから最初はスケッチブックや、簡單な色から始め、特にスケッチブックは樂畫帳か繪日記帳のつもりで、手當り次第に身邊のものや出來事を描く。時にはドミエやゴヤの様に、厭な奴をカリカチュアにして鬱憤を晴らす道具に使はれてもいい。

こんな風に畫を樂しむことが出來れば、疲れた頭は輕くなり、氣に入つたものが出來たら友人にも誇つたり、家族と明るく笑ふ悅びもあるであらう。此の樂しさは、今日多くの人が唯一の自主生活として逃げ込んでゐる酒、女、放歌、美食、浪費の何れよりも遙かに高尚で健康である。

又、樂書態度から始めても、描いてゐるうちにはうまくなり、興味も一層加はり、それに伴ふ功利の面も、思ひがけない副産として專門の仕事の上に現れて來るであらう。

さういふ個人の生活を明るくする以外に、工場內の展覽會とか、選手制度の各工場の合同展開催とか、專門美術家の作品展を工場附近に持って行くとか、更に進んで、一つの勤勞文化の生れ出る機運を促進する等々此の方面だけでも、美術家の手に俟つべき仕事は夥しくあると思ふ。

美術家の様な文化人が、斯ういふ時代になっても尙々豐かな文化能力をじっと蓄えたままで善用し得ないとすれば、美術の權威を墜すことにもなり、國家的に見ても寶に勿體ない話である。われ〳〵は、知識層であるといふ誇りと、指導者であるといふ自信とを、もっと〳〵强く持たねばならない。

8

國民の誓ひ

職域奉公の二道
狹い日本主義を押しつけるな
石井柏亭畫伯が放送

帝國藝術院會員石井柏亭畫伯は去る二月廿四日午前七時半から約十五分間にわたり『國民の誓ひ』と題する講演放送を行つた、まづ大東亞戰下の美術に携はる者の職域奉公に應急の道と永遠の道と二道の存することを説き

美術家は寶林鉄之のうちにあつても、よくこれに耐へ忍んで訓練を怠らず常に大東亞盟主としての高邁なる理想をもつて進み、共榮圏諸國の模範となる文化日本の姿を建設しなければならない、それがためには獨善的態度や偏狭な日本主義を棄てゝ何擺りの大きな機神を必要とするのであつて、南方諸民族の指導に當つても、識見の高い人材を選ばなければならないことを指摘し各方面に大きな感銘を與へた（寫眞は石井柏亭畫伯）

皇軍將兵に感謝

皇軍將兵の奮闘の御蔭で毎日のやうに大東亞戰爭の輝かしい戰果をきゝながら銃後の各々がそれ〲の職業にいそしんで居られることを先づ以て感謝いたします。世界を驚かしてゐるこの大戰果は御稜威によることは云ふ迄もなく又それに機神力の作用が重きをなしてゐるに相違ありませんが、一方日本の科學の進歩による兵器火藥等の優秀なること、猛訓練との賜であることゝ忘れてはならぬと思ひます。

職域奉公の二道

私共美術にたづさはる者もこれによつて敎へられる處が少くない譯でありまして、平素の訓練といふことに一層拍車を加へねばならぬと思ふのであります。或はその訓練に生ぬるいものがありはしないか、深く反省しなければならぬと思ふのであります。世界の舞臺に於ける美術の戰といふもの

は、まだ充分に闘はれて居りませんが、そのいくさにも訓練が必要であることは云ふまでもありません。私共の所謂職域奉公には應急のものと、永遠性のものと此の二道があります。その何れも同時に念頭におかなければならぬに仲々の困難があります。美術を以て民心を鼓舞するとか、將兵を慰問するとか、宣傳的の仕事、報道的の仕事をするとかいふのはすべて應急の方に屬するものでありまして、その方面にも出來るだけの協力をすべきでありますが、それと同時に戰後の建設にあたっての文化工作の役にも立たねばならず、これは自ら永遠を心がけたものになります。

資材缺乏やむなし

只今は武力戰と銃後の生活問題などに重點がおかれ、美術の向上發展といふやうなことが後廻しにされるのも餘儀ないこと、尤もなことゝ思ひますが、併し戰爭と同時に建設も心がけなければならぬとすると、美術文化の向上も決して忌却されてはならないことになるのでありますが私共は今美術の制作に要する資材の缺乏に惱んで居りますが、これに對して不滿を訴へることはしません。すべて止むを得ないことゝして居ります。これまで外國に依存してゐた資材供給の途が絶如、自給自足の力法が立たないため一時に困ることになったのでありますが、永遠性を心がける美術としては間に合せの怪しげるものを使ひ課に行かず、紙なり繪具なりの國產に必要な最少限度の資材は確保させて貰ひたいといふのは美術界の希望であります。それでないと前に申したやうな訓練も出來ないことになり、延いては文化の停頓を來します。併し窮すれば通ずといふこともありまして、この御蔭で美術用の材料を外國から仰がないで濟むやうに、國內での材料生產が進步するならば、それは大變結構なことであると思ひます。

理想抱いて進め

大東亞共榮圈の盟主としての日本の地位は、今後一層重要なものになることが豫想されますが、日本そのものが精神的にばかりでなく外容的、卽ち眼に觸れ耳に訴へる範圍に於ても充分共榮圈內の模範となる程に立派なものとらねばならず、これに就ては日本人全體が責任を感じ努力せねばならぬと私は思って居ります。實際上遺憾ながら現在の日本の姿そのものはまだ共榮圈諸國に對して模範となる程に立派なものであるとは云へないのであります。適當な方針の下に改善の步を進めなければならぬと思ひます。尤もこれには種々事情もあることでありまして、支那事變、つい日本人を責めることは出來ない永らくの鎖國狀態の間に發達をやち搬ふ暇がなく、いまだにバラッ來た特殊の文化と西洋から入つて來た文化との間が容易に融合しないで、生活樣式は今もつて過渡期の混亂狀態を續けてゐるのであります。同化力のある日本人のことですからいつかは

この過渡期を切りぬけうること信じますが、まだ當分はそれが圖くものと思はねばなりませんが、だからそれを急速にどうするといふことは出來ないが各目が將來斯ういふ形のものにしたいといふ理想を抱いてそれに向つて進まねばならぬと考へるのであります。無方針で押し流されて行くやうなことのないやうにしたいと思ふのであります。

醜さに麻痺するな

例へば共榮圈の盟主たる日本の首都東京の姿、誰もこれを見て立派な都東京だと思ひますまい。稀有の大震火災によって破壞されたあとを間に合せにいそいで建てられた、バラックのまゝになってゐるところの多い東京市、これは無論同情や資材などの關係から本建築が建ち得ぬ過渡期の混亂狀態を續けてゐるのでありますが、同化力のある日本人のことですからいつかはまゝ放置さるべきものでないこと

心強し近代美術館

は云ふまでもないのであります。いま時そんなことを考へて居るかと、私のいふことを迂遠なものに思ふ人があるかも知れませんが、私はたゞ心得を云つてゐるのでありまして現在の醜い姿、道に穴があいたりしてゐる現在の醜い姿に慣れ、それに麻痺してはならぬといふのであります。

道も妨げられ、電線に至が遮れ、本建築とバラックと接し、錯りまして現在の醜い姿、電線・電柱に歩

斯ういふ戰爭の最中に、東京市が約七百萬圓の豫算を組んで皇太子殿下御誕生記念の近代美術館を訴へたといふことを聞いて非常に心強く存じて居ります。日本が悩々の點に於て進歩してゐるにも拘らず今までそういふ施設のなかつたのは確に恥辱といふべきものでした。

獨善態度を棄てよ

また國際文化振興會と日大印度支那協會との主催によてさきに日本繪畫の展覽會が佛印各地に催され、またなほ開催されやうとしてゐることなども日本文化宣揚の為に、又日本の地位を高める上に甚だ有效であると思ふのであります。斯ういふ催は今後もなほ日本に協力するであらう處の共榮圈内の諸國に引續いて行はれるやうになれば甚だ結構なことであります、それと同時に斷然の成行きであり、甚だ結構なことであります、それと同時に斷然ばゞながらさういふ仕事に力を盡したいと思ひます。

たゞ共榮圈内の諸國に諸國に包擁力の大きい獨善の態度は稍々包擁力の大きい獨善的でないものでありたいと存じます。各々の民族にはその傳統もあることですし、又風土の關係もあり、みだりに日本人が善いと考へる處の文化をそれ等の諸民族にしつけるやうなことのない樣にしかせたいと考へます。これまで日本人がたいと考へます。これまで日本人がの海外發展の姿を見ますのに各々の土地の風土や傳統を無視した手

前勝手のものを移植して至る處に不調和、非美術的の趣を呈しての例が少くなかつたのであります、これに關しては偏に自省を促が、これに關しては偏に自省を

（四面より續き）

したいと思ひます。日本語の通用する範圍が自ら擴大されるのは自然の成行きであり、甚だ結構なことであると思ひます。日本語を整頓し威ある機能に於て日本語を整頓したりその次元に於てこれまで行はれてゐた他の言葉を斥けるにも及ばないかと思ひます。するにも必要でありませう。たゞそれらの土地にこれまで行はれてゐた他の言葉を斥けるにも及

狭い日本主義不可

本當か嘘か人傳てに聞いたので確なことは分りませんが、然激に於ける本島人の祭禮の飾りつけを除かせたとか、生番に日本の浴衣を着せたとか、生番に日本の浴衣をきさ過ぎであり、浴衣をきた生番のに日本の浴衣を着せたとか、生番姿が美しからうとは想像できませ

ん、それと同じやうなことが南方諸民族の上に繰返されないことを希望します。共榮圈の美術や工藝を指導し發達せしめることも重要でありませうが、この指導にもみだりに狭い日本主義を押しつけることのないやうにしたいのですまた指導するにしても相當見識のある立派な人がそれに當るのでなければ充分の效果はあがるまいと思ひます。これらのことに關しても可なり考慮を拂ふ可きものがあります。

これを要するに私共は今あらゆる物資の不足に對して泣き言を云つたりせずに、よくそれをこらへ忍び、各々の職域に於て照應の奉公をすると同時に將來の新秩序に關する大理想を頭に描くことを一日も忘れないで、忍耐と緊張との中に精神と外形との兩面に於ける日本を立派なものにすること、名實共に大東亞の盟主たる汗恥ちないものとすることへの努力を盡したいと思ひます。（終）

87

大東亞美術の根本理念

佐波　甫

　國際文化振興會の佐波甫氏は日佛印兩國文化提攜促進のため客年十月下旬より十二月中旬まで佛印巡回日本畫展開催の用務を帶びに現地に派遣されたが戰爭勃發のため、このほど急遽歸還した、本稿はわが社のために、特に寄稿されたもので、大東亞美術建設に邁進しつゝある現下の美術家に指導性を與へたものである

　わが國美術の發展といふことは大東亞戰爭下の戰時體制に即應するものと、一方に永遠の方策といふふかさういふ進み方と二樣に考へられてゐる。

　藝術する者で臨戰體献に即應し得ざる事情にあるものは・戰爭美術成そに關係あるものも、求邁の方策を通してうち樹てらるべきものであり、碓乎たる動のものから出發すべきであるといふ。もともと一つであるべきものが相分れ相反撥し合はいやうに思ふし、偏狹な考へ方を捨てて、あり得べきそれぞれの

してうちもまもるべきである。國家永遠の藝術は雄渾にして高邁なる神に富み、戰時下に即應する藝術もかやうな永遠性に基いて伸展すべきであり、藝術する心が後者を二義的扱ひをするのは以ての外といはねばならぬ。

　昨年下半期以來美術界は目立つて即應體制に進んで來たかに見れた。しかるに、未だ舊體制的な藝術至上主義的觀念に囚はれて大東亞戰爭下の美術界の新面目が覗はれぬのはまことに遺憾である。美術界統制にも療療があったがこれを止む得ずとなす聲が少く舊體制舊秩序に戀々たるごとく見ねたのは美術界の積

年の弊といはうか、やはり美術を愛するといふことが新しい視野を求めるまでに深められ高められてゐなかった證據で、その爲に思切った動きは未だに見られないのである。

もちろん時代の急ピッチの潮流に直

而して美術界も一大變革期にのぞんだのであるから俄に飛び離れた行動をなし得ないところに、獻的な色褪せた感じが夫自體の軌きにつきまとふのであらう。しかし矢はすでに弦を離れたといふことはこゝにもいひ得る。大東亞美術の根本理念は沸騰し渦卷かへす

從來のやうな整理の仕方靜的な發展

の仕方はかゝる際藝術至上主義の立場を無意味にするものである。藝術至上主義といふ理由はそこに存する。元來不可でないものが不可とせられるのは、新しい大東亞文化のいぶきに接し、從來のやり方を潔しとしない雰圍氣が醸成せられてゐるからで、造形技術のための基礎的な勉强が一日もゆるがせにできないことはいふまでも

大海の中からその黎明の輝路を通してほのかに見ねたものが次第にはっきりした形をとり異常な強力なかゞやきを帶びて我に迫ってくる。最早黎明時代的ないひ方でこれが埋想主義藝術であるとかロマンチズムとかいってゐたのでは常らない。このやうなものに對して名づくべき言葉がまだ日本には生れてゐないのである。しかし今求められ語られてゐるのはさういふやうな新しい内容であらねばならないのでなくてはならない。發展的なものでなくてはならない。

立場を大東亞建設の基礎方針に立脚

あるまい。夫自身意味のあるこ
とが無意味にとられても我方な
いやうなのは、新しい美術の生
誕しゆく過程にあつて常然で
あつて、無意味と見られるとこ
ろに至上主義者の所謂至上主義
的香殺に留まつてゐることに對
する反省がなくてはならず、從
つて至上主義者の所謂至上主義
れを無意味とする所のい〜かげ
んな粗野とさへ見ゐるものをも
含む豁達な氣力にみちみちた臨
戰的氣構へは

積極的に支持せられなくてはならない

しかるに、至上主義者はこ
れに氣付かず無意味といはれる
ことに正面より反對し、積極的
な大東亞派はこの至上主義者の
態度を向更攻撃するのである。
藝術は昨年下半期から、少くと
も大東亞戰開始の瞬間から、はつ
きり二陣營に分けられた。藝術戰
縞は一應は統一せられたかに見
るが、私はそこに内在するこの兩
者を感知し得ると思ふ。しかも、
日本美術の新局面に直面しむつめて

私は日本美術に打捨てられてゐた
重要な反面、應時館を正當に評價
し、これを非常に大切なるものと
して意義づけたい。

この方面は不得意であつたし藝術を

神聖視することがこれを打捨てて
あつたのである。日本の美術を支
配するものは所謂藝術的氣質とそ
の一方的な所産であつた。今やむ
しろその地位は顚蹈し、大東亞戰
が今まで低位におかれ忘れられて
ゐたかにみゐる美術の應用面を助
成し奬勵し從つてまたその新領域
が表現內容に反映するといふのそ
ましき結果を探求しつゝあること
は日本美術をして大東亞美術とし
ての正常な健康な發展をなさしめ
る上に於て大切なことである。藝
術家が斥けられ非藝術家が橫行す
るといふやうな考へ方は固陋な偏
狹な在來的な考へ方であつて、事
實さう實はうである。
言は所謂藝術派の退潮をいみし、
りも非常に廣い地域に渉つてひろ
げてゆく運動が起つた。失鋭とか

従軍美術何ぞや、壁畫、記念碑何
ぞや、といふ美術の發展面に對する
再認識を求めさせられてゐること
になるのである。

新しき造形藝術は藝術の保存といふ

言葉を用ふれば、その造形技術の
藝術自體の動きとしては全く新
しい意味の大東亞建設となるし
縱橫への動きに應じて、從來の
にうち成るといふ純潔性は、大東
亞的性格を持たしめるといふこと
の中に矛盾を感じ打破せられた。
從軍畫その他軍主題の作品の示す
積極性は造殻の動きをもの語るも
のであつて、大東亞戰開始以來つ
まらぬ末稍的な理屈は次第に姿を
消し・銃後美術の問題も初步的な
ものから一步々々具體的に發展し
東亞文化伸展のあり方からその力
づよい抑揚を持たねばならぬこと
に向ひつゝあるのは美術領域の注
目すべき自覺である。同時にゝそ
の鑑賞者層を縱に横にこれまでよ
りも非常に廣い地域に渉つてひろ
げてゆく運動が起つた。失鋭とか

藝術の大道は皇運扶翼の大精神大理

新興とか狹い意味の舊發展のあり
方が解消し
想を傾けた作品の創造といふこと
に歸一したのである。
さうした縱橫の關係からして、
しい意味の大東亞圈となるし
は作家は總力戰の覺悟を以てこ
の新しき展開に必死の應用的手
腕を發揮し、それが非常な藝術
的な優位を持つてくるものだと
思ふ。私は戰時下にあつて
さうした作家のものが從來の圈
體所圈は綱けられそこに展示せ
らるゝとはいふものゝ、作家活
動としてはそれ以外のもの、所
謂アトリエ藝術以外に、集注せら
るゝといふ現象を示すすでであら

さて、美術諸團體の各派各流の存在は依然として残つてゐるが團體としてみるのでなく

個人々々の業績を見るといふことに

ならう。作家にして活動をかやうな夫々の公募展に集注する人々の作品は、口にする新しい自覺、理想論とは未だマッチせずに續けられるであらう。

しかし戰時下の雰圍氣が次第に影響を及ぼすことは確に、資本主義地盤に生れたものが今後は全體の動きにゆりうごかされ、近代性の把握といふよりは作家に必要な技術の把握、その基礎的勉強といふ従來の面からは消極的な、新しい面からは積極的な努力に向ふのであらうし、これまでの流派の意義を失つた諸グループは集中的よりは分散的となり全體的には今までの分散的とは違つた進み方よりは、當然かたちとしては沈靜し、曾ての時代色を追うた進み方よりは、當然あり得べきテンボを以てがつしりした仕事が

派手な色彩を消して、東亞圈美術の

指導者としてのあり得べき氣構東洋道德に基礎づけられた新たな藝術することが日常の細心事であつても今まで來たのではあるが制作は勝手たるべしといふことがいはれるけれども、その根本に大東亞建設の理念が執拗に力づよく把握せられねばつてゐなくてはならぬ。新しい美術の建設運動は今日に於て具體的に目星い作品となつては現はれてゐないけれども、新しい時代の聲には何人も耳を藉さずにはをられまい。一方面一方向から起つたものでない、國々擧げて文化建設百年の大計を樹立せんとする所に新しい非常な大きな意味があるのであり、東亞作家としての本來のあり方への還元運動が今日見る停滯の底流に潛むとすれば、この擧國的な全民族的な新美術運動こそ根强く展開せられなければならないのである。（終）

意味で、さういふ方面への研究のあゝで進んで來たのではあるが展開と結付けられるであらう。その意味で、さういふ方面への研究がカづけられて來てゐるし、たとへば佛敎の作家が同一人にして同時期に東洋藝もやれば西洋藝もやるが表現は東洋的である。戰に材料が違ふだけで、日本では日本獨洋論と分化したものが佛印では分化せぬのがふしぎであるが日本では一應は分化して來たものがまた一つになるといふことで一つの進んだ新しいタイプが、佛敎とは數段飛躍した形に於て綜合作用が、至上主義者といはず、大東亞派といはず、當然いとなまれるものと思はれる。

私は力説しようこのことはくりかへ

しいはれなくてはならない。美術人はもつと氣宇を大にせよ、井蛙式の狹い考へから脱却せよ舊派あり新興派でありで今まで進んで來たのであるが制作は勝手たるべしといふこと

新しき美の創造

——生産美術出でよ——

桐原　葆見

一

皇軍の赫々たる戦捷に、國民はひとしく絶大な感激を日に日に新たにしてゐるのであるが、この感激がいかに職場に働いてゐる人々を奮起せしめたことか。宣戦の大詔を拝し、皇軍の戦果の擴大するにつれて、多くの工場では、缺勤率が激減し、日々の作業能率が躍進して來たのである。この能率の躍進と、皇軍の大捷による中外の經濟的情勢の好轉と、更に皇軍によつて確保せられた南方の地域とを綜合すれば、我が經濟力は、これを大戦の前と比較して、一躍幾十倍したかも知れないのである。

今、工場で働いてゐる人々は、殊に軍需の生産に従事してゐる極めて多數の人々は、自らの手で製作したものが、何處の戦で何の御役に立つたといふ報をきく度に、大きな悦びと感激とに燃えたつて、その仕事の仕甲斐と生きる悦びとをひしひしと感じ乍ら、一段又一段と奮起しつゝあるのである。この感激の故に、職場の氣分は一新して働くものの瞳は輝き、頬は紅潮して、意氣は昂り、希望は燃えて來たのである。

謂へば以前の勤勞大衆はたしかに感激を持つ機會に惠まれなかつた。來る日來る日を、ただ定められた作業に定められた時間、それは殆ど常に終日を從事して、定められた給與を得て、年中を型の如く働き暮して行く、といふのが一般であつた。その裡にはもちろん、技術に修熟して

皇軍の赫々たる戦捷に、國民はひとしく絶大な感激を日に日に新たに

二

工場の工員に政黨運動が少からぬ魅力を持つてゐることも、畢竟政黨者から『吾々の行く道はこれだ』と感ぜられるものが示されるために、そこに感激を持つからである。他の運動や教育の實踐に於いて、數々の善い修養の話もきかされる、技術の上に爲めになることも敎へられる。それにもかゝはらず、若しそれに衷心の熱情をもつてついて行かないとすれば、それはそこに彼等の心の裡にある向上と完成との悦びを表現する生活行動として『これだ』といふ感激を與へるものがないからである。彼等に情熱がないのではない、又、修養を與へるものがないのでもない。尤もだと悟つても、情熱を燃えあがらせる程の迫力がそこにないからである。

青年の能力は、生産の職業に就くと、日々にめきゝと向上して來る。自信がだんゝと増強して來る。その強く逞しい向上が、その日々の仕事の上に具體的に現れて來て、内なる力の發展と自己の向上とをまざゝと感ずることができる。これが外なる生活の擴張を可能にせしめる。この内外の能力の向上が、その生活に適切な表現の手段を欲求するのは當然である。それは力強く育てられ、導かれて、燃えあがつての意志の表現なのである。こゝにその術が適確に與へられたならば、即ち感激を持ち得て、それが更に次段の向上と進展との推進力ともなるのであるが、その適確な方途を見出し得ないために、それが手近な飲む、買ふ

腕に自信がついて行くことによる生活の向上と、思ふ通りに完成した仕事に對する會心の滿足とに對する悦びと、生活の目標と設計とが順次に實現して行くことに感ずる希望との故に、日々の生活と仕事とが推進せられて來たのであるが、しかし、その生活の向上を表現する術に現が乏しいのである。この生活の充實と向上との感情が、具體的に表現せられて『これだ』といふものが掴まれたとき、人間は初めて生きる感激を感ずるのである。今、これが皇軍の輝かしい戦果の中に與へられたのである。

打つ、といふことにもなり勝ちである。

それは勤労者の職場を退いた生活時間は現だ短小であるので、手のこんだ方法に手数をかけて楽しむわけにもなかなか行かないし、仕事のために疲労してゐるために、前後左右に精密な思慮と判断とを拂ふわけにも行かないために、最も手近なところに、亦あまり深く考へる餘裕もなく、その欲求を満たさうとするのである。しかし、もちろん、それで決して常によく満たされるものではない。そこで多くは満たされない感情が抑欝せられたまゝで、たゞ機械の如く生産をする、感激のない、精神的に甚だ貧しい日々が續くのである。かゝる生産は、その勤労を創造的にしない、随つて作業能力は決して昂揚しないのである。

今、幸にしてそれが、この大東亜戦争の感激によつて、大いに救はれたのである。けれどもそれ以外の、勤労大衆の身邊をとりまく社會の、これに對する心遣ひの提供は、未だ決して十分であるとは言へない。

三

勤労大衆の燃えあがる力と意志の表現を美術に發見せしめ、そこに『これだ』といふ感激を持たしめることによつて、その生きる悦びを感ぜしめることは、單なる慰安以上に、その精神を昂揚し、随つてその生産能力を昂揚せしめるものである。即ちそれは生命を與へることとである。もちろん、美術だけではなくて、歴史も科學も、他の藝術等、あらゆる文化材がこれがために整へ與へられ、同様な効果が期せらるべきであるが、今、特に美術に對して、かくの如くにして生産への協力を望む所以は、一には従來、勤もすれば美術は生産の生活と緣遠い存在と考へられたり、自らさうであつたりしたからである。亦、その作品の制作の過程に於いても、亦、その作品の鑑賞に於いても、最も端的に且つ具體的に人間の意志と力との表現として、心の奥なる本然の欲求を充し得るものであると考へるからである。(こゝに素人の美術論をするとは止めるが)

美術作品が富裕な有閑者流の伴侶となつてゐる間は、何といつてもそれは消費生活の景物でしかあり得ない。これは制作者にとつては恐らく堪へ難い侮辱であるかも知れないけれども、專質それに自己の生命と生活の表現とを見出してこれを尊重愛好してゐる小数の鑑賞者を除いた大多数は、その消費生活の内容を充實させるためにこれをもたらす小數のてゐるのである。それも人生に美と潤ひとをもたらす點に於いて有用な貢献ではあるが、それだけでは刹那的な存在といはれても仕方がない、それでは全く美術家は浮かばれないであらう。

その作品を勤労大衆に示して見よ、彼等は氣取つた批評をすることは出來ないが、しかし、その心を動かし、生命の觸れるものと、然うでないものとを直に判別する。而して、そこに長く暗中を索めて得なかつた感激を見出し得たならば、抑へられてゐた感激が潮の如く溢れて來る。そこに大きな力と生命とを更めて感ずる。この感動こそは、直に生産行勤にむかつての強い衝動である。この力と生命との感激こそ勤労大衆に生きる悦びを與へるものである。

勤労大衆にとつては、その職場を退いた生活は單なる消費の生活ではない。そこで明日の生産能力が養はれ育てられて行くのである。職場は勤労能力を使用するところである。こゝで使用せられる能力は、その職場を退いた生活に於いて創られ養はれるのである。即ちそれは消費生活ではなくして、生産力を再び生産する生活なのである。この故に勤労者の生命たる高度の生産能力を持たうとすれば、この職場を退いた生活をあくまでも創造的にする必要がある。餘暇善用といふことは、たゞ餘興や景品を與へる、その時間の惡用を防ぐといつたやうな消極的な安易な考へ方ではいけない理由はこゝにある。その上にその生産の能力或は技術能力といふものは、小手先の器用さや、馬車馬的な勞働や、見より見まねのみでは、決して向上するものではない。優秀な生産能力や技術は、必ず文化の沃土の上に質るものであることは、例へば農耕の技術と、その農家の生活の文化水準との間に、或は採坑能率とその坑夫の家居の文化的様相との間に、甚だ併行の關係が認められることからも

推定し得る。か〜ることは機械の製作にも、紡績にも、運轉にも、あらゆる方面で認められるところであり、又機械の如き、その部分の要素的な工作、例へば鑢かけやキサゲの如き作業が如何に優秀であつても、それだけでは決して優秀な機械は出來あがらない。これを組立てる上の綜合の能力が必要なのである。この綜合の能力は文化的水準にか〜つてゐる。文化とは畢竟生活の能力である。

勤勞大衆の生活に美術を與へることとは、この能力の根柢と、それへむかつての感動とを與へることである。

四

勤勞大衆には、ほんとうの繪は解らない、といふ勿れ。良い作品は眞である。眞なるものは常に強い力を持つてゐる。この眞實と力とは、いつの時代でも誰れ人をも、勤かさねば已まないものであるとは、私よりも美術家諸君の方が先刻よく知つてゐられる筈である。しかし若しそれが單なる消費生活の装飾品として、個人の資鷹品に甘んじて置かれてあつたのでは、或は人を勤かす力を出さないかも知れない。力とは結局見る人の裡に湧き出て來るものであるからである。例へば溫室に咲いたスキートビーの赤い花が、有閑者の卓上にさ〜れてある時には、ものいふ植物でしかない、そんなものが喰へるかと言ひたくなる。しかしそれが勤勞者の宿舎の玄關にさ〜れてあると、朝夕彼等を送り迎へて清新な元氣を生產生活へ與へるのである。

勤勞大衆に繪が若し解らないとすれば、それには從來の美術家にも亦社會にも責任がある。年々盛んに美術展覽會は開かれてゐるが、其等は概ね勤勞者の生活とは凡そ無關係に開かれて來た。勤勞者はこれを觀たい慾求を現に持つてゐるのであるが、その時間と設備との關係から、なか〜觀に行くことができないのである。又、行つたところで、近頃の展覽會のやうに所狹きまでに作品を陳列して芋の子を洗ふやうに辭めき合つた觀衆にもまれて、騷がしい廊下を押し出されて行く、といふ風であつたのでは、並べ比べて小ざかしい寸評を試みる位のことは出來るか

も知れないけれども、とても感激や感動を持つわけには行かない。それよりも工場の中に整然として、磨きあげられた機械が正確な運動をしてゐるのを、じつと觀てゐた方が、よつぽど「美的」であるか知れない。

私はスキスの或る美術館で、靜かな大きな部屋に一枚乃至三枚落濟いて掲げられてあるホドラーのあの躍動するが如き繪を前にして、街の勤勞者らしい靑年達が、すつかり感激してゐた、まことに羨ましい情景を思ひ出すのである。ホドラーはたしかにスキスの靑年に力と生活の悅びとを與へてゐるのである。

『海ゆかば』の値か一首のあの歌が、日本の幾千萬の人によつて幾千萬回唱まれて、いかにその心を奮ひた〜せたことか、或はワーグナーの作品が、いかに多くのドイツ民衆に祖國を感ぜさせたことか。これらにも比すべき美術と出でよである。

それがためには先づ美術がパトロンのアトリエから降り出でて、勤勞大衆のものとなることである。國民の大部分が生產の場所に勤勞に從事してゐる今日である。その能力も性格も、その勤勞によつて練成されつ〜あるのである。この生活の大動脈の外に美術が立つてゐるといふ法はないのである。

五

一體世の中の、勤勞大衆を甘く見すぎてゐる傾きがある。一般に勤勞大衆の文化啓培に外から勠力せしめられてゐる人々は、その素質を甘く見すぎてゐる傾きがある。今日の、殊に若い勤勞者達は、その素質と考へ方とでこれを推定せられると、迚だ進んで來た。外部から昔の判斷と考へ方についてこれを見ても、その筋のみではなく、繪が低級で愚劣なものは、一向に見向きもせられない結果に陷つてゐる。どうせ大衆だ、調子を下げてよいと考へるのが抑々もの誤りである。或は少年が農村から出て都會の工場に入つて、技を習ひ腕を磨いて一人前の熟練工となる生立ちを描いた映畫を見ると、初手からホームシツク的な甘い感傷がふんだんに盛られてある。鄕土のことを憶ふ心はよ

い、又、それもたしかに少年の頭を往來する重要な事項に間違ひはな
い。けれども今日の少年が工場の隙々たる汽車の中で、頭を占領してゐるも
のはやがて行く工場の姿である。その寄宿舎で空想するものは、將來の技術者としての
美しい姿である。

大きな建設の夢である。それにまるで身を委られて行く昔の娘と同じやうな感傷を呈し
て、甘いロマンチシズムに自己陶醉をやつてゐる作者も、推薦者も、全く
どうかしてゐると思ふ。

である。

毎日汗と油にまみれて勤勞してゐる青少年に、安つぽい同情を寄せる
者が、インテリ層の中にもまだ少くない。餘計な御世話だと思ふ。今、
國家の重要な生産に從事してゐるのである。いづれも國家のために働くことの光
榮と狩りとを心に一杯に感じてやつてゐるのである。そんな同情を若し
感ずる人は、自ら顧みて、自らの心の奥に巣くつてゐる、自由主義時代
の個人主義的優越感と、傍觀者的態度とが拔けきれないことを深く愧ぢ
て、退いて勤勞大衆に對して敬意を拂つてゐればよいのである。

とは夢にも思つてゐないのである。

このことは、美術を勤勞大衆の中に持ち込む場合にも赤言へることで
ある。即ちそれはあくまでも至高最善のものを、懸命の努力と指導とを
以つて齎らされねばならぬ。まやかし物や調子を下げたものであつ
て、決して大衆の信用を得ることは出來ない。

制作についても同樣である。勤勞者の中には、その乏しい時間の寸陰
を惜んで、制作に熱中してゐるものが尠くない。それは展覽會に出すた
めに描いてゐるのではない、全く己むにやまれぬ表現の慾求の故にやつ
てゐるのである。即ちそれは生きんとする力の溢れ出たのである。その
技は拙いけれども、それ故にそこには少しのごまかしもない、隨つて作
品には強いものが動いてゐる。これは宛も支那の南方の陶磁には、發達
しきつた後贄物が樂しんだ澤のやうな模様のあるものがあるけれども、北
方の高麗物には、嚴酷な自然の中のきつい生活と乏しい土と釉藥との鬪

係から、しかし人間の已むに已まれぬ慾求が、簡遠にして極めて強い模
様を齎らしめたのとよく似てゐる。そこには決して無駄や贄物はないの
である。

かくして美術が勤勞大衆のものとなつたならば、そこに眞實の美術が
生れるやうな氣がする。この美術を私は生産美術と名づける。

六

生産美術にはそれ故に二つの方面がある。その一は美術を生産の勤勞
者へ齎らすことである。そこで美術は必ずよく勤勞大衆に生命を呼びさ
まし、力をつけて、その生活力を昂揚するであらう。それは美術が消費
生活の裝飾物たる存在から進んで生産能力の源泉となることである。こ
の故に生産美術なのである。

その二の方面は、生産に從事してゐる勤勞者の手によつて作られる美
術である。これはその技法について指導が與へられたならば、きつと必
ず、今までに見たこともない素晴らしい美術が生れると思ふ。生産事業
場の一部を描かれた繪はこれまでにも尠からずある。例へば炭坑内の
繪、熔鑛爐の繪、機械工場の繪、汽車の繪、電車の繪等々、ところが、
それらの大部分は、概ね寫眞の域を出てゐない。そこには眞にそれらの
ものが持つてゐる力がない、重力がない、運動がない。

これはそれらについての生活體驗を持たない盡家が、臨時に行つてや
つたのでは致し方もないことだと思ふ。若しこれを、そこに働き、それ
らと共に永く生活してゐる勤勞者が技法を心得て而して創作的に描いた
ならば、恐らく機械にしても、汽車にしても、從來あつた寫眞のやうな
ものとは全く異つた、一寸想像することも出來ないやうな素晴らしい現
象と本質とを適確に摑んだ表現が出て來るであらうと思ふ。これは夢で
はない。

遲轉してゐる機械や、火を吹いてゐる熔鑛爐を見つめてゐる
と、その巨大な力と遲動と音響と形態と整一と複雑との交錯の中に、現
象としての異常なものを感ずる。そこに働く體驗を通して、これが制作
せられる日が來たならば、美の新しい世界が人類に一つ與へられるであ

らうと思はれる。それは新生面といふにはあまりに大きい。ブレークも、ゴーガンも跳足である。

かゝる新しき美の創造のために、勤勞大衆に美術制作の技法を指導して與へることは、人類の眼を開くことである。先づ生産に生きる人々から美術がどしどし生れねばならぬ。かゝる意味の生産美術の勃興を望んで已まない次第である。

生産美術がかくの如く二方面に出て來れば、その結果は生産部門に於いては、技術者の着眼にも考へ方にもきつと新しい生面が開けるであらう。工員の物を見る眼が正確になつて來るであらう。而してどんなニユアンスをも見逃がさない、形態の把握も作用の理解も現象と本質との判断も一段と進むであらう。これらの能力の展開によつて、今迄あるものとは非常に進んだ、或は全く構想を新にした、而してもつと人間のために適切にして美しい生面が作られるであらう。材料ももつと活用せられるであらう。工程も進歩するであらう、製品が素晴らしくエスプリを持つにちがひない。かゝることは決して夢ではない。工藝や建築とその材料の用法や施工法の發達史を顧みれば肯かれることである。かくの如くにして産業のあらゆる技術の根柢を養ひ高め、これを千人に一人か萬人に一人かの圖抜けた個人のみの能力でなしに、勤勞する國民大衆のすべてのものゝ能力に發展せしめ、感悟に涵養して行きたいのである。こゝに於いて美術は決して單なる装飾ではないのである。

こんなことはしかし、美術の本領を外れた副産物であるとか、藝術を手段にするものだと、或は叱られるかも知れない。が生産に直面してゐる吾々にとつては、實はこれは生産美術への大きなねらひであり、期待なのである。

先づ生産美術運動が美術家と、例へば産業報國會と提携して、強力に展開せられることを切望する。これは美術と産業との両者に、恐らく劃期的な進展を齎らすであらう。實に壮快な文化運動である。

10

文化戦と美術家の役割

大本営陸軍部　桑原　少佐

煙の中で思想戦
鐵は熱い中に鍛へよ

近代戰爭では武力戦と一緒に思想、文化戦が活溌に展開される
聖戦目的達成のためには美術、文學、音楽、映畫、學術、教育
等のあらゆる文化部門が動員され、文化維新が斷行されねばな
らない、以下は去る三月廿二日東美術院研究會で行はれた大
本營陸軍部桑原少佐の講演要旨である

近代の戰爭は武力戦だけでは、本
當の勝貧がついたといへません、
武力戦と一緒に思想戦をやり、完
全に勝たなければ、眞の大東亞戰
爭の目的は貫徹されないのであつ
て、私達はいろいろ準備をしてを
るのであります。
支那事變では武力戦をやり、後か
ら宣撫班が出來て活動してゐます
が、今度の南方作戰では、軍宣傳
班員が組織され、大砲の煙の中で
思想戰をやつてをります。鐵は熱
い中にうたねばならぬと同じやう
に、一方に武力戰、他方に思想戰
を展開して進むことが必要なので
あります。
例へてみますと、マレーからジョ
ホールバルへ行く間に、多數の歐
度人が、こちらへ腰返つて來たの
でありますが、これは宣傳班員が
飛行機でバラ撒く宣傳ビラを讀ん
で、東亞諸民族はお互に手を握り
共榮圏の建設に協力しなければな
らないといふことを自覺したから
であります。數萬の捕虜のうちそ

の四分の一或は五分の一を心から投降させた思想戰の力は、なかなか大きいのであります。かうした點が昔の戰爭と今の戰爭と違ふところであります。

南方作戰のことをお話ししてみますと、昨年十二月八日の聖戰勃發まで私達は一生懸命準備しました。民衆に對してはなんといふても映畫が一番直接的な影響力がありますが、いまあるフイルムでは役に立ちません。そこで私達は、日本陸軍、日本海軍日本重工業といふやうな、南方話で發音された六本のフイルムを作つて現地に送つたやうな次第です。こんなわけで、現在内地にある、映畫なり、音樂なり繪畫なりを、そのまゝ現地にもつて行つても、思想戰の役に立たないし、彼等に日本文化の眞髓を知らせることは出來ないと思つてゐます。

米英文化依存から蟬脱せよ

米英の思想戰には巧妙で根強いものがあります。かりにわが國に愛讀されてゐる、いろ〳〵の文字、思想、藝術等の書籍を讀んでも、その中には私達の精神を、知らず知らずの中に誘らせ、とりこにする手段が隱されてをるのであります。それに比較し日本のもので米英に紹介されてゐるものは非常に少ないといふことができます。

歷史を遡つてみますと、德川幕府が打破られ、明治維新がおこされたのでありますが、爾來今日に至るまで米英文化に依存して來たのであります。しかし愈々昭和維新が來ました。今日では長い間の米英依存から脫却し日本古來の正しい姿にたち歸らうとしてゐるのであります。すなはち、文化について申しますならば、文化維新をやらねばならぬ時代であつて、それを斷行しなければ、大東亞の盟主としての、新しい日本文化を建設することができないのであります。

文化共榮圏を確立せよ

大東亞十億の民の思想を打つて一丸とし指導することを、私は大東亞思想共榮圏確立と呼んでゐるのでありますが、これはなまやさしく容易な事業ではありません。政治經濟共榮圏は二、三年後にできるかも知れません、しかし思想共榮圏、文化共榮圏の建設は徹底には行かないのであります。教育とか、學術とか、音樂とか、映畫とか、宗教とか、繪畫とか、文學とかいふ部門の共榮圏を、今後どうして作るかといふことについて私はいろいろ諸君らに諮りませんが、數年にして是非この共榮圏こしらへねばならぬと考へてをります。しからば、その文化共榮圏を如何にして作るかの問題ですが諸君は繪の方が專門でありますから、繪畫戰について感じたことを話してみませう。

道理で麗はしい赤や桃色のバラのを見ると、これを國民は好むやうになる、これを應用すると少し極端な言分かも知れませんがゴテゴテ塗りたくつた曲線などは、國民を文弱にするには、もつて來いの材料かも知れません。映畫や文學などもそれには、いゝ材料だかとにかく米英は筆頭な日本精神を弱いものにしたい、日本國體を骨蔽したいと常に謀略をめぐらして來たのであります。

花壇て支那民衆を慰める

一寸と橫道へそれますが、曾つて支那で行つたことをお話ししませう。支那事變で破壞された土地の民衆の心は荒びましたそこで花壇を作つてやつたことがあります。その花の種はわざわざ内地から取りよせ、礫庭に陷つてゐる民衆の心をやさしく慰めてやらうと企てたのでありました。それは大いに效果がありました。これも文化戰の一つであります。また繪をみれば、おそらく誰れでも美しいと感じるのであります。同じ

御承知のやうに舊臘佛印のサイ
ゴンその他の都市で巡回日本畫
展と油繪展が行はれました。繪
を輸送する前に私は見ましたが
そのとき『こんな繪を見せても
大したことはないから・・は不
同意だ、しかしやつてみるがい
・次には日本的なものをもつと
繪、力強い繪を持つて行かねば
ならぬぞ、安南人、佛人が日本
の繪、をみて、心から感心する
やうなものを、送らねばならな
い』と言つたことを覺たのまで
す。報告を聞くと割合に成功を
收めたさうでありますが、本來
ならばもつと思想戰に役立つ積
極的な作品を持つてゆくべきで
ありました、あの展覽賣はまだ
まだ不十分なのであります。さ
きに申しましたやうに、

十億の民に大御 心を知らしめよ

彩管報國とか宗教報國とかいつて
講家や宗教家がかりに百萬圓献金
をしたとします。もちろん結構な

（十面へ續く）

（六面より續く）
ことだが、それだけで役目を果し
たやうに思つてゐるのは大きな間
違ひであります。はつきり言へば
陸海軍は、戰爭に・・かくほどのこ
とはしてゐないのである。敵に勝
つ算算は十分にとつてゐるのであ
ります。宗教報國とは宗教の力に
よつて、他民族を日本に歸依させ
ることであり、美術報國とはやは
り同じやうに、美術により他民族
に日本文化の優秀さを知らせ、心
服させることなのであります。私
はかういふのです、金の御奉公は
三井・三菱のやうな財閥が行へば
よいし、寅人は體と頭で御奉公し
宗教家は宗教力でやれ、畫家は筆
と繪具によつて御奉公すればよい
と繪具によつて御奉公すればよい

金してでも彩管報國ではない、金が
入つたら一枚でも多く繪を描いて
い。大東亞十億の民に日本の心・
大御心をしらしめる。彼等に剛氣
な心を養つてやるのだといふこと
それを活用し、また外國に持つて
行き他民族をひきづることに役立
てるのが、眞の彩管奉公であるの
です。

内戦一如と美術 の使命

十年前までは、軍人ばかりが國家
に御奉公してゐるやうに思つての
た傾きがあつたが、今日の吾々は
さうはおもつてゐらぬ、軍人より
他の部面に大東亞戰の大きな役割
がある、つまり『内戰一如』とい
ふことをいつてゐるのであります
。日本精神は一である。天皇陛
下に對して、忠孝一致、君臣一致・
君民一致といふやうなわけであり
ます。

く、それが本當の彩管報國となる
のです。また私の考へますのに繪は心でか
かねばならない、油繪具で描いた
ものは西洋畫であるとか、墨で描
いたものは日本畫であるとかいふ
具合に區別するのは誤りであり
ます。日本精神は一である。

日本精神と日本 繪畫の道

日本には固有文化と複合文化が
あります。油繪は後者であるが
ゴテゴテ塗つた油繪でも、心に
うける處が一になれば、やはり
日本精神の繪畫である、それ故
いかに赤、青、紫等々複雑な色
彩がつけてあつても、繪の持つ
精神が一つになればよいのであ
ります。たゞ繪と模倣畫によ
つて大日本畫と模倣畫の二つに
わけることができるのでありま
す。軍樂隊などでも外國の樂器
を用ゐてをるやうに、その材料

は必ず墨や日本繪具でなくては
ならぬ筈はなく、油繪具とカン
バスでもよろしい、心で描いた
ものを心で見てゆく、それが日
本繪の行くべき道ではないかと
思ひます。たゞ今の繪、を國民
は本當にみてもらぬのでありま
すが、それは大家も、中堅も國
民を相手にして描いてもらぬか
らであります。作家は國民を眼
中におかないで、財閥のために
少數の金持のために形式ばかり
で、精神のない空虚な作品を描
いてゐる。それは其の間違ひ
であります

一枚の繪でも聖戰
完遂に役立てよ

いま國民は各樣分を密し、國家總
力を擧げて米英打倒のために戰つ
てをります。一木、一草、一石と
いへども大東亞戰完遂のために寄
與せしめなければならぬときであ
ります。かゝる時代に、日本藝術
には精神がないなどと言つてゐら
れぬのであります。一枚の繪畫、
一枚のフイルム、一枚のレコード

もこれに精神を打ち込んで聖戰目
的達成に役立てねばならぬのです
ドイツ軍がフランスへ入城式を行
つたとき、軍樂隊を先頭に、それ
に少年戰車隊を續かせ、ヒツトラ
ーは背廣服で入つたのです。フラ
ンス人はどんな慘めしい、鬼のや
うな軍人の顔が現はれるかと豫想
してゐたに違ひありませんが、そ
のなごやかな、平和的な駐にす
つかり氣をよくし、ドイツ人は話
せるではないかと敗戰を打ち忘れ
て、むしろ喜んだそうです。から
したことは、明かにゲツベルスと
ヒツトラーの大成功です。武力戰
ばかりでなくドイツは文化によつ
て敵を降服させようとしてゐるこ
とが窺はれます、かういふことを
聞くと、私達の文化的使命の重大
であることをさらに深く感ずるで
せう。諸君には繪畫でもつて日本
文化の大使命を果して貰ひたいの
であります。

日ではあらゆるものが米英思想
に汚濁されてゐます、私は彼等
の戰術を三S戰術と呼んでゐま
す。即ちスクリーン、スポーツ
セックスによる魔手をいふので
ありますが、例へば母の急病に
も拘らず試合を續けた一中學の
野球選手を英雄視したり、フイ
リツピン人か、神宮大會に來る
と女學生が爭つてサインを求め
たりするやうなことは日本人と
して心得違ひです。また日本の
映畫は昔から米英の力で育成致
化されて來たもので、現在でも
フイルムや映寫機などどうする
か、まだ日本は一人立ち出來ぬ
のが現狀であります。これでは
いけない。さうした汚れをとつ
て、國民をして神代の日本精神
にかへして行くことが、繪畫人
のつとめなのです。文化人が目
覺めて積極的に國民的日本精神
に向きづり込んで貰ひたいので
あります。また消極的には國民
に慰安を與へてやる、外から疲
れて家に歸つて場合、その疲れ
たゝを治すやうなものが欲しい
のです。かうした内容を含んで
ゐないものは日本繪畫とはいへ

ないのです。

文化維新を斷行
をせねばならぬ

私達はいま新聞、雑誌、藝術その
他いろいろの方面にわたる文化維
新を考へてゐます。いままでのも
のを抨折し新しく建設するのです
から、それはなかなかむづかしい
でせう。しかし、われわれは斷じ
てやるです。そして、日本は正し
い。日本は麗はしい
といふことを、言ひかへれば日本
精神の眞髓を大東亞民族に知らし
めてやるのです。新聞雑誌にも、
映畫にも、文學にも、繪畫にもこ
の三要素が何處かに入つてゐなけ
れば價値がありません。皆さんが文
展に入選したり、在野展の同人に
なつたり、立派な住宅を澤山
推されたりし、
の貯金が出來たとしても、文化的
目的と使命を持たない生活であつ
たならとるに足らぬ譯であります

諸民族に日本文
化を植ゑつけよ

十億の若行が大東亞共榮圈建設で

あつて、日本人一億の生活が苦しいやうに、彼等も苦しくなると想像されます。いまは日本人の珍らしさ有難さを感謝してゐるかも知れませんが今秋あたりになつたらどうかすると日本人よりも米英や和蘭の方がよかつたといふやうにならんとも限りません。そうした反日精神に戀らせないやうに、自愛と慰安を與へ、彼等の精神を引ずつて行くのが文化戰の役割である、彼等の心に日本文化を植ゑつける、正しく強く麗はしいことを知らしめる、おほらかな親心が必要であります。（八面へ續く）

（七面より續く）

日本精神を現はしてゐない米英磨傲のものは海外に出さぬ方がよいと思ひます。日本の國辱になるからであります。しかし、多少技術は下手でも、日本の繪にはどこか味ひがあるといふやうな作品ならよいと思ふ。また繪をおくるばかりでなく、優秀な作家が挺身現地に出かけて、心の親善となり、日

東京を大黒柱に 一家をつくる

大東亞繪畫の中心は東京にあつて、それから分れたものが、新京、北京、サイゴン、昭南島、ラングーン蘭印その他到る處にある、東京を大黒柱として、つまり日本を中心とする一家を成すやうにする、それが八紘一宇

佛畫を描くことを欲へてやることもよいでせう。彼等の中で優れた才能を持つ畫家は一緒につれて來て日本のいゝ繪を見せてやる、さうして日本畫は邊方の何處の國へ行つても揚げられてゐるといふやうにしたいものであります。曾て南方の僧侶をつれて來たところ、日本の宗教家はつまらぬが、日本の國膸は立派だと批評されたことがあるさうです。文展などゝ、つまらぬ存在だと、いはれないやうに、その內容をいまから充實させておかねばならないし、その他の在野團體も同樣、大いに改革しなければならぬと考へてゐます。

の大御心に副ひ奉ることなのであります。先きにも申上げましたやうに、軍事・政治・經濟等の建設は数年にして出來るかも知れませんが・文化共榮圈は孫の時代までも續けてやらねばならぬのであります、その點をよく理解して一層事業に精進していたゞきたいのであります（終）

大東亞文化圏の構想

座談會 ……(1)

美しく正しき日本の姿
南方民族に知せよ
砲煙下に文化戦展開

最も進歩した近代戦の特徴は、武力戦と並行して文化戦を熾烈に行ふことである、したがって武力戦の後に文化政策を展開しようとする悠長な観念はしりぞけられ、文化部門は一齊に總動員されねばならないのである、この意味においてわれわれは直接現地にのぞまなくとも、銃後における各々の職域において聖戦目的完遂に全力を擧げねばならないのである、本座談會は大本營陸軍部において、思想・文化作戦を専門的に研究してをられる桑原少佐殿を圍み、先づ美術文化が設の對外的根本問題が檢討ついで國内刷新の重點に觸れることにした

座談會の内容

▼思想戦、文化戦はなぜ重要か
▼文化人は力を十分發揮せよ
▼總力擧げて立體展覽會を開きたい
▼翼賛會の文化指導方針
▼藝術により理解を深めよ
▼現代の繪畫は一部閑人の玩具
▼民間から起ち文化運動を行へ
▼情報局の展覽會計畫について
▼南方民族へ日本語の普及を
▼民藝を通じ文化を知らせる方法
▼畫家から見た諸民族の生活
▼高級な文化を持込んでも無理
▼叫額漫畫で暗い空氣緩和
▼蒸屑服着た氣持ち大切
▼南方に文化人を派遣したい
▼綜合文化展開催の必要
▼日本語普及の母校を遺れ
▼日本精神で貴く作品を見せたい
▼聖戦の意義を諸民族に知らす
▼現地調査をやることが急務
▼文化作戦を主張する理由
▼從來と異つた文化批判を裏す
▼文化のために死する覺悟
▼爆彈落すやうに善い繪を撒け
▼日本文化に心服させること
▼南方に綜合美術館を婬てたい
▼文化會館を創設して活用する
▼生活指導所の都會趣味迎合
▼工藝指導協會結成の計畫
▼國民生活用具の基準を定める

座談會出席者

【敬稱略】大本營陸軍報道部、桑原少佐▼情報局第五部第三課、秦一郎▼大政翼贊會文化部、荒井新▼國際文化振興會佐波甫▼同江川和彥▼日東美術院、園部香峰▼日本美術主筆、荒城季夫【本社】佐久間善三郎、中村恒雄

寫眞……前列右より園部香峰、江川和彥、桑原少佐、荒井新、佐波甫諸氏、後列右より本社側佐久間善三郎、中村恒雄

●●●
佐久間　今晩はお忙しい處を御出席に預り有難うございました。御出席に預り有難うございました。陸軍に美術といへば、廣汎なまだお見になならない方がありますが時間がありませんからこれからボツボツ始めたいと思ひますこの間原少佐殿のお話を實は東美術院の研究會で聽かせていたゞきましたが、戰爭といふものは武力戰だけではいけない、同時に文化戰を併行してやらなければならないといふことでした。それに對しては既成文化では役に立たないこの際文化革新を根本的に行つて十億の諸民族を日本にひきつけるやうな仕事をしなければならないといふことでした。つまり文化維新を斷行しなければならないといふお話を伺つたのであります。そのお話の要旨は一に紙上に掲載致しましたが、非常に感銘深いものでした。これを契機に座談會計畫を立て桑原少佐殿に御出席を御願ひしましたところ快諾を得ましたそれからまた斯様方にお願ひしこのやうに盛大な催しを開くことが出來た次第で、厚く御禮申上げま

す。とうか今晩は忌憚なき御意見を伺ひ單に美術といはず、廣汎な意味の新文化建設に、いさゝかでも貢獻しられるならば幸ひとするところであります。御承知の如く赫々たる皇軍の戰果の中に日本文化建設の雄大な構想が繚勝げられてをりますが、それはどういふ理本精神に立脚しなければならないか、またそれを具現する實踐方法はどうであるかをまづさうしたことから話の緒をはじめることにしたいと思ひます。最初に桑原少佐殿から、日本文化建設の理想、文化人のこの際どうしても持たねばならぬ基本的な精神についてお話を伺ひたいと存じます。

桑原／佐　今、現代のですな、民心が如何なる狀態にあるか、現地の宣傳戰なりその他の思想戰に關係して居る人は、如何なる力を用ひて居るかといふことを、非當に私は注意し

て居るのであります。現地から歸る人がある度に懲りたり、或は懲らに、地に知らせて呉れといふことを賴んだこともありますが、それで私が現在感じて居るのは、南方民族は、非常に純粹ではないにしても、日本に對して或る程度の親愛感或は憧憬、憧憬感と言ひますか、さういふものを持つて居るのであります。また日本の文化社會或ひは日本精神が本當に正しいものであり、日本が本當に世界新秩序の原動力である實力を具へて居るかどうかといふ點に關しても、相當疑問なり疑惑なりを持つて居るのぢやないかと思ふのです。

ふものは悲しい哉、深い殘虐を伴ふもので、特に自分の國で戰をやられたものですから、中には日本に怨みを持つ者も出て來る。自分の夫が戰死した、或は自分の父兄の戰死に對して、或は自分になり子供なりが戰死したといふことになると、當然日本に對して怨みを持つ者も中には出て來るのではないか、或は從來の英米の文化を挾んで、正しい、美しい日本の思想戰といふものに依つて、日本を歪曲して考へる者が相當數に上るのではないかと私は考へて居りそれで今申しましたやうに、武力戰では、非常に力の偉大性といふやうなものを、向ふの者に遺憾なく知らせたのでありますが、日本が本當に正しいやうな、美しいとか正しいとかいふ方面は、遺憾ながら正しく知らせがないのぢやないかと思ふのですね。日本精神の根本は、強いばかりでない、正しく、強く、美しいこれが日本精神だ。武力戰では日本精神の強いといふ三分の一の

ものは遺憾なく發揮したけれど、日本は正しい、日本は美しいといふことは、どうしても武力戰では知らすことが出來ない。そこに思想戰、特に文化戰といふものは熱になつて來るわけです。吾々は今度の戰事では武力戰の行はれて居る、礮烟彈雨を挾んで、正しい、美しい日本の思意を、日本の姿を、文化宣傳しなければならんといふ考へで、吾々はもうやつて來たのであります。

思想戰、文化戰は なぜ重要か

武力戰は御存知のやうに神業といふくらゐの成果を收めて、彼等に日本の正しい眞意、本當の力といふものは、逐次體得されて來てゐるやうですが、やはり今申しましたやうな、本當に心に入つて居らんと思ひますな。武力戰とい

それには今のやうな狀態ではいかんので、もつと文化戰を擴充して行く必要があると思ふのですね。戰禍の巷に戰ひて居る民心を落着かせ、日本の文化を示し、或は彼等の文化をたかめて、英米の文化に歪められた彼等の文化を指導し、あたたかい東洋的文化を向上せしめ、日本の美しい、正しい、強い文化を入れてやる。斯ういふ目的で文化戰、文化工作といふものを將來どん〴〵進捗させて行く必要があるのぢやないかと思つて居るのです。

文化人は力を十分 發揮せよ

この點を考へ建設戰の有力な一部門として、特に日本の文化人は大いに力を發揮すべきではないかと思ふのであります。武力戰でワッと日本の強さを示したのを裏書きするために映畫とか、寫眞とか、繪畫とかいふものを用ゐて日本は正しい國だ。さういふものを美しい國だと日本は正しい國だ、美しい國だといふことを知らせなければならん

文化の各部門は、遺憾ながら十分でない。私は或る時期を畫して遺憾ながら現地も相當に行くのでありますが、まだ十分では文化の各敵は、遺憾ながら十分供しながら御承知の如く、日本文化の根源である日本精神といふものは、いま隣所に現はれて居るのでありますが、これを表徴する文化・映畫・寫眞・斯ういふ若くも日本文化を表徴するに都合の好いものは、偏力を舉げて、南方各地域、

支那に向けたらどうか、私はそれ
を非常にやって見ひたいと思つて
居るんです。

總力擧げて立體展
覽會を開きたい

それには將來日本が彼等の經濟
と有無相濟ずる經濟共榮圈の見
地に於て、彼等の生活を有利な
らしめるやうな貿易品、工業製
品であるとか、化學藥品である
とか、さういふものに依つて、
彼等の生活を豐富にし、さうい
ふものと一緒にして、日本は本
當に此しい國である、美しい、
強い國であるといふことを、各
文化の面に於てやつたらどうか
今までも展覽會は行はれましたが、
それと同時に、立體的展覽
――私はさう言つて居るのである
が、それをどうしても本當中に
文化に携はつて居る各面の總力
を發揮して行ひ、今、戰禍に戰
いて居るものを、それに依つて
グッと落着け、早く彼等を東亞
共榮圈の建設面に向けたいと思
つてゐます。今はどうしても戰

らげ大東亞共榮圈建設に向つて
邁進せしむる動機といますか、さうい
チャンスといひますか、さうい
ふものを日本文化の總力を擧げ
て作つたら、斯ういふやうに私
は現存考へて居る次第でありま
す。

佐久間　只今のお話で文化戰の
重要性、文化人としての、これから
の使命がよく分りました、それに
ついて情勢局あたりに何かプラン
がございますか。

秦　南方ですか。

佐久間　南方ばかりではなく、
支那も含めて就れ外に……

秦　新外の文化宣傳ですね、そ
れは無論さういふ目標を持つて
居るのですが、これは第五部の文
化部の方、第三部の外務省關係の
方と携携してやる仕事なんです。
それでもう少し皆さんの具體的御
意見を伺つて後の方が宜いぢ
やないかと思ふんですが……
佐久間　それぢや荒井さん、以

前に翼贊會で、共榮圈文化建設の
指斂といふものを政府へ上申した
責をふさぎ度いと思ひます、丁
度大東亞戰爭前でありますから多
少今になれば變る點もあるのでは
ないかと思ひますけれども、基本
的考へは、さう變るものではな
いと思ふですね、それが政府にど
う用ひられるか知りませんけれど
も、贄しく、化を扱つて居りま
すから...

翼贊會の文化指導
方針

荒井　共榮圈の文化建設といふ
話があつたやうに、經濟的な面政
治的面は最も重要な部門でせうけ
れども同時に文化的方面に於ける
建設も亦重大であると思ひます。

それで私の方で
は調査委員會と
いふものが出來
て、第一から第
一の思想問題、今や共榮圈内に
於ける思想をどう日本は指導して
行くか、防共問題を一番に採上げ
て居つたやうですね、北方から來
る共産主義と東西から挾撃される
人民戰線的運動に對する共榮圈内
の防共思想、それから東西諸民族
が互助職環、大和一體の必然的關
係を把握せしめ東亞興隆のため蹶
起せしむる目的のため大運動を展
開するための興亞思想の徹底など
です。
第二は宗教問題でこれは今後益々
重大になつて來ると思ひますけれ
ども、持に南方圈には回教、或は
キリスト敎も入つて居るし、タイ

十までありますが、その第三調査
委員會が大東亞共榮圈の政治、經
濟、文化に關して檢討しまして共
榮圈建設に伴ふ經濟問題、或は文
化問題を敷回に亙つて委員の
協議致し政府へ答申したのであり
ます。その中の大東亞共榮圈建設
に伴ふ〇化的諸事項を簡約に紹介
しまして私の樣な南方事情を知ら

は佛教ですが、さういふ宗教問題に對して、直接諸民族の生活に結びついて居るものですから、宗教問題は相當やかましい問題で、それに對して、共榮圏内の大東亞宗敎大會であるとか、興亞宗敎祭等を計畫して漸次各宗敎皇道鬪人の方途を考慮してゐる樣です。

藝術により理解を深める

それから藝術の問題ですね、これには繪畫もありませうし、或は演劇、映畫、音楽、文學、寫眞、いろいろくありませうけれども、さういふ問題を採り上げて、近代創造の日本諸文化を中心として日本の傳統的なものは勿論ですが、諸民族に日本に憧憬を持たすことを主な目的として或は大衆的な藝術を通してどうかして諸民族相互の理解を進め共榮圏の建設に情操の兩より資すると云ふ譯です。具體例として、映畫、寫眞により現代日本紹介、演劇、歌劇、音楽等による相互交歓或は東亞の各地で美術展覧會の開催、民族文學の獎勵、土木・建設その他造形美術の指導等を擧げてをった樣です。或は社會事業等の廣く文化全般の問題を檢討しまして大東亞共榮圏建設の文化的事項と云ふものを作り上げまして、政府に答申したのです。細かいことに付ては、はっきり覺にて居りませんからこの邊で。

●佐久間　裏賓會のさうした大方鉞を、政府に答申すると同時にわれわれ一般國民にも知らせて貰ひたら、どんなに有益だらうかと思はれますね。軍の方では具體的に何か考へてみらつしやるでせうか。

●桑原少佐　軍といふよりも、私個人としては、今のやうな立體的展覧會を、軍としてでなしに、軍と民が一心同體になって。日本の正しい強い文化工作がどうしてもやらなければいかん、今までのやり方では、寧ろ遊戯した藝術作品が出來て來なければならない。さういふ藝美の極致を得るといふのことについて申しますなら、私は繪畫であらうが、油畫であらうが、墨繪であらうが、一切さういふものに對して良いとも惡いとも言はない。これは皆、日本の文化として、日本糀神を打込んで、油齋と雖も日本的な譱にすれば宜いのだし、さういふ形式的なことは問題にしない。油畫はいかん・墨繪でなければいかん、舊態を打破して、さういふものが逐次いま生れつつあるやうですが、この大東亞戰爭といふものに際會して、それは急速に飛躍すべきではないか、飛躍してこそ、初めて皇道宣布の有力な武器にはなり得ない。

現在の繪畫は一部 閑人の玩具

油齋と雖も日本的な譱にすれば日本糀神に副はんといふやうなことは毛頭考へないのです。そんなことよりも唯今までの繪畫は一部の人間に弄ばれて、大衆に根強い根柢を持つて居らない。それが一番の翳歉だと思ふ。一部の人間閑人の弄び、玩具に過ぎなかった。さうでなくこれに依つて日本一億國民の糀神を振起するものでなければならん。殊にこういふ非常時に當つては、一億國民ばかりでなく、大東亞十億の民族に、日本文化の眞髓を知らすものでなければ

民間から起ち文化 運動を行へ

そこで今申しました立體的展覧會の有力な一翼として、繪畫が南方諸國に出ることになれば、さらにその手はないぢやないかと考へて居る、この時に當り、專門の智樣方でありますから、さらにふ意圖をはっきり示して有能の作家方に描いて貰ふ以外に今のところ手はないやないか、一つ吾々の考への間違つた所は是正していただき、或はかうやつたら宜いといふ御意兒もとくと承りたい。さう考へてやつて

來た次第です。私が立體的展覽
會といふ例は、昨年此處に居ら
れる佐伯さんあたりが、國際文
化振興會で、一度に亘つてやつた
ですが、繪畫を持つて行つてやつたの
で、映畫、寫眞、繪畫さういふ
もの各文化を綜合する、言ふ
に言はれない強い、美しい、文
化でなければ、今の戰禍に戰い
て居る、或は生活狀態が相當變
つたものに對して、心を落着け
建設に向はすことは出來ない、
これに依つて彼等に精神的ショ
ックを與へるくらゐの氣持で考
ぺて居るのですが、この自分の
いろ〳〵な方々に話をして居る
のであります。これはまだ上司
にも報告をして居らんくらゐの
粗惡な考へですが、陸軍は文化
的な直接なことは出來ないんで
やるとすれば一部の指導或は輸
送の援助といふやうなことしか
出來ないかも知れませんが、本
當は、民間から出て是非ともや
らなければならん問題であると
考へて居ります。

情報局の展覽會計畫について

秦　それぢや私ちよつと一言、
今、桑原少佐から言はれましたこ
とは非常に贊成ですが、實は大東
亞共榮圈の展覽會といふものを情
報局でやる計畫があつたのです。
それは實生活に卽した工藝方面
―と言つても漠然としてゐますが
それをコンクールの形式で募集し
て、展覽會をやるといふプランは
獨ソ開戰のずつと前からあつたの
です。それが獨ソ開戰でオジャン
になつてしまつた。時局が尖銳化
するにつれ、文化政策といふもの
はどう成行くか分らない。何とい
つても軍の方が先だといふことに
なつて、文化政策の豫算といふも
のは全部削除されてしまつた。こ
の點は非常に懸念ですけれども、
獨ソ開戰賞時は、大東亞戰爭では
なかつたものですから、これがど
ういふ途を辿るかといふことは、
非常な心配だつたのです。そのた
めに、一時文化政策に戻する方針

を失つた形になつてしまつたので
す。その外、別な意味で日獨の工
藝の交歡展覽會をやるといふの
ですが、これも獨ソ開戰で駄目に
なつてしまつた。それが今日赫々
たる戰果を收め、愈々南方共榮圈
に手を伸す機會を惠まれたといふ
ことは、千載一遇の機會である譯
です。

宣傳性から見た工藝展

いま桑原少佐の言はれるやうな
立體的展覽會といふのも、恐ら
くその意味でせうが、私共の考
へたのは在來の工藝展覽會とか
或は民藝展覽會とか、いふもの
は趣きを異にしたもので、もつ
と國民の生活感情に卽した手工
藝を中心とする綜合美術展覽會
だつたのです。元來、繪畫―
特に日本畫の宣傳性といふもの
は最も消極的な表現をとること
によつて最も逆說的效果を獲ら
す以外は宣傳性が稀薄なのぢや
ないかと愚考するものです。文
化の進んだ國なら別ですが、さ
うでない國は、日本畫はもとよ

り、油繪にしても日本的なもの
は、映畫とか音樂とか、さうい
ふものに比べると比較的宣傳力
は稀薄ではないかと思ひます。
なぜかといふと、やはり永い間
の國民性が奧つて力あるもので
さういふものをただ一時的に變
革しようとしても結局勞多くし
て功少いと思ひます。隨つて情
報局あたりでも、文化政策に一
番重きを置いて居るのは何かと
いふと、先づ第一音樂、第二に
映畫或は演劇、それから文學、
美術といふことになるさうです。
美術といふのはあまり面白くな
いのですけれども、これは確に
優劣に眞理があるやうに思ひま
す。私は主として繪畫部門を擔
當して居りますから、繪畫には
特に關心を持つて居るだけに繪
畫の宣傳性が他のものに比べま
して、啓發宣傳性といふことか
ら言ふと、非常にむづかしい
ものであると思ふ、併し美術工
藝の中で、最も生活に卽したも
のと言へば、寧ろ工藝、工藝よ
りは所謂民藝の示す力がより大
きいと思ふのです。

併し繪畫の宣傳力はそれらに較べ

て一層深い永續性がなければなら
ない。といつて繪畫を通じて日本
の文化を明確に傳へることは、敎
養のある國民なら別ですが、一般
にはさう端的には入りにくいのぢ
やないでせうか。そこへ行きます
と手工藝みたいな小さなものから
知らず識らず永い間に感化を與へ
て行くことは、國民の趣味性の涵
養上案外大きな影響力があるので
はないかと思ひます。音樂や映畫
はどに端的には行かないが、それ
らとはおのづから又その使命も違
ひますので、今仰有つた立體的な
展覽會をやられることはその意味
で非常に贊成です。併し今までの
やうな網羅主義の綜合展覽會では
困るのでそこに何等かの組織的な
低劣の意識を表示した有機的な關係の
ものでなければいけないと思ふ。
綜合藝術と言へばまづ映畫とか演
劇が考へられるけれども、今お話
の立體展覽會といふのもさういふ
意味で一層效果的でもあり、宣傳
性もあるわけですね。先日も日本

藝術院といふものゝ結成式があり
ましたが、私にも來て呉れといふ
お話があつたのですが、偶々用が
ありまして、出席が出來なかつた
ところ昨日更めて幹部級の人が集
まつて、是非來て貰ひたいといふ
ので、作夜出掛けて行きましたが

だか輝臺藝術の
やうなものを想
像されるので、
一體どういふ内容のものか具體的
に聽きましたところ、繪を中心に
した一種の啓蒙宣傳美術みたいな
ものらしいので、その意圖には大
いに贊意を表した次第ですが軍に
文學的なストーリーの紹介なので
はなく、もつと實生活のクライシ
スを捉へ、一般國民にアッピールす
るやうなもの〲重要性を力說して
來ました。從つて南方あたりへ美
術を宣傳するにしても、何々親
王の銅像を建設するといふやうな
ブランも無識結構ですが。さらい

ふものよりも、もつと生活の中に
食ひ込んで行くやうな方法が近な
例と言へば、マッチのレッテルな
んかを利用するとか、繪葉書など
シ向ふに送らうといふ計畫が著
々進められて居ります。無論こ
れは繪畫的に贈ふる方が、敵万
の住民達にはより有效ぢやないか
と思ひますね。

南方民族へ日本語
の普及を

もう一つは言葉です。これはプ
ランもあるのですが、日本語の普
及といふことよりも、日本語の
普及といふことよりも、日本語
を通じて日本の文化を傳へると
普及といふことよりも、日本語
人からフィリッピンの事情を聽き
ましたが、住民はあまり讀書をし
ない。彼等の知識は靑物によるの
ではなく、新聞、雜誌、ラジオ・
映畫等を通じて得られる、だから
どんな宣傳的なものであつても、
無批判に宣傳されるといふ話でし
た。これを聞いて私は南方向の出
版物を作る場合には、その住民の
性格を正しく調査してからねば
ならぬと思つたのです。この際適

つて居る言葉と、向ふの慣用語
を交ぜて、一つの標準的なもの
をつくつて、それで日本文化を宣
傳する繪入りの出版物をドシド
シ向ふに送らうといふ計畫が著
々進められて居ります。無論こ
れは第一次的段階に過ぎないの
で、完全な日本語を普及するの
は尚遙に將來に待たなければな
りますまい。

●●●

佐久間　いまお話のあつたやう
に、日本語の普及といふことは重
要なことだと思ひます。私はある
人からフィリッピンの事情を聽き
ましたが、住民はあまり讀書をし
ない。彼等の知識は靑物によるの
ではなく、新聞、雜誌、ラジオ・
映畫等を通じて得られる、だから
どんな宣傳的なものであつても、
無批判に宣傳されるといふ話でし
た。これを聞いて私は南方向の出
版物を作る場合には、その住民の
性格を正しく調査してからねば
ならぬと思つたのです。この際適
當な現地調査員を派遣することな

108

ども必要ではないかと思ひます。最近南方に關する著書や、雑誌、パンフレットの類が相當多量に出てをりますが、果してそれが有益で正しいものかどうか疑問です。實は南方政策の重要性に鑑み文協の池島課長に、この座談會に御出席をお願ひしたのでしたが、常分座談會や執筆を斷つてをりますからいふことで殘念ながら出ていけませんでした。

民藝を通じて文化を知らせる方法

秦● 合理的なことばかり言つて居つては際限がないでせう。ユーとかミ〼とか、馬鹿々々しい日本語を交ぜて言奨を作る。テニオハなんかに捉はれて居つたら駄目です。今は本當に功利主義で行くのです。目的貫徹のためには暫く已

佐久間● どうしてです。

秦● よくわかりませんが、職掌柄話したり、書いたりしちゃ

を得ない。本當の文化政策はその後にしなければならない、それは先づやらなければならん仕事が一つある。作畫展覧會をやるといふことも。戦争で非常に身輕なものですけれども、さういふものは案外土人には分らない、樺太に行きまして、オロッコやギリヤークの生活を見て氣がつくのですが、彼等の作る民藝は、非常に良いものです。私は大分お土産に持つて居りますが、アイヌと同じやうなものですけれども、又アイヌと違つた、馴鹿の革を使つて刺繍したり、非常に原始的なものですが、唐草模様の寶になるものです。さういふものなら、案外彼等に分るのです。ところが言葉を通して、殊に算數の解釋といふことは最も缺けて居つて、向ふにはちよつと分らんし、又日本語學校で日本語を振翳しても、迚も巧くは行くまいと思ふんです。園部さんは大分タイとかマレーとかへ行かれたので、その邊の事情も伺ひしたいと思ふんです。

畫家から見た諸氏族の生活

園部● さうですな、實は向ふへ家内と一緒に行きまして、タイに一年、シンガポールに半年、ジャバに半年、マレーに半年と、いつた程度のものですが、國には殆んど家らしい家といふものはないのです。さら言つたら甚だ失禮でありますけれども日本で言うたら、汚い話ですが田舎に行きましたら、肥を入れる溜めてあるでせう、汚い藁屋根がかけてあつたりしますが、ある程度のものの上に、椰子の葉を澄つても重ねまして、スコールが來ると水が漏れるくらゐのものです。佛印の方は私行つて居りませんから知りませんが、大概同じやうな式ぢやないかと思ひます。さういふものに、日本で梱を作りますね、あゝいつたやうなもので、壁を張つて板を敷いて、藁を敷いて、アンペラを敷いて寝るくらゐのもので、向ふの人情味を知るといふ意味からできるだけ向ふの民族と同じ生活をして來たのですが、やはり繪描きとして物を見て來たものですから、それをお話して見たいと思ひます。大體向ふの民族は非常に政治的に壓迫され、その生活に甘んじさせられた、これは英米佛蘭西の政策ですが、この政策に依つて民族が去勢されて來て、そこに又藝術の發展といふものも阻碍されて來て居るやうに思ひますがね。何處の民族でも、政治經濟・環境そのものに依り、氣候風土に依つて、藝術は生れて來る。民族藝術といふものは、さうぢやないかと思ひます。

高級な文化を持込んでも無理

これだから高級な文化を持つて行くといふことは、徹底困難なことです。したがつて紙芝居程度のものなら宜いだらうと思ひます。民族藝術といふものは生れて來る。私のへでは紙芝居が最も適切な方法であり、最も必要なことと考へ

似顔漫畫て暗い
空氣を緩和

られます。それから私が痛切に感じたことですが、簡單な即興的なものが必要だと思ひます。藝術品の高級なものより、即興的な、例へば漫畫で軍艦などを描いてやるとかです。その方が分るから喜びます。軍艦といへば、昭和九年にタイ國から日本に軍艦の注文を出したことがありました。その時英米佛が非常に脅迫を加へてからも結局侵略せられなかったからです。さういふ工合で軍艦を日本に賴みたくても賴めなかったのです。そこに持つて來て、いろ〳〵なことがあつたのですが、この空氣を緩和するのに何か役立つことはないか、どういふことでやつたかといふことを公使館に相談したのが公使館で、最も必要ぢやないかと思ふのです。特に立體藝術、立體文化といふものにもなれる態度が必要ぢやないかと思ひます。これから個人的にドシ〳〵出かけて行つて接觸する必要があります。但し金儲けといふ氣持ちや駄目なんで、お茶の會でも描いたらどうかといふのを提案しますと、それが宜からうといふので漫讃を約八十何枚描きました。

秦● どういふテーマですか。

園部● 似顔漫畫を描きました。その時は矢田部公使でしたが、それを持つて一堂に鳩合しまして、お茶の會を開いたのです。それから話の緒がつきまして、非常に和氣藹々の裡に話が出來た譯ですな。さういふこともあるし、タイ國でも殆方は、大體佛敎で、すから寺院があ

私隨分下手な繪を描きまして、額緣だけは立派なものにし、支那緞子で表具しました。募なんかも用意して展覧會をやつて見ました。

ンスが殆ど寺院の豪莊な所に住んで居ります。民衆は非常に程度が低く、さういつた點から紙芝居は最も強調すべきものぢやないかと思ひますね。さういつた意味から、特に立體藝術、立體文化といふものが最も必要ぢやないかと思ふのが最も必要ぢやないかと思ふのです。隨分前の事ですけれども、

りますが、ブリは、大體佛敎で、すから寺院があるかと開くので、大觀、栖鳳といふやうな巨匠の外二百人位を程度だつたらどうかと思ひます。その他煙草盆とか……。

秦● 工藝品と言へば、マッチ佐久間● 秦さんのいふ工藝品を持込むといふことは實際的にどんなものでせうか。

園部● 工藝品と言へば、マッチ程度だつたらどうかと思ひます。

れが非常に受けまして、日本にはこんな立派な繪を描く繪描きがあるのかといふ譯です（笑聲）シンガボールでもそんなでした。迚もが、國內の立體展覽會の企でも結構ですが、國內の藝術政革がなによりも必要で、現在の藝術界には文化政策に役立つ仕事が殆どないやうに思はれます。

佐久間●

それから日本人の一度ですが、社會性をもつことが大切で、また

れを持つて一堂に鳩合しまして、き出したくらゐのもので、日本に自分など日本では近頃繪を描く必要で、現在の藝術には文化政策こんな立派な繪を描く繪描きがあるのかといふ譯です。はもつと偉い人が澤山居るんだとはれます。
言ひますと、非常に驚きまして、感心して居るんです。どんな作家がゐるかと開くので、大觀、栖鳳

燕尾服を着た氣持も大切

秦● 床の間へ飾るやうなおそらく工藝は駄目ですな。

荒井● 音樂にしても、この間吉田晴風さんが見えまして、ベークライトで尺八が見つかつた。普通の尺八と違つて大量生產が出來る、これは音階が一オクターブくらゐ高いのですが、それが却て南方民族に喜ばれるさうです尺八は、やはり日本人の生活にしないと分らない。この大量生產出來るもので、宣撫工作、音

それから日本人の一度ですが、社會性をもつことが大切で、また時には燕尾服も着るよし褌一つにもなれる態度が必要ぢやないかと思ひます。これから個人的にドシ〳〵出かけて行つて接觸する必要があります。但し金儲けといふ氣持ちや駄目なんで、お茶の會でも彼等を招待して、お互に心

樂工作として使ひたいといふ希

望を持つて居られたやうです。角彩も南方民族が好むやう朱とか、さういふ色にしまして出来て居つたやうです。非常に音階が高いので、却て喜ばれるさうです。それがどういふやうに扱はれるか知りませんが、有効に使はれるのぢやないかと思ひます。

桑　佐波さんもあちらに行かれたのですから一つ佐波さんに、あちらの事情を伺ひたいと思ひますな、どうですか・佐波さん……

南方に文化人を派遣したい

佐波　さうですね、要するに南方文化工作は日本の文化を、精神にも物質的にも國内から送り出すものといふことになりますから、抑々の出發點になりますと、海外で行ふことが國内問題に畢竟還へると思ふのです。展覽會でもよく他の方法でもよく大東亞戰に依行してもつと積極的に文化工作をやると同時に南方の理解と認識を

もつとこちらの人に知らせる。南方へ優秀な作家や文化人を總動員して派遣することが必要でせうし今、海外に日本の文化可なものもちのを持つて行つても、そこに一貫した興亞思想といふものが少しもないので、どうしても國内の作家並に文化人にさういふものを徹底させなければならないと思ひます非常に南方の工作は急を要することであるけれども、まづ國内に於て大東亞文化建設の理念の確立が何よりも一層急を要することであると確信する。大東亞戰の開始に依つて、國民は目覺めて來ましたけれども、美術の方面に於ては、他の文化面でもさうでせうけれども、少しもそれが具體的な形を取つて來ない。過渡期・或は新文化創造の過程におかれてゐる現在では止むを得ないかもしれぬがこれこそ一途にまづ押進められなければいけない。厩少佐はどういふお考か知りませんが、大體南方の人間の指導者階級は、壯年或は青年

の少・の知識階級が、弱小民族なが出來て、長期の工作をやらうとしてゐる・われわれは速急なものと長期建設と兩方を併行して南方圈の各地に、支那にもやつて行く必要があると思ふ

いふ連中が指導するので、さいふ連中が若い場合には・必ずしてゐる・あたりでも、可なり階級なものが分る。さういふ連中が結局指導して行くことになりますと、まづさういふ連中をしつかりつかまなければならぬ。さういふ連中にわからせるには、どうしても相當なものを持つて行かなければならぬ　大東亞建設でもり上つて來たものやさういふ連中にこれが日・の偉大・森であるいふことをみせてやる。急を要するのだが、急塲の間に合せものにも辨設の悠久の精神が一貫してをらねばならぬ。もう一つは今頃歐古美術品の交換以外にも、佛歐との間にいろろ計畫されてゐるし、タイでも最

綜合的な文化展開催の必要

百年の大計といふことを考へれば、今まで民主主義國家の指導者達は、日本といふものを殆んど現在まで知らせようとしなかつた。今までは日本の南方圈の住民指導者たちは日本の話をすることも、日本に怯みることも禁ぜられてゐるといふ狀態であった。いはんや住民の指導者階級は、永年自由主　なり民主主義の思想に掲げられて來たのであるから、日本が非常にすぐれてゐることは知つてみても、やはりさういふ思想が住民一般に植ゑつけられてゐるのではないかと思ひます。それを併せて考へれば、日本の大東亞建設の思想が、もつと日本の作家や文化人にも徹底して、それが向ふに現はれて行

111

かなければ、向ふの無…な大衆ならば宜いけれども、段々ざうでない者に行くやうになれば、單なる に合せでは仕様がないいろいろつきとめてゆくとさういふことになる。それは佛印でやつた繪畫・展覽會でも私自身經驗をしたことであります。さういふからさいふ思想を練習して行かなければならない。さういふことを考へながら、先組言はれます。

例へば 在の繪を持つて行つても日本の文化を歴史的に少しも知らない、隨つて繪の展覽會をやりながら、日本がどういふところであるかといふことを、相當の人ににも、一般大衆にには簡単……パンフレット……知らせてるやうに……る必要があるだらうと思ひます。これに依つて助かるし、住民も

筋が立つてをれば何を持つて行つても構はない、しかし、そこが日本の第一印象といふことになるのだから大東亞建設といふ大きな方向に於ける物心兩面の創造的編集といふことになり、まづ第一步が疎かにできない所以であります。

たやうな綜合展覽會を開くといふことも結構でせう。繪畫展も結構、しかし結構でせう。繪畫展も今的に見せてやるために綜合的な文化展覽質といふものをやることが一つの方法としてさしづめ必要である。佛印ではさういふ佛印側の文化展覽會をハノイでやつてたやり方にすると、こちらで相當の豫算を組み、建築家を呼んで、向ふへ連れて行き、向ふの相當の連中が作へて居るやうな設計もやつて、照明もやつて立派な日本の形を持つた健…を造る、そこに何かを並べるといふことが必要ぢやないかと思ひます。

日本語普及の學校を作れ

それから日本語の普及ですが、日本語を敎へるといふことは、差當め必要ではないかと思ふのです佛印あたりは五十年前ぐらいから小學校でフランス語を敎へて居る相當徹底してをりますので、それ

がフランスの文化工作の徹底化になつてをり、そのために、フランスがあいふやうに負けても、フランスに對する崇拜者が相當知識階級にゐるやうな状態であります盛になつたすぐれた繪を創らなければ日本の威力を持つて行くといふのではいけない、日本のものを持つて行くといふ。

南方の生活とか南方の……都市施設とかを思ひ浮べて見ますと、影刻なら大きなモニュメントを作るといふことが初めはその雛型みたいなものでも宜しいでせうけれども、日本のシンボルがそこにあるといふやうになつて來ないといけないですね。南方の各地に必要だと思ひますが、都市には日本語の學校を作ること、それに依つて間接…には、美術が問題であると、たへ今、美術が問題であると、たへば安い人作家などでは漢字の素養には支那畫の影響をもつ繪畫といふものが古くからある譯です。さういふものはフランスの作家は分らないし、大體消極的な獎勵でそれの指導は一般作家に委せてありますので、佛印の繪畫、向ふの日本畫形式の、絹に描く國畫です

ランス人も、かるといふことになつてをります。將來がちつても主宜しいでせうけれども、日本のフンス語の三つを竝べて一册にしたパンフレットを出してをり日本人もかべて見ます。

日本精神で貫いた作品を見せたい

それでその綜合展覽會には先づ繪畫なれば大きな 繪を作る、そから、それの指導も出來る。フィリッピン、ジャバは知りませんが佛印は繪畫の本場のフランスが指

導したゞけあつて、非常な高度な
ものを好み、支那あたりよりは秀
れてゐるやうです。

それであるから、南方圏は國に
依つて文化の程度や宗教とか教
育も違ひませうし、國に依つて
いろ／＼文化工作の方法も違つ
て來なければならぬし向ふの人
情風俗といふものを考へて行か
なければならないけれども、こ
れだけはどうしても、なさなけれ
ばならんといふものは堂々示す
のが宜いと思ふ。それも段々分
つて來るに、ひないから、それ
は思ひ切つて持つて行つて見せ
てやるやうにしなければ向ふの
人に氣に入るといふことで本筋
を忘れては、ゐると思ひました。

さういふ點で、日本精神を本當
に發揮するやうなものならば、
どし／＼、見せて行く、日本精神
に胃かるべきものを、日本で作
つて行く、さうして向ふに持つ
て行く。内に於て外を知り外
に於て内を高める、かういつた新
しい本當の仕事を創つてゆかな
くてはいけない、これが基礎的
な問題であります。

聖戦の意義を諸民族に知らす

佛國にしても佛印の北と南では
避ひますし、タイも違ひますので
特異なものが向ふにありますから
こちらからも日本のものと併せ向
ふに適合したものを持つて行く必
要があります。佛印では各地に應
じて居る東亞共榮圏の各地を網羅して
ゐるやうな状態であつて、その中
には日本部といふものもあります。
これは貧弱なものしか集めな
かつたので、自國のものは一番民
い物を置いてある譯ですけれども
日本部には貧弱な佛像くらゐしか
置いてない。これは一派なもので
向ふへ持つて行つて見せて羞ぢな
いといふやうなものは、日本の
立派な文化物を見せて戴きたい。

佛印では大東亞戰爭が開始になり
まして、街角に日本の東亞圏の地
圖を掲げて、毎日、日の丸が
上るのを見て、住民はどんなに喜
んだか分らないのであります。さ

らいふ大東亞戰の意義といふやう
なことを、兎に詰めて彼等にもつと文
化的な面も入れて理解させるやう
な印刷物にしても宜いし、いろ
いろ方法はあると思ひます。ボス
ターとかヂオラマとか民衆に直ぐ
分り易い方法に依つて、大東亞戰
爭の意義を徹底させる。こちらに
歸りまして新聞を見れば分ります
けれども、向ふでは中々こちらが
分るやうには分らないのでありま
す、われわれ日本人でも分らない
のであるから是非この點を徹底さ
せることが必要であると思ふ。支
那を含めた大東亞共榮圏の指導者
として、われわれが指導する大東
亞の思想といふものは、决して大
衆は持合せてゐないと思ふので彼
等は日本に憧れを持つてどうか起
つ易いもの、さうして斯が通つた大
亞の思想といふものは、决して大

現地調査をやること が急務

それから日本のものを示す場合
に既におわかりのことと思ひます
けれども、難い、茶道の趣味のや
うなものは、どうしても後廻しと
いふか、將來はともかく現在は先
づ必要ないと思ひます。もつと分
り易いもの、説明的なもの、斯ういふ
ものが必要であると思ひます。日本
は今まで、繪畫で言へば、壁畫の
やうなものはさう必要でなかつた
ところが、南方に行つて見せる場合
に、非常に大きな繪なり、物なり
持つて行つて見せながら、極く四
疊半式の小さなものので、緋を樂し

り、熱帶國の土地の事情を割引し

ませるといふのでは、日本の眞髓を示すことにならないのであります。

園部　さうですね。確に。

佐波　それで私の希望を言へば作家ばかりでなく日本の秀れた人を選んで現地に送る。さうして先づ獻作をやるといふことがあっていゝが、まづ現地の調査をやる。向ふの文化狀態を能く調査して、それに合ふやうに、合はないでもこれを指導して行くやうにすれば、これは實に早いスピードでやる仕事も必要でありますが、さういふ永遠の東亞建設といふことも考へてやって戴きたい。大體日本人の少い所へは、まだ日本人の文化方面の分る人が殆ど行ってをらぬ狀態です。

園部　ほんとにその通りですね。

佐久間　それぢや、江川さんに一つ具體的な御意見を…

江川　具體的といふと、どうか

文化作戰を主張する理由

知らないが、或はあべこべに抽象的になってしまふかも知れないけれども。僕は前に文化作戰といふことを考へて、美術雜誌に載せたのですが、さういふ言葉はおかしいかも知れないけれども、美術家にはその位はっきり強く行かないちゃいけないだらうといふ憤りで書いたのです。それがはっきりして來ますけれども、斯ういふ時代になって、大東亞共榮圈の建設といふことを痛切に感じた譯です。さういふやうな意味で、文化をどういふ風に活用するか、それを考へると、文化の作戰的な方法が必要だといふことを考へて、それも私の考へて居る文化作戰の一つの方法かと考へて居りますが、それを

突詰めて毆々考へて行くと、いまでやるからには、從來と違った意味の批判をしなければいかんと思ふのです。唯批判するだけでなくさういふ目標をはっきり進めるやうな方法を講ずることが、吾々の役目だと思ふんです。それが非常に重要な役目だと思ひます。批判すべき一つのこととして思ひ付くのは、今も佐波君の言った中にもあった通り、これは唯大きさの意味でなく、趣味的のものでなく、堂々たる藝術を向へ示す。それらや何を示すかといふと、そこが問題になって來るのですが、先程桑興少佐のお話の、綜合的展覽會をやる場合に、それは花鳥であってもよい、風景であってもよい、優秀な作家の作品をそこに示すといふやうなことから押して見ると、音樂の場合でも、それぢや優秀な音樂團體なり音樂家なら、何をやってもよいかといふことを考へなければならん。

從來と異つた文化批判を要す

佐波君の言った國内的な方面に入らなければならない。

それは唯漠然と還へるといふのでなく、大東亞共榮圈の文化を建設するために。國内の文化へ還らなければならない。その意誌がなくちゃ勿論意義がないことで、それは現在美術界の展覽會があって、繪畫ばかりではない、彫刻にしても工藝にしても處に持って行って役に立つか分らないやうなものを彫刻したり工藝品を作るといふことは、共榮圈文化――といふ言葉が言へるかどうか分りませんけれども共榮圈の文化の殘設を目標にする場合はいけない譯で、國内的な進め方を大いに強調する、それが一本筋でなくちゃならないと思ひます。

画家、彫刻家、工藝家、さういふ美術家は勿論さうですけれども、さういふ方面の文化批判といふことを考へなければならん。

それは何をやつてもよいのぢや
ないだらうと思ふ。これは餘談
ですが、レコードだからラヂオだ
かで螢の光をやつたら、あれは
敵性國家の唱歌だからやつては
いけないといふ、さうしたらあ
れは日本の純粹の唱歌になつて
興るんだから構はない、それは
行過ぎだといふことを言つたさ
うですけれども、日本的文化の
發展から言へば、逆效果、逆宣
傳の道具になるやうなものは避
けなければならないことは常り
前の話です。さういふ意味で吾々
の考へとしましては、先づ美術
へ持つて來ることになりますが
綜合展覽會をやる時に、どうい
ふものをそこに示すかといふこ
とが、一つの條件になつて來る
のではないかと思ふんです。

園部　さうですね。

文化のために死する覺悟

江川　それが戰爭畫でなくちや
ならないとか、日本の神話を主題
にしなければならないとか、歷史
を第一にしなければならないとか

いふ小さく見れることはないか
も知れませんが、何かさういふこ
とに近いことを以て、例へば神話
でなければならないといふ位に、
はつきり言つても宜いのではない
かと思ひますが、その問題は眞劍
に考へる必要がある。今後東亞共

榮圈文化の建設の上に役立つロマ
ンティシズムの現見といふことが
一つの仕事ではないかと思ひます
その意味で、美術方面の綜合展覽
會、立體的な展覽會のお役に立つ
仕事が出來るのではないか、さう
いふ意味から日本の茶料けとか、
さうでなくても、他の方面でも、
どうかすると堂々たる展覽會に大
きな畫面を擴して描く繪に、非常
に趣味的なものがある、あ〜いふ

ものは、姑で制し、突掛からなければな
の行き方で、突掛からなければな
らないだらうと思ふのです。その
考へ方が正しくなければはない譯です。
も是正されて構はない譯です。そ
れで吾々は縣り使はない言葉なん
ですが御奉公といふことを、もう

少しはつきり意識して、さういふ
意味で、日本人の文化のために死
ぬといふ意氣を以て掛かるといふ
とが必要ぢやないかと思ひます。

爆彈を落すやうに善い繪を撒け

園部　さうですね、今の國內の
畫風を、もつと共榮圏に相應しい
ものにするんですね、先程佐波さ
んの言はれたやうに、批評家が
本來やらなければならない仕事が

うと思ひます。

園部　又その批評に左右されて
横へ外れるやうな信念のない人間
だつたら、やめた方がいゝ。

荒井　批評の對象となる問題が
技術の問題が多いですね。批評が
技術批評に落ちてしまつたやうな
ことがあるのではないか、今江川
さんの言はれたやうに、批評家
本來やらなければならない仕事が
ある譯ですね。

江川　それが批評家の仕事だら

二十年先になるか分らんのですが
今の意味で言へば、十年先になるか
さうに、良い畫をこれから作つて行
くといふことは、映畫、繪畫
いろ〳〵の方面からそれで行く方
法と、それから國內で今やつて貰
はなければならんのは、批評家の
方々は本當に自分の信ぜられたこ
とをはつきり言つて繪家に鐵槌を
降して貰ひたいものです。

江川　それが批評家の仕事だら

佐久間　江川さんの言はれる批
評家ははつきりしなければなら
んといふこと、荒井さんのいふ
技術批評に落ちてはならないと
いふ小說は憬懃に値する言葉で

藝術を皇道宣布の武器とし大東亞文化共榮圈を確立せよ

す。優れた藝術は精神と技術の
ピッタリ合致するところに生れ
るのですが、いまはやはりその
精神性に缺けてゐる、分りやす
くいへば表現の目的意識がはつ
きりしてゐないのです。聖戦勃
發以來一般的にいつて作家はた
しかに自覺を新たにしたのです
が、なほ多くは眞髄を縮得して
ゐないと思ふのです。それ故形
をり、たゞ形式ばかりのことを
すれば義務が濟んだやうに心得
てゐる。要するに國體明徴精神
日本的世界觀に十分徹底してを
らぬといへるのです。

在では文化程度の低い民族ですか
ら、それに日本の美術を理解させ
るためには、餘り高級なことばか
りも言つて居られない。先ほど言
語の問題も出ましたが、言語でも
映畫でも勿論さうだと思ひます。
高級なものを、いきなり持つて行
くといふことは理解を困難にさせ
るだらうと思ひます。唯茲に一つ
問題のあることは、私は敵に行つ
たことがないから分りませんが、
英米佛の南方民族に對する從來の
文化施設といふものは、恐らく相
當徹底して居たものだらうと思ひ
ます。幼稚な民族が感心するやう
な萬事萬端設備が出來て居るやう
です。これをより以上高いものに
して日本の文化に心服させること
が必要です。恐らく今の戰果は、
世界中の人がみな腰を拔かすくら
い驚いて居るのですがこれを文化
の上で世界を瞠若たらしめること

は、英米の舊勢力が浸透してゐる
だけに非常にむづかしい問題だと
思ひます。てつとり早くやれば、
日本のものはあんなものかとナメ
られてしまふ。その心配がある。
この間或る所で聞いた話ですけれ
ども、今までイギリスやアメリカ
あたりは南方に於ける凡ゆる雑誌
や出版物に、非常に立派な紙を使
つて居つた。それでこの際日本が
向へパンフレットを出すやうな場
合、英米以上に立派なものを出
さないと、土民は感心しない。國
内ではどんなに悪いアートを使は
うとも、海外宣傳に使ふアートた
けでは實に立派なものにしなけれ
ばいかんといふことを紙屋から懇
々きました。さういふ問題は、實際
實行に移されて居ると思ひますが
さういふ問題もあるので、單純に
は行かない。併してツとり早くや
らなければ、今の段階ではいけな
い所もある。

さうかと思ふと
無暗にてツとり
早くやると、英
米の立派なもの
に比較されてし

まふ、斯ういふ二つの矛盾がある
これが非常に難かしい問題だと思
ひます。

南方に綜合美術
館を建てたい

今までのお話で、日本の映畫な
り工藝なりを、船や鐵道で向へ
に持つて行くことが必要だとい
ふことは分りましたが、やはり
永遠の日本の發展を考へると、
もう一歩進んだ基本的な工作が
必要だと思ふ。具體的に言へば
たとへば廣義の意味に於ける綜
合美術館の建設が、南方地域の
状況に應じて必要であらうと思
ひます。併し金も掛り、建物一
つ建てるのでも、物資がこの際
急速には得られませんからとり
あへず英米が建てゐた建築物

日本文化に心服さ
せること

芦城　南方共榮圈に於て日本の
美術や美術家がどういふ立場を執
らなければならんかといふ問題は
もう云つて居るかと思ふのです。
唯據遽主義から言へば、テッとり
早い方法がよいでせう。相手は現

批評家は既成の藝術家に對して日本世界觀を植ゑつけよ

の一部を使つて、人の褌で相撲を取るといふ形になりますけれども、占領地域の卒米の建物を敗海なり或はその儘使つて、常置的に、永遠に置くべき美術の作品を持つて行くといふことが非常に必要なことぢやないかと思ふのです。この間、海軍の平出大佐のお話を聽いたのですが日本語は外國語と違つて非常にむづかしい。向ふの民族にいきなり言葉を敎へるといふことは非常にむづかしい。どうして今日英語、佛語、獨語、就中英米語が恰も世界語の如くに廣く使はれてゐるかと考へると、過去に於てはイギリスが經濟的にも政治的にも文化的にも厖大であつたからです。言語が世界的になるといふことは、その國家が強いといふことだと思ふ。ですから當然理想としては、將來日本語といふものが世界的な言語にならなければならん。

若し實際日本語が南方の人に完全に理解されるのは、五十年或は百年以上を必要とする。ところが美術は、幼稚な美術であつても高級な美術であつても、また理解に困難とたやすさといふ問題はあつても、音樂と同じやうに、言語よりは早く直接的な影響感化を與へると思ふ。これは我田引水になりますが、美術の方が他の文化に比べて、一層たやすく直接的に入つて行ける性質のものであらうと思ひます。その立場から考へても、是非美術館を置いて、向ふのインテリ階級や民衆が、それを絶えず見て自然に分つて行くやうな施設が必要だらうと思ひます。屢々見て居れば、分らないものが段々分つて來ます。これが絶對條件だと思ふんです。

（以下次號）

大東亞文化圏の構想

座談會 ‥‥（2）

文化會館を創設して
諸民族を教化せよ！
常に見聞の機會必要

內容＝ 生活文化協會結成の計畫△工藝指導所の都會趣味迎合△國民生活用具の基準を定める△美術指導機關の創設△軍官民一致して研究所を△生活と美術の遊離がいけない△スターシステムの惡弊△報國會の今後に期待△文化魂の確立を希望する△文化的な仕事は困難だ△南方文化と民族を調査せよ△民間に起る輿論を聞きたい△文化推進機關設立の急務

座談會出席者

【敬稱略】 大本營陸軍報道部課、桑原少佐▼情報局第五部第三課、秦一郎▼大政翼贊會文化部、荒井新▼國際文化振興會佐波甫▼同江川和彥▼日東美術院、園部香峰▼日本美術主筆、荒城季夫

【本社】 佐久間喜三郎、中村恒雄

荒城季夫氏

遂に好きになるといふこともある
のですから、やはり屡々見る機會
を與へると美術も分るやうになり
ます。更に大きく考へればマレー
なりタイなり佛印なり南方の或る
地方に立派な文化會館といふもの
があつて有能の士を館長にし更に
有能な人々がそこへ行つて、どん
／＼活躍するといふことが一番大
事な問題になつて來るのぢやない
かと思ひます。平出さんが言はれ
るのに、あなた方も少し考へたら
どうか。南方民族は大體未開人だ
と言はれるけれども、文明人より
も彼等は彫刻といふものに對して
非常な才能を持つて居る。
土民といふものは概ね古い歴史を
見てもさうですけれどもたとへば
オーストラリヤの奥の方に行つて
も土人は色より來るものよりも立

文學でも初
めは親むの
が嫌ひであ
つても讀ん
で居る中に
一番喜ふものは何だといふと、彫
刻です。それも人形が多いですね
秦さんのお話にもあつたけれども
北へ行けば北の土民の人形、南へ
行けば南の人形がある。人間は野
蕃かも知れないけれども、作る品
物には藝術性の豊かなものがある
彼等は彫刻には素晴しい才能を持
つて居りますから、これを應用す
ることも一つの方法ではないかと
思ひますね。先程お話も出たので
すが、南方々々と言つても、その
地域に依つて、文化の程度は各々
過ふでせう。だからどうしても先
づ南方各地域の民族の特殊性とい
ふものを硏究して拂ることが必要
です。

それをしないで、勝手にものを
持つて行くといふことになると
到底彼等にそれを理解させるこ
とは出來ない。要するにそれは
常設的な美術館、或は文化的館
といふやうな機關を作ることが

第一の問題です。更に日本國内
の問題として考へるべきことは
日本國内に於ける繪畫、彫刻、
工藝といふものが、今までのや
うに讃增的な、職業的な狹い美
術の練習を唯一の目標にするこ
とを考へずに、日本が地域的に
いろ／＼考へることは、特に今度
の大東亞共榮圈の問題に就いて
廣くなるといふことを頭に置い
て、美術を考へふことでせう。そ
れは精神的の問題と繋りを持つ
て來る譯であるから、床の間美
術も否定しないで結構だから、
一面國民的な、綜合的な、大東
亞的の基礎の上に立つたものを
考へなければならんと考へて居
るんです。私の申上げたいこと
は、そんなことです。

佐久間　南方諸民族に對する文
化工藝については大體お話を伺ひ
ましたから、今度は國內に話を轉
じていろいろ何ひたいと思ひます
化工藝については大體お話を伺ひ
ましたから、今度は日本語普及の問題
にしてもその通りで、理想的の實現
は無論、將來の大問題ですが、決
して排遷主義一點張りでやつて行
かうといふのではないのです。そ
こは誤解のないやうに――それは
飽くまで第一段階で、コンスタン
トな文化工作を行ふといふことは
何と言つても必要なことなんです

生活文化協會結成の計畫

秦　さらいふものは、今のとこ
ろまだ具體的になつてをりませ
んが、唯美術の方のことを過當し
て考へることは、特に今度
荒城さんから美術館の建設問題も
ありませうが、モニユ
メンタルなもの、何か對外宣傳に
なりさうな大きなものを作ること
も必要でせうが、同時にもつと生
活に即して行くものを作らなけれ
ばならん・或は日本語普及の問題

工藝指導所の都會趣味迎合

秦 魅力も何もない、各地の工藝指導所でやってゐることや、東北あたりを見て歩きますと、何となし、日本の都會趣味に迎合したやうな、女學生が喜びさうなものを澤山に作つて居る。折角地方々々に民藝の良いものがあるのに、却つてそれをぶちこわすやうな指導をやつてゐるやうに思はれる。これは地方文化の興隆上由々しき問題で・當局者は餘ほど考慮を要すると思ふ。今まで二百年なり、三百年なり、兎に角長い間の技術を經て來た民藝であるから、嘗そろれをその儘生かして更に一工夫ありつて欲しいのを、にいぢり廻して了つた結果、これはひとり工藝ばかりではない。唯それを共榮圏に押廣げる場合に、地域的にいろいろ違つて、居つて、文化の比較的高い所と低い所がある。調査して

見ると、「恒草のセットにしろ、何にしろ、日本的でもなければ、外國的でもない妙に鶴ぎみの、少しも性格のないものが出來上つて了ふのです。
荒巾、それが多いですな。

實は今お話の國内文化對策にしても、近く生活文化協會といふやうなものを作らうといふ話が寄り寄りあるのですが、商工省あたりは昔から工藝指導を全國的にやり、地方文化の興隆に關心を持つて來て居るやうですけれども、遺憾ながら私の拜見したところでは從來の在り方は何か外國人の喜びさうなものばかりを作らうとして居るやうに見える。殊に輸出工藝など・外國人の生活を一向知らない日本の職人が唯漫然と外國人はハイカラなものだといふ皮相な概念から、何となく「ハイカラ」らしいものを作らうとする。それで出來た結果、「恒草のセット」とか、都會の女學生でも喜びさうなセンチなものとか、その實一向に個性のない

國民生活用具の基準を定める

かうした日本文化の啓發宣傳には宣傳省とか、文化省といふやうなものが出來なければならないのですが、其處へゆくには先づ官民さういふことに關心を持つ少数の有志が集まつて、眞剣に研究會をやらうといふ話、工藝指導所や情報局あたりが腰入りとなつて目下謎書中なのです。今は民藝協會も工

描かうとしても。そのために一歩誤れば飛んでもないものになつてしまふ、といつて高級なものをやれば間違ひはありませんけれども今いきなり横山大觀の繪を持つて行つても、恐らく豚に真珠で理解出來ないと思ふ。やはり極く卑近なものからやつて行く、決して拙速主義ではないと思ふ。生活用具や藝術品にしても、素撲な單純美のあるものといふ意味ですね。これ等に分るものからやつて行く。さうして近い將來に國民生活に最も必要な衣食住を中心にした生活文化協會といふやうな、名前はどうでも宜いですが、さういふものを作つたらどうかといふ話を進めつゝあるのです。

秦 一 郎 氏

藝作家協會の方の人も、今まで反目して居たやうだけれども、これもお互に歩み寄つていかうといふことになつて來た。

大變なんです。實際國民の生活用具の基準を決めなければなりませんからね。たとへば、此處にある灰皿にしても、どうしてこんな恰好の、こんな焼き方のものが何のためにあるか、吾々には分らない、こんなものをデパートでは、どんどん買つて居りますが、これぢや向ふふに持つて行つても仕様がない。實際日常使はれて居るものが、少しも考へられてゐない。これは餘程

考へて見なければならんといふことを痛切に感ずるのです。

美術家指導機關の創設

佐久間　細部に亘って來ると、中々むづかしい問題になって來ますね。しかし工藝の分野ばかりでなく、繪畫にも彫刻にも日本的性格を持った作品が現はれなければなりません。桑原少佐にお伺ひしますが、ポスターの指導をやって居られるさうでしたが、そのやうに美術家を指導する機關を設け、ポスターばかりでなく文化戰に役立つ作品を制作させたらいかゝですかね。

桑原少佐　軍が使ふやつは軍がやりますけれども、國家としては政府がやるべきだらうと思ひますね。

園部　俛しそれはなかゝむづかしいでせうね。

佐久間　ポスターですか。

桑原少佐　南方作戰に用ゐるポスター制作の指導です。

佐久間　ポスターといふのはどういふ。

桑原少佐　ボスターといふのは明日にも出來ますよ、唯政府がそれを後援しにして居るのですが、第一日本には思想科學校とか文化戰學校とかいふものがないぢやないですか。

園部　私共の考へなければならんことは、官廳あたりにも見受けられますが、自分の手柄にしようとか、さういふ思想で仕事をすることは國賊行爲だと思ふ。かういふことがお互ひ日本人になくならんと、大東亞文化の建設は出來ない。今、軍人は戰地で鐵砲の彈で死んで居るのですから、それは自分の手柄にしようと思つては、やつてないと思ふのです。自分のためでなくて、國家のためだ、國のためなら、自分の總てを捨てゝもかまはん。それでなくちやならんと思ふのです。さういふ意味に於て、大いに官民合同の精神が文化人の中に起って、研究態度なりいろゝゝありますが、それはやはり柱が立たなければいかんと思ます。

佐久間　さういふことはありますね。美術家がいろいろ仕事をやって居るのを見ますと、美術界のためだとか、國家のためだとか言ふけれども、本當は滅私奉公でなく、滅公奉私といふやうな間がまだ多々あります。

園部　畫家であらうと何であらうと、自己の利益とか冬憂だとか、自己本位では本當のことは出來ないかと思ひます。

……峰香　氏……

軍官民一致して研究所を

桑原少佐　そゝには私意見を持って居りますが、てツとり早い方では、宣傳戰と文化戰、宗敎戰、いろゝゝありますが、それはやはり柱が立たなければいかんと思ふのです。今新聞あたりも、兎に角讀賣、朝日、日日が相剋摩擦をやって、柱が立たない。（笑聲）日本の新聞には柱が立つてゐない。映畫は日本映畫社といふものが日本映畫界の大黑柱になるべきものとして作られたけれども、これも中々柱が立たない。松竹、東寶、大映あたりがあっち、こっちやって居る。通信戰は同盟といふものが早く出來て、岩永さんあたり非常な努力をして、通信戰に關する限り、大黑柱は七八分通り立つた放送あたりは放送協會として公益法人で、個人企業を許さんからが早く出來て居るけれども、内容に於てはまだ容です。一向充實しない。繪畫あたりは、何處に柱があるか分らない。音樂も然り。早く柱を立てなければいかんですよ。今は洋畫なんといふものはあり得ないんで、油繪は日本畫の複

合です。その柱を立てるために、戰時なれば軍人も少しく關係もある譚だが、軍官民一致した態勢それの研究所が必要であらう。當の國家的見地に基く研究展覽會も必要だ。今の文化なんか、少し個人の勢力扶植か儲けといつたやうな處が見えんでもない。それを改め國家的見地から、展覽會を一億國民、大東亞十億の人間に懇へるやうなものにするさうすればいつの間にか柱は立つ。それが今の日本文化人の本當の考へ方だと思ひますね。

生活と美術の遊離がいけない

佐久間 どうして日本美術の大黑柱を打立てようかといふことはみんな考へて居る樣です。その理由は混沌としてるるらしいです。私は先きにも述べたやうに世界觀が確立してみないからです。美術家は個人的慾望と商業主義に餘りに毒され、清廉潔白な精神を失つてしまつたやうす。

桑原少佐 その原因は軍にも官にも民にもあると思ふ。今まで軍官は放つぽらかして居つた。藝術なんといふものは、たれか體のあいた者がやつて居れば宜いといふ態度だつたし、秦さんのお話のやうに、生活と美術が離れて居るのがいけないんだな。民も、どうも生活と美術が際手に握つやつて居た。さういふことは一切反省して、鐵然とこの際手を握つたらよいと思ひますね。情報局が主になつて、さういふことをおやりになることも考へられるし、占領地に闘する限りは或る程度軍がやる場合もあらうし、民間から盛上つて、どうだといふ意氣を示す場合もあらうが、各種の手段を以てやらなければ、斷う旨く行かないと思ふね。それには先づ本當の人達の罪ではなく、あゝいふものを作り出した政府の罪なんだよ。

桑原少佐 無鑑査級でも逐次發展すれば宜いぢやないかな。

秦 無鑑査、全部が惡いといふ意味ぢやないですけれども、無鑑

宜いかどうかと思ひますが、日本畫報國的などといふものが出來たといふ考へ方が惡いですね。それを献納するといふのなら宜いけれども、それを資本家運動になねあの行き方は感心せんのだが、金に代へるといふ運動では最初からそれを感心して、芽を摘んでしまふといふことしか考へて居るのですかんと思つて默つて居るのですが、標準にしたことは非常に惡かつたと思ふんなかつた。私れは難誌を編輯をする場合などにも、いつも考へて居ることですがでもエラ方の名前をスターとして、雜誌に出さなければならないといふ斯らいふ馬鹿氣たことが實際して居る譯だし、私相當關心を持つて兒玉裕暉さんあたりにも直接言つたのですが、それが分らないのは、結局自分達か無鑑査だから分らないので、それもあの人達の罪ではなく、あゝいふものを作り出した政府の罪なんだですよ。

スター・システムの惡弊

荒城 日本畫壇は、或るレベルに達した者が所謂スターになつて、それを標準にして懸てのものを引張つて行かうといふ、あのスター・システムがいけないんです。これは難誌を編輯をする場合などにも、いつも考へて居ることですがでもエラ方の名前をスターとして、雜誌に出さなければならないといふ斯らいふ馬鹿氣たことが實際して居る譯です。もうそろそろスター・システムを清算して、若い實力家を拾ひあげることが美術界にも必要なのぢやないかと思ふのですよ。

佐久間 それには全く同感です

荒川 それは美術界ばかりでなく、日本の政治、經濟みな荒城さんの言はれるスター・システムで

すよ。これは偶には下のものも動員する立場に行かなければいかんですよ。

荒城●　大體スター・システムはアメリカの映畫界に現はれたアメリカニズムですよ。ぶ、一人の俳優を有名にし、寶物にして、それに依つて映畫會社が太つて行く、斯ういふ自由主義、營利主義から來て居る。それが其の儘、日本に入つてる。有名な人でなくちやいかんといふことにしてしまふ。これは今轉換期だと思ふが、萬事が今までさうぢやないかと思ひます。尤も無鑑査も桑さんの言はれるやうに繪畫自身の罪ぢやないですがね。

報國會の今後に期待

園部●　僕は根本問題が違ふと思ふんですが、繪絹の統制問題は宜しとして、僕は何とも言ひませんでしたけれども……

桑●　僕もあれには大いに意見があるんだがね。

園部●　繪絹の統制に關する個人的の感情問題だから、まア宜いぢやないかと云ふて何も言はなかつたのですが、日本畫家報國會にたいしては苦言を呈して置きたいと思つて居りました。誰が作つたのか知りませんが日本國民は皆天皇陛下の赤子で無鑑査ばかりで、赤子ではない。大臣、參議、下駄の齒替といへども赤誠に變りはない。その理制の心算でも育鑑査制にならつて了のです。日本畫報國會に對しては、まだ〱意見がありますけれども、赤誠ある日本の畫家の氣持を代表して、野田九浦さんに一言それだけ言つて置きました。
ついては「王様も何とかするの事でしたからこれで、もんだいはないでしょう。

桑●　報國會の結成に就いては、小生も口火を切つた關係上、大いに將來に囑目してはをりますが、に繪畫だけが國家のためぢやないか、感なものを出してあの展覽會だけでは未知數なのでむしろ今後の動向に對して深い關

心を持つてゐる次第です。

園部●　これから先日本畫家は報國會の人はボツ〱死んでしまふでせうが寔は年の問題でなく心で、追々芽を出す若い、秀な作家が日本文化を負員ふことになります。そこを考へて行かなければならないです。こと國家に關することは自己擁護となつてはいけないです。

文化魂の確立を希望する

桑原●　最後に私結論として言ひたいのは、この間雑外雑誌の協議會で、はつきり言うたのです。あなた方、今少し人員、器材、紙を使つて對外宣傳をやられて、實に國家のために結構だが、肚が据はらんなら止めて吳れ、それだけの人間をジヤバなら、ジヤバへ持つて行つて、石油を探らした方が國家のためぢやないか、感なものを出して、國に害を與へる、國民に對

桑原　佐少

しては害を與へなくても、對外的には害を與へるやうなものはいけない。文化魂が確立しなければ、この際止めた方が宜しいと、ふことに、本當に軍官民が――軍は勝つですが、官民が本當に心から融和して、皇國存亡の機に臨んで、兵隊は天皇陛下萬歳と死んで、大東亞戰の礎となつて行くのに、日本畫、映畫、寫眞人がそれに氣付かず、或は文化魂といふものを確立するこの際どうしても文化人の面魂しといふのが、ワシの意見なんだ。ほんたうに駄目なものなら、文化戰士たるの光榮を自ら捨てて、武力戰なり經濟戰の戰士に轉向すべきといふことに、本當に軍官民が――軍は勝つですが、官民が本營に心から融和して、日本畫家報國會の話も出ましたが、誤りのあるのは仕方がないけれども、誤りのある人間のやることですから、誤りは直して行く、さうすることに

依つて、文化人の魂もいつの間に
か出來て來ると思ふんですね。

文化的な仕事は困難だ

文化的な仕事は誰にも出來るやう
に考へるけれども、文化ほどむつ
かしいものはないと思ふのです。
經濟とか武力戰とか、人を殺すと
かいふことは、一年も勉強すれば
大槪出來るのですが、文化といふ
のは人の魂を活さうといふのです
から、少々の勉強では出來ない。
この頃何々文化といつて、文化會
の多いことは驚くが、文化魂のな
い奴は文化人ちやない。藝家でも
モリ／＼と盛上り政府も翼贊會も
軍の一部もさういふことを大いに
助長して行く。さうしなければな
らんと思ふのですね。

秦● 文化魂といふのは良い言葉で
すね、大變良いお話でした。文
士はペンを持つ士といふ意味だ
さうですが、仲々そこまでゆく
のは大へんですね。

桑原● まだ伺ひたいのですが、

ちよつと他へ廻らなければなり
ませんから、中座させて戴きま
す。失禮致しました（退席）

荒井● 結局東亜共榮圏の文化建
設は、先づ國內態勢からといふこ
とになりますね。さうすると、今
まだ政治でも經濟でも舊態を完全
に破つてみないと思ひます。文化
面でも、本當にやるには、やはり
文化局なり、宣傳局なり、さうい
ふものが確立されて來て、初めて
いろ／＼な問題が討議されて來る
と思ひますね。若し軍が宣撫工作
なり宣傳工作なりに文化人を使ふ
ならば、軍を中心として、文化關
係者が集まつて、先づ第一段階の
問題を討議する推進機關を持つ。
それには藝家ばかりでなく、美術
關係者批評家も入つて宜いと思ひ
ます。

圖部● 綜合したものですね。

南方文化と民族を調査せよ

荒井● 最近日本畫家も隨分南方
に出かけた樣ですが、畫家だけ行

つても駄目だと思ひます。それは
美術關係者も報道して行つて、さ
らいふ機關に向ふの文化及至は民
族に關する問題を調査する。さら
して作家と行動を共にして、協力
して戴くことを考へなければいか
んと思ひます。

江川● 先程議枝の問興も出まし
たが、さらいふ事は第二の問題で
南方ばかりでなく大陸に對しても
先づやらなければならないことは
第三までは言はないけれども、
いろ／＼の施設機關が
ある譯でせう。減院も
あれば工場

江川和彦氏

も、さういふ所へ應用するも
のとして、工藝を繪繡も入つて行
くべきでせう。工藝をさらいふ必要
ら十年興くか二十年興くか分らな
いけれども、美術をさういふ
な所で適用して行き、それに經濟
問題が伴つて行くやらにすれば、
繪描きなり彫刻家なり工藝家なり

が、金を狙つて、賣りに行くとい
ふ方法々執らないでも濟むと思ふ
そのことをもつと研究する必要が
ある。それに伴つて根本問題は、
さらいふことですね。そこへ研究
の方針を向けることが肝腎になつ
て來ると思ひます。

圖部● 私の見る所では現在官展
と在野展の區別が、はつきりし
てゐないと思ふんです。院展な
どでは藝術運動をやりとげまし
たが、現在の在野展は殆と自己
擁護に墮してしまつたやうです
官展を辯護するだけのイデオロ
ギーと政策が必要だと思ふので
す。要は官摩を攻擊するのでは
なく缺陷を細捉することが大切
ではないかと思ふのです。私は
近く南方に行く豫定ですが、向
ふで何とかして研究所を作り作
家と民衆と手を握り合ふ場所を
作る心算です。

民間に起る輿論を聞きたい

秦● それは結構です。政府が手
を着けるまで傍觀して居る、來た

らそれに乗るといふ態度ではいかんですよ。役人は大體文化といふことは分らないし、又考へてもゐない。だから民間の動き、民間の興論を見せて貰ふことが必要なんですが、ところが美術界には今まで興論がない。そっちでコソ〳〵喋ったり、こっちでちょっと批評したり、本當にこの問題に就てはつきり赤を鳴らすといふことがなかったですね。

荒城　それには美術界のヂャーナリズムを良くしなければならんですね。今美術雑誌が統合されて幸にして八つだけ殘った。これを機會に八社が寄って雑誌の發行と並行して何か具體的な運動を共同にやるべきだな。

秦　さうあつてしかるべきですね。

荒城　一つ思ひ切つて情報局あたりで、高飛車にしろといふ意味ぢやありませんけれども、作家、批評家、ジャーナリストを全部招待し大同團結の意氣を示したらどうかと思ひますね。

荒井　十二月八日大東亞戰爭の大詔渙發されまして、それを機會としまして文化部のきも入りで文學者、評論家等の愛國大會が開かれましたが、これはお祭り騒ぎでなく、こうしたことを契機として文化部門の飛躍成が彼等自らの手によって諒議され遂行されることに期待があつた諒です。美術家全閻も常然やれはやれたのでせうが美術家の場合は、文學者・評論家の場合と違ひまして、大詔渙發されて勿論國民としての氣持は同じでせうけれど、この樣な大會を開くことを契機として、今後…美術家の新體制を確立するために賛行委員を擧げて、組織その他の問題を諒議してみてもこれはっきり申してはどうかと思ひますが、この前洋畫家の大會の時も、澤山持って居られるから、目が屈かんければ、裏賛會でも情報局でも、隨分若い人が居る。この若い方々に奉先團結して行って見た感じでは…さういふ論

荒井新氏

ますから、そこで國家的に文化政策を考慮することが必要になって來るのだと思ひますが、どうでせうか。

理的な問題、組織的な問題を作字と思ふのです。

文化推進機關設立の急務

荒城　結局今から考へると半年前の情勢と、今日の情勢ではからりと世の中が變つて居りますね。今こそ文部省、情報局、裏賛會が一體となって精神文化の方面に於ける厚生省といふやうなものを作り上げる時ではないでせうか。

荒井　それだけに何か連絡機關を確立して、それに民間の人を入れてやって行く必要が出て來る諒です。

荒城　それで吾々の要求したいのは官聽の上層部の方は他に忙しい仕事も、澤山持って居られるから、目が屈かんければ、裏賛會でも情報局でも、隨分若い人が居る。この若い方々に奉先團結して

やつて當へば、僕は美術界も輕くと思ふのです。

荒井　それですから、雑誌の協會が中心になっても宜しいし、何でも宜いんですが、兎に角懇談會形式にもして、唯話して濟ましてしまふ座談會といふことでなく、一つの研究機關乃至進機關を作ることを提唱するですね。さうして上の人ばかりでは困るんで、三十年代の人ばかりでなく、新聞も入れば、科學技術の方も入れば、いろ〳〵入れて、いろ〳〵な角度から專門に楲詰して行く、さういふ形でやったらどうかと思ひます。

秦　それは絶對賛成だね。實際日本は今まで老人國だよ。これからは三十代、四十代の人が活躍すべき時だよ。人間も五十過ぎるといらい人は益々光って來るし、馬鹿な奴はどん〳〵ケてくるからね…（笑聲）

園部　秦さんの仰しゃるのは思想の若い者であって、單に年の若いといふ意味ぢやないですね

●荒城　さうですね。思想はつね
に若くなくちゃ可けませんね。
●佐久間　それではこの邊で今夜
の座談會を終りたいと思ひます
どうも皆さん、長時間有難うご
ざいました。（終）

美術家は國體明徴と日本世界觀昂揚に邁進せねばならぬ

二、三の提案

佐波　甫

愛國の作家とさうでない作家とあるわけでない。國を愛するのは全作家の心情であらう。また、何人も誰も平和を愛好する。平和をかちえるためのたたかひであるからには、平和を愛好するものにはたたかひの精神が脈搏つてゐるにちがひない。平和の作家、たゝかひの作家と分けてきめるべきでない。美術の問題は藝術のための藝術とか、ある目的のための藝術とか分けてそれぞれの陣營に、両立させるべきではないと考へる。

いま、藝術派は沈默し、他の領域は活動する、といふやうなことが私にはまことに不自然に思はれてならないのである。

報國會ができたり美術團體聯盟ができたりすることは歡納靈を行つたり頒布やたたかひのたたかひに參加するといふことで擧國一致の體制を美術の上に行はうとしてゐる。それだけでもう一歩おし進めることがないであらうか。私を忘れて公けに致すといふことができれば美術の團體にもいはるべきであらう。國をあげて、一つの整理が行はれつゝあるけれども、これが積極的に一つの藝術運動まで展開せぬ前夜にあるといふ感じである。いな、その前夜といふことならば、常然さうなるべきであらう擧國的な一大藝術運動に展開する逞ましき活動力を潜めてゐるであらうか。羽ばたき灾翔ける大きな飛躍をなす一歩手前といふことがいへるであらうか。

作家や知識人の把憂は戰時下に於ける藝術の沈默である。私は敢て把憂といふ全く把愛に過ぎぬからである。一切の活動力はたゝかひの方に注がれて美術の方はおろそかになつてゐるやうなことを考へる。この考へを打破せよ。たゝかひに立上がる旺盛な精神が人々の上にみちみちてゐるときに、文化の一翼である美術がとり殘されるわけがないのだ。美術の操相の大きな變化、一つの革新的な飛躍といふことに氣付かなければ、現下の美術問題はどうしても發展のよりどころがないのである。しかもその人々は何れにしようとする。しかもその人々は何れにしても戰時下の影響をうけてゐるのであ歩の姿をしか見出しえない。

めいめいが、團體を述べても、その展示の世界をありきたりの方向に於てのばさうとする。この沈默、この精進、戰爭に關する表現への蔑視がないかをおそれるのである。

大東亞戰下の恐怖といふことに、大東亞戰下の美術としてそれぞれ感じ、大東亞戰下の美術としてそれぞれ感じ、作品たるや分散的であり、回顧的思潮である。そこに積極性があるか。本當に戰爭下に逞ましい構想をくりひろげる覺悟があるか。そのところを堀下げ、突つこんでゐつてゐるか。このところを堀下げ、突つこんでゐつてゐて、一歩でも二歩でも戰爭と藝術といふことがばらばらになつてゐて、一歩でも二歩でも戰爭と藝術といふことがばらばらになつてゐる闘體のあるのを見ないのである。

その時代には、いゝ戰爭畫が生れないといふ、戰爭が濟んで次の時代になつて始めて本當の戰爭畫が出るといふ、歷史がさういふことを物語つてゐるといふ。こゝではその是非はしばらく措き、さう考へることに一般鑑賞者や作家の周避的態度があるのではないか。人々はさう考へることによつて一層藝術的なりとする世界のみに大東亞戰のたゞ中に於て沈潜しようとする。

ある。さらいふやうな制作の態度、鑑賞上に、材料の上に、種々制限をうけると域はあり得ることである。だが一面その感じ、大東亞戰下の藝術としてそれぞれ世界の追求は灼熱する戰爭の雰圍氣の中にあつて、その雰圍氣をよそに、行動せらるゝものでない。たゞさういふ人々にもするものでない。私はこれに敢て反對戰爭に關する表現への蔑視がないかをお

それるのである。

私は軍の方々の作品を見てかう考へる。私は武人の盾、武人の彫刻、武人の工藝といふものを考へたのである。戰爭によつて生れた茶道、あの閑寂な境地を武人が愛したとするならば、一面そこに烈々たる闘志を見ないであらうか。武人は茶を嗜み、畫を愛し、詩を吟じ、音樂に自己の所懷をつたへたへんとした。しかも一度戰場の烈しい闘志に打たれた。私は大東亞建設はいかなることを以てしても大東亞建設はいかなることを以てしてもやりとげなくてはならぬことである。第一線の將士もなしわれわれもなさねばならぬことである。

職域奉公といつた、めいめいの仕事に忠實であれ、頒布や繪具その他材料が制限をうける、これでは美術界は低下するといふことが作家の觀念を從前通りの念である。作家が作家の觀念を從前通りに持つてゐるからには、私は總力戰下の新しく目覺めた作家とはなり得ないと思ふものだ。そして、從軍作品や材料制限の

問題に直面して、かういふ時代こそ藝術的に深められた、それに打込んだ作品をうまねばならぬといふことがいはれるが、さういふことはなり立つとしても、さういふことを考へることが、いかにも誰も彼も戰爭に關するものを求められ、しかも彼ら制作材料に制限せられて、藝術が二の次になつてゐるやうに考へるのではないか。その底に流れる考へに私は戰時下の作家としての心構への消極性を見出しても、決して第一線將士の示す旺盛な建設精神をみとめえないのである。

戰爭と藝術とのむすびつきが表面的に流れるか、あるひは二つのものが水と油のごとく相容れぬものゝ如く考へられるゆゑに藝術の低下といふやうな考へがでてくるのである。私は作家に武人の心をもてといひたい。戰爭に對する氣構への理念としないのか、從軍盡家は軍のおつとめをやるといふやうな輕い氣持であつてはならない。新しい建設の精神に其かれてこそ從軍作家の仕事が、藝術の藝術といふことで生きてくるのである。ほんとうにめいめいが戰爭を大東亞建設と信じ、戰爭の情熱に身をうちこめれば、全作家の助員は容易であらう。戰爭につらぬく精神がみちみちてゐれば、長期に覺悟すべきいはゞ緒戰の現段階に於て、

作家は展覽會場の壁面を見て何等われわれの心に迫つて來ぬ大半の作品を一變せしめるであらう。

まことに戰爭は一大飛躍である。春の展覽會內地の新しき文化の戰場に於て私は二、三の提言を試みたい。武人の心にそこに、戰爭理念の缺除をもある兵器そのほかの研究も何も不十分である、戰爭盡の參加が十分に出ない。これらを一丸として展覽會をやること、やる前に、常時の聖戰美術研究機關を設けて、戰爭藝術の育成發展を計るやうにしなくてはならない。そこでは聖戰の意義を徹底せしめ、軍と作家との密接なる連繫をとらしめ、兵器の描寫に便宜を與へる。それらの作家は從軍盡、攻略戰盡のみならず、軍の必要とするポスターその他のものを描かせること、要するに戰爭盡の藝術化、戰爭に關する一切の繪畫的表現を發展せしめこれを必要に應じて驅使するために一つの大きな組織機關をつくり、展覽會も行せんとする果敢なる捨身の戰鬪である。この壯烈な氣魄は戰場にのみもつてゆかれ、銃後でゆらめき、意力喪失することを許さない。いな、銃後といふ考へがあつ

てはならない、アトリエもまた戰場であるのだ、烈しい氣魄がこの第二戰線に於て漲りあふれ、自ら藝術の全貌を一變せしめることでなくてはならぬのだ。

さういふ點では多少すぐれものはあつて、さういふ點は表現形式と內容の上で傳統精神の雄渾なる發展面をとらへ得て始めて戰爭盡が單なる記錄盡から飛躍する契機があるのである。雄渾壯烈な近代立の聖戰盡に使用するわが兵器の速度、力、美しさ、それとわが武人の氣魄の崇高な美しさ、それらは曾て日清日露役に見ざる科學的兵器を使用せる近代戰によ

よ、表現形式は多少の個人的氣質をのこして、一大樣化を示し、やゝ一つの方向に赴くことと思はれる、東亞的性格への轉換が作品の上に非常にはつきりしてくるし、今追隨んぜられた壁畫形式或は記念的彫刻大作が浮び上つてくる。要する

に東亞的理想の展示、建設への意欲が

戰爭盡、戰爭主題の彫刻はまだやつと

戰記録畫の藝術化がますます行はれてはしい。それには一般の關心がこれに向つて高められねばならぬ。

大東亞戰は緒戰である。今や必死の決戰態制にあるべきだ。聖戰盡は緒戰のエピソードにあらはし、國民の士氣を常に鼓舞し、限りなき榮ある緊要におかれてゐる。美術界は聖戰下の態勢と大なる喰違ひを懷濫したためであらう。雜設戰は美術界の恐怖をひきづつて絶えず作家の恐怖を求めてやまない。

美術界は疲れてはゐないか。大君のへに家自らめざめて自ら正しと思ふことを行へばいゝのだ。もしたゞ今がさうであるなら、あまりにたゞかひを知らなすぎるといはねばならない。一日として國のために働くことを忘れずそのために積極的に行動すべきだ。それが作家の行動でもあり瘵術の推進でもあるのだ。

今日藝術を、瘵術の重大な意義、特に今日に於とは總力戰の意義を知らぬからである。もしこれをはつきり知るならば個人のための表現を示す前に、國のために役立つ表現によつて銃後の士氣を高揚し、銃もたぬ戰士として銃後奉揚の大いなる目的に直ちに奉仕せねばならぬわけなのである。

今日迄美術家はいはゞ他の領域にくらべてそのまゝに放置せられてゐた感があるる。工藝作家を加へるならば何萬といふ數に達するであらう。資材の關係、出版の關係を加へてもよい。文部省、内務省、商工省、情報局、軍報道部、大政翼贊會、帝國藝術院がそれぞれ分割的のこれを指導し或は統制を加へてゐる。それらには多少の行違ひや、ある方面では非常に尨小に扱はれ、ある方面では非常に尨大にきめて關係官廳の所管にふりわけるといふことで美術界の運行、その發展といふことからいつても、どうしても一つの平術を保つてはゐるが、これだけの作家の數もあり、初等教育から始めて美術教育がすゝめられてゐるのであるから、どうしても一つの確乎たる美術行政の機關がなくてはいけない。帝國藝術院の仕事は文展開催にのみ終始してゐる。作家の外に文展以上の各官廳の人々を加へて大綱を定め、文展の指導方針を明示して強力なる翼贊美術の態勢をとらしめ、或は南方に作家を派遣し、また聖戰美術の促進とかその獎勵方法を定め、現代美術館の建設とかその趣納里の取扱ひもなす等、今日的な雄大な途は自ら一つである、擧國的な雄大な

資材配給等の煩雜な事務を含めて文部省に美術局を新設しめて、ことゝ連絡し加へられ、聖戰美術が研鑽を重ね加へられ、純戰術派にこれへの參加が自らならされてゆき、また純戰術的な面も更に研磨を加へられるであらう。忌憚なくいへば、美術界は雄渾なる構想を政治や他の文化面に奪はれたかたちで、きわめて低調であるといはねばならぬ。作家意欲はもつともつと鍛錬を加へられ、常識的には分りすぎてゐるが、理念として把握せられてをらず、情熱として缺除せる一つの大いなる掘り所に向つて急遽集約せしられねばならぬ。そこに赴くことより外に美術刷新の途はない。姑息な方法であつてはならぬ。閉き流しであつてはならぬ、それには聖戰への徹底的な理解と認識が何よりも必要であらう。一切が大東亞戰を基調として解決をあたへる。總力戰は美術界の積極的な參加を日々求めてゐるのである、新人の作家獎勵といふことを常に忘れぬやうに希望する。

作家に向つては、資材の不自由を甘受してその忍從の中に新しき獎勵を發展してゆくべきである、旺盛なる精神が自ら發顯する途はいくらでもある、そこに新しき獎術が却つて面貌を全く一新して生まれ出て來ることが考へられるといふことをいひたい。

途は自ら一つである、擧國的な雄大な構想に基づく獎術運動が提唱されねばならぬ。そこに於て聖戰美術にこれへの參加の面から更に研磨を加へられ、また純戰術派にこれへの參加が自らならされてゆき、また純戰術的な面も更に研磨を加へられるであらう。

近代美術の一切の姿を粉砕し、新たな建設へと驅り立てゝゐる。美術家よ何處の獎圍氣を脱するとき、偉大なる建設戰への積極的な行動への意欲が閃くことであらう。

大東亞戰と美術（座談會）

出 席 者

今　泉　篤　男
田　中　一　松
土　方　定　一
○
藤　森　順　三

寫眞と繪畫

藤森　今晩はまだ大口理夫さんと柳亮さんにお願ひしてあつたのですが、大口さんは御病氣ですし、柳さんは都合があるのか見えません。貴方がたお三人で願ひます。時節柄大東亞戰爭と美術といふ問題についてお話願ひたいと思ひます。いつたい、美術とか美術家とかいふものの折りふ時に擔ふ役割はどういふものでせうかね。

田中　最初から大分難しい問題が出ますね。

藤森　洋畫家のうちには軍屬かなんかで最近南方へ行つた人もあるやうですね。

今泉　今行つて居るのは向井潤吉君、榮原信君、田中佐一郎君など……

土方　それから××君なんかも行つて居ますね。××君はフランス語が出來るから、さらいふ關係でせうか。併し報道班員として向ふへ行つた畫家の描いたのがこの頃新聞なんかに載つて居ますが、餘りいいのはないですね。寫眞の方が餘程いい。

田中　僕もさう思ふな。

今泉　畫家にああいふ仕事をさせるのは、繪畫による報道といふ意味ばかりぢやないかも知れないけれども……

田中　日清、日露の時にも從軍畫家として行つた人は多いやうですが、あの時分と今とは餘程違つて來て居やしないかしら、詰り寫眞や映畫なんかが非常に進歩してしまつたから、畫家の持つ役割といふのは大分狭くもなり、また多少意味も違つて來たのぢやないかね。

藤森　僕等には詰らなくても、一般大衆には興味があるのでせうかね。

63

131

今泉　併し兵隊を描くにしてもトーチカを描くにしても、純粋の寫眞家が描くと又寫眞や何かと全く異つた意味が出て来ますね。

土方　僕も寫眞が現在のやうに使はれるやうになつたので、寫眞家の描く戦争畫の役割といふものも非常に少くなつたやうに初めは思つて居たが、今度の欧洲戦争が始まつてからのドイツの新聞なんかを見ると、寫眞と同様の場面といふものを使つて居る。軍艦が飛行機の爆撃をうける所でも、兵隊が敵陣に突撃して行く所でも、寫眞家の描いたのを大きく扱つて居る。それで考へたんだけれど、寫眞といふものは此間のマレー沖海戦の時のやうにいいものが撮れるけれども、やはり刹那の場面といふものは場面によつてとれない。そこへ行くと畫といふものは想像で描ける。日清戦争でも日露戦争でもその当時の何々寫報といつたものでも、其の大部分は実際戦地に行つたことのない寫家の手に成るものだつた。何にも実際戦地に行かなくてもいいといふのでなくて、大衆といふものは、実際にさうであらうがなからうが非常にスリリングな畫を描いて見せられることを喜ぶらしい。これは寫眞ではできない。繪畫のトリックの領域でせう。そして、現在のドイツの大衆でもさういふものを喜ぶといふのが、僕には面白かつた。それで同じことが日本の大衆にどういふふやうな効果があるだらうかといふことが、僕には前から知りたいと思つて居たことだが……

今泉　それはあるよ、この前のハワイ空襲とマレー沖海戦の畫は大衆には寫眞より受けたらしい。

田中　なるほどさう云へば海戦専門の寫家が居るやうだ。それを寫眞にしたものが此間も新聞に載つて居ましたよ。

今泉　却つて現地に行つて居る寫家が、従来通り印象派風の題材をとつて目前の情景を描くやうなことをやつて居るが、何かボンヤリした畫を描いてゐるやうで、その下にボンヤリした記事を若し文士が描くとしたら、余り効果はないと思ひますね。

田中　あれは大して効果はないですね。

今泉　だから報道班に属して現地に行く畫家を選ぶ場合には余程当局などでも注意さるべきで、寫真的な、或は写実的に近い畫家であればよいといふのではなくて、もつと題材についての扱ひは……ロマンチツクな……といふか、戦争に対しての特殊な見方を持つた畫家を派遣することが必要なんですね。

建設的な意義

田中　それから軍の方で畫家を職地に派遣して居るのは、以前は従軍記者として一種の報道をさせる積りだつたのでせうが、今度は矢張りあれだけの人に現地を見せて大きな意味での戦争畫といふものを作らせるといふ意味もあるのぢやないでせうか。直ぐ畫を描かせて文を添へて新聞なんかに発表させるといふよりは、矢張り文學の方で火野葦平のやうなものが出て来たと同じ意味で、畫家にさういふ期待をかけて居る意味で、畫家にさういふ期待をかけて居る意味で、さういふ畫を描かせるといふよりもつと建設的な意義があると考へる方がいいのぢやないかと思ふ。

土方　情報部に大分來てゐるらしいですね。×××でも三色刷で出すといふことを聞いたし、×××でも借りに行つたら期限付きで貸して呉れるといふことを聞いた。

田中　それは純粹の畫家が描いたものですか。

土方　さうです。その三色刷にどんなものが出るかと思つて僕はいま樂しみにして居るところです。

田中　それは今土方君の言つたやうに、ドイツのものと同じやうな性質の作品ぢやないですか。

土方　さういふものが若しいいとすれば、さういふことに畫家をもつと勸員したらいいと思ふがね。

今泉　今まで選ばれて從軍してゐる畫家は可成り今日までに戰爭畫を描いたやうな人が多いらしいが、今まで戰爭畫を描かなかつた連中でもいいですよ。機會があればいい才能を持つて居る人は戰爭畫でもどん／＼いい畫を描くからね。

戦争畫と日本畫

藤森　日本畫は矢張りまづいですかね、戰爭畫としては……

田中　戰爭畫の内容にもよることだが、一般的には多少不向きなところがあるですね。

土方　日本畫の戰爭畫にも色々あるでせうけれども、矢張りさういふ場合に何か日本畫のいままで持つて居た、例へば物の哀れ式な見方を何處かに出したいと思ふ。さういふ畫でいい作品が生れる場合と何か作りもののやうな感じのする場合と、二つ出て來ると思ふが、洋畫の方はなにか直接對象から構成しようとする氣持が強いですから、日本畫の場合のやうに陶醉するモティーフと對象とがチグハグになるといふやうな所が少いと思ひますね。ずつと前に僕が見た小早川といふ人の畫なんかも、なにかその畫面に日本畫のもつてゐる特殊な情緒を出さうとして居られるのはよくわかるのですが…

今泉　江崎孝坪の「撃て」みたいになつてしまふのですね。

藤森　まあ、さうでせうね。

今泉　結局現在の日本畫の樣式といふものは時代からずれて居るのぢやないでせうか。現實把握といふことから……

藤森　現代の日本畫といふものは兎角、時代といふものから、よく言へば超越してゐる、わるく言へば遊離してゐる、さういふ傾きがあるんですね。兎に角、現實といふものに直面したがらないし、してゐない。でも、最も現實直面的な戰爭畫などには、どうしても不向きといふことになるんです。ちよつと考へてみても、日本畫家に戰爭畫のかけさうな見當りませんね。どんなものをかくかといふ期待が持てるのは、さしづめまあ、吉岡堅二くらゐなものですよ。

土方　さうですね。例へば小早川といふ人の畫に、兵隊さんが寐て居て、傍で虫が鳴いて居るといふやうなのがあつた。あいふのはモティーフとしては強ち惡いとは言へないけれども、何か表現の仕方が惡く、さつき僕の言つたやうな缺點が出て來る。さうでなくて新しいモティーフで摑まれたらと思ふ。

田中　同感ですね。結局今のお話のやうに、戦争の現質といふか、闘つて居る戦場とか、激勵して居る場面とかを描くには日本畫は無理だと云ふことになるやうですが、それだけが戦争畫ではない。古戦場とか、戦ひが終つてから兵士が感慨に耽つて居る所とか、さういふ戦争に於ける静かな、沈默の反面――それは多少現質的ではないかも知れないが――を描くのに適しないとは言へないと思ひますね。

戦争畫には不向き

土方　だから、個々の題材といふよりも、對象をモヌメンタルに掴むといふことが今の日本畫には足りないのぢやないかしら。

戦争畫といふものは一種の構成畫なんだし、何かを物語つて居るものだが、さういつたものに對する從來の畫家の勉強がそこまで伸びて居ない。戦争畫といふものは元來題材といふ意味の個々のモティフにとどまらないで、さういふ大きな畫面を構成するだけのモヌメンタルな、コンポジションを、一つの茶椀を描いて

も出さなければならぬと思ふ。だから一つの茶椀なら茶椀を描いた場合、それが現地の一つの茶椀で、而も戦争の中の茶椀だといふ位の、モヌメンタルなコンポジションと形式意志が線とか色とかいふものに伸びて居なければ、ただの插畫にもならない。幾ら兵隊さんが飛び廻つて居る所を描いても、それだけでは戦争畫ぢやないといふことになる。

今泉　斯ういふことは言へないかしら。洋畫の方でも、例へば印象派の様式で戦争畫を描くといふことは、不可能ではないかも知れないが恐らく結果として面白くないものぢやないか。それも日清戦争とか日露戦争の時代には別におかしくはなかつた。詰り日清戦争、日露戦争といふものに對するわれ～～の考へなり感じといふものと、印象派の畫風といふものとの表現の間にまだ離れた方が少なかつたのですね。處が現在の戦争に對する一般の考へと、印象派の畫風で戦争を描いたものとの間にはギャップが出来て居るのぢやないか。さういふことが尚更日本畫についても言へるのぢやないかと思ふ。

藤森　もしさらうとすれば、何故さらなのかといふことを考へてみたい。

土方　向かないといふよりも、從來の日本畫も矢張りさつき言つたやうなモヌメンタルなコンポジションを把握する所まで伸びて居ないのぢやないかと思ふ。

藤森　それもありますね。しかし、もつと卑近なところに當面の理由があるのぢやありませんか、たとへば日本畫が時代に遲れて居るといふやうなことが、戦争畫に不向きな理由の根本ぢやないですか。

土方　日本畫が時代に遲れて居るとはいへるでせう。

藤森　早い話が、洋畫家がどし～～徴用されてゐるのに、日本畫家の方は、われ～～が物色するとしてもちよつと適當な畫家が見當らないといふことからしても、時代的でないといふことでせう。

掴みかたが問題

土方　ものの掴み方が矢張り日本畫自慢も、さういふ印象派的の影響を受けて居て、日本畫も洋畫もモヌメンタルにもものを掴

む方向に向いて居ないといふ感じがする。

田中　その點で洋畫と雖も結局印象派以後現在まで押し進められた諸流派の行からとして居た方向から言ふと、戰爭畫とは矢張り縁遠いと思ふ。デッサンなどは別として……

今泉　例へば力強いといつたつて××君なんかの畫は戰爭畫に向いて居るとは僕には思へない。印象派以後の畫風が戰爭畫に向いて居るとは勿論限らないが、又どれもこれも向いてゐないとも限らない。結局畫風の問題ばかりでなく、內容的な、事柄に對する把握の仕方ですね。その仕方如何に依て決することぢやないかと思ひますね。戰爭畫といつても色々あるだらうと思ふけれども、どういふ所に畫家が戰爭畫としての關心の中心を置くかといふこと、それと自分の畫風とが一番よく合つた時に成功するのであつて、さうでない時には餘り成功しないのぢやないかと思ふ。

土方　實際に描いて見ても成功する、しないぢやなくて、さういふことに成功するまでにのびてゐない。一つの靜物畫なら靜物畫、風景畫なら風景畫に既にさういふ缺陷が出て居らうとしなければならぬやうな氣がする。例へば繪畫で造型的な矛盾なら勿論のシチュエーションを作るといふことは、殊に戰爭畫の場合なんかはいふまでもなく重要なモメントだらうと思ふけれども、靜物畫でもさういつた造型上の關心がない場合は非常にノッペリした畫が出來てしまふ。從來の日本の印象派の畫とか日本畫といふものは、何かさういつた造型上の矛盾とか衝突とか、さういつた自分の中の內部的なシチュエーションもさういふ狀態にはないし、對象の摑み方もさういふ狀態ではないといふことが言へると思ふ。モヌメンタルといふやうなことは色々な場合に異なつて言へることと思ふが、かういふ場合に日本端に行かなくても一つの畫面を作るのにさういふ精神のシチュエーションが同じ外のシチュエーションを求める筈だと、論理的には言ひたいのだね。

今泉　それがどんな畫家でも、リアリズムを旗印にして居る畫家が皆戰爭畫に適してゐると一口に言つてしまへない面だと思ふ。

藤森　さうですね。リアリズムばかりが適するといふわけではないですね。

日本畫と洋畫と

田中　そこまでに戰爭畫の概念を深めると問題は一層深くなるけれども、それだけに或る點は難しくなつて來ますね。簡單に日本畫が適しないといふことが俗說かどうか判りませんが、一應考へられる理由は、日本畫の存在が洋畫に對立するものとして今の所は存在して居る。洋畫も必ずしもリアリズムで割切れるものぢやないと思ふけれども、さう云つた受持つ面が知らず〴〵の間に出來て來たと思ふ。だから洋畫の受持つ面の方が戰爭畫とし

ては多いと思ふ。日本畫の方は比較的そつちの方に關係しない方を今まで開拓して居るやうな狀態ぢやないかね。そのことが今日に於て日本畫が適しないといふやうな感じを抱かせる主要な點ぢやないかね。だから日本畫が適しないとは必ずしも言へない。殊に過去の日本畫を考へ

藤森　ると、洋畫が出て來ない前の日本畫といふものは、それ自體のリアリズムもあるしデッサンもあるから、そこまで立ち戾つて見れば極く淺い所で……　洋畫が向くとか言つたところで、それはむろん比較的の話で、それも極く淺い所で言ふだけのことです。

今泉　古畫の方で、悲壯美といふやうなものを強く扱つた日本畫にどんなものがあるかしら。

土方　雪舟の惠可斷臂圖とか、さういふものはさうぢやないか知らん。だから僕がさつき言つたやうな畫家の内部からいつても、矛盾したシチュエーションを畫面で統一してガッチリと出てくる畫は悲劇的ぢやないかね。

今泉　さういふ所から行くと現在の日本畫は少しノンキですね。

藤森　時代といふものに沒交渉で生きてゐるといふ點で、日本畫家はひどくノンキです。洋畫家は又ひどくチャチだと思ひますが、時代的にはとにかく日本畫家より新しいでせうからね。

土方　從來の日本畫といふものは氣韻生動といふやうなものを空虛な空念佛にしてゐるので、それをもう一度現在の造型と經驗の立場から、氣韻生動なら氣韻生動といふものを把握して見ない所からさういふものが出て來るので、矢張り氣韻生動とかプラステイックとかいふ概念は、さういふ悲劇的なものも持つて居るし、また優美なものも持つて居なければならぬので、何か氣分的に把握して畫を描いて居るやうな所が多いです。現在でもいい日本畫家と言はれる人はさういふ氣分で畫を描いて居た所から拔けて行つた人に限るのぢやないでせうか。

藤森　それは日本畫家のなかには立派な人もあります。しかし、それは極く少數で、例外とすべきでせうね。問題は一般の所謂日本畫家の話ですが、どうも私が考へるのに、日本畫といふものも、一應せめて洋畫程度には戰爭畫に向くやうになる必要があるやうに思ふのです。

土方　ただ日本畫が持つて居る性格の領域のなかでの摑み方が問題ですね。同じやうなものを同じやうに描けるといふことは當然言へないでせう。

田中　だから表現の仕方が當然違ふわけですね。

問題は生活感情

土方　俳句でも短歌でも近代詩でも戰爭を詠んだものがありますが、それぞれ表現の仕方がみんな違つて居る。最近發表された戰爭詩なんかを見ると、高村さんのやうな人がずばり拔けてゐる。また、矢張り齋藤茂吉氏なんかの愛國詩のやうなものは×××といふ人の最近の歌よりはずつと密度の高い、細かい所で歌つて居るやうな感じがしますね。それと同じやうに、矢張り自分の領域で、高い所で……

藤森　さういふのはむろん結構ですね。

土方　矢張り藝術精神が高いと同時に、技術が非常に優れて居るのですね。技術だけでいいものは出来ないけれども、矢張りさういつたものを摑む藝術精神が非常に緊直で、高い所にあるといふことですね。

藤森　むろん結局人間の問題といふことになることはわかつてゐるのですが、そんな大變な所まで話を持つて行かないでも……

今泉　矢張り生活感情といふことが問題ですが……

藤森　勿論ですよ。生活と作品は一つですよ。下らない生活をしてゐるからこそ、下らない繪しかかけないのです。しかし又、酒を飲むから、女を買ふからつて、下らない生活だと一概にきめられないのですから。飲んだくれでも高い精神を持つた立派な人が昔からずゐぶんありますからね。わかりきつたことを言ふやうですが……

今泉　古い新しいといふよりは、何か全身的にものを感じ表現してゐるところが少いと思ふのです。殊に日本畫壇の雰囲氣はさうなのぢあないかしら。一寸何か坐り直してものを見てゐるといふところは感じられるけれども。

藤森　なさすぎるのですね。要するに古いんです。皆低すぎるので……

田中　そこまでなつて来ると、日本畫の現在の狀態ではさういふ意味での人はなか〴〵ありません。

今泉　けれども、あゝいふ樣式、畫風で、今土方君が色々述べられたやうな生活感情、例へば欲境で言ふと齋藤茂吉さんのやうな、さういふ生活感情を持つて居る人なら、さういふ現はれがあつてもいいと思ひますね。例へば古徑さんなら古徑さん、靫彦さんなら靫彦さんは、矢張り戰爭畫は描いたら描けると僕は思ふ。描けるけれども直接戰爭畫を描く生活感情といふものを持つて居られないのだらうと思ふ。描けるけれども……

土方　戰爭畫といふものはなんといつても實際にさういふ體驗をする必要があるからね。みんな日本の畫家が現地へ行くといふことは現在の所出來ないのだから、さういふ現在の繪畫の問題を全部なんでも戰爭畫といふところへ持つて行く必要はないですね。

田中　その點はさう思ひます。

今泉　けれども、日本畫家でもさういふ人が出て來てもいいのですね。日本畫で現在の全體の生活感情といふものが後世に残る爲には、矢張り斯ういふものの感じて居る一種の悲壯美なり悲劇美といふものが何等かの形で人の心を強く打つやうなことに……

田中　今の日本畫のあり方がその點から言ふとよくないのぢやないかね。しかし僕は洋畫がよくて日本畫が惡いといふのぢやなくて、洋畫だつて同じだと思ふが…

藤森　囚はれてゐるんですよ。わるい意味での日本畫といふ型に。……それを僕は古いと言ふのですが……

吉井勇の場合

藤森　結局似たやうなものでせうがね。

土方　矢張り現在國民の昂まつて居る感情に正直に應へて居る作品は今後日本畫でも洋畫でも澤山出て來ると思ふ。若しそれが出て來ないとすれば、その藝術家の藝術精神が矢張り低いとするより仕方がないと思ふな。矢張り藝術精神の高いものは、悲しみでも喜びでも、況んや民族の一つの運命のやうなものでも素直に高く受けて、それを彈き飛ばすやうに表現するものがあると思ふ。

土方　全くさうなければならぬ筈ですがね。吉井勇さんなんか、あの人は女の子の喜ぶやうな歌ばかり作るやうに思つて居る人が多いやうですが、此の三四年前からの吉井さんの至情を歌はれたものは實にいいですね。だからある作家が酒ばかり呑んで居るとかルーズだとかいふやうな外見の生活といふものは、もう出た所のもの、高い意味の生活なんだから、もう生活といふことは藝術が生活なんだから、もう藝自體は言ふ必要はないと思ひます。もう藝家にとつては……。

藤森　吉井勇は、眞黒になつて現實のなかで生きて居ますからね。だから、ふだん天職感があるから、それで矢張り一つの天職感を感じて居つて……。

土方　僕は驚いたね。吉井さんらしい掴み方で高い愛國精神を歌ふといふことが出て來るのだから、矢張り其の作家々々に應じた掴み方でいいものが出て來るのやないかね。

藤森　さうです。その天職感に生きてこそ、藝術家の藝術家たる所以が認められるわけですが、しかしヘンにそれを穿き違へられちや困りものですね。

土方　さつきの藝術精神の話だが、現在のやうな時には藝家自身も自分で顧みて見るとか、何かひどい衝擊を與へられたとかいふやうな感じがあると思ふ。その時に自分の體験を考へて見て・自分の內部の……今まで藝家として美術といふ仕事に割合に無意識に從つて居たその藝術精神が、自分とどんな關係があるかといふことをもう一應反省すべきでせうし、現在のやうな時期では誰でもさういふことを反省して居ると思ふ。

藤森　日本畫家はあまり反省してゐないやうに……

土方　僕なんかは斯ういふ時に日本人であるといふことも反省されるし・美術批評をやつて居るといふことも反省させられ

日本畫家の天職感

今泉　勿論造型藝術の場合も時代の生活感情は反映してゐるけれども、文學のやうな場合と違つて、外の寫眞とか、日本畫に對する洋畫とか、さういふ一つの手段が色々發展して來て居るから、さういふものに可成り任務を讓つて居るから、それで傳統的な日本畫といふ領域に立て籠つて居るなら日本畫といふ點があるのぢやないか。さういふ所まで行かなくても自分達の現代の生活に於ける任務を充分果して居られるといふ天職感があるから、それで矢張り一つの天職感を感じて居つて……。

藤森　多少とも思索生活をする者は、むろんさうでせう。しかし、日本畫家にはそれがない。言つてみれば、日本畫家は生きて居ないのですね。

土方　僕はさうは思ひたくないのですね。誰でも自ら顧みて、兎に角物心が付いてから十年なり二十年なり描いて居たものは矢張り愛惜がなければ出來ないと思ふ。唯金が欲しいとかさういふ貧弱なことでは十年、二十年やれないと思ふ。

藤森　日本畫家の多くは畫だけ描いて居て、世の中のことは全然無關心、さうして外からどんなショックを受けても反省もしないし、反撥もしない。却つて、かういふ非常時には、ビックリして益々その殻の中に頑固に閉ぢ籠つてしまふだけですね。

土方　併し從來それを愛しまた職としてた自分との關係を矢張り何等かの意味で反省すると思ふのです。本當に自分が愛情なしにやつて來た仕事なら、例へば外にいい口があれば直ぐ絵描きを止めるでせうし、さういふ意味で絵描きであることをやめないで、やはり絵を描いて行く

といふことを更めて反省する筈だと思ふのですがね。

藤森　それは分がいいからやつて居るのですよ。

土方　若しさうならそれは大變な日本畫家で、そのやうなところからでは矢張りいい絵は出來ませんね。邪賓はどうであつても、僕はあまり悪い面を見たくないのですよ。兎に角、いい面を見て、それを強調することが必要だと思ひます。どちらをも持つてゐるといふのが人間の眞實なんだから。

藤森　ところが、悪い面ばかりを持つてゐて、いい面なんか持つてゐないとしたら……。いや悪口を言ふのぢやありませんがね。（あとがき、追記になつたのを顧み返してみると、ひどく憎まれ口を利いてるやうで、われながら少し憂欝になつたが、しかし自分が現代の日本畫乃至日本畫家を論難するのは、日本畫を愛すことに依つて描かれたと見られないことはわかつて貰へる筈だと思ふから、敢へては抹殺しないで、甘んじて忚き役を一人で引受けて歐くことにする）

反省と確認を

田中　藤森君はいい方も悪い方も具體的に知つて居るのでさう言ひたくなるのだらうけれども、此の場合は日本畫家らしい日本畫家を論ずる以外には仕様がないぢやないか。さうなると矢張り日本畫家として選ばれた者、まあ古徑とか何とかいふ人を考へて見ると、さういふ人が今度の戦争に直面してどう反省してゐるかといふことを考へた方が本當ぢやないかね。さう考へると日本畫家も今度の戦争に張り切つた精神といふものを感じて居ると思ふし、感じた結果が戦争畫を描くといふことにならないかも知れないが、例へば龍産の黄瀬川の陣といふやうなものも過去の戦争畫ではあるけれども、今度の戦争といふものが畫家の精神に及ぼしたことに依つて描かれたと見られないことはないか。さういふ意味では洋畫家の戦争畫とは又違つた意味で龍産の絵を大いに買ひますね。

今泉　僕がチョット不思議に思つて居ること

藤森　それはさつきの所謂天職感ですね。むろん、戦争畫をかくことが、必ずしも時代を認識してゐるといふことにはならない。又むやみに下らない戦争畫が氾濫して居るのぢやないかと思ふ。昨日、僕はぼんやりゲエテ全集の一冊讀んでゐたらこんなことが書いてあつた。自分は優れた畫を見ると自分の内にあるものだけれども知らなかつた一つの才能が見出されると言つて居る。さういふ意味で、さういふ時に却つていい畫を見たがつて居ると思ふ。詰り自分と畫との繋がりをもう一遍探つて見たいといふやうな氣持を持つて居るのぢやないかと思ふ。

田中　さういふ意味で日本畫家の戦争に直面した態度といふものも一應は認していいと思ふ。それは唯在來の日本畫家が、みんなさうだといふのでなく、寧ろその中の僅かな人ですが、さういふ人に直ぐ戦争を題材にして時局的に描かうといふことはどうか、さうなつて來ると、それは難しい問題といふか、そこは矢張り態度の問題といふか、精神の問題になりますね。低い所でなく高い所で、國民は高い所に復つて居るのですからね。だから日本畫家も若しさういふ惡い状態だつたら此處で一つ大いにやつて戴きたいと思ひますね。

藤森　全くです。ぜひさうあつてほしいですね。

今泉　ルネッサンスのことを考へてみると、例へばダヴィンチのことを考へてみると、例へばダヴィンチならダヴィンチが繪畫をやつた精神は、結局一番精神の深さを探る爲に繪畫といふものを選んだのだ。どんなことをやるよりも、文學をやるよりも、科學をやるよりも、何よりも高いさういふ意味での繪畫の位置といふもの

とは、例へば安土桃山時代のやうな場合はバロック風な様式が割合に流行らないで、寧ろ一種のクラシックみたいなあゝいふ傾向が比較的素質のいゝ畫家に迎へられて居る。それは矢張り斯ういふ時代感情の一つの反映ぢやないかと思ふ時代感情の一つの反映ぢやないかと思ふ。資質のいゝ人達に對する反映は矢張り時代感情の反映ぢやないかと思ふ。さつきの悲壮美とか悲劇美といふものが或る意味で、沈潜された意味で、一つの線の厳しさとか構圖の厳しさとか、兎に角厳しさといふものを持つて來て居るといふ點なども、矢張りさういふ一つの時代感情の反映ぢやないかと思ふね。

田中　それは全然同感ですね。日本畫については僕も惡口を言ひたい方で、数の上から日本畫を言ふと惡口を言ひたい面が多くなるが、相當の高さまで行つた人の描いた日本畫といふものは、矢張り唯いきなり戦争になつたから戦争畫を描くといふ態度でなしに、寧ろ日本畫家の矜持といふか、シッカリした所があるのぢやないですか。

土方　だから若し藤森さんの言はれるやうに、惡い意味で職業的に畫を描いて居られるとすれば、さういふ人に對して一つの傑作を見せて自分達の知らなかつた能力を振ひ起させる必要もあるし、それから自分と畫との關係をもう一遍反省させる必要もあると思ふ。一般の藝術愛好家といふものは矢張り現在のやうな時に自分と藝術愛好といふものとの繋がりの深さを一層感じて居ると思ふ。詰り斯ういふ意味での繪畫の位置といふもの、さういふ意味での繪畫の位置といふもの

は現在ではズレて來て居るのですね。だから、さういふ時代背景といふか、さういふ時代の繪畫の持つて居る運命と今の時代とを考へると餘り難しいことばかりも言へない。

土方　難しいといふのでなく、僕の言ふのは、詰り斯ういふ時に自分を描いて居たといふことに對する愛情が高ければ、いい藝術精神とか、其の自分の愛情が高ければ、いい藝術精神を持つて居るのだし、さういふことをもう一度確認するといふことが畫を描く初めぢゃないかと思ふ。

今泉　それはさうだ。さつき云つたやうに繪畫の背負つてゐる文化史的宿命は動いて來てるても、一番精神の深いものを探る一つの手段として畫を選んだといふ、さういふ一つの天職感がもう一遍顧みられていいと思ふ。

藤森　何しろ、もつと畫家は自分の仕事といふものに自覺的でなきゃあね。そこですよ、問題は。

時代を隔て

田中　さつき桃山時代の話がチョット出たが、あの時代にした所で一種の非常時なので、戰爭が續いた時ですが、それを顧みただけでも……あの時の戰爭畫もないわけぢゃないけれども……桃山の精神を現はしたものは普通の意味の戰爭畫ぢゃない。併しそれだからといつてあの非常時を現はして居ないとは言へない。さういふことが矢張り現在の日本畫に立ち戻つて考へると一應顧みられなければならぬ點ぢゃないかと思ふ。

土方　桃山時代の屏風畫のやうなものですか。

田中　さうです。それから今一つ日本の戰爭畫についても考へてみたいことは、戰爭最中よりも、多少時間を隔てて戰爭畫が構想されてゐる場合が尠くないといふ點です。ずつと時代が古くなりますが、例へば平治物語繪卷といふやうな、今傑作と考へられて居るものを見ても、それは合戰から相當年數を經てをり、古典的の囘顧といふか、或る時代が隔たつて居る。今毅彦が武者繪を描いたほどには隔たつて居ないが、それでも矢張り相當隔たつて居る。

藤森　「蒙古襲來圖」はそれほど隔たつてもゐないですね。

田中　さうです。しかしそれも少くも十餘年の歳月を經て居ります。一概には言へないけれど日本畫といふものは直接その場の戰といふよりも、程經てから繪畫として立派な構想の下に製作される場合が多いやうですね。それは外國だつて同じでせうが……。だからさういつた距離といふものが或る意味では必要ぢゃないですかね。いきなり感激した時の氣持を表現したつてそれはどうですかね。それが繪畫といふものかどうか。

藤森　それは小說でも體驗したことを直ぐ描いてはよくないですからね。

今泉　まあその中に何かさういふ高い精神を持つたものが生れて來ることを大いに期待しようぢゃないですか。

田中　それは期待してもいいのぢゃないですかね。

藤森　出て來なくちゃならんと思ひますね。

土方　さうすると、さういふ場合は有名な畫家に斯ういふ畫を描いて吳れといつて

すか。

田中　だからさういふ意味で現地に畫家を派遣するといふことは、今いい畫が出來なくても戰争に職業の體験を持たして置くといふだけでもいいと思ふのです。寧ろ却つて畫なんか出來なくなるかも知れないが……

土方　そのうちに情報部などへも南方の畫などのいいものが段々來るのぢやないですか。

藤森　日本畫家も徴用されるんぢやありませんか。

田中　尤も描かなくてもいいですね。體驗して來れば……

今泉　餘り焦らないで、十年なり十五年なり後のジェネレーションに來るべきもので……

田中　僕は斯うしたかぢやましい戰争の後には戰運はおのづから非常に昂進するのぢやないかと思ふ、それは文化全體かも知れないが、日露戰爭の後を考へても云へるやうですね。

もっと計劃的に

土方　さういふ面から畫家が南へ行くといふことも必要ですね。だが、僕は別の面からこんなことも考へるのです。シンガポールでもマニラでも支那の優秀な畫家が行つて抗日畫を描いて、展覽會を幾度もやつた後です。だから南へ畫家を派遣するのは後でいい畫を作る爲に體驗を得さしてやるといふ、そんなノンキな時代でもないのですね。だからもつとハッキリした計畫があつていいと思ふ。兎に角シンガポールでもマニラでも、支那の近代洋畫の草分けである徐悲鳴なんかは幾度も展覽會をやつて居る。支那の兵隊が日本軍に射たれて病院生活をやつて居るやうな畫も描いて居る。だからさういふ南の近代文化といふものももう少し考へて、或る意味ではいい畫家を派遣して日本の畫の高さを示すと同時に、さういふ支那人の畫を否定するといふ力のある畫を描いて展覽會をやるといふことも必要だと思ふ。支那事變のときに見られ

たやうに向ふへ行つてボンヤリした詰らない畫を描いて日本へ踊つて詰らない金に貿ると、さういふ畫を絶對に派遣して貰ひたくないと思ひますね。無計畫性と畫家の態度の無反省さ、さういつたものは徹底的に蹴飛ばして、さらに將來の計畫と現實の必要とを組合せた計畫的な南への畫家派遣といふことでなければ……。經濟上にも美術上にももつと直接必要なものしか必要ではないのぢやないか。

藤森　さうですね。僕はよく事情を知らないいが、ただ漠然と畫家を派遣したのでは、效果はありませんね。派遣する方も、される方も、計畫的でないと駄目でせうね。

田中　その點から言ふと日本の藝術家全體のレベルの問題ですね。

土方　だから僕は時期を待つて計畫的にいい畫を持つて行つてマニラとかシンガポールで展覽會をやるとか……何か今南へ行かなければ發言權がなくなるといふやうな考へで行かれては困るね。

田中　それは日本全體の文化政策の問題から充分檢討されなければならんね。さ

すれば人達の問題もあるし、向ふで仕事をやるべきかといふ問題もある。現地に對しての一種の文化工作ですが、それはどうしても大きくやらなければなりませんね。

土方　それには矢張り對外文化工作全體の一つの組織といふものをそれこそ官民協力で作らなければなりませんね。差當つて美術界の問題としても何か一つの統一的な、情報局なら情報局が中心となつたちゃんとした一つの統一的な組織を作ることも必要ですね。

田中　同時にそれは畫家の會や評論家の團體に於てももっと具體的に檢討されてもいいと思ふね。唯畫を統約するといふやうなことでなく……

土方　美術家が對外文化工作の中で當然占める位置といふものも考へられるが、矢張り美術家が職能で以て參加して行くといふことが中心點になるのぢやないですか。美術家は南へ行つてそこの住民を喜んで描くけれども、國内の田舍へ行つて農民が働いて居る所を描かうとしないし、また描けないといふのはおかしいですね。

今泉　さういふ……それはまた……るのだけれども、畫家は矢張り技術家だから組織がないと働けないのだね。さういふ國内の文化組織の中に自分の技術を溶け込まして行きたいといふ要求はみんな持つて居ると思ふのだ。それを脈がつて居る者はないと思ふが、それを統合する組織がない。だからテンデンバラぐ〵になつて居る。だからさういふ組織を持つといふことは必要だと思ひますね。

田中　今の教育は明治の偽の教育を蹈襲してゐる點が多いですからね。

土方　兵隊さんは戰爭をやるのに矢張り向ふまで何メートルあるといふことが重要でせうし、それが繪畫的に解るといふことは必要がない。その何メートルあるといふことは視覺機能の他の部面だ。

土方　五六年前に藝術教育とかいつて子供にまで強制的にシャレた畫を描かせる教育があつたが、さういふ頭に大衆に向つて居るところがないかと僕はとても心配だし、國民は迷惑だと思ふ。だからもう少し繪畫教育の理論も進んで……畫家は勿論何でも繪畫的に見なければならぬけれども、さうでなくて視覺のいろいろの生活的機能についての正しい理解を持つて居る人、さういふ人が矢張り國民の繪畫教育に携つて欲しい。

批評家の立場

今泉　それは美術界だけの問題でないが、最近、技術精神といふものの文化史的解釋が深まつて居るから、さういふ方面からも美術界に對して示唆を與へて貰つたらいい。さういふ技術論の立場から美術家にいい示唆を與へて呉れる評論家が多くなつていいと思ふ。

今泉　もう少し美術評論家も理論的にどんぐ〵やらなければならぬやうな氣がするね。今は批評が必要でないのぢやなく、今こそ批評が非常に必要だと思ふ。批評がないとニッポン肯定主義になつてしまふ。

土方　何かに僕も造型教育の倫理といふやうなことを聞かせられて、さういふことに觸れたけれども、今の美術教育は餘程

藤森　その批評の問題ですが、是もなか
〜難しいと思ひますね。洋畫の方は餘
り知りませんが、日本畫の方ではどうも
日本畫に即したいい批評がないのですね。
即した批評は多く詰らないので、若しい
い批評があるとしたら遊離した批評であ
つて、日本畫壇に對してはあまり效へる
所も示唆する所もないといふ現狀だと思
ひますね。洋畫の方はどういふ具合にな
つて居るのですかね。

土方　それはやはり難しいですが、例へば
あなた方の所で美術批評家を十人なら十
人選んで百枚なら百枚の原稿を頼む。さ
うしてその人が職業的に原稿料で生活し
て居るならそれに相當の原稿料を出して
何年先の原稿を賣いて呉れと言へば、矢
張り相當の原稿を賣くと思ひます。

藤森　それは大變だ。

土方　さういふ風にして矢張り美術批評家
を育てるといふ考へになつてもらはない
といけないと思ひますね。雜誌に五六枚
チョット展覽會批評を賣くといふやうな
ことでは矢張り批評家も伸びないと思ひ
ますね。それには從來のやうな目次が澤

山捌はなければ雜誌でないといふやうな
氣分を捨てて戴いておやりになれば、い
いものが出來ると思ふのです。例へば若
いい批評家を見付けて三年なら三年の
生活殺を補助するといふやうにして戴け
ば、それはいい批評が出來ると思ふので
すね。

土方　文學者と違つて、畫家といふものは
經濟的に惠まれて居るせいか非常に傲慢
ですね。

藤森　批評家は畫家と馴合つてニヨボンを
やる、特に日本畫壇は大牛がさうなんだ
から……

す。美術批評で食へないといふことは決
定的ですから……

藤森　さあ、それはさうばかりでもないの
ですからね。

今泉　さうも思ふけれども、なかなか難し
いですね。

藤森　批評といふものも最近多少動き出
して居るのぢやないですかね。何か出か
つて居るのぢやないですか。

土方　それから矢張り畫家も批評家に對し
て、批評家も眞劍になつて畫のことを考
へて居るのだといふ風に見ることですね。

藤森　いい畫家はやはり、いい批評家の出
て呉れることを望んで居るのです。眞面
目に批評家の言葉を聞かうとしてゐる人
も多少はありますからね。

今泉　批評家と畫家がお互ひにニヨボンで
やつて居ては駄目だから、もつと一緒に
本當に協力して仕事をしなければならん
と思ふ。

土方　例へば僕達が或る會合をやつて居
共處へ出席を依頼するやうな場合、文學
者なら大家でも割に氣輕に來て呉れる。
處が有名な畫家なんかは横柄ですね。僕
達が眞面目な會合で話を聞きたいと思つ
て居るのに何といふ人達だと思つたこと
がある。尤も僕がぶつかつたのは洋畫家
だつたのですが。

藤森　そんな處へ出掛けて行くのが恐いの
ぢやありませんか。文學者は畫家とやる
ことが違ふから、それは出るでせう。文
學者は文章を賣くこと、喋べることが稼
業なんだから……

今泉　文學者と文學評論家といふものは詰
り同じ釜の飯を食つて居るのだといふこ
とが言へる。

必ずしもさうは思はれて居ない。

田中　それに美術批評家といふやうなもの
は今まで居たか居ないかやうな
存在だが、日本賢家といふものはちゃん
とした存在を持つて居るのですから……

今泉　それは批評家の無力といふ點にもあ
るのですね。

藤森　残念ながらそれはさうですね。

田中　その點になると文學者の生活の基礎
とはまるきり違ふのですからね。一方は
文展とか何とかいふものがあつて官僚的
な組織の中に自分達の地位がちやんと確
立して居る。尤もそれが又文化的のレベ
ルを低くしてしまつて居るのですが……

今泉　併し賢家だつて天職感を感じて居る
のだから、美術批評家も天職感を感じて、
美術と心中する決心の人がもつと殖えて
來ればいいのですよ。

藤森　それですよ。ところが、さう言つち
やわるいが與太が多いのですからね。

田中　過去には文人賢と批評家とは非常に
密接だつたのですが、今はずつと切離さ
れて居ますね。

今泉　僕は美術批評といふものは一つの文

藝形態としてジャーナリズムの中でちや
んとした一つの形態を持たなければ駄目
だと思ふ。美術批評は賢から離れても獨
り歩きの出來るジャンルを持たなければ
ならぬと思ふ。

田中　今では食つ付き過ぎて居る。

今泉　賢を見ない人には批評は面白くない。

藤森　そいつが困る……

田中　だからそれが大衆雑誌に蚊らないの
だ。

今泉　文藝批評のやうに……。
だから賢を離れても獨り歩き出來る
文藝形態としての、讀物としての作品が
出來て來ればいい。

藤森　兎に角、何もかも、もつと何とかな
らなくちや困りますね。では、これ位の
ところで……（終）

77

大東亞戰爭と海洋思想　座談會 (1)

國民に打開けなかつた
日本海軍の整備力
誇張しないのが建前

大東亞戰下に無敵海軍は史上比類なき戰果を擧げ、日本民族はいまや大東亞共榮圈の建設を指標に海を越えて南方に、また大陸に發展せねばならぬ時代に際會するに至つたが、この大東亞建設は武力戰と並行して文化戰が活潑に展開されねばならない。しかしてその新文化の建設は肇國以來日本民族の本質的にもつところの海洋思想の昂揚に俟つこと大なるに鑑み、本社では、大本營海軍報道部衛田少佐御臨席の下に『大東亞戰爭と海洋思想』と題する座談會を開催した、特に海事思想の普及的役割を有する大日本海洋美術展も大東亞戰を機會に意義、內容が從來に比較し一層重要性を加へてゐるので同展に關聯する諸問題を中心に、汎く海洋文化の創造、海洋畫、海戰畫の確立等について同協會々員海軍報道班員、評論家諸氏の忌憚なき意見を訊いた

座談會の內容

▽猛訓練は海軍ばかりではない
▽報道班員から見た訓練ぶり
▽海洋思想普及をやらねばならぬ
▽海軍を理解し南方に發膨せよ
▽評判のよかつた戰事畫報
▽軍艦を敬遠してをつた
▽描いて貰ひたくないのは一部分
▽立派な海洋畫の生れないわけ
▽德川鎖國政策の及ぼした影響
▽優秀な戰爭畫を描かねばならぬ
▽寫實と記錄畫の問題
▽藝術的作品と記錄的要素
▽日本人の氣魄現はした石刷
▽海戰は簡單に描けない

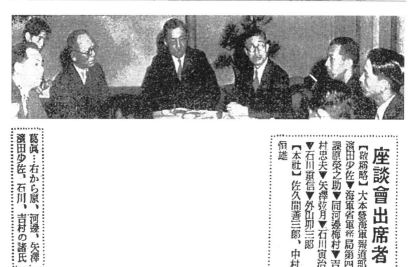

写真：右から原、河邊、矢澤、濱田少佐、石川、吉村の諸氏

座談會出席者
【敬稱略】濱田少佐▼大本營海軍報道部　課原榮之助▼海軍省軍務局第四　村忠夫▼同河邊梅村▼吉　石川重信▼矢澤弦月▼石川寅治　【本社】外山卯三郎　恒雄　佐久間善三郎、中村

佐久間 本日はお忙しいところを有難うございました。武力戰と並行して大東亞の新文化を建設することが急務とされてをりますがその文化建設なるものは、肇國以來日本民族の本質的にもつてゐる海洋思想に海洋思想に立脚した文化の態造と方法、嗜み物だとか、普樂だとかといふことになると思ひますそこで今晩のテーマは、「大東亞戰爭と海洋思想」となつてをりますが廣い意味の海洋文化の諸問題につきいろ〳〵お話を伺ひたいと存じます。また海洋美術展を擔へて考へられます。この大東亞戰爭を機會にその意義なり内容なりが從來とは大分變つて來たのぢやないかと思はれますので、さうしたことにつきましても伺ひたいと思ひます。幸ひ古くからその衝にあたられております石川先生、日本畫の方の矢澤先生などがお見えになりますから、今後どういふ風に海洋美術をやつてゆけばよろしいかといふやうなことも、實際的にお話願ひたいと思ひます。それからところを一つ⋯⋯

今まで海戰の記録といふやうなものが餘り日本にはないといふやうな話でさういふものを作つて行くにはどうしたらよいか、また海洋思想といふものを國民一般に普及させるにはどうしたらよいか、殊に第二國民に海洋思想を普及する方法、讀み物だとか、美術だとか、普樂だとか、さういふやうな廣い意味の文化万般にも觸れていたく心算でをります。先づ最初に濱田少佐にお話ひして海軍の訓練のことをお話しひたいと存じます。このことはあまり一般的には知られてないようで國民はハワイ眞珠灣における戰果で海軍魂の偉大さ、強さをしみじみ感じたのではないかと思ひます近頃訓練といふ言葉がはやり出しましたが、海軍訓練の力にびつくりしたからです。美術家もその訓練で精神と技術を磨いならば、今までにないやうな名作が生れるんぢやないかと考へますから本當のところを一つ⋯⋯

猛訓練は海軍ばかりではなからう

●濱田少佐●　海軍におきましては今日まで、國民に海軍がどういふことをやつてゐるか、どの程度に日本の海軍は整備してゐるかといつたやうなことを打開けてなかつたんですね。蓋をしてをつたわけです。外國の行き方と日本の行き方といろ〳〵あるわけですけれども、むしろやつてゐる以上にこれを誇張して言ふ方法と、日本みたいに逆に小さく知らしておくといつた行き方とがあるだらうと思ふんです。日本のはうは餘り誇張しない方面の行き方を今日まで探つてをつたわけです。それで、いやアメリカあたりは少し誤算があつたのぢやないかと思ひますし、またいつも向ふの方面には相當進歩してゐると、向ふはどつちかといふと非常に開けつ放しなものですから、まあ日本の國民においても心配されるところがあつたわけです。われ〳〵としても向ふの方がよく入つて來て居るし、油斷してはいかんといつたやうな觀念で訓練をやつてゐるわけですが、まあもう少し私は國民に知らして責めてをつたといふわけでもなからうと私は思ふのでございます。しかしまあ今までどの程度まで知らせるからといふことは非常な問題でして、それは非常にむづかしいのです。その限界がたとへば航空母艦の甲板の上を飛び出す寫眞なんかと今度のハワイの作戰について初めて發表したし、映畫でもやりましたし、われ〳〵のところにあります月火水木金といふ……でも相當國民に見せたら喜ばれるのぢやないかといふやうなものが相當あるのでございます。ところが、それがよく引掛りまして、決してアメリカの海軍に負けない以上のものがあるといふぐらゐの自信を持つてゐるのですがさういつたことは言へないといふことで、さういふやうな憾みがあるのでございます。しかし、海軍の訓練で特に猛訓練をやつたといふことはこれは海軍ばかりでなくして陸軍でもやつてゐられるのでありまして、海軍だけが特に猛訓練をやつてゐるといふわけでもなからうと私は思ふのでございます。それはとにかく、きつうございます。

●佐久間●　晝夜のはうが苦しくて戰爭になつたはうがむしろ樂にやられるといふやうなことを聞きましたが……

●外山●　それはどうも秘密らしいな。

●濱田少佐●　しかし海軍の訓練と申しましても、それはもう三日も四日も殆ど晝夜ブッ通し演習をやることもあるのでございます。そこで申しますとすれば、演習で太平洋に來出しますともう日曜だらうが何だらうが演習をやつてゐるのですから、またその代り港に行けば月曜日であらうが水曜日であらうが休養をとる時もある。まあ人に見られないところで訓練いたしてをりますから、どういふ訓練をしてゐるかおわかりにならんと思ふんですが……

●佐久間●　しかしその訓練がやはり獨特なものぢやないかと、そこを聽きたいんですけれども……

●濱田少佐●　それは、さういつたことは艦隊の主力あたりがまだ戰爭してをりませんから、これなんか本當に退屈してゐるだらうと思ひます。たとへばハワイの入口あたりに入つてゐる潛水艦とかいふのは、ずつと潛つてゐたりしますから、まかり間違へば本當に爆雷を打ち込まれるのですから……。

●佐久間　何か一つそれについてお話を……

報道班員から見た訓練ぶり

石川（重）　さういふ點は――私餘計なことを言ふやうですが、一番暑いところですな。そこの銃劒術をやるんです。それは他人が見て實に猛訓練ですな、さうかと思ふと、あるところでは午前三時が總員起しなんです。寢る時間が四時の時がある。あるところへ行きますと訓練によつてさういふ其合になるわけなんですね。私等ビックリしましたよ。報道班員として行きまして、時間の觀念がピンと來ないものですからこれはこの調子で一月もゐたら僕等參つてしまふナと思ふふくらんなんです。

石川重信氏

濱田少佐　海洋思想の普及と申しますと……？

外山　前に何か海洋思想普及部だとか、普及會だとかいふところがございましたですね。あゝいふものが今はございませんか。

海洋思想普及をやらねばならぬ

濱田少佐　海軍部内に軍事普及部といふ、あれが一番初めは軍事普及部委員會といつたのが、たい普及部となりまして、それから軍務第四課といふのが出來まして、今はその軍務第四課でやつてゐるわけなんです。軍務第四課といふのは海事思想の啓發宣傳をやつてんですが、もう演習も殆ど戰鬪と同じことでございますな。

濱田少佐　海洋思想の普及といふことはどういふやうにおやりになるのでせうか。

三時に起きましてそれから演習なんです。しかもこれは戰事の合間にですな。それは陸戰隊でさうなんですが、もう演習も殆ど戰鬪と同じことでございますな。

濱田少佐　海洋思想の普及と申しますと、海事思想と申しますか勝たにやいかんといつたやうな關係から、先程も申しましたに秘密々々で隱してをりましたけれども、もうこゝまで漕ぎつけますれば、あとは海軍といふものを十分理解して貰はなくちやいかんと思ひます。船に弱いから、さういつたことはもうこれからは言へんのぢやないかと思ひます。今までみたいに朝鮮海峡を渡れば大陸にゆけるといつたやうな氣持では、これから先は到底發展は望めないと思ひます。船に弱いからくちやならんことであります、十分理解して貰はなくちやいかん、ふとひらびらりひらにおえねばならん、戰に發展しようと思へばひらびらりひらに作戰し、あゝいふに秘密々々で隱してをりましたけれども、もうこゝまで漕ぎつけますれば、あとは海軍といふものを十分理解して貰はなくちやいかんし、それには海軍といふものを理解して貰って南にドン/\發展するとか、南へ發展したいといふ希望を持って貰ふにやいかんと思ふのです。結局戰事する場面においては軍艦が大切になりますけれども、これが、片ついた暁には一般の船舶でございますね。かういふものを認識して貰はなければいかんのぢやないかと思ひます。あゝさういふ海事思想といつたものの一般吹には

海軍を理解南方に發展せよ

外山　何だか私達――遠くにゐてよくわからないのですけれどもラジオや新聞で承ってをりますまあいろ/\發表していたゞくのですが、もっと子供達や一般の者に海軍全般についての何かさういふ關聯はもう少し欲しいやうな氣がするのです。

濱田少佐

濱田少佐　今までは、どうしても勝たにやいかんといつたやうな關係から、先程も申しましたに秘密々々で隱してをりましたけれども、もうこゝまで漕ぎつけますれば、あとは海軍といふものを十分理解して貰はなくちやいかん

どうしても繪畫とか、映畫とか雜誌とかいつたものが認識を深めるといふことが必要だらうと思ふんです。

外山　私達子供のときに、海國少年とかいふ雜誌がございまして、それに有名な樺山といふ人のペン畫が何か非常に親しみがあつてあれを見るために發賣出るのを待つて買つたもんですが、今の子供にもあゝいふ船や海に親しみもつてアッピールするものが欲しいと思ふんですけれども……。

濱田少佐　まあ、これは諸先生方を前にして私が申上げるのは鳥滸がましいと思ふのですが、今までの雜誌なりいろんなものを見ましても、日本におきましては海軍を取扱つてゐるといふものは、雜誌あたりの挿繪ぐらゐのものでないかと思ふ……

外山　さうでございますね。濱田少佐　要するに海軍を取扱つた美術としての繪畫といふもの

は餘りなかつたのぢやないか。前の滿洲事變とか、或は日支事變以來からだん〳〵取扱はれて來たんぢやないかと思ふんですね、遡つてこの前私は博文館で日露戰爭時分の畫報を見たんですが、なか〳〵面白いものがございますね。

評判のよかつた
戰事畫報

石川　あの頃は戰時畫報といふものがありまして矢野龍溪と國木田獨歩さんとかが編輯して盛んに出したものです。

矢澤　あれは博文館ぢやないですか。

石川　いや博文館ぢやない、あれはね。軍事畫報といふものを軍事畫報社で發行したんですよ、つまり雜誌の體裁で發行したのです。そこへ持つて來て日露戰爭が始まつたんですよ。それで軍事畫報といふ標題で毎月一回發行して、それを戰事

畫報と改題したんです。さうして

石川寅治氏

戰事畫報といふものが唯一の畫報であつたわけです。それで私の方がよかつたわけですから、割に評判よかつたものですね。とにかく忙しいんです。月に二回ですからね。その時に盛んに描きましたのが、今故人になつて滿谷國四郎といふ人とその他四五人の人がやつたんですが、小杉未醒君などはその時には戰地に行つたはうなんです戰地に行つて盛んに種を送つて來まして、從軍畫家といふものを派遣しまして、それは若手の大いに元氣をゝりましたが、その時にはスケッチと小杉獨得の飄逸の翻譯に懇意式に描いて歩く連中は、安蘭に居据つて催促の原稿が出來ないでね。それを督促して夜明けまでだとか〳〵といふ譯です。締切締切がよかつたわけなんですが、描くはうはまた徹夜して描いてるわけなんです。私などそうしたけれども、三晝夜續けに描いたことがある（笑聲）

外山　面白いですね。

のい〴〵ところの連中を何人か社から派遣して、從軍するんでさうすると向ふから種を送つて來るんです。さうして毎月二回編輯會議をやりまして、その材料と新聞から編輯會議をやるわけです。さうしてわれ〳〵なんぞはそれをやつたりして、さうして繪を畫く

●石川　その畫稿があるんだらうと憨ふのですが、それを見たら面白いだらうと憨ふんです。それはみんな一色藍で描いたのですよ

●外山　さうですか。しかしあれは色の着いたのもありますね。色刷りになつたのが……。

●石川　色の着いたのもありますけれども、そのときにさういふ版がうまく出來なかつたので、みんなアミ目の版でねーーやつたもんですよ。どうも……。それで、それが大變に評判であつたものだから、ほかに續々いろいろの絵が出來たんです。

軍艦を敬遠して をつた

●佐久間　玩具なんかもないさうですね。いつか安田毅彦先生にお目にか〜つたら、玩具や、軍艦は小さい時から好きだが、模型は少ないといつてをりました。そのとき先生は軍艦の構造美を讃歎してまるで艦隊が通つてゐる偉大な生物に似てると話してゐました。

●外山　さういふものが欲しいものですな。

●石川　それはやつばり近頃の軍艦ですか。

●佐久間　大體において軍艦の玩具といふのはないさうですね。

●濱田少佐　さうですね。この頃町の玩具屋にタンクとか裝甲車の玩具はチョク〜見ますけれども船といふのは殆どないやうですね

●佐久間　軍艦も出したつてさう惡くないんでせう。

●濱田少佐　惡くないでせう、玩具なら。

●石川　一體軍艦などは、先程のお話の如く非常に秘密になつてをつたもんだから……。

●外山　寫眞するといけないわけですね。

あるのは南蠻船のモデルシップくらゐなものぢやないですか。

●外山　なるほど少いやうですね

●石川　傾きがたしかにあつた。例へば船を描いてみようと思つても、軍艦はやめるといふ風に――。それはどうも全く怖かつたです。若し間違つて叱られるのは困るから……。

なるたけさういふことに近づかないやうに思はれますですね。(笑聲)さういふ傾向がたしかにあつた。

●外山　さういふことに對しては如何でございませうか。或る程度まで取扱へるのでございませうか。

●石川　繪を描く者も非常に恐れをなして敬遠してをつたんですね。

●外山　それは石川先生のお話御尤で、各級にどうも忌避してゐるやうな傾向があるんかといふやうにも思はれますですね。

●石川　私實は長門に乘つたことがあるんです。そのときに館山から清水まで乘せて貰つたことがあるんです。そのときに艦上で描いてゐかいつたら、何處でも描いてもいいといふやうな艦長のお話です。あちこち描いて、その時にやつばり今のお話のやうな注意を受けたわけなんです。さうして、向ふの主礎を描いていゝかと言つたら、それはいゝんだ、いゝんだけれども、主礎のあるところはわからないやうにお描きなさい、といふわけです。それで盛んに描いたんですよ。その時に何人か乘つてゐたもんだから、銘々勝手。――しかし

描いて貰ひたくな いのは一部分

●濱田少佐　描いて頂きたくないといふ部分はホンの一部でございまして、そこをよく丁解して頂けば差支へないんでございます。

●石川　さういつたことを畫家のお話にもう少し親切に知らせて頂くところになつてこ〜を描いて〜いいくらゐやうにされたいものだと憨ふのですね。よくわからんのです、實といつても、そこがいつから詰まらんところぢや、われわれのはうで描かんものですから、それでマ

ア構はず描けといふやうなことで
あったのですが、一番最後に艦を
離れる時に、それを見せろといふ
ことになつて、それからずつとそ
れを見て貰つた。さうしたらどこ
も別にぞ都合なところがなかった
のです。大體聞かせて貰つて戡ら
か豫備知識を得てからやつたもん
だからね。だからさういふ風にゆ
けば私は差支へないものだらうと
思ふんですがね。それでないとチ
ャットも、わからんといふことに
づけないといふことですね。結局近
ふんですな。

外山　それはさうですね。

石川　さうすると、どうも軍艦
などに對してやつぱり親しみが湧
いんですよ。マア今度のやうに戡
爭でもやつてどん〴〵いろんな戡
果を擧げるやうになると非常に注
目しますけれども以前にはどうも
どんなことやらさつぱりわ
からん。（笑聲）

佐久間　これは少し固くなるお
話になるかも知れませんが、吉村

先生、何か一つ昔の海洋に關する
——先生は歴史畫をお描きになる
ので、歴史的にみたお話を一つ伺
ひたいと思ひますがどうでせう。

立派な海洋畫の生
れないわけ

矢澤　吉村さんに後でさういふ
話をして頂いて、私の考へたこと
をちよつと申上げます。日本の彫
畫はぐるりと海で取卷かれてをり
ながら、昔から海洋畫といふやう
なものが餘りなかったと思ふ。ど
らいふわけでさう大したものがな
かったらういふことを思つて疑
間を持つてゐるんですが、それは
古くなかつたと同時に明治から今
日にかけても大した海洋畫といふ
ものがなかつたやうな状態です。
けれども、海軍は英米を相手にし
てやる時期があるといふやうなわ
けで猛訓練をさうですが、また戡
果の秘密を保たれてやつて來られ
たのだ、なほ一般に海軍のことな
ど談誌もされなかったのでせうけ

れども、政府そのものも、日本で
南洋の方に進出してゆくといふや
うなことも餘りやられてゐなかつ
たために、海洋について一般に
あまり關心を持つてゐなかつたの
ぢやないでせうかね。

外山　それは確にさうですね。

濱田少佐　それは確にあります
ね。

矢澤　だから海軍に對しては、
これは私だけの想像なんですけれ
ども、戡では英米に對して今日あ
ることを豫期して猛訓練をされる
と同時に、黙々として寶行して今
常に秘密を守られて今日のやうな
戡果を擧げられたといふのは、こ
れはもう勿論なことで、またその
ために秘密を保たれて、日本人で
さへも海軍の內容など少しも知ら

矢澤弦月氏

德川鎖國政策の
及ぼした影響

濱田少佐　それは何といつても
德川三百年の鎖國政策といふもの
か非常に廐因してゐるのでありま
して……。

外山　それはさうでせうと思ひ
ます。ちようど以前の御朱印船の
華やかな時代とか、八幡船の出た
時代。その當時のものが、大きな
屏風になつて殘つてをりますし、
神社や佛閣の繪馬が、殆ど住吉船
や朱印船の額が上つてゐることを
見ても、ずいぶん以前のものは描
かれてゐたといふことが、實なん
でございませ。やつぱり德川政
府の海洋に出てはいけないといふ
政策が根柢になつてさういふこと
になつたんでございませんね。

なかつたのだから——軍艦に對し
てもさうでしたが、しかし今日
となつては、差文へない範圍にお
いてもう少し知らせて頂くと、作
家もそれに對して關心が出て來る
んぢやないかと思ひます

河邊　二千六百年記念の海圖を引合に出しませうか。（河邊比この時二千六百年記念海圖を壁に據げる）

濱田少佐　よく引合に出されるのですが、子守唄ですね。日本は島國でありながら、子守唄はまるで大陸的な歌でございませう。山越えて里越えて、野を越えて、何とかといふやうな。ちよつと行けばコツンと山に突當るやうなところで……その點英國あたりの子守唄といふのは非常に海洋國民らしい子守唄ですね。

優秀な戰爭畫を描かねばならぬ

外山　先程石川先生のお話の明治の諜報でございますね。あの時代の諜報は、寫眞も十分發達してをりませんし、ニュース映畫もまたない時代ですから、諜報が非常に重大な役をやつたといふことはこれは當然なわけでございますが、今日のやうに寫眞もあり、報道ニュース映畫もあり、報道機關はもう實に迅速に而も優秀なものが出來ました以上、今後の美術家の分野は、前のやうな寫生風の報道でなしに、本格的なものでドン〳〵出して頂きたい、かう思ふんですがね。

石川　これから私は記録畫としての戰爭畫の最も優秀なものが生れて來なくちやならないと思ふんですがね。今までのやうな部分的な熊優繪畫でなくして、本當に後世に殘されるやうな非常に豪壯な、さうして記録の立派なものがどうしても出て來なくては、これは日本畫としても洋畫としても同じことであらうと思ふんですがね。

外山　さういふ仕事を海洋美術で大いにやつて頂きたいと思ふですが……。

石川　それについては、洋畫の戰爭を描くといふことになると、さういふ描き方には出來ませんわ。元來そういふ方向があつたんですね。一個藝術といふものを、餘りに藝術に懲つてしまつて、たとへば繪畫にしても常り前の寫眞の繪では面白くない、どうしてこまでもやつばり寫實主義でゆかなきやならんといふことは、記録畫としての生命だと思ふんだ。それを記録的な繪畫として描くといふことは、或はまたいろいろにそれをいはゆる藝術化して、凝つたものにしないといけない、それでもつて繪畫といふものゝ價値が低くなるものとは考へられないんだ。

吉村　私も同感ですよ、實際その監修分に考へられねばならないこと…思ひます。特に日本畫では大事なことだと思ふですよ。記録的だからといつて何も徹頭徹尾說明に終始しなくちやならないといふ理窟もない。殊に私も支那前線に行つて見たし又今度戰爭畫を描いて見たら先きのお話の知識がないもんだから、こゝを描くといちやいけないから、あゝやつちやいけないから、こゝが違つてるのか、合つてるのか、といふやうなことを描く時に非常に氣に病んだものですが、その

寫眞と記録畫の問題

外山　それはありますね。

石川　寫眞といふこと、寫生といふことは繪畫のうちから言つて程度の高いものゝちやないといふふやうに考へられた時があつたんですね。それだもんだから、若い、まだ寫生の力もないのが、まがつたやうなものを描くと、それをまた藝術的なものなどゝも面白い〳〵といつて煽てた、藝術的な觀察を下し得る場合だつてあるんだし、記録的だからといつて何も徹頭徹尾說明に終始しなくちやならないといふ理窟もない。捉へる場所によつてそれが藝術的に劣るといふ理窟も一つもない。

外山　それはたしかにあるんだ。

石川　それがまあ最近かういふ戰爭になつて來て、かくいふ記録畫を描くといふことになると、さういふ描き方には出來ませんわ。

外山　それはさうですね。

石川　到底出來ない。それはど

知識があればゝ非常に藝術的な見方の出來るやうに描きたいといふ場所を捉へ得るやうになると思ふし、またそんな場酘は幾らでもあると思ふのです。だから、記録的である

石川　それはさう思ふやうに今まで靄いてゐたやうな態度では出來ないと思ふのです。非常に豫備知識も變りますし、また或るものについて徹底的な鑑賞力、さういふ實伎を具へた人でないといへない。さうしてまたそれを綜合した非常に大きな頭腦を要するものだらうといふんですがね。それがあって初めて出來るもんぢやないと私は思ふ。

外山　それは御尤もですね。今お話のいろんな非意實なものが流行り過ぎたといふお話に對しては私も贊成ですが、それは一應日本人の性格にも罪があるんで、

氏夫思村吉

氏郎三卯山外

藝術的作品と記録的な要素

吉村　確にむづかしいことです。然し記録的な要素を含んだ藝術的な作品を作る處まで行つて初めてよい戰爭畫といはれることにな

石川　それはしかし非常にむづかしいことです。ただ描く人が記録的に劣るといふやうなことは全然考へられないと思ひます。藝術的なものをつくるといふことに骨折があるといふだけのことです。

ものがあるべきなんだ、また當然なくちやならんのですが、日本人はどうも一つの流行が出來ると、猫も杓子も同じことをやらないと氣が濟まんと思ふやうに、シヨールが一つ流行り出すと、そのシヨールを誰でも彼でもやるやうに、どうも一樣性の性格があり過ぎるところに缺陷ぢやないかと思ふんです。これは批評家もいけなければ畫家も責任があるのですが一般に國民の惡い習癖だらうと思ふんです。これは大いに是正して大いに歷史畫も奬勵し、また表現的な變つたものもあつていゝと時に、今仰せられた記錄――記録畫も自然的な寫實だけぢやなしに、個性的ないろんな新しい方法をつかつた作圖も欲しいと思ふですね。さういふことがいろいろあるためには、必ずしも寫眞だけでなしに、ほかの構圖的なものがやつぱりなくてはいけないのぢやないかと思ふんです。さう

日本人の氣魄を現はした石刷

河邊　私はこの海國日本圖繪をつくつた時に、神武天皇の船出から、ずつと水師發達時代から蒙古襲來と、蒙古襲來のところに來た時代に、面白いものを神戶に軍船ばかり調べてみた時に、そこに石刷になつたものを見たんですが、これは蒙古襲來の時に、誰がつくつたものかわからないんですが、とにかく一尺五寸の幅二尺くらゐの石の面に大髏鯛を引つ抱いて烏帽子を冠つてやつて居るものですが、そのこのえびす樣は裸體なんですがそれがこのえびす樣といふと大髏鯛を引つ抱いて鳥帽子を冠つて居る樣です。えびす樣といへて帽子を冠つてをります。さうして裸馬に乘つて鯛を引つ抱へて椅子も冠つてをりません。さうして荒海の上を馬に乘つて驅つ

河邊梅村氏

てゆくのです。その題目は、日本の水軍救援にゆくところなんですね。それを見た瞬間に、蒙古の船をやつつけにゆくところですね。それを見た瞬間に、記録畫でもないし、嚴密な意味で立派な繪でもないんです、ないんですけれども、何か素朴な、日本人がその繪を見て、さういふ氣持にならなけりゃならんやうな、自然にさういふ氣持が出て來るやうな繪なんです。美術的な立場から言つたら低いかも知れません。しかしそこに現はれたトタンに、ハア、この時に土着民の一般が、何としても蒙古をやつつけなくちやならんといふ氣持が現はれて、にびす樣を裸にしたその繪を見て、さういふ氣持を我らもつといふこと——これはまさに前古未曾有なんです。(笑聲)——さういふことが感じられるんです。さうしてそこ

に太陽が輝やいてゐるのですよ。子供の描くやうな太陽ですけれども……。それは石に二分くらゐの太い線で彫つてあるものなんです。

外山 それは現物と同じものなんですね。

河邊 現物はないんです。石刷にしたものが特に見つかつたんです。

外山 やつぱりさういふものも一つの戰爭畫として重要な役割をするのですから鳥瞰だけがいいとは言へない、いろんなものがやつばりなくちやいけないといふことになるわけですね。

海戰は簡單には描けない

石川（重）それはまあ抽象的な表現もあるわけですね。たゞ、私が考へますが、戰なる海洋美術といふのは、さつきから石川先生、外山さんから仰しやつたやうに、今度の大東亞戰における海戰記録畫といふのは、本當に古典的な寫實一方で描

う思ひました。たゞ單なる海洋の風景、或は海洋思想のための海洋美術とか、さういふもの、それに美術家なり或は映畫なりで實際は讚家なり或は映畫なりで實際は太平洋或は北はカムチヤツカでも行けば、それだけ藝術家は感受性があるわけですから、まあ表現の仕樣があるだらうと思ふんです。ところが、海戰となるとさういふ具合に徹戰にいかないだらうと思ふんです。私は空襲を或るところで九十回ばかり受けてゐるますけれども、この時に海上に上る水柱といふものが、實際は火柱なんです。水ぢやないんであります。アメリカの櫻島も、さうですが、濠洲のも殆ど火柱なんです。

吉村 海へ落ちたのが……？

石川（重）海へ落ちたのは火柱と黑い煙と一緒に出て來ます。水柱といふのは、要するに火が消えた水の殘つたときの話なんです。

濱田少佐 相當高いものですか

ら、だからこの頃描いてをられる水柱の高さといふものはあれはもう少し訂正してもらふ必要がある

大東亞戰爭と海洋思想

座談會

（2）

協同制作が必要だ

青史に輝やかしい不朽の聖戰畫を
全世界に向つて示せ

┌─────── 内容 ───────┐

△描くに困難な現場の狀況△深刻な藝術的表現が出來る△團結して組織だつた仕事をやれ△畫家の觀察は水兵さんと同じ△從軍して澤山のデッサンを發表せよ△寫眞やデッサン集の必要△協同の力で偉大な記錄を作りたい△日本畫の繪具をどうするか△日本畫家は冒險張になつてゐる△海洋美術の認識は高まつて來た△舊體制的な觀念が去つてゐない△從軍日本畫家の評判はよかつた△戰爭する日本人の氣持をどう現すか△藝術するには憧險が本になる△飛行機上から描く苦心

└────────────────────┘

座談會出席者

【敬稱略】
濱田少佐▲大本營海軍報道部
原榮之助▲海軍省軍務局第四課
村忠夫▼矢澤弦月▲同河邊梅村▲吉
石川寅治▲石川恒治
佐久間善三郎、中村恒雄
外 卯三郎【本社】

描くに困難な現地の状況

石川（重）……（二十字削除）現地の報道班員の絵が實際だと思ふんですが。こちらで想像して畫かれた繪といふものは大體マストの三倍ぐらゐの高さの水柱です。だから現地で書かれた報道班員のものと大分違ふんです。……（三十八字削除）

石川　その火の柱の色はどんな色ですか。

矢澤　最初さらいふ色が出てあとはあゐいふ水が殘るんですかして。一番先のはうがオレンヂ色でございます。バーミリオンとカドミュームオレンヂ色でございます。

石川重信氏

石川（重）水が上のはうにあるのです。水のところだけ白くなりまして、その上に煙が出てきますがそれは殆ど落ちた瞬間ですが……

石川（重）ハア、そんなに殘りませんで、やっぱり圓いのでありますが。さういふ狀態でありますけれども、そこには音が非常に輻輳して來ます。それはもう美術家でけどもさうしても——機銃、或はこつちから機銃も射ちますし、音と視覺から訴へるのを一緒に出さうと思ふのですから、これは非常にむづかしい仕事だと思ひます。

外山　それはさうですね。しかしさういふものも大いに……

石川（重）大いに研究してやるのが藝術家の使命ですね。

深刻な藝術的表現が出來る

吉□　さういふものを實際に見て、記録としてといって如何にも藝術の閾外のやうに取扱ふはない

で、それを實際に經驗してみればまた藝術的な觀察を下せるのかと思ふんです。それは藝術的に藝術的な技術は勿論ですけれども、藝——記録は勿論ですけれども、むしろ深刻な藝術的表現が出來ると思ひます。

外山　それは絶對にならない。

——たしかにさうです。そんなことを言ふとすれば、エジプト以來の壁つてる美術は全部記録なんで、一體この頃痛切に感じるのは、繪を讀む意義ですね。つまり繪をば讀む意義がなければ美術史をやれないわけです。さういふ意味において寫生なんて決してないといふべきことはもうないんで、みんな立派な藝術で、さういふことも考へる必要もないんです。それでもっとドンドン發表して頂けばいゝと思ふんです。ただ惜しいのは、もう行って來られた方が多勢ありますが、それをもっとタブローの仕事をして欲しいといふのがわれ〱の希望なんです。

石川（重）それを短時日でやる

のは八方飛び廻ってさういふ材料をウンと集めて頂かなくちやならんと思ふのです。

佐久間　だけれども、かういふ説もあります。戰爭中に立派な記録畫を殘しておくものをつくらないと今やってる最中にいゝものをつくらぬとあとになると熱がさめて來ぬと今やってる最中に駄目だといふ。

矢澤　兩方だらね。

石川（重）兩方ですね。

團結して組織だった仕事をやれ

外山卯三郎氏

外山　それで大變失禮ですが、先程石川先輩治生が言はれました明治の黎明の時のやうに、從軍畫家と、こっちに撮へてをやる人と、さういふやうに今度の組織も、もう少し組ローの仕事をやる人と、さういふやうに撮へてをつてタブローの仕事をやる人と……

濱田　それは必要でございますね。

外山　どうもそれがバラバラになるやうで……。

石川　命がけの、血の出るやうな材料が豐富に集まって來ないとございます。まあさういふ材料して沖までゆきまして描くんでといふので、舟艇に乗せて頂きまところには、私は後から報道班員として第一回に行った場所なんですが、そこの場所なんぞは大變ところであります。……（二十二字削除）澁が相當ひどいのでございます。

ところには、これはやっぱり弘まらんものぢやない。それは石川さんが一旦行かれて歸って來られて海軍の方で報告なされても、その儘ではなれば、これを海洋美術協會といふやうな母體があって、この會員の人の知識なり經驗なりをもってまとめるといふやうな組織がやっぱり作るといふやうな組織がやっぱりりなくちゃいけないのぢやないかと思ふんです。

石川（重）實は一戰鬪が劇しくて、海軍でも一番精魂を盡して戰ったところは、非常に美術的に言ってもいゝところなんです。

畫家の觀察は水兵さんと違ふ

石川（重）それを私等は描きたゝどうだといって、繪描きの見方はどうだといって、こゝはどうだ、この彈の見方と、兵隊さんの見た彈の見方と、僕等の見るものは非常に色とか何とか美しく考へるのです。さうでなしに、海軍の水兵さんとか將校の方が見るものは、非常に秘學的に、速度とか何とから來たものなんです。まあそれだけ違ふのだなあと思って私はびっくりしましたのですが、今度の大東亞戰爭の評鑑畫、或は海洋美術といふものは、大體今度の大東亞戰爭の評鑑畫、忽ちにして阿修羅に化するといふことがあったところが、き申上げたやうに、スコールがあって、それで、今まで平靜であったところがやっと鏡前上陸の地が見つかるわけなんです。それで、そこへみんな武裝して上るわけなんです。さういふ時にはもう天候なんか絕對に問題にしないんです。たとへ

山ゞ　それはさうでございませう。

濱田　唯雄徴くらゐは出來るものぢやない。

外山　それはさうです。

石川　といふので、舟艇に乗せて描いて頂きました——（六十三字削除）水兵さんの話とでですか、神經を使つた繪を描きますが、私は三週間ぢやないですか、神經を使つたり、水兵さんは平氣でましたが、何しろ上下にからなるやうなところへどを吐きながらそれを描いてなんでございますが、私にも相當強いとろやないと思ひまして、こゝはからやうで、それを見せると、これはからやうで、あそこはあゝだといって敬へて頂くのです。アメリカの曳光彈だの

高角砲だの、さういふものを——私はアメリカの曳光彈を見て來ましたのですが、こゝはどうだ、この

一途に肉彈ですね。あるところで
は、部隊長の命令で彈を抜けとい
ふ命令があるんです。それでたゞ
肉彈肉彈で上つてゆくんです。
それで敵前上陸するために何時間
と掛るところもあるんでございま
すが、何といひますか、さういふ
場合には天候だとか、そこらの風
景なんかもうに實に問題ぢやない
んでございます。ですから、マア
普通の海洋美術といふのは……

外山　それはさうでせう。そん
な餘裕はないんでせう。

吉村　目的が違ふんですから
ね。

從軍して澤山のデッサンを發表せよ

石川（重）全然違ふわけです。
私等考へましたのは報道班員で行
つたのですが、さういふ迫力のあ
る仕事をやりたいと思つたのです
が何度も描いては消し、描いたり
消しやつてをりますけれども、そ
れはもう自分の見た半分も出ない
んですな。

方といふものが、ある枠内に狭め
られてるといふ嫌もあるんぢや
ないでせうか。

外山　ありますね。

河邊　そこで海軍の作戰行動、
これを繪畫化しようといふことは
さういふ狭められた藝術的な觀方
ぢやないと思ふんです。

石川（重）それは或る場所に敵
前上陸しまして、實際の場面を見
ますと、さういふ絢爛なんか問題
ぢやないです。それは餘りにも偉
大なる戰爭――といひますね。
といひますかやり合ひといふもの
は、さういふ絢爛なんか一遍に消
してしまひますね。

外山　それは常然なことです。
それはしかし拘泥はり過ぎるんぢ
やないでせうか、ナポレオンのモ

●
河邊　大體今までの藝術的な觀

河邊梅村氏

スコー攻略戰に從軍したアルベー
ル・アダムスといふ人がゐるんで
すが、それが從事して丹念に鉛筆
で描いたのが大きな畫集になつ
てゐて稀觀本になつてゐます。そ
れが元になつて各國の繪かきはル
ーブルの美術館の作品を臨絶模
作してゐる、かういふことともあ
るのですから、やつぱり日本で從軍
される畫家もなるべく澤山鉛筆の
デッサンをして頂いて、これを發
表して頂いて、他の畫家それを
使つてつくつて頂いていゝと思ふ
んです。

石川（重）さういふことは非常に必
要だと思ひますね。

外山　かういふ點同心が比較的
日本人に足りないのぢやないか。

寫眞やデッサン集の必要

濱田少佐　いまいろ／＼お話を
承つたのですが、われ／＼のはう
では、寫眞をいろ／＼集めて寫眞
帖みたいなものを編纂しようかと

いふ考へがございますが、繪畫の
部面におきましても、さういふデ
ッサン、スケッチなりを一つ本當
の前線から生れて來た記録畫か何
か集める方法を……

外山　それは是非欲しいと思ひ
ます。

濱田少佐　それは將來非常に貴
重なものぢやないかと思ひます
これは非常にいゝ御意見を承りま
した。これはわれ／＼のはうから
も出てをられる報道班員の作品を
蒐輯して置きたいと思ひますね。

外山　それから、いま濱田少佐
がお話の寫眞ですね。これも實は
私は是非お願ひしたいと思つて腹
案を持つて參りましたのですが、
今まで片々とグラフ雑誌やいろん
な雑誌に發表して頂いたこの寫眞
を編纂のときに、一つ業術家の手
を入れて頂きたい、といふのが私の希
望なんでございますが、これは海
軍のはうの軍事的な御意見が勿論
主になることでございませうが、

それもう一つ綺麗に、しかも後世に殘して、こんな立派なものが編纂されたかといふやうな——これは私は記念碑が幾つも出來ていくよりももつと大きな力があるんぢやないか、かういふ風に考へられるのでございますが、同時に外地にをられる方々にも何處へでも携帯出來るのでございますから、これは日本の海洋思想のためといふだけぢやなしに、日本の威力を海外に知らせるといふためにも非常に大事なことぢやないかと思はれるのでございますが……

濱田少佐 まあ先程石川先生のお話になりました通り、日露戰爭時代には、犬いに國民に知らせる程度のものだつたらうと思ひますが、これから先は、東亞共榮圈だけでなく、全世界にこの戰果を知らせ、將來各國にもあの大東亞戰爭はかういふ狀況であつたといふことを知らさなくちやならないふことになります。勿論この大東亞共榮圈にも知らさにや、いかんといふことになりま

濱田少佐

すと、海軍の方面においても相當

協調の力で偉大な記錄を作りたい

石川 さういふ風に恥しくないものが何處へ出してもいといふ風に思ひますわけなんですがね。

するのには、とてもこれは個人の美術家では出來ないのです。それだから先程もお話した如く、畫家なら畫家が、やつぱり協同しなちや出來ないと思ひます。

ダ山、畫家だけでは出來ませんや……。

河邊 畫家だけでは出來ませんなぜかといふと、軍艦といふやつて、飛行機にしてもさうですが非常に科學的ですからね。

石川 私思ふに、とにかく今日

まで畫家であつても餘り個人的な仕事に行き過ぎてゐると思ふんださうすると、その人の豐かな趣味は濃厚に出るかも知れんけれども話された寫眞集と同時にさういふ仕事が非常に小さくなつてゐる。それを今度のやうな國家的の犬いなる仕事をしようと思へば、やつばり銘々に特長のある優れた仕事を持つて來て、それからまた後方で集めて貰つて、それを纒め立派な戰爭畫といふやうなことも出來る。さういふ風になつて來ればそこに一つの協力された仕事が出來上るのですが、さういつたやうな仕事がなくなつてゐるのでございますから、さういふやつを初め馭目かと思つて來て、さうして歸つてそれを自分が大きなものに描くなり何なりといふことはなかく出來

ないと思ふ。

外山 さういふ意味で、今のデッサン集を同時に、濱田少佐のお話された寫眞集が同時にさういふ役目を勸める意味ででも出て欲しいと思ふのでございますがね。同時にですね。その寫眞がやはり美術だと私は思ふのでございますがね。日本では割合に輕蔑されてをりますけれども、これは大いに尊重しなくちやならないと思ふので、ございます。それでも美術家のばらないといふふのが私の希望なんですが……。

濱田少佐 私は寫眞を勸用して入つたやうなこともあるのでございますが、たとへば寫眞を燒きましてそれを初めて寫眞の係としてさういふ材料を集められるだけ集めて貰つて、本當に深刻な、現地の簡単に申せば、いはゆる第一線に出た方は、とうしても大きなものは出來ないと思ふ。それで方法としては一つのものに縮めあげてしまはなければ、ならないと思ふのでございます。それへ加へて頂きたいといふのが人物あたりでも時間が足らずに薄くなつてゐるのでございますが、さういふやつを初め馭目かと思つてからふく時間が足らずに薄くなつてゐるのでございますが、ちやつを初め馭目かと思つて捨てやうと思つて殘してた奴があるのでございまして、それなんかいたずらしてみるんですよ

畫鉛筆でチョチョッと置きましたりして、それでからうやってみるとなか〳〵面白いものなんです。寫眞に手を加へて繪にしちゃふんですがちょっと初めから人の顏を描くといったってなか〳〵描けるんですよ。

佐久間 海洋美術はどっちかといふと油繪の方が主になってをるやうにみえますけれども、日本畫の方も一つ盛んにやって頂きたいといふ觀念を持ってゐますがへらされたのですが……。

濱田少佐 われ〳〵のはうも日本畫は後から加へられたのですが……。

河邊 今年特別出品して、大體二千六百年記念に海國日本歷史畫、あれも出しましたが。

日本畫の繪具をどうするか

河邊 日本畫の方達も相當考へ

て頂かないといけない。

外山 さういふ意味において、よく錬成といってゐるのですが、それも大いに結構だと思ひますが材料の問題を一つ何とかならんものですかね。

河邊 やはり研究的にやろうやな、それに全力で押進めてゆく人がないと困るです。まづ繪具の原料をつくることをやらなければいけない……。

原 大體青なんか入らないではやならない繪の具ですよ。ところがそれがないと既にやならなくなって引つぱったといふことがあるんです。要るはずが非常な眼からみると分量といふものは大きな物でもありませうけれども……。習慣的な眼からする分量といふものは大きでもありませうけれども……。習慣的

問題ですね。

吉村 繪の具のことについては興亞院か何かに相談してくれといって輾られてゐるのです。日本畫の主要な繪具である群青、綠青が元來舶來ですから、今後にだってそれを占領區域の中に求めることが出來れば好都合だと思ふのです。

吉村思夫氏

ロシアの何處かでも産出するらしいので一度交涉したことがあるらしあまり知識がないから怖がつて引下つてゐる形がありました。

それで、ロシアから一年に何トン買ふのかといはれたので、繪具屋のはうで屈こたれた。返事が出來なくなって引つぱったといふことがあるんです。ところがその原鑛が出る場所を調べて何とか當局に相談をして見る考へです。

二三年前からストックをもって製造して居る有様ですからこのまゝでは近い將來に非常に困ることになると思ひます。私もその原料の出るなかと思ひますが。

原 恐らく今までのやうな習慣だったら、日本畫で十何點といふのは相當むづかしいでせう。

吉村 しかしわれ〳〵でも經驗を持てば描けるだらうと思ふんです。海、船、船の上の活動など、繪とするには面白い材料ですし、

船の構成などは取り扱ひによっては〳〵繪が出來ると思ひます。つまり知識がないから怖がつて引いてゐるもので少い原因は、水軍とか八幡船とかいって海に特殊の關係を持つ人達か、あとは漁師といふやうな特殊な海の生活をする人以外には一般の人が船に乘る機會が少なかった關係らしい。船で海へ出るといふことは大へんなことのやうに思って居たのですから一般は山だの、川だのを旅行するのにもすくないし、さういふ行勅をする人も實際に少なかったのでせう。古來から海外に發展し海洋に關係を持ったことは特殊な飛躍を求めた海の里子の仕事でした。海上發展の史寶は澤山あります。

外山 同時に材料の問題を何とか打開しないと困るですね。

原 材料の問題はやはり日本畫でも洋畫でも同じだらうと思ひますね。

吉村　洋畫のはうが今ぢや苦しいんぢやないですか。
外山　それはもう直接ですね。
矢澤　日本畫でも賣つては困るでせう。
外山　それはたゞ時間の問題ですね。

日本畫家は胃擴張になつてゐる

原　日本畫と洋畫の若い部門として話をしてみますと、大體に油繪のはうは割合自由なんですね。直ぐに元氣で飛んでゆかうといふ氣持があるんです。日本畫のはうではそんな氣持を持つてくれる人は殆どないです。今まで聞いてみましても……。
吉村　さうです。陸軍のはうでもさういふ風に考へてゐるやうです。
原　後でゆかうといふのです。戰跡を描かうといふ氣はあるんです。話をしてもこれで非常に困つてしまふんです。この人ならといふ目あたりをつけて行つてみますと、戰跡ならば、といふ言葉が初めに入つてしまふ。まだ床の間の繪といふものを畫かうといふ氣持が拔けないんですね。
矢澤　德川三百年鎖國と同じやうに、日本畫のはうにもそれがあるんでせう。
原　老人の人達が言はれるんですがね。これを三千年來の胃擴張

榮之助氏

といふんですよ。これは今日本畫の先輩を目の前にして言ふのは失禮ですが、實際さう言はれると手も出ないですよ。

海洋美術の認識は高まつて來た

佐久間　海洋美術も最初のうちは作家の認識が薄かつたですけれども、一昨年去年あたりから非常にふだあたりをつけて行つてみますに認識されて來ました。やはり描いて出さなければならんと思ふて以來非常な違ひだらうと思ふのになつて來ました。つまり海洋ですね。だからこれは、畫家は勿論といふものは非常に強力な存論でせうし、一般の國民も海に對する關心を非常に持つて來た在だといふことが、戰爭の影響もと同時にまた日本海が狹く、太平ありますけれどもはつきりわかつて來たのです。
矢澤　大東亞戰爭になつてから何はさういふ感じがしますね。それは私さう思ふのは、十年も前にヨーロッパに行く時に、香港に寄り、シンガポールに寄り、コロンボに寄り、そのコロンボあたりに來た時に、インド洋を渡つてもう遙かに來つるものかなといふ感じがしたんです。ところが大東亞戰爭になつて十二月八日の眞珠灣とマレー沖の海戰以來、この頃みな誰もが地圖を見てゐるでせう。さうして、から見ると、もう香港など餘りに近過ぎて、シンガポールまでもこれほどでもないといふやうなことで、もう誰でもさういふ感じを持つてると思ふんですよ。それで海洋についての感洋が日本海になつてしまふくらゐですから、畫家にしたつて海に對する考へ方が今までと違つて、日本畫家もやさうだらうと思ひます。だから海洋美術についても大東亞戰爭を境にして大分違ふだらうと思ひます。

舊體制的な觀念が去つてゐない

吉村　日本畫家がもつとやると、私達でなし、一般から言ふと、洋畫とは違ひと思ふけれども、私達でなしに一般から言ふと、洋畫とは違ふと思ふけれども、ぐ出て行つてそこで繪を描かうといふやうなことが、非常に臆劫なんですよ。これは材料の關係で當て材料の關係で直ちに繪にすることが出來ないでせう。それで、直

然ですよ。しかし、そんなら描きたくないかといふと、さうぢやない。描けないかといふと、さうぢやない。だから、行つてスケッチをしてデッサンを拵へて、さうして畫室でそれを練り直して掛らなくちやならない、といふことがあるもんだから、直ちに動いてゐるものを繪にするには非常な隱勃さが伴ふのですよ。

河邊　しかしこれからの洋畫で記録畫をつくらうといふ場合にもこれと同じ方法だと思ひますね。

吉村　さうしてやつて行かないと現實を見て直ちにいはゆる寫生繪は出來るだらうけれども、藝術的な内省のあるものや記録的な要素を識りこまうといふには洋畫でもやはり同じ苦心だらうと思ひますね。だからその點日本畫家が頑國的な氣持で――といふか、廣く動く習慣がないから隱勃なんでこれから追々日本畫としての發展的過程の爲に文化的の使命を自覺して此の方面にも活躍する氣持を持つやうになるならば、それほど隱勃がらないやうになると思ふんです。たゞ幸にして日本畫家の個人生活といふものが、いはゆる謹厚といふものがあつてこれに關聯をもてば自由主義的な繪を描いてさへゐれば生活が出來るといふ個人名利主義的な舊體制的觀念が去らない部分が多いので時局も顧みないで展觀畫に追はれてゐる自然時局と共に苦悶運動をするといふ考へも起りかねてゐると思ふ戰前時代の自由生活を抱へてゐるやう努力することが相當に力を持つてゐる、これが問題でせうよ。

從軍日本畫家の評判はよかつた

原　　しかし支那事變で從軍された畫家の中では畫の方が多かつたです。ところが日本畫のはう支那事變從軍畫家のうちで六人か七人ですね。しかし支那事變の日本畫の從軍畫家といふのは非常に強するんです。デッサン、鉛筆畫つて來て發表したかといふと一點も發表しない。そこでこれが評判倒れになつちやつたんです。非常に期待外れになつちやつたんです。

吉村　イヤ、これから、だんだんに本物が出て來ますよ（笑聲）

原　　しかし支那事變では非常に評判がよかつたのは、勉強するのは日本畫家だといふことになつてみたんです。

吉村　たゞ日本畫家は――私が從軍したときも陸軍省でお話したことですけれども、その評判がいゝといつたつて多少戰地の慰問扱ひにして貰つてゐるといふ形になるんで私はそれだつたら嫌やだといつたんですよ。慰問畫を描くといふないし又そんなことをしてゐると記録的な材料を蒐める暇もなくなると思ひますから。草稿あたりを現地で描けば喜ばれるでせうがね…

…

原　　現地で色紙あたりを描けば……（笑聲）

石川　さういふ點はありますね

原　　それは確にある。大變に重寳がられるといふ畫家がある。また重寳がられていゝ氣になつてゐる畫家がある。慰問畫家としてはそれもいゝといふわけで行つたんです。……それで私はその轍を踏まないで、勿論それでいゝといふふうに考へてゐる。

矢澤　慰問畫家もあつてもいゝでせう。

原　　しかし行く前に構圖が出來上つてゐる畫家もをりましたからね。たゞ現場へ見てくれゝばそれで繪が出來ちまふんだといふやうなのもありました。

吉村　さういふのはだんノ＼なくなりましたよ。

矢澤　日本畫家が現地で評判がよく、蹈つて來てさつぱり現はれ……

戰爭する日本人の氣持をどう現すか

●……これは嘗て現はれますよ原 しかし今はもう大東亞戰爭ですからね。
矢澤 それがいよいよ洗練されていゝのが嘗て出て來ますよ。もう少し期待されると凄いのが現はれますよ。(笑聲)
原 海軍の從軍畫家としての意向でせうね。
矢澤 それはあなたのほうから働きかけてもさうなんですか。
原 これを出さうと思つて大體の目標をつけていつてもらふなんですよ。悲觀しちまふんですよ。

ない……。しかし今はもう大東亞戰爭ですからね。
矢澤 それがいよいよ洗練されていゝのが嘗て出て來ますよ。
原 海軍の從軍畫家として第一行く氣がないのですよ。戰跡ならばといふのは大東亞戰爭を通じての恐らく若い人達の意向でせうね。
矢澤 それはあなたのほうから働きかけてもさうなんですか。

矢澤弦月氏

●佐久間 さきほど河邊さんからお話があつたやうに、ゑびす樣が裸で海を渡るといふ、それは日本民族の持つ本當の海洋精神だと思ひますね。さういふ主題は比較的日本畫の方に適しているやうに思ふんです。とにかく、筆にスケッチでなくして、考へを入れて描いたものの日本畫のはうでいふなら歷史畫とか、象徵的な繪とか、さういふ觀點でやつたら傑作が出來ると思ひますけれども……。
吉村 大いに出來ると思ひますね。
河邊 この大東亞戰爭の氣持といふものをどう現はすかといふ……
佐久間 そこのところが美術家最も大切なんです。
吉村 それも氣持として、さつきの石川先生のお話と同じ氣持ですけれども、たゞ氣持だけで描くちやいはゆる感じだけで描くかといふと、戰爭といふ非常に科學的な實體がある限り、これに對する非常な知識がなくちや氣持

位のことぢや描けませんよ。
/山 それはさうですよ。
吉村 それには實體を見るため、われ〴〵が支那へ行つて實際に戰爭してゐるところを見ることゝ、それを直ちに描かなくても、かういふものだナ、あゝいふものだナと考へてゐるうちに何かが出來ると思ひますけれども、結局實際を見るといふことは、直接に必要で描くといふ協力制作といふものが成り立ちますがこれは藝術家である限り、見れば何らかの主觀に訴へるところが起つて來るので、直接に受けた印象そのものが繪化される要素になつて來るんだから、自分が見なくちやいけないと思ひますね。

藝術するには體驗が本になる

矢澤 體驗を得んとね……。
吉村 私は支那でさう思ひました。……自分で見たことでその後

で更にその決死隊のときに一緒に行つた軍人に聽くと、たつた十數人ですがその一人々々の言ふことがみんな違ふんです。
石川(重) みな違ふです。なぜ違ふかといふと、私が勝手に批評するとその人の主觀的の判斷が違つて來てゐるんです。記憶そのものが違つてゐるんぢやないんです。その綜合した人のスケッチをこれを如何に現はすか、その作家が見て來なければ、その作家の主觀が働くことによつて現はれる限り、それは現はれないと思ふんです。
石川 それはさうです、確に。
石川(重) 藝術は體驗がなければ出來ないことは、これは當然です。
吉村 つまり、大いにわれ〴〵は行かなくちやいけないと思ふのです。
石川 まあそれくらゐの經驗と知識は一通り持合はした上の話ですね。だから私なんぞも支那のへ行つた。だから私なんぞも支那へ行つたときに、飛行機に始終

乗せて貰ったけれども、この飛行機の上から下界のほうを見ていろいろ眺めた感想といふものは、とても地の上を歩いてをつて熊襲をつかんやうなものを感ずるんですね。まあ富士山なんかに登って下界を見た感じは一般の地上から見たのと大變違ひますけれども、あれの一層ひどいものを飛行機に乗ってみると感するわけです。そ れを體驗した人が頭の中に深くそれを刻みこんでをつて、さうしてそれを、空中に出て來るといふやうなことにどうしてもなるわけです。それがスラ／＼出て來るといふやうなだからさういふ經驗を積んだ人でないとつまりさういふ表現が出來ないことになる。

石川寅治氏

飛行機上から描く苦心

吉村●● さうですね。私が行つた時に、今北支に参謀長で行ってをられる中將からういふことを言ってをられた。「飛行機の上から見たところは描けないかと思はれる。それは描けないことはないけれども、描いたって面白くないといつた、ところが、さういふ意味なしに、飛行機に乗って行ってふを斜めに見て、日本畫に昔からやってゐる鳥瞰したる繪――そのふを俯瞰しながら繪が出來ないかといふ。これは面白いのですよ。それで私はそれは非常に面白いことでそれは恐らく出來るといったんです。ところが今度山西省の〇〇殲滅戰をやるといふのでついて行ってて、さうしてそこのところを飛行機に乗って見たんですけれども、遠くて飛行機から見えないのですよ。だからこれは地上から見たのを今度は飛行機から見たやうに描いてもそれが爆彈だといふ気にならない。

吉村●● それを描いても、それは昆明でも重慶でも同じ結果に現はれちまふのですよ。繪にはどうし

位置で――飛行機からまづ見て置いて、それを繪巻にあるやうな表現でもとるやうなことになれば出來るけれども飛行機の飛ぶところから見るのは、あまりに遠くて見てゐるのは見えるけれども、人間の行動が見えるまでにはいかないなところがあるんです。ですから地上の状景は描けないところがあるんです。どうして飛行機を下に置いても初に見ないんですよ。戦果行動を描くに見ないんですよ。
 石川（重）さういふ點において私は佛印から昆明爆撃に乗せて貰って來ましたけれども、爆撃して落ちて來る爆彈の破裂するのは見えるのです。高度が相當高かったものですから豆粒みたいムク／＼と出てるんです。それがあそこは赭土で、その赭土の中に線が見えてゐますが、豆粒みたいにムク／＼と出てるんです。けれども説明しないと描いてもそれが爆彈だといふ気にならない。
 吉村●● 實際困るんです（笑聲）

てもならない。
 石川（重）その高さを表現するために、無理に飛行機をその下に持って來るとか、或は自分の乗ってゐる飛行機の翼と窓を描くとか構圖上勝手にやられるわけで、それぢや高度の出ないまあ飛行機を持って來て下に置いてもそれを今度は行ったやうに描いて下にずっと降りて爆彈をから描いても、それを今度は行った兵隊さんがさう言ふんです。こんなに大きく見えないよ、といふんです。

（つゞく）

大東亞戰爭と海洋思想

座談會

文化工作によって

大東亞十億の民を固く團結させよ

海に大きな親み持て

（3）

【内容】

▲戰爭畫の主題を擴げたい ▲良い繪は記錄的要素を含む ▲海軍の規則と習慣を知ること ▲海軍美術隊作つて訓練せよ ▲寫眞帖や戰史出版について ▲海洋美術からも院賞を出したい ▲武力戰だけでなく文化工作

文部當局は文展の指導精神並に鑑審査方針を闡明せよ！

座談會 出席者

【敬稱略】 大本營海軍報道部
濱田少佐▼海軍省軍務局 第四課原榮之助▼同河邊梅村▼吉村忠夫▼矢澤弦月▼石川寅治▼石川 重信▼外山卯三郎▼中村恒雄
【本社】 佐久間善三郎▼中村恒雄

戦争畫の主題を擴げたい

石川（重）　それは困るんです。軍艦なんかを繪に描きまして、これは違ふよといふんです。全然繪の心得ない水兵さんでにするのです。

これは何百何十の角度でどういふ風になつてゐる、と、かういふんです。それを聽いてみると監視兵なんです。無理もないわけなんです。

すな。（笑聲）私は自分の感じだけで描いてゐるますつまり山の形なんか自分の主觀にやつてるものですから遐ふといふんです。さう言はれて見れば違ふといふことは違ふんです。胖腎なところぢやないものですから、いゝ加減に描いてゐるんです。

外山　今までいろ／＼お話を何つたんですが、まあ海洋美術といつて表現しないまでも、戰爭繪全體に主題がもう少し變化が欲しいやうにおもはれるのです、それは例へば、今度海軍省で歴史畫の例が出てお話を何ひましたけれども

同時に歴代の提督の肖像畫も遐つた方法で描かれて欲しいと思ふんです。それから同時に地圖ですね。地圖も德川時代の初期にはなかなか面白いものがあるのです。我國のものを見ますと面白いんです。それから戰爭の瞬間的な聽いてゐる現象といひますか、その姿だけぢやなしに、たと〳〵配隊の姿、さういふものを十分私は繪になるといふ風に思ふんです。さういふ風に主題を廣くといふことも戰爭美術を廣めて行つて頂きたいといふのが今後の宿題ぢやないかと思はれるんです。それで私は今日參考に持つて來たんですが、それは十二人のアドミラルを扱つた本ですが、それに各提

督の肖像畫が出てゐるんです。それは肖像を描きながら傍面にその願の海戰を描いたり旗艦の姿を描いたり、船がずつと出てゐるんですね。非常に面白いものです。

佐久間　それから、此頃槪閲のはうが大分むづかしくなつてゐるといふ話なんですけれどもお話を願つたら執軍される方や繪を描く方に好都合だと思ひますけれども……。

吉村　同時に歴代の提督の肖像畫ですね。提督のういふこともこれは日本で參考にしても構はないと思ひます。訊責してからここういふ英國の海軍を拵へた人からネ、なか〳〵いかんと言はれると、訊責がなか〳〵進まなくなるのですから豫め聽いて知つてゐなければならないと思ひます。

——それから、同時にかういふものがあつたから參考に持つて來ましたんですけれど、これはトラファルガーの海戰圖なんです。かういふ風に並んで地圖があつて、非常に楽しい。かういふ風に歴代海戰圖なんてからいふものが大いに美術家が參考にして分野を廣くして頂きたいと思ふんですけれども、日本でも勝海舟あたりからずつと歴代の提督の肖像畫があつてい～んぢやないかと思ふんですが……。

吉村　豫め聽かせて頂くと結構だと思ひます。訊責してからここういふこともこれは日本で參考にしても構はないと思ひます。

河邊　折角海軍に献納して貰つた繪のうちに、軍艦族が眞中に大きく書いてあるんですが、その軍艦族が間違つてゐるんですね——そのために海軍として掲げるわけにいかないといふやうな場合が生じて來るんです。たゞ隣のはうにちよつと書いたものなら——けれども、相當大きく書いてあるのが間違つてゐるんですね。

吉村　しかしそれは畫家の方が惡いんですよ。それを知らないで描くなんといふことでは困るのですが。歴史畫でも——記録的な要素といふか、まあ巧さですね——といふよりも、非常にうまい繪は記録的な要素をも兼ね含んでゐますよ。下手なといふか杜撰な繪は記録的にも故實的にも根據

とするに足らぬものが多いといふ
ことが通例です。

●外山　それはさうです。

●吉村　つまりさういふ間違ひを
平氣でやる人はうまい人らやない
と言へる場合が多いのです。

●石川

●吉村　それはさう思ひますね。
そこまで注意をするくら
ゐでなければいい繪は描けません
よ。

海軍の規則と習慣を知ること

●濱田少佐　こないだも海軍記念
日のポスターを募集したんですが
なかく～いゝものが澤山集つたん
です。ところが、非常に圖案はい
ゝのですけれども、たとへば艦
の舳に軍艦旗を揚げてみましたり
ね。これは艦の半分だけを浪に浸
つて行きところを書いてゐるもの
ですから、何とか軍艦だといふこ
とを現はさうと思つて現はした積
りかも知れませんけれども、舳に
軍艦旗を揚げちやつたんですね。
こいつはどうもわれ～／＼としても

具合が惡いといふので役にしまし
たが、それからまたこの間は舳
に旗を揚げないのです。これは碇
泊中は揚げないのです。これは碇
を下して碇泊中は揚げなければい
けないのです。かういふところを
見ると、海軍のいろんな規則とい
ひますか、ならほしが十分わかつ
てゐないといふことが言へるのぢ
やないかと思ふんですね。

●石川（重）　その經驗が私ある
んでございます。或る陸戰隊の軍艦
旗を描いてゐました。樹があつた

のですが旗が樹に隱れるものです
から、そこで少し下に軍艦旗を描
きました。ところがそれは半旗に
なるほどさう言はれてみると半旗
になるのです。それで私慌て～消
しましてやり直したのですけれど
も、さういふのは私等美術家で言
ふと、樹があるから下に下げたといふ
ことから旗が樹に隱れるから半旗
したいから下げただけで、軍
隊にしてみるとそれが半旗だとい
ふのですね。半旗といふことは實

に綫起が惡いんでございますから
ね。それで慌て～早速直してやり
ましたわけですが、さういふ知識
がなければ絕對駄目ですな。

●河邊　さういふことは多いで
がね。

●外山　書面の構成上ちよつとずらし
たといふことのために、敵艦をこ
ちらから射つた彈なり爆彈が艦を
離れて、いはゞ的に中つてゐない
水柱を澤山上げさせる場合がある
んですよ。

●吉村　それだけはむづかしいで
すね。滴切であつてしかも綺織的
効果を持つといふことは……。

海軍美術隊を作つて訓練せよ

●外山　さういふ意味で大人の軍
艦の知識や海軍の知識を普及して
頂きやうな本が餘りないのでござ
いますがね。子供の本はあるんで
ございますが……。（笑聲）

●石川（重）　美術家にもさういふ
ものはあつて欲しいと思ひますね

●外山　美術家にも欲しいし、普

ちゃならんです。

●吉村　この頃のやうに複雑にな
つては、ちよつと本くらゐの謝んだ
知識では手が出せないと思ひます
がね。

●外山　しかし本さへあない、と
いふことではどうも……。

●佐久間　かういふのは如何です
か。その海軍知識をつけるために
少年航空兵みたいに募集しまして
海軍美術隊をつくり、そこで兵隊
同様の訓練を致かへる。さらして
ろん繪も海軍艦神も呑
やれば本當に武器も海軍艦神も呑
込んだいつでも御奉公の出来る美
術家が出來るんぢやないか、から
思ふんですけれども……。

●石川（重）　それはちよつと無理
でございます。それは何といひ
ますか、船そのものが或る一定の
限度がありまして、それ以上に入
つたら最後もう駄目なんですから
作戰に行くんでも船が一杯で、敵
前上陸部隊で一杯で、場合によつ
たら寝るにも寝られないのです。
それで握り飯を次から次と渡して

通の大人にもさういふものがなく

初めて向ふの端の人にまで行く、さういふやうなことをすることもあるんです。それでまあ平時で日本近海でやる分には四五日か一週間なら出來るでせうけれども、本常の生活を――といひますか、それを從軍畫家にやれといふのはむづかしい仕事でございませうね。

寫眞帖や戰史の出版について

外山　さういふ意味でどうでせう。大人の見る鼠眞帖や本がもう少し欲しいと思ひますがね、どうも何か見ようと思つても字引を引くより仕樣がないもんだから、私はいつも字引をひくんです。それで割合に陸戰の戰史はあるんですけれど、海戰の戰史は非常に少ないんですが、何とかあつて欲しいと思ふんですが。

濱川少佐　戰史ですか。

英治さんが軍令部の囑託になりまして大東亞戰爭の戰史を編纂してゐるんですが、あの人のつくつたものは一般に今度出るんぢやないかと思ふんですがね。

佐久間　それから、海洋美術といふやうなものを秋の文展に加へるといふことは出來ませんですが

石川　それでは非常にいけないことになつてしまふ今お話の如くどんな訳鐵畫でも何でも、その繪當らぬものかといふやうな考への人が多いと見えて殆ど杜撰な作品が多く眞面目に見へぬのです。ところであ、出品は澤山あるんですよ。それは實に見られたものぢやないですよ。

吉村　出來ないことはないでせうけれども、作家のはうは今日まで出てゐないでせうと出せるわけなんだから、今日でも堂々と出せるわけなんだから……ところで、出品は澤山あるんですよ。あれはこれから取るといふのは當然でせう。それを條文として加へることになりましたら、文展も内容が變つて來ますよ。

れからさういふ繪が出品されて、での自由繪畫のはうが進みよいからそれを描くのであつて、若しこ優秀であれば取るといふのは當然れども、出品は澤山あるんですよ。

矢澤　加へるといふのはどういふ意味で？

佐間　一つ部門としてです。

吉村　部門として加へなくても出品があつて、良ければ自然に入選するのが當り前でせう。

石川　部門として加へると私は弊害だと思ふな。それは、部門なんか加へたらその部門が程度が低くなりますよ。

吉村　特殊扱ひをさせるからね。

海洋美術からも院賞を出したい

佐久間　今度翠戰美術から小磯良平さんの娘千鶴が擧げられ藝術院賞になりました。今までのしきたりでしたら文展から院賞といふものが出たんですが、あれが翠美術から出たといふのは嬉しい一つ院賞だと思つて一つ院賞に値ひするやう作品が出て來て欲しいと思ひますね。

石川　それはこれから出て來るでせう。やっぱり今までは非常によくないのですね。

藝術病の蔓妻が底下する恐れがある……。

出品の繪を見てもとても惡いのです。普通の繪もうまく描けない様な人が時局向きの繪を描いて、何とか當らぬものかといふやうな考への人が多いと見えて殆ど杜撰な作品が多く眞面目に見へぬのです。

石川　それは實に認識不足です。

吉村　殊に國際翠戰美術の日本畫の出品を見ると……。

吉村　大體根本から徹慎な態度を以て翠に臨んで居るやうに見へないのが多いんだからね。

石川　さういふのを描いたら惡るかも知れないといふのでは。

相當描ける人はまた臆劫になつて手も出さんのが多いです。つまり普通に自由に描く仕事よりか一層また豫備知識を要し特殊經驗を要するといふことがあるものだからね。

吉村　中々面倒だから歷史畫家が減つて來るのと同じ事です。

（つゞく）

大東亞戰爭と海洋思想

座談會

（4）

日本人の雄圖描け

海洋美術研究所作り精神錬磨せよ

海軍も積極的に後援

内　容……　▲武力戰だけでなく文化工作を

▲海に對する恐怖觀念を克服せよ　▲海洋美

術研究所をつくりたい　▲艦艇を描く便宜が

欲しい　▲軍艦は立派な一つの藝術品だ

座談會 出席者

【敬稱略】　大本營海軍報道部
濱田少佐　▼海軍省軍務局第四
課原葵之助　▼同河邊梅村　▼吉
村忠夫　▼矢澤弦月　▼石川寅治
▼石川重信　▼外山卯三郎
【本社】　佐久間善三郎　▼中村
恒雄

武力戦だけてな く文化工作を

石川　それは大變なんだ。

吉村　やりたい人はあるんだうけれども、相當に自由な製作をするためには豐富な知識を持つ必要があるといふことが容易ではなちやないものだから、今日迄に馴れた仕事に落ちつくわけで今度の戰爭劇に就しても、日本劇が餘り多くないのはさういふわけが儘からだと思ひますね。

矢澤　小磯君のはよかつたですな。

石川　あれはよかつたですね。僕はほかにもいろ〳〵感心したのがあるけれども、小磯君のはいゝと思つた。

濱田少佐　さつき話をしたやうなことが結びになるんぢやないかと思ひますが、要するに〳〵これから先大東亞共榮圏内に雄飛しなくちやならんといふやうな時代がもうすぐ來るだらうと思ひます。それにはまづ共榮圏内のわれ〳〵十億の民族が手を握つてゆくのに文化方面から工作しなくちやいけない。武力戰だけでなくして、直ぐ文化工作は並行して　かなくちやならないものだと思つてゐるのです。けれども、日本の現狀においてはなか〳〵そこまで行つてゐないやうですが――われ〳〵みたいになると少し慣れ過ぎるといふので

濱田少佐　京都に海といふものを非常に研究してゐるといふ畫家があるさうですが、御存じないですか。

石川　それは日本畫家ですか。

濱田少佐　どつちかそれはわからないのです。私は海といふものは生きとるといふことをいふんですが、海には眠つたやうな春の海もありますし、また狂つた時もありますし、また凪の非常に靜かなときもございますが……。

海といふものは何だか怖いといふやうな感じを一般の人が持つてゐるのぢやないかと思ふんです。それは昔から日本では海についてあまりいゝことを言つてないです。板子一枚下は地獄だとか（笑聲）海を樂しむといふやうな考へはないのです。われ〳〵海上生活をしてをりますと、海といふのは餘り怖くないですね。例へば太平洋の眞中あたりで小さな艦に乘つてをつて、よく考へれば、こゝでズブツといけばそれこそ果しない、何處にも泳いで行つたつて取りつく島もないといふやうな思ひもしますけれど、平氣ですね。ちつとも淋しいやうに思はないですね。泳いでゐても鱶が出て來ないかといふやうな考へはちつとも持たないですね。餘り慣れ過ぎてもいけないやうですが――われ〳〵みたいになると少し慣れ過ぎるといふのです。

佐久間　大分お話を伺ひましたが結びを一つ、濱田少佐にお願ひ致します。

濱田少佐　あさらいいところに行くのには、海を濁らなくてはいかん。ところが、先程も申上げましたかうにして出ていけるだけのものは持ちたいと思ふのでございますがね。

海に對する恐怖 観念を克服せよ

石川（重）　實際南洋邊は鱶が多くて、落ちたら鱶の餌食になるなんて、海についてあ　航空隊では言はれてるんですよ。實際多いですよ。豚の子を落して五分もた〳〵ない。目茶苦茶に食ふです。

佐久間　怖くないですか。私なんか泳げないせいか海が怖くて……。

濱田少佐　怖くないですね。

吉村　昔から一般人は大海といふものとは緣が遠い爲に怖らしいといふ考へを持つてゐたものと思へます。舟に乘つて遠く海に出ることは既に別れを覺悟する樣になつて、繪卷物に大海の方を向いて顏を出してゐるのが描いてあり

ますが、あゝいふのは怖いといふ印象の表現ですね。それが瀬戸内海でそうなんです。だがずっと背から荒海を越えて積極的な營業をやつたり、文物の交流をやつたりしたものも多くその爲に日本の文化も啓けたのです。殊に日本の古墳からは古代支那朝鮮の優雅な器物が出るのですから、歴史の明らかで無い時代から大いに海洋は利用されて居たことが分ります。

●河邊　而しさういふ劇しい海を越へて日本の文化といふものは生れて來るんだから、やはり東京共榮圏に生れて來る文化といふものは、一概さういふ深い海に對する愛、海の愛といふか、海の魂といふか、さういふものを一應通らなければ出て來ないのぢやないか。

●吉村　今度の戰爭で誰もが海にたいしてはどのくらゐ認識を深めたかわかりません。古來日本の雄圖は海を騒せずには起つて來ないのだから。

●石川　それは大變なものですよ

今の吉村さんのお話の如く、もうみんながこの太平洋といふやうな印象のところも、非常に狭く感じて來た、さういふことはたしかですね。

●濱田少佐　今度の戰爭では、吉川英治氏が、とにかく想像以上のいろんなことを想像して書いたりする仕事をしてゐるんだけれども今度の海戰の作戰といふものはわれわれの想像以上の、未だ曾て想像しなかつたやうなことをやつてゐる。海軍士官といふものがみんな大きな構想を持つてゐるといふことを考へると、われ〳〵の仕事なんか質に小さなものだつたといふことがわかつたといふやうなことも言はれたといふのですがね。

●吉村　本當ですね。驚愕の念を深めました。

●石川　それは質に面白いことだ

するといつたやうな氣持を持つてをります。今度の戰爭の作戰の記録をつくるといつたやうなことも、或はこちらでも考へてをりますから、或は軍人を引張り出して海軍と繪圖といつたやうな方面にも突込んでお話するのが當り前かも知れませんが……。

かんと思ひますね。さういふ思想に出て働く青少年といふのはやはり海洋展あたりに出て貰つてをりまして、大島のはうまで漁に出かけて行く、さうしてそこに五十名ばかり道場生の入れる寄宿舎があるんです。現在二十人くらゐの道場生がをります。だから道場生の十人や二十人行つて住む位餘裕があるんであります。私は道場長とすぐ話をしまして、これから海洋美術に熱を持つてゐる青年があつたら一つこちらのはうに世話して貰ひたい、さうして一緒に朝の行事から始めて、場合によつては一緒に船に乗せてやつて〳〵、やはり學校みたいになつてをりますから、その翌日は雑巾がけもしなくちやならんだらうし、船に乗つて網を引張ることもしなくちやならんし、さうしてゐることが身體を鍛へることにもなるし、

●濱田少佐　とにかく何處へでも行く、太平洋でも押しかけて出て

海洋美術研究所をつくりたい

行かうといつたやうな今日情勢になつてゐるんですから、それにフイリッピンだとか、ボルネオだといふところにも最近千葉縣勝浦の瀧村青年道場といふところに行つたんです。そこの青少年といふのは十五六の海洋に出て働く青少年ですが、そこまで漁に出かけて行く、さうしてそこに五十名ばかり道場生の入れる寄宿舎があるんです。

●石川　藝術家も大いに啓發しますけれども、海軍のはうからもいろ〳〵便宜を與へて頂くやうに……

●外山　さうですね。それでまたいろ〳〵お伺ひしたり御便宜を頂くといふやうなことも……。

●河邊　海洋美術會といふのから大日本海洋美術協會といふことに擴大強化された時に、その下に海洋美術研究所といふものを置いて貰ひたいといふので、私はわざ〳〵

何ほ實際経験することにもなる。何でもいゝからさういふところに研究所でも早く建てゝやれるやうな機會をつくりたい、かういふ念願でゐるわけなんですけれども……。

濱田少佐　軍艦といふものが餘りに文明の利器とか何とかいふからんかけ離れてしまつて。どうも繪の題材にならんとかいつたやうな、とつつきにくいといつたやうな觀念を持つてゐられるのぢやないかと私は思ふんですが……。

吉村　持つてみますね。たしかに公表されない條件を並行してゐることともその理由の一つです

石川（重）私は全然反對だと思ひますね。私は成瀬兵曹の繪を描きに行きました時に、呉の軍都から軍艦の状態を見て、メカニカルな線が必要に應じて簡略され、要約されたものが、あれだけのものなんですから、非常に美しいと思つたのです。

軍艦を描く便宜が欲しい

外山　私も同感ですね。あの機械美といふものは實に魅力があるんですね。

石川（重）蹈つて來て、それは描いてはいけないものだらうかといふと、それは一々許可を得ないと描けないといふ。……

吉村　よい機械の美くしさといふものを私は非常に感じるし少年時代から最も興味を持つてゐるのですが、描くこともいけないし見ることすら側によつて見てはいけないといふことになると。

濱田少佐　餘りに大切にしすぎましたかな。（笑聲）

吉村　極端に言ひますと、美術家のほうでも障らぬ神に祟りなしといふ、さういふ悩間があつたのです。

濱田少佐　今海軍は自ら鎖國的な

があつたのでございませうが、これからはまあ大東亞の盟主になるんでございますからせい〴〵美術家に描かせて頂かなければいけないと思ひます。

矢澤　いつかに水交社で大體が軍艦といふものは不必要なものをとつて必要なものだけで造つてあると言はれたんですが、不必要なものをとつて必要なものだけで出來上つたものがやはり美術ぢやないですか。さふいふ意味で軍艦にしろ飛行機にしろ美術ぢやないですかね。

濱田少佐　軍艦は恰好といふことを非常に考へてゐるんです。

吉村　大艦機械といふものは性能と形態とは併行してよくなつて行く。飛行機なんかでもさうですね。

濱田少佐　われ〳〵は姿といふ事を威容といつてをりますが……。

石川　威容といふことはやつぱり美術だからね。

外山　美術であり且つそれが戰事の一つの藝素でございますね。

矢澤　あれは非常に吊合がとれてゐるんでせうね。昨年軍艦に乘せていたゞいた時に、隨分風が吹いてゐて浪がある時、下では大艦のためにそれ程感じないのですが一番高いところに上つたらずゐぶん感じるだらうと思ふと、實際は高いところに上つては何ともないさうですね。あれは非常に吊合がとれてゐるのでせうね。

濱田少佐　吊合といふことは相當研究してゐます。

軍艦は立派な一つの藝術品だ

河邊　海洋美術といふことが出來るなら、軍艦といふものは日本人の藝術化されたもの、最適にものだといふことを言ひたいと思ふのです。

外山　私はあれこそ藝術品だと思ふのです。それだけにあれをものにするといふことも必要だらうと思ふんですけれども、藝術品を

また藝術にするといふのはこれは複製の感じになるので、私はなるたけ寫眞としてあの威容なり構造なりを大いに現はして欲しいと思ふのですがね。

吉村　さうです、餘りにも立派な藝術としての要素を持つてるますから。模寫するけれども、法隆寺の壁畫を模寫するやうなもので非常に感じますね。機械の繪を描いていゝとか惡いとか、作家よりその軍艦を遣つた人のはうがどのくらゐ繊細な藝術家かわからん。

——私は機械が好きで、少年の頃違つて繪描きにはなつたんですから、機械の美しさといふものは非常に感じますね。機械の繪を描いていゝとか惡いとか、作家よりその軍艦を遣つた人のはうがどのくらゐ繊細な藝術家かわからん。

だからそれを繪に描くといふことよりそれを消つた人のはうにもつと意義があり偉いと思ひますよ。

河邊　だからさういふ糊神をもつて、繪かきとして何か創造しなくちやならんと思ふ。それが繪畫糊神を生かす根本ぢやないか。

外山　たゞそれをどの點まで一般に見せて頂き、發表して頂くかといふことの限度を欹へていたゞいて、さうしてそれを發表することが海洋思想の宣傳に大いに役に立つなら大いにやりたいといふ希望なんですから、そこを一つ御指導していたゞくことが大切ぢやないかと思ふんですが……。

濱田少佐　われ〳〵のはうでもそれは氣をつけまして、一つ皆さんが描き易いやうに御援助申上げようと思ひます。

佐久間　有益なお話をいろ〳〵有難うございました、これで終りに致したいと思ひます。（終）

現代日本畫壇論

主として『技術以前』に屬する諸問題の批判

横川毅一郎

一、

大東亞戰爭は、日本の『偉大なる倫理』の賞盪であり、豳つてまた日本の道德的性格における最高の顯現であつた。この大戰爭の現實的進行は、偉大なる倫理觀、最高の道德的性格が要求する民族的理想への赫かしき進軍であり、その戰果が擴大發展する每に、理想への距離が、日と共に短縮されつゝある。そして、理想への距離が短縮する每に、われ〳〵の視野は次第にその角度を擴げて、われ〳〵の行手に横はる『民族的理想』の壯大なる樣相が、それこそ手に取る如く、力强く體認されつゝある。そしてわれ〳〵は、も早觀念だけでそれを判斷するのではなく、今やそれを緊々と嚴しく體感することが出來るのである。

この壯大なる理想の段階へ間もなくわれ〳〵現實的な生活が到達するであらうこと、今は誰一人として疑ふものはない。理想と現實とが、間もなく渾然となるべき日を思ふ時、われ〳〵の體內の血は滾り溢れ、心を踊らす限りなき歡びは、測り知れぬ希望、撓まなき創造への努力、比類なき民族の誇り、何ものにも代へ難き組國愛の情熱を抱懷させて、その日常の生活を鼓舞し、激勵し、そして絶へ間なき鞭撻と反省とを與へつゝある。

現實の生活を組織形成するあらゆる精神面と、またあらゆる物質面とは、今や完なる調和をわれ〳〵に體感せしめてゐる。精神と物質との、共に比類なき嚴しさにもか〳はらず、この二つの面は、かつて無い完全な調和を以て、われ〳〵の意志を規定

二、

大東亞戰爭は、戰爭開始以前に屬する國家・社會のあらゆる迷妄と昏迷と混亂とを斷つ快刀であつた。暗愚を呼び覺して、知性の在りかを示教した光明であつた。一さいの迷ひの雲がきれいに吹き拂はれ、混亂が整理された。今迄歪曲されてゐたものが正しい位置に置き替へられ、正常を主張してゐたものが正しからざる本體を暴露した。絶對性を高く誇示してゐたものが、相對的地位に顛落し、又事物における價値の顛倒が屢々人を驚かせた。久しく知性の働きに曇り帶び、卑俗な感情にのみ偏向してゐた者や、目先きの眩んで心亂れ、精神作用の阻碍されて居た者、或はまた深かき迷ひのなかに、まことならぬ思考に拘はれてゐた者などにとつて、大東亞戰爭の倫理的影響は、曉闇を破る一條の曙光のやうに明るく、忽ち自己の脚下に大道のあるを知らしめた偉大なる敎訓であつた。

か〳る偉大なる敎訓が、造形美術の領域にも、必然に微妙な反省的作用を齎らしたことはいふまでもなかつた。造形美術の領域もまた顯著は社會の縮圖であつた。この歷史的の時代の偉大な敎訓に、無關心な態度であり得る筈はなかつたのである。たゞ問題は、美術家達の、世界の變動期における勢向歸趨に對處する明哲な思想感悟と、それに伴ふ統一ある倫理觀念の把持とが立派にその身についてゐたかどうかといふことであつた。そして、美術家達は『藝術的良心』を屢々にして來たが、この藝術的良心が、高き倫理性をもつて、國家目的に歸一し、その藝術行爲を統御することが出來たかどうかといふこともまた問題であつた。大東亞戰爭以來造形美術の

しつゝ、『偉大なる目的』へ例外なく足並を揃へさせた。 正しい精神から更に崇高なる神的の顯現が行はれても、この調和は些かも破られなかつた。九軍神の如き崇高極りなき精神美の示現は、精神のいよ〳〵高く深と努力とを推進して、その調和の世界を一層に高め且つまた淨化した。そして、われ〳〵は、か〳る心的の經驗を二重に積み重ねて居るのである。大東亞戰爭の本質的な意義を、より正しく理會する經驗を深めつゝ、大東亞戰爭の本質的な意義を、より正しく理會する經驗を深めつゝ、こゝで、我が造形藝術の領域は、この歷史的時代のさなかで如何なる經驗をしたであらうか。

領域において、綾邊ながら次々と生起し、それが社會の表面にクローズアップされた様々な事象を考察して見ると、その客観的様相は、美術家達殊に日本彫家達の『世紀的自覺』が、他の文化的諸部門よりも遙かに遲れてゐたことを否み得ないであらう。

他の文化的諸部門は、早くも勇敢な自覺的行動の實踐へ邁往したにもかゝはらず、造形美術領域には、尚久しく逡巡と香迷の時期が持續し、就中日本彫壇の渙漫がひとしほ深かったことが銘知された。

日本彫家達は遲れながらも起ち上ったが、全日本彫壇の意志といはれた全日本彫家報國會の『行動』は、その要因にも成果にも、古今を貫く創造的契機はつくられなかったし、また『藝術的良心』の新たな倫理的飛躍も見られなかった。われ〳〵にとつて洵に意外であつた事は最初に實踐されたその『行道』の始めから終りまでが、通俗的心理の働きを極めて安易に現したものに外ならなかった。（これに關する考察に就いては拙稿『美術家の愛國行動と共理念新美術・昭和十七年三月號所載を參照せられたい。）

日本彫壇に於けるこのやうな行動の通俗性は、要克するに、日本彫家達の、世界的變動期におけるめまぐるしい動向歸趨に對する明晰な思想感性と、それに伴ふ統一的倫理觀念と藝術理念の把握が、純全的にその身に着いて居なかったことを驗ひもなく表白したとものとしなければならない。そしてこのやうな通俗的實踐が華やかであればあつただけ、それだけ日本彫家達の思想的弱點を強調する過ぎなかったのである。この通俗性への順應を拒否して、造形藝術の新世紀に對處すべき權威ある『眞理』を主張するものゝ一人も顯はれなかったことも、また、われ〳〵をいたく悲しませたことである。

三、

日本彫家達が、進んで何ものかを國家に献じようとした意志と情熱とに、われ〳〵は敬意を惜しむものではない。たゞ、その献じたものが、日本彫家の『才能』そのものでなく、才能の一部による平凡な收穫であつたところに、この行動の通俗的色彩が一層に濃化されたことを否み得ないであらう。日本がかつてない新しい世紀の曙を迎へたこの歴史的時代のたゞ中では、日本彫家の『才能』が、才能として本質的に動員され、それが新しい『國家財』となって、國家の開題發展のあらゆる側面に寄與をすることゝそ、造形美術領域の新世代に對處する任務であり、貢任であ

り、愛國的熱情でなければならない。國家發展の時代には、造形美術もまた、作家の恵まれたる才能と、錬磨された技術とを驅集して、國家の發展的志向を推進させる藝術勢力を創造しなければならない。それは換言すれば、發展的國家の生産的意慾と共に、藝術の國家的機能が、生産的作用に堰注されなければならないといふことに外ならない。

日本彫壇の現狀的趨勢は、かゝる藝術目的と、驗ひもなく背馳してゐることを猶過し得ないであらう。このやうな『技術以前』に屬する問題が、この歴史的時代をバツクとして、極めて頂要な課題となつたのは、日本彫家達の思想的稚性が、歴史的乖判の前に引き出されねばならなくなつたからである。

造形美術の領域は、久しい自由競爭時代の間に、政治的認識や社會的開心と隔絶することを許された。國家の目的や、社會の動向に、その方向や進路を如何に變換しようとも、美術家達の生活は、これとは全く無頓着に、ひたすらに自己の藝術製作に忠質であることに依つて、一點の非難すらも受けなかった。就中日本彫家達は、放恣な自由経済の庇護のもとに、この特權的環境の奥に立て篭つて世の風浪とは無縁な生活を維持してゐたのである。この時代には、美術家達は造形美術の庇護だけを考へ、従つて日本彫家達は日本彫のことだけに對する一般認識に就いても敢てその意志を表明しようとはしなかった。ましてこの『造形文化』に對する思考と技術とを、國家目的に結集せしめ一させるといふやうな、革新的な志向はもとより無かったことはいふまでもない。日本彫家達にとつて、藝術至上主義は革命美術に於ける思考と技術とを、國家目的に結集せしめ一させるといふやうな、も早主義といふよりも寄ろ信仰に近かった。藝術至上主義が、絶對的優位にあるといふ思考が、美術家達の意識を支配したばかりでなく、この意識は廣汎な鑑賞階層にも多くの批評家にも浸潤した。優雅と上品とを好みながら、その一面経済的利得の鑑賞階層に熱心ふ富裕な鑑賞家達の庇護と批評家の支持によって、藝術至上主義者達は、その『特權』をいよ〳〵弱化することが出來たのである。

四、

大東亞戰爭の勃發する直前、暗澹たる不安と焦燥の中で。造形美術領域の日本彫家の覺醒と反省とこ我ヽに意見を謂るうしそうこ、そこヽヽ さ様々な角度から問題になった。常時私は、この混濁裡に於ける日本彫家の覺醒と反省

2

176

現在の日本漆が、最も困難な時代の、最も苦悶に満ちた生活過程の中から力強く起ち上つて、建設的な方向へ、創造的意慾を結集する意慾的な姿が絶えて見られないのは、果してどういふわけであらうか。われ〳〵の闕如する最も顕著な要因は、日本漆作家の職域奉公に對する観念と解釋とが、極めて通俗的理念に支配され、しかもそれが極めて消極的であることだ。彼等は在來の製作態度をとり、『忠實』に守る以外に、職域奉公の道はないといふ誤まつた観念に陷つてゐる。つまり少し極端に云へば、徇の鍛冶屋の職域奉公の観念と同じ観念の中に、自からの地位を置いてゐるやうに見える。

在來多くの日本漆家達は、藝術至上主義への狂信的な理念に支配されて來た爲に、藝術は藝術の爲にのみ存在するといふ観念に捉まれ、從つて、この観念を守る爲に、超社會的生活態度を執ることが、藝術家の特權であるかのやうに習慣づけられて來た。然し、さういふ作家達も、非常時過程の進行激化に伴つて、激しく動揺する社會生活の眞つたゞ中へ、いやをうなしに投げ出された。この社會の激動の中で、困惑し、昏迷した彼等は『文化の目的』に闕する新しい理念、即ち造形文化の最高目的へ歸一しなければならぬ、といふ思考を敎へ込まれた。この新しい理念を敎へられる前に、彼等が狂言の激變を體驗した後等は、從來の繪漆の技術を、憫々にも崩壞して往つたのである。然しこの理念の激變を體驗した後等は、從來の繪漆への復歸といふ、極めて常識的な方法が見出された以外、より積極的な構想には發展し得なかつた。そればかりでなく、この歴史漆にあつてさへも、新しい創意の働きを見たものは、極めて稀れであつた。

かくして、特にすぐれた才能ある作家達は、職域奉公の通俗的観念を楯として、自己の現狀維持に極めて誠實ならうとして居る。彼等の技術や構想は、昨日の姿のまゝで、この観念の楯の内に、大切にいたはられてゐるのである。

そして、展示會に現はれる多くの作例は、國家の要請する文化的向上線とは反對に、依然として個人主義的な美の對象が狙はれ、新しい創意に出發した民族の若くは集團的な對象としてのモニュメンタルな顯現は見られないのである。日本漆の領域にも、宣傳好きな便乘生産者達があつて、一見斬新な企劃性を強調し、自己の他間に漏れず、宣傳好きな便乘生産者達があつて、一見斬新な企劃性を強調し、自己の舊態を粉飾しつゝ卑俗なジャーナリズムを動かし、美術の事情に迂遠な國家機關の歡心を買ふものもあつたが、その實これら從來主義者達の企劃性も、多くは宣傳の

五、

或る日本漆家は『凡人的自覺』のもとに、自己を意識的に凡人の地位に置き、凡人の才能を最大限に發揮し得るやうに、その生活機構をつくり上げた。この自律性のもとでは、天才派や、靈感派の『氣まぐれ』は聊かも許されるものではなかつた。彼の凡人の自覺は、必然に天惡に頼ることよりも、人爲、即ち人間の所業を重んじた。この人間的所業へ、一切の努力を盡すところに、彼の生活の信條が嚴然と存してゐたのである。

彼は凡人としての才能を、最大限に伸ばす爲に、一年間の努力すべき行程が、豫じめ目盛のやうにつくられてゐた。否或はその一生が目盛りのやうにつくられてゐるかも知れない。そして、この目盛りを規律正しく實踐し行くのである。彼のこのやうな生活態度は、靈感派や、藝術至上主義者達から、屢々攻撃非難の對象になつた。彼

の形式的整備に始終し、新しい創意と、構想とに依る內容上の誠實な研究は案外に行はれてゐなかつた。

私をして、かゝる見解を披瀝せしめてゐるのは、大東亞戰爭開始以後の今日においても、些したる變化を示してゐない。日佛印文化交流の爲に、專用機獻納の資金を調達する爲に勤員した『佛印巡回展覽會』の作品と、全日本漆家報國會の作品との間に、果してどれ程の變化が見られたのであらうか。大東亞戰爭に依る偉大な敎訓が、あらゆる文化面にかつてない嚴しい反省を與へた際に、もかゝはらず、この勤員された創作活動には、遺憾なことに、新しい世紀の黎明に相應しい意慾が見出されなかつた。

畢竟かゝる樣態を續けてゐることは、日本漆家達の生活意識が、時代の認識に深く達してゐないことゝ、この世界變革時代の藝術形態が、如何なる目的、機能、効用を必要とするかといふ事柄に就いて、その理念が極めて膚淺であることを示してゐるといはねばならない。

の生活方式は、餘りにビジネス・ライクで、藝術的の所行ではない、といふのがその主たる理由であつた。そして、この靈感派や、藝術至上主義者達に加擔する批評家達もまた彼に對しては天才的行藏を待望したり臨感的所行を期待したことはいふまでもなかつた。然し彼はそのやうな攻撃や非難にもかゝはらず彼の偏み出した生活機構が、に崩さず、その意志を押し通した。踏つて、それはまるで全く人生觀を異にする者の攻撃であり、また防禦のやうなものであつた。

然し問題は、彼の實踐した生活機構が、正しいか、正しくないかといふ論爭よりも、彼の獨自な實踐方法によつて、彼の目指す藝術の効用が、社會的に、若くは國家的に可能であつたか否かといふことに、より受要性があるのではなからうか。假りに藝術の最高殿堂を換想する限り、この殿堂に到り得る道は、たゞ一本ではない。それは數限りなく道のあることが承認されなければならない。踏つて、それは自己防禦の強辯にしか過ぎないであらう。藝術至上主義以外の道は、蓋く藝術の惡德であるとする觀念は、藝術至上主義の樣々の道が、この殿堂に迫り着き得ないといふ保證にはならない。藝術の殿堂へ藝ち登る他の樣々の道こそ、唯一無二の方法であるとするのは、それは藝術至上主義の窮極としての思想的具現ではないかといふ史的回想に、われ〳〵の感情や理性を、尠なからず揺り動かす

『道德の爲の藝術』等が、それ〳〵最高の目的を目指して比類なき形式を創造し、各歷史の時代の造形文化の段階に、輝かしい記念碑を打ち建てた史的事實を想起しなければならない。かゝる史的回想に、われ〳〵の感情や理性を、尠なからず揺り動かさなければならない。そして特にわれ〳〵の習性は、感情の世界に對つて、一つの藝術上の理念を納得させるに至るであらう。それは、至上主義藝術形態だけが、必らずしも藝術の高貴な規範ではないといふこと、更にもつと嚴密に、藝術には固定した絕對的規範といふものはあり得ない、藝術形態の諸規範は、すべて相對的なもので、至上主義藝術形態は、政治的若くは宗敎的、道德的、敎育的制約から開放された思考のもとに、自由主義社會の、個人主義的地盤に開花した一定の規範に過ぎないものであることと、從つて自由主義以外の社會的地盤には、例へば强力な國家主義的の社會地盤には、國家主

發が要請する最高目的へ歸一すべき藝術規範が、必至に要請されるであらうといふことである。

かゝる藝術理念のもとでは、藝術至上主義だけが正しく、その他のものが正しくないといふ理由は成立し得ないであらう。彼の場合に於ける、藝術制作の最高殿堂が、靈感派や藝術至上主義者達のそれと、正に對蹠的であつても、それをもつて、直ちに彼の藝術活動が、藝術的範疇に屬さないと斷ずることは戯ひもなく早計である。彼の指導精神を鑄はにした行動主義的の活動が、品位の高い生活、節度ある行藏、高雅なる精神をそれ〳〵美德とするかに見えた藝術至上主義者達からは、恰かも藝術の花を荒す暴力の如くに見倣れたに相違なかつた。かくして藝術的世界觀を異にする陣營が、不俱戴天のかたちで對立し、藝術の爲の藝術に忠實ならむとする勢力と、社會の爲といふよりも進んでの國家の爲の藝術に忠實ならむとする勢力とが、一段とその對立を尖銳化しつゝ藝術の鬪爭の道程を辿つた。然しこの二つの勢力のそのいづれが時代的意義を多分に持つことが出來たであらうか。

六、

國家總力戰體制下において、造形美術が廣義の國家的文化戰であることを必要とする限り、造形美術における孤高的精神と、全體主義的協力精神と、そのいづれを有意義とするかについては、既に大東亞戰爭の意義とその進行とが、これを鮮明にして居た筈である。孤高的精神を以て、藝術創造の最高の思念を形成するものと思念して居た藝術至上主義者達は、自由藝術時代の久しい間、造形藝術の絕對優位性を信じて居た至上主義的藝術形態が、自由主義時代の終焉と共に、その絕對優位性の地位を捨てなければならなくなつたことを承認せずには、居られなくなつた

大東亞戰爭が生み出した新たな『理性』は、この事を一層に明白にしたであらう。それは、藝術至上主義それ自身に自覺を與へたにとゞまらず、從來至上主義を狂信してゐた鑑賞階層や批評家達にも、等しく自覺的反省を與へたのである。日本の古典と傳統とを愛し、優雅と品位とを尊重し、比較的に高い敎養をもつた富裕な鑑賞階層は、この至上主義藝術形態の効用は、主として個人の生活を對象とするところにその特性があつた。一人の敎養ある紳士が、造形美術持て至上主義的美術の効用若くは感覺的享樂によつて

て、その生活文化を高め、精神的な働きを淨化し、情操の世界を陶冶し、全人格的な向上を遂げるといふことは、自由主義時代の個人主義的生活文化の過程では、意義のあることに考へられてゐた。造形美術を愛好する行爲によつて、その個人の生活内容が豐富になり、人間的完成へ一歩近づく事によつて、その人の行動が社會若くは國家に善良な影響を與へたとすれば、そこに藝術至上主義の倫理的意義も亦自から見出されたであらう。事實また一定の時代にはさうした倫理的の規範が無くはなかつた。自由主義時代における藝術至上主義の功績を數へるならば、この倫理の規範の中に懐かるべきものであらう。然しながら、かゝる功績もまた一定時代の役割であつたことを知らねばならないのである。

日本の傳統的生活樣式における床の間の地位は日常生活に倫理性を賦與する上に、頂要な役割を演じ、座敷の中における起居動作又一定の秩序を與へる規律を示すと共に、同時にまた美術作品が、個人を對象とする効用を演ずる重要な舞臺でもある。至上主義的藝術規範は、主として、この舞臺の役割についた。床の間の持つ倫理性と藝術性の完全なる調和は、自由主義時代において、個人の教養の爲に、極めて優雅な効用を演じたのであらう。然しこの至上主義藝術の演じた効用を以て造形美術の唯一の効用であると思考することはも早許されなくなつた。それはたゞ一面の効用に過ぎないといふ思考に置き替へられねばならなくなつたのである。

七、

私は私の主宰する造形美術學會の會報（第五號）で、この造形美術に於ける効用を國家主義體制の中へ擴大浸透せよといふ建前のもとに、次のやうな報告を行つた。

造形美術の部面についても、國内的に切實な問題が數多くあるが、就中『美術の効用』を、かつての自由主義思潮時代の、狹い觀念から解放して、國家主義體制の中へ擴大浸透させる具體策を、協力會議において考究することなどは、最も獎勵す專柄ではなからうか。例へば、美術を鑑賞するといふ精神活動を、生産擴充、食料増産における精神的部面へ導入して、これらの生産事業に挺身する人達の、精神の世界、感覺の世界に、人間的な幸福感を享受させ、間接作用としての生産能率を高める方策なども、これからは眞面目に考究されなければならない。

その最も手近な對象となりものとして、滿蒙開拓靑少年義勇隊の生活が採り上げられてあらう。この鍬の戰士達は、一時の昂奮に驅られて鍬を振つてゐるのではない。それこそ心底からの興亞の意氣に燃え、滿蒙の曠野を拓いて、食料増産の爲に、こゝに永myremit的の地を定めようと、渾身の努力を傾けて挺身してゐるのである。明け暮れを土と鬪ふ若い拓士達は、こゝに第二の故鄕を作るために撓まぬ鍛練を行つてゐるがこの拓士達の生活の中に、精神的部面が閑却されてゐゝ理由はない。開拓した土地が肥えて行く反對に、拓士達の心の世界が荒むやうであつてはならない。土が肥沃となると共に、拓士達の情操の世界も肥えて行かねばならない。豐かな情操の世界を、各自がその生活の中に確保しなければ、愉しむべき第二の故鄕を作ることは出來ないであらう。滿蒙の曠野は、この若い拓士達が、挺身して雄々しく開拓に努力してゐる。その拓士達の精神世界に、豐かな情操を培ふには、政府や文化團體が後方から暖かい手を差し伸べなければならない。美術の効用、音樂の効用、文學の効用などを、それぐ拓士達の精神世界へ導入して、やがて豐かな情操を培ふ機緣をつくることが望ましいことである。造形美術は、單に美術收藏家のためにのみ存るものではない。文學も音樂も亦同樣である。造形美術は、國民の爲に存るところに、眞の文化的意義が見出されるのである。美術の効用は、廣く國民の生活の中に浸透して、その人間的の完成へ

の契機となるところに、高い倫理的な意義と價値とが承認されるのである。

拓務省や滿拓は、その開拓費金の一部を割き、この目的に適應すべき作品を買上げて、これを靑少年義勇隊の宿舍に贈り、環境上兎もすれば荒み易い靑少年の心を潤ほす具體策を講じて慾しい。また政府は、從來の如く自己の衙門の營利主義的企圖にのみ關心せず、この國策遂行の基礎をつくる鍬の戰士達の生活にも、美術の効用が如何に必要であるかを理解し、たとひ、一國體から一點づゝでも適當な作品を満蒙開拓地へ振り向けるやうな藝術目的に副ふべき無名作家の作品を買上げ、これを滿蒙開拓地へ振り向けるやうな政策に就いて、あらためて眞面目に考慮を拂つて欲しいものである。更にまた各美術團體も、在來の如く自己の衙門の營利主義的企圖にのみ關心せず、この國策遂行の基礎をつくる鍬の戰士達の生活にも、美術の効用が如何に必要であるかを理解し、たとひ、一國體から一點づゝでも適當な作品を献納することになれば、戰時下において、ふ。美術の効用が、この方面の情操開拓に寄與することになれば、戰時下において、戰爭繼以外の繪畫的表現の新たに生くる道が見出され、またこの種の形式が非常時態のもとに在つても、いかに必要なものであるかを一般的に理解させることが出來るで

あらう。

従來における美術の效用に對する見解は、多く個人を對象とする狹隘のものに過ぎ
なかつた。個人本位から國民本位へと擴大されなければならぬ理由は、今日では何人
もすでによく理解してゐる筈である。現下の問題はすでにその是非を論じてゐる時期
ではない。たゞ如何にしてこれを有效適切に實踐するかゞ新しい課題である。

八

日本建築の中から、床の間の機構が拒否されない限り、そしてまた、この床の間の
倫理的意義が、その傳統から沒却されない限り、この床の間の機能と效用とに合目的
性を持つ日本建が、引き続いて消沒的な役割を有ち、従つて、この目的に適目的な
日本建が、絶えず生産されてゆくだらうとは疑ひないことである。今日われ〳〵の
眼前に疑ひもなく展開されてゐる『世紀の變革』は、然し日本の様々な生活面の樣態を、
或は急激に、或は徐々に、變革せしめつゝあるが、最も民
族的特性として形成されてゐる傳統的風尚までが、根こそぎにその姿を消すやうなこ
とは考へられない。事實は寧ろその反對で、支那事變以來、更にまた大東亞戰爭以來
亘なる非常時態の進行と共に、あらゆる民需物資の窮屈な勤態は、必然に一般の消費
生活を抑制し、就中旺餘な感覺的享樂や、嗜好的享樂を後退せしめた。比較的な敎養あ
る一般の人士は、かゝる後退に依つて生じた時間的、空間的餘裕を、何によつて充足
させてゐるであらうか。彼等はそれ〴〵の職能に應じて、戰時生活における任務を忠
實に履行しつゝ、その生じた時間的、空間的餘裕を、藝術と關聯する精神的な享樂を
或は慈潤に向けてゐるといふ事實を見逃すことが出來ないであらう。最近特に顯著な現象
は、極めて廣汎な階層に屬するわが人士が、眞摯と熱心な態度とを以て、得頭に展示され
る美術制作品（繪畫・彫刻・工藝）を鑑賞して、その藝術生活にしつゝあることで
ある。また、物質生活に比較的の餘裕を持ち、然かも人間的敎養の完好に志向する人士
が、床の間の倫理的意義を高く評價する餘裕を持つ
持つ茶道・花道の倫理の世界に、敎養を高める爲の精神的享樂を求めつゝあることだ。そし
て、この茶道・花道の世界に、敎養を高める爲の精神的享樂を求めつゝあるが、必らずしも、雅美
みじくく結びついてゐるのである。このやうな精神的享樂の生活行爲習ひ換へれば雅美
生活であるがこの生活享樂は、必らずしも、現在において盛んになつたものではない。

自由經濟時代のその豪華さは、この雅美生活の根本的精神を無慙に追放し、その卑俗
に顛落した淺ましき流行心理は、町の道化と何等選ぶところない樣相をさへ暴露した。
今日あらゆる物質の最も窮屈なるにもかゝはらず、かゝる雅美生活への要求が、一般
の生活の過程にあらためて上つて來たことは、自由經濟時代の虛飾的な流行と日を同
ふして論ずることは至當ではないであらう。そこには、放恣性文化に對する排撃の反動
たるに止らず、もつと内省的な思想が、やうやく形成されてゐるものと考へられるの
である。

物質の極めて窮屈な時期に於ける茶道こそ、寧ろ茶道の精神を本然的な位置に取り戻
すことが可能であらう。茶道の效用を目指す創意と構想とは、かゝる窮屈な時代に在
つて、はじめてその意義を全ふすることが出來るであらう。
茶道の效用は、あらゆる人間的美德の最高の調和を示顯するところにある。人間的
完好への志向が、かゝる消極體制下に於いて、茶道の漫潤を見るな
らば、それがたとひ消極的な形であらうとも、盜し廣はべき事象としなければなら
ない。従つて、至上主義の藝術形體は、かゝる生活行爲の同伴者として、消極的なが
ら人生を慈愛づけることが可能である。
藝術の效用の對象を、主として個人の雅美生活の範閾内に求める藝術至上主義的形
態は消極的な機能を持ちながら、尚今後も存續することは否定出來ない。國家總力戰
體制下の文化活動は、そして特に造形美術活動は總力戰の目的遂行の力强い線に沿つ
て、廣汎な文化大衆の新たな生活力、新たな敎養を、それ〳〵可及
的に高める機能と、效用とを持たねばならない、かゝる要請のもとでは、日本建に於
ける藝術至上主義の諸形態は、極めて消極的な役割を演ずる一側面であるといふこと
を、自他共に深く認識しなければならない。そして、藝術至上主義を以て、絶對的優
位性を主張し得るものだといふ前時代的想念から解放されなければならない。殊に藝
術に志す青年の作家達は深くこゝに想を致して、至上主義的藝術形態の、時代的役割
の過去と現在とに關する正しい考察を行ふことが極めて緊要である。

九

大東亞戰爭の偉大な『敎訓』の一つは、日本建家達における『精神的な缺陷』が何
であつたかを、極めて明白にしたことである。それは、日本建家達が、造形藝術が何

眞の創造の歡喜を體驗することに忠質であるよりも、個人的名譽を獲得することに忠質であつたことだ。この個人的名譽心の追究は、自由主義が何んの疑惑もなく寛大に許されてゐた時期のいはゞ文明病の一種でもあつた。この文明病は、日本彫刻作品の商業主義的性格と結びつくことに依つて、日本彫家達の心理へ深く喰ひ入つた。彼等はこの文明病に依つて、惠まれた才能を凡庸化し、眞の創造の歡びを置き忘れてひたすらに個人的名譽を變じた。そして、その獲得した個人的名譽を確保する爲に、屡々協同して後進作家達を抑壓することにも熱心であつた。かゝる俗情的名譽心への執着は、自己の創造的努力によつて邪物の汚を發見する道を捨てさせ、過去の歷史的規範に頼つて、自己の空虚を隱蔽する詐術をおぼへさせた。そして、かゝる僞惡的な作例が、屡々藝術的だと誤つて賞讃されたが、彼等はこの賞讃の圖に乘つて、いよ〳〵歷史的規範を利用する才能をさへ磨り減らして居たのである。放恣な自由主義時代の日本彫家達は、極めて少數な善良の作家以外、多くはかゝる範疇の中で、彼等の恵まれた才能を磨り減らして居たのである。

日本彫家達の多くが、熱心に追究して居た『名譽』は、日本の名譽の爲めではなく國家や社會から遊離した全然個人の爲の名譽を追ふに過ぎなかつた。大東亞戰爭の現實的過程に於て、幾たびかわれ〳〵を驚倒させたものは、神性を帶びた滅私的行爲の顯現であつた。それは只一すじに『日本の名譽』の爲に成し遂げられた崇高至純な行爲であつた。われ〳〵はこの行爲を知るたびに、眞に名狀し難い感動にむせぶと共にそれ〳〵の職域にひたすら忠實を想ふ精神の淨化に嚴しい反省を加ふる以外に途はなかつたのである。美術家達は、この『偉大な敎訓』又『崇高極りない行爲』の前に、既に古ぼけた藝術の良心に新生の息を吹き返させねばならない。輝かしい日本の名譽の爲に、その一作〳〵における創作の熱情が、倫理的反省が、宗教的意識に近高めらるゝやうに、嚴しい精神の淨化が、あらゆる苦腦を越へて、いさぎよく行はれなければならない。今や藝術的良心のありかたもまた『世界の變革』と共に必然に變革されねばならないであらう。

昭和十七年五月十日稿

官展の目標

今泉　篤男

橋田文部大臣閣下

當面の美術界の問題について、この小文を閣下宛の書翰の形で書から
と思到りましたのについては、私にとつて二つの理由があつたので御座
います。何よりも第一に、私がこれから申上げようとすることは、美術
界の人々には誰にも解り切つてゐるやうな迚だ簡單明瞭な事質でありま
して、唯だ具體的な實行のみが問題となつてゐる事柄だと思ふからであ
ります。そしてその具體的な方策と實踐は、専ら閣下の積極的な構想と
決意の下に行はれるべきこと〜信じるからであります。も一つの理由
は、いさゝか私事に亘りますけれども、私は閣下の「正法眼藏釋意」そ
の他の誠心に溢れた著書によつて、文字のみの媒介し得る不思議な親し
み深い敬意を感じ、こんな風な申し上げ方を、私自身は餘り不自然に感
じないやうな氣になつてゐることなので御座います。恐らく他の文部大
臣の場合には、自分のわざとらしい態度を顧慮することが先に立つて、
こんな風な書き方は到底出來ないのではないかとひそかに存じる次第で
あります。

當面の問題は、今秋の文展の審査員選定のことに發してはゐるのです
が、そのこと自體は貭來な問題と思はれますにしても、ひいて、わが國
官設展覽會の目標、帝國藝術院の役割、東京美術學校の使命といふやう
な全般の問題と關聯して來る事柄だと信じます。先頃、今秋の文展審査
員の任命發表がありました際に、私はその銓衡の事情を知りませんから、
ただ結果からのみ批制する具合になるのは止むを得ない次第ですが、卒

直に申しまして、私は殊にその第二部（洋畫）の審査員選定について迚
だ不満を禁じ得ませんでした。申すまでもく、誰が不適任だとか彼が適
任だとかいふ個人的なことではないのです。今秋の審査員諸氏は、それ
それの立場に於て夫々尊敬すべき藝術家であることに疑をいれるもので
はありません。然し問題は別個のものであります。その審査選定の一事
を通して現れてゐる當局の無定見、將來のわが國美術の建
設に對する無方針に就いて、今更なから憮然たるものを痛感するのであ
ります。多少美術界の動向に注意してゐる者であ・ますなら〜ば、例へ
ば、第二部（洋畫）の審査員選定の顔觸が一見して、これでは夫々の主張
を持つた畫家の單なる「集合」に過ぎず、そこから何等かの本質的な結
論を導き出すことは殆ど不可能だと感じるに相違ないのです。夫々ある
程度の力倆を具へた審査員であるならば、畫風や傾向の相違はあれ、一定
の水準を越えた作品を鑑査選定することに意見の一致をみるに事缺きは
しまいと從來の當局者は考へてゐたやうに思はれます。そして實際に於
てそれは可能でありませう。然しさういふ考へ方の中にこそ、官展の目
標についての無定見が示されてゐるのだと私には思はれるのです。
から申しますと、畫風の相違、一定の限度内に於ける流派の對立は、
却つてお互の刺戟と示唆によつて官展の沈滞を防ぐものではないかとい
ふ御意見もあるかと存じます。どれもこれも同じやうな作風の、塾展の
やうな具合になつて了ふのは、第一、觀る方でもかなはないし、官展の
本意でもないといふ見解も當然のこと思ひます。然しこれは、わが國
美術界のアカデミーの貭體が當然かといふ點によつて、問題
の中心が變つて來ることだと私は思ひます。例へば一般に繪畫の領域に
ついて見ますれば、所謂洋畫に對して日本畫の分野は、一種のアカデミ
ー的存在と見られないこともありません。又彫刻界に於ては所謂洋畫彫
塑に對して傳統的な木彫界がアカデミー的の分野と考へられないことも
りません。又傳統的な技術を非庶民的な表現形式のうちに傳へてゐる文
展工藝部の大體もアカデミー的の存在と見ることも差支へないことかと考

へはます。そのアカデミー的といふのは、勿論いゝ意味にも悪い意味にも解釈されるべき事実として申上げるのです。それらの、それ自身アカデミー的性質をもつてゐる領域に於ては、夫々の流派の對立はもとより差支へはなく。そしてその場合には、それら流派の内容となることは自明のやうに思はれます。

第一部（日本畫）第四部（工藝）等の審査員が各派から選ばれて居るのに拘らず比較的公當と感じられるのは、一つにはさういふ理由によるのだと思ひます。然し第一部でも第四部でも、各派の勢力均衡といふやうな點に兎角重點が置かれ過ぎてゐるやうな觀のあるのは迚だ遺憾でありあります。第一部では、南畫系の畫派などは、その本來の立場から嘗つて、綜合的なる官展の中に同居するよりも、別に獎勵の方法を構じてその本來の發展を期した方が南畫派自身の爲に於ても、又第四部の工藝の爲に、一層よいのではないかと私などには考へられます。りも、傳統的な技術を確實に傳承して發展させてゐる審査員を私は於て重視したいのであります。

傳統の未だ殆ど築かれてゐない第二部（洋畫）の審査員の問題に就きましては、未だ何等のアカデミー的傳統も確立されて居らず、短い期間に於て、自ら事情の異るものがあると信じます。わが國の洋畫壇に急速なる發達の仕方をした爲に、迚だ變則な早熟的成育をしてゐるとは周知の事柄です。これは單に、油繪の技術が短い期間に移植されたといふ爲ばかりでなく、移植され獨自な發達をした十九世紀末以降のわが國洋畫壇は、アカデミー的習練といふことには極めて不適當な世界繪畫史の流れの中に置かれてゐたといふ理由もありませう。激しい様式的變遷、文化一般の移り變り、さういふ中にあつて、傳統の正しい根據によつてアカデミー的訓練が殆ど不可能に近いまで困難を極めたことは察せられることであります。東京美術學校の教育なども、さういふ波の上に漂つてゐたのでもありませう。然しながら、現在に於て

は事情に内からも外からも全く異つて參りました。油繪が佛蘭西畫壇の流行から否應なしに隔離されました。同時に、さういふ外部事情からでなく、わが國の油繪史の内からの要求として、油繪技術の本來の根底に立つてわが國の正統な油繪を發展させようとする氣組みも一層昻つて來てゐることが見受けられないでせうか。これは勿論必然的な段階であります。その際にあつて、變則的發達にあきたらなくなつてゐるわが國洋畫壇の官展に切に要望してゐるものは、着實なアカデミー的訓練の基礎と背景に切にならないと私は信じるのであります。

から申しますと、日本の油繪が西歐の油彩に技術的に接近することの目的の爲にのみ、わが國のアカデミー的訓練を主張するやうに或は受けとられるかも知れませんが、さらのみは思はないのであります。例へば日本畫といふものが可成惡い意味にアカデミックな側面に泥んでゐるとところがあるとすれば、それに對する正しい反省としても油繪によるアカデミスムを樹立する必要があると思ふのです。文展の第二部は、專らさういふ目標の下に組織されなければならないことは申すまでもないと、、存じます。アカデミスムの背景のない限り、あらゆる畫家は常にその最初の出發點からその制作の度毎に出發しなければなりません。アカデミスムは制作行動の度毎にその最初の出發點に立歸る底の熱情が、藝術的感動ふ制作行動の度毎にその最初の出發點に立歸る底の熱情が、藝術的感動を助成するといふ理由によつて、現代人には面白がられることよりも、今、わが國の官展には面白がられることよりも、もつと地道な建設の道を歩まねばならぬと思ふのです。それによつて我國の非アカデミックな作風も、正しい根據によつてアカデミスムに反撥することが出來るわけであります。これは官展とか在野團體とかいふ形式的な畫家の立場からではなく、夫々の畫風の根底について深い洞察によつて檢討さ

れなければならぬことに思はれます。その檢討によつて、將來のわが國
美術のよいアカデミスム樹立の爲に適當と思はれる審査員が任命された
けれはならぬと信じます。各團體からその年・その年によつて選ら
れる單なる代表者の集合體では、前にも申し上げたやうに何等の本質的
な結論も困難なことは明かです。鈴術の事情は知りませんが、從來の例
のやうに帝國藝術院會員諸氏に諮問された結果とすれば、藝術院會員諸
氏の官展に對する極めて消極的な態度を選ぶ結果に存じます。第一部、
第三部、第四部とも殆ど半敷に近い審査員が會員の中から出てゐます
が、私は寧ろこの方が責任ある態度と思ひます。勿論、第三部（彫塑）
あたりではその爲に却つて盛骨なる弊害もないとも限りませんが少くとも
第二部では、その方がより責任ある態度と考へます。

　私は美術界に於けるアカデミスム樹立について申上げましたに拘ら
ず、そのこと、直接關係ある美術學校教育について觸れることは、茲で
敢えて避けようと存じます。アカデミスムの本山たるべき東京美術學校
が、さういふ重大な使命を果す爲には違だ憂慮すべき現狀にあることは
美術界の周知の事實であります。然しこれは前にも一寸申述べましたや
うに、一人文部當局の責任ばかりではなく、美術界全般の問題として將
へなければならぬ事柄かもしれません。然しながら、現下の美術行政に
於ける文部當局の單に非大主義的な、無定見とも見られる現狀に對して
は、私は故に卒直に閣下の御考慮を願ひ度いと存じる次第で御座いま
す。

戦争畫の矛盾

福澤一郎

戦争畫と云ふものは面白いものと思ふ。又面白いものと云ふ制作上の立場を越えて、現在の綜合的戦争（文化戦、經濟戦争等を含む）に、繪畫が一役演ずるものである以上、これに注目せざるを得ないのである。

しかし〜で問題にしたいのは、繪畫が一役演ずるか否かと云ふ事ではなくて、戦争畫は如何にすればその性格を最も發揮出來るかと云ふ事である。そしてそれをはつきりさせれば、戦争畫に對する抽象的論義を越えた或るものを摑む事が出來、從つて爲し得べき事、爲し能はぬ事を明瞭にする事が出來る道理である。私は性來劇的なもの、雄渾なもの、或はグロテスクまでに奇怪な自然の情景に對して強い執着を抱いてゐる。今日まで私の貧しい仕事は大抵これに關聯して居る。況んや戦争の如き文字通り劇的且つ雄渾更に又グロテスクまでに奇怪な爆雲や破壊の情景等に對しては、興味を抱かないと云ふ事は到底出來ない。これ等は他日機會がある毎に、カンバスに再現してみたいと考へて居る。

しかし一體今日果して戦争畫は可能であらうか？何となれば、本稿標題に掲げて置いた通り、戦争畫はそれ自體矛盾を内包して居り、その解決が今日に於てはどの程度まで可能であるか疑問であるからである。

さて矛盾と云ふのは他でもない。戦争畫に於て、現質性と架空性との間に醸成される不合理的なものを指すのである。即ち藝術上の眞必ずしも戦争の眞必ずしも藝術の眞を傳へずと云ふ事である。しかもそれは今日戦争畫検閲などの場合むづかしい問題となつて登場するのである。

例へば飛行機を描いたとする。當局では先づ之れに對して、一般民衆に對して間違つた觀念を與へぬ様正確な描寫を要求するであらう。それと同時に吾々は軍機の上から正確な描寫にも自ら限度がある事を知るであらう。即ち正確に描かねばならず、又正確に描いてはならないのである。これは明かに矛盾である。

藝術的粉飾により、或は空想的飛躍により、勝手氣儘な飛行機を描く事は、不正確を意味し、戦争畫の範疇を逸脱する。若しそれ飛行機が特定の我が軍用機などを取扱つたものであった場合、當局の不滿は著しいものであると察するのである。

荒唐無稽なとの種の戦争畫は、蠹家の研究心や描寫力の不足に原因するところも多いと知らねばならない。戦場の話や新聞寫眞などによって安易に仕上げる戦争畫は、大抵との種類である。

先きにも述べた様に、戦争畫は矛盾を内包してゐる。この矛盾は、現質と架空の距離を壓縮する寫質主義によって、辛うじて救はれるであらう。現質的魅力は、レアリズムに據るより以外に適切に生かされない。しからば戦争畫は如何に描かるべきであらうか？私は戦争をばもつと痛烈に描出すべき事を主張する。現在散見する戦争畫は、まだ寫質主義にすら徹底してゐるとは云ひ兼ねる。人馬の殺傷、戦軍大砲の爆破等を敵側のみに徹底してゐるものではない。味方にもこの失敗や不利な場合があってこそ勝利が一層輝くのである。場合によってはさう云ふ事實をも描寫せぬ限り、戦争畫は空虚な勝利感を歌ふのみとなる。戦争畫は戦争の眞質が傳へられぬ限り、徒らなる勸善懲悪主義の宣傳教育畫に堕してしまふ他はない。故に大東亞戦遂行の理念表現としての戦争畫は、相當豐富な構想と表現とによって描かれねばならない。極端な制限主義からは何物も生れない。生

れるとしても、せいぜい戦争に関する寫生畫に過ぎないであらう。

しかしかう書いてみたところで果して今日多種多様な表現が許される

だらうか？又徹底した描寫をたくましうする事が出來るだらうか？

これは甚だ疑問と云ねばならない。若し傍若無人の描寫を敢てする者

があるとすれば、不幸な誤解を招くや必然であると思はれる。しかしも

とりと〜で云ふ傍若無人は節度と企劃の下になされる弗恐な描寫を云

ふのでなければならない。

たゞありのま〜の如く描く事は、左程困難とは思はない。しかしも

それに深さを——現實以上の現實こそ、問題にすべきであらう。

だとすれば、寫實の上に出た現實こそ——與へるのが、眞の藝術の在り方

だと思ふ。寫實以上の現實を——與へるのが、眞の藝術の在り方

勝利や敗北が附隨する。榮光の蔭には涙がある。それによつて、

勝利や榮光は一層輝きを増すのである。藝術の効果は、この對比をうま

く生かす事にあると思ふ。よき戦争畫は、かゝる矛盾解決のデモーニッ

シュな表現に懸つてゐる。戦争畫は、先づ出來るだけ素材が調べられね

ばならない。現地に出掛けるのもよい。兵營に於て寫生するのもよい。

この準備が絶體に必要である。寫眞や人の話などによつてのみ描く輕卒

さは、自他共に戒めねばならない。認識のない描寫は空虚であらう。

次にとれ等の素材を充分に生かす創造が必要である。寫實を基礎にし

つゝも、その上になほ實際の戦争よりも一層戦争を表現するていの創造

的操作である。

故に戦争畫は、必ずしも戦争中に出來るとは限らない。否むしろ出來

ない方が多いと云ふ事か出來るかも知れない。今日に於て、戦争畫は深

刻な情景を描出して、人間精神の奥底に觸れるよりも、戦争昂揚の手段

として或は專ら明るい文化建設に役立つてゐる。しかしこの兩者が、渾

然と一つになつて初めて眞の戦争畫が生れる様な氣がする。どちらか一

方的ではまだ完全とは云ひ難い。

大東亞戦は、まだ序の口であらう。戦争を陸に海に描寫する機會は、

まだいくらでも廻つて來さうである。ゆつくり私はこれを描いてみたい

と思つて居る。

兵器と云ふものは空想では描けない。戦場も見なければ駄目である。

例へばコレヒドールが如何に鐡府の山と化したか、その狀況はさゞかし

慘憺なものと思ふ。しかしその場面は、空想で描くには餘りにも惜しい

と思はれるところの血と砲彈とで作つたお花畑である。凡そ世にこれほ

ど美しいものはまたとあるまいと想像する。だから見た上でなければ、

描きたくないのである。

コレヒドールと限らない。戦争は次から次へと、雄渾な戦場情景を創

り出してゆく。人物風景靜物畫の種別の他に、戦争畫が特に近代繪畫の

性格をはつきりさせて登場してくると考へられる。そして從來戦争畫が

なかつたわけではないが、特殊な目的と數量とを以て、展覧會を主張す

るだらう。

兵器は、現代科學の粋であり、形體美と機能とが完全に一致した點で

私など最も觀る事を好むところのものである。況んやこの兵器が自由に

驅使して、天地も覆る壯絶さを以て共榮圏確立の爲の破壞作業が行はれ

て行くのである。描くにも同じく吾々の戦争遂行も、百年の長計を以て

立てる必要があるが、これを描くにも同じく百年の長計を以てすべきで

ある。慌てる必要はない。描く事の出來る時を待つて、計畫を實行に移

せばよい。同時に風景畫や人物畫を描いて行くべきである。一本のホワ

イト・チューブも容易に手に入り難い時となつた憾がある。しかしそれは我

慢するの他はない。充分元氣で押し通す事、それ以外に手はない。

繪畫史發展の條件

植村鷹千代

一

先づ現在の問題から考へてみやう。大東亞戰爭の展開を契機として、文化面に於け

る凡ゆる評論文が、一躍雄壯な構想を描くやうになつてきた。これは結構な班ではあ

るが、何だか却つて窮屈な氣分である。餘り雄壯な構想ばかりが威勢よく歌はれるの

で、苦言を捉したりする事が威勢をそぐやうな氣がするのである。だが、いまこそ寧

ろ雄壯を急ぐよりは地みちな苦言の上に苦實な構想を設けるべき秋であると思ふ。

戰爭の進展に伴なつて日本人の氣宇が雄大になることは當然であり、結構であるが

この勢ひは必然の勢ひであつて、放つて逞いても行き過ぎる位勢ひのつくものである

から、敢てこの勢ひを押す必要はない。必要がないばかりでなく、餘り押すと其の結

果は却つて有害無益に終る危険がないともかぎらぬ。

戰勝の結果、一氣に此の間まで蔽ひかぶさつてゐた陰鬱の氣が晴れたやうな氣がす

る。そうして、文化の問題も一氣に課題が解決されて終つたやうな氣がする。これか

らは西歐の模倣を捨て〳〵、一途に純粹日本、古典日本の精神を世界に誇示すればよい

日が來た、といふ氣持ちが、ひとびとの考へを非常に樂天的にしてゐる傾きがある。

しかしながら、文化の問題は決して偄決濟みではないのである。文化の對南方技術

問題はいろ〳〵發生したげれども、それと文化の木質の問題とは自ら別個のものであ

る。ところで、木質の問題に關しては何らの進展もしてゐない。從來からの論議が戰

爭のために、不意打ちに中斷されたので、すつかり忘れて終つてゐる。氣が樂になつたと

言ふに過ぎないのである。しかし、眞質は、勇氣を出して、再びもとの議論を續けな

ければならないのである。

今度の戰爭で、日本軍は大仕事をした。そして大成功を收め、日本の國威を中外に

宣明した。たしかに外國人の日本軍に今まで輕んぜられてゐた

は日本の陸、海軍に對して心から感謝しなければならない。しかし、この戰勝に至

るには、軍部に並々ならぬ苦心の歴史があつた筈である。日本人は陸、海軍の功績を

感謝し皆が喜び勇んでゐる。これは日本人として當然の喜びである。ところが、日本

軍が日本の國威を中外に高めたから、日本の文化も當然の喜びを享づる式に世界にその價値を認め

られるであらうなど〳〵、急に威勢のよい日本文化の誇示に取り掛るといふことは、も

つての外であつて、それは、正に虎の威を借る狐の類ひを出るものでない。今なれば

こそ、發榮を要する所以である。

今や日本文化の問題は、最も重大な、そして同時に最も危険な状態にある。何故な

ら、今日迄の日本文化は、それを特に誇示しやうと、けなさうと、世界には大して關

係がなかつた。つまり、獨善的な態度で育つて來たし、また獨善的な状態を許される

立場にあつたのである。ところが今、大東亞共榮圏文化の指導といふ問題もあり、

今後は日本文化圏内だけの問題では濟まなくなり、世界文化との交渉過程を通じて、

我國文化の高さを相手に納得させなければならないのである。さうなる以上、この納

得は、現世紀に共通するインテリゼンスを通じてしか行なはれ得るものでないといふことは

明瞭である。人類の現代的判斷力に訴へて勝を得るものでなければならない。戰爭で

勝つた國の文化だから、價値が高いと言つて押しつけるわけには行かない。獨善的な

説明も効力はない。最近に至つて、西洋雄ひが増えた反動か、やたらに日本びいきが

増え過ぎてゐる。何でも日本のものが一番よいのだ。いや一番よかつたのだが、今ま

で日本人はそれを忘れてゐたのだ、といふ見方が非常に盛んである。

先程、大陸文藝懇談會の連中が「北京の娘なんかより銀座を歩いてゐる日本の娘の

方が遙かに比較を絶して美しい」といふやうなことを座談會で言つてゐるのをみたが

この言葉などは極く無意識に何氣なく出た言葉であらうが、この氣持が、いまの日本

文化の問題の上で、一番危險なところだと思ふ。無理に理窟をこねるやうにとられる

かも知れないけれども、大體どこの國の男でも、自分の國の女を一番美しいと思ふも

のである。元來、さう見えるやうに、どこの國の男でも女を教育し裝飾してゐるのが

人情の常である。だから、自分は日本の娘が一番美しいと思ふのなら、間違ひ

はないけれども、支那の娘より日本の娘の方が遙かに美しいといふやうな、客觀的な

表現を用ひると、これは既に獨善的判斷である。日本の男がさういふふやうなら、支那の男

は、その反對のことを言ふに決まつてゐる。支那に限らない。どこの國の男でもさういふだらうし、言つて差支へない。さうなると、結局は水掛論である。

これはほんの卑近な例だが、この調子でもつと本格的な文化の問題を表現したら遊だ危險なことは言ふを俟たない。日本の繪は西洋の繪に較べて、比較を絶して美しいといふ表現の仕方、誇示の仕方は、先程の例と同樣に危險な獨善である。ところが先程の例に於けるやうな言葉は、今まで日常的な國際交渉のない、獨善を許すやうな立場に育つてきた日本人には、何氣なく出る場合が極めて多いのである。それだけに、この點が極めて危險なのである。このやうな例は、到るところに發見されるから火いにの上にも大いに警戒を要するであらう。もう一つの例をとると、最近の四洋嫌ひの雄ひ方にかういふのがある。西洋の移植文化を排斥しろ、日本を西洋の植民文化の地位から取り戻せと歌ふ日本主義者が、漢詞を作つて得意になつてゐるのである。さうかと思ふと、日本古典文化の復興を歌つて、盛んにすめらとかいふ文學を書きなぐる人がある。しかし若し日本の古典精神が、すめらといふ古語を使用しなければ表現出來ず、現代語の概念の上に乘りないものなら、もと〳〵、それは現代的生命のないもの・答であるから歌つても仕方のないものであつて、博物館に穆つて遺いた方がよいわけではなからうか。このやうな滑稽な獨善が反省されない限り、日本文化の海外宣揚は效果が擧るまい・

更にまた、最近の傾向は、日本の純粹な古典精神の游示が盛んである。血の自覺といふことが歌はれてゐる。これも結構であるが、こゝにも幻り危險な伏線のあることを反省する必要がある。といふのは、日本の古典精神は立派なものである。これは疑ひのない事實である。現代の日本人は少くとも明治維新で中斷されてゐる答である。現代の日本人の敎養は、明治以後の過渡期の敎育によつて作られたものであるから、古典の血が流れてゐるとは斷言出來ないのである。ひよつとすると、われわれ現代の日本人は、ものゝ考へ方や感じ方において、古來明治までの傳統の日本人とは全く別個の人間であるかも知れないのである。この疑問を斷乎打消すだけの材料は不幸にしてない。血の繋りといふ點に救ひを求めることは合理的ではない。その證據の一つは、アメリカ生れの二世の同胞であるが、彼等は同じ日本の血を流してゐはるが、敎育の結果だけで、日本の傳統の精神を置き忘れてゐる。我々は維新以來の過度はねるが、敎育の結果がこれほど血の力に優位するものであるとの以上、維新以來に育つて

的西歐移植文化の敎養に育つてゐるのである。われ〳〵も、大なり小なり、二世同胞と同じ變化を經驗してゐないと誰が言へよう。それの證據に、現代の日本の敎養が、傳統の敎養に遡さうとする日本主義者も、現代の敎養を、それが、二世同胞的敎養の故に否定してゐるのであるから、彼等もこの事實を前提的に認めてゐるわけである。その彼等の敎養も現實には、明治以來の過渡期敎育の産物なのである。だとすれば、彼等の主張する傳統精神が、果して正當な傳統精神であるか否かと第一疑問である。一たび中斷された傳統精神を發見することは、正に現代の緊急命題ではあるけれども、之は發見の邪業であつて、最も愼重を期さねばならない問題である。だから、傳統精神の正常なる發見は寧ろ今日からの眞劔な研究の對象であつて、いま簡単に菜々人製造するところの日本精神を輕はずみに押し賣りすべきではない。現代の日本人にとつては、今、世界の文化史批判しなければならない時期ではあるが、不幸にして、日本の傳統精神も、研究批判の對象としなければならないと見るのが、愼重な態度である。われ〳〵が日本民族の血をひいてゐるからと言つて、一たび中斷された傳統精神は、ただ取戻したいとする希望だけでは簡單に返るものではない。現代の日本人にとつては、今、世界の文化史はずみに、速成の目下の事務に便利な傳統精神の解釋だけを一方的に擁護するやうなことがあつては、將來のために極めて危險である。こゝでも、性來附性の獨善主義を大いに警戒してかゝらなければならない。

この警戒が特に必要だと思はれる理由としては幾つか擧げることが出來るが、その中大きな理由の一つと考へてよいことは、日本の現在の文化中心地に傳統のフォームが存在してゐないといふことである。傳統のフォームの中で日常生活に傳統の氣分を最も大きく與へる要素は、建築のフォームであらうが、不幸にして、日本の文化中心地、特に東京には傳統的の建築物がない。せめて江戸初期からの建築物がその儘あれば、傳統の氣風も依稀原形を留めてゐるであらうが、せいぜい二十年足らずの新造建築物の雜閙氣の中で、傳統精神を論じることは、不幸なことながら、極めて、危險な代物である。フランスの文人、從人は、ラテン文化の傳統について語り、或ひは繪にしてゐるが、彼等の現在生活するパリは、千數百年の歴史を有する建築物が、傳統のフォームを共の儘造形的に傳へてゐるのである。この中で生活しながら傳統を感じなければ嘘ではあるが、しかし感じられる傳統は、概して著實なものであらうと思ふ。

ることは、並々ならぬ事業を簡單に猫草的にやってのけ
たとしたら、その危險やしくべきではなからうか。その點、パリの彫塑家や彫刻家達が
強ひて傳統を泳はずに彼統を守り得たことは常々のことながら、蔓堂の至りである。
われ〳〵はいま、文字の中から、或ひは滅多に門戸を開かぬ博物館や古社寺の賀物を
ちら〳〵見ながら古典を發見しなければならないのである。並々ならぬ愼重さの必要
な所以である。

更に、血といふことであるが、日本民族が過去に於て、立派な世界に誇るべき造形
文化を創造したからといって、現在のわれ〳〵は世界に誇るべき文化人であると、斷
定することは極めて標率な論理である。これは三澤辞之助氏も言つてゐることである
が、同氏の言ふとほりで、若しさういへるものなら、古代のギリシヤ文化を創造した
民族の論流であるところの現代ギリシヤは、少くとも歐州に於て第一等の文化人で
あると言へるわけである。またさうだとしたら、日本人は到底、現代の印度人や支那
人にも頭が上らぬわけである。つまり、文化觀とはさうした粗雑なものであってはな
らないのである。文化は生活力の表現であるから、生活力の豊穣な民族がよく、
文化人たり得るのである。若し現代の日本が、生活力の豊穣を缺いてゐたら、いかに
過去に於て花を咲かせてゐても、現在文化人たることを自稱し得ないのである。幸ひ
にして現代日本の生活力は盛積に向ひつ〳〵あるのであるから、われ〳〵は、ただ、過
誤を渡しめることによって、文化能力の高揚を期することが出來る。惟ふに過談は精
神力のヌスである。

二

大分傍道に入り過ぎた感じもするが、美術史の反省にあたって、現在最も必要な態
度を先づ敢初に聲を大かつたのである。つまり、文化史といふものは抽象的な精神と
して存在するものではなくて、特定のフォームとしてあるといふことを先づ言つて置
きたかつたのである。だから、新らしく文化史を展開するには、新らしくフォームを
創造することであるといふことを留意してかゝらなければならない。
われ〳〵が奈良文化、平安文化、またはギリシヤ文化、ロココ、ゴチックと名付け
て理解し、納得する文化とは、これを造形藝術に限つてみるときには、その造形上の
様式の特質に依つて判斷するのである。若しこれらの各々の文化人の時代が、夫々の
特質ある様式を遺してゐなかつたとしたら、各々の時代文化の概念は、現在これを把

握し、理解するに彼のないことである。現在のわれ〳〵は、現代のセメント、てのアルミニューム、
示に力みすぎる傾向があるが、事實上に於ては、一個の造形様式が生れるに際しては
精神は、むしろ極く自然な時代の素地であって、積極的に創意の反面は藝術家の技術
に於ける様式化の苦心である。こ〳〵はいはば藝術的天才の導ら司る場所であり、傳統
の精神はむしろ個人的藝術家の日常の廛右に存する建築、美
高遠な抽象的の存在ではなくて、生きた時代的の背景である。しかも、この背景として
術、文學、等の有形的の存在を總合したところの、いはゞ生活の燃圜氣であり、
あり、生活の燃圜氣であった。

南宗畫の精神を語る場合、東洋人は、よく高遠な哲學を口にするのであるが、實際
は、古代支那人が、總てこのやうな高遠な哲學を口にしながら生きてゐたのではなく
て、支那人生活の原理を抽象してみた場合の哲理である。從つて南宗畫の畫人も、こ
の幽々な哲理を胸にしながら繪を作つたのではなくて、これは林語堂も言つてゐるや
うに、象形の苦心の現はれであり、その苦心の集積であるところの、支那藝道の造形
原理が、發展したものであると理解すべきである。つまり、支那哲學は、支那生活の
總ゆる領域にその背景として作用してゐたのである。建築に於て然り、繪畫に於て然
り、造園に於て然り、會話に於て然りであった。しかし繪飛藝術の直接の地盤は、支
那藝道であった。あの支那文學の燃圜氣の中から南宗畫或ひは北宗畫の生れた事情は
納得するに難くはない。若し支那生活、蓮築の技術、感覚の展開、何れについても極め
て親しい關係をもつてゐる。若し支那藝道が存在してゐなかつたとして、あのやうな
支那繪銀が生れてゐたとしたら、現在效力をもつてゐる造形美術史の方法論は、忽然
放棄されねばならぬことになるであらう。

造形美術史の展開に際しては、突飛な發展は全くあり得ない。天才の仕事が屢々突飛
の業に見えるのは、一世紀より二世紀へと順序を追つて、當然の知識が缺けてゐるためであり。繪塑の歴
史は、一世紀より二世紀へと順序を追つて、當然の關聯をもつて進行するのであるけ
れども、その進行は必ずしも汽車がレールの上を走るやうではない。四世紀は三世紀
の續きではあるが、質質的には二世紀の復活である場合がある。古典復興期と稱され
るのが、これであつて、最も有名な例はルネッサンスであらう。立體派はドラクロア
等に負ふところが多いし、ピカソなどはもつと古代の原始藝術に負ふてゐると言はれ
るが、何れにしても、造形美術史の上に關聯があるのである。

若しども本當にその民族の美術史に關係のない、突飛なことをする者があったとした
ら、それこそ文字通りの突飛であって、其の場合には、逆に、民族藝術の背景として
の傳統精神も通じてゐないことになるであらう。不幸にしてさうした類ひの例が最近
の日本の美術界に多いのはどうしたことになるであらう。例へば、造形美の最も進步した

りでしか成功出來てゐない。ル・コルビジェの建築が、汽車の座席の上や、椅子の上
で直ぐあぐらを組む現代の日本の生活面に於て企圖するやうな考へこそ、正にこの適
例に入れてよいものである。また繪畫の方でも、西歐の非常に尖端的なものが、その
まゝの形で日本に移されてゐるのも、この種の突飛である。印象派が日本の浮世繪か

らを學ぶところのあったことも知れてゐながら、日本の建壇は、西歐印象派の模倣はし
ても、自分の國の浮世繪を研究することを怠るといふ類ひも、やはりこれであらう。
また例へば、獨立などでは、ルオーに類似した作品を描く人が大分あった。しかし、
ルオーが彼の作品をフランスで製作したことには、何等の突飛もない。フランスの有

名なカテドラルの壁面にルオーそこのけの繪畫があることを知つてゐれば、ルオーの
繪の傳統性は容易に肯ける筈である。ルオーとカテドラルの傳統、日本のルオーの
繪を較べてみるとき、ルオーとフランスの傳統、日本のルオーと日本の獨立のルオー
とを較べてみるとき、明らかに日本のルオーの方が突飛の業である。

さういふ譯に於て、明らかに日本のルオーと日本の傳統との親密
關係に於て、明らかに日本のルオーの方が突飛の業である。
前述したやうに、建築をはじめ、多くの傳統形式の現存するパリで
仕事の出來るフランスの美術家は、事實上、傳統の中斷された、歌舞伎の中に接んでゐるのである。現在
本の美術家は、これのみを批難することこそ、身知らずの馬鹿者と言ふべきであるのだ。人の突飛を
見て、自分の突飛を見直すべき態度こそ現在の日本には最も必要な修身條件なのであ
る。それだけに、いま、俄かに傳統精神はこれだと高唱する人の達成意見、簡單に
は信じてはならないのである。現在の日本の文化人にして、日本の古來傳統の本當の
態である。だからその中で仕事をする職人が突飛なことをするのも、寧ろ當然であつ
て、これのみを批難することこそ、身知らずの馬鹿者と言ふべきであるのだ。人の突飛を
得意になって歌つてゐる人達が言つてゐる位の、抽象的な日本精神位は、もう誰にで

も刺つてゐるのである。むしろ、歌はずに、默つてゐる文化人の惱みは、その先きに
あるのである。

文化特に造形文化といふものの展開は、前にも言つたやうに、形式の創造解史として
はじめて認められるのであって、たゞ精神を理解してゐるだけではどうにもならない
のである。例へば、現在の日本藝の形式と洋裁の形式を、一體いかなる形式に纏める
かといふ問題こそ切實な美術面の高唱の課題である。この課題は、平安美術、奈良美術を
國粹として象徴する日本精神の高唱だけで直接解決されるものではない。ところが、
日本主義者の歌は、こゝまでしか歌へてゐないのである。われらは歌はせざるを得ない
所以である。

三

美は必ずフォームとしてのみ存在する。何故なら、フォームとは、美の諸要素の秩
序ある構成のことであるから、フォームの崩れとは、秩序の崩れであり、秩序の崩れ
は美のマイナスである。模式といはれるものは、一定の時代精神の美的樣相であって
この中に各個人の個性的な形式が包容されてゐるものである。從つて各個人的職人の形
式創造の意欲は、その時代の樣式化の方向に正しく向つてゐる時にのみ、力をもち得
るものである。個人の藝術家は、積極的にこの方向を意識した場合にのみ、美術史的
效果を發揮出來るのである。

フォームのない美は必ず力が弱い。故に美もまた力である。この點から考へると、
過渡期の藝術にはフォームが槪してないから、現代の日本の繪畫に力がないと言はれ
るのも、蓋し當然の結果である。これは少し逆談になるかも知れないけれども、現存
戰勝に戰勝を重ねてゐる日本の陣、海軍の姿は質に美しい感じを與へるが、これは、
日本軍にフォームがあるからである。古來、戰爭も一個の藝術であるといふやうなこ
とを言はれてゐるが、これは決して單なる形容語ではない。日本の大本營が發表した
やうに、日本軍が今日の裝備に達するまでには、幾十年の研究と、訓練が蓄積されて
ゐるのである。その裝備と戰鬪の必要條件に對して、一分のロスのない秩序が完成
されたのである。その結果は、藝術美の條件を備へることゝなり、偉力の經濟學を共
備するに至つたのである。現在の日本では、これは藝術美であるといふやうなこ
現代の美術家なら軍艦の形態の美が、その戰鬪力のシンボルであることを知つてゐ
る筈である。だとすれば一週の民衆う等號こゝ○○を書けば正しす○○るのである

眼を轉じて、文化面を見ればどうであらうか。過渡期といふ言葉で表現されてゐる

藝術の世界特に美術の世界に、果して、フォームが現存するであらうか。美に力なき

所以である。從つて、日本軍が世界に國威を宣明したからと言つて、日本の美術も、自

勤式に世界にその名を高めるであらうと考へることが、虎の威を借る狐であると言つ

た所以である。フォームのないものは、如何なるものであらうと、人を魅する力はな

いのである。これは人間精神の世界に於ける原理である。若し、日本の精神が世界に

其の比を絶する優れたものであるとすれば、それを世界に仰ぐべき形式を賦與しなけ

ればならない。今までは、日本精神は外國の哲學のやうに、體系のないところがよい

點であり、體系なくして、のみこめてゐたところが日本人の長所であつたと言ふやう

な議論が為されてゐたが、日本内部だけで事足りた世紀のことならこれでもよかつた

であらうが、これからは、この獨善氣風は許されまい。これからは、表現のテクニッ

クが必要である。日本軍が世界にその真價を認められたのも、その表現力であつた。

西洋の模倣を止めさへすれば、いまの日本の美術が過渡期から解放されて、たやす

く傳統形式を打ち樹てられるといふやうな議論は、全く無責任極まるものである。こ

れ位のことは、自分の周圍を一寸見廻はしただけでたやすく判ること柄である。たと

へ繪や彫刻だけを西歐から切り離すことが出來たところで、和洋折衷の日本建築をど

う出來るであらうか。近頃では日本間に洋間のセットを入れて應接間にする傾向は益

々増大してゐる。さらに日本の姿勢は、次第に洋間に抑されて行つてゐる。日常

の生活全般が、和洋折衷である。この有りさまは、確かに氣持のよいものではない。

しかし、これは如何とも爲すことの出來ない現實である以上、またこう一た過渡的形

態が、日本の今日あらしめた大きな功績であることをも否定し切れない以上、そして

また、この傾向の將來についても、大體豫測が可能である限り、われわれは、この現

實の上に足を踏みしめながら、新らしき古典日本のフォームを立築しなければならな

いのである。たとへ夢想がそれを毛雄ひしやうと、現實がそれを強ひてゐる以上仕方

のないことである。特に、常にいつの時代でも、輸入文化の攝取に忙しかつた日本の

文化人は、今日のやうな現實を肯定しながら、そのことに特異の才能を發揮してきたのであるから、今日の過渡期の訓練に馴れて居るし、その上に、新らしい獨自のフォームを

創定する訓練は成る程深酷な過渡期ではあるけれども、考へてみれば、世界中が過渡

期であり、しかも、今度のそれは、日本がイニシアチブを取り得る地位におかれた過

波現であるのだから、體系の不在は

れるのである。してみれば、無智な西洋排斥の日本主義は、傳統的日本の氣風とは受

けとれないのである。それもやはり、明治以來の過渡的敗惡の一方の分派でしかない

やうに思はれるのである。

日本の日常の現實が、觀念だけで動かぬものであつてみれば、この現實の上に、繪

や彫刻だけを平安朝に返してみたところで、何が文化と言へようか。西歐文化の影響

が惡いのではない。若しそれがなかつたとしても、日本が過渡期を經驗したであらうことは必然で

あり、しかもその過渡期は、今日のやうに、日本がイニシアチブをとれるやうな結構

な形では訪れなかつたであらう。

問題は、實際の形を形らしく變形することである。しかも今日のやうな精神傾向の

日本の現實では、非常に觀念的な領域の仕事でも、却つて逆に、繪畫を益々精神的なも

調することが、順序として成功の近道だらうと思ふ。建築から遊離した繪畫は一文の價

値もないと斷言したい。何よりも先づ、造形藝術家は、現代の建築を直視すべきであ

る。何故なら、建築は現代日本の生活力に於ける現實の本據であるから、この本據が

西洋模倣であると判れば、適當に古典に還へす工夫をすればよい。この工夫こそ、美

術史發展の要薬である。それが繪や小説なら、氣に喰はなければ、燒き排へばよい。

しかし生活の本據は、さうはたやすくは片附

くまい。この逆の事情を根絡することだらう。

眞質の日本主義者たるの途を考へることが、一

香平凡な著慮な態度であらうと思ふが、著質な道は先づ退屈なものであるの位のことは

最先に知つて慮く必要がある。そして、この退屈に耐へられるかどうかを先づ自分に

尋ねてみてから決心するべきである。

四

時代樣式と時代精神の關係を研究することは、美術史の發展に關する條件を知ると

とである。繪畫の思想性と裝飾性といふことも考へられるが、この二つのものは、繪

畫を動かす原動力である。われわれが美術史を研究する場合に、先づ材料によらねば

ならぬが、この材料とは様式であり、装飾性としての造形である。この形の中から、われわれはその作品の背後にある時代精神を見つけ出すのである。次いでまた様式と様式の比較から、時代精神の相を発見するのである。更らにまた、ルネッサンスがギリシヤに繋がつてゐることを知るのは、時代が後だからといふ推定からではなく、現に技術上の引繼が行なはれてゐるからである。つまり、造形形式の繰りと相違を基礎として、時代精神の推移を知り、その時代の民族の生活情況を推察するのである。

で、若し、様式といふものが、夫々の時代夫々の地域に殘されてゐなかつたら、精神は存在したに違ひないが、それが如何なる精神であつたかは知るに由ないのである。例へば、南洋の原住民はギリシヤやローマ人以上に優れた精神を持つてゐたかも知れないが、それを證明する様式の遺跡が存在しない以上、彼等の精神を計量する術はないのである。様式といふものは、航流者が羅針盤を頼りとするやうに、美術史の研究にとつては唯一の指針である。

藝術家の個性といふことが尊重されて、個性的な形式の創造が尊敬されるが、それは常然の事柄であるけれども、一時代の様式から拔けることは出來ない。様式とは、特定の時代人の精神を、特定の技術の上に表現した造形形式であるからである。例へば、われわれはルネッサンス様式とか、ロココ様式とかゴチック様式といつて、一つの時代の藝術を理解してゐるが、同一の様式の中でも、作家個人を較べると、可成り違つた個性的な形式をもつてゐる。それでも、ルネッサンスにはルネッサンスの様式といふものを考へて差し支ない。

ところが、個人的の形式の様式といふことがある。それの最も適當な例は二十世紀の美術史であらう。二十世紀の美術史は、印象派の改革以來無數のイズムや流派が現出した。ピカリにしろ、セザンヌにしろ、ゴツホにしろ、スーラーにしろ、またはゴーギヤンにしろ、夫々の流派の始組たる彼等の作品の形式は極めて個性的である。しかも、何れもが、絢爛的でないものはないのであるが、此等の流派を集めて、二十世紀の様式を掴まうとすると、それは不可能である。何故なら、二十世紀の美術史の頁は、様式の分解過程であつたから、つまり過渡則である。日本の徳壇も回顧しても、この運動の縮圖は充分ある。二十世紀の美術の傾向といふものは剰るけれども、様式といふものはない。二十世紀の美術を、一覧位づ別個に發展せしめたやうなものである。從つて、これが様式化に至るには、こ

の個別的に發展した諸要素が、もう一度綜合されて一つのものにならなければならない。この綜合の運動は、恐覽、二十世紀の美術を様式化することであるが、これが今後の問題である。しかもこの課題に對して、日本の美術人も積極的な役割を果たさなければならないのである。

さうであつてみれば、今の日本は、純粋日本に遡ることばかりを考へてゐられる時ではないのである。世界美術の再建のために、われわれは純粋日本を探究しなければならないのである。尤もさうだからこそ、われわれは純粋日本を探究しなければならないのだと言へる。しかしその場合は、西洋を捨て、日本にかへるといふ意味でもなく、日本を世界に押しつけるために、日本に確かと立篭るといふ意味でもなく、われわれは二重の意味で過渡則を克服する決心をするといふ意味である。即ち、日本の美術は二重の意味で過渡則を克服する決心をするといふ意味である。即ち、日本の美術れは二重の意味で過渡則を克服する決心をするといふ意味である。即ち、日本の美術史を研究し直すことと、西洋、美術史を研究ることとの双方を敢行しなければならないのである。この決意の成果を擧げるためには、各般の美術行政的事項が絶對に必要である。大規模な事業が、ばらばらの個人の手で爲され得るものではない。それは是非ともマッスの力に依らねばならない。そしてたゞ、美術史發展の基本條件について現下の情勢に於て、特に洩れないで聞く。美術行政の事務に關しては、多少私見もあるが、こゝでは特に洩れないで聞く。美術行政の事務に關しては、多少私見もあるが、こゝでは特に洩れないで聞く。

右のやうな問題からは、精神が先きか、様式が先きかといつたやうなことも考へられるかも知れないが、それは要するに交互作用である。しかし必要なことは、様式が存在することと、精神が様式にまで、形體化されるといふことであるから、あとは直感と常識の制斷に委せてもよいだらうと思ふ。

それよりも、精神の表現といふ問題に關して、今後われわれが注意しなければならぬことは表現技術の問題である。思ふ。日本の美術史または、美術の原理を世界の人々に向つて説明する場合の表現技術のことであるが、これは銓程注意しないと無益な損をする。今迄なら、日本人だけ剰る特有の語法もあつて、それで濟んでゐたが、今後は、世界の共通論理の現に、のせてものを言ふ必要があるのではないか。その點、支那藝術の原理を説いて世界に好評を博した林語堂などの表現技術は、大いに學ばねばならぬところだらうと思ふ。作品を製作る人の側でも、今後は、特に世界を頭に置いてやらねばならなくなるだらうが、文章でものを説明する人の側で

6

192

モニュマンタル藝術運動

造營彫塑人會生る

中堅層起ち

十五日　精養軒で發會式

既報の如くモニュマンタル彫塑の研究を目指し文展、院展・二科、新制作派等の實力ある作家により新團體結成が計畫されてゐたが、漸くにして準備整ひ高村光太郎氏を顧問に造營彫塑人會を組織、十五日正午から上野精養軒において華々しく發會式が舉行された、同會は肇國以來未曾有の歴史的發展に際會し彫塑により國威の宣揚と國民精神を作興せんとするもので會員は關村進一、中村直人、長沼孝三、中野四郎、野々村一男、柳義達、古賀忠雄、圓鍔勝二、水野欣三郎、水船六洲、峰孝、清水多嘉示、泉一勝麿の十三氏であるがいづれもわが彫刻界から選ばれた代表的作家であるだけに各方面から將來の活躍を期待されてゐる

綱領

一、本會は大東亞建設の國家的要請に卽應し國威の宣揚と日本的モニュマンタル彫塑を完成し、以て指導的世界文化の確立を期す

一、本會は國民的造營事業に對し挺身隊たらむことを期す

造營彫塑人會の發會式は十五日午後零時から上野精養軒に舉げられたが會員のほか情報局第五部第三課長井上司郎氏、秦一郎氏・文部省から鈴木藝術課長、鈴木進氏批評家の柳亮、荒城季夫、今泉篤男、土方定一、川路柳虹、大藏雄夫氏ら四十餘名出席、國民儀禮に次いで高村紀重氏司會の下に長澤孝三氏が立ち會の成立と今後の……**活動方**……鉈を説明、清水多嘉示は高村光太郎氏の祝詞を代讀、次いで鈴木藝術課長は

こんにちは眞の日本世界觀に立脚する日本學の建設が叫ばれてゐるときでありますが、たまたまこの發會式に列席し彫塑界においてもそれと共通したものゝあることを感じたのであります唯今いたゞいた趣意書には『肇國三千年、條久無邊の國威の宣揚と生々窮るところなき民族興隆の象徴を後世に遺すべく、造營彫塑人會を結成し、挺身以て日本彫塑人たるの……**光榮を**……擔はんことを期

するものである」とありますると
がこれを讀んでみると、私達に
もモニユマンタル藝術の重大使
命がわかるやうな氣が致します
その尊き使命御達成に邁進され
んことを希望します

と激勵、また情報局の秦一郎氏は
戰爭勃發以來形式的にはいろい
ろの關揮が出來たけれども、內
容的にたしかな理念を持つたも
のは少ない、しかるに今度造營
彫塑人會が結成されて、何かこ
れからやつて行かうとしてゐる
ことは大きい今度結構だと思ひます
私もこ一年餘り美術界を展望
して、なかなか複雜したもの
あることを知つてをりますが、
中堅層の人々がいゝ仕事をする
ためにしつかりした氣持で
……立上つ……たことは大變よ
いことだと思はれその美術界に
與へる影響も大きいと想像しま
すわれ くとしても出來るだけ
御後援したいと思ひます

と語り、なほ藤本韶三氏、柳亮氏
荒城季夫氏違迩してかけつけた弁
上課長らの祝辭、これを積極的に

後援する三越企賣課中里研三氏の
報告があり午後三時散會した

民族興隆の象徴
後世に遺さん！

趣……旨

最に、畏くも宣戰の
大詔渙發せられるや、
勇武たくひなき我が陸
海の將兵は到るところ
に於て赫々たる戰果を
暴げ、征旅僅に半歳を
出でずして米英抗日據
點を惡く慴伏して、大東亞建設の
盤石不動の布陣を完成すること
ができた。誠に曠古の大偉業と
いふべきである。惟ふに、米英
の擊滅とアジアの解放は、わが
民族の天業であり、この天業を
擔當すべき世代の光榮は、蓋し
皇國に生すべき、奇しくも大詔
展期に降會せるわれら草莽の予
受すべき特惠と謂はねばならぬ
わが郷國が、大東亞の指導者と

して、國史の榮光を八紘に洽く
する時が來たのである。大東亞
戰が、米英覆滅の武力戰である
とともに、文化戰であり、國民
的大造營を顯現すべき建設戰で
あるとの謂ひは、この天業が、
東亞諸民族の光輝ある歷史を回
復すべき戰ひである所以である
われら彫塑人が、易々たる制作
に安んじては居られぬ心懷も、
かくつて、わが郷國の擔當すべ
き苦難と光榮のうちにある。有
常に言へば、現代の彫塑人は、
常今の如く雄渾無類なる民族興
隆の時代を經てゐない。これは
らざる鍊成である。わが偉
大なる國力と、その輝しい榮譽

を、眞に民族の氣字として造型
するためには、獨目の彫塑樣式
の確立と、モニユマン制作に耐
い得る技能と肉體の不斷の鍊磨
を必要とする。時代は將に わが
郷國の不滅の美を象徵すべき雄
大なる指導的構想と、無類にし
て莊重なる律設者的氣字の大作
品を要請してゐるのである。も
とより、われらと雖もそのやう
な大作品が、一朝一夕にして成
るものとは考へてゐない。それ
は、實にたゆまざる研鑽に俟つ
べきであり、世紀の大造營に參
加し得る有能なる彫塑人の藝術
的共感と滅私の協同精神に俟た
ねばならぬ。盛國三千年、悠久無邊
の國威の宣揚と、生々窮まるとこ
ろ莫き民族興隆の象徵を、後代
に遺すべく、造營彫塑人會を結
成し、挺身以て日本彫塑人たる
の光榮を擔はんことを期するも
のである。

われ等藝術家は再び祖先の藝術精神に生きん

造營彫塑人會顧問　高村　光太郎

造營彫塑人會の顧問に推戴された高村光太郎氏は病氣のため十五日の發會式に缺席したが、心からその結成を喜び次の如き祝辭を寄せた

昔、畏多くも聖武天皇さまは東大寺の毘盧舎那佛造像によつて國家統一の偉業を完成せしめられました。大佛建立はもとより宗教的第一義の意味を持つと同時に、又國威宣揚の國際的政治面の役目をも持ち、又更に藝術的造型の集大成の一大記念碑的造型でありました。およそ記念碑的製作とは斯の如きものをこそ指すのであります。それは國運と時代的精神との蔦志によつて成るものでありましてその造型は歴史そのものゝ具象化に外ならないのであります。少くともかゝる背景を基礎としない個々たる個人的榮譽の表彰を意味する如きものは實は單な

此の記念碑的製作

る俗情の發露に過ぎません。いはゞ記念碑的製作物の生成は一國の總力總意に待つのが本來でありまして、決して一個人一製作家のほしいまゝな意匠と小さな技法とから起る次第のものではありません。しかるに近代藝術の個人主義的傾向はいつ知らず物にまで片々たる瑣末主義を導き入れて徒らに俗物的好尚に左右せられる風習を醸し出しました。從つてその技法の如きも多くは惡寫實の國後に流れ、或は裝飾過多の人目におもねる類をよしとするに至りまして、一國の國運と時代精神とにつながる記念碑的造型の本質を喪失する傾がありました。今大東亞戰爭の勃發によつて日本國民は忽ちわが國體太然の姿に立ちかへり、御稜威の下、一切が國民の總力によつて成るべきことを誰認するに至りました。この時記念碑的製作に從ふ吾等彫刻家は再び祖先の藝術精神を精神としておのづから昨日の狹少な風習をあらたむべきは當然のことであります。

かゝる時代に値す

此の協會の志すところは即ち聖代に生をうけた彫刻家の總力をする記念碑的彫刻の本然の姿が如何やうのものである可きかを究めようとするものでありませう。從つてその動向は決して一黨一派に偏することなくしかも最も嚴正な藝術的判斷力によつて最も高度な技法を創建しやうとする公明正大なものであるべきことが想見せられます。此の意味に於て私も亦このゝ協會に對して滿腔の共感を感じその發會の時に際して心からなる慶祝の意を表するものであります。

昭和十七年七月十五日
高村　光太郎

藝術家の魂によ り時代を導け

情報局第五
部第三課長

井上司郎氏

藝術家は學者や僧侶が苦しみぬいて求めてゐる境地に、藝によつて直觀の力によつて到達するといはれます。藝術家ほど純粹で徹底的なものはないのであります。また國民が、にうつてゐるときには大いなる藝術がこれに伴ふといひます。そして優れた藝術家の魂が時代を導いてゐるのであります。例へば桃山時代は太閤が作つたものといはれますが、戰國時代の鬱蒼とした力が渦をきつて溢れたものとみるのが至當であつて、桃山の藝術によつて、日本を導かねばならぬので、やうに藝術家は心にほとばしる力で、りますが、今度御結成になりました造營彫塑人會の方々も必ずその

やうに高邁な精神を持つてゐるものと拜察し、まことに力強く感ずる次第であります。藝術運動といふものは高い意味の政治性を持つてゐるものでありまして、いひかへれば國民の世界統一に寄與するところが大きいのでありますから、それらの點を深く考慮され、國家目的に副ひながら、純粹な藝術に精進されんことを希望し、意義ある新團體の御結成に對し、一言御祝ひを申上げる次第であります。

勝利者の藝術を作れ

祝辭 柳亮氏

大東亞戰爭勃發以來、國民は勝利の喜びにひたつてゐますが、私は勝利の藝術をつくりたいと思つてみます。過去數年間モニュマンタル藝術の創造といふことを提唱して來た自分は、いまこの造營彫塑人會の生るゝに當つて、ひと一倍の喜びを感じてゐるものであります。惟ふに傳統的な日本藝術のうちには、藝術的に見て高いもの深いものゝ極緻なもの優美なものといつた樣なものはありますが、しかし、それらは必ずしも、我々の祖先が勝利者としての實感を前提件として作られ、生れ出たものではありません。からしてみると藝術の感激のうちに優れた藝術者は今でありま

す。それはまた勝利者としての特權であるともいひうるのでありますから、過去の藝術の上に強く逞ましく大きい要素を加へた藝術を作つて貰ひたいと思ふのであります。

實踐目標は明確

有能作家の同志的結合だ

高木紀重

造營影塑人會の發會式があげられた。會の理念や目標とするところは、綱領や、趣旨、または、高村光太郎氏の挨拶で、ほゞつきてゐるといつてよいのであるが、求められるまゝに、私共の考へてゐる数分かを明かにしたいと思ふ。

最初にことはつておかねばならないことは、この程度の文章では到底會の違大な抱負が語りきれるものではないといふことゝ、この文章は、必ずしも會員の總意として書かれてはをらぬといふこと、つまり、會の創立に參畫した私一個の考へや抱負にすぎないといふ點である。しかし創立をみるまでになされたしば〳〵の意見の交換から、假りにこれが會の統一的な理念でないまでも、會員の志向する方向や、會の實践的な部分から

かけはなれたものではないといふことも、併せて附記しておきたいのである。

…… ○ ……

造營影塑人會は、あらゆる意味に於てモニュマンタル藝術の制作に熱意を有する人たちで構成されてゐる。のみならず、戰ひと、勝利の日の、民族造營の世界史的な課題の何であるかを自覺した、有能な作家の、同志的結合のもとに構成されたものである。そして、特に、強調したいところは、藝術制作の國家的乃至公共的性格、並びに藝術の文化擔當者としての責任の所在を明らかにしてゐる點であらう。

これまでにも、モニュマンタル藝術の必要を説き、その制作を試みてゐる作家も、なかつたのでは

ない。しかし、はつきりとした實践的目標をさだめ、集團として力を擔當することだと考へたからに他ならぬのである。

…… ○ ……

モニュマンタル影刻とは、美術中、大東亞の建設的な諸課題を歐館に所屬する個人または集團全體の勞作として、積極的にとりあげやうとする企圖の中には、この會のきはめてたくしい存在理由を考へることができるのではなからうかと思ふのである。

今日、われわれの精神的勞作はすべて、戰爭目的の完遂のために勝利の確保と、わが民族の歷史の榮光を歌ふことのために、さゝげられなければならないのである。そこに、ひろい意味での生活原理を感得することが作家生活の眞諦に思ふ。これについては、しばしば書いてもゐるし、それをとりあげることは、さけやうと思ふが、モニュマンタル影刻には、感覺表現を生命とする近代の造型的敎養では、とんと用をなさぬものであるといふことだけをいつておく。

人會がはじめてのものであらう就の結集をはかつたのは、造營影塑の勞作として、歐館に所屬する個人または集團全體の目的としたものではなく、いはゞ、屋外影刻である。それは室内のみならず街路、または、庭園遊驟場、波止場、集會場、その他民衆と直接的な結びつきをもつあらゆる空間に位置すべき一般的性格と、それ自身何等かのモニュメンタルたる目的を持つてゐる。そこにいはゆる近代風の純粹美學を背景とするアトリエ的影刻と決然と戰はなければならぬ宿命があるやうに思ふ。

や、遊營技術者との深いつながり
を忘れては、なにもならぬと思ふ。
その點も、會員相互の間では考慮
されてゐるし、何れ、日ならずし
て、それら部門との關係の持ち
かたについても一つ一つ具體的に
解決してゆくことゝ思ふが、すべ
ては、今後の實踐に殘されてゐる
ことである。

正直のところ、東京をはじめ、
日本の各地にある銅像の、低劣極
まりなさを感じてゐる者は、占領
地にある敵性國人のモニュマンの
跡に、またそのやうな愚にもつか
ぬものが建てられるのではないか
と、はら／＼してゐるのだ。恥辱
を占領地にまで曝すことは、われ
われとしても、やりきれぬことで
あるし、そんなことにも、この會
の結成を促した直接的な動機が、
ひそんでもゐるのである。
われわれの歴史に明らかな如く
藝術がわが國力の肚大無慮な氣宇
を、國家的規模に於て構想したの

は、東大寺大佛に表現される時代
と、大陸遠征に表現される秀吉の
時代である。日本のモニュマンタ
ル藝術は、この二つの歴史的經驗
を持つにすぎない。
そして、今日に至つて、歴史は
じまつて以來の大發展期に際會し
たのである。遊營影塑人會のやう
な製團に、いろ／＼期待しなけれ
ばならぬのもそこにある。
大東亞戰によつて、國民の前に
壯嚴な姿をとつて現れた數限りな
い將兵の、英雄的行蹟を、個々人の
戰功として語ることは軍當局の本
意ではない、といふ言葉を、しば
しば耳にした。これには、比類な
く氣高い含蓄がふくまれてゐる。
個々の戰功など語るべき筋合の
ものでなない、すべての功績を一
人の最高指揮官に歸一させる、あ
たへられた場所、あたへられた位
置で、すべての個人は、身命を捧
する。個は、すなはち、全體に埋
沒することによつて生きる、皇軍

構成のこの原理は、そのまゝこれ
からの藝能人の生活原理と考へて
よい。
幸ひ遊營影塑人會の會員に若い
のである。且つまた、あらゆる舊
觀念とたゝかふだけの決意を持つ
た人たちである。ひそかに私は、
フィレンツェの町を飾つた藝術家
たち以上に、日本や占領地の都市
や、農村が、美しく飾られてゆく
日も近いとよろこんでゐる。
（終）

記念碑の造型

忠霊と造型

本郷　新

記念碑は動機と環境とによつて種々な内容と形式をもつものであるが、その形成の基底には、人と人とを継ぎ、過去と未來とを結ぶ愛情の泉がある筈だ。

「この道を通つて四十人が西へ征つた。歸つて來た者は唯二人である。まだ歸らぬ三十八人のためにこの道しるべを樹て〳〵置く」これはドイツの或る小さな村に建つてゐる記念碑に刻まれた言葉であるが、これは、そのまゝ日本の忠霊〳〵はなむけするには必ずしもふさわしくないかも知れない。然し「未だ歸らぬ三十八人のために道しるべを樹て〳〵おく」と云ふ言葉の中には、心の中に生きて歸ることが約束されてゐる。それは「靖國神社で會ふ」とか「靖國の御魂に對面する」と云ふやうな言葉とその内容においてそれ程距離があるとは思はれない。たゞこの新鮮な言葉とその表現に直接異邦の我々の胸底に響いてくるのだと思はれる。

日本では忠霊は護國の神となり、人から神へ、人格から神格へと収約され、固形化されて行くところに獨特の性格がある。それ故、日本の忠霊塔や忠魂碑には、忠霊とか忠魂とかの文字を刻んでおいても、生々しい表現はさけ勝ちである。この両者の相違は、單に言葉のみならず、凡そもの〳〵表現に於ける雙方の性格の相違を語つてゐるように思はれる。この言葉の新鮮な質感を基點として、一つは西歐的浪漫性への發展を、一つは日本的象徵性への高揚を我々は感知出來ないであらうか。

私はこの異邦の記念碑の中の言葉を色々と詮索するつもりではなかつた筈だ。だが、もの〳〵形の出發は、趣味や遇然で規定されるものではない。形の出發の前には精神の性格が、意識的であれ、無意識的であれ、その基底にあり、内容である精神から造型の絲口を與へられた時始めて永く生き得る最初の資格が與へられるのであり、而して又この時、理念から隔絶された趣味や、知性から遊離した感覺の遊戯から造型精神が救はれるのだと思はれるのである。

従つて神格化された忠霊と云ふ象徵的觀念を具象化しやうとする忠魂碑や忠霊塔は、抽象的形體を基準とするのが最も必然であり、純粋である。少くとも忠霊の日本的解釋の特異性は、抽象形體による象徵性によつて、より明確に形成され、意識されると考へられる。

満洲各地に建立された多くの忠霊塔の中で、我々が最も、單的に且つ純粋に忠霊への想念を感起するのはチ、ハルの忠霊塔であるが、それは環境との調和と云ふ條件を別にしても、他の何れよりも單純な形體をもつて、よく壯重と雄大を示し、忠霊の深遠さを語つてゐるからであらう。

抽象形體のもつ象徵性が嚴しく造型されてゐる忠霊塔には、我々は強いて忠霊塔の文字をも、言葉をも必要としない。もの〳〵形體は、そのまゝそれ〴〵の言葉をもつてゐるからである。特に日本における忠霊の神格化の内在的意義は、形體の象徵性によつて把握し得ると思はれるからである。

忠霊塔の形體が、單なる嗜好や趣味によつて不要な複雑さをもつたり勇士の像や兵器を不用意に配することは、何か忠霊の在所としての崇高さや深淵さを侵し勝ちであることは警戒すべきことのやうに思はれる。勿論規模が壯大であり、多種多様の視角を與へるやうな大記念碑に於いては、碑そのものゝ内在的意義の外に、納骨、禮拜、式典などの用途によつて、新たに建築的條件が加へられるため、祭壇、階段、彫像などそれ〴〵の用途に應じた形體が要求される。然しこれは、自ら次の造型技

術の課題に移るのであって、要するに忠靈塔なり、忠魂碑の具有すべき
造型的な性格は、莊重、威嚴、悠遠と云ふやうな象徵性なくしては意義
を失ふものであることは、規模の大小に拘らず原理の必然でなければな
らないと考へられるのである。

抽象と具象

大陸への飛躍的發展を契機として、忠靈塔の設計公募が一機關によつ
て行はれたのは、つい一二年前のことであるが、そこでは、三種の樣式
を規定し、大陸型、都市型、町村型の三樣式を地理的の條件を無視し、劃
一主義によつて樣式性への統一を企圖したのである。そしてその撰擇の結果
には、一應の樣式性への關心が示されてゐたのは事實であるし、又嗜好
や技術の上では、近代建築の樣相を一樣に示してゐた。然しながら～
で最も缺如してゐると思はれたものは、形體の性格に對する感覺の教養
である。具體的に云へば、形の輕重に對する、動勢に對する、量感に對
する感覺的把握の弱さ、嚴しさの不足である。そこでは構造學や力學の
學識的見解は示されてあつたかも知れないが少くとも造型感覺とか心理
的構成と云ふやうな美的效果への技術を包有してゐるとは思はれなかっ
た。

これは、形のもつ性能に對する感覺教養の缺如を意味する。三角や矩
形や圓錐形は各々それ自身の單語をもつ。そして、それぐの變化が複
雜妙味ある言葉をもつと云ふことに對して、少なくとも專門的教養が
現さるべきであつたと思ふ。

矩形に矩形を重ねることとは、矩形のもつ音色の範圍を超えることはな
い。同樣に三角も圓形もそれ自身の性格に限界がある。相異つた形體が
統一的に構成されて新しい會話が發生する。抽象形體も形であるならば
必ずそこに言葉を具ふ。そして赤形を離れて言葉はない。言葉は性格で
あり、意味であり、物語りである。それ故、抽象形體に具象形態例へば
人物像とか特定の用途をもつ形態が配置される場合、その抽象形態のも

つ音色乃至言葉が、作者に感覺されてゐないならば、この二者の構成は、
更に混亂を呼び雜音を加へる。抽象形體と具象形態との構成は、兩者の
もつ言葉の交錯による新しい會話の發生を意味しなければないし、
かくして生れた新しい言葉を通して、我々はそれを更めて抽象形體とし
て意識することが出來るのである。

このやうな形そのもの～言葉については、日本の傳統は、その內核で
は「絶えず雄辯であり、又美しい數々の言葉を吐かせる能力をつてゐた。
神社や佛寺ばかりではなく、佛像、家具、調度の中にも、しみ渡つてゐ
る日本人のつ～ましくはあつたが脈々とした。質朴ではあつたが嚴然と
した感覺的能力を思ひ出さずには居られない。日本の建築や佛像の中に
豐富にして純朴な美的感覺能力を容易に感得するならば、明治以降に於
ける感覺の近代的墮落の現實を誰しも肯定するであらう。鑿と金槌と鋸
は、命令を待つ職人の領域に、學識と製圖は設計家の領域に、そして美
的感覺の保有者を失つたのが今日の日本の建築の世界である。

形の言葉を聞く能力と形に言葉を吐かせる能力とは必ずしも一致しな
いが、趣味や趣末な感覺主義を脫して公言を語るべき記念碑の造型につ
いては、作家の形に對する感受性の深度が第一義的な意義をもたねばな
らない。抽象形體と具象形態の統合的合成は、その抽象形態にとつて、
不可分の造型的相關性をもつ時、その全貌
は更に大きな抽象形體として認識され、それによつてこの造型は空間的
充實感を與へられるのである。それは即ち最後の全體性が最初に意識さ
れねばならないことであり、抽象性が具象形態を統合して公言的の性格を
もつことを意味するのである。云ひ更へれば、これは形の形格における
世界性の把握を意味するに外ならない。

表現の內と外

記念碑に彫像を配することを西歐的傳統形式とし、自然石を建てたり
抽象形體をもつてすることを日本的形式とすることは安當ではない。自

然石を積んでものゝ記念としたことは、歴史上ドルメンに始る。それは最も原始的な造型の營爲である。そしてそこに、人工の可能に對する記録を我々は認めることが出來る。而してドルメン、そのことのみで充分に歴史的評價に堪え得るのである。今日の國家的造型が、蓄積された叡智と豊饒な感情と、錬成された意志との合體によつて形成されなければならない歴史的經緯を肯定するならば、自然石を建てることを日本的と考へることは、それ自身日本の歴史性の否定をも意味するに外ならないし、形の科學を無視して抽象形體をのみ求めることゝも觀念的に過ぎる。このやうな考へ方は、兎角、日本古來の自然的營爲の尊重や造型の日本的清淨性に對する、今日では既に固形化せる趣味的感情に包攝されて主張されがちである。

特に今日の日本が世界史の現實の中で發展し成長すべき方向を辿りつゝある時に、日本が世界に對し提示するものが、尚且つ日本の同族的心理への共感のみに堪えたり、更にそれを日本の傳統の營爲として提示することは反省すべきことであらう。我々は常に最高の可能に對し我々の造型能力を錬磨すべきであると思はれる。而して我々の現實が要求する各種の記念碑がそれぐゝに示現すべき方向に關しては、當然我々自體の手に生長しつゝある感覺的特質を通してのみ到達し得ると信ぜられるのである。只我々は、我々の現實に想到する時、彫刻自體の主題の取扱ひや表現にまで苛烈な批制の目を用意しなければならない。作家は、その内的成長の過程の中に、絶えず内外的條件を受領してゐるものである。造型への批制はそれ故に常に新しき成果を期待し得るのである。即ち歴史的條件と個性的條件と内的條件との交流點において重大な意義をもつ人體の裸像の制作を取上げて見るならば、その追求の態度や樣式上の問題について種々雑多な見解を見ることが出來よう。然しながら裸體彫刻の現代的意義は、日本の傳統の外容における特定の生活の情景としてのそれではなく、むしろ一般的な人體そのものゝ純粋感覺の表出にあると云へよう。それ故に我々は日本の傳統の内核中樞と我々とを、感覺や體質を通して同一線上に考へることが出來るのであつて、日本をして裸像のない傳統と考へることに對しては肯定し得ないのである。それ故我々にとつて、裸體を否定することは佛像を否定することないのであり、仁王を、不動尊を否定すること、同意義となるのである。又それは、更に動物彫刻やその他一切の彫刻的表現の否定を意味することに歸着するのである。

私はこゝに裸體論を繰り擴げるつもりではないが、記念碑と云ふ公共的建造物に構配される彫像の扱ひ方は、それが一小區域や個人の室内のものではなく、多數の前に、而かも恒久的意義をもつて建立されるものと、今日の日本の一般的嗜好や教養の水準とを思ひ合せ、記念碑彫刻の主題と表現の樣式については、日本の嗜好的限界をも省察せざるを得ない矛盾を痛感するのである。

と同時に、又我々は、作家による主題の卑俗な解釋や、不用意な表現樣式をも甘受しなければならない實情に對して、記念碑に對する國家の高度の審議機關の設置を要望せざるを得ないことを思ひ合せ、記念碑彫刻の主題と表現樣式とは、その記念碑の示唆すべき内容と不可分の關聯をもつ。それ故外地と内地とは異り、都市と町村とは又個別な企圖を必要とする。樣式は大小によつて變化に限界があり、又材料によつて必然の宿命を與へられる。

今日の我々は、粗惡な材料とその材料の性格を無視した多種多樣の造型に充ちた都市に住居し、絶えず不要な疲勞を感じさせられてゐる。これは單に疲勞ばかりではなく、人々は無意識の中に虚飾に慣れ、表皮の現象を追ひ、ものゝ根源的性格を忘れ、精神を貧弱にしてゐるのである。トタンをたゝいて石造りに見せ、コンクリートで竹を造り、土を塗つて木に見せる。この不健全な喜びは、今日の職人丈けのものではない。俗に近代性と呼ばれる繪畫や彫刻の外裝の中にも發見出來る輕薄性を指摘するのである。このことは一面には、商業主義や科學主義の災ひでもあ

るのであるが、少くとも美の立場からは、否定されなければならない。

造型物の中に盛られた感覚が、永い期間には、無意識の中に、それを見慣れた人間の精神にまで作用することは、多くの類例を引出すまでもないが、我々の現實が持ち、我々の記念碑がもつ造型感覚は、單純に且つ強靱に人々の精神の深底に響き、そこから又絶えず新しい精神の高揚が待望されなければならない。

企畫と個人

忠靈の日本的解釋が神格化にあるとすれば、忠靈碑がきまつて上下運動の形式を採擇するのも又止むを得ないことであるが、一般記念碑につつてその内容の多樣性は土地と環境とによつて更に各種の樣相を示するであらう。廟形式、墳墓形式、地下構成、壁面構成等を上下、左右、斜交、曲線、直線と云ふ樣な運動形體によつて表現しようとすれば複雑な展開が行はれる。それは又祭典、行事、と云ふ別な用途と結ばれ、群集の集合や、廣場としての計畫と共に企畫されると云ふ場合には、當然各種技能の集結と云ふことが問題となる。云ふまでもなく近代造型の分科的な技能生成の歴史性から見れば、今日の國家的大記念碑は一個人の能力のよく及ぶところではない。然しながら、造型の藝術的效果は、一枚の繪畫、一個の彫刻と同じく、その形態の發生は、個人の感覺的誘導によつてのみ、獨創性と統一性を具現し得るものである。

バルテノンも中世の大伽藍も、法隆寺も桂の離宮も、今日で云ふ造型企畫者があつた。そしてその個人の造型感覚を通した企畫に基いて、多數の技能が動員されたのである。現代日本の公共建築が、造型感覚よりも所謂建築工學の學識に依存する個人によつてからさもなければ、懸賞當選圖案を多數の頭腦によつて修正し、これを實現した結果とその配置について、嚴密なる檢討の必要を感ずる。大壁畫が壁畫運動の提唱者の總力によつて成立しても、一枚の小畫面を眞に造型的に統御する能力なき者の總力な

我々は大建造物の共同制作における個人の資格とその配置について、嚴

らば、徒らに大壁畫に終る丈けであらう。

近代の美術史が藝術家各個人にバルテノンを統率したフイジアスの自覺と狩侍とを猜かせた歴史性を我々は否定し得ないが、その多數の異つたフイジアスの技能を最高度に誘發活用し得る現代のフイジアスを我々は大記念碑の造型の出發地點に待望するのである。而して又このフイジアスをして、他のフイジアスの企畫に欣然と參與する謙讓な能力をも所有せしめたいと思ふのである。

（六・三十）

目的藝術としての繪畫

森口多里

大東亞戰爭によつて繪畫に於ける新しい「目的」が高調されるに至つた。この新しい「目的」は滿洲事變の際には未だ殆んど意識されず、支那事變に至つて漸く意識され、それが大東亞戰爭と共に急激に高められるに至つたのである。

すべての藝術が何かしらの目的をもつて制作されることは、言ふまでもない。個人の愉樂のためのこともあり、家庭の利便のためのこともあり、或ひは公衆の啓蒙のためのこともある。いづれにしても、制作の目的をはつきりと意識して、個人の技巧をそれに適應せしめる場合に、最も活氣のある藝術が生れ、その制作の時代的意義が認められるのであつて、これは藝術の歷史の敎へるところである。

描きたいから描く、といふ個人的な衝動によつて描くことも、まさに一つの目的を持つものであつて、それが社會的な一般の意欲にまで擴充されなければ、質の意味の「目的」と考へることは出來ない。

個々の工藝品は、個人々々の實生活上の利便を目的として造形され、それが同時に一の美的形態を現出してゐることを、理想としてゐる。しかし、それは個人々々の利便ではあるが、旣に社會的な意欲を象徵する類型となつたものであつて、小數の個人の片寄つた用途に應じたものではない。一個人が使用してゐて日常利便を感じてゐる鐵瓶は、他の多數の家庭でも必要とするところの鐵瓶である。したがつて、鐵瓶の制作の目的は、たとへその一個を使用する者が一個人乃至一家庭であつても、旣に社會的なものである。

わが國に於て、繪畫が繪畫であると同時に工藝乃至工藝美術であると見られてもよい。繪畫は、そのやうな境遇にあつては、建築に密接に結びつき、したがつて生活に密接に結びついてゐた。そしてその建築がモニュメンタルなものであればあるほど、その建築と結びついた繪畫は、常に宏壯なるものになつた。

佛敎が最も文化的な社會を精神的に統一した時代に、この三寶興隆の精神の高揚啓發といふ社會的な——同時に國家的な——目的のためにモニュメンタルな建築と結びついたものは、法隆寺の壁畫であつた。三寶興隆が寫藥時代の最高の國策であつたとすれば、この法隆寺の壁畫は、まさに宏壯なる「目的藝術」の典型であつた。

法隆寺の壁畫は、旣に充分發達した藝術でありながら、優秀な藝術を移入して描かれたものであつたから、わが國の殆んど最初の建築裝飾畫は、さうではなかつた。所謂ロマン（ロマネスク）時代に於ては、宗敎上の目的のために建築裝飾としての彫刻及び繪畫の欲求が社會的にひろがつてゐながら、それがその目的に適ふ造形的成果に達するためには、苦心慘憺たる

陣術の幾世紀を經驗しなければならなかつた。その漸く達し得た造形的成果と雖も、始めは擙めて稚拙なものであつた。しかし、稚拙でありながらも、そこに特殊の藝術的魅力を後代のわれ〳〵に感ぜしめるのである。これは、幼稚な技巧ではあつたが、制作の社會的の目的意識が明確に意識され、その意識に沿ふて情熱的に施工されたからにほ

かならない。この目的意識による情熱的な努力の機緣が、ついにその稚拙を克服して、理想主義と寫實主義との渾然と諧和した十三世紀ゴチック藝術を招來し得たのであつた。

中世紀を過ぎてルネッサンスにはいつても、繪畫はモニュメンタルな建築と結びついて宏壯な效果を發揮した。わが國にあつては、桃山時代に於て、宗敎からは離れた

にしても、繪畫は欠張りモニュメンタルな宮殿建築の障屏畫として宏壯なる效果を發

した。それは一個人の宮殿ではあったが、半ば公的な性質を持つ建築であり、そこの障屏畫は一個人の享樂といふよりは寧ろ一時代の社會的趣味の喚起のために存在したと見られてよいものであった。それであるからこそ、個人鑑賞家の制作ではあっても、社會的意義と時代的意識とを持つものとなり得たのである。

しかるに江戸時代にはいって、建築と結びついた障屏畫は、モニュメンタルな建築よりも寧ろ小さく趣味的にまとまった個人的なものとなって、目的意識が私的の性質に低下され、同時に宏壯なる性格を失ふに至った。

江戸時代初頭には未だ宏壯なる性格を保有してゐて、それが光琳の濃麗な作品にさへも現はれたが、三百年の太平の進むにつれて、廣い障屏の天地から床の間の狹小な軸物の世界に親しむようになり、完全に御座敷藝術に堕落したのであった。御座敷藝術としての繪畫は、各作家の個人的な精進や中性的な氣候風土の下の自然愛と相俟って、「寛賞」するに足りる多くの作品を残したが、どうも力が弱く感ぜられる。これらの繪畫は、モニュメンタルな建築から離れて宏壯性を失ったばかりでなく、宗教からも離れて既に久しかったので、生の感じの深さをも失ったのである。それは、美しさをもって愛玩されるに適する藝術ではあったが、人生感によって感動させる藝術ではなくなった。それだけまた繪畫は市民藝術化されて、世に普及したのだとも云へる。士大夫の役と云はれた文人畫の如きも安易に俗界に下って、全く市民藝術化されたのであった。

市民藝術化された繪畫は、個人々々の愛玩物となって、眞の意味の「目的」から遠ざかり、したがって目的藝術の持つ力と社會性とを失ってしまった。明治初期に流行した南畫や是眞及び曉齋等の繪を思ひ出してみても、それらは完全に市民藝術化された作品であった。

社會的な目的から遠ざかった繪畫に對して新しい進路を開いてくれたものは、展覽會（繪畫共進會及び勸業博覽會繪畫部）であった。この明治的な展覽會によって、繪畫は新しい社會的目的を與へられたのである。しかし、この新しい社會的目的の下に

繪畫が御座敷藝術の性格から會場藝術の性格へと轉移したのは、大觀、觀山、靑葉等、當時の新進作家が擢って大作を出品した明治三十年秋の日本繪畫協會第三回共進會あたりからであった。作品の大きさから云っても、從來の尺八や二尺幅の絹本を突破してたりからであった。作品の大きさから云っても、從來の尺八や二尺幅の絹本を突破して六寸餘のものが出品された。それまでは屏風は別として、このやうな廣大な畫面は武み　しかられなかったのである。

こゝでは、作品の大きさに於てばかりでなく、その内容に於ても、人生に對する感想を語らんとする氣勢がはっきりあらはれてゐた。この人生感が畫面の廣大さと相俟って、こゝに繪畫は再び新しい宏壯性を持つやうになった。明治時代に於ける展覽會の開催は、日本畫の復興或ひは諸藝の奨勵といふことが本來の目的であったが、それが途に會場藝術としての畫の質的及び質的變化を齎らし、こゝに繪畫は新しい時代的意義と社會的意義とを持つに至った。即ち、繪畫は舊幕時代からの引續きではなくなり、そして會場藝術として一の社會性を持つに至ったのである。

これ以來、繪畫の眞劍な努力は、主として展覽會のためになされるやうに變った。展覽會での成績が畫家の地位を左右するやうになった、或ひはことさらに展覽會に出さないといふことが疑問を高めることもあり、いづれにしても展覽會が鑑賞と評價との殆んど唯一の機會になったことは否めない。

それと同時に會場藝術としての效果を標準とする個人の創意が極端に重んぜられる。それが再び會場藝術の社會的目的を失はせることになった。もともと展覽會の目的といふものははっきりしてゐるやうで曖昧で、結局、作家個人々々の創意を競ふことが目的になってしまうのである。展覽會の機構そのものは作品と公衆との接觸といふ社會的意義を持つものであるにしても、制作そのものの内質を統一する「目的」はなく、結局、作家個人々々の創意の增進が、「目的」といふことにならざるを得ない。作家は何らの社會的目的に囚はれることなく、全くの自由の天地に於て個人として創意を廬くことが出來た。そしてこの創意を廬くといふことが展々恣意的な構想を許し、なって、わが國の畫壇に頗る雑多の樣式を謳歌かせた。それはさまざまの趣味を寄せ

集めた綺麗な温室の観さへもある。誰でもそれを自由に樂しむことが出來る。そして

そのためには展覽會は必要缺くべからざる機關となった。

これが大東亞戰爭までの繪畫の境遇であった。そして展覽會を利用する作家の數の

增加と共に、一方では誌面が制限され、他方では人生感の稀薄な作家が多くなり、そ

の結果として、少數の例外を除いて、會場藝術としての宏壯性も殆ど見られなくな

つた。

しかるに大東亞戰爭が起るに及んで、その戰果のあがるのと相並んで、繪畫は國策

に消ぶて新しい「目的」を與へられることになった。即ち、戰爭を繪畫によって永久

に記念するといふ國家の意欲に、作家の創作的意欲を諧和させることに、繪畫は新し

い「目的」を啓示されたのである。そのほか、航空思想普及のための航空美術の獎勵、

海洋思想普及のための海洋美術の競技、といふやうなものも一の國策と見てよいので

あって、この分野に於ても現時の國家的意欲との諧和の努力が見

出されるのである。

國家的意欲と創作的意欲との諧利、こゝに再び繪畫は新しい宏壯性を取戻す可能性

があり、殊にそれが公共の建築物と結びつくことによって、一層その可能性を増すの

である。即ち、繪畫は、こゝに於て新しい目的藝術の性格を備へると共に活氣ある宏

壯性をも賦與されるのである。

大東亞戰爭による國民的精神の一層の高揚と共にわが國に於ける昭和時代の繪畫の

の性格の獲得に向つて進むに至つたことは、やがてわが國に於ける昭和時代の新しい「目的藝術」の

存在にはっきりした時代的意識を與へることになるであらう。そしてこの目的藝術の

「目的」は社會的と呼ぶよりも寧ろ國家的と呼ぶべきものである。しかし現時の目的藝

術は決して大東亞戰爭に限定されるには及ばない。概括して云へば、現時の目的藝

術には、直接的のものと間接的のものとがあり得るのである。戰爭畫、航空美術、海

洋美術等の如きは、眼前の國家的意欲に直接的に呼應するものであるが、他方にはまた

競技による國民的精神の振興によって間接に國家的意欲に呼應するものもあるのであ

る。

る。後者の最も代表的な例をあぐるならば、安田靫彦の「黄瀬川の陣」の如きがそれ

である。あの畫に美しく逞ましく描き出された若武者の義經を鑑賞することによって

人々は國民的英雄に對する愛惜を新たにすると共に、そこに傳統的な日本人の渦さし

い結識の最も美しい現はれを感じて、個人の卑俗な情操を洗ひきよめられるのである、

そしてこれと同時に最も有效な國民的精神の振興である。しかもそれは概念的な想念や詭

得による振興ではないところに一層の價値が認められなければならない。概念的な想

念や粗末な計畫で富士山を描いたり愛の雄姿を描いたからとて、同樣の精神的效果が

得られるものではない。また遠經を取扱つた繪がすべて同樣の藝術的感覺と洗

のでもないことは分りきつた話である。矢張りこれは安田靫彦の效果を齎らすわけのも

練された繪畫とによつて描かれたので、作者の意識するとしないとに拘らず、造形藝

術の獨自の作用による國民精神振興の效果をおさめ得たのである。

間接的な性質の目的藝術は、今までの會場藝術の延長と見られてもよいが、直接的

な性質の目的藝術は、今まで未知であつた主題に適應させ、主觀的であつた觀照を客觀的正確を重んずる描

んど未知であつた主題に適應させ、主觀的であつた觀照を客觀的正確を重んずる描

に順應させるのであるから、その行程は決して安易ではあり得ない。勿論安易にやつ

てのけて自他共に満足して居ることも出來るであらうが、それでは目的藝術として

の力を持つことが出來ない。その行程の陣痛の苦難には西歐の中世紀藝術のそれに類似

するものがあるかもしれない。したがつてそこには「新しい中世紀」の心構へをもつ

て構成する必要が痛感されるであらう。

目的藝術は目前の功利のために便法的に制作されるものであつてはならない。決隆

寺の壁畫や桃山時代の障屏畫が獨自の時代的感覺を持ちながら而も時代を超越した藝

術的感覺をもつてゐると同じやうに、永遠の魅力を發散してゐると同じやうに、現代の目的藝術としての

繪畫もまたさうでなければならない。卽ち轉業的制作であつてはならないので、その

繪畫は今まで相當高く親技を磨いた作家と雖も「新しい中世紀」の心構へが必要であ

る。

「新しい中世紀」の蒼惑は、個人的な感覺的享樂の世界ではなく、偉大な客觀的現實と取組まなければならない世界である。この新しい世界に向つて行進することは、選ばれたる作家に深い勇氣を鼓吹するであらうが、それだけまた新しい心構へが必要とされるのである。

いまここに目的藝術に對照せしめて、從來の一般の展覽會作品の類を假りに個人藝術と呼ぶことにするが、しからば目的藝術の創生を國民的に待望してゐる時代には個人藝術の如きは全く無用かといふに、さうではない。目的藝術を高調するあまりに性急に排他的になることは、却つて目的藝術の生長に對する營養素を失ふことになるのである。

目的藝術、例へば大東亞戰爭の輝く、戰緻を永遠に記念するための繪畫は、偉大な客觀的事實と取組むために當然リアリズムの繪畫であるべきで、それは新しい藝術的感覺味もそツけもない腐臭と寫實であつてはならない筈である。しかしそれは決してによつて更新されたリアリズムであるべきで、さうでなければ國民に對する魅力に乏しく、且つ時代的意識をも持たないであらう。多くの作家が國民の英雄を取扱つてゐる中に、ひとり叙述の姿態が清新な魅力をもつて國民性を振興するのは、作家がわが國の傳統的盤技に即しつ〻高い藝術的感覺と共に新しい藝術的感覺をもつて描いたからである。それであるからこそその繪畫の效果に他のいづれの時代の意識がはつきりとの出來ない時代の感覺があり、したがつてこの作品の存在の時代的意識をもつてこと認められるのである。

感覺的享樂に淫し過ぎる個人藝術の弊は充分警戒されなければならないが、目的藝術のリアリズムに清新な時代の感覺を與へるためには、個人藝術の創意のための努力もまた續けられなければならない。「新しい中世紀」の藝術と雖も無から有は生じないのである。

さきに、工藝品による個人々々の利便は同時に社會的意欲であると云つた。民藝と呼ばれる傳統的工藝品の作者は、意識することなしにこの社會的意欲に呼應しつ〻類型を反復してゐるのであつて、個人的創意の如きは殆んど考へられてゐない。それでも立派な實生活上の「目的」に適應した作品をつくり出してゐる。それらは民藝としての貴重な實在的性格を保有しつ〻けてはゐる。しかしその類型の反復には最早進歩は期待されない。したがつて現代の時代的感覺は裝はされることが出來ない。

工藝の技術そのものは昔からのものであるとしても、その技術による造形に時代的感覺を盛る爲めには、個人藝術の創意を必要とするのである。勿論、展覽會と結びついた個人藝術としての工藝が幾多の過誤を犯し、その恣意の思ひつきが屢々工藝の本來の美からの逸脱となつたことは、多くの實例の示すところである。それにも拘らず、工藝に時代的の感覺を與へ、その存在に時代的意識を與へるためには、個人作家の創意を必要とするのである。但しその創意を正しく導く常の片ない場合に、創意が自由に濫用して恣意による過誤を犯すのである。

目的藝術としての繪畫の場合にも同樣のことが云へるのである。現時の國家的意欲に呼應する目的藝術は飽くまで育て上げなければならぬ。それは「新しい中世紀」の陣痛であらう。作家は過去の感覺的享樂に偏した觀照を棄てなければならない、と同時に目的藝術のリアリズムを清新化するために今まで發つてきた裝現技術を營養素としなければならぬ。作家はこの矛盾した方法を巧みに調和させなければならない。

目的藝術を高調するあまりに性急に排他的になることは却つて目的藝術の貧困を來たすであらう。目的藝術の作家は、個人作家の新しい藝術的感覺から營養素を攝取して、そのリアリズムに時代的感覺を與へなければならない。それと共に個人作家は感覺的享樂に偏つた〻めに失つた國民的な力を恢復しなければならない。この力を失つたばかりに、アメリカ領有時代のフィリッピン文化のやうな脆弱さに陷らうとしたものさへもあつたのである。個人藝術家は、この國民的な力を恢復すると共に、間接的な目的藝術の精神に關與することによつてこの力を増進するやうに心がけるべきであらう。

【筆者は早稲田大學講師、藝術部論客】

日本畫の戰爭表現に就ての考察

大　山　廣　光

わが國の藝術は萬葉時代の雄渾、平安時代の優美、あはれ、いい、及び室町以後の
さび等の特徴を持ちてゐる。これが一方的に表現される場合もあるし、同時的に表現
される場合もあるが、日本の藝術の要素はその成果より見て、これらの點にあるもの
と考へられる。飛鳥彫刻の雄渾、平安朝文學のあはれ、芭蕉のさび等がそれをよく代
表してゐる。東洋に於ける雄渾といひ、あはれといひ、さびといひ、凡そ戰爭とは縁
遠いものである。戰爭は人生の常態ではないからである。だから、戰爭のある時を非
常時といふ。

だが、戰爭は人間の避けることの出來ない不幸なる事實である。殊に今次の大東亞
戰爭の如きは不正に向つて鬪はざるを得ないものにて對戰と云はれる意義が此處にあ
る。わが國に於ても種々の戰爭が鬪はれた。感交性の鋭い藝術家がこれに對して
無關心である筈がない。が、この場合は、文學史その他に實證されてゐる如く、
戰爭そのものを相手取るよりも、戰爭が彼等に齎らした心理的、感情的の影響に負ふ
ところが多かつた。中世以後の藝術に現はれたる無常觀の如きが、それである。蓋し
無常觀の持つ感情內容があはれの持つそれと一致してゐるからである。又、平家物語
等にはあはれをあつばれと發音されてゐる。これは嘆賞を表現する實葉であつて、畢
竟あはれから派生した、同源の言葉であると考へられる。

「近代戰は科學戰なり」と云はれてゐる。一面から云ふと、それは頭腦の戰爭とい
ふことだ。然し昔の戰爭だからと云つて、決して腕力のみの鬪爭ではなかつた。戰略
が重んぜられたことは既にして戰爭に知性が要求せられたことであつて、昔の戰爭でも
知性の優れた者が結局勝利を博してゐる。武器の發達から見てもさうだ。太古の石矢、
石斧より近代の互砲に至るまで、何れもその時代に於ける人智の結晶である。一旦戰
端を開くや戰爭に勝つことは萬人の要求するところであつて、それが生命を賭したも
のであるだけ、人智人力の限りを盡すのは常然で、その結果、あらゆる兵器は人智の
最先端を表現する。飛行機、戰車、潛水艇が如何に科學の粹を集めたものであるかは
何人も認めるところである。そして、この原則は古今を通じて變ることはない。

この戰爭を表現するのだから、藝術に於ても、そのために新しい技巧が要求される
ことは常然である。繪畫の如く、直接視覺に訴へる造型藝術に於ては殊にその感が深
い。戰爭狀を描くには在來の花鳥風景を描くのと、自づから興つた表現法を必要とす
ることが想像される。

今、過去に於て戰爭そのものを表現した日本畫に就いて考へて見よう。日本畫に於
て戰爭が取扱はれたのは鎌倉時代に入つてからである。然かもその多くは物語繪卷の
形式をとつてゐる。そして、その代表と目すべきものは「平治物語繪卷」「蒙古襲來
繪詞」である。このうち揚も有名なるは「平治物語繪卷」であつて、その中でも最も傑作と云はれる箇所、院夜討の
卷は殘念ながら現存歐亞米利加のボストン美術館に在つて原本を見る由もないが、
その模寫から察しても現在歐亞米利加のボストン美術館に在つて原本を見る由もないが、
この合戰繪卷は共に大和繪系統のものであることはこの際特に注意に價する。この三
これ等の主題の行はれたる時代と、それが描かれたる時代を考へることは、私に興味
ある問題を提示してくれる。

何が故に戰爭畫が大和繪に於て始めて實現されたのであらうか。大和繪はその發生

以來漸次二つの方面に向つて進展してゐる。一つは藤原氏榮華の反映とも云ふべき婉麗優美な女性的なる傾向、他は當時勃興した剛健なる武士階級の反映とも云ふべき雄渾勁抜な男性的な傾向、「源氏物語繪卷」の作者藤原隆能は前者を代表し、「鳥獸戲畫卷」「信貴山縁起」の作者と云はれる鳥羽僧正や、「伴大納言繪詞」の作者土佐光長は後者を代表してゐる。今この後者の發展した跡を辿らうとするならば。

先づ繪卷物といふ形式であるが、あながちこの形式はわが國の創意になるものではなく、支那六朝期の顧愷之の「女史箴圖」もこれに類するものである。然し、これ等は繪卷物のうちでも並列式のものであつて、その間普と共に繪が次から次へと發展して行く。それまでの如く、限られた空間を驅使するよりも自由であり、その描寫する對象も物語に従つて様々變化して行く。今まで繪畫表現の狹隘的自由さ、これが大和繪なかつたものまで取上げられて行く。物語繪卷の全盛期は平安朝末より鎌倉時代に及ぶもの描法を一面奔放無礙に描いた。從つて其處に表現されたものは構圖的であるが、その間一番多く現はれたのは、社寺縁起に關したもので、それまでは繪畫と云へば殆んど上流階級を相手としたものが殆んどであつたが、積々の縁起繪卷にはなかつたものまで物語として思ひも及ばする對象も物語に従つて様々變化して行く。

常時の下層階級の風俗等が多分に描かれてゐる。これが大和繪描法を一面奔放無礙に描いた。天變地異の慘狀や闘爭の場面等も出て來る。縱横自在にそれ等新しい材料を搖入れてゐる。それだけに、それにともなふ表現技巧にも様々の新味が加附された。

先きに大和繪が二つの傾向を辿つたと述べたが、鳥羽僧正の傾向が、後代の合戰繪卷に直接的な影響を及ぼしたものと思ふ。即ち、「鳥獸戲畫卷」に於ける躍動にして勁的、然かも確乎たる寫生的の雄渾な筆法、「信貴山縁起」に於ける下司提者の桟倉が飛び出す俗に云ふ飛鳥の卷最初の民衆の活々とした描法、又は土佐隆能の代表作「伴大納言繪詞」中に描かれた應天門放火の場面等は、彼の他の作「辟革紙」「地獄草紙」「吉備大臣入唐繪詞」と共に鎌倉期の作者に繪畫を作成するに當つて基本的なものとなつてゐる事實が、それを雄辯に物語つてゐる。鳥羽僧正にしろ、土佐隆能にしろ、當時に於ける最も進歩的な技法を驅使した作者であり、繪畫の革命兒であつたことが想起される。彼等は他の當時の繪畫物形式の作家違が完成された藤原期の藝術に倦んね隆能にしろ、常時に於ける最も進歩的な技法を驅使した作者であり、整理の革命兒でてゐる間に、次代の黎明を引裂いた。が、繪卷物形式の完成は鎌倉期の作者に譲られ

ばならなかつた。

鎌倉時代に入つて、わが國合戰繪卷の代表作と云はれる「平治物語繪卷」「蒙古襲來繪詞」が現れた。これ等は戰爭の場面が正式に繪畫にとり入れられる發になつたと云へよう。神武東征以來、戰爭そのものが表現るにどうして今までこの戰爭が直接繪畫の對象にならなかつたのであらうか。これに對して、私は、繪卷樣式に依る戰爭の表現が幾度も繰返しされてゐる。然に對象になり得なかつたのだとの斷定を下したいのである。

此處でこの三種の合戰繪卷に於ける主材と作者の年代的關係を考へて見よう。「平治物語繪卷」は元來「保元平治物語繪卷」と云はれたもので、云ふまでもなく保元平治は殆紀一一〇〇年代の初めであり、この繪卷の作者住吉慶恩は一九〇〇年代の初めに活躍した人だから、その間、約百年の開きがある。「後三年合戰繪詞」に至つては主材の年代とその作者飛驒守惟久との年代の開きは二百年に垂れるといへる。ところで同時代に同時代の作者に依つて描かれた合戰繪卷に「蒙古襲來繪詞」がある。これは直接この戰爭に參加した竹崎季長が戰後に土佐長隆、長章父子に描かしめたといはれる表現ねる。これは要するに、鎌倉時代になつて始めて戰爭そのものを描破し得られる表現技法が完成されたといふ事實を物語つてゐる。

職爭畫が完成されるには少くとも次に擧げる條件を必要とする。

1 作者が非常時特殊國氣を體得してゐること。

2 表現技巧の奔放無礙なること。

3 武具兵器の性能とその表現法の一致すること。

第一の場合には問題がないと思ふ。從來の花鳥や佛畫を描くと同じ心境で戰爭畫が描けるものではない。「蒙古襲來繪詞」の作者は執拗の前に實戰に參加した竹崎季長から具さに戰爭の情況を聽取してゐる。現在大東亞戰爭の前線に盡家が從軍するのもこの象阻氣を體得するために他ならない。

第二の場合にも疑問がないと思ふ。人間の生命と生命とが激突して火花を渡らす戰爭は何ものにも勝つて勁的である。これを表現するに奔放無礙なる技法が必要なるは云ふを俟たない。藤原期の從家は主として婉麗優雅なる粧を以て宮延生活を描き、端麗な粧で佛畫を作つてゐた。共處に突如として鳥羽僧正の如き勁的奔放なる技法が現はれて、戰爭を表現するに適した描法を創造し、そのバトンを後代の作家に渡したのであ

る。

　第三の場合に就いては少しく詳しい説明が必要だと思ふ。一番最初に人智の限りを盡すものは武具であり兵器である。云はゞその時代の人智の最も尖端を行つたものが其處に現はれる。太古の石矢石斧でも、弓矢、鐵砲でも近代的な尖銳兵器でも、何れもそれ〴〵の時代に於ける最も人智の結晶である。ところで、合戰繪卷に現はれた武士階級の武具たる鎧兜、兵器たる弓矢の性能は常時の大和繪手法で充分に表現される。珠に鎧兜に附隨してゐる美しい裝飾は大和繪的表現には持つて來い的の對象である。鎧兜は武具であると共に、その美しさで以て家門を誇り、相手を威壓する對象である。即ち鎌倉時代に至つて、その繪卷樣式大和繪は常時の戰爭を描く諸條件を悉く備へて來たのである。

　そこで、今度は現代の戰爭と日本畫に就いて考察して見よう。前述の三條件に依つて、第一の條件は從軍作家の出現ばかりでなく、前線銃後を分たぬ近代戰の特徴を悉く備へて來たのである。だから、その藤原期の作家が若し戰爭畫を描いたと假定しても、鎌倉時代の如く成功したとは思へない。畢竟戰爭畫を描くにはそれに適はしい前述の諸條件が必要だからだ。

　「日本畫では現代戰爭は表現出來ません〳〵。」と諦らめてゐる作家もある。然し既成作家が近代の戰爭畫に失敗したからと云つて、日本畫に依る近代戰爭畫を絕望視することは早計である。これは繪が上手とか下手とかの問題ではない。近代戰を表現する現代戰爭畫を表現した問題作が一向に現はれない。八方無碍の表現技巧を持つてゐると思はれる大家ですら現代戰爭には齒が立たないらしい。

　現代の日本畫人は槪して戰爭畫を回避してゐる傾向がある。大東亞戰爭の輝やかしい戰果の下にあつて、これは眞に不思議な現象と云はなければならない。然し流石に人物畫をよくするものは現代戰に注意はしてゐる。と云つても、その場合は現代戰を避けて昔の戰爭畫を以てそれに代用してゐるからである。現代戰に就いての準備が足りないからである。昨年の文展で好評だつた安田靫彥の「黄瀬川の陣」にしても作者の意識的無意識的は別として、明らかにその代用の一例である。

　「黄瀬川の陣」と同じ文展で特選となつた江崎孝坪の「殷兵」とを比較することは頗る興味に價ひする。前者が昔の戰爭に取材したのに對し後者は前者に比してずつと現代戰に取材してゐる。その藝術の價値は別問題として、後者は前者に比してずつと新しい表現法を用ひてゐる。と云つても、この作品は特選だつたに拘はらず近代戰を描いたものとして成功したものとは思はない。兵器の性能もよく表現されてゐないし、服裝等は近代的でも、全體の感じは先づ日露戰爭時代のそれである。然しこれだけを表現するにも、新しい表現法を加味しなければやつて行けないのは事實だ。

　近代戰の烈しい特徴は繪畫的に見ても、時々刻々と進展して行く新兵器にある。飛行機や戰車、機關銃を使用せぬ陸上戰はなく、軍艦、飛行機を使用せぬ海上戰はない。甲冑弓矢を表現するには從來の技法で充分に描けたが、これ等の新兵器の性能を表現するには、又それに適はしい表現技巧を必要とする。これは前述の第三條に該當する。要するに武具兵器は各時代人智の尖端を行つたものだけに、現代のが如き科學が發達してゐる時は、その極端を行つてゐる。だからそれを表現するにも極度の新技巧が要求される。例へて見ても、人馬の疾驅による戰場の煙を表現した同じ技巧で、現代の巨砲より發せられる爆煙が表現出來るとは思へないではないか。又、甲冑や楯を描くのと同じ技法で、あの見るからに重量感を强調せられる戰車を表現するものとは考へられない。これを表現するには在來の日本畫の技法になかつたものを加味して行かねばならない。

　航空美術展や海洋美術展で若い作家が洋畫的な技法を採入れてその表現を試みてゐる。未だこれに成功したものがあつたとは云へないが、それ等若い作家の作品の中には、少くとも從來の現代戰爭畫よりは效果的なものが時々見られる。今春京都で見た堂本印象塾の共同制作「大東亞戰爭」の如きはこの意味に於ての日本畫に新機軸を打建てたものとして頗る私の興味を惹いた。

　そこで私は日本畫と現代戰爭に關して次の如き結論に到達した。

　現代戰を表現するには今までの表現技巧では不可能なこと。

　その技巧を完成するには若い作家の努力に俟つものが多いこと。

　現在この表現技巧が着々完成の途上にあること。

　私は鎌倉期に合戰繪卷の華が開いたと同樣に、近き將來に於て大東亞戰爭が日本畫家の手によつて遺憾なく表現せられると期待してゐる。〔筆者は劍術評論家〕

美術における美と術

植村鷹千代

支那事變が始まつていはゆる戰時體制が强化され出したとき、美術界には不安が擡頭した。一方では思想の再編成といふ角度から起り、他の一方では材料の缺乏といふ角度から齎らされた。

しかしながらこの抗すべからざる時代の動向は、美術界の歪組離合、美術雜誌の再編成など、激甚ひかく急速度をもつて進展し今次の大東亞戰爭の開始に到つて大團圓となつた。その間美術團體の欺組離合、美術雜誌の再編成など、波は激甚ひかく逆巻いた。

そして、いま、美術界の表情には極めて得意なものがある。美術は正に我が世を得たかの感がある。これは一體どうしたことであらうか思想再編成の洗禮を受けたのは

勿論美術だけではない。總ての藝術部門が均しくこの洗禮を受けたのであるが文學や詩文の世界は停滯してはゐなくとも少くとも繁榮はしてゐない。たゝ美術だけが時世の波に乘つて繁榮してゐる。これは美術家の精神が時代思想を理解するに最も敏であつたためであらうか。われわれは身びいきにもさら言ひたいのであるが、さら言つて濟まされぬものを感じるのである。さうして、特にその點を强く言ひたい衝動を覺える。

今美術家がお國のために忙しくやつてゐる仕事は總て國家の時事的要求に要澤されてゐる仕事であつて、甚だ有意義なことだと思ふ。迷彩畫然り、戰線ルポルタアジュ畫然り、勇士慰問畫然り、戰勝の記錄畫然り、勇士

の肖像畫然り、献納畫然りである。我が畫壇の粹がこれだけ協力一致國家の要求に益然報國の誠をいたし、絢爛たる成果を擧げたことは、たしかに我々美術關係人の喜びである。

◇……◇

しかしこれだけで時代に貭する藝人の使命が終るものとは思はない。むしろ以上のやうな使命は戰に特殊技術の提供であつて、いはゞ國家の技術徴用に應じたといふ範圍を出るものではない。この限りにおいては、藏工が全能力を擧げて働き、裁縫師が翻鬪し、文學評論者が文藝報道に貢獻するのと何等異なるところはない。之を言ひかへると、美術といふ言葉が美術との觀念を統一したものであるとすると、右の限りの奉仕は術のみに關するものである。もし畫家達がこの面における奉仕の盛況を以て得意の域にあつて、我事終れりとするのであれば、嘆かはしき限りである。

◇……◇

の迹絞乃至その使用は結局美術の本道を外れたものであらう。戰時下精神技術の總動員が行はれてゐるとき美の確立、立派な成果を擧げつゝあることは誠に喜ばしい事柄である。しかしわれわれは戰時的構想から一步進んで昭和維新の構想へと發展しなければならぬのであり、さうした揚合問題は美にあるのではなく、既に美の上に懸かつてくる譯である。いはゆる大東亞建設の一環としての美術建設の面は、術の建設ではなくて美の建設を主體とするものであらう。……既し美の建設を主體とするものであらうか。いはゆる美術界自身が自問しなければならぬ題であらうと思ふ。

◇……◇

世紀のデカダンスを招來したと言はれてゐる前大戰當時のヨーロッパでは周知のやうに種々な

流派の繪畫運動が起った。これ
らの運動が國家興隆の理念に裏
付けられたものでないことは事
實であるけれども、それが美の
建設を目的とした藝術本來の運
動であつたことは否めない。そ
してこの事實は、大戰の荒廢に
依るあの一般的デカダンスにも
かゝはらず、フランスを中心と
したョーロッパの美術家の美意
識が如何に強烈に羽ばたいてゐ
るか、といふことを示すもので
ある。ずつと近年に屬するスペイ
ンの内亂戰爭に際してピカソは
祖國に對して技術上の奉仕をし
たが、それは彼の藝術活動の極
く一端であつた。フランス革命
以來の内亂の例を見ても、例へ
ばドラクロアは幾多の戰爭を描
いたが、それは戰爭を通じて理
念を描いたのであつて、單なる
戰爭のルポルタアジュではない

斯くの如きヨーロッパの例に比
べて、現在の大東亞建設の條件に
は、デカダンスの片鱗もなく、理
念も明瞭である。前大戰に於ける
ヨーロッパの美術家が負はされた

やうな困難な條件は存在してゐな
い。それにもかゝはらず我國の繪
人が戰に安易な技術の點に時間
を費して、本來派な美術渢酬の片
鱗をも顯せてゐないのはどうした
ことでゔらうか。

◇……◇

世の議論の多くが、明治維新的
な國粹理念を宣揚するのを見かけ
るし、その美術への反映としてド
ラクロア期の犧牲的スタイルの復
活を求める傾向も可成り目立つて
ゐる。しかし僕は現低の維新は昭
和維新であることに銘記すべ
きであると思ふ。その美術に於け
る意味は、鹿鳴館風景の上に立つ
た美術ではなくて、機械文明日本
（換言すれば、西洋建築と現在の
銀座、空軍の象徴する日本）の風
景の上に立つた美の構想でなけれ
ばならない。もう一度換言すれば
既に二十世紀の緒論を通過した事
實を出發點として着實に構想する

ことでなければなるまい。考へて
みれば、現代の繪畫は、西洋も日
本も結局同じところで暗礁に乘り
上げてゐるのであるから、たゞ一
方々捨てゝれば數はれるといふやう
な戰慄な問題ではない。
　傳統に遡れと一口にいふが、
日本の傳統の最後の頁には二十
世紀の世界の傳統が參加してゐ
るのである。この最後の頁を簡
單に切り捨てることは困難以上
であらう。日常生活に於いて何
が愉快であるかを直感的に理解
するすべてのものにとつては、
空想に現實を手渡すことは出來
ない。
　もう一言蛇足を加へると、美
術家の職域奉公は術だけでは一
面のみであって、美と術を綜合
した奉公でなければなるまい。

陸軍美術教育と藝術家の覺醒

池上　恒

陸軍病院の美術教育は、美術を通して傷病兵に豊かな情操と光明を與へて、それが將來の職業準備の教育となり、人格陶冶と職業能力を増進させると共にある。藥物のみによらず、精神的の訓練の治療を更に近接職場に於て受けた創痍の治療としても癒やす。云換へれば、職能增強、精神修養、治療の訓練と云ふ様な目標のもとに教育を行つてゐる。

戰ひに傷いた負傷病兵が片手、片足或は片眼を失くし、將來の職業戰線に立つ場合、果してやつて行けるか、と云ふことを非常に考慮しなければならぬ。勿論死を鴻毛の輕さに就いて戰つた幾萬勇士であるから、如何なる困難に遭遇しても御奉公は無いわけではないと、この傷病兵を如何にして第二の御奉公をなさうかと云ふに、實際兵を如何にしてよいかと云ふことは、將來の奉仕の公に備へる有能な人材を梁出すると云ふことに、この指導の重要性があると信ずる。

今茲始つて間もなく職能教育が叫ばれ、約半歳を經てこの陸軍病院に職能美術教育が實施されることになり、私が此處に始めて美術教育を開講したわけであるが、今迄は何もなかつたサツ殺状な軍病院に凡少る苦心を拂こして美術校の様な總ての教材や、教育課目を定めて、軍内に美術教育を開いた時の感激と苦心に堪えぬものがある。常時の傷病兵の慰めの爲とかするだけで病氣や傷が癒ったと云つた。初めて繪を見たり學んだりするだけで病氣や傷が癒ったと云った。進んだ軍醫醫學を以って傷病兵の診療が鑑つたのであるが、傷兵は單に肉體的治療や、藥のみをもつての治療だけでは眞に治らぬ。のみならず多くの傷病兵を將來の有能の人材と

して、これを再教育して知識技能に應じた指導をなし、有能人士が梁出すると云ふことは最も大切なことと云はねばならぬ。傷兵が更に立派なる軍人として、又は國民として國家に貢献し得る様教育して行くと云ふのが眞の治療であり再度の御奉公の出來る様教育の大きな眼目でもある。

傷病兵は常にあの戰場で職場を得たいと願ふ強い熱望であり如何なる困難にも克ち拔くと云ふ不屈の精神をもってこの教育を受けつつあるのである。そしてその中で眞に天分のある者は、その洗練に應じて高等專門の學校に入學させ立派な專門家ともなし、或は此處の教育を基礎に更に高等專門の學校に入學させ立派な專門家ともなし、又は一般の人の勢力に入門せしめ、あらゆる職業に就く一つの基本的能率としてゐるのである。そしてこの力を應用する。例へば水工などを習つた者は、社會へ出て職業に就いた場合にも本工をやるとか、或は大工の模な傷兵等は、この教育によって、今迄の單なる職人の業から今後は立派された立派な有能技術家として、又は水産された此間の影響等をもくろむための影響等をもく位の力を持つ。又繪畫の類習兵としてもその學んだ藝術の類習兵としてもその學んだ藝術の類習兵として、社會に出た場合圖案方面に建むとか、或は醫學藥機器これらの教育が總ての職業につく時の立派な基礎的能率となって社會に活躍することが出來る。而も教育は何らかの圖案貿易にも何らか一つの精神教育であり各國民、各種々なる繪畫や彫刻家を學んだと云つても、それは則ち則ち進んだ藝術繪畫や彫刻家を學んだと云つても、それより高度であり各國民、各種々高い崇高な藝術教育を以て學課を續けてゐるわけである。これによって傷病兵は全く明るい希

望として、又、名譽ある傷病時兵がこれに依つて輝かしい再起奉公の糧として、云ふ知れない力を身に感じてゆくことは、全く藝術界の歩んだ偉大なる力と云はねばならぬ。これは藝術界の誇りでもあり、吾等美術家の感激の如くである。勿論も美術が直接國家のお役に立ち、而も國家に於て立派な美術家が厚遇されてゐると云ふ事は半術界に大きな力强さを與へ、又、藝術が教育されてゐると云ふると、美術界に於ても立派な美術家として傷病兵の使命を盡すことではあるが、戰争が搆へる最大な戰争型を描く、或は報道宣傳の任務の中には從軍美術家としても、或は報道宣傳の任務を承ず、云ふ大きな美術家の使命を盡すことではあるが、戰争が搆へる最大な戰争型を描く、或は報道宣傳の任務

長期殷となり職業が擴大すればするほど逞しい建設が必要とされ、支那事變の處理とともに大東亞圏の新展は南方に愈愈膨大なる力と云ふ大東亞の文化的使命は全く大きなものである。今月、日本の文化的使命は全く大きなものである。この比較から戰争に如何なるかと云ふ事でいけない。更にこの高度の日本文化を揚揚しなければならぬと云ふと國内銃後の力の充實、高度の文化、有能人材の梁出は、大東亞共榮圏の指導の立場にある國の必須の問題である。それには今迄と根本的に違つた、正しい精神の教育こそ大切なのである。そこで全須の問題である。大東亞共榮圏の指導の立場にある國の必須の問題である。人的資源と相俟つて教育ある人材の梁出は

も出來ないと云ふ様な、弱い懦弱なる體であつてはこの際もっとも、正しい精神の教育こそ大切なのである。そこで全漢術人はこの際こそ、正しい精神の教育こそ大切なのである。大衆も小家も國民總力戰であり體の健全なる傷病兵を克ち拔く爲の傷痍軍人と鐡とも健全ゆる傷病兵を克ち拔く爲の傷痍軍人と鐡とも健全手、尖つた目、切斷された足、それらの殘存機能を以てあつて、傷ついた名譽と自ら傷ついた傷病兵もしくは負傷した傷病兵もしくは負傷した傷病兵、もしくは負傷る。戰場に倒れた傷病兵、もしくは負傷して傷ついた名譽ある傷兵は、この教育部で學んだ教養と精神をもつて、銃後の職線に完全なる御奉公をなさしめる。又全く治癒したる傷兵は、この教育部で學んだ教養と精神をもって、

（ 6 ）

再び職場の第一線に立ち縲々その戦功をあらはしてゐる・それ
は藝術教育が物事に對する深い觀察力を養ふからである・こ
〻でも藝術教育は職場に生きてゐる・

尚各自職域に於ける職場の實戰畫を描いた
兵が各自職域をもとに陸軍病院の美術部に於ては、傷病
秀な作品は、小林閣下の描かれた陸軍病院の美術部に於ては、尤も優

等兵の描いた『ハル河畔に於ける敵騎兵の夜襲』又は東
行した夜襲喜劇の爆襲『モンハン戦闘の圖繪巻』その他も優
岡本閣下の『硝烟なる敵騎兵に對し挺身決死の夜襲を敢

遠藤君種也』有田上等兵の『野戦前上陸』又は東〻
〻の日本魂等々その他多くの職場記録圖が工務に織り
『不抜敢忘記』の日本魂等完任務の遂行に進み行く病院船の圖

血の恐ろしい作品が多数に出來た・それは自ら生死の境を往來した
かない作品に盛られた、觀る者をして全く深い感慨を與へ子には
はしたものと信じてゐる・殊にあの東郷觀兵に出品した立
日熱心な努力を續けられ、遂にあの東郷觀兵に出品した立
派な觀兵彫刻を完成せられた、これらの作品は北村西望氏
長谷川栄作氏等の大家が絶贊を塗られ、その優秀な作品に
歎の聲を漏らされた・

藤崎少佐は人格崇高で、微力の私共に先生々々と云はれ
常に敬意を漲はされてゐた・又衆共も忘れる様の熱心さで努
力せられた、信念の強い人々で又こ〻に母校の東京美術學
校へ少數職をお招きして、正木記念館に陳列の各學美術品を
佛像彫刻等を御覽に入れて、質物教育を致したり、飛鳥天平、
慶原、鎌倉等各時代に於ける彫刻に就て説明したり、又は今
考品を見せて、熱誠なる教育を續けられた、藤崎少佐は立派な
刻で或る日私に『彫刻とは全く軍の作戰と同じである』と云は
れ『彫刻はその制作に當り常に作品全體の大局を掴んで、而

藝術部の微細な動きや面の變化をも見逃さない觀察力は偉大
報國傷兵慰問等々その他、公の藝術家のなし得る職域に於て至誠
院傷兵慰問に或は又鯷涼献納作品に奉公せられ、又は從軍病
も絢爛部の微細な動きや面の變化をも見逃さない觀察力は偉大

一つの御器であり、『作戰である』と、感激の壁はたゞたれ
た・日本魂を學ばれた小林閣下はあのノモンハン戦の部隊長
として膤織された名將だが貴くも足れる職場に捧げて
切膤織された名將だが貴くも足れる職場に捧げて、又熱心に繪畫を職場に奉ぐ
ない器官忠愛の器術家であって、地位や名譽が大嚴然と納まる
人の誇りであるが、この大東亞戰の豊軍傷病兵の誼しい精神から生れ出る
一度は來訪せられて豊軍傷病兵の意識に、珍しい精神から生れ出る
前に、この大東亞戰の銘銘を受け
打たれた、あの最高な繪人格に入學して現に學びつ〻ある山田一等兵の
られた、あの最高な繪人格に入學して現に學びつ〻ある山田一等兵の
如きは、中攻の職場に液襲を交へ、最後に敵陣地に躍り込む
に、少く建つた左腕に義手を付けて納める不自由な兩腕の
圖を完成したのである・そして今度あの忠愛美術院に出品したあの官吏の
希望のもとに、何とか立派に教育しようと熱心に教授をした
くもてよし一つの反省にすぎず、而なる技術偉業に、一般繪畫家の全
偉大なる警告を與へるのである・がそれは全く不自由な兩腕の
指導をしてゐる豊軍將兵に教育
ため國家への報謝を捧ぐることを堅く信念し、傷兵の明る
い希望に燃え立つ〻戀い姿を胸に銘記し、彼術機關に邁進して
るのである・東京美術家協會員の方々や、その他の各講師
が常陸軍美術部の教育に非常な御盡力を賜つて〻ところである

山來美術家は、誰れではどうとか、あれらのやってゐる
ことは大したことはあるまいとか〻風に蔑視かたづけて其
の人々のもつ貴い人物や、職見、力を過小に評價したがる・
勿論立派な美術家にそんなものはないが一般にもつと大衆的
な心の修養が大切ではあるまいか、貧名的でも有名ならば信
じ又は交展密委員のでもならなければ立派な美術家でない樣
な錯覺を以てこれの膤藝術の大道を立派な理解をする者がまだと多くあるのでは
ないか、勿論立派な美術家も澤山あって、職時下率先美術

昨年五月、恐しくくも、泉太后陛下陸軍病院に臨幸遊ばさ
れた劫り、傷病將兵美術作品自身の光榮に浴し、傷官平美術
部出兵の繪畫、彫刻の實際の教育状況を御覽下され、傷病
教授御前教授の光榮に浴し、傷兵始め陽語諸一
同に有誌きお言葉を賜り只々恩惠の厚きに感泣した・全く比
類なき鼻國に生きたる尚い感激である・

大東亞戰に勝ち抜くためには、今は藝術家も職士の一人で
ある・輝やかしい農道美術の確立と、高度文化の重大使命に
積極的な飛躍を致すべきである・それに從事の眞なる大使命に
萬能の世界より脱却し、肩書や、有名に隨呼々享な貴に眞
力のある、そして立派な精神と、實行力のある、現實に推進
的人物を凡ゆる面から多数にどんくと選抜して大東亞戰下の
美術界發軔に資す可きである・そして農道美術に立脚した藝
神の入籠を必要とする・立派な精神と立派な藝術、これこそ眞の農道美術であり輝かる
人材より生れたる藝術、これこそ眞の偉大な藝術であり輝かる
神、我國精神文化の發足ではないかと信じてゐる・

撿撥に於ても、小澤秋成、太田三郎、川島理一郎、
宮田謙一郎、近藤吉造、各氏或は二科、獨立白
々帝觀社の川端龍子、矢澤弦月、珣月春光、高木保之助氏等、陸
その他まだ〻多くの有識藝術家の方々は、陸
軍病院美術部を訪問され、講術である技術を更に反省し
ないか心に脈打つものがあるのと信じてゐる・

この大東亞戰の豊軍傷病兵の意識に、珍しい精神から生れ出る
陸軍率術教育の成果に非常なる賞讃を賜り、或は會に招待されたりして、
共の敵身の教育の成果に非常なる賞讃を賜り、又優秀なる傷兵の作品や私
陸軍病院美術部を訪問され、絶讃を賜り、又會に招待されたりして、

218

生産美術協會の設立に就て

生産美術協會はいよいよ此の秋早々に設立せられることと成つた。會則並びに關係者の詳細はいづれ發表する筈であるが、協會設立を前にして一應その目的と事業とを説明して各界諸賢の贊同協力を得たいと思ふ。

生産美術協會の目的は藥業戰士、就中青少年の勤勞大衆に美術を與へ美的教養を與へんとすることである。この主張は、現在の如く美術が藥業から分離され勤勞大衆から遊離し美術と工場とが凡そ緣遠い二つのものと成つてしまつた現状に於けば、甚だ奇異にも感ぜられようと思ふ。俳し吾々の意見に依れば、これは奇異と見、異樣と感ずる其題にこそ現代藥術の不幸が存するのであり、また藥業の缺陷が指摘されるのである。最近、山本有三氏は維新の先覺者小林虎三郎先生を紹介し先生が藩の窮乏に際しと敢然と學校を起された功績を語つて居られる。今日明日の假にも嫁するやうである。から學校を作り人材を育ねばならない、この至言はそのまゝに當協會の目的に就いても妥當する。今日に國家の全力を生産の擴充に費して猶は足らない。そし

てそれなればこそ勤勞青少年に美術の欲發を與へねばならぬのである。

吾國の藥業は世界に冠たるものでなければならない。吾國の機械はいづれの國類である。われわれ日本人にどれ程に盟のものよりも優れてあらねばならない。

それでは、どうしたならば此の水準に藥業を向上せしめうるか。少数の水準に産技術と多数の勤勉なる工員と、これだけでは決して此の目的を成就しうるものではない。藥業をその水準にまで向上せしめんがためには、創意と創造魂を抱き創造の精神を發揮しなければならない。一枚に與へられた設計圖と單なる機械的勤勞と、これだけからは決して生の質的向上は望まれえない。技術者と勤勞者とが共にその仕事に於て考へ創意に對する感覺は勝々のたよう管がない。そうした粗野と荒涼との中からは、如何に優れた設計圖が與へられようとも、優れた生産は決して望まれえないのである。

この故にこそ、生産美術協會は工場へ美術を、と主張するのである。われわれが勤勞青少年に美術の教養を要請する所以は決して唯だ單に美術を娛樂として慰安とし要するに設計圖たるに止まる。製品の良さと正しさとは總べての工員がこの感覺に就て精練されてゐなければならない。では現状はどうであらうか。周知の如く、われわれが登を大にして必要もなからう。われわれが登を大にして必要もなからう、美術の鑑賞と習練とを以て主張する所以は、美術の鑑賞と習練とを以て主張する

ない。其の生活には文化の極端な貧困があ。美術もなければ文學もない。そして文化の貧困は感情を涸渇せしめ想像力を枯らし創意を失はしめる。就中勤勞青少年のあの文化的に荒凉たる寞々とした沙漠にも似た文化生活はかかる創意と感覺とに最も適當ならざる生活の顯れ所である。かうした生活に獨創性の顯れれを期待しようとするのは、正しく木によつて魚を求めるのである。勤勞青少年の現在の生活は大概、この鮎では對蹠的であると云ひうる。そこからは活潑な創造は生れえない、盟かな想像は望みえない。生産の良さ、正確さに對する感覺は勝々のたよう管がない。そうした粗野と荒涼との中からは、如何にして生れたるべき青年學校に、目と手と感覺の鍛成を要求する。自然の調和を愛し構成の美を愛し綜合の能力に富み不斷弁放の想像力を持つ青年の育成を期待する。總べての青少年が一人のダヴィンチたる如く美術せよと主張する。かくしてこそ吾國の藥業が世界に冠たりうるのである。これらの言は決して机上の空想である。すでに粗下の月餘にわたる大工場のいくつか旣に此の計劃に手を染め速だ怡しき成果をあげてゐる。そして聖邦ドイツが今來く

ない。それによつて育はれる生活の溫さ、明るさ、感情と想像の豐かさ、故に發刺たる創造力の發揮を期待せんとするのであるる。勤勞青少年は多くの文化的な教養を必要とする。それは決して美術のみでなない。俳しわれわれの信念によれば、最も端的に創意と想像力とを育ひ且つ良さと正しさの感覺を練成しうるもの、美術程正しく練成された感覺、正しく視る眼、正しく構成し表現しうる手、物の力學的調和と構成とを確實に把握し遒雑に表現する能力、これらは皆、正しき美術教育によつてのみ育成され、正しき美術教育によつてのみ育成される。描く且つ構成する心こそ藥業に吾々が待望する創造的精神の源である。

レオナルドダヴィンチの創造が如何にして生れたか。われわれは想像せよと、如何にして總べての工場青年學校に、目と手と感覺の鍛成を要求する。自然の調和を愛し構成の美を愛し綜合の能力に富み不斷弁放の想像力を持つ青年の育成を期待する。總べての青少年が一人のダヴィンチたる如く美術せよと主張する。かくしてこそ吾國の藥業が世界に冠たりうるのである。これらの言は決して机上の空想である。すでに粗下の月餘にわたる大工場のいくつか旣に此の計劃に手を染め速だ怡しき成果をあげてゐる。そして聖邦ドイツが今來く

から此の點に鑑みてゐる事實もまた、われわれの銘記すべき點である。

生涯美術協會は如上の認識と信念とに基づいて、生涯美術展を開催し、美術指導員を送り、講演會、講習會、工場地帶巡回展を開き、他方產業界教育界の首腦部に對して所信の貫徹を努力する等、豐富な計畫を有するのであるが、玆に一言しておきたいことは、これによつて何か「生涯美術」なるものを提唱せんとしてゐるのではない、との點である。即ち、生涯美術を以て工場の機械の繪とか、或は工員の繪畫を直ちに生涯美術と名づけたりするのは、すべて皮相の誤解にすぎない。況んやわれわれは勤勞青少年に美術を與へて其處に新しい型の畫家を、云はゞ工場の「特異兒童」を探し求めんとするのではない。美術部の工員が繪畫彫刻を以て單なる慰安と考へたり副業とみたり乃至は之によつて特異の美術家たらんとする進傾と考へたりするならば、これこそ生涯美術協會の意圖に完全に相反したものである。工員はあくまで工員でなければならぬ。畫家であつては ならない。たゞ產業と美術との關係に就てのコペルニクス的轉換は眞に優れたる工員に成り切ることが同時に眞に優れたる如き事態である。生涯の質的向上を目的とする美術教育が眞に優れたる生涯をあげ、その美しき生涯が新しき美の創造となる、との點である。美の訓練が生涯

の創造的發展となり、生涯の發展向上が新しき美の創造となる—この理想が成就せられし曉に於てのみ始めて、われわれは此の美を生涯美術とよび、この文化を生涯文化と呼ばんとするものである。

今日、美術は閑問題である。吾々は戰車を作り飛行機を作り砲彈を作り船を作らねばならぬ。それは緊急焦眉の重大事である。而してそれなればこそ吾々は、強く主張せざるを得ない—美術を勤勞者に與へよと。今日のこの日から、勤勞青少年の美術教育が始められねばならない。教育は迂遠に見えて最も近い道である。閑問題ともみられる勤勞青少年の美術教育から、やがては明るい溫い生活が生れ豐かなる創造の精神が芽ばえ、正しく美しき生涯と優れたる高き技術とが發生するであらう。そこに新日本の產業があり、そして健康なる美術の新文化の誕生がある。勤勞生活者に美術を與へ生涯美術協會はこれを理想とし目標として發足するのである。

昭和十七年八月十日

（戸川記）

×　×　×

生産美術協會生る

藝術思想を鼓吹生活明朗化が目標

七日・發會式を擧行

戰時下に美術を通じて産業戰士の生産技能の向上をはかり、時局の要諦に應ずる新文化を創造しやうと大政翼賛會、大日本産業報國會後援の下に生産美術協會が生誕したが、その發會式が十一月七日午前十一時から日比谷三信ビルの東洋軒で華々しく擧行された

當日は郡事長の大政翼賛會彭勢局厚生部長の桐原德見氏をはじめ顧問吉阪俊藏、高田元三郎、高村光太郎、理事今泉篤男、清水多嘉示、清水登之、中山巍の諸氏並に

……來賓と……して情報局第五部三課藥一郎、大日本産業報國會業務局長三輪晉壯・厚生省勤勞局長持永義夫氏ら、美術關係では安藤照・日名子實三、荒城季夫、宮田重雄氏らほか二十餘氏が出席、國民儀禮の後まづ桐原理事長立ち開會の挨拶を述べ職塲や工塲に於ける産業戰士の情操を高めるため藝術を奬勵して増産にむかつて優秀な成果を擧げてをることは御承知のことと存じますが、その指導方針がまちまちなので、一つの軌範となるものをつくりたいと考へ報局、翼賛會方面の後援のある人達か集つて去る九月十三日に準備會を開いていろ〳〵協議の結果本會を組織することになつた次第です、いまや生産は國家至上の

……要請で……男女青年が挺身して居りますが、これらの教育・育成は將來細心の注意を拂はなければなりません、いろ〳〵その方法はありますが、ものを正確に把握し、眞心のこもつた物をつくる力を養ふものは美術において他にないと信じます、職塲を細かに觀察すると美術と一脈通ずるものを感じますが、それは創作の感激をもち、創造のよろこびを感じてはじめて優秀な品物が生産されるといふことで、かやうに勤勞者の水準を高めては増産の目的を遂しやうと本會が生れた次第ですから各方面の御指導を賜りたい

……溫床を……観勞者の生活に豊かなる創造の溫床を與へやうといふ抱負を披瀝した、次いで顧問高田元三郎氏は生産に携はるもの〵の趣味、德性の涵養は大きな問題で、その生活を豊富にすることとによつて間接的に生産力は必ず増強されることを信ずるが、本會の結成はそうした時代の要求によつて生れたもので誠に慶賀に堪へないと祝辭を述べた、次いで森口多里・荒城季夫・日名子實三、宮田重雄氏らの生産美術運動に對しての感想があり、聖壽萬歳を三唱午後一時半散會した

創・立・趣・意・書

國家至大の要諦たる生産力増強に對し勤勞者の熱烈なる報國精神が着々其の成果を擧げつゝあることは國民の等しく感謝する所であるが、更に一層い技能の向上、就中薗創力、創造力の涵發は、國家喫緊の要請である。生産美術協會はこの要請を深く認識し、之に關して美術が有つ重大なる役割を自覺し、美術を通じて生産技能を向上せしめんとするのである。惟ふに優秀高度の技能にて正確な精練された感覺、形態に對する鋭敏確實な造型的能力、構成綜合の能力が必要であり、勤勞人格を完成せしめんが爲めには更に加ふるに明く豊なる情操、澄刺たる想像力、工夫考案創作の意慾、生活の誇りと感激が不可缺なるものであるが、常協會はある勤勞者は油と汗との中に卒先美術院を與し美術に深き喜び

と意義とを見出し眞摯なる活動を續けてゐる。此の人々が職場に於て常に模範的産業戰士であることの事實は、正しく如上の信念を裏書するものである。吾々は先づ以てこれと提携し必要なる示唆補導の機會を設けその發達を正しく助成しその意慾を全勤勞社會に擴大しなければならない。而して一方これが價値と必要とを社會に宣揚すると共に産業内における美術訓練の具體的研究を進めねばならない。斯くして常協會が終局の理想とするところは、茲に育成せられる創造的精神と造型的能力とを以て生産力の増強を計ると共にその生産を正しく美しきものたらしめ、かゝる新しき生産の美に生産と美術との融合を見出すことである。美の訓練が生産の創造的發展となり生産の發達向上の中に美しき美の創造が行はれねばならない。生産美術協會はそれ故に美術による生産技能

の向上を目的としつゝ而かも之れが實践を通じて眞に時局の要請に應ずる新文化の創造を理想とするものである。

役員の顔觸れ

【顧問】高田元三郎 △高村光太郎 △吉阪俊藏 【理事長】高村光太

【理事】足達義雄 △伊原宇三郎 △今井俊介 △今泉篤男 △大下正男 △椎貝日郎 △志賀健次郎 △須田國太郎 △戸川行男 △中山巍 △山口久吉 △山本豐市 △清水多嘉示 △清水登之

【評議員】桐原篠見 △高橋健二 △野津謙 △根上耕造 △鞍村利常 △菅井準一 △金子義男 △黒崎貞沿郎

工場の美化運動

顧問 高村光太郎

私の以前から提唱して來た
工場の美化といふことは、
單に工場をきれいにするだ
けでなく、勞務者を教育し
あたゝかに育てゝゆくこと
に重點をおいて考へること
である、人間には自己表現
の本能があり、青少年期に
達し自己表現の道を與へな
いと自己を破壞する、勞務
者が仕事そのものに滿足し
てをればよいが、毎日働く
ことが押さへつけられ苦痛
になるやうになると、酒を
呑み不良に陷る危險がある

それは內にあるものを表現
できないからでそこで美術
音樂などを通じ正當に認め
てやることによつて相當の
效果が上るものと信ずる、
繪が拙いとか、上手とか、
繪畫の新舊は問題とせず、
そこに生命を觸れさせるこ
とは非常に良いことである
丸や三角を描いて畫家氣ど
りになられては困るが、本
會で善導すれば、この運動
は工場、職場の明朗化に大
きな貢献が出來ると思ふ

目で見た實戰・彩管部隊座談會

赤で描く戰爭畫は嘘
ブキテマ戰は綠色
泥んこで這ふ兵隊に迫力

吉岡堅二氏　宮本三郎氏　猪原信氏　朝井閑右衞門氏

【昭南特電十二日發】大東亞戰史の劃、シンガポール攻略戰が從來畫家の眼にどう映じたか、一木一草、當時の激戰を物語らぬはないブキテマの新戰場、ジョホール水道敵前渡過点など猶生々しい戰跡を具さに踏査し終つた朝井閑治、宮本三郎、吉岡堅二の三畫伯及び身をもつてマレー作戰を體驗した班殺造現の梁原信爾伯らを招き、本社昭南支局ではこのほど現地座談會を開催「戰ふ彩管部隊」の感想を聽いた

出席者　（敬稱略）
朝井閑治（帝國藝術院會員）宮本三郎（二科會員）梁原信爾（二科會員）吉岡堅二（文展審査員）
本社澀谷昭南支局長

藤田氏　栗原君は今度は全く苦労したね

宮本氏　支那事変でも従軍画家はあつたが、絵画家が第一線部隊の一員とはつて戦線に参加したのは今度がはじめてだね

藤田氏　実戦に参加したといふことは戦争画を描くのに非常に有利だ、我々のやうに後から戦跡を視察しただけでは実戦の概念があり〳〵と解らないのを見て僕は直ぐにドラクロア（十九世紀のフランス壁画）を想つたドラクロアにも描けなかつたものがたしかにあると思つた、支那人は死ぬ一歩前であきらめを持つてしまふが、イギリス兵と来たら最後まで生への執着を捨てない、日本人や支那人は、あゝいふ表現をしない、ドラクロアの描写にはその感じが描けてゐる あれは平和な死に瀕した人の表情なんだ

本社　栗原さんの死にさうになつた体験談を一つ……

栗原氏　ゲマスの戦線だった、橋が落ちてゐて工兵隊が架けられない、仕方がないから、その橋に入つてゐた、石切場の窪みのやうな所で紛らはしい砲弾が落ちて来る、持続時候が出て行くのを窮屈に渡らうと思つて渡出してカメラを向けた、その瞬間ガーンと感たれた、突然に凹地に凹んで来た、あの時は死んだと思つて渡つて来た、シンガポールへ入つてからも、あのぶんそれ以上に感たれたが、

藤田氏　死に瀕して水を夢中に求めるのはそれだね

栗原氏　泥濘の水まで飲む、さういふせつぱ詰つた気持といふのはまだ腹に描いてないと思ふ、自分は画家なんだから、この情景をよく見ておかうといふ気持がどんな場合にも残るね

藤田氏　死ぬといふ実感はあの時が一番大きかつた、新しく体験したんだが死の一歩前に追詰められると一分間位で口の中が乾き切つてしまふ、死にそこなつた時それをまつせて、頭の中にさういふ特別の記憶が働いてゐる、敵弾がゴム林に当つて炸裂してパッパッと火花が散る、あれは全く奇麗だつた

栗原氏　今まで見た戦争画に比べて何処か違ふところがあるだらう

藤田氏　この色彩をしつかり掴まなくてはと思ふと色に対する感覚は強烈になる、体は天命に任せて、の光を見るのゝ、之は何とを混ぜたら出るかと考へてゐる

色に対する強い感覚

栗原氏　砲弾と煙に嘘が多い、ブキテマの一大激戦を体験したが、砲火が夜空に映つて、切りが真赤になるといふのは嘘だ、大砲でも光つてゐて煙が一回に弱び赤くならなければ真赤にならない、ブキテマで○千発轟つた時だつて一面に赤くならなかつた

宮本氏　煙がブキテマの戦跡を見て印象づけられたのは強烈な光の中に氾濫する緑の色彩だつた

栗原氏　激戦の最中、僕もそれを感じた、緑ばかりだといふ感じ

吉田氏　一種の余裕があるんだね其の経験でも激戦中思ひ光強

だ、特に印象深いのはゴムや邸子の母の色とヴォリウムだった、それから斜面、建物、人家、海などの色……

綺麗すぎる戦争畫

藤田氏　戦隊の戦争を客観的にみると例へは陸戦服のボタンが外れてゐるとか、首筋に汗をかいてゐるのはきれいにはあり得ない、今まであるとか色々のディテールがある、しかしそれは戦争中は誰も感じないものだ、戦争畫にはさういふ主観を含めての客観描写が必要だね、戦争畫の畫面はきれいではないか、細い新芽の色、空の反射を受けた明るい緑などは感じない一色だ、木の幹なんどの太さ、これは身を隠さうとする本能から感じるだらう

藤田氏　僕は主観によって誇張してゐくと思ふ、海が対照的にされ

いだとか、波の色が私のやうに鈍く光るとか、縦横無尽に主観を混へて描きまくるべきだ

栗原氏　激戦を眼のあたり見てドラクロアを想起した、これは似てゐる、あれは遊ふといつも比較した

藤田氏　僕もこちらへ来る前にドラクロアばかり見てた、僕は今度の戦争畫で人を描きたいよ

吉岡氏　滝口で見た支那兵描寫の反抗的なふてぶてしい態度と比べるとずゐぶん違ふね

藤田氏　イギリス人もフランス人も戦争はつく〲いやになつてる

吉岡氏　われ〲は色彩に対する感覚が先に働くね、話を聞いてゐても色をまづ感ずるね、作戦のその話を将校から説明されてゐる時もその話の中に色を感じる

藤田氏　僕はかう思ふんだ、戦ふ瞬間、兵隊は空も草も見てゐない感じてはゐても完全な視覚が働いてないんだ、戦争の感情は薄めて狭く晶眼されてしまふ、だから完全な戦争の場面は兵隊自身より返つてみて再現しにくいのだと思ふ、ハリウッドで戦争のシーンのセットを見るとね、風を起したり照明を悪てたりして戦争の雰囲気を造り出す、すべてが生命を以

ヘッピリ腰の英兵

栗原氏　ブキテマの戦争では追つて行く兵隊の姿勢に迫力を感じた例の黒い雨で服も銃も真黒に、服なんか〲でこねてボロ雑巾のやうになつてゐる、日本軍に比べると英兵はヘッピリ腰で道ひ方が実に下手だ

藤田氏　西洋人は腰かけて暮してゐるからうまく道へないんだ

宮本氏　ブキテマの前を見て、泥まみれになつて敗乱してゐる致兵の服やシャツ、縄盤などに生々しい実感があつた、英兵の掃蕩の表

凄いブキテマの情景

助き出すやうに感ずる、本當に戦争の全体を観察出来るのはこんな時しかないだらう

栗原氏　戦争の中にとび込んでゐたら客観的に戦争を見ようとしてもそれは不可能だ、よつぽど客観的になつてゐなければ駄なく観察できない

栗原氏　ブキテマのあの情景は全く凄い、今見てもかなりの程度まで実戦がわかる、僕はヴェルダンも見たし、旅順港、二百三高地それからノモンハンも見たが、ブキテマの凄しさは一ばんだつた

宮本氏　ゴムの型で狐火の如らない凄いのは一つもないね

栗原氏　ブキテマの激戦を芝居で再現したらきつといいな、音響効果即点の、致の服ち出す砲弾発射惿がトコトン、トコトン、トントンと軽く鳴る、外のブラカンマチ彩薬の砲口からドコン、ドコドンといふ重苦しい音が交

鎧する、弾痛を測定しながら右に左に移動集中して來る、その間をヒューッ、ブツといふ音が折々まじる、これは陣地やクリークに不発弾がめり込む音なんだ、敵弾にやられた兵隊さんが天皇陛下萬歳と叫ぶ、天皇陛下萬歳は一番多く聞いた、ほかに「殿友おれは先に行くぞ」といふのや「班長どの」と叫ぶのもある、日本の兵隊さんの最期の聲は変兵に比べて段違ひに堂々としてゐる、凄味がなく、あつさりした活潑いた聲だ、あつを描いて戦闘における色々な音を表現出來たら面白いな、近代戦では習得の音楽といふのが、なかく大きい、昔を表はさないと近代戦の實感は中々出ない

藤原氏　夜の戦闘などで虫の鳴く聲を閉くことなどはないだらうね

藤原氏　それが妙なんだ、激戦のさなかでもちよつとあちこちの草原で虫が鳴き出す、それが實にはつきりと鳴えて來

るんだ、それから蚊のブーンブーンといふ聲が耳について仕方がない、蚊の激しかつた闇では耳が陣痛に鋭敏になるんだらう弾丸の音で完全に樹知、遠近が感じられるね

藤原氏　軍楽だつてさうだ

ある貧民に直腹明いた話だが、間新なく破たれて伏せてゐて地面をの逃ふのが實によく眼に残つたさうだ、僕も伏せてゐる途中に附近に敵の軽機がありかに鳴ゑ付けてあるのを怒づき辨明それを知らせてやつた

藤原氏　蚊のブンくといふ聲にはいらくするだらうな

藤原氏　平手でパンと叩けない、叩いたつていくんだが、何だか散る側に悶えさうな気がして叩く気がしない、だから手で撫ふだけなのだこれは雖しも同じだらうた、絵を描くよりも文章をきたくなつたよ

吉岡氏　たしかに楮紙では表現し

敵側から見た戦争畫

吉岡氏　敵側から見た戦争畫といふものを描けたら面白いと思ふね

藤原氏　日濁戦争當時の戦争畫にはたしかそんなのがあつた、今の日本の戦争畫は實に退歩してゐる日本が戦爭畫に力を入れてゐることは實に戦爭畫の余裕綽々ぶりを示してゐる、從耳職家が揃々郷一線に乗出す、そして一つでも名畫が後世に殘れば、それだけでも大きな收穫だ、昨年各地で明かれた聖戦美術展も百万人の聖戦者に見せてゐる、文脈の入場者四、五万人に比べて戦爭畫に對する國民の關心は段違ひだ、戦爭畫を描く價値は實に大きいと思ふ

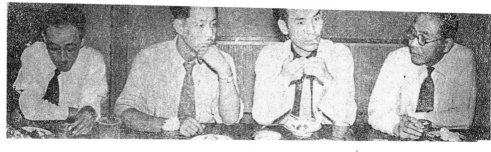

陸軍派遣畫家南方戰線座談會

大

東亞戰爭赫々の戰果を永く後世に傳ふべく陸軍省が作戰記錄畫の製作を計畫し、著名畫家十五氏を南方に派遣したのは去る四月のことであるが、この中左記の諸氏は材料の蒐集を終り相次いで歸還したので、一夕その從軍談を聽く機會を得た。

時・昭和十七年七月廿一日夜
所・星ケ岡茶寮

出席者（順不同）
藤田　嗣治（マレー方面）
山口　蓬春（香港・マレー方面）
寺内萬治郎（比島方面）
鶴田　吾郎（スマトラ方面）
田村孝之介（ビルマ方面）
宮本　三郎（香港・マレー方面）
荻須　高德（佛印方面）
住　喜代志（陸軍美術協會囑託幹事）

この外、川端龍子、中村研一の兩氏も歸還したが、所用のため缺席された。

荻須高德氏は記錄畫制作ではなく、陸軍省恤兵部から慰問畫作成のため、大東亞戰勃發前佛印に從軍この程歸還したものである。

住　皆さん、お暑いところを有難う御座いました。戰爭中の不自由の觀た南方戰線といつた風なお話を伺ひたいと思ひます。先づ藤田先生から どうぞ。

藤田　僕は今迄に支那の戰線へもノモンハンの戰線へも出かけた經驗があるが、今度大東亞戰爭が始つて南方へ從軍してみると、今までと全然氣組みが違ふね。勿論、今までだつて決していゝ加減な仕事をして來た譯ぢやないが、今度こそは、といふ氣がする繪を描くのにもずつと氣持が締つてくる。

山口　全くさうです。元來日本畫家の立場から云へば戰爭畫はやり憎いので、支那事變の頃も陸軍省からお話があつたりですが、僕は外の人達に行つて貰つて、自分では御發露に行つたのです。けれども、日本人としてそんなことを云つてる場合ぢやない。描けても描けなくても、日本畫家としてやれる處までやつてみる、そんな氣持ところが今度は違ふ。で從軍しました。どんなものが出來るで

が「時局柄戦争畫を描かなければならないのは辛いでせうね。」といふ風なことを云ふ人がある。僕等が心ならずも戦争畫を描いてゐるのだと思つて、同情してくれるんです。僕はそれに對して「戦争畫が面白いから描いてゐるんだ。」と答へてゐますが、本當にさうなんです。決して迎合するとか、止むを得ずやつてるとかいふのでなく、面白いから描く。それがお役に立つといふことは

大變

住 さうです。陸軍美術協會が軍の指導で「聖戦美術展」を全國的に巡回してゐますが、地方へ行く程反響が大きい。中央の美術ズレのした人達には想像も出來ない程の感銘を與へてゐます。美術によつて軍事思想を普及させるといふだけでなく、この展覽會を通じて美術への關心が非常に昴まつてゐます。戦争畫の國民文化への影響は絶大なものです。去年の文展の入

有難いことだと思つてゐます。

か、自分でも見當が付きません。

藤田 よく聞く話だが、いゝ戦争畫といふものは戦争の最中には出來ない。戦争が濟んで何年か經つた頃に本當の傑作が出來る。といふ説があるが僕は反對だね。戦争中の生々しい實感を直ぐ描いてこそ立派な作品になるので、何年か經つたらそんな譯に行かないと思ふ。

鶴田 さうだ。それからもう一つ、かういふ説がある。南方ボケで忘れてしまふよ。（笑聲）僕は賭つてくると直ぐに製作にかゝつた。どんどん描いてしまふつもりだ。

藤田 それからもう一つ、かういふ説がある。戦時だからと云つて畫家が戦争畫を描く必要はない。戦争畫であらうがあるまいが、藝術はいゝ仕事さへすればいゝ、それが職域奉公だといふ説だ。僕はこれにも反對たんだ。廣い意味ではさうかも知れないが、矢張り戦争の時にはいゝ戦争畫を作る、それが畫家の仕事だと思ふ。記録畫を殘すといふことだけでなく、どんどん戦争畫を描く。それが前線を信じさせ、銃後の士氣を昂揚させる。これは大事なことだ。

宮本 僕も時々經驗するんです

ふ整列放管彩
の中スケッチてゐ
藤田嗣治氏・清水登之氏・宮本三郎氏

藤　田　今度の軍の計畫は作戰の記録畫といふことなんで、場合による無血占領の場面なんかも出來ると思ふんだ。無血占領といふのは戰爭の方で云へば誠に結構な、有難いことなんだが、畫家の方では困るんだよ。何の感激もなく、簡單に上陸、占領といふことになつては材料や記録としては大切でも、畫家には材料やなんかの點でやり憎いんだね。その點、僕なんぞは輿へられたのが激戰中の激戰、ブキ・テマなんだから願つたり叶つたりさ。八日（二月）の渡過から十五日夕刻までの大激戰なんだから、そりや大變だよ、大變出來たし、相當に自信もあるし、今の僕の氣持を云へば、只一所懸命に描く、といふ以外にないね。今までの力を全部出しつくして描くよ。準備も大變出來たし、相當に自信もあるし、小さな仕事を持ち込まれたり、原稿を書けの、座談會に出ろの（笑聲）それが一番困るんだ。

住　　　材料についての御苦心と云つたものは……

藤　田　それはもういゝんだ。僕が一番氣にしてゐたのは小道具、つまり背嚢だの、鞄だのといふ兵隊の持ち物だね。あの小さいもので困ると不可

場者數が東西合せて二十五萬でしたかね。この展覽會を觀た人はもう百萬を突破してゐます。

藤　田　百萬なんて數は問題ぢやないよ。いゝ戰爭畫を後世に殘してみたまへ。何億、何十億といふ人がこれを觀るんだ。それだからこそ、我々としては尚更一所懸命に、眞面目に仕事をしなければならないんだ。

住　　　今度の記録畫は大體御出發になる前から主題はお決りになつた譯ですね。

藤　田　まあ非常な激戰地とか、感狀を貰つた處とかいふのを描くことになつてゐたんだ。僕はブキ・テマの方も材料は揃へて來ましたが山下・バーシバルの會見の方から取りかかる積りです。暮の展覽會（註　十二月開催豫定の大東亞戰爭美術展のこと）には會見圖の方だけのつもりです。

宮　本　さうです。香港總攻撃のシバルなんだが、宮本君は山下・パーシバルの會見だつたかね。

藤　田　そりや不可ない。兩方とも出し給へ。二枚でも三枚でもどんどん描くんだよ。君なら描けるよ。藤田先生、ブキ・テマの御苦心談をどうぞ。

10

上陸第一オ

前線〇〇

川端龍子氏・福田豐四郎

ないと思つて、克明に寫生して來たよもう大體心配ないつもりだ。鶴田君の方はどうだね。

鶴　田　構圖は判つてるんだが、何しろ難しいね。パレンバンの飛行場の落下傘降下を描くんだが、モデルで弱つたよ。兵隊さんに飛行場へ出て貰つて、その時の裝備をしてやつて貰つたんだが、ポーズが十五分と續かない

ね。何しろ暑くて暑くてどうにもならないんだ。

藤　田　僕の經驗だと――照南島での話だが――十五分どころか二分位のものだね。ホテルのヴェランダでポーズして貰ふんだが、暑さで目が眩むんだ。ところが偉い兵隊さんに會つたよ。名前は忘れたが宇部市の出身でね背囊その他をすつかり背負ひ込んで、

田村　偉いもんですね。

藤田　それでスケッチ一枚欲しいと言ふんだ。岩谷はどんなにでも辛抱しますから、いゝ姿を描いて下さい死んだ戦友の為にもお願ひしますと云ふんだ。感激したね。涙がこぼれたよ。

田村　いゝ話ですね。

藤田　ところで僕のパレンバンだが、これが困りものなんだ。飛行場から飛び降りる處、落下傘の開いた處地上に降りた處、戦蹟に移つた處、これをみんな欲しいんだが、映畫なら兎に角、これを全部一枚の畫面で解決する譯に行かないんでね。

田村　何枚も描くさ。記録畫の連作も面白いぢやないか。

藤田　これ許りぢやないんだ。御承知のやうにパレンバンの落下傘降下といふのは十四日、十五日（二月）と二日にわたつて行はれたもので、飛行場に降りたのは十五日、十

馳けつけて下をドカンとかういふ具合に（身振りをして）伏せの姿勢なんだ。隨分無理なポーズなんだが、そのまゝ動かないんだ。滿洲も何も熟かないコンクリートの上で、四十五分間やつてくれたよ。

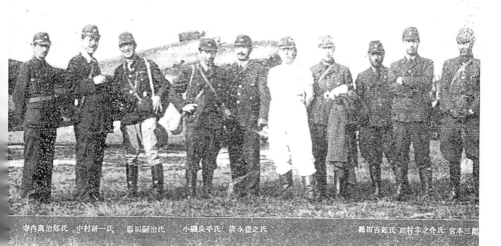

寺内萬治郎氏　中村研一氏　藤田嗣治氏　小磯良平氏　猪永登之氏　　　鶴田吾郎氏　岡村亭之介氏　宮本三郎

四日の先遣部隊は飛行場と製油所の間に降りて兩方とも確保したんだ。先遣部隊が十四日に下りると、飛行場の方から泡を喰つたオランダ兵が擬裝甲車一臺とトラック三、四臺でやつて來たそれを待つてゐて、十メートル位の距離に迫つた時手榴彈をどんどん打ち込むとみんな引つくり返る。物凄い乱鬪になつたんだ。その中に又パレンバンの町の方からもやつて來た。街としてはこの調子でやられた。これを描きたいと思ふんだが、さうすると飛行場の方が面白いんでね。これをやらないと飛行場の場面の方が面白いんでね。

藤田　兩方共描いたらいゝよ。

鶴田　二つの方だつて描けば四五枚にはなると思ふ。

藤田　何枚でも描きなさいよ。宮本君だつて受持ちの外に山下・パーシバルの會見を描くさうだし。

田村　パレンバンの町と飛行場とはどれ位離れてゐるんですか。

鶴田　十二キロあるね。僕は飛

行場へ着いてから宿舎へ行くのに、乗物がなくて往生したよ。幸ひなことに航空隊の参謀少佐に色々面倒をみて貰つてね、ノモンハンへ行つた〇〇部隊の人達にも會つた。

田村　僕は今度生れて初めて飛行機といふものに乗つたんです。ラングーン爆撃を描くことになつてるんで毎日乗りました。あちらも矢張り自動車が不自由なので、ほんの一寸した距離の所でも飛行機に乗せてくれたんで隨分助りましたよ。五分位飛んで着陸する。僕が仕事をする間待つてゝくれて又飛んでくれる、といふ譯で實に有難かつた。

宮本　飛行機をタクシー代りに使つた譯だね。（笑聲）

田村　ラングーン爆撃だから、爆撃されてる桁から描いてもいゝんだが今度の記録畫に空から見た敵地爆撃の實感を如實に表現したいので矢張り上から觀た畫にするつもりです。

住　田村さんが病氣をされ

輸送船〇〇船艙にて……壁畫「南方の風」叩き台と興ずる藤田・小磯兩氏

ラングーンに着いてからだ、といふ説とありましてね。

田村　氷なんか全然無かつたですからね。病人が出來ても手當の仕様がない、ウッカリ病氣をするなと云ふわけです。いや、實際僕のする頃のラングーンはひどい狀態でしたよ。僕の病氣といふのは、蘇澳に着いたら疲れが出たんくて、大したことぢやなくて、フラ〳〵になつてしまつた。飛行機で上空へ昇ると非常に涼しい、降りると一遍に曇になる。どうも、あれが不可なかつたんぢやないかと思つてるんです。

荻須　僕は皆さんの様な立場で従軍したんぢやなくて、大東亞戰爭の始まる前から佛印へ行つてゝて、丁度皆さんがサイゴンの飛行場へお揃ひで着かれた時出迎へに行つたんですよ。實にあの時は嬉しかつたですよ。日本の鍔々たる畫家が、これだけ揃つて出て來たといふので部隊の人達も非常に感激しましてね。まあ、藤田さん、鶴田さんあたりは當然としても、山口さ

作習兵士

陸軍派遣画家　宮本三郎筆

んや寺内さんは従軍といふ柄でないですからね。(笑聲)

山口　いや全くです。僕もヘルメットに軍屬服といふ姿は、我ながら役者みたいな気がしましたよ。(笑聲)

住　皆さんは矢張り軍屬服で剱を吊つて行かれたんですか。

鶴田　本當はさうするんだが、一同申し合せて剱だけは止めたよ。その理由は置き忘れると不可ない、といふんでね。(笑聲)僕は内地へ歸つてから汽車の中で、將校に敬禮されて面喰つたよ。(笑聲)

寺内　鶴田社は部隊長位に見えるよ。(笑聲)

田村　清水さん(登之氏)が矢張りそれなんです。僕は一緒に自動車に乘ると、清水さんが直ぐ居眠りを始めるんだ。すると通りかゝりの兵隊さんがみんな敬禮する。僕はヘラヘラしながら揺り起して清水さんは悠々と答禮する、といふ譯でしてね。(笑聲)

住　寺内先生、一つフィリツピンのお話を……

寺内　僕の従軍は柄でないといふ話があつたが、その通りなんだ。何しろ旅行といふのは初めてだからね。それも大東亞戰といふことが、僕にもれだけの決心をさせたんだ。フィリツピンの受持は僕と猪熊君(弦一郎氏)で、猪熊君はフィリツピン全島、僕はリンガエン灣上陸からマニラ入城まで、といふことになつてゐる。猪熊君が何を描くか聞いてないが、多分コレヒドールを狙ふんぢやないかね。何しろ一番凄壯な戰闘といふことになればバタアン半島の攻防かコレヒドール攻撃か、といふことになる。本間閣下の御意見もこの邊を描いてくれ、と云はれたさうだ。バタアンの戰闘には、報道班で行つてゐる向井君(潤吉氏)田中君(佐一郎氏)鈴木君(栄二郎氏)などといふ連中が、何週も彈丸を浴びて、大變な苦労をしてゐるんだね。この連中がバタアンを描くのが一番いゝと思ふんだ。猪熊君は陷落直後のコレヒドールへ行つて、生々しい實感を得てゐるから、きつといゝものが出來るよ。僕はコレヒドールは陷落後一ケ月程して行つたが、バタアンは陷落なかつた。兎に角報道班の連中が血の出る樣な苦労をした後を、自動車で廻つて描く了見にはなれない。

藤田　するとマニラ入城かね。

寺内　いや入城以前の、燃えてゐるマニラの遠景を描くつもりだ。別に激しい戰闘のあつた跡といふのふで無く、マニラを塗んで、入城の態勢を整へてゐる大戰爭の餘裕とか幅とかいふところだね。僕は今度従軍してみて、戰塵を潜つて來た兵隊や兵器がどんなに美しいものか、といふのを發見したね。一軆あゝ戰車だの装甲車だのといふものは、迷彩した新しいのを見ると、何か木で作つた玩具の樣な感じのするものだが、あれが一度戰爭をやつてくると全然違ふね。何かゝう不思議な光澤といふか――一寸言葉で云へないが、あの日本軍特有の美しさ、これを描いてみるつもりだが、果してあの感じを將現出來るかどうかね。

宮本　戰地にゐる畫家の感覺についてこんな話があります。栗原君(信氏)の體驗談によると、耳から受けた印象が非常に強くて、色とか形とかの視覺による印象が、案外弱いんぢや。これは藝術家としての立場から却々興味のある問題なんですが、實戰の最中には色や形があまり記憶に殘らないしいんですね。只後から考へてみて色の方は思ひ出せるんだが、形は不可ないらしい。一つこんな舌があります。

マレー戰線で、栗原君が前方で何とも云へない無氣味な形をした屋根を見付けた。何か、あのムンクにあるやうな無氣味さなんですね――僕にも判る氣がするんですが。それで直感的に怪しい、といふので探すと、支那人が一人逃げ出した。調べて見ると敵側に通謀してゐたスパイの聯絡場所だつたんです。これが形についての、非常にハツキリした栗原君の印象なんですが。

荻須　藝術家の直感として面白い話ですね。

宮本　香港ではこんな話を聞きました。オーディの戰鬪で負傷した將校が、倒れながらストンカッターの無電塔を見た、といふのです。僕はその場所を描きに毎日通つたのですが、ストンカッターの無電塔は見えないんです。戰鬪のあつたのは曇つた日で、僕が或る日、曇つた日に見たので、これは負傷者の錯覺だ、とばかり思ひました。ところが或る日、晴れた日にその場所に立つてみると、ちやんと見えるんです、人間の刹那の意外に確かなのに驚きましたよ。

荻須　若い少尉でね、僕に汽車の衝突の話をしてくれた人がゐますが、これが實によく覺えてゐて、僕に

その現場の戰を描いて見せるんですが、正確なだけでなくて、その畫がとても巧いんですよ、僕は感心しました。

住　先程、畫家で報道班員のお話がありましたが、畫家で報道班に從軍してゐる人達も大變な苦勞でせうね。

宮本　そりや大變ですよ。僕等は今のところ兵隊さんの戰鬪を描くことしか考へてゐないんだが、畫家ばかりでなく、新聞記者、カメラマンその他報道班員の働きを取扱つたものも考へていゝですね。

藤田　報道班で行つてる畫家は今擧げた連中の外は誰々かね。マレーに栗原君（信氏）がゐて、これも隨分苦勞したらしいが。

南政善氏はジヤバでした。

田村　ビルマに高光一也君といふ若い人がゐます。

鶴田　何時かの聖戰美術展で陸軍大臣賞を貰つた人だね。

藤田　大東亞戰爭は建設戰だから報道班の仕事といふのは大事だ。米英が氷い間築き上げたものを叩きこはして、新しいものを創り出すんだからね。

寺内　敵側もなか〴〵やつてるからね。僕がダバオで聽いた放送だが「君ケ代」が二回莊重に演奏される。續いて立派な内容が出鱈目だから、直ぐデマ放送といふことが判るんだ。あのセブ放送かと思つたが、或は重慶のかも知れないな。

住　一つ香港方面のお話を伺へませんか。

山口　僕は先刻も申上げたやうに、初めての從軍でもあり、逃げ口上ではないが何んなものが出來るか見當が付かないんですよ。狙つてゐるのは、十二月二十三日の總攻撃の最後の状況です。九龍の方から見た夜景のつもりですが、御承知のやうに香港は外の戰線に較べると、完全な要塞戰ですから樣子が違ひます。

宮本　僕が出發前に考へてゐたのは、綺麗な香港の港を背景にした戰鬪の圖なんですが、行つてみると一寸違ふんです、夜戰は別として、僕が考へてゐたやうな港を背景の激戰といふのは、晝間は無かつたんですね。九龍方面は相當激しかつたらしいが、そつ

上陸の前夜
小磯良平氏・宮本三郎氏

ち割は山口さんがお描きになるんで、結局十八日のオーディヨ附近の五叉路の激戦をやるつもりです。此處はニコルソン山下の谷間で、四方を敵のトーチカに圍まれた我軍が、非常な雜戦をした所なんです。可なり悲壯なものだつたらしいですよ。

山口　五叉路はひどかつたらしいですね。一體香港の攻擊を御承知のやうに二回程降伏勸告をして、それから敵前上陸になつたのだが、作戰が非常にうまかつたんですね。敵前上陸の前にもう飛行場をやつつけて、上陸の時には敵機は一臺も出て來なかつたん

です。日本の飛行機が一櫻落とされたとか、落とされないとか、といふことが香港の支郡人の間の話題になつて居りましてね。そんな細かなことが問題にされる程の成功だつたのです。

宮本　香港へ行つた時に、軍の方々とお目にかゝつて、奮囲についての會指圖を承つたんです。その時ある將校の方が「それは是非軍使が降伏勸告に行く場面を描け。」と云はれました。僕はえらいことになつた、と思ひましてね。それは御承知のやうに、軍使が船に乗つて行く處とすると、軍使一行の一人々々にモデルになつて貰ふ

必要がある。處が僕の行つた頃には、殆んど當時の關係者は居られない。これには参りましたよ。すると、その場に居られた多田參謀……軍使になつた御本人！……が「それは絶對に止めて貰ひたい。後世に殘る記錄畫に、多田個人のことは遠慮したい。」と慄然と云はれました。僕は自分がほつとするよりも前に、その立派な態度に頭が下りました。

鶴田　香港の敵前渡過の時に、何とかいふ水泳の選手が、あの潮の速い所を泳いで行く話があつたね。

山口　いや、その話なんだが、あ

大東亞戰爭便覽
第二輯
米英の正體
定價二十五錢

れを現地の報道部あたりで大變氣にしてゝね。あの計畫は事實あつたのだが實現するまでに至らなかつたんだそうです。皆やつたやうに内地では考へたやうだが、實際はその必要がなかつた。しかし日本人としてこの話は非常に面白いと思ひます。日本人ならやればやれる。だからこれは傳説としてゝ

も生かしたい。實際には無くても、畫としてはあつていいのぢやないかと考へます。

藤田　その通りだ。實際にはあつたが描けない、といふものも可なりあるからね。有り得ることなら實際に無くても差支へないと思ふ。僕が聞いた話でも凄惨なのがあつてね、僕は描

中　山　巍　筆＝

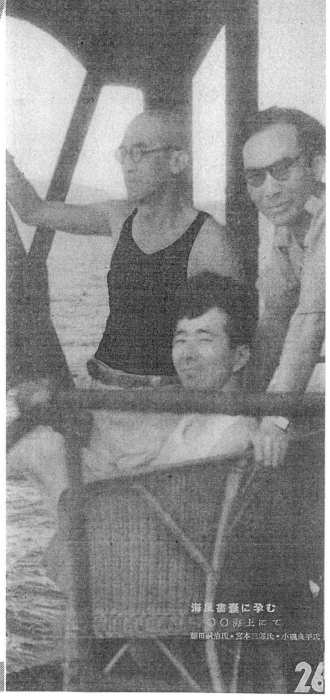

海風畫嚢に孕む
〇〇海上にて
藤田嗣治氏・宮本三郎氏・小磯良平氏

きたくて堪らない場面なんだが描けないんですよ。
住　皆さん御出發の時に繪具だのカンバスだの材料はお持ちになつたんですか。
鶴田　それは持つて行つたさ。向ふには何にもないからね。
住　中村研一氏があちらから送つて來られた作品は、カンバスの裏にメード・イン・イングランドといふ印が捺してありました。
寺内　それは幾らかはありませうが、まあ駄目です。カンバスなどアメリカのやつは惡いですからね。向井君などは材料を仕入れに、マニラから盤濁まで飛行機でやつて來てますよ。
住　マニラあたりの美術はどうです。
寺内　一人らしい畫家に會ひましたよ。いゝと云つても日本で云へば二三流所でせうね。五十二、三歳になる人で相當には描いてゐるが、スペイン人の影響のある畫ですね。まあ、土着の文化といふものゝない土地だから仕方がないが。それでも畫家は却々尊敬されてゐるらしい。名前は忘れたがフィリッピン人の偉い畫家だといふので、死んでからその人の名前がマニラの街の名前になつてゐるさうだ。美術學校はどうか知らないが、大學には美術科があつて、相當に學生もゐるらしい話でした。今話した僕の會つた畫家はマニラ陷落の時の、燃えてゐる市街を描いてゐたが、まあ現地側の戰爭畫だね。

= 戰場寫生　陸軍派遣畫家　中山　巍　筆 =

住　マレー方面の美術はどうです。
荻須　佛印でもさうですよ。フランス本國が、あれだけ美術の盛んな所でありながら、佛印には何もない。そして美術には飢えてゐる。僕等は大歡迎を受けましたよ。
鶴田　イギリスでは植民地に文化なんてものを與へないからね。
田村　ビルマにも無いね。
藤田　全然無いね。
田村　あつちの方で展覽會をやる必要があるね。
藤田　やることになつてるんだ。占領地へ見せるだけでなく、ドイツへもイタリーへも持つて行く

= 戰場寫生　陸軍派遣

て見せようといふ計畫があるんだよ、

田　村　それはいゝですね。

荻　須　僕はエジプトへ行つたこ
とがあるんだが、例のナポレオンのエ
ジプト遠征ですね、あれの影響の大き
いのには驚きましたよ。イギリスの勢
力下におかれて何年になるか知らない
が、あるものはイギリス文化でなくし
て、フランス文化です。言葉だつて英
語よりフランス語の方がよく通る。ナ
ポレオンの遠征軍といふのは、餘程と
の建設面への準備があつたと思ひます
ね。

住　　　さういふフランスが佛印
あたりへ文化を持込まないのですか
ね。

荻　須　美術は駄目ですね。會つ
て聞いてみると、萬を描きたいといふ
人はゐるんです。ところが繪具も無け
れば材料は何もない。いゝ萬を見る機
會もないから、萬の描きやうがないん
です。藤田さんの今のお話ッやうに、
向ふで展覽會をやれたら、此の效果は
大きいですよ。

鶴　田　兎に角、今度の戰爭は日
本の歴史始つて以來のことなんだし、
武力戰と建設戰とが併行して行はれて
ゐるんだから、文化方面がウンと働く
餘地がある譯だな。我々は繪家だから
繪家として御奉公することが幾らでも
あるんだ。

住　　　從軍繪家で御歸りになつ
たのは此處においでの皆さんと、今日
御缺席になります、川端龍子先生
中村研一先生のお二人なんですが、後
の方々はどういふことになつてゐませ
う。

鶴　田　中山君(鵄氏)が僕と同じ
にパレンバンを描くことになつてゐる
よ。もつとも中山君は製油所の方の落
下傘降下だがね。

藤　田　ジャバへ行つたのが小磯
君(良平氏)に吉岡君(堅二氏)だが、ど
うらも踊らないので、ジャバの話を聞
かれなかつたね。

山　口　藤田嗣四郎君がボルネオ
だがこれも早く聞きたいですね。

鶴　田　結局伊原(宇三郎氏)が
出發が遲れたゝけに歸りが一番遲れる
譯だね。

住　　　ではこれ位で……皆さん
どうも有難う御座いました。

（終）

近刊　大東亞戰爭　南方畫信　第二輯　第三輯　！

28

戰爭畫について

陸軍省報道部々員
陸軍中尉 黑田千吉郎

戰時下にあつては、美術の如きは一見閑人の戯爭の如く考へられ易い。併しながら、近代戰が國家總力戰であり、特に大東亞戰爭が一面建設戰であることに思ひを致すならば、美術の如何に輕視すべからざるかを知るであらう。

即ち優れたる戰爭畫は、觀る者を鼓舞し、發奮せしめる。藤田嗣治氏の「ハルハ河畔戰鬪圖」を見た兵が、敵戰車の掩蓋を開いて、彈面にあると同じ肉彈戰を行つた如きはその一例である。陸軍指導の下に、過去二回にわたり全國的に開催された聖戰美術展覽會が、銃後士氣の作興に如何なる役割を果したかは測り知ることが出來ない程大きい。慰問、恤兵のために用ゐられた繪が、敢て戰爭畫と限らず、ともすれば荒み淒ちな陣中生活の兵に對し、無限の慰めと力を與へてゐることも大きな事實である。

大東亞戰爭開始以來、陸軍は數多くの畫家を報道班員として前線に送つた。その勞は多く任務は重い。兵と起居を共にし、晝夜を分たぬ雜行軍をなし、或時は敵彈雨飛の中に立たねばならぬ。しかも彼等は國內に對して畫による報道をなし、占領地住民に對する宣傳、宣撫を行ひ、更に第三國人、或は敵本國人に對する宣傳を意圖せる作品をも描かねばならない。その頁要性に於て、報道班に於ける他の部門、ラジオ、映畫、寫眞、新聞等に比して何等遜色をみないものである。

藝術作品による宣傳は、人の眞情に訴へる點に於て、他の方法によるが如く作爲を感ぜしめず、全的に受け容れられる長所を有つ。敎養ある第三國人、或は敵本國人にとつて、最も自然にして效果的なる方法の一つであらう。ポスター、傳單等に用ゐられる宣傳美術の直接效果に至つては言を俟たない處である。

占領地住民に對する美術家の任務の一つに、民族美術の育成、指導がある。日本文化の優秀性を示すと共に、彼等固有の文化を保護しその正

しき生長に導くことは、大東亞共榮圏建設の主要なる一つの鍵である。

美術、特に戰爭美術の重要性を知る陸軍は、支那事變勃發するや、直ちにこれを記録して永く後世に残すべく、作戰記録畫の製作を企圖した。その第一回は、かの激烈極りなき上海南京戰を中心としたもので、左の十點である。

吳淞敵前上陸	長坂春雄
吳　淞　鎭	脇田　和
新木橋の激闘	向井潤吉
白璧の家の突擊	栢原覺太郎
無錫追擊戰	南　政善
揚家宅望樓上の松井最高指揮官	朝井関右衛門
蘇州河敵前渡河戰	江藤純平
光華門丁字路	中村研一
南京中華門の戰闘	小磯良平
南京攻略戰	鈴木榮二郎

第二回は廣く各方面にわたり、滿洲事變より築、佛印紛爭調停に至る左の十四點である。

古北口總攻擊	藤田嗣治
娘子關を征く	小磯良平
居庸關戰闘圖	栗原信
臨安攻略	裕伊之助
征　く　光	橋本八百二
突　擊　路	吉村忠夫
轉　進	田中佐一郎
益　溝　橋	田村孝之介

蒙古軍民協和之圖	深澤省三
南苑攻擊圖	宮本三郎
花に偲ふ（裝甲機械化部隊）	中村研一
杭州南星砥頭に於ける鹵獲品時、揚	清水良雄
八達嶺長城線攻擊圖	川端龍子
佛印サイゴンに於ける艦上の停戰協定	伊原宇三郎

右十四點中、完成の遅れた川端氏作品を除き、長くも宮中に於て天覧の光榮に浴した。

前記聖戰美術展覽會は、以上の記録畫を中心として開催されたものであつて、第一回は昭和十四年、第二回は昭和十六年、いづれも支那事變記念日を期して東京に開かれ、續いて内地主要都市はもとより、遠く朝鮮、臺灣、滿洲の各地に展觀され、絶大なる效果を擧げたものである。

大東亞戰爭開始と共に第三回の計畫が進められ、左記十五氏が南方に派遣されたが、その作品は來るべき十二月、一億同胞の銘記すべき開戰記念日までに完成の豫定である。

藤田嗣治、伊原宇三郎、中村研一、宮本三郎、寺内萬治郎、猪熊弦一郎、小磯良平、中山巍、田村孝之介、清水登之、鶴田吾郎、川端龍子、福田豊四郎、山口蓬春、吉岡堅二

茲に於て、陸軍の意圖する作戰記録畫について、稍具體的に逑べるならば、古來倦れたる戰爭畫の悉くがさうである如く、第一に寫實、即ちレアルであることを要求する。徒らに藝術至上主義的獨善に陷り、或は時の流行に迎合するが如き畫風は採らない。第二に、人物、特に群像の

コムポジションを能くすること、第三にデッサンの正確なることであ
る。

以上の要件を具へ、必ず描かんとする現場を親しく観て當時の狀況を
詳細に調査し、人物、地形、天候はもとより、使用兵器の微細なる點に
まで留意して、及ぶ限り忠實に當時の模様を再現せねばならない。こと
にその雰圍氣を描寫することこそ、藝術家の優れたる感覚に俟たねばな
らない點である。

斯くして萬全の用意の下に、渾身の力を傾注して完成された作品は、
銃後國民の士氣を昂揚せしむるのみならず、永く後世に殘つて子々孫々
に至るまで、我等日本人の血を湧き立てさせずにはおかない。

大東亞戰下、帝國の存亡を決すべきこの秋、美術家諸氏が軍の意のあ
る處を酌み、美術報國の一念を以て協力せられんことを切望する次第で
ある。

南方戦跡巡りて

[一] 三輪晁勢

私は大東亜戦争記録画のうち十二月十日のマニラ攻略キャビテ軍港の攻撃の戦果を記録する写海軍報道班員として現地に派遣されることになった。報道班員としてのこの光栄をこよなくよろこび、六月はじめ海軍機にて勇躍出発し南に向つた。一行の画人では矢澤、奥瀬、有岡、石川各畫伯で私は一人マニラに降りて自分の任務につくこととなつた。

マニラには先發の佐藤敬君が待ち、同じく陸軍側の寺内・猪熊・向井・田中、鈴木氏等多数の画人が、漢方より來るとて大いに歓迎し色々の御世話を下された。俄かに燃る氣候風土や物めづらしさによろこびしかし衛生には充分留意して元氣を出した。キャビテ軍港

のスケッチにはそこの水營隊本部に泊りこんで熱さと闘ひ乍ら記録を取つた、その間コレヒドールへも出かけて、嶋に泊めていただいた。

根強いアメリカの抵抗ふ星軍の精鋭の前にはいろいろのものであり頑丈な地下要塞や巨大な砲彈、鉄壁の鋤前ト壁そうしたものを突き破る努力と誠忠はまのあたり戦跡を目撃したものでなければ想像もつかないことであり、これは獨り軍人にのみ身ほしめるものではない、一般銃後人もともに國に盡す忠誠と熱意かなければならないと深く膽に銘じたのであつた。

マニラに滞在すること一ヶ月その間キャビテのスケッチも上空よりの観察が必要であるからとこの〇〇司令長官閣下の御指令で、特に艦爆機を出していた

ときゆくまで見ることが出來た。

〇……〇

少しは慣れて來たマニラの生活や愉快な画友の他に尾崎士郎・石坂洋次郎・今日出海・火野葦平・櫻田常久・寺下辰雄諸氏の寄せられた厚誼に對し惜別の情禁じ得なかったけれども私のもう一つの記錄畫題『俘虜に仁愛治し』昭南を描かねばならぬ責もありマニラでキャビテをも描いてキャビテを離水した。ダヴアオ、マカッサルにそれぐ立寄りスラバヤに着いたのが七月八日の午後だつた。

スラバヤには先きに内地から同行した奥瀬先生や有岡、石川兩君が元氣に仕事をしてゐた。私の立寄を非常に歡迎して下された。ことは、私の通過地であるのだにぎつた。そして京都では竹内栖

用向に、これをちよつとゝ依頼を受ける報道班員としての仕事があり、一週間がバリ島へ行くがよいとのことで海軍の厚意をいたゞいた。

バリ島は満人として一度は見るべきところで蒙昧な原始的藝術ではあるがヒンヅーの寺も澤山あり島民の生活も面白く丁度お正月だといふので踊も方々に催されてゐた。

〇……〇

キンタマニといふ高原に一夜をホテルに泊つて見たがストーブを赤々と燃して暖を摂つたことは南洋だけに面白く思つた。

〇……〇

ここにもう十年餘も住つてゐる獨逸人画家ローランド・ストラッサー氏が居ることが今病氣してゐるがといふことだつたが驚郁の画家だから見舞つて見た。ところが氏はかつて私の京都に一年餘居たといふので私の京都人であることを非常によろこび大きく手をにぎつた。

伯、堂本印、森守明諸伯が知

てゐるストラッサーも、今度京都へ
行きたいといつてゐると傳へてほ
しいとのことだつた、栖鷗先生に
はお會ひする機會はないが學校、
森先生にはお傳へします、是非日
本へおいでなさいと云つて別れて
來た。

〇……〇

スラバヤからは汽車でジョクジャ
カルタに出、ボロブドール佛跡・
ブロンバナン遺跡を見ることが出
來た、ボロブドールでは伊原宇三
郎氏にお會ひした。

〇……〇

バンドン、バタビヤもスラバヤ
に比較して一段一短ジャワ屈指
の都會であつてそれぐ〜の面白
さはあつた。バタビヤではボイ
テンゾルグの植物園に南方九千
種の珍種を有つといふそうまで
はとても觀察出來かねるがとも
かく戰火も受けず牛々としたる
ところを見ることが出來たのは
ろこびであつた。バタビヤの博
物館は和闘の蒐集の努力を多と
したく、これもきれいにいため
づに貫ひうけたことは何よりだ
つた。
私がバタビヤに着いた時は、吉

岡君小礒君も歸つたあとだつた
し、南政善君にも有岡君から紹
介を貰つたが不在で會へなかつ
た。

ただマニラの尾崎氏から手紙を
ことづかつてこゝの晩軍官傳紙
うなばらとマレー語新聞アジア
ラヤになくてならぬ人として活
躍して居られた富澤有爲男氏に
お會ひして一夕同氏宅に招かれ
たことだ。日本渡來の小あぢの
干物や味噌漬や、わけぎの生に
鹽をつけてかぢりながらマニラ
の話や同氏がジャワに渡つた時
の苦闘談などで、久し振りに食
事も口に合ひ生き生きした氣持
だつた。

〇……〇

飛行機の都合で八月十八日にな
つて輝くジャワを離れることとな
つた。スマトラのバレンバンにも
立寄るコースになり、ぶきみなジ
ャングルの上を低空で雲の下をく
ぐつての空航は樣々なジャングル
に黙しての興味と脅威をそゝつた
吾が落下傘部隊が奮戰したバレン

バンの飛行塲附近も空から降りて
見ると吾々ではとてもおそろしく
てどらにもならないところ、それ
だ。銃砲火は間斷なく飛びくるとい
ふ、恐うただけでも身がひきしま
るのである。名譽ある戰歿將兵の
墓碑に心からなる敬意と感謝をさ
さげて詣うでた。日本が渇仰し欲
しくてたまらなかつた石油の大産
出地パレンバンはかくして皇軍の
力により日本のものとなつて了つ
たのである。
美しく廣い池と庭を持つホテル
ヴイス今は日本名松港旅館といふ
のに一夜を明した。（つゞく）

南方戰跡巡りて

[二]

三輪晁勢

パレンバンを飛び立つたダグラスはその日の快晴にめぐまれて南の空はいやが上にもよく晴れて八月十九日の驛ろ黄色い空だつた。昭嵐の驛にこんなに潑山の驛々があらうとは地圖上では、はかり知れないところだつた。吾が松島を想ひ出すのである。世界第一のボーキサイドの産地○○島が目に入つた。空から見たのではどこにそんなものがあるのか、かいもくわからない、色々探しあるいたまだ色々のものがある南の驛だらう。昭嵐、まゝなくさしかゝる、空からあのものすごい攻撃を見つゝ通りながら美しい屋根瓦の色を見つゝセンバワン飛行場に着いたのである。迎への自動車をいたゞいて興へられた報道班員繪畫班の官舍に

行くことが出來た、そこには春以來滯在中の小早川篤四郎氏あり萬事御厄介になつた。矢澤・奥瀬兩先生が私のつく三日前に內地への歸途につかれたあとだつたので、それで出よい飛行便があつたのでそれで私のつくのを非常にお待ち下さつたそうで殘念だつた。

○ー○

翌々日スラバヤ方面逃避艦隊の○○艦が○○艦を從へてセレタ軍港に入港するといふので小早川氏と軍港へ出かけた。私ははじめてこんな壯快な風景に接した、それはその○○艦と驅逐艦が勇肚な軍艦行進曲を奏でつゝ軍艦旗、橋頭に高々とかゝげ凱風をきつて進んで來る、そこかつての英國東亞の根據地セレタ軍港の水域であつたから一層の感激を興へられたのであ

である艦上から帽子を振つてゐた、報道班の人が居る、岸壁に近づけばそれはスラバヤで一しよだつた有岡・石川兩氏である、また會ひましたねといふわけである。それからは歸るまでを昭南戰跡や英人俘虜その他の寫生に行動をともにした、滯在、遡跡・內地直通の飛行便をキャッチ出來たので昭南を經つことにした、昭南では陸軍報道班の大智弘君・同じく女流漫畫家清水正子氏等に遇つた同乘氏は詩人大木惇夫氏、評論家淺野晃氏だつた、ジャワ裁定の最初から挺躍した兩氏の辛苦なみ〜を聞いて胸を打たれるものがあつた。

○ー○

佛印西貢に着いた、サイゴン飛行場に降りたてば日本の飛行場ばかりである、佛印進駐の意義と皇軍の威力にまたも感激を新にしたことだつた。西貢を經つて海口を見たといふ感じがするそれも海口を見た目だからかも知れない。

西貢の街の美しさは想像以上だつた、樹木と家、街路と店の色彩、店頭商品の飾付、そこを往き來のフランス人、安南人の美しき調和加ふるに落付きたるのである。日本へ歸つて我々蠢しい都市の美化といふこと必ずしもけばけばくするのではないこと落付のある調和の美、そういふことに意を用ひて勉力せねばならぬ考へる。

○ー○

西貢を出發して海南島の海口に脊く、誰かが海底から引あげた街のやうだと何かに書いてゐたが成るほど白珊瑚の鳥籠が魚の巢のやうとまではゆかぬが西貢を見て來た目にはあまりに色彩がたりなさすぎる。然し素描の美といふこともあるから戰繪畫の美しさと云へぬこともない。

臺北に飛ぶ、こゝは赤の色彩に彩められた街だといふ感じがするそれも海口を見た目だからかも知れない。臺北を經つていよ〳〵內地に向

ふ、機上で新聞を見ると湯河原に記念碑建つといふ見出しである。讀みゆくうちに竹内栖鳳先生が御逝去になり先生の御高風をしたひそれを記念して町民有志により建てられるのであるといふのである國家的至寶栖鳳先生が遂に御他界になつたかとはじめて知つて感はず機上で冥目哀悼申上げた次第だつた。

四時間五十八分にして福岡に着く、綠と灰色の戰艦さである。然しよく整頓されてゐること、人々がだれてゐないこと、凜々しいことそういふ感じを受けたのである

○－○－○

大本營海軍部へ歸還報告の挨拶に東上する。街も店も活氣がある店頭にはまだ〱商品が充實してゐる、高架線もあり地下鐵もあり丸の内には南方では一つ二つを大層がつた大建築が軒なみ櫛比してゐる、それはしもおき、宮城前にぬかづき只今歸還致しましたと最敬禮して頭を上ぐれば目覺めるば

かりの松の綠である、お濠の水も美しくたゝへ、瑞雲は靜かに大內山にたなびく大觀である。
　我が　皇室の尊嚴いやましに高く櫻を正しむるのであつた。それは日本人ばかりのもつ誇りである南方は無論ロンドン、ニューヨーク世界何れの國と雖もこの美しき綠の松と淸らかな水を持たないだらう、その慶びが醒の底からこみあげて來た。そして吾々の幸福ばかりをぼんやりよろこんではいられない、大東亞戰爭をきつと勝ちぬいて見せるぞ、英米に向つて大きく叫んだ次第だつた。（丁）

一年の收穫

陸海報道班員派遣座員談會

出席者
尾崎士郎
石川達三
富澤有爲男
大木惇夫
淺野 晃
藤田嗣治
宮本三郎
向井潤吉
猪熊弦一郎
山口蓬春

これからの畫、文學の方向

記者　近く大東亞戰爭週戰一周年記念日を迎へんとしてをりますが、われわれはこの日を更に積極的に戰爭完遂に突入してゆかうといふ、一つの契機として記念しなければならないと考へます。さういふ意味で、これからの日本の文化建設といふ問題を中心に御意見を承はれば結構だと思ひます。向井さん、畫といふものの今後の行き方ですね？

向井　畫の方の統一といふやつは難かしいでせうね。しかし、戰爭をかう永く續けてでるわけですから、少しづつ考へ方が違つて來るし、生活態度も違つで來たと思ひますがね。しかし畫は急に變つて來るものでない。急に變れば却しろいけないんぢやないかと思ひます。われ／\も、慌てたくないんですがね、これは畫壇だけでもないんでせうけれども、相當慌てゝあるふりが見えるんですがね。

記者　しかし、戰爭を指導する側からいふと、畫壇とか、文化一般にたいする二つの要請といふものが考へられるわけです。

向井　さうですね。事變の起る前までは、

畫家といふものは、とても、頭の毛を長く伸ばして忙檬が無いといふので、どうにもならなかつたです。しかし最近どん／\派遣畫家とかなんとか出て來ますけれども、どこまで認めていたゞいてゐるかといふことは難かし

い問題です。
記者　尾崎さん、さういふ點、文學の方面からはどうですか。これからの文學の在り方ですね。

尾崎　どうもこいつは大問題ですが、われ

われが翹逍班員として、自分の文學的能力を
もつて一つの任務を果したといふことは、こ
れはさういふ機構と組織が出來てをつて、そ
の組織がわれわれの能力を働かすに適當した
狀態をもつてゐるといふことぢやなくして、
われわれの中にあるさういふ心の構へ方とし
て、今まで文學によつて鍛へて來た生活態度
が、期せずして機構や組織の外に一つの正し
い道を創つて行つたといふことになると思ふ
のですよ。これは非常に微妙な問題で、大體
〇〇に待機してをつた時にも、日米戰爭とい
ふものは何とか別の方法で解決が付くだらう
と考へられてをつた時にも、日米戰爭とい
ふ狀態を突き拔けて、さうして自分達が眼に
見えない現實の中へ道入つて行つたといふこ
と、つまり今までの僕等にとつては、單なる
觀念であり、單なる夢であり、單なる空想で
あつたものが、退引きならない現實になつて
現はれて來た。こいつは豫期しなかつた。用
意もなければ準備もない。そこへ當面したと
いふどころに一番大きな問題があつたのだと
思ふんです。
ですから、日本の文學がこれからどういふ

在り方をすべきだといふことも、更するに、
大東亞戰爭にたいする文學の任務といふ一點
に集中して考へれば、適應性によつて文學の
形を創るといふ行き方は一番選ぶべきぢやな
いか。現實を貫き、それから政治の原理の中
に純粹さを打ち樹ててゆく、それが文學の使
命だと私は思つてゐるのですけれども、さら
いふ意味においては、今日の盤制が示す文學
者の能力を生かす方法といふものは、その適
應性の中に埋没して身動きがとれなくなつて
來る狀態が綻して來るんぢやないか。文學の國
家的な任務といふものは、一貫性をもつて押
切つてゆくといふことより外にないと思ふ。
文學者が文學をもつて貫く道といふものが一
つあつて、その中に樣々な任務が課せられて
ゐる。そいつが一本の線を通してゆくとい
ふ、やはり自分の有つてゐる文學に還元する
といふ形のものでなければならぬ。
ですから、例へば、今の流行語でいへば、
個人といふものが全體の中へ道入つてしまつ
て、全體の機構が一つの國家的役割を擔つて
ゆくといふことが、これが總べての戰時盤制
を通じて國民感情に一致するものですけれど

も、然らば個人といふものは實際に無くなつ
たかといふと政治上における個人といふもの
は、大きな現象を通して、もう一つ國境を乘
り踰えたといふところに大きな形を示してゐると思
ふんです。世界が大きいのか、個人が大きい
のか、どつちが大きいのかといふことが、こ
れは戰爭に從軍する每に闘げながら感じてを
つたことですけれども、ちやんと明瞭に退引
きならぬ形をもつて當面した大東亞戰爭にお
いては、いよく~われわれの中に大きな未來
性を孕んで現れてきたと思ふんですね。さら
いふところに今日本の民族的な問題もありま
し、それから國家がこれからどういふ形にお
いて民間の情熱を結集してゆくかといふやう
な、現實に最も關聯のある問題も殘されてゐ
ると思ふのです。ですから、なんか早く良い
ものに搖れて、なんでも強力なものに喰付い
てくれに搖れて、急いで擧國一致盤制の中
に自分の役割らしいものを見付けて、そこに
任務を確立するといふことが文學者達の任務
だとしたら、これは驚くべき愚見だ。こんな
文學は解體するだけでなく、われわれの生活
感情の中から抹殺してもいいんぢやないか。

まあ大體そんなふうに……。

浅野　大切な點だね、そこが……。

石川　さういふ點ぢやなんですね。今度従軍した文學者といふものは、國家にたいして、一般に文學者として貰いた、しかも軍徴用の意味を相當果してやつて來たと思ふのですね、質に立派に……。

大木　同感だね。

尾崎　それから此の報道班の仕事といふものがどこにあつたとか、それから宣傳機構が一つの道を切り拓くでありらうといふことは、われわれが確信をもつて謂ひうるといふことです。僕等の感情の中に今まで想像もしなかつたやうな現實の中に自分をハッキリ見出して來たといふこと、これですよ、こいつが一番大きな問題ぢやなからうかと思ふ。

今までは、何か一つの假説が、次々と假設を産んで、さうして作家的な役割が、さうして作家的な役割といふものの間々感ずるのですね。此の感じ方が、われわれが現地において、建設工作に携つてゐる場

いいか悪いか、そんな問題は尻ツペたに消えて了つてゐるると思ふ。それよりもつと大きな意味で、日本の文學がわれわれの體驗の中に何か全體を指導する、一つの役割を果すに堪へる、やうな能力を創り上げたといふことを、期待もするし、父確信もするわけです。

少し話が逸れた形になりますけれども、内地に臨つて來て一番痛切に感じたことは、小さな設論が多過ぎるといふことです。つまり實践から離れた懸念が浮いちやつてゐる。もつと現實にいふと、指導精神といふものが、何か全部浮腰になつてゐるといふことを感ずるのですね。もつと私は、指導力といふものは見えないところに潜んでゐると思ふので、段々距離が出來て來るといふ状態を、この感じ方が、われわれの情熱とは段々距離が出來て來るといふ状態を、民間の情熱とは段々距離が出來て來るといふ状態を

なければならぬ、積極的に動いてゆかなければならぬ感情といふものが實際を現はしてゐるのですね。さういふ現象は何によつて生ずるか。これは内地の指導力が一貫した形をとつてゐない。つまり確信に満ちた態度が一貫性といふものを創り上げるまでに中途半端なんですね。ところが、今度はさうでない。文學といふものを創り上げてゐないがゆゑに中途半端な指導性を無理に創り上げなければならぬといふ、さういふ缺陥を持つてゐるからぢやないかと思ふんです。こいつは餘程質大に考へないといふと、大東亞戰爭といふものの本質を誤るやうな結果を生じしやしないか。

戰爭が實に立派に行けれ、戰爭の中に日本軍が果した業績といふものは、もう世界を壓倒するに足るやうな立派な仕事でありながら、後からの建設工作といふものが、段々小さく狭くなつて、大東亞戰爭が小東亞戰爭になり、中東亞戰爭が中東亞戰爭になるといふやうな結果に導かれてはいけない。一貫した文化戰士的精神といふものは何も厄介のものでない。國民生活の有ゆるところに過在してある感情であつて、何もかも文學、藝術だけが果すといふ役割でない。政治は政治とし

合に、制度とか、機構とか急いで創らうとする焦り方の中にも形を現はしてゐると思ふのですね。

て、經濟は經濟の面で大きなゆとりを作つて
ゆくだけの心の考へ方がなければならぬ。そ
の大變みにことを處理する精神が乏しくなつ
てゐる。何かアラを探かうとケチを付ける。新し
い藝術を見出さうとするんでなくて、段々窮
寐な理論だけが浮いて、それも理論の先行で
なく、理論と現實とが絶對に喰ッ付くことの
出來ないやうなギャップが出來て、現實と理
論とが嚴れ離れのまゝ動いてゆくといふやう
な形が生ずるやうになつては、折角の大戰果
を、建設の面において補ひ、之を發展させる
途といふものは完全に失はれてしまふんぢや
ないか。一番大事なことは、文化面における
一貫した精神を確立するといふこと、といつ

石川　同感ですね。僕は思ふに、政治の實
行面は非常に通俗な場所です。だけど、その
芯に、通俗でない、非常にしつかりした中心
がなくちやならぬですね。ところが、その中
心がハッキリしないために、通俗面だけが先
走るやうな氣がするんです。

尾崎　大東亞戰爭を導く精神力といふもの
は、もつと新鮮な、生々したものでなければ

ならぬ。精神がもつと大きく動いて來るやう
な狀態を一日も早く創り上げるやうにしなけ
ればならぬと思ふのですね。要するに擧國一
致體制といふものを急速に造らなければなら
ぬといふ、さういふ逼迫した狀態にあつたと
いふことは勿論ですけれども、それは徐々に
・適應性から一貫性――一貫したかたちを創
るべく努力することが、これが文學者の役割
だと思ふ。それを文學者が適應性だけを追ひ
廻して、さうして適應性によつて一つの任務
を早く確立しようといふことになつては、も
う文學、藝術の仕事といふものは何も無くな
つてしまふんぢやないかと思ふんですな。

淺野　尾崎さんが一貫性といつてゐるもの
が、いま非常にピンと來るやうな情勢になつてき
た。非常にそれがはつきりしてきた感じだ
ね。

記者　猪熊さん、何か靈のほうから如何で
すか?

文化四十年の立遲れ

猪熊　記録畫を描くための資料蒐集といふ
ことで行つたものですから、實戰に參加され

た方々のやうに貴重な體驗を持つひまがな
つたのです。しかし、向うへ行きまして、ち
やうど四ヶ月半フィリッピンで過しまして考
へたことは、今の軍がやつた作戰といふもの
が、これだけ世界を驚嘆させるやうな成果を
擧げたといふことは、四十年前から準備があ
つたからです。その後を承け繼いでゆく文化
工作といふものがなぜ立ち遲れるかといふ
と、結局その四十年の準備をした同
と思ふんです。軍が四十年の準備をした同時
に、その後を承け繼ぐ文化工作をも四十年の
準備がなぜなかつたかといふことを考へまし
た。さういふことを〈(尾崎氏等に〉)お考へに
ならなかつたですか。何か非常に立ち遲れて
ゐると。文化を置き忘れて、軍備だけは四十
年前すでに最善を盡して準備をしてゐつたの
です。それと同時に、勝つた後の工作といふ
ものも、その時にやはりスタートしてゐなけ
ればならなかつたんぢやないでしようか。

尾崎　それはやはりなんです。私達がフ
ィリッピンで特に當面した問題から考へてゆ
きますと、政治力といふものに重點を置いて
ゐると、その時に最善を盡して準備をしてゐ
れ政治力の中にもつと大きないろいろな角度が

あるといふことを忘れてをつたといふところ
に、一番大きな問題があるんぢやないかと思
ふ。

　宮本　政治と文化といふものが遊離して來
たといふところが問題ぢやないかと思ふんで
すな。今、尾崎さんが言はれたやうなことを
われわれも感じるのですけれども、それを大
東亞共榮圈内の問題として文學を、美術な、
どいふふうに具體化するかといふことにな
ると、非常に難しい問題になると思ふので
す。佛印なんかは多少さういふ素地があつ
て、美術は勿論非常にいいだらうと思ひま
すけれども、マレー方面なんかは本當にわれわ
れが假りに今までやつて來た仕事、又これか
らやらうと、考へてゐる考へ方は、手も足も
出ないやうな感じを受けさせられたのです
が、文學の方はさういふことではありません
か？

　尾崎　文學は、もつともつと先きのはうに
あると思ふのです。まだ文學が遺入つてゆく
やうな狀態ぢやないやうに思ふ。ですから、
私は、文學的の能力といふものは、そいつはも

つと全體的のものの中へ溶け込んでしまつ
て、政治の中にもあるし、そのほかのいろい
ろな建設工作の各分野の中に流れ込んだ形と
して、われわれは一つの大きな任務の中にゐ
る者といふ自覺をもつて動いてゆくといふこ
とより外にないのです。精神力が藝術の上に
瀰漫して來て、さうしてそこに本當の決意と
覺悟が生れて來れば、われわれの任務もおの
づからかたちを整へて來る。まだ現在の特に
われわれの常面してゐる現地の文化工作とい
ふものは、政治の後から喰つ付いて、政治の
支柱によつてやつと立つてゐるといふだけの
かたちであつて、文化の獨自の動き方はどこ
にもしてゐないやうた思ふのです。これから
の文化工作といふものの中には、現實の問題
としても、作家にしても、霊家にしても亦、
その外のいろいろな文化の面を擔當してゐる人
が進んでやらなければならめ仕事といふもの
は澤山あるだらうと思ふんですけれども、さ
ういふ仕事に適した狀態を一日も早く創る方
法は、こいつは內地の精神が、本當に高いか
たちを政治の原理の中に打ち衂てる。政治の
原理を貫いて藝術精神の純粹さを築き上げる

といふことが一番大事な問題ぢやないかと思
ふんです。

　宮本　どうも、今言はれたやうに、今まで
のところ、戰爭の後から政治なり、文化なり
が蠢いてゆくやうなことになつてゐるんぢや
ないでせうか。さういふつまり此の政治力が
非常に強力であつて、その中に文學なり、美
術といふものが存在して來たといふのでなく
て、戰爭があつてそれに政治もついて動き、
文學、美術も同じに動いてゆく。われわれの
立場も中途半端なものだ。それは政治と同じ
様な狀態なんぢやないでせうか。

　尾崎　われわれは兎に角指導力を持つてゐ
なければならぬ。それは絶對である。戰爭に
勝つたといふこと、それから占領地帯におい
て、われわれが建設工作をするといふことは、
指導性が明白になつた時においてはじめてそ
の占領地の精神といふものが、われわれの持
つてゐる政治力に一致して來るんです。とこ
ろが、その指導力がどこにあるかといふと、こ
いつは文化です。文化面の指導力といふもの
が現在においてはないと思ふのですね。そこ
にわれわれがやらなければならぬ仕事の一番

美と均整の戰ひ

富澤　それは、先刻から、軍備と文化、政治と文化の遊離といふ問題が大分出てゐるが實はその――文化が問題だと思ふんだよ。これは僕が、文化といふものの意義をね、極く重大なものがあるんぢやないか。文學、藝術といふものは、もつと國家の第一線に立つて、さうして全體の民衆を勵かしてゆく力の原動力にならなければならないと思ふんです。それがわれわれの日常生活を貫く感情となつて現れることによつて、私は、日本の文化活動といふものは旺盛なものになるし、そこに幾つかの途が拓けて來るんぢやないかと思ふんです。たゞ組織を造り、機構を造り、さうして政治力に雁伴して、かういふかたちの中で擧國一致の構へ方といふものが出來たといふのでは、文學、藝術といふものは最早本質を失つてしまつたんぢやないか。國内の問題に還る場合に一層明瞭になつて來ると思ひますが、戰爭に伴ふ文化工作の中で兎に角一つのかたちが出來ようとして先づ體制だけは整つた。しかし、こいつを前に推し出す力といふものはこれは絶對に民間の情熱でなければならぬ。その民間の情熱が蟠ひ起つ狀態といふものは今日の國内の體制の中には無いと思ふんですね。それを推立て、それからそこに一貫したかたちを創り上げるのが、こいつが文學、藝術といふものの今日の大東亞戰爭の中における一番大きな役割ぢやないかと思ふんです。たゞ徒らに政治力の強いものに捲かれて行つたり、するといふやうながたちの中には最早文學の任務はない。ですから作家が本當に死を決し、死が本當に自分の生に徹するといふ考へ方の中に自分の仕事をする秋は今日を措いて無いと思ひますね。

石川　さつき猪態さんが言はれたやうに、文化面には四十年の立ち遅れがある。それは其通りですけれども、文化のみならず、政治と必ず一緒に行かなければならんところの經濟方面でさへも準備がなかつたです。戰爭で勝つて或る占領地が出來た。早速治安工作は出來たけれども、經濟工作はついてゆけない。經濟工作とか、文化工作は、さう平時から準備することは出來るか、どつかといふことも問題ほゞあると思ひます。

富澤　情潔にかういふふうに解釋するのだ。つまりあらゆる人間向上を目的とした人爲を一貫するもの、藝術學術のみの一般稱ではなく、戰爭、政治、宗教の如き一切の人爲を貫き、しかもこれを統合昻揚せしむるものこいつが結集してありと有らるところに反映する。こゝに文化が正しい位置を持たぬと解釋が亂れると思ふのだ。突き詰めてゆけば、眞なる政治性といふものは眞なる文化性だと思ふんで今日、政治が文化を持たないといふのは、政治が孤立してゐる形なんだな。それから今の繪盤だね。繪盤ならすべて文化だと思つたら大間違ひだと思ふ。文化を阻害する繪盤だつてさうである。文學だつてさうだと思ふ。

石川　繪盤の中に政治がなくちやならぬ。萬物に照應する詩の如きものだ、あらゆる學術技術の游離對立を破つて四隣の同感と感情を昻め、生活を情熱化して來る。こいつが文化の眞の目的だと思ふ。さういふものは軍隊などと切り離していけないと思ふ。翻る今文化を最も潑剌として出せるのは軍ぢやない

か。却つて、文化面と謂はれるところの藝術とか、學術なんといふものは、案外文化の本當の根源にぶつかつてゐないやうな氣がする。根源にぶつかつてゐるものもあるけれども、さういふものが未だ本當に結實して來てゐないのぢやないか。今日の日本で、まだいくらか文化らしい結集點をもつてゐるものは軍だ。軍が一番強い文化を持つてゐる。

尾崎　軍が動くところ、これはやはり戰爭の中から立ち昇る詩といふものが現代人を一番動かしてゐる。

富澤　そいつを大きな認識のもとにおいては、組織化するやうに、文化といふものの役割がハッキリ其のかたちを整へなければならぬ。

尾崎　さうなんだ。ウン、それでね、僕は思ふんだ。文化人の新しい體制といふんだけれども、僕はね、今までの文化人だね、その悉く文化にたいする態度が變革するやうなものでないと思ふんだ。結局沒落できるやうなものは沒落する。その速度が迅速で判決が正確である。こゝが戰爭なんといふものの實に面白いところだ。つまらないものは皆脱落してゆく。そしていいものが出て來る。政治だつてさうだ。つまらぬ奴はでない。だから、現實に當面した場合に、やはりぶつかつたものを一つ〳〵處理してゆくといふこと、つまり君（富澤氏）が、バタヴィアにおいていろ〳〵なものにぶつかつて、見えざるかたちの中に形を創つて行つたといふ感じがわれわれにとつて一番大切なものでないか。それでないと、觀念が、今度は別の大きな觀念によつて支配され、さうして現實といふものはいつでも同じところに停滯してゐて身動きも出來ないやうなかたちに殘して行かなければならぬ、さういふ憐れな運命がどつかに取殘されるといふことになる。さういふことを意味するんぢやないか。

富澤　それは同感だ。

尾崎　そこに殊更だつて新しいわれわれの態度の廻れ右なんとかいふものはあるわけでない。

富澤　しかし、今の當面してゐる現實といふものは、遂には君の云ふ最高の原理が、大きく現實の上に蔽がつて來ると思ふ。さういふことをわれわれは確信してゐるが故に、今日の藝術にたいして之を禮讚するといふことは非常に重大なことだ。之を今日の現狀を此儘看過して、さうしていづれ國家が戰爭の中に夫々の役割を整へなければならぬ時代が來るといふ考へ方は、そいつは、われわれの今現實に當面して、之を突き拔けてゆかうといふ

尾崎　それはつまり、現實の健康さを僕が信じてゐるし、到達すべき彼岸を信じてゐるからだが、當然の歸結として個人の猛烈な悶ひもあらゆる所に行はれる。僕はかう思ふんだ結局大東亞戰の眞意は險怪なる過去の世界にたいする秩序要求だらう。だとすれば美を追ふ、その認識を透過して後に現ずるべきものを追及する戰ひだよ。大東亞戰の根源の力、そ

（141）──（稔　收　の　年）──

れは藝家が衆大の一藝面に發したものと何等
變る所が無い筈だ。荷くも藝面に向つて、不
秩序と退亂にたいする不快感、秩序にたいす
る慾びといふものは繪畫の根源でなければな
らぬ。文學だつてさうだ。だとすれば、我々
はこの空前絶後の美の戰ひ、均整の戰ひの中
から新しい時代を創設する理念を抽出して、
これをあらゆる所に生かし、この戰爭を健全
に導誘しなければならぬ。

尾崎　心理的にいふと、文學の役割などと
理窟をいふと厄介なものになるが、作家が有
つてゐるものは無である。報酬を要求すべき
ものでない。

富澤　いかなるところにも遉入り込んで、
立ちどころに死んでゐるものを生かす。さう
いふところに……。（笑聲）

尾崎　それはさつき言つた報酬を頭に持つ
て來て報酬といふことは原稿料とか、さうい
ふことでない。（笑聲）さういふ末端の問題で
なくして、もつと大きな生きるとか、死ぬと
いふ問題を含めた任務です。そいつは無です。
だから、特に言ひたいと思ふのです、私は、
戰場で退屈でいろいろな數學の本を讀んだの
どつから出てをつた數學の本を、ゼロのこと
を解り易く書いた本があるのですがね。そい
つを讀んで非常に強く感銘した。どういふこと
かといふと、ゼロを六世紀の初めか、七世紀
のはじめかに發見した。その前は九十九とい
ふ數學しか無かつた。そいつがゼロを發見し
てから無限の數が出て來た。ゼロといふもの
が何ものであるかといふと、ゼロは一、二、

三、四、五、六、七、八、九の一番隅つこに
ゐる奴、一、二、四、五、六、七、八、九と
いふのは、皆月給を拂はれて生活を保障され
てゐる奴。ゼロは何も無い。無私である。
兎に角・ゼロの役割といふのは、九十九と
か、九萬九千とか、或は九億九千とか大變な
數にすることの出來る能力を有つてゐる。此
の能力といふものは何によつて生ずるかとい
ふと無です。ゼロであるから無私であるから
出來る力を有つてゐる。ところが、ゼロがゼ
ロに成り得ないやうな狀態になつて來ると、
こいつが結局は大東亞戰といふものの大とい
ふ意味が特に失はれて來るんぢやないか。つ
まり大東亞國といふものは、ゼロが大きく働
きかけるところに非常に大きな響きをもつて
來るんぢやないか。（笑聲）

石川　その議論は面白いな。

尾崎　文學、藝術といふものをゼロ無私でなければならぬと思ふんですよ。ですから、今、富澤君が言つたやうに軍が一番純粋に、文化と一緒になるといふところにおいて道が生れる。非常に大きな精神力といふものを軍が有つてゐるといふことは、いまでもない。しかし、それは軍といふものが純粋になり切つたかたちの中にあるからです。随つて月給を餘計貰はうと思つたり、何とかして自分の功績を早く世の中に知らせしむるやうなことなく無を萬有に發展せしむるところに文學者の役割があるのだ。こいつが、われわれの言ふところの、文學の純粋性をもつて政治の原理を貫くゼロですよ。

富澤　それは政治だつて、やはり政治の本源はそこだ。つまり、われわれは文學の門から出て來た。文學の聖なる新精神だといふけれども、繪畫だつてさうなつて來るだらうと思ふな。しかし、之を文學的情熱といふか、こいつはまだほんたうに浸潤してゐないね。まあ比較的──僕は何も軍が絶對だといはんけれども、比較的軍が、今日までの政治が持つてゐたよりも、藝術も本常に解してゐるし、それから政治だつて、ウカ〳〵とした今までの政治家より政治の眞意を解してゐる。だから、現在では、軍人といふものを、一個一個出してはなかしいことになるが、つまり大東亞戰爭を惹き起した最尖端を切つてゐる軍の中に、注目すべき精神が動いてゐると思ふな。

尾崎　戰鬪に參加してゐる軍人といふものは、これは質に文學そのものの姿だ。

大木　そいつは詩だよ。文化工作といつてみたところで、文化の根源を成すものは精神であり、精神を動かすものは結局個人々々の熱情で、個人々々が挺身する、それよりほかにないのだからね。だから、僕は何も文化統制を構へるとかなんとかいふことよりも、この挺身するものの熱情が漲れもふとところからおのづから澎湃として生れて來るものが嬉て次の文化を建設するやうになると思ふ。

富澤　明日死ぬかも知れないといふ境地が純粹に進んで來る。純粋の中に非常に高い藝術性が出て來る。

淺野　大木さんの詩も立派だつたが、それが一般の將兵に與へた感銘といふものも非常に深いものがあつた。

大木　全く戰場で戰鬪してゐる兵隊は、すべて詩人だ。だから、僕のつまらぬ作品にしたつて、それが感動されたといふことは、僕の詩がいいんぢやなくて、あの人たちが純粋そのものになつてゐて、胸の琴線が高鳴つてゐる。だから詩に、熱情に觸れやすいのだ。感受力が、受け容れ方がいいからで何等僕の名譽でない。僕の言ひ方はまづいけれども、さういふものだらうね。熱情が、次々と人の胸に點火してゆくものが次の時代の文化建設に役立つものだと思ふ。いくら百や千の議論をしたつて文化建設は出來ない。尾崎君が言つたことだつて、すべてこれに歸趨するんぢやないんですかね。實はよく言はれてゐるから、言ふことはないけれども…。

明日への焦躁

記者　山口さん、少し話は戻りますけれども、今年の文展が、きういふ意味で影響が現

れてゐるといふか、さういふ點お感じになつ
たことがありますか？

山口　えらいことになりましたね。さつき
向井さんが言つてをられたが、畫家が無暗矢
鱈に時局的な畫を描くとか、戰爭畫を描くこ
とになつたら困る。さういつてをられたやう
ですね。

向井　えゝ。

山口　それなども殊に日本畫を描いてゐる
われわれの立場からいひますと、餘計痛感し
ます。それは何んだかといふと、今までは畫
を見るに、繪畫面といひますか、畫としてよ
ければいいといふわけだつた。ところが、大
東亞戰爭以來、今度は多少、——多少どころ
でない。畫の中に時局面といふものが大きく
役彰して來て、さうして、畫としていいといふことのほ

かに、時局の面をどう反映してゐるかといふ
やうなことなんかが大きな問題になつて來
た。そんなことが、つまり向井さんが言はれ
た中にもあるんぢやないか。日本畫といふも
のは、大體が、目前のものを其儘直寫すると
いふよりも、抽象的に描くといふ。さういつ
た世界に完成して來たものですから、直ちに
繪畫面に時局面をどう反映するかといつてみ
たところで、なか〲急速には出來ない。そんなものがもし急
に反映したら寧に困るわけです。どんな風に
いつたい日本畫がなつてゆくか。昔何か焦躁
してゐるらしい樣子は見えますけれども、從
來の日本畫の學習方法といふものは、大體古
典といひますか、さういつたものを研究して
來て、さうして段々それに個性が加はつて、

新らしい時代の畫になつてゆくといふ。さら
いふ徑路を取つて來て居つた。ところが、此
頃のやり方といふものは、反對になつてしま
つて、まづ一番新しい先輩のやつたやうな模倣のや
うなものが先へ出て來て、それではならな
いといふので段々古典を研究するといふ、か
ういつた段取になつて來た。昔とあべこべに
なつて來たわけです。で、昔のやうなやり方
をしてゐたのでは、大體素養といふか、敎養が
必要なのですから、かういつたやうな場合
に、何か時局的なものを表現するといふんで
も、基礎があるのですからやられたものかも知
れん。それが一にも感覺だ、二にも感覺だと
感覺敎育みたいなものが先きに出て來てしま
つたのですから、——これは日本畫ばかりで
はないと思ひますが——急にかういふ時局に

なつたからといつて、どうしようもないので
す。それで出してゐる人達は、皆焦慮して、
何んとかしなければいけないと思つてゐる
しいけれども出來ないんです。元へ戻らうに
も戻る家がない、現在棲むのにも大へんで
す。又一年生にならなければならない。どう
にも先き進めないやうなところで開いたの
が今年の文展ぢやないか。まあそんなものぢ
やないかと思ふんですが、(宮本氏に)御宅に

宮本　洋畫はさういふ點で割合に、洋畫そ
のものの傳統が、大體においてリアリスティ
ックに成長して來てゐるから、現實的な主題
にぶつかるのは容易な點もあると思ふのです
が。目立たないが、變化があると思ふので
す。それは今迄二科會の入選は、都會に新入選
者といふものは、都會の人のはうが多かつた
のですね。都會で勉強してゐる人のはうが、
技術的にも優秀であるし、感覺的にも訓練さ
れてゐた。展覽會は大體において都會中心に
開かれるものだから、地方の作家にしても、
大體自分達の生活の中に無いやうな都會的感

情を模倣して感覺的な描寫をやつてみたり、
どうも制作過程が、自然な自分の環境の中か
ら本當に生れないで、都會を追隨して來た傾
きがあつたのですけれども、最近は地方の作
家が非常に力を得て來てゐる。殊に逆に都會
の出品者が選村なり、或は産業方面の主題を
地方に出掛けて行つつで求めるといふやうな傾
向になつて來た。むしろ地方の作家のはうが
腰を落ちつけて・・・・。

山口　手許にあるものから・・・・。

宮本　といふやうな傾向が現れてゐると思
ふのですが、さういふ點が今年迯り非常に目
立つと思ふんです。

山口　舊時代の官能主義と言ふやうなこと
は無くなつて來てますか。

宮本　それは永い間の展覽會システムとい
ひますか、展覽會の病癖がありましてね、形
式化された感覺描寫といふものが一般に浸潤
してゐてなか／＼さら簡單に・・・・。

山口　片附かない。

宮本　表面的には目立ちますが・・・・。

山口　段々少くなりつつ？

宮本　少くなりつつあるといふことは謂へ

るんですね。――（猪熊氏に）あなたの方は
どうですか。

猪熊　兎に角、畫家にも、戰爭が始まつた
からといつて、戰爭畫をすぐ描ける人と、描
けない人がある。これはハッキリ、文學にも
謂へると思ふんですが。時局がかういふふう
に遡り變つたからといつて、誰でもがそれに
迎合するといふやうな好い加減なことが出來
ない性質のものが繪畫なんです。順應がすぐ
出來ないのです。ですから、その時旱遍乘り
描きうるデッサン力のあつた人なのです。そ
れがこの時局によつて、ハッキリ頭を出して
來た。それはですね。潛んでゐた、本當に實
力の有る人が、さつき富澤さんが言はれたや
うに、秀いでた人がこの時局に頭を出して來
た。といふのは、僕は非常に同感です。

山口　さつきの猪熊さんのお話は私も同感
です。

猪熊　描いてみようと思つても描けなけれ
ばどうにもならない。腕が動かない。

山口　文學、藝術と云ふお話があつたので
すが、殊に繪のはうはあの感が深いと思ふの

です。

猪熊 ですから、本當に描きうる作家とい
ふものは、此の時局によつて非常に頭角が現
して來る。實戰に參加したからと云つて強ち
いい繪が描けるとは謂へないと思ふ。實戰に
參加した者はいい繪が描きうる筈だが、一
兵卒でもいい繪を描きうる筈だが、描けないのは
如何かといふと、本當の修練をへた技術とい
ふものを持たないからで、考へてみただけで
は繪は出來ない。これが文字で表はす文學と
は少し違ふのです。

山口 つまり仲介方法が複雑だから‥‥。

猪熊 今まで下積みになつて埋れてゐた人
が出て來る。ですから案外に畫壇は活氣付い
てゐます。思ひがけない、あんな人がよく描

けたといふのが出て來た。まあとれは時局の

山口 かういふ時局によつて、さういふ作
家が頭角を現して來ましたね。それが例へば
戰爭繪といふやうな場合になりますと、多年
修練して來た技術がものを言つて戰爭繪が出
來た。それが又戰爭繪以外のものでも、例へ
ば、花を一本、林檎を一つ描いても、それで
も迫力とか、壯大感とか純眞な情とかが出て
來た時にはじめて決定するわけですな。

大木 それはさうです。

富澤 現在でもさうです。此の時勢に相
當日本人の眼なんぞ、同じ感覺の上からいつ
ても一層鋭くなつて來てゐると思ふ。ちよつ
とひとつ花を描いても、今まで描いたものよ

り鋭い感覺の繪が出來なければならぬ、感覺
を否定するのでなく、感覺は澄んでゐる。感
覺が一つの意志なり、良心なりにきちんと委
されて來ると困る。感覺だけが切り離
されて來ると困る。これは前の繪畫には多か
つた。

大木 個人的の曖昧の獨りよがりで、自己
陶醉的な‥‥。

富澤 感覺といつても、弄んだ感覺になつ
て來て‥‥。

戰爭の美と詩

大木 戰場では、自然の美しさはハッキリ
して來て、×××の大海戰で、海に飛び入
つて、われわれが重油を浴び、重油の中を採

れて源流した、その後に……。

富澤　夜が明けて来る。

大木　びしょ濡れの服を脱いで毛布一枚にくるまつて眺めた、あの緑──

富澤　うん。

大木　ジヤワの珊瑚礁がね、波打際が白く海は碧くそれでバックが京藍なんだ。實際あの自然の美しさといふもの……崇高で、何とも言へない。かういふ意味の感覚なんです。抽象的でなく具體的なことを言つてみるとね。

尾崎　同感。

大木　あの自然の美しさといふものは並大抵でない。生れてはじめてだ。あの美しさのあの感覚をもつて描かなければ詩でもない、繪でもない。

山口　それが本當の感覚ですね。

大木　ですから、感覚を抹殺したり、感情を抹殺したりするやうな馬鹿な話は……。

富澤　研ぎ澄ますほどいい。唯、ダイヤのやうに結晶してをつて欲しい。

大木　美をこそ──戦争詩といふものがあり得たら、戦争詩といふものがあり得たら、むしろ戦争における美を措くのが文學の骨髄だと思ふ。

尾崎　同感だ、それはね。

大木　それでなければ意味がない。

尾崎　さつき戦争と建設面について、戦争の後から建設が生ずるといふやうな話をしましたけれども文學者としてのその感覚に訴へる現度といふものは、これは其の戦争の中に建設があるんですよ。例へば、自然がね、すつかり、コレヒドールなんといふものは全山緑だつたのが、数日ならずして、もう花は枯れ、樹は砕かれ、潰ちやけた禿山になつてしまつた。そいつが一月、二月經たん間に何時の間にか段々呼吸を吹き返して、また再び緑になり、今度は新しい緑の新しい生命がそこに湧き上つて來た。これですよ、建設といふものは……。

大木　さうなんだよ。

大木　ですから、僕は、支那事變に従軍した時には、時間だけがハッキリ浮んで來てしまつて時代といふ観念が消えてしまつた。ところが僕等文學者は、時代といふものを頭にもつて生活して來た。時代感情に支配されて時代が浮き上つて、時代感が浮き上つてゐるた。ところが、今度戦争に参加した。一遍無くなつた時代がまたあるといふ認識をハッキリて、今時代の中にあるといふ認識をハッキリ有つやうになつた。今までは概念が一遍死滅してつまりロマンチシズムとか、リアリズムとかいふ範疇を造つて、そこに概念を活かしてをつて、さらにロマンチシズム、リアリズムといふ區別によつて、ものを觀たり、判断したりする、さういふ状態が無くなつてしまつたのです。ですから夢といふものは、夢の限界は高められてゐる。現實のはうが遥かに夢をもつてゐる。

大木　有つてゐる。

山口　富澤さん、感覚なんといふ言葉より全く違つたものですね。

富澤　まあさういふものですね。感覚といふ言葉を表はし過ぎたのですよ。

大木　しかし在來の感覚といふものを假りに是認するとしても調べる。いかなるイデオロギーも感覚化がなければ藝術の表現にはならない。ですから、詩にしたつて、詩なんか最も端的な例として舉げられるのだけれども國家目的に副ふための多くの詩や歌が出て

來てゐますね。ところが多くの場合に理念の言葉の羅列に過ぎないのです上。さうして殊に銃後の歌はこれは戦争詩だからといふので、やぶところさ、強さゝな言葉を寄せ集めて來て、國家目的に副ふやうな言葉を列べて、理念の、何と申しますか、概念化――といふのもをかしいが――さういふふうなもので、意味ないですよ。あの理念を本當に感覚化するこそ本當の詩人であって、さういふ詩や、歌でなければ本當でない。だって戦場の兵隊さん達がなんでこんな歌を心から歌ひますか。これでもか、これでもかといふ詩や歌なんといふものは、凡そつまらぬ、せっかく國家目的に副ふ立派な理念がありながら。そいつを本當に感覚化してゐないからですよ。感

覚といふ問題があったからもちっと申上げるのですがね。

富澤　絵のはうでも、これでもかこれでもかといふやつがある。

大木　さうなんだ。

富澤　戦争を汚損すること甚だしいやつがある。

浅野　さういふものが、また存外持ではやされたりする。

向井　これは秘話ですがね。かういふことがある。馬淵報道部長の時代に、軍が一齋畫家を必要とするか。今までは恤兵部通りから金を出して偉い人に行って貰ふ。あれではなんの役に立ちません。萬里の長城に登るに背後から尻を押して貰はなければならぬやうな

人ばかりだった。さうして軍は、偉い人達が行くんだ、お前達若い者も行け。だが最近までは行かしてくれなかったのです。で、本営に軍が必要とするならば徴用しませんか――と再三言ったのですよ。その代り徴用するとすれば、敵前上陸もする、露営もする。時によっては軍が必要とする畫家は生れないだらう。それでなければ軍が必要とする畫家は生れないだらう。再三言って、去年の航空美術の發會式に、馬淵さんが私の肩を敲いて「向井君、此間の意見に變りはないかね」と云はれるので「少しも變化はありません。近くそう云ふ動きがあるのですか」ときくと、「いや何んとも云へぬ」との答へなのです。そこで私は「若し勤くやうだったら、私を一番先きに徴用して下

さい。向井が自分で言ひ出しておいて、ぢつとしてゐるといふ事は出來ませんから」といつて別れてゐたのです。ですから、徴用が來た時にもびくともしなかつた。稀らしくもなかつた。どういふ範圍でどういふ仕事で、何の方面へゆくかをいふことはわからなかつた。凡それ、功成り遂げだお爺さんに行つて貰ふ時代はなくなつてゐる。全然遠ふ。

若さと戰爭畫

冨澤　僕に言はせれば、塚原卜傳の劍術の面白さといふものは、ヨボ〳〵してゐて、普通のものの役に立つたんでのが、さて劍を取れば、若い者を五、六人薙倒す――といふところにあるからね。それは錢錢にしても、晩年何も分らぬやうになり、小便など出たところ勝負で、出てしまふ。それでもあれだけの繪を描いてゐる。だから僕は若い人は‥‥。

尾崎　今言つてゐるのはさういふ意味でないと思ふんだ。つまり年取つてゐる人と若い人といふ意味でなくて、若さが必要だといふことなんだよ。だから年取つてゐるたつて、ヨボ〳〵だつていい。

向井　いやさうでもない。年齢といふものはどうにも出來ない。私自身もう少し働けると思つたらもう二百メートル位走つたら息苦しい。實に情けなくなつた。

尾崎　ところがね、

向井　まあ待ちなさい。(笑聲)それでね、最近、×××さん。あの人が鐵兜を醬いてゐるのですが、いくら描いても陣笠になる。恐らくあの人の頭には鐵兜の線がわからない。僕はね、兵隊さんの夏服を描くと、カーキ色になつてしまふ。現在の夏服はもつと鼠色がかつた澁いものですが、二十年前の觀念が浸み込んでーキ色になる。二十年前の觀念が浸み込んでゐるのですね。

尾崎　カーキ色でもいいぢやないか。

向井　なんぼ見たつて鐵兜が陣笠になつてゐるんですよ。××さんは‥‥。さういふ兵器の一つの線が頭に這入つて來ないのですよ。さういふね、難かしさといふものが有ゆるものに出て來ると思ふ。

冨澤　ですから、さういふ人ばかり尊重し

向井　今まではさうだつたのです。それは面白いですよ。

冨澤　さういふ志が有る老人を醬ひ起つて戰場に住らくといふことして、戰争の片隅にをつて戰鬪ふことでなくして、戰争の片隅にをつて戰鬪んでかつたつていい‥‥。

向井　軍が必要とするか、しかないかといふことから違つて來る。

尾崎　その志が有る老人を醬ひ起つて戰場に住らくといふことして、戰争の片隅にをつて戰鬪ふことでなくして、戰争の片隅にをつて戰鬪んでかつたつていい‥‥。

向井　却つて寢轉ばれるとえらいことになる。えらい資格で來られるので前線で困るらしい。

尾崎　資格が‥‥。

向井　さういふことを言ふんだ。さういふ人に限つて‥‥。

冨澤　それは塚原卜傳でない上(笑聲)

尾崎　そんなことを言はないのですよ。志を立てるといふことはさういふことを否定してゐる。自分の中に任務を自覺して來た人であつたら‥‥。

向井　さういふ人ならいい。

尾崎　藝術家の中にはあると思ふ。

大木　抄くともあるよ、ここに。齢五十に近

く、重い軍装で、飯盒を洗はされて、それでへこたれもしずに兎に角やつて來たぞ（笑聲）

向井　今までの選び方といふものはそれでなかつた。それを言ひたい。

尾崎　しかし、概括して、あなた（向井氏）の言はれたことは、細かく分析すれば、要するに若さが必要である。

富澤　それはさうだ。

大木　やつぱり參りますね。
あなた（大木氏）は〱に參つ

富澤　たのだから──といふので…。
でも、皆若い奴は、大木さんさへ來てくれた

記者　藤田先生はノモンハンの繪なんかお描きになつたし、ブキテマもお描きになつた。
さつき戰爭は詩だと仰しやつたが、さういふ

意味で戰爭畫についてはどうお考へですか？

藤田　ブキテマなんか支那事變の兵隊の服装と全く違ふ。模樣の雨がかゝつたり、ボロボロになつたり、實際見れば汚ないけれども、美術家の眼から見ると、非常に綺麗ですね。さういふ美いものが繪として美いんですよ。さういふ美いものが繪としての戰爭の姿であるわけです。顔も綺麗だし、服装も綺麗で、逆も問題にならないんですよ。

向うで見たのは、ゴム園なんかも、どんなところでも實に自然は綺麗なんです。逆も綺麗に見えて、さつきのお話と同じやうに美いものが繪として美いんです。

富澤　藤田さんなんそは器用の人ですね。
つまり戰爭の一番鋭い感覺をいい意味でちやんと體得されてゐるんですよ。つまり技倆から言つてもすぐ戰爭繪畫になされるんです

よ。さうして戰爭の有つてゐる博圖なんか──戰爭には非常に優れた構圖がある。さういふものをすぐ描き出すことの出來る人なんで、だから、藤田さんなんぞは、今が仕事の本當に思ひ切つて出來る時で、非常に羨ましいですが…。

藤田　少し年寄になつて…。

山口　塚原卜傳で大丈夫ですよ。

猪熊　藤田さんなんかは一番描けると思ふのですね。

宮本　藤田さんのは、今度拜見しましたが、リアリズムであると同時に、單なるリアリズムに止まつてゐるんでなく、私はロマンチシズムでもあると思つてゐます。

富澤　藤田さんの一生のうちで一番高い仕

――（穫　収　の　年　―）――　　　　　(150)

文化の體認

再が出來てゐるのですね。

尾崎　國内の問題にかへりたいと思ひます
が、かたちが根本から創り換られて、理窟でう
まく言ひ表はすことは出來ませんけれども、
僕等の生きてゆく一つの行き方といふものが
據つて來たのですね。その據り方が、低い感
情に上つて受け取れたり、非常に行き過ぎの
感情と結びつくやうな躰はこれは警戒しなけ
ればならぬ。この警戒はわれわれが絶えず心
してゆかなければならぬ問題ぢやないかと思
ふんですね。

大木　理論をいくらやつたつて仕様がな
い。一遍死線を通つて來れば、理論は無くな
つて挺身するやうになる。個人々々が自分一
人が國家を背負つてゐるのですよ。さういふ
意味においては淺野晃の言つてゐる孤忠だ
よ。自分が國家を背負つてゐるといふことで
挺身するといふほかにない。最早理窟はない。
抛身するといふ精神において、その熱情にお
いて、その個人の熱情が誰かの精神に燃へる
ところがあれば、又それが他に點火して、や

がて澎湃として出て來るもの、さうして次の
文化は出來ると思ふのだ。いくら理論を言つ
てみたつて始まらぬ。文學のやるべきところ
はそれだ。獸々として他の何もやらずに唯そ
れのみをやれ。それが文學の使命だと思ふ。

尾崎　今、理論に囚はれ過ぎてゐるといふ
話がありましたけれども、これが一つの例と
して、特に停滯してゐるといふことをお話を
したいと思ふのですが、作家として徴用され
たある人が、私はフイリツピンにゐましたが、
一つの傳統的な性格として、フイリツピン人は
永い間スペイン、アメリカの統治のもとにあ
つて、それから三度び日本の支配下に在ると
いふかたちを透過して來たために、一つの性
格が出來上つてしまつたといふことを理論的
に結論してしまつたわけです。そして街を歩
いて見ると、フイリツピン人は窓から顔を突
き出してボンヤリ外を觀てゐる。その顔を見
ると、今の傳統的な一つの文化を創り上げて、
もう世の中にたいして何んの望みもないとい
ふ氣持で外を眺めてゐる――といふことをフ
イリツピンで僕等の出してゐる新聞に書いた
ことがあるのですよ。さうすると、二十年間

フイリツピンに魅んでゐる畫家があるので
す。放浪者ですが、日本人で非常に立派な人
がそれを讀んで、それは違ふ。まぁさういふ
考へ方がなされるといふことは一應解るけれ
ども、實際においてフイリツピン人が窓の外へ
顔を突き出してぼんやり外を見てゐるのは、
何も思想的な理由や根據があるんぢやなくて
暑いからだ。（笑聲）暑くて仕様がないから皆
窓から首を突き出してゐる。そこに何も哲學
もなければ思想もないのだ。つまりそれは全
體のフイリツピン人の性格の中には傳統的な
いろいろなものが遺入つてゐるでせうが、さ
ういふ觀方は當を得てゐるのない。あの暑さの中
で、窓から顔を突き出して夕方の街を見てゐ
るといふことは、何かしら涼しい風に當りた
い。それだけの理由だ――と。私ぁさう思ひ
ました。だから、何か或る形を造つてしまつ
て、理窟に現實を嵌めてゆかうといふ、さ
ういふ傾向は、こいつが政治の面に現れると
いふと何か狹苦しい。

尾崎　さういつちやいけない。

山口　大變なことだ。

尾崎　さうなつちやいけない。そいつを防
ぐために文學、藝術といふものの泛漠とした

面をもつと大きく拓いてゆかなければなら
ぬ。しかも國家的任務として…。兎に角、
政治がどうも理窟に縛られて理論を先きへ持
つて來る。しかも就中今度の大東亞戰爭の新
しい土地にたいして何か特別の考へ方をもつ
て遷入つて來たといふところに間違ひがあつ
たんぢやないか。もつと樂に行くべきぢやな
いかと思ひますね。

宮本　さり思ひますね。

も、

尾崎　それは或る精神が入つてをればいい
のです。それを無理に遷入つてゆかうとする
と、いかなる場所でもかたちを先きへ持つて
ゆかうとする。それが政治だといふふうな錯
覺を起すやうな傾向が現れてゐるんぢやない
か。

僕らのはうでは日本精神を注入する、植付
けるといふのでいろいろな工作が行はれたわ
けです。それで私はさういふ役割をしてゐた
ものですから、従つて接腐する機會が多くて、
いろいろなことを言つたのですが、自分で一
番感じたことは、酔つぱらつて一杯機嫌で浪
花節を歌へたことがあるのです。非公式の場

合ですがね。（笑聲）さうすると、浪花節とい
ふのは、日本の庶民の藝術であつて、これは
絶對に古典にならないところのものであつ
て、なんでもかんでも懐菓になつて腹いつぱ
いに歌ふと、それが節となり、調子となり浪
花節になる。だいたい私は浪花節は得意でな
いけれども、酔つぱらつてゐるとやる。（笑
聲）

富澤　さうでもないね。

尾崎　「頃は元祿十四年」——といふ言葉
を歌へるに、百遍位敎へてもまだわからぬ。
日本人だから解るので解る筈がない。けれど
も、段々英語に直して覺えてしまつてゐるの
です。コロハゲンルツク・ジスユーア・ネ
ーム、それでいいわけです。（笑聲）ゲンルツ
ロクジュス・ユーブ・ネームさういふかたち
に變つて來る。だから日本精神といふものは
概念を歌へようとすると妙な結果になるんぢ
やないか。ゲンルツク・ジユス・ユーア・ネ
ーム——精神といふものは身をもつてゆくよ
り外にない。さうすると、私がカ一杯歌つてみ
せる。さうすると、浪花節の恰好だけ怒えま
す。ところが、恰好といふものは自然に遷入

つたものだから・今度會ふと親しみが加つて
來まして、理論が親しみの中にあるんで、概
念の基礎があるんぢやないかい思ふ。本當に仲
好くなつて樂しく酒を飲んで歌つたりする。
さういふことでないか。

富澤　そこからはじめて根が生えるんで
ね。

記者　ではこの邊で、どうも有難う御座い
ました。

南方文化工作私見

「一年の收穫」座談會に寄せて

平櫛　孝

今次皇國聖戰の目的は大東亞共榮圈の確立にある。その大東亞共榮圈確立の成否は係つて、軍の進撃に直接して直ちに、且絕えず行はるべき人心收攬術にある、この言葉は穩當でないかも知れないが、近時の所謂文化工作、宣撫工作、對敵宣傳等は古い露骨な言葉を以てすれば、人心收攬術に他ならないことも深く認識しなければならない。

往昔、武將は必ず達見なる軍師を伴ひ、占領地の人心の收攬に當らしめたことは歷史に顯著である、現下聖戰の輝かしい成果に伴つて、この最も必要な人心收攬術が如何に行はれたであららうか、文化工作、宣傳宣撫等は常にこの人心收攬術として效果があるかどうかを檢討計畫して實行せらるべきである、、う。

旣に廣大なる地域に亘る異國異民族の人心に働きかける收攬術である以上、彼等の人情、風俗、歷史、宗敎、思想、文化を異にする如く一槪に律することは出來ない。日本中心の人心收攬といふ根本方針は

確立しても、その手段方法は謂はば相手により、手を變へ品を變へ效果如何を細心に調査しつつ工夫考案せられねばならぬ、此の際戒も愼戒すべきは、日本人の陷り易い性急な獨善主義的傾向である、勿論占領地に於て爲さねばならぬこと又は爲さしむべきことは斷乎として成さしめねばならぬ、然しながら廣大なる地域と異民族の大衆とを統御するには更に大廣愛と相手方の實情の研究調査とそれに對する政治的對象とが必須不可缺の要件である、これが眞の意味に於ける文化工作であらう。

以上のことは殊に對支政策に於て然りである、支那問題は東亞共榮圈中の最大、最重なる課題である、支那は老熟せる歷史を持ち、古き大國であつて、その人心は深き文化性ノ帶び、巧智老獪に發達し、容易に一筋繩を以て自由になる民族ではない、之に對する我國の對策も彼等の歷史的性格を了解し人心の動向を察知して、之に適應した方法によつて、徐々と吾人の理想に引き寄せて行かねばならぬ、急速に日本的理論を押しつけて感化し得る單純な民族でない、且又多年に亘り、浸潤した歐米依存の觀念を容易に破却し得るといふことも豫想出來ない、これには支那の人心に最も痛切に訴へる經濟工作と表裏の關係で、根本的な文化工作否寧ろ文化政策を研究樹立すべきである、しかしこれは敢て支那にのみいふべきことでなく、南方文化工作の上にも大いなる示唆を與へて吳れる。

文化工作が人心收攬術である以上、その目標とするところは永き感化でなくてはならぬ、故にその性質上急速に效果を擧げようと焦るべきではない、效果と事題の推移とを長い眼を以て注觀し深く人心に沁

――（南方文化工作私見）――

る。

透することを最後の目標とすることが文化工作の性質と其の狙ふところの目標が上述の如くである以上、各民族に最も理解し易く、最も親しみを持つ、文學と美術とがその有力な武器であることとは自明の理である。

この意味に於て大東亞圏各地に派遣せられた文士、畫家はその身分徴用なると否とに係らず、又現在其の任にあると否とに拘らず、南方文化工作の尖兵としての任務を遂行しで貰はねばならぬ。この重要な任務の一翼を荷はれた文壇畫壇の重鎭であられる各位は「一年の收穫に於いても亦貴重なるもの」を示された。深甚の敬意を拂ふ次第である。殊に身をもつて從來の文化眼に對する批判を遂行せられたといふことは、今後の我が國文化の進路にも多大の影響を與へることゝ信ずる。

從來は文化といふと、倉の中へ飛びこまれたり、トランクの中に入れてあちらこちらへもつて廻はれるものと考へられてゐた。それがこの戦争を通じて、眞剣に文化とはそんなものではなく、大東亞建設の政治指導力をもつべきであることが理解せられたのである。而も戦争の後からこれを追ひかけて、丁度これまで海を眺ひ山を畫いた如く戦争をあたかも一の風景でもあるかのやうに見做して仕事をして來たことが嚴密に批判せられ、進んで戦争そのものが文化であり、また戦争の中にこそ眞の美が見出されるに到つたことは、我々の美意識の歴史の上からいつても、偉大なことゝいはなくてはならない。實際これまでは、作家でも戦争の外側にゐて少し許りこれを題材にとり上げれば、立派に戦争文學戦争美術として適用してゐたのであ

る。

私共がこの座談會を拜見して注目せざるを得ないことは、我ヾに於いて戦争の準備は四十年前から續けられてゐたが、文化の方面のからした準備は一向になされて來なかつたといふ問題が指摘されてゐることである。

これは單に文化の政治性が自覺せられてゐなかつたといふやうな事ではなく、文化に、軍が絶えずもつてゐる對敵の意識が缺けてゐたことに基く。文化はかうした事柄を超えた世界のことゝ思ひこまれてゐたことに因る。

文化が政治意識をもつことがあるとしても、政治意識には種々雑多なものがある。飛んでもないデモクラシー意識も政治意識なのである。要はそれがどんな政治意識であるかにある。

軍の政治意識――といふことがいへるならば、それは皇威の宣揚といふ以外に存しない。我が國に於いて政治といふ場合、これを措いて外にはない筈である。文化のもつべき政治性とは、このために挺身せんとする、某氏の發言にも見る「孤忠」の決意でなければならない。文化の各方面にこの決意が漲るならば、大東亞戦争が、建設工作の道程を通じて中東亞戦争、小東亞戦争になることもないであらう。この大東亞戦争は世界觀戦争といへるのである。

我々は我が國の文化人の經驗しつゝあるやうな經驗が、各方面に於いて生かされることを希望して止まない次第である。

（筆者・陸軍少佐次木兵院策報道部員）

戰爭と繪畫（上）藤田嗣治

陸軍派遣畫家の大東亞戰爭作戰記錄畫展卅九点が恐くも天覽を賜はつたことは眞に恐懼に堪へず、この戰代にめぐり合つたわれくの光榮はこの上なく、同時にこれは現美術界最大の光榮である。しかしこの光榮たるやわれくく畫家の力ではなく、實に勇敢苦鬪したわが皇軍將兵の賜物である。無敵皇軍の苦鬪あつてはじめてわれわれは今日のこの光榮に浴したのである。天覽に恐懼しながらわれわれはこの光榮を皇軍將兵に強く感謝するものである。

大東亞戰一周年を迎へて、私の感慨は一層深いものがある。支那事變勃發當時の戰爭畫と今日の大東亞戰爭美術を比べると共に愛東西南北にわが皇軍は赫々の戰果をあげたが、美術界もまた戰績とはしてゐなかつた。支那事變勃發當時の戰爭畫と今日の大東亞戰爭美術を比べると共に愛泥の差がある。これは全く國家の技巧よりもその勇邁な精神力に俟つところが多い。戰爭勃發して、美術も文學も戰爭以外の

文化活動一切が停止し、停滯すると懸念した人があつたが、その豫想を裏切つて戰爭と共に文化は新しい使命に本然の力を發揮しつゝあるではないか。

映畫においては「マレー戰記」「ビルマ戰記」「ハワイ・マレー沖海戰」等驚くべき作品が相次いで現れ、世界の何處に出しても恥かしくない堂々たる映畫製作の戰績をあげてゐる。繪畫においてもまた後世に殘して恥かしくない作品が現に生れてゐるのではないか。どこに停止、停滯があるだらうか。

戦争と繪畫（下）　藤田嗣治

戦時の今日においてわが闘のやうな活潑な美術活動を続け、これほどの戦争畫を生み出してゐるところが世界の何処にあるだらうか、これは聖戦支那事變以來この五年間、幾多の畫家中、表現し得る技能を持った畫家と、誠心誠意奮戦を絵畫または彫刻化してこれを後世に残し、一般に示して必勝の信念を高揚せしめんとする畫家の精神力が本心から湧き出した結晶にほかならない。

がゝる大戦爭の時においてはじめて現れるものは現れ、自滅するものは自然と消滅するので、真に実力あり、誠心誠意の人々のみが敢然と活躍出來るのである。國家としてこの光榮にはしみぐ有難いと思ふのである。

すでにフランス美術界との連絡は杜絶した。今日以後フランスに留學するやうな美術は自然と立ち消えするだらう、それと共に所詮自給自足のわが美術の本然の活動が立ちあがつて來た。現に今日の戦時美術は、その技巧において話題の材料において正銘の日本美術であることはわれわれの歓びである。しかもこのわが頌を中心として明日の大東亞美術が颯々しく展開することを思へば真に感激に堪へない。

われわれの美術報國の念は一層熾烈に、今後の努力を誓ふものである。わが子の作品が、天恩の光榮に浴してわが子の作品が、天恩の光榮に浴すると拝聞して、感激した老父母達が故郷から遥々上京してその若き畫家達を激勵しながら共に天恩に浴する姿を私はこの眼で見た。わが美術界はこの感激を以てその真使命に邁進を続けるものである。

大東亞戰爭と日本美術

植村鷹千代

すべてを否定して考へるのも樂であるし、反對にすべてを肯定して絶ゆのも簡單である。大きな思想戰であるといはれる大東亞戰爭を日本美術には何程の進展を與へてゐない、まるで無神經な日本美術は戰爭の傳統を讃えてゐるのる價値がない、といつて桃山の美にひたり、飛鳥の美にひたり、戰爭ルポルタアジュ盤の周りだけで、日本美術最近の動きを考へて終はうとするのも比較的景氣のよいやり方である。

現實に實現不可能な難題を提出することは必ずしも問題の提出者の教養が高いことを表示するものではない。飛鳥の美の本質をいま説く人が、それを知りつ〜もそれに歸り得ない現實の盗賊よりも頭が良いといふ理由ではない。造形美術が頭と手の共同作業として實現するものであれば、言葉の效用は、頭と手の接點にピントを合はせることでなければならない。ピントが頭にだけ合はせられてゐても問題にならない。飛鳥の美をひたむきに説くのは後者の方だし、戰爭ルポルタアジュ盤の周りだけの言葉が、美術に限らず流行してゐる。その警句として次のやうな峻嚴なのがある。

われをおきて天皇のみたみなきごとく

もの言ふ人と言ひつ〜しめ

なほまた卑近な例をとつて考へると、われわれは、たとひ西行や芭蕉

の生活態度の高邁を説いてみたところで、その説き方が高踏的に過ぎた場合は、自分自身の足許を沾稱なものにして終ふであらう。われわれは概して日常生活においては好むと否とにか〜はらずギリギリのところで萬事を處理しなければならない宿命を荷つてゐるのであつて、日常生活においては畢竟高踏派ではあり得ないのである。だからわれわれには高邁の精神を高踏的に説く權利はないのである。しかも現代社會と美術界の關係は、愉度われわれと日常生活の關係と同じ關係に立つてゐる。つまり、われわれ自身を日常生活と對立させ、それの異なる傍觀者、批評者としての立場に置くことが出來ないのと同じやうに美術の制作も歷史と對立した立場においてはなし得ないのである。また、われわれが生活に對して、その行爲者として、それとの間に距離をつくらないで關係す

るのと同じやうに美術も歷史や社會の中での行爲者としての立場におかれてゐるのである。飛鳥の美をよく理解し、その美に打たれると人後に落ちなくとも、われわれがいま飛鳥的日常生活を營むことが不可能であるやうに、飛鳥的美術を制作出來ないといふのが、現實の美術界の眞質であるならば、われわれは、やはり、飛鳥を説くのを捨て〜この現質につかねばならぬ義務があるのである。

との邊のところで、觀賞と批評、趣味と批判、素人と玄人の職能の違ひが般存するのであり、この立場をとり逃へては、文化を壽することになる。飛鳥の美を讃えることも、それが素人の言葉であり、また趣味、觀賞の限界を出ないものである限り、正しいも正しくないもないのであるが、一旦それが批評家の立場において、または文化批制の建前でなされたとすれば、前記の歌のやうな飾りと叱正に値するのである。

これは理窟であるが、文化史或ひは思想史的觀點からすると、高踏派といふものは、一定の文化的條件が備はるといつでも現はれるものであるる。思想史的に言ふと、強力な指導思想がなくて現質が停滞狀態になると、高踏派が頭をもたげる。藝術史の面でも同じで、制作の實際が明確な方向をとつて隆盛である限り、決して高踏派といふものは現はれな

い。その反對の場合に出現するものである。しかし、高踏派にもいろいろあつて、傳統の形式を踏む高踏派もあるのだが、さうではなくて、單に口先きと頭の天邊だけの、形をもち得ない擬似高踏派といふのもある。前者の場合は、流派としての性質をもち得るものであるが、後者の場合は、どちらかといへば藝術ではなくて信仰に屬する。これは浪曼主義の場合にも言へることであるが、藝術形式を備へた浪曼主義——例へばフランス浪曼主義——と言葉だけの信仰に類似した浪曼主義——例へば現在日本の浪曼主義——とがある。不幸に日本の高踏派といふのが信仰の部類に屬してゐる。換言すれば、日本では、高踏派までが傳統をもつてゐないのである。それは野放しの浪曼主義、野放しの高踏派であつて、現實の貧弱さを救ふどころか、それ自身の在り方が、現實の貧弱さを反映してゐるのである。さうした高踏派といふものは、鏡の中の裏返しの現實であつて、左右が逆になつてゐるだけで、現實の投影であるから、それの姿は、その儘現實に還元出來るのである。この種の高踏派は「われをおきて云々」の歌一句で、足が地から拂はれて終ふ體の存在である。

大東亞戰爭以來、世間の風潮に乘つたためであるか、高踏派的な言辭を弄する人達の囘顧辯は極端になつてきてゐるやうである。文學思想の方面は暫く措いて、美術畑だけについてみても、一番不可解な點は、造形の特殊性を無視して、文學者と同じ種類の議論の多いことである。といふ意味は、造形の領域においては、傳統といふことは、頭の中でする傳統の理解だけでは遘だしく片手落ちである。造形上の傳統は、視覺に訴へることの出來る環境としてあつてはじめて完全なのであるが、最も中心的な造形的環境としての建築物において現代の日本は本質的の傳統の缺如に直面してゐる。よく人の指摘するところであるが、ヨーロツパ人や支那人にはエチケツトがあるが、日本人にはそれがない。日本人は社會生活の訓練に缺けてゐると言ふ。エチケツトは、動作、振舞ひの一定の規準であつて、いはゞ形の上での傳統である。エチケツトは、社會生活の訓練と

は、社會生活の一定の型のことである。これも一つのフォームである。このやうな形の上のフォームに缺けるといふことは、之を藥學的に見ると、形の破格、無秩序である。現代の日本においては、高踏派でさへもフォームに缺けてゐるのである。つまり、總べてが破格であるのだ。傳統があるところには必らずフォームがある。如何に無意味な傳統であらうと、苟しくも傳統が殘つてゐる以上そこにはフォームがある。歌舞伎の中に或ひは文樂の中には片隅ながらフォームがある。しかしながら現代の社會生活の主流の中には全然フォームがない。これは不幸ながら事實であり、それは直さず傳統の中絶を意味するのである。飛鳥、平安は言はずもがな、江戸の造形的傳統が何處にあらうか。この傳統の中絶の事實を認識することは、東京の建物の中に住んでゐる我々ひとびとが、田舎に引き籠らうともせずに、東京の建物の中に住んでゐて、移植文明の廢物である印刷機のお蔭を蒙りながらものを書いてゐることの自體が不合理極まるものである。文明開化に憤激した古典主義者のボール・ゴーギャンは潔くパリを捨て、タヒチに逃れた。住むを潔しとしない土地を決然と去ることはハイネにあつても見られるし、現代では林語堂が「私に合つた環境ではない」と言つてさつさと重慶を去つて米國に歸つて行つた。藝術家の良心とはかういふものである。開化日本、文明日本を植民地文化の國と憤り、西行と芭蕉の境地を説くひとびとが、日本では一見極めて良心的な言葉が、極めて非良心的な態度で物語られるといふことも、藝術的傳統の中絶のせいではなからうか。

我々がこの文明開化の都市についてはさう言へる——東京に住み、印刷機械のお蔭げを蒙ることを拒否しない以上は、潔よく別の考へ方に従つた方が質利的である。質利的といへば、明治以來の日本の文化的發展は、正にこの質利的精神を基礎として育成され、築かれたものである。日本民族の有つ偉大な質利的才能こそ近代日本建設の基本的能力であつた。この才能は、具體的にいふと、中途半端な洋裝を恥とせず、進んで和洋折衷の家に住まうとする精神であつ

た。

現代の日本の鐵道の科學的優秀を誇り、日本軍艦の優秀を誇る精神には、いま鐵道博物館に陳列されてゐる、あの奇妙な鐵道馬車を輕侮する權利はない筈である。日本の軍艦の高度な性能を象徴するその形體の藝術性の中に表はれた美の規範と同似の嚴格さを發見し、そこに民族的才能の優秀さに想ひをいたすならば、それの中間に然らも必然的に位置した鐵道馬車の風景を——丁度現在の日本建築が——ひいては造形藝術一般が——將來の日本的完成に對して鐵道馬車の位置にあるとしたら、この現質に對する古典主義者の考へは、嚴正に訂正されねばならぬものであらう。

われわれは、高邁といふ精神が、保守的の積極性、反省的積極性ばかりを意味する心であるとは思はない。古典主義者は明治の鐵道馬車の風景の中に移植文化、植民地文化の醜態を見るのかも知れないけれども、あれも亦、現代日本建設の雄圖に燃えた高邁の精神であつてよい筈である。文化能力といふものが根源的には包容の能力であつてみれば、何故支那藝術を移植しそれを包容した過去の日本藝術だけが高邁であって、西歐藝術を移植し之を包容しちやうとする現代藝術が高邁であってはならないのか。現代の洋畫の移植が單なる模倣であるとはよく人の言ふところであるが、それは專賣を見分け得ない眼の言葉である。單なる、生のまゝの洋畫模倣が出來てゐたら、日本の洋畫はもっと進歩してゐた筈である。恰度奈良時代の藝術が餘りにも單純な、大げさな、明けつ放しの支那模倣であつたために素晴らしい將來の日本位を齎らしたやうに。奈良期の彫刻の傑作は大抵支那の藝術家自身の手になるか、その高弟子の手になつてゐる。餘りにも大膽な直輸入である。浩し現代の洋畫の移植も、それだけ大膽に行はれてゐたとしたら、成果はもっと舉がつてゐたとであらう。われわれが現在眼にする油繪は、何と日本的であることか。然もそれが眞に日本の藝術として誇示するに恥しい場合は、概して、その中途半端な日本的なるもの、日本化のせいである。フランスから歸つた畫家が、二、三年するうちに、次第に萎縮するのも、この日本化である。このことは繪ばかりの問題でない。たとへば建築にしても同じことだと云へる。なまじ日本風を取り入れた洋館のホテルよりも、純粹の西歐風のホテルの方が遙かに質利的であつて使ひ易い。質利といふことに徹底することは非藝術だといふ考へが日本人の間には比較的多いが、質利に徹することとは恥であるどころか、あらゆるものを滋養として喰ひ盡す強烈な質利根性こそ藝術魂の眞面目である。ペンは劍よりも強しといふ表現が示すやうに、藝術が男子の職務たり得るのは、この強靱な質利性あつての話である。

藝術史の中でも豐穣な氣魄を見せた時代は、極めての質利的食慾の旺盛な時代であつた。大唐の都長安が西域文物のあらゆるものを片つ端しから食ひつぶしてゐながら食傷することなく、大藝術を開花させた如く、その同じ姿は、我が國の奈良朝、桃山にも見られるし、近くは明治以後の文化時代にも見られるのである。巴里が世界のフォームを食ふて參らぬ健胃ぶりも天晴れであつた。

いま世界を慘憺せしめてゐる大東亞戰における日本の戰闘力も、この強靱な精神の胃袋によつて準備されたものである。あれを喰つては儘を障る。これも消化が惡いと喰ひ物に氣をつけ出せば、人も旣に壯年期を出てゐるのであつて、いはゞそれは老人の養生生活の態度である。何を喰つても身につく青年時代の姿こそ、隆盛民族たるわれわれ日本民族の藝術家にはふさはしいものではなからうか。進んでこの意氣をわがものとすべきではなからうか。それにこそ高邁の心があり得るのではなからうか。

その意味で、大東亞戰爭が引き起した藝壇の混亂には、意義深きものがあらうと思ふ。恐らく、この戰爭の理念の受け取り方の相違で、美術人はおのづからにして二つの陣營に分れることであらうと思ふ。といふのは、この戰爭を契機として、美術人は一層ものを考へるやうになるであらうが、その結果、一方の側では、益々回顧的、反省的古典主義的、保守的に日本を主張しやうとするであらうのに反して、他

の一方では、これとは逆に、大いに世界に題材を求め、傍若無人に、自己の心の命のまゝに作品を制作しやうとする考へ方に進む人達が出てくる

ると思はれるからである。從つて、これを批判する人々の側でも囂々の議論が二つに割れて可成り騒々しいことになるかも知れないが、そこで、結局勝つものが勝つ。勝つべきものが勝つと思ふ。日本民族がいま青年期にあり、しかも大東亞戰争の遂行によつて、青年の血が燃えてゐるのであるから、老人の保養生活の原理が勝を占めるとは、どうしても考へられない。

今年の秋の美術展覧會では、どの展覧會も、從軍畫家の作品を特別陳列したが、一般の作品に比べて、大變評判がよかつた。これは、大東亞風景の圖解であるといふ、エキゾチズムの滿足といふことで解決出來る問題ではない。支那事變五ヶ年を通じて、從軍靈は隨分出陳されてゐるけれども、今度のような評判は一度も擧げてゐない。このことを分析すると相當重要なテーマが出てくる筈であるが、先づ、作品が明るく、潤

達であること、生き生きした感覚と、對象に對する新鮮な興味で描かれてゐること、つまり、畫家と對象との間に概念が介在してゐないことなどが大きな理由をなすものであらう。支那事變畫の場合は、つねに國策的なものに氣を配りつゝ描いてゐた。いひかへると、老人の保養的態度で、何となく自信のない、保守的な考へが介在してゐた。支那をからみ見てはいけないのではないか、日本的な畫に仕上げるにはこれでよいだらうか、といつたやうな、憶病さが作品の藝術性を極度に減倒してゐた。或ひはまた、さういふ批制の爲されないやうな無風帶を求めて繪にする意圖によつて、作品の迫力を犠牲にしてゐた。ところが、南方

從軍畫には、正に食氣盛りの青年を思はせるやうな、無遠慮と熱情が溢れてゐた。少くともその萠芽があつた。尤も、これは南方といふ特殊性が可成り重大な原因となつてゐる。といふのは、支那と西歐は、植民地文化とか何とかいふ兎角の議論の槍玉に擧がる場所であつて、極めて危險であるが、南方は支那でもなく西歐でもなく、畫材としては一應目由の天地であつて、概念上の厄介な問題が少ないといふことである。まあ好きなものを、好きなやうに描けるといふ氣樂さも相當手傳つたと考へられる。それに、偶これが新らしい日本の土地であるといふ愛着も、新鮮なるものを附加したに違ひない。

いろいろ理由はあらうが、兎も角出て來た結果は、大東亞戰直前まで行はれてゐた畫論の埒外にはみ出したものを提供した。その點を特に誇張して言ふと、今後の大東亞美術といふものの建設は、藝術の傳統の反省だけからは生れないといふこと、つまり、日本の古典には無いものを、強烈な太陽と空氣の下の色彩から擷取しなければならないこと、もう一度言ひかへれば、西洋でも、東洋でもない部分を、積

極的に、喰べ込んで、何とか消化しなければならないといふことである。こういふ面に積極的な食慾を起こす必要が大いにある。そのために一先づ一步退却二步前進の槪えをもつて、正しき寫質の訓練にかへると、意味なきことではない。新制作派が、集團的にさうした態度を見せたことを僕は領解してゐる積りであるが、萎縮したといふ評もあつたやうである。當分制作も、批評も混亂するかも知れないが、文展洋盤のやうに、目的を喪失した混亂でない限り、意味のある混亂となることだらうと思ふ。

大東亞戰爭美術展（上）

戰爭畫へ新生面

荒城季夫

この展覧會の主体は、いふまでもなく第二、第三、第四の各賞を占める陸海軍作戰記録畫である。

それは大凡、戰爭勃發と同時に、陸海両軍部の委嘱をうけて現地へ派遣された作家のもたらした収穫であるが、いづれも之に課せられた責任を果すといふ意味に限られてでなく、これを好機會に、進んで戰爭畫を創らうとする熱意と覺悟と氣魄が窺はれるのはよい。

戰爭畫もよく〳〵本格的になつて來た、といふ感じである。

もう少し加減な妄想や、時局便乘の心理ぐらゐでは、既な作品ができないといふところまで發展してゐる。この記録畫の特別陳列が、從來になき見應への。

る印象を與へるのは、作家の心理、体驗、技術の三要素が、しつくりと調子を合はしてゐるからである。

さらいふ意味で、作家にたいする此の銓衡方針は間違つてゐるなかつたし、選ばれた作家の方をもませた其の熱意にこたへるだけの誠意と實力をみせてゐる。だいたいこれで、現段階における戰爭畫の水準と傾向は窺へるわけであらう。

この展覧會をみて誰も先づ一應築のつくることは、洋進の場合と日本畫の場合は戰爭畫といふ激烈な行動を描寫するのに、かなりの困難を伴ふといふことである。川端龍子、三輪晁勢、山口蓬春、吉岡堅二、福田豊四郎の如き閲のある人々にして、なほ且つ平面描寫や靜的な装飾作に陥る危険がないとは...

いへない。

しかし、このことは日本畫が戰爭畫の創作にたいして新奇だといふわけでは決してない。おべて洋進畫い形態を酷似したといふわけではあるまいが、たとへば、日本空軍の爆撃下に殷潰滅した欧の巾艦、民家を壓した靑岡や、戰劃上の屍をすべく付陳により移る部隊を描いた福知い投影の如きは、日本畫の眺望を何とかして打開しよらとする苦心の痕が見受けられるのであつて、その点は、香港の夜戰を九龍の高車場から眺めるところを描いた山口などゝも、とにかく一つの新生面を開拓したものといへるであらう。

洋進の記録は室中戰、敢前上陸、突撃戰、海破、敵将降伏な種々變化のある題目を扱ひ、なかなか迫力のある活動的な佳作が多い。ことに藤田嗣治は三

点の力作を出品し、若干の知彼者を出すやうな、獨自の戰爭畫スタイルをつくり上げてゐる。

大東亞戰爭美術展（下）

示された實力

荒城季夫

みるけれど、實をいへば、戰爭畫二義的なものだといふ風に考へるものが通の良さを描かしても立感に達ける二義的なものだといふ風に考へるものが明瞭に示すものはない。

藤田が颯爽として戰爭畫の先登を切つてゐるといふのも、それは十分にうなづける技術の頂つけど、鋭い感覺の縫線があるからである・少し皮肉ないひ方をすると、今日戰術院會員のうちで、藤田以外に何れだけの人が、正面から戰爭畫の制作に立ち向ふ自信と技術を有つてゐるだらうか。

これは、ひとり藤田の場合にばかりいへることではない。たとへば鐡條網を切斷しながら敵前上陸を敢行する皇軍を描いた中村研一

これはこの人としての傑作である）香港の滅取や、山下、パーシバル兩司令官會見の圖を描いた宮本三郎、カリジヤティにおける敵將降伏を描いた小磯良平などとは、晉

この他猪熊弦一郎、向井潤吉清水登之、田村孝之介、田中佐一郎、佐藤敬、寺内萬治郎、中山巍、川端爽などといふ諸君も、ここではその名を恥かしめないだけの仕事を示してゐるのである。

大体の傾向からいふと、藤田や山本の傾向からいふと、暗い戰闘に細密な描法を試みたものが多く、これについては後の夜襲を扱つただけについては後の夜襲を扱つただけの思い出や、暖色系の明るい畫がある。

このうちで一番損をしてゐるのは夜の海上爆襲を描いた一定の目印と使命のもとに、かういふ行き方は、誰が描いに描かれたのでないから、これいても、たゞ面つぽい氣弱な世になり勝ちである。南政戰前のバンダム灣敗前上陸などとは先づ上出来の方であらう。明るい傾向の作品中では、伊原宇三郎の作品が題材も面白いし、オリエンタリストがやりさうな近東趣味をねらつてゐる

雄壯な場面ばかりが戰爭畫の行くべき道でなく、かういふ道もまた一面において考へられてよいであらう。

紀戰以外の作品では、橋本八百の二枚などとは、もう少し大きな面でつつたらば壯觀に沒らないものになつてゐたであらうし、荻太郎、石本秀雄、山本日子士良の作品も、それぞれ面目な作品

たゞ閣下の出品が日本畫、洋畫とも、いづれもみな低調なのは、技術の者もあるだらうか。

紀健兵の場合のやうに、はつきりした一定の目印と使命のもとに描かれたのでないから、これはむむを得ないことであらう。彫塑の方は、ほとんど中村直人の獨り舞臺である。他にも見るべき作品がないといふわけではないが、海にちなんだ記念碑の構想はと、立派なものである。（兒）（廿五日まで府美術館開館催）

戰時下美術家への要望

陸軍省報道部員　陸軍少佐　平櫛　孝

　國家が要求するならば、日本臣民たるもの何人と雖も銃を執つ
て起たねばならない。併しながら現在の狀態に於て、國民の誰も
が戰線に立つことはあり得ない。或る者は米を作り、或る者は石
炭を掘り、或る者は飛行機を組立てゝ、戰を己に課せられたる分
野に於て戰はねばならない。卽ち兵士が直接武器によつて敵を斃
すのがその本分であるならば、戰時下の農夫は、この戰爭に於て
米を作る係りであり、炭坑夫は石炭を掘り出す係りである。その
各々の持ち場が異るだけであつて、重要性に於ても心構への於
いても、何等兵士と異るところはないのである。

　國家が總力を擧げて戰ふ今日、日本國民の誰一人として、戰ふ
任務より遊離されてよからう筈がない。一億同胞の凡てが、一人
々々その受持ちを割當てられてゐるのである。そしてこの場合に
最も大切なことは、その受持ちを單に忠實に遂行するといふだけ
ではなく、如何に有效に國家目的に融け込ますか役立てるかを考

へて、その役割を果すことにある。

　大東亞戰下に於ける美術家の任務は
この戰爭に於いて「畫を描く」或は「塑
像を造る」係りである。そして最も優
れたる美術家とは、その任務の遂行、
卽ち「畫を描く」或は「塑像を造る」
に當つて、最も效果的に戰爭遂行に役
立て得る美術家である。換言すれば、戰時
下の今日、美術は飽くまでも「役に立つ美
術」であり、美術家は「役に立つ美術家」
でなければならない。技巧的にどれ程優れ
てゐようとも、その作品が「役に立たない」
美術である限り、現代日本に於いてはその
作者を優れたる美術家と稱する譯には行か

ないのである。

併しながら、美術は觀念の遊戯ではない。作品が作品として優れ
てゐない限り、決してそれが「役に立つ」美術ではあり得ない。

如何に作者が愛國の至情に燃え、全力
をこれに打ち込んだ作品であつても、
それが技巧的に拙劣で人を動かす力が
なかつたならば、これは最早や「役に
立つ」ことが出來ないのである。

眞に優れた美術家とは、技巧に於い
ても内容に於いても、人の魂に喰ひ入
つてこれを搖り動かし、日本國民とし
てこの戰爭を勝ち拔く心構へを、彌が
上にも昂揚せしむる作品を生む美術家
でなければならない。

×　　　×

×　　　×

支那事變とその進行は、日本
國民の國家意識を呼び起し、更に大東
亞戰爭の開始によつて強化された。久

しく象牙の塔に立籠つてゐた美術家の多くは、他の藝術部門に於
けると同樣、次第に街頭に立つに至つた。併しながら技術ある老
大家にして、過去の名聲を顧みる餘り、この「役に立つ画」を一
種の冒險として躊躇してゐる者も無いではないかに見える。一方
技術足らざる者が徒らに登りのみ大にして、その作品を「役に立つ」
ものと自稱して安んずる時局便乘者も皆無とは云へない。

或る者にはその奮起と斷行を、或る者には自省と勉强を切に希
望する次第である。

×　　　×　　　×

藝戰已に五年有半、數多く生れた戰爭画の中には、後世幾百年
に傳ふべき名作も現れた。戰場の雰圍氣を如實に再現し、觀る者
の血を湧き立たせるのみでなく、記錄としても正確患實な立派な
作品がある。これ等は文化的に先進國と自負するアングロ・サク
ソンのものに比較して數等上位にあることを確信する、併しなが
らその一方、藝術的誇張として許すことの出來ない、觀察の不足
から來る誤り、或は安易なる想像によつて捏造された正しからざ
る戰爭画も決して少しとしない。これ等は或る場合、作者の意圖
が善意であつても、結果として逆效果となる惧れさへもあるので

ある。

×　　×　　×

「役に立つ美術」とは具体的にどんなものか？　戦争画もその一つであり、銃後の生産部面を表現した彫刻もそれである。要は作者がその主題を選ぶに當つて、日本國民たるの自覚に基いて決定すべき問題である。

陸軍では、美術家を「役立てる」方法の一つとして、大東亞戦争開始と共に文學者、寫眞家、新聞記者等と共に、多數の畫家を報道班員として從軍せしめた。彼等が兵士と共に彈雨の中に行つた仕事は、國内への報道、現地の宣撫、對敵宣傳、對第三國宣傳等大きな效果のあつたことは疑はない。更に又主要なる戰鬪を記録畫として後世に殘すべく、その資料を得る爲に畫家を現地に派遣することも行つた。今後も出來得る限り美術家の國策協力のためには努力を惜しまない方針である。

併しながら凡ての美術家を從軍せしめることは不可能である。戰爭画のみが「役に立つ美術」であるとは考へずに、各自その可能な範圍で「役に立つ」方法を研究して頂くことを切望する。

戦争は文化の父、創造の母である。

古來大きな戰爭の後には、必ず大きな文化が生れた。日本美術史上空前の豪華雄渾を謳はれる桃山美術が、戰國時代の後を受けてゐることに想を致すならば、この大東亞戰爭を勝ち抜いた後の日本に、如何に絢爛たる文化の華が咲き、戦争に鍛へられた美術家の手によつて、未曾有の美術の黄金時代がもたらされるてあらうことは、決して單なる空想ではないのである。

×　　×　　×

切に美術家の奮起と努力を要望する所以である。

（カット　吉岡堅二　筆）

281

兵隊さんの手紙と今度の作画

藤田嗣治

昭南島で、私達に汗にまみれてポーズしてくれた兵隊さんが、何うか画い、画を描いて下さいと只一言云つて、私達を感激させた話はこの南方画信第一輯の座談會で發表したが、實は過日も昭南島のその兵隊さんから又々手紙がきて、私を更に感激させた。

　　　×　　　×

近頃當地も軍關係その他の日本人が多くなつて、時々不平らしい言葉を耳にします。「暑い」といふ不平が一番多いですが、原住民や洋車夫の中には裸足の者さへある。それに作戦中のことを思つたらこの暑さなど物の数ではないはずです。

「食べ物がまづい」といふことも聞きますが、同じ食物を攝つてゐながら私達の今日この頃は、みな張り切れるかと思はれるほどの健康で軍務に精勵してゐます。翠は

太一沼は手紙をよこした。私にはか

心の持ち方一つです。

半年前黒煙たちこめる此の地を眼前に眺めながら、入城を待たず華剌に散つた戦友達に、せめて一日でも食べさせてやりたいほどの御馳走を、まづいなどといつては間があたります。

板張りではあるが疲る度に、作戦中スコールに濡れながら綬たゴム林を想ひ出し、せめて一晩でもい、亡き戦友に伸び〳〵と寝かせてやりたい寝台もできてゐます。何時も想ひ出すのは亡き戦友の事です。私達は亡き戦友に對して生きてゐることすら恥づかしいと感じます。先生の画が完成の暁は、どうか亡き戦友の魂を充分發揮させて戴くやうにお願ひ致します。

　　　×　　　×

かういつて、由田顯宇然の大惡友

香港淺水灣

山口蓬春

　らずも同じ氣持でその十日前から作画にとりかゝつてゐた。「シンガポール最後の日」と題したいと思つて

ゐる大竹は、二月十一日シンガポールで占領した高地で死に瀕する我が戰友を、他の兵隊が抱きあげながら、今後の日の丸を此の世の見納めに見せてゐるのである。

　私の作畫とこの兵隊さん——黒岩君の氣持とがぴつたり合致したことは全くの偶然であつて、私がこんど

へ心からの華向けができれば私とし てもう何もいふことはない。黒岩君 もきつと喜んでくれるに違ひない。

公示　第十二號

香港占領地内之地名及街路名稱一部份照下列變更。

といふ布告が發布されて以來用ひられてゐる日本の地としての新たなる呼名であるが、この元香港の「江ノ島鎌倉」にあたる夙名レパルス・ベー、新しく淺水灣と呼ぶ地帶は、風光明媚、かつて海水浴場として、また別莊地として、アングロサクソン

　香港島の裏側——英國人はいゝ氣なもので、わが日の本を裏側だと考へてゐたのだ——つまりその日本の方を向いてゐた地帶を、元香港といふ。これは昭和十六年十二月廿五日、日本軍がこの地を占領してから、大日本香港占領地總督部が設置され

が贅澤三昧の日を送つた遊園地であつた。

　海岸の白砂にさへ水も洩らさぬ鐵條網を二重三重に巡らし、灣の入口には、旅順港日の閉塞船よろしく、ボロ汽船を無數に沈めて、いとも嚴重なる防備を施してゐた。

　しかし、皇軍の電撃は、こんな子供だましみたやうな防備には目もくれなかつた。

　裏支臘から堂々と、正攻法の歡前上陸でこのレパルス・ベーの鐵條網を裏から睨んでしまつたのである。沈沒の閉塞船は、波靜かな淺水灣の一景物として、煙突と帆柱だけをはろばろと南海の微風になぶらせてゐる。

鐵條網を切る

中村研一

全マレーに張りめぐらされたおびただしい鐵條網！　恐らくこれをあつめたならば軍艦の一二隻は出來てあらうおびただしい量である。

マレー戰記の映画にもある通り、その海岸線のあるところ、よくもこんなにいろんな鐵條の張り方を考へついたものでありよくもこんなに人手をかりあつめたものだと思ふ。海岸線はともかく、森の中、鐵道の左右、橋のたもと、トーチカの周圍…等々。

重要な海岸には四十哩五十哩と鐵條網をひきめぐらしてゐる。普通これが三條になつてゐる。二米毎に鐵棒をたて、それに天幕式といふか二米幅位に張つた奴が二列になり、その次に所謂蛇腹式のが丈夫に丹念にその條と條の間をとぢ合せながらえもせんどこと海岸に舀つてゐるのである。更に重要なところは、これら三線の網を更に三列にしたところがあり、その鐵條網の中に、蔓草に

裝した急造の民家に似せた砲台や機銃座から大砲の射程がちやんと測嶽してあるといふ具合である。その外にも椰子の木を截て補强して物見にしたり、椰子の葉で擬しちくどいやうに擬裝したトーチカがその砲口を、前後左右に、左右の斜めに向つて口をあけ、後方の陣地にまぎれて今も一米毎に地雷がかはを出してゐる。

コタバルの海岸一條の砂濱に椰子た。そして海岸一條の砂濱に、この鐵條網とその鐵柱があたから一つの枯れた木の林といふ如く林をなしてつらなつて居る。

南へ南へ

　私達が陸軍報道部から今次大戰の記錄畫作製のため、南方へ派遣されることになり、○○の軍方派遣ができるといふことにも我が飛行場を發つたのは四月はじめ、櫻の散りかける頃であつた。

それぞれ割當てられた軍用機に繪具箱などを抱へて乘りこむ。上空はぜられてならなかつた。途中、行程しらがしんしんと木だ冬の寒さで、膝がアルプス、木曾御岳など雪をかぶつてまつ白い。この國運を賭しての大戰争の眞最中に、かうした畫人の南機の變更や飛行の都合で行動を別にしたこともあつた

國力の偉大さがつくづく感

が、サイゴンへ登つていつた。

では一行は明治三十八年の造船と聞いて私よりこちらへ引張つたり、この奥深いちぎれるやうな元氣な顔を揃へることができて肩をたたきあつて喜んだ。昭南島へ向ふ藤田さん、宮本さん、にはこの樣式の○○丸、我が國バレンバンへ行かれる中山、鶴田さ三名が乗りこんでゐる。どこか世のんと、それからジヤワへ行く小磯さんとは、ビルマ、ボルネオ、フイリピンへ向ふ諸氏と別れて、お互に元氣でやらうと私達はサイゴンの埠頭から輸送船の赤錆びたタラツプを

戰爭がはじまる直前にサイゴンに避難し、また何十年か住みなれたシンガポールへ戻るといふ五十位の婦人船艙にはなかなか涼しい風が入らないので弱つた。それでも海水の風呂荒波をくぐり越えてきたといふ感じを浴びた後の夕涼みが何よりの樂のこの人達の話を聞いてゐると、自しみだつた。南十字星を見つけたと分の住む故郷へでも踏むといふ喜んでゐると、違ふ、別の兵隊さんが出てそいそとした氣持らしい。戰塵やうきてあれは違ふ、こちらの大きいのやく消えた、名も昭南島と改められが南十字星だといろいろ意見が出てたこの人達の第二の故郷でまたひとくる。しまひには事務長から船長までみこまれてゐる。それから戰前まで出て來るといふふ意氣ごみがどこと旗あげようといふ意氣込みがどことなく感ぜられて頼もしい。した。

船の後部の石炭倉にある一人の兵隊にせがまれて藤田棧橋を組み、それが私さんが繪を一枚描いてあげた。それ達の寢牀である。馬がもてもて兵隊が二十人三十人とこ乘つてゐるので蠅が非の船艙へ押しよせてきて私達を取りか常に多い。一日中蠅はこんでしまふ。日の丸の旗を一つ、虎をたきを手ばなしたこともない……といろいろ注文がでて私達をくらゐ飛退治をまらせる。私達はたゞ兵隊さん櫻を描やつたが少しも減らな間するつもりだ。入りかはり立ちかはい。り、どの位の數を描いたかわからな燒けつくやうな南支い。ズックで出來た鳥賊のやうな通風筒を、あちらへ廻した親愛なる兵隊さん達に別れを告げて、夜更の昭南島に下船したのだつた。

パレンバンの記 中山巍

パレンバン奇襲占領に活躍した陸軍落下傘部隊の記録画資料を集めて昭南から空路菊田君と二人で彼地に渡つたのは五月初旬だつた。

パレンバンに着いて、空から地平線近くの叢につづくジャングルや、ムシ河畔等に點在する椰子その他の風情には流石この地方特有のもの珍らしさはあつた。

この地で田中、中村、永田、島田、谷口各隊長の特別の御厚意でまたと得られない勉強が數多くできた。飛行服に身を固めたり、また作戰常時の軍裝に身を固めてくれるし、時にはモデルのために部隊長のお取計らひでわざわざ特殊な演習をしてもらつたりした。頓塚の前には土嚢を積んで眼ばかり一寸出し、爆彈投下の實況もみせてもらつた。或る時は土着民村長の案内で、ジャングル地帶の勇士が降下した邊りを見て廻り、また當時わが奇襲部隊の奮鬪を目のあたり目睹したといふ村民の話や感想を聽いてうつたりもした。かうした戰闘の狀況をいろいろの面から見、また聞けば聞くほど今更のごとく感一入に深いものがあつた。そして勇士の墓標の前に跪くとき、私の感激は更にさまざまの聯想を交ぎへに生んでいつた。

もちろん原住民部落やジャング線近くの叢にづくのを水蒸氣の潤子を內地の眞夏に似通つてゐるのに驚いた。

會見圖に就いて 宮本三郎

何處の戰闘でも同じかも知れぬが、特に此處の落下傘部隊勇士の奮戰圖は如何なる小場面を捉へて描いても充分にその方面の全貌を傳へ得る氣がした。

いつたい私は今度南方派遣を命ぜられる前から、戰爭畫は如何なるものであるかを眞劍に考へてみた。そして多勢の人達の描いた戰爭畫といふものを考へ直してもみた。結局考へられるところは、映畫や寫眞でもなくそれが畫であることと、即ち戰闘の物凄い實感は寫眞表はされない場合が多い。色彩が無

云ふまでも無く、これは記念的な群像畫であつて、その個々の人物の位置や部屋の條件まで極めて居り、同時に會見といふ一つの事件に集中された作像のグループである。この二つの約束は無視してはならないばかりでなく、これがこの繪の最も重要なる目的である。このことは當り前のこ

とであるが、近代絵画の傾向や性質に比べるならばその甚しい相違に驚かされるのである。歴史的にみてもこの種の群像画は案外に少ない。フランス・ハルスやレンブラントに群像的肖像画の幾つかがあり、また相當多人數の背像を扱つたものは他にもあるが、それ等には内容としての統一された事件の描かれたものは殆どと無い。今僅かにダヴィッドのナポレオン戴冠式が思ひ當る位である。

我が國の現代美術の傾向からしてもこのやうな画題を扱はなかつたし、意圖されたことも無いやうに思ふ。自分も赤このやうな困難な主題に就いて曾つて描かうと考へたことも無く、父從來の經驗がそれに充分必要な課程を經て來てゐないのである。このことは我々戰爭画を描くすべての画家が思ふことであらうが、併し我々の世代が我々に要求する最も大きな課題である。

戰爭画、殊に獻納画は主題が画家の自由から撰ばれたもので無く、要求されるところに新しい性格と意義を持つやうに思ふ。

自分はこの困難な画題が決して無意味な仕事ではなく、實に画家として生甲斐ある仕事であることに感謝しながら描き續けてゐる。

的に褪色することのない確かな印象)を傷つけることが多い。例へば石油タンクが大爆發する、之を撮影しても凄い煙や火焰を眼の前に眺めるやうな迫つた氣持はなか〲出ないのである。

ところが、カメラの如き機械力によらず人間の感動を基として作られる絵画に於いては、例へば兵が突撃する一瞬時の姿勢に於いてすら次の瞬間を思はせるものさへ表現できるのだ。たとへ絵画はその題材として或る場面の瞬間的光景を描ひ出するとしても、それは單なる光景でなく情景であり、また人間の意志、感動をありのままに表現できるのである。

また限られた画題に於いては、所謂噓は描けない。この戰にはこの兵器を使つたとすればこの兵器を描かねばならない。天候はもちろん、時間、光線、等々あらゆるものが本當でなければならない。もちろん寫眞に於いてなければ映らないけれども、一方繪画に於いては所謂噓といふ特殊の要素があるのを度外視できない。

從つて記録画に於いては、兎角陷り易い安價なる寫景、いはば寫眞的な形態と光線のみといつてもいゝ。複製になることを極力警戒しなければならない。そこには充分なる寫地といふ理由ばかりではなくレンズに感光するものはその場面の瞬間的な形態と光線のみといつてもいゝ。而も遠近法が極端なため質感(時間

の調査と、また充分なる考慮が多分
に拂はれねばならぬ。而も繪の底か
ら創作の迫力と、作家の熱情溢るる
ものがおのづから浮んでこそ本當の
記録畫となるのである。

私は事實を知りたいためにパレン
バンで色々の人に當時の話をきいた。
二月十四日の戰闘で負傷された人が

あられるかも知れぬといふのでその
病院を訪ねたが、既に他へ轉送され
たあとだった。その轉途先がバタビ
ヤだと聞いていていよいよバタビヤ行の
決心が強くなった。

昭南からデング熱にやられながら
私と同行してきた鎌田君は、病氣を
おして仕事をつづけてゐたが全快し

て早々内地に向けて出發した。する
こともしばしばであった。「神
兵降下」といふ語が全く身に滲みる
のであった。

一ヶ月の滯在で現地調査も一通り
片づいてから、私はバタビヤに發つ
たが、そこの戰闘は周知のとほり激
烈をきはめたもので、現場に立って
常時を追想すると實に感慨無量とい
ふか、繪筆が止つてゐるのにはッと

床した。幸ひ數日で全快したので精
油所に通って連日盛りの仕事を續け
と今度は私がデング熱にやられて臥
切つて習作を重ねてゐる次第である。
て何程の成果を舉げ得るか、いま張
たが、私が得た材料と感激とをもつ

マニラの街にて

横井弘三一郎

熱氣と群集、馬車（カルマタ）（カルテラ）のための馬車の群、等々のカクテルになつた惡臭が一杯になつてマニラの街を包んでゐる。このカルマタでは、米國の治政時代幾度か全廢の運動が議會の議題になつたが通る。

過したためしがなかつたとある。バギオのホテルで白夢的なこの空氣といふ不思議な人類學者には誰しもマニラに出かけた。

ものには氣がつくが、のカルマタ風景はマニラらしくて面白いと思つた。

街の民衆はこの惡臭の中で不氣味であるかと一生懸命私に話してくれた。ゴロットは日本人と同種族であれば仲々面白い民族らしい。

立ちどまつては何の話をしてゐるか談笑をつゞける。男女共に安價な洋裝をしてゐるが洋風化された支那といふ風である。この中にフイリピン獨特の服装がある。女の着物に所謂『蟬の羽』といふものがあるが、肩のところが行燈のやうに筒になつてひどく高くもち上り、見るから涼しさうで画になる面白い服装である。

露天でトーモロコシを焼きながら立つてゐる女の子や子供達の群——これも私達の製作慾をそゝるものである。

この民族はときに首狩開爭もやり山岳地帯に段々になつてゐる田を作ることもたくみである。織物の色の感覺等におやおやと思ふほど美しいものを作る。つまり藝術民族である。ゴロテと俗稱し、一番日本人に親しみを持つてくる人種のやうに思ふ。彼等は犬食をよろこび、犬のマーケットが開かれて数匹づゝ持ち寄つた犬が市場で賣買される。バギオへ通ずる日本人の血をもつて作りあげたベンゲットルートを自動車で通ると、何も知らずについてゆく數匹の犬をつれたゴロテ族を見かける。

イゴロット族

比島の避暑地バギオへゆくと市場等にイゴロット族の男女を見かける。元來この種族は呂宋島東北の山岳地帯に住む人種で比島中一番面白い民族とされてゐる。

或る日の記（ビルマにて）

田村孝之介

蘭貢へ着いて最早や〇日になるが未だに頭が判然と攓はらないのは如何いふ譯か、——献納画の準備に對して聊かあせり氣味になってきてゐるのが自分でも判るだけに繞更困つた。兵隊さんのことを思へば幾度も思ひ返してはみるが蹶れないこの蒼さには画室の中での

やうにどうしても氣合が掛らないのだ。頭の中にある何時もの中心が何

みる。

今日も午後の太陽は相變らず頭の

處に在るのかどうしても出てきてくれない。困つたものである。神経衰弱氣味かなと平静でなく頭を疑つて

中をひばしにするやうに照りつける。ビルマ人達も日蔭に憩ふ時間だが稍々自棄氣味も手傳つて重い画嚢をかついて外へ出てみた。ところが偶然にも途中、うしろから懐しい關西辯で聲をかけられて思はず振返つたところ、一面識もなかつたが京都出身の矢張り両描きだといふK上等兵だつた。痩せた姿には軍靴が相當重さうだ。しかし顔の無精髭は何となく關西式の軟らかさが感じられた。彼の部隊は泰國からあの物凄い國境の山脈に道路を作りながら強行軍でこの蘭貢攻略に参加したのだった。先方も画描きが懐しかつたらうが私も實際嬉しかつた。もう繪を描くよりも話を聞きたかつた。併し聞いてゐる間に私の頭には急に制作の目標が初めて浮き上つてきて、例の頭の中心のありかが判然としてきたのであつた。

よし、明日から頑張らうとぶふ氣になつてくると、今度はもう話を聞いてゐるのが何となくもどかしくなつて来た。随分得手勝手なわけだが例の神経衰弱のやうなものが

あつた。

れた日數がある。それだけにこの捜しあぐねてゐた頭の中心のありかをやつと攓むことができた喜びは非常なものであつた。違つた眼鏡で物を見るやうに周圍が樂しく新鮮に見える。人間といふものは妙なものだとつくづく私はあきれた。ただK上等兵は今の私からみて羨しい画材を持つてゐた。それは此の山越えの苦關である。兵隊でなければ味はへない且つ画家でなければ表現できない唯一の記録画である。そして夫はK上等兵の素晴しい收穫であつて、体驗しない私には考へても味いものがあるのだ。彼はそれを軍務の餘暇にポツポツ描きあげ度いと云

つてゐた。此の創作慾を達成しようとする彼の旺盛な意紅とそれとは不均合な瘦身とを比べてみて、今更私はちよつと自身頭の狹い感じがして心から恥づかしく思つたのだった。——此の日記は、今後度々讀むだらうときに、自身頭のゼンマイの捲きなほしができると楽しみにしてゐる。

直ちに消えてなくなつた。

れるのだから實際嬉しかつたのだ。それに私の依嘱された仕事には限ら

南空を

飛行機

栗原　信

ハリケーン機は布張の胴をもつ輕快な戰鬪機で、プロペラの心棒のところが十サンチ位の砲になつてゐる。また兩翼に四個づつの機關銃を備へてゐる。この優秀な飛行機が、どれ位マレー戰線に活躍したかは自分には判らない。また我々前線にあつては、我々を襲撃してくる敵機の種別をいちいち判斷してゐる暇なんかなく、敵機が頭上に現はれたときは、物蔭に身を隱すことだけしか方法がなかつた。

「パッパッパッ……」と頭をかすめて掃射をする、そいつが去つてゆくまでは、その場にぢつとしてゐることが應急の處置だからである。

敵機はマレー攻略の後半、我々をとくと目撃したところである。照明彈を撒きながら空中に唸る編隊の敵機の爆擊に呼應して、友軍の高射砲、機銃が吠え、夜の暗黑と靜寂を突き破つてこれらの音響が交錯し、探照燈は空に喰ひ入つて敵機を搜す。「ツシーン」重々しい地響がつづけさま起る。我々は何事かの緩化を期待しながらひたすら空中を見つめてゐる。橙色の光芒を放つて靜かにゆるゆると落下してくる照明彈の花火のやうな圓い光りが綺麗だ。その間に、敵は飛行場めがけて爆彈を投げこみ、附近の民家を盲爆して引揚げるのだが、ブンブンと頭の上を飛び廻つてゐるときはかなり薄氣味のわるいものである。また低空で、樹木とすれ〲に飛んで偵察に來たものである。しかも敵ながら、何だか哀れな氣もし、けなげな姿に同情もしたものであつた。日本の編隊爆撃機が間斷なく昭南で遁二無二偵察だけに飛びまはつてさつさと引揚げて了ふのであつた。

髪ふことは甚だ稀であつた。と言ふのは、我が空軍が當初から制空權を握つて了つてゐたからである。爆撃を兼ね、掃射をして日本軍の飛行機の現はれないうちに、さつさと鮨つてしまふのであつた。

「見馴れない型の飛行機だな」などと言つてゐる間に、二三機くらゐて相當なわざをして踊るところ、近代戰における飛行機の重要さといふものが判る。

敵機はいつも道路に添ふて、車を斜めに振りながら、体をながら巧妙な低空飛行をしてくるのだから、いつも友軍機の飛んであない時刻であつた。初めの頃は後方の輸送船舶を目がけて爆彈を落し、砲兵陣地を偵察して踊りがけに、例の「パッパッパッ……」を念入りに繰返して悠々と引揚げたものであつたが、昭南島近くになるとただ一機俳し夜の爆撃の物凄さは、我々の島爆撃に向ふ雄姿を我々は、眼に涙を泛べながら眺めたものである。

午前十時

トラックで飛行場に着くと、其處には吾々にすでに親しいものとなつてゐる搭乘機が翼を並べて待つてゐた。

南の太陽がもう灼熱の光を照射し、機影の中に立つてゐる微風が顔を撫でてゐる。プロペラの始動爆音が靜かな空氣を打ち破つて蠢々と各機から凄まじい音をたてだした。捲き起す風が草をなびかせ砂塵を飛ばして張りきつた快調を示す。

集合

編隊長が一寸手を擧げる。出發

高射砲の彈幕が、青空に浮ぶその中を悠々編隊機の姿が一線を

S. Kurihara

征　く

で機體の中にわたもの、準備を終
つたもの、何れも各機より馳け集
つて一列にならぶ。操縱や整備の

鶴田五郎

敬禮をなし、身も輕く自分達の乗
つてきた飛行機に上り込むのだつ
た。

吾々とはこの時藤田氏を部隊長
とする畫家の一行であるが、數度
の離陸着陸の都度砂からず敬意を
表してある編隊長の訓辭に對して、
吾々は軍人の社會に行はれる言葉
といふものが、如何に藝術家と稱
する連中の社會のものにくらべ、
より適切簡單であるかといふこと
を思ひ知らされ、それぞれに何か
強く新しいものにぶつかつた如く
身を緊らせるのであつた。

「本日の天候は〇〇は
晴、〇〇附近雲量相當
あり、高度〇〇、離陸
は‥この方面を直線に行
き左へ大きく廻る。出
發は十分後、最後の飛
行なれば充分氣をつけ
てゆくやうに」

これだよ――と藤田氏は言つた。
凡ての行動が、無駄なく、適切
に、そして正確に、一定の規律に
よつて目的を追ふ。而も規則的な
生活の中に生きなければならな
いと思つてゐるに違ひない。

一行は未だに此の時の氣持が忘
れられず、さうした行動を吾々の

隊長に向つて吾々も
一緒にやる。
〇〇以下〇〇名全部
集合――
敬禮――休め。
隊長は、白い飛行服
でゆつくりとした姿勢
になり、靜かに下を一
先づむいてから、一應
呼吸をはかるが如くし
て

氣をつけをして再び

描いて横切つてゆく。時々ピーンと
空中に炸裂した砲彈の破片に首を縮
め乍らも、機影の歸路を見届けるま
では眼を外すことが出來ない。

敵の高射砲は五秒間に百發の砲彈
を打上げる。五六機の編隊が次から
次ぎに、敵の頭上を見舞ふので、昭
南島の全高射砲は間斷なく鳴り渡り、
空いちめんに白雲が常に湧き上つて
ゐた。一方爆撃による地上からの煙
は、十日間も燃えつづける石油タン
クをはじめ濠々と四六時中黑煙を揚
げつづけ、文字通り天日晦冥の觀で
あつた。もうその頃には、敵は戰闘
機さへ姿を現はさなかつた。

昭南島に上陸してからは、第一線
に現はれる飛行機もマークに神經を
尖す必要はなくなつてゐた。激戰の
最中、兩軍が對峙して機銃が鳴り響
き、小銃彈が空に唸り、木の枝をへ
し折つて飛び交ふだけで戰線は動か
ず、他に備へた兵隊は丘の根にちつ
とへたばりついてゐるとき、友軍飛
行機の唸りを聞く、つづいて掃射の
輕快な音を聞く、急降下しながら幾
度も〜それが繰返される、その喜
び、その感激、

「やつてる〜」とお互の顔を見合
せるのであつた。

佛印の印象

荻須高德

平和進駐がどんな形で行はれたか、——これは大東亞戰爭開始と同時に佛印に派遣された自分にたいへん興味のある問題であった。

河に沿つた長い岸壁の續く西貢の港に入つてまづ驚いたことは、行けども行けども日本の國旗を揚げた船ばかりで、白いペンキ塗りの佛蘭西船は、ずつと上流の方に溜つて休んでゐるのであった。

上陸しても目につくのは、日本の軍用車や兵隊さんばかりで、港の司令部で乗物から旅館の心配まで全部してもらへたので皆ての外國旅行とはまるで違つた。大いに佛蘭西語で用を足さなければならないだらうと思つてゐたことが、まるであてはづれの態である。

西貢一の目抜通りカチナ街には、國旗を掲げた日本商館の出張所が軒をならべて大した發展ぶりを見せ、とこ ろ〴〵のニュース寫眞掲示板の前には安南人、支那人、佛人もまざつて黑山の人だかりである。

お晝のホテルの食卓には、將校も、自動車を運轉してきた星二つの兵隊さんも同卓でなごやかである。——安南人ボーイが、將校と兵隊と同卓でよろしいかと目を丸くして驚いてゐたが、上官のやさしさについては、戰地いたる所でみかけた数々の思ひ出がある。

暮苦しい服裝で日本から着いた人が、一夜を此處ですごすと、翌日は、半袖半ズボンにヘルメットといふ颯爽たるいでたちに變つてしまふ。だから西貢の街の店々は日本人のお客で繁昌してゐること大變なものであつた。

大東亞戰爭勃發間もない頃であつたが、すでに下町の市場あたりでも、安南人がみなカタ言の日本語で兵隊さんと商賣をやつてゐるのに感心した。佛人は、何といふても昨日までの天下に、ふいに元氣のよすぎる日本人が入り込んで潤歩する姿を、むつたうにながめてゐた事實はあらそはれない。

西貢に着いて間もない頃だつたが、山口部隊長種田囑託に案内されてサンジャック岬一帶を見學した。至るところ橋の袂に番をしてゐるのは安南兵であるが、日本軍の自動車をみると立派な捧げ銃の禮をする。

當の兵隊さんが、「君は台湾か、満洲から來てるのですか」と安南人に聞かれたといふて腹を立てゐたが、「將校だけはフランスだが、われ〳〵のところでは兵隊はすべて安南人かアフリカ植民地兵ばかりですから……」といふ安南人としてはこの質問も無理はなからう。また「二ツサンと書いたこの自動車は日本製でも、空飛ぶ飛行機はヨーロッパから買つたものに違ひない」とがんばつたといふ。これは一例にすぎないが、日本に對しての認識不足はおよそあきれる位である。

西貢ハノイ間を海岸に沿つて走る鐵道沿線は、なか〳〵景色の變化があつて、四十時間の旅程は暑くて苦しいが、また樂しみも多い。これらの列車には四等まであつて、これらの四等車は窓のない貨物車にも等しい木製の

東京では雪が降つたと、飛行機で飛んできた人達が日本の寒さを語つてゐるのに、此處では夏服のシャツまで脱がなきやり切れない暑さで、色彩の強烈な花がいつぱい咲いて、濱邊には海水浴の群れがかけまはつて

が、しかしいくら荷物を待ち込んでもいゝさうで、住民のお客は出ない荷物を天秤棒でかつぎ込んでゐる。きたない滿人の乘客の割にひどく立派な滿鐵の三等列車とつい比較して考へられるのであった。

『日本の大勝利には我々も一役買つたんですよ』と、皇軍の大戰果を體識すると同時に、自分等も勝利者の仲間だと謂れ／＼しく話しかける佛蘭西人があつた。一年前だつたら、こゝらでこんなお世辭をいただけなかつたかも知れない。勝つた國の人間は待遇がよい。どこの驛へ行つても、『ていしやちやうしれいぶ』があつて、兵隊さんの親切は麗り盡せてである。

政治・文化の中心ハノイは、商業中心の西貢とはよほど紫蘭氣がちがふ。佛人でも弱者に文化人がより多いやうであつた。日本人も外交官、

銀行會社の、多くは巴里で見識りごしの人等で迫られた。まるで巴里へ行つたやうな感があつた。此處ハノイでは、Hの西村隊長の訪問をうけた。御欲經の三間宇の自布に鯉を描いてほしいといふのである。鯉など描いたことのない自分は當食つてしまつたが、幸ひ紙の鯉のぼりを日本から貰つてゐる佛人にもらひ、それに當つてゐる佛人にもらひ、それに當つてゐる佛人の自布を兵站部の屋上にひろげ黒で鯉織の素描を描いた。そ

れより時間がなくて困つたのはこの大鯉の著彩であつた。ところが翌日行つてみたら、兵隊さんの手で、赤、青、黄の原色で巧妙に彩られてゐた。街で染粉をみつけて來て慾がかりで鱗を染めたのださうだ。兵隊さんの器用さに感心した。あの大鯉が晴れ渡つた五月のハノイの空に、勇ましく纏つてゐることであらうと思つて佛蘭をあとにした。

從軍手帖より

蘭路……

受けて出す。甲路……

十二月七日　朝、非常避難訓練。顔そる。班長と會食。湯に入る。思ふさま寝て頭中の殘滓なくなりし感あり。少々寢あきたり。恐ひば毎日よく寢たりしこと。

十二月八日　作戰開始。「風疾し大號令は南指す」──宣戰布告と知る。班長室にて宣誓式をあげ、軍屬たるの擧ひをなす。

大昔の大皇戰の軍驥にわれらかしこみ悼ひをたつる

このたびの大皇戰にかしこくも兩陛の兵と召さるゝわれら

べしと海達せらる。川勝氏等の兵に沼さるゝわれらず。みんなラジオを聞きにいそしげば。社交室に集つて戰況を聞く。偉大な捷報しきり。昨夜半船中に大地震ありしとの報あり、昨夜半船中に突然船の動き出したる感あり。救命ブイの練習。勅諭、戰陣訓の讀。夜更くるまで徒報を話し合にぎはふ。

十二月九日　天氣よく海しづか。宣傳班ニュースと同盟の機械で

十二月十七日　朝、臺灣にて〇〇作戰にゆく多田少尉を送る。船中病人次々に出る。大病ならずれども一人は寢てゐる。徴用員大概元氣。〇〇〇丸入港し來る。藥莢調練。有蓬第二番艇にのる。大ぶり將棊しる。昨夜台灣に大地震ありしとの報あり、昨夜半船中に突然船の動き出したる感あり。救命ブイの練習。昨日參謀長以下乘込みたる樣子船内ざわめき戰機迫る如し。

十二月十八日　十一時四十分、船上にて整列、國旗掲揚、宮城遙拜

式あり、司令官参謀長以下厳しゆくに挙行。カメラはじめて動く。正午出帆、波穏かになりうす日さし来る。船列を連ねてゆけば上弦の新月微光を孕んで海軍の攻撃か、敵の上陸企図を察知されたるか。上陸地点はそれより右方、眞の闇なり。南を見る方をサラリと忘れてしまつたので遠く対岸に怪火燃ゆ。火災と思ふ。友二ヶ所に起る。

十二月十九日 曇りなれど暖なり。
第○船団は二艇隊となりて進む。正月用傳單描きたれどうまくゆかず、未だ機到らざるか。—キャラメル加給品の配給あり。水天のところは給品美し、夜更けてかたる。佐藤老と夜まで語る。

十二月二十一日 快晴、船団比島に近づく。船前美し、友軍機飛ぶ。船内ざわめく。バナナ、サイダー出、夕食にぎよしみ出る。司令官よりウヰスキー、たばこ、参謀より二時すぎ甲板下給。夜九時すぎ甲板に出る。

酒出る。
上に影を落す。南の海又静かに傳ふ。月の左肩に大なる星光る。兵等黙して怪火を見月を眺むる船は東行するが如し。天に星怪れど南涼しくして小雨降り来る。機関の音止む。右舷に月艇を降すクレンの音、遠く闇の中に火紹見ゆ。兵のよび交ふ声、舟側に沈むだけ夜光虫の色、エンヂンの音、闇に突入す。銃登なし。夢に宮城を拝す。
海静白らむ、舟艇かへる。すこし眠る。機信競しくて朝あけを翔るゆ。八時半頃我が方舟艇にて一名陸地近し。敵機現はる。高射砲吼ゆ。敵潜水艦の魚雷にて我が○○丸

昨秋、私は軍宣傳班委員として徴用そうし、嵐の前夜を想はす不気味な緊張に息づまるやうな風歴の中を出發した。
目的地はどこと○○指示されてゐない。それは何かに楽しい夢にも似た感傷を含んでゐたの敵機園の最後の主地で、私個人いさいを脱ぎすてて軍服に身につけた、その瞬間、私は内地との永い画家生活を、その考へをサラリと忘れてしまつたので課せられ、連日そのための企園の協議が重ねられた。

一隻沈んだ由、二名行方不明と傳ふ。みどりの房州のやうな海岸、波高くして舟艇陸に着き難き由、波高くして二里程の所に着きたるところが地点ならじ却つてよく間違ひない、のだと思ふ。は陸送指揮官の苛立によるものかとも思ふ。夜しづかに敵機来たる。空美し、無電にて敵の通話を傍受せるもカランパカール由にては信じ難し。正面上甲板に怪火上る、赤も色・山頂のホテルでも焼けしならむか。
高射砲鳴る。

十二月二十三日
昨夜上陸できざりし部隊が、今日も今日とて上陸の由。波静かなり。朝食前敵機来る。後略……
十二月八日の輝かしい朝を迎へ、乗組員の耳が吸ひつけられた船に備へつけの、無電室の窓に、全乗組員の耳が吸ひつけられた々の進攻する方向が明らかにされた吾と共に、新しい重大な任務と責任が

出發・上陸よりマニラまで

向井潤吉

　暗澹たる冬空の下に吠え騒いだ。嵐と雨に揉まれつつ、私達はぢっと歯を食ひしばつて待機した。

　十二月二十四日の早朝、私達は敵の機銃掃射を警戒しながら、リンガエン村、カヴア沖から上陸、北島へ第一步を印して元氣よく四股を踏んだ。陽に溶ろけさうな中を宿營地に着いたその夜から、對民衆宣撫用大ポスターを數十枚描かねばならなかつた。乏しい資材をあつめてきて、ニッパハウスの竹の床に、蠟燭の灯をかきたてく、印刷機のやうに働いた。壁をチャツ、チャツと鳴らしながら逗ひまはる大やもり。其も夜も眠下する大部隊と、鐵橋と、破壞された道路を避けながら繰行軍をつづけ、バリアツグに向つた。飢えた大きな豚が、私達の姿をみつけ、飢えた灰色の鼻を鳴らして氣狂ひのやうに騷いだ。南瓜と、同じやうに日向臭い粉味噌の汁で食事。

　十二月二十八日、廃臭の中をピナロナンへ進駐、こゝて昭和十六年の大晦日を逢つた。宿舎前の道路は、続々と地響きが高く慌てきに小舎にとぢ籠められた大きな鐘が、私達の到るところで鳴らされた。集結する大部隊の保容。天使に囁かれながら呆然とした姿態で、マニラの方を同じて立つてゐるリサール記念像。──私達は、この小さい町で一切を整備して隊列を組み、五日の朝夜の光景は、私にとつて大きい生涯的な追想である。

　一月元旦。朝夕は相當に凉しかつたが、日中は劇しい暑さなので、皆て川にゆき、水浴と洒落れて日本の垢を存分に洗ひおとした。食糧を頭に載せた避難民が、川を渡つて続々自分達の村に復歸してゆく姿が見られた。

　一月二日、更に南下してカバナツアンの町まで進んだ。この日の午後、先鋒部隊がマニラに突入したので、誰かが、宿舎にあつたピアノで器用に「百八つの鐘」を弾き慣かし、隣の空家から拾つてきた大太鼓、小太鼓で螢の光を叩き、皆がそれに和して、涙を湛へて銅鑼聲をはりあげた。その夜更、管理部の餅つきを手傳ひ、軍司令官のために、松飾りや、床飾りの大鯛や、松竹梅の餅を紙に描いて贈つた除夜の光景は、私にとつて大きい生涯的な追想である。

　チャツと鳴きながら逗ひまはる犬やもり。其も夜も眠下する大部隊と、鐵橋と、破壞された道路を避けながら繰行軍をつづけ、バリアツグに向つた。血に餌渇せし犬。

　忙しい身邊がなほ更、急を加へた。翌三日は傳單を撒きながら、畑、河、ちに面した家々の戶の隙間から好奇と不安に落着かぬ眼が光つてゐる。マニラはまだ宵燈に包まれ

台に及ぶ乘用車、貨車、側車の前面に日の丸の旗を交叉させ、敗下を盛勢よく、碧瑠璃の空の北部からマニラに入城したのである。それは恰度、初荷と同じ美しさであり偉觀であつた。

ニッパとダイヤ

清水登之

南方何處の河畔にも見られる椰子の一種ニッパは、別名アツポンといはれ、蕨蕨の葉を非常に大きくしたやうな形で、高いものは四五メートルに及ぶものもある。原住民はこの葉で屋根を葺き、また壁の代用にしたり卷煙草の紙の代りに用ひたり、實から砂糖を、根から塩を採るといふ具合に原住民にとつてこのニッパは缺くべからざる有益な植物なのである。ボルネオの諸河川の中で椰子など南國風景の點景として最も興味を持つたものの一つである。

風の吹く日など、この葉を帆の代りに小舟に取りつけて悠々と瀕行する態など宣傳されたものである。ボルネオ原住民の中で人口も一番多く、西海岸だけで五十數萬といはれてゐる。間の伸びた原住民の中では最も戰鬪的精神に富んでをり、張りのあ

つまり、これが首狩りの正體である。海ダイヤの名は、もと海や河の岸に住んで漁業を營んだことから起つたのだらう。今は叛亂のゆえに逍はれてカプアース河、レギヤン河を中心とする奥地で、優秀な農耕の才能を抱きつゝ粗放な犬田農法の域を脱し得ない。彼等は咽喉部や肩、腿等に草花から考案した獨特の模樣の入墨を施して居り、六尺褌の赤や紺寄色の物を締めて裸體生活を營む。山刀と吹矢とが唯一の武器である。女も屋外で仕事をするとき以外は上半身むき出してゐる。入墨は殆んどやってなく稀にへ簡單なものを腕輪風に施してゐる程度である。

日本人に對しては『我等と同祖の親類』なりとして絶對の信賴と敬慕を抱いて居り、まるで神樣扱ひで首狩りどころではない。

陸ダイヤは、一口にダイヤ族といはれてゐるが、全然系統を異にして

る種族である。だから、常に百人の所謂「叛亂」を戰ひ、そして戰鬪の勇者は敵の首級を數多く舉げて功を誇つた。

海ダイヤに見られる精神と能力とは、まるで缺けてゐる。同じく裸體で火田農耕を營んでゐる。この種族は入墨を施さず、言葉も住家の建て方も違つて居り、海南島あたりから渡來したものだらうともいはれてゐる。人口僅かに五萬ばかり、クチン近傍に住んでゐる。

ダイヤ族は、細別すれば十六七種の調子に內地の木遣音頭に似たもの位あり、言葉もそれぞれ異つてゐる。たゞマレー語によつて相互の意志が通じ合ふのである。

かのアメリカインデアンなどに共通した、鳥の羽を好んで帽子などに用ひる習性があり、踊りの眞最中、ときく當の踊り手が帛を裂くやうな奇聲をあげると、慌しくの聞テンポが速くなつて、その變化のうちに踊りが續けられる。

ちよつと我が國の劍舞のやうな勇壯なところがあつて、刀と楯とが恙用に捌かれる。凱旋のときに踊つたその樣式と氣風が現在まで傳へられ殘つてゐるためであらう。

この踊りに用ひられる樂器は、ジヤワ等の場合と違つて、ひどく粗末な簡單なもので、金屬製の鐘五六個を鳴らして調子をとる外、片側だけ皮を張つた笛と、細い竹を數本組合せて作つたわが國の箏に似た笛があるだけである。ダイヤ族中のカヤン族は、一弦の胡弓に似た樂器を鳴らし十數人

ボルネオ旅行中ダイヤの踊は數回見る機會に惠まれたが、何といつてもジヤン河上流百數十哩のカピツトといふ部落の踊ほど感激したものはない。特に私達一行のため上流地區の部落から一週間も小舟を漕いで數十名の者が集つてくれた。その熱意を忘れることができないのだ。

二十敷人も未婚婦人が盛裝をこらして出場したのには實際驚いた。それはレジヤン河を見下す丘の柔かな草原、貧ざめた三ケ月が時々黑雲のやうな不思議な形をした黑雲に明沒し、ひやりとする快い河風が頰を撫でる晩であつた。

踊場の廣間には簀で編んだムシロが敷かれ、その上に數種の穀類が椀や小皿に山と盛られ、別に大皿があつてそれらの穀類を私の手で全部皿へ移させる、そして純白の雛鶏の脚をもつて二三回ふり廻す。それで式が濟んで、次に盛裝の美人が私達の前に行儀よく坐つて酒の入つたコツプを手に自作の歌を蚊の鳴くやうな聲で唄ふ。そして酒を客に勸め、お流れを頂戴するのが何よりの光榮

を合唱して、踊り子を激勵する。そであるらしい。

一體ダイヤ族の女の盛裝は、半身裸裝が正式とされてゐる。首飾りなど今では色つきのガラス玉や銀製のものが用いられてゐるが、乳下から腰部にかけて金銀の輪を數十個も卷く。その上へ銀製の幅二寸位の間隔で諸外國の銀貨が吊されてゐる。日本銀貨の五十錢一圓なども、もちろん仲間入りをしてゐる。腰部にはサロン、即ち腰卷が膝小僧の隱れる程度に纏はれて居る、そのサロンの滋味あふる美しい色どりのものも見られる。この短い腰卷が彼女達の妖態をどれだけいつそしやかに見せてゐることか。――しかしこの盛裝の女達は、即興詩人としての役目をつとめる以外、殆んど踊りに參加しないのであつた。

ビルマ行

伊原宇三郎

大抵の旅行は、往き大名の歸り乞食、と相場がきまつてゐるやうだが、今度の南方旅行は全くその標本のやうなものになつてしまつた。而もそれがぢりぢり下るのだと感じ方を緩からすが、まるでどんでん返しの様な急激な變りかただつたので、相當に堪へたことであつた。

皆より三ケ月以上後れた爲に目的地のビルマの、何とも手の出し様もないひどい雨季を重複したことが往ひの原で、その爲に思ひがけなく昭南から逆コースをとつてジヤワへ渡つたが、「ジヤワのプラスがビルマの大きなマイナスになりますよ」と言はれた通り、ラングーンへ着いた日から、慘憺たる生活が始まつた。物資の不足や、天候、病氣の脅威はかねてから覺悟してゐたし、それに對する自信はあつた。その上、永くこのビルマに居る兵隊さんのことを思ふと、斯ういふことが辛かつた。

あゝいふことが憎なかつたなぞ言へた義理でなく、また時には過分な待遇をあちこちから受けてもゐるが、何にしても、確かにジヤワが良過ぎた。

たゞ面白いことに、この比較はビルマ滯在中だけのことで、さて内地へ還つてきて今度の大旅行をふり返るとき、不思議とジヤワの印象が淡く、ビルマでの勞苦や見聞の數々がいとも鮮やかに浮んでくる。中でも特に心をうつものは、今度の戰爭でビルマ人の蒙つた領禍が如何に莫大なものであるかといふことである。

眞寳、鬼畜の樣な蔣介石軍が、ジヤワや、マレーや、恐らく他のどの地方でも想像のつかぬ程度の、文字通りの焦土戰術を繰す處もなく全土に亙つて行つて、國民の過牛數が家も財産も失くしてしまつてゐる。實際涙なしには見られね有樣である。こくの悲慘な戰禍を克服して、全ビルマ人が終始一貫、死力を盡し皇軍に協力したことはビルマ作戰の一大特長で、他の地方の局部的な協力とは全然その趣きを異にしてゐる。

そのこと　と、今日のビルマ人の不幸と、更に此處が占領地でないといふこと　とを併せ思ふとき、この廣い東亞共榮圈の諸盟邦の中で日本が、先づ第一に男前を見せねばならぬのはビルマではなからうかと思ふ。何等の來ることを、日本に最も忠實な全ビルマ人のために祈つてやまない。

た大きな犠牲や不幸の報いられる日の形で、一日も早く、彼等の蒙つ

バリ島日記抄

〇月〇日

午前九時渡船場にゆく、パンジョワンギより一キロ、オランダ人がや台づゝ積む。費頃バリ島につく。逢つてゐる自動車をジャンク一般に一

註　ジャワからバリ島までの海峡は一哩位だらう。今では別に渡船の營業をしてゐないのをオランダ人（混血）を探してやつてもらふ。ジヤワもバリも風景に特別の差はないやうに思ふ。カンボン（村）風景は多少寒つて見える。すこしはバリに來たといふ氣がする。

中の海峡急流なり。

カンポン・ギルマヌク、そこからデンパサールまで橋落ちのため遠まはりして走る。景色よろし。二度パンクする。タイヤのスペヤなく他の車の用意なく、又長々〇〇〇の××警備隊の××〇〇〇に着く。ホテルを貸してもらふの暗くなつて〇〇〇の用意なく、文長く。コヽは高原らしく夜中暗黒のうちにもそれらしき氣がした。ホテル・キンタマーニは富士上ホテルと呼び山だきキンタマーニに引返す。

〇月〇日

朝早く目がさめれば旭日窓レースをとほし冷氣身を引きしめて快し。ホテル・キンタマーニのコック上手なり。バリ島北側海岸シンガラヂヤに降る。途中道路消潔、公園の如し。眺望絶佳なり。但し繪になるところなし。バリ美人探せどみあたらず、オツパイ魅力なし、きたなし。シンガラヂヤ警備隊本部で晝食を戴く。ここはバリ總督の官邸なり。除長の話を伺ふ。最近までこゝ官邸の主人だつたオランダ役人が今ではこゝの芝生の草むしりなどをしてゐる。大切なかしソリンで近所を案内してゐた小屋風に美しくて

樂し。寒くてストーブに薪を焚きみんな飄んで話がはずむ。石油ランプなり。

註　この日記でも判るやうに戰前のやうに觀光客が三四日のスケジユールで走り廻つて見物して歸るとすると、表面は私の日記と同じ印象になる筈で、風景もあまり變らずバリ美人も探してもみあたらない。ただ道が綺麗でドライブに便利なことや、眺望がきくので素人眼には美しい。觀光ホテルに用意してある踊りを澤山みせられてよろこんで歸るといふわけ。半歳や一年バリ島に住みついて見るバリの神秘的な美しさはついて見るバリの神秘的な美しさはみなさうしたものらしい。デンパサールにあるバリホテルの新しい建物も歐米人が一人も泊らないで戰前になつたらしい私達が最初の客かも知れない。一番よろこんでゐるのはおそらくバリの住民だらう。親切な皇軍の下で安心して働いてゐることが實によく判つて愉快だ。

戰正手

戦爭畫制作の苦心を語る （1）

十二月八日の眞珠灣

藤田嗣治

正確に寫生しました。眞珠灣へは行かれませんが、三度布哇に行きましたので、大體の色彩に誤りはないと思ひます。

戰鬪へ參加された皇軍に感謝と、散華された英靈にたむけたい私の熱烈なる感謝とで一杯です。

爆撃隊の旋回を描く

佐藤 敬

【畫題】クラーク・フイルド飛行場を急襲

十二月八日海軍航空隊は戰櫻驅合にて比島マニラ近郊クラーク・フイルド飛行場を急襲、敵飛行場を爆撃、空中地上にて約五十機を撃破せる大戰果を擧げた。當日は晴天無風にて、時間は十二時半、この攻撃にて敵の主力航空機ボーイングB十七、P四〇、P三十九等を壞滅した。この激烈な爆撃戰を正確に繪にするのは、どの瞬間をつかむか、恐らく一瞬にして情景は刻々と變化するものだと思はれるだけ、大いに困難を感じた。黑煙三千米天に沖す、爆撃隊の旋回と同時に戰鬪機が突込むところを描いたが、中々うまく行かず、苦勞致しました。

特殊條件を表現した

藤本東一郎

【畫題】潛水艦の米空母雷撃

一月十二日ハワイ西方海上にて吾が潛水艦は米最精大量優秀の空母レキシントンを撃沈した。その魚雷命中の圖です。暗い海を二本の電跡が起つて一發目は水柱高く揚り、二發目は命中瞬間の圖、この圖を記錄畫に當つては、時間的な暗さ、左位、うねり波の高さ、特に海の廣さ次第時の屈壓、雲の種類、距離感等の特殊の條件を嚴重に表現せねばならなかつた。當時の艦長に參り委しく聞いてきました、この海戰の部隊に會ふ爲現地迄參り委しく聞いてきました、到底現代の海戰は美術として訪錄することが六つかしく多少の繪そらごとも加へねばならない事を感じ、足りない日數では纒めましたが、

海戰記錄畫は困難な仕事

有岡 一郎

【畫題】ジャワ沖海戰

ジャワ沖海戰は二月四日午前十一時三十分より三十分間で終つた海軍航空隊のみで然も急降下爆撃機等を加へずに堂々たる編隊のまま敵米關主力艦、ジャワ、トロンプの闘巡オーガスタ米巡洋艦等を擊沈破したもので、畫は米甲巡オーガスタに爆撃を加へてゐる處です。味方飛行機は畫面上部に編隊を組んで敵艦トロン、ジャワ三巡三隻を撃きながら敵艦上部に二巡三四四面海戰を描くこと等は勿論初めてですし、現地迄參り委しく聞いてきました、到底現代の海戰は美術として訪錄することが六つかしく多少の繪そらごとも加へねばならない事を感じ、足りない日數では纒めましたが、まだゝゝ描かねばいろんな考へてゐる希望も遠せられません。

だ不充分な記録畫で現地の部隊に
も申譯の無いことが殘念です。

わが掃海隊描く

矢澤弦月

【畫題】攻略直後のシンガポール

昭和十七年二月十四日未明、かね
てジョホールバルに待機中の我が
海軍先遣部隊は假修理成れるコー
スェー橋を渡り新嘉坡セレター軍
港に突入し同日正午之を占領せり
時、既に敵及國海軍は東亞の誇り
し浮船渠及軍事施設を破壊道走せ
り、かくして同月廿二月我が掃海
隊は同軍港内の滿掃に着手、完了
後堂々帝國〇〇隊を滿駐せしめたり
圖は「敵が東亞に誇りし浮ドック
及軍事施設を破壊し、如何にあわ
たゞしく遁走したるかを如實に
のがたる未完成のセレター軍港内
岸壁の一部と、同港の掃海作業に
活躍しつゝある我が掃海隊を描け
り」

初めてゑがく夜戦の圖

石川滋彦

【畫題】バタビヤ沖海戦

バタビヤ沖海戦はバンタム（現
在バンテンと略名）灣に於ける
ヤワ島上陸作戦隊をねらって來た
米甲巡ヒューストン濠乙巡パース
その他を我が海軍部隊が陸軍輸送
船團の目の前でやっつけたもので
二月二十八日の眞夜中から三月一
日にかけての夜戦であった。だか
ら此の位多數の眼で見られた海戦
も珍らしからうと思ふ。話による
と照明彈、曳光彈、探照燈と入り
まじり川開きの花火の如き肚爛だ
ったそうである。先頃ジャワ島に
派遣された時、當時の體驗者南政
善君と共にそのバンタム灣に行つ
て見たが、戰ひの跡の南の海は渺
もなく美しい色をしてゐるばかり
で、こゝらが陸戰の跡と海戰のそ
れとが大いに違ふわけである。今
度の記録畫はこの夜戰のヒュース

トン最後を扱ってみた。それに驅
軍艦逐隊の突入と主力の照射を合
せて畫面に入れた。夜戰の畫とい
ふものを初めて描いたのだが、こ
れを土臺にして今後大いに勉強し
たいものと思ってゐる。

苦闘の一片を寫したかった

田邊　穀

【畫題】タラカン島の進入

「タラカン島進入」には、戦後間もない油の島タラカンに行つた私に取つて、一番最初にテーマとして頭の中に描いたものです。卑劣なる闘印海軍搭海艇隊の活躍、大型艦艇と異り、左舷読後に知られて居らぬ苦闘の一片でも表現出來ればと思ひ制作しましたが、短時日の仕事であまり思ふに出來なかつたのを心苦しく思ふ次第です。尚自燒した油田地帶の燦煙、要塞の破壊の有樣を當時の參戦將兵から聞くことが出來、現地を十分に調査出來たのを感謝して、その萬分の一も御禮が出來ればと思つて描きました。

軍艦對飛行機の決戰

中村　研一

【畫題】マレー沖海戰

軍艦對飛行機の決戰、高所より描くマレーの海と空は六ヶ敷いものでした。この戰ひをなし遂げた勇士たちの、あの若々しい謙虚さに感動おくあたはざるものなり。

戰爭畫制作の苦心を語る （2）

涙ぐましい皇軍 奮戰の跡描く

川島理一郎

【構圖】テークビアン浴攝跡、他四點

七月下旬から泰國ビブン首相への贈呈畫を携へてバンコックへ越き、親しくビブン首相と會見し・「榮ゆく泰國」と題する油繪百二十號を贈呈すると共に、約二ヶ月會に亘つて佛印、泰の奮戰跡を親しく巡歷・寫生し、次で皇軍敢戰の跡をビルマに視察・寫生して蹤り、記錄畫の資料を蒐集して蹤つた。出品したのは佛印アンコールワットとビルマ戰跡の現地スケツチ五點である。

最大の戰果

鶴田吾郎

【畫題】神兵パレンバンに降下す

自分の輿へられた記錄畫としての場面は、昭和十七年二月十四日午前十一時二十六分に、スマトラ・パレンバン飛行場附近に降下し、落下傘部隊として最初、最大の戰果を擧げた時の狀景といふことである。他に製油場附近降下部隊としては中山鐵君が描くことになり、二人は五月上旬パレンバンまで飛行機で行き、其處で現地視察をなし、記錄や談話を綜合して當時の戰況を調べたのであつた。

落下傘部隊の詳細に就いて、裝具やその他のことにモデルを欲したけれど、一切が秘密である爲、さうした材料を得るに困難となり止むを得ず談話や記錄などに就いて自分の考へを加へ描いたのであつた。落下傘部隊が現地上空に到達した頃は、斷雲四百米、その間から降下し始めたのであつて、無風狀態といふ狀態であつた。ジヤングルに降りたり、濕地帶に降りた者もあつたが、自分の描いたのは飛行場附近、草原地帶の奧本中尉以下のつもりである。

不屈の戦闘精神に感動

高澤　圭一

【畫題】砲兵陣地未だ猛射中

分隊長戦死、射手負傷、彈藥手負傷、されど起ち上り退ひよる兵、砲を撃たんとする。肉體が戦つてゐるのでなく、克く精神力が凡ゆるものを征服し敢闘してゐる場面を描いたものである。

私は出征中によく奇蹟に近い兵隊の働きをみました。初めてバッタリと斃れ、占領と同時に突つて死んでゆく兵隊、みな精神力です。大きな意味のモニユマンタルも必要ですが、一人一人の日本の兵隊のみがもつ不屈な敢闘精神を表はしてみたいと思ひました。然し、それは餘りに至純で私の腕では到底表し得たとは思ひません。

敬神愛郷の祭事

高田　力藏

【畫題】出陣

【出陣】は今春、春陽會に發表した「相馬の野馬追ひ」二作の遺作である。これで三部作が完成した譯である。

「野馬追ひ」の祭事に・現在福島縣縣廳間に於て毎年七月舉行されてゐる『野馬追ひ』の起原は、今を距る一千年前、承久年間相馬氏の祖先卒將門公が關東の豪族として下總國に居住した時、小金ケ原に馬を放牧し、將士を分けて騎馬に馬を放牧し、將士を分けて騎馬戦の演練を試みた故事に始まると云ふ。相馬が封ぜ奧州相馬に移して後に、同地の雲雀ケ原に馬を放牧し、この行事を行ふこと凡そ六百年を以て現在に及ぶ。今は徹神愛郷の雄形絢爛たる祭事として存在するが、往時の雄形絢爛の祭事を偲ぶに十分なるものである。

陣太鼓を打鳴らし、歩武粛々祭揚雲雀ケ原に向はんとするところで元繍天正に於ける古武士の出陣を髣髴させるものがある。しかしこれを傳へるには技及ばず。

凄絶な爆撃の跡

猪熊　弦一郎

【畫題】硝煙の道（コレヒドール）

コレヒドールのマリンタ高地の激戦の夜、この切通しを各個突撃の形で、敵の司令部の方に前進の所を描いたのです。この切通しは敵が乗用車を澤山並べて日本の攻撃を避けて居たのです。こゝを敵方が戰車などで散々破壊して了つたので特色のある風景です。私は運よくコレヒドール陥落後二日にして、この跡が見ることが出來ましたので、殆ど作ることなくこの壮絶なる情景を描くことが出來ました。

硝煙の道の表面には、所々敵が盛んに反攻したらしく黄色くなつて煙硝の跡が殘つて居ります。鈴木の形や、殆ど懐風で、一蟲も止めて居ません。鏡い殘骸とこの對比を美しく見ました。右方の小さな島はカバロー島です。

将軍の溫容を表現

横江　嘉純

【主題】飯沼将軍

飯沼将軍は、朝香宮殿下の参謀長として、あの激闘であつた上海戦を突破、遂に南京を攻略して奮闘・再び北支に部隊長として征がれ昨今臨還されたのである。

将軍は常に獣々として最大の巧闘をたてられる所に、作者大いに私淑する所で、今度臨還記念として贈つたのであるが、自分の好きな将軍の溫容が表現されて居るや否や、甚だ疑問である。

南方民族の立上る姿

圓鍔　勝二

【主題】歩け南方

大東亜戦争始まつて殊に南方に深く關心して居るので、南方民族の立上るのは此の時だと云つた氣持を、南方の若者にかりたのですが何しろ色々な點に無理が出來ますそれについても我々彫刻家も南に北に行つて見たいものです。

戦争畫制作の苦心を語る （3）

婉蜒とつゞく米投降兵の列

向井潤吉

【畫題】四月九日の記録（バタアン半島總攻撃）

バタアンが陷ちてまづ一番初めに驚いたのは、湧くが如く處々も、にゐねんと續く米投降兵の列と、ホッとして士暖の中から微苦笑してゐる、然し憔悴した表情である。

つてゐるより他なかつた。何時間も何時間も。そして飽きる事なく

ザマ見やがれ。

私は感極まつて涙と汗と埃で泥濘工のようになつた顔を無理に綻ばして、顳の底から心行くばかり大笑ひしやうとしたが、どうしたか一向に笑へず、むしろ呆然として酔つたように身をふるはしながら、たゞこの魚のような列を凝視

音響の意識を描く

栗原　信

【畫題】トラク、スリムの戰　マライ三大戰の一つ、スリムの大艦滅戰を描いたのです。その主役の戰車部隊を擁護して、歩兵工兵がトラク部落に殺到する昭和十七年一月五日、歩、戰、工一體となりトラクスリムに亘る二十キロ、二個旅團の陣地を突破壞滅したのであつた。圖は、トラク部落南端の橋梁爆破裝置を除去せんと、工兵隊の挺身前進するところ、歩兵戰車の掩護状況である。

戰争の烈しさは音樂の物凄さであろ。兵の表情にはその音響の意識を描いたつもり、戰蹸車實には悲ましいものである事をも知つた期間をおいてある、朝の日の出頃の感じは出たと思ふ。

現實の調査に苦心拂ふ

田村孝之介

【畫題】ビルマ蘭貢爆撃

私は今回の從軍で、空中戰なるものに異常な興味と刺戟を體驗した。此の題材の豫定はしてゐたが是非完了したいで、其時に考へた。仕上げて見て未だ消化されないものが數多在る事も判つたが、只近代の歴史、記録畫として凡そ必要と感じたのであつた。私としては底知れれぬ魅力である。此の記、飽蹸は航空機が認められ題材とされ、美術方向の一つとして航空機が認められ題材とされる事は今後大いにあり得べき問題となつた原因で、之は出發の早から期間をおいてある事をも知つた、むづかしいものである事をも知つた、夫等は當時の實際の話が隨分参考になつた。當時の爆撃戰隊長の話が隨、上空實戰形態に在る重爆隊の一群と敵機の位置に依る一つの構圖を描いたつもり、戰時の雲の情況から地上の敵に黙する樣子まで大體實際に依つた。

308

作成したつもりである。その制作の結果、戦争論は「絵」として再度の構成を必要とすることも初めて判った。

銃後の力描く

國澤　和衛

【画題】漁船

銃後の力強き工業方面から画題を得ようと思つてゐました。石炭運搬船で、木造にしては割合大きなのが見つかりましたので取りかゝりましたが、多忙で落着いて描くことが出来ず、そのうち船が出來上り出帆して困りました。未成品でおはづかしいことを光榮に思つてゐます。入選させて戴いたことを光榮に思つてゐます。

作戦表現に苦心

奥瀬　英三

【画題】スラバヤ沖海戦

昭和十七年二月二十七日夕刻、ジャワ島上陸を意圖せる陸軍輸送船團護衛のわが艦隊はスラバヤ沖北方洋上にて米英蘭聯合艦隊と遭遇、海戦の火蓋が切られた。敵は主力艦ゼロイテル、エクゼター、ヒューストン、パース、ジャバ及び駆逐艦若干隻であつた。海戦忽ちにして、デロイテル、エクゼターに痛撃を與へ、駆逐艦二、三隻を撃沈した。しかも我駆逐艦一隻の微なる損傷といふ輝かしい戦果であつた。これをスラバヤ沖海戦第一次戦として、次いで夜戦、バタビヤ沖海戦等遂に敵聯合艦隊を全滅といふ壊滅的大捷を博した。画面はその第一次戦日没後の海戦を描いたものである。

近代の海戦は、その彈着の距離が益々遠くなつた為、日清戦争

時代の所謂舷々相摩すの壯観は見るべくもなくなつた。従つてこれを画にする場合、敵味方とも画面に効果的にとり入れる事は不可能で、強いて描かうとすると、作戦の一部しか表現出来ず、いろ〳〵と考へた末、作戦を見せるといふ意圖を主として味方を大きく細描によるパノラマ式表現を探つた。この海戦が空中戦も同時に開始されたのであつたら、画的効果もスバラシイのであるが、その点では當に淋しい状態で、敵機既になしといふ幾分心細であつた。結局は空と海との風景画といふ事になるわけで苦心といへば空と海、それから砲弾による水柱の描寫等、それから色調をなるべく和かく印象は強くといふヒネリ、これはいさゝか的が外れて迫力の点に於て所期の目的を達し得なかつたのは残念でもあり申譯ないと思つてゐる。之より以上の大画面にかく方が効果的であつたがこれもいろ〳〵の事情で果せなかつた事は同じく申譯ない次第である。

歩哨の勇姿に感激

寺内萬治郎

【畫題】マニラを望む

昭和十七年正月二日、燃ゆるマニラを眼前に望み、トラックを下りてマンゴーの樹陰に暫くの顔ひをとる歩兵部隊勇士。大戰爭の裕ともいふべき場面。前哨兵士の特に歩哨に立つた場合、祖國日本を背負つて立つ責任と誇とを眉宇に漲らせる姿の立派さは言語に絕するものがあつた共感銘のあまり此の構圖をつくる。

忠實な描寫を意圖

高光　一也

【畫題】イナンジョンの戰

イナンジョンは鐵塔四千本からある大油田地帶である。ビルマ作戰に於て緒戰より苦戰た吾戰を重ねてゐた作間部隊は、此處に於て敵の印度への退路を遮斷し大戰果を得たのである。皇軍將兵の勞苦を思ふ時、又銃後にある遺家族の方々の爲に出來る限り、現地を忠實に寫して當時の模樣を報導しやうと試みました。畑日が少なかつた寫一寸困りました。

戦争畫制作の苦心を語る （4）

阿修羅の劫火

渡邊義知

【畫遇】キヤビテ攻撃の圖

十二月十日正午吾が海鷲が大擧してキヤビテ軍港を爆撃した、キヤビテはマニラ灣中マニラ市南方二十哩にあつてアメリカアジア艦隊の根據地であり重巡洋艦ヒューストン號を旗艦とし約四十隻の艦船が常備されてゐたといふ、この時は驅逐艦二隻潜水艦一隻特務艦一隻及コンソリテーデット哨戒艦五機がたむろしてゐた、吾が○○機の編隊この上空に現はれ四十數分にして驅逐艦、魚雷格納庫、火藥電油タンク、海軍工廠全部を大炎上せしめた、この時ニコルス飛行場にも同時刻爆撃戰闘を成し彼我艦闘機多数キヤビテにも到る、コンソリテーデットも吾海軍戦闘機の追撃を喰つてはひとたまりもなく五機全部撃墜せしめられた、風なき快晴の空には黑煙三千米突に宙し火焰は阿修羅の劫火となつて海をもこがしたといふ、ここにアメリカアジア艦隊根據地は潰滅して了つたのである。

日本畫の顔料を使用して出來るだけの實感を現出し、しかも日本畫の特徴を保有せしめて出來るろに苦心を要したのである。畏くも天覽、懸覽に浴し無上の光榮これに過ぎません、此上とも畏くも報國を誓つてゐる次第であります。

彫塑としての象徴化に努力

三輪晁勢

【主題】大東亞戰

東亞をして太然の東亞の姿態たるに、光榮ある大東亞民族たるの、明確なる自覺をもつて、赤心、赤裸々に一切を擧げて大東亞族の下に、ツチと力を合せて米英を膺懲粉碎し、以て大東亞戰を完勝しなければならぬ、これがわれわれの願ひであると同時に、作家としての私は大東亞共榮圈各民衆へ彫塑を叫ばさしめたのであります。大東亞戰美術展の内容をもつが故に、民族的性格の陰にかくれたアブノーマルな熱情など判然一貫して、眞に十億一心、同甘共苦、共存共榮、そこに少しのいゝ加減さや、打算妥協の奴隷根性など拂拭して打算、無自覺、政府的タクチクや民族的性格の陰にかくれた（記錄、諷刺、宣傳）とその大きなスケールをもつた故に敢て大東亞族を呈出した次第でありますが、その構想は、共榮圈各民族を配して

一塊とし、ガッチリと逞しく構成した大群像を呈出したかったのですが……到底時日もなく、そらかと云つて今流行りのケチな見本などいゝ氣になつて呈出してお茶を濁ごすのも嫌だし、單的に主要な内容の一部分を彫塑として象徴的にとりあつかつてみました。意あまつて表現たらないのを残念に思ひます。

大東亞戰爭美術展を觀て

四宮潤一

我々は今戰つて居る、我々一億蒼生を擧げてこの戰にもれるものはない。この明確な現實的感慨、この國家的志氣を貫ふて戰爭は繪にならぬとか、藝術を作さぬとか云ふ平和時代の概念はない筈である。

◇

勿論かゝる秋に際會して戰爭繪にあらざるものは繪にあらずなど云ふことはさし控えて貰ひ度い。併しこの國家的志氣に於ての制作活動が充分モチーフとしての制作の内から湧いて來ない群ではない、だからこれは報道邁記錄畫だからと云ふ樣な云ひわけがましいことは云へない筈である。そんなに無理して戰爭繪を畫かねばならぬ譯人は先づ一拝辭して然る可きである。

◇

大東亞戰爭美術展を觀て、私は寔に無牛彩な、誠に無感動な制作を觀ると、無理してゐるなあと思ふ。

戰因が生々て活きて充分繪畫として生彩陸離たる表現があれば、その感動が脈々として人に傳はつて來る筈である、それのない報道記錄繪なれば一片の寫眞にも及ばず又繪畫として殘す必要もない。

平和時代思想だも一なかつた戰因を戰爭は繪畫の領域にもたらした、古い戰爭繪を認め新らしい戰爭畫の不成立を云々することは出來ない。私はこの戰因を良き美術家の感動の内に本當に成立し、その想念下に充分藝術的に昇華されて一大モニユマンタルが發生しない筈がないと思ふ、又報道記錄畫が例へフラルマンタルな制作であるとしてもその感動の表現に充分藝術を作すものと思つてゐる。

又その證明の標にこの展が、彼の支拂事變顏初の事變畫に比較して見れば、自ずと大東亞戰爭畫の堅牢さにドラマチックな感動が慾悄だけで表出されて、現實感が物足らぬのである。

隨分お點を辛くすれば、お役めした仕事や、全く不生彩な制作の羅列に群眾を見出す仕事や、技を窒し、描を滿し、猶この詩明畫乃至夢物語に終つてゐる繪が大部分だと云ふことはゞへる。

（四面へつゞく）

◇

◇

（二面から）

たが結局私などこの展の收穫を先づ藤田嗣治、宮本三郎、中村硏一の三氏を擧げ、多の仕事のなにか仕足らなさを感じさせるが、小磯良平、又は猪熊弦一郎邊までとしたい。

なんと云つてもその中でも矢張り藤田の仕事が傑出してゐる。宮本三郎があの一番い〃顯材を得てあの手腕を十二分に示した繪など隨分買はれてい〃のだが、慾を云へば何かその人物群が歌でも唄い相な氣分で一寸と緊迫したあのドラマチックな感動が傳わり思い。堅牢するにドラマチックな状態が慾悄だけで表出されて、現實感が物足らぬのである。

◇

藤田が妙にひねつた人物の型でそのドラマチックなリアリテを強調する一方、その蕎麥組成に働らかしてゐる處など氏一流のグウ活かし方であるが、正に前者と蹴比してさすがと思はれる。中村硏一の緊迫した戰場の表現である。中村硏一の兵隊が手榴彈を投げる姿勢はあれでは全々駄目だと云ふ樣な專門的批判を正月某將軍から伺つたが、それは兎も角これ等も充分傑出したものとして取擧げなければなるまい。

見れ角も戰爭美術展を觀て、第一に感じたことは、洋畫家から深行のフキユルを取り上げると、案外に技術的基礎藝術乃至描寫力の未熟さを露呈すると云ふことであ

る。曰く氣の利いた繪描、ハイカ
ラな藝家と誹られた人々が意外に
根本的敎養の淺さを暴露して居る
ことである。

　　　◇

日本畫に到つては正に云ふ可き
言葉がない。その技術特質から無
理である仕事に兎も角も取組んで
行つた罪案を一應認めるとしても
一方に於て報道計錄ですからとか
技術がどうだとかことごとくに
至つて云ひわけは通らない。それ
程日本畫の技術特質が理想主義的
表現に於て低位なものであり、そ
れ程そこに藝術的自覺なり信念が
あつたら正に邪辟して自己の藝術
方向に於て奉公の誠をつくす可き
である。

　　　◇

又彼の洋畫技術本來の寫實性に
日本畫が充分に太刀打して報道
記錄畫を作す自信があつたかど
うか、私はそこに彼等の誤算が
あつたと思ふ。勿論その日本畫
技術の史的發展から考へてもよ
い想念的クリエートから別に
大いなる道があらうことは論を
またぬが、報道記錄畫が過去の

日本畫の戰爭畫の藝術性をその
儘はめて近代戰爭が描ける譯の
ものではない、併しもう一步
その技術本質を究めるならば
必ずしも多觀的描寫に於て自づ
から相對比される道があると私
は信じてみる。

材料の關係から彼の洋畫の迫眞
性、質感、量感の再現には及ふ
可くもないが、その躍動的流動
的素描性と空間性に於て、描寫
技術としての活路が充分方法論
的に成立する面がないことはな
いと私は思つてゐる。

只無反省な洋畫に追從する術
衷ではなんとも到し方はないし
又勿論古典復歸では主觀的想念に
於ける構想に於て理想畫を作すに
しかない。かと云つて過去の膜畫
の誇張表現では近代のリ
アリテは出て來ない。でこの展を
觀て日本畫が正に過去に於てその
生活から離れ、その技術機能を近
代に失して仕舞つたと斷する人さ
へ出來て來るのである。私はそう
斷じることの戰純さには懷筆に組
しない。そしてそこにもつと技術
形式の根本性から問題が考察

される機質を保留して蓋を摘く。

（終）

大東亞戰爭美術展
陸軍作戰記錄畫グラフ

二面寫真說明
(1) 中村研一「コタバル」(2) 藤田嗣治「シンガポール最後の日」(3) 田村孝之介「ビルマ・ラングーン爆擊」(4) 礒田長秋「英領ボルネオ奇襲部隊上陸」(5) 鈴木榮二郎「バタアン半島中央突破戰」

三面寫真說明
(1) 宮本三郎「山下・パーシバル兩司令官會見の圖」(2) 宮本三郎「コレヒドール附近の激戰」(3) 吉岡堅二「カリジャティ附近の爆擊」(4) 山口蓬春「香港島攻略戰鬼神の如く」(5) 栗原信「トロラク・スリムの戰」(6) 落鄉延郎「噴煙の道コレヒドール」(7) 鶴田吾郎「二月十一日プキテマ高地」(8) 向井潤吉「四月九日の記錄」(9) 淸水登之「ボルネオミリ油田地帶確保部隊の浜陷」(10) 小磯良平「カリジャティ會見圖」(11) 高光一也「ナンジョンの戰」(12) 中山巍「陣兵突破戰之圖」(13) 川端龍子「荊棘に挑む」(14) 南政善「瓜哇バンタム灣敵前上陸」(15) 飯田吉郎「神兵パレンバンに降下す」(16) 伊原宇三郎「星量のマンダレー入城とビルマ人の協力」(17) 寺内萬治郎「マニラを望む」(18) 田中佐一郎「コレヒドールきく高地」

315

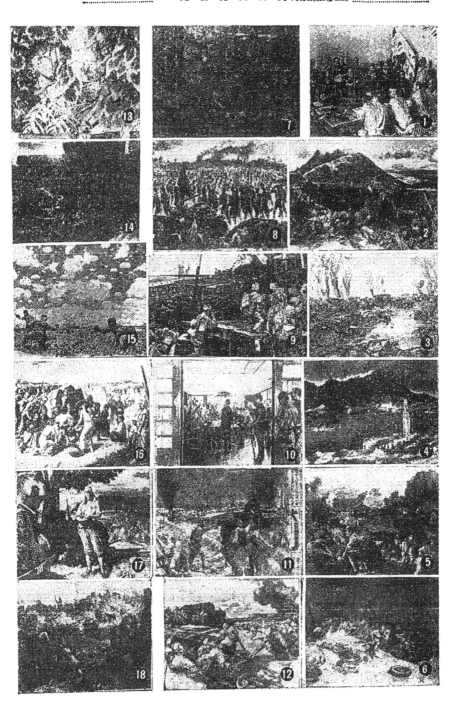

戰果に輝く彩管
＝大東亞戰爭畫 座談會＝
＝本誌グラビア參照＝

伊原、中村兩畫伯

=出席者=
藤田嗣治
山口蓬春
伊原宇三郎
中村研一
=發言順=

【記者】目下上野で開かれてゐる大東亞戰爭美術展で畏くも天覽を賜つたみなさんの御感を拜見させていただきましたが、すつかり打たれました、これは見事な日本美術の大戰果だと思ひました。それでこの大戰果を擧げられたみなさま方の苦心談などを詳しく伺ひたいと存じて、お集りを願つたわけです。まづ、あれをおかきになるときの意氣込みといふやうなところから如何でございませうか。

新しい時代の畫が誕生した

【藤田】あたしは、自分の畫が今度初めて役立つたと思つたね。いま五十七歳だけど、生まれてからいままでの畫と全くちがつてゐることから十分わかりますこれで戰爭畫のみならず、さういふふうに思ふんですよ。

【山口】さういつた氣もちは、全體の畫の中に出て來ますね。出來工合はいろいろでもその意氣込みといふものが、こんどの戰爭映畫なんかは、ホリウッドの大セットとか、大トリックを使つたものに負けづ劣らず出てゐますね。

【藤田】映畫でも最近の戰爭映畫なんかは、ホリウッドでもいゝ、今年初めて國のためになる、後世のためになるやうに今までうんと勉强して來てよかつた。……さう思つたですよ。今まで自分の畫が出來てきた。のが修業で、こんどはじめて自分の畫を一生懸命かいてたことが、こゝですつかり生きて役立つたと思つたですよ。いま日本の新しい時代の畫が出來たと思つたですよ。

【山口】同感ですね。

【藤田】洋畫壇でいへば、僕は、パリはもうローマかマドリッドみたいになると思ふんですよ。つまり昔の畫を見物に行く都になつて、パリに修業に行く必要はなくなると思ふんだ。

日本の精神で日本の繪畫が生まれるやうになつた。さういふふうに思ふんですよ。

一回の聖戰戰爭美術展のときなんかしいといつたやうな氣もち、戰爭關係の畫を一生懸命かくことが、ちよつと恥しく感じるんです。第一非常に感じるんです。實際今度の展覽會を見て今度のあの盛觀を見ると少し感慨無量なんだ。と、とも僕が上海にイの一番に行つたとき……あれは十三年の五月だつたが、上海軍から上海に集合すべしといふ公用電報が來て、あのときは用電報が來て、あのときはみな決死の勢ひで行つたんです。ところが當時のわれ[]の周圍は、まづ「便乘者」といふ畫を放つた「パノラマ描き」とかいふ畫も放つた。誰かに會ふと必ずそりふものが、ギユツと急カーブに曲つていつた。それで、日本靈域はフランスとの交通が杜絶しても、日本の國産の材料を使ひ、今度の出品全部が、今

には、もう少し日を借してくれないと困りますが、内容的にいへば、急カーブになつてゆく。そんな感銘を、今度の展覽會で受けたと思ひます。

【中村】僕は、作戰記錄畫といふのは、イの一番のゝさきからやつてるけれども、今度の展覽會を見て……

【伊原】精神力といふ點は

ここに日本美術が生まれて東京が藝壇文化の中心になつたと思ひます。

伊原さん、どうです。

【伊原】精神力といふ點は實際今度の展覽會を見て非常に感じるんです。第一

「御苦労さま」といつて、ニヤリと笑はれた。さういふところに當時のインテリの懷相が、非常にはつきり出てゐたわけだね。しかし、僕らはさつき今日あることの見通しをはつきりもつた。それで非常に誇らしい感じをもつとともに、今度、みんなが一生懸命やつたのをなんといふか、不可思議な感じで……非常に腹立しいやうな……。

【山口】あゝ、それは、わかる。

【中村】だから、今度かく時にも、私個人としては、さういふにさはるやうなことから内心非常に爆發するものをもつたわけです。

【山口】だから、非常に意氣込みもちがふわけですね。

【中村】一言にしていへばこの野郎ッといふ氣があつて描いたわけだ。

【記者】では次に、苦心談を一つお願ひします。

【藤田】日本魂の苦心からお始めなさい。

「コ……」

戦争の場面を活寫する苦心

【山口】それちや遠慮なく申しますがね。戦争の繪といふものは、日本魂でも昔からないことはない。例へば平治合戦の繪卷物、或は蒙古襲來の繪卷物なんていふものもありまして、戦争の凄愴な場面をかいてはゐるんですけれども、それは時間的にはずつとあとから、その當時を物語り的に回想して、作者の自分がういふふうに愚ふといふふうな意想をかいたものだらうと思ふんです。それがたまたま今日から見て、相當よくかけてるとか、質によく出來てるとかいふことになるんですけれども、日本魂としては今度の邃蘭の匂ひのしてゐる場面に行つて、さういふことになつたのは初めてでご|ざいますけれども、さういふことになつたのは初めてで、日本開闢以來のことだと思ひます。そこで直面した日本魂家は全く従來の日本魂の氣もちと描法ではこれをどういふふうに扱つて|いいか、實際、大きな金城鐵壁に出會つたやうなもので、なかなか簡單に説明することは出來ないと思ふんです。しかし、今度見まして、日本魂の全部が一生懸命に描いてるといふこととなつたのは初めてだけれども、今度は戦争魂として、兵士が戦争してるといふ氣もちとしてわかるんだ。

【中村】昔は靜物、例へば矢軍草なり、ダリアなり、バラなりにとだけはつてゐたけれども、今度は戦争魂があつた。その氣もちは、かういふふうに長期戦になつて、總力戦になる

【伊原】それは全くさう思ひますね。

ちがあふれてゐると思ひます。批評としては、西洋魂が出來た。乃至さういふ煮込み野が開けたことが、戦爭魂をかいたところから出てきし、そんなことはないと僕は思ふんです。これが一つの方向ちやないかしらんと思ふ。これはあとの批判として、それを批評があるかも知れません。が、それはあとの批判として、これを最初の捨石としてゆくことに苦心することのはうが、日本魂魂將來のためだらう、私はさう思ひます。西洋魂のはうは私はわかりませんが、いまから十年、二十年前でも三十年でも戦争の繪をかいて、あるだけの力を出さうといふんだね。

【山口】戦争がこんなに人を進歩させたんですね。

【藤田】さう。日本は背水の陣を布いた。そこで初めて新しい日本繪畫が生まれた。あるだけの力を出さうといふんだね。そこが戰爭にとつて大切なことで、この大戰を拜見したところでは、戰爭でも物が停滯したりしないで、反對に興る原因だと思ふね。

【山口】私どももさう思ひますね。

に兩手をひろげて取つ組んが長かつたから、それをすつかり投げ捨てて、百八十度の轉回をしなきやならん、さ……といふ考へたら分らないね。しかし、そんなことはないと僕は思ふんです。つまり、今まで花ばかりかいてゐた人が、もう花なんかをかいちやいけない、さういふことはないと思ふんです。この戰爭は是が非でも勝たなきやいけない。さうなると、お役に立ち得る、僕らだけのもつてる文化能力、それをお役に立てるといふ意味で、なにも今までの仕事を永久に捨てなきやならんとは、私は思つてないんです。それ魂家を一種の恐怖症にとらはれてゐた人があるやうに思ふんです。

【山口】戦争といふものが戦つてるといふだけだ……軍が戦つてるといふのが……さういふ時代ならば、戰爭魂といふものが別に考へられたかも知れませんけれども、かういふふうに長期戰になつて、總力戰になる

ところで全部が戰爭してるんですね。さうすると、戰爭畫といふものの範圍もこれからかなり擴大してゆくわけですね。

【伊原】花とか美人蜜が得意な人は、それをかいておれば…。

【中村】今度の戰爭で僕の感じることは、藝家自身の心眼の開けたことだナ。さういつたものに戰爭畫と戰爭との結びつく點を見出したいんだ。また見出してると思ふ。少くともあそこに戰爭畫を出してる人はね。僕は俺のくだらん畫でも、その戰ひを闘つた部隊の故郷に持つていつて凱觀をしたならば、幾萬の、或ひは幾十萬の、倅をお國に捧げてる踊さん姿さんが、わが兄の死んだ戰場はこゝか、といつて涙を流して、更に勇氣百倍するかも知れない。さういふお役に立ち得ると思へば、おろそかな氣もちではもう少し大きない仕事を、い若い人に委して、俺に賴まれても、さういふのはね。われわれは相當自重しながら仕事をせにやならんと、ひそかに思つとるんです。

【記者】戰爭中にこれだけ

【藤田】幾十萬ちやないんだ。去年の聖戰號の靈でも、二百萬以上の人が見てるでせう。しかも後世に遺るんだから、何億の人が見る譯を僕たちは今かいてるんだ。今までのやうに蒐集のコレクションに入るとか金持ちの慾望を滿足させるための畫ぢやないんですよ。あたしたちの今の仕事はねこれはその作家ばかりの光榮でなくて、日本畫壇の光榮だと僕は思ふナ。その意味でも、若い人がもつと伸びるべきですね。

【藤田】今の時代はグングン頭を出せる時代なんだ。出る人は出る。落ちる人は落ちる。非常に面白い時代とは、事實あたしは見てきたんだけど、あゝにさうですよ。えゝ、その點で僕は日本こそ世界の盟主になる一大偉業を擔てる國だと思ひますよ。

【中村】この前の世界大戰では、勝つたフランスだつて、敗けたドイツだつて、偉大な美術なんか遺らなかつた。しかるに日本だけがやつぱり世界的の盟家だ。さういふ人が逡然せずに真ツ向から飛込んだことが非常に確かにさうですよ。

法隆寺の壁畫、四敵するやうな、國質的な大美術を遺して、大東亞の盟主たる日本の貫祿を備へる、さういふ名畫を描かなけりやならない。だからネ、たいへんな責任感をもつて、全心全力を盡しても足りないくらゐな氣もちで僕たちは今度やり出したんですよ。それで僕は二箇月間、ほかの仕事はまるで斷つたですよ。しかるに日本だけが機運にあるんです。われわれは相當自重しながら仕事をせにやならんと、ひそかに思つとるんです。

【記者】戰爭中にこれだけ

わが國畫壇の限りなき光榮

【藤田】さう。さうして藤田といへば世界的の人物だし、山口といへば日本畫の、さういふ人物だ。それを敢然と飛込んし、山口といへば日本畫の、やつぱり世界的の盟家だ。さういふ人が逡然せずに真ツ向から飛込んだことが非常に稱讚するナ。

【山口】藤田さんの場合に四敵すべき戰爭畫に敗ける、さういふことを僕は非常に稱讚するナ。

【中村】君の場合だつてさ。

【山口】いや、あんまり〇〇だと、白い馬に乘るとか、

【中村】ほんとにさうだ。僕はつくづくそれを感じるナ。

【藤田】第一次歐洲大戰の時には、決してとれだけのことはなかつたですよ。今度の戰爭で日本がやつたほどないですよ。もし戰爭畫のまづいのをかいたら、ああ藤田もボロを出した、といはれて、藤田自身がダメに

例がありますか。

かつた。これは前線の兵士がトーチカに飛込んでゆくだけの勇氣がなければやりやすい戰爭畫なんか、かかないでもいいわけなんですからね。

【中村】さうなんだ。

世界的に有名な藤田さんはもしボロを出すかも知れない戰爭畫なんか、かかないでもいいわけなんですからね。

【中村】さうなんだ。

傳統を生かして近代戰描寫

【藤田】それは俺には理由があるんだ。日本には洋畫で戰爭畫の傑作はないんですよ。東城鉦太郎は三笠艦上の靈をかかれたけど、あゝよく畫をかかれたけど、しかし畫としての値打は僕はまだ疑問だと思ふ。スのナポレオン時代の戰爭畫、ああいふものが日本にはない、といふことを僕はここで描くべき戰爭畫を僕も四敵すべき戰爭畫に敗けても描き上げなけりや、日本が歐米の戰爭畫に敗けるわけになる、さう強く考へた。そこで苦心談になるわけども、あの時代の戰爭畫

【山口】いや、あんまり〇〇だと、白い馬に乘るとか、

赤い斑を立てるとか、雲がかいてみようか、といふやうに刺戟したゞけでも光榮に思ひます。

代戰はさらにできたんです。職やかにできたんです。近なかもフラージュして見えないやうに、見えないやうにと、兵器も軍人もやつてゐる。色が非常に制限されてるでせう。そこが僕たちの一番苦しかったところですよ。その靄、今度の山口君の靄は、群靑と緑靑を使つて、つまり日本の古來の一番きれいな色で、日本の戰争靄を山口君が今度初めて見せてくれたんですよ。今までは胡粉の線描きのやうなものが多かったでせう、それを今度再び日本の傳統を生かして、新しい日本靄が生れたんだ。そこで僕が來年は日本靄で戰争靄をかきたいといふ希望をもってるんですけど……

【山口】いや、どうも……

【藤田】私はいま藤田さんの仰しやつたことは過分なことと思ひますが、隣村さ……

【藤田】去年成功したから、それを簡單に抜かれることに、僕は相當の慣慨を抱くナ。

【山口】だけども、百鬼言いつて開かせるより、今度のあなたの「コタベル」を見たら、よく分つただらう、それでいゝんだよ。

【藤田】あの迫力のある靄は、實に傑作ですよ。

【中村】さつきの御返禮かナ。

【山口】ほんとに傑作だよ。

【中村】だけれど、君、僕は昭南でコタベルを……といはれたときは弱つたよ。

【山口】さうさ。だからそれだけ答案が……

乘らずに飛行機は描けない

【中村】昭南から汽車で三晩四日かかつて齎いてみた。

【中村】はんとにさうだ。その中であれだけの仕事をしてるといふことに、多大な敬意を表するんです。例へば落下傘部隊の降下だけでも飛行機が描けるものぢやないよ。そんな簡單なものぢやないですよ。

【山口】大コンクールですね。

【藤田】しかも題題を選んだのは軍なんだ。

【中村】だけれど、百鬼言繪畫的効果が非常にあるやうに思はれる。またコタベル敵前上陸なんていふのは非常に効果のなささうに思はれる。しかし、効果があるか、ないかは、答案であると思ふんです。自分もかいてをりますから、答案を自分で探點することはできませんけれども、そこらに私はよけい反動的にいいものがあったのがあった。さう思ひますが、どうです。

【中村】さうさ。しかも公募で、これだけ答案が……

【山口】さうさ。しかも公募で入選してるものにも。

殉なんだ。

【藤田】しかも夜の景色だしね。

【中村】さう。味方からかけば前はまつ暗だから何にもない。味方を前からかけば海ばつかり……

【山口】それは伊原さんの場合だつて、ずゐぶんひどかつたでせう。

【伊原】かねて悪いとは聞いて覚悟はしてゐたけど、あんなに悪いとは思はなかつた。

【伊原】ビルマ作戦は追撃戦で、敵將との會見とか、女を大會戦といふやうな派手な場面がないんです。ほかの感狀部隊の活躍なんていふのは、もう都當てられてるんだな。もう聖像はまれしかないといふんだよ。いろいろ話を聽いてるうちに、マンダレー入城なんかがいい。それにはビルマ人の協力といふもの。この原住民の協力といふのは、マレーとかジャワとかフイリッピンとか、さういふ所とビルマとでは、非常に性質が違つてる。ビルマ人はほんたうに命を懸けて皇軍に協力したんですよ。これがビルマ作戦の大きな特徴なんだと思つたんです。

【中村】お月さまだとか獅子の額みたいなものになるし……

【山口】誰が考へたつてエハガキ屋の額みたいなものになるし……

【藤田】僕が偶然づつまへたのは、昭南島の恐地で、そこで光りの射してるのがあつたでせう。ところが報なんていふものを見ても分らんものだ。

【藤田】さう。だから責任が重いんだ。

【中村】そこで初めて畫家が

（笑聲）

何回もあるんだから、さういふ天候の變化をかいたんだ。あれは偶然の拾ひものであるだけ。しかも、それは私のやうな作家がかからなかつたかも

はばかにはなし、僕は大丈夫矢れてすよ、さうい……

國亙和解のつもりであれとか、いたんですよ。ところが、きのふけふの新聞を見ると

【山口】木村荘八がうまいことを習つてましたよ。宮ふことが強く叫ばれてる。その呼びかけが俺が一番先にやつたやうな氣がして非常に嬉しかつたよ。

【山口】あの左から光りが射してる。あれは覺に迫つて來なるだらう。さういふんです。人に迫つてくるものがありますよ。

畫家の想像力が一番大切だ

【中村】戦争といふものを畫にしようと思つても、現も、この通りなした人に訊くになると思ふナ、將來。

【藤田】さう。だから責任が重いんだ。俺たちは

【中村】そこで初めて畫家の今まで三千年四十年のことす。例へば海戦なんかの知識を持つてらねばダメ見ないものといへども、そ皆さん御承知のが一つか二つあるだけ。しかも、それその海戦をやつた軍艦がるわけでもなきや、やつた飛行機がゐるわけでもな

ードで逃げたといはれればに面白いところがあると思ふ。

【山口】木村荘八がうまいことを習つてましたよ。宮がモノをかくのは苦勞ぢやない。さういふ新しいものでね、それも三年間やつて、もう憶えちやないといふのは、今までやつて來たからでね、これから若い人がやらうとしても風景ばかりで兵隊がかけないとか、職場に咲いてる花がかけないとか、そんなことぢや立派な戦争畫はできないですよ。勉強しないでいきなり戦争畫はかけないんだ。

【山口】ほんたうに素養がモノをいふんだよ。

【中村】しかもポーズをとつてもらつて、そのポーズだけぢや何にもならない。例へば寫眞によつてかいた戦争畫は、われ

はかにはなし、僕は大丈夫矢れてすよ、さうい……

【藤田】僕の場合は、今までに人體なら男でも女でも六千人からのものをかいてるからね、人體をかくのは苦勞ぢやない。困るのは兵器とか軍服とか、さういふものでね、それも困難で、困難で、困難で……

【藤田】僕の眞珠灣。

寫眞で描いた戦争畫は判る

神力の問題ですね。

【藤田】僕の場合は、今までに人體なら男でも女でも六千人からのものをかいてるからね、人體をかくのは苦勞ぢやない。困るのは兵器とか軍服とか、さういふものでね、それも三年間やつて、もう憶えちやつた。だから、さほど困難でもない。だけど、困難で、困難で……

われはすぐ判る。

【山口】それも判る。

【中村】いかに巧妙にかいてくれてネ、しかも「伏せ」のポーズをとるにしても、たゞ伏すんぢやない。向ふからタツタツと駈けて來て、バタッと倒れて、そのまゝの姿で動かないでるからだ。瞬間の運動を捉へなきやダメなんだ。寫眞は一見正確な如くして甚だ不正確であり、なんのモノも雲はん。戰爭畫はどこまでも想像力と、モデルからくる感でいくよりしやうがない。さういふ憂い姿をかゝなきやならない。さういふことを僕は非常に感じたネ。

【藤田】兵隊をかく場合には、演習をかいちやダメなんだ。戰場では榮養不足になり、睡眠不足になつてる疲勞してたゞ精神だけで生きてる、さういふ兵隊をかゝなきやならない。

【中村】さういふ表情はやつぱりほんたに砲彈彈雨の下をくゞつて來た兵隊でないとできないんだ。後方で守備してる兵隊とは違ひますね。

【藤田】僕の場合は實によい兵隊さんがポーズをとつてくれた。齢を延ばして、チャンとその時の様子をしてくれた。

【中村】さうだ、あの兵隊さんは痩かつたね。あぶら汗をダラダラ流してやつてくれたからね。

【藤田】ちつとも苦しくありません。どうか、いゝ姿をかいてください、死んだ戰友たちのために……。さういふんですよ。凄いコンクリートの上へバタッと倒れて――よくやつてくれたよ。

鐵砲が震へ油汗がジリジリ

【中村】持つた鐵砲がブルブル震へてるんだ。あぶら汗をジリジリ流してる。

【伊原】兵隊さんの勞苦といふのは、ほんたうに竽て見識ですよ。そして、さ……

【伊原】マンダレーへ入城した部隊は、タイ國境から青森から下關までの距離を歩いてるんです。途中が山岳地帯であり、ジャングルであり、マンダレーへ入つて洋服を見たら、六十何箇所も破れてゐたといふんです。しかも、片足は地下足袋で片足は支那兵の靴を拾つて穿いた。さういふ有樣で、世界一の泥ンコ部隊といはれたんです。その入城のときにビルマの女の人が正装して來たといふので、その泥ンコ部隊正装の女をかきたいと思つたんですけれども當局の考へとしては、獨伊への戰伊蘭をもつて行くといふのが伊蘭を外國人に見せるので、泥んこになつてみたいな兵隊を外國人に見せるもどりかと思ひまして、最初の豫定よりも少しきれいにしたんです。

【山口】非常に汚いけれど崇高なものですね。

【藤田】崇高ないですね。

【藤田】それにまだまだ描いてない記録がたくさんあります。張鼓峰の事件にしても、通州事件、徐州攻略にしても、描かなきやならないのがあぶんたくさんある。僕なんか特にダンドンとドイツ實地を調べてるんです。

【中村】海軍は毎日のやうに戰果を擧げてる。あれもみんな記録にしなきやならないんだ。

【藤田】一生かかつても描ききれないだけの題目があるね。

【山口】終ひには凱旋式の畳まで描かなきやいけないんですよ。

【藤田】それもすべて御稜威の御力が地球の大牛に……せられてるからで、皇軍の將兵がかくまで愚戰激鬪された賜りで、それによつて今度の繪畫が出來た。將來とも大いにわれわれは鉛の代りに筆をとつて御奉公したい。さういふお気もちです。

【記者】結構なお話をどう……

大東亞戰爭 美術展覽會

特輯（一）

陸軍省情報部貸下

- ❶ ビルマ・ラングーン爆撃　　田村孝之介
- ㋥ 香港島攻略戰圖　　山口蓬春
- ❸ シンガポール最後の日　　藤田嗣治
- ㊁ カリジヤテイ兩方の爆撃　　吉岡堅二
- ❺ バタビヤ沖海戰　　石川滋彦
- ❻ カリジヤテイ會見圖　　小磯良平
- ❼ ﾒﾅｯｸﾊﾟﾝﾀﾑ灣敵前上陸　　鶴田吾郎

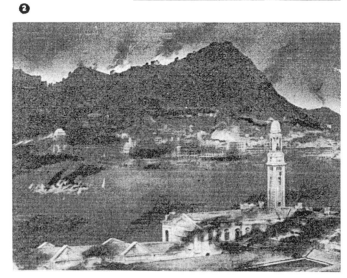

大東亞戰爭美術展覽會 特輯(二)

① マレー沖海戰　　　　　　　　　海軍省貸下　中村 研一
② 四月九日の記錄　　　　　　　　　向井 潤吉
③ 砲煙の道コレヒドール　　　　　　　　　鶴照弦一郎
④ マニラを望む　　　　　　　　　　寺内萬治郎
⑤ 神兵パレンバンに降下す　　　　　　　　　　　　　　　　　鶴田 吾郎
⑥ クラークフイールド攻撃　　　　　　　　　佐藤 敬
⑦ 英略函徒の「シンガポール」軍港　　　　　　　　矢澤 弦月

①

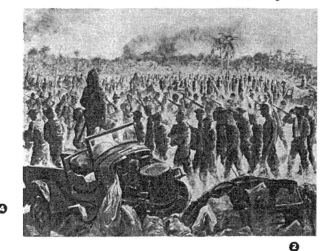

②

④

⑤

③

大東亞戰爭美術展覽會 特輯三

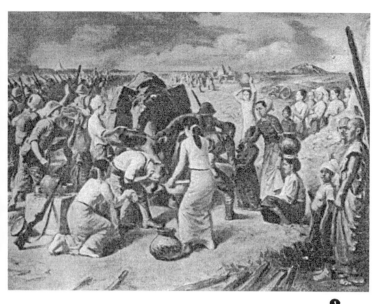

下條正雄筆

● 皇軍のマンダレー入城とビルマ人の悦び
● バリ島沖海戰
● グアム島占領
● ニコルソン海浜の激戰
● 列 並 に 集 む
● コレヒドール「きく」高地
● ジ ヤ ワ 沖 海 戰
● トラク・スリムの戰

三 國 幸 久
江 崎 孝 坪
宮 本 三 郎
向 井 潤 吉
田 中 佐 一 郎
有 岡 一 郎
栗 原 信

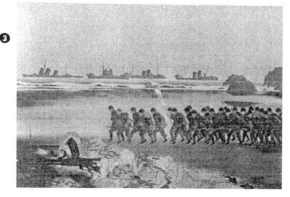

寫實への志向

―現代洋畫壇の歸趨―

尾川　多計

一

日本の洋畫傳統といふことが近頃しきりと言はれてゐる。口で言はれてゐるだけでなく、それに關連をもつた幾つかの著書が世に出て、明治・大正期の日本洋畫といふものが色々な角度から研究され出してゐる。また一方では西歐の古典に對する關心が非常に昂まつてきてをり、印象派前期からルネサンス繪畫に至る間の研究熱が現代洋畫壇を全面的に覆うてゐる。

このことは、解釋の仕方でどういふ風にもとれるだらうが、僕はこれを日本洋畫壇にやうやく訪れた反省期の端的な現はれだとみてゐる。即ち半世紀に亙る日本洋畫界の起伏をもう一度辿ることは、西歐の繪畫傳統がどの邊から如何なる形で受けつがれ、その移植が日本の風土に適合して根を下ろした部分はどことどこの部分であるか、また根を下ろさずに立枯れた部分はなにが原因だつたかを知らうとする内部的反省とみられるであらうし、印象派前期からもう一歩さかのぼつてルネサンスを追求しようとするのは、日本洋畫の傳統といはれるものの實體が、專ら印象派以後の移植であつて、その後にいたつては文字通りめぐるましく變轉する諸傾向の盲迎に過ぎなかつたといふことを、第二次世界大戰といふきびしい現實をひとつの契機として知らされたこの國の洋畫壇が、まづ西歐の繪畫の源流を見さだめることの必要を痛感したからに他ならぬと思ふ。

フランス戰敗の現實は、彼國に太く根を張つてゐる藝術に何程の本質的變化も與へ得なかつたらうといふことは信じられるが、この國洋畫壇にひびいた影響を、そのことによつて過小に評價することは明らかに誤りである。いふま

でもなくフランスの繪畫は長い間の文化の累積を經、正し
く血脈をひいた繪畫傳統であり、日本の油彩畫は近世にな
つて移入され、變則的にそして甚だ氣短かに變轉してきた
繪畫技法の、僅か半世紀の傳習に過ぎないからである。

では、日本洋畫にフランス敗戰がどのやうに作用したか
といへば、まづ第一に感覺主義への不信といふことを言ひ
度い。一時はこの國でも盛んだつた超現實派、抽象派的繪
畫をすべて感覺主義の藝術であるとすることには多くの異
論があるだらうか、さうした前衛繪畫の逼塞といふ事實も、
感覺主義への不信のひとつの派生的の現はれと言へないこと
はなからう。超現實派、抽象派を特に取上げなくとも、近
代フランス繪畫といふものには、新たな歐洲の動亂を前に
した數年特に感覺主義的であつたから、感覺主義への不信
は、そのまゝフランス的教養に向けられた批判的な眼とみ
ることも出來よう。

抽象的な表現から具象の表現へ、超現實的描寫から現實、
的描寫へ——このひとつの轉換を直接的に早めたもうひと
つの大きな現實がある。それは日支事變の進展であり、南
方作戰であり、最後に大東亞戰爭の勃發である。

もはやそれは藝術の效用性とか、役立つ繪畫の藝術性と
かいふ問題ではなく、現實に作家が國家目的完遂のための

ならなくなつた、これこそまさにきびしい現實への直面な
のである。洗練された感覺、肌理のこまかいサンチマン、
それらは戰爭といふ人類の大事件の前には存在しない。求
められるのは、制作のエネルギーとたくましい描寫力でな
ければならない。

現代洋畫壇は、その是非は兎も角として、從軍畫に鼓吹
されつゝひとつの道をたどりはじめてゐる。それは古典主
義、浪曼主義でなく、自然主義ではむろんない。寫實主
——これこそ日本洋畫が明確に方向づけられようとしてゐ
る道である。

二

いさゝか獨斷のきらひがあるかも知れないが、以上述べ
たやうな、現代洋畫の方向づけから出發して、今度は具體
的に洋畫壇の推進力となつて中堅作家を登場させて、編輯
者から課せられた僕の分擔を果さうと思ふ。

まづ從軍した作家から論評してゆくことにするが、順序
としては、今年の二科に田村孝之介どもに從軍スケッチ
を出品して好評だつた宮本三郎と新制作派に同じく南方素
描を出した小磯良平を取上げてみようと思ふ。

應じて署いたことがあるので、その部分的引用を許して貰つて、その後のふたりの藝術的發展をみようと思ふ。

宮本三郎に於ては、その結論としてこう書いてゐる。

――そこで僕は敢ていふのだが、挿繪畫家としてでない宮本が今後藝術的な發展をするためには、大いなる英斷を以て再出發を企圖すべきである。再出發とはいつても、これは逆もどりでは決してなく、今まで築き上げた知的財産を足場にして角度の轉換をはかるのである。卽ち宮本にとつての再出發第一步は、生活感情の分裂を意味する二重生活の清算がそれである。

例へば、彼が或雜誌の依賴をうけて、勤勞女性の職場をスケッチする場合、恐らく彼はそれらの現實生活の中に幾つかのモティフを見出す筈であるが、彼の二重生活意識は、自分で張りめぐらした藝術的境界線の向ふ側にあるものを藝術的制作に取入れることを拒むのである。したがつて、前にも書いたやうに、彼のタブロオとして描くものは、それがたとひ日常生活的なモティフによつたものでも、われわれの目には趣味的な要素しか感じられないのだ。なぜならば、彼の現實的なものへの描寫慾は、二つに分裂した生活の一方で形を變へて十分滿されてゐるからである。

そのま〻二科制作にまで昇華させる努力をしないのであらうか。そしてまた、何故彼はジャーナリズムの嗜好を二科制作の藝術的高さにまで引上げる努力をしないのであらうか。僕はそれらの努力による彼自身の藝術的境界線の清算こそ、宮本三郎の輝かしい將來を約束する大きな要素であることを信じて疑はない。（部分的訂正あり）

さて、現在の宮本はどうであるか。挿繪畫家の生活を、渡歐といふ最も妥當な生活中斷によつて鮮かに清算した彼は、彼には是非共必要だつた西歐古典を短い期間中に兎も角も身に着けて歸つた。歸朝後の彼は作戰記錄畫制作のため大陸を一巡し、今また南方に從軍する機會を得た。これは彼にとつて非常な收穫でなければならない。挿繪といふ大きな陷穽から這ひ上り、安井曾太郎の技法的追從から脫し、藤田嗣治の素描力に古典的賦彩を加へて、銳意自分の世界をつくり上げようとしてゐる彼にとつて、戰爭畫はまさに打つてつけの相手であり、勉強の對象である。彼が日本のドラクロァとなり得るかどうかは、今後の精進如何にかゝるが、將來二科を背負つて立つべき者は彼をおいて他にない。好漢幸ひに自重せよ！――と言ひ度い。

小磯良平論の終りには次のやうに書いた。

――彼はこの「人々」（註、新制作派出品の大作）の制作において三つの飛躍をしてゐる。第一は小市民的なサロンから街頭へのモティフの轉換であり、第二は女性を主體とした個の描寫から男性を主體とした群の描寫への作畫對象の發展であり、第三は主題を持たうとする意志のあらはれである。

これを結果的にみれば、第一と第二の飛躍は形式的なものであるだけに、さほどの破綻を示さなかつたやうに思はれるが、第三の主題といふ問題とむすびつけた場合、この作品は完全な失敗といはないはなければならない。なぜならば、個が作畫の對象であればなんら問題はないのであるが、群を扱ふ場合には描かれた人間と人間との有機的な結合、卽ち綜合的な組織が當然要求されるのである。この綜合的な組織を無視して群は描き得ないし、また、部分的の描寫に於ては巧みに描き得たにしても、藝術的には價値の低いものである。

小磯の「人々」は、部分的に多くのすぐれた要素を持ちながら、最も重要な、人と人との有機的な結びつきの中核となるべき思想的内容を持ち得なかつたといふ點で、藝術的には甚だ價値低い作品となつたのである。

べき性質のものではない。なぜならば、この試みによつて彼は形式主義の動脈硬化から一應まぬがれ得たからである。彼の次になすべきことは、この「人々」を契機とした藝術的飛躍に内容を盛り込むことである。内容とは、彼が旣に把持してゐる强力な武器、卽ちアカデミックな描寫力を十二分に生かし得るやうな、時代に對する鋭い洞察力と、そして奥行と無限のひろがりを持つた生活感情にほかならない。（部分的訂正あり）

その後の小磯の藝術的展開はどうであつたか。ぬくぬくとした小市民的な生活環境の描寫から街頭へ轉換された筈の彼のモティフは、再び女性の個の描寫に還つた。しかしそれは從來彼が描いてきた女性とちがつて、彼女達になにかしら生活の匂ひをもたせようと努力し出してゐる。ローレク風な翳のある女性、ドガに鼓吹された踊子、或ひは裁縫師などをその後の彼は描いてゐる。

そのやうにして、平面的な作品に或る程度の立體性を持たせようとする彼の努力はしばらくつづけられたが、しかし彼は宮本、田村等との大陸從軍によつて、ひとつの大きな主題を與へられた。「戰爭」といふ大きな主題がそれである。「人々」によつて試みられた群の描寫は主題が忘れられたために失敗に終つたが、「戰爭」といふ大き過

従軍の作家としては、以上の宮本・小磯のほかに藤田嗣治・猪熊弦一郎・荻須高徳の三人がゐる（編輯部より論評を命ぜられた作家のうち）が、猪熊・荻須のふたりは戰爭畫といふものから緣遠いので、まづ藤田から書いてゆくことにしよう。

藤田はノモンハン戰鬪を描いた聖戰美術展の制作によつて、よく言へば戰爭畫家としての地步をかためた。彼はあの制作を前後として、普通の展覽會制作などは無意味過ぎて全然興味がないといふやうなことを公言してゐるさうだが、恐らくそれは彼の正直な氣持であらう。

忌憚なく言つて藤田には思想が無い。軍人の血をひいた好戰性が事變以來目覺めてきたやうだが、それとてもどこまで肉體的な裏づけをもつてゐるかは疑問であらう。彼の好戰性は民族的自覺とか、日本精神の明確な把握とかから出發してゐるものではなくて、一種の傍觀者的な傾向を多分に持つてゐる。客觀的立場に立つてものの本質を見極めようとするのではなく、惡く言へば彌次馬的共感から出發した好戰性である。

だからして、彼の描いた戰鬪圖は或る種の實感を捉へ得てゐながら、肝腎の人間性から逸脫してゐる。冷徹といふ

彼はもはや、自分の生活の幅のせまさ奧行の足りなさを顧慮する必要が無くなつた。「戰爭」のもつ複雑な表情を、色々の角度から克明に寫すことで、彼の仕事は立派にひとつの價値を持ちうることになつた。彼は彼のアカデミックな寫實技法を最大限に活用すればよいことになつた。

大東亞戰爭になつて南方に再び從軍した彼が、どのやうに新たな戰爭を理解し、何を見何を感じて還つたかは知る由もないが、恐らく彼の視界は大陸從軍の時よりはるかに擴がつたことだらう。生活經驗がそのやうに漸次豐富になつてゆくことは、小磯にとつて非常に重要なことである。

僕は小磯の今まで描いた戰爭畫を「兵士と馬のゐる風景」の非常に巧みなものとして以上評價し得ないが、戰爭畫のジャンルから考へると、彼はもはや無くてはならぬ主要な作家である。

彼の藝術的成長が戰爭畫の制作によつてどこまで果されるかは疑問だが、われわれの期待はむしろ、戰爭畫制作のための基底ともいふべき生活經驗の累積によつて、彼に今まで無かつたところの思索の深さと幅が出てくることにある。その意味では、戰爭畫時代以後の彼の仕事こそ本當の藝術だと言へるかも知れない。

のではなくて、強ひていへば非人間的にただ冷い。これは彼が「描く熟練工」であつて本當の藝術家でないひとつの證左とも言へるであらう。

このことは戰爭はどういふ立場から描かれるべきかといふ戰爭畫の本質と考へ合せると甚だ興味のある問題である。否定的な面はこの際問題外としても、戰爭畫とは單に戰鬪情況の記録でいゝのか、或ひは觀者に敵愾の氣持を抱かせるやうな、いはゆる宣傳・煽動の要素を必要とするのか、或ひはまたドラクロアの如くに、戰爭に人間感情のもつとも集約された「劇的な美」をみるべきなのか、もう一歩を進めて「生と死」といつたやうな哲學的な啓示をも求めるか――。

しかし、現在まで描かれてきた戰爭畫に關する限り、殘念ながらそのやうな本質的な問題にふれる必要は實際問題として無いのである。戰鬪情況の記録としては作家の個性が邪魔して不正確であり、作者の心底に明確強固な思想も、湧立つやうな激しい感情も無いくせに、なにかしら畫面に戰鬪記録以上の意味をもたせようとするから、ますますどつちつかずの作り物になつてしまふのである。

藤田の場合甚だいゝことは、彼が技術家としての自分の「腕」だけにたよつてゐる點である。聖戰美術展の記録大

とか内容ある戰爭畫を作らうとしてゐる間に、藤田はさつさと二枚でも三枚でもの大作を處理してゆく。彼は最初から戰爭畫に何かの意味を持たせようなどとは考へてゐないのである。これは前にも書いたやうに、彼に思索の生活が無いといふこと、即ち思想を持たないためではあるが、また一方から考へると、傍觀者的な好戰性が彼の戰爭畫の基底となつてゐるため、結果的には他の作家の場合よりもはるかに「戰爭」といふ現實を身に附けてゐるとも言へる。それは丁度國民學校の初年級の子供たちが、「戰爭」に全幅の親愛感を抱いてゐるやうに、藤田は戰爭そのものに無條件な共感をもつてゐる。幼稚といへば幼稚だし單純といへばこれほどの單純さは無いが、僕はこの幼稚さと單純さが、この時代にもとめられてゐる戰爭畫の制作には絶對必要なのではないかと思ふ。

さういふといかにも逆説的な物の言ひ方のやうだが、藤田の強味は結局するところ「懷疑なき精神」にあるのだといふことを僕は言ひ度かつたのである。例へば、記録畫の制作にあたつた他の作家が、或る者は、與へられた戰鬪の場面に人間の悲劇を、或る者は悲愴なロマンを盛り込まうと試みるが、藤田はそれらの人びととの不可能に近い努力を尻目に、實に淡々と平明に描き上げる。このことは、藤田

と僕は思ふ。

ではそれを制作の結果からみたらどうかといへば、藤田は平明に描き乍らその平明さが或る種の實感をもつてゐて、むしろ他の作家の力み返つた作品が、反對に芝居氣たつぷりの作り物に終つた感がある。結果的にはまさしく逆の效果である。

さういふ見方からいつて、藤田は今の時代が求める戰鬪の記録者として最適だといへるだらう。他の作家たちが、自分が戰爭畫を描くのは時勢が時勢だからで藝術家一生の仕事だと思つて打込んでゐるわけでは無いぞ――といふやうなポーズを示さずにゐられぬほど、なにか氣持に割り切れないものを持ちながら、戰爭畫の依囑を受ければ、自信の有る無しに拘らず躊躇なく引受けるといふ御都合主義を恥としないのに對して、藤田が單純素朴な出發からにしても、他から強ひられたものでない全面的肯定で戰爭畫を描き、月並みの展覽會制作などは興味がないと公言して憚らないといふ態度は、それはそれとして立派なものだと言へる。もちろん描かれた作品の藝術性の問題は別としての話ではあるが。（未完）

軍事美術第一回研究會 （一）

旗幟の如く本社主催の下に第一回軍事美術研究會は、昨年十二月廿三日銀座明治製菓樓上に開かれたが、出席者は起つて各自の忌憚なき意見を開陳、本研究會の組織と頒展を要望するところあった。即ち或る者は民族美術を提唱し、或る者は個人的名譽心を棄てゝ國家、或る者はこの際國家的、文化的目的を誤らない質のある立派な成果を示さなければならないと説き、或る主張を語つてをり、「戰爭第二年を迎へて顧慮すべきものがあった、それらの要旨は次の如くである

國家、民族の作品を後世に遺せ

高田力藏

只今の佐久間さんのお話は大變結構だと思ひますし、全く贊成する者であります。だが私は軍事美術といふものを、軍に戰爭關先から傳承された美術といふ狹義な意味ではなく、もつと廣義に解釋したいと熟ふのです。さらいふ意味から私は民族美術を提唱したいので、吾々洋繪畫の者の繪畫を殆ど外來的なものであるが、いまこそそれを反省し、自戒すべき秋だと

考へます。今までの美術はある知識水準に達しなければ解らないものが多かったのですが、吾々には藝先から傳承された美術に、吾々にも理解され易い、民族全體がもつと樂しむ面白い美術が澤山あるのです。私は今後さうした意味で、民族が樂しむ美術も必要なのですから、各々適したものをやらせた方がいゝのです。だが、これからは、個人的な名譽心

考へます。此の研究會には滿腔の贊意を表す者であります。戰爭繪畫といふものは、誰でも彼も繪描きはみんな描かなければならないといふものぢやあないと思ひます。矢張その素質のある者だけがやればいゝのです。いま高田さんも云はれた樣に、樂しむ美術も必要なのですから、各々適したものをやらせた方がいゝのです。だが、これからは、個人的な名譽心

宮本三郎

此度の大東亞戰事に、幸にも自分は一回も從軍する機會

を持ちまして、その認識の上から次第に形を創つて行くといふので大變に面白く、よいことだと考へるのです。今日は初めてなので多少堅苦しくなるのも止むを得ないが、今後はくつろいで懇談的にやつていきたいのです。

先日、ある人の話に現下は、例へば、土俵内の四つ相撲である。いまから二三ヶ月前は「軍事建設」であったがいまは「大陸建設」などといふ速度に懸つて來て建設などといふ悠暢なことは目下考へられないと言つて

荒城季夫

最近私は、いろ〳〵な曾に出る機會を持ちますが、どれも大概初めに立派な綱領を揚げたりして鬱々としたものが、次第にさびれて尻切れとんぼになるのが多いやうです。その感傾向に反してこの會は、初めに形が無くて後徐々に形を創つて行くといふ

戰爭に勝つことが第一主義だ

から來る自分の作品を遺すといふことではなく、國家、民族の作品を遺すといふところに來なければならないでせう。

もい。何はさておいても、當面の、戰爭に勝つことが第一義であり全的であるといふことを言つて居りましたが、これは全く吾々も形分認識し戰爭しなければならないことだと存じます。

吾々は困難が困難なればこそ、益々生甲斐を感するのですが、こうした時のこの會は、全く意義あることだと懸させていただく心算です。今後も私は出來る限り出席させていただく心算です。

命題だけにこだはる勿れ

●●●

清水多嘉示　戰爭美術は勿論いいことであるしやらなければならないことであつて實の無い仕事をしてゐるのはよくないと思ふ。要は構題に把はれないで實のある立派な目的を誤らないで實のある成果を示すことが問題であり、吾々はそこに全力を注ぐべきだと考へる。

●●●

河口衆土　私は、今まで山水、花鳥畫ばかり描いてきました。昔からふところに、私の繪畫の種を感じてゐます。

山水でも花鳥でも立派でありますしかしその他に繪畫にも命を投げ出すといふものがなければならないと私は思ひます。私も此の大戰爭の第一線なり戰線なりに行きたいと念じてをりますが、若し不幸にしてさういふところへ行けない場合でも命を投げ出して描くといふ心懸へが必要であり、その懸命に精進する積りです。

●●●

今村寅士　私は今まで所謂軍事美術といふ樣なものに餘り機會がなかつたけれど、自分の育つた環境から海に緣があり、今でもヨットなどをやつて海の畫を研究し描いてゐます。まあ海洋美術の研究とでも言ふのでせうが、それは潮流、光波、氣候等の關係で一生やつてもやり切れない位問題があります。日本人はまだ ～海に親しみを持たなければ駄目です。日本の海外發展の彼れも、海に恐怖を持てる人が多かつた爲だと思ひます。私はさうした海事思想を盛るといふところに、私の繪畫の種を感じてゐます。

戰爭美術の二つの方向

●●●

米倉壽仁　今年の私共の展覽會で戰爭畫を描くといふ小機が起りました。これは外部で想像するやうな不自然なものでなく、全く自然な氣持でしたが、その機關の時、陸海軍當局の後援に接し、みんな感激した次第好意に接し、みんな感激した次第でした。その戰爭畫を描く時、私は何か身についたものが無くては描けないといふ事に沁々と感じました。私は百五十號の仕事をしたのでしたが、それは全く觀念的な仕事で經驗が無い爲、間接になつて到頭完成出來ずにしまつたのです。その失敗した氣持があつた矢先でもあるので、此處に出席して戰爭美術の二つの行きかた、一つは將來の文化を目指してやる間接的な仕方、もう一つは現在の戰爭を描いて鼓舞するといふ樣な方法があるが、私は消極的ではあるがこの會に前者の意味に於いて期待

するものがあるのです。勿論他の直接的な方法の研究も意義あることでありますが……今度の戰爭美術展を見た或仲間は、いま戰爭美術の上手下手を言ふべきでないと言つてゐましたが、自分もその後に展覽會を見て美術の大衆性を考へさせられました。戰爭畫が持ち、また持たなければならない大衆性は、今までの美術といふものを根本的に矯正するものではないでせうか。戰爭畫が介在となつて今後の日本美術の行きかたの一の懸機となつてゐると思はれます。

さういふ意味からも、斯うした會は私達にとつていろ ～参考にもなり意義あること ～考へます。

●●●

木村軍夫　軍事美術の目的を、戰爭繪畫といふものを限定するなら、それは如何かと思ふ。いまは戰爭畫といつても、若し戰爭が終れば柩にかへり林檎にかへることを考へてゐては無意義である。さういふ考へ方そのものを改めなけ

ればならない。だからつまらん戦争を描く位なら、寧ろ手近な生産面などを描き、昭和といふ大時代を表現する方がよいと考へられる。

●●●　江川和彦　佐久間君の云はれた―軍事美術に含まれるもの―ポスター、僕戦といふものを破棄することも必要だが、もう一歩進み根本的に考へることが戦争ではないかと思ふ。いま〜では絵をかいたり彫刻をつくつたり、作家は感興を静かに表現してゐた。そこに戦争家の仕事があつたが、戦時下の現在から見れば逃避の生活と云へるかも知れない。いまは戦争が作家生活に入らねばならぬといふ意味から作家の時代精神に立たなくも、切迫した時代精神を描いてもらひたい、個人的名誉に囚はれず民族性をのこすといふ意味だ、われ〜も作家と一しよになつて戦時下の日本民族の芸術を打ち立てなければなら

ないと信じます

（四面へつゞく）

（二面より）

三好光志　会の内容をきき喜びに堪へない、私は先日大阪府河内中郡柏原町の字高井田の横穴にある石彫の海戦図をみました、これは記念のためか、装飾のためか分らぬが、船を漕ぐ人、帆を操る人など海上に活動する人間を影刻したもので、そこに如何に吾々の祖先が海に憬れてゐたかといふ精神をみることが出来ます、海戦は七洋を制すといふが・これはすでに神武天皇の御東征によつて雄渾な理想が既に顕はされてゐます、私は海を征すといふこの民族精神を探求して、新時代の日本魂を創造したいと念じてゐます

高澤圭一　兵士の精神を戦争に直面した兵士の精神を感じてやれば必ず絵画による民族精神の昂揚は出きると思ふ・自分は戦争に直接役立つ伝戦や銃後の人達にアツピールするものを研究してゆきたいと思ふ

●●●　古賀忠雄　時局柄彫塑家は素材の点で悪条件を備へてゐるが、軍事美術の研究にもつと熱を出せばこれは克服をすることができると思ふ、先輩と後進との連繋をもつて積極的に緊密化す仕事を本会でやつて貰ひたい

一路邁進の秋

—戦争畫への精進（上）—

藤田　嗣治

去る十一月廿九日興くも　天覧ならびに　台覧の光榮に浴した　聖戰美術展廿九枚を主體とする大東亞戰爭美術展が來觀者十萬人を突破して十二月末日開館した。木枯し吹く噂の上野竹の台には人形も紙である。 噂が、この展覽會において見榊前夜を破つて入場口に遑び長蛇の列を作るの止むなき盛況を呈した。

大東亞戰爭第一周年の記念日の悩しとしては彼最高級のものであつて見れば更に多くの世人に見てもらひたいものであつた。大阪、名古屋を振出しに日本全國の各都市を巡廻して來年の秋には、再び東京へ帰るところまでには少くとも二百万人の眼に鍛れ、

軍となるのは前年の聖戰美術展の舊例に照して明白であり更に此起繪進が後世永く感德の人々に接する事となるべきを思へば我が祖國の光榮で無くて何であらう。

る、へてして作者の私等の責任ひるがなことは計り難いものである。聖戰一周年のこの間にこの大作の數々を仕上げた事具は何時の世にも、いづれの國にも前例なきた、我が日本國の成した大偉業であつて、これ貧我が國民皆氏の思に外ならないのであり、また降つて我等作者の精神力が然らしめたのであつた。永年の修築、錬磨が始めて今日お役に立つた。今日あるがために藝業を勵んで居たときへ思はるくのである。何んといふ幸福であり光榮であらう。私等は皆右の腕下に掲げ願つたのである。右の腕こそ銃でなければならぬ。いよく第二周年を迎ふるに餍右に餍進する必要があらう。既成大家も新進作家も、鶠げて、この戰下の新興美術に邁進してしかる可きだと思ふのである。

みず、この戰爭と共に生れた日本の新らしき英術に入つたゞき願いのである。ボロを出さうとも醜態を受けようとも必ずや熱烈な精神力は強からずして名作を生み出さずにはおかない。あの人は鼓ける人、あの人は鼓けない人ときめてしまふことが私は物足りないのである。鼓けないものを描いてみようといふところに生きてゐる甲斐もあり、描いたことのないものを

紙にして初めて穫得するものである。眞正面から立ち向つても、らびたいのである。今日の磁力戰はそこに活々とした鉄さがあるのである。

われらの大使命

—戦争童への精進（下）—

藤田嗣治

私は凝りやさう思ふのである。聞の人はえらかった、理想達で教鞭した、師道を敢はるやうにも思ったに違ひない。手本も楽した、又生もした、先生にも叱られた。儒道が辛かった、さうして師から儒教的の指示を受けた。先づ人を作ってもらった、原因を問はず十八世紀、十九世紀の大家の作品を見るに如何んでも描けた。人物はもちろん風景花鳥も動物も、天趣も、ありとあらゆる天地の万象を描いた、強いものも、弱いものも、美しいものも、闘いものもかいた、戦争もかけた、平和もかけた、一枚の大作の中にすべてを描含込んだ。私はここに例を挙げる必要もないと思ふし、名前を列居すらぬ。

ることも控へるが国家力のある社家が多かったやうに思はれるのである。廿世紀になって粗よ悔しい感。

口の方が増重になった、碧く主悪も募られて来た、狭だけ描いてみても牡丹だけ描いてゐてめしが並べられる娯楽の世の中に成り過ぎた、世の中が忙しくなった、しくしくなった結果、人間が小さくされてしまった、苦労をしない大家に成り得る時代に成った。

こゝに大東亜戦争が勃発し苦門して我等は再び初階段から立ちなほらなければならぬことを痛感するのである。再び真剣な空気をもって国を入れ国へねばならぬ。

一国の偉さは実にその国の歴史に対する事を思へば、その歴史を保ふべき国民各自に待たなければならぬ、大東亜戦争が起こって各戦線方面の活躍は正に文部当局より一層して必死に成った、文化人のすべてが各自の受持らの任務に各々御役に立つことを誓って奮起しつゝあることは今日のやうに新聞や放送で傳へられつゝある。私は国に我が心が戦争への任務として戦争下の新しき国民精神を作り上げて大国政の民主日本の貴族に恥かしからぬものに仕上げたい括図で一杯である。

戦時下に因んだ霊を眼の歌にする人がないでもない、戦争童を見向かぬ人が同じ霊家の中にも来た数多いのである。国を通じて取る今日、一人でも多くの美国家に時下の寒を描いてほしいのである。国民必勝の信念を後世の子孫に傳ふべき我々には大使命もある。

大御眼設の下忠前無双の黒垣将士によって成し遂げられた戦果は古今稀有の収穫である。我が臣節部門もこの発に誓り、一大文化として歴史上最大貢在的ならなければならぬのである。

この戦争が無かったなら私等も恐らく戦争童を画さずに死んでし来ったに違ひないのである。身に同じ国に因んで献身私心を尽してゝその衷を展はねばならぬ。

思想戰線における繪畫
—大東亞戰爭美術展を觀て—

木村重夫

昨年十二月八日、米英に對する宣戰の大詔を拜してから、早くも、二度目の新春をむかへようとしてゐる。このまる一ケ年餘、それは眞實な意味で皇國日本の隆替に關する時期であり、又、そのことは直接アジアの運命をも決定づけるものであつたらう。しかも、われ〳〵は押しつけられた戰爭に立ち上り、よく強敵をたゝきふせた。殊に、緒戰以來の輝かしい大戰果は、おのづから皇軍不敗の態勢を明らかにし、御稜威の下、最後の勝利をわれらに約束してゐる。全く、あのめまぐるしい戰捷の凱歌につゞく、澎湃たる大南方建設のひゞき！ まことにきくだに皇國日本の未會有の大時代を思はずには居られないものがあらう。然るに、斯ういふ年一年を記念し、かた〴〵一億國民總進撃の決意をあらたにすべく、戰捷第一年を記念し、朝日新聞社主催の「大東亞戰爭美術展」が開催せられたことは、まことに意義深く、且つ感銘的であつた。そこに陳列せられた三百餘點の戰爭繪畫及び彫刻の類は、どの一つをみても、すべてわれ

ら國民の輝かしい決意を反映しないものはないが、就中、今次の大東亞戰爭に從軍乃至は占領の直後、現地に派遣せられた諸家たちによつて、四十點を數へる生々しい大作戰記錄畫が製作せられ、これが一堂に展示せられたことは、全く、この展覽會の趣旨がうたへる通り「皇軍將兵の活躍と勞苦を美術を通じて銃後につたへ、作興に資すると共に、又、よく戰史未會有の大業に敵愾する我等同胞の炎を長く後世にのこす」に足りるものといふことが出來るであらう。われ〳〵は、これらのもろもろの記錄畫、また、どの一つの彫刻にもひとしぼ深い感激と、介更ながら戰爭に對する新たな決意を促されずにはおかなかつた。いふまでもなく、これらの畫も、彫刻も、それを見ることによつて、たゞわれわれは感激し、襟を正し、御稜威の下、皇軍への感謝とともに、いよ〳〵來たるべき決戰への完勝の倍念を堅持するのみではあらう。從つて、こゝに私がこれらの作品に對して、それを兒列に批評するつもりはないが、

一つ積極的に美術の戰爭への參加を實現すると共に、

たま〳〵與へられた機會に、日頃、戰爭繼に對する所感の一端をのべて、何を、今日われ〳〵美術人が考へてゆかねばならぬかを、若干、省察してみることにしたい。一體、支那事變の勃發以來、われ〳〵は美術の戰爭への問題に關して、大分、いろ〳〵の論議をして來た。特に、それらいろ〳〵の論議は、概して美術の戰爭への參加といふことを拒む消極的乃至悲觀的に考へへ、ある論者は、「創戟のひとゞころミューズも獣する」とか、又、他の論者は、結局、眞實の戰爭畫が、當面の戰爭そのものの終結後、幾年、幾十年の時間的經過をへて、はじめて可能ではないかとの嘆息をもらしたら〔注意されよ、それなら今が明治維新から日露の役に到る諸戰爭の眞實な記錄畫を製作するのにもつともよい時期なのに、誰も顧をそむけて若手しなかつた。〕華黃、美術と戰爭との對蹠的關係のみを強調するといふよりも、本質的には美術を平和的手段として、これを戰爭への對立者との〳〵へる傾向がつよかつた。が、果して美術はそのやうに平和的な産物であらうか。勿論、それはいはゆる兵器彈藥の類、直接的の戰鬪資材とはいへないにしても、もともと美術本來の性格において、多分に、有力な思想戰の武器たり得る可能性をもつてゐた筈である。果然、その後、われ〳〵はこの國の美術活動についてみるのに、そこには一向何も戰爭によつて美術が沈滯乃至退化したといふ風な事情を認めないばかりか、かへつて、市場に美術は氾濫し、且つ、とりわけ事變の進展に刺戟せられた多くの作家たちが、必然、自身の創作活動に武裝化し

でに數次に亙る陸海空戰爭美術展の開催及び幾多支那事變に關係ある戰跡戰また作戰記錄繪畫等の出現によって、如何に、われ〳〵に深い感銘と事變の深刻さを如實に痛感させたかは、大方、人々の知る通りである。今次の大東亞戰爭美術展において、とりわけ、あの激烈な大作戰記錄畫を見た私の感銘もこれまでであった。憶に、それは描かれた場面が感激的なばかりではなく、このうち數個の作品は、わが國常來の作戰畫における最高の、旦、劃期的レベルを示すものですらあったらう。勿論、數ある作品のうちには、いろ〳〵の不滿が見出されないではない。ある作品は、未だ、甚だ技術的に幼稚である。殊に、その幼稚さは、單にその作家が戰爭畫の技術に不馴れのばかりではなく、日頃、甚だ馴れた平和的題材を扱っても、恐らく、やはり甚だ未熟にちがひないからうと思はれる程度の、そんな作家的幼稚さから來てゐる。又、中には相當高度の技術家と思はれる作家が、意外に觀念的主觀的な製作に終始し、みごと、その記錄畫のかぎり愉皮を喫してゐるのみである。が、この作家も恐らく或は自己の意識が未だ十分熟しきらない先に、突然、情熱的に戰爭畫へ飛びこみ、一時的に自らの搴着を暴露してゐたわけであらう。かくして、凡そ不滿を數へればいろ〳〵の點が指摘されるが、それにもかゝはらず、われ〳〵はこれらの諸作品をみ乍ら、少しも美術と戰爭の背離を考へないばかりか、何よりも重要なのは、あの雜沓する會場へ、每日おしかけつゝある國民大衆が、或は淚ぐみ、或は敬虔な讖禱を捧げつゝ、いつまでも作品の前に佇み、そこから立ち去り難い感情にひたすてゐる所實を無駄には看過出

來ない點である。私はあの九人の軍神像の一人一人に向ってつゝましくお辭儀して行く日本の老母を見た。父が幼い少年をつれて、一つ一つの作品と作戰の勞苦を語りきかせてゐるのを見た。又、興奮に頰を締めた一靑年が、身體をゆすぶり、淚ぐんでゐるのを見た。これらの中には、今次の大東亞戰爭に出撃した男士たちの、父や母や妻や兄妹や子供たちや、又、かつて支那の戰場で傷ついた勇士・或はこれらの畫の場面と同じ激戰を體驗し、今は歸還して銃後の產業に健鬪してゐる男士たちも、必ずや、たくさんまじってゐたことにちがひない。しかもこのやうに多くの人々がこの會場に押しかけ、互ひに感激と興奮をかくし得ずに熱狂してゐる事實は何を物語ってゐるだらうか、それこそ、外でもなく、今や一億國民にとってこの戰爭の運命が如何に重大であるかといふこと、同じ立場から、これらの作戰畫が、わが閔民生活に對して如何に樞要な意義と任務とを果しつゝあるかを物語ってゐるものであり、それは全く美術と國民生活との緊密な親和を意味するものでなくして何であらう。じつさい、わが國民たちは、こゝにはじめて自己の感激を端的に表現した自分らの畫を見たといふわけかも知れぬ。

けだし、このやうに考へて來る時、私は、すでに支那事變のはじめ以來、この國の美術家たちが、美術と戰爭についてあれこれと論議してきたことの、如何に他愛なく、且つ、現實遊離の空論に外ならなかったかを、今更、深く省察しないではゐられぬ一人である。全く、殊に眞實の戰爭畫が（一體「眞實の戰爭畫」といふ言葉も兎角ていづれ戰爭でも終れば、眞に藝術的の畫を描くでもらう

ある一定の時間を經なければ描けないといふ思想の如き、それこそもと〳〵美術を平和の天使とでも解して、その非自覺がもってゐる强力な思想的武器たる所以を理解しないものが、かつての素朴な思想膠着時代、たま〳〵職捷への記錄畫を後年の畫家たちの手によって史實的に調查し、のんびりと、人々の鑑賞をたのしませるやうに描いたといふ、たった、それだけの理由を根據となするものでなければ何であったか。美術が戰爭の途行にそれほど重要な役割を果たさなかった時代は、それもいゝ。しか し乍ら、今はいはゆる總力職の時代である。それは單に武力職のみならず、思想も、藝術も、これを戰爭に勤勉し、決定的勝利を確保しなければならぬ。しかも、今や、わが國民の當面な問題は、たゞ一つ、國家の總力をあげて戰爭に結集して、これに完勝することだけがのこされてゐる。それがわれ〳〵の國家的、民族的運命であり、同時に、われ〳〵の民族美術の運命でもる。事實、戰爭とその勝利を度外にして、われ〳〵には國家や民族の存立もなければ、況んや藝術も文化もない。（このことは、何よりも敗戰前のフランス美術の慘落と、その後の現實的事情を直視すれば、誰にも明らかなことである。從って、自ら、こんどの大南方作戰記錄畫に對する國民的情熱の赴く必要に應じて御奉公の畫を描くが、すれば、戰爭畫をもって眞意を理解すると共に、何か、今は戰爭中だから國家の必要に應じて特殊なものと考へ、今日やゝもとする、そんな藝術に對する二元的な錯覺に陷ることを

やめて、これから、われ〳〵の赴くべき、日本繪畫が、それこそ戰爭をもふくめた大東亞共榮圈確立の進行における、日本民族の絶ゆさゞる革新的前進の中に建設されねばならない所以を十分理解することが出來るであらう。（この點については、概して、今度の大東亞戰爭美術展評を見ると、この國の有名な戰爭美術批評家たちが申し合せたやうに作品そのものゝ藝術的出來ばえを云々し、或は感激したり、冷淡であつたりする外は、殆んどその社會的意義乃至特にこれらの記録畫に進行しつゝある日木繪畫の國民藝術への革新の徴候を無視してゐるのは、明らかに批評の立遲れではないかと思ふ）われ〳〵はもつと積極的に戰爭畫に赴かねばならない。全く、私はこんどの大東亞戰爭美術展における作戰記録畫の意義を重觀すればそれだけ、今日に到つて、倘ほ戰爭畫に赴くことにためらひがちなこの國の美術家たちの、鈍い、過去への決意のほどを歎はずにはゐられないし、就中、過去がくつつけてゐる藝術性の亡靈にある種の恐怖をさへおぼえずにはゐられぬものである。

ところで、一應、斯ういはつても、私は、だからといふので、何も戰爭畫に赴くといふことを、狭義の作戰記録畫に赴くといふ風には、單純に労へてゐるわけではない。それは大きな誤りである。なぜなら、早い話が、今度の展覽會を見ても、あの迫力にみちた記録畫に對する大部分の一般出品作が、もとより各作者の主觀的情熱にもかゝはらず、いみじくも報道寫眞を凌駕したといふ感じの、僞リアリズムを展開してゐたのはどうか。恐らくそれは各作者が戰爭や現地に對する體驗質感をもたす、

たゞ觀念的に戰時日本のスローガンを圖式化してゐるからに外ならない故であらう。それは滑稽だし、意欲ある藝術家のとるべき道ではない。しかし乍ら、今日、われ〳〵を開續する戰爭畫は必ずしもそれが第一線のみで行はれてゐるのではないやうに、われ〳〵の戰爭畫も必ずも第一線の華々しさのみを主題とする必要はないだらう。全く、今や大東亞戰爭下の一年、わが國民はあげて戰力の増強にたゝかひ、銃後の生産と勤勞に血と油と汗とながした。鑛山にはハッパが山をゆるがしてゐる。クレーンは走り、モーターはうなり、銑のうたれてゐるとろ、そこにはあらゆる兵器や艦船がつくられてゐる。われ〳〵は増産にたゝかふ農民たちの逞しさを見た。又、漁村にあがる大漁のかちどきもきいた。これらどの一つの姿も、直接、第一線の戰力に連らないものはないし、又、これらどの一つの姿も、かつてみて來た平和な時代の風景ではない。戰爭は現に銃後においても、一般も別致にたゝかはれてゐるのであり、それは、われ〳〵が親しくこれを見、感じ、把むことが出來るわけである。われ〳〵のうちの多くは機會なくして第一線の戰闘に參加或は従軍を許されない場合も少なからう。それなら、われわれはかゝる銃後の現實を描くこと、それがすでに現代の廣義の戰爭畫にふくまれてゐ、ることとは、誰もすでにくもない筈である。

今度の大東亞戰爭美術展では、その作戰記録畫の力作揃ひにもかゝはらず、實に、銃後の戰闘記録畫の力が見去られてゐる感が深かつた。それはこの展覽會の企圖者が、企畫の焦點を若干ジャーナリスティックな第一線畫

材主義にとりあげ、畢竟、展覽會そのものを大東亞戰爭そのものゝ全體性の反映としてとりあげるべく、甚だ指導をおろそかにしてゐることにもよるが、又、その罪は銃後を忘れた美術家の側から一半の責を負はねばならないだらう。きくところによれば、今度の大南方作戰記録畫は、いづれもこれな大東亞圈内諸地域で展觀し、更に邦獨伊へも持つて行かれるものといはれる。まことに結構な企でゞあり、これによつて皇軍連勝の國家的民族的膽力を誇示するに足りるものといへるであらうが、倘われ〳〵をして求むむれば、この皇軍戰勝の記録畫に俳せて銃後國民が如何に敢闘、獻身するかも處非加へて傳へるといふ風にしたいものである。なぜなら、そのやうに戰爭の全體性をつたへることが、美術といはゆる思想戰線への勵豪する本質的目的でなければならぬし、又、さういふ風に美術を具現することによつて、日本の驚異り具體的に人々にうなづかせることも可能であらう。思想の戰ひとはそのやりなものである。

それにしても、今や、われ〳〵が斯ういふ廣義の戰爭畫におもむくことは、それが外でもなく、日本民族の絶えざる前進と和唱しつゝ、それとの全體的闘爭に於て新しい民族美術の建設に赴く所以に外ならないことを確信しなければなるまい。いまでもない、それはもとより新しい困難の道にちがひないが、しかもわれ〳〵には必死の道である。もはやわれ〳〵の美術は、これ以上慢づゝく、いはゆる奈由的影響下に無力化する必要はない。われ〳〵は自己民族の生存や生活を正觀して描くことから遠ざかりすぎた。われ〳〵は林檎や、裸婦や、花鳥や、

題材と共にあそびすぎ、近代科學に接觸しつゝ具體科學上の新しい知識や感興に通曉する必要を忘れすぎた。たゞ〳〵戰爭はわれ〳〵にかつてない機會を與へ、東洋の復興と同時に、東洋の美術に新生を含闘しようとしてゐる。けだし、この戰爭の運命が民族の隆盛を約束するやうに、それはまたわれ〳〵の美術の運命にも關與することであらう。

殷後に、簡單乍ら、この大東亞戰爭美術展における日本畫について一貫所感を添へておきたい。

けだし、日本畫といふものが、その材料及び方法上、甚だ戰爭畫を不向きとすることについては、すでに多くの人々が認めてゐる通りである。こんどの記録畫を見るのに、こゝに出品してゐる七人の作家は、從來とも、その仕事に多分の洋風傾向をとり入れ、まことに、この製作のかぎり、選ばれた人たちといふことが出來るであらう。その個々の出來といふものもない。それ〳〵に個性をもち、とりわけ不出來といふものもない。然るに、これを一度油繪の部屋へ逍入つた限で見直すとき、私は、不思議にどの畫面からも白つぱくれたものを感じ、如何にも戰爭そのものがのんびりとした印象でうけとれるのを否むことの出來ないものであった。慥かに、この感じは日本畫に於ける材料の性質及びその縮畫的方法の特殊性から來るものと思ふ。一應斯うは考へて見たけれども、亦、私の胸に浮んだことは、それならこの不便な材料や方法を、かつてこの國の日本畫家たちがどのやうに改替すべく努めて來たかといふ點についてゐてゐよった。勿論、部分的にはいろ〳〵と改替され、その繪具も、料紙も、方法も、

今日、飛翔的な進歩を遂げつゝある事實は明らかだが、しかも何それにもかゝはらず多くの日本畫家たちが、頭から戰爭畫(といふよりも廣く近代的題材)に對して、その材料、方法上の不便をあきらめがちにしてゐないとは誰がいへよう。もとより、今日の日本畫家たちが、それら今日の題材に對して全然眼を蔽ひ、徹頭徹尾、これを洋進家の仕事にまかせるといふなら、それもいゝ。殊に、一方、しきりに日本畫の傳統自發といふことが叫ばれ、これに和する世衆の要求が、常來的な餘白を直觀した特意の畫や、又、時局の意志を暗示する歷史人物畫への賂好に傾きつゝあるではないかといふことなら、問題は自ら別個である。しかし乍ら、若しも、今日の日本畫家たちが、眞質、今日の時代と共に生きてをり、少くとも戰爭といふ佅大なる現實に直面してゐるとするなら、この現實を自己の畫藥に直觀することは否定しがたい運命といふべきである。問題はこゝにある。しかも、あらゆる問題を解決するものは、すべてたゞ必要と實践だけである。とすれば、今日の日本畫家たちが、その材料、及び方法上の不便をしのんで現實と取組もうとしてゐる努力は紊いが、尚、われ〳〵はこれらの炎現における材料又は方法上の、より積極的な改替、研究を考慮すべきではないだらうか。今度の記錄畫を見て、私の何よりも痛感されたのは、これであった。それは何も油繪の如く、やにっくれといふ意味ではない。又、必ずしも、あの晴鬱な油繪のリアリズム感がほしいといふわけでもない。しかし、その形式や炎現上に於ても、今少し、日本畫としての重畫的な在り方が考へられるやうな

氣がする。その描寫にも迫眞的質感が得られるやうな案氣がする。これら、いろ〳〵の問題について、具體的に研究され、劣感されることは是非必要だし、とりわけ、そのことは單にそれが常術する戰爭畫の製作に於て必要なばかりでなく、これからます〳〵われ〳〵の現實生活と稍接化するであらう、あらゆる近代的科學的材料の措置の上にも、是非重要なことからではないかと思ふ

尚、これは敢ていはずもがなのことで乍ら、一般出品作(日本畫)の低調と共に、この國の有能な日本畫家たちが、殆んど完全な沈默をまもって、この展覽會に關心を示さなかったのは、或ろ、それが主催者のために誌だ遺憾をおれるといふより、畫家だち自身のために誌だ遺憾をおえることであった。【筆者は美術評論家】(扉畫カット・田中塚盛州)

歐洲畫壇への袂別

藤田嗣治

拾一月卅日上野の美術館は大東亞戰爭美術展の審査も終えて、其の準備に大童であつた。

其の前日 天覽恭々うしたる記錄畫三十九枚が幾囂かのトラックに積まれ青年奉仕隊に護られて後から後へと宮城から美術館へ運ばれた。

陸海軍派遣畫家並に報道班員諸君の大作が一枚一枚白布を取り除いて壁面に立てかけられた其の瞬間私等は闃寂を擧げて各自手をとり合つた其の許りに「よくやつた」「よくかいた」と喜びの樣に一同は各自の奮勵と努力と其の意氣、やつと夕方電燈がつく頃になつて 畏くも其の國に成されたか、我が美術界の未曾有の事であり、我が日本國であつてこそ成し就げた大偉業の外ならぬと皆喜びを分ち將來の奮起を固く契つたのであつた。

私は直ちにこの記錄畫が長くも 天窓の榮に浴した事は作家私達の光榮のみならず我が畫壇の光榮であると發表した。又この畫を成した事は全く皇軍將兵の惡戰苦鬪の賜であつて私達の力ではない事も主張した。私等の精神力に其の夜は興奮したのであつた。

大東亞戰爭一周年の未だ終らざるその同じ年の内にこれ丈の記錄畫が何時の世に何處の國に成されたか、我が美術界の未曾有の事であり、我が日本國であつてこそ成し就げた大偉業の外ならぬと皆喜びを分ち將來の奮起を固く契つたのであつた。

私は直ちにこの記錄畫が長くも 天窓の榮に浴した事は作家私達の光榮のみならず我が畫壇の光榮であると發表した。又この畫を成した事は全く皇軍將兵の惡戰苦鬪の賜であつて私達の力ではない事も主張した。私等の精神力で出來た結晶であつた。今日迄の修業永年の畫業は今日あるが爲めの修業であつた、今日始めて役に立つ事になつた。私の右の腕は陛下に捧げ奉つたものと言ふ事が明瞭に判つた。この展覽會に於て何萬の來觀者の目に觸れ、今後日本全士に於ては何百萬の人々に感銘られる畫であり、更に後世何億の人々に感銘を與ふ畫であるのだ、單に蒐集家のコレクションの種類でなく、法隆寺の壁畫にも比敵すべき國家的の美術品でなければならぬ全心全力を盡しても向足りぬ大責任感をもつて描き上げた諸子の大作であつたのだ。

今や一例を擧げて見れば我が映畫界に於ても大セット、大トリックに於てホリウッドを凌駕する如きマレーハワイ沖海戰の映畫も出來た、ホリウッドを見襲てゝ始めて出來た日本映畫界の勝利であり、日本畫壇も夫れと同じくフランスとの交通杜絕して始めてフランスを忘れて日本の戰時下に大美術が完成された。

バリーは旣にローマの如くマドリッドの如く觀光地となつて名畫を鑑賞しに行く丈の土地と化し修業に行く土地でなくなつた。猶太

――(歐洲藝壇への訣別)――

系の靈尚も皆零落したに異ひなく、大家も昔
の夢を繰りかへす時代は再び來ぬの感が實現
された。戰爭になつて文化等が停滯し、衰
徴する等この杞念は一蹴りに葬られて戰爭下
に於て始めて實力を活用し待他戲心を棄てさ
せて大文化も大生産の如く起る事が明白にな
つて私等を戲かせたと私は記事で氣焰をはい
た。大東亞の盟主日本國こそ大文化の中心と
なつてすべて藝術中心地となる事の疑いない
事を私は自覺した事を思ひ切つて叫んだので
ある。この大戰爭下に於て亡びる者は亡び頭
角を現はす者は現はれる。この質力戰の痛快
な時代となつた。私共の氣概も決心も始めて
大東亞戰爭と成つて確固とした決意が強固と
成つた氣がするのである。

戰時下美術家への要望として陸軍省報道部
の平櫛少佐は左の樣に說かれた。
國家が總力を擧げて戰ふ今日の日本國民の
誰れ一人として戰ふ任務より遊離されてよか
らう筈が無い只受持ちを單に忠實に遂行する
と言ふ丈けでなく如何に有效に國家目的に融
け込ますか役立てるかにある。尤も盛れた
る美術家とは即ち最も效果的に戰爭遂行に役
立て得る美術家である。技巧にどれ程優れて
ゐようともその作品が役に立たない美術であ
る限り、現代日本に於てはその作者を優れた
る美術家として償する譯には行かない。作品
が作品として優れてゐない限り決してそれが
役立つ美術ではあり得ない、如何に作者が愛
國の至情に燃え全力をこれに打ち込んだ作品

であつてもそれが技巧に拙劣で人を動かす力
がなかつたならば、これは最も役立つ事が出來
ないのである。眞に盛れたる美術家とは技巧
に於ても內容に於ても人の魂に喰ひ入つてこ
れを搖り動かし日本國民としてこの戰爭を勝
ち拔く心構へを彌が上にも昻揚せしむる作品
を生む美術家でなければならない。
美術家の多くは次第に街頭に立つに至つ
た、然し乍ら技術ある老大家にして過去の名
響を顧みる餘りこの役立つ靈を一種の冒險と
して躊躇して居る者も無いではないかに見え
る、一方技術足らざる者が徒らに瑩のみ大に
してその作品を役に立つものと自稱して安ん
ずる時局便乘者も皆無とは云へない。
聖戰已に五年有半、數多く生れた戰爭畫の

中には後世幾百年に傳ふ可き名作も現れた。戦場の雰圍氣を如實に再現し觀る者の血を湧き立たせるのみでなく、記録をもとゝし正確忠實な立派な作品がある、之等は文化的に先進國と自負するアングロ・サクソンのものに比較して數等上位にある事を確信する。併し乍ら其の一方藝術的誇張として許す可からざる觀察の不足から來る誤り、安易なる想像によつて捏造された正しからざる戦爭畫も決して少しとしない。作者の意圖が善意であつても結果として逆效果へもある。役に立つ美術とは要はその作者がその主題を選ぶべき問題である。大東亞戦爭開始と共に文學者、寫眞家、新聞記者と共に多數の畫家を報道班員として從軍せしめた。兵七と共に彈雨の中に行つた仕事は國内への報道、現地の宣撫、對敵宣傳、對第三國宣傳等大きな效果のあつた事は疑ひない、又主要の戦闘記録畫として後世に残すべき畫家を現地に派遣する事も行つた。戦爭は文化の父創造の母である。古來大きな戦爭の後には必ず大きな文化が生れた。日本美術史上空前の豪華雄渾を謳はれたる桃山美術が戦國時代の後を受けてゐることに想ひ致すならばこの大東亞戦爭を勝ち拔いた後の日本に如何に絢爛たる文化の華が咲き、未曾有の美術の黄金時代がもたらされるであらうことは決して單なる空想ではないのである。（以上概説）

以上の様な事であつて一々私の胸を打つ今日の言葉であり、心構へを一層強く覺悟させる。私が言ひ度い事と同意見であつて、私はこゝに借用した譚である。

戦爭が生んだ藝術、戦爭下に起る新らしい美術、何んといふ目ざましい全く日本が唯一人成し得る大偉業であり、連戦連勝の日本であつてこそ成就した又將來とも遂行完成し得る第一歩を確實に世の中に現實させた事である。

かの如く思考されて居たが今日かくの如き決意と團結心を發揮した事は畫人として私は世間に舊體の先入見を放棄して頂きたいのである。私達の苦勞は皇軍の將兵に比べたら物の數でも無からうが相當の南方派遣にしても身命は選にまかせての決心は皆の顔に現れて居た。皆御奉公の一念に日本男子らしく畫畫の征途に勇んで過遣したのであつた。或る者はマラリヤ、アミバー赤痢、又多くの者はデングに侵された。前線の兵を追つて千里の遠くに慰問を滿す爲めには心から走せた。皆仲よく兄弟の様に救ひ合つて勵ましあつた。苦勞も多かつたが樂しい想出許りが今は残つて私等は今日尚往時を語り又將來永く語り合う事であらう。

何んと言ふ有り難い國に生れた事か、何んと言ふ幸福で、この時期に生を受けた事か、私は益々強調して同志に呼びかけて團結を固うし意を同じうして益々奮勵努力しなければならぬ事を契うのである。

一體畫家生活は従來から放縱に流れて居る

私等の連中は各團體の選手の感がある、尤も優秀な選手が綜合して課題の上に一大コンクールを尤も迅速に成し遂げたのであつた。作が成つて眼に觸るゝ時偶は許されぬ、實績は批判の俎上に乘せらるゝ辛さがあるのである。各選手多年の練習と經驗と又智識と更に陸海軍のすべての條件を研習しつゝ、尚更に

當時の戰鬪情況の正確な記録と實戰談によつ
て齊手し想像力のあらん限りを以てこの戰爭
記録靈に立ち向つたのであつた。或る者は完
成の曉疲勞の結果病床に横はつたものも二三
あつた。注射を行つて元氣恢復につとめた者
もあつた。最後の日限を期して二百號大の大
作が卅九枚完成した。前記の拾一月卅日各自
の作品が持ち選ばれて美術館に着した時の感
激は他の展覽會への搬入日とは全く別個のも
のであつた事は當然でなくて何んであらう。
涙ぐましい皆の喜びはこの戰爭なくては一生
私等の味ひ得ぬ體驗の尤も貴重なるものでな
くて何んであらう。

古今未曾有の大戰爭下しかも同じ年の内に
日本の成し得るこの驚業を始めて完成し、歐
米に匹敵する戰鬪靈を大成した事は實に靈壇
の誇りとして私等は只々御稜威の下皇軍將兵
への感謝の念を高からしむる者である。

我等としてもこの戰爭が無くては歷史靈を
描かなかつたに異ひない。一生戰爭以前の靈
題を繰り返へして安閑にふけつて居つたに相
遑ない。

戰爭があつて日本にも國家的の記録靈が生
れつゝあるのである。作者の私達は何にか何
でもこの光輝ある時代を後世の子孫に傳へな
ければ、私等の恥辱であり後世の笑を招くの外
はない。私等は今日の仕事の重大な責任を感
ずると共に光榮と幸福を感ぜずには居られな
い理由は實にこゝに存して居る。蜜人間から
も日本史上に傑出した巨匠を生んで靈壇の上
で世界を征服しなければならぬ。總力戰の意
味は實に今日の急務である。私は飽くまでも
或る時は牽先し又或る時は後押しとなつてこ
の一大驚業に邁進する覺悟である。

戰爭畫に就いて

大東亞戰爭一周年を迎へその間皇軍は實に未曾有の戰果を舉げて只感謝感激の言葉も無いが、我が藝術界もその一年間只默々として居なかった、或る者は南方前線へ或る者は銃後にあつて曾て見ざる精神力を以て繪畫彫塑等に斷然近來稀な作品を以て大東亞戰爭美術展を開催出來た事は全く我等の誇りであるがこれ皆將兵諸子の賜と言はねばならぬ。

私の四十餘年の畫の修業が今年になつて何の爲めにやつて居たかが明白に判つた様な氣がした。今日の爲めにやつて居たんだつたと言ふ事が今日始めて明白になつた。右の腕はお國に捧げた氣持で居る。

繪畫が直接にお國に役立つと言ふ事は何んと言ふ果報な事であらう、國民を慰め様とする繪畫と國民を強くする繪畫とは其の差も大なるものがある。未だに世間では戰爭畫を藝術で無いと言ひ又は別個の様に見做してゐる輩も無いではない。戰爭畫に於て立派な藝術品を作り出す事は不可能な事で無く、又吾等は努力して作り出さなければならぬ、日本畫に於ての戰鬪畫は極めて至難と言ひ絶望の様に言はやされて居た事實が日本畫家の人々により飽くまでやりぬこうと努力されて居る、必すや私は他に素晴しい日本畫の戰爭畫が出る事と期待して止まないものである。

やりぬかねばならぬ。世間には止むなく轉業しなければならぬ人々も多い。そして今は喜んで新らしい仕事に勵んで居る。私共は從來の畫を棄て〻畫の上の轉業を賓行した事に過ぎない、新らしい畫業、私等は喜んで、そして第一段から研究にとりか〻つて居るのである。成し遂げる迄はやりぬかねばならぬ、私は若い畫家諸君にこの戰爭畫をお勸めしたい、戰爭はこれからだ。

日本にドラクロア、ベラスケス、の様な戰爭畫の巨匠を生まなければ成らぬ。日本は、只、花鳥山水の畫家のみを績出する譯には行かなくなつた。

藤田嗣治

戦争美術の浪漫性と寫實性

大東亞戰爭美術展評

柳　　亮

一

大東亞戰爭美術展を見ての歸途、上野の山を降りながら、同行の友人が、私を省みて言ふのである。

――文展などより、よほどこの方が面白いではないか、と。

この、率直な、無遠慮な一言には、私は思はず微笑を禁じ得なかったが、大東亞戰爭勃發後の、過去一ケ年間に、はっきりと決せられた美術界の運命が、質に、君の今の一語の中に盡されてゐるのだと、獨り私は心の中でつぶやいたととであった。

けだし、今年の文展は、一般にも甚だ不評であったが、こんどの大東亞戰爭美術展が、その埋めあはせをつけてくれたとは、衆口の一致するところのやうである。

文展の不評にひきくらべて、この展覽會がそのやうに一般から喝采を以て迎へられたといふことは、單にそれだけの事實としても頗る示唆深い。

むろん、そこには、現實に逼迫を賭して戰ひつづけ、歷史的な場景や、英雄

吾々自身の深い感銘も手傅つてゐたではあらう。勝ちつづけて來た

的な挿話や、外地の目新らしい風物やは、作品の出來不出來を超えて、吾々の受けた感勤と直接結びつくものを有つてゐる。

その點は、技術や藝術性の問題と切り放しても、この展覽會が一般の共鳴をかちうるに充分な條件であったと言へる。

しかし、同じことは、從來の聖戰美術展をはじめ、日支事變以來の一般戰爭美術の場合についても言へる譯で、よし、時局そのものからうける感銘は、大東亞戰爭以前と以後とでは多分に異なるものがあるとは言へ、つねにそれがそこでの絕對的な條件になり得ないものであるといふことも思はなければならないのである。

事實、この種の展覽會のもつ、そのやうな一側面の强みは、謂はば雨双の双物のやうなもので、屢々却つて弱味ともなりうる筈だからである。

「戰爭美術」としての使命に與へられる種々の制約や、製作上の困難は、ややもすれば、類型的な、無味乾燥な仕事を作り上げ易いし、展覽會としても、局面の變化の乏しい單調な內容のものに陷れ易い、

日支事變以來、各種の時局的な美術展覽會は、少なからず試みられて來たにもかかはらず、それらのすべてが、つねに必ずしも好評であった言ひ得ないのは、そこに起因するところが少くなかったのである。

もちろん、それらの試みといへども、それはそれとして獨自の使命を呆して來たではあらうけれども、吾々の美術の歷史の上へ、本質的な意味で、とくに何ものかを附け加えるとか、動向を決するとかいふやうなものではなかった、したがってまた、それらの價が、もともと目的を異にする――と、少くとも今日までは將へられて來た――文展の作品に比周せられるとか、その他の美術展覽會と、同日に論ぜられるといふやう

3
353

なこともなかつたのである。

その意味からすれば、こんどの大東亜戦争美術展の好評は、偶々それが文展の不振を前提とした、いはば相對的な人氣であつたにしても、そのこと自身、既にこの展覧會が、一個の藝術的な示威を內包したものとして、言ひかへれば、一種の藝術運動としての相貌を帶びて押し出されてきた證左だとさへ言へるのである。

それはしかし、この展覧會が、從來のものに比して、内容的に非常に立ち勝つてゐるとか劃期的な進捗が認められるとか言ふことではない。その意味では、一時にそう目覺ましい飛躍がある譯のものではないし、假にそうしたことが言へるにしても、それは、極く少數の、むしろ異例に屬する局部的な現象に過ぎない筈で、全體として見れば、その間にとくに甚だしい距りは考へられないのである。

只、見逃がすことの出來ないいちじるしい現象は、そこに流れてゐる目に見えない、何か凄まじい意氣組み、言ひかへれば、作家達の態度の上に、おのづから反映してゐる積極的な意慾に於いて、私は、從來感じられなかつたものをはつきりと感じたのである。

そして、その點こそ、大東亜戦争勃發後一年にして、吾々の美術界が到達し得た質に決定的な一つの歴史的段階だつたと私は思ふのである。

一般の文展が、いつにも增して不振を極めた原因の一つは、中堅層の實力作家の多くが不在したことにもよるであらう。そしてそれが、こんどの「戦争美術展」のために餘儀なくせられた不可避的な事情によるものであつたことも否定し得ないであらう。

しかし、問題は、そのやうな、單なる美術界の中心移動そのものにあるのではなく、それが直ちに、美術界の主動的な方向の喪失を意味するものとしてあらはれてゐるところにあることを知らなければならないのである。

一言にして言へば、文展の不評のより本質的な理由は、單に「戦争美術展」のために、若干の花形作家を逸したからといふやうなところから來てゐるのではない。それよりも、それによつて、文展全體の活動的な性格なり方向なりが見失はれるやうな結果に導かれてゐた點に一般の不滿があつたのである。

それは、過般の二科會にも窺はれたところであつた。二科會は昨年は一般に不評であつたが、不評の最大の理由は、個々の作品の出來不出來よりも、展覧會としての中心がボヤけてゐる點にあつたと言へるのである。

それに較べると、こんどの大東亜戦争美術展には、活氣の中心となるものがあつた。各方面から動員せられた、いはゆる代表選手が、あたかもこの會場を彼等のための、唯一の晴れの競技場と心得て出場してゐるかの意氣組みが感じられたのである。

のみならず、そこにはもはや逡巡も逃避もない、低迷も逃避もない、その意味ではむしろ赤裸に過ぎる技術の公開とひたむきな競演があつたのである。

けだし、この展覧會が、最近の他のどの展覧會にも增して好感を以て迎へられたのは、そこに大きな魅力があつたからだと私は思ふ。

大東亜戦争は、あらゆる部面に於いて、吾々に一つの決意と、方向を與へるものであつた。

既に日支事變以來、より直接的には、第二次歐洲大戦を契機として、吾々の美術の歴史的な運命は、約束せられ、決定せられてゐたところで

あつたが、美術界の一般的な自覚の上では、未だそれは「豫感」以上のものではなかつたし、その「豫感」が、多分に反動的な性質を帯びてあらはれて來たところに、美術界の今日までの混乱があつた。

大東亞戰爭の勃發は、そのやうな、かつての「豫感」を、はつきりと「意識の」上へ持ち來たしたのであつて、その結果は、反動も、もはや反動でなくなり、より本然的な自主的動向のうちに攝取吸收せられることによつて、今や美術界は、完全な自實力の時代に入つたといふことが出來るのである。

更に要約して言へば、美術界は、大東亞戰爭の勃發を契機として、やうやく問題の正當な所在を感知したと言へるであらう。それは、美術界自身の意志であつたかなかつたかは知らない。ともかくしかし、それは時代の大きな力だと思ふのである。

もちろんまだ問題は解決せられた譯ではない、ただ、漠然とながら、その所在が感知せられたといふだけで、いはば、問題の中心が出來た程度に過ぎないが、それだけのことが、既に充分決定的なものを語つてゐるのである。

なぜならば、結果の如何は、歴史の深淺にこそかかはれ、そこではもはや、本質的な意味での作品の甲乙上下を左右するものではなくなりつつあるからである。

二

とんどの大東亞戰爭美術展を見て第一に感じられたととは、一般に、この種のモチーフと正面から取り組む、技術上の深い用意が、作者の側に缺けてゐるといふことであつた。一言にして言へば、モチーンに引き廻はされてゐる感じであつた。與へられた課題に、やつと追ひすがつて、

辛ふじて喰ひ下つてゐる程度で、これを征服し、處理し、支配するまでに至つてゐない。そこに作者のひたむきな努力は認められるにしても、何か息ぐるしさや痛々しさが感じられるのである。御苦勞樣と言ひたい氣はするが、ぐわーんと一つ頭を衂いてくるやうなものが無い、それは戰爭盡といふものの性質から見て甚だもの足りない點である。

このやうな技術上の缺陷――それは缺陷といふよりは本來の未熟さを意味するものに他ならない――は、ひつきやう、吾々の美術の歴史的な段階、より卒直に言へば、歴史の淺さを告白するものであつて、多分に過去の發展過程に由來するものと言へやう。

吾々の現代美術は、大體に於いて、十九世紀末以降の「印象主義」に端を發した近代レアリズムの溫床のうちに培はれて來たもので、その技術は、多くの個人的な詠歎のうちに探しもとめられたものであつた。

このことは「戰爭盡」のやうに、明白な公共的目的を有ち、普遍妥當な合理性の基礎づけと、表現技術の總合的效果に俟たなければならない藝術の製作に當つては、直ちに、技術の貧困――拙劣ではない――となつてあらはれてくる。

「戰爭盡」が、その公共的目的の故に、普遍妥當な合理的表現を必要とすることに對して、一般に有たれた反省は、平易な寫實樣式に避けることであつた。

それは表現目的の倫理性の上から一應もつともな順應であつたとは言はないが、いかにせんその一面的な寫實主義技術の適用は、次のやうな問題に當面するに至つて、避讓なくその無力さを暴露せざるを得なかつたのである。

近代戰爭の樣相は、要素的に、いくたの「新形態」によつて特質づけ

られてゐる。飛行機、軍艦、戦車、自動車、機銃、落下傘、その他等々
は、それ自身として、未だ藝術的な感動の對象たるべく、人々の心理的
條件のうちにあつて、あまりに馴染みの淺過ぎるモチーフである。この
ことは、單なる寫質主義技術の適用のみを以てしては、到底その卑俗化
は避け難いことを意味するのである。

次に、戦闘は、海上、陸上、空中の三ヶ所で行はれてゐるのであるか
ら、個々の戦闘を取扱ふとすれば、それぞれ、海、陸、空、三つの空間
の獨立した處理が考へられなければならない。しかるに、寫質的な技術
の對象としては、海は陸より、空は海より、一層捉え難い厄介な相手と
してあらはれてくるであらう。

ここに於いて、與へられたモチーフの如何が、作品の藝術的効果を決
定的に左右することになつたのである。

海戦や、空中戦と取り組んだものが、陸上の戦闘や、室内の光景を扱
つたものに比して、よけいに前述のごとき技術上の弱點を露呈したの
は、この間の事情を正直に語るものと言つてよい。

特に、海戦が、深夜の暗闇を衝いて決行せられたといふことは、ほ
とんどの大東亞戦争美術展では、海戦を描いたものが一番不成績であ
つた。

しかしながら、海戦が、いはゆる黒白も分かたぬ漆黒の暗夜――これ
は文學的表現である――を衝いて行はれたから、畫面全體を只まつ黒く
釜りつぶすといふのでは、あまりにも素朴過ぎる「レアリズム」である
と言はなければならぬ。

假にもし音樂を以て靜寂の境をあらはすとせよ。もし、靜けさといふ
ことが、音の無いことだとしたら、音を以て表現する音樂は靜盤の前で

は成立しないことになる。それと同じことが繪畫に就いても言へるであ
らう。「繪畫は眼で見て描くものではない、感覺を以て感じとるべきもの
である。」と言つたドラクロアの初歩的な訓戒を、私は今更ながら想起せ
ざるを得ないが、それは香り藝術について言ひうるばかりでなく、現實
の戦闘行爲そのものが、つねにかかる直覺本能によつて導かれてゐるこ
とを想はなければならないのである。

元來、眼に見えないもの、即ち、象のないものは描けないといふの
は、レアリズムの一般的な立場であるが、これは、戦争のやうな無形の
魔力の支配する世界を對象とする場合には、致命的な弱點であつて、そ
こに、戦争畫藝術に絶對に逸するとの許されない浪曼的要素の導入が
要請せられる所以があるのである。

一般的に見て、畫面に浪曼性の乏しいことは、今日の戦争畫に共通の
缺點であるが、その結果として、どれを見ても、どうも凄味が足りない
といふ氣がするのである。凄味と言へば、多くの作家は、單純に陰慘な
場景を想像するやうであるが――そこに彼等の寫質主義的解釋がある――
目前に戦闘行爲が行はれつつある今日、戦争畫の倫理性は、むろん充
分に顧慮さるべきであるし、高い藝術的立場から言つても、不必要に人
の神經を刺戟する要はない、從つて、竅も腥慘である必要はないが只、
そこに何か、もつと超人間的な凄まじさを感じさせる壮烈な雄渾な感情
の投入が欲しいと思ふのは、獨り筆者のみではないからう。

これはしかし、作者の意志であるよりも、より多く、技術即ち方法の
貧困に歸せらるべき問題であつて、私の言ふ歴史の淺さがそこにあると
考へるのである。

西歐浪曼主義藝術のもつ豐富な技術の蓄積は、實に中世一千年を支配

した基督教繪畫をその歴史的前提として有つたことによるのである。そ
れを思へば吾々はまだ今日やうやくその第一歩を踏み出したに過ぎない
のであつて、必ずしも私は、成果の過大をのぞむものでもなく、作者を
責めるに急ならんとするものでもないが、そこに掘り下ぐべきいくたの
問題を吾々は有つてゐるといふことを特に指摘して置きたいのである。

三

浪曼性の導入を意識的に試みた仕事としては、藤田嗣治の諸作がある
に過ぎないが、就中「シンガポール最後の日」は、その意味での啓示に
瞠んだ場中での佳作である。（寫眞參照）

畫面の左上から、雲間を衝いて投下せられた數條の斜陽は、極めて印
象的かつ暗示的で、一抹の宗教的な神秘性をさへ與へて居り、前景の薄
明の丘上に展開せられた多分に人間的な劇的シーンと照應して「歴史
畫」に適はしい感銘の深い效果を擧げてゐる。

畫面の中央部後方遙かに導かれた一條の村道と、その道を絡繹と續く
戰車や人馬の列は、ブリュウゲルの戰爭畫やマンテニアの「ゴルゴダの
丘」を聯想させる傳統的な手法であるが、樞圖的要素としては、それが
空間のひろがりや奧深い誘導性をあらはすとともに、主題の內容と結び
ついて、東洋の英據崩るるの日の、皇軍の歴史的な勝利の進軍をよく
説明してゐる。

同じ作家の「十二月八日の眞珠灣」の方は、純然たる「記錄畫」とし
ての目的のもとに企てられたもののやうであるから、いく分表面の寫眞
的に流れ過ぎて居り、前者ほどに、繪畫的な幅の無いのは止むを得ない
が、靉靆の漂ふ遠山のあたりや、黎明の海面の取扱ひなど、同樣に凡手
ならざる苦心のあとが認められる。

これらの點は、寫眞や映畫の企て及ばない、繪畫のみに許された獨自
の表現技術であつて、油繪の傳統に對するこの作家の技術的蓄積を充分
に語るものと言へやう。藤田の「シンガポール最後の日」と、ほぼ同じ
やうな構想に依つたものに、宮本三郎の「ニコルソン附近（香港）の激
戰」がある。（寫眞參照）

そこにも少なからず類似の要素は認められるが、意識內容に於いて、
藤田とは全く異るものがあることを語つてゐる。それは、この作家が、
依然、素朴なレアリズムの限界を踏み超え得てゐないところからくる相
違であつて、それらの要素は暗示性に乏しく、たとへば人物の大業な身
振りにもかかはらず、自然は平穩であり圖面全體として動いてくるもの
がない。

一言にして言へば、繪畫的な構想自體にファンテジーが足らぬのであ
る。その結果は、精神的な內容（氣分）そのものの稀薄さとなつてあらは
れてゐるが、この點は、當りこの作家のみならず、大部分の作家が、し
らずしらずの中に、そこへ陷つてゐるのであつて、大いに戒心を要する
ところだと私は思ふ。

西歐美術に於ける浪漫主義的技術の豐富な蓄積が、基督教繪畫に負ふ
ものであるといふことを私は前に述べたが、それはと
くに次の二點について指摘出來るのである。

第一は、構想と構圖の不可分的な緊密な聯繫であり、就中、構圖のも
つその象徴性である。第二は自然現象、とくに光とか闇とか、空とか雲
とかに對する神秘的暗示的な意想性である。

これらの要素は、すべて、基督教繪畫の宗教性を構成するための要素
として發達して來たものであるが、ルネツサンス以後、一般繪畫の上へ

も盛んに利導せられて、近世浪漫主義繪畫の重要な繪畫的要素となつた
光について、印象派以前に誰れよりも明確な意識を有つたのはレンブ
ラントであるが、彼が、後世、レンブラント光線を以て稱ばれる非
自然主義的な、しかして、非宗教的な、一種崇高な絶畫上の「光」を創
始して、獨特の繪畫的効果を作り上げたことは周知のところである。
そのほか、神秘的なグレコの空模様や、ブッサンの風景畫のもつ瞑想
的な誘導性、或ひは、チントレットやルーベンスが示した、群像表現に
於ける交響樂的な律動性等は、吾々の今後の戰爭畫製作にも、直接間
接、示唆するところが少くない筈だと私は思ふ。(本文挿入寫眞參照)

今日、吾々の戰爭畫が、構想に於いて間然するところが多いのは、前
述の通り、一般に單純なレアリズムの意識内に於いて仕事が考へられて
ゐるからであるが、偶々、それに合致した、少くとも本質的に矛盾しな
いモチーフを取り上げたものには、比較的失敗が少い。
コタ・バル海岸の敵前上陸を描いた中村研一の「コタ・バル」は、場中
での力作でもあるがとくにその意味で抜群の効果を舉げ得た作と言ふこ
とが出来る。(寫眞參照)

匍匐し、或ひは仰臥して鐵條網を剪りつつ曉闇の渺邃の砂濱を前進す
る工兵部隊の精悍な操作や勇猛な進撃ぶりが、些かの迂廻逡巡なく、作
者の確信に充ちた達筆によつて描破されてゐる。

一定の條件の下にあつて、同一操作を繰り返へす集團的蠕動形態は、
おのづから畫面に統一的な律動を形づくつて絶好の構圖的條件を與へて
居り、陸上の背駁い曉闇と、背後の灰白の光を包んだ雲空や海面との照
應も、充分効果的にそれを助けて居る。私はこの作を見た時ルーブルに
あるジェリコーの「難破船」を想起したが、それは、逆光にとられた光

の取扱ひからくる暗示的な浪曼性の類似によるものであらう。けだし、
逆光線や反射光の効果は浪曼主義繪畫につねに慣用せられるもつとも性
格的な繪畫的要素で、それによつて抽象的、觀念的なものをあらはすに
役立つのである。その點この作はレアリズムの段階から、既に浪曼主義
繪畫の域に踏み入つてゐると言つてよく、その點でも多分にジェリコー
に通じるものがあると思ふ。
この作の成功した何よりもの理由は、モチーフの性質によつて構圖的
條件に惠まれたことであり、構想内容に少しも矛盾がなかつたことであ
る。

藤田嗣治もその「ブキテマ高地」では、鐵條網を切る工兵の奮闘を描
いてゐるが、同じモチーフを扱つたものとして、私は後者の方により
自然な感銘をおぼえる。

中村研一の「コタ・バル」と一脈相通する手法―仕事で、やはり敵前
上陸を描いたものに南政善の「パンタム灣敵前上陸」がある。これに海
上から見られた光景で、暗夜の海上を蕭然として進む鐵舟を扱つたもの
であるが、水平を極めて高くとつて、背後の闇の中に秘む親船を頭上高
く浮上らせた構圖は、一種の質感表現として場景をよく生かして居る。
全體に逆面の暗過ぎる――繪畫的に言つて――難はあるが、佳作の勘い
海戰畫中では出色の出來である。

宮本三郎も「山下・パーシバル兩司令官會見之圖」の方では「ニコル
ソン附近の激戰」に見られたやうな表面的な効果に流れないで、充分内
面的にも主題に喰ひ入つてゐる。登場人物の描寫も、それぞれよく性格
を捉へて居り、個々の動作の自然な變化の中に、山下・パーシバル兩主
役の對蹠をはつきり浮び上らせて居る構圖的技術はとくに巧妙である

構想に無理がなく、畫面の整理が隅々までよく行き届いてゐることが、この作を成功に導いた他のよりもの要因であらう。

歴史的な會見圖を描いた作では、偶々小磯良平の「カリジヤテイ會見圖」が、同じく室内の場景を扱つたものとしてこれと比較せられるが、この方は、多分に記録畫といふ懸け聲に引き摺られて説明に堕し過ぎたきらひがあり、自然、繪畫的効果も生硬で、宮本が成功した部分は、ここでは殆ど逸し去られてゐるかの憾がある。

最大の缺陷は、構圖上主體となるべきものが沈潛してゐて、中心の所在が不明瞭であることで、結果として主題のもつ劇的挿話が生きてゐないのである。會見室の内と外、即ち事件の進行しつつある室内の光景と、次の間から、これを注視してゐる新聞記者達との關係などにしても、もつと有機的なつながりを有たせて慾しかつたと思ふ。作者の意圖としては「シテ」を後方に「ワキ」を前方に配して兩者の關係を奥深く立體的に照應させやうとしたものであらうが、そして、この計畫は決して惡くはないが、その照應關係の構成が繪畫的に見て充分成立してゐない。前後の室を劃する戸口その他建築物の取扱ひのごときも硬過ぎるし——これが随分眼障りである、——その點、端的に核心だけを取上げた宮本の仕事の方に却つて分があつたのである。

會見圖は、内容の特質から言つて、當然主體が二つ出來る譯で、その對應の如何に繪畫的な妙味の全部がかかつてゐると言ふことが出來る。したがつて「演出」の如何——すなはち構圖の如何がそこでの決定的な條件になる。

レオナルド・ダ・ヴィンチに端を發し、チチアンによつて、完全な近世レアリズム様式を與へられた基督の「最後の晩餐圖」は、善(基督)惡(ユダ)の明白な照應關係によつて、好個の構圖的對應をつくり上げてゐるところから單なる宗教的題題といふ以上に絶好の繪畫的モチーフとして、ルネッサンス前後には好んで取り上げられたが、後世の歴史畫に於ける室内會見圖の技術的な基礎づけは、實にそこに見出されるのである。

畫に會見圖に限らず、戰爭畫の製作上、何よりも重要な問題は、その構想であるが、更に構想の直接的な要素としては、畫家の記憶力と想像力とが決定的な役割を演ずるのである。

記憶力の問題は、現代では、寫眞機の發達によつていちじるしく緩和せられたとは言へ、實戰のさ中に立つて悠々繪筆を振つてゐるわけにゆかないであらうから、やはり記憶力は重要な要素として殘るであらうし、それを補ふ想像力は更に一層重要な要素としての意味をもつであらう。

近世レアリズムの勃興以來、畫家の想像力は多分に低下した傾きがあるが、ルネッサンス以前には、むしろそれが全部であつたとさへ言へるのである。言ふまでもなく、一個の「最後の晩餐圖」のために記憶力と想像力とそのどちらが必要かは比べてみるまでもないであつて、最後の晩餐など誰れも見たものはないとすれば記憶力では描けないのは自明の理だからである。

けだし、古典繪畫に見られる構想の豐富さは、その自由な想像力に負ふものであつて、戰爭畫製作に於いても、畫家の想像力は構想の第一要件でなければならないのである。しかして、場景を支配すべき緊張の頂點がどこにあるか、また、かかる緊迫感を如何にして表現すべきかの技術的解決はすべてそこにかかつて居ると言つても誤りではない。

今日の戰爭畫が一般的に見て、迫力に乏しいと言つても誤りでないのは、そのやうな緊張感や緊迫感を與へる問題のクライマックスとなるべきものが缺如してゐる

からで、進行する件に對して、單に獲物を横から咥へたといふだけのものが多い。

その意味で、ここにある大多數の作は、單なる戰爭スナツプ以上のものを示してゐないが、近代レアリズムの非選擇的な、局所把握の疾患が遺憾なくそこに暴露されてゐるのである。

砲撃が集中されてゐる時と、最初の一彈が切つて落された時と、どちらが心理的に印象的かと言へば、實際のことは知らないが、藝術の上では、屢々、後者の方がより印象的である場合が多い。靜かな池面に投ぜられた小石は、瀧の中へ落された岩石よりも、大きな波紋を描くのと同じ理由によつてである。一方は、實在する迫力であり、一方は暗示する迫力である。前者は事實に關聯し、後者は心理に結びつく。藝術はそのいづれにより多く基礎づけられてゐるかは説明するまでもないでゐあらう構想の重要な所以がここにあるのであつて、構想とは單に事件の經過を説明する叙述の手段ではないのである。

いはゆるスナツプ風に戰場の揷話を拾つたものとしては、猪熊弦一郎の「哨煙の道コレヒドール」が比較的出色である。描寫に迫力がなく繪畫的效果の弱いうらみはあるが、一抹の文學的哀愁をたたへた作者のヒューマニズムが戰場の實感をよく傳へてゐる。

路傍に乘り棄てられた自動車の殘骸や、草枯れの丘や、後方遙かに立昇る炎上の煙等にも言ひしれぬ表情があり、説明以上のものを語つてゐる。構圖上の造形的配慮もめんみつに行き届いてゐて、地上にころがつたタイヤやオートバイの毀れ等注意深く見ると、細い個所にも相當に愉んでゐるところさへ見うけられるが、畫面の左下に足から下をのぞかせてゐる屍體などは、構圖上のまとまりから言つても無くもがなの存在の

やうに思はれる。

戰爭靈の一形式としてこの種の多感過ぎる「物語風」の試みもむろんあつてていいと思ふが、そこに盛られた多感過ぎるヒューマニズムは、戰鬪さ中の質感としてよりも、やはり、旋風一過後の戰跡質感としての情趣をおのづから語つてゐるやうに私には思へる。

すべての點で、この作とは、完全に對蹠する内容を示してゐる作に、鶴田吾郎の見るからに樂天的な「神兵バレンバンに降下す」がある。これは落下傘部隊の投下を扱つたもので、モチーフの近代的性格に加へて現代の神話があり、近代戰爭靈の一容貌としても、もつとも特色あり興味ある主題ではなかつたかと私は思ふがこのやうな題材について、搆家の自由な想像的能力を驅使して、もつと多角的立體的に、落下傘そのものの性質を把握すべきであつたらう。

一般に、空中戰は獲物のやうであり、とくに空中の事件を單獨で收扱ふことは苦手らしいのは、一般の航空美術展でも察せられたが、それは前述の通り「空」といふものが、全く馴染の薄い手がかりのない突然的なモチーフとして考へられるところからくる途迷ひであつて、一言にして言へば「空中」そのものに對する作者の想像力(意想性)が足らないことに基因すると思ふ。

しかし「空中」は吾々にとつて、決して月新らしいモチーフではなく、東洋靈にも「飛鳥」の先例があるし、西歐美術の傳統の中では、前述の「空」は中世以來の基督教繪靈の重要な意識の對象として開拓され盜して來た。いはば古過ぎるモチーフでさへある。

飛行機は「空」そのものではないと言ふ者があるかも知れないが對象を中空に把握することはミケルアンジェロが尻にその前例を開いて居

る。ミケルアンジェロの有名な「最後の審判」には、中空を飛翔し或ひは墜落する人間が、仰願せられ或ひは俯瞰せられて縦横に把握されてゐる。チチアン、チントレット、グレコ等にも同様の作例があり、ドラクロアも「ヘリオドール」の中でそれを試みてゐる。偏狭な近代レアリズムの立場に於いてさへ、ドガは、人體を中空に把握せんとする藝術的意慾を充さんが爲に仙馬場へ綱渡りを寫して通つたのである。

もちろん、飛行機は「鳥」でも「人體」でもないが、行動する對象を中空に於いて把握せんとする藝術的意想のモチーフたりうる點で、本質的に、差違があらうとは考へられない。

問題は只、表現の方法如何に存するのであって、飛行機を扱つた作が、多くの場合、玩具じみたり、ポスタアじみたり、挿繪じみたりして卑俗な感じをまぬがれないのは、飛行機のもつ本質的性格――浮遊感や速度感等――を没却した、極めて表面な圖式的形態の説明にのみ終始してゐることによるのである。

私は、飛翔する飛行機を見るごとに、――これはまさしく近代の洒落者だといふ感じをうける。殊に隊列を組んで群翔する状景は、それ自身一個の壮観であるが、東洋畫に於いて屡々絶好のモチーフとして取り上げられて来た群雁、群鴉、群鳩、或ひは水中の群鯉等と比べて、その美的本質の構造には何ら異るものはないと私は考へてゐる。

空中戰を描いたものの中では田村孝之介の「クラークフイールド攻撃聲」佐藤敬の「クラークフイールド攻撃」等が、わづかに頭角をあらはしてゐる程度で、總體にモチーフの掘り下げかたに多くの問題を殘して居るやうに思ふ。

田村孝之助の「ビルマ・ラングーン爆撃」は、全體として、主題の性格に適はしい近代的な清新な感覺を喪はず、氣象の偶然に倖ひされた結果でもあらうが、積乱雲の白い雲海をたくみに捕捉して、極めて印象的な興味ある構圖的效果をつくり上げて居る。

中空は、積乱雲の雲海によつて、あたかも海景に於ける水面と空のやうに上下に二分され、上空の晴れ渡つた蒼穹と、地上の模型地圖のやうな複雑な限界を自然に對照させてゐる。その中間に水面のやうに擴がつた雲界の限界がおのづから中空に水平線を割し、宏大な空間の擴がりをあらはすとともに、盡面上に一種の據點を與へて、飛翔する飛行機の運動や、浮遊感を助けてゐる。

この空間の擴がり、即ち距離感覺と、浮遊感、即ち運動感覺を表現し得たこととは、航空繪畫の基本的條件を克服したものとして非常な成功であると言はなければならぬ。

只、空中戰をあらはしたものである以上、今少しく戰闘状況の突込んだ説明を慾しいと私は思ふ。

佐藤敬の「クラークフイールド攻撃」は田村の作に比して、基本的な問題に對するつっこみかたが足りないといふ氣がする。炎上する煙なども、概念的に只物が燃えてゐるといふだけでなく、煙の色を見て燃えてゐる物質が何であるかの制別がすぐに出來る位ひの鋭い觀察が必要であるし、更にそれは、構想上の諸問題と結びつけて、盡面の總合的效果の上に充分利導することが考へられなければならないであらう。

田村の成功も、ひつきやう雲海が單なる雲海としてでなく、距離と運動への暗示的要素として活用せられたことによるものであって、このやうに有形のものをして、無形のものを語らせる技術は、西歐美術の傳統の中によりも、むしろ東洋美術の傳統の中により多く蓄積されてゐると

言ふことが出来る。西歐風の寫眞技術をうけいれる以前に於いては、遠近法や明暗法のやうな重寶なものを有たなかつたかはり、暗示と象徴を以てする表現技術の世界をいやでも掘り下げなければならなかつたからであり、北齋の如きは單純な一本の線の操作だけで象徴と暗示の力を藉りて、よく三萬種以上のモチーフを描き分けさへしたのである。

四

これを要するに全體に善意の努力は認められるが、一般に未だ素朴な寫實主義的段階を立場として居り、斷片的な表面的な作が多く、比較的膀れた作と雖もその限界內での成果であつて、戰爭畫たるべき浪曼性に缺けてゐること、しかしてそれは技術の總合的達成が充分にまだ考へられてゐない結果であること等が總括的な印象として指摘せられる。

大東亞戰爭記錄畫――これは全部陸海軍から現地へ派遣せられた作家の手になるもののみである――に比して、一般出品乃至招待出品作がガタ落ちに落ちるのも、やはり立場の然らしむるところで、技術の高下よりも、質感の有無が、そこでの決定的條件として作用してゐることを端的に物語つてゐる。これはしかし、寫眞的立場に立つ限りの作家にとつては當然の歸趨ともいふべきものであつたらう。

ここに於いて、畫家の想像力の問題が、より一般的な問題として浮び上つてくるのである。戰爭畫を描くためには、まづ戰陣を馳驅して來なければならないとしたら、これはあまりにも竊窄すぎるであらう。

その意味で、私は戰爭畫即レアリズムといふ一般方式には遙かに左袒しかねるのである。また、戰爭畫即「記錄畫」といふ限定にも若干の疑問をいだくのである。

勿論、記錄畫は記錄畫としての獨自な存在理由を有つであらう、その限りに於いて、私は決して記錄畫そのものを否定するものでも疑ふものでもないが、只、戰爭畫の目的を、すべて、記錄とか報道とかいふ局限された眼前の目的だけについて考へるのは危險だと思ふのである。

これは記錄畫であるから藝術的である必要はないといふやうな考へかたが、そこには充分成立する餘地があるし、記錄畫だから、寫眞的に「分り易く」描けばいいのだといふやうな安易な考へかたにも導き易いからである。それでは戰爭畫の獨自の發展も見られない。

この問題は、偶々、戰爭美術、乃至時局美術といふ、多分に直接的な目的に結びついて提起されてゐるため問題の所在を見誤るものが多いけれども、單に戰爭美術だけの問題でなく、一般的な美術のありかたの問題として、そのまま歷史の命題につながつてゐるのである。

言ひかへれば、戰爭美術をもふくめた、といふよりそれをも本質的に矛盾なくそこに包攝しうる、より廣範な技術や精神の問題として押し出されて來てゐるのであつて、逆にむしろ、そこから出發して、戰爭美術の正當なありかたを規定・計量すべき段階に來てゐると思ふのである。

美術の近代的思潮は、出發點に於いて、美術の私有化をその方向としだがために、ややもすれば本來の公共的側面を忘却しがちだつた。もちろんそこにも歷史的必然があり、それによつて、過去の空虛な事大思想を是正するには役立つて來たが、反面、極端な個性主義と、技術の獨占的傾向(獨斷主義)を作り上げて、徒らに「研究室的純粹」さの殻內へ自ら閉止するの結果を招來した。かくして美術展覽會は專門家のための私室化し、局外者の遙かに覗ひ得ざる別世界になつたことは周目の見る通りである。

今日、文展を始め、多くの私設美術展覽會が、ややもすれば時代との

聯關を喪つて、その方向を模索しつつあるかに見えるのは、實に、かかる歴史的宿命を語るものに他ならない。

このやうな近代思想の行き過ぎに對して、時代は再びその是正を要求してゐるのであつて、いはゆる美術の「健全」なるありかたが云々せられ出したのも、本質的には忘れられた美術の公共性に對する新らたなる意識の覺醒を告げるものと言ひうるであらう。

しかしながら美術の「健全」なるありかた、即ち健全なる様式と言ふことが單純に十九世紀以前の寫實様式へ舞ひ戻ることであり、單にそれが――分り易く安全だから、といふのだとしたらそれは歴史の後退でしかない。公共性といふことは、決して單なる大衆性乃至卑俗の同義語ではないのであつて「分り易い」といふことも、本來の合理性に裏づけられた技術の普遍妥當性を意味するものでなければならない筈である。近代美術が、その發展の途上に於いて置き忘れて來た重要な「古典」の遺産はそれである。

それは單なる寫實主義でも浪曼主義でもない、技術の總合的把握を意味するものでなければならないであらう。叙述方式としての寫實様式は、繪畫の基本的條件として充分尊重さるべきであるが、同時に、精神的、内面的なものに對しては、浪曼的要素の導入や、豐富な想像力による表現の潤達さが與へられなければならない。

しかしてそれは、構想の精神力學的法則と、表現技術の立體的、建築的構造の完全なる結合によつてのみ矛盾なく組織づけられてゆく筈である。

今や歴史は創られつつあると言はれる。歴史を創るものは果して誰れか？。――（完）

小說插繪 カツト

國畫の現代的課題

本 莊 可 宗

一

今日、國畫の擧はされてゐる歷史的課題は、現代に於ける民族の積極的意力や巨大な現實の勤態を如何にして國畫の中に盛り得るかといふ一事であらう。

現代の日本の偉大なる步みを記念すべく永く後昆に殘される繪畫が多く洋畫であるといふ事は、何故であらうか。國畫にだけは洋畫が示すやうなものが本質的に盛り得ないからなのだらうか。雄大な現實の姿や人間の力、深く心に滲みる歷史的記念像、かかるものを盛る事は國畫の規約と傳統とに於ては不可能なのであらうか。斯うした間ひが、疑惑や焦慮を以て、今日國畫界の底を沒ぶつてゐる事は察するに難くない。

純藝術的に、唯美的に、論ずるならば、國畫の價値と美の深さとは言ふを要せぬ事であらう。然し現代は、永遠に殘る歷史的光景や、剛宕な民族の意力や、炎のやうな雄的熱情を盛り得る繪畫を求めてゐる。いまは美の抽象性や形而上性や内面性が問題ではなく生々しい歷史的事件に心牽かれてゐる。美の遠い象徵性や形而上性が關心事ではなく現前の事旗そのものを盛ることが心を勝つてゐる。そこでは事實それだけが心を勝つてゐる。そこでは事實そのものが美なのである。そこでは純美術的といふよりか烈しい迫眞性が美術に求められてゐる。最早洋畫に於て記念的な價値、偉大な記錄の意義を人々はいま繪畫に求めてゐる。永遠に國民の魂に感勤もセザンヌ張りや、ゴオガン趣味や、モネ的なものではない。永遠に國民の魂に感勤

を與へ、不朽にそれを記念する記錄畫がひたむきに人の胸を引き寄せてゐる。(戰爭畫や歷史畫といへばまだに鼻であしらふ衒戾的な额蹙的なといふべき獨人がゐるが、彼が現實を無視するよりかより以上に歷史が彼等を無視してゆくからここでは問題ではない) 永く歷史に殘り歷史と共に後昆に傳へられる題材を日々眼の前にしながら、若し從來の制約と傳統との爲め國畫がそれを描き得ないとしたならば如何に悔嘆は深い事であらう。

二

かかる要求が理由となつてわれわれに國畫への物足りなさが感ぜられてゐる。若し從來の制約と傳統との爲めにそういふものを盛り得ないならばわれわれはそれを打破しても何か新しい道を開かねばならぬであらう。然し、思へばそのやうな打開も實は外ならぬの制約と傳統との本質の中から新しく「引き出される」ものであつてしめたる否定や反抗からは生れ出るものではない。そのやうな制約と傳統との本質の中から新しく「引き出される」ものであつてしめた本來の生命に立還へることによつて、新しい形式は產み出される。その生命と本質とを再理解する事によつて、(いままでの形式はその或る時代の爲に過ぎないのであつて) 新しき形式はまさに國畫の制約と傳統の發展なのであつた。かかる發展でなくして生命ある新しきものが出て來る筈はない。

國畫に於ても今まで既に幾つかの新しき試みと言はれるものが試作的に發裝されぬた。それ等のものは一時は新奇なものとして人の眼を牽くが、それはただ感覺的に一時幻惑したゞけで短かい壽命しか無かつた。それは單なる奇異に過ぎなかつた。の正しき意味に於て新しきものではなかつた。抑それは後になつて見れば、新奇であつたゞけそれだけ腐臭に充ちたものとなつた。そういふものこそ直ぐに舊きものになる物であつた。古き物が必ずしも舊きものではない。否却してそこには永遠に朽ちないものの即ち無限に新しきものがある。人は、新しきと舊きとの兩意味を正しくかかる機會で知る必要があるであらう。

それは兎に角として、新しい要求に應じて求められる巨大な記念的繪畫が、要求に焦せるままに新奇な形式をとつてあとで暫く餘興に充ちたものになるやうであつては、國難の恥辱であるのみならず要求の正しいところに添ひ得ないであらう。若し從來の形式と傳統とがそれを盛り得ないならば、それは傳統と形式とのたましひのなかから新しく產み出されなければならない。かかる意味で、現代はまことに國難にとつてはその形式と傳統との眞摯な反省と理解とを必要とする千載一遇の時期でなければならぬ。

三

國難を單に、裝飾的な、略筆的な、抑緣的なものに過ぎないと見るのは、固より深い見方ではないが、然しそのやうな面がないでもない。非質さういふものであつたのである。然しさういふものであつたにしろ、さういふ所から深い偉ぱきなものが內面に錬られ、收穫された事は見逃してはならない。さういふ國難の內面的收穫こそ今日の西洋難の行詰りに對して大きな示唆と寄與とを與へるものなのだからである。後期印象派以來千々に亂れて行詰つた洋難は色彩分析や形態分解を通ほつて遂にニヒルと狂亂、感覺の分裂と主觀の崩渙との中に頽廢していった。いまや物のリズムの發見が線と形態との奇やしき韻律の理解が、――東洋の文人難の秘密的なものが――かかる官能的腐爛を救ひ出し、新しき美の世界へ轉身すでめらう段階に達入つて來てゐる。〈此處に關しては後日の機會に讓る〉のみならず今まで既に多くの示唆が彼等に與へられてゐる。然しそんな邪よりもつと根本的な深い大きいものが未來に待つてゐるのではないだらう。然しかかる邪よりもつと根本的な深い大きいものが未來に待つてゐる。

西洋の官能的藝術は東洋の解脱の藝術から、西洋の人間主義美學は東洋の超越主義美學から如何に深い偉きい寄與と示唆とを受けて、その新しい路を打開するであらう。人はかのティ・ヒュームの藝術論の一端を見ても、佛關西の美術批評家の恭術論を見ても、さては支那人林語堂の斷簡を讀んでも、さうした豐富な未來を東洋の繪畫に藏くされてゆくものの中に認め得る。

従つて國難には「今日の問題」は二重の意味を以て課せられてゐる。第一は現代事態を盛るのには物足らぬといふ面、即ち如何にしてかかる缺陷を補ふ新しき創作をつくり得るかといふ事。そしてかかる希臘から國難のいままでの精神的特質に就て反省する事、例へば優美や物のあはれや、さびやわびの心、あいふものが介迄のままで宜いかといふ再吟味等になる。第二は、かかる反省を緩く導線として、それを國難の行つ現代の世界美術史的意義即ち現代美術に、洋難に何を寄與するかといふ點から将へてゆく事である。つまり國難を如何に洋難的なものにするかといふ建前よりか、如何に國難的な特質を發揮する事によつて當面の行詰りと物足りなさを打開するかといふ建前に立つ事である。即ち國難の劃期的な發展である事がそのまま世界美術の新形態の創造であるやうに導かれる事である。従つてわれわれの今まで有つて來た精神的遺産例へば優美とかあはれとか、さびやわびといふ心境に就ても、それを否定するよりか寧ろそれの本質に徹する事によつて、それの眞生命を再理解する事によつて、いままでの型とは別個の型に――いままでの消極的な型より何か積極的な型に、即ち積極的な建設と意力との內面の基盤となるやうな型に――拓いてゆく事、さういふ仕方で問題を開いてゆく事になる。

四

物のあはれとは、その本來の意味は、物の情趣乃至は物への感動といふ事一般を指したものである。從て諸行無常とか、優美讃歌の調にそれが使はれたのは、たゞその時代の情趣性格即ちその當時の自然觀、世界觀、人生觀に關聯したものなのであつて強ちそれは物のあはれの不易の翌態ではないのである。――然しかかる無常觀と優美性とに亦深いものがあり、現代美がそこから汲みとるべき〈世界へ寄與する〉日本的なものがある事は忘れてはならない。それは決してたゞ異なる時代的なものではなく永遠性を有つものである。ここで私は「物のあはれ〈情趣〉とは何であるか」といふ事

の木質を語る餘白を有ってはならぬが、巨大なもの、勇ましきものにもこの「物のあは

れ」の美を見出す所にわれわれに傳へられた傳統の「美の眼」の深さがあるのである。

われわれが國盚と同じ精神の背景に立つかの和歌が、いかに剛壯な、あるひは壯烈

としてゐるかが故に一層その剛壯さと壯烈さとは激しく痛く胸を搏つのである。それは

漢詩とは異った味を有ってゐる、漢詩では盛り得ない感情とリズムとに立ってゐる。それは

漢詩でなければ盛り得ないと考へた論者はこの鮎を知らない。和歌は決して剛壯や壯

烈を盛り得ないのではない、剛壯や壯烈の感じ方や現はし方が、漢詩とは異った角度

や心に立ってゐるのである。國盚に於ても同樣の邪が言へるであらう。

またわびとかさびといふ遙い形而上的な解脱の心境に就ても亦同じやうに考へ得

られるであらう。それが隱者遁世の姿をとつたのは一つの時代形相に過ぎないが、そ

れの本來の意味であるところの内面的超越卽ち内的自在といふ事はいかなる世に於て

も魂を解放し物象と自然とを生き遍へらせる深い眞理でなければならぬ。かかる精神

的背景に於て始めて人間の殺極的な行爲や前進の意力は自在にして無礙な樂なもの

なるのである。それは英雄的行爲をも凡人の勤勞をも貫いて輝く一つの赤線である。

かかる心的主柱なしには國盚には生命はない。かかる角度が西洋のどの絵盚に在るで

あらうか。その中のある優れたものはそれを無意識に覗ひそれを志してゐるかに見え

るが未だそこまで達してゐすまたそれと意識してゐない。あの解脱の發術といはれる

俳句があの世界最短の短詩型を以てして、巨大なもの、複雑なものを（他の詩型で

は盛り得ぬ獨得の美感で）特殊の角度から把握しこれを盛り得てゐる邪を人は思はね

ばならぬ。

ブキテマの會見が國盚では物足りぬのではない。ソロモンの壯戰が國盚には盛り得

ぬのではない。そこには國盚的な感じ方がある。國盚的な現はし方がある。國盚でな

ければ現はし得ぬものがある。それを見取るのが國盚的修練でなければならぬ。それ

を、洋盚で現はした方が宜しいやうなものを國盚で現はさうとするのが凡盚な眼である。

またわびやさびの心がそれが沒交涉なのではない。まさにそのやうな心の地盤の上に

於てこそ國盚獨得の力があるのである。そこに、剛壯な或は勇敢な姿が洋盚では盛り

得ぬ剛壯さ勇しさを以て現はせるのである。

五

更に他の面から見るならば、わびとかさびといふ心は、貧の上に結んだものである。貧を

——凡盚な心には

窮乏の苦相にしか過ぎないものを——とつて以て、それを深く深らかな美に、また

智慧を深め、それを發見して、倦ぐれたもの卽ち滑貧にしたのはこの超越無礙の心で

あった。枯といふ字と淡といふ字の深い味と美と人は識り拔くにどれ位仼限の修練と

魂の向上とが要するかを考へなければならぬ。かかる滑貧のこころに今日またわれ

われの日常生活に覧いゆとりと強い力とを與へるものでなければならぬ。かかる原理

が國盚にも活かされ、また國盚をも活かして、凡ゆる題材に向はしめ、その凡ゆる作

品を高貴な感動でうづしめるであらう。

かかる心は隱遁消極な型に固定したものではなく、まさに現在の如く窮乏と敢鬪と

のさ中にあって、それに息吹を與へ、力を與へ、美を窗したものなのである。諸君

は知るであらう。簡素の美——此獨得な美と、わびとさびとの心とが醸成されたのは

何も天下泰平な文化獨歷した平和時代ではなく却て反對に鎌倉時代であった邪を。敢

國の意志と、ドラマチックな事件と、そして生活儉約の姿とで盛られたかかる時代に

却て形の上ではそれとは反對の如く見ゆるものによって、雄々しい心と生活と事件に

が一層深化、強化されたのであるといふ事を知らなければならぬ。殊にそれは武の中に見出された美なのであった。それは武の世界に疲れた消息ではなくして、まさに武の中で滑澄された心なのである。ものの味を生かす爲めにはそれとは反對のものが少盆に絶對に必要である事は食道の法則である。甘きものには少盆の鹽が、刺身には極少のわさびといふ對照的効用が必要である。

そのやうな意味に於てわれわれは今日かかる剛宕の世紀的生活・事件のさなかに在つて美術にかくの如き國畫傳統の一つこころが絶對に必要な意味を有つてゐる事を感ずるのである。それは他ならぬこのやうな積極現實の力の爲めに歴史の雄部さを生かしその意力を燃やし、また美には特殊な淡壮な感動を盛る爲めにである。國畫が若しかかる心を捨てる事によって自らを打開し得ると思ふならば、そして新しく積極的な感覺性を追ふ事が國畫を救ふ道だと考へるならば（それならば洋畫の方が宜いのであつて）却て國畫の無窮の生命を喪ひ、打開の反對に凋淡の跡を開く事になるであらう。

六

嘗て子規は俳諧を論じて「文章を作る者、小説を作る者、俄かに俳句を物せんと皆其の語句簡單に過ぐるを覺ゆ。曰く俳句は終に何等の思想をも現はす能はずと。然れどもこれ聯想の習慣の異るよりして成るものにして、複雜なる者を敢へて盛んに之を十七字中に收めんとするが故に成し得ぬなり。俳句に適したる簡單なる思想を取り來らば何の苦もなく十七字に收め得べし。從て複雜なる者は、共の中より俳句的なる要素をとり來りて之を十七文字中に收め得べし」と言つてゐる。俳句で現はすならば、それは國畫に於けるも亦同樣であらう。

私は或る人が、國畫では戰爭畫や歴史畫を描くのはただ、水彩畫か錦絵の型しかないといつて嘆くのは少し正しくないと思ふ。それは洋畫的なものを國畫で現はさうとしてゐるからであって、低にその根本的の態度に於て誤つてゐるからである。

偉大な傑作となって永遠の句となる。そして如何なる文學もそれに及ばないであらう。洋畫で現はすが相應しきものを國畫で現はさうとする所に今日一部の誤まつた傾きがあるに違ひない。俳句には俳句的な角度の取り方がある。俳句的な題材の取り方がある。ものの感じ方がある。かくして俳句が歌ひ得るものを俳句によって歌ふことによってそれはその題材に於て最大の優れた文學となるのである。俳句なるものを嘖き無用な文學であると同樣に、國畫的な角度がある。如何なる題材に於てもその中から國畫的なものをとり出し、感じ出し、そして國畫によって現はすときに始めて、それは如何なる繪畫も盛り得ぬ美ところと俟して偉大な作品となるのである。ものには俳句でなければ現はし得ない美がある。國畫に於ては國畫でなければ現はし得ない美がある。同樣に美には

七

偉大な畫家は如何なる樣式を以てしても必ず自己の全身を捨すぶった感動を表現せずには逃かないであらう。それが若し國畫人であったならば、必ずどんな題材（多くの人が洋畫的と見る題材）に於ても必ず「日本畫的に感動する」ところを見付け出すであらう。ヴェラスケスの「ブレダの降服」や、チントレットの「サン・マルコの奇蹟」のやうな感じ方で――さういふ「眼」で見れば――ブキテマ會見は洋畫的になるが、角度を變へれば、平治物語繪卷や蒙古襲來繪詞の一部のやうな、あるひは彦根屏風の一齣や菱川師宣の風俗圖卷のやうなものから受取つた脈流に於てそれを把握する事が出來るであらう。然かもこれ等の日本畫の作品は夫等の種類の洋畫よりか幼稚なのではない。後來の傳承者の力盆を俟て更に巨大なものにさるべき要素を含んである。珠に後世、洋畫の移入と共に朗鎖さるべき國畫の新展と俟つてそれはより深く你ほき熟らさるべき因子を（洋畫に無い特質を）埋蔵してゐる。

現代の國畫人の歴史的課題はこれを發掘するに在る。

【談話は社會評論家】

陸軍美術を觀て

榆原　祐

戰爭畫は、作家の熱情が充分に裏付けられなければならないといふことは、自明なことである。勿論その熱情も、個人的な意慾によるものではなく、國民的自慾に伴ふものでなければならないことも、常識に判り切つたことであらう。

然うした意味から、今度の陸軍美術展の諧作が、觀者の心を或程度激しく打つたといふ事實は、戰に素樸的な意味ではなく、各鑑賞に作者の熱情が脈打つてゐたが故であらうと、僕には考へられる。現實に、未曾有の戰爭下に身を置く吾々は、日頃新聞に雜誌にニュース映畫に話に、戰爭の光景を耳から又は眼から受けつては、ひしひしと身に感じとつてゐるのであるが、さうした現實感、――先入觀か、色彩と形象に依る直接的な戰爭意識を前

にした時、吾々はその藝術的價値の如何よりか、先づ國民的感情の振起を懼れずにはゐられない。

◇……◇

だが然うした、全く素材のみに打たれる素樸な感動も、作者からの感情移入がなくては刹那的なものに終るか、或はその振起裡にも何か物足りない空白なものが殘るに違ひない位、觀者に迫められた今回の陸軍美術展の感動の振幅は、矢張畫面の背後にある作者達の感動でなければならない。從軍畫家達の身をもつての感激は、技術の巧拙を或程度超えて觀者の胸を打つのである。斯うした、素材と國民的感情に由つて大きな成果を獲ち得たと見ねる陸軍美術展の戰爭畫は、果して藝術的評價に於いては、如何に位置づけられるであらうか。

◇……◇

日本的美といふものが、西歐美學に於ける分析的な純粹美ではなく、美といふ概念そのものの異つてゐることは、吾々の古典を觀れば分ることなのである。現在戰爭に於ける自然的感動と藝術的感動の混淆は、矢張正しい評價を導き出すものではない。古典にして然うであらう。

時代の篩にかけられてゐるろ靜的なものにまで位置づけられて始めて古典の美は燦然と輝くのである。さういふ意味で、時代の大きな劇しい動きの中に偉大なる藝術作品の誕生は困難であるといふことも謂はれるのであるが、然し、それは困難ではあるが絕對的に誕生を許さないことでは

美觀の虜になつてゐるやうにも考へられる。だが、現實の渦中にある者は惡戰苦鬪の正鵠を缺き易いといふことは眞實である。藝術作品に於ける自然的感動と藝術的感動の混淆は、矢張正しい評價を導き出すものでは無い。藝術にして然うであらう。

◇……◇

一つの時代を滿ろくに、或時間的距離を置いて描けば、自然的感動と藝術的感動の混淆が避けられる故に佳き藝術作品が生れるといふ理論は成立つのではあるが、元來、自然的感動と藝術的感動は水と油の如き異質的なものではない。寧ろ相互に包攝し合ふ性質を持つものと考へられる。吾々が偉大なる藝術作品と稱ふものは、藝術的感動が一切を包攝した場合であらう。

◇……◇

今回陸軍美術展で吾々が受けた感動は、素材と作家よりの感情移入に由る感動ではあるが、それを藝術的感動といふには未だ割切れないものを感ずる。僕は然し、非常に高い藝術作品が有るとも又無いとも斷定出來ない。それはそれで宜いとも思ふ。相當な技術を持つた作家が燃えるやうな熱情を持つて創作するならばそこに必ず高い藝術作品が生れるのが常然である。

又僕等が、現實の生々しさに押さ
れてその作品の藝術的價値を識別
出來なくても、その熱情を感じ、
感動されるのなら、その作品の現
在的價値（効用價値）は滿たされ
たのであるし、それに依つて、是
等の作品の中の幾つかゞ、或程度
の高さに藝術的評價されるであら
うことを希望的に觀測されるからで
ある。

斯のやうなことは、戰爭畫と日本
畫に於ける洋畫と日本畫の比較の場
合にも、一應繼續して考へられる
洋畫は材質的に吾々の現實感を滿
足させてくれるのであるが、日本
畫はその點非常に不利な故に、兎
角批評家に輕じられてゐるのであ
る。

　　◇……◇

然し、是は現在の吾々の感動が
生の、即ち謂ふところの自然的
感動の勝つたもので、眞質の藝
術的感動に依るものであること
が疑はれるとき、現實感の稀薄
な材質的に不利な日本畫作品が
全く洋畫よりも藝術的價値に於
て劣つてゐるとは斷言出來ない

と思ふのである。
從軍日本畫家が、表現力に於て洋
畫家より勝つてゐると覺つて、何
でもかでも對象と眞正面から取組
んでやらうとするいまの行き方は
全く肚とするも、それが最善の方
法であるか否かは再考せねばなら
ないし、その方法論は今後充分檢
討されるべきではあるけれど、兎
角、生の感動と藝術的感動を混淆
して洋畫の現實感を過大評價し、
日本畫のそれを過少評價するのは
之又充分に僕等の戒心すべきこと
であるとも考へられる（三月五日
―十四日、三越）

昨日の畫家今日の畫家

栗原 信

「すきなやうに描く」

と言ふのが古來繪描きの姿である。ラフアエルが、「自分の思ふま丶に繪を描くのだ」と言つて、考ひ深いダヴィンチに豚や味を言つたといふのが、ダヴィンチだつて結局は「自分の好きな様」に描いてゐたのである。

もと〳〵イズムを振り廻して繪の出來る筈はなく、先頃日本畫壇に洋畫から讓渡のイズムが喧ましく顯れたやうであつたが、それに關係ある繪描の大部分は評論家（ジャーナリズム）に踊らされてゐたので、その勝負はそれで仮に食つてゐるだけ評論家の方が分がよかつたと言ふ事情にあつた。

若い畫家達は、どうせ親の脛を嚙つてゐるか、他に勤口を持つてゐて、生活に深い關係がある筈はなく、遑しく新しい理論を追ひかけて行くことが立派に見えたからであつた。

それはジャーナリズムと相關的に利益を共有するかの様に見えたが、どうして

ジャーナリズムは、なるべくイズムを次々と變へて問題を多くしなければ商賣にならないのであつた。古美術を漁らうが、獨創を働かさうが、そう〳〵問題が引張り出せる筈もなく、生活する爲には、その理論の消費者を獲得しなければならないので、その相手に選ばれたのが、前衛藝術と稱して踊る若い畫家の一群であつたのだ。

理論を提供してもらつたその作品は、物心がついて來ると臭氣がさして、もとのリアリズムに立ち戻つて來るか、そのまゝ蠟燭の火の絶える様に消え去つてしまふ様であつた。

藝術作品は理論の中から生れはしない。事實の中に醸酵する。事實は生活であるから──

その意味に於て、世界戰爭前夜の無氣味な沈默の中から、その自由主義末期の目標と感激を失つた生活の中から甘美な自由主義の泌み込んだ人々の間にも、技巧主義、藝術主上主義だけでは充たされないものが生活の中に感じられては生きた作品は生れない。と言ふ言葉も來てゐるので、自然と勞働者を描き工

場や機械、兵器、軍人、戰跡、戰鬪、と周圍の空氣に引き返され、その間に事態は變つて、戰爭と共に冷たれでも現實逃避の獨善主義を押し通さうと言ふ者は少なくなつた様に思はれる。私はこれらの時局的テーマを扱ふものが立派な藝術家だなどゝ、言ふのではない。

現代の日本の情勢では自分が畫家であることを先づ忘れて、喰ふか、喰はれるか、と言ふ祖國の現實の前に立たねばならない時である。それ程、開闢以來の大事變が捲き起つてゐる。歴史も、民族も、國慨も、あらゆるものを掛けての勝負が初まつてゐる。凡その事實は、如何程自由主義の泌み込んだ人々（畫家）であらうと、氣がついて、金持ちの鑑賞畫のみを描いて生活してゐる呑氣さを恥ぢてゐるのではないかと思ふのである。

ジャーナリズムが、この大きな現實の前に指導理論の獲裝を控へてゐるまゝに、現實はどん〳〵先行して、自由主義の先塋達は慌てふためいて

「事局便乘」と囁いた。

「事局の繪は大儀まづい」とも言つた。

私はこれには答へない。

私が最初徐州戰に従軍して戰爭畫「小休止十五分」を書いた時、間の大家達は、右の樣な眼で振り返つて平和な心境で立派な繪を描いて居られたのだ。

私は、風景繪描きであつたのに、どうしても前線の感激を描き取ることが出來ないで、拙ない戰爭畫に手をつけて、努力したのであつた。

更に幾度か私が北支の前線を經驗してゐる間に、大東亞の容易ならぬ大戰爭が初まつて了つた。もうこゝまで來ると、國內に白足袋を穿いて、高帽子で居つた新體制自由主義の泌み込んだ人々の間に、「藝術の退步である」など〳〵時局テーマの藝術を非難する向もあつたが、私はそれにも答へない

「現在、美しい風景、高價な花、裸體や婦人像、靜物などを描いてゐる畫家の方が次の時代に進んだ藝術を護ることが出來るだらうか、」と返問して戯くだけである。

畫家は社會の現實から離れてゐなければ生きた作品は生れない。と言ふ言葉も來てゐるので、自然と勞働者を描き工ば生きた作品は生れない。ある。然もそれは現實を超過って現は

在る境涯であつて、現實に無關心でなければならぬ意味を描いたものなら惡作でも結ればならぬ意味を描いたものではない。私は決して現質のテーマを描いたものではない。

私はたゞ、日本國民として赤裸々になつて、現質の時局に立ち、己のなすべき方向を考へるならば、自ら畫家は畫家の進路が明瞭になるのではないかと思ふのである。

祖國が亡びない爲めには、銃を持つ方が却つて畫家として悩むよりは立派な行ひである場合もある。事は時局の認識の如何に依るのではあるが、畫家は特に己の職業への執着に押されて、國の大事件に面を反けるのが昨日までの習慣であつた樣である。

そしてこの大きな現質に逸早く、己の熱憒を注ぎ込んだ者を稱して、時局便乘などゝ言つて超然として居つたのであつた。中にはそれに該當する者が無いとは

斷言は出來ないか それを理由に己の不興を埒外に置く快憤を寧ろ慎まないと思ふ。

畫家も日本國民として目覺める時が來てゐるのだ。假令、貧弱な技術の持主であつても、一應は、自分の腕を以つて祖國の爲めに挺身する覺悟は必要である。自己の生活保證と言ふだけの仕事にたづさわる人は、現在の日本には一人でもあつてはならぬ。少なくも己の力相應の働きを以つて、この國難打開の聖戦に参じなければならぬ時が來てゐる。

畫家の作品は、將來に破つて見られる名作であるために越したことはないが、その名作とならぬ者も作品に依つて前線將兵の勞苦に酬ひ、銃後國民の覺醒と奮起とに努める使命があると思ふのである。私は時局を認識し、國民的熱憒を持つた畫家が「好きな樣に描く」眞の作品を選んで歌まないのである。

27
371

歴史畫の現代的意義

遠藤　元男

一

歴史畫への關心は、いろいろな立場から最近において、急激に高まつてきたやうである。これは文藝の分野における歴史的なるものに取材するといふ歴史文學の方向と相應ずるものである。しかし、こゝで文藝の分野において、文學とか繪畫とか彫刻とか音樂とかの、いづれが早く歴史的なるものに取材するやうになつたかといふことは興味ある問題であらうが、それについてはみないことにして、もつぱら、歴史畫とはれるものの現狀について、多少の見解をのべたいと思ふ。

一體に歴史畫といふのはどういふものか。今日の場合では、歴史上の人物または事件に取材した繪畫といふ意味である。しかし歴史上といつても過去のことであり、今日の大東亞戰爭は歴史の重大なる事件であり、これに取材した戰爭畫・記録畫も實は歴史畫であるが、これは質際には歴史畫とはいつてゐない。從つて過去の歴史上の人物なり事件に取材したものを歴史畫としてみてゆかう。

二

歴史畫に對する關心には二つの立場がある。つまり作者の立場と一般の覽者の立場とでである。しかし、この關心は、それぞれの立場のものの歴史意識または歴史精神の強弱・深淺によつて大いなる相違をしめし、二つの立場を往々隔離してしまふのである。いかへれば作者の關心と一般覽者の關心とが全く相容れない方向に向つてゐるといふことになるのである。具體的にいへば、ある作者の歴史的關心が、その作者の取材した歴史上の人物または事件に取材して、その作者の全力をあげての技術によつてある歴史畫が生れたとしても、それをみるものの歴史的關心が、その作者の取材した人物または事件と一致するものではないとすれば、それは、その作者の歴史精神がその人物または事件を通じて溢れてゐるとすれば、それは、たとへ歴史的關心は興味に差別があつたとしても、そこには作者と一般覽者との間に、大きく強い精神的交流があるのである。そこで、かういふことがいへる。

一般にいつて、作者は與へるものであり覽者は求めるものであるが、この求めるものに適つたものが與へられることが、もつとも望ましいものではあるにせよ、また求めるものが、そのまゝ與へられたのではない何らの向上・發展がみられないのである。作者にも、もちろん求める心はあるのであり、この作者と一般覽者の求める心とが一致しなくても交流するときには、その求める心は、そのまゝ大いなる糧として受取られるであらうと考へるのである。

こゝにおいて、まづ最初に歴史畫の現代的意義の一つの問題として、歴史畫における根本的なものではあるが、繪畫性と歴史性との關係がとりあげられる。この問題は歴史文學においても亦逆なものであるが、繪畫の一分野としての歴史畫においては、いかなる關係におかれるかといふことをみてみなければならない。歴史畫において繪畫性といひかへれば藝術性が根柢となつてゐるものであることはいふまでもないが、その特徴的性格をしめすものは歴史性である。歴史性のない歴史畫はあり得ないのであるが、事實としてはかうしたものがあるのであり、その歴史性のないことは却つて發衛性・繪畫性をも損じてゐることが多い。歴史性とは何か。これについてはあとでみるが、結論的にいへば歴史的取材に對する作者の歴史精神の高揚があるかどうかといふことでである。

このやうに、歴史畫は歴史性を通じて一般鑑賞・國民の歴史精神を高揚させるもので
なければならないことになつてくる。作者の高揚された歴史精神が畫面に横溢してゐ
て、それが觀るものの歴史精神をして高揚せしめるのである。もし、この作者の歴史
精神が、國民一般の歴史精神の水準より低いものであつたとしたら、それは何らの存
在の意義すらないものである。歴史精神は作家的・畫家的技術によつて描寫・表現で
きるものではないのであり、繪畫全體から滲透してくるものである。過去への單なる
ある。そうすると、歴史畫は國民の歴史精神を高揚せしめるものでなければならない
といふことがいはれてくる。こゝに歴史畫の現代的意義として、もつとも重要な啓蒙
性がとりあげられてくる。作者・畫家はその繪畫といふ特殊の分野を通じての國民一
般の正しい啓蒙者でなければならないのである。作者・畫家は歴史畫を描くことによ
つて、藝術性・繪畫性を主張し強要してはならないのであり、それは繪畫としての必
然的な基礎であり、そのうへに歴史精神を主體とした歴史性の高揚を志さねばならな
いのである。それ故に、今日では、歴史畫への關心または傾向が始めは個人的なもの
であつたにせよ、いまや單なる歴史上の人物または事件についての興味ではなくて、
もつと積極的に歴史精神の高揚・民族精神の振起に役立つところのものになつて、
それを正しい歴史畫たらしめねばならないのである。そこにおいて、それを正しい歴
史畫たらしめるものは、それらの作者・畫家のもつ藝術的感覺と繪畫的技能である。

三

ところで、結論を先にいつてしまつたのであるが、いまゝでの歴史畫について一應
檢討して、この結論の必須なることを明らかにしたい。歴史的なるものを題材とする
ことは、いろいろな立場があるかも知れないが、少くとも次の二つはあると思ふ。
その場合に、始めから歴史畫へ專心したものと、途中からこれに轉向したものと、また
大きい作家的創慾から歴史的なものにも取材したといふものとがあるのであるが、

それらについてみてゐることは必要ない。
その二つの立場の一つは歴史的なるものの取材が、懷古的な趣味に出發するもので
ある。これは、古いもの・歴史的なものへの耽美的な沒入であり、必ずしも嚴密な意
味では歴史畫とはいへないものである。個人的な恣意的な浪漫主義の對象として、過
去の歴史上の人物または事件に取材するのである。このやうな立場において描かれた
ものは、繪畫的價値はあるとしても、歴史的意義はないものである。過去への單なる
追憶・沈潜は力强い前進をもたらさない。題材がいかに珍しく新しくあらうとも、繪
畫としての清新さは感じられないものであらう。もう一つの立場は、いはゆる風俗畫
として歴史的なるものに取材するものであらう。これは、今日の言葉からしても、一
の記錄畫であるが、その眞實性への熱意は歴史精神の一つのあらはれとしても考へる
ことができ、これが、いはゆいまでの歴史畫であつたのである。しかし、これは風
俗を中心としたものであるから、衣・食・住を根本とした生活姿態の描寫に主眼があ
り、大きく時代の生活精神まで描かうとするものではなかつた。この點から歴史畫の
あらはれに大いなる限界があつたのである。この意味で、歴史畫(敎科書を含めて)の
挿繪の歴史性は大いに檢討する必要がある。私自身、少年のころ、それらから受けた
印象、ことにそれらが形だけを主にして心を從にしてゐるために形だけの印象が强く
殘つて、今日において實際にほかのものから得られた形との間に、非常な相逕と矛盾
とがあるのに愕くとともに、いろいろな場合に、その形がつきまとつてくることに
は閉口することが多いのである。もし、それらの挿繪が心を主にしてゐたのであつた
なら、かうした形にとらはれてゐることはなかつたであらうと、しみじみ考へるもの
である。
そこで、それらからついてみなければならないことは、時代考證といふことでであ
る。歴史畫が現實に見ることのできるものの描寫でないことは、當時に、いはゆる時
代考證を必要とする。しかし、これは、いまいつたやうに形と心とをどのやうに扱ふ
かといふことになつてくる。懷古趣味的な取材のしかたの立場では、あまりこの時代

考證といふことを軽くみなくてもすむわけであるが、風俗畫としての立場においても
もつともこれを重視するものである。そして、この時代考證といふことは、作者の良
心と熱意との問題でもある。歴史的感質性への欲求の強弱の問題である。それにして
も、いまゝでの時代考證が形にとらはれすぎてゐたといふことは非賢である。それに
對して、その心がとりあげられてきたのであるが、これは正しいことである。服裝や
調度や家具や住宅などの考證はかなり進んでゐるではゐるが、その時代の精神いはゆる時代
色などのやうな色彩において表現するかといふことは、あまり配慮されなかつたよう
である。しかし、人物や事件を取扱ふとしても、その外見的な形だけではなく、その
なかに交ふところの心の動きをも表現しようとしてきたことは、歴史畫の當然進むべ
き道であらうと考へる。その實例として、安田靫彦氏の『義經參著』と島田墨仙氏の
『熊澤蕃山』とをあげることができよう。人格とか感情とか性格の動きを描寫しよう
とする態度である。だが、これだけでいゝのではなかつたことはいふまでもない。

四

いづれにせよ、歴史畫は實際問題として題材と構圖とに根本的な條件がある。いか
なる題材を、いかなる構圖において表現し描寫するかといふことは重要な條件である。
こゝに作者の獨創性と寫實性とが働く。これがまた歴史畫の純粹の記錄畫と異る特質
でもあらう。歴史畫は寫生を根柢としない。從つて、作者の歴史的鬪心に基く想像と
創意とが許される。この點に關しては自由であるが、また、歴史精神の表出といふ大
きい制約がある。歴史畫の價値は、この點において決定されるものである。
具體的に二三の作品をあげてみよう。歴史畫が歴史上の人物または事件を取扱ふと
はいへ、人物に關するものが多いやうである。最近においても人物に關するものが多
くなつたやうである。これは、歴史文學において人物がとりあつかはれ、傳記的なも
のがもとめられることゝであるが。文學がそれらの人物の性格や特質を時
代的背景のなかに浮彫にしようと努力してゐるやうに、繪畫の世界においても、人物

の内面・精神の動きにまで立入らうとしてゐるのである。これは當然のことであり、
異なる肖像畫からの脱却であり、それらの特定の行動または業績を題材と
することによつて、その人物の性格または心の動きのある特定の行動または業績を通じて時代の
動きをもしへさうとするものである。その意味でも島田墨仙氏『熊澤蕃山』は注目さ
れてゐる。氏はその繪について『塔影』『國畫』（昭和十七年十一月號）のなかに、
最近描いた「熊澤了介先生」（蕃山）には參考となる肖像など殘つてゐるものが非常に
乏しいが一枚見た事がある。夫れは小さな繪だつたが珍しい繪で額のあたりまで上か
ら籠か何かさがり、扇子で下から半額を隱し、唯雨方の目が出てゐる丈けの顔だつた。
その目がギョロッと目玉を剝いて上の方を睨むやうに見てゐるとこだつた。知人の芳
賀矢一博士から見せて貰つた。もう一枚の繪も目玉が大きかつた。
蕃山といふ人は天文學に詳しかつたさうだ。それで目玉を剝いて上の方を睨んだ
繪かも、星を見てる表情に相違ないと私は勝手に想像した。元來大きな目の人には相
違なかつたらうが、星を見てる時には一層大きくなつてもいゝ譯だと解釋して、あ
の繪の特殊な姿を認るを得た氣がした。
そんな所から私の描いた蕃山は星座表の揭圖を背にしたものとし、目の大きな顔
にした。
といつてをられるが、題材と構圖とは一つに作者の解釋によるものとなる。從つて、
最近の作品においても、安田靫彦氏の『大伴家持』と島田墨仙氏の『大伴家持』とは、同
じ大伴家持を題材としてゐても、その解釋は大いなる差があるであらう。服裝そ
の他については大した變りがあるわけではない。安田氏の方が若い家持を描いてゐるや
うである。結局、その解釋は、その繪に裝せられた家持の歌が決定するものであらう。
安田氏には

わが宿の五十竹葉群竹吹く風の音のかそけきこの夕かも

の歌が、島田氏には

天皇の御代さかえむと東なる陸奥山に黄金花咲く

との歌がある。歴史畫において、贅によつて畫を補はせるといふことはどういふことであらうか。また、北條時宗を題材としたものにも橋本關雪氏の『時宗』と中村岳陵氏の『相模太郎』と小早川秋聲氏の『時宗』とがあつた。これらは、いづれも作者の個人的な解釋をしめすものであらうが、北條時宗の個性的なものはあらはされてゐるかも知れないが、その歴史性はしめされない。あまりにも檀圖が狹く特定の人物に限られてゐるからである。いかへれば事件のなかに生きる人物の生きた姿といつたものが取扱はれなければ、歴史畫としての生命は生きてこないであらう。こゝで最近の歴史畫家といはれる人たちの傾向について、批判することはやめるが、金般的にこのやうな傾向がある。

畫はのなかの人物を扱つたものが全然ないのではないが、單なる人物の群であつたりしてはならない。前田靑邨氏の『洞窟の賴朝』は檀圖といひ描寫といひ、正に迫力ある作品であるが、また源賴朝の生涯の方向を決定する劇的な場面を取扱はれたものではあるが、源賴朝としては、もつと歴史の方向からしてとりあげられるべき題材があるのではなからうか。堂本一洋氏の『草紙洗小町』も傳說に取材した浪漫的な表現は繪畫としては成功したものといへるが、歴史畫として取扱ふのには、なほ多くの問題が殘されてゐることと思はれる。その意味で、太田天洋氏の『大佛造營』は注目されてゐ〜のである。こゝではこれといふ特定の人物はゐないし、また省畫そのほかに檢討すべきものがあるにせよ、大佛造營といふ國家的大事業に官僚も庶民も協力一致して從事する姿に、歴史精神の高揚があり歴史的意義がある。歴史畫はこのやうな題材をとりあつかふべきである。

歴史畫の價値は、技術ではなく、それをみるものに與へる歴史精神であり、その點からすると、その繪畫は現代の精神と通ずるものでなければならない。現代のわれわれを感激せしめ前進せしめるやうな歴史上の事物のなかに取材しなければならない。過去のもののなかに現代と通ずるものを發見することは、高い歴史精神または深い歴史意識によつて可能なのである。この作者の精神的な精進が要請されてくる。ごく攷

近開かれた日本歴史畫展においても、その趣旨は大いに贊成なのであるが、出品せられた作品には、歴史畫としては何らいまでのものから通步してはゐないのである。人物が中心であり、いかに歴史的意義ある業蹟を殘したものが取扱はれても、それはたゞそれだけにとどまつてゐる。繪畫としての巧拙は別問題として、歴史性、啓蒙性を主盤にしてみると、まだまだ大いなる努力が必要であることを痛感する。

五

歴史畫の歴史を簡單にふりかへつてみよう。たとへば藤原隆能の『源氏物語繪卷』は一つの歴史畫であるが、これは鎌倉時代の公家が平安時代を追憶した懷古趣味に發したものであり、前進的な役割を持つたのではなかつた。それに對して、それにおくれてできた『竹崎季長繪詞(蒙古襲來繪卷)』は一つの記錄畫であり、今日の戰爭畫にあたるものである。この鎌倉時代に、『蒙古襲來繪卷』のやうな記錄畫と『源氏物語繪卷』のやうな歴史畫があつて、前者は現賀的であり後者は浪漫的であり、そのために前者は歴史精神を興起せしめるのに對して後者は却つて沈滯せしめるといふ事情は、今日の歴史畫の一部の傾向と記錄畫の動向と對比して將へてみてよいのではなからうか。

懷古趣味に沒するものは歴史畫の正しい精神ではない。江戸時代になつて民族意識の反省と高揚とにともなつて正しい歴史畫の方向をしめしたものとして將へなければならない。狩野探幽の『楠公訣別圖』は、かうした歴史畫として高く評價されなければならない。これは狩野探幽が前田綱紀の命によつて描いたとはいへ、また朱舜水の賛があるとはいへ、正しい歴史畫の方向をしめしたものであり、探幽自身も、こうした歴史畫に手を染めたのではない。當時は風景や靜物または風俗畫が盛んであつたのであり、探幽自身も、こうした新しい畫材として歴史畫に手を染めたのであつた。この方向は、その後どのやうに繼承されたであらうか。今日の歴史畫がこの方向を正しく步み前進してゐるであらうか。今日の歴史畫の精神は、明治時代

の末、この方向を繼承して出發した岡倉天心らの主張に根源があるのである。そのこ

ろ寺崎廣業の『大佛開眼』がつくられた。横山大觀氏の作品にも記憶さるべきものが

ある。菊池契月・安田靫彦・前田靑邨氏らの畫家は、このころ新進として歷史畫へ新

しい步みをすゝめてきたのである。しかし、このときから、すでに三十年經った。今

日の大東亞戰爭の動向にともなって民族精神の高揚は益しいものがある。歷史畫は

いかに成長・發展したか。この事情については、今泉篤男氏の昨年の院展についての

批判のことばによることにしましよう。〔國畫〕昭和十七年十月號

　天心時代の浪漫主義的傾向は、勿論天心その人の性格から發する所でもあり、又澎

湃として當時の日本の文化を蔽つてゐた歐化思潮に對する民族傳統の自覺主義とい

ふ形によつて表はされたのであった。次第に年を重ねるに從って、院展創設時代の

さういふ浪漫主義の繪畫精神は、表現としては寧ろ古典主義の造形追究の方向に向

つて行つたと見てよい。その一つの例は、院展は最初から天心の主張に沿いて歷史

畫を描くことを獎勵してゐたが、その歷史畫の精神は、初期院展に於ては民族精神

の潑剌たる昂揚の表現として、又傳統精神の生き〴〵した現實感として捉へられた

のであつたが、最近に至つては、さういふ精神的意義よりも寧ろ形式的な追究とし

ての歷史畫構成が多くなつてきてゐる。初期の大觀の『屈原』其他の作品は技術と

しては甚だ幼稚であつたには違ひないけれども、裡に藏せられてゐた形式的な氣魄に

形式主義的なものよりもその浪漫的志操に見るべきものがあつたのである。

　今年の院展に並んでゐる歷史畫の多くは、或は現在時局の反映を歷史の題材に求

めてゐる勵かないでもないが、單にそれだけの話であって、その樣式的根柢に於て

新たなる現在の民族精神を搖り動かすに足る氣魄を伴いてゐるのである。つまり、

現在の歷史畫に於ては、畫面の旣成形式を動かすだけの氣魄內容に乏しい憾みがあ

つて、それに依つて歷史畫の新たなる樣式の發展は期待し難いのである。

　もしこのやうであつたとしたら、現代の歷史畫は明治時代から進步しないばかりで

なく、狩野探幽よりも前進しないものであり、また藤原隆能のまゝに止つてゐるとい

六

　歷史畫は今日では甚冠の事情からはなれた國家的要諦である。作者にしても、構成

にしても、作者の恣意を許さないまでになつてきてゐる。また、作者の技術よりも、

題材のとりあげかたであり、それは、結局、前にいつたやうな作者の歷史精神の問題

となつてくる。作者の旺盛なる歷史精神によつて、歷史畫それ自體が旺盛なる歷史精

神を發散させ、みるものをして感銘せしめるのである。民族精神を喚起せしめるもの

でなければならない。

　浪漫的な古典主義と現實的な記錄主義との緊密な結合のうへに、いひかへれば、新

たな技術と精神との結合のうへに、旺盛にして眞摯なる創作がなされねばならない。

その意味で、題材のとりあげかたに企畫性がなければならない。明治神宮繪畫館に

おける企畫的な繪畫の配列は、大いに參考としなければならない。橿原神宮の大和國

史館にはパノラマ的な日本歷史の繪畫的表現がもあるが、まだまだ研究すべき餘地がも

る。聖國より大東亞戰爭にいたる悠久なる國史の成跡を企畫的にとりあげ、それを現

在のもつ最高の作家の技術と精神とによつて描寫された不朽の繪畫館が設けられ、名

歷史畫が破されることを期待してやまない。これには、作者・歷史家あらゆるものの

協力と熱意とが絶對に必要である。歷史畫の現代的意義は啓蒙性であり、これは思想

戰の尖兵であることをしめすのである。　　　【筆者は日本女子大學敎授】

傳單戰

高澤圭一

その日、南京の市民はまだ眠りから覺めずにゐた。

その朝、南京は確か細い雨が降つてゐた様に覺えてゐる。朝も貴もなく一度に夜になつた様な印象がしてゐる。それ程この日は興奮やら感激やらで、自分の感情も整理できなかつたらしい。激しい旋風の中で息もろくに出來ず、たゞアフ／＼しながら機械的に動いてゐた。

何と言つても素晴らしかつた、そして日本を二十九年目に全く見直した。

この劈頭の輝かしい大戰果が、どんなに我々の仕事を助長したか知れない。

大本營發表の戰果、それと軍艦マーチ、これだけはもうあと生きてゐるうち一生、再び耳にすることは出來ないと思つた。

一つの勝利をより勝利へ導くものが宣傳であるなら、あの戰米に應へることこそ、我々の任務であり、それを充菜としなければならない。恐らく日本中が、英米何者ぞ！と云つた勇氣を捲き起したに遠ひない。私は東京に居らず、此處南京でこの朝を迎へたことを大きな喜びだと思つてゐる、しかも身を軍に置いたことがツキ／＼する程嬉しかつた。

その朝、第一彈から敷彈を放つまでの感激は、何とも言へない、氣持のものであつた、まづ日本なら、あの日の第一報は超特號外とでも云ふ處であるが、支那には號外と云つたものに通ずるものがない。速報と云つても新聞より遅い。だから號外々々と感勢よく街々を飛んで歩く號外屋なぞ勿論ない、一寸寂しい氣持ちである。

然し考へてみると、そこに支那がある様な氣がする。大騷動、大異變と云へども、さう自分から金を出して知らうなんて夢にも思はないらしい。ことごとに悠々としてゐる、これは別におちついてゐる譯でもないらしい。火事があつても、日本人の様に一里もさきから見にくるなんてことはまづ絕對にない。これが利害から出た特性であるかどうか知らないが、この大戰の報にも、さして驚かないなと私は思つた。

かと云つて支那事變以來、軍報道部が今日程念を要し、大報道をしなければならなかつたことがあつたらうか――。

報道部は新聞社ではない、一時間でニュースが街に出る様なことはいかない。私は洋車で驅けつけながら、まづ一番にそこを考へた南京中の印刷屋を徴用して、それから「大陸新報」で最初の至急號外を出す。初めに英米を相手に日本が戰爭を一始したこと、君達はどうすればよいか、それから戰果だ、次ぎに何是日本は戰爭をや

つたか、それから日本の偉大性だ――。此處まではどうやら考へが

纏まつたが、さてラヂオの前に陣取つて堂々の大戰果を聞くや完全

にノボセてしまつた。

肝心な放送を速記することもうまく出來ない。とにかくこの輝か

かしい第一報を新聞社に渡した時は外も明るくなつてゐた様に覺え

てゐる。所がなんと大陸新報は残念なことに輪轉機がなくて平版印

刷でやるのである。これでは街の印刷屋と大差ない。そこで同一の

原稿を印刷屋へも出す。とにかく早く出來た處から千でも二千でも

届けて貰ふ。これだけ進行するまでには、怒鳴るやら、わめくや

ら、今にしてみれば平凡なことで、出來た傳單にしても大したもの

ではないが、その時の表情や對話と云ふものは眞劍であつた。

こつちも印刷屋もウワずつた感情で折衝する故か、普段の様なソ

ロバン的考へなぞお互ひに少しも持たず、美しいものであつた。

まるで無理だと知つてゐながら渡す原稿を、印刷屋もまた簡單に

『ようがんす、時間までに持つて來やせう――』なんて引受けてゆ

く。あゝやつぱし日本人だ、感勢がいゝなんてのと違ふ。もつと嚴

肅なんだ、嬉しいと思つた。

だいたい我々の宣傳班叢室と云ふのは三階にあつたのだが、ラヂ

オから一時も耳をはなす譯にゆかず、いつの間にかラヂオのある將

校室に陣取つて、畳やら畫具やら、諸材料一切を並べて、鋏で切

る、糊で貼る。軍艦を一分間に數隻沈めたり、飛行機を倍にしたり

して、大東亞戰下第一日の宣傳戰の火蓋を切つた。

急々の急の場合なので、堂々たる我が艦隊の寫眞が要るとなる

と、四、五人が一勢に「寫眞週報」からグラフ、畫報と探す、いい

寫眞があつたと思ふと、グラビヤのインキの色が薄いので到底複寫

も出來さうにない。同じ軍艦でも、ぶつはなしてゐる處の方がいい

なんて、或る軍艦の寫眞をグラフから轉載して、ついでに數隻増や

して傳單をつくつた。所があとでよく解説を讚んだら盟邦イタリー

の軍艦であつたなんて愉快な事もある。

私がレイアウトした傳單原稿は、かねてから今日ある日のために

菜米の極東罪悪史なぞを片つぱしから調べてゐた記者出身の石原

兵長の處へ廻る。すると氏が數分間でそこへ入るべき名文を作案

する。その間に寫眞製版、凸版製版へ畫稿や、寫眞が行き、同時に

飜譯をやる。然しどうも飜譯だけは餘り名譯ではなかつたらしい。

そんな譯で一つの原稿が出來ると、一時に四人も五人もの人が四

方へ走る。四階建の報道部内が糞くり返つた湯の様に勇まし

くもすさまじいものであつた。

このあたり、編輯の構成、また傳單にも、出征中經驗をもつてゐ

た私は果然得意の巻であつた。

簡單な寫眞修整や補綴で、しかも不鮮明なグラビヤの複寫と云ふ

ヤツカイな仕事を、あの繁忙な中で氣持よく凸版、寫眞製版に全面

的に協力してくれた、同盟寫眞部と稻津氏には大いに感謝すべきで

ある。

日本なら寫眞や繪入りの號外なんてピンと來ないが、支那に關す

る限り、どんなに急な場合でも蟲や寫眞を插入すると云ふことは大

切なことで、若し短時間に色刷りが出來るなら、これに越したこと

はない。それ程繪叢や寫眞があるとないとは違ふのである。

何しろ相手は文盲七割、賑やか好き、おまけに寫眞と云ふものは

絶對にウソのないものであると信じてゐるのであるから――。

所が甚だめんくらつたことは、中國のそのほとんどが軍艦を知ら

ないことであつた。さうとうなインテリまでが凡そこんなものの位に

しか知つて居らず、折角我が方が擊沈したプリンス・オヴ・ウェル

スの寫眞を插入しても、揚子江を上り下りする汽船位にしか思はな

い、それでは甚だ残念である。そこでこの艦は搭乘人員はこの位、

武力的價値から威力について述べ、中國の金錢でどの位かゝるかな

ぞと解説するしまつ。これは一面無理もないことで、四方海の日本

なぞとは大いに違ひ、多くは海の概念すら知らないのである。

かうしたことはいゝ例であつて、中國の傳統とか、風俗や、俗情

風習と云ふものをよく理解してからないと、大變な間違ひを起

す、こと傳單に限らず、凡ゆる對支接觸面が注意を要することであ

る。

日本的な宣傳方法や日本人的な性格をもつてあたることは大いにつ

つしむべきである。他くまでもよく對象を考へ、ことに當たることを

忘れてはならない。然し一面、指導性をもたせ、民族の向上を考へ

てやることが必要で、こんなことは一度宣傳任務にあるものなら誰

でも知つてゐることであるが、よく日本人の爲めの傳單やポスタア

であつたりするから、陷らぬ樣充分注意すべきである。

さてもとへ戻つて、同盟寫眞部について猛烈に頑張つたのに印刷

屋がある。印刷はとても邦人經營のみでは間に合はないと思つたが

中國人の處へは結局出さないで濟んだ。後で考へるとやはりよかつ

た。

なかでも木村印刷なぞ、主人が華人職工と一緒に飯を喰ひ一緒に

なつて徹夜をやつた。それが二日間である。なか〳〵必要以上に華

人を働かせるには、そこを離れず、共にインキだらけにならなけれ

ばならない。大變なことである。

「日本人ならあたりまへですよ。いくら刷つたか解らないが、と

にかく儲けなぞ別問題でサア」逆に勵まされる仕末。よく無理をき

いてくれた。

全くである。日本人ならこの生きるか死ぬかの大決戰に無關心で

居られよう筈がない。こんな時をつけこんで儲けようなぞと思ふ商

人がゐたら犬である。然し華人は違ふ、彼等は個人なのである。大

東亞戰を通じて、そこに少しでも自己に不利なことがあるなら、こ

の戰爭を見る眼は違ふであらう。

それにしても何と傳單の刷り上つてくるのを遲く感じたことか、

とやかくするうち、警備司令部宣傳班から、かねて知合つてゐる岩井五郎上等兵が兵十名と共にトラックに便乗して、傳單撒布の應援にやつてきた。みると腰に拳銃を帶び、感激に表情は輝いてゐる。

彼等の一行は刷り上る傳單を待つてゐて車に積み、まだインキの生々しい傳單の束を、下關方面から、警備司令部、軍司令部の前を通り、中山北路、東路、それから夫子廟に至るまで、忽ち南京全市を紙彈で埋めてしまつた。

夜に入るや、岩井君の一行は、勇敢にもピストルを片手に、片手に傳單を待つて、戲院へから戲院、ダンスホールに盛り場を片つ端から傳單を撒布して歩いた。舞臺の關羽翁の役者が傳單をみながらしぐさをする。ダンスホールではバンドまでが樂器を片手に飛んでくる。飲食店にはこれを貼らせる。かうして夜も更ける頃まで撒き貼られて行つた。勿論これ等の傳單は南京を中心として各都市、各村々に至るまで、飛行機、汽車、部隊等の手によつて輸送されてゐたのである。

この時ばかりは、さすがの軍司令部や憲兵隊も、報道部の敏捷さに舌を卷いたとか。お陰で報道部は大變助かつた、私は此處を借りて岩井君に感謝する。

何時頃だつたか、上海租界進駐の快報が入つた。私はこれを待つてゐた。それは如何に壁を大きく對英米戰を報じた所で、此處は中支である。日本が勝つた勝つたと云つて嬉しくなつて、一つ一つ

報じた處で、彼等はそれを自分の喜びとするまでには行つてゐない、まして砲聲も、雄叫びも聞えないでは、一般華人の感情を搖る譯にはいかない。

然し上海から上海の英米權益と云ふものが接收され、百年誇らしげに東亞の一角にうち立てられてゐた星條旗もユニオン・ジヤツクも引き下ろされたとすると、これは華人の心臟を搖するに餘りある驚報である。少くも英米的の中毒症にあつたもの達にとつては、大變である。

これはいゝ機會である、然し一つ間違ふと甚だ危險である。上海がある限り、抗戰、和平の區別なく、對日感情と云ふものは異つてゐたのである。

この英米東亞の牙城を、たゝき潰すことは支那の大掃除なのだ。が一つ間違ふと、日本は英米を東亞の地から追ひ出して、英米に替つてわれ／＼から搾取するのではないか、またこの戰爭によつて愈々物が高くなりはしないか、われ／＼もこの渦中に卷き込まれはしないかと、いろ／＼と民衆は迷想を高めるであらう。かうした愚劣な考へが、案外知らぬ方で根強く育つたりしては大變である。勝つた勝つたの捷報のみが宣傳方法でない。こうした指導理念を根據にもち、南海の一戰果、南島の一戰果にしても、よく對支民衆と結びつけ、指導目的を誤まらず報ずることが任務なのである。かうした解説を入れ、果然こゝでは租界進駐の寫眞入り巨彈を二

（266）

本ぶっぱなした。最初の一弾は確報のみで寫眞が未だ送られて來ないので、なんと昭和十二年十二月三日わが伊東兵團が堂々上海租界行進中の寫眞をデカ〳〵と使つてしまつた。これは私の獨斷で、事實だからといゝとして、質はヒャ〳〵しながら使つたものである。然し翌日上海から來た寫眞には、これ程ヴァリューのある寫眞はなかつた。此處で少し細かくなるが、かうした寫眞の選擇にしても、明らかに上海である。なる程英國の旗が日本の兵士の手により引き下されてゐる、美國銀行の前に嚴然と立つてゐるのは、日本海軍の勇士である──と一目で解る樣なものでなければ報道寫眞としての價値はない譯で、翌日はかうしたもののみを選び、新聞一枚の寫眞グラフを壁傳單として作つた。

在來（支那事變當時）の傳單は、そのほとんどが全紙四十六枚切り乃至二十四枚取りと云つた型の小さなものが主として多かつたが、これは撒布や、飛行機に依つて撒く部合上であるが、今回の宣傳戰には、新聞一頁或ひはその半切と云ふ大きなものが多くつくられた。

これはニュースが大きいと云ふばかりでなく、撒布することも出來れば、ポスターとして貼ることも出來る樣に考案したもので、幸い爾の日やぬかるみが多く、撒布することを避けたので、貼るには好都合であつた。然しこれを一枚ぼつんぼつんと貼るより數枚を續けて貼ると、目立ち易く、しかも構成された一つの圖案效果を出し

た。

また所に依つては徒らに撒布すると、燃料として、これは有難いとばかりに拾ひ集められる。そんな譯で貼り傳單と云ふものも今後考案されてよいと思ふ。

傳單が翌日行つたらはがされてゐた所が數個所あつたが、これが一寸した利用面からか、或ひは故意をもつてか、注意することも肝要である。中山東路の電柱に貼られた、日本兵士を中心にした傳單は、その日本兵士の眼が切り拔かれてゐた、私はその自分の作つた傳單をみて冷いものを背に感じた。

二月目の夜であつたか、どうも今夜あたり獨伊が對米戰宣布告をする樣な氣がした。そこで寫眞部の吉田君と、ヒツトラーと軍隊の寫眞を探し出し、これをレイアウトして、若し今夜の東京放送でこれが報じられたら、早速文を此處へ入れ、同盟へ寫眞原稿を出し、印刷屋へ週す樣に當直のものに賴んで歸つた。案の條あつた、その夜のうちにすつかり傳單は出來上つて翌朝は街々に撒布された。これは胸のすく樣なヒツトであつた。

傳單と云つても、既に書いた樣に、繪畫、寫眞、文案、その他の一切がピツタリと氣合ひが揃つてこそ、いゝものが出來るのであつて、同時にその立案にはエキスパートを置くことが絶對に必要であ
る。

大東亞戰勃發の日より、報道部寫眞班の活躍もまた目覺ましかつ

（267）

た。

必要な寫眞の供出から、歴史的南京の表情、さては傳單撒布情況の記録撮影、または複寫と、全くよくやったものである。

かう云ふ時になると全く一人として無駄な人がゐない。一日のため、普段に千人の兵を養ふ、とはよく言つたもので、上から下まで何かシヤンとした厳肅な氣持を持つて働く、いゝことだと思つた。

この日以來、私の關心事であつたことは、國府の要人とか、一般華人、殊に報道部内にある華人諸君である。この大きな戰ひの歴史をどうみてゐたかである。

馬午君と云ふ私とは古い中國の畫友が、報道部の貴室に、部員として我々と一諸に働いてゐたが、彼なぞのほんとうの心境を知りたかつた。案外中國の一般は、政變、大動に馴れてゐて驚きも關心も少いのか——未だその解答は得られないでゐる。

さてこの日以來、傳單の形式と云ふものが、いや宣傳方針と云ふものが、昨日までの對支作戰と一變してゐることである。

その根本方針たる帝國の重慶に對する作戰は確固不動であるが、實際の上では、一作戰、一宣傳に至るまで、直接間接に大東亞戰と關聯をもたないものはなく、朝野をあげて南方に關心をとられてゐる様な状態であつてはならない。

少くも在來の如き、限られてゐた處の消極的攻勢に一段と強固さを加へるべきである。東亞民族の共同理念と云ふものも、明確な

らざるを得ず、絶對にあるものは一つしか無くなつたのであるから——

對支作戰の頃の様に英米的幾多の伏線を整理する要もなし、遠慮してゐた、普段からニツクイ奴と思つてゐたものが正面の敵になつたのであるから、作戰的な繁雑さはふつとんでしまつた譯になる。

これは振りかへつて中國自體にも大きく響かざるを得ず、抗戰、和平兩派とも嫌應なく、中途半端な氣持を捨てなくてはならなくなつた。かうした状態の中に開始された宣傳戰は、考へ様によつては誠にやりよくなつたのである。

同時に、此處で凡ゆる宣傳戰の實際的方法と云ふも、全く今後新しいものであるべきで、過去七年間に及んで實施されてゐた、宣傳戰の一つの型と云ふものは、新しい手段新しい方向へと、より一層の飛躍をし、宣傳絶對陣の敷設が必要である。

これは機構の改革、組織の高度化、人材の補充、何れも今後に待つ問題であるが、少くとも支那を除いて大東亞戰爭と云へるものでなく、これを機會に、宣傳と云ふものの本質からして一大飛躍を期待してやまない。

戰爭の型式が違つてくれば、新しい武器が必要である。同時に宣傳が新しくならなければならない。考究と、改進を願ひつゝ策を置く。

現地よりかへりて

（陸軍報道部認可）

比島派遣軍報道班員として

向井潤吉

（戰場ニ於ケル敵ノ戰意破碎並ニ〇〇投降等ヲ誘起セシムベキ對敵宣傳及ビ占領地民心把握及ビ一般宣撫ヲ目的トスル宣傳ヲ主高トシ併セテ報道資料ノ蒐集調製ニ任ス）云々と云ふのが吾々の任務であり、さうした意圖の下に順序編成されたのが軍宣傳班（軍報道班）である。勿論規律、動作、起居も軍のそれと少しも違はなかった。たゞ異なつてゐたのは年齢が區々なのと、頭髮を延ばしてゐた位のものであらう。

支那とちがつて南方の如き、入亂れた民種民族の中に立つて見ると、それぞれに背負つてゐる歷史、風俗、習慣、文化、國民性、風土、言語等々が餘りに雜然としてゐるのと、（例へば比島には八十幾種の雜族と同じだけの言語がある）當面の敵がそれらの民族にあるのでなく、その背後に居る米英の軍隊であると云ふ事情から、一枚の小さい傳單にも、案外に苦心させられたものである。然かも米英軍隊の第一線には犠牲的に各民族が驅り立てられてゐるので、從がつて同じ目的の傳單にも幾つもの繪畫や寫眞や文案や言葉が必要とせられたのである。そしてそれ等は捕虜、投降兵の訊問から得た資料や色々な方面の情報から卽座に絶えず新たらしいものが要求されるので、吾々の仕事も勢ひ相速になると共に、時には動力代りになつて、印刷機を足で動か

マニラ軍宣傳班アトリエにて

右　田中佐一郎氏
左　向井潤吉氏

し、一晩に××枚も傳單を刷り上げた事もある位である。その肝心の印刷機も最初は手元になかつたので、場合に依つては現地徴便の方法を用ひたし、インキの代りに染料で聲稿を仕上げた時もあつた。貨車（トラック）の塗替、擱暼機の僞裝膏彩もまた吾々の仕事であつた。宣傳班は班長以下××名の多數の人員と

宣撫班主催アトリエ・スケツチ展　　　マツキンレー陸軍病院にて

あつた。宣傳班は班長以下××名の多數の人員と

數十輛の乘用車、貨車その他を持ち、その分擔した各業務も文化部門のすべてに亘つてゐるので頗る複雜を極めたが、それだけにまた人員不足に惱む手古摺をした。前線に出れば繪暼班員も敵前放送の連絡に、砲彈の下を走らねばならないし、資料蒐集の爲には兵隊と同じ裝具を身につけて急强行軍を續けなければならないので宣撫行も治安地區ばかりではないので決して安全だとは云へない狀態であつた。

幸ひ比島の文化人やその施設は大半マニラが中心であつたので、その應急工作や對策は案外に樂であつたがそれに使用する資材が全部輸入品だつたので、思はぬ所で色々の難關に衝突した。例へば敵性の看板を塗り潰して新らしく描き代へようとしてもペンキが不足であり、ポスターも紙の胛に制限されて活潑に印刷する事が不可能であつた。油繪具も少しは買ひ集めたが大半は大阪製の（それは內地から米國に輸出され、更に比島に輸入された品である）粗惡なものであり、僅かなホワイトを買ふ爲にも、態々私が內地迄飛行機で飛んだ狀態である。

バタアンが攻略され、コレヒドール島が陷ちてから主として、對民家教化宣傳に力が集注されたが、まづ採り上げられた日本語の普及問題に就いて、その大きい掛圖の原稿を描くのもやつぱり繪暼班員の重要な仕事であつた。それと新聞雑誌の插繪、漫畫等々。

私達は、四百年のスペインの統治、四十年のアメリカの主權の下に生活して來た比島を

文化的に餘程高く評價して來たが、實際に眺めて見るとそれは他の皮殼にのみ止まつて骨肉の中まで滲透してゐないのを知つた。それと共に原住民自身も傳統された古典や遺産の持合せのないのに氣がついたのである。他の南方諸地域に比べて民族獨自の文化が繼承されてゐないと云ふ事は、單に純一な民種でないと、幾多の意味深い示唆があるやうである。さうした奇妙な土地に對して今後如何なる文化工作或は交流がなされるか、それは一切軍政の方針に從ふより他に方法がないが、その技術なり責任なりは一報道部の仕事にしては餘りに大きすぎるやうである。米英的精神に馴致された原住民に對して、東洋人的な自覺と信念を植付けるだけでも根强い愛情と努力が要請されるのは申す迄もない事である。特に美術と云ふものに緣の遠かつた原住民にまづ順序として早急に繪暼に依る工作こそ國防物以外はまづ順序として早急に繪暼を望んではならないと思ふ。

終りに臨んで吾々報道班としてマニラ在勤中、アムソロ氏、エダデス氏、トレンチノ氏、その他十數の比島美術家を中心として懇談會を催し、全比律賓美術協會設立の斡旋をした。その協會が今後どんな活動をするか、或は內容を充たすかは、すべて比島美術家の熱心如何だが、吾々の參畫に依つて戰前は夢想だにもしなかつた比島美術家達の協同體の出來た事は、彼等にとつて餘程嬉しかつた事だけは間違ひあるまいと確信を持つて居る。

倘マニラ軍報道部創設當時に繪暼班として活躍せられたのは左の諸氏である。（52頁へ）

田中佐一郎氏、鈴木榮二郎氏、上島長健氏、野中勵夫氏、永井保氏、鶴井賓氏（マニラ在住十二年に及び寫眞、圖案、繪畫で一家をなしてゐた人）向井潤吉。又東葵昭和十三年卒業の彫刻家多田瑞穗氏が中尉として報道部資料班長をしてゐたのを特記したい。

（いろは）

（陸軍報道部認可）

マライ宣傳班の仕事

栗原　信

タンネンベルク會戰の木製模型個

僕は戰地で宣傳班の中の企劃の方に當つてゐたので、いろいろ宣傳班の仕事の仕事を企劃するのだつたのです。處が作戰中大した仕事がなかった。といふのは詰り非常なスピードで前線に行つてしまふから、ぐんぐん前線に、第一線に追馳けて行くだけで占領後の工作といふものは割合にマライの場合は少なかったのです。それでまァ敵性國民に對する對外宣傳といふやうなことは我々の方よりも他でやつてをりました。

我々は内地向の宣傳といふのでした。それから占領直後の原住民に對する宣傳、詰り對内、對外宣傳の二つをやつた譯なのです。その中で對内宣傳といふのは要するに、内地に戰爭の狀況を報告して、戰爭に協力するやうに、又安心するやうにといふことが我々の仕事ですね。だからまァ戰況

を報告するとか、治安の狀況を報告するとか、といふやうなことが宣傳班の對内的な仕事です。對外的な仕事といふのは原住民に對する、それから敵性國民に對する、それから戰鬪中の敵に對するさういふ方面のもので、それはいろいろに對するものは特別な機關があるし、原住民、敵性國民に對していろいろ布告を出したり適宜にその時に應じて宣傳班はそれらに對する日本軍の正しい戰爭であるといふことや、將來安心して生活が出來るといふ保證を與へるやうな宣傳をした譯です。敵に對しての宣傳は我々よりも效果的によくいつてたらしいのです。

そして非常に戰爭を有利に展開することが出來た譯です。

僕や井伏鱒二君その他新聞社の人だとかそういふ企劃の仕事をして行つた譯です。別に自分で報道小隊を企劃した譯です。初め軍人のゐない部隊といふ者は出來ない軍人がゐない報道小隊を編成するといふことは開闢以來ないことだといふのだったのですが、それが許されて僕が隊長で、里村欣三、撰誠一郎、石井幸之助その他の仙新聞記者が二人加つたのです。さういふメンバーで愈々戰爭を本格になつて來たといふジョホール洲に接近したゲマスの戰鬪から我々は前線につくことが出來たのです。報道小隊なんていふ名も、彈の來ない處で考へればなんでもなくて云はれるけれども、本當に敵の彈が來始まると、わざわざ好んで前線に飛び出すといふことは普通の人間の心理では一寸了解出來ないことなのです。要するに報道小隊は、勿論その中には──前線報道といふもの

中には——新聞記者や軍人で拵へた報道小隊といふのがあります。僕らと別に軍人が隊長になつて報道小隊といふものをつくつてをります。それと別個に僕らのは第一線迄自轉車で追及して行き、橋が壞れてゐると自動車は通れないが自轉車は通れるから、どうしても道のない處を自轉車を擔いで行く。ジャングルを通り、橋のない處を一本橋で渡り、そして第一線に行つたのです。さういつたことが結局僕らの宣傳班の仕事だつた譯ですが、この報道小隊の仕事のことは僕が「六人の報道小隊」といふ本にも書いてをりますから、こゝではぶきます。

戰爭中の對敵宣傳といふやつは、これは内容は說明されないのですが、今度の戰爭ではいろんな方法で、非常に効果があつたのです。それは一つは印度兵といふのに先づ成功しました。印度兵を宣傳した結果降伏させたといふことです。それから濠洲兵、英國兵に對しても宣傳班の仕事として、戰爭の意志を弱らしめるといふやうなことで、それは非常に成功してをります。文章とか宣撫員とかビラとか、いろんなものが使はれたでせう。占領後に於ても、それも徹底して治安の爲にやつたのです。マライ戰線では治安は實に上々でした。

治安後宣傳の仕事

それから、愈々全面的にシンガポールが陷落して、敵が降伏してから後の宣傳班の仕事ですが、その前に宣傳班の仕事としてシンガポール攻擊の時にビラを撒いてをります。それなんか相當敵側

[ポスター]

の彼らに陷落の覺悟をさせたらしいのです。支那よりも、もつと旨くいつたでせう。占領後僕等のやつた仕事は、資料方面の仕事です。對内宣傳といつて、對内宣傳といつて、資料班といつて、對内宣傳の資料を蒐める方面の仕事です。初めの仕事としては、小說家、繪描きがそれに當つたのです。昭南占領後直ちに「マライ戰話集」——戰爭中の美談、佳話集——それは六人の報道小隊が中心になつてつくつたのです。それが二ケ月ほどゝあつた。勿論そのには僕も病氣を澤山しましたからしばらく病院に入つてをりました。作家は、作家の材料で、實際的に彼處で治安後の宣傳の仕事を描く人達は實際的に彼處で治安後の宣傳の仕事を描く人達は實際的に彼處で治安後の宣傳の仕事をおきまして、——現地發行の新聞に美術部といふものをおきまして、——現地發行の新聞に漫畫を提供したり、ポスターを——例へば、米の增產をしなちやならないとか、マライ人は橫着者だから、働かない者は食ふなといふやうなポスターを憂へたり、もう一つ非常に効果的であつたのは、辻へた路上展覽會をやつたのです。そこに描かれた繪と

いふのは、英國の東洋侵略を初め、大東亞共榮圈といふもの、日本のその理想とを二十枚の繪に描いた譯です。そしてその二十枚の繪を電架の上にのせて、往來の辻の所に並べる。そこで印度人、支那人、マライ人等をトラックにのせて、宣傳班のその繪を製作した漫畫家の松下紀久雄とか吉野などといふ製作者がそれらを指導して、辻說法をやつたのです。それに擴聲器をつけた音樂をやりながら、聽いてる者が道路一杯に列び效果的でした。

その資料を集めるのに中々骨を折つた。英國殘虐史とか、その他印度征服あたりのいろんなものを現地で探さなければならない。そしてそいつを巧みに英國といふものから離れて、日本の紙芝居みたいなものの中に呼込む工作です。

當時の宣傳方針

マライは非常に文化の程度が低いですから、今更日本の映畫やら、寫眞やらを適切なものをつくつて送るといふことは中々困難ではあるし、新聞やなんかで宣傳しましても、それが効果が出る迄には中々暇がかゝるものです。だから效果が出る迄宣傳班の方針は先づ日本の武力を知らせるといふこと、安心して生活が出來るのだといふことを意識させる、さらいふ二つのことに重點をおいて宣傳し、實際の工作もした譯です。將來のことはともかく、戰爭中の宣傳といふものは要するに先にいつたやうなものゝ延長でいゝと思ふのです。例へば米もあるぞ、食ひ物も困

らないぞ、安心して生活出来るぞ、心配しないのだ皆んな日本に協力して大東亞建設をやらうぢやないかといふのです。

日本の武力といふもの、完全な、立派なことを知らしめる必要があると思ふのです。宣傳を急いで日本國内の進んだ文明國としての姿を見せるといふやうなことはとてもいゝ處に到るのだと思ふのです。今迄の日本の宣傳のやり方は、いゝ處を人に知らせてゐないのです。日本人個人の場合に於ても、自分の美點を無闇に知らせようとしない、それは自然に到るのだと解るといふ非常に床しい宣傳方法を取つてゐたのですから、寧ろそれが今の戰争で效果を上げてゐる譯です。だから日本といふ國はさも野蠻國みたいに英米に依つて宣傳されてゐた譯です。しかしながら宣傳でもつて日本の文明を知らせないで、彼らに實際に於て自然と日本の優れてゐることを發見させるといふ行き方が、今迄の行き方で、結局外國の宣傳方法を採るといふよりは、その方法で行つた方が失敗しないと思ふので、英米流の宣傳といふのは、非常に誇張が多くて、そして敵性國民を野蠻人の國として、自分の國だけが立派なことばかりしてゐるやうに宣傳して來たのですから、それが化の皮が剥げたといふ形になつてゐる時に、又英米流に日本の優れることを誇張して宣傳するといふよりは、ひたすら戰争に役立つことだけに限つて、急に日本流の宣傳する法はないと僕は思つてゐるのです。日本流の宣傳が必要だと思つてゐるのです。

效果のあつた宣傳その他について

效果のあつた宣傳といふのは、新聞を早く發行したことで、これは非常によかつた。その反響は特にいろいろな形で現はれて來てゐるのです。マライは人種が多いですから、支那字新聞、英語、印度語も二種類位ないと解らない程の、さういふ幾つかの新聞がありましたが、それはもう急角度にその仕事は膨脹して、その效果といふものは矢張り重要な宣傳の一つだと思ふのです。

〔ポスター〕獨逸は生活圏を切斷されてゐる！破邪の劍をふるへ！

もう一つは映畫。當時日本のニュース映畫が逸早く紹介されたことは、非常に成功でした。日本海軍が英米海軍を屠つてゐるニュース映畫を見て來たマライ人は翌日から、我々に對してすつかり態度が變つて了つたと言ふ話があります。然し、一般の劇映畫をこちらからもつて行くといふことが中々問題です。日本が立派な映畫をこちらに於ては今中々問題で持つて行くといふことが中々難しい。向ふの生活事情といふものを考へてつくることが問題です。むかふの民度が低いのですから。さうして彼らには矢ツ張りアメリカ映畫よりも自分達の生活を芝居にでも映畫でも見たいのです。ですから日本がそれをつくるにでもつと現地でやらないと旨く行かないでせう。もつと文明國人だとアメリカの映畫でも承知するけれども、本當を云つたらアメリカの映畫では承知しなかつたのです。本當に好きなのは矢ツ張り彼らの芝居であり印度國民でも矢ツ張り彼らの映畫であり印度國民がをり、マライ人がをり、支那人がある處にその映畫のつくり方だつてさういふ各種の映畫もありました。印度でつくつたものだらうと思ふのです。事實又さういふ處は矢ツ張り支那の宣傳映畫が入つて來てをります。マライのものはあんまり見なかつたが——それとアメリカの宣傳映畫、さういつたものが今迄あつたのです。將來は日本の撮影所が彼處に進出して現地撮影といふものは知らないのですから、本當の宣傳映畫とはならないと思ふのです。とにかく彼らは優れた映畫價値といふものは知らないのですから、非常に幼稚な説明映畫でもいゝのですから、非常に幼稚な説明映畫です。説明映畫の他には知らないし、好まない。解らないのです。

美術に就ては、先づ理解がないです。現在の彼處の國民は美術なんかの興味はないのです。音樂なんかでせう。クラッシックなものなんかは解らないでせう。結局現地音樂、印度音樂、支那音樂、マライ音樂、各民族がこれらで、別々に樂しむのです。その一例をあげると、マライ人がダンスをやつたり、歌を歌つたりする處にも、マライ人も支那人も喜んで行かない。印度音樂はマライ人も支那人も興味を

戰ふ群像と小記念碑

持たない。支那音樂は更にその通りです。何しろ文化が低いといふことは、英國が彼處を統治するのに敎養を高めやうとしなかつた。だから英國人はマライ人には機械や、機械の操作や、門番をさせ、支那人は經濟的な仕事にしたり巡査にしたり、印度人には機械を奴隷に使ひ、支那人は經濟的な仕事にしてゐない。見やう見眞似で英國といふ國は文明してゐるのに過ぎないので、あの眞似をするのはいゝことだと思つてゐるのですから、民族文化向上の施設を何もしてゐない。だから、マライ人にしろ、印度人にしろ、宗敎的に彼らをすつかり活動力を失はさせてしまつた譯なのです。だからマライの宗敎を、例へば囘敎及び印度敎とかいふことを考へることは彼らのものを考へないと失敗する譯なのです。殆ど生活といつても宗敎に關することは複製が少しばかり掛けてあるだけです。

戰ふ兵、仆れる兵、叫喚、怒號、砲彈の唸り炸裂、小銃機銃の慌しい叫び、この間に國家の運命が定り、國民の生活が保證される……前線を知る者のみの識る感激、何と言ふ崇高な犠牲、献身、努力、鬪魂……銃後國民の感謝と意志を代表して、私は東亞の玄關、昭南の高地ブキテマに、永遠に記念する戰ふ兵士の群像を計畫したのであつた。そしてそれは全面的な贊成を得ることであらう。いづれ時を俟つて、その實現を見ることであらう。

私は、國家の安泰、國民の幸福と言ふものが政略、商略に依つて獲得出來ると言ふ考へ方は、誤りであると思ふ。壓倒的な軍力の護衛のもとに、それが肯けるのであつて、殺戮の誤りがなければ決して國家國民の保證はないものと思はなければならない。

私は日本の前進基地昭南の地に、我等日本の守護神である戰ふ兵士の群像が、猛々しく立つことは、百年後南方を訪ねる者の爲めにも、當年の面影を忍び、「日本人此所に在り」と己を振り返ることが出來るのではないか、それがあればこそ、滅私報公、七生報國の意氣に燃えた戰沒將兵の盟を形ふことが出來るのではないか、とさう思ふのである。

私の上圖は甚だ實際的に役立たぬ、彫塑の習識の缺けたものではあるが、計劃進行上の必要から奏想したものであつて、曾つて彫刻家泉二氏をはじめ數名の人々に依つて試作され、時機の到來を待つてゐる次第である。
更に小記念像の計劃と言ふのは、マライ攻略後

半年、私は戰跡調査の旅をしてマライを一週したが、到るところ、部隊の戰友に依つて建てられた「……伍長戰之地」と言ふ樣な文字を書いた様々な文字が、ゴム林の中や道路の傍にある。幾度かスコールに打たれ、既に「苔蒸して次第に文字も識ち果てて了ひ、後を弔ふ者もなく朽ち果てて了ひ、遂には戰友が糾進して、後を弔ふ者もなく朽ち果てて了ふことであらうと想像されるのである。常時あの勇ましかつた勇士の屍に對し、數多いからと言つてそのままに委せて了ふことが殘念に思はれてならなかつた。

この爲めに、セメントなり其の地方の石なりを以つて小さな記念碑を作り、戰闘と戰沒將兵の名前を刻み、一定の規格のもとに統一した戰闘記念碑建立の案なのである。

これは地方官廳などの事業としても意義深く、將來日本人のマライ認識の仕事としても意義深く、戰闘と戰沒將兵の名前を刻み、一定の規格のもとに統一した戰闘記念のである。

倚各地の重な戰跡、例へばジツトラ國境突破と、カバクリの殲滅戰、カンパル、スリム、ケマス等々、大きな戰跡には忠魂碑が建てられつゝある樣である。それらは地方々々の事業であるが、その忠魂碑の傍に必ず當時の戰闘を忍ぶ出來る樣な戰ふ兵隊の（小規模のものでも）記念像を添へることを提案し度いのである。それは我々日本人は勿論、他民族に對しても意義のあるものではなからうか。マライの或る所にあつては、私のこの案に贊成して、その實現を約束してゐるのである。大東亞のあらゆる地域にこれを實行してもらうことを私は希望して止まないのである。

戰鬪と造形技術

現地よりり遣りて

三浦和美

大ドイツの實現

銃後も戰場である──

と言ひます。確にさうでなければならず、さらでなくては勝利の獲得も期待出來ないのですが、その戰場なり戰爭なりが街角頭の中で概念的に組立てられてゐる傾があるやうに見受けられます。體得し賞踐することは言葉を口にする程容易でない

のに、どうも言葉や掛聲の過剰が目立ちます。戰線も内地も持つ心構へに於て何等異るところがないかにかゝはらず、戰線と内地では日常の環境が異るのでその環境に依つて考へ方が影響され、變つて來るのは否めません。戰線に於ては日常生活と戰爭とは不可分ですが内地では自分からすゝんで戰爭の環境を自分の周圍に持つて來たさなければどうしても遊離しがちになり、それだけ努力が要ります。自分で自分を召集しなければならぬ内地の辛い點です。

召集されるを待たず、すゝんで應召する内地のその努力を、絶へず援護し鞭打つて戰線と内地との紐帶をより益々緊密化するために作戰線は、造型美術の機能發揮を懇請しつゝあります。造型美術の應召は言ふまでもなく奬術のためや美のためではなく戰爭のためです。祖國の存立のためであり勝利のためです。然しながらこの戰爭

のためにと云ふことを偏狹に早合點し藝術的價値などは問題でないなどとうそぶくものに私は拍手をおくらうとは思ひません。藝術性は拍手を招くものではないと思ひます。藝術を看板に假然とうそぶくやうな粗雜な心は戰場の心とは緣遠いものです。

應召した兵士に内地を防禦するものと野戰に出驛するものがあるやうに召集をうけた造形美術にも内地と戰地との在り方は異り又異らなければならないことです。異らなければならぬとこゝに念をおすことは、滿足すべき狀態でその機能を充分に發揮してゐると言ひきれぬ現況であることを示すに外ならないのです。

造形美術が戰爭の武器として、特にその攻撃的な效力を高度に發揮するためには作戰地の人情、風俗、文化水準等を知悉した周到な作戰計畫が必要です。身近かに戰塵を浴び戰禍をうけた現地の人々に、内地のものに對すると同じやうな方法、態度でのぞんで良い筈がないのです。

馬鈴薯を蝕む甲虫の害──フランスより來る國民食糧の敵！

支那では「南方の子供と手をつないだ兵隊」をポスターに描かれてゐるのをよく見かけましようとは思ひませんが、馬來の人達が親指を立てた違ひだ、と褒めてはこの妙なこぶしを突出してジョンボール（素晴しい一番だ、と讚へふ意味）と讚嘆する身振りを振る、そのやうな具體性を失つては、ならないと思ひます。日本の兵隊は強いと言つては、この親指を示し、巧だと褒めてはこの妙なこぶしを振るーした彼等の日常的な動作は見逃してはならないことではないでせうか。これはその一例です。

美術と云ふと、飾り立てたり體裁をつけたりするものゝやうに考へられてゐる點があつて武器としての効力を出し切れぬ立場に置かれてゐると同時に美術自身が自己の力を戰力化する訓練に缺けて居りはしないかと感じます。色の形のと不必要だときめつけられることがありますが、これは戰爭には不必要ないでせう。勿論戰地に、內地に居ればよいものと必要なのこゝへ、戰場へ出て來るからと、必要がないと云ふのではない筈です。僞裝を不必要だとは誰も云へないでせう。但し遺憾ながら現況はこの常然の必要を常然として認め、その所を與へてゐるとは云へません。

支那では「南方の子供と手をつないだ兵隊」を馬來に於てはが果されたと滿足する譯にはゆきませんが比較的容易

【防空軍備模型】 素破東部國境が危險だとすれば……R・L・Bに加入せよ！

廣告が半永久的な方法で設けられ、しかもこの廣告に依つて街や町は生きてゐることを示すかのように彩られてゐるのを見て、之等廣告の我が占領地内での占據を一刻も早く擊滅しなくては本當の占領と云へないのではないかと繁じました。當面

に手のつけられる仕事で、何れかと云へば對內的な意味の強いものと考へます。

新嘉坡の攻略に參加して私は馬來を南下しましたが、建物や辻々に色彩も鮮やかな映畫のスチールのやうな大きな廣告——云はずと知れた敵側のな拙い方法で攻堅せず、造形技術を以て閉ひこれを誘引し、現地民の協力を誘引するための楔を造みこむ造形的作戰がとられることの必要を痛感しました。建設の戰ひとして常然と考へます。

新嘉坡が落ちて昭南となり、街を走るバスの腹にも「昭南バス」と記されましたが、殘念ながら拙劣な文字の書かれてゐることで、如何にも一時の間に合せとしか見えず、腰をおろして敗劍で倔剣で倔剣で倔剣て建設を現地に興へはせぬかとこれでは腰の浮いた印象しか與へない意味らしき活きあるために特に資材を必要としませる日本の意圖もこれが如何にも一時の間にもものに興へはせぬかと案じたものです。美しくあることは、活々あるために特に資材を必要としませる日本の意圖もこれが活きあるために特に資材を必要としませる、鈍きなぐりに用ひた賢村で充分だと考へます。美しくあることは、活々あるために特に資材を必要としませる、鈍きなぐりに用ひた賢村で充分だと考へます。問題は頭と技術です。

職跡を眺めて描く美術家は現狀に充分過ぎる位です。求められて良いのは、そして數多く必要とするのは、彈丸をくり彈丸を擊ちつゝ戰ふ造形技術の尖兵です。

夫々の狀況に投合し、時宜の目的に應じ、且結果（効果）の發揮を豫圖する計劃性を以てその最大限の發揮を企圖する造形技術——私は之を「圖案」と呼びますが、この圖案こそ戰場に於ける攻堅武器として効率的に闘ふ部署が與へられて良いのではないでせうか。

現地で眼に觸れ心に觸れたことも色々とありますが、つまるところ造形技術を戰力化する方策がもつと活潑に問題とされ實踐されてよいのではないかと考へます。（昭十八・五・二十七）

宣傳資料の製作

現地よりの遍り

大智 浩

農家を確保せよ。その時はじめて獨逸は永生の國たらん。

大東亞戰爭が近代的な大作戰であるといふことを物語る一面として、劃紀的な報道部隊の編成といふことが擧げられよう。

この組織編成に幾多著名な文化人達が加へられ兵に伍して戎衣にまみれ、大作戰の一細胞として戰つた。私服を捨てゝ、一樣な兵服に着かへた時に、もはやその日までの作家の某も畫家の某も、ともに一個の嚴しい軍律のうちにある戰ふ要員としての一細胞にすぎなくなつた。

從來造營術家の從軍は漸々行なはれて來たが、これらは戰陣にあつて何かにつけ安全を約束されたる分の週つた状態での出陣であつた。こんどの場合には心構も遙つてゐて、出陣にあたつて生還期し難しの感を、皆こゝろのふくらみの間に潛めて

わたくしは瓜哇派遣軍宜內に配屬されてゐたので待機の期間が可成あり、この期間中に對敵宣傳資料の製作にあたつた。

ポスターの製作を待機中の任務として擔當した私は、仕事の熱からゆくと過去一年間或は二年間にも相當する抵で對敵・對住民宣傳資料を僅か三週間のうちに制作印刷を完了せしめなくてはならないため、この任務の遂行には非常な努力と活動力とを要した。大形二枚・中形十枚・小形八枚、いづれも多色である上に傳單・投降票・同樣宣傳にもちひる分類票であるとか、それは雜多な仕事を自分の手でこなしてゆかねばならなかつた。おそらく年餘の陣中生活のうちでこの期間ほど多忙と云へる期間はあとにもさきにもなかつたと思はれる。

我葉材と作家が創る文章との構成及び印刷への指示・音樂班から圖板へ貼るレベルの總括的な部からは、宣傳班の製作資料である事を示すマークであるとか出來上つた宣傳資料の記錄に用ひる分類票である。

ポスターの宣傳目的の主なるものは「油田を燒くな」といふ資源破壞防止を目的としたものの外鐵道・橋梁・道路・港灣等に關して同樣意圖のものゝ他は現住民衆宣撫の目的・啓蒙の目的より又戰後治安の恢復を促進せしめる目的から制作が命ぜられた。

現地に敵前上陸を敢行して後には戰爭が意想外に早くかたづいたため、戰後工作は急促に動いて又ねばならず、そのためしばらくは全く現住民

〔國民社會は運命的結合である！〕（木製模型）
一つの齒車は他の齒車へ——かくて連鎖は限りなく！

を統率し指導しながら、敵側から挫けた諸設備を從來迄の職員、工人達をそのまゝ使つて運行してゆくことがせい一杯で、畫家が畫界を明るい自然に魅せられ繪を描くとか、戰爭畫の資料を蒐集するやうな心のゆとりも時間的な餘裕もなかつた。まつくらに現住民族の中に裸で飛び込み、彼等の協力を得ながら、自分を全く忘ひかけなく發生する幾多の事象のうちにうまく順應させてゆきながらこのなかに間隙のやうな暇々を見出しては計畫を立て、思索をしながら興へられた任務としての現

住民宣撫資料の製作、印刷機關の監督にあたらねばならなかつた。

治安が完全に確立し、畫家が畫家としての彩管を任務の上に揮ひ、繪を描かうとする意欲を持ちなまして來たのはよほど後のことであつたらう。

×

今日現地から歸遊して見ると作戰地にあつての仕事には隨分と疏漏と粗漏なものを殘してゐるにもかゝはらず、自分に課せられた仕事にたれもが生き生きとした自信をもつてゐて、よくも惡しくも最善をつくしてやつてゐるといふ意識に満ちてゐたことを不思議なやうに想ひ直すのである。自分の製作品を一個の素材として提供者その人の意慾により料理してゆく場合、よしそれがよしことにまずくとも任務の遂行といふ大きな自信のまへに、誰もがそれに對して抗議をさしはさない、素材を提供した畫家も、これを宣傳資料として構成してゆく技術家も、ともに私を滅してただそうすることがまことに君に盡すこと以外の何ものでもないといつた國家的な安心さと強固さとに外ならないと感じられた。
今更へ及ぶとこれは不思議な感じである。それが一度歸還し自分のアトリエに入るや、自分の仕事に對しての責任を自分で負つてゆかねばならない關係か、制作に對しては非常に不安心になつてくるし、私といふものが強く作用して來だした。そして現地にあつての協力・協同の制作など昨日では思ひもよらない擲瑣な仕事のやうに考へられて來る。

作戰地にあつては紙の上に一本の線をひき、或

は一本の線を消しとることですら、或はたゝ丁規を助かしてみてすら、兵隊が戰線にあつて彈を裝塡し、敵を狙つてゐる瞬間のやうな實に明確な國家へ盡すについての安慰さが緊直にうけいれられてゐたのにひきかえ、今日われわれがなしつゝある仕事のどれもが、はたして國民として決戰下にあつて正しくありかたをしつゝあるのかといふ事に對し確信が持てず、ともすると疑念を持つのはどうしたことであらうか。物を描くく、はたして今日これを描くこと創る事が緊要かどうかといふ國民的良心の方が、遙かに大きく作用して來るからではなからうか。物を描くく、作品の藝術的な良心より大きく、はたして今日これを描くこと創る事が緊要かどうかといふ國民的良心の方が、遙かに大きく作用して來るからではなからうか。

國民はすべて殼子のために立つて未來と運命を開拓する！

26

座談會

戰　爭　と　美　術

戰爭目的と美術
國家目的への突入
美術家の現實認識
展覽會の現狀
展覽會の功罪
戰爭目的と藝術目的
戰爭畫の重要性
フランス現代美術と絶緣

出席者

陸軍省報道部　陸軍大尉　山　內　一　郎
藤　田　嗣　治
中　村　研　一
中　島　健　藏
山　口　蓬　春
日名子　實　三
陸軍美術協會　住　喜代吉

戰爭目的と美術

記者　現在のところ日本の戰爭畫は、軍の記錄畫を中心として進んでゐると思ひますが、陸軍報道部の下に陸軍美術協會の活動があつて軍の目的が行はれてゐる現狀として、一般美術家に對して、軍として戰爭目的遂行の爲に何らいふことを求められてゐますか、山內大尉殿の御意見を先づ承りたいと思ひます。

山內　陸軍美術協會は陸軍報道部の外廓團發として頑張つてもらつてゐる。いつでも髮を刈り爪を切つて國のお役に立つてもらひたいといふ連中が民間にいくらあつても、意思表示をしない以上我々にはわからない。今度も戰爭の記錄畫を先生方に頼んだが、それを若し斷られたら記錄畫を作る間には目下作戰中の何處々々作戰記錄畫を作るといふことになれば、本當に間髮を入れず出かけてもらはなければならない。例へば日本海々戰の時の三笠艦上に於ける東鄕司令長官の畫、あの畫を本當に描かうとするには、あの一日前には雖に乘り込んで居なければならぬ。

山口　それは戰爭畫家の專門的練成が必要だといふことになりますね。

山內　此の陸軍美術協會といふやうな話は小さいですね。矢張り戰爭と美術といふことになれば、もつと大きなものがあるのですか。

山口　それはどういふ所から來て居るのですか。

山內　何かそれはナチス精神の徹底とか、例の宣傳中隊の力などに依るのでせうね。「偉大なるヒットラーに恥をかかせることはドイツ國民の自殺の一つだ」といふやうなスローガンを押立てゝ、それにみんなビタツと統合して居る。それだから結局美術といふものが完全に銃砲の彈丸の役をして居る。好いなアと思ひましたね。さういうことになると、ドイツの畫描きといふものは國家目的にみんなビタツと統合して居る。

ならぬ。

山口　日本の武士道精神と同じ教育をするわけになりますね、恥を恥とするのですから……

中村　日本にはそれが或る部分には出來て居るが、大部分にまだ出て來ないですから……

山口　日本人はどうも或る部分にしか出來ないやうなさいさな組織にしたがるからちやないかな、つまり何々の専問と云つたように。

中村　それで決めたがるね、其の方が……

山口　便利だから……

中村　……

藤田　今戦争畫を描いて居る者には戦争畫を描かない人たちでも三四年前には戦争畫を描かなかつたのですからね。

山口　さうしてあの当時、戦争畫なんか描く者は藝術家ちやないと笑つた人が、可成り有名な人にもあつた。處がさういふ人に今戦争畫が國のお役に立つからといつて、直ぐアリュシャンの戦鬪を描いて見ろといつても、本當の戦争畫は描けない。さうして何とか彼とか蔭口を言ひながら描いて居つた者は國家の要求されにピッタリ合つて居る。

藤田　藤田さんが前に言つた言葉で好いと思ふのは、「私が何十年か、別に戦争の畫ではないが、此處まで自分に錬成して來たことが、今日のお役に立つて居る」さういふことが、今日一番好いですね。藤田さんは、フランスで、自由主義時代の華やかな巴里で一生懸命に勉強して繪畫といふものの根本をハッキリと掴んで來られたので、其の結果が今日のお役に早速立つて居る。さういふやうな本當に繪と云ふもの〻根本的な勉強をして來た人は宜いですが、依然としていけないのは、或る自分の既得權か｜……今の藝術的地位を其のまゝ戦争美術の方へも持ち越さうといふ自我的觀念です。

山内　私が一番不愉快に思ふのは、何

唱ふ事をともなへて、苦渋して居る時、或席上で同席した久留島武彦氏が「永井さんは良い事をはじめましたね、どうか何時までも闘つて下さい、持續は力ですヨ」といはれた、「持續は力」良い言葉を聽いたと私は思つて、それを自分の主義の表現の言葉にしてしまつて、外國語の歌を滅多にきく事のない現在、丸で昔話のような事だが、私も先陣に立つ者はいつの場合でも苦闘をせねばならぬものだとつく〳〵思つて居ます。

山口　…宗教だとか戦争とかいふものは確かに藝術の次の時代を生んで居る。宗教といふものは非常に大きな藝術です。それから戦争畫が矢張り次の時代の藝術ですね。今は其の渦中の感激の時代に在るのであつて、後からのものは模倣ですが。

山口　その様に感激の薄れたものを無理に蒸返して描いて居るものは大した價値はありません。

山内　何を置いても先づ勝つ事のためにですね。その瞬に偉大な民族的金字塔の樹立を考へるべきだ。

てゐる第三國人的な人達です。例へば廣せつたら美術なんか持つて來て居ちがなくても宜い。アメリカとかイギリスとかいふ全く手強い敵を相手にして居るから是が必要なんです。

國家目的への突入

山内　一番的確に私から言はなければならぬと思ふのは、今度の戦争の陸軍の観方でも海軍の観方でも同じですが、勝つことは疑ひないが、生やさしいことではない、とことんまでの苦難がくる、勝つ爲めには利用の出來るありとあらゆるものは皆國家目的に没入させようといふことが、國家の觀念だと思ひます。其の意味で、是が満洲事變とか支那事變だけ

戦争美術への錬成

中村　僕はどこにも規律に服する精神といふか錬成といふかそうゆうのが今缺乏して居るので、刻下の急務はそれでは無いかと思ふ。だから、畫家の本筋な所に勤務するといつたようなものでなく、お座なりの附加的な催物が多すぎるのではないでせうか。僕が工員だつたら、身に餘る種々のものを貰ひ過ぎてアップ〳〵言つて居ると思ふ。工員は工員としての規律の自覺があれば、外部からの御慰問の如きものは或は御迷惑ちやないかとさへ思ひます。といふのは、畫家は畫家、文士は文士として戦争目的に對する自覺、詰り今の戦争目的といふものがちやんと割つて居つて、自分々々のやり得る範圍と割り、やらなければならぬ範圍が割つたら、僕は今のような世の中よりもつとはつきりするのちやないかと思ふ。さういふ點から、直接戦争士氣を高揚するに役立つ繪をかくことを非常に幸に思ふ。そんな各界の自覺が僕はキチンと……

山内　それは割切れないのが世の中で

日名子　もう十數年前永井郁子さんが、盛んにわけのわからぬ外國語の歌を唱ふのが流行つてゐた時代に、邦語によりにもやらずに居つて、批制のみに終始し

山内　それは割切れないのが世の中ですよ。

中村　……と簡単に言ふけれども、ドイツあたりは割切れて居るのでは無いでせうか、日本で何故もっと割切れないか、それは例へば此の頃不良少年工の處置の問題にみんな頭を悩まして居るが、私の友人にみんな頭を悩まして居るのがある。其處で不良少年工が三人出た、どうにも始末に終へないので係の者が解雇してしまはうといつたが、私の友人がいや解雇する前にもう少し手を盡して見ようといつて、其の三人の家庭と學校を調べて見た、さうすると家庭では別に不良ぢやなかった、國民學校でも卒業するまで決して不良ぢやなかったといふことが判つた。それちや俺の工場で不良にしたのぢやないかといふことになったので、私の友人は又自分の友人が丁度大學の教授を辞めて、それに高給を出して寄宿舎の舎監のやうな仕事をやって貰った。さうして特に其の三人の不良少年工たちを以て導くやうにした。さうしたら三ケ月経たない中にそれがすっかり模範職工になって、今俺の所に居る。詰り重役も一人も居らんといつて居る。社長もさういふ自覚が必要なんだ。工場ばかりでなく総てにさういふ自覚を持つといふことが必要ですね。

藤田　美術の方も同じだと思ふ。僕は戦争がなかったら戦争霊を描かなかったかも知れないが、戦争になって初めて戦争霊に敢へられるものが多かった、といふのは戦争霊になってみんなの今までの勉強が違つて居つたといふことが明白に判つたし、戦争霊といふものは非常に難しい、生半可な寫描きちや描けない、例へセザンヌにしても、ゴッホにしても描き得ない程の難しさで、ドラクロアとか、ベラスケスとかいふ巨匠を連れて來て始めて傑作が出來る程のものである事が判つた。最近僕は近代絵画境の絵画のすべてに疑問を持つて来た事をこの間美術學校の講演でも公言して来たが、詰り獨太系の画商ベルレムなどや、文士アボリネールや、畫家ピカソ等が一団と成つてむしろ益よりも害を成して居たと言ひ度い。その證拠には例へばデュッフィーでもヴラマンクでもコッピーは容易に出來る。併しヴェラスケスとかレムブラントの眞似はまだ吾等には到底出來ない。もう日本はパリを眼中に置く必要はない。フランスを先生とする必要はない。今日の美術の中にさういふものが擡頭して来て居る。僕たちは戦前それ程昔の偉人は大したことをやった。伊太利はミケランジェロとかレオナルド・ダ・ヴィンチを生み、オランダはルーベンスを出し、スペインはベラスケス、ゴヤを生んだ。フランスはドラクロア、ワットーを生んだ。そういふやうな巨人を日本でも将来生まなければならぬ。漢字を習ふのにも根本的な楷書から習ひ始めるべきで、行書とか真書のうまみばかりを習ふべきでないと思ふ。

山口　それは藤田さんのやうにはつきりと十九世紀から二十世紀への推移を見

りを眞似をして居る教育は全然駄目だと思ふ。戦争霊は空の奥行から、空の廣さ、温度又は人間の穏ての活動の精端のもう一つ尖端を行きませうといふやうな見栄の藝術だつた。

藤田　死者の傍に咲いて居る花と花瓶に挿した花とは違ふのだから、其處まで突き止め研究した、それを私は戦争霊で初めて敢はった。私は数年前フランスの大家連中に伍して出品したり、フランス美術が最高のものと思つて居つたが、フランスは今は既にローマとか或はマドリッドと同じ遊覧地、単なる美術の所在地に過ぎなくなった。僕はフランスと絶縁し、背水の陣を布いて本當の勉強をしなければならぬと思つた。フランスは唯遊歴する所で、修業に行く所ではなくなった。フランスを眼中に置く必要はない。

中村　とにかく日本のものが見栄の藝術だつたから云へるのですよ。

藤田　ピカソがダ・ヴィンチやグレコ等を勉強し、ルノアールがルーベンスを研究した様に、現代大家がその以前の巨匠を勉強した、其の根元、もう一つ前の偉業を勉強しろといふのです、さうすれば宜い。

中村　今此處で百年後戻りしたところで、僕は自尊心を傷けられたと思ふ必要はない、其處から踏み出して来て宜いと思ふ。

中島　戦争目的に向つて総て利用出來るものを利用し、役に立つて行かうといふ建前は當然のです。唯何をいかに利用するかといふ具體的な質疑に、利用されるかといふ者の修業ですね、是が大變だ。今まで畫を描いて居たから是は何かに利用出來る。又今まで描いて居たから戦争美術でも何でも描けるといふ頭を捨て、永年修業した悲哀家、藤田さんの仰有るやうな意味で勉強をはじめる。それから若い連中はもっと基本的なところから修業しなければならぬ。其の邊の考へから利用はつきりさせないと利用も何も出來なる、利用しようと思つても、行き詰り

はつたりに出來合ひな出すやうでは所期の目的に合はぬことになる。各人の能力を、各人の程度に應じて十分に使ひ分けることも考へなければならぬ。それからポスターに描く畫などは輕く見られ勝ちですが……

山口　さうなると畫の獨立性とポスターとしての價值とは兩立しないといふことになりますね。

中島　外して持って行けないやうな畫を描くことも一つの案ですね。

藤田　「擊ちてし止まむ」の大寫眞なんか宜いですね。それから紙を使はなくても、塀や堀を使ふことにすれば宜い。さういふことをもっとどん／＼やって宜いと思ふ。

宣傳資料としての美術

山内　それは重要視して居りますね寧ろ一流の先生に描いて戴かうと思って居ります。

中島　一流の警家の描いた畫面の中に、あまり十分に考へたとは思はれないやうな形で何か標語のやうなものが書かれて居る。字がはいるにしても、所期の效果を得るためには、繪の效果と字の效果とが、相加はつて大きくなるやうな企畫がなければならぬ。正直に申しますと、初めから字が入るといふことを前提としてそれを頭に入れて描かれたものならば宜いが、中には、字が必要なら字を枠の外に出すとかして、畫としての獨立性を持たせ、全體の調和を壞さないやうにした方が宣傳の效果が出るものもありますね。

藤田　さういふ畫は幾らもありますよ。しかし、ポスターの好いのはみんな外して家に持て歸つてしまふといふことがあるので、ポスターの役をしない。

山内　ドイツあたりでは壁新聞を盛んにやつて居りますね、其の七割は畫です。

山口　日本の現在では住宅などよりはビルディングの横腹なぞの方がより好果的でい～。

中村　それから創作版畫も大切ですが、印刷版畫とかさういふ所に本筋の指導が要るね。美術報國會の第五部あたりでさういふことをやるべきでせう。

山口　さういふ指導が大切ですね。效果が大きいだけ……

中島　壁を使つて描くやうな大きな畫の技術をどんどん高めて行くことですね。

中島　圈外から見ての話だが幸ひに畫家の方は殆ど總力を擧げて居ると思つてゐる。少しは人間の總鬪が擴まることもあるかと思ひますが、本當に仕事が出來る人はあらまし加はつてゐるのであつて、其の幅を擴げるといふことは仲々難しいことだとさへ思ふ。例へば今話に出た壁畫にしても、大きな畫面を立派にまとめ上げることの出來る人は、さう大勢はゐないのではないのですか。

中村　さういふことが矢張り訓練ですね。

山口　若し永續性が欲しければその問題も別に考へれば宜い。しかし、むしろ、剝がかつて殘るより或る時が來れば跡形も無くなる方が氣持がよい場合もある。

山内　日本では外畫に描いても畫が永持ちしないといふ畫もあるのですね。併し一時的の役には立ちます。

中島　永續性を考へなくても宜いので

戰爭目的と藝術目的

山内　戰爭と美術といふやうなことから言ふと考へなければならぬことです。私共は戰爭ばかり考へて居る。といふのは、畫を戰爭に利用するためにといふことを考へる。是は當然です、虛の藝術家自體が藝術品といふもの、藝術家といふものは自由主義、個人主義で、虛の藝術といへどものは好むと好まざるとに拘らずとにかく連れて行つて沒入させてやらうといふのですから、此處に一つの展覽會があつたにしても、藝術家の面から言へば、偉大な藝術品を作つて、一つの作品を通じて一般の人にウンと寄與し、自分でも又大きな歡びを味ひたい。虛がそれが國家から見て今の戰爭目的に合ふかどうかといふことは別問題です。だから藝術品を作るといふことと戰爭目的に合致させるといふことは無理がある。

中島　それは一緒に出來る途がある。畫の力を觀る者の心を動かすところにある。戰爭畫にせよ、觀る者の心を動かさなければ戰爭目的にも合致せんし、感動を與へる以上、藝術的の目的と一致する。

山内　併し未だに食料品に少しばかり加工して公定價格を潜かて高く賣る者がある。此の生きるか死ぬかといふ最中に儲けることを考へて居る。是は人の氣持ですから其處まで行くか行かないかといふことは一般論ぢゃない。

中島　併し非常に悪い畫を見たら、いやな感じを與へるだけです。

山内　本當にアメリカニズムなんかを思ひ出させるとしたらどうします。

中島　ちゃんと戰爭目的に向ふやうな

藝術品といふものは自分の個性の現はれですから、二人集つても同じものを描くことはない。是は平和の時代に於ても、極端な自由

荘のことを云つてゐるのですよ。駄目な
戦争畫といふものは醜惡なものです。こ
れは藝術論ではない。宣傳效果論から云
ふのです。又例へば、作戦上必要な傳單
を作る時、小説が書けるから最も效果的
な傳單の文が書けると思ふとと違ふ。小説
家の書いてゐる傳單が逆效果を來すことつ
てないとは限らん。しかし戦争文學であ
る以上、やはり今日必要な效果を得るた
めには優れたものでなければならないわけ
です。

山内　さうすると、美術家を以て任じ
て居る人は多敷居るが、其の人間に向つ
て、お前は美術家として役に立たないか
ら工員になれと言へば、美術報國會は要
らない。強權は必要でない。國民の愛國心に訴へて「自分に
て行かう」といふのですから、美術家が
自分の天職は美術なりといふことに考へ
て行けば宜いのです。併しさうかといつ
て、自分で勝手なものを描いて、それを
堂々と展覧會に出すといふことになれ
ば、國家目的を阻害する。それは展覧會
といふものは、好むと好まざるとに拘ら
す行つて觀た人は或る感銘を受けて歸る
のですから、例へば增産に寄與しようと
思つて鑛山で鑛夫が働いて居る所を描い
ても、それが陰惨な感であつたら增産を
阻害することになる。

中島　その話は、大礮畫描きといふも
のは鑛山を描かせなければ陰惨な感じの畫を
描くといふやうに聞えます。現に戦争し
てゐる國民に感激を與へる作品が出てゐ
つたが、今度三越で戦争畫の展覧會をや
れば大衆が涙を流して感激する。大衆は
あの畫に依つて戦線に在る將兵の勞苦を偲
び、自分たちもそれに劣らぬ働きをしな
ければならないといふ深い感銘を受けるの
です。

山内　併し此の頃何處の展覧會を見て
も鑛夫の畫なんかさへちつともない。戦
争は戦争、自分の藝術は藝術といふやう
に、二段階に分けて居るとしか思はれな
い。是では全然協力して居るとは言へな
い。「藝術に國境なし」などと云ふ理論
は少くとも現下に於ては利敵、賣國の觀
念である事をはつきり認識して戴かねば
なりません。

中村　私なんかはあなたの仰有るやう
な實感を持つが、此の頃はちよつと悟り
が開けた、といふのは、去年みんなが出し
た畫でも、文化人からあまり褒められも
しなかつたし、インテリからも双手を舉
げられなかつたやうに思ふ。併しとにか
く我々の目の前で、眞劍な顔をして我々
の畫に感動して居る人の目付きを何人か
僕は見た。確かに見た。僕はそれに根據
を置いて行かうと思ふ。もう誰に何と言
はれても、あの目付きを思ひ出す間はあ

中島　今の中村さんの仰有つたやうな
話を出發點にすべきですね。惡い方はて
んで問題にならないのだ。ただ繪がすきだ
から畫を描く。それだけでは、平時でも
本當の畫家とは云へない。いはんや今日
は戦争ですから、力のない人々には、や
はり一時、第一線から退いて修行しなほ
して貰ふ。事態はそこまで進めなければ
ならなくなつてゐる。その判定は實踐が
決定する。

中村　あの大東亞戦争の畫の展覧會
に、開場前から待ち構へてイの一番に入
つた人はどういふ人だつたかといふと、
兄さんか何かを戦場に送つて居るらしい
質素な裝をした婦人、それから眞面目さ
うな青年、斯ういふ人たちで、決して所
謂立派な恰好をした連中ではなかつた。
併しあの人たちの目付きを僕は見て、我
我の畫が何かのお役に立つて居るといふ
根據をハッキリ持つことが出來た。

中島　其の気持はよくわかるが、今畫
家の中で、本當に畫家として通用する者
は意外に少數かも知れぬ。しかもあとは
工場に廻してもどうにもならぬやうな弱
體かもしれぬ。斯ういふ人々には、力に
應じた仕事を考へて外の途から錬成すべ
きです。畫家だからといつてあまり買
ひかぶるのは間違ひで、畫家にもピンか
らキリまである。從つて今中村さんの言
はれたやうな好い話、之を盛り上げれば、みん
な好いなアと感じて發奮する。今畫家で
戦争畫を描きたくないといふ人は別だ
が、志はあつても、非常に難しくて手が
付かないといふ人は確かにある。さうい
ふ人は、下手に戦争畫を描いたら全く知
られたものぢやないといふことをよく知
つてゐるかも知れない。

山内　とにかく藝能家一般にもつとも協
力して貰はなければならない。畫家の協力
などといふものはまだ生半可です。

山内　だから、今までは府美術館で展
覧會をやつても有閑人しか觀に行かなか

戦争畫の重要性

藤田　又戦争畫といふものは、始めた
ら面白くて止められないですね。

山内　今度も現地へ記録畫家を派遣す
ることになつたのですが、一番大切なこ
とは畫でなければ將來に殘せない部分が
あるといふ事です。温度、氣象、感情、
音、是は寫眞でも文章でも駄目です。日
露戦争の記録で見ると、寫眞も随分あり
ます。二百三高地攻撃とか、日本海々戦

とか……。處が從殺の人たちが懸念して居る日本海々戰といふものは、東條鉦太郎の描いた三笠艦上に東郷大將が敵艦隊を睨んで居るです、我々は既に四十年も經つた日露戰爭を見ては居りませんが、東條鉦伯の描いた畫に依つて、あの日の、あの時の東郷大將の顏の色まで知つて居る。日本海々戰といふものを頭に浮べることが出來る。東條鉦太郎の畫に若し間違つた所があつたとしても、描かれた畫其のものが今日では眞實となつて居るのです。だからあゝいふ眞實を持つのです。

中村　處がさういふ意味を考へないで戰爭畫を描いて居る人もある。それは今まで風景を描いて居た者が急に鐵兜を描くのは何でもない。さうして俺は戰爭畫を描いて居るといふ、さういふ簡單な戰爭畫、是が又やがて日本の美術を害するものになるのだと思ふ。矢張り僕は、戰爭畫であれば、其の戰爭精神の高揚も、我々の愛國心の高揚も、それと共に、何處までも美術の高揚でなければならぬ。そこで戰爭畫は、面白いと先程藤田さんが言はれたが、それは難しいから面白いといふ意味だと思ふ。處がやつて見ると易しいから面白いといふ戰爭畫が非常に跋扈し始めて居ることを此の際注意する必要がある。さうした恐らく其の區別は矢張り美術心のある人でないと氣付かないと思ふ。

中島　それは痛切に同感しますね。私は畫家でなくても畫を觀る方だが、是は便乘派か或は本氣で描いて居るのかといふことはハッキリわかると思ふ。其處等は專門の道に在る者として、仲間内でも充分シッカリ見わけなければならんですね。詰り其の場合には戰爭と藝術といふものはちつとも別の道にならない。一致するのですよ。其處に矛盾を感ずるといふ不健康な状態を成べく無くして行かなければならぬ。賣り繪のつもりで戰爭畫を描かれてはたまらぬ。

中村　詰り是で大乘的にあつても宜いよ。

山口　其の内に段々本物になるかも知れない。

山内　今の時代には自分の職業、又每日の仕事が國家の目的に合致するといふ事です。職業としての勤務は國家目的に合致させることです。工員は自分の職業が國家目的の目的に合致するといふ每日の仕事が國家の目的に合致するといふことが最も大切なことです。日本國民として……。俺は戰爭に行つて勝つても宜い。漫畫家は、日本中の男が皆頭髪を短かく刈つたら一年間に十九萬噸の油脂資源が節約されるといふ漫畫を描いて、其のために一人でも丸刈にする人が出たら、それだけ國家のお役に立つたといふことになる。藝術家は謂ゆる見ざるに大戰の時に、國家危急の時には藝術家も銃を把つて起つべきだと言つた、あすこまで行けないといふのは平和の時の夢を見て居るのですよ。

中村　もう精魂を籠めたいね。

中島　もう精魂を盡しました、參つた。

山内　實際今國家目的に統合出來ないものが國家目的に合つて居られる様に畫あつたら轉業しなければならない。藝術とか何とかいつて濁りよがりをして居る者は國家が必要としないのだ。藝術の力は偉大である。併しそれは戰時に於ては勝つために國民の士氣を鼓舞し昂揚する點に全力を注がなければならぬ。其の意味を最もよく把握することが一番大切なので、是は全藝術家の齊しく考へるべきことです。だから藝術品云々といふことは

國亡びて藝術なし

藤田　ヒットラーはドイツの一番有名な彫刻の大家に高さ十五米といふ大きな部屋を作つて與へて居ますが、日本でも國家が我々に何んな粗末な畫室でもいゝから建てゝ呉れゝで、食べるだけの日給を出して、其處に入つて仕事をしろといつて呉れたら、僕は素晴しい仕事をする氣があるのですよ。さうすれば本當に三十米の畫でも描いて見せる。今僕のやつて居る仕事は三本から四本の指を使つて居るだけですよ。もつと十本の指を使つて居る仕事は……。けれども、經濟品其のものを殘り國境が作り上げても、戰爭に負けてしまつたらそれ切りです。バビロンの文化は千古不滅だといつても、國が亡びてしまつて何も殘つてない。だから勝つといふことが今先決問題です。大和魂を持つた日本人として考へれば、フランスの美術家と日本の美術家とは違つたものとして考へなければならぬ。それを「藝術に國境なし」とか何とかいつて居るのは、全く自己滿足、自己陶醉に過ぎない。是は下手とか上手とかいふ問題ではないので、少くとも國家目的に副ふべく努力すれば何人あつても宜い。藝術家は謂ゆる感情的にも鋭いし、眞直ぐですが、イタリーの未來派の畫家ジョン・マリネツイでさえ前大戰の時に、國家危急の時には藝術家も銃を把つて起つべきだと言つた、あすこまで行けないといふのは平和の時の夢を見て居るのですよ。

美術家の現實認識

中島　そんなに一般の藝術家といふも

のは遅れて居るのですか、現質の問題として……?

山内　僕はハッキリ遅れて居ると思ふ。それは今に展覧會を見ればよくわかる。

日名子　苦しいのは、陸軍美術協會の會員は何かうまいことをして居るだろう、俺を入れて呉れない、といふケチ臭みのある人は片っぱしから御招待して居ても一向御出品下さらぬ、今のせつばつまつた御時勢のものに居て、戦争又は戦意に関する彫刻を一つも作れぬなど、日本臣民としての彫刻家なら、ない筈だと私は思ふんだが。

中島　それは話にならん。第一けしからん。我々の周圍には比較的さういふ人が少いのですが私。第一然るべき人間はみんな然るべき仕事をして居りますがね。……

中村　我々の周圍もさういふ人は少いのですよ。

日名子　尤も彫刻の方は絵など一違つて戦争物となるとちょつとやりにくい點もある。例へば彫刻で安定といふ事を第一條件とする彫刻の、そうむやみに突撃させるわけにも行かないし、種々の装具が飛び

刻の保存といふ事に困難が伴ふし、雲をあらはしたり消壺を出すわけにも行かずて戦場の常闘氣を出す、爆裂の有様を描い兵隊の装備を取られて中身の人徳の存在を忘れたり、いやはや急がしい事である。

で、其装備が人體ととけあつて、一つの彫刻的調子に落ちつく迄には並大抵でない修練をへなければならぬ事ではある。如何なる裸體作りの名人も此點に立脚と相當甲羅を經ぬとしつかりした戦争彫刻が出來上らぬ。男の鎧胴に陸戦隊の軍服を着せたからとて、それが陸軍戦地に

見えるようでは、水兵獨特の戦闘の兵隊といふものが足らぬといへませう。私は先年上海埠頭ではじめて見た戦地の兵隊、それは、變な例へだが、動物園のライオンとすれば、戦地の兵隊さんが、ジャングルの中のライオンの中のライオン映畫を見るような感じがしました。それに戦場では必ず伴ふべき戦場汚れとの味が彫刻で出すのに徐程研究を積まねばあらはれないと思ひます。結局こういふ事のあらはれてゐるか居ないかが所謂迫力に及ぼす影響が多いと考えます。結局文章でも絵でもねらえない彫刻だけが持つ便宜と持味を、誰が先づ共腦と、腕前でねらひ出す所で、ひねり出す事が出來るかといふ事に私はくつて

数年後になどとそんな悠長な事を言つてゐる時ではなく、現在國家の要望に應へねばならぬ時、他人の作に横鎗を入れたり、とき下したりしながら當人は腕組をしてゐるなどいふ時ではあるまいと思ひます。先づ現質に感じ、現質に見た事を直に彫刻化して置くこれが現世に生くる彫刻家のつとめではありますまいか、彫刻はどこまでも、造型的存在が必要です。自分は彫刻家だから作る、批判は他人がする、作品が残つてはじめて彫刻家として存在した事になる、だから私は誰が何といはうと、だまつて彫刻を作つてにやつてゐます。

それには日本人としての一番悪い群だつた。歐洲大戦の時には先づ共彫刻化や絵畫化に手をつけた男を、すぐ「思ひつき」だとか「便乗屋」だとか惡口雑音のもとに輕く片づけて然も數年後れて、御當人別に照れも臭そうな面もせず、スポーツ彫刻のお仲間入りをして居る、美豆羅を結つた上代人を表現した彫刻を笑つた男が敦年後の二千六百年には、あわてゝ美豆羅の彫刻を作る、現在の戦争美術にしても又装とはり、私にはいはせると「おかしくつて話と言ひ度くなりますよ。

藤田　前の戦争でも今度の戦争でもさうだが、實際戦争を見て居ない、だから違ふね。

中村　今一番いけないのは五十前後の年齢層だといふ話があります。それはフランスでツー・オールド、ツー・ヤングと言はれて、普佛戦争の時にはまだ子供だつた。歐洲大戦の時には五十を越して居て、兩度共餘り戦争の苦しみを味はふことなく經過した。さういふ階級があるわけですが、之を日本で言へば、日露戦争の時には餘りに若かつた、今度の戦争では年を取り過ぎて居て、二度共直接戦線に出る機會がない、さうして丁度徴兵適齢期の時分は軍縮時代で兵隊にも行かなかつた。新ういふ年齢層は軍隊生活も知らないし、戦争にも行かない。さうして現在の地位が丁度會社で言へば社長、

山内　それはみんなが好ければ陸軍美術協會といふやうな特別なものが出來る必要はない。慮が日本人は内地ではフランスやドイツのやうに身近に戦争を感じないから、まだ生命を賭してまで自分の藝術をもり立てゝ行かうといふやうな熱心な追究がない。御参考迄に申上ますが欧洲戦争が始つてからロンドンが受けた空爆延機數は三萬二千幾、ベルリンでさへ一萬數千機です。そして日本は十六機である事を何としませう。

雑誌社で言へば編輯長、展覧會で言へば会員といふ所で、さういふ連中が何處でも頑張つて居つて、是が自分の雑誌を自分の思ふ通りにやつて居る人たち、自分の会社を自分の思ふ通りにやつて居る人たちです、唯其の中で兵役生活をした人は今度の戦争にも比較的早く飛び込んで来て居るが、それ以外の軍縮で兵隊にならずに済んだやうな階級は、三人寄れば何かの悪口、或は不満を言つて居る人です、だから色々今まで議論があつたやうなことも、案外さういふ社會の層といふ方面から簡単に考へられるのちやないかと思ふ。今協力的態度に出ない者はさういふ人居が多いからね。

山内　支那事変の始まつた年に非常に軍歌が流行した、さうして昨日まで「戀は優し」とか何とか頽廃的な歌を歌つて居た者が、聲高らかに軍歌を歌ふ様になつた、日本の言論界は之を嘲笑つた、又画壇でも當時戦争画を描いた人たちは、あれは藝術ちやないといつて笑はれた。處が今度の戦争が起つて、食ふか食はれるか、國を挙げて戦ひ抜かなければならぬといふ時になつたら、軍歌といふものが國民の士氣振作に如何に役立つかといふことが判つて来た。又戦争画は藝術ちやないといつて居つた連中も、今の時代に戦争画といふものは實際必要だといふことが判つて来た。併しさういふ連中は既に五年、七年の日時の溝が出来てしまつて立ち上りが遅れたから、以前から戦争画を描いた人たちよりウンと遅れて居る、好いものを掴んで居ない。それから絵具がないといつて騒いで居るが、日本画でも描ける。洋画はデッサンで結構。だから此處で絵具の配給とか何とかいふことで騒ぐのは……

中島　併し一方ではそんなことで騒がずに本當の仕事をやつて居る人が大勢ゐるといふことは慶賀すべきことですね。

國家目的と展覽會の現狀

山内　私は極端なことを言ふやうですが、是は本當の姿です。今何處の展覧會を見ても國民の戦争意識を昂揚し士氣を鼓舞するに役立つやうな画は殆どない。だいいち報道部に検閲を求めて来る展覧會がない、それは戦争画の画を描いて居ないから、検閲を受ける必要がない、全然個人の藝術ですよ、私も何も個人の藝術が必ずしも悪いといふのちやない、併し今は過去の自由主義時代を回顧して居る時ちやない、又戦争が終つたらどうなる斯うなるといふ未來のことを考へて居る時ちやない。現在は國力の總てを挙げて戦争に突入すべき時です。又さうすることが國家の意圖です。ダンスホールのあつた華やかな時代を思ひ出させるやうな遊はいけない。

中村　此の席に居る連中は事変の初めから大體戦争の全貌を見て居る、如何に重大深刻な戦争であるかを自分の目で見て居るから、是で目が醒めないとしたらどうかして居るが、今度の戦争が國の存亡に關はる戦ひであり、而も現在が最も大切な時機だといふことをよく呑み込んで居ない人が、何處の社會にも、相當あるのちやないかといふ氣がしてから來るのです。

山内　私はこんなことを考へて居る。假に歐洲の樞軸國が全く不利な状態になつたら、反樞軸國は総掛りで大東亞に鉾先を向けて来る。彼等が其兵力を結集して大東亞に轉進させるのに一年掛るとすれば、我々に與へられた準備期間は一年しかないといふことになる、處が其の場合若し日本が負けたらどうなる。日本だけは外の國と違つて、負けても國が残るといふことは考へられない。假令一人でも大和民族が残つて居る限りは大君をおまもり申して死鬪すべきであつて、日本が負ける時は日本人が全滅する時である。其の覚悟を總ての日本人が持つて此の一年間を必死に頑張らなければならぬと思ふのです。

展覽會の功罪

中島　今の展覧會組織、あれは將來どういふ風になるのですか、僕は作品の公募をする展覧會組織といふものが何とか始末されて行かない限りは、なか〳〵よくならないと思ふのです。誰の目にも明かな災害は、詰り展覧會に入選しへすれば何かになる。又同人は、それで家から出来たやうに思ふ。そこからよほど家に開けるとだといふことをよく呑み込んで居ない人が多いのです。

山内　今度美術文化の展覧會へ行つて見て下さい。一枚でも二枚でも今までと變つた國家目的を持つて居る画があるとしたら……。全國の作家に擬を飛ばして居る……。以前流行つたシュルレアリズムの画、あれなんかは全く個人的の慾求から来たものですね。

藤田　全くフランス近代画の迷路ですよ。

山内　あれは全く困つた存在だと一般的に見られて居たのですが、あゝいふ画ものでさへ國家的に統合したとするならば、全部擧げて出来ないこととはない。又戦争画だけが必ずしも國家の現段階が要求して居るものちやないので、前線からタク〳〵になつて歸つて來た看護婦を慰めるものは矢張り花です。さうだ

とすれば花は國家目的に合致するといふことになる、目的に依て描いて居つては駄目だといふことですね。

戦争畫と日本畫

中島　よい展覧會は勿論問題ではないが、どうも作品を公募する展覧會といふ制度が變らなければなかなか弊害をなくすわけには行かない。今度お話しの「美術文化」といふ仲間は、はじめから動的で、結局具體的な目的と結びつかなければ無意味となるところまで行つて居つた。従つてさういふ風に働く素地が出來てゐたのだが、しかし、例へば日本畫といふものに就いて一般的に單純に考へることはちよつと出來ない。日本畫に於ける「變形」といふものはフランスの十九世紀なり二十世紀の變形と違つて、相當に歴史もあり、日本的な高いものですが、併し妙に展開がある。現代の戦争畫を記録的に描くとすれば、日本畫の技術の上の「變形」との間に大きな開きがある。十分に力量ある人ならば勿論不可能ではないが、よほどの苦心がなければ、日本畫本來の様式といふものが、却つて邪魔になる。それを安易に考へてはいけないので、直接の記録畫以外のものによつて精神を高めるといふ象徴的な道を全く認めは間違ひです。

中村　この間堂本印象氏に會つた時の話に日本畫の戦争畫といへばどうしても昔の繪巻物的なものになる。又今の戦争畫と日本畫との繼ぎ合せが非常に難しいから、自分の力には及ばないといつて居られたが、さういふことを感じて居るのは偉いと思ふ。どうかすると直ぐ我が日本畫傳統の武者繪を以てといふやうなことを言ひたがる時に、あれだけのことを考へて居るといふこととは感心しましたよ。

フランス現代美術との絶縁

山内　それから最初に藤田先生が仰有つたフランス美術との絶縁の話、あれは好いですね。

藤田　それはフランスの近代畫に就てですが、フランスの自由主義、個人主義の畫、あゝいふ畫を描く美術家とユダヤ人の畫商とが結び付いて、インターナショナルの、各國の變な變態性の者が集つた畫ばかり描いた、然し昔のレンブランドの畫などは膝小僧一つでもなか〳〵眞似た、あすこで近代美術を作つたのですよ。さうして誰でも描けるやうな自己流の畫ばかり描いた、其の畫にたち歸らなければ出來ない。

中島　素人がフランスに片付けるのと、藤田さんの言はれるのとは深さがまるで違ふので、さういふことは文學の方でもいへるのですが、詰り今まではフランスの方の行き詰りの所だけに氣をとられて居る人が多かつたのです。

中村　而もそれは向ふには必然的な流れがあつてね。それを此方はオミットして居る。

中島　行きつまるべき歴史を通らずに行き詰つて居る形を眞似たといふ程度だつたから、とにかく早く立ち直りが出來るのかも知れませんね。

山内　あれは展覧會に毒されたのですね。

中島　すべて専門ちがひの人々の交流は違ふ。近代の日本畫でも昔の邪邦さんの畫とは、なれ合ひではいけないのです。

藤田　此の間美術學校で話をした時は、僕が最もフランス派で、マチスやヴラマンクとも友だちで、フランス美術を褒めるに違ひないと思つて居たらしい、處が反對に惡口ばかり言ふので生徒はみんなワイ〳〵言つて吃驚してしまつた。後でみんなの畫を褒めたやうだが、校長なんかも喜んで居た。

山内　とにかく一時ルオーとかあゝいつたわからないものが偉いとされて居つた。

中村　フランスでは今のコクトオとピカソのピックアップでも宜い。それに畫商と本屋が組んで居つた。日本はそれまでも眞似かゝつて居たのですね。

藤田　例へばマネとかモネエ、あれからずつと……ガ、ロートレック、ド……

中村　例へばマネあたりまでの畫家と文士との交流は純粋だつたし、あの頃はさういふ畫商との結び付きはなかつた。

中村　併しあの頃のボードレエルの如き批評家が今の日本に欲しいものですね。あの頃の批評家は本職としてはちやんと詩人ボードレエル……

記者　眞創な御意見も伺へましたし、それぞれの話題につれて結論も出來たやうに思ひますが、この邊で速記を打切ります。どうも有難うございました。

（五月十八日　銀座　江むらにて）

生産美術の態勢

鶴田吾郎

昭和十二年支那事變勃發するや、戰爭を目的とすると否とに關らず、數多くの從軍畫家は北中南支と、皇軍の行くところに姿を表し、現地狀況に幾分かの記錄によつて紹介することなどに、幾分かの記錄が殘されることになつた。

大東亞戰爭が米英の大國を敵として、決戰の段階に展開するや、從軍畫家もまた一層陸海軍に協力することとなり、記錄畫の製作や銃後の國民に美術を通じて國家目的のありかを報道し、その邁進は益々強固な組織の下に熾烈さを加へつゝある。

陸軍に陸軍美術協會あり、海軍に海洋美術展あり、航空に航空美術協會の三者があることは、とりもなほさず皇軍に對する感謝と協力の表れであり、美術が最も端的に示すところの國家目的への針路ともなつたのである。

現代の戰爭といふものが、過去に於て表れざりし形態と內容をもち、格段と相遂してゐることは云ふまでもないが、戰爭に勝つといふ目的と大東亞建設に對する雄渾なる大計劃を前にしては、軍の力と並行して、生產力は國民總動員の下に、此偉大なる使命を完遂なさねばならない任務を日本民族は擔つてゐるのである。

既に國民の總てが、戰爭目的の爲に生きなければならない時、美術に携はるものばかりが除外して宜しい譯はない、常然美術家も又銃を握り鍬を持つと同樣に、筆をとつて立たねばならない。

而し乍ら徒らに美術家の宜しきをして立てと稱しても、目標と具體案を得されば、多くの作家は、もり上がり來る美術界の總力を持つにしても、其處に確然たる方向の指導なからんには、總力は言葉の上のみの標語となり終るのである。

私は、陸海軍に協力し、既に活動性を發揮しつゝ着々成果を擧げつゝある戰爭もあることは故、求むるに遲疑ををかなければならない。

曾て私は、美術家としての配屬方法を、今日の場合左の樣な割當に發表したことがある。

戰爭美術　五　割
生產美術　三　割
鑑賞美術　二　割

無論此配屬は全美術家に對する强要ではない、志望を此際求めて協力に立つて一面また資材關係に關する部門あることを記した。

次に常然活動を開始しなければならない部門として、生產方面に美術を生かすことである。國家が總力を擧げんとする時、その歸着は國家の主腦部たる政府と國民との間に一致し、政府の指導と國民との間に一貫したる系統をもたないならば、總力はられねばならないものである。不急のものがいま多く要求されざることは美術もまた同樣である。

生產美術作家を、いまどの樣に配屬なすかといふ私案を出さう、是れは相當技術的にも意見があると思ふが、大體案として考へて欲しいことである。

先づ此配屬は、餘りに美術家が中央都市に集中し過ぎてゐることを避けしむることである。

次に美術家をして直に勤勞の生活の中に飛び込み、眞質の世界に觸れしめることである。

また美術家が有するよきものを、勤勞省生活の中に興へることである。そして一人一人の作家が記錄すべき生產部門の作品を產み出すべき機會を得ることになる。

生產部門の中で、美術家をして配屬し得る面を概要として示せば、

造船、輸送、製鋼、伐材、鑛山、炭鑛
重工業、輕工業、軍需工場、航空機製作
工場、銅山、土木、製鐵、精密機械工場、
通信、農業、農場、牧畜、漁業、炭燒

次に常然活動を開始しなければならない部門を多くしたことは當然である。

鑑賞美術は、平和時に於からざる大量の作品が匿存されてゐる筈である。戰爭、生產の二部門に必要に應じて新らしく作られねばならないものである。

輪姿船員生活、開墾、満洲開拓移民、學生勤勞等々尚また他に生産に關する方面は多々あるであらう。

これ等の生産面は日本全國に分散しあり、炭鑛のみでも九州地方のみならず、北海道、茨城縣下にもあり、勘くとも大炭鑛に配屬するとなれば十ヶ所だけでも十人といふことにもなる。漁業、農場に於ても然りである。満洲開拓移民村だけでも數百とあり、移民と共に牛年も生活した猟家ありとも、移民村を訪れた猟家だけあるを未だに知らない。

以上部門面へ、適當な技術を有する志望者には、生産美術協會(假定)が一切の事務的所遣をなし、牛年乃至一年を現地に派し、勤勞者と同じく日夜を過して研究と製作をなさしめ、又作家は一定の時間に勤勞者に對して唯一の精神的慰安指導者たらしめるのである。但し、生産美術協會は生産監督官廳と常に連絡し、官廳は適當なる推薦あらばこれを無給囑託として現地に派遣する任務を與へなければならない。

派遣配屬せられたる美術家に對しては、所定工場或は鑛山にあつては、勤勞者に對する慰安又は教育の報酬として、一定限度の支給をなすことにしたならば、作者は牛徴用の形式にもせよ生活の保證は得ることになる。そして年一二枚等にとつて自分等をして世間に認めさし

私は曾て九州某炭鑛に千尺下つたこともある、坑道に入る前、産業職士の人々が神前に合掌する殷勵な姿をみた。
富士山中に炭燒く竈を探ねたこともあつた、官士三合目御料林の原始森林地帯は、神代らの勝寂を倍へてゐるが、此處にも炭の生産に牧々として働く姿を見た。

美の焔の湧き立つ熔鑛爐を前にし、仁王立ちとなつて作業する莊嚴な姿もみた、何れも狃心を動されざるものはない。

之れは、眞に働く姿であればこそである、そして、夫れ等の人々が私に希望したところのものは、凡て繪によつて倍へて吳れといふことであつた。夫れは、彼者にとつて自分等をして世間に認めさし

美の姿は既にアトリエの中ではない、勤勞がいま日本國土の上に充満してゐるのだ

美の姿こそ美しいものはない、ましてや己を捨て〻働く姿こそ頂の下るものはない

の任務製作をなし、これを生産美術展覽會に全國より發送させるのである。
生産美術展覽會が、右の如き過程を踏むで來てこそ、初めて眞實にして意義ある作品が、此大戰下にして統銅ある記録として殘されるのではないか、働く人の姿こそ美しいものはない、ましてや己を捨て〻働く姿こそ頂の下

て吳れといふのではない、戰場にかもす美の激闘氣を彼等は知らずの聞に意識してゐたからである。
前し私達は、此生産職場を喪すにしては吾が美術家の爲、國家の爲心より希望

い、眞の寫質に徹底せば、卽ち夫れは既に報道ではなくして藝術品となる。
生産美術が今後大飛躍をなすこと、私も、實相を力強くつかまなければならない。

する。

講座 西洋美術史

美術の建設と ルネッサンス時代

田近憲三

美術家といふものには、何時どの時代にも覺悟とか信念とかいふ言葉がつきまとはずには居られない。それは、藝術家が生涯を閉ぢる瞬間まで口癖のやうに云はれる言葉であつて、これを離れては美術家の存在意義が疑はれるとまで言ひ切ることが出來るであらう。しかもこれを美術への覺悟といふ狹い範圍に考へることをやめて、廣く人間としての覺悟といふ意味から考へると、人間として吾々が、今日ほど這ひ上り難しい覺悟をあらゆる方面から要求され、敎訓される時代も少ないであらう。

大戰爭の雄渾な實際は、日々の覺悟を國民に敎へてやまない。

その時、人間として體得したとの敎訓を、美術家ならびに志から美術家にならうとする次の時代の人々が何う美術精神の上に生かしてゆくかといふ問題は、單にその人ばかりの問題ではなくて、これこそ將來の美術界の運命までも決定する重大な問題とならずには許されないであらう。

一部の局外者の間には、すべての文化事業の中でもつとも美術は、たかんづく悠長な存在であるかのやうに考へて居る人が居るであらう。今迄の美術には、有名無實なで大家達の自己宣傳に誤られた美術がないとは云へない。また若い靑年作家の間にすら、刻苦の努力よりも、安

座の安逸によつて成功をおさめたいと考へる人達が居るかつたとも云へないであらう。しかし現在となつては、この大戰爭の後に、戰前の自由時代に見られたやうな一種のお祭り氣分にみちた時代が訪ねてくると考へる人は居ないであらう。最初は習慣的にさういふもの、無意味な鄕愁を感じてゐた人々でさへ、已に戰鬪そのものの容赦のない姿から順例的な何ものかを學びとつてゐる時代であつて、今後あく迄で努力を必要とする大建設時代が吾々の前にまつてゐることだけは、全ての人を通じて覺悟されてゐる時であらう。

それが果して美術界の上に何う形式であらはれて來るかは、輕々しく口にすべき問題でないかも知れないが、それが非常な眞任を要求することと、雄大な覺悟を基礎に置いて完遂されなければならないものであることだけは確かである。吾々は、いま戰ふための覺悟に觸れてゐる時代であるが、更にこの上に建設のための覺悟をもつて臨まなければならない時が目前に待つてゐるわけである。

戰ふための覺悟と建設の覺悟、いまこの何方かを缺いてゐた人が居るとしたならば、この現在は人間として最も大き敎訓をあたへられた今すべき時期であらう。且つこの二つの力を與へられた今

後の美術家が、實際問題としてこれを何う動かしてゆくかと云ふ問題は、將來の建設期の非常に興味ある問題であらう。またこれは、あらゆる建設に邁進する國民を前にして、從來通りの綏慢な勤きであつてはならない。恐らくその時は、大戰爭前のやうに有名無實な作家達の術が功を奏したり、藝術の看板をかゝげて狗肉ならぬ異なる金錢と引換の商品繪畫が描かれる時代でもないであらう。今迄で安價な到策に築かれて來た人々は、國民全體の氣醒の前に自然消滅をするはずである。その時の人、立上るべき人は、この機運に鑑いてはじめて覺悟が定る人々であつてはならない。已に現在からして心に信念を定め、覺悟によつて武裝された人々でなければならない。

たゞ、何れだけの人々が、今からその準備をしてゐるだらうか。

更にその上に期待される人々が、次の時代を背負ふ靑任を約束されてゐる若い人達、これから學んでゆく人達であるその若い人達が、何うして學問してゆかねば、將來の美術界の最も大きな運命の分岐點とならないとも限らない。しかもその若い人達にとつては、勉强のしにくい時代ではないだらう。美術それ自身が、刻苦の結晶である時代に生れたとの出來ないものであるといふことは、美術家自身は誰よりもよく知つて居るが、今日のやうに激しい戰鬪下では、世にこれ位悠長なものもなく、またそれ位無用の長物もないやうに考へられやすい。端的に云へば、美術家であるとさへ言へば、何か文化の小英雄でもあるかのやうに自誇出來た時代から考へると、今は美術家なんか、何か世間の眼から白眼視されてゐるやうに肩身せまく考へられる時代である。

（３）

では、助産婦が大絵巻を製作して、美術に志すだけの理由を要求出来ねば世話はないが、技術の修業は非常な長年月を要するものだけに、さうは問屋が卸さない。そのために新しく學ぶ人達は、可成り大きな熱情でもつて自分をめぐる漠然とした不安を補はなければ、ならないだらう。その上に材料を何うするかといふ問題がくる。

今日のやうに絵具が貴重品扱ひされ出した状態では、なるべくこれを薄くのばして、ひとり平和然とこのやうな絵をかくと云ふ方法があるけれども、何うしてもこれは思ひ切つたこの修業の方法にならない。また大家連中でさへも、時の大きな動きにあふられて、ひとり平和然とした自分達の主題に疑問を感じさせられる時代に、何うして突つこんだ感激を呼んで練習主題を研究出来るだらうか。

フランス華かなりし頃の吾々の洋画壇は、フランスに行はれた一つ一つの流行ごとに、遠くはなれて自ら一苦一返して、その一つ一つを大浪のやうに感じ、中にはこの浪にゆられる陶酔な芸術的興奮とまで構遂ひした人もないではなかつた。しかしこの常識技術をそれ自身が絶え間なく更新され、刺戟されて、この創立後歴史の浅い我が画壇に達したことも少くなかつた。これが若い人達にとつて可成り大きな指針であつたことも否めない。

いま、吾々の画壇に残念ながら告白しないわけに行かない。その中に、突放されて、若くして學ぶ人達には大変な苦労が待つてゐる。

しかし、苦労は闘争心を呼ぶ大きな原動力にもなると云ふことであらう。美術家は、闘争心が起る時は、生涯の中役も嫌ひものを得たことにもあたるであらう。質素は一切の不便さをしのであれば、損徳の問題ではない。質素は一切の不便さをしの

　　　×　　　×　　　×

お時代であつても、精神の上には最も貴いものの数々があたへられてゐる時代である。絵具が不足すれば、今日の代り、この譲り渡され、また弟子達に譲り渡して行くこの芸術全般の致命傷ともなつてゐるデッサンの不足を、この時にこそ補へば宜いだらう。そして次に來る建設時代は、一年の傲慢な既成作家連にたよることが出来ないだけに、次に歩み出す若い人々の上に嘱望されるものが甚大である。

　　　×　　　×　　　×

私の亡父は南蛮系統の芸家であつたが、私が子供の頃、口癖のやうに聞いたことは芸工といふ芸工さんといふ芸工であると考へ、果ては亡父が自分自身をさう呼んだか何うかまでは覚えてゐないが、恐らく世間の人もさういふ呼び方をしてゐたのであらう。勿論芸術家などと云ふハイカラな言葉はなかつた。京都では、今でも一部にかうした呼び方が残つてゐるかも知れない。

この時代、と云つても亡父のことを芸工さんと呼んでゐた。この時代、と云つても随分古い話ではあるが、ひ行儀のお弟子さん達も自分達をやはり芸工と呼び、芸工とか芸伯などとは何か威張り返つたことのやうに考へてゐた。

戦前のフランスなどでは悲の工匠、職人といふ意味で、一かどの作家が私は絵師で善良な職人にすぎないからだとか、或は絵の一〳〵ましい技術家だとよく言はれてゐたのかも知れないが、斯う云ふ意味から皆はれてゐたのかも知れない。だがこれは、その戦前のフランスのやうに、美術が、芸術、絵画、図、装飾などの様々な価値に分類されてゐて、一般人の間にさへ価値批制が厳然たるものであり、單に時代の芸術家がこのあ

たり逢、所謂工匠人の技藝の譲與のやうに修業して来たから、かうした呼び方を行つてゐたのであらう。その代り、日本芸の畑有ちの人々の間でも、この芸工が何時の間にか芸術家になつてしまつた。

ところが時代は無垢、無邪気な人々にまで理窟を敷かせると見えて、日本芸の畑有ちの人々の間でも、この芸工が何時の間にか芸術家になつてしまつた。

それから他人に言ふ時にも、われ〳〵芸術家とか、われ〳〵芸術家とか言ひ出すやうになり、これが遂には最低の呼び方くらゐの値打になり、世間もおそる〳〵芸術家とか芸術家様とか呼ばねばならないやうになつて来た。唯今の人は、芸工とでも呼ばれれば一大事を引起すであらう。だが寄妙に芸工の文字が消えてゆくにつれて、芸伯連の傳統技術が目に見えて低下し工芸術家の呼び方が一般化するにつれて、これが遂にこの世界では芸工も絵伯もなく、蜜を描く人間は最初から芸術家であり、手に絵具とパレットをもつてば美神と住む神殿な裸徒のやうに絵筆とパレットをもつてば美神と住む神殿

また故術から理窟が好きなために洋画壇をやり出したといふやうな手弱い連中に満ちてゐた。それだけにこの世界では芸工も絵伯もなく、蜜を描く人間は最初から芸術家であり、手に絵具も絵伯もなく、蜜を描く人間は最初から芸術家であり、手に絵具もパレットをもつてば美神と住む神殿な裸徒のやうに絵筆とパレットをもつてば美神と住む神殿な裸徒のやうに絵筆になるといふ事は、大変なことであり、世て芸術品とす作家が芸術家になるといふ事は、大変なことである。これは質に大変なことであり、世て芸術品とす

410

（　4　）

ばれる作品があまりに少いのである。そればかりでは
ない。單に作家と云ふ域にまで来ることが、また何れだ
け大難事業であることか。

これまで絵画業に志した無限大の人數の中心、何れだけ
の人が立派な作家の域にまで到達したことか。絵画とし
て取上げられる作品を作るために何れだけの苦心が拂は
れたか。いな、何れだけの人が單に善良な作家となるだ
けのために、いな單なる作家の域に加はるために苦心し
たことか。

絵画にたずさはつてゐて、この美術なるものに恥をか
かさないで済むだけの作品を作ることが、既に大變なこ
となのである。絵画をとつただけで、自分が美術の中の
何ものかである、と考へることは退屈な病の早い話である
美術の中にあつて、百人が百人、美術の寄生蟲で一生を
すごすことはたやすいが、この寄生蟲を一歩川ただけの
仕事をすることは困難である。

その時注意しなければならないことは、自分が美術に
對して熱誠な愛情を捧げてゐるからと云つて、何の辯解
にもならないことである。例へば宗教は偉大であるが、宗教に
も信者がなくては存在出来ないが、しかし信者が宗教そ
れ自身の榮光にはならない。信者は云はゞ雜兵である。

熱誠な信者があるといふことは、未開の野蠻人の宗教に
も完全に見られる現象であつて、必ずしも偉大なもので
はなく、ここにある一つの宗教が偉大化されるのは、こ
れを指導した一部の人物の雄大な思想や信念に基くこと
は言ふまでもあるまい。

美術家が美術に志した時は、自分が一片の雜兵になる
ためではない。陣笠を一生涯かむるために、神楽な感激を
ささげる必要はないであらう。美術家が美術に志す時は
それは自分の手で、この美術に新しい榮光をあたへるた
めである。またこの古人から受け繼いだ美術の中に、新
しい一つの生命と輝きを添へて、それを輝かしいまゝに
次の時代に贈物にするためである。美術家は、美術の上
に一つの新しい光輝を添へて、はじめて自分の存在を問
ふことが出来るのである。

云ひかへると、西夫の覺悟で事に臨むのである。
將軍の覺悟で建設するのではない。

いま一度云ひ直すと、土俵上の立上り一氣に對手を押
し切るといつたやり方は、非常に爽快であり、國民性に
も合致するが、美術とか文化といふやうな氣の長い對手
には、この方法は失敗するばかりである。百米を數呼吸
の間に走り去る人よりも、この方面には千里の道、一萬
里の途を歩む人が必要である。

それよりも猶ほ必要なのは、この千里、一萬里を歩む
ためにそれだけの覺悟を事實の上に準備し、何故それば
どの道のりを歩かねばならないか、その意義に徹して不
屈の愨悟の下に進む人が必要なのである。

×　　×　　×

かうした覺悟が最も徹底し、最も適確に行はれた時代
はイタリーのルネッサンス時代であらう。
いまルネッサンスの根底を基礎づけた常時の氣魄や信
念に立入つて述べる紙數をもたないが、建設の文字がル
ネッサンスの偉大な人達の間ばかりではなく、この時代
くらゐ一介の市民、庶民階級にまでしみこんだ時代も少
かつたであらう。

それまで存在したビザンテイン芸術は、内容それ自ら
から云へば、今日から見れば實際に美しいほどの嚴格無
比な芸術であつた。しかしこのビザンテイン芸術社中世
紀の最初から最終までの恐しい尨大な年月の間、涯さん
ど静止したまゝで何等の變化を示さない芸術であつた。
それ自身にはこの長い間に退化しなかつたと云ふ寄蹟的
な功績はあるにしても、已にこの中には進歩の脈拍なる
くんでは居なかった。

それが一方にはチマブエやジオットの輩出となり、
一方にはツッチオやシモネ・マルテイニが現はれて、大
浪の流れるやうな怕々としたルネッサンス時代にな
る。この帝出した美術家の間に、百人が百人、何の説
明もなく自然に自覺されてゐた覺悟があつた。またそれ
は、ルネッサンス性上の大機運が伸びてゆく爲めには、
缺くことが出来ない覺悟であつた。それは、と彼等の作
家達が、いま自分達の手でこのイタリーなる國土の上に、
この土地がはじまつて以來の、否な恐らくは世界に絶謝
なるものがはじまつて以來の、偉大な且つ眞實な仕事が
建設されて行くといふ信念であつた。
彼等は、自分達の手でそれが創り出されるのを見たの
である。

彼等がどうした技術上の建設を行ひ、何うした開拓を
傳承して行つたかは、同時代の歷史を繙れた方の御承知
の所である。

たとこれ等の美術家にその信念があつたやうに、これ
をめぐる同期の國民、軍令にもまたこれと同じ愨悟と期
待があつたのも事實である。

（昼　下　支　塾）

講座 西洋美術史

美術建設と「ルネッサンス時代」(2)

田近憲三

ルネッサンスの初期、ジオットを擁して、この大氣運の源泉ともなつたフィレンツェ市に對抗してシェナ市ではあくまで美しい繪畫を志して偉大な作振が樹立されてゐた。この時シェナの本寺では大祭壇を希望して、この製作はシェナ第一の作家ヅッチオに依賴されヅッチオは約二年を費してこれを完成した。

一三一〇年の六月九日、この祭壇繪がいよいよ寺院に移される當日となると、市中のあらゆる貴顕の人士がこれに從ひ、行列を組み、市中の僧侶がたちこれにつき、ヅッチオの先頭には大僧正がたちこの列がこれにつき、ヅッチオのアトリエでこれを受取ると同時に、行列は隊伍をとヽのへて市中を練り、その後には盛裝した市民が、幼兒の手を引き老人を扶けて、手に手に蠟燭をもち聖歌をうたひながら、この限りない榮光を讃へて本寺へと途うたのであつた。時にシェナの寺院といふ寺院は鐘をついてこれを迎へ、終日榮の音が止まなかつたと傅へられてゐる。

シェナの釜市は、この時同胞ヅッチオの筆によつて今まで人間の眼がこの地上に見ることヽ出來なかつたやうな壯麗な繪畫が生れ出たことを知つてゐたのであつた。この時ルネッサンスの繪畫の初期には、聖母禮讚の信仰が樹底にまで徹したかと思はれる時代であつて、そのため

市民の熱誠が生れたとも頷けるが、一つには長い間石のやうに硬いビザンテイン繪畫の聖母圖ばかりしか見ることが出來なかつたシェナの市民が、はじめて其處に真の聖母らしい美しさを見たからであつた。此處にマドンナの榮光そのものやうに輝きわたる蕓術にふれ、蕓術と信仰の最も美しい表現に接したからであつた。

彼等は、人間がいだく思想の中でも最も深い且つ氣高い理想が、今までの約束をやぶつて、このやうに完全に繪畫の中に表現されるのを見て、一個の人間力の奇蹟を感じたからであつた。そしてこのシェナの市民もヅッチオも、この大祭壇が單に一個人や一都市の榮光だけではなく、これが更に雄大な建設への一つの契機をもち得ることを、このやうにして建設が殆どイタリーの上にも行はれてゆくことを自覺してゐるのであつた。

藝術は、どういふ時代でも場合でも、最も大規模なことが企てられてゐる時でなければ成功することが出來ない。

この建築家に交付された書類では、人力の及ぶ限りを動員して雄渾な樣式を創り、如何なる工事も市民の最高な心情に介淡するものでなければならないことが命ぜられてあつた。フィレンツェの市民は、この大寺院が完成された後も、なほ足らずとして、一四二〇年にはブルネレスキに委囑して、これが有名な同寺院の大圓天井となつてあらはれた。

後年ミケルアンヂェロは、精神の問題としては常にダ

でああつた。ピサのカンポ・サントの燒装裝飾はかうして生れた。ブルネレスキの大圓天井はかうして設計された。ギベルテイの天國の扉はこの激烈氣の中から生れたのであつた。

一二九四年、フィレンツェの市民は同市の中心に大伽籃の建設を計劃した。華の聖母寺院サンタ・マリア・デル・フィオーレの建設を計劃したのであつた。この時フィレンツェの市は建築家アルノルフオに何を要求したであらうか。それは限られた費用を巧みに節約して建造せよといふ註文でもなければ、建築の本質は何うでもよい、たヾ外面を立派にせよとか、大きければ良いと云ふやうなものでもなかつた。

サンタ・マリア・デル・フィオーレはフィレンツェ市の信仰でもなければ、その魂ともなる可きものであると考へられてゐた。市民は、フィレンツェが地上にある限り永久にこれがその魂であることを希望した。アルノルフオに求められたものは、たヾフィレンツェの理想をあらゆる方法によつて、建築の上に具體化することであつた。

ンテの神曲を誦して魂をきたへ、藝術家としての信念と覺悟にもつとも得底すること

は、暇あるごとにこのサンタ・マリア・デル・フィオー
レ寺院に赴いて大天井を仰ぎ、ブルネレスキと同じやう
に藝術史上に一大雄圖を示さうと覺悟したといはれてゐ
る。

圓天井は、ビザンテイニ以來何うして建設するかその
方法が解らなくなつてゐたがこれが再びブルネレスキの
手によつて發見されたといふだけではなかつた。それは、
建築といふ一個の具體的な表現の下にあらはされて、よ
り逞しいフィレンツェ市の信念と理想が、纏然としてこの
空の一角に聳えたつたことであつた。フィレンツェの市
民は毎日これを仰ぎみるごとに、新しい同市の飛躍とそ
の理想が、高く天空から見守つてゐる姿を見たのである。

多くの時代にわたつて、このルネッサンス時代のやう
に作家の一作一作が反發をよび起した時代もないであら
う。だが吾々はかうした時代の背景が、近世の歴史にな
いことを悔むものではない。又かうした歌圖氣が少ない
ことを、藝術の信念が劣つてよいのだと言ふのではない。ル
ネッサンスの仕事は、一々かうした背景に裏付けられて
行はれた罪は事實であるが、但し熱誠な歌圖氣だけがこ
れを生み出したのではなかつた。

社會に、單に歌圖氣だけしか働いて來ない時は、
必ず混亂したお祭り騷ぎだけしか起らないものである。
これはルネッサンスの作家が・一々この歌圖氣に應じ
て、藝術の上に眞に價打のある作品を生み出したからに
外ならない。また熱情をわきたたせた周圍の人々が、そ
の後ますく〜感激を覺えなければ居られないやうな仕事
が次ぎく〜に制作され。一貫した大きな流れとなつて進
んだからである。一言で要約してしまへば、作家のすべ

てが各々作家としての信念と覺悟にもつとも得底するこ
とができたからであり、ルネッサンスはこの覺悟に徹底
出來た人物が、多數に集團することが出來た時代に外な
らないのであつた。

これが、何時も歌圖氣のたすけをかりて、何か助長さ
れるものでも待つと云つてゐるやうな作家ばかりであれ
ば、何ほどの事業も出來なかつたに相違ない。歌圖氣は、作
家の方から、これを周圍にあたへてゆくべきである。作
家がまづ作品の價打によつて社會の感激をあふり、眞に
にルネッサンスを代表する人達が参加してゐた。その中
偉大なものに接することが出來た社會が、感激せざるを
得ないやうになつてから、はじめて正しい歌氣が生れる
のである。

今日のやうに國民の全體が、國家のあらゆる方面にわ
たつて榮光を渇望してゐるやうな時代に、かうした歌圖
氣とは罪罪反對の現象こそ起りやすい時代である。それは一年
の眞任が罪罪反對の現象の上にあるのであり・作家自身が、雄
大なものを社會が要求すればするほどそれに應へて大き
な感激を呼醒すやうな作品を作りださないからである。
また自分達の周圍に、この歌圖氣が便々と手をつかね
ながら待つことが出來ない性質のものであるとしたなれ
ば、それこそ現在の人々は、往昔の選まれた時代の人々
よりその周圍の上にその信念の上に、幾倍かした力を發
成した上で、さうした歌圖氣が必ず生れなければならな
いほどの建設を如實に行ふて行くべきである。

十五世紀のはじめ、この同じフィレンツェ市に新しく
同市の洗禮堂に、靑銅彫刻の門扉を飾る計劃がたてられ
た。時にルネッサンスの興隆時代にあつたフィレンツェ
市が市員の情質によつて彫刻家を選んだりしたかつた、
名作を作ることが出來ただらうこのギベルティが、全生
涯を殺したのがこの二面の門扉であつた。

フィレンツェ市の美しい歌圖氣を代表するやうな歌圖氣に

フィレンツェ市は、トスカナ地方の全地域にすぐれた彫刻
家にこれへの參加を求め、最も優れた作家を選んでこれ
に依頼することに定め、イサクの犧牲といふ聖書の一插
話を指定して懸賞の作品をつのつた。

この時應募した作品の間には、前記のブルネレスキを
はじめジアコモ・デルラ・ケルシア、ギベルティ等のこの
時代を代表する人達が参加してゐた。その中
でもブルネレスキの作品とギベルティの作品がなかんづ
く優れ、この二人の誰を選ぶかといふ問題には大討論が
くりかへされたが、遂にギベルティにこの製作が指定さ
れた。

ギベルティはアトリエをあげての製作に從事した。
二十人の助手がこれを彼の製作に従事した。試作の上に試作を重ね、創
意の上に創意がとられるした。そしてフィレンツェ市がこ
の門扉の完成を知つたのは、實に二十一年後のことであ
つた。この完成は浮彫彫刻に一時代を劃した。フィレン
ツェ市はすぐさま第二の門扉の製作を依頼した。第一の
門扉の完成したのは一四五二年のことであつて、ギベルテ
イが殘す直前であつた。五十年間にわたるこのギベルティが、全生
涯を殺したとしか思へられないほど堅い逞ましいもの
であるとしか思へられなかつたのである。所がギベルティに正しく空中

ギベルティの作品は、一つの奇蹟であつた。今までは
彫られた人像や殿堂は、輕やかな描法によつて

にでも飛び上りさうな繊細さだつた。それは技術を、幾世紀かちゞめた位の大きな開拓であつた。ルネッサンスの美術が一氣に近代化した功績はマッチオに負ふ所であると論ぜられてゐるが、これば絵描史家が絵描だけしか見ない最初の引倒しであつて、これば實際技術の上に、どれだけの境地を開拓したかわからなかつた。

ギベルティはあたかも大作家の門戸に捧げたのではない。この門戸がその儘開拓してゆく藝術の為めに、この二面の作品がその儘開拓した藝術の建設のために捧げたのであつた。

しかし、ここでいひたいのは、ただ昔いひたいのは、このギベルティの藝術を言ふ場所ではない。このギベルティの生涯があらゆる美術家にとつて様々な教訓をもつてゐることである。

これは、今日のやうに世故にたけた時代から見ると、あまりにも勿體なく、あまりにも世故に疎いやうに考へられるかも知れないが、建設はかうした人を多數に持たなければ成功することが出来ない。

また現在、あらゆる國の美術界を一覧して、はたして自分が一生涯かたゞその一作品に捧げなければならないと云ふ程の必然と信念をもつてゐる人が居るだらうか。

藝術家は、一生涯かたゞ造り抜かねばならないと云ふやうなものを持つことが出来れば大變なことである。たとへば、社會が結束して、幾世紀にもわたつて唯一つの事を完遂さすために犠牲を拂ふとすれば、それこそ大變なものが成就出来るが、それに劣らないくらゐ大變な事については既に覺悟してゐるのである。拘らず、それでやるといふ其の美術は、質は泥涙として形があるやうで定まつた形がなく、その内裡と云へば善惡雜居し、美醜

すべて美術に志す人々は、美術それ自身をやるばかりでなく、正しい意味での美術全體の低迷時代である。所謂傳統技術は地にはらつて、技術全なければならない時代である。また現在の窮境を、よく注意して眺める時は一目瞭然のはずである。今日・本當の意味で大家と云はれる人達は、權力を辱して大家

が混同したものである。世の中には、全ての美術家が、自らしい顔付をしてゐる人達ではない。これ等の人は、多くは美術とは反對の存在で、眞の大家は、最も自分の技術の不足を自覺し、已に過去の經驗を持ちながらも開拓の必要にせまられて、努力苦心してゐる人々である。

この中に、美術に志す人達は、自分が美術の中で、生涯を何うするかと云ふ問題を確かとした信念の下に決定してゐなければならない。また自分の仕事が、自分一個の問題でなく、美術それ自身を何のやうにして現状から切り放すか、何のやうにしてこれを建設してゆくか、かうした問題に對して大きな覺悟の必要があるでもらう。その時自分の作品は、常に正しく、又正しいものからより正しいものへと移動させて藝術の大道に添はなければならないことに氣附くであらう。

しかし、かうした問題をくり出せば、無限に引張り出すことが出來るかもしれない。

では、何故そのやうに建設々々と云はなければならないか。

理想について、美術に志す最初の日から、美術家はどういふものを目標にして舉げなければならないか、藝術の正義とはどう云ふものか、美の究極とは何うした理想の上に發見されなければならないか、とかうした数々の問題に對して批判から斷案が下されて居り、實際に数々すしてゐたり漠然とあれこれになれたら良いか、など云ふ志のたて方では、美術の世界に生きられるものではない。

また美術の大理想にふれた時、果してこれを何うして表現すればよいか、と云ふ實際問題につきあたつたら、先輩の道が遂にとことく正しくて、これさへ進めたら、先輩の道に於ては幸福ではない。――それが即ち藝術の最も大きな表現法になることが出來ても、さう云つた確信のもてる道をあたへられてゐる人々は、さう云つて幸福である。

それが現代では、技術の混沌時代である。混亂してゐるばかりでなく、所謂傳統技術は地にはらつて、技術全體の低迷時代である。なほその上に初歩の人が、そのイロハや、正しい意味では何うすべばよいか逃れなければならない時代である。現在の窮境を、よく注意して眺める時は一目瞭然のはずである。

それは、吾々の以前に何ほどの建設も行はれてゐないからである。これが日本畫の畑であると、現在どれ位低下してゐても、その背後には長い歴史があり、歴史の中は低級な職人技術ばかりではなく、堂々と卓拔の僧曇舟の作品が、すぐれた支那舐に劣るとは云ふことは比較上の問題であつて、電舟の絵に對すときは、眞創を以て打込んで來るやうな氣魄を感じないでは居られない。このやうにして日本畫は、現在にさへ執着したけれとつて、洋畫は外國に傳統をくさなければなられ所が、洋畫は外國に傳統を學ぶ場合には、己に出來、將來の立ち易いことより大なるものに偏れることが出來。將來の立場も容易である。此方もその精神が出來てゐる人か、でなければ拘るに足る外國の傳統の中に學び美術精神を學ぶ場合には、己に此方もその精神が出來てゐる人か、でなければ拘るに足るだけの力、即ち外國の文化に對する理解ある教養完具

てかからなければならない。又技術の上から言へば、過去の洋画には歴史がない。いや、全く歴史がないと断言されて、一言の交す言葉もない位に技術らしいものが植付けられてゐない。それでは現在何れだけ大建設の覺悟が出來てゐるかと云へば、一握の志ある人をのぞけば一切は無に等しいかも知れない。云はゞ今までは、単に輸入されて、時の流れと一緒になつて唯だ流れ、たゞ逐つたにすぎない程度のものしか見られない。それだけに、改めて建設に氣附く必要がある。また何故建設と云はねばならないか、その一例をセザンヌにとつて見やう。

セザンヌは近世の巨匠であるとに偽りはない。また欧洲全部の作家が安逸なアカデミズムに堕落してゐた時、ひとり作家の覺悟を懦情し、これを新しい時代に植ゑつけた點に於ては限りない偉人である。しかし、これを美術の要求する多くの要素から云つた時どうであらうか。セザンヌは完成された作家と言ふよりは、未完成な偉人と云ふ可きである。

また、技術の完成から言つた場合は何うであらう。これをプツサン、レムブラント、コローの四大作家のドラクロア、アングル、クールベェ、十九世紀の四大作家に比較すれば何うだらう。しかし、このセザンヌから、まだ幾許も放れてゐない現代の彼壁に比較すると、これは一目瞭然である。怖らくのやうな人でも、これは一目瞭然である。美術の世界は、まだ〳〵その他にも巨大な粒が小さくなつたことに氣附かないではゐられない。マチスは自分からも言ふやうに、セザンヌに比較されることは拒絶するであらう。ボナールも比較出來ない。その差は、未完成の大作家と完成された小作家との比較になる。

マチスやボナールの場合は、それぞれの聰囲から云々するに、完璧に近い技巧の保持者かもしれないが、已にその完璧そのものが一個の限られた小存在にすぎない。また一個人以外にはその光芒を及ぼすことが困難な小さい輝きにすぎない。

しかし、吾々の畫壇は、この海外の存在を小棚にとることが出來ない。そして現代には、この努力してそれ練の小型大家をさへ嬲んで、困難な技術の暴露を行ふ時代である。

然し、鏃弊を避けて一言しなければならないことは・現在劣つてゐると云ふ邪が、必ずしも恥しいことではないと云ふ邪である。これを劣つてゐないかのやうに他人を欺くことは、裏心から卑劣な行ひであり、これを正直に認識しないことは、進歩にもとる行爲である。幾百年の傳統をつみ、幾世紀にわたつて一貫した美術を構成して、欧洲第一の美術を誇つた戦前のフランスと、洋畫が輸入されてから日が淺く、現在でも一流の専門家が技術の部分〳〵に苦心しなければならない吾々の世界との間に、多少の相違があるのは致し方がない現象である。

しかし、ここに數歩を遅れてゐる場合、徒らに撈搰としてゐて、進んでこれを追越さうとしない場合や、遅れたまゝに足踏みして居る場合・それこそ大いに恥ぢなければならない時であらう。

その時必要なのは、大戦によつて與へられた新しい覺悟を基礎にして出発する人以外にはないのである。要するに、印象派の事業を他人の仕事と考へたり、蜜んであつた戦前のフランスの美術界などを楽んで美むだけで川が足りると考へる人々よりも、新しく自分達が藝術の正義のために闘ふ人々が必要になる。

マチスに對した時は、單にその感覚を褒めよいのではなく、彼が、彼一人しかつかめなかつたほどの洗練を得たそれだけの努力を學び、彼がその洗練の基礎に用ひた様々な教養を推しはかつて、自分も自分自身の淨化作用を行つた上、技術を開拓してゆかなければならない。

セザンヌは一生涯、ほとんど靜物と取組んあつて勝負をした。靜物は以来彼家が最も好む題材になり、また賣ふ方面でも最も歓迎されるにさしはりのない繪畫だと云ふので珍重された。靜物はかうして無数に製席されたけれども、共の中にはたして何れだけの人がこの中に生涯取組んでも足りないだけのものを發見したであらうか。

この大戦争は、國民に無數の眞理を敎へ、國民の前に、あらゆるものをなぎ倒して見せただけに、今後建設に目指して動き出す美術も、必ず何かの型式で、逐つた立場から立上らなければならないだらう。

古人の背景をくりかへすまでもなく、藝術では、何をなすべきかと云ふ問題が一番困難な問題であらう。事實、美術家は何を建設しなければならないのであらう。已にあらゆるものが激しい展開を示してゐる時、吾々は建設時代に入つて了つてから、そろ〳〵と何を建設すべきかなどと考へさせられるのでは、果して實際の間にあふか何うであらう。建設には基礎を作ることが、必要であるだけに、美術家は、今から盛り信念を築いてゐても差支へないのではあるまいか。（完）

座談會

新美術建設の理念と技術

出席者（發言順）

佐藤　敬
嘉門安雄
岡鹿之助

轉換期に立つて

藤本　今日は少し固苦しいのですが、この大戰爭を契機として日本の美術が大きい轉換期に遭遇して居ると思ふのです。今月（七月）の座談會に出てゐますが「戰爭と美術」といふ座談會で藤田さんも、「フランス近代美術といふものが非常に末梢的なものだといふことが解つた。もし百年あと躊する必要がある。ドラクロアなり、クールベーなり、スペインで言へばゴヤとかヴェラスケスとか、其處から再出發しなければならぬ。其處に基準を置いて、さうして新しい美術がこれから出來上るのぢやないか。自分も散々フランスの近代美術といふものの中に入つてやつて來たけれども、今になつて本當にそれ等が末梢的なものだといふことが解つた。それを戰爭畫を描いて見て本

當に感じた」といつて居られるのですが、今日、此處で新しい轉換の方向を豫測するのですが……つまり此處で新しいリアリズムが要望せられて居るといふ邪は解つて居るとしても、どういふリアリズムかといふことになればそれはなか〳〵といふやうな問題に就てお話合ひを敷けばと思つて居ります。假に戰爭畫の問題に就て申しますと、結局リアリズムでなければ戰爭畫といふものが表現出來ないと思ふのです。實際に其處に入つて行くと思はれますし、さうなりつゝあるやうですが、そのリアリズムも一つの方向と言ひますか、さういふことも一つの問題だと思ふのです。佐藤さんは今度戰爭畫をお描きになつて把握されたお氣持と今までの行き方と、相當遠ひがおありぢやないかと思ひますが……

全の中に發見する個

佐藤　僕は斯ういふことを考へて居るのですが……つまり此處で新しいリアリズムといふものは、屹度何か新しい藝術を作るのぢやないかと思ひます。それは所謂自由主義の華ではないものですね。さうしますと、例へば先程座談會の始まる前にケルンの寺院の話が出ましたが、あの時代のあの藝術を殘した殘した方と、フランスの現代美術が殘した殘し方とは隨分遠ふ。つまり片方は非常に個性を重んじて、個人の力の限界を示す藝術であり、片方は非常に全體的で、皆が職人になつて、一人の天才の杭制といふかさういふ嚴格なプランの上に立つて何年も〳〵掛つて多勢の人が作り上げた藝術です。これは一つは建築で一つは繪畫ですから、その比比べるわけには行きませんが、稍稍だけに就てもさういふことが昔へるやうな氣がします。例へばルネッサンスの繪を考へて見まし

ると思ひます。今僕等が感じて居る時代精神といふものは、屹度何か新しい藝術を作るのぢやないかと思ひます。それは所謂自由主義の華ではないものですね。さうしますと、例へば先程座談會の始まる前にケルンの寺院の話が出ましたが、あの時代のあの藝術を殘した殘した方と、フランスの現代美術が殘した殘し方とはフランスの現代美術が殘した殘し方とは隨分遠ふ。つまり片方は非常に個性を重んじて、個人の力の限界を示す藝術であり、片方は非常に全體的で、皆が職人になつて、一人の天才の杭制といふかさういふ嚴格なプランの上に立つて何年も〳〵掛つて多勢の人が作り上げた藝術です。これは一つは建築で一つは繪畫ですから、その比比べるわけには行きませんが、稍稍だけに就てもさういふことが昔へるやうな氣がします。には行きませんが、稍稍だけに就てもさういふことが昔へるやうな氣がします。例へばルネッサンスの繪を考へて見まし

でも、ダヴィンチでもラファエルでも幾年も幾年もかけて、その時代全體の世界觀を創造してゐます。それは同時に個人の生活を通じて作つたものに違ひないが、藝術家の絶力的な力の象徴を感じるもので、同時に藝術家の努力にしてゐないもので、個人を個人に對照にしてゐないではなく、個人を全體の中に發見して行くやり方です。つまりさういふ自由主義でない方法がありましたね。これからの藝術のリアリズムを決定する、さういふ藝術家の尻を引叩く一つの源動力といふか現質と云ふか、さういふものの在り方を辿ねて見ると、非常にとの座談會が面白くなりはしないかと思ふのです。例へば精神の方面でも、所謂全體主義的なもの、これはどういふものかまたはつきり解りませんが、さういふものに新らしい藝術の華がどうふ風に咲くか。又メチエの上に於ても、昔は能く職人氣質といふことが言はれた。ギリシャなんかでも藝術家は全部職人だつたに相違ないと思ひますが、それがあれだけ立派な藝術を殘して居る。それが何云ふ風な本常のメチエ家の養成といふものを、今の藝術なり今の藝術教育の在り方ではほんものちやないやうな氣がします。

藤本　藤田さんの昔はれるのもそれぢやないかと思ひますね。

佐藤　さういふ風に考へて行く場合、現實の、日本の、人間の生きて行き行き方、さういふものを探つて見ると何かとれからの、我々の藝術の方向が現はれはしないかと思つてゐます。今日はさういふ方面で御意見を拜聽もししやべつて見たいと思つてゐます。

藤本　昔の宗教藝術の場合なんかどうですか。

嘉門　宗教畫といつても中世頃のものはどうせ盡題を始め時には登場人物の配列順序まてお寺の註文ですからね。ルネサンスになつてからもさういふことが抜け切つては居りません、大體に於て例へばマリアの圖を描くといふやうな、少くとも徒題の註文はお寺から出て居る。結局それを解決して行くのが藝術家の腕ですね。ところで先程佐藤さんの昔はれた職人氣質——それが所謂印象派の繪、印象派の大家連中にはそれが大分あつた。處がそれ以後のバリを中心として各個から築つた藝家志願者は、さういふ所から離れたのではないでせうか。つまり職人になるのを嫌つていきなり藝術家を氣取つた所に、近代藝術が断ういふも脈を失つた氣がしない。賓に安心して見られることになつて來て足許を掬はれるやうになつた一つの動機があるのちやないかと思ひます。もつと職人になつて居れば、さう根こそぎ怪へるといふことはなかつた

嘉門　結局リアリズムとか何とか言つても其處になければならぬといちやないかと思ひます。若し時代精神とか知識とかいふものが立派な作品を作るものだつたら、例へばナポレオンやアレキサンダーなんか一番好い戰争畫を描いた筈ですからね。

岡　さういふ氣がしますね。さういふ氣がしますといふのちやなくて、その方が立派な藝術家になつた偉大さちをやはり職人になつた偉大さちをやはりマチスにしても、あの連中の偉大さはやはり職人になつた偉大さちをよく向ふでさういふ人たちの製作振りも御存じですが、どうですか。

藤本　この間兜居道蔵辺で印象派の作品を見ましたが、あの時にルノアールの繪を見て、あれが非常に耽美的なところから出て居るけれども、あれをぢつと見てつると氣がしない。賓に安心して見られる。その安心して見られるといふのは何かといふと、つまり本ものだといふことなんですね。

嘉門　さういふ本ものといふことは、

岡　……たのではないかと思ひます。結局繪彫刻でも、制作するのは人間であつて、時代精神が繪を描き彫刻をやるのではないが……。外にも理由があるかも知れませんが、その一つの理由はやはりあの人が一能小分職人になり切つた所にあると思ふのです。

殊にルノアールはその昔を取りに言つて居りました。チェンニニの『藝術の書』の佛臘本に出て居るルノアールの序文は、日本でも是非譯して發裂されるべきだと思ふのですが、あの中でもルノアールは、今の繪描きは藝術家といふ何か尤もらしい名前に溺れて、みんな藝術家になる邪に急で、先づ職人、細工であることを忘れてしまつた。斷ういふことを第一に言つて居りますね。つまりどんなに技術といふものが大切なんといふことを實に胸にこたへるやうに書いて居ります。兎角どうも技術といふものを、例へばどうしても技術々々といつても内容のないものはいけないといふやうに考へ勝ちでものはいけないといふやうに考へ勝ちであるのですが、併し技術は精神の方の側にあるものと私は思ふのですが……。兎角どうも自分の精神内容を語るのに、言葉を吟味し情練して、大變な修練の結果一つの言葉を發見するやうに、一つの繪具一つの技術を生かすといふことだけでも大かすといふことだけでも、或は一つの繪具一つの技法に血を通はせるといふことだけでも大變なことと思ふのです。これは解り切つたことですが、どうも技術といふものと内容とを孤立して考へたがる所に間違ひ

が廻るのぢやないかと思ひます。

嘉門　僕が先程から言ふ職人云々も勿論その意味でですが……それが現今ではとかく技術と精神とを對立したもののやうに考へるのですね。

岡　さうなんです。製作にあたつて、強ひて精神的なものと對立させるものがあれば、繪具やキャンバスの物質でせう。技術が精神の側にあるといふことのやうには間違はないことなんですね。ところで技術が何故疎かになつたかといふと、印象派までは兎に角として、野獸派の人達は個人のタムペラマンは自然に仕へるものではなくて、各人の眞の感動を昻騰させるために自然を借りるのだといつた建前から、がむしやらに繪を描きました。そんな關係で傳統的技術をまゐるつこいものとした傾きがあり、それに立體派なんかはさしたる面倒なしでもその思想まで語らせることが出來たといふやうな整面で、技術の面が次第に疎にされて來たのでせう。さうした主義や思想は日本で咀嚼されましたが、技術に至ると一層疎かになつたといふことが言へるのぢやないかと思ひます。ルノアールがあの當時、既に今日程技術が疎れた時はないといつて歎いて居ります。

國際性と國民性

嘉門　それで印象派の例へばセザンヌなんかは好い例かも知れませんが、セザンヌ以後こそ何かパリを中心にして非常に根のないインターナショナルになつたけれども、セザンヌ自身は非常に純粹のフランス人ですね。フランス人たることから一歩も出て居ない。やはりさういふ所に、言葉は變ですが——ナショナリズムと申しますか、さういふものといふものとつては結局美術の古典を作る上での大きな原動力ぢやないかと思ひますが、それが所謂國際的なものに流れてしまふと、今、岡さんの言はれた技術といふものを疎かにする問題になつて來るのぢやないかと思ふ。例へばセザンヌなんか徹底したフランスなんで、そのフランス氣質、フランスの精神といふものをちやんと徹底して居る人ほど心から受容れることが出來ますね。それが徹底して居ないとか、出す必要もなかつたのです。だから立派な技術と同時に、その國民性とか國民的の特質を十分に伸ばさなければ所謂古典と言はれる作品は出來ないのではないかと思ひます。ルネッサンスのイタリーもさうですね。それからレムブラントにしても、あれ程頑固なオランダ人はない。唯々國民とか國民化なんといふ言葉を使ふと非常に安定な愛國主義と混同され易いけれど、それとこれとは違

佐藤　非常にナショナルなものになだければインターナショナルなものにならない。個性が藝術に必要なやうに、つまり全人類に愛されるといふものは非常にナショナルなものの匂ひの強いものなのですね。例へばロシアの文學を考へて見ても、日本の浮世繪を考へて見ても、非常にナショナルなものがみんなから愛されて居る。つまりアメリカニズムのやうに、規格を作つて機械で印刷して、何處でも生産出來るといふやうなものは餘り愛されて居ない。獨特のナショナルなものでなければ世界中の人にアッピールしないといふことは事實ですね。

嘉門　ナショナルなものといふのは決して排他的のものではないですからね。ナショナルな傾向を表現して居るやうな發見といふ一つの時代的の壓力に對する發見、さういふものが必然の上に立といふか、さういふものから來て居るといふか、さういふものから來て居るとも云へるでせう。

佐藤　先程お話しのセザンヌにしても、やはり實際それを生む必然にしてやはり表面だけのものだと思ひます。十九世紀、二十世紀になつてから藝術が墮落した原因といふものは、やはりさういふ所から來て居

は、自分の身の廻りに無いもの、或は不慣れなもの、物珍しいもの、未知の驚き、さういふものが非常にありますからね。だから自分の發見して居ないもの、自分の國に無いもの、未知の驚きといふものはやはり打ちますよ。さういふものを全世界に向つて、僕等は僕等の民族と國家の中に作らなければならぬと思ひますね。

嘉門　それを探り入れるといふことは平俗な意味でのインターナショナルとは言へない。やはり寧ろナショナルなものに徹底して居る人ほど心から受容れることが出來ますね。それが徹底して居ないのものだと思ひます。十九世紀、二十世紀になつてから藝術が墮落した原因といふものは、やはりさういふ所から來て居るとも云へるでせう。

佐藤　やはり藝術の驚きといふものって居る限り、又何萬人に一人生れるかといふ天才の仕事といふもの生れないやうな天才の仕事といふもの

には、心より僕は頭を下げて尊敬もし感心もするのですが、先程僕がお話したのは、さういふものが假令いかに立派であつても今の日本の藝術家はそれを乗り越えて行かなければならぬ運命に在るといふことです。

自由主義からの脱却

眞門　少くとも藝術に携はる以上……

佐藤　運命的に乗り越えて行かなければならぬ。乗り越えて行く上に何が基準になるかといふ問題です。さつき言つた國家とか民族とかいふ、つまり今まで見等の勉強の足りなかつた面を突込んで見ること、もう一つは初めて藤本さんが言はれたクラシックに對する技術的の關心ですね。クラシックをもう一遍勉強すること、その二つに、何か大きく次の時代の藝術を解決する鍵が含まれて居るやうに思ふのです。それと同時に僕が言ひたかつたことは、自由主義の在り方をきれいサッパリと思ひ切らなければならぬといふことです。自由主義の最高度を示すものは、既に我々が尊敬して居る諸大家これが限度だと思ひます。これは中々断かも知れませんが、これを踏み越えるとなれば新しい内容と技術を持たなければ踏み越えられないと思ひます。能く藝術家は自由でなければならぬし、藝術家の氣分といふものは繼承すべきだといふことが言はれますが、その氣分の内容といふものが、ギリシャ時代、ルネッサンス時代、二十世紀、それから日本で言へば、日本の藝術の一番盛明であつた奈良朝——法隆寺の出來た頃、更に下つて桃山時代、徳川初期、それから現代といふ風に考へて見ますと、みんなそれ〴〵違ふと思ふのです。つまり立派な、美しい、人を感動させるものといふことになれば、人を感動させるものは變つて居る藝術家の精神は變つて來たと思ひます。今動するものが變つて來てそれがハッキ度づつて來たやうな気がするのです。つまり先程言はれたやうに、成程藝術は人類の信頼はされるが、今更私達の立場は此處に置き得られなくなります。

眞門　今更あすこに行く必要はないといふより、生きた藝術家——大衆の作品、これは決して所謂ナショナルなものでないとは言へませんね。併し又問題を引きもどすと僕等が今これだけの大戦争をして居る場合、それと切離して藝術家の生活を考へるといふことは、目が過去に向いて居るやうな気がするのです。若し目を將來に向けるとすれば、もう一つ、戦争を乗り切り、この戦争を通して僕等が感動するものに目を向けなければなるまいと思ふのです。さうすると新しい思想體系といふもの——これは僕は思想體系でもないし作家でもありませんから言葉に出して體系付けることは出來ませんけれども、セザンヌが言葉に出して言はなかつたけれども感じて居たであらう様に、又ボンナールも言葉に出さなかつたが感じて居たであらう様に、大きく人類を前進させる一つの意志といふか、さういふものを敏感に藝術家は感じて、さういふ方向に感動を向けるといふことが僕等の務めのやうなものである。

踏み越えてゆく

佐藤　さうですね。さうして先程の私の考へをもう少し具體的に述べますと、日本の藝術の傳統とその血を今こそ信じたいのです。日本の床ノ間藝術がいつもから出來たものか知りませんが、床ノ間藝術に關係してあつたのか知りませんが——茶道とか屏風櫃とか、佛像とか、非常に公共的の藝術がありますね。個人の所有するものでなくて國民的だと云ひますか、社會的のものである。これ等の藝術は自由主義の華を乗り切る一つの手段としても——僕は手段としてでないその血族への信頼をもつと——一遍鍛へ直す。つまり藝術をもつと一遍鍛へ直す——大正、昭和時代に流行つたやうなあの大衆的といふ意味でなく、本當に正しい民族としての大衆の力、百萬人に支持される而も彼高な藝術の力——これは法隆寺でも奈良の大佛でもさうだつたと思ひますが、さういふモニュマンタルな藝術を要望することで、今の自由主義的に高度に發展した藝術の華を踏み躪りたいといふ気持で居るのですが、

眞門　踏み躪るといふことでなく……

佐藤　それは私たちにさういふ才能がなければ已むを得ない。討死しますけれどもこれは個人の問題でなく、全部が力を合

せてやりぬく邪です。歴史を擁窶する以上はどうしても踏み越えて行かなければならぬ。

嘉門　その踏み越え方が非常に謙虚でなければなりません。

佐藤　それはさうですね。

嘉門　僕は監家ですから技術の難しさを身を以て知って居ります。謙虚であると同時に勇敢でもありたいのです。僕は斯ういふことに勇敢であったことがあります、我々の希望であるものを汲み取り吸収し、さういふものでなければならぬと思ひます。

佐藤　さういふ風に出来るためには、メチエ――さういふ精神とか技術とか分離しない意味でのメチエですね。それがなければ鐵砲を持たないで戦争するやうなものだと思ひます。先程岡さんの言はれたやうな意味でのメチエですね。

岡　古典に遅れといふことは大變な言葉だと思ひます。古典に遅れといふが我々は一遍過って其處から出發出來る性質のものではなくて、現代並出發を踏む

恭にして再出發すべきものと思つてゐます。だから我々が今まで閉得したフランスならフランスの肚がなければならないのだから其處をドッカと腰を据えん。

嘉門　さうなんです。さうして佐藤さんの言はれたやうに、メチエの修練のために歴史のどの頁からも受取れるものは全部吸収する。それが必要だと思ひます。その取れるものを全部取るといふこと、僕がさつき言つた謙遜さが足りないといふことと同じぢやないかと思ひます。

嘉門　又描く必要もない。

岡　困難な技術の訓練を、作家が死の床まで持てたへつてゆくものは仕形に對する愛より外にはないでせう。どうして繪も繪を描かずには居られない。つまり繪と取り組んで繪と共に討死にする、さういふ繪命を繪描きは持つて居ると思ふので す。さうして本當に繪に對するふものがあれば、技術の難しさといふものは非常な辛抱を覺悟してかかる必要があ りませう。

嘉門　さういふ風に出來るためには、バラシオンも使ひ、然も今日到底質行は出來難い。それよりも、先程も藤田さんの話として出た過去に目を向けらといふことは、先づメチエに對するあいふ強人的の考へ方、それだと思ひます。つまり個性の言はれた露呈を強要しない――佐藤さんの言はれた普遍的なもの、それだと全佐界に通ずるもの、先づそれから我々はどうしても通らなければならぬ。それにはメチエをみがかなければ、例へば戦争といふ嚴酷な現實に作家が心の底から湧いて來て作家といふものは徐々に繪に解いて行くことが出來ると思ふのですが……。すべてはそれからでせう。

油繪技術への反省

岡　それで茲に技術と となれば油繪具の問題になりますが、これは全く繪描きでなければ解らない難しさがあつて、フランスなんかでもこれを自由に使ひこなすことを『繪具を征服する』といつたやうな言葉なんかでも解る通つたやうな大仰な言葉、質驗的なものは使ひますが、實際繪を征服するといつたやうな程厄介な代物です。こうしたねばつとい薬材が日本の傳統の中にはなかつたのですから、これを先づ手なづけて行くといふこと……。それには油繪描きたるものは非常な辛抱がありませう。

佐藤　その厄介なものですね。

岡　その厄介さを年を取ると共に征服して行くには、日本人の體質が弱いのちやないかと恐れます。五十歳から六十歳、七十歳から八十歳と油繪と取組んで行くには、餘程の愛情といふものがなければ疲れてしまふ。日本のやうに年取れば劣つて居るかも知れない。併し何か行くのは、一つは油繪具に盛んに乗り越えられて行くか

嘉門　その愛情があれば、若ぶつた氣持で古典に對することは出來なくなりますね。古典といふつてもある點では自分よりも劣つて居るかも知れない。さういふ謙遜な氣持でとても古典の良さが解らないと思ひます。さうして愛情が

らちやないかと思ひますね。これは西洋には無い例だと思ひます。老境に入つてはじめて仰ぎ見るやうな立派な油繪が日本には澤山あるやうに思ひますに……。

嘉門　さうですね。私は直接描くとか塗るとかいふことより知りません。向が、歴史的にみても、向ふは古典の大家程、晩年の繪が良くなる。處が日本では、これは晩年の繪だといふことで片付けられてしまふ。この點は、これからの人の注意すべき點だと思ひますね。

岡　日本の靴型で今日藤島さんが問題になつて居るといふことは、やはり一つの示唆を與へると思ひます。これはやはり藤島さん一人の問題としないで、我々が考へなければならない處です。藤島さんの繪が世界的の大藝術だとは思はないけれども／油繪的の體質を持つた仕事として、それが晩年に至つても少しも衰へてゐません。

嘉門　さういふ意味で藤島さんは日本で初めての油繪描きの一人といふ氣がしますね。

岡　今日まで日本では割合に若い人が好かつた。佐伯祐三とか岸田劉生とか、みんな若い時代に死んで居る、あの人たちが年取つてからの仕事を考へると、あの人してどうだつたかでせう。何だかあぶない感じがします。

嘉門　少くとも佐伯祐三なんかはさういふ氣がしますね。若う若死して名を殘して居ると思ひます。本當の油繪といふものを自分の身に付けて居なかつたと思ひますね。

佐藤　戰爭畫を描いて見てそれがよく解りました。どうしたら僕はメチエを正しく出したり、ぶつけノオの下拵へをしたり繪具を溶いたりするのに六年、それからデッサンを描くのに六年、合計徒弟としての期間が十二年、この間、作家がどういふ繪を描いて居たといふことを覺えて呉れといふのでなく、さういふ作家達中がやつた苦勞を學んで呉れといふことですね。

佐藤　これは岡さんの領分に入るかも知れませんが、僕はこの頃透明な油繪具といふものに非常に關心を持ち出しました。これに非常に興味を持ち出して、僕の今の繪の關心が此處に在るのです。これはどうしても、もうエネチア派からルノアールまで勉強するより仕方がない。それで一番代表的なものはルーベンスなんかだと思ふのですが、斯ういふものの勉強が日本に無いですね。處が戰爭畫を描いて見てさういふ感じがします。

岡　チェンニニの本の中にありますが、繪描きが師匠の許に入門して、金澤の識別さへ知らない者が居りますが、繪具が師匠の許に必要だといふことですね。

佐藤　何にも教へないといふから……。メチエの體系をもう一遍教へてゐるといふことが絕對に必要だと思ひます。

嘉門　それだけでなく、下塗りと地塗りの識別さへ知らない者が居ります。

佐藤　日本の新しいリアリズムを要望すれば絕對に必要ですね。だから古典に遲れといふのは、決して古典のどういふ作家がどういふ繪を描いて居たといふことを覺えて呉れといふのでなく、さういふ作家達中がやつた苦勞を學んで呉れといふことですね。

嘉門　古典に遲れといふ場合に、さういふことなんか知らないで、上の繪だけ見て居るといふことをもう少し學んで貰ひたいと思ひます。

モティーフの扱ひ方の中に、印象派のゲテ〴〵盛り上げたものでは感じが出ない、つまり透明油繪でなければならぬといふパートが必要になって来るのです。

眞門　別にヴェネチア派で始まつたのではないでせうが……。

佐藤　もっと前ですか、ヴェネチア派で完成したのですね。ラファエルでもそれを感じますし、特にルノアールは殆ど透明ですね。今までは繪具を透明に使ふ關心は、ごく少なかったようです。カンバスの上にベト〴〵盛り上げたり、あれで效果をあげるといふことをやって居ったものですから、赤いガランスを透かして黄色を見るといふ、油の持つ透明な方の顔料、それが忘れられてゐたのですね。

岡　それが日本の油繪の一つの缺陷だと思ふのは、日本では繪具といふものに對して繪描きは非常にやかましいことを言ふ。例へばルブランでなければこの色は厭だとか、この色はエドワールでなければいかんとか言つて居るのです。又カンバスに對しても註文は難しいのですが、やはり此處から油に依るといふせつばつまった思案が、出て来た答と思ひますが、つまり繪とギリギリのところまで取組んで居たか居なかったかの問題のやうな氣がする。その一つの例は、僕が今度階つて居る。

てから文房堂に行つて、何かシカティフの良いものはないかと聞いたら、そんなものは何にも殘つてゐないと一應斷られたのですが、支配人が、若しかすると角庫に何にかあるかも知れないといつて探した。持って来たのだが貳レームの有名シカティフなんです。除程前に仕入れたといふのです。蔵に放り込んでおいたといふのです。容氣といへば容氣ですが、油と繪具といふものに關心がないといふことをその時知つた譯なのですが、日本の油繪は、印象派以後のものが日本に傳はって来たのですから、透明の油繪が發生しなかった。さういふものとも考へられますけれども、併し繪描きにもっと工夫があれば原祭りだけで滿足出来ない人も澤山居たわけちやないかと思ひますね。今の佐藤さんの場合でも、戰爭重といふものにぶつかつて、どうしても原祭りの不透明では描あらはせない所にぶつかつた。斯ういふ容氣といへば容氣、透明の油繪具の問題ですが、物の形をもう少し的碓に拘んで描たいといふことも考へられますけれども、それを疑問として持たないと思ひます。畫家には畫家の立派な道があると思ひます。さういふ今の疑問にぶつかつた場合に、それを疑問として持ち堪へて来なかったのが不思議だと思ひます。

佐藤　油繪具は非常にやっかいなだけ又便利なもので、不透明な繪でも透明な繪でも出来るし、これは非常に透明な繪でも出来るし、多少主観が入つても好い所ですが、透明なパートが欠くて腰がなくなつた場合に、非常にプレバラシオンでシッカリ腰を作るといふ手もあり、同じパステルのやうな顔料になると透明に行かうと思つてもどうしても不透明に行き勝ちです。日本畫でも胡粉を使ひたりしても透明には出来ないと思ひます。

眞門　それは佐藤さんが非常に戰爭といへば大きな、戰慄なモティーフに眞劍にぶつかつて来られたからですね。さういへ行くと透明には出来ないと思ひます。非常に透明な水は、非常に透明に見える水の底まで透いて粉を表現する場合には水の庭まで透いて見える。壁を描く場合に粉は落ちさうな襞も表現出来る。ですから透明油だけでなく、不透明な油も入り、色々なデリケートな繪が出来る。どうもその底は何といつても眞劍に出来て居ります。眞劍にぶつかつて、日本人である以上、日本人の立派な繪が出来るから、うつかりするとその便利さにおぼれてしまふ。その底にあるほんとうの使ひ方を自分のものにする。つまり先き程の征服はヴォリウムの問題ですが、物の底に拘んで描く必要があると思ひます。僕達は藤島さんに習つた時に、ロぐせのやうにデサンが悪い〳〵と言はれましたが、このデサンやつとその意味が解つて来た。僕はデッサンに三段階あると思ひます。一つは物を非常に正碓に、見えた通りに描く段階、これは石膏の寫生をしたり人體を描いたりして居ります。その次は最も美しく描く段階、多少主観が入つても美しく楽しく描く、最後は美しいものを描いて、最後は美しいものを最も端的に表現する段階、つまり單純化する。この三つの過程があると思ひ、その中の美しいものを選擇し

て描く勉強もしない。又選擇する勉強もしない。その三つを引括めてデッサンといつて居るのですが、これをもつと修練しなければならぬと思ひますね。

岡　結局技術の修練の不足といふことを感するわけですね。併しこれは非常に結構なことで、今からでも決して遅くはない譯で……。

佐藤　私は戰爭畫を描いて見てさういふことを感じたと言ひましたけれども、何も戰爭畫を描くだけがさういふことを發見する道でもないと思ひます。兎に角日本の今までの文展とか、二科とか、新制作派協會とか、さういふものを引括めて日本の繪畫といふならば、今までの日本の繪畫の在り方といふものはみんな繪で云へば印象派、小説で言へば身邊小説のやうなものだと思ひます。ヤマもなければ何にもない。自分の描くものを描くたり、何か描くものはないかといふので庭へ出て見たら花が咲いて居たから、それを千切つて來て描くとか、或は上野から汽車に乘つて出掛ければ何か描くものが見付かるだらうといふ位の景色を描くとが、これは全く身邊小説だと思ひます。

嘉門　つまり美に對する、自然に對する感動をなくしてゐる、あいふことも確に云へるでせうが……。

岡　處が、繪描きはやはりこれが美しいと思ふからこそ描くのだと思ふのです。描いたけれども、その描いたものがただ自分に十分に語つて居ないといふことだと思ひます。それは私なんかも展覽會で人の繪を見て、これで宜いなら何にも苦勞はないと思ふこともありますが、實際モティーフに就いても、もつと突止めてかからなければならぬといふお話があります。それは確かですけれども、一生懸命の人は中々感動を畫面の上に語りつくせません。我々未熟者は中々第三者がそれを觀る時に一生懸命には受取れないといふこと、これも邪魔だと思ふのです。僕は若い繪描きは百人が百人自分の言ひたいことが言へないで苦しんで居るのぢやないかと思ひます。繪の上で……。だから一概にこの繪が汚いとか感動がないとか片付けてしまふ譯にはゆかない氣持なのです。若い人達は百に熱心だし、誠實だし、ねつつこいし……。けれども描かれたものはその人の考へても居ないやうなものとなつて、落膽するのです。やはりそれは多くの場合、北處で圍つて居るのだと思ひます。若い人に會つて話をきくと、自分だけが滿足すれば宜い、と云ふ個人主義的な考へ方に支配される。云ふ個人主義的な考へ方に成功した例ですか今はその考へ方を變へなければならぬ時代だと思ひます。併し繪は自分が滿足しなければこれは話にならぬが、同時に人に見せるといふことつまり時代をつらぬく事と切離して考

嘉門　僕もさつき言ひかけたのですが、それは身邊小説が惡いといふのぢやない。身邊小説も結構だ。その土臺が出來て居れば何かぢつて結構だと思ひます。どうせ身邊なんといふものは最初から決めて掛つて描くといふものぢやないのですから……。

佐藤　僕は身邊小説が良い惡いといふのではないが、身邊小説的の考へをすると、どうしても繪は人に見せるものぢやない、自分だけが滿足すれば宜い、と云ふ個人主義的な考へ方に支配される。自分の感激を畫面に盛つて、自分が失敗したら失敗した、あとの批判は後世の人に任せる。これが大體今までの比較的純粹な繪描きの考へ方ぢやないかと思ひます。佐伯さんの繪なんかはその一番好い例ぢやないかと思ひます。あの人なんか批評しないかと思ふ。あの人なんかはその一番好い例ぢやないかと思ひます。繪は自分が滿足しなければこれは話にならぬが、同時に人に見せるといふことつまり時代をつらぬく事と切離して考

非常に弱められたものの御覽なさい。繪がみんな身邊小説です。これなんかもう少し計畫され、もう少し考へ拔かれたテーマにぶつかる時代が來たのぢやないかと思ひます。それが僕は大切なことだと思ひます。何故これを描きたかつたか。何故この美しさに感動したか。北處まで掘り下げなければ絶對に俺は厭だ。他所には代用品はないといふ所まで見せて呉れなければ駄目だと思ひます。處が今は房州でなくても、赤城でも伊豆でも宜いといふやうな民族といふものは優秀だなあと感じるのです。一生懸命さを見るにつけて日本のです。若い人達は百に熱心なのです。不思議なのです。若い人達は百に熱心

個から全への方向

へることは出来ないと思ひます。例へば自分が今の世の中に生を享けて、何等かの役割を持ちつゝ以上は、現代に認められなくても宜いが、今日の時代に誰かを相手に描いて居るもの…といふと非常に効果的なものを狙つて…さら云ふ意味に描くことばかり管ふやうですが、さら云ふ意味で立つて居る自分の興奮は普通安當性の上に立つて居るもの、自分たちの獨り好がりではその日〜がゞれないもの、これが今までの藝術家が描くやうな氣持で描き易く、それに流れ易くなる傾向があるのぢやないかと思ひます。その足りなさを助長したやうなものが、非常に身邊雜記のやうなものを小説家が描くやうな氣持で描き易く、それといふ意味です、それが自由主義のいゝ面でもあり、又それを揚揄する時代でもあるかと思ひます。小説を讀んで見ても身透雜記も面白いが、理想に燃へながら後世をちゃんと考へて、人間の本質と時代の雜記といふものが次の時代を綾つて、それに渾身の力を打込んで行つた構造のしつかりしたものが今の時代に欲しいし、さういふものが次の時代のリアリズムを決定する一つの目標になりはしないかと思ひます。と同時に特に今の頭が自分の社會、或は日本國家の運命、す。ナポレオンやアレキサンダーは藝術或は大きく言へば全人類の生活から獨立の最も信頼し得る大先生に指導して貰つ

自誓は作つてゐませんが…その時代の藝術の方向は決定してゐます。ヘレニズムや古典派です。そのいゝ例がパルテノンを造つた時のフィディアスとペリクレスの政治性と藝術性の見事な結合です。あれが最も好い例の一つぢやないかと思ひます。これが今の時代にもつと考へなければならぬ。それからミケランジェロがサン・ピエーロ寺のドームを造つた、あれと考へなければならなかつたやうな政治性、これとミケランジェロの藝術性との結び付き、斯ういふものを今の時代にもつと考へなければならぬのぢやないかと思ひます。つまり繪描きだけが社會や國家から遊離して、自分だけの世界を守つて、自分だけの感激で描いて居るといふことは、自分たちの生活して居る自由なんです。何を描いても宜い。註文だけ受けない限りに於て、一且カンバスに向つたら、この奥へられた凡ゆるカンバスを細かくやつて行つたら、これを描き損カンバスにどう描くかといふことは全く自由なんです。赤で描かうが青で描かうが、これは本當に自由なんです。それは藝術といふものに對して…。
　岡　それは藝術といふものが出たので、物質といふものに對して…。
　佐藤　それで私は或る人に冗談に言つたのですが、本當に日本の藝術を降盛にしようと思つたら、國家が丸ビル位ひの頭がよく考へて見ると、我々の生活をして居つて、我々の生活をして居つて、我々の

術が、個々の作家の力を充分發揚しても、一つの目的に集積されてゐない所に、フランスの國家の敗退も、藝術の終も、最も透明に描くといふ風にして、戰争遊びなり戰藏なりを藤田さん組なら藤田さん組、中村さん組なら中村さん組といふやうにやつて行つたら、屹度好い遊が出来ると思ひます。記録畫でも個々の畫でも哲さういふ風にして五年續けて見たら、繪が本當にうまくなるのです。少し突飛のやうですが。
　嘉門　佐藤さんの言はれる氣持はよく解りますね。
　佐藤　兎に角獨り自由にやらせて泣つたら次のカンバスがあるかどうかわからない。そこで下繪でも描いて念入りにやる。さうなつた時に非常に好い繪が出來ると思ふのです。不自由を身に付けて来ると、凡ゆる繪を細かくやつて行つて凡ゆる繪を細かくやつてゆくといふのにも十年、廿年の年期がゐる。この頃のやうに油も力の印でぐいとつかひこなすのにも十年、廿年の年期がゐる。この頃のやうに油も力ある。それに今でのお話のやうに、繪を自由になすのにも十年、廿年の年期がゐる。この頃のやうに油も力ある。

して居るでせうか。現代のフランス藝術が、個々の作家の力を充分發揚しても、八時から晩の五時、六時まで一生懸命に描く。みんな職人になつた積りで、本當に赤を塗る。もつと透明に描くといふのに、赤を塗れといつたら困る。記録畫でも個々の畫でも哲さういふ風にして五年續けて見たら、繪が本當にうまくなるのです。少し突飛のやうですが。
　嘉門　佐藤さんの言はれる氣持はよく解りますね。
　佐藤　兎に角獨り自由にやらせて泣つたら次のカンバスがあるかどうかわからない。そこで下繪でも描いて念入りにやる。さうなつた時に非常に好い繪が出來ると思ふのです。不自由を身に付けて来ると、凡ゆる繪を細かくやつて行つて凡ゆる繪を細かくやつてゆくといふのにも十年、廿年の年期がゐる。この頃のやうに油も力て、我々は毎日辨當を持つて出掛けて朝八時から晩の五時、六時まで一生懸命に描く。みんな職人になつた積りで、本當に魚釣りに行きたくなつたりして、それも結構ですが、精神が靈懈を始めたら困ります。今言つたやうに皆が同じ所へ通つて描くやうにすれば、自然競争も激しくなるし、お互ひに教へ合ふことも出來て效果が向上すると思ふのです。
　佐藤　その通りです。我懈なことへの合ふのですね。つまり今までは自由ぢやなかつたのですね。つまり少少くして效果を狙ひ過ぎたのですよ。

眞の自由とは

岡　自由と放埒とがゴッチャに考へら
れて居ります。

眞門　本當の自由なら宜いのですが
ね。自由がなければ好いものを好いとし
て受取れない。精神にそれだけのゆとり
がなければ……

岡　僕等がフランスで習つたものは、
日本で言ふ自由とは非常に違つたもので
した。非常に嚴しいものでした。創意を
發揮する大いなる自由の陰に、習練とい
ふものは皆酷に近いものがありました。
さういふ裡からボンナールが生れて居る
といふことを三十年ほど經つて初めて知
つたのです。

眞門　つまり藝術家は本當の意味での
自由でなかつたら好い仕事は出来ない。
兎に角ボンナールなんかの制作態度は見
上げたもので、僕はさういふ藝家を持
て居るバリとかボンナールといふものはや
はり何といつても繪の修業場だと思ひま
した。今恐らくさういふことはないで
せうが、一時シュールリアリズムとか何
とかいふのが流行つた。あの當時自分は
デッサンが厭だからシュールをやるとい
ふ人が居ましたからね。

岡　そんな人が居ましたか。

眞門　どうしてそんな繪を描くのかと

岡　修業に堪へられないのですね。五
年か十年やつて芽が出ないと諦めてしま
ふ。ボンナールなんか五十すぎ死んで居
たら何も殘らなかつたと思ひます。六十
でも駄目、六十三で初めてあゝいふ繪が
描けるやうになりました。僕が合つたの
は七十幾つの時でしたが、たまゝ冗談
の折りに僕の腕を掴んで、「岡君、何と
いふ處から繪を描くことは樂しいのだらう」といふ
のです。僕は感動してしまつた。その辛
抱といふものは何處から出て居るかとい
ふことを考へされました。續てのもの
は其處から醗酵するのだと思ひます。

眞門　其處まで行かなければ嘘だと思
ひますね。其處まで行くとリアリズムが
どうだとか何とか改めて言ふことも要ら
なくなる。僕なんかは美術史といふもの
に足を踏み入れたばかりですが、兎に角
美術家といふ職業程苦しいものはないと
思ひます。こんな苦労の要る職業はない
と思ひますね。その苦労に堪へ切れない
から、デッサンが厭だからシュールへ行
くといふやうなことを平氣で言ふやうに
なるのですね。どの仕事が難しいといつ
ても、美術の仕事、藝術の仕事程難しい
仕事はないと思ひます。藝術といふもの
は人類のエキスですね。それに携はるの
は人類のエキスですね。それに携はるの

現實生活を基礎に

佐藤　その通りです。ボンナールが柏
ランジェロがシスチナ・シャベルの壁畫を
描くことが樂しいといつたといふ、ミケ
精神でしようし、又ダ・ヴィンチが「最
後の晩餐」を描いた時もその氣持だつた
と思ひます。これは凡ゆる藝術家の氣持
だと思ひますが、それに到達することが
新しい道を拓くことの唯一の境地である
ことに付ては何等問題ではありません。
然し今の日本の大理想とその建設戦爭を
戦つてゐる時代に、我々はもう少し理想
についても談りたい氣持もします。現實
の生活の上に立つた、これから我々が描
く繪畫の性格、繪畫の在り方、これがや
はり藝術家として氣になるのです。その
藝術家の態度といふものは、恐らく宗達

だから大變な仕事です。その氣構へが今
までなかつたといふよりも、餘りに無意
識過ぎたと思ひます。今岡さんの言は
あつたらうことは忘れも致しません。又我
々も其處まで到達しなければ藝術家とし
て何等の發行楷もないのですが、今私が
思ひます。つまりその氣持さへあれば對
象に向つて感動も起るでせうし、又その
殺も關心を示してゐる對象はその苦難の
道をこの大職爭の中に求めたい料です。
それで以てどういふ繪を描くべきである
か……

でも、光琳でも、ミケランジェでも、
ボンナールでも、マチスでも、巨人が到
達し得る最高の境地が努力と苦難の道で
まはなくとも、我々の感動を方向附ける
もの、大いに來るべき時代の方向を洞察し
て──洞察なんといふことは、唯徴かに及ぶ
所ではないとしても、唯徴かに怒ゐる直
感──その程度のことがなければこれ
は又藝術家として進歩的な立場を取りに
くいと思ふのです。

岡　けれども、その時代々々に本當に
生き抜かうとする藝術家であるならば、
それは身を以てやはり築き上げて行くで
せうね。

眞門　さうなんです。抽象的に斯うと
いふことは言へないのぢやないと思ひ
ますね。

佐藤　それは言へません、唯現代の
藝術家の惱みの在り方です。僕等は經質の
家でも繪の鑑賞家でもありませんから、
あゝ、ボンナールは素晴だ。と云ふだけ
では困るのです。ボンナールを心の槽と

するると同時に自分の意志、生活への反省がすぐ起きるのです。成程僕はボンナールも、マチスも、ピカソも倣ひたいと思ひますが、自分への反省が、この國家的危機に際して猛然と起つたのです。

岡　つまりそれを乗り越えて行くことですね。

佐藤　それを乗り越えて行く。それをどういふ立場でするかと言ふ事です。日本人として乗り越えて行く。つまり僕等の生活を通じて行く。その僕等の生活といふものは偶々この大戦争にぶつかつた。こんな生々しい生活といふものは二度と僕等の一生に許されるかどうかわからない。これは食ふか食はれるか、恐らく僕等の生涯の最大の戦争と言へるでせう。この生活を鍵として切り抜けるより外ない。

最初に話の出た註文藝といふ件でもう一度よく考へて見ますと、僕等が考へてゐた、新しいもの、人の発見しないものを発見したいといふ、さういふ希望、概念に押されて、成べく新しいものへと食ひ付いて行つた――それが今まで私の気持でしたが、さういふ概念を離れて、誰が見ても美しくもあるものに近付いて居るといふやうな、普通

安當的な繪を描かなければならぬやうになつて参りますと、案外僕等が今まで新しいもの、新しい発見といつて居つたものが非常に何でもないやうなものであつたことに気が付くのです。つまり人間は新しいものを発見しなければならないといふお題目に溺れて居つたのですが、さういふことでは本當に新しい発見は出来ない。人間はもつと質的なものを問題にしなければならない。カンバスの造り方から問題にしなければならない。透明なパート、不透明なパート、塗り込むパート、さういふ所から発して行かなければならぬ。さういふことを考へますと、今度の註文藝といふものは少くとも僕の生涯にとつて決定的な影響を及ぼして居る。技術の面に於ても、ものの考へ方の面に於ても……。

それから又段々考へて来ると、グレコにしても又ゴヤにしても、註文藝といふものはみんな服がつて傑作が出来ないやうに思はれますが、カルロス四世のゴヤの繪を見ると、これは註文藝で、砒の並び方から、人物の配置、その他一切に至るまでみんなカルロス四世が文句を言つたらうと思ふし、又グレコなんか多くの作品が註文藝だつたのですが、あの註文藝の繪です。猛烈なスピードで動く目の経験り、猛烈に描く方の月は静止した位置にもは恐らく描く方の月は静止した位置にあります。だから其處にもつと好いものが出来はしないかと思ひます。東洋には中秋の雁さういふ余裕がない。飛んで居るものを描いた繪はたくさんありますけれども、これら見ると、これは註文藝といふものを見ると、これは明かに現代藝家が忘れた繪を再発見して好いものが発見した一つの描ひ方、これは明かに現代藝家が忘れた繪を再発見して居つた光線といふもの好いものが出来はしないかと思ひます。あれは恐らく一つの新しい方向を示す好いものが発見された

佐藤　さういふことを考へて見ると、藝術といふものは無條件にアンデパンダンであつたと思つて居つたのは間違ひで、質は非常に苛酷な條件を負はされて居つたのが本質であり、寄る発見するのが本質が出て闘争的になり、却つて本質でないものは殆どないのですからね。

さういふ発見が出来て来るやうな気がして見たい。今度の発見はしないかと思ふので、うの爆撃の繪を頼まれて戦爭職業的な魅力を感じました。僕は力足らずしてこの繪は多くの失敗を示しましたが、例へば藤田さんのブキテマの光線の扱ひ方、これは明かに現代藝家が忘れてゐた光線といふものから思ひ付いたのだと思ひます。それから繪といふものは空間を描くことと、繪といふものは空間を描くのですから、色々なものが出来ると思ひます。

藤本　さういふ制約は、外から来れば

もう一遍考へて頂さなければならないと思ひます。

裏門　ルネッサンス時代の繪で註文藝す。繪画的の修練の新分野といふか、さういふことは必要になつて来ます。この爆撃的な條件を負はされて、さういふ苛酷なテーマを與へられて見ますと、それに食ひ下るといふことは非常な勉強になる。それで僕はこの苛酷なテーマで當分攻め付けられて見たい。さうしたら色々なほんとうの発見が出来て来るやうな気がして見たい。今度の発見は飛行機上から戦場で見た繪を頼まれて戦職業的な魅力を感じました。僕は力足らずしてこの繪は多くの失敗を示しました

境がありますし、實感を端的に捉まなければならぬ新らしい方法もいるわけです。繪画的の修練の新分野といふか、さういふことは非常な勉強になる。ういふものが必要になつて来ます。この爆撃は三千米の水平爆撃だとすれば、その爆撃の水平爆撃だとすれば、工合が悪い。記録藝なんですから、さういふ苛酷なテーマを與へられて見ますと、それに食ひ下るといふことは非常な勉強になる。それに食ひ下るといふことは非常な勉強になる。なりリアリズムを養成するなり、色々な新しい方向を示す好いものが発見され新しい方向を示す好い一つの好いものが出来はしないかと思ひます。あれは恐らくラマンあたりの好い例だと思ひます。さを描くこと、繪といふものは空間を描くのですから、色々なものが出来ると思ひます。

自然其處から入り込みますが、實際には自身でさういふ制約の中に入れて行く勉强の仕方といふことも必要です。

佐藤　僕の所に絵を見て頂ひに來る人に斯ういふことを言つた事があります。三千枚デッサンを描いて見る根気があれば本當に畫家となれます。三千枚といふと、一日に三枚描いて二年半かゝる。處がそれだけのデッサンを本當にやつた人があるのです。一枚々々番號を付けて三千枚描いた。さうするとメキ〳〵デッサンがうまくなりましたが、さういふ苛酷な檻の中に入れて行くやうな勉強もしな

ければならぬと思ひます。

藤本　それが現代の作家に要請される行き方ですね。

嘉門　だから抽象的に斯うしろあゝしろといつても何にもならぬと思ふのです。結局作家の腹の据つた努力、勉強、それでなければ本當のメチエに到達することは出來ないと思ひます。本當のメチエに到達してしまへば、言葉の上でこれからの絵は斯うなければならぬとか何とか言はれても別に怖くもないし、それが若し正しいものだつたらそれに樂に啓ひて行けると思ひますね。結局これからの

動向といつても作家そのものの努力ちゃが新しい方向を決定するといふ結論が出て來たやうですが、それにしても油斷とないかと思ひます。

藤本　つまり日本で言ふ行ですね。行いふものゝ技術の根本的建て頂じがほんとうに必要だと思ひます。斯うした問題は各人の間で眞剣に考へ且つ實行に移していたゞきたい事だと思ひます。この座にこの時代ではその行も荒修行です。

佐藤　これは何時如何なる場合でも藝術家に課せられた一つの運命ですね。時の氣持ですね。

嘉門　結局斯うしろあゝしろといつて

も、又それを餡嶘群にしてそれを暗記しても何にもならないので、身を以て體驗して行くより道はないと思ひます。

藤本　苛烈な決戰下のこの現實に確りれば滿足だと思ひます。ではこの邊で速記を止めます。どうも有難うございました。

と踏み立つての反省と、苛酷な自己錬成

戰爭畫のこと

田村孝之介

畫家の制作は何時の時でも自己を主體として出發して居る事であります。そして自身の心の奥から涌き起る感覺に依つて制作して行くのです。描き度いものを描く、描かなければならないと心から動き出したものも、又當然描く可き畫材であるのです。之は畫家一生の道であり使命であると考へます。此の意味で私は戰爭畫は描かねばならぬ題材であり、現在增々續けて行くでせう所の畫材であります。

佳き作品には各々其時代の雰圍氣がふくまれてゐます。夫は戰爭畫に限らないでせうが一つの歷史を語る大きな記錄ともなるのであります。此決戰下に今日本は新しい歷史を作りつゝあるのですし必勝の日本國民としての信念による眞劍さは皆が持つてゐる筈であります。畫家も畫筆を劍として制作に掛らねばならない時でせう。此處に戰爭畫の使命も判然としてくる譯であります。古畫家としましては夫が單なる記錄畫で終らないで畫として最高の標準を心としたものでないといけない事は勿論であります。其點現在は一つの試作習作の時かも知れません。が併し意欲の水準には變りはない筈であると考へます。私の再度の從軍に體驗した一つの使命ではないかと考へても決してゆるがせに出來ないものだと思ひます。しかも事實を語る作品に對しましては其雰圍氣の內に完成しなければならない筈でありまして、其後に生れるものとは又別のものであります。兎も角此の新しい歷史の記錄には經驗が少ないだけに幾多の難關があります。以前話題に出てゐました處の戰爭畫制作に對しての非難の聲、即ちあわたしい非藝術的な態度であるとの、之は過去の平和時代に一つの數の中に住む人々が聲をかけたのでありました。夫が逐くから聲をかけたのであります。之は逐くから云ふ元氣はないからであります。藝術は何處からでも生れ、そして育つと云ふ事を見た事もない深い殼の奥に住む人々だつたのです。今美術家の使命は誠に重大であります。今假に實戰を見なかつたであらう所のルーベンスやベラスケスでもあの柔晴らしい戰爭畫を逸して居ります。之は誠に立派な記錄畫であります。畫家が國家につくす所の佳き使命ではないでせうか。

戦ひの瘂力、又苦しみ、喜び皆立派な画材ではありませんか。

立派な藝術文化と云ふものは何時の時代でも健全に育つもので
なければ本當のものではないと思ひます。戦前歐洲畫壇に擴つ
て我國へも最高の近代美術の粹だと澤山の畫家や批評家に依つ
て紹介されました處の超現派の一派なるものは現在どの位ひ我
畫壇の参考になつたでせうか。私は決戦下に起つて湧きおこる
血には消化しきれないものを感じます。夫は戦爭徒の使命を意
識する事に依つて隨分感激を覺えます。全國民に間近かに總力
戦による必勝の覺悟を傳へます意味でも。今我等の兄弟が身を
挺して闘つてゐるのであります。夫は尤も戦にも現せない崇高
なものではありますが其の氣持の一少部分でも作品に依つて銃
後の人々に感じて貰ふと云ふ事を考へて努力するのは當然私等
の使命にもなると信じます。藝術も劍を持つて戦へと云ふ事で
あります。悪鬼は斃さねばならない、でなければ、我が斃れる
のです。畫面に敵の死骸が轉がつてゐるのも刺し殺されてゐる
のも決戦下國民全體の方向を指摘する畫材の一つの矢でありま
す。我等の兄弟が敵と闘つてゐる、本當の姿が描いて見たいも
のです。此の信念には藝術的な價値が完全にともなふ可き筈だ
と信じて居るのであります。兵隊は戦に全生命を捧げてゐま
す。が一分の休みともなれば偶や花の美しさに一しほ感じるの
であります。併し私は今戦爭畫に依つて闘ひ度いと考へてゐる
次第でありあります。

46

決戦美術を観て

楢原　祐

或る日、僕は某會社の敎養部に決戰美術展と二科展の解說役を賴まれたが、先づ決戰美術を一巡しての々其若い十數名の人達に向つて感想を賴ねた。すると殆んど「戰爭へ行きたくなつた」「武者ぶるひした」「土氣が鼓揚された」と言ふ。これは正しく決戰美術展の成功を證明してゐるとよいやうである。だが、その澁中が二科の會塲へ入ると、何かホツとしたやうな樣子である。そこで僕は「此處は如何ですか。」と再びひさる賴ねた。「矢張り此處には藝術的な香ひがある。」向ふは何だか廣告ビラか鼓慰繪を見てゐるやうだ」と言ふのである。

此の澁中の大部分は、僕と一世代遶ふ二十を出て間もない人達なのであるが、それが、此の戰爭鼓の藝術的價値に疑問、といふより藝術的態度を採つてゐるのであるか否足に、態度を採つてゐるのである。勿論、この觀念が在來の藝術觀に影響され、左右されてゐる故だと云へないこともない。事實、こんどの二科がそれほど藝術的香氣が强いなぞとは思へないし、決戰美術と比較されても、左程の藝術の隔りがあるとも考へられない。然しそれだからと言つて、この某會社敎養部の若人達の觀方を一槪に嘲ひさる譯にもいかないのである。

決戰美術を觀た者が、國民としての土氣を高揚されたといふこの展覽會としての成功はあつたのである。又出品した藝家として一應、といふよりか充分に、この藝家を滿足するものであり、その縮少は次の膨脹を前提としたものでなくてはならない。人間の價ての士氣を鼓揚された者が、國民としめて凡ゆる文化面は一時後退し縮少しなければならないのも止むを得ない。だがその後退は必ず明日の躍進を愄足するものであり、そ

こる。この決戰下、帝敵の急に間に合ふものを描くことによつて本望を果したとする藝家は、確に一國民として立派な行動をとつたのであり、それだけで嘲すべきではあるが、捗くとも藝術家といふ自覺然であるが、それが激慾のみに走のもとに立つたのならば決して即らず、戰といふ廣告ビラや鼓慰繪なり終らず、恒に吾々の傳統を見物的なそれだけの氣持で濟まさるべきではないであらう。吾々の日本が、黙然に於いて輝くものであるならば、傳統によつて顯れるものであある美術家は恒に永遠の相に想ひを潛めるべき筈である。勿論この戰爭は是が非でも勝ち抜かなければならない。美術にも決戰といふ名がつくやうに、正しく現實は決戰段階にある。その時、美術を含む

る。この決戰下、帝敵の急に間に合ふものを描くことによつて本望を果したとする藝家は、確に一國民として立派な行動をとつたのであり、それだけで嘲すべきではあるが、捗くとも藝術家といふ自覺のもとに立つたのならば決して即然であるが、それが激慾のみに走なり終らず、戰といふ廣告ビラや鼓慰繪守つての仕事であつて欲しいと希物的なそれだけの氣持で濟まさ

その疆も老衰期に入れば鼓力がかなくなる。心も眼前のことのみに賴はれ、ば危險である。美術家がこの秋、戰爭に取材し銃後を主題にするのはもつとも自然であるが、それが激慾のみに走らず、戰といふ廣告ビラや鼓慰繪なり終らず、恒に吾々の傳統を見守つての仕事であつて欲しいと希ふのは僕ばかりではあるまい。國民感情を撮捉すればそれで滿足だと云ふ藝家の、愛國の至情には充分資慾はし得ないく消えてしまふ吾々は如何にもやり切れないものを感ずる、こんどの決戰美術を觀ての某會社の若人達の古典を想ふ吾々は如何にもやり切言葉を、柔人達なればこそ一般國民としての感想として僕は考へさせられたのであつた。

一旬の展望

構想と繪畫の問題

先日或る若い作家がきての話に「もう感覺の藝術は駄目です、立派なタブローが描けなければ一人前の繪かきではあれません。デッサンから正直に勉強のやり直しです」と語つた。そして次に「アカデミックの技術が出來ない繪かきは出世出來なくなる」ともつけ加へた。これは正直な今の中年屏以下の畫家の告白でもあるがそれは記録畫の要求がこの大東亞戰爭を契機として興つてからの傾向に氣の利いた技巧で林檎一つでも器用に氣取り出來て通用してゐた傾向に對してのおのづからな正しい反省でもある。時代は用捨のない締め上げる方の作を好む無闇繪畫より氣巧で進み渉つゝあるのした一般畫界の反動でもある並しいのはシュール派の如く、何か獨善的なわけからな進み方は今日無闇繪畫より氣巧である。尖端を誇り先驅者を以て自認した前衛畫家と共に、技術の正統を把握出來なくなつたと思ふ誤りもある。それは一人前の畫家といひごまかし畫に對する倍慢が一屑高まつてきたからでもある。

だが、この作家の官の如く、感覺の藝術は駄目だ」でタブロー(構想畫)が描けなくては出一人前ではない」と考への根本的教養を正要觀する正論を含むと思ふ——その獨善のみを貫つ一向じてにまたその二つは一つの錯誤も存すると思ふ。——對立的に考への處に一つの錯誤も存すると思ふ。「感覺の藝術」といふ如き言葉自身常を考へ、難者の教養は單に局部的な色彩感覺や技法を習つみないのであるが、あればその藝術の缺陷を至社弱を敵ふことが出來ると思ふ誤りである。が所た隣にあらず、それはその個人の性格感覺の差といふものは個人個人のものであるだけにその訓感覺といふものが必ずしも藝術技巧を異にするにもいものが必ずしも藝術技巧ふわけでなく、その感覺の純をなして對純を異にするにしても困るといふ處に、やはり根本的修養がでも困るといふ處に

繪畫の技術が出來ない繪かきは出世出來なくなる……何か獨善的なわけからな——その本人さへ——ものを描き上げるまた氣取り出來て通用してゐた氣の利いた器用に、今まで林檎一つでも。繪畫の社會的内容のマンネリズムを排除した——一切の繪畫制作態度を明確にする個人の感覺の優良を條件ともして加はらねばならない“と同時に、今まで立派な構想畫をかく技巧をもつ個人の感覺の優良を條件として加はらない”と同時に、異の所謂習性作に對しての思ひ、もつと大きい構想力の即製の感覺藝術のあまりにも小品にして作者の内向、構想を感ずる作者の事物に對する態度等を明確にするならしめる作品は決してなし——

館にして作品の小局的の努力ではだから立派な構想畫をかく技巧をもつにはそこに個人の感覺の優良を條件ともして加はらねばならない“と同時に、近代繪畫がアカデミズムに反抗した唯一の原因は印象派以後のかゝる傳統的の傾向に安易に走つたため彼ら作家の大部分は大きい構想畫に立ち向ふだけの努力に排除した一切の繪畫制作態度のマンネリズムを文學的内容の空虚よりも肯定的の無味乾燥なものとしたことでもあらうが、それを安易に又便利に利用したことに嘆くだに又便利に利用したことに。而してその末流はやはり正しいと共にそのことは小品がタブローよりも良いといふことでもなく、構想畫的内容を藝術制作の主髓を藝術制作にあつたとでもない——しかもそれを安易に——こゝに、今まで立派な近代の小品作家である。まだ近代の小品作家である

排除したことでもあらうが、それを安易に又便利に利用したことに日本の近代繪畫は印象派以後のかゝる傳統的の傾向に安易に走つたため部分は大きい構想畫に立ち向ふだけの努力にも教養を要し殺しれた諸場合、それが偶々記録畫の要請といふやうな必然の要求から偶々記録畫の主髓を強ひられた作家がたちまち行き詰る諸場らざるを得なくなつたことを自らのデミックに立つて今の中年屏以下のことを自ら反省してゐる。而して顧みてその用意の乏しい繪畫修養に立つて構想畫は何か一つのテーマを要する。一つのテーマによつて定められる一つの

繪畫は何か一つのテーマを要する。構想畫はその繪畫の根本的教養の源泉から今の中年屏以下のことを自ら反省してゐること、今の青年屏はまた今のデミックに立つてらざるを得なくなつたこのらざるを得なくなつたこの意味で多くの構想畫のやり直しに向つたといふに——目に根抵の正しい良き傾向であり、山立する繪畫は週くと長く良き傾向であり、山立する國民繪畫が今までにフランス繪畫の出道となうこの酷烈なる日本畫の植民地の脱生せしめるにもこの國固有の日本畫では餘りにも偏狹な霊を見るに切れずにある。構想畫の霊を見るに切れずにある。構想畫がまた出立る諸命偽とするにもに考究研讃を要するところである。構想畫の問題は今後大

寫眞も溶ける濕氣

慰問の"映畫女優"も不氣味な化物

アキャブへは毎日敵機

線戰マルビの雨

敵米英は雨季が明け
たらビルマ奪回作戦
を開始すると豪語し
てゐる、その�….は
近く現れようとし、
はやくも敵機は殷賑
まるビルマに從軍、
敵機する將兵の慰
問し合り話す….戰
關し聞く盟邦、……
……部隊、……近一郎
畫伯、同開井綿吉畫伯らは慰問を
ふくらませ、このほど歸還、生々
しい戰闘市民の苦否よりを次のや
うに語つた

い森を進く盟班……

猪熊弦一郎畫伯談

私は興へら
れた…の
關係で…前
前線には出
ませんで
した、近代
戰で最も大切だといふ初級と
盛散戰とを描いて參りました、七、
八、九月の雨季には日本の一年間

…の雨關の三分の一がたつた一日で
降ってしまふといふ物凄いとしや
降りです、河川は汎濫し、氾濫して
折角出來上つた橋も、もう二、三
日で完成するといふ四でも出し流
されてしまふのです、兵隊さんは
畜生と口惜しがつて、黙々と身を跳らし
命のなかに、さんぶと身を跳らし
盛繁の丹糧に取りかゝるのです、
慰藉する將校は腦を噛みしめて、

敵涎に挑み、木材と取組む邸下の
役をじつと見つめてゐます
また先人未踏のジャングルを構
築し、自動車道路を構設してを
り…すが、砂利はいくら入れて
も士の下になつてしまひ、拧や
材木を敷いても置くばんでしま
ふのです、作業する兵隊さんは
つぶくと観束でぬかつてしま
ふほどです、トラックは車体で
亡つてゐるやうです、それでも

かくして建設と補給は進んでゆきます、これは敵兵や武器との戦ひではない、執拗な雨と悪魔との戦ひです、一日も早く完成せねば——と鬼へらるるとの思ひで、私はその兵隊さんの姿を描くのですが、翌日の用で睡つてゐました、するとこんな私の為めに天幕を張つてくれ、そして既設の歩哨に従つて天幕も前へくくと移動させてくれるのです、起床は日本時間五時

不平ひとつこぼさず程度でもどう縛り返して道路を確保するのです、そして食物といへば附近の山からとつた椰と乾鮭味噌ばかりです、たまに恵贈運ですとあれば大袈裟な卸勤連です、じみで残忍な限員が絶えないでゐるのです

です、まだ残勝です、それがまたひどんな用の日でも、ジャングルのなかから「二、三型人は感謝を慰すを本分とすへし」と朗々たる兵隊さんの肝が胸のなかを流れてくるのです、その凛々しい姿をみてはほんとに感謝な気持になります

向井潤吉畫伯談

アキャブ方面には敵機が來襲しまた時分になると毎日のやうに敵機が

す、敵機が低空で飛び交つて、田圃で耕作中の現地人農夫を銃殺するのを目撃しましたが、歩く悪魔のやうな弁道をするものと怒りが燃え上りました、八月廿八日には、爆弾投下十三發、戰闘機二十機がやつて會ました、警報發令と同時に防空壕に待避しました、この爆弾は聯合燃料を使用したらしく、あのモロトフのパン籠みたいな嶮しい音でした、ちやうど世界中の金物をいつぺんに投げ落したやうな音響を極めた音響です、私の待避してゐた防空壕から十五メ

ートル離れた地点に一発が落下し
ましたが、かすかに爆風を感じた
程度でした、防空壕の窓明子も壊
れないのです、被服のトタン板で
殴つたなかに士砂を入れた爆風除
けが大いに役立つたのです、落
下の瞬間はびつくりしましたが、
矢張り防空壕に入るべきですね

埋藤さんの話では、被害者の
八十八％は壕外にのろくして
ゐたもの、十％は突嗟に身を伏
せても、形の蔭かつたもの、あ
との二％が壕に待機したものだ
さうです

防空壕は内地でも真剣に彫へられ
てゐるので、私も参考にといろい
ろスケッチしてきました、個人壕
が一番有効だといふことでした、
爆弾のときにはどこからともなく
紫と赤が整然のやうに現はれ、黒
い煙と白い煙が飛び交ひ、碧書嗚
しました

ぶのですが南瓜の泣含器と組み合
せて全く奇異な風貌を現出するの
です、アキヤプの町が爆撃で戦え
ることはありませんでした、二十
八日のと言も炊事の火の後始末が
悪くて小火になつた位です、無茶
茶も相識模すのですが、兵隊さん
は砂をぶつかけて、大臣消してし
まひました、湿気の多いとも驚き
ましたが、戦間品で送られた映画

女優のブロマイドなど、インクで
描いたインキは消え、薬品はとけ
て、美人の顔も化効みたいに不気
味になつてゐます、これでも民族
さんは陰ですに、「なかくいゝ
でせう、どうです―」と無邪を殴
めてゐるまず、私も汚れたハンケチ
を洗つて乾したのですが、まる二
日かつても乾かないのには閉口
しました

決戦下における生産美術の使命について

— レアリズムへの努力を求む —

植村鷹千代

決戦下にあつては、あらゆるものが戦争努力のために結集されるのであるから、美術においても、戦争努力に直接参加する美術活動が規定されねばならぬことは常然である。さういふ規定をされる美術活動の中で、重要なもの一つが二々に取り上げる生産美術の活動である。戦争努力に直接参加する美術活動として、この外に重要なものとして、現在既に活動中のものでは、戦争美術、海洋美術、航空美術、などを挙げることが出來る。

生産美術に限らず、美術を通しての決戦美術とは如何なるものであり、またなければならぬか、といふことは、常識的には理解されてゐると思ふ。ところが、實際活動としての作品は、よき理解を示してゐるものが極めて少ないようである。これは、やはり、理解に於て欠けるところがあるからではないかと思はれる。

例へば、いま上野で開催されてゐる決戦美術展の作品が、極めて低調なものが多く、多くの作品は、形の上では、生産の場所が描かれてゐるが、おほよそ作意の程が判らぬものが多い。これでは、如何なる意味に於ても、決戦の意志を固め或ひは感情を刺戟し得るとは考へられない。偶然同じ人の作品を、二科展の會場などで見掛けると、こではは作意が全然判らぬような作品は出品してゐないのである。これはどういふ意味なのであらうか。馴れない畫題を強ひられたために、作意が確定しなかつたのであらうか。しかし、作意が畫題に對して熱をもつてゐないことだが、熱のない絵が、戦力増強に役立つ筈はあるまい。これは重大な問題だと思ふ。

決戦體制と美術との関係の理解に欠ける所があるのではないかと考へられないこともない。從來よく職域奉公といふことが言はれてきたが、この言葉の意味は、極めて曖昧で、自分に都合のよいやうに、さま〴〵に解釈される。だから、職域奉公といふ言葉の定義を、決戦段階的に規定してかゝることから始めることが必要だと思ふ。この慨念は、平時ならば、立派な職域奉公であり得る筈である。ところが、決戦下では、有效な職域奉公

たとへば、畫家が、裸體のデッサンにだけ專念してゐるとする。ではない。この相違が何に基因するかは、自ら明瞭である。現在の日本は、戦に勝つことが絶對の條件である。勝たなければ、文化も、傳統も有名無實の存在と化すであらう。從つて、物質的諸力は勿論、精神の力も、すべてが、戦力の増強といふことに向けられねばならない。こには物の價値判断をする上での決戦下的標準が現はれるのである。この標準からすると、直接戦力の増強に役立つ諸力の他、一應犠牲的に切り捨てねばならなくなる。このことは、吾々の常識で十分判断出來る事柄である。これを美術といふ職域についていふと、畫家たるものは、先づ戦力増強の部門に於て、制作しなければならない。といつて、美術文化の理想を強ひ忘却する必要はな

いが、それは、あくまで、精神の奥底に保留するといふことでなければなるまい。泰然自若として、文化面だけに、アカデミックな研鑽にいそしんでゐられる餘裕を夢みることは、現時の段階にあつては、かういふ考へは所謂自由主義の残滓といふものでありうと自省の念を覺えるに違ひない。しかし、畫筆を捨て、銃を執るのが、手取り早い奉公かとせつかちに決めて絲まることも、文化人的でない。何故なら、生産美術といふ一個の營みは、日本に美術能力が存在する限り、勳員すべき必要能力であるし、皆の猟人が銃を執ることを希望したとしても、現實には、誰か銃を執るに適しない人々がある筈で、必らず、幾人かの美術人が職域に残されるであらうから、現質の問題としては、眞剣に考へられるべき問題である。それにも不拘、決戦美術の作品に熱がなく、二科や其の他の在來の展覧會の作品の方に努力の多い作品が見られるのは、單に馴れない仕事だから熱が入らないといふ理由にはならないと思ふ。やはり、決戦體制に於ける美術の使命についての理解が欠けてゐる所以ではないかと思はざるを得ない。

では、決戦體制に於ける生産美術の使命とは何か、といふことであるが、これについては、幾つかの命題を散へることが出來ようが、先づ最初に、生産美術を、生産部

個を表現する美術であると定義してをいてよいと思ふ。こゝから様々な課題が出てくるであらう。即ち、生産部面の美術的再現といふことには、それを通じて、二つの効果――言ふまでもなく戦力増強に期待出來る。その一つは、直接、戦力増強に従事する生産部面の姿といのちを、眼前に紹介することは、國民の生産部面の努力に對する理解と共感を高めることに貢献する。第二は、美術そのものに對する效果だが、これは後で逃べる。此度び、陸軍美術協會の主催で開催された決戦美術展が生産部門を題材に選んで指定したのも、この第一の効果を狙ふ意圖に出たものであることは明瞭である。

その意味では、戦線のルポルタージュ美術が、所謂報道美術といふ名で呼ばれてゐるのに對して、生産部門に關する報道美術といつても、支那事變初期の報道美術のやうに、頗に現地の様相を國民一般に知らせるといふ程度の生やさしいものであつてはならない。決戦段階における生産部面の眞劍な意志と惜熱とを、國民の胸に感銘せしめ、決戦段階における生産の頂要性を感勵をもつて認識せしめる力をもつたものでなければならぬことは自ら明白であらう。それには、戦家自身の生産部面に對する認識が先づ肝要であり、戦家が、生産部面に對して、心から感勵することが必要であらう。

その生産部面に關して、心から感勵を覺えないで、作品が出來ないのは、美術に限らず、戦術制作全般に通じる公理であるから、生産部面に感勵のもてない作家は、制作しない方がよい。作意の刺然としない、生産美術作品の多いのは、恐らく、この感勵がないからであらうが、これは、生産美術そのものゝ存在價値を削減するばかりでなく、生産部面に對する冒瀆でもある。生産美術そのものゝ多いのは、妙に構圖に珍奇を狙つたり、新らしい技法の上に、強ひて、素材の作品をのせようと意圖したらしいものもあるが、これは、生産部面を玩弄するも甚だしいものである。しかし、概してこの種の作品の低調なのは、大體の作家が、技術だけで、問題を片附けようとしてゐるからではなからうか。悪邁者な技術――といつても、それほどの技術の所有者は餘りないが――で、無難作に、たゞ生産部面らしいものを構成した作品が概して多い。これも、現段階における生産美術の要求に合することが並だ違いものである。一體に、かうした氣拔けのした繪の多い責任の大半は、從來の日本畫壇の行き方の中にあるとも思はれるが、やはり、畫家の技術主義の弊害であらうと思はれる。

それから、生産美術に於けるもう一つの缺點は、倫理性が、繪畫性といふか、藝術的の要素を締め殺して終ふ危險である。今度の決戦美術展の作品の中にも、ひどく、修身の教科書の挿繪、センチメンタルな程度にまで、倫理的に描かうとして、其に下らぬといつて終ふものであるが、親切に見ると、はじめてさういへるのである。悪いことに、この種の傾向は、眞面目ではあらうが、技術の低い作家に多いやうである。概して日本の藝術は、屢々倫理性によつて、藝術的の迫力を削減することが多いのであるが、この點も警戒すべきであらう。

言ふまでもないことであるが、今日の生産部面の頂要性は、センチメンタリズムなどで云々すべき代物ではない。それは飃然とした必然性でなければならない。この必然性に向つて、感傷的な感勵を受けるやうな人間の精神は、時代の要求するものではない筈である。さういふ人は、生産美術の制作にはたづさはらぬがよい。いまの段階では、生産部面自身が熟練工を强く要求してゐるやうに、それの表現に於ても、熟練工を必要とする。熟練工といつても、たゞ遠者な技術といふ意味ではない。精神と技術の涵養體としての熟練工である。

これは飃談になるが、いつか新聞紙上に、工場の熟練工の間に於ける怪我の原因が、大抵は家庭の歪が發裝されてゐたことがあつた。それによると、熟練工の怪我の原因は、犬抵家庭的な心配事で、前晩、夫婦喧嘩をしたとか、重病人が出たとかいつた場合であると醫いてあつた。これは、結局、手は働いてゐても精神が、外の方に働いてゐるからである。これと同じやうに、生産美術を制作する戦家の場合も、精神が手と共に集中的に働いてゐない場合は、怪我をするにきまつてゐる。つまり、片輪の作品となるわけである。戦家の場合の怪我は、熟練工の場合は、人間は怪我はしないが、人間の代りに作品が怪我をしてゐる。倫理性ばかりに硬直した作家の作品も、また別の怪我ではあるが、やはりさうである。

そこで、この前計畫されて一度び成立した生産美術協會の目的が、一般考へられてよいと思ふ。これは、既成の戦人に、生産部面を描かせるといふよりは、生産人自身に、體驗から生れる生産美術を制作させるやうに、技術的指導を行はふといふのであつた。この計畫は、まことに結構であると思ふ。何故なら、生産人自身に、表現の樂

しみを體得させることによつて、生産人の趣味を涵養することも出來るし、美術に對する理解を深めることも出來る。美術に對する理解が深まるといふことは、さういふ種類の、洗練が、精密な製品の出來榮えをよくするといふことは、フランスあたりの經驗で、實證されてゐる。

だから、この計畫は、結構なものだと思ふが、また一面から考へると、技術の指導者となるべき専門畫家の作品が、かうも怪我だらけでは、果して目的が達成されるかどうか、甚だ疑はしい。それに、時局は急激に進展して、生産部面の人々に、筆を執らうる適切なる専門畫家が、この仕事を引受けられないかも知れないと思ふが、それには、いま言つたやうな、缺點が、非常に目立つ。

そこで、具體的な問題としては、人選をやはり、相當嚴選にする必要があると思ふ。それと同時に、畫家を組織的に、生産面に近づけ、生産面を體驗させる必要があると思ふ。従軍畫家が、従軍の體驗をもつて、はじめて、前線の戰鬪報國が出來るやうに、生産美術の作家も、單なる、工場の見學や觀察だけでは、制作するのでなく、徴用の形ででも、工場生活の體驗を得なければ、滿足な結果は出ないのが當然ぢやないかと思ふ。この組織は、公共組織の世話がないと出來ないことであらう。少くとも、従軍の經驗のある畫家に限つて、制作させるといふことにしたゞけでも、大分結果は違ふと思ふ。緊張した體驗を一度もつたといふことは、把握力において、格段の相違があらうと思はれるからである。机の上だけで、考へた構圖で、ほんたうの生産美術の出來上らないのも當然であらう。

また、話は餘談になるが、或る映畫製作所で、爆彈の破裂する場面を撮つたのださうだが、その原飛を描いた畫家は、爆彈の破片のむきを聞遠へて描いた。ところが、大寫しになると、まるで見られないので、やり直しになつたといふ話を聞いた。これなども、寫質の缺如であるが、認識の不足、體驗の不足である。或ひは研究する努力が足りない證左である。したがつて、次には純粹に美術上の手法や態度の問題になるが、こゝで僕は、寫質への徹底といふことを提唱したい。生産美術の制作は、ことにレアリズムの精神でないと駄目だと思ふ。とくに、この生産面といふものは、おほよそ畫家の場合には全くといつてよいほど、體驗のない生活部面である。パリの街頭風景や、ノートルダムなどの、極めて綿密に見てきた眼はあるかも知れないが、工場に對しては、まつたく素人の眼といつても過言ではあるまい。

元來、デフオルマシヨンの歴史は、レアリズムの頂點に達した時から始まつた。しかし、工場に對しては、畫家の眼は、未だ寫質の玄關にも達してゐないのである。尤も工場の風景は、従來からも、屡々美術作品の中に取入れられてはゐない。しかし、今日必要とする生産部面の慘重といふ意味で取扱はれたこともうそうではない。それが、生産美術が、さういふ種類の慘重りるものでないといふことは、いまさら多言を要しないところである。

現在要求されてゐる生産美術は、特殊な規定の内にあるものだが、それだけに、畫家には、猶更、體驗外のものである。ところが、この要求を回避することは出來ない。引受ける以上は、立派に仕遂げねばならない。立派に仕遂げるには、レアリズムの玄關から堂々と且つ着實に始めたものであつたにしろ、一旦レアリズムの手法から様々なデフオルマシヨンの流儀を技術的に通過してゐるといふことは、成功を早めることにはなつても、害をなすものでないことは確かである。それは、あくまで強味であらうと思ふ。しかし、體驗のない對象を、寫質的努力なしに、となさうとすることは、無謀であるのみならず、無責任であると言つてよいだらう。それを、一足飛びにデフオルマシヨンで描ける筈もないし、それを、一足飛びにデフオルマシヨンしやうとしたつて出來ないことは、尚更明らかである。

最近までに見た、生産美術の迫力の足りないのは、さういふ所に一番直接の原因があると思つた。生産美術を要求する意志に對する認識が足りないといふことは、前項であつて、具體的な各論としては、かういふ點が一番重大な鍵ではないかと思ふ。これは誰の眼にも明白であらう。寫質的手法で描いた作品に迫力が足りないのは、レアリズムの缺如である。これは誰の眼にも明白であらう。寫質的手法で描かれてゐるながら、作爲が判然としないために、體驗的印象が缺如してゐるために、印象の焦點がないためである。その結果、強ひて、形だけを工場風景にしたといふ無責任さを暴露してゐるのである。これも誰の眼にも明白であらう。

それから、次は、デフオルマシヨンの手法で何か感動的なものを象徴しやうとした作品も可成り眼につく。しかし、全部が全部失敗に終つてゐる。計畫と情熱のありか

は、漠然と感じられるし、作意倒れといふか、表現は鮮明を缺いて、失敗してゐる。といふよりも、觀察のないものを、デフォルマシヨンにもつてゆかうとした、無謀な企ての當然の歸結であるといふべきである。

以上に指摘したやうな缺點は、すべて、觀察を綿密にすることによつて、容易に排除出來る種類のものだと考へられる。そこで、その對策は、結局のところ、小細工をすてゝ、生産部面に勇敢に見習奉公をするつもりで、體驗的觀察に出掛けることだと思ふ。かういへば、いかにも説法がましく聞えるかも知れないけれども、僕は、生産美術の制作をやらない人に、やれと言つてゐるのではないのである。やるからには、美術の精神を辱しめず、國家の要求を外さないためには、かういふことが重大な問題だと言つてゐるまでゝある。生産美術といふものは、あくまで、特殊な規定の上に立つ美術である。このことを、先づ理解してかゝらなければ、はじめから成功の見込はないであらう。

これは、生産美術の要求の本來から言ふと、副産物になるであらうが、この特殊な美術の制作を契機に、レアリズムの手法を、回復することは、日本の現代の美術界に、大きな廃物を蘇らすことに恐らくなるであらう。といふのは、レアリズム精神の缺如といふことが、現在藝壇の行詰りに、一つの重大原因であることは、すべての人が認めてゐるところであるが、さういふ事情のもとに、打開のヒントを齎らす可能性がある。最近の藝壇の仕事は、手法上の研究は相當行つたやうであるが、一流派が洪水のやうな勢ひで擡頭したときの熱と熱狂の時期といふものはなかつた。それが、繪を巧者にはしたけれども、次第に薄手にしていつた。これは、誰の責任でもなく、いはゝ時代の責任であつたが、いまの生産美術などは、巧者では間に合はず、重畳を必要とするものである。

それには、いやでも熱中がなければ、成功出來ない種類のものであるから、幸先がよいとも考へられるのである。

それから何、生産美術や、決戰美術の制作には、油繪も、日本畫も、同等の條件で參加出來るわけであるが、このことも、油繪と、日本畫を、レアリズムを通じて、新

たらしく接近せしめる契機を作り出す、可能性がないとは言へない。若しさうした希望通りの成果が、期待の百分の一でも出てきたら、それほど結構なことはない。

何でも、ものごとの發展は、五里霧中の熱中の中で、端緒がつかまれるものであつて、それから先きには、冷静な研究が必要であるけれども、最初から、頭の中で、プログラムが完成するものではないのである。ところが、皆が五里霧中になるやうな、大きな機會といふものは減多にあるものではないのであるから、幸ひ、かういふ國家的要求が出現したことは、大いに有難いことゝかも知れない。

尤も、これは餘談であつて、所謂希望的見解に過ぎるところが多すぎるかも知れないが、それは兎も角として、生産美術が、國家の現段階から言つて、絶對緊急の要求であること、さうしてそれを遂行するものは、積極的に、これを引受ける藝家を措いて他にないことは確實な事質である。さらに、いまゝでの、この種の作品が、概して不成功に終つてゐることも事質である。さうして、成功した作品と不成功の作品とを比べると、その鑰が、レアリズムの缺如、卽ち觀察の不足といふことに、歸結してゐることも、大過のない結論だらうと思ふ。そこでレアリズムへの努力といふことを提唱して、本稿を終りたいと思ふ。

戦果の生きた記録

大東亜戦争を観る

荒城　季夫

聖戦二周年の記念
日がめぐつて来た。
大東亜戦争は早くも
ここに第三年目を迎
へたわけだが、戦局の推移を翻殻
すると、次の一年こそはさらに烈
しい血戦の連続であることが誰に
も豫感される。

この戦局が過ぐる一年間
の、花々しい戦果の生きた描寫
記録であると同時に、一層重大
な段階に突入してゐる現在にた
いしてもまた、全國民の新たな
決意をうながすことになるであ
らうと漏ふのである。

これはたゞ制作態度が真劍にな
つたとか、技術が上達したとかい
ふやうな、作家だけの問題では決

してない。

それは國家の興隆と民族の存
亡を賭けた聖戦といふ緊迫な共
通の目的で、朗る戦病家と、明
る大衆が期せずして密接に結び
ついたことをさらに烈
てこの展覽效が展望感の面で受
けもつ役割の重要性は、ますま
す加はつて来たわけである。

この企圖はきらふ反映で、た
しかに成功してゐる。聯盟聯盟と
いへは、とかく避面をつくり勝ち
だつた多くの作家逸が、衆を信じ
て一せいにこの未経験の分野を開
拓しようと努力してゐるのは心強
い。

中には未だ習熟の乏しいもの
や、技巧の未熟なものもいくら

か混つてはゐるが、だいたいに
おいて、力芸平均して来た。第
一室から第十三室まで、さらに劣
る劣な作品ははいやうである。

今度の展覽の中心は、藤田嗣
治小礒良平、宮本三郎の三人
が身を淨めて敬し拝した特別出品
「天皇陛下伊勢の神宮に御親拜」
「皇居前に堵列飲訣の大元帥陛下」
と、恐くも天覧をたまはつた廿
点の海戦作戦記録戦である。

戦に最初の三点は各作家が期
境発仰けた力作であり、勝手に
戦化をゆるされない一定の異圖
のもとで、むづかしい異圖をこ
れほど立派に描き上げた手腕は
相當なものである。藤田と宮本
の料細を極めた描寫、抑揚のあ
る小礒の数致は、いづれも後世
に傳ふべき記録遺として、かな
り高度の技能を発揮したものと
いへるであらう。

"近代戦"表現の問題

荒城　季夫

┌─ 大東亜戦争展 ─┐
└─ ❹ ─観を観る─ ┘

　天覧の光栄に浴した海軍・作戦記録画は、油絵十二点と日本画八点である。これらはいづれも資材を惜しみなく豊富に使つた尨大な作品であるが、ここでも第一次の展示の場合と同じやうに、油彩画が日本画を断然圧へてゐる。

　立体的で動性に富む近代戦の表現は、どうしても油彩の適しい効果には及ばないらしい。これは必ずしも作家の素質や技術の差ではないのであつて、日本画家には不向な、同調すべき点が少くない。日本画の方はむしろ逆に、淡く装飾的になり勝ちな多彩色調を避けて、もっと日本独特の微妙な墨の効果を生

　しかし、愛惜的な装同装現や故の如映を出すべきではないかと思ふ。日本画には油彩画と異なつた独自の方法があるはずである。さらにすれば、油彩と同列に驚いて居るやうなことはあるまい。

　日本画出品の大部分のものが、あまり成功してゐないのは中で、ひとり橋本関雪の三郎作「十二月八日の黄海汇上」が光つてみえるのはその良い例であ

　藤田の作は、故人の米兵が溺残の材を一隻のボートに託して護の総勢を海底に落ちのびてゆくところを描いた悲愴の画である。既に藤田の総色感が黯暗な色彩のうちによく写し出され、古典的にでもみるやうな深刻さがある。

　藤田はいつも暗い色調で画間を統一して荒行をつくつてゐるが、この展覧何を通じてみる戦争画の傾向は、藤田によつて代表される時代色彩と、中村やその仲間若干の時代色彩と、両つに分れてゐるやうである。

　本間太郎の「駆逐戦の活躍」などを推したい。

　北蓮蔵の「嶷鈴の最後」や渦水良雄の「ルンガ沖夜戦」も研那は面白いし、力の入つた作にはちがひないが、色彩に問題がある。

　油絵では藤田嗣治の「ソロモン海域に於ける米氏の末路」、宮本三郎の「珊瑚海々戦」中村研一の「○○海戦」、佐藤敬の「ニューギニヤ密林の死闘」

課題藝術の本格化

荒城季夫

大東亞戰爭展 ❸ ─観を る─

介の「新生ビルマ」や岡田謙三の
「死鬪」は記録藝に優るとも劣ら
ぬ佳作であり、課題藝術も漸く本
格的になつて來た感が深い。

ビルマの民衆が英國の桎梏を
脱して獨立を歡喜祝福する光景
を描いた田村の教師的諷諭、激
烈な肉體戦を展開する場面を寫
した岡田の劇的な構圖は、もち
ろん模倣ではあるが、技術的
に相應しつかり描き込んだもの
である。

作戰記録畫以外に
も、かなり観るべき
作品がある。第一室
の油絵で、田村孝之
た態岡美術の遺作も、砲新さには
乏しいが、護國の神となつた熊襲
的武人を禮拜する作者の誠信は漲
つてゐる。

主として九州神をそ
ろへて描いたものは、これが最初
の試みであらう。

日本軍の出品は三室を占め、
質的に大分隆盛になつて來た。
今後は一層ふえてくることだら
うと思ふが、油絵と競讀するや
うな材料と寫真技法を避けて、
なるべく即物感でない精神的な
生かすやうにした方がよい。

吉岡堅二や猪熊弦一郎は獨自の
技法を持つてゐるから成功する場
合が多いけれども、からいふ場合
の日本畫はとかく裝飾の人形に陥
はつてしまひやすいのである。

その点では、たとへば村松乙
彦の「山本元帥戦死」などは日
本畫の畫材と表現にしつくりし
てゐる。

かうした畫材は油絵の領域でな
く、むしろ日本性に適してゐる。
もしも徹底した結果で描くのな
ば、結局油彩を用ひる他ないので
ある。

彫刻では山口、加來の両提督、横
江嘉純の「元帥山本五十六」の
像が主なものである。これらは
特別良い出來ではないが、後世
の作戦記録制作として、目的の
はつきりしたものである。〈東
京都美術館・一月九日まで〉

と題する辻滉堂の木彫浮彫、横
に刻んだ中村直人の「アメリカ
への突擊隊」「陸戰隊の鴻爪」

大東亞戰爭美術展評

柳　亮

戦時意識の極度に昂揚され來つた時局の苛烈な空氣の中を、職域に挺身する作家達の溌剌的な意氣組みが、ここには端的に示されて居り、それが一種の活氣さへ盛り上げてゐる點は、最近の美術展覧會の多くがやゝもすれば萎縮の一途を辿らんとしつゝあるのといちじるしい對照である。

一

ここには、別段盎的な制肘は存しないと見えて野心的な大作も尠くないし、精一杯の仕事振りを見せた作が相當に認められることは、何と言つても大きな魅力である。とくに會場に變化と活氣を與へる上では、それが直接間接重要な作用をなしてゐる筈であつて、過般な文展がその盎の制限の行き過ぎから、外形上のみならず、作品の内容までも、甚だしい消極化に導いたことと考へあはせて示唆深い現象だと思ふ。

いづれにしても、以上の特質は、この展覧會の時流に即應した、或ひはむしろ時流の庇護下にある、そのありかたに負ふものであること論を俟たないが、私はそれを特に、時代や社會との聯繋性に於ける美術の一般的な現象活動自證の問題として注目したいと思ふのである。

事實、今日、吾々の美術が常面する中心的な課題の所在や性質を、この展覧會はそれ自身具象するものと言つて過言ではない。その限りに於いて、美術界の現象部面に於けるもつとも活動的な、また、もつとも有力な突角としてあらはれてゐることは何人も否定し得ないであつて、ひつきやうそれは、作家活動と現實との密接な聯繋――その現實が如何やうにもあれ――の上に基礎づけられたものであり、そこにおのづからなる發展的な要素が藏されてゐる點を吾々は見逃がしてはならないのである。

擬して、ここでは、作者の精神の有りかた、即ち態度の如何と、技術の巧拙が炎定的な條件をなし、個人的な趣味性や偶然性の支配するところが極めて少ないだけに、當事者の努力や勉強ぶりが、作品の效果の上でも絶對的な結果をもたらすものであること論を俟たないが、私はそれを特に、時代や社會との聯繋性に於ける美術の一般的な現象活動自證の問題として注目したいと思ふのである。

といふ、至極はつきりした原則をつくり上げてゐるのである。

このことは、ひつきやう次の二つの事質を物語るものに他ならない。即ち、問題が純粋に技術的に提起されてゐる、言し、その取扱ひの如きも、それぞれの使用目的に應じた特定の方式が撰擇されなければならないのである。

例へば、「記錄畫」の製作について、繪畫上の知識以外に、描かるべき對象その他のものについての專門的な知識や、正しい理解を不可缺の條件とするであらひがへれば、問題の重心がもつぱら技術的な側面に置かれてゐるといふことが、その一つであり、更に、技術そのものの意味が、從來のそれとは性質を異にした、或ひは頗る異る要素をもつたものとして押し出されてゐるといふことがその二である。

管ふまでもなく、ここでは、側作目的は、極めて單純明白で、それ自身に特別問題とはないのであるから、ただ、與へられた課題を、どう取り捌くかの技術的な解決だけに目標が置かれるのは常然である。換言すれば、問題目身よりも、それの把握の方式に關心事が存するのであつて、その點は、作者みづから問題を探し、かく提起して來たこれまでの事情と大いに趣きを異にするところである。ここでは、作者は問題の提起者としてよりも、より多く解答者としての資格に於いて製作に從事するのであつて、そこに

メリカの國旗を歷史に描く必要に迫られたが、その時代の星條旗の星の數――それは周知の通り州の增加について殖えて來たものだから現在より星の數は少い――を正確に知るために、絢を描く以上の勞力と時間をその調らべに割かなければならなかつたと私に欵白したことがある。

このやうな例は、ここでは決して珍しくない筈であつて、事實、銃劍の持ちかた一つにしても、正確を期するために、單なる想定では濟まされない。

この種の「正確さ」が、特にここで重視せられるのは、もちろん、作品の性質からも來ることではあるが、同時にまた、それの置かるべき場所柄に對する配慮の問題として、言ひかへれば、作品の公開性自體に對する倫理的乃至公共的の意味をもつがためで、見方をかへて言へば、それだけ作品の公開的乃至公共的意味が、ここでは強く強調されてゐることを知らなければならないのである。

もちろん問題は、それのみに止まらな

いし、それが全部でないことは言ふまでもないが、作品の成立に不可分的に結びついた前提條件として、或ひは作品の効果を決定的に左右する主要な要素として、かやうに、繪畫以前、乃至繪畫以後の問題が、繪畫そのものに對すると同様に、重要な闘劇的意識をもつものとして當面する課題があり、それらはいづれも新たなる技術の對象として作者の工夫と努力を要請してゐるのである。

しかしながら、飜つて考へれば、本來それらは、製作上の附帶的の條件として、從來からも、作者の一般的の自覺のうちには、當然意識され來つた――少くとも意識さるべき筈の事柄以上のものではなく、いはば作者の見識内にあつた問題であつて、格別斬新らしい註文ではないのである。

ただ、最近は、一般の製作態度に、多少製作が、ともかくも今日の段階まで到達し得たといふことは、かなり長足の進歩ぶりであると考へていい。

それを思ふと、この二ケ年間に、戰爭との聯帶性が、美術の發展にいかに敏感に作用するものであるかの生きた實例が示されてゐる譯だが、その間、記録畫、或ひは報道畫といふ特定の枠組内でのことではあるにせよ、殺極的にそれを支持するところのあつた陸海軍當局の斡旋のいふことは、とりも直さず、それだけ技術の性質が專門化した證左であり、從來技術のアマチユアリズムから玄人域への移行を依儐なくするとともに、所謂「遊び」から、て、製作の立場も、もつとも、戰爭畫製作が今日、一應の

「仕事」への意識の轉換を必須ならしめるに至つたことを語るものと言へるのである。

しかして、かかる畫質そのものは、疑ひもなく、吾々の美術の歴史的な發展について見れば、まだまだこれを右するといふ畫質は、戰爭畫製作の立場全般的に類型的な作が過ぎきるのは、從來の經驗が作品の成果を決定的に左特徴さるべき現象であることもまた言ふでもないであらう。

二

戰爭畫の製作が軌道に乗り出したのは、やはり大東亞戰爭の開戰以來のことで、いはゆる非常畫の名を以て呼ばれたそれ以前の仕事には、何か締切れぬものがあり、戰爭そのものに眞向から取り組めぬ不徹底さが、作品の成果そのものの上にもつねに附き纏つてゐた。

それを思ふと、この二ケ年間に、戰爭との聯帶性が、美術の發展にいかに敏感に作用するものであるかの生きた實例が示されてゐる譯だが、その間、記録畫、或ひは報道畫といふ特定の枠組内でのこと

現實の裏づけ、乃至はそれとの聯帶性は、美術の發展にいかに敏感に作用するものであるかの生きた實例が示されてゐる譯だが、その間、記録畫、或ひは報道畫といふ特定の枠組内でのことではあるにせよ、殺極的にそれを支持するところのあつた陸海軍當局の斡旋の勞や、隠れた寄與を吾々は大いに多としなければならないと思ふ。

このことは、特に「記録畫」といふ限定された範疇を超えた廣義の戰爭畫――

前述のとほり、作品の性質が多分に專門的立場を必要とする關係上、體驗と質感の有無が、何よりも有力な條件として押し出されて居り、たとへば從軍の經驗と否との如きは、特に戰爭そのものを取り扱ふ場合の決定的な要素とさへなつてゐるやうに見受けられる。

それに關聯して、從軍美術家の合理的編成や、その組織化を要望する聲も最近一部に聞えるが、一面にはその必要もむろんあることを否定しないが、希弱者のごときが戰線に赴くことは、どの道不可能或ひは困難の伴はない要素が不足しがちに願する譯であつて、そこに意想の力を籠りて飛翔すべき、より廣汎にして自由な世界が多々殘されてゐることを忘れ

意想の貧困が直接製作の弱點となつてこれには傑出した作があらはれない。いづれも觀照が平板で素人くさく、とくに説明以上を盛り得ないのみならず、ことに艦船の描寫に當つて、その運動表現が充分でないのは游波や洋上の空氣に對する觀察の不備に基く致命的な缺陷で、その結果は戰闘の眞實感的な雰圍氣を感ぜしめない。

段階に達したと言ふことも、過去二年間その題材は無限である――の確立達成のために、從來からも歴々の指摘してきたところであるが、ここでも繰り返して言ひたいと思ふのである。

一般に記録的な海戰圖に於いては、人物中心の構想を許されない場合も多いであらうし、人間的な要素が不足しがちで、勢ひ感情の伴はない紫漆たる壁面を作り上げ易いのであつて、それを補ふ出來な要情とか艦船の運動とか、自然の裝情とか艦船の運動とか、それがもつとに託して主觀の投入を行ふことがもつと考へられなければならないと思ふ。

中村研一の「珊瑚海海戰圖」の中では、

「海戦」がまず無難と言ひ得る作であらう。これには、海面のひろがりも一應纒めて居り、色調も明快だし、特に雲盤の容姿などは、流石に手に入つてゐるが、飛行機の取扱ひが玩具じみて全體の雰圍氣を損ねてゐる點は、構想の上からもいま一と工夫するところと思ふ。

清水良雄の「ルンガ沖夜戦」も誠實な描寫技術と相俟つてある程度の成果をおさめてゐるが、海波の表現がいかにも拙い。夜戦と言ふ點から言つても、吊光投彈に照らし出された水面の反射などが、もつと性格的に追及さるべきであつたらう。

海戦史上の逸事を扱つた北連藏の「捷獲の最後」は場景の劇的表現に於いて印象的であり、人物の表情など巧みであるが、寫話の内容そのものについての説明が充分でなく、色調も些かあくが過ぎる。

いはゆる海戦記録畫ではないが、藤田嗣治の「ソロモン海域に於ける米兵の末路」は、意想の辛辣さとともに、戦爭畫製作の方向に一つの示唆を與へる試みとして注目に價する。もつとも、これだけでは説明が不足であり、むしろ聯作の一環として見るべきものであらうが、進中の人物が、敵米の敗残兵であるといふ指示を、解説の助けを藉りずにあくまで繪畫それ自身の表現力を用ひて何らかの形で與ふべきではなかつたかと思ふ。

次に、やはり意想の問題に關聯して、考へさせられるのは、日本畫による記録畫の製作である。

ここには、橋本關雪の「十二月八日の黄浦江上」その他、一群の新進日本畫家による海戦記録畫の出陳があるが、多分に裝飾的意味合ひの濃厚な今日の日本畫様式を用ひて、そのまま記録畫の本質たるレアリズムの立場を膁さんとすることの、本質的な矛盾がどの作にも指摘せられる。この矛盾は裝飾性と記録性とを離れて、本來の裝飾性に徹するか、いづれかによらなければ決して解決され得ない問題であらう。

比較の問題ではあるが、前者の立場に於いて一應の効果を収めてゐるのは、の「黄浦江」であり、後者の例としては、小堀安雄の「イサベル島沖海戦」を擧げることが出来る。

しかし、私に言はせれば、敢へて記録畫と言はず、頗発の裝飾畫のもつ傳統的な意想性——それは殆んど西洋畫のもつ寫實性に對比せられるものでさへある——をこそ、この際全幅的に活用すべきであつて、意想の方向等、後者の方がよりよく描寫してゐたやうに思ふ。

吉岡堅二の「大空の決戦」は、正面から空中戦を取扱つたものとしては比較的破綻なく縲つてゐるが、觀照があまりにも洋畫的で、材料の性質やそれのもつ個有の效果が生かされてゐない。これと殆ど同好の仕事を昨年田村孝之介が油畫で試みてゐるが、雲海の表現なども、浮游感や遠近の關係をよく生かして居り、多分に古典的な教養をよく生かして居り、多分に古典的な取扱ひをしてゐる。

航空戦鬪圖では、日本畫の吉岡堅二、福田豊四郎、新井勝利の三人が偶々三様の角度からこれと取り組んで居り、結果の如何は別として、興味ある對比を示してゐる。

藤田嗣治の精力的な大作の連續的な發表は宛に瞠目に價するものがあり、こんどは、過級の「アッツ玉砕」ほどの完璧さはどの作にも見られなかつたし、總じて構想上の不備が散見せられたが、個々

新井勝利の「航空母艦上に於ける驗備作業」は、傳統的な技術の枠組みの中で、近代的な技術を取り込まうとしてゐる點で、前述の吉岡の「大空の決戦」とは完全に對蹠的な立場を示してゐる。生活的な雰圍氣の様式で描いてゐる上でも、時間的な展開の樣式の特質を生かす上で、繪卷物風の樣式でいかにも陸戦苦しいし、繪畫的な雰圍氣の樣式が稀薄質的にヒューマニズムを織りこまうとする圖であるが、これには、何と言つても本戦鬪であり、同様にヒューマニズムの変薬の不足が、ややもすれば裝飾的な畫面を作り上げ易いといふ共通の缺陷を露呈してゐる。比較的無難なのは、やはり、戦鬪畫について以上に指摘したところは、その他の作についてもむろん言ひうることであるが、比較の論で言へば、海感懸の表現が伴はないため質感的な追眞力を感じさせない。

出してゐるが、拔惣の黒ではこれを突三郎の「メナド奇襲」に譲るところがあり、とくに、空の深さや、下降する運跡的な表現が伴はないため質感的な追眞力を感じさせない。

福田豊四郎の「メナド天兵」は落下傘部隊をモチーフとして構想に一新機軸を出してゐる。記録畫の制約以外にあつて比較的自由な構想を試みた仕事の中では、田村孝之介の「新生ビルマ」が斷然頭角をあらはして居る。モチーフの色彩的な要素が作者の特質をよく生かして居り、多分に古典的な教養を加味した主題の劇的な取扱ひによる繪畫的效果が、表面的なレアリズ

ムの氾濫するこの會場では殊に欣びに充ちて見える。獨立ビルマの生誕を諛ぐには寔に適はしい記念的製作である。

その他、特別内容的なものは示してゐないが、繪畫的に見て比較的出來榮えの出色な作を拾へば、小磯良平の「皇后陛下陸軍病院行啓」中山巍の「鐵路建設」岡田謙三の「死闘」等が舉げられる。

彫刻は、全體にまだ目的の見定めが明確でなく、試作の段階を摸索してゐるかたちであり、發展的な方向への具體的な示唆を有つた作は認められない。

ポスターも、特に異色のあるものは發見出來なかつた。これらについては詳細は別の機會にゆづりたい。

（作者は美術評論家、黎明會主幹）

決戦と美術家の覚悟

遠山　孝

美術雑誌も国家の要請によつて更に統制は強化され、新たな歩を歩めることとなつたのは、現戦局に当つては当然である。国内態勢強化の線に副うてて国家目的にかなふべくこの新雑誌が充分にその役割を果すことを確信する。

筆者として選ばれた私も過日来真剣に美術界——美術家が対処すべき点をめぐらして来た。その結果がこの稿である。もちろん、難すべき点も多々あらうが、この新雑誌の読者すべてが協力してとの稿を完全にされ、それを一日も早く実践に移すことが、国家の要請に答ふる近路であると信じる。

従来、二度、三度「新美術」「帝国大学新聞」を通してや〜抽象的ではあるがこの点を論じて来たが、今回はそれを具体的にせんとしたのである。

再び繰返していふが、敵米英の反攻は誠に執拗を極め、戦局は実に苛烈であるとは国民すべてが口にしてゐるところである。しかしそれに対処すべき方策について指導当局が具体的にしかも明瞭に方針を示すことに欠けてゐるため多くのものは徒らに迷つて放心の体にあるかと思はれる点が多々ある。

もちろん政府は利敵行為をおそれ、戦局の真相と、政府が対処すべき具体的方策を十分に国民へ知らしめないため、国民のうちにはかなり楽

観視し、従来通りの生活態度を持してゐてもよいと考へてゐる人と、また新聞等にあらはれる事実にありもしない架空な悲観材料を織り込んで、必勝の信念を自ら破壊し、他にも疑心暗鬼の念をおこさしめる態度に出る非国民的階級もゐる。

この両者を正道に立ちかへらし、敵米英撃攘への堂々の歩を進めさせるのが指導当局のなすべき役割である。このことは美術界にも直接つてはまる事柄である。

美術界の指導当局といへば直接には文部省であるが、文部省の美術に対しての昨今のやり方は戦前と殆んど変りけはなく、むしろ美術家として楽観視せしめてゐる。そこで陸、海軍では戦争記録並作製に力を盡し相当な効果を生み、また情報局、翼賛会等は美術報国会の設立に力を盡した役割を演じたのである。しかしとれらの事はあるとしても、指導当局による一貫した具体的方針が未だ示されてゐないことは事実である。昨今情報局の肝入りで、陸、海軍、文部、商工省等によつて審議会（仮称）を設け具体的方針を定めんとするの傾向になつて来たことは一進歩ではある。密議会が何をやらんとするかとの稿を執筆中は具体的に示されてゐないため批判的言辞は差控へるが、まづ公募展を如何に処遇すべきかを将究し、実践に移すべきである。

公募展の主目的は何にあるかといへば新人発見と、新人奨励にあつて、しかるに苛烈な現戦局は昔年府の始ずすべてが銃を執るか、または生産部門への転換が要請されてゐる。ドイツの例よりすれば昔年府の八割以上はまづ何れ〜か進む必要がある。従つて現作各展覧会に出品する四十歳乃至四十五歳以下の二割が残るとすれば、その二割のために各種各様の公募展を敢て強行するの要が果してあるかが問題である。私は極端にいへば二、三年は停止しても止むを得ないと考へるのであるが、更に角公募展整理が急務である。

その具体的方法は多くても春季に、日本画、油絵は関東に一つ、関西に一つ、彫塑、工藝は関東、関西を併せて各一つつれば結構であり、秋

季には現在の文展機構を根本より改めた官展によるもの一つ存在すれば
よいと考へるのである。その他小規模なものとして地方協議會單位のも
のの存在を許すのはそれぐ〜の地方の事情に則して考慮すべきである。
との場合それを實行に移つての困難は何かといふに日本美術院
青龍社、獨立、二科、新制作派、春陽會、國畫會等々多々ある團體を如
何にするかであるが、極端にいへば一時的解消を要求したい。その際各
團體の自由意志に任せては、國體中には日和見的根性に出てはよくば
自己の團體のみが殘らんとするの弊策に出るの恐れが多分にあるが故に
指導者はそれら團體の代表等に招致して、十分に現在の狀勢を解き、解
消を要求するの強行をなすべきである。

しかしこれはあくまで極端の場合でそことは最後の手段として材料資材
その他とを見くらべてなほ幾分の存續を許すとすれば、公募展によらざ
る各種團體の主宰者、會員の充分な責任において開催する展觀と關聯するので雙
方を一括して論を進めて見る。

さて以上を逃べてくるとこゝに新人の進路が多分に塞がれたあと、美
術界を如何にするかの問題が殘るが、それは今後の美術活動は既成作家
に任かすべきである。

既成作家による美術活動を如何なる方法でやるか、さきに逃べた各種
團體がその責任者の充分な責任において開催する展觀と關聯するので雙
品の展觀制度を許すべきである。

この際従来文部省はじめ指導當局が、やつて來た既成作家の擁護方法
はこの際全面的に改めるべきである。即ち官展においては無鑑査を多數
にして、それらに自由に出品させ、その官展內容の癌とまでいはれた従
來の擁護方法を根本より改めることである。各種團體においてもまた同
じである。

如何なる方法に改めるかといへば、相當數の既成作家に對して指導當
局が企圖すべき方向の作品制作を委託することである。現在陸、海軍が
戰爭記錄畫作製のために相當數の作家を従軍させ委託させてゐる如き方

策をとることである。かゝる擁護方法への轉換である。
肖像畫を得意とする作家に對しては現在の歷史的人物の肖像制作を委
託し、群像を描くことを得意とする作家に對しては現在の生產部面その
他歷史的集團活動の制作を委託すべきであり、花鳥畫を得意とする
既成作家に對しては規模の大なる花鳥畫制作を委託し、風景を得意とす
る作家には日本が有する風景を對象として繪畫の大きさをしらしめる制
作を委託する等その他各種各樣のものを指導者が委託すれば、委託され
た作家はそれぐ〜の責任においてそれを制作し、それを官展なりに出陳
して、國家が現在要請してゐる方向が國民に知らしめられるのである。
これによつてお座なりの出品に多くの無鑑査作家も內
なる藝術的活動をよみがへらせることが出來ると考へるのである。
また各團體においてもこれに準じた方法によつてやることである。そ
れがさきに逃べた各團體における責任においてといふことである。もちろんこの委託は
全既成作家に及ぼすは不可能であるが、隔年或は三年每位にはそれをな
し、他の場合は官展においては課題制の設置が必要である。そしてその
何れにも（團體のも入れ）致して納得出来ぬ作家には遺憾乍ら資材を一切
與へぬ方針を取るも致し方ないと考へるのである。
そしてその委託された作品は都美術館をはじめ、各地の美術館等に常
置して國民の士氣昂揚の資にし、或は複製して繪葉書にし、各種各樣の
目的に使用すれば、各種の方面からの要求で繪葉書とするから描いて欲
しいといふいはゞ複製するために作家に徒らな時間的勞費をかけ
ないといふことである。もちろん委託する場合には或る程度の費用を出し、材料、資材を提供
するは當然である。兎もすれば放心の體となり、舊態依然たる制作
態度を持してゐるいはゆる既成作家の大部分はこれによつて新たな活動
をなすことが出來ると信ずるのである。

二重又は三重の製作を要求するために作家に徒らな時間的勞費をかけ
しいといふことである。近く出来ると傳へられる密議會が、作家を中
以上は主として指導當局に對しての要求であつて『斷』の覺悟あれば
速かに可能のことである。
3　　　　449

心とする隔間機關を經て直ちに實行に移すべきである。次は批評家に對
しての要求をあげたい。

從來美術の批評は殆んどすべてが美學者でなく、美術史家を中心に行
はれてゐた。從つて些細な部分の史的考證に捕はれての批評が多く、或
はフランスの作家の例をひいて何々風だのといふが如きが大部分を占め
如何なる意圖の下にこの作品が制作されたのか、その意圖は果して國家
目的にかなふものであるか等に指針を示すものが殆どなかつたのであ
る。

從つて作家中には部分的な些末な、近視眼的制作態度を持するもの多
くなつたのが昨今の傾向である。こ〜の線はかくの如くであるから奈良
時代であるとか、またこの模樣では平安の末期だとか中期だといふ考證
に終始してゐる美術史家が現在の作品に對しては場合、同じ方法を以て
し、新しい歴史を創造するのに缺けるのは誠に遺憾とするのである。

現在の戰局に對處して美術品はかくの如く制作さるべきであり、圖體
はかくあるべきであり、指導當局はかくあらねばならぬとの一見識を持
つて、現代の作品に立ち向ふことが必要である。學者、文展開設當時、
または
岡倉天心の批評的態度はさうあつたのである。批評家はその批評

態度を改め、現在の作家が逃ひ、指導當局が無爲たるを責めることのみ
にとらはれず、建設的意見を開陳して、國家目的にかなふやう論陣をは
るべきである。例していへば今囘の文展評に於ても大部分が文展の内容
を難詰してゐるが、建設的意見は少なかつたのである。或は院展におい
ても、個々の作品の部分のうまいまづいの評つて、かくあるべき
であるといふ指針を示した批評がなかつたのである。要するに批評態度
は戰前と殆んど變化がないことを遺憾とするものである。

次に作家に對しての要求を述べんとするのであるが、すべてさきに述
べた指導當局に對しての要求と關聯することを知つてゐて貰ひたい。
即ち公募展の整理、團體意識の解消、既成作家としての重質の念頭に
おいて、如何なる作品を如何なる制作態度において示すかを考慮するの

要がある。

材料、資材の不足、輸途難はもちろんのこと、苛烈な現戰局に當面し
て美術家としてなすべき事は何かをまづ十分に内省する必要がある。
自己の制作した作品が果して國家目的に副ふかを内省し、若し充分に副
ひ得ると信じたならば作品が果して國家目的に、これまで修練した技術を十分に生かして
制作に邁進すべきである。自己の勝手氣儘な制作欲のみを滿足すること
に急にして我儘な態度、自由主義的制作態度をとることは許されぬと
である。

しかし決して神經質に考へ、苦悶し、或は逃避するなどの必要は全然
ない。

現在有ゆる部面において生活も活動も、餘裕はなからうが、それは戰
爭であるから致し方ない。世界中の人間はすべてさうである。勝つまで
はこの苦難を克服して行くことが日本國民の當然の義務である。死ぬ程
の苦しみもあらうがそれを乗り越して新しい天地の創造に希望をいだ
き、新しい文化の建設に喜びを持つべきである。
戰爭盡を描かねば嬲迫されて到底作家として存在が出來ないと考へて
ゐる人も確かに多いことと思ふ。

しかし戰爭盡のみが決して國家目的にかなふものではない。現在戰爭
盡を描いてゐる多くの作家中には〝戰爭盡さへ描いてゐればよい〟と考
へてゐる人が相當にある。その人達のうちには、誠に藝術を馬鹿にして
い〟といふ理由をつけてやつてゐる人があるが、誠に藝術を馬鹿にして
ゐる言葉である。苛烈を極めてゐる第一線の狀況を國民に傳へ、士氣昂
揚の資にせんとする藝術品を制作するに當つて〝嘘でも親孝行〟の考
下に制作するとしたならば、その作品には魂の入らざるは當然である。
〝戰爭盡さへ描いてゐればよい〟といふ考のもとに描く人があつたとす
ればこれまた魂が入らざるは當然である。

か〜る態度によつて制作した作品が果して國民の士氣昂揚をすること
は出來やうか。どうしても戰爭盡を作ることが急務だと考へたならば、

真剣に自己を偽らず制作して欲しいものである。

戦争莊や銃後生産増強等直接戦争に關聯する對象を取材として眞劍に制作する作家はそれを以て國民の士氣昂揚に役立つであらうが、これまでかゝる作品を不得意とする作家は如何なる態度で取材し、制作すべきに迷ふであらう。

まづ肖像莊については歴史的人物を對象とすべきをとりたい。この歴史といふことはもちろん現代にも通ずるのである。世界史を動かさんとする日本における現代の歴史的人物とは首相や、大臣、軍人のみではない。敢然と増産に邁進する一鑛夫にもその眞摯な日本人的魂はある。また新しい戦場に挺身する一女性を通して眞摯な現代女性の魂が知られる譚である。また日夜家庭で敢闘する家庭婦人を通しての女性の一母性の魂がある譚である。藝妓や、女優や、遊閑婦人でなければ肖像の對象とはならないと考へて制作するのは従來の我儘なる自由主義的制作態度である。もちろん藝妓でも女優でもその對象を描くのに、日本女性たる魂をえぐり出すに必要な要素が對象に存してゐて、それを觀者に訴へせしめるものならば差支へはないが、自己滿足の、身勝手な美的追求のみに急にしてやることゝは一切許さるべきではない。

この場合取材は各方面に多數存在する筈である。全美術家が欝つてやつたとしても對象に困らぬ程存在するのである。それ程多く現在は國民一人一人が亜界史を創造してゐるからである。

次に風景莊家は如何にすべきかといふに、これまで多くの對象が存する筈である。これまでフランスあたりから歸つた作家中には〝日本には繪になる場所はない〟と口にするのをよく聞いたのである。その當時私は笑つたのであるが、それらは近視眼的見方によつたのに原因してゐる。そして些末な技巧にのみとらはれて、大自然と取組んで、規模の大きい作品をつくることを忘れてゐたからである。美しい花を植ゑた庭を描いたり、小さい灣の一點景の色の工合にとらはれたりしてゐたから取材に苦悶を感ずるのである。

そこに行くと藤島武二遺作展に於て接した風景莊を見れば自らその指針が得られやう、もちろん油繪においては天空と光と影を描けば甛目である、日本莊においては天空といふものは餘白を以て足る、油繪においてはそれを描きとこなさねばならない。

その天空は無限に連續し、そして同時に觀者の心臓にも逹するやうに描かれねばいけない。この描法を修練することによつてその作品の規模を大にすることがまづ出來るが、その際作者の制作態度があくまで些末な觀照にとらはれず大自然に順應して行く必要がある。光と影の修練もこの大自然中の大氣と最も闗聯を持つもので、作品の規模を大にする上に必要である。

また際さをさけ、温いを持たせなければ觀者はそれに靄かれない。かゝる作品が國家目的にどう副ふかといふに、觀者の氣宇を大にすることに大に役立つであらう。従つてとせつかゝ些末なわづらいのない規模の大なる風景莊が必要なのである。この際〝美術の效用性〟のみから考へてゐるといふは非難を浴せかける人もあらうが、私は現在國家目的に副ふといふ效用以外の藝術品の制作は許さるべきでないと考へてゐる。かく言へば制作態度如何によつては風景莊たる取材は數多くある筈である。

次に花鳥、靜物に對してであるが、これとて充分に國家目的に副ふことの出來る作品が出來る筈である。〝從來通り〝私はアネモネが好きだ〟とか〝私はダリアが好きだ〟とか、または〝カナリヤ〟がといふ風に身勝手な好みのみを生かして制作するの態度は許さるべきでない。明瞭に現代の様相を認識して、その結果、この花を描いて觀者の心を純化するだけの役割を果して持たせ得るかをまづ考へるべきである。觀者に對して徒らな豪奢な壺を、贅澤な花を或は置物を示して、自由主義時代の生活を想起せしめるが如きことは許さることではない。野に咲く菊、梅の一枝、從一羽の姿態を通しても觀者の心眼を覺ませさせることが出來る筈である。

かく考へた場合に作家は取材には何等困る筈がない。そして充分に國

家目的に副ふことが出來やう。

作家は決して神經質にならず、たゞ制作態度を根本より改めた場

合、作家としての存在は誠に意義深きものがある。

最後に私は過去の作品を二、三例してこの稿を終らんとするが、まづ

東大寺の仁王を見やう この仁王は國家鎮護のために建立された東大寺

を鎮護するばかりでなく あの體軀、あの肉から出る力、しかも輪廓の

線の巧みさが外柔内剛の氣持ちによつて當時の人心を打つたであらう。

あの氣宇の大なる作品はよく現在の作家の範とするに足るものといひ得

やう。

雪舟の「破墨山水」に見られる天空の深さ、長谷川等伯の「松林圖屏

風」に見られる奥行など大自然を傳へるに妙にして觀者の心を純化せし

め氣宇を大にするに役立つであらう。

また根津家に傳はる牧溪筆と傳へる「枯木雀圖」（ぬれつばめ）を見

た場合に何を觀者に與へるであらうか、あの二羽の雀が眠るが如く眠ら

ざる如くある樣は純化せしめるに足るものであらう。また博物館の單庵

筆の「五位鷺圖」に接した場合、前記「ぬれつばめ」と同系ではある

が、支那畫に見られるが如き裝面的美しさのみを追求した憾とはその趣

きを異にし、内なる深さを求められてゐる、牧溪といひ、單庵といひ、

共に禪的の文化に隨從してゐるものではあるが、物に則してしみじみとに

じみ出す心情は日本的なねらひがある。僅かに墨と紙を以て描かれた小

幅であるが、觀者に與へる影響は質に大きいことを觀取することが出

來るのである。

徒らに華麗のみを求めなくても、充分に描くべき對象は多々ある筈で

ある。

また光琳の「梅圖」にしても「風神雷神圖」にしても、山樂の「檜

圖」にしても氣宇の大なるを知ることが出來やう、あれ程の金泥を用ひ

なくても、新しく現代に創造すべき道は充分にあり、現代の作家中にも

それをなしたものがゐる。

私は細かい技術的のことは知るところ少ないが、現在の作家は取材に

苦惱するの要は少しもないと信するのである。要は從來の生活態度、制

作態度の速かなる轉換である。

そしてその覺悟が出來た場合、各團體各作家が〝彼は院展系だ彼は獨

立であり、二科會である〟といふ風に、また〝彼は戰爭畫を描く作家〟〝彼

は戰爭畫を描けぬ作家〟といふことで各個人個人が感情的な疎隔をなさ

ず、すべて一日本人として新しい文化、美術の創造に邁進し、國家目的

に副ふことが急務である。近代の戰爭は戰ひつゝ建設して行くのであ

る。

内には國民の士氣を昂揚し、新しい美術を創造し、外には大東亞各民

族に眞の日本を知らしめるための、作品を制作し、建設のための一翼

たらんことを希ふものである。

（筆者は朝日新聞社社會部次長）

座談會

美術家と戰鬪配置

出席者
笠置季男
福田豊四郎
宮本三郎
鈴木榮二郎
本社　藤本韶三

藤本　どうも雨の降りますところを有難うございました。今日は國民全部が戦闘配置に就くべきかといふ決戦態勢下で美術家として直接にどういふことによつて御役に立つ得るかといふやうな問題について御話を伺ひたいと思ひます。前線へ行かれて記録畫を描かれたり、その他前線へ塗る繪葉書の繪を描かれたり、その他獻金　さういふ風な意味での協力はあるんですが、質際差迫つて來た現狀にどう御奉公すべきかといふやうなことを御話合ひされれば結構です。

笠置さん…この間向井氏から聞いたのですが彫刻家で軍需工場へ行つてをる人々が非常に役立つてゐるといふお話ですね型を造るのに直ぐ上達するといひますか、何年間も掛つた産業戦士の技術に忽ち肉迫してゐるとか…

笠置　物の形に對して視覺なり觸覺の點で優れて居るので大へん重質がられ相當成功を見て居ると云ふ事を聞いて居りますが今日は直接産業戦士としてでなく作家として現時局に各自が充分力を發揮して協力すると云ふ事を檢討するといふさういふ提案ちやなかつたかと思ふのですが…

藤本　そうなんです。つまり美術家としてですね、そのままどういふやうな協力が出來るかといふことで結構なんです。この間彫刻家の方で各占領地に記念碑建設の計畫が陸軍美術協會であつたさうですね。

彫刻家として

笠置　大東亞共榮圏の各都市や主要な戦蹟に建設する記念碑及び共榮圏の六大「偉人」の銅像と云つた風なものを各自が分擔して作る譯です…

宮本　課題制作ですね、それは陸軍美術協會のプランですか。

笠置　勿論さうです。此他に軍關係として僕は前線で功績を樹てた部隊の記録を彫刻に残したらどうかと思ふのです。蜜の方で部隊々々の記録畫がある様に彫刻として部隊々々の營庭にでも建設する

福田　矢張り陸軍美術の日本畫部でも課題制作として少年飛行兵學校とか通信とか戦車とか、さういふ風な少年兵の各學校を主題にして、一面さういい教育の内容を知らせて戦時の少年の望志に資し又一般國民父兄の理解に對する宣傳的の意味もこめて描いてみることになりました。

占領地の記念的造營物

藤本　占領地の記念碑は具體的に進んでゐるんですか。

笠置　今度の課題制作は平面圖と立面圖と見取圖の三つを添えて三月の展覧會に出品するやうになつて居ります。

宮本　今度は彫刻家が現地を踏査して、何處へ建てたら一番美しいかといふことを調査するのが本當だな、具體的に建てる場合には…。

笠置　實際に建てる場合も含まれて居りませうし、試作としての發表だけにも止

れば將來そこに入つて來る兵隊に取つて、自分の先輩が非常な手柄を樹てたといふことで血盟されるから…。

宮本　それは必要だらうね。

宮本　材料は何ですか。

笠置　各自の自由ですが急に實現するとすればコンクリートか石ですね。

宮本　石はいいですね。

笠置　現地の素材に敵へられなければならないでせう。

福田　昭南なんか随分いい石が出るらしいから…。

福田　原則として綜合的にもつと造園家とか建築家とかも參加して一つの地形や環境と云ふもの迄考へなくちやならないでせう。

るものもあるでせう要は只結果が良ければ良いと云ふ事になるのではないでせうか、第一場所も知らないし時日も少いでは實際的にはなか〳〵難問です。

福田　實際さうです。今度の場合は二月一杯に完成しなければならないので、

大體かういふものが出來るといふ一つの立案の程度を見て貰ふのでせう、完全なものとして建設されると云ふ事になれば他の機會が又あると思ひます。

福田　原型は小さいのですか。

宮本　陳列場所も制限されて居りますし縮尺として表現すればどうしても少さなものになるでせう。

笠置　何しろ本當のモニューマンの、試作だから意味があるんですね、實際にはさういつた變するにモニューマンといふものが今まであまり研究されて來てゐないんぢやないですか。

宮本　南方のあちこちを廻つて、例へばフィリピンならフィリピン人の建てたのもありますし、昭南なんかに英國人の建てたものがありますし、さういつたものを見ても、彫刻として良い惡いは別として、モニューマンとして見て、安心して見られる點があります。實際の要求があつたから、そういふ事の在り方、見方が多少出來て來てゐるのでしょう。

笠置　彫刻家として最も必要なることが、そこ迄行つてゐなかった。行く迄に至らなかったやうな状態だつたのです。

藤本　宮本さん香港ですか、ビクトリア女王の像を徹去したのは…。

宮本　この方は見てをりませぬ。

福田　昭南のラッフルスの像も片付けてゐました。

藤本　場所はどんな處にありますか。

福田　たしか海の見える市廳舎見たいな處にありました。それから戰爭のモニュ……な課題になるでしょう。

笠置　ところでした。それから戰爭のモニューマンとして感じたのですが……ペナンで見たのですが、馬來半島のペナンをケダ州の土候から買つたフランシス・ライトの像ですね。これが戰爭の始まる前年百五十年祭の除幕式をやつたばかりなのです。それが占領下のペナンに立つてゐる。その壊れた戰車だとか自動車だとか、英帝國の敗戰を表徴するやうにごちやごちやに置いてあるのです、その中に銅像が皮肉に立つてゐるんです。その儘で一つの作品だといふ感じがしましてね、さういふ風な效果的なものの置き方があるものだなと思つたのです。

笠置　モニューマンは初めからモニューマンとして作りますからその心配は無いですね、……

藤本　彫刻と同時に建築的でなければならないのですね。

笠置　今度の場合前提として彫刻家が全部プランすると事になつて居ります、彫刻家も建築家のやる事位今度の記念碑に出せない事はないと云ふのが主眼なんですが、質際建てる場合彫刻家のしたプランは順々失敗の個所もあるさうです

藤本　建築家の彫刻に對するいゝ理解が必要なわけですね。

笠置　この際歩み寄つて、大事業を完成しようぢやないかといふのが彼等の希望らしいです。それも一理あるんです。

宮本　さういふ意味の協力といふのは必要ですね。

宮本　例へばいろいろな肖像彫刻といひますか、ああいつたものでも肖像といふ意味があるから、實際のプロポーションに拘泥るのも無理ありませんが、モニューマンとして見たら形が弱いと思ふ、さういふことなんかも今後大きな課題になるでしょう。

福田　十五世紀當時のフィレンツェの懸賞競技のやうなものですね。

笠置　いやさうぢやない。繪畫彫刻映畫、建築、そうしたすべての美術をその機能によつて登録したものがあつて、作家の才能とか技能によつて適格な御奉公が出來ると云ふ樣に美術家を登録してそれを國家が動かすやうな機構がないのです。

宮本　それが一番重要ですね。

福田　美術家が國家の要請によつて直ぐ出來るやうな組織を作らなければいけない。さうでなければ結局のいゝ個々の思ひ付のやうになつて結局のいゝ企圖も死んで仕舞ふのです。もつと相當な權力を持つて、作家を動員し直ちに從事員が何十人要る、この經費がどのくらゐ、資材がどのくらゐ要るといふことまで企劃決定出來るやうな組織體が先づ出來なければ、相當強力な運動は出來ないと思ふのです。

宮本　それは必要ですね、美術報國會なんかもさう意味で働くやうになるといゝと思ふのです。

藤本　さうですね。

宮本　從來彫刻が室内光線で作り上げられて、展覽會場の硝子光線で見てゐますから、外の光に晒すと、ちよつと弱い感じがするやうなことはありませんか、ね。

笠置　さういふことは、實際問題として外に立てて見ることですね。

福田　屋外に置く場合には外光で作るのが本當ぢやないかと思ふのです、あのくらゐ大きいものになると…。

宮本　それは一つの彫刻の立派さといふよりも、建築様式、外國人のあいふか、さういふ仕事を見てゐるものがありますが、さういふことに對する非常に強い要求があつた。それが彫刻と結付いて建築の理解があつてより美しいものになるのでしょう。

結果になつたのでせう。

企畫と組織

福田　今までも色々な企圖があつて、腦分制作された樣ですけれども、もっと根本的な企圖を樹立てて、美術家とか藝能全般について動員するやうな組織が日本にないと思ふんです。

宮本　大體において今は美術家は極く消極的な問題の整備に掛つてをるわけです。それが一段落がついたらさういふ積極的な働きをすることになつていいと思ふ。

福田　資材問題にしても、作家の生活を保障するための資材を確保しなくちやいけないと思ふ。無論それは最低生活の保證は必要としても、理念としてもつと重要な、國家の爲に作家が御奉公すると云ふ意味の資材の確保でなくちやいけない。だから公用と私用を混同してはいけない、ややこしいですが……。

笠置　さう、それと今の増産方面、工場の増産方面、その方面に彫刻家が今積極的に協力すべき時だと思ふのです。

藤本　それは徴用で行つた人ですか。

笠置　徴用で行くのでなく、作家が作品を通しての……。

藤本　ああ作家として……。

工場の表徴像

笠置　彫刻を各工場に設置する。單に設置するだけでなく、各工場には工場の指導精神といふものを持つてをるのです。例へば言葉は極く簡單ですけれども、滅私奉公とか、三位一體だとか、家族主義といふ風な、皆各工場々々によつて、自分たちの工場にいいやうな指導的なものを持つてをるのです。歸するところは一つで、とにかく協力して増産に勵まうといふ各自指導精神がある譯です。その精神を内容に取り入れて彫刻といふ内容を持つしかも立派に作つた彫刻がその場所に設置されたならば、それによつて指導者が工員を指導する時には、非常に役に立ちますし、またさういふやうな作品が工場内に存在すると、精神的な刺戟を受けて鼓舞激勵されるといふ氣持になるんです。實際問題としてさういふことをしてをる工場がございます。

藤本　工場の一つの中心を作るんですね精神上の……。

笠置　これは僕が今想ひついたのでなく、二宮尊徳の像を工場の中に建て、勤勞精神を鼓吹してをつた工場があるのです。非常に効果的で、現在さういふ工場に働いて居る工員が精神的の刺戟を受けて、能率面にいい結果を來してをるのです。だからもつといい内容を持つた良い作品を工場の中に置いてやれば大いにいいんぢやないかと思ふんです。それは彫刻の面から見て一番現在必要ぢやないかと思ふ。

福田　工場などで、さういふ作品を要求する場合でも、こつちに強力な組織體がないために、狭い範圍の手蔓で濟ませる嫌ひが多いのですね。作家の登録したものがあれば非常に要求にぴつたり合致して行くと思ふのです。

笠置　情報でも工場の指導者にしても良き理解者が無いからでせう。

福田　作家自體が懸つてゐるないからです

笠置　さうでらなささうですね。産業美術協會とかありましたが、ただ慰安とか鑑賞とか美術の指導とか、いふさう消極的な面ばかりで、増産といふところへ積極的に働きかけ、一つの主題に對して何等の働きかけがないんですね。

作家動員の機構

福田　今までの藝術家といふものは一生掛つて個人を完成すればよかつた。だからその對象になる人も金持とか相當の資産家だとか、作品を個人的に所有し鑑賞する、作る人も買ふ人もさういふことを要求される時代だつたんですね、需要供給の關係で……。今度はさうでなくなると思ふのです。つまり作家自體も、もう個人的な環境より作家目的といひますか、國家目的によつて制作することになるし、その作品を要求する方も、一つの團體といひますか、國家目的によつて取材され増産とか工場團體とか農村とか、大きくいへば國家が、さういふ作品を欲求するといふ風なことになると思ふのです。さうなると自然作品を作る方と要求する方との面が、もつと組織的なものがなければならない。

藤本　實際必要ですね。

笠置　矢張り課題制作なんかを、要求したものによつて制作さして、その作品は各工場とか農村とか、さういふところへ貸してやるとか、それをそのまま利用するといふ風なところまで行かなければ意味ないと思ひますね。

宮本　つまり從來美術行政をやつてゐたお役所が、かういふ時代が來ても生産増強と美術とを結びつけることに積極的に働かうといふ意思がないといふやうなことが、矢張り問題になつて來ると思ふんですね。課題の問題にしても……。

笠置　……。われわれのやつてをる戦争記録畫にしてもこれは陸海軍省でやつてゆくことになつてゐますが、文部省はそれ等と別個に從來通り文部省展覽會といふものを開催して來てをります。この邊がもつと時局にそつて一つになつて行けば、美術家も非常に動きいいと思ふんです。

福田　とにかく資材がだんだん詰つて來て、作家が一つの繪を描くことだつて容易ならぬことです。一枚の繪、一つの作品でも各方面の國家目的に副つて一枚でも多く各方面の要求を兩たさなければならない。現在そうした混亂を導いて多角的にあつちこつちでもやるといふことよりも、一元的なものがあつて、そこで資材や作品の利用方法をも系統的にやらなければ嘘だと思

ふんです。

宮本　私共は從來の自己の所屬團體とし
てはやはり傳統があり指導精神とか方向
とかいふものがあります。これに對し
てはそれに應じた考で展覽會の經營の
任に當り、また展覽會を開催して來
をりますが戰爭靈の展覽會だといふ
と、全然氣持も違つてゆきます。さら
してわれわれはことでは非常に積極的
な氣持で以て、この國家目的といふこ
とに副つた意味の作品を出品する、と
ころが今度二科展も文展に參加するこ
とになりましたが、文部省の展覽會は
またこれ等と違ふ。そこではまた別の
立場でわれわれは作品を發表しなけれ
ばならぬちよつとその邊がおかしいと
思ふのです。こまで來ればどちらの
展覽會へも戰爭靈で良い譯ですが、や
はりそれ〴〵の指導に方針が別個にあ
るやうに思ふ。同一作家があちこちに
別な氣持で努めなければならぬといふ
ところに大きな矛盾があると思ふので
すね。

福田　全くです。それから大事な點です
が。目的にそつて制作された數々の作
品の利用方法が徹底しない爲に、その
まゝ畫室へ放置されてゐるのは殘念で
すね。例へば、一面思想的な軍需品と
も見られるこれ等の作品の利用方法が
徹底することによつて、一面、これ等

の作品の生活的不安も一掃されると思
ひます。一面、花鳥風月で吞氣な生活を送
にすませてゐるものが吞氣な生活を送
つてゐることの矛盾を訂正されねばな
らないのです。作品の利用と云ふか
必要方面への配給方法が調整されれば
制作に對する報酬も決定され生活の不
安も無く、制作態度をあちこちにする
樣な精神の不安も無く精進出來るのだ
と思ひます。畫家を動員する場合の彩
管報國に對する資材と生活の保證につ
いても相當長期にわたることを覺悟し
て今から解決すべき問題だと考へま
す。

宮本　われわれはかういふ戰爭下のとく
に軍需といはれる戰爭畫、陸海軍省に
獻納するやうな繪に對しては、最大の
犧牲を拂ふ覺悟でやつて來てをります
から、そのこと自體に對しては直接の
不安は今までなかつた譯です。

福田　現在に於ては不安といふ意味でも
ないでせうが。長期にわたつてもつと
これが苛烈になりつゝあります。作家
が二重生活をするといふことは、今の
文部省の展覽會だけの問題だけぢやな
く、矢張り國家目的にそぐべき爲に
は、尠い資材を使つて餘儀なく普通の
繪を描いてをり、半面では矛盾した生
活をして片方へ注ぎ込んで行くといふ
に集中すべきを、半面では矛盾した生
いふことはなくて濟むと思ひますね。

藤本　實際の話としてある彫刻家が私に
話したことがあるんですが、つまりこ
の間の決戰美術に彫刻を出したのです
が、一箇月掛つて專心してやつた彫刻
を、型を取つて石膏にして出すとど
しても二百五十圓や三百圓の金は實際
に掛る、これだけでもせめて何處かで
受持つてくれれば、また次のものにも
掛つてどんどん仕事が出來て行く、し
かしここで三百圓拔かれると家庭經濟
の上から熱意はあつても、どうにもあ
との仕事が出來なくなるといふ結果に
なつて來る、そこでそれだけの犧牲を
拂ふために、外の註文のものを仕上げ
てやつて行かなくちやならぬ。と云ふ
のです。これはよく推鎭出來る話だと
思ふのです。

福田　……

藤本　作品の利用方法が出來てないから
です。

福田　出來てない結果です。

藤本　利用方法さへあればいいんです
よ。作家の負擔が過大で次の活動が阻
碍されることではいけませんね。熱情
だけでは如何とも出來ないのです。こ
の間題には誰もが餘り觸れないのだけれ
ど……

立場を保證してもらひたいと思ひま
す。

藤本　……

福田　作品の利用方法が出來てないから
……

藤本　それは生産美術協會といふものが
もつとさういふ方面に協力するやうに
合理化して行つて、作家の方も、軍の
方のことは矢張り齋報なら産報を
通じて工場の中に傳へるといふ一つの
便法が出來るといふんですね。

笠置　その諮問機關として産報なんかが
もつとさういふ方面に協力するやうに
合理化して行つて、作家の方も、軍の
方のことは矢張り齋報なら産報を
通じて工場の中に傳へるといふ一つの
便法が出來るといふんですね。

藤本　それは生産美術協會といふものが
ありましたけれども、そこまでやりま
せぬでした。それをもつと改組して—
—今のお話のやうなことを仲立ちする
役を果すといふ意味で、生産美術協會
の改組をやらうとしたのですけれど
も、これは行違ひがあつて、成立たな
かつたんですが、惜しかつたと思ひ
ます。

笠置　あれが出來た動機といふのはどう
いふんですか。

産業戰士への働かけ

藤本　あれは最初は産業戰士の美術的教
養を提供するといふ意味で出來たんで
す。

笠置　それは出來ないでせう、工場員を

いろいろな文化施設があるのですが
ことに生花や茶ノ湯や手藝を敎へたり
錬成するといふ場合や、又、これ等の
作品によつて一つの精神敎育をすると
いふ場合つて、さうした工場によつて
作家の勤勞に報いゆる方法が講じられな
ければならないのです。

41

美術教育するといふのは無理があるでせうね。

宮本　それは高級娯楽の意味なんだ、工場員の様々な精神問題がある。それを解決するために、高級娯楽としてまあ樂しく働いてもらふといふ意味で工場内に美術を持込むのぢやなかつたですか。

藤本　さうです。

笠置　ところが實際問題として千人なて三人か五人ですよ、繪でも習はうといふのは問題にしてゐないでせう。それよりも映畫を見るとか、音樂でも聞かす方が、慰安になると思ひます、繪や、彫刻を彼處に持つて行つて展覽會や指導をしても効果がないと思ひます。

鈴木　さういふ撥觸面が今までなかつたので、やればだんだん興味を持つて來るといふこともあります。

宮本　それはありますね。例へばからいふこともある、繪を描く、彫刻を作るといふことは、直感力を育てるといふ意味もありますね。形に敏感になるといふ意味、機械に美を感じ愛情を持つといふことなどがそれが産業方面の能率にいい意味の影響を齎すだらうといふことも考へられます。

福田　それが非常に重要なんですね、去年東京齋報の工員の繪の展覽會がありまして、選をしたことがありますが、非常に熱心で、かなり専門家ぐらゐ描く人もあります、中には達磨さんや富士山を描いたりする様なのもありますが、繪の上手下手だけぢや鑑別出來ないなと思ひました。非常に難しいんだね、上手下手だけだつたら直ぐ見てしまふけれども、描く方の側になつて見るといろいろ複雑なんです。

宮本　それはある。

福田　それに賞をつけたりすると、家に訪ねて來たりするのです。繪描きになりたくなつてしまつて・・・、そのけじめが非常に難しいのです。

藤本　それは能率を上げなくなる。

福田　生産美術協會が出來た時に、高村光太郎さんが、工場から髪の毛の長いのを出したら困るとその點を心配して云はれましたが、逆に、日名子さんだつたと思ふんですが、息子さんが矢張り學校を出て工場に働いてをられる、何か工作機械を造る・・・、それがこの頃になつて繪を描きたいといひ出した、どうしたんだといつたら、實は機械を造るある一箇所のカーヴが、どうも機械としては働かないんだけれども、見た感じがとても惡い、これを何とか機能を持たせながら形の美しさを出して行きたいといふのです、お父さんにその話をしたといふのですが、さういやうな意味での美術教育といふか、さういふ美といふものに對する一つの素養、さういふものを與へることが工場方面に必要ぢやないか。

宮本　それはある。

福田　それから自分の扱つてゐる機械のメカニツクの美、それが工場で自分の酷使してゐる機械ぢやなくて、何か立體的の綫とか面とか曲線の美とかいふものを感ずる面が出來ると、仕事の能率の上に違つて來る。

藤本　實際に石川島造船所とか日本光學あたり非常に熱心な集りが出來てゐるのですが、そこなんかは繪を描くために能率が落ちやしないかといふ心配を非常にしたといふのです。ところが休みの日にさういふ樂しみが出來たため、普段非常に働く、逆に能率が上つたといふ例があるんですね、工場に美術を入れるといふ意味も、さういふ意味でもつと具體的な方法があるんぢやないかと思ふ。

宮本　もう一つは工場の壁なんかに壁畫を描いて、まああなたのいはれる工場の持つてをるスローガンといふか、さういつたものを畫で表すといふこともいいですね。

藤本　繪の方で行けるわけですね。

宮本　さういふこともあるだらうし、仕事で山に行つたり海へ出掛けたりする事が自由に出來ないから、綺麗な風景を描くことも慰めになる、さといふことともある。

藤本　私の友人ですが、工場藝術といつてやつてゐたのですけれども、實際に工場を四つか五つ持つてゐましたが、その工場の食堂或は集會所といつたやうなものが必ずありますね、そこへ床の間を作るんですよ、ペニヤ板か何かで・・・、さうしてそこへ繪を掛けるのです。ある時は肉筆の日本畫、また巧藝社の巧藝畫の複製、時に時局的な漫畫といふ風に、さうして一週間ぐらゐで各工場をぐるぐる廻しにして交代して換へて行くのです。それが一ヶ月五十圓位の報酬を受けてゐる。

宮本　それは非常に手取早くていいですね。

藤本　それが今度産業經濟新報、あすこの肝入りで、もつと廣く大きくやらうといふんですね、つまり最初は相當の作家にでも頼んで繪を描いて貰つて・・・

宮本　今日手紙を貰ひましたよ。

藤本　來ましたか、あれは是非美術家も協力してやりたいと思ひます、友人が最初にやつたといふだけの問題でなく、大きく考へて是非さういふことなんか美術家は協力してやるべきだと思ふ。本當の、顔料とか何とかの意味で、精神的な協力をしていただきたいと思ふのです。

宮本　それは考へればいろいろなプランが浮ぶんだらうと思ひますが、繪描きは

絵描きとしての自身の生活があるので、あまり煩雑なことには終ひまで面倒見られないと思ふのです。矢張り自分の作品が間に合つて行くといふことが手取早く一番いいんぢやないかと思ふんです。さういふ方面へ利用價値を考へられると繪描きとしてもやりいいと思ひます。

藤本　本當の自分の仕事そのものが直かに活きて行きますからね。

美報へ註文

宮本　昨日も美術報國會の會がありまして、その席で、佐藤君とも話したんですが、美術報國會は、大體において自瞞の問題が當面の問題になつてゐるわけなんですが、これを一應整理しなければそこまでは行けないのですが、今のところは大體において他の文化部門に倣つて、まづ自瞞態勢をとゝのへてやらなければならないといふことにぶつかつてをりませぬけれども、そこまで手が出てをりませぬけれども、もつと美術家が積極的に働く面を、持つべきだと思ふのです。例へば文學報國會が一昨年と去年と二年つづけて、東京において、大東亞文學者大會といふのをやつた、あれは政府のやつた大東亞會議、あれに示唆を與へたといふことを聞いて居ります。だからその功績は大きいと思ひます。ですから、ああいつたこ

とも美術界でやるべきだと思ふのです。また作品によつてさういふことを計畫することもいいと思ふのです。それをやらないと、消極面ばかり引搦つて、氣の滅入るやうなことばかりになつてゆきます。さうして、もつと明るい、國家の政策の積極面を背負つて、美術家として何か理想のある大きなことをやつて行きたいと思ひますがね。さうなるんぢやないかと思ひますが、今のところまださういふ具體的な案は出てゐないですが……。

福田　もつと作家を動員して、もつと利用しなくちやいけませぬね。作家自體は非常に動いて、何か仕事はないかと思つて皆それを待機してをるのだから、それをどんどん積極的に動かす機能がなさ過ぎるんだから、結局慰霊運動とか消極的の問題で……。

宮本　慰霊運動以外にも、もつと大きな問題が澤山あるでしよう。さつき福田君のいつた畫家の經濟的の問題も、かういふ時代ですから、國家が非常に大きな戦争を戦つてをるのだから、必ずしも物質的には充分報らないにはゆかぬでしよう。ですから精神的に解決の方法を執ることも良いと思ひます。例へばナポレオンがレジヨンドノール賞を考へて、あらゆる方面、文化方面のよつて制作する。今でも乏しい資料に

やうなことも、この際考へられるといと思ふ、さうなれば必ずしも經濟的に惠まれるといふことでなくて、非常に精神的に氣持がはつきりして來ると思ふ。

それは免状一枚でもいいですね、その繪を活用する面に、畫室の中に閉ぢ籠つて置かないで、やるやうな方法を熱つて貰ひたいと思ふ。展覧會の行事が終つてしまへばもうそれつきりですから……、作家は次の仕事をするけれども……。

藤本　藤田さんがこの前私のところで座談會をやりました時、バラックでいいから國家で大きなアトリエを建ててそこへ通はして貰つて仕事をしたい、さうしてわれわれは本當に食べるだけで居たつてそれ相應な分野に活動出來る論向ふで持つて貰つて、さうすれば辨當持のさういふものを作るといふものが出來ないかなあといつてをりましたが、具體的にさういふものが出來ていいと思ふんですが、ですけれども報國會あたりはそこまではまだ内部の事情が許さないのでせうけれども、早速の仕事として……。最初は選ばれたる作家になるでせうけれども、それが巡り廻つて一般に行けばいいんですから……。

福田　それが一つの錬成道場なんだね。そこに何人かの作家が一箇月なら一箇月拔擢して、一つの與へられた主題に

よつて制作する。今でも乏しい資料によつて作家は最善を盡してをるのだけれども、そうして出來た繪を國家があまり利用しないと思ひます。何箇所かで展覧會が濟んでしまふと全然記憶から忘れられてしまふんですね、もつとその繪を活用する面に、晝室の中に閉ぢ籠つて置かないで、やるやうな方法を熱つて貰ひたいと思ふ。展覧會の行事が終つてしまへばもうそれつきりですから……、作家は次の仕事をするけれども……、繪は活きてをるのだから……。

鈴木　健康な者が戦地に行つていろ〳〵と仕事をするやうにちよつと身體の惡い者とか何とかいふ者は、さつき言つた樣な粗織體が出來て、いれば内地に居たつてそれ相應な分野に活動出來ると思ひます。よく陸軍の關係のところに行つて見ると、陸軍病院にしろ、少年戦車學校にしろ、不便のところに在るものですから、折角の日曜だといつても、町に出ることが出來ない。少年たちは結局近所の農家に行つて遊んでゐるのだらうです。かういふ環境のいゝ綺麗なところにゐるんですから、ものを描くことを覺えたら、彼等幼年兵たちも非常によからうがなと、教官が話しておられました。實際にさうだと思ひます。少年は何ら既成的なところが無く白紙なんですから、繪描きの持つてをるいい面をああいふ純眞な少年たちに植ゑつけて行つたら、非常にいい

思とひます。

福田　陸軍病院で似顔を描いて貰ひたら、非常に樂しむだが、描くところを見てゐるのも非常に樂しみらしいですね。

鈴木　陸軍病院では各方面のエキスパートを呼んで來て、月に何囘か講演をやるんですが、それを白衣の人々が樂しみにしてゐるそうです。その中に美術方面のものが一人もゐないもので淋しく思ひました。そこで組織體が出來てゐれば、そこに話を持つて行くから、そんなことも無いでせうに。……

頭腦の切換への必要

宮本　この春藝能大會といふのが憂鬱挫身隊でありましたね。その時美術報國挺身隊といつたものが出來て、あらゆる方面で繪描きの持つてゐる資質、繪を描くといふことと、また繪を同じ描くのでも、いろいろのきによつて特質があるのです。さういつた面を活かして各方面に活動させる意味の挺身隊のやうなものが組織されてもいいんぢやないかといふことをいつたんですよ。その反響は現れなかつたのですが、しかし或る通信新聞で僕のその意見を非常に慨慨して、こんなことに繪描きを使つちや困る、そんな奴刺し殺しちまへといふのが、ある展覽會の懇親會に出たといふ記事を見て驚いたのです。僕のその話を聽いて、向井君などは、

宮本　いつてをるのは生温いと云つてゐましたが、それは戰地に行つた人は窈窕閑かれる云々、的な認識から生れるなるので普通識の認識に協力するやうな、つまり組紙繪具の資材も立派な軍需品なのだ、といつたことが非常に戰爭目的に合致するやうな繪を描くのが本來であつて、それ以外に何があるだらうか。

宮本　よくかういふことをわれわれ聞かされるのですが、今の時代に戰爭繪といふことも御茶公の一つだけれども、純粹な藝、つまり花や富士山を描いてゐることも純粹美術としてやつて行くのも大きな意味の御奉公で、戰後日本の戰爭下の美術がこんなつまらないものであつたかといはれちやいかないから、その時のためにもいい、純粹なものもわれわれはやつて行かなければいけないといふ說も根强くあるのです。

藤本　さういふ認識不足の考は質問にぶち壞してしまはなければいけませぬね、頭の切換へですよ。

福田　朝日の評論で兒島喜久雄氏が、國家がこの聖戰のさ中に文展を開催するといふことについては、作家は聖恩の有難さは感謝して、戰爭畫などといふ時代が來て、戰爭畫を描いてゐたため困るといふ意見が落ちては時代が來て、戰爭畫を描いてゐたため困るといふ意見があるが、そんなことに、外國の繪と較べて程度が落ちてはあり得ないと思ふ。それから戰後と云ふことは所謂戰爭目的と異つた藝術至上主義的な目的をもつものへ如きといひ方だつたのですが、僕は非常に腹が立つて、文部省自體の肚はどう

宮本　さらでもと見えるのです。

藤本　さうですかね。

宮本　だからそこに非常に喰ひ違ひがあるのです。だから今度美術報國會でやつてをる繪描きでやつてをる人の認識もある、又らない問題もあります。當然さらうあるべき問題も躍氣になつて反對してをる人もある。まあ兩極端に分れてをるわけですが、なかないふ非常時局に對する認識の程度の違ひでせうか、面子純粹な藝、つまり花や富士山を描いて

宮本　その考が相當根强く殘つてをるやうに思はれるね。

笠置　純粹といふのは何を指していつてをるんですか。

笠置　それは思想的の根本な改革をしててやつてをる時代なんだからね。

笠置　むしろ戰爭靈が純粹ぢやないといふのもおかしいけれども、今の時代においては戰爭靈を扱ふことがかへつて純粹だと思ふのです。先に平和な代においては戰爭靈を扱ふことがかへつて純粹だと思ふのです。先に平和な

笠置　むしろ相當な藝術品を、例へば銅で作つたものを壞しても戰爭資材として殘す事も出來ます。銅の代りに一時石符としても殘す事も出來ます。

福田　それと傳統が絕えるとか、さういふやうなことをいふのです。ところがそこから芽を吹きますよ。そこから芽を吹きますよ。日本獨得のものも一つの短い間

福田　戰爭が濟めば戰爭前の狀態に還ると思ふのがおかしい、戰爭後には戰爭後の新しい藝實が出て來るだらうから

福田　自己擴遜だね。

宮本　さういふのはちよつとおかしいと思ふ。それから戰後の美術といふのは戰前の平和の時代の美術のあり方と意味が違ふと思ふ。大東亞戰爭以前のやうな美術のあり方と意味が違ふと思ふ。

ゐるやうに聞へる場合があります。……

に腹が立つて、文部省自體の肚はどう局に背を向けてをることの云譯をして

る。ここまで來た油繪のものも一つの短い間

のことにしても皆度つてをるんですか
ら、これが、そのものからまた新しく
芽を吹きますからね。

福田　われこそ正系の維持者なりと思つ
てをる奴が多過ぎるんだな。

藤本　具體的にどんなものがあります
か。

占領地への協力

鈴木　絵描きのもつてゐる能力をよく識
つて働かせることの出來る有能な機關
があつたら、共榮圏の中でもすること
が澤山ありますね、これからはあつて
あつて仕様がないと思ひます。

鈴木　比島派道軍宣傳班員としてゐた
時の事ですが、フイリピンのミンダナ
オ島にモロ族といふなか〲手におへ
ない民族がゐますが、それの懷柔工作
のために、寫眞班の人と、現地の新聞
を作る人と、通譯と僕と、四人が出張
を命ぜられました。ミンダナオの、幅
田さん知つてゐるでせう、あの部隊に
配屬になつて、モロ族等の懷柔工作を
どうしたらいいかといふ僕等の智慧を
拜借といふことになつたんですよ、マ
ニラにゐた時は先輩の向井さんや田中さん
と一緒にゐた時は先輩の向井さんや田中さん
を命ぜられました時は如何に自分が
責任のある地位におかれた時は如何に
しても役に立つべきかとずいぶん考へ
ました、繪描きと精悍なモロ族の懷柔
工作！　まづ薬品を與へてやるとか、

好きな音樂を聽かせてやるとか、タバコ
をやるとか、今までの對敵、對民衆宣
傳で經驗してきたことを適用すること
になつたがいざ宣傳文を書くと云ふ時
に、何の氣なしにモロ族はどんな色が
好かといつたのです。原住民たちは赤
が好だとか黄だとか好きとかなか〲色
彩にすき好みがあるんですね。それを
彼等の好む色紙に刷つてやればね。それを
いて見るわけです、この場合大へん役
一寸したことが、この場合大へん役
に立つたわけで早速傳單は、色紙に刷
ることにきまりました。

藤本　矢張り美術家でなければさういふ
ことは考へませんね。

鈴木　さうだと思ひました。フイリツピ
ンから宮本さん歸つて來て御存じでせ
う、向ふに行くと街に田舍に至るとこ
ろの、辻々に煙草の廣告を貼る看板が
あるんです。あれに大衆に見せるもの
をいろいろ企盡して描いてはこつちの
宣傳に利用してゐるましたがなか〲効
果があつた樣でした。内地に歸つて來
ると、長い間現地で體驗して來た生活
がぼつんと切れてしまつて、折角いろ
いろ經驗して來たことを活かす機關の
無いのをなんだか惜しく思ひます。向
ふを廻つて來たことを賣つて話すだけ
でも、當局者も成程といふことがある
んぢやないかと思ひますけれども、歸
つて來たら全然縁がないですから…

宮本　惜しいですよ、あの町々に澤山立
つてをる看板ですよ、これはもう大體
にアメリカのものですから、煙草にし
たつて何にしたつて、それがアメリカ
んですよ。一應のうまさを持つて描か
れてゐます。それ等の商品がもうフイ
リツピンに現れなくなると同時に、そ
れが外されてゆきませう。そしてそれ
に代つて日本の看板が現はれるわけで
す。その場合にこれは矢張りアメリカ
の宣傳美術と日本の宣傳美術の戰爭だ
と思ふ。下手なものは掛けられない、
そこに矢張り優秀なものがなければな
らぬ、繪看板一つでも粗略に出來ない
と思ふ。さういふ點でさういふことが
本の建物が劃かに現はれて來るだら
て、日本の軍服が入つて、さうして日
の樣式にちよつと見劣りするやうな
でアメリカ式のものが、矢鱈にサイズ
の大きいものが町に並んで、これは
に感じてゐるた、かういふものに更つ
いひ得ると思ふ。建築にしたつて今ま
のがち地中やいけないと思ふやうなも
地では建築の改裝といふことも臨分あ
る。これは建築家の領分ですが、現
に東洋的のとか日本情緒とかいふ關係
を、洋館造りの上に屋根だけ日本の庭
根をくつつけて見たら、あまり考の無
い人たちが直ぐに手取り早い方法で、

日本精神を表現したのを見かけます。
さうすると、これはその道の專門家か
ら見ては非常に滑稽なものになるだら
うし、都市の美觀から云つても調和を
破るだらうと思ふ。

鈴木　向ふに行つてゐる時變なポスター
が來たよ、ある汽船會社のポスタ
ーでしたけれども、日本趣味の懷古的
なポスターが掛つてゐましてね、あま
り現代の日本とかけ離れたものなの
で、如何かと思ひました、何もしらな
い住民たちの認識を誤らせることにな
ると思ふ。

藤本　東亞共榮圏に對する文化工作の御
話は皆さうですね。

宮本　對外宣傳の方針ももつと明確に方
向附けられなければなりませんね。畫
家も益々多角的に活動しなければなら
ないと思ひます。

紙芝居

福田　紙芝居ですね。あの紙芝居にして
も、僕は始めは大して氣にもとめませ
んでしたが、だんだん聽いて見ると、
繪が直接民衆に接する面として紙芝居
なんか相當重要なものだと思ひます
ね。あれは、この間僕はちよつと聽
きましたが、教育紙芝居ですね、あれ
が、全國で會員が八千人ばかりあるさ
うですね。それが一日に八千箇所で、
一つの紙芝居で三十人づつに見せると

すると、大變な人間がその紙芝居を見ることになる、それの持つ内容がよければ、俄は馬鹿にして掛つてゐたけれども、それだけの人間を感動させるわけでせう。ところで大東亞戰爭美術展ですが、一年間內地から朝鮮、滿洲、南方に持つて行くんですね。支那人で何でも皆もの見高いのです。何時でも人が集つてゐるますが、これなんか宣撫工作とか日本語を敎へるとか、さらいふやうな場合に非常に役立つらしいですね。

巡囘して、山下バーシバルの會見などの方でも債券を買へとか、少年飛行兵導の面、絕えず政府のいろいろな方面の政策に、協力するやうな精神を募集とか、人と接觸する面が大變な厖大なものなんですね。

宮本　隣組なんかでも利用してゐるそうですね。

福田　紙芝居の繪を描くことも、國家に對する大變な御奉公だと思ふのです。なほそれが藝術的なものであれば相當のものが出來ると思ひますし。今の程、藝術鑑賞にも役立つし、今の紙芝居の繪は、まだどうも幼稚です。

笠置　紙芝居は近頃相當盛んだそうですね、俺は馬鹿にして掛つてゐたけれども……。

福田　今工場なんかで精密機械を、一應管物を見せても分らないさうですが、紙芝居で敎へると非常によく分る、新兵器を敎へる場合も操縱の仕方とか、滿洲のある隊では非常に熱心で自分のところで拵へて…やつてゐるそうです。繪といふもの効用面、これは非常に大きいものですよ。

笠置　さういふ部面も隨分役立つだらうな。

宮本　美術の効用面については、あまり御役人は知らないだらうと思ひますね、これは矢張り美術家側が知らしめなければ、向々に採用する方法を知らぬでからね、非常に効果があるといふことを行つして知つて質はなければ…、それでなかつたら矢張り使つてひたいといふ意思があつても、どういふ面たいといふ考があつても、それを利用するといふ方法に付てはみんなで、多角的にいろいろな方面から考へ出してくれないと、今まで自由主義時代の、商業主義

には宣傳とか應用美術とかに相當繪畫も働かされたのだが今國家がこの大戰爭をしてゐるのに無理資材の關係もあるけれども、あまり利用し過ぎないといふ感じがしますね。

宮本　さうですね。

福田　矢張り組織がなくちやどうやらいかんね。

藤本　組織の問題に歸つて來ますね、働くにも、それが出來る場所になつて勤ける。總括したやうなものがあつて良い。工場慰問とか、病院に似顔を描きたいとかいふやうなことを、從來美術團體ではやらなかつたわけですね。さういふことを美術團體でやつて行つたら、これは隨分大きなものだと思ひますね。

鈴木　或る若い友人がこの決戰下に於て立派な國民として出來ることは何でも良い。

宮本　これらの人々も終に消極的になつて了ふと思ひますけれは國家としても大きな損失ぢやないでせうか、早くなんとかしたいものです。

既成團體の利用

福田　それで、これは二科會でも考へてゐるんですか、つまり來年度から公募廢止したりすれば、展覽會の經營といふものは從來と變つて來るだらうと思ひますね。そこで今いはれたやうな展覽會自體がさらいふ風に働くことを、いて行くといふ方法が一番今のところいいんぢやないかと思ふ。

宮本　勤きいいですからね、直ぐ勤き得ますからね。

宮本　地方作家が全國にをりますが、この出品者にも呼びかけるといふことにしたら、相當大きな力になるだらう。美術團體がさういふ意味で動き出すといふことが出發點になりはせぬかと思ふ。

笠置　まづ自分から始めるんですね。課題制作のやらになるんですけれども、受持つべき方面を決定して、それを直ぐある場所に役立てるといふ方法、それが今の組織としては最も合理的に出來るでせうね。各團體の展覽會が働けば……。

地方文化への協力

福田　この間地方の文化團體の懇談會があつて、その中に文化人の地方疎散といふことがありましたが、文化人、これは畫家でも文士でも、東京で生活し

てをるといふことが、もう現在ちゃ非常に矛盾が多くなつて來てるのですね。文化人が不在地主的に東京へ集りすぎるのが、地方に分散されて行くために、又逆に地方が文化人を要求してそれ〳〵地方自體の文化的建設を目ざしてゐる。地方の美術家が中央に出るといふ風なことを逆に、今度は地方の人の文化的の行き方を考へなければいけないと思ふ。

宮本　非常にいいです。さうして行くと、作品そのものが地方の特質を持つて行くのです。今の美術といふのは、矢張り中央に集つてしまつて、地方作家までも都會的な素材を模倣し、大體において都會において鑑賞されるといふことが目標になつてゐますからね。これが逆に地方の有力な者が地方に居て生活して行くといふことになると、そこに昔からあつたやうに、地方文化といひますか、ローカルカラーですね。さういつたものが作品に反映して行くだらうと思ひますね。地方色といふものが今極端になくなつてゐますからね。ところが德川時代までは各々その地方の特質を持つた文化といふものが發達して來てゐるんですから…それはまあ大名がゐて、自分の獨自の文化政策をやつたからさうなつたといふこともあるでせうが、

笠置　さうすると、地方的の特色美と云ふ意味においていい面が生じて來るがスケールとしては非常に小さくなりはしないですか。むしろ中央集權的に錬磨されて、そこで太く成長して行くものが、地方に分散されて行くために、て來ました。ところがこの時代になると、産業面を主題にしたりすることが多くなつた。そのために地方の作家が非常に繊細な、少規模のものになりはしないですか。

宮本　さういふ弊害もありませうが…。

福田　今までさういふ地方の特質と云つたものがなさ過ぎたんぢやないですか。

宮本　フローレンスにはフローレンス美術の特長がある、ベニス派はベニス派の特長がある、伊太利ルネッサンスと云はでも必ずしもローマに美術が集中されたわけでなく、その地方々々のキヤラクターによつて成長して行つたのですから…。

藤田　永い時期を經て始めてここに一つの立派な藝術として存在して行くやうな結果にもなるでせうが、今暫くの間、分散した意味の――弱いものになんぢやないかといふ心配がありますね。

宮本　初めは多少はありませんね、移り變りですから…。

笠置　ところが現在彫刻の例としてある地方作家の作品が十年一日の如くして變化がない、中心地を離れて居るとの研究心の刺戟を與へられる機會がなくてんびりしてしまふんですね、それが作家として非常に致命的のものぢやないかな。

宮本　さういふ懸念はあるのですが、また都會的のある刺戟で、都會中心の弊害といふものも隨分これは大きな問題として現はれて來てをると思ふのです。

福田　飽にもう素材の地方疎散が始まつてをるんですね。

宮本　ルの繪を描くといふ風でした。又その人たちが優れた美術家のやうに思はれて來ました。ところが、極端に都會を模倣して來たのです。ところがこの時代になると、産業面を主題にしたりすることが多くなつた。そのために地方の作家が非常に力を得て來てゐる。工場内の素材を扱ひ、農村を描くには東京の作家よりも手取り早いことです。自分たちの身邊に素材がある、今度は都會の連中が農村を求めて地方へ行つて、炭坑に入つたり農村を描いたりして來るといふことになつて來てゐます。これは二科會でここ二三年の傾向として目立つことだと思ふのです。さういふ時代が來てをるのです。

笠置　地方の主要都市に完備した美術館でも出來れば又目づと變つて來るでせうがその方法はどういふ方針でやつたらいいかといふことを考へるべきですね。

宮本　日本全體の方など今非常に繊細な傾向になつて來てをるでせう、殊に大正から昭和の初にかけて一樣にデリケートになつて來てゐます。…矢張り中心に集つた一つの弊害だと思ひますね。昔の地方作家には粗野な豪健なものがあると思ふのです。

福田　一時的の弊害はあるかも知れないが、都會的な、類廢的な、神經質なものと相殺すれば、健全な、實生活に即した民族的なものが出て來るのです。

藤田　それが新しい美術の發生と云ふか發展といふかに結びついてゆきますね。…いや有難うございました。この邊で打切ります。

（於新宿月光莊美術研究室にて）

出席者紹介

笠置季男氏
　彫刻家、二科會々員、文展無鑑査
宮本三郎氏
　日本畫家、新美術人協會々員、文展無鑑査
　油繪恭家、二科會々員、文展無鑑査
福田豊四郎氏
鈴木壽二郎氏
　油繪建家、女屋習獎、光風會々員
以上四氏とも陸軍美術協會々員

皇國美術確立の道

井上　司朗

一

支那事變以來多くの人々により、幾度か日本美術の在り方に就いて語られ、幾十遍か日本の美術家の使命について論議が交された。支那事變が大東亞戰爭に發展し、而も戰局が有史以來未曾有の重大性を帶びてきた今日、國の文化がどういふ態勢をとらねばならぬといふ事に就ては今更何ら言擧げする必要もない位である。而も猶こゝに聊か言葉を弄さうとするのは、究極に於て日本美術に寄せる國家の寄託の重きが爲であるといへるだらう。

美は皇國に在つて、かりそめの事ではない。由來、皇國の世界觀は美の原理を以て貫かれ、我が國體は美を以て其の本質と爲してきた。さればこそ、美を造形によつて追究する日本美術の傳統とその性格について語ることは、單に官能の末梢に就てあげつらふ事ではなく、實は國體の深奧に觸れ、國家思想の歸趨に甚大な影響をもつものであることに留意しなくてはならない。

『朝日の直射す國、夕日の火照る國』『蜻蛉の臀呫せる國』『細戈千足る國』『磯輪上秀眞國』『玉牆の内つ國』『浦安の國』『細戈千足る國』『磯輪上秀眞國』『玉牆の内つ國』『浦安の國』『細戈千足る國』

『倭は　國のまほらま　疊づく青垣　山籠れる　倭し美はし』『青き山四に圍れり』『倭の直射す國、夕日の火照る國』青き山四に周れり。青き山四に

いふまでもなく、一國文化の事に携る人達は、高邁なる使命觀をもたねばならないが、この事は、とり分け、日本の美術家の場合に、特に強調したい。私は從來からも屢々主張しつづけてゐるのであるが、元來藝術家が國家乃至は國民大衆から特定の敬愛を受けるのは、單に彼が現質を麗しく反射的に再現するが故ではない。實に其の天禀の銳き感受性と洞察力とを以て、多くの人々が未だ見ざる前に、閉かざる前に、來るべき國家の像を把握し、これをその豐潤なる形成力を以て鮮かに造形化する特殊の能力を有てばこそである。古代ギリシヤに就てみても、秀れた藝術家達の多くは、豫言者であり、且つ一流の政治指導者であつた。秀れた藝術家達の理想と、秀れた爲政者の政治的感覺とは相通するものが多いのである。

わが國に於ても、祭・政・歌の一致は肇國以來の傳統であつた。然るに、中古以來、この三者は思はざる分離の道を長く辿らざるを得なかつたが、猶、皇國の美に仕へた人々は悉しく救世の志を抱き、皇國の隆盛と民族の繁榮とに厚い思ひをかけないものはなかつたのである。推古、白鳳、天平時代の我が秀れた工藝品の數々を見よ。そこに漲れる高邁なる氣魄は西域、隋、唐、半島を攝取し、而も遙かに之を凌いでゐる。その殆も著しき例は東大寺の民廬遮那佛の建造である。之に靈肉を捧げて努力した無數の無名の美術家を、内部より鼓舞し激勵したものは、この偉大なる像の成る日の皇國の威容への情熱であつた。實に彼等をして不屈の努力を續けしめたものは、この偉大な像を完成せしむることによつて、當時、國力何れも皇國の靈を摩せんとした大東亞諸邦の靈を逆に壓倒する迄、皇國の地步を引上げんとする民族的悲願に外ならなかつた。下つて桃山時代に輩出した幾多の偉大な美術家達も、たゞ時の權力者、信長や秀吉等の保護獎勵に鼓舞されてのみ、あの樣な絢爛たる美術を創りなしたのではない。將久、當時盛行の宏壯な城廓建築や、公武禰門の甍を爭ふ桃山時代に輩出した幾多の偉大な美術家達も、たゞ時の權力者、信長や秀吉等の保護獎勵に鼓舞されてのみ、あの樣な絢爛たる美術を創りなしたのではない。將久、當時盛行の宏壯な城廓建築や、公武禰門の甍を爭ふ院殿造等の要求、乃至は金銀の割據的産出といふ時代的の條件に惠まれて生れたものではない。實はより多く當時の美術家自身の血の中に、室町、

戦國時代より國民の間に横溢してゐた鬱勃たる翔氣が頒ち與へられ、そ
れが不屈なる表現を求めてやまなかつたところに、あの雄渾なる藝術を産
んだ原因を求めなくてはならない。外部からの要請のみによつて、どう
してあのやうな本質的な、偉大なる綜合の美の世界を期待する事が出來
やう。

更に幕末の渡邊華山や、復古土佐派の宇喜多一惠、岡田爲恭、下つて
富岡鐵齋等の人々を見よ。之等の人々は皆志家として一家を成してゐた
と同時に、熱烈なる勤皇の志士だつた事を想ひ起すがよい。明治中葉に
は、偉大なるわが岡倉天心がある。

民族の使命を思ひ、勤皇の道に挺身した人々が悉く美術家であるとは
いへないが、皇國の美を追ひ求めてやまなかつた眞に高邁なる美術家に
して草菲戀闕の志を抱くに至つた人は枚擧に遑ないといへるだらう。
その理由は複雑であつて、華山の場合は蘭學の教發に基く透徹した見
透しが手傳ひ、一惠、爲恭にあつては、その故實學に負ふところがある
だらう。だが根本的には、何といつても皇國に於ては、美の道ひつひに
國體に通ずるが故である。あらゆる美の根源は、究極に於て國體に存す
るが為に外ならない。

この日本美の道の傳統が現代の美術家に至つて中断して居るとは、我
々には絶對に思へないのである。成程明治以後の日本は、西洋の物質文
明の攝取に急なる餘り、思想、文學、教學の面に於て、個人主義、自由
主義の蠱食を受け、美術界も、その影響を免れる能はず、特に洋畫壇の
如きは、フランス美術界の植民地とさへ極言せられた樣な實情であつた。
支那事變勃發後の今日、猶日本の美術界を支配して居つた思想は、美
術とは美の絶對的なる追求であり、個性の發揮であり、美的價値の決定に
於ても、素材の選擇乃至はその表現に於ても、凡ゆる自由が確保されて
ゐなければならないとされてゐた。即ち美術は純粹に美術自體のために
追求さるべきものであつて、他の何等かの目的、例へば宗敎、政治、乃
至は國防等のために追求せられるのは、美術として邪道であるといふや

うな議論が盛行してゐたのである。

藝術が元來個の深奥より發す
る所産である事は論を俟たない。然しながらその個といふ事
は、個人の恣意ではなくして『われ』の主體的活動を指してゐる『わた
くし』の自由ではなくして『み民われ』の明徹なる認識に基く建設的な
活動である。我々は個別化され部分化され、其の意味で獨立した個人
であると同時に、思へばまた家族の一員であり、部落の一員であり、そ
して最も大切な事には、國家の成員の一員である。我々は悉遙い祖先か
ら血液と氣質と風習とを受繼ぎ、又之を子孫に傳へて行かなければなら
ない。即ち我々は一瞬と雖も家族、聚落、民族、國家の傳統と其の影響
より獨立して生きる事は出來ないのである。從つて集團、民族、乃至は
國家を無視又は個の深奥より發した自己といふものは本來あり得
ないのであつて、藝術の個性、自由といふ事も、斯かる絶對孤立の自己
に屬せる意味では、その存在が許さるべきものでない事は自明の理であ
らう。良き藝術とそ個の深奥より發しつつ、常に正しく民族意識、國家
意識に根ざしてゐるといふことが出來るのである。何となれば、作家が
彼の深奥に正しく沈潛する時、彼は必ずその底を溶々として流れてゐる
祖先の血、民族の生命に觸れざるを得ないからである。この民族的基底
に立脚する時、初めて個は個にして全を顯現し、全の中に生かされる個
の力を發揮する事が出來る。かかる個にして眞の底にある民族の血に
到達した藝術にして、始めて、血を同じくする國民多數の魂を、根底よ
り搖ぶる力をもつことが出來るだらう。深く個性に、深く個性に
徹したとき、その藝術がおのづから民族的性格を帶びてくる所以も、又
眞に偉大なる藝術への道が、民族的藝術への道である所以も、全くこれ
に基くといつてよいのである。藝術といふものは、たとへその作家によ
つて、いかに個性的に、いかに自由奔放に創造せられ、いかに自由に、
うばふ獨自の境地を創造した如く見える時でも、一度大所高所に立つて

大観するとき、その人の藝術は、結局彼を取巻く環境、その屬する流派、様式乃至は時代性、究極には民族性といふものから獨立することの出來ぬ宿命をもつてゐる。

藤原隆能は、藤原時代の後半に繪卷物を創始し、獨自の絢爛たる才華を振つたけれども、これを歴史の流れについて見れば、その作品はおのづからにして、當時の生活精神のあらはれであり、藤原時代の美術の特徴を形成しつゝ、而もその外に出るものではない。狩野永徳も山樂も、俵屋宗達も、本阿彌光悦も、利休も、或は絢爛豪華をつくした藝道を創り、或は幽寂素朴の極をついた藝道を遺したが、これ等は何れも、單獨で出現したのではなく、室町時代から桃山期、德川初期にかけての雄渾華麗なる時代の所産である。更にいへば作家の處する流派自體ですら、如何に強靱な地歩を占めてゐる様に見えても、其の流派を生んだ母胎たる社會階級乃至は思想の影響を脱却し得るものではなく、時代の轉換、背景の後退と共に、夫々功を終へたものとして、舞臺を次の時代に負ふ人々に讓つてゆくのである。尤も、一つの流派、一つの時代を劃することとは、もとより作家としては、本懐の至りであらう。

二

美術家の關心を惹き、其の美的價値判斷の根源を搖り動かし、彼をして泌然と其の再現の情熱に燃え上らしめる對象は、常に彼を圍む環境の特徴の中にある。其の國民生活の性格の中にある。國民生活が滑極的、消殺的、自由主義的である時代には、その様な生活環境、生活意欲に適合する藝術が緊張し、積極的、建設的となつた場合には、美術家を刺戟する國民生活が緊張し、積極的、建設的となつた場合には、一度國民生活の性格も、おのづから全體の運命に關聯と意義とを持つものとなることは常然であらう。

極く抽象的について、或る國の美術家が、或る時代に於て如何なる美的價値觀をもち、いかなる美を追求するかといふ事は、其の國の置かれた狀態によつて左右される。即ち其の國が平和であるか戰爭をしてゐるか、さうして又、彼がそれぞれの場合に於て、其の國に於て如何なる部署に就き、又は就かむと求められてゐるかといふことが、其の美術家の抱く美術觀を決定する重要な要素となる。國が泰平の夢を貪つて居られる時は、美術家の活動は、何等國家の統制をうけることなく、自由奔放を極める事も或は可能であらう。然し、その際も、優れた藝術と、高邁な政治とは常に結びつき、國家の意見は、美術をいかに活用するかを忘れないだらうし、又個々の美術家の活動も、結局をいかに流派と環境と時代の影響の外にあるものではないことは、既に説いた通りである。

然しながら、一度國が、その部署に就かねばならぬ時、國民のすべては、その職能に應じて、それぞれの部署に就かねばならぬ事はいふ迄もない。今、戰局があまり緊迫して居らない場合は、美術家の多くは、美術を通じて國民の情操を陶冶し、進んで國民士氣に資する途に挺身するのが一番正しいであらう。即ち、前線の勇兵や、疲れたる産業戰士を慰めるためには、美しい花鳥山水靜物等が進んで描かれるであらうし、又個々の國民の魂によびかけるためには、戰爭畫、歴史畫、其他種々の課題並に、大いに取上げられることとなるであらう。然しながら、戰局が更に擴大し、そして彼の部署が明瞭になれば、彼は或は前線に於て、又國内に於て、或時はポスターを描き、或時は傳單を、又或時は宣撫宣傳用の大壁畫を揮毫することになるだらう。更に戰局が極度に緊迫すれば、彼は繪筆を捨てて、工場にハンマーを握り、又は銃を執つて戰線に起たねばならない。さういふ時に、なほ依然として個人的な美意識乃至は自己の興味を滿足させるための美術を執し、美術のもつ強力な人心への影響を思はない者があるとするならば、彼が如何に國家の要請に卽しない存在であるかは論の餘地がない。

以上は一般的な抽象論であり、いはゞ戰爭の緊迫度といふものを可動値として立てられた方程式である。そして問題は、現在我々は如何なる局面に立ち、大東亞戰爭はいかなる狀態にあるかといふことである。い

3

467

ふ迄もなく戦争は、緒戦の華かなる段階に引較べて、今や悽愴苛烈を極めた段階に直面してゐる。この邪を反映して本年二月末に『戦時非常措置』が閣議決定を見て、中外に發表せられ、一切の奢侈的享楽は、國民生活から追放されて、一億が営々戦力増強の一途に集中すべき體制が確立された。今や國民はすべて現身を剣となして戦闘配置に就くべき時となつたのである。美術家も其の例に洩れない。だが、美術家は戦闘配置に就くといふ事を、如何なる事を意味するであらうか。或る人は既に、決然筆を投楽て、生産工場に身を投じ、或人はその工厰を戦ふ兵器廠の一部と化し、其の造形的感覚、才能と、一點に凝集集中する美神力と器用性とを活用して、生産増強に一臂の力を注いでゐる。三月三日の㫟日新聞は、或る彫金家のアトリエから、その静寂な環境にそぐはぬミーリング盤の騒音が輝いて来た事實を報道してゐる。其処に夜遅く迄心魂を傾めて働く人々は、油に塗れては居るが、澄んだ瞳と白晢の額から、一見した藝術家を髣髴かしめるものがあるといふ。これは、彫金藝術が創造であるならば、これを活用した大切な兵器の部分品を作り、直接勝利の道を邁進するのも、来るべき祖國の像を刻む偉大な創造であるといふ信念から、一念發起して、藝術より生産の道へ轉換した彫金家の一群であつた。更に職局が緊迫すれば、出征して銃を執る人もあるだらう。再び報道班員として砲火を潜る人もあるだらう。時代は玆迄きてゐるのだ。かゝる時、猶温室、工房に於て、制作を許されてゐる多くの美術家が、常に如何なる美術観をもち、そしていかなる像をうち建てねばならないかは、既に論を俟たないであらう。

かゝる日に於ても、或人は、戦後の日本美術の藝術性を世界的に保つためと稱し、時代に眼醒めた若い人々の良心的な戦争畫、歴史畫への精進を、一概に「時局便乗」といふ悪名をかぶせて脅迫し、或人はまた、前線の将兵や、日夜増産に挺身する産業戦士には、戦争畫や固苦しい課題並よりも、美しい花鳥、山水、静物、美人畫の方が適切であるといふ非常に安當な理由にかくれて、實はおのれの飲得の整境、抜法、乃至は

非境的地歩の擁護に波々たる有様である。これでよいのであらうか。これが一億悃闘の國民の姿であらうか。それより、何よりもこれが高邁なる皇國美術家の傳統に恥ぢざる風懐であらうか。成程、美しい絵を以て、前線の将兵や、産業戦士を慰めることは正しい。皇國美術の大道は、それで盡きるべき當然のつとめである。然しながら、美は人を慰めるものであるよりも、よりではない。美は娯楽でたない。然しながら、美は人を慰めるものであるよりも、より本質的に、人を強めるものである。美術の本道は、人を末梢的に慰安するよりも、人を、魂の奥底から強くするものである。眞に優れた美術といふものは、人の中に眠つてゐる美意識を揺り起し、主體的なその精神活動の昂揚によつて、彼を取圍む現實を超克し、寧ろそれらの害痾に充ちた環境を悠々と味得せしむるといふやうな力を與へるものである。正に美は力であり、意志に外ならない。美術は一人の美術家の個の深奥に發し、民族全體に呼びかけて、その魂を昂揚せしむることを以てその本質とする。美術は、國民を強くするものである。民族の精神を内部から強靭に支へ、これに高邁なる調べを與へるものでなくてはならぬ。これが美術の正統であり、美術家はこの傳統を押し進める人である。

彼の絵は、彫刻は、一億の魂を相手とするものである。武力戦、經濟戦の蘊底となる一億の思想に訴へるものである。この重大なる責任あればこそ、國家は、專情の許すかぎり、美術家に、その天分を發揮する為の施策施設を保持してきたのである。即ち美術資材は單に生活資材として確保されたのではない。正にこの人心の歸趨に甚大なる影響を及ぼす思想啓發資材としての重要性の故に、確保されねばならないのである。單なる生活保證、又は少数の同好者、鑑賞者の為の美術ではなく、歴史を創る美術、一億の魂に呼びかける美術、民族の生命を生かす美術それ故にこそ美術が尊重せられ、そこにこそ、美術家勤員の稱があるといはるる所以を、三省せねばならない。

美術家の制作衝動を刺戟する對象が、現實生活のなかに在り、その現

實生活が、いまや『戦争』といふ國を賭しての嚴肅なる事實を中心とし
て廻轉してゐるとき、前線銃後の生活感情を對象とした戦争画、時局画
乃至は歴史画、課題画等が、美術家の燃烈且つ純粹なる對象とな
ることは、蓋し常然すぎる程常然であらう。
はない。戦ふ日の美術家の鋭い氣魄、雄渾なる氣魄が籠つてゐるなら
ば、それも立派な皇國の美術である。而かも、この未曾有の大いなる時
代に生きる美術家の生甲斐は、その對象を、つひにこの壯嚴雄大な時代
のなかに見出し、之が形成化にその渾身の情熱をうち込ましめねば措かな
いであらう。

だが、戦争画、歴史画、課題画等が、正しくその使命を果す爲には、
それらは何よりも先に、藝術であることを要する。即ち、飽くまで優れ
た藝術性を保持する事が絶對の條件である。單に戦争の外面を撫で廻
し、報道寫眞の複製の如き境地より出ないならば、それは戦争画の名に
質するものではない。戦争画に於て要求せられるものは、一應逞しいレ
アリズムである。例へば鼓動する群像の瞬間的の姿勢、其の緊張を流れ
る風の疾さ、溫度、大地の震動、凡ゆる爆裂音、そしてそれ等と凡そ對
象的な植物の生態迄が、飽迄も立體的に把握され、彈力的に組立てられ
らけ ればならない。それと同時に、戦争画に於ては、その戦場の背後の
もの、即ち其の戦闘を其の一過程とする戦争自體の本質と性格とに對す
る透徹した認識が必要である。この把握を缺く時、個々の戦場の場面を
いかに正確に描寫し得ても、その作品は、結局戦画に於て深い歴史的意義を
帯びる事は出来ない。だがもつと大切な事は戦画が單に戦争を描寫す
るものではなく、美術家自身の戦はんとする必死の決意が畵面にみなぎ
つてゐることだ。戦場の光景を描寫しながら、その描寫を超えて、作家
の皇國の爲にのり越えて進む崇高な別國の精神があふれてゐるこ
とを必要とする。それでそれが陰慘でなく、飽くまでも明かるく豁達であ
りたい。約言せば、戦争画とはかくの如き美しい世界觀的把握と、前述
の強靭無比なる表現技術とを驅使し、渾身の努力を以てその對象のなか

から、新しい美を搪り上げてゆく極めて困難な操作の中に成立しうるも
のである。從つて眞の戦争画とは、自由主義時代の美術家達や批評家達
が考へてゐる様な安易なものではなく、眞に彼等の想像も及ばないやう
な峻嚴なる道といへる。たゞ日本画に於ては、これは最近二三、戦争美
術展に於ける漠然たる感じだが、油繪のやうな刻明な現實描寫よりも、
寧ろ日本画の本質、即ち具體的の現質をよりよく表
現し得る特長に即し、象徴的表現の餘地が大きいのではないか
と考へられる。繪卷物の形式など、もつと回顧されてよい。
更に歴史画であるが、これも單に自分一箇の回顧趣味から、歴史に取
材したり、又風俗考證的の興味から歴史に取材するが如きは、眞の歴史
画の名に價しないと思ふ。元來歴史への關心が高まるのは、時代の轉換
期に際してでであり、それは、特に歴史と傳統への回顧が、かかる時期に
新しい方向に對する示唆を與へる處多いからであらう。故に、歴史画に
於ては、何よりも先づ歴史の中に生きた人物乃至は事件の姿を活々と表
しく捉へる高い藝術性を持つことが大切である。と同時に、猶その上に
共の人物乃至事柄そのものが、現在の吾々を、感激を以て前進せしめ
る様な歴史的示唆に富むものである事を必要とする。從つて、歴史画に
於ては、まづその作家の高邁なる史觀と題材構圖に關する豊富なる想像
力、乃至は創意と、これをとなしうる高度の表現技術とが要請せられる
のであつて、かうした條件が充足された時、始めて歴史画は民族に傳統
する精神の最も潑剌たる表現として、國民の士氣昂揚に偉大なる貢献を
なしうるであらう。
この外、種々の國家的要請に基く課題画や記録画も、單なる時局的即
應ではなくして、課題の意義の本質的把握と同時に、高度なる藝術性と
を必要とする事は、戦争画、歴史画の場合と同様できある。
美術家の美を把握する眼は飽迄純粹に、そして：その氣魄は飽くまでも高
邁でなくてはならぬ。美は所謂美しい環境のなかのみにあるものでな
く、醜陋、俗惡、激勁、貧困、騒音、機械のなかにも存在することとは既

に一般人の常識でさへある。ただそれら一切のもののなかから、眞に本質的な、絶對に代替性のない美を摑む事こそ美術家の責任であらう。例へば、戰場を描き、工場を描き、防空演習を描き、女子工員を描き、機械を描きながら、それが猫好意を以て見る者の魂に訴へる力がないやうな場合は、未だ彼が之れ等の新しい對象を内部から支へる眞の美の原理を把握せず、又その對象の時代的意義を理解してゐないからであらう。美術家の精神力とは、管ては對象のなかの美をつかみ出すその瞬間の凝集力のつよさ、又はこれを描き出す迄の追究の切實さを指してゐた。然し、今はその世界觀の正しさとをみづから省る事を附け加へてよいだらう。工場を描く時、美術家は、本當に機械と共に生産の喜びに燃上らなければならない。およそ、自由主義時代の世界觀と、それに悲る美の規定や、美的感覺を全面的に沸騰しない限り、異る世界觀と性格とに貫かれた新しい對象のなかに潜む美の本質は摑むことが出來ない。若しも、美術家自身が内深くその對象に感動するのでなかつたなら、でき上つた其の作品を製賞する者が感動する筈がない。形成者が感動を以て語らずには居られない生命の中に享受者が、息づくといふのが、美の、藝術の本質ではないか。

三

今や美術をして、美術家の自己陶醉又は愛好者の專門的鑑賞に任せておく時代はすぎた。よき藝術の、人の魂に及ぼす影響は無限である。十年の低調なる教育より、一篇の小説乃至は一枚の繪畫の與へる感激の方が大きい場合が多い。美術こそ少數の識者の物ではなく、一億の國民の心の糧でなければならない。一億が愛し、又一億を鼓舞するもの、これが美術の眞の在り方である。自由主義時代に、美術家達の立つて居た地盤は、その市民性、個人主義性と共に崩壊し去つた。美術家達の制作衝動の源泉であつた現實は、全く其の性格を一變したのである。戰爭を主

軸とする巨大な廻轉によつて展開し來る新なる時代、戰ふ前線と銃後に於ける毅然たる國民生活、これこそ來るべき我が美術を増す最大の背景であり、その混池のなかより、新なる美を抽出してくることこそ、次の時代を擔はんとする有爲なる美術家達の、渾身の熱誠をかけて悔ひざる理想でなければならない。一度戰爭となるや、その國民生活の再組織と共に、音樂もそして美術も、一齊に其の方向を轉換せよ戰力となり、思想の彈丸となつた獨逸やソ聯の現實を注視せよ。そしてこれ等の國々に偉大なる美術が生れないといふことなかれ。轉換期に於ては、いつの時代、いかなる國に於ても、さう速成に、偉大なる次の時代の藝術が生れ出るわけのものではない。糖すに若くの時を以てしなければならぬ。かの桃山時代およそ三十年の中、最初の十年間は、戰國の餘波未だ治らず、見るべき大藝術が生れなかつたではないか。永德、山樂、等伯が自己を大成したのは、桃山時代の後半といつてよい。現在、日本の美術界は、支那事變勃發後未だ七年を閲したのみである。偉大なる次の時代の藝術が未だ出現せずとしても、怪しむに足りない。而も甄に吾人をして其の期待を抱かしむるに足れる勝れた美術作品と作家とが、二年位前から少數ではあるが現はれて居るといふ事實は、力強い限りである。惟ふに古き時代の價値感は、いざといへば掬々たる難いものもあらう。然しながら、眞に次の時代に生きんとする者は、敢然自らの舊套を脱ぎ棄てなければならない。そして全く新しき時代の價値に、新しい時代の舞窓に踊り込まなければならぬ。窩きものは、世界觀も、技術も共に一擲して、新しい時代の創造に、渾身の勇を傾けなければならない。

見よ、戰局は慘愴烈なりと雖も、南方の資源地帶一切は悉く我が有に歸して、更に大御稜威によつて東亞の天地には、次々に新たなる國々が生れ、今や皇國を中心として、大東亞は數千年來曾てない歷史の曙に際會して居る。皇國の版圖は、遠く赤道を越えて南方に伸びた。此の大いなる時代、此の新しき大東亞の現實とそ、皇國美術家を驅る不滅の情熱

の源泉ではないか。更に東亜三百年の搾取者たる米英を撃攘し、十億の亜細亜人の開放の為に嚴然として戦ふ祖国の崇高なる姿こそ、皇国美術家の無限の感動の根源ではなかつたか。凡そ美術家にとつて、これ以上偉大なる創造の對象はない筈である。宜なる哉、今や美術界に於ても、眞に純粋なる俊秀は、相ついで決然この新しき国家像の造形化に向つて蹶起してゐるのである。新しい道は、常に苦しく、自ら拓き道は常に困難に充ちてゐる。この道を蹶然と分け入つた人々の腹々味はねばならないものは、落莫沈痛なる心境であらう。然しながら彼等の腹々味ひ得ぬ物が如何に撰劣であつても良い。如何に所謂批評家の批評に堪へ得ぬ作品がつても差支へない。彼は撰劣なる事を少しも恥づるに及ばないのである。恥づべきは、彼の進路が寸亳でも国家民族を思ふ事なくして揮はれる事である。大事なものは、一片國を憂ふる峻々たる志士の心であり、又自己に沈潜し、其の奥底を流れる民族の血に到達せんとする祈りである。失敗に恐れず、撰劣に屈せず、繰返し繰返し試みてこそ、眞に日本の曙を撞ふ美しく新たなるものは生れ出てくるであらう。時代は大きく、そして急速に動きつゝある。古き自由主義の美術を支へてゐた思想的背景は今や衰退の一途を辿つてゐる。新たなる皇国の美術は、民族の生成彼展する生命の一途に衅ひ、おのづから、その根滋す國民国府を得て、発展してゆくであらう。それは歴史的必然である。然し、この必然を賞現せしむるものは、時代に眼覺めた美術家達の遅しき努力に依るであらう。ふかく國體に徹し、眞にうるはしく、そして氣宇大東亜をおほふ雄渾なる美術——ヴェラスケス、ドラクロア、ルーベンス、ジェリコーを凌し、『蒙古襲來繪詞』、傳住吉慶恩の『平治物語繪巻』を超え、豪華な桃山藝術を凌ぐもの——たのしい期待が胸をゆさぶる。およそ藝術に於ける不滅とはかゝる一つをも生きながらへるといふことでなくて、一つの時代を激しく創るといふ事に外ならないではないか。

時、正に皇国非常の秋、戦局を正視し、不動の信念に坐し、耐乏と不屈の生活のなかに傳統を清め、歴史を正しく築かんとする皇国美術家の高遠なる使命観に、心からの期待と信頼とを寄せるものは、決して自分一人ではないだらう。この意味からも、かかる目的のために、蓮に結成せられたる日本美術報国会の今後の積極的活動を祈つてやまない。

最後に繰り返していふ。

美は力である。美術は一國文化の華であると共に、國の精神力の根源を握るものである。

今、皇国の肇國以來の非常時に際会し、美術はその三千年の傳統を通じて持つ力を、十二分に発揮せねばならぬ。

戦ふ美術へ、戦力としての美術へ。

この國家的要請は、決して戦争美術のみを意味するものと考へてはならない。だが、わが美術は、いかなる意味に於いても、この大いなる戦ひの日の國民の魂をまさしく撞つに足るものでありたい。

敵撃滅のため、戦争完遂のための美術。之が決して美の傳統を質的に低下せしむるものではなく、それどころか、美術が究極に於て、時代精神の最高の表現である以上、この雄渾なる戦ひの日の國民の透徹せる世界観と昂揚せる情操をゆたかに反映せしむる美術の道こそ、美の至高至純の道であり、正に美の使徒の渾身の情熱を託して挺身するに足る方向であることを、再び指摘して、この稿を擱きたい。

（筆者は情報局文藝課長）

日本の美術は斯くある可し

石井柏亭

一

日本の美術は斯くある可しと云ふ私の所論はおのづから二つに岐れる。そこに現下の時勢に即應するものと恒久的性質のものとの兩面があるからである。或は後者を顧るの時期でないとしてひたすら前者を說くものもあるが、日本の勝利を確信する私は戰後日本の飛躍に備へる必要から、毎に後者を重んじつゝ前者を考へなければならぬと思つて居る。現下の時勢に即應する美術界の現象として先づ取上げらる可き戰爭及び生產擴充銃後生活等を主題とした美術――主として繪畫彫刻――の擡頭である。これは軍部及情報局の要望と獎勵とによつて夥しく製作され展示されつゝあり、軍部當局はこれを作戰の一部なりとして、乏しき資材を割きながら、布紙顏料等を作家に特配さへして居る。

軍が作戰の一部と云ふのと之等の作品の展示が一般公眾の戰意昂揚を目的として居ると見て其效果を豫想するからである。其處に豫期されたやうな結果が擧つて居るかどうかを正確に測定することはむづかしいが、新聞社が主催し若しくは協力するやうな戰爭美術の展覽會が中央ならびに地方に於て夥しい觀衆を引寄せることに成功して居る以上相當大きな反響をもつと見てよいのであらう。

たとへに問題となるのは如何なる作品が最も多く公眾に訴へるかと云ふことである。これも統計的に調べた譯ではないから斷定は出來ないが、兎に角公眾は主題の陰翳に語られ、又或は多少の感傷を伴ふやうなものに引つけられることが想像されるから、それは繪畫に於ては先づ描寫力の確かな寫實性でなければならぬことになる。さうなると對象の的確な描寫と云ふ點で現行日本畫の大部分は落第することになる。日本畫の近代戰爭等を取扱ふに不適當なことを云ふ素人も相當にあつて、これは殆ど定評と云へるであらう。油畫にしても近代の非寫質傾向、樣式化傾向に影響された作家が相當多いので、此種の描寫藝術への不適任を示して居るものも少くない。描寫の技術をもたず、主題を語ることの動作表情を寫すことに慣れない作家達は主題畫の要求に出會つてみなまどついたことである。なかで順應性のある汎用なものは肩尾よく轉向して居るが、さうならないものは氣の毒な不適性を示すの外はない。

主題を物語るところの寫質畫の作例は十九世紀の歐洲諸國に多く產出されたのであるが、日本には其等のものは松方蒐集を除いては殆ど將來されて居らず、又印象派、後期印象派以降の近代の紹介に急であつた日本の刊行物も其等の所謂サロン畫を無視した爲めに、日本の油畫畫家達は手近に參考とするものを持たないと云ふ事情もある。

藤田君の「アッツ島玉砕」が範をなしたか、此種の玉砕闘死闘図が最近の大東亞戰爭美術展に幾つも出て、軍部にも首をひねらせたと云ふやうに側聞するが、それが士氣を鼓舞し敵愾心を起させるにどれだけ役立つかは疑問である。暗さを充分にあらはしても居ない茶褐の一色逆的色調に於ける其等の死闘図は一見敵も味方も判別しないやうな混雑を示し、或るものは、死し或は死にかゝつた敵の頽貌を骸骨のやうにあらはしたりして居るために「死の舞踏」「死の勝利」に近接したりして、觀者に皇軍將兵の勇を感ぜしめる前に、或惡感を覺えしめる恐れがある。斯云ふ場面は無論想像によつて並く外はないが、私共專門家が見ても、斯うもあらうかと云ふ實感を覺えしめない。敵陣へ突入するにして

も其等の殺陣を彷彿せしめる方法があるのではないか。支那事變の頭はなるべく死體を見せぬやうにとの斷りがあつたのを、其後死骸のない戰爭などは孝へられないと云ふ軍當局の意見もあり、多少殘酷にも亙るやうになつたのはいゝとして、今度は聊か藥が利き過ぎで遺族等にも脈はし記聯想を起させる恐れなしとしないやうなものが出來ることになつた。従軍もしないでたゞグラフに據つたり軍關係の學校の見學を基礎としたりして組立てられた戰爭ものの作品であ

る。其等の作品が目白押しに羅列された展覽場が如何なる感じを觀衆に與へて居るであらうか。私自身の孝へとしては學校其他の演習を演習の場面を忠實に寫すとの方が無體驗の職爭並よりも意義があるのではないかと思ふ。演習と云つても眞劍なものであるから、これを主題としたものでも並き方次第で士氣を鼓舞することが出來る筈である。其等の産業戰士の生產增强に努力しつゝある場面、鍊後の緊張せる諸生活等も、今世の要望に應じて頻りに作られつゝある。併しこれも其等の主題に共感し充分な悲哀家的感興を以て製作されるのでなければ觀者に與へる感銘も薄くなるであらう。寫質力の不足せるものや樣式化に隨身をやつすに慣れたものはとゝにも亦缺陷を暴露しつゝ

ある。例へば鐵工場や鑄物工場に於て其赤熱し或は白熱せる鐵塊熔鑛をそれらしく現はすことが出來ないならば、其等の作品は公衆に訴へると云ふ目的にも副はず、又々人筋を悦ばすことも出來ず、中途半はのものとならざるを得ない。

斯くして時代の波に乘りながら資材の、無用の作品に費されて居る場合もないでない。併し作品共のは役に立たずとも軍關係の諸學校を見學したり重要產業の諸工場を見廻つたりすることは、作家共人をして時局を認識せしめる効果があり、作家の鍊成にもなると云ふ意見を情報局の成人から漏されて、私も成程さう云ふ倫理的意義はあると思つたことである。

今は戰爭並の描けないやうな並家は駄目だと云つた極論家もあつたと記憶するが、不適當な性質の作家までが無理にさう寫實的課題並に走らなければならないことはない。他の方面に於て職場を通しての御奉公も可能である。時局の色のない普通の並もある。今度の帝國藝術院會員達の軍艦の爲めの作品の如きも其一例であるが、航空港艦の諸基地、病院療養所等でもみな綺並、而かも穩かな風景靜物等の並がつて居り、軍艦の内部にも其要求がある。戰力增强に役立つ譯である。だから今日普通の並を描いて居るものを一概に時局認識なきものゝやうに言ひ做すのは誤りである。

彫刻工藝に至つては作品を發表する外はない。繪畫の方には今研究以外にも裸體並が殆ど行けれない樣になつて居るが性質上彫刻は裸體並に行かない譯になる。木材にしても入手は困難らしく、彫刻家達は石膏模型によつて其作品を發表する外はない。綺並の方には今制限を受けて居るので今でも裸像の發表はあり、共間に若干の軍人や勤勞生活者の取材も行けれても居る。工藝は其文展などに發表される諸作品が特別に保護される譯の彫像を供出するやうな時代に作品を鑄銅にすることは矛盾であると云つて、心ある作家は假令少量の銅の配給があるにしても其製作を自肅して居る。共間に若農の裸體を無視する譯にも性質上装飾品の範圍を脱せず、從つて時並に其々は並ぬ質

10

474

物視されると云ふ立場に居る。

二

さて～で第二の恒久的な方に移ることにする。私は今次大戦が日本の勝利米英の屈服に終ると云ふ豫想の上に此論を進めるものであることを先づ斷つて置かねばならぬ。戰勝後の日本は大東亞の盟主たるばかりでなく、世界に於ける殺も有力なる國家の一つとなるわけであり、從つて其首都東京は世界の東方唯一の美術中心ともならねばならぬ。すべて此看點に立つて判斷しないと間違つたことになるであらう。以上のやうになるものと假定して斯くあるべしと云ふ日本美術を考へるのである。

肇國の精神に則ると云ふことは何かにつけて叫ばれ、また無論異議のないところであるが、狭い意味の日本主義になることを極力排斥しなければならぬ。日本畫と云ふ名稱に捉はれて日本畫と云へば日本精神滿點のもの～やうに早合點して居るやうな幼稚な人々もあり、それは問題とするに角日本精神の美術と云ふこととが何を意味するかをはつきりさせることは肝要である。

歴史上どの民族の美術に徴しても、生えぬきと云へるものはのではない。埃及美術の如きが先づ生えぬきと云へる位なものであらう。日本美術の如きも支那大陸からの移入影響が多いのであるが、同化力の強い日本人の手にかゝつて一種獨特のものに發展したのであり、必ずしも強ゐて生えぬきであることを誇らうとしないでもよい。現代も西欧美術の可なりに大膽な輸入があり、それが今日本人の手にかゝつて同化されつゝある段中である。日本人には油畫など～云ふ材料なり技術なりが、根本的に不向きであるとして其前途を悲観するやうな論者もないではないが、兩洋式に悲くところの軍艦でも大砲でも飛行機でも日本の將兵が自山に操縦して今既に優れた成績をあげつゝある例を見れば、美術だけが例外に置かれねばならぬ理由はない。油畫水繪等に於ても既に兩人のものの例外に比べてひけをとらぬものが日本人の手によつて作られつゝあるのであるが、宣傳の不充分なためにまだよく世界に認められるまでになつて居ない。

繪畫でも彫刻工藝でも、それが置かれるところの、廣くは都市計畫、公共建築、住宅との關聯を除外して考へられるものではない。我が都市計畫にこれ迄どれ程の獨特な日本精神が發揮され得たかを今調べる暇を持たないが、例を首都東京の街路廣場公園等にとつて見ても、世界に誇示し得るやうな獨自性も立派さもない、凡庸な世界共通式の範圍を出ては居ないと思はれる。先づこれをもつと立派にしなければならぬ。非美術的な電柱の亂立を除去することは云ふ迄もない。ロータリーの施設なども改善されて欲しい。

都市計畫が成つた上で其處に銅像等の彫刻を置く置かぬは問題の定められよう。都市がまとまらぬうちみだりに配置した爲めに、日本の銅像は置場が惡くて引立たぬものが多かつた。供出で大分除かれたのいゝ機會に今後出直す時に注意したいものである。島の姿がかゝると云ふやうなことから盛天銅像を悦ばぬ日本主義者もあるやうだが、東洋にも昔から鑄銅石彫の露佛の例はある。これは必ずしも西習の模倣として斥けるには及ばない。たゞそれを街上公園に置く場合はそれが裝飾として役立つやうに考へられなければならぬ。西欧諸市の銅像でも質は名作が多いわけではなく、たゞ配置がうまく裝飾に役立つて居るので引立つて見える場合が多い。記念肖像以外の彫刻を公園等に置くことの例はまだ日本に開かれて居ないが、これは質現されて欲しい。展覽會場以外の廣い場所で離れて見ると云ふことをしないでは、彫刻家其人も觀衆も彫刻を鑑賞するに慣れることが出来ない。戰爭が濟んだとなると忠靈塔其他の記念碑的な品要が一齊に起つて彫刻家忙がしくなるであらう。それに備へて東西の傳統を顧み技術を磨いて貰ひたい。石窟庵菩薩像のやうな優秀な浮彫の傳統も東洋にあるのだが、どうも日本の彫刻家の浮彫には敬服するものが少い。浮彫は繪畫彫刻の中間に位するものであるとすれば、彫刻家に畫の力が足らないと云ふことでも原因して居るかどうか。

公共建築でも住宅でもまだ日本獨特のものが確立して居るわけではな
く、古くはゼツェッション式から獨逸式、ライト式、インターナショナ
ル式等あらゆるものが亂立したのであつたが、屋根其他の部分に東洋風
を加味した、例へば帝室博物館、軍人會館、正木記念館のやうな建物は
近代日本式と稱されたりしても、まだこれが全てを風靡するわけでもな
い。住宅に至つては純洋式半和半洋式等種々あつて混沌たるものである
公共住宅兩建築の樣式の決定という間は和洋兩樣の絢緻の併立か融合
かの問題も決着しない。併し私はこれを永遠なる區別とは見て居ない。い
つか融合の時期が到達するものと思つて居る。そこには壁畫、屏風、襖
繪、掛軸、額面畫等用途上の差別と、油畫、胡粉畫、水墨等の材料技法
上の區別とが殘るだけではないかと思つて居る。日本畫家で油畫を描く
人は極少數しかあるまいが、油畫出身者で日本畫に轉じ或は同時に兩者を
取扱ひ得るものは可なりな數に達して居る。こに私などの邦畫上・勿論
が起る所以がある。世間は單に出發を以て洋畫日本畫を分つの非を悟ら
ねばならぬ。例へば日本畫界の新人と云はれる吉岡堅二、福田豊四郎二
氏の作品の如きは胡粉等の固有彩料の使用に於ける或熟練の外格別なる
東洋畫傳統を示さず、寧ろ西洋近代畫の脈を引くところが多いのである。
これを油畫水墨の間に交ぜて陳列しても決して不調和ではあるまい、そ
れと同時に潜い日本畫家の多くが、墨翠亭のふくさ紙の使用に慣れない
時、却つて油畫出身者にして毛筆とふくさ紙の驅使に熱して居るものが
あると云ふやうな矛盾がある。

今一流及中堅の日本畫家が示して居るやうな筆技と膏彩との手際の
さがいつまで保たれるかけ、此頃の日本畫教育の現狀に照すとき大いに
疑問とされる。又共予際のよさそのものに美德はあるにしても、それは
少し偏重されて居るやうにも思はれる。現代の科學教育に背馳しないや
うな自然の合理的な描寫をしながら東洋傳來の描線なり濃淡法なり明朗
單純な賠彩なりが保存出來たらとは私の念願であるが、その實現は如何
であらうか。

若し日本の美術家は東洋だけの傳統に生きればよいと云ふやうな湾へ
をもつて居るものがあるとすればそれは誤りである。廣く思ひを東西に
馳せて我の短を知り彼の長を採るのでなければ美術日本の大をなすこと
は出來まい。油畫人には無論西洋の傳統に敬意を拂つてゐるものが多い
が、それと同時に東洋畫に敬意して居らぬものも少くない。今日の佛蘭
西の國情を見て亡國の美術範とするに足らずとする如きは甚だしき短見
である。さう云見地からすれば希臘美術も唐宋美術も範とすることが
出來なくなる。美術は國の興亡を超越して萬世に生きて居るのである。
たゞ國家なき獮太美術の多くが近代藝術を混迷に導いたことは確かで
あり、その日本に於ける過去の紹介傳達が獮太人の世界制覇の謀略にか
ゝつたのかどうかは問はれぬとしても、潜算の時期に到達したとは確か
であらう。既に我が油畫界にも其徒らなる追隨模倣は消滅しつゝあり、
大體に於て堅實なる方面への再開發の途上にあると見てよい。日本畫の
新人達も共豪る堅實なる過れる追隨から早く脱却しなければなるまい。
西洋工藝が生として東洋──特に西人の所謂近東──から影響されて
發達したにしても、共處に獨得のものが生じて居る事實を認めなければ
ならぬ。日本の工藝家はこれ近西洋工藝に眼を藏め過ぎては居なかつた
か。例へば東京美術學校のやうな所の參考品中にも西洋工藝の作例は始
ど置かれて居ないのではないか。此點を省く必要があらう。西洋にな
いやうな金工漆工等の日本傳統が守られ續けられて欲しいとは云ふまで
もない。併し住宅樣式の推移に工藝が影響されなければならぬとも自
明である。
斯くして堅實雄渾な昭和聖代の日本美術の方針が樹立され、今大戰の
爲めに停頓狀態に置かれざるを得ない後進の教育も復活される樣にな
つて大盛期の到來が期待される。さうして大東亞共榮圈諸國の美術をも指
導し發達せしめると云ふ責任が我々の上にかゝつて居る。我々は現下の
急務に應じながら日本美術の將來の發展に向つて建闘しなければならぬ

(傍點は筆者關根正二員、一水會員)

本年度記録畫に就て

大本營報道部
陸軍中佐　秋　山　邦　雄

作戦記録畫は、軍の作戦を記録し永遠に遺すといふ歴史的意義を保持するものである。

皇軍將兵が　大御威の下に輝く國體を守護する爲、故撃滅の牢固たる必勝の信念に燃へて戦ひつゝある、その光輝ある武勲を傳へるとともに、我等がこの時との如何に戦つたかを百年千年の後に、我等の子孫に恐知せしめる重要な役割を果すものである。

記録畫の作成は支那事變勃發以來、多年に亙つて制作されて來たが、忌憚なく云へばその初期のもの、即ち陸軍美術展覧會の第一回二回當時のものは必ずしも滿足するものではなかつた。然しその當時、軍の要請に呼應して、率先在來の制作方向と名聲を深く放擲し、全く異つた戦争畫の制作に突入されたる數名の畫家の熱烈な態度に期待し、私はその將來に大きい希望を持つてゐたのである。然しながらこの未開拓の戦争畫を描き、とゝに新しい鍬を入れる勞苦は察することが出來た。例へその初期の作品が滿足されないものであつたにしても、軍の要請に即應され敢て世の惡評を甘受し、儼って來るべき時を望んで戦争畫制作の一途に邁進された美術家の誠心を思へば、初期の成果は論ずるに及ばないことで、儼ってこれが我國の美術史の一頁に何等かの足跡を残すであらうことを思つたのであつた。

私は美術に對しては門外の徒であるが、今年の記録畫を見るに及んで

嘗ての期待がとゝに實現したといふ確信を得たのである。作品から受ける精神的感銘、現地を彷彿するその力と云つたものだけでも、軍の要望するものと殆んど大差なきところまで進展して來たと云へやう。今日の記録畫はとのまゝ何處に出しても、その目的は充分に達成してゐるものと思ふ。

現在、戦ひつゝある世界各國は何れも宣傳上戦争畫を採り上げて描かしめてゐるが、我が作戦記録畫はおそらくとの水準を遙かに凌駕するものであらう。

初めは深山の落葉に落ちた一雫であつたが、葉下たくゞりやがて谿間を流れる谷川となり平野に出でゝ支流を形成し、今は大河に注いでその主流となつて、國家目的の遂成の爲に滔々と流れる堂々たる景觀を示して來た。この記録畫の現狀を私は欣快とし、更に強力なる發展を祈るものである。

作戦記録畫の在り方

山 内 一 郎

一、記録畫の目的

戦争間共の實相を正確な方法に依つて記録蒐集し、將來に保存する事は、輝かしい國家の歴史を保存する上に於て重要な事である。

特に世界に冠絶せる皇軍を將來とも永久に必勝の信念に燃えしめ、攻撃精神の充溢した、訓練精到な軍隊として存續するためには、光輝ある皇軍の歴史を保全する事が絶對必要なのである。軍の典令範の綱領第三に

『必勝ノ信念ハ主トシテ亞ノ光輝アル歴史ニ根源シ周到ナル訓練ヲ以テ之ヲ培養シ卓越ナル指揮統帥ヲ以テ之ヲ充實ス。

赫々タル傳統ヲ有スル國軍ハ愈々忠君愛國ノ精神ヲ砥礪シ益々訓練ノ精熱ヲ重ネ戰鬪慘烈ノ極ニ至ルモ上下相信倚シ毅然トシテ必勝ノ確信ヲ持ラザルベカラズ』

と必勝の信念の堅持を強調されて居るのを考へても、所謂光輝ある軍の歴史の保全の必要性が頷かれるのである。又一面、生々しい戰場空氣の下に、皇軍第一線の將士が如何に困苦缺乏に堪へて奮戰力鬪して居るかを目のあたり銃後に報道するためにも、正鵠な記録が必要である。

記録並は戰爭記録を保存するために重要な部門で、直接人々の吾感に訴える強さの面にあつては是れ程端的率直に目的を達し得るものは少い。

古來名匠の手に成つた優れた藝術作品が、共迫力や色感を以て人に與へた感銘は殆ど枚擧に惶ない程である。然も「音なきに音を聽かしむ」の神秘性が包藏せられたり、作品其物に感情が滲み出たり、又思想をさへ具備してをると云つた樣な點は、繪畫のみが持つてゐる色彩藝術の特性であつて、香りの高い名畫の前に立つた人達の等しく感ずる所である。

寫眞技術が非常に發達して來た現在、物の記録を寫眞の正確にのみ賴らうと云ふ論議が持ち出されるのは當然の樣ではあるが、抑て感情や思想と云つた點の表現に至つては非常に無力であつて、とても滿足を得られないものがある。

吾々は今から四十年も昔、對馬海峽で行はれた日本海々戰を目の當り見る事は出來なかつたのであるが、日本海々戰と云ふ言葉を聞くと直觀的に腦裡にひらめく波の樣相や空の色、更に殷々として聽こえて來る砲聲にも接した樣な觀念を持つてゐる。是は今日、日本全國の國民學校に掲げられてゐる當時唯一の記録畫「日本海々戰の圖」から受けた觀念では無からうか。

彼の明期日本晴の青空、千切れて飛ぶ雲、眞白く泡を嚙む波頭の碎ける畫面は、あの當時の天候や氣象、溫度を切實に表現し、旗艦三笠艦の艦橋に在る東鄕提督以下當時の幕僚の從容として迫らない顏色表情は、全く雄渾なあの當時の海戰の全貌のみならず、機烈な雄叫や殷々たる互砲の炸烈音まで人に訴える樣に神秘なものを包藏してゐる。此意味でも彼の東條艤太郎の描いた繪が後人に與へた影響は非常に大きいものである。

然もあの繪が萬一、當時の眞相を全く異つたものであつたとしても、現實に海戰に參加し目撃しなかつた何千萬の現在の我々には、あの畫面に盛られた色調だとか、感覺でより日本海戰を想起する事が出來ないのである。

それと云ふのは彼の繪が當時唯一の存在であつて他に寫眞等も澤山あつたが、皆適切を欠いでゐて國民一般に斯くも强く訴へる資料が現存しないために外ならないからである。

あの畫面に描かれた東鄕元帥の肖像は眞に好々爺然として齡旣に七十才を超えた人の樣に見受けられるのであるが、事實は當時の元帥は針金の樣な黑鬚を預えられ眼光烱々人を射る逞しい鬪心に燃えて居られた相である。あの繪が一度燒失して再度制作せられなかつたものなので、こんな喰ひ違ひが生じたのである。

以て記録畫制作の時期等が非常に大きな問題になる事を知る事が出來る。然し記録畫が將來戰爭の眞相を保存するのに如何に重要であるかは繪畫の持つ彩感によつて象圍氣が專辭に表現され、喜怒哀樂の感情や思想をさへ感知せしめ得るためであつて、將來戰に於ける研究資料としても貴重な價値を生ずるものである。

獨に製作された「山下・パーシバル會見圖」の山下將軍の表情は卽ち當時の日本を代表した感情であつて、パーシバルの傲慢なる不遜を內に潛めつつ倚蒼白慍々たる顏貌は英國民全般の當時の感情であるが、今にして想へば當時情景は此二人の人物を表現した色感が象圍氣の全貌であつた事を首肯出來るのである。

二、記録畫の在り方

　記録畫が將來數百千年の後に保全せられるためには色んな條件が必要であるが、何より一番先に考慮せられなければならない事は　其滅失に對する對策が繪其物の内に具備せられて居る事である。

　その爲には繪の大きさも或る程度の大きさを持ち、容易に粉失の恐れのない事が必要である。尤も大きさの點に就ては他にももっと重大な理由があるのであるが、寫眞が持運びに便であり容易に粉失するものの多いのに賞重品價値を生ずる點が違いために　制作當時既に粉失するものの多いのを以てしても實貴な官付出來る所である。次に小年月の内に褪色、變色を來す樣なマチエルの使用法であつてはならない。往々出來上りの薄弱な作品を見受るが是等は先づ制作當座の目的を果すだけのもので終るのではないかと心配である。

　又光線を最も吸収し易い顔料のみを使用されたものは長年月の間に化學的に分解を起して眞黒になる事は、さる權威ある科學者から注意せられた所である。日本は物景の點に於ても可成り敵側と踢りのある識をしなければならない關係上常に奇襲戰法を採らざるを得ない事が多いので、暗い繪の多いのは止むを得ない處であるが、資材の用法には偅更研究が必要となつて來るのである。

　繪畫價値と、記録價値とは自から異る面も生ずる譯であるが、將來後人によつて貴重な扱ひを受けるためには、其作品が立派な藝術品として絶對明確に區別して置きたい事は、如何に藝術品である事が必要であるからと云つて恐れるの余り、作家自身がこの批制に迎合して記録様に批制せられる事を忘却してまで謂ゆる一部の西洋學者流の藝術觀の内に溶解してしまはない事である。

　試みに國際主義者流の批制の一例を擧て見よう。西歷一八〇四年ノートルダムに於て佛典濟ナポレオン一世、其皇后ジョセフィーヌの「戴冠式」を始め「聖ベルナルを越えるナポレオン」「邪旗授與式」其他に發致した當時佛蘭西の宮廷畫家としてのダヴィットを、佛蘭西人である後年の藝術家達が批制した言葉は、「名譽心の虜である偉大なコルシカ人を悦ばせたダヴィット」である。又彼の「マラー」や「カミエ夫人の白衣の肖像」を批評した言葉に、「投機的な場あたり主義と、至虚な古典主義との危險な誘惑にも拘ず眞の畫家としての面目」云々と謂ふ言葉がある。

　藝術を論ずる必要はない。此非國家的存在、第三國人的な無國籍者の面目躍如たる此言葉がそつくり適用される樣な、少くとも眞の日本人にはない筈だからである。ダヴィットの作品に現れたあの熱情は恐らくナポレオン、否佛蘭西の爲になつた事を想像するに難くない。國家に最も忠誠な者を同國民がかく批評する國柄であつたればこそフランスは壊滅したのである。

　一八七〇年の普佛戰爭にマネーは一兵卒として出征した。恐らく野に伏し泥土を噛んで祖國のために全身を投じた筈である。一生の内に裁度もない大きな感情の嵐を親しく其身に體驗したマネーでありながら、然し彼の繪畫には只ブラーネルを採り入れると云ふ變化より生じなかつたのである。彼は國家に對する淺務として出征したが、自分の權利である繪には何等影響を與ふる事を許さない確とした一線を持つてゐたのである。

　生死の間を征く感激でさえ、この佛蘭人には野外の光線に親しんだ以外に感得出來なかつたのである。佛蘭西人や米人は、これでも結構である、然し眞に忠誠な日本人の乳房を含んで育つた生粋な日本人が、西洋の美術史に讃美されてゐるからと云つて藝術に國境なし主義のポイスラーの如く獨り、藝術の爲の藝術を發揮する等は許されざる事である。西洋流の戰爭畫には制craとした區別がある樣である。ナポレオンのイタリア遠征に從軍したグリーの作品などは或ひは記録畫であるのかも知れない。然しドクュアの繪となると全く戰爭畫に非して然も罪なる戰爭に取材して描れたアレゴリー的内容である場合が非

常に多い様である「シオの殺戮」「十字軍コンスタンチノブル入場」「トラヤンの正義」皆立派な戦争画ではある。ロマンチックな熱情と奔放な想像力は常に戦争画の裏面に潜んだ悲劇的な場面に感興を湧かせ、これを彼獨得の詩的な寓意的造形感激によつて、まとめ上げたものが多い様である。

メイソェエの作品の中にナポレオン三世が其幕僚等と騎乗のまま丘の上から観戦の圖があるが戦實な記録に基いて描かれたものとしたら記録盡としては最上の目的を達してゐるものと云ねばなるまい。今次大戦に於て年の要望してゐる記録盡は其目的の見地から例へ畫家のイメージが多分に取り入れられたものであつても、それは眞實な戦爭場裡から、かもし出された衆圖的に描寫したものでなければならない。從つて純藝術的立場からする畫家の制作感興のみの取扱はれたものを必要としないのである。

又それが如何に眞實であつても發表により國民の戦意を昂揚すると云ふ話から、國民を厭戦思想に導入する様な、例へばジェリコーの好んで描いた傷病兵とか、グローの「エーロの戦」や「アブーキルの戦」其他に描れた傷病兵の苦痛の表情等々にあつては發表の場合のある事も計算の内へ入れられなければならない。

然し今後對敵愾心と云ふ點に於て最も深刻に國民に訴えなければならない樣な場合は、之等のモチフもどん〲取入れる必要が生じて來る場合があるかも知れない。即ち記録と云ふ面からは之等悲劇的場面も絶對必要であつて、將來國民の教育のため且つて遊就館の壁面に飾られて居た様な「蒙古對島に來寇の圖」と云つた物を必要とする事は言を俟たない處である。

悲慘な面が必要だからと云つて、コルネリウスの描いた「人類を亡すもの」の内に戦争を取入れたものなどは國民の戦争に對する認識に誤謬を與へるものであつて國内發奮は不可能であるが、これ亦も一度敵國民に對する宣傳用と云ふ事になれば立派に謀略戦上の 偉大なる戦力となる事を附加へたい。

然しそれでは只今年が要望して制作して載いた記録盡について満足してゐるかどうかと云ふ事に就てであるが、記録盡の目的の上からは全く寸分を容れるすきもない迄に満足させて載いたと云つても過言はないのである。

現在、歐洲諸國でも各々戦爭畫が澤山描かれて居るが、とても日本の現在の力強い作品とでは比較にならない様である。

今年度の作品についても、藤田嗣治氏のガダルカナルの畫、田村孝之介氏「三人の斥候兵出發」などは、現に現場に立合つた參謀が口を極めて其實相に變りない事を稱讚し藝術家の感覺の全く常人と卓絶して居る事に敬意を表して居つた次第である。

アッツ島玉砕の畫を見た皆つて同島に守備して居た傷病兵は涙を流して感激し、作者の感銘深い禮狀を寄せた事實を目のあたりする時、此の企盡にたづさわつた者達の感激は又一層深いものがある。

現代の戦爭に悲家をきつけるものがないために描かないのが畫の畫術家であり、西洋流の美術史觀によつて教育された評論を生業とする者達の蔵言を氣にして、作戦記録畫制作に暗影を投じたりする愚は日本人さある限り全く不必要な事である。

趣味で批判するのは勝手であるが、將來今の記録畫家達を佛蘭西の批評家がした如く取扱ふ者は、日本民族の内からは起らない事はたしかである。

何となれば日本と佛蘭西とは、共國體に於て全く懸絶したものがあるからである。

(筆者 大本營報道部、陸軍大尉)

大いなる野心をもて

陸軍美術展評

柳　亮

一

大いなる野心をもて——

これがここでの冒頭語でありまた結語である。私はすでに二ケ年以来この音楽を繰り返へして來たが、どうやら、ささやかなる野心の方が現在では腰倒的らしい。

とんどの「陸軍美術」を見ても、種々の點で、やはり同様の現象が目についた。

出品者に新らしい顔が大分増えて局面の變化の上でも一抹の清新さを添へて居り、とくに中堅層の實力作家が、漸次との一線に結集されつつあるかに見えるのは、頼もしい限りだが、それが「特配」への誘惑などに出づるものでなければ倖せだと思つたことである。

ささやかなる野心は、こんなところで時には尻尾を出すが、私のいはゆる「大いなる野心」への待望は、今以て、大いなる状態を脱しない。

大いなる逆面はどこにも決して少くないが、大いなる野心とは、いかなるキャンヴァスといふことではない。一方は魂の雄偉に基く精神現象だが、これはむしろ國力の消長に結びついた経済問題である。前者のそれには、大き過ぎるといふことはないが、後者の場合は、浪費のおそれがある。

と言つても、私は、この會場だけに特に許されて居る畫の無制限について苦情を言はうと言ふのではない。只、畫の尨大さを期待するのみである。

その點について、率直に言はしてもらふなら、ここには、縫針を容れるために長味を持出す顔いの現象が多過ぎると思ふのである。そのため、逆面の尨大が卻つて内容の貧少さをへ導いて居り、徒らに無意味な粗大さを現出してゐるのである。

畫の自衛の流行から見ると、ここは全く治外法権であるが、肯までもなくそれは畫の獲得が、戦争述の生命ともいふべき「力強さ」の一要素として認識されてゐる結果に他ならないであらう。

力強さの問題については、偶々本誌の第二號にも各方面からの興味ある検討が試みられて居たが、元來、力の表現としての力強さには、「與へる強さ——勢強」と「耐える強さ——堅牢」の二つの種類がある。前者は表出する強さであり、後者は内在する強さであつて、後者の方は、表面にあらはれない力であるだけにとかく見落され易いのである。

しかし、表出する力とは力の溢出する状態を言ふものであるし、内在する力とは力の填充する状態を指すのであつて、ともに充實といふことが、強さの基本的條件であることを知らなければならぬ。

いつたい力といふものは、相對的なものであるから、畫の如何に必しも絶對的な要件ではない。それよりも、外容に對して内容のもつ相對的な關係が一層重要な意味を有つ筈であつて、その意味から言つても、内容の伴はない單なる粗大さは、卻つて脆弱なだけで、本質的な力強さには關せぬのである。

逆面の尨大に比して、一般に内容の貧相なのが目につくと私は言つたが、これは精神的内容についても、技術の内容についても指摘出來ると、ところで、一言にして言へば、いかにもそのスケールが小さいと思ふのである。その理由は、もちろん多々あるであらうが、第一の原因は、やはり「大いなる野心」の缺如にもとづく處が少くないであらう。そしてま

た「大いなる野心」の欠如は、ひつきやう精神の萎縮を物語るもので、このことは、今日の戦争画の一般的なありかたや制作態度とにらみ合はせて、この際充分に反省を加へなければならないところだと私は思ふ。

私のいはゆる「大いなる野心」とは、おのづから別個の問題だが、この一二年間に油証を中心として、戦争美術が示した長足の進歩は、充分にこれを認めていゝ。

しかし、この事実は、それ自身、同時に一つの逆説的な現象を意味するものでもあつて、別の見方をすれば、一種のそれは危機の増大だとも考へられないではない。

率直に言ふが、こんどの陸軍美術展でうけた私の偽らざる印象は、戦争画の発展も、漸くその限度に達しつつあるやうに思へるのである。もちろん、すべての作品がそうだといふのではない。全體として見れば、むしろそれほどまでにも來て居ないといふのが實情であらう。だが、そこには既に技術の限界を豫感させるやうなものもほの見えるし、とくに、今日までの戦争画の發展的な内容を代辯して來た作家達や、それらの作品によつて代表せられる傾向については、多少にかかはらず、それが指摘出來るのであつて、いはば峠が見えたといふ感を受けるのである。

周知のとほり、この展覧會には、毎回、いはゆる「作戦記録画」と銘打たれた一聯の戦争画の特陳が行はれる。

それが事實上、展覧會の核心を成し、作者の顔ぶれ、技術の水準、作品の内容、その他質的にも最的にも、戦争画の現段階を質質的に代辯するものとしてあらはれて居る。

從來とも、そこでの中心を形づくつて來たのは、この記録画であつて、ひつきやうとこれらの作品を直接の對象として言ふことも、その意味からすれば、ひつきやうとこれらの作品が長足の進歩を遂げたといふこと、その意味からすれば、戦争画の進歩とは言ふものの、實際には記録画の進歩を目してして言ふ譯であり、したがつて、進歩の限界が覗はれると言ふのも同じ枠組み内での事情として

言はれることで、ことに、おのづから、今日の戦争画の一般的なありかたや、今の性格を示唆するものがあると思ふのである。

その點を一言にして言へば、ひつきやう、今日の戦争画は記録画によつて代表せられる、といふよりも寧ろ適切には記録画によせぬと言ふのが實情ではないかと私は思ふ。

そして、記録画としての戦争画は、すでに完成の域に達して居り、これ以上の飛躍的な發展や向上はもはやこの立場に於いてはところまで來てゐるとさへ言へるのである。

こんどの展覧會にあらはれたところを見ても、その點は、はつきりと感じられるのであつて、そこに本質的な開きはもはや認められないし、只、水準の一般的昂揚と、技術の局部的な洗練とが今後に残された問題として指摘さられるに過ぎないのである。

もちろん、戦争画の目的を、記録画といふ限定された世界に局限して考へる限り、その使命は充分に達成せられてゐるのであつて、以上の事實に對しても、格別議論の餘地とてはない譯であるが、戦争画自身の問題としては、當然、より廣汎な使命や目的が、その領域として豫見せられるのであつて、そこに新たなる課題の追及が要請せられるのである。

戦争画の本質的な發展は、その意味で、新たなる目的に結びつかなければならない。それにはしかし、戦争画制作の立場そのものが、それによつてまづ飛躍せしめられなければならないのである。

現在の戦争画は出發點に於いて記録画としての發生をもつものであつた。今日、戦争画制作の立場が記録画を目標とする一般的な指向をつくり上げてゐるのはそのためである。もちろんそのこと自身としては批難さるべきいわれはないが、戦争画の目的をそのやうに、單に「記録」の一面にのみ限定することは、繪画性の本質から言つても妥當ではないし、その結果は、ややもすれば、記

三

7

483

録畫であるから、「藝術的」である必要はないといふ考へかたを一方に發
生せしめ易いのである。

それほど否定的では……なくても、藝術上の不備は、記録としての立場
の像重によって贖ひ得ると言つた意識が今日、種々のかたちで、
作家達の心底に潜在してゐるのではないかと私は疑ふのである。
たとへば、戰爭畫の作者達が自作の辯護に立つ時には、定つてこれは
記録畫だからと、記録畫であることとは、當然、藝術的たることとの埒外に
あるかのやうな口吻をもらすのである。

明らかにこれは、記録的たることと、藝術的たることを、背反する二
つの側面に於いて、或ひは相容れない二個の要素として對立的に考へや
うとするもので、兩者の對立に於ける記録性の優位に於いて戰爭畫を律
しやうとする態度を端的に物語つてゐる。

かかる態度の當否は、姑くここでは問はぬこととして、それが戰爭畫
制作の實際問題、特に表現の問題にどう響いて來るかといふことをまづ
考へてみよう。

戰爭畫の表現樣式として、今日、普遍的に採用されて居るのは、周知
の通り、常識の意味に於いて言はれるいはゆる「寫實樣式」である。

言ふまでもなく、戰爭畫の制作が記録畫としての立場で企てられる限
り、當然それは「寫實」たらざるを得ないのであって、ねのづからと
れが今日の戰爭畫の一般的なありかたを規定するものとなつてあらはれ
てゐる。

ところで、ここで吾々が留意しなければならないのは「寫實的」と言
はれるものの中にも、實際には無数の段階があるといふことである。一
個の概念としては對象の再現を意味するに過ぎない「寫實」といふ行為
が、具體的な作品の上では無数の事實となつて現はれてくるのである。
が、當然それは「寫實」たることと、記録的たることとは、往々、共通の概念として取扱
はれ易いが、兩者は、その點で、全く異る内容をさへ指示しうるのであ
る。

そこで、そのやうな無数の寫實的事實を前にして、「寫實」と「記録」
とは、どのやうな關係に置かれうるかといふことがここでの吾々の關心
事でなければならない。

記録も寫實もともに觀察の結果に基いて爲される一つの行為であるこ
とに變りはないが、前者には表現上の規定がないのに反して、後者にはそ
れがある。單にあるといふだけではなくことでは表現が全部であつて逆
に觀察自身が表現によつて規定を受けるといふ根本的な相違がある。同
一觀察の結果が表現によつて種々異る結果を生み出すのはそのためであ
るが、それは表現が技術を前提として成立してゐるからであつて、かか
る技術の所屬するものが、とりも直さず「藝術」である。してみれば、
藝術的と記録的とは、必ずしも對立する概念ではなく、むしろ充分合致
する概念であって、單に對立する概念に於いて積極と消極との相違を有つに
過ぎないものだと言ふことが出來るであらう。表現には技術に應
じた無数の段階があるが、記録にはそれはない。したがつて、記録畫だ
から藝術的でなくてもいいと言ふ考へかたは理論的にこれを見れば表現
の高次性は必要でない、只記録すれば足りると言ふのと異らないのであ
る。

かくて記録的制作といふ立場からは、一際の消極的態度しか生れて來
ないのである。

四

戰爭畫の制作には、大攬みに言つて、技術的な課題の中心をなす問題
が少くとも二つある。

一つは感情の投入に關する問題であり、一つは表現の正しさに關する
問題である。

この二つの問題は、今日それぞれ異る側面から別個に提起せられて居
り、一つは藝術的側面から、主観の導入、或ひは個性の表出に關する問
題として、また、後者の問題については、とくに目的的側面から、むし

ろ客観性の尊重、乃至、普遍性の重視といふかたちで押し出されてゐる。

戦争画の制作に於いて、とくに表現の正しさが重視せられるのは、そ
れが直ちに第三者への影響、乃至、観衆の受け容れかたに關聯してゐる
からであつて、一言にして言へば、戦争画のもつ公的性格に結びついた
一種のそれは倫理性である。その意味から言へば、これは罪なる制約や
羈絆ではないのであつて、作者自身の正しくあらうとする積極的な志向
としてあらはれてくるものでなければならない。そしてまた、そのこと
は、當然、表現上の諸問題と密接な關係をもつのである。

そこで次にくる問題は、ここに言ふ「正しさ」の意味であるが、これ
には「正確」といふ意味と「事實」或ひは「眞實」といふ意味とが同時
にふくまれてゐる。もしくは志向されてゐると思ふ。すなはち、表現以
前及び表現以後の一貫した相關的關係によつて裏づけられたものを「正
しさ」と稱ふのである。

平らたく言へば、正確であるとともに事實(眞實)であることが、こ
こでは特に要請せられるのであつて、正確に表現せられてゐても、事實
に反する内容を誇るとは不可とせられるとともに、一方、内容が如何
に眞實(事實)であつても、表現の正確さを缺けば、これまた「正し
からざる」結果として許容されないのである。

このやうな表現以前及び以後の相關々係を具體的につくり上げてゐる
のは言ふまでもなく表現以後の技術であるが、殊に表現以後の世界はすべて
技術の結果としてあらはれてくるのであつて、そこに技術の重要性があ
り、その技術は、作者のより「正しく」あらうとする努力と結びつい
て、一方に於いては正確さの増大、一方に於いては眞質性の強調、とい
ふ風に無限に發展してゆくのである。

この發展には限界は無いが、しかし段階がある。そして、より高次の
段階ほど、より正しいとせられることは言ふまでもない。この點は特に
重要であつて、技術の高次性が、こゝでは直ちにモラルの高次性に結び
ついてゐるのである。

以上は、結局、吾々が藝術の立場に於いて、一般に「寫實」(レアリズ
ム)と稱してゐるところのものに他ならないが、これを表現後の世界に
於いて具體化してゐるのは、いはゆる寫實様式であり、様式の上で、こ
れを規定して居るのは、観照の合理性及び客観性である。

戦争画の制作に於いて、特に寫實様式を安當視するのは、この合理性、
乃至客観性を「正しさ」の具體的表現として重視する結果、藝
術の立場に於いては、その倫理性として、いはゆる「本格的」なるあり
かたを意味し、そこに一個の倫理性を豫想して
ゐることを忘れてはならない。

もちろん「記録」を目的とする場合と雖も「正しさ」を重視する點に
變りはないが、その立場はそれほど本質的でなく、殊に表現上の「正し
さ」の追及に於いては、「寫實」といふのと、「記録」といふのとでは、そ
の積極的意義の點でよほどの距離があると思ふのである。

これらの點は、戦争画の表現様式としては、日本畫と洋畫とで、いづ
れが適當なりやといふ當面の問題にも重要な論據を與へるものと私は考
へる。この問題は、單純に技術の機能の問題として考へれば容易にその結論
それを此の樣式のもつ表現の機能として考へれば容易にその結論
を見出し得る筈であつて、合理性乃至客観性に重點を置く限り、日本
畫の機能を以てしては到底洋畫の効果の右に出づることの出來ないの
は議論の餘地のないところである。

これを要するに、戦争画のよつて立つところは、眞質性、合理性、
普遍安當性の三點であつて、一括してこれを「表現の正しさ」と稱ぶ譯
であるが、もとよりこれは基本的の條件であつて、それが全部でないこと
は言ふまでもない。

表現の正しさといふことだけならば、圖標や、設計圖にも求め得るし、
第一、叙述は寫眞の機能に及ばないであらう。事實、航空機や近代兵器
の表現に於いては、遙かに寫眞の方が効果的であることを吾々はつねに

實感する。のみならず、今日の戦争並が、ややもすれば報道寫眞の延長
のごとき様相を呈したり、實際また報道寫眞を原案として制作せられつ
つある事實も少くないのである。

ここに於いて、第二の問題たる「感情の投入」といふことが 重要な意
味を以て押し出されてくるのである。

五

戦争並の目的が單に「記録」に止るならば、寫眞に如くはないと私は
思ふ。寫眞には色彩を伴はないことと、長久の保存に耐えないといふ二
面の缺點もあるが、色彩寫眞の發達は遠からずその缺を補ふに違ひない
し、保存だけの問題ならばいくらも併決の方法はあるだらう。

レオナルド・ダ・ヴィンチは觀照の客觀性を重んじ「畫家は 無心の鏡
のやうに自らは不動を守つて、一際の運動、一際の事物を心に映さなけ
ればならぬ」と言ひ、自ら寫眞の暗箱を發明して、明暗及び遠近の原理
を繪畫の上に適用せんとさへ試みたが、次の點では、繪畫の絶對的優位
を承認してゐた。

それは、寫眞では、精神現象は寫せないといふことである。

ところが藝術は精神現象を寫すのが本來の目的である。そしてこの相違は、報道寫眞と、戦争並の
繪畫の立脚點の相違がある。ここに寫眞と
和違でなければならない。

觀照の正しさ、レオナルドの調ふ事物を正しく觀るといふことは、單
に機械的に視るといふことではない。作者の人格を通して 物を視ると
いふことである。或ひは、作者の正しい人格に於いて 物を視るといふこ
とである。その中には當然、作者の感情や批制もふくまれてゐる筈であ
つて、そこに主觀の投入せられる充分の餘地がある。

それは、嚴密に言へば、表現の技術そのものが既に作者の人格の一部分であつて、
その意味で藝術は、作者の人格の表現であるとせられるのであるが、
決して機械的な技術として存在するものではない。

藝術が人を感動せしめるのも、ひつきやうは、この人格の力である。

圖標では、いかに正しい表現が行はれて居ても人を感動せしむることとは
出來ない。それは訴へる力としての人格的要素に乏しいからである。更
に戦争並が「單なる記録」或ひは「單なる圖標」としてでなく、何らか
の意味で人を感動せしむる爲には、そこに作者の感情が投入されなけれ
ばならないことは言ふまでもない。

ところで投入さるべき感情は、それが激しければ激しいだけ與へる感
銘も強い譯で、自然それは表現の強調にまで赴かしめる結果になる。更
にそれを押し進めて行けば、やがてそれは一個の非合理性にまで誇張せ
られるであらう。

ここに前述の「寫實」（レアリズム）とは完全に對蹠する一つの立場が
ある。すなはち「浪漫性」（ロマンチズム）と稱ばれるところのものがそ
れであつて、レアリズムの特質たる「正しさ」に對して、これはむしろ「強
さ」への志向としてあらはれて居り、前者が寫實の追及を態度とし、事
實の把握を眼目とするのに對して、これはむしろ理想への憧憬と願望、
態度とし、レアリズムの客觀的觀照に對しては、むしろ主觀的觀照の重
視、表現の合理性、乃至普遍妥常性に對しては、むしろ表現の獨自性、
乃至個性の尊重といふかたちであらはれてゐるのである。

一般に藝術制作の立場には、多少にかかはらずこの浪漫性の介入が豫
想されてゐるのであつて、偶々それは、一方の記録的立場に對して藝術
的立場を代辯するものとして押し出されて居り、前述の、記録並だから
藝術的でなくてもいいといふ考へかたに對して、藝術的志向を挿する限
り、戦争並には手が出せないといふ對蹠的な態度を一方に成立せしめて
居るのである。

これについて時局はそのやうな藝術の純粹なありかたを許さないのだ
といふ聲も聞えるやうだが、かかる批制の聲自身、藝術の浪漫的側面へ
の過信を表明して居るのであつて、戦争並の制作が、藝術的立場とは本
質的に相容れないものだといふことを原則的に承認した考へかたではな
いかと私は思ふ。

486

私に言はすれば、藝術のありかたに對して純不純を論ずるのは元來無意味な詮鑿であつて、いづれにしても表現には何らかの媒概念、即ちモチーフの介在を必要とするのであるから、そこには直接的と間接的の相違があるに過ぎず、モチーフが「戰爭」であるか「花」であるかは何ら本質的な距りを意味するものではないと思ふ。

これを要するに、今日の、戰爭畫のありかたは、以上二つの立場を兩極端としてその中に規定せられるのであるが、觀衆への影響乃至第三者の受容れかたに重心を置いて考へれば、當然前者の立場に立たざるを得ないし、作者の精神内容との結びつきを中心にして考へれば、勢ひ後者の立場に立たざるを得ない。しかも、いづれを主とし從とすることは出來ないのであつて、ひつきやう作品の上では矛盾しあふ二つの立場の同時把握として解決せられなければならないところに、具體的な困難さがあると考へられるのである。

問題の追及をもつぱら作品そのものの中にのみ限定して來た從來の繪畫制作には、前述のやうな惱みは比較的尠なかつたと言へる。それだけで專足りたか何故ならば、それぞれの立場を一方的に掘り下げるだけで專足りたからである。レアリストはレアリズムの立場に於いて、ロマンチストはロマンチズムの立場に於いて、それぞれの專門の立場を主張しつつ互ひに自己の領域を開拓して來たのが美術の近代的分化的發展の特質であつた。或ひはそれに養はれた今日の作家の多くが、かかる教養をそのままに適用することの根本的矛盾について、問題の綜合的把握に方途を見喪ふのは、けだし止むを得ないところだらう。

いづれにしても、このためには、技術の新らたなる體系化、或ひは組織がへを必要とするのであつて、極度に專門化せられ、部分化せられた今日の繪畫技術をそのままに適用することの根本的矛盾について、作家達は大いに反省する必要があると思ふ。たとへば、冒頭で指摘した畫面の量に對する一般的な無神經さの如きは、その明白な一例であつて、この種の大作には不可見の要件である「骨

とんどの陸軍美術にあらはれたところを見ても、細部の表現はあるが全體の表現が無いといふ共通の缺點が見うけられる。畫面の尨大さが却つて内容の貧困を感ぜしめる直接の原因はこれである。

扨て、與へられた課題は、「表現の正しさ」と「感情の投入」であるが、前者は、おのづから表現以後に問題が存するのであるから主としてこれは樣式に關する筈であり、これに反して後者はむしろ表現以前に問題が存するのであつて、當然これは内容を中心に考へられていいであらう。換言すれば、「寫實性」の要請されてゐるのは特に樣式について考へれば兩者は必ずしも反撥する立場に置かれて居るとは信ぜられない。のみならず、内容の浪漫性に對して寫實的表現を與へるといふことは藝術上では、むしろ、もつとも普通に見られる一般的態度でさへありうるやうに私には思へる。

今日の戰爭畫が、容易にそこに到り得ないのは、出發點に於いて記録を目的として押し出されて來たものであつたといふことと、したがつて藝術目的とは別個の立場に於いて爲されなければならないといふ誤謬に支配せられて居ることが、その直接の原因である。

記録といふ考へかたからすれば、自然その對象は、嘗てあつたこと、或ひは現にあることのみに限定せられざるを得ない。もちろん、かかる目的の繪畫も必要には違ひないが、一方にはまた、あり得べきこと、或ひはあり得たきこと、についての精神の創造的活動も必要であらう。

唯、表現の正しさを建前とする、戰爭畫の倫理性は、おのづからその内容についても、一定の限界を要するのであつて、あり得べからざる事賞や、單なる虚妄を表現することは愼まなければならないが、作者の正

しい精神現象としての、ある種の願望や、感覺的誇張や、表現技術上の
強調や、象徴的要素の導入は、それが一定の妥當性を有ち、合理的印象
を與へ得る範圍に於いて許容さるべきは言ふまでもなからう。

ことで私は、この問題に具體的な示唆を與へるものとして特に古典の
回顧を慫慂したいと思ふ。言ふまでもなく、私のことに言ふ「古典」の意
味は、繪畫技術の諸條件が未分化の狀態で、綜合的に把握されてゐた、
近代的分化的發展以前を指すものに他ならない。

古典藝術の大いなる特徴の一つは、表現の雄偉といふことであつて、
畳も近代のそれに比して一般に大きい。もともとこれは精神の雄偉さか
ら導き出されたものであるが、同時にまたそれに適はしい技術的用意も
備へて盡す。その一つは骨組みの太さである。一切の荷重に耐えやうと
する内在的な力強さは、そこから生れて來る。畳が大きいといふことは、
必然的に畫面の組み立てに關する意識を明確とした筈で、換言すれば、
構圖の優位に於いて全體が統一的に組み立てられることを絶對に必
要としたのである。

ルネッサンス以降は、細部の表現にはもつぱら寫實樣式が用ひられた
が、全體の構想は多く内容の浪漫性に結びついてゐた。
しかして、構想を表現後の世界に於いて具體化してゐるのは構圖であ
るが、これを技術上の關係――要素の特質――について見れば、構圖は
それみづから、繪畫の建築的側面としての色彩性（象圖氣）を、その中に
包括統一する役割をもつたのである。

その關係を、更に別の角度から見れば、繪畫の彫刻的側面としての素
描性は、もつぱら形態の表現にかかはり、その限りに於いて客觀的本質
をもつが故に、これは特に寫質的要素としての意義を有つと言へる。ま
た、繪畫的繪畫的側面としての色彩性は、主として感覺の表現にかか
り、多分に主觀的本質をもつが故に、これはむしろ浪漫的要素としての
意義をもつと言へるのである。

しかして、兩者の綜合としての構圖は、現代の概念から言へば、古典
的要素そのものを意味するであらう。
以上を圖式に於いてあらはせば次の通りである。

内容＝構想 ┤寫質的要素（客觀面）／浪漫的要素（主觀面）├ 古典的傾向

様式＝構圖 ┤素描的要素（彫刻性）／色彩的要素（繪畫性）├ 建築的統一

この樣な技術的體系を大體に於いて古典藝術は示してゐると思ふ。以
上の圖式にあらはれた個々の要素が獨立的に發展したのが近頃の消息で
ある。繪畫の近代的發達が、それぞれの特質を明確ならしめた功績はも
ちろん認めていい。しかし、現在では、それぞれの特質を充分に意識し
つつ、更に新らしい綜合に向つて進むべき歴史的段階に來てゐると見な
ければならぬ。美術のモニュメンタルなありかたが現質の要請として新
らたに要求され出した事質がそれを語つてゐる。

今日、戰爭畫が、おのづから大作への志向を示して居ることなどはそ
のもつとも具體的な證左であつて、今や私室の美術の時代は去つて、公
開の美術への大きい轉換が訪れつつあることを切質に痛感させるのであ
る。そして、この傾向は勿論世界的のものであり、戰時、戰後を通じて
の美術の中心的なありかたとなるであらう。

今日の戰爭畫制作が、直接には、いはゆる一面記録的目的から、半面いはゆる
廣義作畫の立場から多分に宣傳的意義のもとに進められて居るものであ
るが、純粹に藝術目的の立場から言つても、今後の歴史を決定すべき美
術のありかたに對して、技術的な掘り下げを行ふべき絶好の機會を與へ
るものと言はなければならぬ。

今日の戰では武力の戰ひであるとともに一面文化の戰ひであると言は
れるが、文化の戰ひとは、思想の戰ひであるとともに文化的能力そのも
のの戰ひでなければならない。戰爭畫の制作は、現に交戰諸外國とも旺

んに試みられてゐる様子であつて、當に吾が國だけに見られる現象では
ない。その意味から言へば、技術の可能性を通じて爲される日本的能力の
西歐的能力に對する事實上の挑戦ですらあり得るだらう。私のいはゆる
「大いなる野心」も又、それを指すものに他ならないが、戦争畫制作の今
後の目標は、少くともそこまで押し進められる必要があると、私は思ふ。

六

個々の作品の出來榮えについては、別項に諸家の批評が載せられる筈
だからそれに讓つて、私は、この展覽會にあらはれた若干の傾向上の特
徴と、それを代辯する二三の作について、上述のごとき觀點から簡單に
私見を述べるにとどめたい。

記録的な作品が傾向上主動的地位を占めてゐることは、展述の通りで
あつて、比較的秀逸と目さるる作も、自然、この域のものに多く見出だされ
るのは、從來と變りはない。

就中、記録的意義がそこに強く強調せられる結果、作者の主觀を盛りこ
む餘地が少く、勢ひ索然たるものに陷り易い。

しかし事實を單に事實として傳へるだけでは、報道寫眞の域を脱しな
いのであつて、假に色彩的要素や、描寫技術の手法の上で、ある程度の
繪畫的效果を引き出せたとしても、本質的な人格的要素の缺
如からくる物足りなさを掩ひ難い。

總じて會見圖や室內圖に於いて、主要人物が生きて居ないのは、そこ
に作者の感情が働いて居ないといふ證據で、觀照が寫眞の乾板のやうに平板で
心理的な抑揚か深みのないことを語つて居る。

事實の描寫とは言へ、事件の進行に對する作者の感動なり實感なりが、
そこでの内容となつて背後に生命を有つとき始めて作品が生動し、と
言へるのである。この場合、作者の心理的頂點に浮する畫面は、當
然、事件の主要人物であるべきである。それが構圖の核心を形成すること
によつて、全體は一個の統一的な力強い激闘氣の許に置かれるのであ
る。

會見圖に於いて主要人物が生きて居ないといふことは、ひつきやう構圖の中
心が呆やけて居ることであつて、そこに統一的な迫力を感ぜしめない。
いわんや力の権衡の上に低次的に取扱はるべき敵將が却つて傲然と畫面
上に踊り上つて見える等は、明らかに構圖的用意の缺如から來る失態で
あつて、こんどの會見圖の中にもそれに近い共通の缺點が指摘出來るが、
これらの點はとくに警戒を要するところだと思ふ。

その意味では、小磯良平の「日蘭條約調印圖」が比較的無難であり、
寫眞的構圖の味氣なさや、透視法の缺陷に基く人物の大きさの比例の
不自然さ等に不備の點はあるが、主要人物の照應は割合に素直ほに捕捉
されて居り、色彩も爽快で、ある程度の繪畫的效果を擧げてゐると思
ふ。

宮本三郎の「本間・ウェンライト兩司令官會見圖」は、完全にとれと
對蹠する角度から會見圖を取り上げた性格的な一試作として興味があ
る。これは常識的な前者の逆を行つて、いはゆる舞臺裏から場景の側面
を捉えた歷史畫としては型破りの仕事で、近代的な機智の閃きはあるが、
それだけにスナップ的興味が勝ち過ぎて事件の内容のもつ嚴肅さや緊張
味を逸して居る。

殊に構圖上の不備としては、畫面の主要部（二等分線、四等分點等）
が、すべて特別重要でもない副次的人物や要素によつて占められて居る
結果、主要人物の畫面上に於ける力を必要以上に弱め、繪畫の主體がど
こにあるかを疑はしめる。このやうな缺陷は畫面が小さければ目立たな
かつた筈で、構圖内容に比して、畫面が尨大に失するか、畫面の大きさ
に比して構想が飄輕に失するか、そのいづれかである。これにも透視法
上の歪みがあり、床面の急角度な立上りなどかなり不自然な印象を與へ
る。この種の室內圖に畫圖上の透視法を用ひるには無理であつて、機械
的な遠近法を用ひるならば、むしろフリッツ・スタルク遠近法（網膜透視
畫法）によることが無難であらう。

純然たる記録盡の立場に立つ作としては、多少の瑕瑾はあるにしても、これらはまづ代表的な仕事であつて、戰爭盡の現段階とその一般的傾向を如實に示し、技術的にも殆ど完成の域を示す。

同じ記録的目的によるものでも、戰鬪の實況などを對象とする場合の方が、作者の主觀はより端的に導入出來るのではないかと私は思ふ。ある意味では、それは自像盡の延長にも一定の明瞭な性格を與へる譯にはゆかない。作者の感情よりも、對象自身の性格や心理をまづ表現することによつて、作者自身の感情を併せ表現するといふかたちをそのためにとるのである。主要人物の取扱ひがとくにそこで重要性をもつのもそのためである。

會見鬪のやうな場合には、それは自像盡が既に一定の明瞭な性格であり、その立場は受け身である。むしろそれを把握することが、作者自身の性格や心理をまづ表現することによつて重要性をもつのである。

これに反して、戰鬪實況の方は、戰鬪する個々人の感情とか、性格なりを固定したものではないのであるから、作者の主觀によつて全體に綜合的取扱ひが企てられなければならない。前者は主要人物を中心とする統一的方式を用ひる結果として、劇的クライマックスを生じるのであるが、この方は、綜合的方式による結果として、むしろ音樂的なリズムを生じるのである。一方は固定した緊張の連續であり、こちらは波動する力の反復である。したがつて、この方が浪漫的要素に富んで居るとも言へる。

戰鬪の取扱ひに於いては、この雰圍氣を更に雰圍氣自身の中から生れる運動のリズムが表出せられない限り力の上すべりに終るばかりで、眞の力強さ、彈力のある力強さは生れて來ない。

一般戰鬪圖について、私は以上の點をより強調する必要があることを指摘して置きたい。

藤田嗣治の「決戰ガダルカナル」は、雰圍氣の表出について、この作家がつねに並々ならぬ意を用ひて居ることを示して居り、地方色をあら

はす爲の樹海の描寫や氣象をあらはす爲の雷雨の導入等かなり效果的に扱はれて居る。惑を言へば、道具立では揃つて表現が弱いといふ不滿がある。畫面盡とにらみ合はせて、描寫の技術に簡化の手加減を加へる必要があるのではないかと思ふ。

同じ作家による「神兵の救出到る」の方が作柄の關係もあつて細部の表現が生きて居る。總べて、戰爭の逸話を描いたものでは、單なる寅話の說明に墮し去つて居るか、でなければ、反對に、說明不足に終つてゐる缺陷が眼につくのであつて、構想上の練り上げが足らないともその原因の一であるが、場景の撰擇そのものにももつと意を用ひることが肝要である。

「神兵の救出到る」は、いはゆる記録盡の域を脫して、獨自の角度から戰爭盡を作つて行かうとする作者の野心的な志向を語る仕事で、戰爭把握の角度も全く人の意表に出るところがあり、問題提出の方法に一示唆を與へてゐる。作者は、これによつて、西歐の植民地統治者達の利己的な搾取生活と、その冷酷な心事を描破するとともに、敗戰の慘さを警告せんとする意圖であると言つてゐるが、この種の批判的な内容が今日の一般戰爭盡制作の上に、もつと附與せられてもいい筈であり、この點で戰爭盡の次の段階を暗示して居るものとして特に注目に價ひする。

田村孝之介の「大野挺身隊敵敵高司令部に突入」も戰爭の逸話を取り上げたものの中では、單なる說明以上のものを示して居る。ガタルカナル攻略に參加した大野挺身隊の三勇士が夜闇に乗じて敵司令部へ切り込みをかけ敵の作戰中樞を潰滅させて自分等も玉碎した悲壯な南方戰線の一挿話を描いたもので、三勇士と磯野部隊長の訣別の場と、敵司令部での奮戰の場との二部から成つて居る。

訣別の圖の方は、やや月並みで構想に新味がない、主要人物の心理描寫に突つ込みかたが足りないし、ジャングルを流れる光線の扱ひかた等も說明に墮した懐ひがある。その點、快力を揮ふ三勇士と猛ろき騷ぐ敵司令部の混亂を端的に描寫した奮戰の圖の方が全體としてよく描けて居

り氣持も出て居る。

特に、壁に映った大きな手の影、燭光を受けた卓布い反射等、場景の威嚇的な印象を強調する暗示的要素の導入が利いて居り、そこに作者の意想も窺はれる。ゴヤかドーミェ遉りから出たらしい人物の炎態や、大業な驚駭の身振動作等も、強烈な明暗の交錯する四圍の躍動的霧團氣の中へ適當に吸收されて、この種の動的表現にありがちの下卑た臊味を感じさせない點は良い。

過度の躍動性から來る下品さを避ける手段としては、專ら逆面を暗くすることによつて、個々の形をあまり目立たなくするといふやり方が従來多く見うけられたがこれは藤田樣式の影響のやうに思はれる。それも一つの方法ではあるが、勢ひ逆面を曖昧ならしめ易い缺點がある。ここではそれを逆に強烈な明暗の効果として解決したのであつて、その點、確かに一新機軸と言へる。

只、この作について言へば、混亂そのものの中にも、おのづからなる統一や、絢爛的なリズムが必要であつて、構圖上整理の足らない點は猶一考を要すると思ふ。

逸話的な題材を扱つて説明の足らない例としては吉岡堅二の「小田軍曹機の體當り」を擧げることが出來る。これはニューギニア西北カルカル冲上空に於いて、吾が船團を襲はんとした敵重爆と體當りによつて粉砕した小田軍曹機の壯烈な殉難を描いたもので、體當りの反動に喰つて敵機は中空で眞逆向となり、海上では舟艇の上から吾が將兵が手に汗を握つて見上げるといふ圖である。

日本軍としては稀に見る素描の確實さを示し、舟艇上の人物など手堅く描寫されてゐるが、トンボ返へしを打つた敵機の狀況は、よほど注意深く見ないと判別し難いし、小田軍曹機の所在も不明で、説明習を觀まなければ逆中の意味が掴み取れない。説明に墮すまいとする努力は分るが、説明が全く不必要だといふのではない。説明の要素があまり傍らはに外部へ露呈しないやうに、何によつてそれをカバアするかが問題なの

である。

この作の失敗は、失敗自身が作者の善意な藝術的志向を語つて居るといふ意味で一概には責められない氣がするが、これに限らず多少とも藝術的志向をもつた作家の共通の缺點は、進んで打開する代りに、何か身をかはさうとするところがあり、結果として中途半端なものを作り上げ易い點が指摘される。

猪熊弦一郎の「一〇〇米前の鐵路建設」や、栗原信の「怒江作戰」等は偶々その一例であつて、風景の中へ身をかはさうとして、結局風景並ともつかず、戰爭畫ともつかぬ微溫的なものになりきつてゐる。ともに横に長大な逆面を用ひて、雄大な自然を寫さうとして居る意圖は認められるが、構圖的には捨て餘したところがあり、中心のないパノラマに墮し去つて居る。

以上二作の中では、特色のある點や自然の性格に異國趣味的な地方色を盛り上げて居る點で、「鐵路建設」の方により繪畫的な効果を見出すことが出來る。しかし、問題の中心となるべき鐵路建設そのものが内面的にも外形的にも一向に生きて居ない。

未踏の處女林を開拓して進む、雄大な作戰の規模とか、鐵道部隊の隱れた自然との格闘とかに對する作者の人間的な感動が、背後から裏づけして居なければ戰爭畫としての感銘比與へ得ない。

一般に航空戰を描いたものにあまり秀逸があらはれないのは、題材が機械的で情緒に乏しく、感情投入の手がかりがもとめにくいことによるものと思はれる。しかし、一方から言へば、これほど近代的な感覺を有つた瀟洒な題材はないとも言へるのであつて、古典に先蹤のない題材だけに、その取扱ひについては、種々異なる角度からの觀察がもつと試みられてもいいやうに私は思ふ。

高畠達四郎の「陸鷲テンスキャ飛行場爆撃」には、その意味での近代的な冴えた感覺とては認められないが、獨特の浪漫性があり、作者の主觀が卒直に披瀝されてゐて、多分に子供臭い表現の中にも、繪述的に何

が怖しいものが感じられる。模型地図のやうな自然の表現や、飛行場の
取扱ひなど、おそらく質感ではあらうが、些か幼稚に失する。しかし、
空の廣さなどよく描けて居り、その中を飛び交ふ戦闘機や爆撃機の小鳥
の様な輕捷さが作者の醇朴な驚異の中に素直ほに捕捉されてゐる
點は、一應肯定出來る氣がする。

航空戦闘ではないが、稲田豊太郎の「馬來作戦繪巻」も、問題把握の
低徊的態度に於いて、前者と一脈通じるものを示してゐる。この種の浪
漫的傾向は、今日の戦争繪の一般的傾向たるレアリズムとは完全に對蹠
的な立場を代辯するものとしてあらはれて居る。現在では、むしろ異例
に属するが、今日的な戦争繪のありかたの反側面を示唆して居る點で注
目に値ひすると思ふ。唯、戦争繪本來の命題たる精神の嚴粛さや、表現
の正しさといふ觀點から見て、その浴がみの態度はあまりにも樂天的
に過ぎて適しいものとは考へられないし、その「崩しかた」の限度につ
いて問題があるやうに私は思ふ。

×

最後に彫刻部の出品について一言書き添えて置きたい。
從來からも、あまり問題になる作はあらはれないが、戦争把握の方法
にも、問題提出の方法にも根本的に現實の要請してゐるものとの間に喰
ひ違ひが　るやうに感じられる。

このことは、「彫刻」に對する社會的、或ひは國家的要求そのものが、
充分にまだ熟して居ないところからも來て居ると思ふ。——何分にも目
下のところは既にある銅像さへ鎔潰してゐる時代なので——
繪畫の方は、作家も、問題も、現實の要求にむしろ引き摺られて居る
かたちだが、彫刻に對してはそれほどでないといふのが實情であらう。
一言にして言へば、制作目的が不明確である。どの點で現實の要請と結
びつくべきか、作家自身にも呑みこめて居ないところに問題がある。
その結果として、徒らに「記録繪」の後塵を拜することを考へたり、共
榮圏の指導者の肖像等で當面の人氣を博さうとする程度の早熟な「レア

リズム」しかあらはれて來ない。
しかし、總士で「記録繪」を作つてみたとて、實際には大いに意味
がある譯ではないし、戦後に、戦利品の大砲を潰して建てる記念碑の浮
彫のためにも譯なら、今から素描でも勉强して置いた方が増しである。
問題はむしろ、そのやうに、現實の要求が、繪畫ほどに直接的でない
ところに質は存するのであつて、そこに却つて彫刻の本質が見出だされ
るのである。

繪畫でさへも、現實との聯關に關する限り、力の表現としての大作主
義が擡頭しつつある。それが一般化されないのは單に資材の關係による
のである。

彫刻が今日モニュマンタルな傾向に進まないとしたら、それはあまり
にも「現金主義」な考へかたに捉はれてゐる結果だと言ふの他はない。
繪畫の部面に於いて、大作主義が擡頭して來たのは、根本に於いて、藝
術の公開性が重視せられ出した結果に他ならない。比喩的な言辭を用ひ
れば、觀衆が多い場合には大きければ見易いのである。しかも、平面的
な繪畫によつては、かりに大きくても一面しか呈しないが、彫刻の立體
性は四面を同時に觀衆の前に呈することが出來る。それだけでも、彫刻
の公開性は繪畫よりも高いと言へるのである。

只、實際問題として、今日、彫刻が厖大な制作に從事することは許さ
れないのであるから、單に原案を提示すると以上にモニュマンタルな
作品の發表のようすがはない譯であるが、それにしても、繪畫の場
合に、表現の具體的價値が全く與ふるのであつて、適當な企圖を以てす
ればある程度の效果は擧げられるのである。

事實、モニュマン試作は、從來に於いても屢々見受けられるが、それ
らは、完全に一個の觀念の産物であつて、現實との結びつきや、實際に
施工せられる場合の確たる意識の外に於いて立案制作せられたものであ
ることを語つてゐる。つまり、實際の場合に於ける作者としての何らの
提案もそれは認められないのである。

卒直に言へば、モニユマン制作に就いては、今日はむしろ啓蒙時代で

あつて、彫刻家達は、卒先してまづ啓蒙運動を展開すべきにあると思ふ。

その爲には單なる觀念的な制作を拋り出しただけでは 無意味である。ど

のやうな環境に於いては、どの様な形態を必要とするか、と言ふやうな

點までも綜合的な企劃として考へ、かつ提示する必要がある。たとへば

シンガポールに建てらるべきモニユマンの試作ならば、シンガボールの

風景を寫眞或ひは繪描によつて背景として 添附する位ひの現質的な考へ

かたがのぞましいと思ふのである。

とは言へ、私はここで彫刻家諸君に向つて、モニユマンの雛型を作れ

――と言つてゐるのではない。 もし造るならその程度の現質的目標を以

てせよと言つて居るだけである。

しかし、雛型たらずとも、モニユマンへの志向が何らかのかたちで、

従來の室内的、私室的彫刻とは異る要素を一般の彫刻制作の立場に於い

て提示することとは、決して無駄ではないと思ふ。

例へば、屋外の光線に對する彫刻的處理の問題であるとか、大きさに

比例した部分の單純化とか、差當つて、實際の制作に辯手することは出

來ないにしても、來るべきモニユマン制作の時代に於ける積極的用意と

しての習作の試み 位ゐは、これらの展覧會に提示されてもいいのではな

いかと思ふのである。

大いなる野心を有て――。

(筆者は美術評論家、黎明塾主宰)

記録畫と藝術性

植村鷹千代

記録畫の出來榮えが次第によくなつたといはれてゐるが、なるほど、今回の陸軍美術展をみると、さういふ氣がする。とくに、中堅以上の作家の場合において、その感が深かつた。この印象のもとをなすものは、中堅以上の作家の記録畫に對する製作態度が、腰が掘つたといふことであらうと思はれる。どうして腰が掘つたといふことには、いろいろの原因が考へられるが、罪竟するに、美術家の戰爭に對する關心が眞劍なものになつてきたのだと見て差支えないであらう。

これをもつと具體的にいふと、美術家として記録畫の製作に精魂を打ち込み得る境地に彼等が到達してきたといふことであらう。さういふ情熱の雰圍氣が出來上つてきたことである。もつとも、これを個人作家について言ふ場合、あるひは、作家の心理や精神の內部を推察してみる場合には、さだめし、懷疑、逡巡、動搖などの過程の錯綜した幾日、幾月があつたことであらうと思はれる。しかも、それは、必ずしも高潔な精神の動きばかりではなかつたかも知れない。ある作家の場合に、巧利的な動搖がなかつたとは言ひ切れないであらう。

しかしながら、すでに、いつしか、このやうな雰圍氣が釀成されてきたことは事實である。一旦、かうした雰圍氣が出來てくると、また事情は自然變つてくる。つまり、一つの藝術競爭の雰圍氣が自然に生れてくるわけであるが、この雰圍氣ほど藝術にとつて、有用なものは外にない

のである。何を描け、何を描くべきであるといふ說法や理詰めの講釋が盛んな時に、滿足な成果が得られたためしはない。それは當り前のことで、さういふ成果がないからこそ、この種の講釋が行はれるのだからである。さうかといつて、だから、說法は無用の長物だといふのは俗論といふものである。說法が無用とののしられるやうな成果に到達したとき、說法は、みづから、內心で使命の達成を喜んで然るべきであらう。

記録畫製作を委囑された一流畫家達といつたつて、圖畫の先生から宿題をもらつて歸つて、朋輩のすべてを敵手と感じて、競爭心に張り切る國民學校の生徒のナイーブさをもちたぬ筈はない。それどころか、藝術創作における純粹なる境地といふか、藝術三昧といふものには、かうしたナイーブさがなければならないものである。ところが、一流作家が、國民學校の生徒の場合のやうに、かういふ氣持になることは仲々難しいに相違ない。美術史をみても、大きな美術運動のもり上つてゐる時でないと、さういふ、よい意味の競爭心は湧き立つてゐない。

今度の陸軍美術展の一流作家の作品に熱が感じられるのは、かうした競爭心が多少ともり上つてきたせいだと思ふが、競爭心こそ藝術における偉大なる推進力であり、決して借り物ではないのであるから、これは極めて結構なことだといはねばならない。元來、藝術家といふ人種は理屈を超越した、複雜怪奇な精神の現化であつて、言葉の通常の意味では、ナイーブといふものとは正反對の代物であるが、それだけに、また、隣り合せだからとも、ナイーブには仲々なれないのであるが、その代り、さうなつたら、非常な力を發揮するものである。

それはとも角、われわれの眼に、記録畫が、次第に好感のもてるものに成長してきたといふことは、記録畫と藝術性といふ問題の解決に、光明を與へるものであることは確かである。

記録畫と藝術性の問題は、いま、美術に關心をもつほどのものなら、

なにも記録藝作家でなくとも、誰でも考へてゐる問題であらうが、この問題を考へる場合には、右のやうな、と一、二年間に現はれてきた作品の成長といふ事實を無視して考へたら、恐らく觀念的な空論に戻つてしまふだらう。つまり記録藝が、それだけ結合度を增してゐるといふことではあるが、それだけ記録藝が、實際に成長してゐるといふことではない。それは何を意味するであらうか、といふふうに考へてゆくべきではないか。それは、記録に徹するといふことはどういふことであるか、藝術性の豊かなといふことはどういふことであるか、といふことが問題なのだからである。この二つの言葉のうちで、どちらか一方の意味が勝つきりしたら忽ち問題は解決するのである。

記録に徹することが藝術性を高くすることだといふ言ひ方と、藝術性の豊かな記録藝を描けといふ言ひ方は、双方とも、如何にも、ほんたうのやうに聞えるが、內容空虚な言葉の遊戯に過ぎない。何故なら、そも

現代の美術においては、藝術性の豊かさといふこととは、流派的見地に分割されていつたので、この問題は、むしろ遠心的なひろがりを示してきた。そして、このことは、手法にも遠心的なひろがりを、當然生み出した。しかし、この非情を、記録藝といふ觀點からみると、どちらかといへば、結合し難い方向に進んできたこととは、たしかに事實である。記

藝術家は、藝術思想によつて、適切な手法を編み出すものではあるが、また逆に、一度、一個の手法が身につくと、その手法でものを見出したのは、そうした歷史的な步調の問題に歸結したやうに見られるのであつて、これは、直ちに、倫理や思想の上での問題ではなかつたと思へる。

藝術家は、一度一定の衡器が出来上ると、それでものを計量することになつて、一應事情が逆になるのと同じである。

繪藝が、寫眞の發達にしたがつて、自らの進路を、寫眞的寫實の排除へと採つてきたことは、主要な事實であつた。しかし、といつて、寫眞

と繪藝の領域決定は、正當な法廷の判決によつて行はれたものではなく繪藝の側の融通性に富んだ方向轉換によつて、自然と接觸が外されたといふものであつて、惡くいへば、繪藝の側における レアリズムよりの逃避といふ事情を多分に含めて、中途半端な結末をみてゐるのであるが、決して解消を見てゐるわけではない。

それで、記録藝の製作といふことになると、どうしても、レアリズムといふ問題が、蒸し返されてきたわけで、ここに、美術史における一二世紀間の反省が要求されること〜なり、當座の混迷に遭遇したのも、またやむを得ない當然の次第である。

戦争美術展の誕生とともに、レアリズムの復活といふことが唱へ出されたのであるが、結局のところ、記録藝と藝術性の問題の正當な解決はこの線上でのみなされるといつて言ひ過ぎではない筈である。前大戦當時以降に出現した、さまざまな美術的手法がある。手法といつても、勿論、さういふ手法の發見によつて定着された斬新思想であるが、少くともレアリズムの線外に發遠したそれらの手法は、記録藝の製作にあたつては、適切を缺くものであることが實證された。そこでドラクロアにあたつては、ドラクロアの名が呼び出されるにいたつたのであるが、さう簡にドラクロアに溺れるわけのものでもないのであるから、この名の下において最初に現はれたところのドラクロア類似品は、先づ低級といふか、素朴といふか、類型的な單なる寫實派の作品であつた。さもなければ、構圖からいらくらとしたドラクロアの複製であつたといへやう。それらの作品の雰圍氣は、決して見よいものでなかつたので、これに非難を發するのはまだ熱意ある方で、大方は無關心の態度であつたやうである。しかし、記録藝において成功するには、この線上を走るより他に途がないといふ意識は、作家の技術を鍊り立てたといふより、むしろ、彼等の熱意をこの方向に集中せしめたやうである。その結果、製作的雰圍氣が今日の狀態にまで高まつたのであらうと思はれる。さらに見てくると、レアリズムの線上においては、記録藝と藝術性の間

題が融和出來るといふことは、ほゞ納得出來るやうに思はれる。しかし
ながら、記錄畫の受ける制約といふものを考慮すると、それの藝術的表
現には、仲々困難が伴ふやうに思はれる。記錄畫といつても、作者の方
で適當に主題を把へて制作する場合は、また別であつて、さういふ廣い
意味での戰爭記錄畫の場合は、比較的、作者の藝術意欲が選擇の自由を
多くもつてゐるのであるから、問題は少ない。たとへば、今回の陸軍美
術展覽會出品畫中の例をとると、藤田嗣治の『神兵の救出到る』といふ
作品があるが、この作品の意圖には、作者が『政戰に對する警告的な意
圖を含むものである』と感想を述べてゐるやうに、一個のイデーが盛ら
れてゐるのである。また福田豐四郎のマレイ作戰を主題とした繪卷樣式
の記錄畫なども、藝術的構圖と主題との結合を可成りの自由さで行ひ得
てゐて成功してゐる。

ところが、この種の記錄畫の中にも、たへば特定の空母を聚沈する場合を記錄
に遺さうとするやうな場合には、寸分遺はぬ事實の描寫が要求される。
電擊機の數並びにその位置や高さまで、質戰記錄を寸分開遊ひなくカン
バスに移す必要がある。この種の記錄畫は、大部分寫眞の役目を代行す
るものであるが、寫眞よりも保存が利くのみならず、藝術品である以上
そこには、寫眞では表現出來ないドラマチツクな要素が盛られるわけで
あるから、戰史といふ見地からすると必要缺くべからざるものなのであら
う。しかしこの種の記錄畫の制作は、その擔當者にとつては非常に苦心
を要するものではあらうが、作品の藝術的な訴力は、必ずしもその苦心
に正比例するものではない。この種の作品が作戰史的意義を多分に
持つものであるから、その作品が、感動を呼ぶ要件としては、そこに描
かれてゐる作戰自慢の性質に依存するところが極めて大きいであらう。
その作戰が非常に劇的な歷史の事件である場合には、そのことが、その
作品に對する感動を高めるからである。たとへば、日本海海戰のあの有
名な東鄉元帥の作品やナポレオンのモスクワ退卻の作品などは、その意
味で、平凡な事件を描いた戰爭記錄畫に比べて、たしかに得をしてゐる

のである。その代り、時代の經過といふことを勘定に入れると、現在、
われわれが、日本海海戰の情景やナポレオンのモスクワ戰爭を頭
に浮べる際に最も强力な印象を與へるのは、これらの記錄畫である。戰
史を幾百頁讀んでも、この一枚の記錄畫の印象を打ち消す力とはならな
い。つまり、われわれが日本海々戰だと思ふのは、あの繪の情景を描い
てないのである。さういふ意味からすると、この種の作戰記錄畫はあらゆ
る細部に亙つて、正確であるといふことが、何よりも必要條件となるわ
けである。

ドラクロアの藝術論の中に、肖像畫の藝術性を寫眞の寫質性と比較し
て論じた部分がある。この議論は非常に優れた卓見であると、僕は感服
してゐるのであるが、その要質はかういふことである。すなはち、每日
顏を會せてゐる友人の肖像畫をみて、彼はこんなに鼻が低かつたかと
思ふ。そうして翌日、その友人に會つた時に、つくづく觀察してみて、
なるほど、君の鼻はこんなに低かつたのかと感心する場合がある、とい
ふのである。とヽに肖像畫の藝術性があるのであつて、それは寫眞の寫
質と本質をまるで異にするものだといふのである。特定の作戰の記錄畫
においても、これと同じことが、いへる筈だと思ふが、この種の記錄畫
の藝術性の問題も、それと同じやうに思はれる。

次いで、右のやうな特定の記錄畫の場合を除外して、一層ひろい意味
での、大東亞戰爭の記錄といふ意味での記錄畫を問題にしてみやう。こ
の場合には、藝術性の要求は、もつと本格的な、思想的立場からなされ
てよいものと考へられる。

序でに、もう一つドラクロアの作品を例にとると、有名な『リベルテ』
といふ作品がある。あれは單なる主題としては、史實に則つて描かれたもので
あるが、意圖するところは、單なる記錄ではなくて、自由の精神の勇敢
なる鬪ひであり、その勝利を象徵したものであつて、それが、一個の强
力な思想の表示であることは見過せない。藤田嗣治の『神兵の救出到る』
が、政戰に對する警告を意圖してゐるのも、それが單なる事實の記錄で

ないことを示してある。レアリズムといふ芸術態度の本質はこゝにある歴史的事実と歴史的思想とが結合した時にのみ、レアリズムは真に興り得る本質を備へてゐるものと見られるのであるが、その意味においては、大東亜戦争を認識しつゝ、ある日本の画家には、このレアリズム復興の條件が準備されてゐると見てよいのである。大東亜戦争の理想は、被圧迫民族の解放にある。すなはち、現在の戦争は、東亜民族の民族解放戦争としての性格をもつてゐるのであるが、これは、まさに人類的理想の裏附けをもつた思想であつて、レアリズム芸術の思想的背景としては絶好のものである。一方、作戦史の中には、この思想を表現するための素材が充満してゐる筈である。

そこで、われわれが、今後の記録画に期待したいことは、前述の藤田嗣治の『神兵の救出到る。』といつた種類の意図をもつた作品の思想的内容を、一段と強化して、民族解放戦争の理念の表現に進むことである。今回の陸軍美術展の作品の多くが意図してゐるところは、大概についていふと、皇軍の勇敢さとか、白兵戦の凄絶味とか、占領地の建設情景とかいつた種類のものが殆んど全部といつてよいものであつたが、これらの主題が、記録画の主題たり得て至当でないことはないが、現戦争の理念の本質やレアリズム芸術の本道からいふと、この程度の主題は、まだまだ低級であり、且つ素朴であるをまぬがれない。この種の作品は、如何に技術的進展を見せたとしても、大東亜戦争そのもの～規模の大きさ、思想的立場の高さに對して對等に参加し得る芸術ではない。

いまのところ、まだ、造形芸術は、大東亜戦争における戦争努力の一手段たる域を脱してゐないといはねばならない。しかし、ほんたうをいふと、現代の日本美術は、戦争努力の手段から、一躍それの表現にまで高められねばならないのである。さうなつてこそ、はじめて、レアリズムの本道が確立されるのであり、したがつて、同時に、記録画と芸術性の問題が、高度な條決に達するのである。

西欧の美術作品に於ても、高度な條決に達するのには、十九世紀初頭には、戦争画の傑作と稱されるものが可成り描かれてゐる。さうして、この種の傑作は、レアリズム美術の道を樹立してゐるのである。しかしながら、常時西欧の天地において起こされた戦闘は、多く、英雄達の制剛的意図をもつた戦争であつたがために、戦争画の傑作を描いた画家達の思想的立場は、白山を希望するがために戦乱に反抗するものであつた。その意味において、これらの傑作は、多く、反戦的思想に依つて裏附けられた戦争画であつた。こうした点は、とくに批制を要する点である。それと同時に、民族の理想を正々堂々とレアリズム芸術にのせて宣言できる現在の日本画家の誇りを深く反省しなければなるまい。

なほ、記録画の発展については、さまざまなことが考へられるのであるが、その一つは、福田豊四郎が試みた絵巻様式の記録画である。これはたしかに面白い試みであると思へる。既に日本画の古典において試みられてゐることであるだけに、破綻が少なく、しかも将来、可成り発展を期待できるものである。たゞこの種の形式に注意を要する点は、この種の作品は、やゝもすると、構図の面白さや奇抜さに心を奪はれて、思想的な面が没却され勝ちだといふことである。この点は、古典の絵巻物についても、同じやうにいへることであつて、レアリズム芸術としての要素に薄いきらひがある。しかし、その点を警戒しながら、製作されるとしたら、可成り発展の余地のあるものであらう。

要するに、記録画の芸術性は、レアリズムの態度が本格的になればれだけ豊富になるとみられる。そうして、アリズレムの態度が本格的になるといふことは、とりもなほさず、作家が、概念によつて、戦争を描くのでなく（この素朴な段階は、すでに過ぎ去つた）、また、作家自身が、昂奮してゐるのでなく、熱をもつて然も冷静に思想的立場から、素朴となすやうになつて、はじめて遂成されるものであらう。ところで、現在の段階は、すでに第一の段階は通過されたが、第二の昂奮の段階から、第三の段階へと漸次進まうとしてゐるところだらうと考へられる。

（筆者は美術評論家・同盟通信社職業調査室勤務）

戰爭畫制作の要點

藤田嗣治

　前線は勿論銃後一億國民が戰鬪配置について、米英撃滅戰の愈々苛烈な決戰にこの秋に際し、美術界も亦慊然として未だ前例なき戰爭畫を開催し得た事は、實に大御稜威の御光の御賜と感謝する次第であり、更に我々はこの大戰爭を記錄畫として後世に遺すべき使命と、國民總蹶起の戰爭完遂の士氣昂揚に、粉骨碎身の努力を以て御奉公しなければならぬ。

　戰爭畫を描く第一の要件は、作家そのものに忠誠の精神が漲つて居らなくてはならぬ。幕末當時の勃發憂國の志士の氣魂がなくてはならぬ。魂の入らざるは全然さへ描いて居ればいゝといふ考への下に描く人があつたら、魂の入らざるは常然である。云々は全く明習である。今日山氏の「美術家の覺悟」の中に、「戰爭畫の途さへ描いて居ればいゝといふ考への下に描く人があつたら、魂の入らざるは常然である、云々」は全く明習である。今日の惰勢に於ては、戰爭完遂以外には何物もない。我々は、少く共國民が寄つてこの國難を排除して最後の勝利に邁進する時に、我々畫家も、戰鬪を念頭から去つた平和時代の氣持で作畫をする事も、又作品を見る人をして戰爭畫を忘れしめる様な時期でもない。國民を鞭うち、國民を奮起させる繪畫又は彫刻でなくてはならぬ。戰爭は美術を停滯せしめるものとか得ないのである。戰爭は美術を萎縮せしめるものとか考へた人もあるけれども、却て其の反對に、この大東亞戰爭は日本繪畫史上に甞て見ざる一大革命を喚び起して、天平時代、飛鳥時代又は桃山時代を代表する様な昭和時代の一大繪畫の樣式を創造した。今日上野で開かれて居る戰爭畫展は、實にそれを證明して余りあるものである。

　戰爭畫と言へば、支那事變以前などの作家も念頭に怠いた事ではなかつた。又古來の戰爭畫に就ての研究もして居らなかつた。突如として起つたこの戰爭畫に即すべく、美術家は世間の嘲弄、批評家の愚言を顧ず遂に今日の戰爭畫の一大出現をなし遂げた事は、日本としての誇りであり、恐らく現在の世界何れの國にも見得られない存在であらうと思ふ。

　私の體驗から、戰爭畫を志して居る若い諸君に戰爭畫の技術に就て今から率直に述べてみたい。夫は前記の精神が第一であり、次には戰爭についての體驗又は知識を豐かならしむる事が第二の要件である。戰爭畫の場面に於て、風土、時刻、寫生して居られぬ様な神速な動作とか表距離、風速、温度、乾濕の度合、其の現情とかは、全く畫描きの多年の錬歷又は熟練した技巧に俟つゝより外はないのである。結局今迄種々多方面に亙つて勉强して居た畫家は、最も戰爭畫に適すると言つていゝ譯である。

　私は決して下描きの作つて居らぬ。小さい下描で大きく延した場合には、間の拔けた場面が思はぬ所に出來たりする。大作は直接畫面に向つて描いて、たゞ裝具とかのクロツキーなどを用ゆるに過ぎない。先づ構想が第一である。描く物かはつきり決つて居なければならない。中途で迷つても居れば心配した場合に、描く物が明白に判つて居れば心配もない。又迅速に其の畫の完遂に邁進する事が出來る。具體的に私の戰爭畫を描く場合を說明して見れば、私は其の場面を空中から俯瞰した樣に先づ考へて見る。軍隊の配置とか、或は兵と兵との前後左右の距離とか甞つたものを頭に描いて、足下の方から頭の方へ描いて居る。多くの畫家は、顏の方から、又は頭の方から描下げて居るが、足下に不安なの方から描下して居るが、足下の方の位置とか、距離の觀念が澁く缺けて居る。頭の方の高低は、足の方の位置から自然に出た高低に任せておく。兵隊の身體を描いて居るつもりである。服裝の中に入つて居る筋肉までも描きたい。多く

　日を逐ふての變遷進步する、一々の研究を怠せにしたならば、眞の空中戰は描き得ないのである。支那事變常時の戰爭と今日大東亞戰爭の苛烈なる段階の戰爭とは、自ら其の趣を異にして、現下の戰爭は全く苛烈なる凄い相を描寫し、又は皇軍が碎地に陷つたり、或は惡戰苦鬪の狀況に直面したり、或は皇軍の神々しき姿を描き現さねばならぬ。映畫又は寫眞等について作畫した作品は悉く失敗して居る。一瞬間の動勤には無理がある。

　繪畫はより以上の自由さがあり便宜があるので、朝から晩迄の一日の戰鬪を一幅の畫に爲す事も得、或は三時間、或は十五分の戰鬪を繪畫に纏め得る事が出來る。故に足下の方から頭の方へ描上げて居る。軍隊の配置とか、或は兵と兵との前後左右の距離とか甞つたものを頭に描いて、足下の方から頭の方へ描上げて居る。多くの畫家は、顏の方から、又は頭の方から描下して居るが、足下に不安なる強味がある。こゝに注意すべきは戰爭畫は到底寫生によつてのみ出來る事でない。自分が作業を始めてから修業中に得た總ての技術を其處に集中して始めて出來るので、最も正確に寫し得る技能とか技巧を先づ第一とし、更に動作等を自由に入つて居る筋肉までも描きたい。

神兵の救出到る 藤田嗣治

の戦争畫に見る兵士は、服の皺とか装具にのみ気を奪はれて、骨骼迄描いて居るのは非常に乏しい。先づキャンバスにドーランを、而も三回も施して居る。主に茶褐色で充分乾燥させて、その期間も三ヶ月は掛ける。何の爲かと申へば、記録畫の耐久性を考へて、永久に不變の強靱さを獲得したいからである。數年を出でして褪色したり消える様な戦争畫では後世に残し得ないからである。充分に下塗りが出来た場合、別に碁盤割もしない。大體の構想を決めて、細部の描寫は其の日々の考へに任せて、先づ餘り主要な點でない所から描き始める。最も主眼となるべき部分は、最も油の乗り切

た時を見計つて、一気に描いてしまふ。最初から普通に描く、所謂調子だけで纏めて居る様な事はしない。第一日目から或は繪的の作品の美しさは失はせたくない。皆へ一枚の作品が空隙を受けた場合に、其の五分の一が残つても、十分の一が残つても、其の畫の全體が窺はれる様なマチエールの堅固さとか、色彩の良質さかいふものを窺はれる様に注意して居る。細部に亘つて正確、實質に何の飾りもなく、又大ざつぱでもない、畫の質として其の質證を明かにして居る。日本で戦争畫の名畫が出ないといふ譯がない。ありと凡ゆる畫題の綜合したものが戦争畫である。戦争畫とも靜物も人物も風景も、總てが混然として其處に現れる。今日我々が努力し甲斐あるこの繪畫の難問題は、この戦争畫によつて勉強し得、更にその畫が戦時の戦意昂揚のお役に立ち、後世にも保存せられといふ事を思ったならば、我々今日の日本の畫家程幸福な者はなく、誇りを感ずると共に、その責任の重さはひしひしと我等を抱つものである。

（畢者は油絵畫家、帝國藝術院會員）

畫面のどの部分を切り取つても風景畫より以上に雰囲気を増加させたい。私は雲間を渡る月の光とか、霧とか稻妻とか、スコールとか、風とかといふものを多く取り入れて、戦闘中に一種の雰囲気を濃からしめて居る。或る戦争畫の傑作であり畫の史上に於ての傑作であり得るのである。名前を列記して舉げる必要はないが、世界の巨匠の戦争畫に、質に名畫として其の質證を明かにして居る。日本で戦争畫の名畫が出ないといふ譯がない。ありと凡ゆる畫題の綜合したものが戦争畫である。戦争畫とも靜物も人物も風景も、總てが混然として其處に現れる。今日我々が努力し甲斐あるこの繪畫の難問題は、この戦争畫によつて勉強し得、更にその畫が戦時の戦意昂揚のお役に立ち、後世にも保存せられといふ事を思ったならば、我々今日の日本の畫家程幸福な者はなく、誇りを感ずると共に、その責任の重さはひしひしと我等を抱つものである。

ねて、色の美しさを失はないやうにやつて居る。畫面のどの部分を切り取つても風景畫より以上に雰囲気を増加させたい。私は雲間を渡る月の光とか、霧とか稻妻とか、スコールとか、風とかといふものを多く取り入れて、戦闘中に一種の雰囲気を濃からしめて居る。或る戦争畫の雰囲気を濃からしめて居る。或る戦争畫の傑作であり畫の史上に於ての傑作であり得るのである。

陸軍美術展評

向上した戦争畫

柳　亮

　戦争畫（繪畫）の向上は目ざましいものがある。作者側の熱意その他、組織的支持を與へてゐる陸の力も多としなければならない、戰爭畫の制作は、交戰國外國も至んだが、外誌の傳へるところを見るに、技術的水準、藝術的趣味、ともに、わが國のそれが一頭地を抜いてゐる。

　中堅層の實力作家が、漸次この一線に結集されつつあることも、その直接の一因で、こんども新らしい顔振れの參加によつて、それだけ清新な世界が拓けてゐる。

　しかし全體として見た場合には、まだ熱心に剄れてゐないものが多過ぎる。特に簡單く思はれる

のは、對象の裂皮を撫でてゐるだけで、一般に感銷の投入が足りないことだ。

　戰爭畫は風景畫ではないから絶緣以前の問題を、もっと掘下げることが必要であり、色と形だけの仕事でないことを自覺しなければならぬ。

　脇田和治の二作はさすがにものの見方の角度が人の意表に出るところがあり問題提出の方法に一示唆を投げてゐる。「血戰ガダルカナル」の眼光、「鄭氏救出に到る」のある。その他、有岡一男、川端實、伊勢正堤、高野三三男、藤井巳二、柏原覺太郎、小川貢好等が比較的水準を扱いてゐる。日本畫ではやゝ說明不足だが西尾壽二の「小田與間機の体當り」が無難であり、彫刻とは特に發達は見當らない。（東京都美術館、四月五日まで）

　二、その粗雑略の筆致を扱つたものはいつも畫面に形のマッスが足らぬ。猴脇徹一郎、向井潤吉、栗原信等、風景や事件を早々にゆく試みのものでは主体の存在が不明瞭であり、風景自体のうちにももっと性格を見出す必要があ
る。

　海老原喜之助の「北方」は特色のあるモチーフを扱んで碧黒も巧みだが感情が不足してゐる。

　岡田謙三、福澤一郎、熊本八田

次さの故に抑つて恐怖の大きさが無意味である。向見題では一般に主役の生をてゐない缺陷があり、戰鬥の不備が指摘せられる。

親泊朝省中佐
大本営陸軍報道部

=陸軍美術展を観て=
ガ島を偲ぶ

本社主催「陸軍美術展」は四月五日まで東京都美術館にて開催中であるが、一日、最近南方第一線より帰還した大本営陸軍報道部の中佐自身が画中の人に描かれてゐる田村孝之介画伯の「佐野部隊最後をかざる大敵進攻戦と訣別す」の力作を前にしてガ島最後の壮烈なる体験を感慨深げに語るのであつた。

「佐野部隊最後をかざる大野挺身隊と訣別す」はあの通りといつていいほど当時の雰囲気と密林の気分がよく出てゐる。鬱蒼たる熱帯樹の繁み、ところどころから漏れる日光の流れる工合、この辺りの開かれた密林道は、思ふに既過したガダルカナルのアウステン山に通ずる丸山道の一角であるが、チョコレートと水溜をこね廻したやうなドロドロの密林内の地面の感じもよく出てゐる。それにも増してここに整理された人物の、なんとよく出てゐることか。とりわけ画面の主要人物、大野中尉、井邊兵長、杉山兵長とこれに対せられる佐野部隊長、阿部参謀長殿をはじめその前面の諸将校をつくつた。そしてその前面の諸向き或は後ろ向きは細川参謀、黒岩参謀、それに私だが、これもよく似てゐるだらう。主題は昭和十七年十二月廿一日、ガダルカナルのルンガ河三角洲の敵露営司令部を奇襲し、重要物件を破壊すべし」との命を受けた大野中尉他二名が、十二月二十五日暁の拂に先立ち佐野部隊長が自ら戦陣の酒、煙草を贈つて密林中に別れを告げる悲壮なる場面を描いたものだが、あまりにもそつくりな場合に立ち出まり得ず、さきに御親しくなつた佐野閣下はこの画の前に立ち止つたまま、瞑目して通り過ぎ、翻然からそつと覗いて落涙されたと承つてゐる。而も此まで出来れば実相そのものである。画もここまで出來れば実相そのものである。

私には忘れ得ぬ思ひ出とか、色々の感慨が一時にどつと胸にこみ上げてくる。たゞ大局的に観察から云へばとか佐野師上の酒門のことは分からない。ただ大野挺身隊が敵から切り込んで行つて司令部へ斬り込んだのは第二次目の壮挙だが、この壮挙は作戦的に、さきの中途、専ら失敗に終つたから大野が行はれたのではなく、すでに当位一体の早いものであつたからであつた。しかし部隊の感激は日から一年致ヶ月も経つた。しかし部隊の感激はいまもなほありありと眼び浮べることが出來る。大野挺身隊が敵の司令部へ斬り込んだのは第二次目の壮挙だが、大野中尉は岐阜縣出身、中等学校卒業後陸軍士校出身である。入営前には彼是に勤めてゐた温厚な男だが兵隊の剣術競技では第二位となるほど剣を持つたらやうな好青年だつた。この好青年は実に食遣の人は鮮かな太刀筋で試合ぶりの好に自分より段違ひに強い部隊でもはまるで惚れ惚れとするやうな好男子で御信念に溢れてゐたやうに思ふつた。この好青年は実に食遣の人はに自分より段違ひに強い部隊でもそれ非常に思ひ切りのよい鮮かな太刀筋で試合ぶりの好に自分より段違ひに強い部隊でも非常に思ひ切りのよい技倆に於いては常それにも増してここに整理されたものでありなが

ら、笑顔で母の歓喜を集めた花も実もある若武者姿で木校門で別れたと思わせるような人間であった。所属隊員は土井部隊や杉下井部隊の神戸小隊員であったが、民間司令部附隊になっていたのである。静戸氏はチモールで戦闘の手柄を立てた隊員を救い出して武士上麿に諭しているが、隊員の中で大野が最も人望をかみなこの歴戦で将食を共にした戦友たちが、やがて死ぬと知っている親友に相対あるや、私にその任務を興じて下さい、と率先して頼び出たのであった。

選ばれた大野中尉は、自分一人でも飛先きに行きたかったのであるが、作戦の都合で二回因に廻された。その間第一回混乱隊の大成功があり大野の出撃まで一ヶ月の余裕があった。

十七にこの一ヶ月間大野中尉は何をしていたかといえば、年末は江上に出り攻撃を始めたり、銭徳の縁故、日向を利用し某本部橋などを、戦友の母を訪ねたりして、やがて大野の母に金を贈ったりする人柄なのであった。攻撃する日の体力を養うのであった。非常に明朗な男であったが、ガ島で戦友の敵友を愛し、った戦柱の処へ行ってつけはあの温顔を

遇わせた大野中尉は、母の歓喜に応えると同じく戦友の死を悼んでいた。その問第一回混乱隊の大成功があり大野の戦死後の一ヶ月の余裕があった。

出発を待ちに待った彼らは、出発の段階で大前になわれわれにいった。「私達は明ける一月六日に大挙を決行する、もしも一月十日まで帰らないときは、生きて帰らぬものと思って下さい。わが隊一隊の多数の敵を引き受けて活躍の戦闘も彼ら、ルンガ河口に移動したらしその敵が決行したと思って下さい。その敵々しい資料が耳に残って待望の一月六日を待つのだ」、彼らは「やってやる、大野は出ない、た」と叫びあっていた。しかし日一日と敵ときになるのだが、彼らは一月十日が遂にやってても待望のしらせど大野中尉以下十二人の挺身隊

士は、一人も帰って来なかったのである。

その後、佐野黄下附近に対立するある大野中尉の武経部隊の戦捷が消えかられたが、隊員には大野以下の諸君が生きて残り居る確実な決意のほかは「必死必成」の文字にこおいて示されてあった。これによると、十二月二十三日、ガ島到着に天験闇下伊勢の神宮に謝礼拝の親を奉ぐへの遂び

間もなく、決立の十二月二十五日が近づいた。その前夜はわれわれ各々戦隊の詩歌をはなむけにする人とうばかりの壮行会をひらくと、大野たはは必ずわりとげますと國を凛とせよとあり、恐泣明求製となったのである。

同じ田村部伯の歴史で、戦司令部における大田城域の死の攻司令部の茶域のものを必ずやとる地下で感慨の親に描かれているのだが、その原子源送の親に讃たる感激をもっているのだろう。混乱の戦司令部、戦闘するの親の戦友の中に流れ廻れる戦影を中心に、洞へ向かおう、シンパ、アコーデオン、西城、タバコ等々、戦遇の戦影が影われてよかなる場を描かれているのだ。

これらの遺は、いつも、深くも天験を知るやつてくる。大野・井城・松山の天験を必ずやる地下で感慨の戦しくれているのだろうし、この源に讃すること、戦友の、大野中尉の「攻死必成」の鷲も若なし、大東亜争に持す粛と彼び起たねばならない。＝カット＝は田村学之介伯画「佐野城道真、通る若き志願妹身後分譲別」

かくて大野中尉は離隊として出発、ことごと決行するや、日本の武人としているのもよく似ているのに遡ぎない。

緬印國境にて

向井潤吉

「ビルマの雨は細引きのやうだぞ」

「頭でも肩でも棒で叩かれたやうに痛くてね」

そして靴も服も一日で黴のために真白になるとおどかされた。これはバンコツクを發つ日までにビルマへ行つた難彼からも一應は聞かされた、注意と親切の挨拶であつた。俳しラングーン界隈は不思議に晴れた日がつづき、雨外套も不用になつたが反つて雨期明けの到來の意外に早い氣勢が伏々と感じられ、粘り強い警蕾さが無氣味さを一層に濃いものにした。果して時報の銅鑼に鷲いて、すぐ宿の前庭塹壕に飛び込んだが、さうした警報があつてから通常は二三十分も除裕があると判つてノコノコと部屋へ預算を取りに評つたり結局飢機の姿を見ずに解除になつたりしたので、内心ではいささか多寡をくくつたが、それからアキヤブ、ブチドン地區へと前へ行くほど流石に爆撃を数も多くなり、且つ精碓に爆弾をバラ撒いて行くのですつかりと焦々した氣持に荒れて了つた、兩地區とも敵の空軍基地に接近してゐる爲に大抵の場合は、情報より先きに各人が敵機を發見して避難するか、高射砲の瞭戰する音を聞いて襲撃を豫感しなければならないので、從がつて吾々の行動も、その範圍内で決しなければならないのである。

殊にアキヤブはカラダン河に面して僅かに二キロ位でベンガル灣に通じてをり、始終その海鳴りに妨げられてゐるので、たとへ敵機が來てもそれと氣付かず又司令部に空襲警報のサイレンが鳴つて耳に入る時が少ないので、それへの緊張さは並大抵の事でない。幸ひ靴に微な生へず代り棒の雨で頭も叩かれなかつたがその代り惡性の水蟲と、生れて初めての扁桃腺に惱まされて一日の大半を、臻の寝入で暮らす日も度々あつた。

「今度はやられるか」

と頭のなかにそんな想念が閃き拔けながら、そのやられる、死、負傷、參る、と云ふ意味は不思議にも、死、負傷、參る、に少し關聯しない漠々としたまゝは遥かに近い氣持で、激しく飣射する高射砲の發射音と向も舐め廻はすように、そして地獄に挑むやうに噴き散らして落ちて來る爆弾の暴風に少しづゝ疲勞を感じ出した。といふ事はこの空襲に對して友軍の高射砲陣と飛行機が餘りに劣勢な事實が判つたからなのである。勿論作戰の關係で吾々の眼の屆かない所に充分以上のものが用意されてゐるのだらうが、それにしても約一時間牛に亘つて空手たゝ敷たれ放しの有線は、彼い惱膽以上の深刻なものを私に與へた、連絡に來たまゝ私の横に並んで同じ目にあつた一漁夫の參謀は

「ソロモンでも隨分と勁勢い奴を食らひましたが、海と違つて艦に逃げ場のないですね」と笑つてゐたが、この日の空襲では丁度私の居合はした本部と、道一つを隔てた野戰病院が目標になつたらしく、約五百米近い爆弾が落されたと報告された。警報が漸く解除されて退出して見ると、私達の壕の約十五六米前方に至近彈が落ち、柔かい土が垈き上がつたように盛れてゐる

喰縛ってぢつと我慢しなければならなかった。

「次のやつで參るか」

異常な執拗な反覆大爆擊を受けた。私は部隊長や他の幕僚と共に壕の中に身を縮めて、段々と身近かに迫まつて來る炸裂音を腹の中で彈き返へるように力みながら（そうでもしなければ、肉體も精神もバラバラになるやうな氣がするのだ）齒を

中に、手に取れないほど熱した彼片が鋭どく光つてゐた。どの樹木も根元から殴り倒されたやうに折れて横たはり垂れ下つた電線と背い落葉に埋もれて鷺や鳥が血塗まみれになつて死んでゐた。二時間餘り前には通つたときには完全だつた病院が、或は屋根が飛ばされ壁が崩れ落ちて、すつかりとあたりの形相が目立つて變はり、その中を負傷した原住民と搬ぶ兵が右往左往してゐる姿が眼に燒きつくようだつた。

私は自分の宿舍の方へ、水蟲で腫れ上がつた蹠の足を引きずつて急ぎながら漠然としかも懸命に戰爭と繪畫を、兵器と美術を繋ぎ合はして考へた。そしてもし内地に遑なく陣へる事が出來たら、記錄靈を描くよりもこの前にまづ花嫁衛の犬ではないが、

「壕を掘れ、壕を掘れ」

と說いて廻らうと痛感したのである。

（本號陸軍省報道部檢閲済）

軍需美術の生身挺發口産隊足

中村直人

今茲、大東亞戰爭の下　大御稜威輝く時、皇軍將兵の御健闘により赫々たる戰果を收めつゝありますのは、一億同胞の等しく感謝いたしたゞしをる次第であります。しかも戰據と同時に最後の勝利に向つて其職務をあげねばならぬのは我々銃後一億同胞の雙肩にかゝつておりますこともとより言をまちません。銃後も職場であります。

この風霜急なる秋、國内の各部門は悉戰完遂のため縣命の努力を以て再編成され、すでに酒々と成果をあげおるところであります。要は簡單であります。戰爭はもづ勝つことであります。

この時に當り藝學界におきましても作家はよく國家の意圖を自覺し徒らに躊躇しゆんじんすることなく一刻も早く戰鬪配置につくことが急なるものがあると存ずる次第であります。

藝術界におきましても已に實踐行動にいり堂々の行進をなしつゝあるものに鑒

軍に陸軍美術協會あり、海軍に海洋美術展あり、航空に航空美術展があります。また個々におきましても隱くれたる勤皇作家の多きことも常然であります、が唯こゝに勝利への大原動力航空器、鑛山、炭藥等藥業方面に美術家の結集推進がなく產藥戰七が二四時火の玉と化して無味乾燥なる工場において憑闘しておりますことは何分にも惜しいて寂寥たるものがあります。こゝに當然作家が活動を開始いたさねばならない重大なる義務があります。一塁の飛行機も、一握りの石炭も、一塊の銑も現戰下百倍に千倍に萬倍に增業に急々たるものがあり、我々美術部分におきましても大方賢明なる諸氏はもとよりかくなることは御承知のこと存じ上げますが唯こゝに賣れて申さねばならぬことは我々が萬點の構想をもちましても實行いたされば零であります。要は實踐にうつすことによつて眞個を生みだすのであります。

世界維新樹立の一路に邁進しつゝあるこの決戰體制下にありまして、皇國日本の臣民たるもの其責務として最も重大にして光榮や大なるものありと存ずる次第であります。

一、三月上旬たまたく生產方面に熱烈なる目的と抱負をもてる諸、城西なる愈田岩郎宅に、向井潤吉、鬼頭鍋三郎、吉原義彥、高井貞二、中村直人以上六名集合朕をまじへて抱負を吐露し、軍

需品方面よりの御高說に萬人の力を得かたく盟を約しこゝに軍需生產美術推進隊編成への第一步につくに至れり。

二、これより數日後、軍需省方面より實行法案につき大綱を受、卽刻隊員の編成に著手す。

三、三月下旬銀座某所に畫家、彫塑家、漫畫家、四七名集合、實行問題につき意見の交換をおこない現地推進への準備を益々鞏固にす。

イ、名稱　本隊は軍需生產隊と稱す。

ロ、位置　本部を東京都豐島區要町二の三三に置く。

ハ、一班を約六名とす。

二、軍需隊より指定の工場、炭坑、鑛山發電關係等に先遺隊として二名派遣する。

ホ、先遺隊の一名を班長とし○○班は一週間を限度として現地に推進す、工場内の都合如何により二週間とする場合もあり。現地側の都合により合宿不可能なる場合は工場側と緊密なる連絡のもとに作品を輸送、班員出張し節付とす。班員は工場内勞務省の衛生、慰藉へ、班員は工場側より直接物資の謝禮を受けず、之に關する限りは軍需省側にて行ふ。

四、四月八日午前十時軍需省本館總會議室に於て軍需生產美術推進隊結成式を行ふ、式次第左の如し。

一、開會

一、國民儀禮

一、訓示　　航空兵器總局長
　　　　　　　　遠藤中將閣下

一、答辭　軍需生產美術推進隊長
　　　　　　　　鶴田吾郎

一、宣誓　軍需生產美術推進隊員
　　　　　　　　平通武男

一、海ゆかば

一、閉會

軍需生產美術推進隊設立趣意書

目的、本隊は軍需省の指導下に軍需省が必要とする美術に關する總ての問題に卽題之を處理し以つて軍需生產の擴充增强に挺身協力するを目的とす。

隊員心得、

(イ)軍需生產美術推進隊員は盡忠報國を旨とすべし。

(ロ)軍需生產美術推進隊員は名譽を重じ先亞亞己が技術を以て軍需生產の擴充に挺身すべし。

(ハ)軍需生產美術推進隊員は禮儀を重じ推進隊員相互の親睦を圖るべし。

(ニ)軍需生產美術推進隊員は質素をむねとし、いさゝかも私心的の行動あるべからず

(ホ)軍需生產美術推進隊員は、その任務の遂行上軍機密に接することあるとき、自重自戒嚴に防諜精神に徹すべ

し。

一、隊員　伊谷賢藏、伊藤俤三、池上浩
橋本徹郎、柏原覺太郎、吉原義彦、田
村孝之介、高井貞二、田中忠雄、高橋
亮、玉井力三、鶴田吾郎、塚本茂、向
非潤吉、飯倉省吾、非上幸、能見三次
韻田新生、佐藤章、鬼頭鍋三郎、三芳
悌吉、關口文雄、南政善、平通武男、
杉村惇、鈴木榮二郎、鈴木滿、鈴木金

平、林是、大須賀力、中村直人、長沼
孝三、中野四郎、中川紀延、四釜勝二
野々村一男、柳原義達、古賀忠雄、木
下繁、柴孝、水船六洲、菅沼五郎、岩
田專太郎、林唯一、横山隆一、永井保
近藤日出造以上四七名

五、三月下旬本隊は結成式に先だち軍需
省より十一ヶ所の優良工場を指定され
三月末日第一班先遣隊を〇〇工場に送

り調査す、調査報告の結果〇〇工場は
產業戰七滿員にて合宿の餘地なく供出
方法にて繪選、彫刻、三十點を塗る事
とす。
即時隊員に供出の機を飛ばせしところ
早くも百數十點の集結をみたり。

六、四月下旬大宮〇〇工場に結型、彫刻
を工場側よりのトラックにて輸送し、
班員出張飾付、寫生懇談會を行へり。

工場側の感激も新しく、非常なる喜び
をうけたり、班員出張中は工場側との
領分和合最もよろしく上々の成果をあ
げたり。

七、北海道、九州を始め數ヶ所に先遣隊
出張中なり。三月上旬城西の鶴田吾郎
宅に六名協議を始てよりわずかに一ヶ
月餘、結成式前すでに着々賞行に入る
など本隊員の面目躍如たるものあり。

軍需生産美術推進隊の初期行動

鶴田吾郎

藝術家たるよりも先づ畫家、畫家たるよりも先づ勞務者とならん。繪を描かせメントで彫刻をなす勞務者としる、吾々は此一刻も疎かに出來ないところの軍需重要生産部門の工場、炭坑、鑛場に向つて働く光榮を擔つたのである。

國家を擧げて、國民總力のもとでなければ此大戰爭が勝ち拔くこと能はざるとは、既に明々白々である。美術家たるが故に、この總力職に充分なる參加をなし得ざるといふが如きことは斷じてない。美術家が日本人たる以上、筆を持たざれば銃をとれ、筆なければ手指を使つても出來ないことはない。

軍需生産部門が前線に劣らず日夜強行を以つて、凡ゆる戰爭に要するところの増強補給を爲しつゝあるのを吾々は知らねばならない。無人飛行機がロンドンに飛來し出してより一週間、英國は軍需生産勞務者の疲勞と消耗とで既に戰爭遂行に悲鳴をあげてゐたではないか。生産が如何に今次戰爭に死命を倒するものであるかを如實に語るものである。

去る四月八日結成式をあげてより三ヶ月間、吾々推進隊は軍需省指示十一ヶ所工場に先遣隊を派遣し、そして贈るべき作品は贈り、現場にて爲すべき制作もなしたが、之れは最初推定してゐたよりも意外な事を發見し、再度の檢討、行動方決の誤ら是正したのであつた。而し乍ら夫れ等のことは推進隊の原則的趣旨には少しも疑ふ必要はなく、要するに從來の美術家に對する観念、また社會的慣習の拔け切らない面より生じた結果でもあり、そして吾々が偏りに率直でもあり過ぎたともいへるのであつた。

然し某所工場に推進したことは吾々に多大なる勇氣を與へと共に自信を強めしめ、結局に於て作品贈供などよりも、最も適切で工場勞務に感謝を與へ、更に工場と美術推進者が、生産目的に合致した時一層の効果あることを端的に示したのであつた。それは慰安會でもない、慰問や裝飾を更に踏み越えたところの生産文化に到達すべきものであった。

吾々は凡ての行動を一週間づゝに處理して行くことになつてゐる。何故なら、今日の狀勢下に於て、最も必要であることを待つて行けばいゝのである。

先づ推進隊は炭鑛で何を描き何を作るかといふことは、既に出發前用意は出來てゐた。吾々は繪具と筆とパレットだけを待つて行けばいゝのである。

炭鑛に既に到着すると、一切の準備は出來てゐた。二百五十號大のベニヤ張の々推進隊員は何れもその純眞なるものに喜びを感じて呉れたことに對して、吾々推進隊員は何れもその純眞なるものに切つて感激を與へられたのである。

六月に入つて石炭統制會の要請に依り、北海道各炭に推進したが、その前高井八號六號、と總計八百號近くのものが用意されてあつた。

第一日は直ちに千尺の下の炭坑内に入り、ピツク持つ鑛長の逞しい切羽の狀況を見學、第二日午前は大海面に聞くもなく二百瓩十瓩に向ふのであるが、それは共同制作があり單獨執筆もあつた。また大作以外の仕事は各自が次々と引き續いての完了が豫定の一週間を以つて遂行された。此外に侵良鑛勞務者の肖像スケツチが各班共百名以上、尚ボスターとしても尺價のものも出來たところがあつた。

最後の日には各炭鑛とも贈呈式を擧式し、中にはスピーカーを受納式を嚴肅に行ひ、全部集まりと手の空いてゐるものは全員に呼びかけて、大々なる感激をうけしめたのであった。そしてこれ等の作品が出來た管内として戰旦炭鑛の勞務者一般に見せられたのである。

怎うした仕事が炭坑側にどれだけの感激を與へたかといふことは吾々として多くを云ふ必要はない。寧ろ此次生産に收奮する勞務者が、これだけの仕事に感激と喜びを感じて吳れたことに對して、吾々推進隊員は何れもその純眞なるものに切つて感激を與へられたのである。

いからである。

諸く切りに一定の室に並べてあり、其他件張りとして四十號四枚、二十號四枚、八號六號、と總計八百號近くのものが用意されてあつた。

真二君が先遣員として四ヶ所炭鑛、即ち夕張、大夕張、赤平、虻別にて炭鑛をり、その結果絶大なる敷鑛にて炭鑛を以つて推進隊員の來るべき日を待つてゐるといふ備豫報告があつた。本部では直ちに派遣人員の編成なし、先方としての出來得る限りの遣面資付の整備、セメント彫刻に要する軍備など濃弱の連絡をなし、更に田中君が專門的立場より枠組、ベニヤの張り方などの臨件に第二次先遣隊として出發したのであつた。

北海道廿一名が六月六日札幌に發員し、一班は四名とし、夕張班は繪畫班と共に彫刻班が加はり八名となつたが、他は何れも四名となつて吉原、赤平高井、虻別四組といふ様に班長を務めたのである。

（筆者は前線武宗　文展無鑑査）

戦力と美術 (二)

大本營陸軍報道部
陸軍大尉 山内一郎

戦争が何の爲に行はれるかに就いても
う論護のない所ではあるが、國の興亡を
賭してまで戰ひ抜くといふことについては、
夫々の國に於て夫々の大義名分がなけれ
ばならない。從つて戰爭は、一國が其の
國策を完遂することの爲に、止むを得ざ
るに出でた最後の手段であつて、言葉を
變へて言へば「最大至上の政治なり」と
いふ過言ではない。然し乍ら嘗てビス
マルクが言つた様に「政治は力なり」と主
張するといつた樣な言葉以外の何
物でもなくなるのである。今次の大戰に
於ける米英の場合の如きは明かに此の類
である。即ち自國の力に訴へて、自らの野望を
滿足せしめる其の爲に他國の存在は一切無視
し、起たざるを得ない條件の下に追詰め
られる爭によつて止むを得ず起上つた者
に對して、戰爭誘發の責を轉嫁して居る

のである。
從つて戰爭そのものも、戰爭
の爲の大義名分も、其の
目的も、又戰爭の爲の大義名分も、其の
悉くが彼等の政治の犠牲に供せられたの
であつて、輙る作戰そのものさへ政治の
爲に敗て自國の將兵までが犠牲に供され
域を一歩も出て居ないといふのが米英の
てゐるのであつて、この立場を採る限り
特色であると言へる。作戰が政治のために
左右せらるべきか政治が作戰遂行の爲に
斯る不合理は次から次へと無限に續出す
追隨しなければならないか、は作戰前の
るのである。此の面から考へると、アメ
問題ではあるが、一度作戰が開始せられ
リカの作戰が終始一貫して政治に出鏡し
た以上は、其の目的は戰爭に勝つといふ
てゐると斷ぜられ、又政治が今日宣傳を
事を措いては絶對あり得べき筈はない。
離れては考へられない程、宣傳といふも
即ちかゝる場合に於ては政治が作戰に從
のが人心の收攬に、或は國際に關係の深
屬せしめるべきが當然であつて、勝つ
いもの等などは、或めてこの觀
といふ作戰の目的を持ちながら、猶且つ
黠から宣傳といふものを見直さなければ
政治の爲に作戰を驅使するにをいては、
ならない。

凡ゆる意味で破綻を生ずる事は明白な事
質である。今次の米英の作戰經過を見る
に、其の悉くが彼等の政治の犠牲に於て
爲されて居ると云ひ得る。例へばその西
ヨーロッパに於ける上陸作戰に見ても、

今日の美術が作戰力に作戰を驅使するの
は、この宣傳の面の非常に大きな分野を
占めて居るからである。
勿論美術の威力を
化については宣傳面のみを取上げるべき
ではないのであるが、宣傳といふ事が、
今日戰ひつゝある日本及び其他の國々で
どれ程高く強く考へられて居るかといふ

ルト並に其の一統の利益を圖るには、ど
うしても大統領四選の野望を達成しなけ
ればならないといふ彼の所謂政治を行ふ
爲に敗て自國の將兵までが犠牲に供され
てゐるのであつて、この立場を採る限り
斯る不合理は次から次へと無限に續出す
るのである。此の面から考へると、アメ
リカの作戰が終始一貫して政治に出鏡し
てゐると斷ぜられ、又政治が今日宣傳を
離れては考へられない程、宣傳といふも
のが人心の收攬に、或は國際に關係の深
いもの等などは、或めてこの觀
黠から宣傳といふものを見直さなければ
ならない。

今日の美術が作戰力の一端、即ち武力と
して直接戰力に作戰を有するの
民族によつて居て、「之等は悖見悪なゲルマニ
民族によつて殺された同胞の姿である。
我々はゲルマニヤ民族をたゞの一人と雖
も地球上から求殺することなしには、其
の生存も存立も考へられない。」と言つた
ではないのであるが、宣傳といふ事が、
註が附されて居る。此の寫眞が、捏造さ
れた寫眞であるか、眞質の電面であるか
は問ふ迄もない事であるが、要するに此

機を失ひ、四百四十億の艦船を海底に輝
られつゝ猶この慕界を強行しやうと焦つ
て居る。太平洋正面に於ても全く其の通
りで、彼等が作戰を企圖してから今日迄
の人的・物的の損害は、我に興へた損害、
我に興へた戰力的な苦痛と符之比較すべ
くもない程大きなものである。これとい
ふのも、彼等がアメリカの政治、卽ち全
世界の民族の犠牲に於て現在のルーズベ
ルト並に其の一統の利益を圖るには、ど
うしても大統領四選の野望を達成しなけ
ればならないといふ彼の所謂政治を行ふ
爲に敗て自國の將兵までが犠牲に供され
てゐるのであつて、この立場を採る限り

ことを考へると、「美術と宣傳といふ事に、
たとへこじつけでとも關聯附けやうとす
る興味が理解しても頂けることゝ思ふ。今
日ソヴィエートに於ても、あの強力なら
イツとの血戰で、一度は其の興亡の關頭
に逢着しつゝつ、令却全く熾烈に其の戰意
を失ふことなく盛返しゝゝ作戰を續けて
來た事などは、この宣傳の適切な運營
が然らしめた腸であると言つて過言で
はない。戰爭を續けて行くといふ根本の
精神は、敵愾心に負ふ所が非常に多いの
であるが、ソヴィエートは其の國の敵愾心の動
員といして、この敵愾心の
昂揚に成功した。今日のソヴィエートの
新聞紙には、最早死亡廣告もなければ葬
儀の記事もない。全員を擧げて悉く散愾心
昂揚の爲の寫眞で埋められて居る。其
處に掲げられた繪畫、寫眞等も我々の想
像のつかない樣な、例へば何千何萬とい
ふ遊泉死體の堆積して、怪骨と化しつ
ある樣なゝ果積屍が常々堆上げられ、
或は父大なる建物のヴェランダに敗弱り、
なく首吊りさせられた寫眞、絞架が掲ら
れて居る。全頁を擧げての散愾心
昂揚の爲の寫眞で埋められて居る。

3

507

のソヴィエートの宣傳力針によって、國民の感情はドイツを憎む事甚んど想像の外と言つてもいゝ程度に達易揚られた。從つて、恐らくスラヴ民族は、自分達の生活の苦痛を省る暇もない程ドイツ人憎悪に燃え切つて居る。このソヴィエートの宣傳に多く動員されて居る富眞に檢討すると、其の悉くが繪畫を冩眞によつて複製し、それに精巧な技術を加へて繰返しく〳〵複寫して得た作り物が非常に多いことが容易に看破されるのである。にも拘らずスラヴ民族が斯程の敵愾心を起すのは、今やそれが作り事であらうとなからうと問題ではないのだ。たゞ憎む爲に憎んで、決して不思議がらない所まで持つて來られて居る。が倚てこの面だけを檢討してみたい。冩眞の僞物は一種の寫工的の技術によって行はれた、價値のないものであるかもしれないが、之に動員されて居る人々が、少くとも淺原作ら自分の記憶せる限り、相常名の知られた藝術家達だといふ事である。藝術家が、或は又美術家が其の藝態により、才幹によって作品を潜り上げると云ふ行爲なす事は、技術が或は藝術が動員される事だと考へたい。偉大なる藝術家が祖國の戦勝の爲に高く感激に燃えて創造するといふ事が、單にソヴィエート許りでなくドイツにも、イタリーにも、否敵國にさへあるとしたら、重大戰局にも、直面する今日の日本に於て、我々は立遍れといふ

か、不滿といふか何とはない物足りなさを感じるに譲るに行かない。宣傳といふ面では、ラジオ、新聞と言つてる樣なのが最も大きな役割をなす邪は明白であるが、だからと言つて其の美術、音樂、藝文が輕視されていゝといふ邪は有り得ない。何となれば、ラヂオの内容も、新聞の内容も、顛じ詰れば其の悉くが思想の披瀝であって、この意味に於ては藝術こそ思想の根幹を民流して波動する至高の精神の凝集ともいふべく、その訴ふる力に至つては單なる思想の披瀝と比較すべくもないからである。

今日の交戰國は、藝術、藝文の一切を擧げて戰力化する事以外には許されてゐない。何となれば縦へ物慾に於て全く絶對であると自惜して居るアメリカでさへ、戰爭の將來に對しては決して明の確な自信を持つて居る譯ではない。一日々々の戰局を如何にして有利に導くかと死物狂ひになつて施策を續けて居る狀態であり、他の國々も所謂「背に腹は變へられぬ」式の窮乏狀態に於て戰爭を遂行して居るのである。勿論とは近代戰の特色である。何となれば近代戰の其の國民達の強さを持つて居るからである。此の意味に於て交戰國の其の國民の強さは、精神的に大きな役割を果すからである。何となれば、藝術の類だとか言つた木桁感覺を自由に行使する邪だとか言つてる木桁感覺の類はない。何となれば、藝術の或る時代が包藏する精神の至高な表現であって、戰意の高さも敵愾心の驅驅りも之によってすべて表現せられ、其の表現せられた結果によっても一種進、

るといふことがあつたとしたならば、之一進展を誘導する一つのバロメーター的な役割をも果すと同時に其の出來上つた作品は真に國民的綜合精神を表現する場合は至高雄大なる精神から、より強き雄運として美術から生れた自らなる藝術の宣揚である。とすれば、戰爭完遂といふ目的の爲に發展した美術、又この美術を制作する人々は、聞かざるに聞き、見ざるに感覺的に最も高い便樂物は、真の時局が要求する所のものではない。雄渾にして高雅な藝術こそ日本國民を救ふものであるといふ意味の奥底に逼進へるといふ邪を可能とするからである。

一八七〇年頃のフランスは其の國家を擧げて普佛戰爭の渦中に投じて居た。然るに今日あの常時の佛蘭西の美術を檢討して見てもこの時代の美術すら感得する邪は出來ない。何となればこの時代の後は、飛家の個人的感情と言つた樣なものは非常に高く美しく表現されて居るが、國家的の面からする所謂公的な動きを公然訴へて戰爭を拒謳することが許されるであらうか。勿論美術が戰力としての强さを持つて居る半面は、精神的としての强さを持つて居るからである。日本の繪畫藝術を見ると、蒙古來襲の時代には、熾烈な戰爭の雰圍氣がどの繪からも看取出來る。鎌倉時代のあの繪からある雰圍氣を感ずる邪が出來る。又戰國時代の美術からは、血腥い戰爭の臭を發見する邪が出來る。一國の國民の其の至高なる精神表現

が藝術であるといふ事が藝術の一つの要件であるとしたならば、今日俗衆間の一部に遺棄せられてゐる如き甞ての消費的な、或は自由主義的な倦怠感だけが人生の總てであるとされて居た時代に胚胎したものを、今戰時下にも取り上げられて優れた藝術といふ名を冠せられるべきであらうか。

嘗てルオーの或る年代の繪に、殊更娼婦にモチーフを求めて、遊女窟の門口に立つ娼婦に非常な美を感じたからと言つて居たといふことは、世に喧傳された所であるが、マルク・シャガールが、祖國ロシアに革命が勃發し、一度民族の危機を感ずるや、直ちに巴里を捨てて、ヴィテプスクの一美術學校に歸り、其の長として將來の國家の子弟のため、眞のアカデミーを高く掲げて教育に身を投じた事例は、藝術家が單なる藝術の作者であるといふこと以上に藝術家が國民の一人として國家に對して何をなすべきかをよく自覺したものと言へよう。

て、この耽美的な陶醉をそつくり展覽會場へ持つて來るといふ場合を今日の日本に許されてはならない。之は自己の情熱によつて、天下に勃々たる煽動を與へることは出來ても、この邪が直接何を國家に齎したかは、彼の知る所ではなかつたからである。

エコール・ド・パリの會員達が、「藝術に國境なし」主義を標榜して、自由に其の生活環境から直ちに藝術的恩澤を吸收し、自覺したものと言へよう。

戰爭下、藝術が藝術である事は絶對必要である。けれどもこゝに云ふ藝術性といふ言葉は徹底的に檢討されねばならない。藝術作品を計量する尺度がない限り、藝術性を云々する事は觀者の個々の主觀に出發する。これが綜合され、統一されてその價値が決定することを思ふならば、單なる唯美主義を以て藝術なりと斷ずることなく、民族永遠の生命の問題として、より高い立場から取り上げて觀察することを切望する次第である。

大陸に
戰ふ悴へ

岡本　一平

寒いその日の朝、甌餬をお頭付きに、かん酒、赤いご飯、心ばかりの軍の門出を祝つて私はおまへを武人として家から送り出した刹那から、私にも逞しい闘魂が揺り

ものである。やはか倒さでおくべき。かゝる決意と質感の前には、距離のへだたりも時間の推移も無い。ふたりは常に一つになつて灼然として燃えて行く。われ等にとつて第一の所存はこの戰爭を仕遂げて行くことだ。第二の所存も他のことではない。

あの日私はおまへを汽車の驛へ送つて、そこでふと氣が付いた。おまへがもし寒い方面へ行くとしたらもう一枚シャツを持たしてやつた方がよくはないのか。けれどもそれを家へ取りに戻る時間の餘裕は無い。

私はさそくの處置として汽車の驛の便所へ入り、自分の身體からシャツを脱ぎ外づした。まさか人の多くゐる前で裸になるわけにも行かなかつたから。掃除人が來て便所の扉を開け、私は箱乗り師のどろ棒と間違へられかけた。漸く事無きを得てシャツをおまへに間に合はした。

を乗込みの汽車の驛まで送つた。それから若干の歳月が經つた。經つたこの歳月を、私は長いと据ゑ、おまへと一しよに戰ひ出した。血で結ばれた二人の共同の敵は、いふまでもなく祖國の敵その

これを親の情とか何とか註欄をつけてしまつたらいやらしい。ああいふ場合、自分の身の皮でも平氣で剝いて戰場へ持たしてやるところに、軒昂たる日本人の男親の意氣があるのだ。

巴里生活十一年、藝術社會で育つたおまへが、規律正しい軍隊敎育を受けるに就いては、私は多少心配してゐた。

しかしおまへは無事に勤め進み、長劍を釣つて幾人かのつはものをお預りできる地位にまで到つた。もちろん、上長官の仕込みのお蔭には違ひない。

けれども、おまへずゐぶん努力したらしい。私は有難いと思つて禮をいふ。

繪もときどきはお役に立つと知り、藝家の親としてこんな滿足のことはない。

私はおまへを送り出して間も無く、警防團へ入り、町内の隣組防空係長といふ役を引受けた。私がこの役を引受けたのは當時の町會の事情にもよるが、一つはおまへが身體を働かしてお國の御用に立つてゐるのに、私だけが靈室に坐つてゐるのは何となく不精な氣がしたからであつた。

警政管制下の星の夜のこと、制服に身を固め、鐵兜に防毒面、町の通りを見巡つて行く。町の三千の人々の安危を擔つてゐるといふ責任感は實に神聖なものだ。われならぬ嚴かな力で心身は充たされる。むすこは戰地で戰ひ、父は內地を護つてゐる。

この誇りはおまへと私の間に一閃き、電波のやうなものを通ずる。必ずしもその夜としておまへはこの電波を受取りもしなかつたらうが。

襟に星のついた制服をつけ、挨拶には擧手の禮もする。むすこの兵隊さんに似通つた姿と躾で働く警防團生活は、軍隊生活をしたことの無い父をしておまへを偲ばすものがあつた。

死生の問題に就いてはおまへが行くまへ、ときどき話し合つてるか。おまへは年も若く熱情漢だから、死に直面するとき生の意識も昂まるといふ考へ方で、弓張月の弦、張切つてこの岸頭は跳ね越えられるといつた。私は死生陶然たるおまへを見る。これをみやげだからよいと私が褒めてしまつては、おとうさんの資格は無い。

私はおまへに何かの足しにと思つて、經典を繙したり、禪錄を講じた。大概、晝食後の時間なのでふたりとも居眠りが出て、成讚は擧らなかつた。

しかしかういふ問題は、體驗から來る解決が一ばん確かだ。おまへも幾つかの寄い試煉を經て、相當肚も出來たであらう。いまもし私がこの事でおまへと話し合はうとしたなら、おまへとにゆうと笑ふのみで相手にしないだらう。

いくら飲み度くても、唾をのんで我慢をし、おまへのために取つてあるものがあるが、何だか知つてるか。おまへが巴里から土産に持つて來れた、ブランデーの最後の一罎だ。「うまいな」舌鼓うつてこの酒の一杯を傾けるとき眞に……

そちらに展覽會があり、許されて出品したおまへの繪に入り、おまへはその賞品をはるばる私に届けて呉れた。戰地からの心盡し押し戴いて、來ん多を嘆きものにしよう。

だがむすこよ。このおやぢを親孝行され放しの垂れ流しのおやぢとは思ふまい。この感激を機動力にして、私はお國のためになる仕事を押し進めて行くのだ。さあ、お互ひに丈夫で闘はうぞ。

（漫畫家）

座談會

戰爭畫と藝術性

記録畫の目的
戰爭畫は特殊存在か
課題制作と戰爭畫
戰爭畫の適應性と人選
二つの藝術道
戰爭美術研究會の提唱
決戰下の美術家の在り方

出席者　大本營陸軍報道部

陸軍中佐　秋山邦雄
陸軍大尉　山内一郎
嘱託　　　山脇巖

（以下發言順）

森口多里
柳亮
田中一松
江川和彦
今泉篤男
谷信一
富永惣一
大口理夫

記録畫の目的

藤本　今日の座談會は「記録畫と藝術性の問題に就て」と申上げましたが、幸に陸軍報道部から秋山中佐殿、山内大尉殿、それから嘱託をして居られます山脇さんが御出席下さつたので、此の際、記録畫を中心として、戰爭畫についての諸問題の御懇談をお願ひいたし度いと思ひます。申上げるまでもなく敵は本土に近づきつゝある苛烈な決戰下、美術家として何としてもお役に立たねばならぬと思ふのであります。そこで今更こゝに取上げるのもおかしいくらゐのはつきりした問題なのでありますが、更に一般に認識を深める意味で検討して頂き、又それをどう指導したらいゝかといふ事を充分にお話頂ければ大變幸だと思ひます。先づ、記録畫の使命と申しますか、軍の御意向、又目的等につきまして、秋山中佐殿からお話を頂きたいと思ひます。

秋山　私個人としては、小さい時から繪が好きで堪らないのですが、自分自身美術の問題について深く研究した事もありませんし、好きだといふ本當の素人の立場でしかないのですから、今お與へになつた問題に就て語る資格があるかどうか存じません。たゞ陸軍として支那事變が始りました當時に考へました事は、この大きな意味を持った大戰爭の中に於て、國民全部が力を盡して戰つて居るのだ、國民の丸ゆる力と戰つて居るのだ。それならば、先づ以て第一線の將兵の奮闘ぶりといふものが大陸の戰場に於てどういふ形で現れて居るかといふ事を、現代の國民に對して報道する事は勿論必要な事でありますけれども、單に現代だけを目標にしないで、將來久しきに亘つて我々の子孫に、昭和年代の日本人の姿を、とりわけ戰場に於ける日本人の姿を、とりわけ戰場に於ける姿を傳へて行かではないか。さういふ意味合から、勿論從軍記者も第一線に向つて出發しましたし、カメラマンもカメラを握つて飛び出しました。又ニュース映畫といふ形で之を現すといふ風に、色んな事を手取り早くやつて見ましたけれども、じつくり考へて見ると昔の戰爭といふものは早くやつて見ましたけれども、日本人の持つて居る一番我々にどういふ形でも現在窺ふ事が出來るか、戰記といふ形でも傳へられて居る一番高い藝術の形、美術といふものが昔の戰爭、戰つて居る日本人の姿を、高い藝術で我々に傳へてくれて居る。美術を使ふといふ語弊がありますが、美術も亦大きな役割が持たなければならんのぢやないかといふ氣が致しましたので、報道部から美術家の方々に支那へ

行つて頂いたのであります。引續いて大東亞戰爭の勃發以來、やはり多數の方々に遙か南方迄お出向きを願つたのですが、この戰爭美術といふ問題に就きましては、割合に陸軍は何と申しますか、せッこましくない、ゆつたりした氣持でこの仕事をやつて來たのであります。一體に戰場にお出かけになる方々には斯う申して居るのであります。今でもさうでありますが、記錄畫を作るといふ仕事だけでなく、最近になつて支那事變許りでなく色々の人を支邦戰線へ送りましたが、其の時にも斯う申したのであります。「あなた方が藝術を以て日本から離れて戰場にお出でになる。或は戰場以外の靜かな所でもいゝのですが、風俗、習慣の違つた所にお出でになる。其處で必ず非常な刺戟をお受けになるに違ひないし、今迄と違つた自分の立場を一應振返つて御覽になる機會が多いのぢやないか。其の刺戟といふものが必ず何物かを藝術の上に生み出すだらうといふ、之が陸軍としてあなた方美術家に前線に出て頂く根本的な大きな問題だと思ひます。記錄畫といふ事は、勿論それが目的ではありますが、我々が考へて居りますのは、もつと廣い意味のいゝ影響いゝ收獲を持つて歸つて頂きたい」と申したのであります。戰爭美術といふものは、戰場だけに分離されて居ない

か。戰爭は明らかに日常生活の中にも入つて來て居るのでありますから、記錄畫だけが戰爭美術でない。日常戰つて居る日本人の個人々々の生活を、現在我々の受ける刺戟の中で現して行くといふこと、これも一つの戰爭美術でないかといふ感じがするのです。これから段々と具體的なお話を聞かせて頂けると思ひますので、皮切りとしてこの邊でお許し頂きたいと思ひます。

山内　どうか樂な氣持で忌憚のない所を仰つて頂きたいと思ひます。

秋山　私共は素人であり乍ら記錄畫と申しますか、戰爭を通じての美術の面に携つて居りますので、或は非常な見當違ひも多いかと思ひます。この點について皆樣方の忌憚のない非難、攻擊、或は御敎示を頂くのは、私は衷心から有難く思ふ次第です。私は其の意味で出て來たのですから、どうかざっくばらんに敎へて頂きたいと思ひます。

戰爭畫は特殊存在か

山内　今の戰爭畫は何か少し片寄つて來て居る樣な氣がすると云ふ意見が大分多い樣ですが、片寄つて居るとすれば、今の中に方向を變へなければならないと思ひます。戰爭畫、記錄畫といふものを美術の埒外に置いて特殊なもの、つまり漫畫やポスターの樣な取扱ひ方をなさる向もある樣に思ひますが、こ

森口　戰爭畫といふ意味に廣くなつて居りますね。銃後の活動とか言つた樣なものも、さういふ意味で或る場合には記錄畫といふものに容れられますが、其處で戰爭畫といふものよりもはッきりした記錄畫といふものについてもつと漠然とした方がいゝとは思ひます。一般に國民に戰爭畫の觀念なり感銘を與へる場合に、意味をもつと廣くした方がいゝとは思ひますが、あまり漠然とした銃後の防空演習まで入れるのもどうかと思ひます。

山内　戰爭畫と取分けて言つて頂く程必要ぢやないのではありませんか。戰爭畫と普通の畫と別にする事がどうして必要だか私は非常に解釋に苦しむのです。戰爭畫といふと甚い意味でも甚い意味でも何か特別のものを云ふ樣な意味で、あれは戰爭畫だからと云つた氣持で、あれは戰爭畫だからといふ風に思はれはしないか、だとすると陸海軍が畫壇を攪亂して居る樣で非常に心苦しいのであります。

田中　今迄の藝術全部の傾向が惡いとばかりは限りませんけれども、餘り個人的になつたといふか、そんな點が現代的になつたといふか、そんな點からついて來た一つの方向だつたのでせうね。それに對して記錄

畫、戰爭畫が時勢の面に押し出されて來た譯で、それに今迄の藝術の行き方と非常に違つてゐますから、一般に作家も鑑賞者も戰爭畫、記錄畫は非常に違つて居るといふ感じを抱くといふ現象が起つたのでせう。

森口　主觀的な傾向が段々昂まつて來まして、それが終ひに純粹に藝術的なものになつて來たのですね。ですから戰爭といふ大きな題目を捉へて、然し藝術畫、記錄畫が現れると、そこに一つのギャップが生ずる譯ですが、然し一つの勤いてゆく力がさういふギャップを埋めて了ふと思ひます。鑑賞者として展覽會に入りますと、あまり感覺だけを追つたやうな繪を見ると、おかしい樣に感ずるやうになつて來ましたからね。

柳　戰爭畫といふものゝ效用性、直接の目的、效果と言つた樣なものをもつと報道部自身の立場から研究しての作家の方に打突けて行く直接指導の方が缺けて居るのぢやないかと思ひます。既に一家を成して自分の立場を持つて居る人達は問題ありませんが、若い作家達は寧ろ積極的に時局に即應して行かうといふ情熱を持つて居るのですから、方法論を持たない。結局既に其の分野に於て仕事をして來た人の後からついて行くといふことになつて創意が缺けて來る。結局、藤田嗣治、宮本三郎など

の後をついて行くといふだけで、出來上つたものは一方に偏して居るといふ情勢にあるのです。斯ういふ情勢ですから、藝術的な在り方は、勿論必要ですが、同時に直接戰力に役に立つ様な繪畫の在り方がもつと具體的に示されてもいゝと思ひます。

山内　之は其の道の方々にお願ひしなければならない事で、私共は殆んど何も知らないのでありますから、美術全部を呑込んでいらつしやる方々に、斯くあるべきといふ事を喚起していたゞかなければならんと思ひます。

秋山　確かに現在の戰爭畫といふものは狹い範圍の人で分擔されて居るといふ感じが致します。若い人達にうんと期待するのですが、未完成の若い人達が無際限に之に關係するといふ事は、戰爭畫を作るといふ事は一寸困るのです。さういふ未完成な人々を高い所に引上げるといふ事を希望して居りますが、其處迄隆盛がやるといふ事は、我々として行過ぎではないかと思ひます。確かに戰爭畫を作り、子孫に殘し、世界の藝術家に向つて呼びかけ得るといふだけの力を備へた人達に制作をして頂くといふ考への方を持つて居るのですが、大家の人々の描いたものが必ずしも現在の若い方々に影響を與へないといふ事はないと思ひますが、然し出來るだけ我々自身としても、一部の人の占有物

江川　戰爭畫とか記録畫は、先程のお話の様に、漫畫とかポスターの類と同じ様に使ふ習慣とすれば一時的なものといふ感じがするのですが、勿論戰爭が終つたらお終ひになるものでなくて、所謂大東亞共榮圈の建設に於ても充分生命を持つものであり、又いゝものあるべきといふ事は當然です。戰爭畫といふと非常に限られてゐるやうですが、然し一般にそれによつて靜物とか裸體といふふやうな主題が切換へられて行くので第一線の戰爭の繪ばかりでなく今の時代の藝術の範圍は從來と別なスケールに、今迄と違つたものが新しく生れ變つて來て居ると思ひます。さういふ意味で戰爭畫、記録畫を通して、指導方法をやるとすれば、殊に軍部の方などもさういふ考へでやつていたゞけたら、いろ〳〵一般美術に對する指導的な暗示が與へられるのぢやないかと思ひます。

田近　此度の戰爭繪畫は吾々が身近く意識することだけに、描く人も全力を打ち込んで自分の能力以上の作品さへ制作されてゐる場合があるのは、非常に

にしたいとは考へませんが。痛い意味で日本の美術界に呼びかけたいといふ事は、さつき申上げました、美術家の方々にお願ひする動機から考へていたゞいてもお解りになると思ひます。

敬愛すべきことだと思ひます。又、觀者にも切實な題材だけに、身にせまる感銘を受けないでは居られないものがあります。しかし戰爭繪畫自身はまだ〳〵第一歩を踏み出したばかりですから、作品自身には多くの缺點が無いやうに、これを壓して臨まなければならないのです。所がこれ等の戰爭繪畫では、皆その描いてゐる場面自身の狀の觀賞がたすけられてゐるからと云つて、作品の觀賞がたすけられてゐるのでは心細い次第です。で、これ等の作品が幾十年、幾百年の後に非常な感激を掘力で與へることが出來るかと云ふことになると、相當な問題でせう。左樣した意味で戰爭畫といふと非常に限られてゐるやうですが、然しこれ等の作品が——或はその代表作が記録畫のために縛られてゐるためもありませうが——規模が小さいことで

第一には。この規模の小さい一つの方面を申し上げますと、作家としての繪の描き方と國民的な感激とが混亂して畫面に表されてゐる場合があります。第一に、場面のとり方がこの雄大な戰爭に對して小さすぎる場合が多いのです。これが映畫の一齣だけを見た感じを與へます。同時に、この一齣の場面を描くにしても、作家はこれに對して餘りにも生々しい感激をもつて臨んでゐるために、先づ描かない先から作家自身が昂奮してゐる嫌ひがあります。その結果は悲劇を演じてゐるのに、先づ觀衆の上で俳優が泣き出してかゝつて居る様な感

じを與へることが多いのです。狩に云ひ換へることが多いのです。狩に云ふに、家が繪畫と云ふ武器でもつて觀者に迫り、自分の意圖の中に觀者を壓倒し、これに征服すべきものなのです。云ふは面に對しては戰場に於ける將軍のやうに、これを壓して臨まなければならないのです。所がこれ等の戰爭繪畫では、皆その描いてゐる場面自身の狀故の中に、云はば一兵士或ひはせい〴〵少尉あたりの人のやうな昂奮、感激で勤かされすぎてゐるのです。そしての場面をその一兵士のやうな熱と感激に基いて發表しようとしてゐるのです。所がその一場面は一場面としても、この場面を中心として其の背後から全戰場の、また全戰爭の雄大な波まで感じさせるには、左樣した一國民的な感激だけでは十分とは云へないと思ふのです。

課題制作と戰爭畫

秋山　私は下手な歌や俳句をひねつたりしますが、題を與へられてするといふ事は極めて厭ひ事なのです。自分の後期しない刺戟に會つて、自分の藝術心といふか、感情の昂まつて來たものが自然に發露するのが自分自身としても望ましいと思ふのです。殊に美術に於ては、他から題を與へられて描くといふ事は冒瀆の様に考へられて居る方があると思ひます。さういふ氣持は解り

ます。然し現在我々が直面して居る戦争は色んな大きな刺戟を與へる。例へば「山下、パーシバル會見」も、宮本氏が非常に感激する、大きな刺戟を受け、殊に現地に行つて會見の場所に行かれた時に、藝術的な感興を覺えられたのだと思ひます。眞に感興があつて筆を執つたものは、決して月並俳句の題を出された様なものと同一視すべきものぢやなからうと思ひます。世界の永遠の歴史の中で、日本人にとつての大きな事件といふものに、自分の心に偽らずに眞正面から當つて行つたならば、自分の持つて居る力を顯したいと思ふのは普通だと思ひます。だから題を與へられて居る方々も、出來るだけ其の場所に行つて頂いて、自分の質感の上に立つての制作をしていたゞくといふのが我々の根本方針であります。それから先程も申した様に、異國の風物、習慣の中、或は非常に違つた環境の中に飛込んで行つて色んな物を見られ、繪畫以外に大きな質感を得られるといふ事は、同時に立派な記録畫でもあり、藝術でもあると思ひます。

戦爭畫の適應性と人選

今泉 今迄作戦記録畫を描く事を委囑する為に美術家を選擇される場合には、陸軍報道部で御協議になつて決定されるのですか。

秋山 大體陸軍美術協會を土盛として居ります。

今泉 今まで戦爭記録畫を描かれた畫家の中にはそれに非常に適當して、成功して居る人も多いと思ひますが、普通の繪は格別たいして拙くはないが、戦爭畫には餘り向かない畫家も可成りあるのぢやないかと思ひます。却てさういふのは戦爭畫に對する一般鑑賞壇の輕悔の念を起しかねない原因にもなると思ひます。寧ろ戦爭記録畫が繪畫である限りその藝術性といふ事は當り前で、藝術性がなければ眞の感銘も何もないのですから、さういふ點を充分御考慮になつて畫家を選んでいただきたいと思ひます。それから又選拔される場合も、軍の方の慫慂がないとさういふ戦爭畫に適當な人でも却々記録畫なり戦爭畫に手をつけないといふ點もあり、もう少し範圍を廣くして慫慂されてはどうでせうか。

山内 人選について申し上げますが支那事變以來御交涉申した畫壇の方々の數と云ふものは厖大なものであります。ですからさういふ點で、もう少し範圍を廣くして行く上からも、諸の纏らなかつた方もあり、別に作意的で描けない人は離れ、狹いといふ事になるかもしれませんが今の様な形になつて來た次第で、勿論これからでも有志の方々はどんどん戦場に行つていたゞきたいと思ひます。

今泉 繪はうまいかもしれないが戦爭畫にはどうしても適しないといふ人も必ずあるので、さういふ事は止むを得ないが、描いて見ると或る程度描けるといふ人で尻込みしてゐる人も相當あると思ひます。

秋山 殆んどどなたにもお願した譯です。大體どなたが戦爭畫に適當であるか、外地に出ての正當な刺戟と申しますか、効果的に摑んで來られる人であるかは見當がつきませんので、色んな方に御相談申上げて、出來るだけ廣く行つて頂くやう交涉申上げたのです。中には氣輕に出て行く方もあり、さういふものを描きたくないといふ方もあり、此方からお願ひしたい方で應じなかつた方もあり、諸の纏らなかつた方もあり、別に作意的で描けない方で、藤田、宮本さん等に行つて戴く様になつたのは極最近の事で、それ迄に古い記録に隨分殘つて居る様で、色んな方に依頼した様になつて居りますが、當時は斷はられた人の方が非常に多い様です。大東亞戦爭が始まつてからお願ひした中にも、忙しいといふ事は止むを得ないが、描いて見ると或る程度描けるといふ人で尻込みしてゐる人も相當あると思ひます。或は命の危險を感じられた方もあると思ひます。斷られた方が隨分あります。最初は此の方々によつて從軍畫家協會が生れ、それが只今の陸軍美術協會になつた譯です。然し只今の陸軍美術協會になつた。

山内 適當であるかないかといふことは、やつて頂いてみるといふことがつきました。然し出來るだけ廣くといふ事になるともつと不適當になるといふ。が、もつと廣くといふ事になるともつと不適當になるといふ。霧題の點については、斯ういふ事は決して申上げません。どうしても國民に紹介したいもの、又將軍の記録として必要なものを擧げて其の中から御自分で選んで戴いて居ります、現地に行つて見てビルマ人の協力ぶりは勿論、ビルマ人の協力ぶりを見て感銘され、司令官に申し上げてみたら是非描けと言はれたといふので描かれた方も非常にあります。小磯さんも初めからあゝいふ構圖を描きたいとは決して申上げません。藤田さんの「神兵救出到る」にしても、あゝいふ構圖をお願ひしたので、諸先生方の藝術的な構想にお任せして居ります。其處まで軍が干涉して居るとお考へにならない様に。

谷 寧ろそれよりも、軍の美術、靈壇に對するお考へが慎重すぎるのに驚いて居ります。

山脇 自分は物を造ると云ふ廣い意味での建築の立場から、今日こゝに出席さ

せて頂きました。専門外の繪畫に對しては鑑賞者として傍聽させて頂きます。唯今の秋山さん、山内さんのお話で、戰爭畫、戰爭記録畫に對する協力作家の選定の方針と、その實際の結果に對しては充分にお解りになつた事と考へます。本日評論家の方々にお出でを願つて、將來のその方向に關しては充分御意見を伺ふことが出来ますが、實は先日、この會合に關し、藤本さんから最初に自分にお話があり、この席に作家を加へたら、と云ふ案もあり、また出席作家の選定の御相談にもあづかつたのであります。前に話題にのぼった所謂、常連の方々、極く最近に戰爭畫に筆を染められた方々、また全然これに觸れられて居らない腕のある作家の方々にお目にかゝり、評論家と交々御意見を伺つてはどうかと云ふ案も出ました。非常に結構な事であり、評論家の立場からは觸れられない技術的な面の検討も出来、また戰爭畫、戰爭記録畫の技術、日本の繪讓技術としての將來への見透しも考へられ大變面白いと愚へ享した。軍として繪畫より扱ひ難い、また地味な彫刻、建築の面への考へ方、扱ひ方の參考にもなるだらうと思ひます。まだ軍のこの企劃に一度も協力されない、また協力しようとされない方々の忌憚ない御意見も充分參考

に出来るわけであります。しかし人數、時間の關係で今回は先づ評論家のみとお會ひすることになつたのでありますが、何れ折々を見てさらいふ催しも是非開いて頂き度いとこの席で改めてお願ひ致して置きます。軍が宸襟の凡ゆる方面に向つて呼びかけて居る事は前の、お話の通りであります。しかし結果として、外見的に所謂常連ばかりの貌になり、また一般に所う考へられることは頗る残念であります。自分は先須、腕の確かなある作家に戰爭畫を描かしたいと考へ、個人的に折りにふれて勸めて見たことがあります。その時、その作家は「自分が御奉公する時には銃をとつて出るつもりである。その時が來る迄は自分の畫室で自分の好きなものを描いてゐる」と答へました。この事に就いては自分も非常に考へさせられました。しかし兎に角、腕のある作家はどしどし繪畫で協力して頂き度い、それが日本畫壇の將來の新しい面を切り拓いて行くことにもなるのではなからうかと思ひます。

二つの藝術道

秋山　私は此間非常に打たれた事がありますが、前の馬淵大佐——少將になつてずつと南の方に居られますが「これは俳句であり、繪であつても何でもいゝのですが、神から與へられた力出るものだと思ひます。それが日本人の真心から出るものだと思ひます。それは例へば「打返す浪のしぶきや星一つ」だつたと思ひます。それは日本人の真心から始めてのものかもしれません。確かります。隼も何もないのです。恐らく來た手紙の一番終ひに俳句が裁つて居ウルから若い將校が自分の家に送つて日本人の氣持が出て來るのです。ラバだりして樂しんで居ります。偽らない歌を作つて見せ合つたり、俳句を詠ん砲射撃の中に曝されてゐた將兵達は、術家になつて居ります。敵の爆撃、艦いかと思ひます。戰場に於ては誰も藝いふ人も本當の藝術のわかる人でなに、第一線で敵を身近にして描かうとが、自分の一生を美術に捧げやうといふ事も美術家でありますだと思ひます。自分の性格の人は、何を爲すべきかといふ事は大きな問題々がどうすればいゝか、殊に美術家に現在此の熾烈な戰局の下に於て我に、私は非常に感じさせられました。から素人的な繪はお好きでありましたいものでないかもしれませんが、其處に日本の本質が戰爭の中身な氣がする

とかを送つて貰ひたい」と言つて來らからの補給もなく、食ふ物もない、而れまして、山内君が奔走して送つて上も敵の攻撃は熾烈である」といふ絶對絶げたのですが、アメリカ軍が眞近に攻命の瓊地に立つた或る參謀は「策盡きめ寄せして来る所で葢然として將軍が繪し闇に螢の二つ三つ」と詠んで居りの稽古を始めたいふことは——以前す。別に俳句の立場からすればさう高い境地に螢の二つ三つ」と詠んで居りに日本人の本質が戰爭の中身な氣がするのです。此の戰爭の下に身を置いて居す。第一の性格の人は、戰場に飛び出て行つて繪を描かなければじつとして居られない人だと思ひます。力のある者は刀を出さうぢやないか、美術といふ力を持つて居るならば戰爭の中に活かさうぢやないかといふ氣性の人だと思ひます。もう一つは、自分は戰場に行かなくとも、戰爭に煩されないで質際の意味の藝術に身を捧げやうといふ人です。藝術至上主義と解されるかもしれぬが、それも、藝術家としての偽らない立場だと解してゝよいと思ひます。リベラリズムだと言はれるかもしれませんが、私はどちらも肯定したいのです。我々日本人の血液は、戰爭の中に飛込んで行かなければじつとして居られないものがある。それは例へば戰卷物の中にある激しい火の色、人馬の響、之は日本人の藝術の力を最高度に發揮したものと思ひます。然しそんな激しい中にも、日本人の描いたもの

だと思ひます。ガダルカナルで全然後だと思ひます。俳句の立場からすればさう高いものでないかもしれませんが、其處に日本の本質が戰爭の中身な氣がするのです。此の戰爭の下に身を置いて居ろ美術家には、私は二色あると思ひます。第一の性格の人は、戰場に飛び出て行つて繪を描かなければじつとして居られない人だと思ひます。力のある者は刀を出さうぢやないか、美術といふ力を持つて居るならば戰爭の中に活かさうぢやないかといふ氣性の人だと思ひます。もう一つは、自分は戰場に行かなくとも、戰爭に煩されないで質際の意味の藝術に身を捧げやうといふ人です。藝術至上主義と解されるかもしれぬが、それも、藝術家としての偽らない立場だと解してゝよいと思ひます。リベラリズムだと言はれるかもしれませんが、私はどちらも肯定したいのです。我々日本人の血液は、戰爭の中に飛込んで行かなければじつとして居られないものがある。それは例へば戰卷物の中にある激しい火の色、人馬の響、之は日本人の藝術の力を最高度に發揮したものと思ひます。然しそんな激しい中にも、日本人の描いたもの

13　517

には何か静かなものがある。といふと
おかしいかもしれませんが、外國人の
描いた美術と違つたひそかなもの、静
かなものが火の色に迫出て居ります。
私は此の春、半日奈良の古い佛様達
か忙んで参つたのですが、今迄にない
感動を受けました。それは、鎌倉時代
の彫刻は、運慶にしても頭の先から爪
先迄力に満ちて誇張した形を執つ
て居ります。所が新薬師寺の十二神将
にしても、戒壇院の四天王にしても、
その忿怒の姿は見て居つて恐しい力を
感ずるものですが、目のつけて居る所
も非常に遠い遙かになものを感ぜしめ
る。鎌倉時代のものに較べると、足の
踏ん張りも自然になつて誇張したとい
ふ所がないが、強い静かなものが感ぜ
られる。強いもの、静かなものが對立
しないで一つになつて表現されて居る
といふところに日本人の藝術を見た様
な氣がしたのです。何時本土に敵が上
つて來るかもしれない現在の戦局に於
て、自分の本來の藝術の力を結集して、
誰でもがじつとして居られない様な、
心を振り動かされるやうな戦局の中
で、之以上静かなものはないといふ
のを生み出して行ける人も日本人の立
派な藝術家であると思ひます。決して
みんな戦場に行つて記録畫を描けとは
申しません。それ以外の者は美術家に
非ずといふ見方は、したくはないので

す。それが背からの日本人の本質の雨
面だと思ふのでありまして、この強い
ものも、静かなものも、奈良の古美術
の様な一つの場面に現して出せる人は
一番偉いと思ひます。たゞ個人の考
へを申しますと、戦争から遊離すると
か、逃げたいといふことは、之はいけ
ないのぢやないか。竹林の七賢人がよ
く言はれなかつたのは、自分達一人の
身をよくして居ればいゝといふ所にあ
るのだと思ひます。若し國家といふも
のを全然度外視して単に繪だけを描い
て居るといふ人は、私は有り得べから
ざる人ではないか。近い将来に爆彈に
見舞はれるといふ事は解つて居るので
ありますから、さういふ立場に立つて
静かなものを描いて行くといふ事は、
本當に腹の底から偉い人だと思ひま
す。我々の中の静かなものが日本人独
特の平常心を起し、日本人の精神は此
處に在つたのだといふ意味で、最後の
瞬間迄日本人として戦はせるといふ大
きな力になつて行くのぢやないかと思
ふのでありまして、今の塑型に於ける
色んな動揺問題や對立問題といふ事か
ら離れて、日本人の戦争に於ける立
場、美術家の此の際に於ける心掛けと
いふものは、時局から遊離しないで、
さうして日本人の本質を打出すといふ
ことぢやないかと思ひます。

戦争美術研究室の提唱

富永　これほどの深い御理解がある事を
美術家に知らせたいね。知つたなら皆
と奮い立つだらうと思ひます。質際
に美術家は國家非常の時であることを
よく認識し何かお役に立ちたいと思つ
てゐるのですが、どうしたらいゝかわ
からない、また戦争畫を描きたい人達
はこれでいゝのかと不安ながら仕事を
してゐる状態だと思ひます。この事を
知つたら、それぞれの立場で肚を据へ
てほんとうの仕事をするでせうし、お
役にも立つだらうと思ひます。

今泉　今日は丁度陸軍の方々も來て頂い
てゐ、機會ですから、個人的な提案で
すが、試案として聞いて頂きたいので
す。私共は美術の事に比較的永年携っ
て來て居りますので、どうしても戦争
畫、記録畫についてもその表現の成功
不成功を廣い意味での藝術性といふ點
に軍點を置き勝ちになるわけですが、
軍點って考へて見ると、軍の要求して
ゐる重點は必ずしもさういふ點にば
かりあるのではないことは當然であり
ます。又一方美術家自身の立場からす
れば、この二重の要求の上に身を挺し
て、質際上には矢張り一つの構想にい
かに藝術的に肉付けするかといふこと
に一番力を注いでゐることでありませ
ら。それで、我々全體はいろいろな立

場から何とかして日本の戦争畫をよく
したいといふ意見を銘々持つて居るわ
けですから、そこで軍報道部と美術家
と評論家が寄つて戦争美術研究會とい
ふやうなものを軍の肝入りで拵へて貰
つたらどうかと思ひます。戦争畫に新
しい面を切拓いて行きたいといふ希望
を持つて居る人達と一しよになつて戦
争畫を研究し、又私共の考へて居る事
を吐露して、協力してやって行きたい
といふ氣持を持つて居るのです。さう
でないと戦争といふ雄大なスケールの
構想に對して、戦争の一つ一つの場面
を單といふことで終始するやう
な風になつてしまつてゐる。それでは
満足出来ないのです。個人的な意向に
ばかり把はれないで、皆力を合せて新
しい様式を築いてゆかうとするところ
に又新しいロマンチックが生れて來る
機運にもなるかと思ひます。その爲に
も皆協力してやつたらどうかと思ひま
す。

秋山　結構だと思ひます。我々素人考へ
で計畫し、立案する以上にいゝ考へを
與へて下されば、我々の非常に歡迎す
るところです。

柳　藝術の本質的な在り方よりも、特殊
な在り方、さういふ掘り下げが寧ろ
足らないのではないかと絶えず不満に
思つて居ります。藝術的な本質の在
り方は、良心と自覺と教養とで支へて

518

14

行けると思ひますが、寧ろ直接に役立つ、すぐに戦力に置換へられるやうな在り方を、もう少し実際問題に即應して研究して行く事が必要ぢやないか。それも色んな掘下げ方がありませうし、方法も色々あると思ひます。之は必ずしも精神総動員の意味から言つて来る。

森口　宣傳的な特質は持つて居る譯ですね。ですから陸軍の方々のゆとりのあるお考へはいゝと思ひますが、記録畫を作るといふ一本槍をもつと強調された方がいゝと思ひます。之が現在の戦争だといふ事をもつと救へて貰ひたいのです。日本精神は萬代不易ですが、現代といふものと一緒になつて表れる所に意義があると思ひます。同じ戦争の題材でも、高度に科學性を持つて日本精神を發揮されたものがいゝと思ひます。昔と同じ樣な軍勢で敵を霄かすといふ樣な場面にも感激して結

稿ですが、もつと現代の科學の產物をつけた、さういふものが合體した日本精神の現れた戦争畫をもつと欲しいと思ひます。記録畫を描くといふ事ならば記録畫を描くといふ事に情熱を持つ、國民の情熱を分撥する畫家はさういふ面に及んで行くと思ひます。

秋山　記録畫の始めは、さういふものが出る事を希望して居たのです。美術と戦爭との結びつきが、何處で完成出來るかといふ事を疑問に思ひました。初期の戦爭美術は、花鳥風物の中に軍人が出て来るといふ、凡て我々の考へて居たものと、隨分隔りのあるものが出て來ました。結局人體を描き出すといふ人でなければ、物の動きを充分表現出來る人でなければ戦爭畫の表現は駄目ぢやないかと考へ、大體さういふ方に腕のある人が残つて来たのぢやないかと思ひます。それから今のお話の、現代の戦爭の科學といふことは、大きな数とか膨大な力に立つて居る姿を現すといふことは尤もだと思ひますが、只今の美術の到達した段階か、人間の勁きを技術的に表現する事が出來たといふことに止つて居て、更に人間の驅使して居る戦場に於ける大きな機械であるとか、機械の力に隠れてゐる科學といふやうなものを表現する所迄行つて居らない。さういふ方に進むべきだと思ひますが、

柳　然し戦爭畫を効用の面に引提つて行く爲に、作戦上の知識とか、武力等についても外國の例などゝいふ我々の及ばない知識を要るのです。さういふ事の爲に藝術の作戦本部といふものがあつてもいゝと思ひます。

田中　さういふ面を強調する意味での今泉さんの言はれた研究會が必要だと思ひます。今迄藝術家の連中でも、陸軍の力に隠れてゐる研究會が必要だと思ひます。

田中　私は、色んな御意見を伺つて、陸軍の審査家に對する氣持は非常に感謝して居る次第ですが、柳さんや森口さんさんの言はもつとテーマをはつきりしろと言はれた、もつとテーマをはつきりしろといふ問題は、實際から言ふと、今泉さんの提案された研究會などの方でやつた方がいゝのぢやないかと思ひます。藝術家にとつても、直接戦に挑つて居る方の慾とといふものも必要だと思ひますが、それだけ理解して畫家に臨んで居られるのだから、畫家の方から立つて行かなければならんと思ひます。それに就ても、感激があつてもどう表現に持て來すかといふ事が畫家等の迷つて居る所だと思ひます。又それに對して研究會といふものが必要だと思ひます。

まだ技術の方がついて来てないと思ひます。

と思ひます。

決戦下の美術家の在り方

柳　それと同時に、秋山さんのお話になつたやうな自然な在り方の藝術も、その取扱ひ如何によつては役に立つものもあるのです。普通の在り方の藝術は、どういふ風に扱つて行つたらどういふ風に間接的に戦爭に役立つか、さういふ事も研究する餘地があるのぢやないかと思ひます。一見戦爭には關係のない在り方をして居る作品でも、隠されたる場所によつて効果を發揮する事もあると思ひます。高次的な意味から言へば、永久とか永遠の生命とかといふもの考へられますが、時々刻々も變化して行く情勢に即應して行く作品も必要ぢやないか。極く卑近な具體的な例を擧げて言ふと、斯ういふ事は作戦上の北による悲劇といふものは日本人は割に見せて説明して行くといふ事も、或る時間を限り必要な事があるのぢやないかと思ひます。或ひは敗戰の慘めさを強調した意味での到る」と敗戰の慘めさを強調した意味があつた藝術ですが、さういふものが必要だと思ひます。警告的な意味で、積極的に直接の意味を持つもの、常分の役に立つものも必要だと思ひます。

田中　今の役に立つものは或る意味に於て永遠的な意味を持つ事になるのです。

柳　情勢々々に應じて、一般の民衆がだらけて居る時には強烈にしたものも必要かもしれないし、餘り緊張して居る場合には柔いものが必要だと思ひます。其の取扱ひを研究して行くといふ事も必要だと思ふのです。

山内　今のお話の様に、御理解のある方はいいのですが、さうでない向きは兎角自分の藝術を戦争に結びつける事目體る曲解して、單なる宣傳のためとか、謀略の一手段に民族精神の神聖な息吹とも云ふべき藝術が使駆される等藝術に對する冒瀆である、と云つた様な偏見から殊更に之を避けて居られる様ではないでせうか。今日の藝術家は過去の自由主義時代の立場と違つた環境に置かれて居ります。それで一歩を讓つて所謂「藝術家の特權」といふものを認めてるれば、アトリエに籠つて藝術三昧の意慾によつて何がそこに創られる様と第三者は敢て介入すべきではないといふ事になりませう。例へば、これが一度大衆の前に發表されると云つた段になりますと、事は全く別問題となり、全然親疎を換へて考察する必要が生じてまゐります。例へば出陳

めないと思ひます。だから此の特權階級は常に自分の在り方を雲の上に置きよつても、それを見る大衆が其作品に、現在國家を擧げて前線といはず統後といはず、生死の關頭といつたぎりぎりの死闘が續けられてゐる秋、俺の藝術は戦争靈を描く程墮落してゐないといふか、宣傳の走狗は勤め申さぬ、と云つたセリフが真の日本人の云ひ分であるかどうか、この點を御檢討願ひたいと思ひます。また「戦争靈ばかり描いてゐると手が荒れて居りますが、俺の藝術は滅びないと空うそぶく第三國人的存在と云ふべきでせう。

「俺は藝術家だから俗物は知らん」と云つた氣分ですね。昨年の文展で經驗した事でありますがこんな實例がありました。豪華絢爛たる室内のグランドピアノに倚りかかつた一婦人の繪は、其のコスチュームと云ひ化粧と云ひ、アメリカの富豪もかくやと思はしめる立派なものであります。所が其兩隣近く立派に揚げられた繪は謂はゆる破れ障子、破れ畳の荒屋を繪き、暗い炭坑の重苦しい霧圍氣の中で奮闘中の坑夫を取り扱つたものであります。そこで一般の大衆が此の三枚の繪からどう云ふ感じを受けるか、その點を檢討して見て戴きたいと思ひます。今日、展覧會を觀賞する對照は過去の様なれた階級とか美術愛好者ばかりではありません。子供の手を引いた婦人あり、老婆あり、又産業戦士ありです。かうした大衆が此の繪の前に立つた時、未だ日本にはこんな生活程級も存在するのか、と目をみはり、次でそれにしても我々の此の眞黒な汗の生活は？と、すぐこの時小なりと雖も其處に面白くない階級意識を萌芽せしめることに

なります。云ふまでもなく、この、戦争とはこんなものかといふ疑念に、これこそ怖るべき民心離間の有毒素でありましてこれの瀰漫するところ、民心の結合を次第に蝕み寛には國内崩壊といふ重大事さへ惹起せしめないとも限らない。即ちこの民心の離間は敵が謀略の毒双を磨いた前記のごとき繪の作者は、意識するにしろしないにしろ、敵謀略の手先きとして處斷されても仕方がないでありませう。私はさきに、藝術家が、――と申しましたが、もとより全美術家が、擧げて戦闘配置に就くことを要望してやまぬのであります。最後にひと言、藝術家各々自ら任じて居れる先生方の、何、一度や二度、從軍したからつて、何が描けるものかと云つた一種輕蔑的な態度に對して、ここに實例をもつてお答へしておきたい。御存じの方もあると思ひますが、いま報道部に親泊中佐殿といふ方が居られます。この方はあの懐槍前列をはめたガダルカナル作戦に參加され、今年の春上野の美術館で開かれた陸軍美術展の數ある記録寫中、特に深い感銘を與へたの田村孝之介氏筆「佐野部隊大野薇身隊と訣別す」といふのある悲壮

な訣別の場面にも立合はれた方であり
ますが、着任早々、展覧督を御覧にな
つてこの繪の前に立たれるや、襲中人
物がよく似てゐることは勿論、表情か
ら身のこなし、それから何よりもあの
云ひ難い壮重で悲壮な雰圍氣が實によ
く出てゐるといふことを前おきに、こ
の手前の木の蔭になつてゐる後向きは
誰、むかふの横顔だけは誰、と當時の
幕僚の名前を一々擧げ、さりだこの邊
はこういふ風に向ふから續いて……
と、畫面からはみ出した道路の情況ま
でに繪になるといふ具合で眼中すでに
時の情況を説明されるといふ風であり
ました。このことは後に「週間朝日」
誌に執筆して居られますからお讀みに
なつた方も多からうと存じますが、當
の田村氏はその場面に居合はされなか
つた事は勿論、が畠のあの訣別圖を制
作するわけでも無く、もちろん佐野
閣下にも頂會せしめ、他の歸還幕僚の
方々について當時の情況を徴に入り細
を穿つて聞き糺すなど資料の蒐集につ
いては並々ならぬ苦心を拂はれて居る
のでありますが、それらの資料にもお
のづから限度があり、またその時の寫
眞が一枚半枚といへどもあつたわけで
はありません。ある程度はすべて作者
の想像によつたのであります。にも拘

はらずこの成果を収め得たといふこと
は、眞を追究してやまぬ藝術家の創造
の幅や深さがどれだけ大きなつた
かゝてこの繪の恐るべきことを加賀に示すと同時
に、この事實こそ、我が陸軍作戰記録
か、これは軍部に感謝しなくてはなら
ぬと思つてゐます。個人的にもこれで
靈の權威といふことを力強く裏づける
ものではないかと斯様に思つてゐる次
第であります。

大口　先程から秋山中佐殿、山内大尉殿
の御話を承り、陸軍當局が記録靈作製
に當り、美術家に對して實に細心懇切
に餘ある態度を以て對處せられて居
ることにむしろ驚きました。その點富
永さんと全く同感です。戰爭靈でも記
録靈でもそれが活力をもつためにはあ
くまで藝術品になり切らなくてはなら
ないのですから、そのためには作家を
して藝術的感興をおこさせるだけの餘
裕が必要で、その點當局の理解ある場
合はず、日本靈の型式的沈養はあまり
になると問題です。油繪でいへば従來
の印象的或は純粋美術像寫の傾向は戰
爭靈を入れる枠としてはすぐには間に
合ふ……

たまゝ戰爭靈の制作といふことによ
つて、従來の美術界の傾向とか美術教
育とかの缺陷が暴露したともいふべき
で、この難關の突破は天與の試煉と思
ふべきでせう。戀豐な想像力ははたら
かせたものや大構圖の群像など従來も
もつとよかつたし、そのための基
礎研究が必要であつたことを痛感しま
す。一方戰爭靈の制作は色々忙しい話
をきいて見るとかなり忙しい様子で
す。これはボスターやその場限りの宣
傳寶なら兔も角として、後世にのこす
ことを目標とするならばもう少し何と
か時間の餘裕を與へたいと思ひます。
鑵が荒れるとかいふ批評も或はかゝり
ふ所に原因してゐるのかも知れない。
そのことと關聯もしますが、戰爭靈と
戰爭記録靈とのちがひも考へなくては

考へをうかゞつて有難いことだと思ひ
ます。私は戰爭靈制作のみが現下美術
の唯一の課題とは思ひません。花鳥風
月の考究も亦、その態度が確固不抜で
あの考究も亦……

道であるとさへいへませう。又軍部の
戰爭靈制作唱道によつて、日本美術界
に生かすには充分の時間、充分の感動
が変りますが、それ以外に戰爭に關聯
しながら作家の理想とか生活感情とか
を盛込んだ想念靈となるとか、一層簡單
は出來さうもありません。或は記念性
の多いものなどは公衆への影響、引い
ては日本の文化的高度を示す意味多い
ものですから、愼重に造られた内容
深いものがほしいです。忠靈塔などの
ういふ作品の制作こそ今後戰爭美術に
しつめ問題になりませう。さうしてか
期待さるべき一つの道であると思ひま
す。

なりません。記録靈でもそれを藝術的

藤本　ではこの邊で速記を止めます。先
程今泉さんの御提唱になつた戰爭美術
研究會は、皆様の御力で是非實現して
いたゞきたいと存じます。この座談會
から生れた一つの收穫として、大變に
嬉しいことで、實現の暁には及ばずな
がら犬馬の勞をとらせて頂きたいと存
じます。まことに有難うございまし
た。

繪畫におけるロマネスク

── 近代繪畫の再建 ──

鈴木　治

> 「しかしナポレオンが皇帝だつた時に、フランスは最も外國から怖れられたぢやないか」
> 　　　　　　　　　　　　　　　　『赤と黒』

美術の中で語りながら、文學者は美術に對し、美術家は文學に對して關心をもたない。尤も文學者の中には武者小路や志賀直哉の如き好事家もあるが、一般に文學者は文學者的に見るといつて、美術家は餘り相手にしない。美術家の方は小說を讀むが、それは娛樂半分に讀んだけだと、文學者の方も相手にしない。社會もまた文學と美術は別の世界のものと思ひ込んでゐる。しかし文學といつても美術といつても同じ社會の營みであり、一方にある特徵は他方にもあることは、藝術の歷史に徵するまでもなく明らかである。そして今日の文學と美術がいづれも「純粹」の旗を掲げてゐることも決して偶然の一致ではない。今日藝術において嘗ひ出された「物語性」と、數年前文學において嘗ひ出された「物語的」とは、その目ざす所は全く相通ずるものがある。

I

先頃陸軍美術展に出陳された藤田嗣治の『神兵の救出到る』について多くの批評家が一齊にその「物語性」をとり上げた。そして此處に今日の戦争美術が進むべき新しい道が開かれるといつた。これは容易ならぬことだ。苟も「繪畫における文學的要素の排除」といふことは近代繪畫の憲法だつた。しかるにこの最高のタブーが數に敗べて多くの批評家によつて無視されるに至つたといふことは、非常一樣のことではない。

しかしこれに似た現象が既に數年前、わが國の文學界でも起つた。ロマネスク文學論がそれだつた。
　○
美術の方で「ロマネスク」といふと、歐洲中世ゴシックの三角形アーチがまだ三角に尖らない前の、圓形アーチを持つたローマ眞傳の建築様式で、直譯すれば「ローマ式」とならう（この圓形アーチがゴシックの三角形に尖つたのはスペイン半島の回教建築の影響によるもので、欧洲文化の基礎には多數のアジア文明が入つてゐる）

これに對して文學の「ロマネスク」は、すべて藝術は面白いこと、覩る人に力强い悦びを與へることが最大の條件だといふ、スタンダールの主張である。直譯すれば「物語的」となるが、これは同じ「物語」を語源とする「浪漫主義」とは全く反對なもので、ロマンチスムが非現實的な單なる美しい見せかけに滿足するのに對し、ロマネスクは働くまで現實的な實體的な歡びを主張する。（現實的な、といつても、これは藝術の上の話で、スタンダールは實在界たる現實に對する假象世界の藝術は全然別個の世界たることを認めてゐる）
　○
近年わが國の文學界は、明治末以來の自然主義文藝の系統をひく身邊雜事を描いた私小說文學が專ら流行して居た。しかし相も變らぬ身邊雜事の繪畫は遂に行詰りを來たしたけれど、文學者はこれをもつて純文學、純粹小說と稱して大衆文學に對抗し、我々は最高の藝術を目ざして精進をつづけるものであつて、大衆のために藝術の標準を引下げるなどとは以ての外、純粹藝術が大衆に理解出來ないのはむしろ常態だらうと嘯いてゐた。しかし嘗て見るとドストエフスキー、トルストイは言ふに及ばず、漱石、鷗外の文業も常時一般の讀書界にひろく愛讀されて、しかも今日の純讀書界に比してその文學的價値は云々に及ばば、たしかに今日の純文學が忘れてゐた面白さをもつてゐる。しからば大衆小說にあらざる本格小說と行かう──といふ邪道になつた。（帝展に淫靡が現はれ始めたのもそのころだつた）しかしなかなかうまく行かない。そこで擔ぎ出されたのがロマネスク論だつた。
　○

II

一八一二年、モスコーの寺々の鐘の亂打でナポレオンも沒落し、彼の麾下に運命をかけた多くの人々と同じくスタンダールもまたミラノに去つて文藝生活に入つたが、ブルボン復辟治下の反動現象たる古典主義全盛のパリ劇壇において、人々は舞臺に語られるラシーヌの美しい詩句を聽くために劇場に集まつた。この有樣に業を煮やしたスタンダールが一八二三年、古典主義は我々の僧侶父を悅ばせたもので我々を悅ばせやうとする、僧侶父たちは悅んだかも知らぬが、我々にはちつとも面白くない、我々には我々自身

を悦ばす劇を、面白い劇を、ロマネスクな劇を見せろ——と怒鳴り込んだのが、彼の有名な演劇論『ラシーヌとシェクスピア』である。その冒頭に彼は

「現在のフランス演劇は、かのダヴィドが一七八〇年頃に繪畫を發見した、正にあの地點にある。この不敵な天才も、最初はラグルネ、フラゴナール、ヴァンロー流の朦朧たる藝面白くない模式を試み、それによって二三大喝采を博した作品も作つたが、其の後彼は

襲來のフランス流の愚龐氣た樣式は、飢に精力的な行動に對する渇望が湧き始めてゐる國民の、活々した力強い趣味には最早適せぬことを觀取した。これが彼の仕事に不死性を與へた」と書いた。百二十年前のフランスにおいて、丁度今日のわが國の狀態と同じものが起つた。しかもそれは今日の我國と異つて、文學に對する繪畫の先驅をもつて出現したのだつた。

○

わが國の私小說にする反感が形成されたのも満洲事變前後のことだつた。しかし純文學が、昔の小說のやうに人間を荒立たせるよりも、人間を靜觀な狀況の中に置いてつぶさに描寫し描いた方が、遙かに人間性の本質を表現することが出來ると主張したのも、實際は明治末以來大した發展も飛躍もないどころか、もつぱら人口增大と國土資源不足

の中に取られかこまれた非凡の姿、即ち安價なヒロイズムを描いたのみであつた。

○

昔の藝術は大いにこの非凡なるものを描いてゐた。神話がそれである。しかし自然主義の方が『身邊雜事』を繰返したのと同じく、文壇は人々に非凡からの辭職を強要した。たま〳〵描いても大衆文藝が多くの凡庸のしからしめるものである。そして理脳がその後から發生したに過ぎない。

○

この純文學が相當ながい年月にわたつて盛行したのは、これらの『リアリステイックな金と力はなかりけり』の物語の中に、讀者は僅かな慰みと、それに現れた凡庸の姿に、自からを哀れみ慰めてゐたからである。作者と讀者は手を取り合つて泣いてゐたのだつた。

しかも他方讀者は講談、大衆文藝においてヒロイズムを求めてゐた。純文學に己が凡庸の姿の慰めを求めたのも、大衆文藝においてヒロイズムを求めたのも、痛感もして來た。そして滿洲事變、日支事變、大東亞戰爭と、そして國民の情熱のカーヴは、全然逆氣を拔いた明快な相貌を呈して來たのである。

○

顧ればかつて現代の繪畫が『靜物』風を描いてゐた。しかし自然主義の方が『裸婦』『習作』を繰返したのと同じく、文壇の『身邊雜事』と同じく、客觀狀態のしからしめるものである。そして理脳とが出來るから、ラオコオンの天に屆けとよぶ慷慨の有樣を自由に描くことが出來るが、それに吊られてもしも藝術が

近代においてはスタンダールが一人、そ然である。それは文學における『赤と黑』と『パルマの僧院』の二大靜物主義に對する抵抗が現れたのは常スタンダールの所謂『精力的なものに對する渇望』が中齋賀伊人階級の『非凡なるもの』への翹望を反撥したのだ。

その同頭に彼は政治經濟活動の前線から脱落した中齋階級の一隅に位する『作家生活』が語りうるものが、興味平板な身邊雜事か、お粗末な女出入りか、その他に勝手知ったこととは、むしろ同情に價するものがある。

文學の中で、非凡と非凡が相鬪つてゐる姿を描いた。そこにスタンダールが、文學者を描いた。それを現代人としてその精神においては少しも現實から退却してゐないことを示す、強力無比のものがある。それは彼としては『藝術以前』のものなのであるが、この『藝術以前』が彼の藝術を、叩き值するでも何か有るといふ力強いもの

この『非凡なるものへの翹望』とは我々にとつて飾りにも大それた望みである身邊雜事を克明に描寫してゐたやうに、々にとつて飾りにも大それた望みである美術界も何等積極的な感懷もなくして靜面を作らざるを得なかつた。キュリソーの空瓶をいくらにらんでゐても、恨めしくなるだけで、これといふ起因も浮んで來ないのは常然である。仕方がない、むしろ『ラオコオン』でレッシングは先きに立つて、文學は時間を追つての描寫を進めることが出來るから、ラオコオンの天に屆け

ところが肝腎の『ラオコオン』には造形美術から文學的なものを放追せよとなると案内で此處は靈ばつてゐる。彼處は靈だ——文學は時間を追つて描寫を進めることは唯一の一管もかいてない。むしろ『ラオコオン』でレッシングは先きに立つて、文學の中で案内で注目すべき唯一つのことは——文學は時間を追つての描寫を進める面の問題などいふことになつて來る。

III

この『靜物主義』純粹美術がたてこもつてゐたのは『繪畫よりの文學的要求の排除』だった。即ち當時の文學が只管その身邊雜事を克明に描寫してゐたやうに、美術界も何等積極的な感懷もなくして靜面を作らざるを得なかつた。キュリソーの空瓶をいくらにらんでゐても、恨めし

靜物主義に對する抵抗が現れたのは常然である。それは文學における同樣、スタンダールの所謂『精力的なものに對する渇望』が中齋賀伊人階級が生物學的に恢復したのである。

この『靜物主義』純粹美術がたてこもつてゐたのは『繪畫よりの文學的要求の排除』だった。即ち當時の文學が只管その身邊雜事を克明に描寫してゐたやうに、美術界も何等積極的な感懷もなくして靜面を作らざるを得なかつた。キュリソーの空瓶をいくらにらんでゐても、恨めしく

そして美術方面においても、遂にこの個なヒロイズムを描いたのみであつた。

オコォンが大口一杯開いた所を造ったら、そのまゝの大口が永遠に繪いて、クライマックスのクライマックスたる所以が表現出來ない。不如、此像のやうに半開で止めんには、よろしく美術家が文學から取材する際には、その表現上大いに注意して工夫を加ふべし」といふことだけだった。『ラオコォン』を使つて文學的要素の排除を企てるなどは全くの籠拔け披僞である。

第一、文學的要素と繪畫的要素の區別の問題それ自體が今日でも解決されてゐない。センチメンタルはいけないといふが、センチメンタルは文學でもいけない。まして文學とセンチメンタルはなんの關係もない。いろいろ理屈をつけるが「文學的」といはれる繪は結局頭につけた繪のことで、勝負けは繪家の技倆の不足によることで何等文學とは關係がない。繪でかけないのは闇夜のカラスくらゐなもので、これとても「茣更無月」といふ手がある。尤もいろいろ理由をつける思へないが」結局「繪畫における文學的要素の排除」は繪家から根本的な情熱を奪はんとしたものに過ぎない。

○

大體『ラオコォン』は、當時ドイツ文化界の大御所たりし古典美術主義のヴィンケルマンがラオコォンの半開の口をもつて、ギリシア人が劇痛に耐える美德をもって、これによつて裝したといつたのをレッシングが取上げて、前記の理由によるものだと反駁し、ひいては活々した劇的なものの表現に於ては時間藝術よりは遙かに勝るの空間藝術たる美術よりは逃かに勝る――といふ結論を以つて、彼は古典美術主義およびヴィンケルマンを激讃の若きドイツ文化界の弱點を浪漫的文學主義に移して、所謂「狂瀾怒濤」運動の總統として自ら打つて出たレッシングの「マイン・カンプ」に過ぎない。一種のパンフレットである。

從つてその内容を怪訝だところが可成りあつて、何も文學對美術の問題が出るごとに引き合に出さねばならぬ程の代物ではない。

IV

かつてピカソは『タイム』誌の記者を捉まへて

「これまでの繪家の仕事は昔から俺へられたものの上に更に何物かを殖け上げることにあつたが、俺のは、その中から出來るだけ多くのものを取りはづすことにある」

と吹いた。左樣ジオットの自由姿態の描寫に初まつた西歐幾百年の美術史はルネサンスに入つてレオナルドの邊近法、陰影法、ミケランジェロの前縮法、チチアノの肖彩法の完備を經てモネーによる色光の描寫に至つて自然再現の完備を完成した。そして同時にモネー色は

通なれば「描寫」にも掛ける立體感を「樽成」に移管し、描寫は專ら質感(觸感)に集中、また「描寫」と「樽成」の兩元に色感をまたがらせつ一種撲な裝飾性を現出したのがミゾである、彼の繪には肝腎の重畳感がない。所謂フォーヴのルオー、ルドンは大根で、彫刻的な主體感を描「描寫」で、生態に肉迫したゞけに天才的なものがある。

○

人々は容積々々といふがセザンヌのレアリゼーにおいて中核をなすものは重畳でなければならぬ。この世界一不器用な繪人は「どんな下手な繪家にでも描ける新式の繪」の發明と途に其の大要を會得した。その根本は繪畫を構成と描寫の二元に分解し、また物體から、自分の手におへない色や形の美感とか、運動感、生命感等なつかしいものを一切排除した殘りの立體感、重量感、質感、邊近感の四要素に繪を縮減して、これを先きの二元の上に如何に配分するかといふ先きの現代アクロバット繪畫の緒を開いた。そして四要素とも√√く集大成したのは魔法大使ジョルジュ・ブラックである。彼に比すれば御大のピカソはかへつて輕藥飾に過ぎぬ。マチスは普

○

が純粹繪畫の困ることが二つある。一つは單なる慣驗過程を繪術品として發賣したことと、二つは折角やつた是等の仕事も、古典大家の裝技の中に解決してゐることである。例へばシスチナの「リビカ」をとると、右足の位置が構成の上からと、でもない所においてあるが、その非寫實性がスカートの裴で巧みに隠してある。これがピカソだつたらこれ見よがしに見せたであらう。

また試みにレンブラントの自盡像を見ると(-)ゲッソの下地にセピアインキで描き上げて(二)ブラックを混じた三ホワイトを混じた不透明色で全形及び部分色を塗り上げディテールを描き込み四最後に何度かグレーズをかけて明暗調をつけ氣の中に沈ませる。なかにはその上から修正してグレーズする。あの大家が

これだけの手際をかけてやつと「實在化」しやうといふのに、不器用なセザンヌが迫成描法でリアリーゼとは、レンブラントに聞かせたらヒツ叩かれるに違ひない。

○

凡ての藝術ジャンルと同様、繪畫は畫布、顔料、溶媒などの薬材關係からその再現機能には限度がある。この制約を逆に「實在感」の強化に利用しやうといふところに、演劇性や彫塑性と同じく繪畫性がある。この問題を實驗的に研究するのが純粹繪畫であるが、今日の油畫は、溶媒の關係から既に下地の畫布は完全に被複出來るから、畫布の質から生ずる制約は克服した。〔日本畫では繪畫の性質からこの制約が大きい、從つて日本畫は一下地に畫者に空間を想像させることが出來る〕殘る所は畫布の大きさと形態より生ずる制約のみで、これは再現にあたつては構圖で處理し、あとは油繪具の機能を百%に伸長してひたむきの自然再現に過語出來る管である。ところが折角の油繪具の機能をわざと殺して水彩畫風やつけたゝに使ひ、從つて構圖の方も狂はせて来なくてはならん。自分でわざ〱顔料からの制約を粘り上げて再現に得意な一派がある。これではまるで棒しばりを踊つてるやうなものだ。もしも再現の效果が增大すれば装飾效果

が減ずるといふのならば日本畫か水彩畫を使へばよいので、わざ〱油繪具を使用して、それを殺すのは全く理由がない。美術學校はこんな横着な制作法を教へるべき所ではない。第一、いまどきナカデミ—に「棒しばり」の師匠では困る。少し茶氣が有りすぎはしまいか。

V

繪卷物のほかには是といふ戰爭畫のなかつた我國にあつて今も遊就館にある「對島製來圖」は稀らしい例である。赤つぼい色調の中に蒙古兵侵略の凄慘なシーンが畫面一杯に展開してゐた。緋ノ袴の奥方が眠をついて自害される、あれ子供が殺されるとスリル百%、左から右、右から左へ眺めると、何時しか子供心にも我こそは日本男兒の感が涌いて來る。それは一種壮大の感激である。恐らくそれは作者が偲る者に傳へんとしたものであらう。仲間の戰爭ゴツコでは、とてもこれだけの結果は零らない。そしてまた右から左、左から右と、胸中の感激と對應させつゝ樂んでゐる。

右の過程には二つの段階がある。第一次に於て吾人は畫面の個々の事物及び全體を眺めて、畫面の一件を現實的に複原して樂しむ。ついで第二次段階において胸中一種の精神的な憧緒を形成する。この第一次の過程は恐らくガイガー美學の表面活動 Oberflechenwirkung 第二過

が内部活動 Tiefenwirkung に相當する程のものであらう。また現實から離れた精神的感懐に達するといふ意味でカントの所謂藝術の無關心性 Interesselosigkeit もこの過程を指してゐるわけである。

○

この二個の過程において純粹美術は未面に拘はつて勝手にこの多くの「可からず」を規定し、しかも、この第二過程を歪んじる餘りに、第一過象を無視してしまつた。しかし、一次現象を拔いてしまつて如何して二次現象が起れるだらう?武士は食はねど高揚子」ですが、さりとて食ひもせぬものに代金を拂へとは言はさない。第一過程を拔いてしまつては繪畫が面白くも可笑しくもなくなるのは當然である。

現代の文化理論は皆なこの安個な演繹主義に陷つた。人間は殆んど右手だけで仕事をする。左手は餘り役に立たん。故にチョン斷つてしまへ、といふ論法である。そして左手のない人間を見て彼奴は褒めるといふ。中には左手をかくして歩く奴もあるが、賀際左手を出しては歩けないといふ世の中にまでなる。

○

こんな理論によって繪畫はます〱素人にも描き易しいものになつたが、實際ジャガ薯や空瓶では第一級の藝術を作れといつても無理であることは恐らくファン・ホツクが最も痛感してゐたことで

あらう。

しかし今日においては、先づ純粹美學のこの様な獨斷を修正して、すべての繪畫藝術の無關心性に第一及び第二の兩過程を確立し、この問題を確立しなければならない。ここに近代、現代を通じた繪畫藝術の再建がある。それによつて繪畫は初めてその本來の機能を發揮することが出來るのであつて、これこそ吾々たる繪畫の正統である。今日の戰爭美術においても、先づこの問題を確立しておかなくては其の發展は望めない。

○

そして實際、今回の「物語性」の提唱がそれに該活してゐるのである。この眼賞の第一過程たる表面作用を質現するためには、畫家は現實の情熱を質現した所謂「文學的要素の排除して、こゝに物語性を導入しなければならない。繪畫のロマネスクもこゝに質現される。

○

スタンダールは
「小説は若い伯爵夫人を徹夜させるやりなものでなければならぬ」
といつた。繪畫もまた觀る人を微夜させ立ち去り難い思ひをさせるものでなければならぬ。その意味で「戰爭美術」を記論「記錄畫」にも一顆の意味はあるが、勿錄畫とすることは、まだ不足である。象をあたへる力は到底ない。そのためにはどうしても畫面に「劇的要素—」を注入

525

－しなければならない。スタンダールのロ
マネスクもその點を最も凝視してゐる。
彼は觀衆を「危機の瞬間」に導入するこ
とを最上の要諦としてゐる。芝居ならば
思はずアッといふ動揺は觀臨席に起る瞬
間である。が繪畫は觀衆を次第に此處の瞬
間に導入してゆくことは出來ないから初め
から見せるだけではあるが、それで結構效果
はある。巧みに「危機の瞬間」の點を、
立ち去らずにそれに見入るのだ。この「危機
の瞬間」の點では唯の瞬況を取扱つたも
のとしては最近の海洋戰における村上松
次郎の『南海に居る』などはその構想に
おいて他を壓してゐる。かゝる意味で今
後は盡家が映畫監督に等しい構想を持
つことが必要であらう。永くアトリエ育
ちの盡家はかういふ構想の能力が全くゼ
ロに近い。

〇

しかし出來榮えは同じとして『神長救
出』と『南海』の何れの前に人々が永く
停まるかと言へば、やはり劇的感情の一
層濃厚な前者の前であることは明らかで
ある。機械のみを扱つてゐては矢張り劇
にならない。人物に取材する必要があ
る。

〇

勿論これには描寫力が問題である。純
粹繪畫の似而非リアリズムなどは物の役

に立たない。劇にして見れればよい役者が
必要である。しかし脚本の問題は決して
それに劣るものではない。こゝに所謂り
アリズムに對する反省が必要となつて來
る。

繪畫においては、リアリズムと言へば
專ら寫實的描寫を意味し、つまり「べタ
描き」といふことになつて輕侮されて來
た。しかし文學においては、ルカッチ等
によつて
「部分の正確と、全體の典型化」
と定義されてゐる。繪畫においては「全
體の典型化」の方が、徒らに盡面構成に
ばかり氣を取られて、全く看過されて來
たことが、そのリアリズムを頽落させた
原因である。

人物の姿態の典型化においてはミレー
が代表的であるが、盡面そのものを、主
題に相應しく構成することも最も重要な
ことに屬してゐる。この事につい
ては、古典繪畫ではラファエルの才能が
認められてゐるが、近代のものとして
は、殘念乍らヴィクトリア時代のアカデ
ミー派にその代表的なものを認めなけれ
ばならないだらう。

演劇においては役者は作者の指揮に從
つて自分はたゞ再現機能に邁進すればよ
いが、盡家は自作、自演、自監督である
から、今日の作者は大いに多角的に活躍
しなければならない。ヴェルハーレンが

レンブラントを賞讚する第一のものは、
彼のシェクスピア的構成である。盡家も
それに劣るものではない。こゝに所謂り
といふ野狐禪もどきの遊離者は、最早や通
用しなくなつた。既に今日の美術家は二
背前のやうな世捨て人ではなくなつてゐる
のだ。まして極樂トンボでもない。

Ⅵ

最後に、ロマネスク其のものについて
スタンダールは
「ロマネスクとは、國民の信仰と習慣
の現狀において可能なる限りの、最大の
悦樂を國民に提供することである。」
と定義してゐる。「國民の信仰と習慣の現
狀」といふことは、決して七五三繩を張
るとか、羽織を着るとかいふことを意味
してゐるのではない。最も正確な表現に
おいて「國民思想」といふことを指して
ゐるのである。然らば現代の國民思想に
おいて、國民に最大の歡びを與へるもの
は何にあたるか。

嘗て中世の人々は「神の榮光」を讚へ
ることに最大の悦びを見出した。そして
今日まで、それらの偉大なる記念碑が世
界の美術史に無數に遺つてゐる。降つて
近代において、封建治下の展望から逃れ
出た近代人は、自然主義と稱する、尨大
な、しかし相互に矛盾する要素を多數に含
んだ體系によつて自然を讚美し、これま

た藝術各界にわたつて多數の傑作を遺し
た。これらに對して現代人が最大の歡び
をもつて讚へるものは國家の榮光であ
る。現在の世界諸國民のうちで國民の榮
光を讚べることの出來ない幾つかの國民
を我々は知つてゐる。そして彼等が果し
て如何なる感情をもつて彼等の生涯を過
ごすかは知つてゐる。我々が
常々とわが國家の榮光を讚へ得ることを
如何なる幸福かも知つてゐる。彼等は如
何に我々の國家の榮光を讚へ得ることを
がせるものが、この一點に集中してゐる
のだ。藝術家がかゝる最上の主題を見の
がす害はなからうと信じる。

總ての現代人を最も興奮させ最も歡

（一九、九、五）

時局と美の原理

柳　宗悦

一

造形の世界に於ける私達の運動は、いつも「民藝運動」の名で呼ばれる、さう呼ばれて差支へはないが、「民藝」と云ふことを正しく解した上で、さう呼んでくれる人は案外に少い。何か非常に狹い特殊な見方のやうに受取る人が多い。又さう片附けておかないと自己の立場を危くされる作家が多いためもあらう。實際私達の主張や實行は、在來の美の標準や製作の態度に價値顚倒を迫るものであるから、一般の人々にも作者達にも、屢々偏頗な立場と目されて來たのである。
併し私達からすれば、少しも特殊なものではなく、最も本質的な立場なのである。幹を主題としてゐるので、枝をのみ取上げてゐるのではない。都に導く本街道を示すためであつて、橫道や間道を語つてゐるのではない。併しその大道が今まで等閑にされてゐたため却つて奇異な道に思はれるまでゞある。
造形の世界と云つても、私達の運動の一つの特色は、「工藝」の世界を中心にしてゐる點である。なぜさうするかは必然な理由によるる。何よりも先づ美と生活との密接な交りを求めるからである。謂はゞ美と用との一致に文化の目標を置かうとするにある。生活に卽かないやうな美を深める所以さうしてこの結合を明かにしようとするにある。工藝文化の振興こそ美的文化の最も妥當な向上を意味する。
それ故私達の運動は工藝を中軸とする運動

である。何故工藝と云ふ文字とは別に、「民藝」の二字を選ぶかは、實用的美の價値を强調したいためである。こゝに一般民衆の生活的なものを云ふ。實用性とはもとより生活的なものを現してくる。こゝに一般民衆の生活が重要な意味を現してくるのは言を俟たない。私達は少數の特殊な人々の生活だけを對象としない。なぜなら民衆の生活度こそ、一國の輕重を示す計量器となるからである。
だがそれだけで民衆的なものが、却つて美の大きな基礎になつてゐることが、歷史的に示されてゐるからである。民衆の生活に交ることが、美の卑俗化であると考へたのは、末期の現象を例に取つてゐるに過ぎない。嘗て民器は素晴らしい美を示した。否この眞理を今日まで明確に指摘した者がない。將來も亦さうでなければならない。誰も民器であつてこそ有ち得る卓越した美を示した。それ故代つて、私達がそれを明示する特權を選んだのである。
民藝的と云ふ言葉を、廣い意味で「社會的」と云ふ意味に受取つて貰つてもよい。今日まで美は餘りにも個人的なものにのみ指し向けられた。併し將來の作者は當然個人意識よりも社會意識に活きなければならない。自分一

人の償かな作をよくすることに意を傾けるべきではなく、大勢のものが救はれる美を榮えさせねばならない。民衆も亦美の世界に參加出來るやうな道を見出さねばならない。作家も職人も先づ社會人でなければならない。社會的な美の向上こそ、工藝本來の使命ではないか。民藝運動の一つの意圖は、かゝる社會性の價値認識にある。

佛徒は衆生濟度を至上の理念と見した。工藝運動の精神にも同じ念願が脈打たねばならぬ。振返つて考へると、私達の立場は寧ろ信仰的なものと云へるであらう。富に民藝美のこの性質たくして民藝運動はない。かゝる意味で私達は單なる工藝問題を取上げてゐるのではなく、仕事が一種の宗教的意味を有つことを自覺しないわけにゆかぬ。

二

どんな理念が、この精神運動の中心を成してゐるのであらうか。それは美の健康化と云ふことに盡きる。健全な美を生活に交へしめ

るのが大願である。「健康」の二字こそ吾々今までの美論に、その跡を見出すことが出來ない。

只宗教の面に於て、この教へが深く探られてゐるのを知るばかりである。流石は禪籍にこの意を傳へるものが多い。「信心銘」「臨濟錄」皆この意を說くために書かれたとも云へる。健康の理念は「無事」とか「無難」とか云ふ言葉を以て現はされ、又「平常心」の三字によつても說かれた。實はこの悅ばしい禍音を傳へることが、民藝運動の仕事なのである。若しも異常なものにでたくば美がないと云ふなら、如何に之が大きなのろひであらう。幸にも道は眞近くにあるのである。それは平々坦々たる道なのである。こゝでは一何人にも許された道ではないか。それこそ文不知の工人が厚い保障を受けるのである。彼等に約束された輝かしい仕事をいはれにゆかない。のみならず、この正常な健康なものが、實素と必然に結ばれ易いことを想ひ見ていゝ。

るかも知れぬが、どこにこの意義を深く考へぬいてくれた人があるであらうか。少くとも

の旗印だと云つてゝゝ。いとも平凡だと見做されるかも知れぬが、不思議にも今日まで作家も評論家も、この理念の眞價を明確に意識してはくれなかつたのである。少くとも私達以前にかゝる反省を工藝界に見ることは出來ない。否、進んではかゝる考へを平凡なものと見過ごして了つたのである。近世の病院は進步の名に於て、寧ろ病的な變態的なものを讚美して來たではないか。そこに美の先端を感じ文化の鋭度を見たのか。幾多の天才がこの道を選んだ。

だがそれは美の大道であつたらうか、さう私達は質問する。私達が求めてゐるのはもつと安泰に都に導いてくれる本道なのである。何人をも安泰に都に導いてくれる街道なのであるる。もつと表向きの廣々した道筋である。この世にどんな獎があらうとも、健康の美に優る美はあり得ない。之が吾々の直觀と反省とから歸納された結論である。至つて平凡な立場とも取られようが、實はこの平凡に優る非凡はないことをつくづく感じないわけにゆかぬ。かゝる考へは誰にでもあると云はれるかも知れぬが、どこにこの意義を深く考へぬいてくれた人があるであらうか。少くとも

（31）
528

それは寧ろ離れ難い血縁の間柄なのである。質素こそは最も健康な美を保障する。あり餘るほどの事例がこのことを告げてゐるではないか。聖徒たちからも清貧の徳が説かれてゐるが、それは只訓しばかりでは決してない。簡素や單純こそは美にとっても缺く可からざる要素なのである。美は質素の徳であるとも云へる。茶道がつきとめた「澁さ」の美も、かゝる徳の現れ以外の何ものでもないであらう。

美が質素と交ると云ふこと、否、質素と交ってこそ美が愈々深まると云ふこと、この事實こそは最も感謝すべき自然の用意ではないであらうか。若しも逆に贅澤なもののみが美しくなるなら、どんなに呪ふべき事態になるであらう。だが循理は驚嘆すべき用意をするこの事實を無數の例證を以て示さうとするのが民藝運動の一つの仕事である。

是等の平易さこそは、美と民衆との結合を可能ならしめる原理なのである。實用と美、無事と美、質素と美、是等の關連こそは、やがて民と朴との深い血縁を保障してくれるのである。民藝運動は大きな希望と信念とを齎てることが出來ない。

三

餘り簡潔であることを恐れはするが、是だけの前聲きは、民藝運動の本質を示唆するにほど足りるであらう。

抑、私達は屢々この時局と民藝との關聯を問はれる。何を民藝運動がこの時局に寄與してゐるか、又寄與し得るものは何であるか。草々の仕帯があるが、基礎的なものに就いて答へておきたい。

逼迫した時局は、之に卽應するものを先づ求める。之は當然な要求であって、理由は明白である。こゝで民藝が現下に貢獻すべき仕事の問題が起る。だが私達がひそかに誇りとしてゐるところは、時局によって私達の取りつゝあった方向に轉向の要を認めない點である。言ひ換へれば、この時局こそは民藝の精神を深求し、その必要を強調する。進んではかうも云へよう。民藝の原理こそは、如何なる時代にも卽應し得る用意である。それは時局の性質によって左右されない。なぜなら不動な原理はいつの時代に於ても、妥當な規範的權威を有つからである。時間を越えるもののみが時間に卽應する。時局に應じるとは時局に流されることではない。速成的な便廉的

こゝで健康とか正常とか簡素とか云ふ美が如何に戰時の態勢にとって、何より必要な美の原理であるかは、自ら明かではないか。如何なる時代もそれを切要する。まして烈しい現狀に於て、それにも増した美の基礎が考へられるであらうか。民藝運動が時局に卽應し得る所以がこゝに内在する。非常時に入るに及んで、民藝への要望が愈々高められて來たことには必然な理由が讀める。今は招かれてゐる民藝運動なのである。確信のない便廉と吾吾と何の關係があるであらう。吾々の平常の主張信念以外に又以上に、この時局に切切な美の原理があるであらうか。さうしてどんな工藝運動が是等の用意を前以て整へてゐたであらう。

だから私達は更にかう云へよう。假令平和が明日來なようとも、私達は同じ準備を愈々整へよう。なぜなら平常時にとっても、健康や質素は何にも増して必要な指導理由に違ひないからである。美を通しての生活の健康化はどんな時代にもどんな國民にも切實な必要である。

戰時には戰時の美があるべきだと云はれる

なものほど、時局に對し頼りないものはないであらう。

かも知れぬ。併しかゝる美は愈々健康なものでなければならない。益々簡素なものでなければならない。是等を越ゆる戰時の美が果して他にあらうか。或は力の美とか烈しさの美とか讃美されるかも知れぬ。だが健全さより、もっと力强いものが他にあらうか。徒らに强さを見せるものゝ如き、弱さの裏蜚とも云へるであらう。健康の美より、更に堂々たる美が何處にあらうか。

まして多くのことが異常な變態なものになりがちな時代である。

健實と無毒との敎へこそ、捷利を確定的なものにする力なのである。

四

服裝を例に取るとしよう。戰爭はいつも國民の服裝を變化させる。だが戰爭がそれに即應する服裝を規定すると云ふより、寧ろ健全な服裝が戰裝に呼應し得るのだと云ふ方が正しい。外形だけ規定を追ふたとて戰時に相應するであらうか。戰時に於てこそ服裝は健康なものでなければならない。質素なものでなければならない。病弱なものや偽瞞に充ちたものは許されてはならない。

更に例を繪畫に選ぶとしよう。戰爭は必然に戰爭畫を興隆させる。丁度文學に於て、戰爭文學が榮えてくるのと同じである。この時代にそれ等のものゝ存在が新しい意味を齎らすのは當然である。だが戰爭を畫題とするからその繪が今日妥當性を有つに至るのではない。繪畫として立派さがあるものゝみが、戰爭畫として許されてゐる。戰爭畫の存在理由は只戰爭畫たるためではない。健全な確實なものであって、始めて戰爭畫たるのである。だから眞に美しくないやうな繪は、戰爭畫たる資格を有たない。

戰爭畫は畫家に充分な資格を要求する。なぜならそれは藝術でなければならないからである。

私がこのウチエロの名畫を引合ひに出すのは、如何に戰爭畫に美しいものがあるかと云ふことゝ、その美しさは內面に宿る性質によるのだと云ふことを明かにしたいためである。それは戰爭畫だから美しいのではない、美しいから戰爭畫になり得てゐるのである。重ねて私は言ひたい。凡ての戰爭畫が時局に應じてゐるのではない。健全な性質がなくばどんな繪も戰爭畫たる資格はない。整ふべき吾々の準備は、健康な美が何であるかを把握するにある。

この基礎なくして何ものにも最後の捷利はない。

私が過ぐる年十五世紀のイタリアの畫家ウチエロの戰爭畫を見て、感歎し切つたことがある。横長の非常な大幅である。騎上の武士は、頗る多く畫面を埋めてゐる。構圖は入り組んでゐるが、一點一劃にも描寫が行き届き、どこにも筆を疎かにしたところがない。見る甚だ寫實に忠誠であるが、而もどこまでも裝飾的で、宛ら紋樣のやうにさへ見へる。それに惜みがちな色調の美、言葉に餘り、爭鬪の奧にどこまでも靜寂を含み、永遠の繪だと云ふ感が深い。私は戰爭畫でこんなにも美しい大幅の繪を見たことがない。その前に置かれた長椅子に倚つて、時間を忘れて打ち眺めた。

民藝運動が故國に擧げんとする最大の意圖は、美の日本の健康化にある。さうして凡てのものゝ根底となる國民生活そのものに、この基礎を與へるにある。こゝで最も生活に密接する工藝の領域が如何なる重要な對象となるかは自明である。美學の問題は必ずや今後生活を中心として展開されるのは必定である。工藝文化の意義が高まつてくるのは必定である。工藝強大な國家は、どうあつても健實な工藝文化

を保持しなければならない。

五

それに民藝運動の悦ばしい仕事の一つは、故國の傳統を厚く語らうとするにある。幸なことに今日ほど日本が自らを反省するに至つた時期はない。時局がそれを切要にしてゐるからである。とりわけ大東亞の建立こそは、日本の自覺を促して止まない。誰か故國への情愛を有たないものがあらう。だが私達が今求めるのは其の詩歌ではない。もつと基礎の固い確實に即したものでありたい。日本はどうあつても具體的に日本の價値と使命とを自覺せねばならない。何處に日本の固有な姿があるかを、目前に指差さねばならない。之が出來ないから如何に心もとない懺愛に終るであらう。今日本は何よりも實質的な日本を提示しなければならないのである。

形ある具象の世界を通して、明確にこの提示を行はうとするのが民藝の運動である。長い間の調査と觀察とは、如何に現在の日本が健全な美の豐富な所有者であるかを知らせてくれた。而もそれを記述的な報告に止めてゐるのではない。私達はこの現實を、凡て蒐集

品によって具體的に指摘して來たのである。「日本民藝館」はそのまゝがひもない具現である。そこを訪はれる方は、日本の姿をありありと見られるであらう。そこは傳統の室なのである。假令外來の影響があるものでも、充分に咀嚼されたものばかりである。こゝで私達は固有な獨自な日本を觀へるのである。而も質に於て畳に於て澤山の贈物を受けるであらう。而も只日本的であると云ふだけではない。素晴らしい美の日本が示されてゐるのである。多くの外國人が日本美を識るために、こゝに通ふたのも當然である。民藝運動はこの美術館の建設によって、故國への一つの任務を果したと信じる。この戰時に於て特に日本の自覺を緊要とする今日に於て、民藝館の存在が明確な役割を負ふてゐることを自負しないわけにはゆかない。こゝで民藝運動が、如何に地方文化の重要さを說いて來たかをも了得されるであらう。何故ならその文化こそ

固有な日本を強靱に保持して來たからである。過ぎゆく文化と誇られては來たが、そこに見られる傳統文化を等閑にして、如何に獨自の日本を發展せしめようとするのから喚求してゐるものではないであらうか。都市文化は、多くの日本的なものを地方文化から學ばねばならない。都市の進步は

如何に多くの退步を伴つてゐることか。而して地方には只固有の傳統が殘ると云ふだけではない。生活に充分道德が維持されてゐるのである。多くの不德を、省みて自らを恥ぢないであらうか。今や時局は凡ての行爲に道德化を求めてゐるのである。個人主義は歷史を閉ぢてゆく。個人の自由より組織の道德を欲してゐるのである。民藝運動はこの道德の上に美を育くまうとするのである。美と善とは背反してはならない。否、健全な美はとりわけこの原理を示すであらう。

民藝の道は一人の道ではない。共有の道なのである。從つて協力の道なのである。こゝは一人の者の數はれる世界ではない。又僅かばかりの人だけが享有する領域ではない。大勢の者が優れた仕事を頒ち合ふ世界なのである。謂はゞ民衆の合力が創造して行く世界なのである。かゝる體制こそは現在の日本が最も必要としてゐるものではないであらうか。民藝運動は今多忙なのである。又多忙でなければならないのである。

けれども都市の生活や、營利に傷つく商品は、こゝろに、営利に充分道徳が

（34）

531

画と文

空中戰を描くまで

藤田嗣治

航空戰を描くからには、航空知識を究めなければならぬ。私は各處の軍の飛行場へ見學に通つた。學校も數多く種々のものを見せて貰つた、講話も實戰談も聞いた。資材も蒐集した。模型飛行機も一通り天井からつり下げなくては中々、繪筆として航空戰の實感を

現すことは至難だと痛感するが、如何にせん、蠹家の身として爆撃行には參加出來ても、空中戰には却つて邪魔物として到底不可能のことではある。

落下傘の演習にも参加して、飛び降りこそしないが上空からも地下からも思ふ存分にその壯觀を見せて貰つた。

空中戰の實感を捕ふる爲め、某少佐は私を天蓋のない後席に乘せて私の胴體や足までを太紐で機盤に結び付け、私は右手にアイモ左手にライカ、さらして腕に畫板を、皆細紐で兩手、首等にシツカとくくり付けて、左右の雲間から現れた絹隊機の空中戰の眞中を、上から下、左から右、右から左へとこの少佐は軽業師のやうに私によく見せるやうに機を翔回させてくれた。

私は夢中で寫生や寫眞にすべての六感を働

某少佐は實戰よりもいつても、これ程のこ操縦が難しいといつとは私には稀有のことた。急降下で迫つて來だつた。地上に立つてる投が眼一杯にふさが初めて醉ひも感じてねるやうな瞬間を、うた、胸も躍だつた。まく體を交すことは難しいに違ひない。恐らくこの某少佐等は堅當りの名人であつて、當てないことの方が難しかつたに違ひない。この演習に參加した若い荒鷲の人達も、或はこの某少佐も、今は何處かの空で散華されてゐるかも知れぬ。今度の神風特別攻撃隊の指揮官として護國の神になつてをられるかもしれぬ。私はかう思ふ時、私のすべての事業を以てこの人達の御恩を生かさなければならぬと、益々戰爭畫に打ち込むのである。

文部省戦時特別美術展覧會

文展觀覽雜感

野間清六

一時は中止されるのではないかと危ぶまれてゐた文展も、政府の英断によつて戦時特別美術展覧會と銘を打つて到頭開かれることになつた。しかし空襲に明け空襲に暮れるあわただしさの中で、美術館の近くにゐても容易に觀にゆく氣持ちになれず、やつと會期の終る前日に思ひ足りて觀た有様であつた。行つて見ると例年のやうに正面に觀覽者の堵列する文展風景は見られず、人影疎らな石階が師走窓のにぶい陽を浴びて寒々と光つてゐたが、それでも入つて見ると意外にもそこには相當觀覽者があつた。

そのいづれも鐵兜を肩にした男性や防空頭巾を背にした女性たちであり、流石に戦時下らしい風貌を現出してゐた。いつ空襲警報のけたゝましいサイレンが鳴りひゞくとも限らないからである。その危險を冒して身を固めても觀に來てゐるのを見ると、戦争のさ中でも隠し潰されない美への強い憧憬があることが知れる。それは、さめ切らぬ過去の執着から來てゐるのもあらうが、又せめてもこゝに一時の潤ひのある世界を味ひたいといふ強い欲求のあることも拒み得ない。

しかし會場を見てゆくと出品されてゐる作品は果してさうした眞摯な鑑賞を滿足させるものかどうか疑はれる。今年の出品者は一般の出品を中止して特にゆるされた選まれた作家達である。その人達は美術技能の維持者としてこの戦時下にも特にゆるされて己れの道に精進して來た人々である。今年の文展は、その彼等が戦時美術の目標を新にして出品したものである。そのことは陳列品目錄を開いてその題名を拾つて見ると一番よくわかる。譬へば宮嶽とか神苑とか國華とか日本の國粹を示すものであつたり、皇土晩秋とか山村将勢とか家庭勤労作業とか銃後の佳蹟を謳つたものであつたり、楠公父子とか賀茂染變とか吉田松陰とか國史上の忠臣烈士であつたり、よくもこれほどに皇國的佳蹟を集め得たと思ふほどである。

今日本畫だけを例に引いたのであるが、油繪や彫塑の方の題名を見ても同じ傾向である。恐らく後代この目錄だけを見るならば、作者のすさまじいばかりの戦時意識に壓倒されることであらう。だが現實の問題としてはその質量をどれだけ時局的なものにしても質質がそれに伴はねば何にもならない。もしそれで戦時下の作家的資質がすむと思ひ込んでゐれば、それは餘りにも反省の足りない安易な作家道を歩むものであり、又それを知つて敢へて時局の題名の陰にかくれるのなら、餘りにも卑怯な便乗主義的態度と云はねばならない。

かうした傾向の中で寧ろ少なくなければならぬと思ふのは歴史畫的題材である。歴史畫的題材が多くなつて來たことはこの近年の傾向であるが、特に今年は戦時意識の發揚が要求されたゝけに一層多かつた。しかし楠公を描いたものもいくつかあつた。楠公の何を描かうとしてゐるのか容易に理解出來ない。楠公の如きはこれまでに多くの作者によつて幾度か描かれたものであり、この戦時下新しく描かれるからには、そこには楠公に對する戦時下的な新しい把握がなければならないの

殊に時代遅れの歴史畫家の一派がこの際とばかりに得意然と歴史的題材を描いて悦に入つてゐるのは苦々しい限りである。歴史畫は明治から大正にかけて既に一度流行したことがある。その時は古代への強い憧憬があり、その情熱が今も人の心を惹くものを作らしめたのであるが、今日の文展でそれほどの感銘を與へるものは見出されないのは何故か。それは作者の創作心を揺り動かすほどの感激なくして題材のみを時局的にしてゐるからではないか。もしさうとすれば戦時意識の最も濃厚と見られるこれら一群の作品は、最も便乗的なものと云つてもよからう。

そのやうな便乗的な意識を減じてゐて高踏的な作家の立場を誇る位ならば、寧ろ敢然と現實の戦爭と取り組んだ方がよい。邪實文展の出品畫よりも陸海宗の出品になる記録畫の方がはるかに見ごたへがした。殊に安田靫彦の「十二月八日山本元帥」は今年度の収穫であり、他の歴史畫への示唆に大きいものがある。靫彦氏が山本元帥を描くといふことは大分前から聞いてゐることであつた。歴史畫に近年益々腕の冴えを見せてゐる氏のことではあるが、この戦時下新しく描かれたものであり、このわれゝの網膜に殘る印象も新しい題材を如何にこなすかは期待されると共に多少の懸念も持

たれた。しかしその期待は十分に醜ひら
れた。私はこの絵を見た時何か長い間の
課題が見事に解かれたやうな快さを味つ
た。戦争の最中でも健かに生長してゆく
藝の力強さを感じた。

図はあの日元帥が艦橋の上に敵襲波の
決裴を聞く佇立してゐる姿である。その
姿態には馴染の深い東郷元帥の艦橋像に
似たところがあるが、これには更に日本
貌としての藝術的な構成に力が入れられ
てゐる。山本元帥を立派に描きながら一
つの写眞的に追究する欲求は棄てゝゐる
この絵の生命がある。こゝでは元帥の面

貌を写眞的に追究する欲求は棄てゝゐる。
否むしろ純化し得る限り純化した線
によつて元帥の特相を示さうとしてゐる。
だから元帥の写眞などゝ比較したら
物足りないところがあるかも知れぬ。し
かし流石は頼朝を描き豐太閤を描いた經
驗はよく活かされて元帥らしさをよく訴
へる。殊にその純化された簡潔な描線に
よる而相は神のやうにも知れぬ。この
の示してゐる。この手法はある一派
の作家が写眞感の精細さを以て描いてゐ
るのとよい對照をなしてゐる。写眞的に描
けば現實感は強くはなるが却つて卑俗に
なつて來る。神のやうにも崇拜されてゐた
忠臣烈士が身邊の誰やらに似てゐて妙な
錯愕に陥る。写眞が越えて描技が簡勁に
すれば神的な純潔さは獲られるがそれだけ

に迫る力は弱くなる憾みがある。飯彥氏
の繪でその弱點を救ふてゐるのは、氏の
飛躍をも示す卓越した線技と軍服の重厚
な賦彩とでゞあらう。簡略化された描線で
はあるがよく見究められた一線は、飛早
どうとも動かうことの出來ない強靱さを
以て反撥して來るし、たらし込みを盛に
用ひた軍服の運厚な墨色は、その立體感
を巧みに示しつゝ俵丈夫の風格といつた風
格を示すへゐる。殊に眼鏡桌の緑青と傅
彩管の朱色とは、幾分生々しく非現實的
なものゝさへ多彩色の中に朗けられた
てゐる。その他景色の使用を見ても、この作者が
潔面の色彩構成に拂つた容々ならぬ苦心
は察せられる。艦橋附近の冷蔵なる機械裝
置が潔面の人物と渾然と融合してゐるの
も、階調ある線技と共にそこに簡められ
た色彩的諧調が又大きく動いてゐるので
ある。私はこの圖を見ながら氏が元帥
の像を描きながら、同時に作者自身を十
分に生かし切つたよい良心的な作畫態度に深
い敬虔を覺へた。それは元帥に對しての強
い情熱があつて初めて招來されるもので
あり、この態度は彼々私が戦争美術なる
ものに對して要望してゐたものであり、
こゝにその具體的な作例を見出したこと
とて何よりも嬉しいことであつた。

戦時下の美術は如何にあるべきか、戦
心を慰めるものであるともいつてゐる。
しかしさうしたものも、今年の文展では
見られないのは何としても淋しい、吹き
すさむ寒風の中に健氣にも咲き誇る花は
一輪も見出せなかつた。これは何として
も作家達の意氣である。特攻隊の精神は
如何に作家的立場を維持するかといふ卑
屈な心性を一作に自己の身命を塔
けるほどの氣慨を以て常ゐば、題名題材
の如何を問はず、人の心を滿つ作品こ
そ生れることあると思ふ。又さうした作品こ
そ戦時下の作品として後代に残つて輝く
ものであらう。鐵兜や防空頭巾に身を固
めて態ゝ來る人々も、さうした金
剛不壊の作品に接し魂に觸れたいのであ
つたらうと思ふ。

文民見物の隨筆を書く豫定であつた
が、防空宿直の閑暇を盗んでの走り書で
は隨筆らしいものにもならず、とりとめ
と又別の希望も抱く。文術の中にあるも
のも美術の外にあるものも、もつと鮮烈
な試煉を經驗することを覺悟すべきであ
らう。よりよき藝術を生み民族性を培ふ
ために。

下の作家は如何にあるべきか、これは
近年盛んに論議されてゐる問題である。そ
れに就いては戦時下すべてが戦力増強に
れは美術として獨目の立場、謳り過ぎべ
術は美術として獨目の立場。戦時下、実
如何に作家的立場にあるべきである。こ
の二つの主張は作家の側に立つとも、こ
であるが軍關係の方にもある。本誌の座
談會でも語られてゐたが、軍關係の美術
のものがある。美術を軍事の力とによつ
それ自身の健かさと正しさによつて民心を
することになるからである。さうした正
しい道に立つてなればこそ戦時に題
材に戦時的なものを求め、自らの藝道へ
の精進を忘れ戦時下なればこそ題名に題
と云はねばならぬ。戦時的の題材を生かし
もなく見物の雜感を書きつゞつた。空
ことが出來れば何よりでないが、もしも
しさといふことは大きな試煉であり、恐
うした時代への顧慮が出來難いとして
も、そこに自己の顧慮を生かし切るとし
い情熱過しい精進があれば、又その氣魂
が民心をも鼓舞するのである。題材は花
鳥風月でもよい。その藝術的な高い香に
よつて、疲れた銃後の心を回春するものが
な試煉。經驗することを覺悟すべきであ
らう。よりよき藝術を生み民族性を培ふ
は戦爭氣分の濃厚なものよりも戦爭氣分

竹の臺初冬

——戰時文展所見——

北川桃雄

十二月に入つて初冬の東京らしく、晴れて竹の寒いH、僕は非ノ頭の寓居を出て竹の臺に文展を觀に行つた。途中で日曜だと氣がつき、場内の混雑を想つたが、帝都もいよいよ空襲に直面した今日此頃、人々の文展に對する關心の度合を知りたい氣も實は僕にあつた。

入口には、警戒警報が出た時は入場券を持つたまゝ退場してもいゝといふ意味の揭示が出てゐた。觀覽者はもちろん、いつも出盛る休日ほどではなかつたが、さすがに男は鐵砲に卷ゲートル、女はモンペの甲斐々々しい防空服裝、その大部分が若い學生か壯年だつた。軍人も目立つて多かつた。場内はいつものやうな行樂氣分とちがつて、何となく地味で靜かな氣がした。美術愛好といふよりも、時流を追ふ心理から辿る人々の派手な姿が泳いでゐないせいもあつたらう。

それにしても、總數六百四十餘點は、一瞥を與へながらその前を素通りするだけでも大へんだ。作家の方からいへばけ

質感を直接自分達の生死にかけて體得し始めた。さういふ時に當つて、搖ぎないものと思つた自然や藝術の美しさが、却つて鮮かな魅力をもつて呼びかけてくるのが僕は覺えるのだ。この僕と同じ心理に人々が驅られてゐるかどうかは判らない。けれども、美術にひかれる心の餘裕はまだ十分持つてゐるにはちがひない。この餘裕はまた、建國以來の大戰爭を目して、かういふ大きな展覽會を催す國家の力の反映とも見ることが出來る。さういふ特別な意義をもつ官展とは、もちろん僕も期待したわけではない。出品作を通して、美術家がどういふ態度で製作に從つてゐるか、それが多少窺へるだけでも興味があると思つた。

こんなことも想ひながら、僕は例によつて漫然場内を通拔ける程度の、氣樂なものだと思つた。

油繪にも、時局にふさはしい題材をつて、日常の人物や生活の形態を描いたものが多かつた。油繪は材料や技法からいつて、日本畫より自然（客觀）の合理的な現實性を印象させる上に適してゐるから、その意味では、日本畫よりも歩がいづれにしても、畫家が、純粹の藝術

例へば、日本畫には、紀記や歷史上の事件や古來の忠臣愛國の士の儀等に取材したものが著しく目立つた。現代を描いても流石に消極的生活を象徴する質樸な戰爭前の時世粧は影も消して、時局にふさはしい勞作の姿が多い。昔の風俗にしても

けに今年は時局柄場内も行はれてゐないらしい。僕は百後の日本畫だけでましのポスターのやうな圖もあつた。皆富士山にB29をあしらつた、子供だう。國威や戰意の昂揚を意味したのであらば陳腐として避けたがる主題である。でもそれに價するものを見つけようとする心が無意識に働かずにはゐない。おまけに殆んど、繪に全つては、醜惡を描くために醜惡にする藝家の老が刺らない氣がした。觀惡を通して戰惡の昂揚といふことだけのことなら、僕は先日觀た神風特攻隊のニュース映畫や來襲するB29の姿やその自爆の跡を一瞥した方が、どれほい種類の技術を擬する例に屬する力だらうが、およそ愚作に屬する力だらうが、よほど愚作

ことだ。更に靈廟が小さく制限された。これはいに役立つだけの馬鹿大きい畫面は、物

も、滔方が武者の美少年に「稚兒櫻」とのだから注目してもらいたいのが人情だ。題すれば、溪水も美女に懷刀をふりかざせるといつた風である。風景にも、伊勢しい色と形の氾濫の中を、責任のない自神營を始め、大和とか櫻、梅——數年前な顔、花ならば、櫻、菊、梅——數年前なんな凡作でも、分相應の努力はしてみた

24

衝動からその美的理念を形成して、題目の美の世界を創りあげてゐるなら申分ないわけだが、作品から離したところによれば、さうも考へられない。常識化してゐる日本の歴史や英雄や風景を絵にすることで、畫家としての自分たちの時局認識の度合を表示すると同時に、時局下の「世道人心の教化に資する」といふ意圖をもつて、そんな所であらう。

襖はこの意圖をそれ自體必しも悪いとつてゐるとは思はない。美術はどこまでもそれ自體目律的な美の法則をもつた美の世界を本質とするが、同時にそれはいつも社會や時代や環境などの歴史的現實を通して創られる。だから、かういふ激しい國家的現實に直面して、美術といへども戰爭や富士山は、正に日本の心や姿を象徴する絶好な題材である。まして、在來の日本畫は、その技法材料からいつて、描く對象の現質感よりも、觀想の及ばない根源を暗示しうる特長がある。畫家の叡智はそれを自分のものとして美の象に形成できる筈だ。しかし、それだけに、低に常識となつてゐる。いはと月並すぎる。かういふ主題を捕へて新鮮な情熱と意味を與へることは實に難かしいにちがひない。流石に、大觀の「神路山を拜して」の如きは、大觀自身の由來をもつてしては到底

表現しがたき、老大觀が見つけた風景の心といつたものを描くことに成功してゐた。

けれども、多くの繪は、題名と題るる。けれども、多くの繪は、題名と題る人の既成の概念に訴へて、美術の本質以外のものへ願想を強調するだけに終つてゐる。邪推していへば、時局柄があらかじめ描かれてゐても、鼻竟それは或る程度の美に終始したのでは、いくら寄點ごとに描かれてゐても、鼻竟それは或る程度の美を紹介の役をつとめるにすぎない。文學念などのない逸人の風貌さへ、底別れぬ喪心が宿した。大田繪の天才、桃山の宗達たちは、彼らの時代の親觀を通して日本や菊や山水の美に繪にした。けれどく伸びく一服の清涼劑となりはせぬかと僕は思つた。

出品作の中には、いつものお濱り、自分の分を守りつつ、好きな主題を自己の樣式を得やすい。「十二月八日山本元帥一番樂に無理なく形成してゐる作もあつた。抽繪の颯爽に多かつた。日本人にひとしく與へるところの、抜きのないその作風は、却て僕を樂しませるのであつた。例へば柏亭、信太郎、一

もあまり刈取することはできない須がし國語な歴史感は、作溶を想像れ以後に特有の詩的情緒を得やすい。「十二月八日山本元帥」電流の如き嚴肅感・今日の日本人にひとしく與へるところの、抜き差しならぬ内容に規定される。際物の本物、當々正攻法に出た勇氣と苦心に敬意を感じた。僕はこの額にすら日本畫の材料や形式の限定性が主題に對して、さらにそれよりも勇氣ある誠實の心にして、しばらくその前に佇んでの恩ひをして。ふと、なぞと題材から離れた、同じ主題を安井曾太郎が描いたら、なぞと贅澤な空想をしました。

陸軍省と海軍省の特別出陳の戰爭繪の中に遇ひがけなく安田靫彦の戰爭繪の山本元帥」の大作を見出したのは悦しかつた。山本元帥の得像は以前に川端龍子と中村大三郎が描いた。兩氏としては必しも出來榮えはわるくなかつた。しかし、かうしてみると、龍彦の作は却て立つてゐる。毅然として立つた甲板上の名將の姿は極めた調題に、歴史の現實が必然に今日の戰爭畫に興へた課題で、多分に超個人的な國家的な性質を帶びてゐると思ふ。だから、日本畫・浄瑠を聞けば、およそその

龍川の陣」を慣ひくらべると、あゝいふ現代的な夾雜物があるし、觀る方でも現代的な夾雜物があるし、觀る方でも現代の詩的情緒を得やすい。

僕はそのほかの戰爭畫には、記録的な味以外に強く心をひかれるものを見出なかつた。技法や材料からすれば、油繪の方がこの種の題材に有利らしく思はれる。しかし、一般、動的で複雑な戰爭の現質相を繪に裏すことがすでに至難な題材である。けれども、大東亞戰爭を記念する戰爭畫は、歴史の現質が必然に今日の戰爭畫に興へた課題で、多分に超個人的な國家的な性質を帶びてゐると思ふ。だから

能力と情熱のある画家は、この課題に對
する答案に努力すべきであらう。そこに
は當然多くの捨石が犧牲される。しかし
態度一般に受身でない、積極的な心構へ
がなければ後昆に傳へうるやうな傑作の
生れる氣運は釀されないだらう。製作を

依嘱する當局者の方も、単に記錄報道に
終る取扱に滿足でなく、記として優れ
た藝術報酬が生み出させるだけの、十分
の餘裕を與へるべきだと思ふ。荒れだつ
て粗襲多作は折角の競披を荒ませる。僕
は考や洪臨等瞭識のやうな、上代の延れ

た藝效果と國家的鹿證との關係にまで持
つて行つた。考へやうによれば、一種の
課題畫であり、個人の藝術的恣意はいろ
〳〵の制約をうけたのであつた。

夕風が顏に涼い。暮てゐる間、宰ひに敵
機の襲來もなかつた。今夜來るつもりだ
らう。さう思ひながら離れかゝつた街を

僕は叔達の作に満足して館外に出た。

急いだ。

闘魂死生を超越する

陸軍特攻飛行隊員と起居した二日間の感激

絵と文　伊原宇三郎

遙かに皇居に居を拜す

特攻隊員との會見記はすでに幾度か新聞に發表されたがそのいづれもがい合はせたやうに年の少い特攻隊員の偉さや、受けた感動の深さは、到底筆舌の盡し得るところではないと嘆いてゐる。私もまた等しく深刻な同感を持つたことであるが、これは單に、勇士の心境が知られずにすむといふばかりでなく、この大きな感動や感謝は國民全部が持つべきものであり、記述の困難から一人が私すべきものでないといふことを強く考へさせられたので、想像や感動の手がゝりを少しでも提供することができれば幸ひと思ひ、敢へて筆をとることにした。

先づ私は慚ぢた

かねて特攻隊の壯烈には心を搖ぶられてゐた折ではあり、身に餘る光榮と、その夜は興奮で容易に寢かれなかった。
翌日、夜に入つて目的地に着。直ちに飛行部隊に電話で連絡してみる

○月○日の夜、丁度私の家で隣組の常會が開かれてゐたところへ、陸軍省報道部からの使者が見えて『明後日の朝、基地から特攻隊が出發することになつた。先日決定の記録畫の題材をこれに變更することにひたからひ、至急、明朝出發してくれたい。』といつて汽車の切符を渡されたから、出發が一日延びたといふ。この一日延期は私に實に思ひがけない幸運をもたらしてくれた。

と、出發が一日延びたといふ。この一日延期は私に實に思ひがけない幸運をもたらしてくれた。
翌朝基地へ馳せつけ、まづ副官から種々説明を聞き、貴重な資料を見せて頂く。今度の特攻隊員は將校が二名、下士の名、その内學鷲が二名。歐田中尉（以下全部假名）は『突入』小隊長若槻少尉は『櫻花』小隊長火野少尉は『潔沈』といづれも悽愴かに認め、他の諸勇士はその次に名を連ねてあつた。身上調査書も見ることを許されたが、一人一人の家庭が目に見えるやうで、中には十

人兄弟で、四人の兄さんが出征中といふ武勳の家柄の方もあれば、數千萬圓と記された人もあつた。勇士の方々にお會ひ出來れば大變幸ひだと申出ると、養支へはないが、今訓練中で皆空に飛び上つてるるから、午後一時半から機會を作りませうといつてくれた。その間に機會を作りませうといつてくれた。出發が一日延びたとすれば、多少は時間の餘裕もあるから、迂闊に想像をした私は慚ちすなのではあるまいかといふ豫想が前長火野少尉は『潔沈』といづれも悽愴長火野少尉は『潔沈』といづれも悽愴ねばならなかった。この悽愴さがあつてこそであらう。
午後、少し早目に飛行場に出る。これはと驚く程の物さしい飛行機がとびつきすら見ることはなかった。飛行隊長が紹介して下すつた。私は報道部の意の在るところを傳へ、

控所で飛行隊長と話してゐると間もなく勇士の方々が揃つて見えた。私の心臟がドキンとはずむ。それに微動もしないで一氣に描き抜いた。良い繪である。體は小さいが筋骨が隆々と浮いた柄にも乏武者振りで、私の驚いたことには誰一人として明日出發といふ様な気配を見せてゐない。淡々といふ形容詞をよくも使はれてゐるが、資は正直に云ふと、何かの儀で、誰かの面である。男の好きな表情ではあるが、素晴しい表情が稲妻のやうな閃光を走つた。敵に對する憤りか、決行の光景を描いてか、キツと眉をしめ、一瞬で拳び出しさうな眼として火箭でも飛び出しさうな眼をした。滿々たる闘志の満ちちた、私はしばず身慄ひをしたさすがに、私は思はず身慄ひをした違ひない。滿々たる闘志の滲つた振ひつきたいやうな表情は私の頭に强く熔きついた。なんとしてもこれ

マークを附した特攻隊の專用機があり、何れにも澤山の整備員が取りついてゐる。詳しい記述は避けなければならないが、ただ一つ、隊長機だけは機首から胴一ぱいに、野に火の玉の如く、真紅の電光が描かれてゐたことを書いて置かう。

控所の隅の小さな床几に掛けて居たが、流石軍人だけに疲勞はよ何もそんなにまでしなくていゝですよ」と辭退されたが、結局「弱つたな」といひながら頭を投き置いた。田中尉は、如何にも照れたやうに笑ひながら頭を投き置いた。田中尉は、如何にも照れたやうに笑ひが印象を摑みたいので十分間ほど勤いて頭を揉んでひすると、飛行隊長が「まぁいゝぢやないか、何かな時間でいゝんだから」と取りなしてくれたので、やつとそれではと取りかゝることになった。十分間の貼傷篇生は一寸無理であるが、私も緊張するの為特徴だけは十分に摑むことが出來た。

出撃前の特別攻撃隊と見送りの整備隊員達 折りしも枷に流れたる真紅の陽光

浴場で見た神鷲

私は一まづ宿へ引揚げたが、昂ぶった神経は容易に靜まるべくもなかつた。しかも、このホテルは、勇士たちが出撃前の特別宿舎である。母國最後の猛訓練に飛び立つ最後のひとゝなつて懷しい原隊に於ける最の人々と共に夕食に解散、忽ち機上の人ひ渡してサッと部下を集め、何事かを記録盤の上に再現して見たいと思ふ。写生がすむと宿へ引揚げた。

夜に入つて、女中が湯の立つたことを知らせて來たので、それだけでもありがたい大浴場にでも降りて行く。

泉場の感激をあれこれと反芻してゐるうちに、だんだん人が増して、二十人位になった。ふと湯氣を透して見ると、勇士の面々があるではないか。他の客もゐるとした。皆晴々と談笑してゐる。勇士たちは靦としてゐる。私は話しかけることを憚つた。片隅に身を引いて彼も見分な休止。ちぎれた若さの上に、鍛へあげた色澤のある一肌の上に、鍛しい若さが美しい。

こんなにも立派な體かと思ふと女々しいやうだが堪らない氣持になる。やがて早湯の一人が、誰にともなく、少しおどけた調子で拍子をとりながら「お先に御退なされませ」といひいひ出て行つた。宿衣場で見ると、流石に純白の褌、清淨な下著である。もう夕食後なのだから寢るのに、この袍服にしても下へ通ひたのであった。皆きちんと軍服を落した。宿も興風も、作業も、無辜も可も此し、

男らしい臉、朗らかな笑、當り前のいふと「いや、勿躰ないです」といはれた。その言葉に何の作意もなく外形的な空氣が、澄み切つた心境、この部屋のツと私が出たのである。一言一動每に私の臉はぐんぐんと締めつけられる思ひである。出撃前の最後の欲杯の時、部隊長閣下が皆の杯に親しく注がれた時も、閣下に注いで頂くのは何とも恐れ入ると、皆おろおろとしてお銚子をこちらへ取らうと澤山の手が空に泳ぐ。この立つても居ても居ても居たまらない謙譲さが、三十人近い母國を離れて死地に飛び立つ人の族である。

特攻隊勇士として特別な待遇を受けることは、繰返しいつても心苦しいらしい。霊忠無比、大忠誠の心情ではないにしろ、何といふ素朴な崇高さであらう。

また「死は鴻毛より輕し」といふここでは死に比重はない。等でない一つぱい話…で、「人間には本能があるはずだ」といふ一般論は、勇士たちには通用で常て故らない。私も最初一寸は解釋がつかなかつたが、話を聞いてゐる間に役を解つて来た。心底にある盡忠無誠は別として、飛行隊、特に肉彈隊の人々にとつて、死と死ふのが、日常生活から選くかけ離れたものでない。每日每日が死に接してある猛訓練も每日の强殲して来たのだから、目の前の卓上にある烟草が三十糎ほどもあるので、ないる家族も、殲くは、ちゝらうとも、眼は見

純一無雑の美しさ

出撃の光景は多少の想像も利き、覺悟も出來てゐたが、宿舍での歡談一例もあつた。訓練直後は勿論、こんな飛行場で寫眞私の受けた感動は絶大なものであつた。まことにこれは日本人の達し得る最高の境地である。

人を呼ぶにかをもってするには勇士を呼ぶ司令官もある。生前ほとに引取つて注ぐと一々起つて「有難くあります」といふ。それからこんなこともあつた。隣の若槻少尉が灰皿に殘つてゐる吸ひ殼りでも惜しくもない位短かい喫さしの烟草をとつて私に火を求めた。目の前の卓上には某氏寄贈の烟草が三十糎ほどもあるので、60の彊繼を每日が死に直してゐるのでありながら、一つの急須を燒けば燒け跡も、50

選ばれた特攻隊員だといふやうが、ここは重人としての規律も正しい。訓練直後は勿論、こんな宿舍での親和が限りなく美しい。

十何年前の志願兵の時を聯想して、皆朗朗に驚しくて、誰しも一言で分からない位に解けて、親しく打ち解けてゐる時も、隊長ハッとした程のこの鞍肅さがあれば、この鞍肅さがあれば宿舍だけでの親和も限りないものでないと安心した。

護神、神兵、神鷲等。生前すでに神と呼ばれてゐる司令官もある。どんな最大級の言葉を及ぼして見てもこれは離れて見てゐることのものである。どうしてもこの神がとき合せて見る勇士たちがこゝにはそんな近づき難いものはない。たゞわれ/\多くの人間を得て來たために、一つの混濁を持つて民としても、一個全く純一無雑の國民を得たのを盡してゐる。時代、さまざまな經驗を得て來たために、一つの混濁を持つた人間としても、人間としても勝れたものがあるが、神としても親しみに餘りあるものがそゝがれてゐるのである。無色透明、しかも純一無雑の色味がある。鰯れば、ほのぼのとした溫味がある。恩はせぶりに、

操縦桿を起さう起さうと思ひながら眠りこんだり、前へのめつてしまつてその紐を押してしまつて意識が覺め て慌てたなどといふ經驗談がどの勇士の口からも出た。

あゝ！烈々の闘志

毎日がそれ位であるから、特攻隊として突つ込むことに、何の特別な思ひ切りを要する譯でなく、いつもやつてゐる通りのことを繰返すまでのことである。この點が他の兵科とかなり違ふのではないかと思ふこれに加へて、これには勇士の諸謹がくつゝいてゐる。

「普通のダイヴィングでは上半身の血が全部下り下つて鬱血になるんです。その時間にウンと力を入れてゐると、そこの血管が固くなつて少しは腹で食ひとめられます。意識のだんだん無くなる時は轉覆でもしてゐるやうでね……氣持でね。だが、今度は鬪逆樣だから鬱血にならんでせう……といふ氣分で突込むんだから、樂樣は生延ひなしですよ。」と巧みな身振り手眞似でいつてのけると、皆がドツと笑ふ。その光景が想像して貰へるだらうか。かういふ種類の話は隨分各勇士から出たが、その代表的な一、二を書いて見よう。怖いことに鶴田隊長は他に來客があつてこの席にはゐられなかつた。

「貴樣、いつもうまいものを最つ先にとつて食ふ癖があるが、今度は一番太い奴を俺に殘しておかなきや駄目だゾ。」

「ハア、何うも惡い癖でしてツイ、今度は二番目で我慢しときます。」

何といふ烈々たる闘志であらう。知らない人が、これを聞けば、明日鬼神も哭くといふやうな物々しい仕方でなく、平々淡々としでもしては、これは何とも申譯ないからで、やはりちつと辛抱することにした。

「うむ、俺もこれを老へてゐるんだが、もし、その時に誤つて被彈でもしては、これは何とも申譯ないからで、やはりちつと辛抱することにした。

「一つ困つたことがあるんだ。質は軍艦の型を餘り良く識らん。空母だけはといつては間違ふまいが、どうも上から見ると戰艦より大きく見えさうな氣がするんだが……。マアいいや。向ふへ行つたら何か圖表位はあるだらうから、そいつで勉強するんだな。」

「飛行甲板へぶつつける時、俺は脚を出すかな、どうしようかと迷つてゐるんだが、おそらくこれ一枚あるんだが、矢張り出した方がいいだらうね。」

「そりや出した方がいいでせう。手の特別級だ。」と俺へると、例の不得ないとも、んどりして前へ轉びさうだ。

「そいつは弱つたな。そんなことをしてゐると二度三度はやらなきや惡いことになるね。何しろ一回ぎりなんですからね。」と皆が頭を掻いた。

いよいよ室を出る時、この種の專門的な作戰談は微に入り細を穿つて色々と出た。これも若槻少尉の曰く、「何れグラマンの奴が、うるさく出て來やがるんだらうが、こいつは直搭鬪機に任せておいて、こつちは退けながら突込む譯だが、それを退けながらといふのがどうもびつくりせんよ。俺は一つ二つ叩いてそれから突込むつもりだ。」

といふと、火野少尉が、

勇士と少年整備兵

翌日は九時二十分に式が始まり十時出發なので、私は六時半ごろに起きた。と見ると、もう門前に軍の自動貨車が來てゐる。勇士達の早發ち手して隊長が大聲に

「行つて參ります！」
といはれた。勇士は正裝、こちらは寢袍、私の眼から火の出るのが見えた。

「何れ、後刻あちらで！」としどろ比たらくラノラと襲し上が流れ下を思ひだたよて下に凌……電燈がボッとなる。床の中で眼でばかたりと勇士の一行と出遭つた。ハツとする間もなく、皆が彈道入つてからも、隨分永い間、夜霧の袖を嗅んでゐる。

「頑張ります！」
と挨拶された。廊下へ若槻少尉が下士官の一人を指差して

もどろお愬しくして洗瀝もそこそこに、際に飛んで上つて服に斉紛へた。

部隊に齎くと颯に用意は悋ひ飜然、としてゐる。九時二十分、將校集會所で壯行會、勇士達のほかに東京から見えた大佐、總裁、飛行課長、總監代理の三將校と部隊長、訓練代理がすると少し人嗽である。訓練代説がすると颯室で燃柗、殿かなるもの、濡り渡るを感じる。參勇士がマフラの代りに首に捲いた寶新しい國旗の赤が眼に染い。

それから直ぐに式場へ。そこには既に多數の各隊兄送りが燃然と列んでをり、一方には特攻隊がズラリと列んでゐる。

勇士が到着すると直ぐに式が始まつた。先づ、三代理に敬禮。次いで勇士城激粧があり、部隊長の訓辭。この後今度は勇士の隊鞾その他に出發申告をし、それから各隊上の各部隊長に一ヶ所と向きをかへて設後の挨拶をしたが、その後かへて各長さ、美しさ、感慨まつて私は幾度か何か大きな氣持で叫びたい氣持であつた。もちろん、スケツチどころの沙汰ではない。眼の奥に燒きついたこの光熙は、正に男子の心魂に徹するもので、一生瀝れることはないであらう。

勇士の挨拶がすむと、天地をどよもす三唱の萬歲。途燃、鉑田隊長の太刀が一閃すると勇士の隊列がサツと立ち上ると、今拭いたばかりの防風ガラスをも一度拭き初めた。手は拭はこれは隊鞾の隊上に塗も切れなく、あらうか、式場でのこの人達の態度と解けて、いづれも膝の前の刀を抜き外しながら、それぞれ自分の愛機に驀

けつけた。それまでが驀々として勤きが少かつた、ただ、けに、この散開がパツと花が散つたやうで美しくもあり、身内がぞくぞくするほど勇しいものであつた。

各機のプロペラが猛然と捻り出す。たゞ一人鵲田隊長だけは至機が一齊に見渡せる位置に出て、地に突いた刀に兩手を重ねて立つてゐる。その巧まぬポーズの美しさ、凜々しさ、氣高さ。

陰長機は代りの將校がエンジンの調子を調べてゐたが、全機異狀なしと見ると、隊長は身を翻して愛機に驅け寄り、忽ち機上の人となつた。入れしてゐた少年 整溺兵五、六人は、隊長が來ると、後方へ身を退いた。この式場では、勇士達は個人的な訣別の挨拶を殆ど離とも交さない歴史の中に封じ込まれた。やがて盟忠靑春の死は燦として職場に開く。

殿長機が動き初めたところ、隊長機はもう滑走に移つてゐた。それが浮き上るとあとは鴫の繊を引くやうに瞬く間に全機飛び上つた。そして大歌呼の隊が大空へ怒濤の如く飛び渡る。編隊はその儘一文字に南へ……永遠に死せねばならぬものなのであらうか。私には解らない。

とまれ、今は一億恭しく鞮古の困雄に起き、大君の伴の丈雄を征てと猛然と死ぬる氣なくして、又何をかあつてこその事であらう。唯々むやしである。

私の立派さと同時に、その家族の人々の鞬氣さも霽かねばならない式場の右端に老若男女、服裝もまちまちの一團があつた。これが勇士達の家族の人々で、老人もをれば弟妹らしい娘もゐるものも。多分、式前に最後の別れの言葉を交はしたことでこの人達の頭を垂れるばかりである。唯々勇士に對しての頭を垂

で私の流した涙の中で、最も濟淨なあるでなく、流石に勇士の肉身だけあつて、いづれも端然たるものであつた。もうい、もうい、もうい、もうい、もういと隊長が合圖すると、少年は下りた。

同時に隊長の右手がサツと高く上ると全機の爆習が天地に響を高め、隊長機がするすると走り出した。續いて二番機、三番機、右翼して遙か彼方の滑走路へ。ない鮮さであつた。

もうい滑走に移つてゐた。それが浮き上るとあとは鴫の繊を引くやうに瞬く間に全機飛び上つた。地上では族歌呼の隊が大空へ怒濤の如く飛び渡る。

私は淨められた

勇士の立派さと同時に、その家族の人々の鞬氣さも霽かねばならない式場の右端に老若男女、服裝もまちまちの一團があつた。これが勇士達の家族の人々で、老人もをれば弟妹らしい娘もゐるものも。多分、式前に最後の別れの言葉を交はしたことでこの人達の頭を垂れるばかりである。唯々勇士に對しての頭を垂

時評

航空機の増産が今や勝敗の岐路を決する唯一の鍵であることは國民の等しく痛感する處であって、その達成の一日も速やかならんことを祈らぬものはない。

この國民的概念は、したがって又、國民的な課題であるとも言ひ得るであらう。即ち國民全體に興へられた、國民全體が協力して解決に邁進すべき問題であり、その意味で、美術家も決して問題の埒外に居るものではない。

航空機の増産には、言ふまでもなく、幾多の條件を克服しなければならぬ。しかし根本に人であり、これに據るものの精神力こそ何にも増して重要な要素であるとは衆口の一致した見解である。然らば當然そこには精神面よりする能率増進の途の一つが自明の理であらう。けだし、精神現象の取扱ひを以て天職とする藝術家の廣汎なる任務がここに探見されるのであって、就中、美術或は美術家の分擔すべき分野は決して少くない管だと思ふのである。

今日、航空機の生産に美術家がその本來の能力を役立て得る仕事は、これを直接及び間接の二つの側面について考へて、前提としてそこに生産技術者の理解や、行政當局の指導力如何が必要となることが出來るであらう。一つは生産に直結した、例へば圖面整理に於ける繪畫的機能の導入とか、教育の創作、複製の工夫等一般航空造型そのものについての直接的参劃であり、他は從業者の志氣昂揚とか賞仰啓發、乃至教養慰安等生産遊恋増強に資すべき各種の文化活動である。

ところでこれら生産現場にどれだけの美術家を爲し來つた研であらう。

勿論、數ある當兩の美術家達の中には、現にこれまで美術家を爲し來つた研でどれだけく、それぞれ一應の職業を納めつつあることも否定し得ないが、現在までのこれら美術家の活動は、多く工場との個人的緣故によるものか、偶々美術家の職歴を有する徴用工員等の偶然的投入を契とした活用以上には出ないのであつて、その活動範圍におのづから一定の限界がある。

したがって、その効果も、個人の能力の限度以上には期待し難いものでつて、換言すれば、そこには、向上や發展についての方途がなく、技術や知見を綜合すべき何らの組織も存さぬのであつて、罰ば、極めて偶然的の現象たるに止まつてゐるのである。

もつとも、美術家自身としては、元來、質の如何に頓も効果の如何を決定し、しかもその段階が殆ど無數に存するものだといふことを忘れてはならないのである。

從って、より効果をあらしめんが爲に、より卓越せる技術、より卓越せる内容が採擇されなければならず、それにその意味で、質の問題は特に重要な要素である。

夫等一般航空造型そのものについての直接的参劃であり、他は從業者の志氣昂揚とか賞仰啓發、乃至教養慰安等生産遊恋増強に資すべき各種の文化活動である。

軍需生産擴充への美術家の協力を意圖したものとしては、曾て生産美術協會なるものが企てられたことが美術界として最善至上の能力を缺いたないではあらうが、より木質的な問題は、生産現場としての工場乃至工場生活の實際について何よりもまづお互ひが明確な知識を獲得することから出發しなければならないと思ふ。從來の觀念では、一般に工場を單なる作業場としてのみ考へ、生活の場として把握することがなかつたし、更に又、工場生活者の知的水準を不當に低く見なり得ないとして、相互に矛盾しつつ有機的な聯繋を獲ちつつ來たのである。かくしてそこでは完全に質の問題が見忘れられて來たのである。美術家達の工場に對する情熱をややもすれば冷却させがちであったのも、おそらくはその點であつて、今や工場は本當に自ら一個の社會的細胞たらしめるに至つたのであり、その意味で、質の問題は特に重要な要素化して來てゐるのであり、そこに又優秀な文化技術への徹烈な要請もある。

集すべき理由もそこに生じるのである。航空機の増産が、今日、國家の興廢に結びついた至上命令であり、それが美術家にとつても、當面する最大の課題として考へられるならば、吾々自身の有する最善至上の能力をここに傾注することが、それには、生産撥當者や行政當局の文化機能に對する認識も必要な條件ではあるが、より木質的な問題は、生産現場としての工場乃至工場生活の實際について何よりもまづお互ひが明確な知識を獲得することから出發しなければならないと思ふ。到底理解の出來ない現象である。

いづれにしても、そこに吾々の篤と念頭に入れて置かなければならない事柄は、敢へて美術に限らず、一般文化技術なり得ないとして、相互に矛盾しつつ有機的な聯繋を獲ちつつ高尚な文化活動の對象とは、つねに決定的な意味をもつのは、「質に其の内容」であり、質である。この質の如何に頓も効果の如何を決定し、しかもその段階に存するものだといふことを忘れてはならないのである。

從って、より効果をあらしめんが爲に、より卓越せる技術、より卓越せる内容が採擇されなければならず、それにその意味で、質の問題は特に重要な要素である。

決戦軍需生産
美術展覧会

吉原義彦

本年一月六日、わが軍需生産美術推進隊は、軍需大臣吉田茂閣下より、工場水業場に於ける隊員の献身的な激励慰問行動に對して嘉賞、感謝状並金一封を授與された。

隊員一同は、此の知遇に感激、更に奉公の誓を新たにしたのであるが、下渡された金員は他くまで公金なるものなるをもつて、これに若干の隊資金を加算計上

し、決戦軍需生産展の開催を計畫、軍需方とこそ、敵空襲下、輸送の困難性や、その他一切の不便、不適合さを克服解決する最も賢明なやり方であることが解つた。勿論理由は他にもあつた。例へば推進行動の豫定は、一月から四月まで、ぎつしりつまつてゐて、決戦軍需展に使用出來る期間は極めて僅かな日數しかなかつたといふやうな事情もあつたわけであ

省當局にその後援力を願出ると共に、朝日新聞社はその主催方を進んで引受けて吳れ、又三越は喜んで會場を提供してくれた。

推進隊は、結成當初から、その性質上他くまで現場制作主義であり、制作公開主義で今日まで推進行動をして來たが、この方式は都市公開展に適應しても、何

従来、我國畫壇に所謂生産美術と目されたの少数の繪畫があった。しかしその内容は、例へば鑄造工場における溶鑛爐の焰の特異な美しさや、造船の規模の宏大さを表現はしたが、苛烈なる今日の職局に直接連繋する工、勞務員の所謂生産兵としての國家的自覺や、不屈の開魂竝び表現し得なかった。決戰軍需展が、この頂要な點を成功的に把握した意義は深い。
(二月二日記)

が、それも隊員が意識的に企圖したものでなく、結局行動團體として日常的に生産場に出入し、技家といふが如き職能意識を捨て、お互に組國を愛ふる同志——隣人として勞、工務員に接し、與へ得る總てを率直に與へ、且つ與へられる素朴な精神と眼から生れ出たものである。

地下二千尺　鶴田吾郎

鐵國鐵と取組む　鶴見三次

私爐の手で　佐々木英夫

鑄　鐵　三芳悌吉

る。

吾々は、展覽會を計劃してから制作にかゝるまで、一週間で一切の手續きを完了。（黃板は軍需省の斡旋で、木材統制會から大手、大工一人と彫塑部隊員の應援で總數六千八百號を五時間で整備した）一月十四日午前九時四十分、制作隊員は國民儀禮後、鶴田隊長の號令一下、一齊に畫板に向った。會場に溢れる一般

觀衆は、この所謂搭室公開に最初驚異の眼を見張ったが、見る／＼醜敵粉碎闘かん出來上り、地下二千尺に敢闘する炭磺勞務員の力强さに、遂に感嘆の囁きが拍手にかはる程の聲援を送ったのである。斯くて十九日正午、一齊に制作完了、一時に三越貴室にて、大臣代理竹內軍需次官閣下に全作品を贈呈、二十八日迄一般展覽期間としたのである。

神戸

火焔を潜つて

田村孝之介

非道な爆撃の神戸魂は、私をも爆撃者の一人としてしまつた。

爆撃は同一つ呼び出す間もなかつた。かくして焔と描きあげた医窟作品絵画も、かすくの思ひ出を残した画窟と共に、瞬時にして局有に落してしまつた。

しかし、避かれ早かれ、今日この夢あるを愛管してゐるうち私は、ひ抱き、矢折れ力盡きたあとの清々しい気分で、再び新しい生涯に出発しようとしてゐる。

爆撃者の話でもが同じやうに、かくてゐるははしましたね"と心から柔かなひ合ひ、慰め合ひ、関まし合つてるやうに、私は無限の心残りもない。

山手から、雇窟から市内上空に殺到した無敵は、この凄まじいまでの熱狂のやうに、まるで血を見て狂ひ立つた猛獣のやうに、ザンナと身を躍らせて来た。やうに絶へうして頭にりつけた。に降つた。私は命じ込んだ。から冴でといふ間もない。時間のやうに

　　　　×　　　　

あの夜――それは十七日であつたが、私は警報がらうとする火を片消しから吹きまくつた。めらくと焔は、所私の前には、あまりとも火の玉が多すぎた。みるくうちに、火焔はまた心に熱したてゐる記憶に多くてないと思つた、せ心！熱変の任選だけでもり抜かうと、画窟が飛び出した。

　　　　×　　　　

画窟の火の粉と闘つた私の五体は、まるでのほぜあがつたやうに熱気にふらぐくであつた。笛窟に思ひつき、女子防の用水道の中へ、まるで泥窟のやうに身を浴びるやうに、

　　　　×　　　　

な気持がするのも、私としては不思議な仕方がない。

市内の中心から爆たつた私たちの住宅では、あの人物の左手にしかなるのだ。来るなら来い、とばかり気持へでは十分出来てゐたがそれでも欧の窟ではうつでのびて来ない。長いやうな短いやうな二時間が経過して、心も上方へはずむ、あれで

屋上から一まつ窪に下り立つて、待避所に

突然、ゴーッといふお廣い低い爆音が頭上を

いのである。ひえ可もしいくらゐである。

紙一枚の窓のたたりをながら、火の場がパッと変らるが、しかし瞬すでにいくつかの火手が目前のめたかと思ふと同時に、床に落ちて燃えあがつてゐるのが、窺覧し二度えたのである。

私は息の中で喊暫に哓び込んだ。そして燃えに手元にあつた火大器を取つて、機へた。今がらと思ふと、残念なことに、私二人の力の不及で、火場に足へあげてゐる記憶に多くて

　　　　×　　　　

来ると思へば来い、とばかり気持へでは十分出来てゐたが、その間はポンの数秒だつた。きない時間であつた。

木造の住宅はこんな場合、火のつき方が凄に早い、璧め窓を開め、カーテンを外してあたのでは、火の廻りは誘分ほやのびてあつそれで私が飛び込んだ時にはすでに二階の一角が燃えあがつてゐた。やはり多数の窟撃弾を直接にほじてゐたのであるから、にくへ私は窟撃を喰ひとめようとしたが、火焔はもう六角となつてゐるのだ。

四十メートルと思はれるやうな烈風で、それはまるで砲丸のやうに私た机乱ながら、揺り乗りキ（からのひ）が窟といふほど無教に我ぐ乾らくに吹きつけて来るのである。

用水門で稼らした頭は、みるくうちに私はた目から、ひ落じしはじめた。物凄い気配に私はらな気持へられるけれども、その間はポンの数秒だつた。

炎の中から救ひ出して、火災を喰ひ止
したが、華麗そのものかと僕は思つた。松蔭の力
松を止めるではないか。火は完全に二段階
めつくしてしまつたのである。

　　　……×……

　私は、私の力の限り闘ひ続けたことは何の筋
張るなしに恐怖せずにゐた報告した。今の私でも
つて静しいことを語けといはれても無理であ
る。おそらく今生の私にはもうつてるなかつたと
思ふ。今の力が、敵の業火を消したりや叙然として
勝負、難関作の力となつて現れ、私に与へられ
た難作は十二分に果すことが出来たと今になつ
てくぐくと思ひ、両足の慄ひで一ぱいであ
る。

　話としで、町前の人々の目にはの誘惑がも
のをいつて、町の激派を思つたほど大きくなら
ぬうちに喰ひ止め、ほんの際か一角が焦土と化
したばかりであつたのは何よりのことだつた。無
一物と化しで焼け出された一家人——が今の
私はそれに泊つてゐた。当見もなし、殊勝なる
いゝしかし内心怒々と喰火の難関を目ざしし
然えさかるばかりである。親を討つといはれつ
は今すぐにでも喰けつで、足前の酌か國士を
守りぬがら。軍國さることを勧められいれば、自
刃を願じぬぎして。敵機へ轟々と立ち向ふ。此處の
初城で見ひかげなく見し帰り帰るとる多隊兵の
燦燦る精神を今にしむしみ、周らの私である。
せめて右の刀がりの刀でも入れられるのう私い
は歯のみ干み行けど八方後からく、そいまた
を念じるばかりであつた。

　いま私は焼災者の一人として選友水際兵者
の画に身を持ちつけてゐるである。いつには惚ひ
驚くなら剰れないが、それ實に仲よく「惚に
描から惚やない」が、囲数の少い浅は響々生き
らいつて、顔かしく愛らのであるる。その経過に干
へて、私社私の欠期作意な残つてゐる。（八）

實力を發揮させよ

必勝の心構へが肝要

伊原宇三郎氏談

伊原宇三郎氏
記録畫を描く為に特攻隊の基地へ

風に接してしみじみと感じたことは、日本人として、日本人として純粋無垢といふことです、本當に無邪氣なのです、それに較べて所謂文化人・藝術家なら災禍などに取つて見ると、余りに今の時代とはいふ時代を通つて來過ぎてゐる、さういふ時代を肯定して來た偏頗が澤山ありすぎるためか時政版のは大きなものは出て來ない、强

を勝ねてゐるが、私が宿所で共に起居した三十一歳に入つたりとして感じた人々に較べた時に國民として非常な差があるといふことを痛感し、國民として生きた航空兵として非常に淋しく感じた、だから從軍といふことに興味もあり、ニユース價値もあつた時代には從軍もしたのだらうが、感興に燃えてゐるとはいへない、それが今度は足の早い戦闘といふ形で不意が出て來たやうな氣がする

個人的とは立派は人でも長い時代の慣習のについてのである、だからこんなきびしい時代になると文化人の活動といふものを文化人だけに別待したのでは、

力な職能機關設のやうなものを外部から作つて、その中に入れて働かす他はないと思ふ、銘々に任せて置いたのでは藝術先々の文化に對酵するなんていふことも期待出来ない、勝手に疎開させ分散させたのでは戰力增强といふ暇味では寧しろより以上マイナスになつて成り行きがある、むしろ全國的に地方藝術家とか藝能團體にまとめてその人たちの力を發揮させることが必要だと思ふ

しかし從來の戰力發揮といふことで餘りに總ぐるみのやうに引つぱつてゐて町會の末端まで干渉の行われるやうな狀の一枚でも描くべきか、「東京驛」に集中しつつあつて行くとくないといふ風から、さうすると必ずしもどちらが、ひいのではないか、東京驛へ引つぱつてゐて仕事の出來る人とある、果す

ない、耳人や詩樂人にはむしろ樂しいものも喜ばれて居らしい、エ場や鍛へるのも花や英人達の力が效果的な場合もあるのだから藝物や藝術の得意な航空兵としても十分感力増强に役立することは出來る、さうすると疎開して面に疎に處すやうな網の一枚でも出來る、「東京驛」に集中して來たのといふとも歎ふ

戰界畫の描けない人はひがんで居ふのも無理ではない、止葉を改期するには戰爭畫や記録畫とは限らない、耳人や詩樂人にはむしろ樂しいものも喜ばれて居らしい、その疎散つてゐて仕事の出來る人力で仕事の出來る人とある、要するに心構への問題ではないか

私身としては飽くまで通常の
つもりである、土地も多少安全
性があり且も持つてゐるのでた
とへ結衛生活は不可能となつ
ても田舎暮しになるつもりでた
生も開いて且にしたし半地下生
活もするつもりで家も通つたが
さに問題びをするよりも緊衛
家として残すべき緊衛覚されて
ゐるとすれば緊閉も緊険を持つ
て來ると思ふ、しかし本當に
へは緊衛家が緊衛の活動で配局
のお役に立つにはもう遅いので
はないか、こんなことをいへは
仲間から叱られるかも知れぬが
むしろ緊努力のある者はその努
力で働いてくれた方が緊努力増
強となるのではないかとさへ考
へてゐる、いまわれ〳〵の仲間

では緊衛、緊衛協會が中心となつ
て時私の悪節に遠衛品を喋べる
連動を泊めわかげてゐるがこれか
らの緊衛冢は西家に入らたちや
んとした栗を描くんでゐふ栃
へは捨てねばはらぬ、緊衛家で
もいく、緊衛冢もベンキ屋には
つたつもりでなければ緊業公出
來ない、そこまで私は考へてゐ
る

美術界動静

◇皇國の興廃を決すべき本土決戦を目前に控へて美術界の決意はいよいよ固い。拳の塔のアトリエから街頭に進み、ついで支那大陸に、南方の戦野に率先挺身して彩管報國に力を注いで来たこれら画家は今や最終の撃公を数すべく秋を迫へたわけである。一昨年末、二科會は解散し、院展、文展はじめ各種公募展も閉鎖し、花々しかつた個展も姿をひそめたが、これら画家たちの動向は如何、まづ次の三団体の動きをあげてみよう。

（本文省略）

＝二三〇＝

　550

美術家の言葉

◇

畫家の立場

◇美術家の節
操と題して宮田
君が本號に小

◇元來戰爭畫を描くものは必ずし
も軍國主義者とは限らない。日露
戰爭の時旅順で戰死したベレスチ
ヤーギンは有名な非戰主義畫家で
あつた。また戰爭畫そのものを敵
に非難すると好むとに云つる。國家が戰爭中その國民が好む
と好まざるによらず協力させら
れ、またすることは畫家も國民の
一人である以上當然ではないか。

◇國家が戰爭中その國民が好む
戰爭に贊するところの凡ゆる事柄
の國民、凡ゆる民族戰を鼓吹した作品
の人々が、戰後平和西歐に轉換
するが故に君等の凡ゆる人を節操を圖へ
たといふことにもなる。美術家一
部のことではなく、日本自身が大
轉換したのである。この問題は必
ず起きると考へてゐたが、一切は
時が正當な解決をして行くだら
う。（和田君記録）

畫家の良心

◇過日本號に投稿された宮田君は

戰畫會の主任計畫者であつたが破
壞を巡げたといふのも間違つてゐ
る。吾々は洪家である。描きたい
ものは何でも描く。吾々は思想遍
因するものであつた。これは宮田
君も認め私と熊野君とに對して人間的
の作品を活用出來なかつた事で解
る答だ。又戰時中値漁したりうま
い汁を吸つたり等の同君の邪推は
全然的はづれである。元來畫家と

生等の名を上げての一文を見た。
尤もその前に少數畫畫家の懇話會が
あつた時、同氏がこれと同じ疑問
があつたが、進駐軍安藤の成立
と經過を小生より話し、その眞相
を說明したところ、その眞相を合
點し過ぎた傾きがあり、恐らくそ
の眞奧を知らずして右の一文を投
じたことへ思はれるのである。

◇右展覧會を開く前、進駐軍文化
力田安藤招請者ミッチェル少佐に
批評を吉川君が戰爭畫を描いた畫
家も出品するかと云つたところ、
同樣の國だつて藝術文は國家に協
力することは當り前ではないか、
ファイン・アートとして戰爭へは
いと客へたさうだ。吉川君はこの
戰爭畫を描いた畫家が再び平和に

力向を描いては節
壞を巡げたといふのも間違つてゐ
る。吾々は洪家である。描きたい
ものは何でも描く。吾々は思想遍

雄君の「戰家の節操」と題する一
文は、全然平災に相違した同君の
輕率さと無責任なる態度とに、起
因するものであつた。これは宮田
君も認め私と熊野君とに對して人間的
畏れが正しく認められなければら
れ、すでに現れてゐる。然し同
畏れが正しく認められなければら
ぬ点と宮田君の文章が全畫家の問
題にふれて居る点とに對して私は
敢てこの一文を書くわけである。

◇此展畫會に關しては私も熊野
君も少しも關知してゐない。圭田
君より何の相談も無く同名の姓名
を無斷で使用した無責任なジャー
ナリズムの誤報の被害者に過ぎな
い。これは開催された會場に私名
の作品を活用出來なかつた事で解

云ふものは此の自由愛好者であつ
て此圏圏政治であらうはずは断じ
て無い。國々別個の大金は政せら
るゝや一思圏圏は深く戦争原因に
協力し残余の多敗の者も共に国民
的義務を敢行したに過ぎない。何
多くの犠牲を払はされたものゝ、
かうした思想過であつた。現に猶
熊君を始め多くの友人等は今日も
問題提起を通して居り、材料の点に
於ても手持の弾薬を残すをこのた
めに悟しまなかつた実例であつ
た。

◇かうした問題に対する同君の
悶れる胸中が同君同志に議論され
る右川道三氏の「四而非文化」と
する文章に比して余りに用意の
劣悪さと、卑俗さとに私はむしろ
國家の一人として恥かしさを禁じ
得なかつた。國粋的観者が時勢の

◇獨作山國家への純粋なる愛情
を以て仕事を成した熱家生涯師、
凡ての興家や各版の戦の巣災に直
面し、心からの議識に良心を以
てその原因を正視し反省し、其言
によって成された世界観とその抱
顧との映いゝ今日近の國家の力針
を一致して世界平和と道の庭への
熱求を研め、純一杯の勉強を成さ
ねばならぬと思ふ。かうした熱味
で各國との國術交流によって日本
文化の紙上向上に努力する事を私
は切望する所以である。今こそ正
しゝ良心を以て我争競我は須く日
本への愛術が世界への愛術と一つ
に結ばなければならぬ。（藤田剛
治客）

明個を機とし手於領で大當此當す
る派に対する石川氏の四詩こそ正
しいと思ふ。

嚴肅な自己批判

——戰後の美術界——

尾川 多計

一

敗戰の原因として今更らしい反省の聲が各方面から聞かれるが、われわれ文化陣營の側から忌憚なく言つてみれば、劃期的新兵器を生み出し得なかつた、民全體の文化的水準の差が今度の戰爭の勝敗を決定したのであり、意外に急速な戰力低下の因となつたものは、政治、經濟、社會、文化の各方面に於ける批判精神の扼殺である。

戰爭の終末を早めたものはたしかにウラン爆彈であり、ソ聯の參戰であつたかも知れないが、それを決して敗戰を決定づけたものではない。たとへばウラン爆彈にしても、これを生んだ米英科學者の頭腦に比して日本科學者の頭腦はいくらかでも劣つてゐるとする考へ方には根本的な誤りがある。海のものとも山のものともわからぬ研究に二十億ドルの經費を文句なしにつぎ込むことができる指導層、科學者が個人の功名心を犠牲にして一つの目的達成に全力をそそぎ得る經濟・社會機構、徒らな好奇心を起さず

に最後まで機密を守り拔いた國民道義！——さういつたものが日本に完全に缺けてゐたこと、一言にしていへば文化的水準が敵國に比して數段低かつたことが、劃期的新兵器を生み出し得なかつた原因なのである。この文化的水準の差に輪をかけて國家を破滅に導いたものが批判的精神の全面的扼殺であることは誰しも氣のついてゐるところであらう。

その意味でわが美術界もこの一大轉機に當つて嚴肅な自己批判を再出發の起點としなければならぬ。即ち、無批判の裡に過ぎた過去に思ひを潛め、己れの行爲を、作品を嚴しく容赦なく批判することからすべてははじめられなければならないのである。若しその點に怯懦であつたら、日本の美術文化は戰前に劣らぬ無氣力の中に沈滯せざるを得ないだらう。

まづわれわれ自身に就いていへば、たしかにわれわれは數年の間沈默を強ひられた。われわれは空しく筆を措いたへて現實に生起する怖るべく或ひは恥づべき事態を坐視することを餘儀なくせしめられた。しかし、だからといつて批判の筆をとる者が、その活動の場面を失つたといふ理由だけで、あつさりかぶとを脱いたと自負してもいゝ。これからわれわれは戰時に變つた多くのものを取戻すために、しつかり大地に足をつけてゆくり、しかし確實に第一步を踏み出さなければならない。

例へば、われわれのもう少しの積極的努力——即ち組織に參盟するための積極的努力——によつて「美報」を美術界の恒久的な共濟組合的活動證とすることが出來たのではないか。そして又「美報」が完全なイニシアティブをとつて活躍すれば、制作資材をタネに努力挾樓を圖るやうな手合を、まだ蛸のうちに踏みつぶすことが可能だつたのではないか。

戰爭末期時代の末期に言へばまだある。今の場合むしろ一種の敗北主義現はれた白虎隊的悲愴戀の氾濫は、われわれの側にいさゝかの指導力もなかつたといふ意味で當然、一半の責任を負ふべきではないだらうか。

しかし、自から慰め得るところも無くはない。押し寄せてくる波に抗して進み、嘯々たる風に向つて論設することは、決して不可能なことでは多くなく、この場合自己滿足に終る。なぜならば彼の强大なはわれらの足を障時にさらつて、前に辛うじて立つてゐた場所よりはるか後方に投げ出すだらうし、風はわれらの壁をたちまち吹き消してしまふに遺ひないからだ。われわれは波の起伏を幸ひ癡强く癡視するより外に途がなかつた。この「沈默の漫組」はしかし決して單なるマイナスとはならなかつた。戰時の

二

美術界の再編成にあたつて最も戒心を要するのは、樂觀的な浪漫から出發した安易なものの考へ方である。この、はつきりした根底のない樂觀主義は、常に最惡の事態を考慮してゆく一種の敗北主義よりも、今の場合むしろ危險である。戰爭が終つたから前の會員會友が集まつて再び展覽會をはじめようと漫然と言ひ出したり、美術工藝品の需要が當然激增するだらうといふので、早手廻しに交易美術展示會のやうなものを計盡する類ひよりは「戰爭に敗れた以上、われわれの仕事も當分駄目だ」とする人びとの、懷疑的ではあるが謙虚な考への方の裡に、戰後の美術界再建の底力は潛んでゐるやうに思ふ。

それは兎も角として、美術界がまづ最初に擧さねばならぬ眞劍的な仕事は、戰爭を前提として生まれた諸問題の解散である。今日（九月二日）までに軍需生產推進隊（後に軍需省美術挺進隊と改稱）、陸軍美術協會の解散を耳にしてゐるが「僕

報「美統」はまだ何等の意志表示もして
ゐない。しかし、當然「文報」「言報」に
倣つて近く解散が整明せられることであ
らう。

さうした團體解散に伴なつて起りやす
い問題は、主宰者が今までの主體に未練
をもつて、新事態に即應する能力のない
連中に支持され、白紙還元を回避して看
板塗りかへを策することである。時局に
便乘すべくして生まれた團體には特にこ
の危險がある。この際すべてを綺麗に清
掃し、全く新たな構想の下に明確な指標
を以て出直すことが必要である。

　　　三

曾ての從軍畫家のひとりに陸海軍の作
戰記録畫をどう處理することになつたか
を訊いたところ、色々な意見があつて、
作者返還説、隱匿説、燒却説、靖國神社
献納説などがあるとのことだつた。
この記録畫處理の問題は、ちよつと考
へれば戰爭が終熄した以上どういふ方法
で行はれようと大したことでないやうだ
が、われわれから見ると「戰爭畫の藝術
性」を考へる上に非常に重要な問題を含
んでゐるのである。即ち戰爭畫といふも
のをその場限りの效用性だけで價値評價
してゐた當局者及びそれに準ずる人たち
の文化的教養の低さ、時代の波に媚をと
ばかりを考へてそれに精魂を打ち込む
ことを意つた作者の卑屈な反省を、われ

われはそこに如實に見ることができる
であるならば、賜天寵の禁臠から擯却・
言することをや。そして又、記録畫その
ものが作者の逞しい制作意欲に貫かれ、
慰者の魂をゆり勵かす力を持つてゐるな
らば、いかにそれが日本人の敵愾心を露
骨に哀したものであらうと、昨日までの
敵國人の前に堂々と示し得る筈ではない
だらうか。若しそれを彼等が一見して、
その作品が一般國民に與へる大きな浸透
力、影響力に怖れを抱き、沒收乃至は燒
却を敢てするやうだつたら、われわれは
反對に彼等の藝術的教養の低さ、質の藝
術を理解する能力の缺如を嘆ふのみであ
る。
ただ、われわれの遺憾とするところ
は、それだけの自信を以て擁護するに足
る藝術品を、今までの記録畫の中に見出
し得ないことである。

　　　四

強制疎開により戰災により、或ひは強
め危險を避けて、遠い郷里に又は近縣に
居を移した美術家の數は決して少なくな
い。そこで戰後對策としては、それら頭
開作者をなんとかしてこゝ數年間大都市
に復歸せしめない方策を溝てる必要がある
と思ふ。

これは甚だ亂暴な提案のやうだが、こ
ういふ機會にこそ文化の都市集中を避け
て、都會文化と地方文化（或ひは農村文
化）の甚だしい跛行狀態を匡正する必要
があると思ふ。これからの健全な美術
は、確たる藝術的主張をもたぬ都會の展
覧會の中からは生まれず、澁山漁村の勤
勞を基盤とした地道な生活から生まれる
に違ひない。疎開美術家はこゝで徒らに
戰前の社會的地位を考へて浮足立たず
に、大地に根が生えたやうな落着いた生
活の中にしばらく沈潜すべきではない
か。今まで疎開とか避難とかいふ一時的
な生活の場として避村を觀てきた眼は、
さういふ點の落着け方によつて今までと
全く違つた豊富な内容を同じ場所に見出
すに違ひない。
最後に從來の展覽會に就いて一言する
ならば、官展はもはや絶對に再開すべき
でない。理想としては藝術省とか文化省
乃至美術省の新設が望ましいが、現實に
即した希望としてはせめて美術局を文部
省内に設けて、從來の多元的な美術行政
を整理することである。そして、その第
一着手としては美校の再改造、官展の廢
止、美術奬學資金制度の確立、常設美術
館乃至官設畫廊の建設、重要美術の海外
流出防止、美術工藝の低俗化を避ける鑑
賞な監視機關の設置、最低限度の制作資
材確保──等々の、仕事を急速にやつて
貰ひ度いと思ふ。（二〇・九・二二）

戦争美術など

伊原宇三郎

去る十月七日、朝日新聞社の一室で在京油絵画家の有志級談會が催された。これはM君の發案と斡旋によるもので、今迄の美術界には團體の様な縦の深い関係はあつたが、和やかな横の繋がりが無さ過ぎたから、此際一度皆で集まつて話し合けうといふ大變結構な主旨であつた。世話人は皆の廻り持ちで、來月も開くことになつた。打解けて話してゐるうちに、思ひがけない良い結果が得られ相で楽しみである。

最初の世話人の一人として、一寸説明を加へたいことが出來た。其案内状の交付は、M君の原案に私の意見を少し加へさせて貰つたものであるが、その中に、此際美術家も反省研究して良い美術界の作れる総意見の交換を、といふ意味の一節があつた。それを個人的に反省を促したものと読み取り、自分は戦争中何等疚しくない生活を続けて來たのだから、今更反省を慫慂されるのは心外だと言つて見えた人があつた。成程さう取れないこともないので、文意の不足を謝したことがあつた。個人生活の反省を求めるなど不遜の至りでもない。

私共のつもりでは、これから新しく良い美術界を創るには、従來の美術行政面や美術界に種々な欠陥や隘路があつた、それを一部美術家全部の連帯責任として反省吟味研究したいといふ意だつたので、もし他にも刺戟的に取れた人があつたら御訂正願ひたい。尚その欠陥や隘路の例として、私は次の様な例をあげてみた。

政府に於ける美術行政機關の確立。それを補助する強力な文化運動の機關の設立。對美術界の指導、獎励、教済、年金の諸制度、美術圖書館、美術教育等〉父、一般民衆に對する美術行政として美術を國民に直結する諸方式の發見。地方文化の振興。都市美。圖畫教育等。大事なものに美術館

の建設があり、名作品の死蔵と偏在に處する世界、身辺身の美術の特も討（例へば、世界的に優秀な日本人の素質にも拘らず、美術界の水準がある程度で停滞してゐる諸原因、團體問題、展覧會の方式等）等々が全然手もついてゐないか、若しくは未解決のまゝ遺されてゐることを言つた。これ等のことは、全美術家が責任を感じ、誠意と情熱とをもつて是正しなければならぬものだと私は思つてゐる。

當日其席上で冒頭に、別のM君から、戦争畫を描いた者に對する非難の極めて烈しい言葉の發言があつた。その中、最近のM新聞の記事は事實に相違した低質なものと判つてとれは問題でなくなつた。他の抗議が戦争畫を描いた全作家に對してなのか、或はその一部の無節操を詰つたのか、一寸判然としなかつたが、何れにしても此問題は一度は論議されることが十分豫想されてゐたし、M君は例の氣性から端的にぶちまけたにしても、恐らく他にも同意見の人が澤山居ることゝ想像される。

正直な處、こゝで此問題に觸れることを私は非常に躊躇した。第一今更取り上げる程の興味が全然無いし、もし誰かゞ書くとすれば私よりもつと適當な人が他に幾人も居ることなのであるが、當日の列席者でもあり、丁度原稿執筆中のことではありまた、（註、此原稿紙数の都合で次號廻し）傍々無用な誤解や臆測は此際避けた方が良いと思はれるので、極簡單に書き添へて見る。勿論、M君に對する反駁的な水掛議論でなく、一般に知られてゐなさ相な事實のみを、私個人の經驗の中から拾ひ出すだけである。尚、私は海軍には始んど關係がなかつたので、その方面のことは含んで居ない。文章にすると長くなるからケ條當にする。

○戦争畫を描いた者を軍國主義者と見るのは當らない。戦前からそんな主義者が美術界に居た譯ではない。

○だから最初は、不取敢、人物畫の描け相な人が選び出されて命令を受け、其後、人物畫に自信のある人が始んど全部相次いでこれに参加して來たので一概に戦争畫だとは言ひ切れない。

○從軍畫家の数は夥しいが、正式の報道部關係は極めて少數であり、大部分は現地部隊、郷土部隊其他の縁故を個人的に辿つたもので、一元

的な計畫のものではない。

○　最初の記録畫は日本醬油罐詰せて十五點であつたが、其後海軍が一斉に二十五枚とし、陸軍又これに對抗して同數とした爲に意外な無理が生じ、Ｍ君の指摘する樣な人選になつてしまつた。

○　その人選に相當數の作家が參與したのは昭和十五年、最初の時だけで、其後は誰に聞いても與り知らぬとの事であつた。

○　經濟方面の揣摩臆測は非常に行き過ぎてゐる。一例をあげれば、陸軍省からの寄贈用として私の描いたバー・モウ總理の肖像甚五十號は制作期間丸二ケ月、遺料の六割が額緣代、記念の軍刀一口、殘つた現金は二百圓。其他も大同小異である。記録畫は全部獻納。資材は自辨、多少の準備費は渡るが、現地に派遣された者で一文でも殘してゐたら奇蹟と言へる。これは軍を誹謗するのではない。誰も皆當然の協力、奉仕と考へてゐた。戰爭に勝ちたかつたからである。報道部も此點は十分承知してゐて、常に陳謝してゐたし、事實、それに報いる爲に滿洲國を地盤とする絶力な報道部の外郭團體を組織したが、實現の直前に終戰となつた。資材を獨占したと言はれるが、ルフランやブランシェ物を確保してくれた譯ではない。國產の繪具や畫布が如何に多くの缺點を持つてゐるかの試驗臺を勤めたとも言へる。額緣も公用以外に絕對に許されなかつた。

○　戰爭畫を描いた作家と、陸軍美術協會とは全然別個のものである。此點が一般に混同されてゐる。

○　報道部の專任將校は「美報、美統が理想的なものであれば、陸軍美術協會の存在など全然不要なのだが、止むを得ない」と頻りに言つてゐた。協會はわれわれに非常な便宜を與へてくれた。

○　戰爭美術展が門戸を狹く閉したとも言はれるが、これは美術通動ではないので、最初から、畫のうまい拙いでなく、描ける人、描きたい人だけが國家の方針に協力する爲に描くといふ建前になつてゐたのであるから、招かれなかつたから何うといふ筋は成り立たない。且つ後半の軍

者は實蹟本位になつたし、一切の事務は協會と主催者任せであつた。

○　平和的な作品の必要が多方面にあつて其方の活動が少なかつた爲に戰爭美術が一方的に活躍した樣な觀を呈してしまつた。

○　戰爭美術展は六大都市は勿論、滿洲朝鮮北海道と全國の主要都市を巡回し、每回二三百萬人の入場者があつた。この數字は文展の入場者の十倍以上であり、地方の感謝と感激は大變なものであつた。思ひがけない美術行政になつたとも言へる。

○　藝者と役者とが彈壓された時、美術家も一緒にやられる筈だつたのを、戰爭畫の功績が買はれて美術家だけが助かつたといふ事もあつた。

○　戰爭畫を描いた作家に對する非難の聲は、描かなかつた側から相當發せられたが、この逆の壁は作家筋から出ないで、多く批評家や其他から發せられたといふ現象は注目されてゐる。

○　癉癘の地への從軍には皆一應の決意を必要とした。健康や生命を犧牲にした人も一二に止らない。其他の者も大なり小なり疲れてゐる。「美術界から慰勞會でもやつて欲しい位だ」と此間の會の後で言つてゐた人があつた。

　　以上、誤解され相な問題だけを取り上げた爲に讀み返して見ると何か釋明的な項目が多くなつた。勿論、工合の惡いこととも決して無かつたとは言へぬかも知れぬが、もしあつたにしても其多くは個人的なもので、之は何も戰爭中に限つたことではない。

　　又別な意味で、戰爭の眞相が今日曝露されて見ると種々感慨や意見はあるであらう。だからと言つて、自分で自分を辱かしめる樣な言動はとりたくないと思ふ。

　　とまれ、われわれは三千年來の大困難の渦中にあるのである。僅かな利害や見解の相違に拘はつてゐる時ではない。つまり、これとそアメリカ人の淡白に嬲ばねばならぬことであるが、多難多彩な美術界の前途を思へば、戰爭美術問題など、早くすつぱり「ゲームセット」と行きたいものである。（二〇・一〇上旬記）

「美術家」の節操について

宮田　重雄

「美術家の節操」と題する私の一文が十月十四日の朝日新聞藝苑欄に載り、それに對する、藤田、鶴田兩氏の辯明が二十四日の同欄に出た。謎まれた方も多からうと思ふ。

それについて、色々の手違ひがあったので此紙面を借りて、寡聞を逃べておきたい。

十月二日の毎日新聞に載つてゐる記事をみて、私は公憤を感じて、その翌日朝日に一文を投じた。藤田氏と猪熊君も辱知の間であるが、それだけに、昨日は軍のために力を盡し、今日は進駐軍のために斡旋をする、といふ行動が我慢ならぬことに思はれたのである。

ところが七日に、中央油彩駟題（假稱）といふものゝ會合が「朝日」の一室であり、私も出席した。そして私はその席日に一文を投じた。藤田氏と猪熊君も辱知の間であるが、それだけに、昨日は軍のために力を盡し、今日は進駐軍のために斡旋をする、といふ行動が我慢ならぬことに思はれたのである。

それが十四日になつて、没響だと思ふこんでゐた先の投響が出た。私ほ吃驚し、甚だ困惑したのである。藤田氏と猪熊君からは手紙を貰った。ついで佐藤敬君からも手紙を貰った。七日の會合で、寡賓の相違を知つて愕然としたのは私も関りせざるを得ない。之には私も關りせざるを得ない。之には私も關りせざるを得ないが、氏等から此寡を聞くのは誠に落ちない。

以上の如き手違ひを逃べて、私の不明を吾々は爾率一本に國民生活を朝つて、行つた實の指導によつて、強設の辞こそ

報であつて私の演慨が當ら乍かつたことを喜んだ。そして私の投響が沒響になつてよかつたと思つたのである。私が二日に投じた投響文が七日に至つても出ないのは沒響になつたものだとのみ思ひこんでゐたのである。之が私の不明であつて念のために七日に投響の取消しをしておけばよかつた。そして十日に東京新聞の記者が來て一文を求められた時に、その事を取り上げて「新聞は美術界の一項製作の催促のためと雖も、寡賓ならざる記事を響くな。今は微妙な時期である」といふ輕蔑の一文を手渡したのである。

元來私の投響は、前記の諸氏が進駐軍のために、展覽會を粉飾し、それを陳列するに當つては美術批評家たちが論選をするといふ、記事に怒りを發したのであるが、そういふ輕佻なる行爲と、戰爭繪製作によつて軍に便乘した畫家たちに對する作家的良心の問題とが、激越した語調の中で混淆してゐたこととは認める。藤田、鶴田兩氏の文章でも一部は職爭繪製作の相違の説明であり、一部は進駐軍の相違の説明であり、前者についてはこんでゐた先の投響が出た。私ほ吃驚し、甚だ困惑したのである。が後者についてはしに潜んでゐる、が後者についてはしに潜んでゐる、下記してみたい。

手紙をかいて、私の寡意を宿じて欲しいと響き送つたのである。之で當時者間の氣持は晴れたと思ふ。但し七日の會合の席上におられた諸君は未だに私が七日以後に何か藤田氏等に懇意あつて投響したのだと思はれてゐるかも知れない。その上、藤田氏の文章を見れば何を謝罪したのか、と思はれるであらう。それ故こゝに前述の如き事實を記して、私の辯明とした。

それが敗戰といふ事實によつて、遇館を知らされ、誤まれる指導に、愕然として、夢から醒めた樣な、茫然狀態にあるといふのが今日の實情である。國民の大部分は、誰だつてヌケヌケと、實は自由主義だつたなぞと云ひはしない。又吾々文化人には、進駐軍から配給された「自由」に飛びつくには、数くの精神的過程が要る筈である。

族に軍の御用をつとめた氏等けは、客觀的には軍國主義的の色彩が最も濃厚な人たちであつた。美術繪慧その他に響かれたちであつた。美術繪慧その他に響かれたものを見て、そのことは感じられるし、第一、戰爭繪そのものゝ製作動機となつたのではなからうか。私にはそれなくして戰爭繪は描き得ないと考へられる。それとも愚かなる軍のために、心にもない仕事をやつてゐたのだ、自分の眞に探求したい美は、しばらく別の殿堂に移してをいたのだ、といふのならば、ハッキリとさう云はれる方が立派である。

戰爭繪製作は退家の國民的義務を果やりとさう云はれる方が立派である。戰爭繪製作は退家の國民的義務を果たまでもゝあると云はれるが、職爭繪をかなくても、いくらも他に國民的義務をかなくても、いくらも他に國民的義務を果す道はあつたのである。國家への愛情

あれ、一概に軍國主義的色彩を帶びてゐたのである。隠時中の生活態度を省み、當時者間のたらば、國民の大部分が之を肯定するならな。

を知らされ、誤まれる指導に、愕然として、夢から醒めた樣な、茫然狀態にあるといふのが今日の實情である。國民の大部分は、誰だつてヌケヌケと、實は自由主義だつたなぞと云ひはしない。又吾々文化人には、進駐軍から配給された「自由」に飛びつくには、数くの精神的過程が要る筈である。

に苦しんだ良心的な作家も多くゐたのだ。
そして自分の魂への貞節のために、むし
ろ銃をとつたり、ハンマーを振つたり、
る直接的な仕事を選んだ畫家もゐたので
ある。

勿論私は戦爭畫の作者全部が、時局便
乗者だつたなぞと云ふものではない。極
めて自然に、兵隊、兵器、戦場等に、新
しい感情を以て作畫した人たちのあつ
たことを信ずる。同時に驚嘆した人たち
へたり世に時めくものへの阿諛心と無節
操から己れの眞心求めるものを捨て、戦
爭畫に走つた人たちもあつたことは疑ひ
ない。

先日の朝日の飲合席上に於ても、私は
製作の自由を固持してゐた作家たちを、
非國民よばはりしたのは誰なんだ、と云
つたところが、諸氏の答へは、それは畫
家でなく批評家であつたと云ふことであ
つた。

然し乍ら、それ等の聲に對して戦爭畫
作家側からは何等の反駁も出なかつた様で
ある。怯懦からの沈黙であつたのか、軍
國主義的立場になり切つてゐたのか、そ
のいづれかであつたと考へられる。

何より遺憾であつたことは、戦爭畫作
家たちは、製作の自由に脅迫を加へると
とを當然と考へてゐた如き官の庇護の下
に安住してゐたかに見えたことである。

それから藤田氏は、石川達三氏の小論
「似而非文化」が戦爭傍觀者が時勢の囘

轉を機會に手柄顔で大言壯語する蟹に對し
て正論であると云れてゐるのは、私も
同感である。但し藤田氏が、どの小論か、
自己詰問題の臨界に義の如く使用すること
は贅成しないし、文中の戦爭傍觀者が若
しも私を指すならば以下記するところに
よつて蓋を誓いてゐたいた…きたい。私畫を
記すのは恐縮であるが、國民としての私
は、爆煙雨下の職場を死に場所に愨めて、
文字通り血まみれになつて、終職の日を
で働いてゐたといふふことゝ。以上で萌氏の
東の指導によつて、美術家も亦一役を
買はざるを得なくなり、戦爭畫といふ
傾向美術が擡頭したことも、美術家たち
性の面から見れば不思議なことではなか
つた。算側から云へば、蓋面によるボス
タアの役を果せばよかつたのである。美
術家側からは、勿論それを第一義的な装
術に迄高めゝいといふ慾望が起きて來た
ことは、「ドラクロアの浪漫精神が若い畫
家たちの間に流行し始めたことからも充
分に認められる。

しかし乍ら、戦爭畫、記録畫といふ宿
命的に確實な描寫力が要求されるジャン
ルに於ては、所謂脳溢凊な畫面、即ち絵
一樣的な美術だと思ひこむ、極めて刻步
違の中でも犯した者があつた。筆が思ひ
上つたと同じく、畫家たちも思ひ上つた
のである。頭の惡い話だ。

敗戰といふ悲しい現實は、一撃にして
戦爭畫の效用性を抹殺してしまつた。
れ等の運命が、今彼どういふ運命を持つ
とはあるが、この小文は、それの一面に
答へたことともなる。描文製だる不聞でも
るが、自由にものゝ云へる今日、戦爭畫
ものである。皆々は戦爭畫といふ傾向美
術問題は、君の云ふ如く、此際一顧充分
術が國際的に於ての、改めて本質的な美
の所在に思ひ愨いたすべきである。
美は戦爭に於ても戰敗にもら壊であるべき
ものだ。東西の美術史を覘くまでもなく
眞の藝術家ならば、誰でも熟知してゐた
ことである。それを「國敗れて文化なし」なぞとい
ふ愚かな標語につられて、誤つた方向を
たどつたのだ。學問藝術に關する限り、
國は敗れても、文化は亡るゝと、秘かに信
じてゐた人たちもゐるのである。それ等
の人たちが戦爭傍觀者であつたといふふ
ら、戦爭傍觀者にこそ新日本の文化を期
待したい。

世上、昨今前線の標語を口にした、「同
じ口から文化文化といふ臍を聞くのは、
原子爆題と竹槍とでは、ひどすぎてお
話にならなかつた。

藝術の分野に於ては、皆々は皆々の偶
統と、精神主義を信じより。今や世界に
向つて、自由にして新鮮な藝術の闘志を
燃すべき時が來たのである。

（この原稿執筆中、本誌十一月號を手に

して、伊原君の「戦爭美術など」といふ
一文を讀んだ。それについて云ひたいと
こともある。が、この小文は、それの一面に
答へたこともなる。描文製だる不聞でも
るが、自由にものゝ云へる今日、戦爭美
術問題は、君の云ふ如く、此際一顧充分
に批判論議さるべきものでもつて「早く
すつぱりとゲームセット」なぞにすべき
ものではない。私は間もなくセンセーショ
ンしたいと考へてゐる。皆との個人的な友
情とは、別の問題として、誤報にはじま
つた、私の一文は恐らくの反センセーション
を起し、各方面から多くの驚愕を貰つた。
た手紙や投書を貰つた。この誌上でお禮
た手紙や投書を貰つた。この誌上でお禮
を申述べる。）

聯合國軍の肝煎りで
米國へ渡る戰爭畫

數十年後には再び故國へ

"戰爭に文化面の動き"はナポレオンが文化部隊を率いとともに勤かしたのをはじめ、今度の第二次世界大戰にも各國とも大�ばかれ、それぞくも武力と併行し文化面の活動に力をそゝいだ、日本もまた開戰以來多くの文藝作家、美術家等を戰線に派し、それらの作品を通じて國民として戰爭意識へと温めた、殊に美術家の戰線への動員は極めて大規模で、故橋本關雪、川端龍子、山口蓬春、高岡徳二、藤田嗣治、中村研一、伊原宇三郎、宮本三郎、鶴田吾郎、中村直

人氏等をはじめ日本畫、佳畫、彫刻家を合せて百人以上にも達する、これら作家の手によくなる戰爭畫は國操寧あはせて百余点に及び、いづれも天皇、皇室に浴し、數百万の國民を感動せしめた、終戰後聯合軍聯司令部のケイシー少將並に戰爭歷術作品部課は次々にこれら二百目の作戰記錄畫を接收してこれら作品は戰時貴重畫としての使命を果してゐると同時に美術的にも價值が高いと考へ現在各所に分散してゐるこの預作品を都美術館に集めたうへ優秀作品のみ

を選拔、アメリカへ渡り、各所で展揮する計畫が進められてゐる、このほど本國政府の承認を經て藤田開泊業伊が戰爭藝脱朋のため聯司令部隊に正式の任命があつた、これに就て藤田畫伯は次の如く語る

私らにとつては戰とも忙しいことです、既開泊を登をとしたものに對して恥や背いはれてゐます、私たち美術的價值を齊も失ひたくないと思ひに描いたもので、それは、世界の讚辞台に出るのほうれしいことです、戰爭畫を描いた作家はたしかに勤誼しました、同じ戰爭畫を描いたフランスのドラクロアとならべて見て恥に勤誼しなければならないと恥へてゐます、またアメリカで日本から聯國の名形がなくなつた間、三十年か五十年かしたら、もつて行つた作品を全部返却してくれるといふこともいつてゐますし美術に對して思ひ理解深い舊軍者の人浮には戰前の外はありません

戦争美術の功罪

―― 美術に於ける公的性格と私的性格 ――

鈴木　治

予は馬の代りに戦場と
寝くものを憎む
　　　　――スタンダール

I

震く梨を振つた柿の木が、冷い秋雨の中で、ゴッホの「牧師の庭」の枯木のやうに、鋭いデザザザを描いて居る。眼前の現實正に冷藏である。九月初旬のニツポン・タイムスが「厚木遊駐軍の友好且つ殷懃、若き米軍飛行士全然非好戦的」と銘打つて、かへつて相手方を白熱させた夏の日は遠く去り、十一月十五日エドウイン・ポーレー大使は「日本が許された最小限度の經濟とは、日本が侵略したところの諸國よりも高くない生活水準の窩に解すべきだ」と語つた。尤も根據は明らかにされてゐないが、支那か、爪哇か、比律賓か、ささかニューギニアではないだらう。戒

程、これならば充分低い。もとより美術までがその割合で陝かざめなければならぬといふことはないが、現在既に獨立を失つてゐる。

　○

　一億の國家總力戦から時代は一瞬にして「戦爭罪悪説」に轉換した。一時は両半球盤く戦薬であつたが今や縡かに支那で京慶と中共が「罪悪」してゐるのみになつた。従つて戦爭美術も今後は勢ひ消滅するであらう。唯だ例へば窃盗、殺人、姦通などの罪悪は、現實の世界では戴氟に禁止されてゐるが潟や文學の總術の世界では、相變らず大手を振つて徘徊してゐる。これは一種の奇潤ではある。從つて戦爭の方も今後桑して美術の世界から絶對に姿を潤すか如何かは不明であるが、更に角今迄での様に

その代りまた別の觀角からの戦爭をテーマにした美術が出る可能性はあるわけである。

　○

　昨年のことだつた。戦爭美術展を觀て來たといふ大學生に、どうだつたと訊ねたところ、彼曰く「普通の展覽會よりもいゝですヨ。僕達は展覽會を見ると何時も反感ばかり起つて、面白いどころか不愉快になつてしまふのですが、今度のはさういふ事がありませんでした。しかし中には未だ〳〵そんなのがあります。」と瞽ふ。ギャラップ調査ではないから確かなことは言へないが、全國で二、三百萬と臆した戦爭美術の入場客の中の少なからざる部分が、この學生と同じ感を嘗へてゐることは當然豫へられる。これで

どうか、寶は甚だ怪しい。これは主催者としても、制作者としても、思ひもかけないことに相違ない。事寶、會場は何時も押すな〳〵の有緣だつたのだから、主催者側の世話人は「そんな愚鈍なことがあるもんか」と憤慨するかも知れない。が、そこが政治をする方とされる方との立場の違ひで、むづかしい所だ。假令どんなに良いものでも御仕着せでは、假ふ方の内心は大抵とんなところである。何もそれ以上愚に痩せることは出来まい。

II

　前後八ケ年の大戦も過ぎ去つた今日、一世を湧き立たせた戦爭美術を繰返し展げて見ると、正に夏草の、強者どもの夢の跡である。今更悪いも怨いもない。それは慘災の化石、しかも出來たての化石だ。兵は劍を振上げたま、、飛行機は翼

を斜めに傾けたまゝ、軍艦の畑は煙突から半分出かゝったまゝで、歴史のファイルふはビタリと止り、しかも空気の徴變によって、すべてが一瞬にして化石してしまった。

○

かくて戦争美術は完全に過去のものになったが、こゝ美術の世界にも、外界と同じ様にかねて戦争中からの憤懣が、終戦をきつ掛けとして爆發し、些か紅茶茶碗に風波が立った。所謂「バス」に乗つた連中に對する、乗らなかった連中の憤慨である。

「大逆隊れて仁義興る」の絶好のサンプル、我々は厭といふほど、戦争中から名方面に於て見せ付けられて來た。早くも昨年我々の友人の一人は「もうトゥー・テン・ジャックなんが危くて出來ない。同じ印の札があっても此頃は平氣で切りよる！」と嘆息したが、その後、軍官民の各方面が切札を濫發濫用して、あれ切札も持たぬ我々は、たゞ切札の跳梁を、あれよく〳〵と傍観するのみだった。決して悪いことをしなかっただけではない。あれば盗いことをしなかっただけだ。あればだといふ問題の原因であるから、となくて、出來なかっただけだ。然然使つて居たら。しかも美術界には、終戦直後の混濁を揉ぎ取っての米遊びもなかったのだから、ましな方である。

○

それらの中では、先づ人選のことが問

題になったらしいが、これは毎年の文展審査員の問題と同じく、整理得意のテーマで、何も戦争美術團體のみが文句をつけられる筋はないのだらう。また軍といふ圖になるかと思つたのも束の間、「混濁」と必ず資材が問題になるが、配給の公平と國家に期待するなどは我々の迷信であや國家を先頭までは一億國民の者は何でも引請けたやうなことを云つてゐたが、遂に大根一本の世話さへ出來なくなった。それどころか、一千萬に上る戦災者にはいまだ嘗て鐚一文の金を使はうとしないで、戦時中から合法的の非合法的に莫大な荒稼ぎをした軍需關係には、終戦と同時に、註文だけで納品もしてゐない物品にまで、代償と稱して忽ち二百億の放出、その上に、今度はまた昔の約束があると言つて渾滯補償大枚五百億をバラ撒かうといふ。昔の約束を重んじるほど道義的な政府が、眼前の何萬といふ餓死者、半餓死者を放つておくと言ふのだから、國家の道義といふのは實に判らない存在である。

この日本の型コカ組合が成功する爲めには、會員も大いに本氣になることが必要で、脈でも本氣になる爲には、支拂能力ギリ〳〵一杯までの高い會費などとなくてはならない。先づ半會員が一ヶ年六百圓、役員が千五百圓、元老七千圓へ勿論米一升五十錢の平均割換算。そして學生徒弟は只とするが、それ彼等は辛うじて公式展覽會への出品權を認められるだけで、生活の資にはあづかれない。役員以上すべての役付きには、月給は出さず、會費を輕増して、特認には必ず義務を附隨させて、利義務の自動的な平等化を計る。これが大牛である。

役員の任期は二ヶ年から秘密投票で選擧して、年四回役員の定期總會で百般の問題を議し、毎年一回全員大會を開く。事れにも拘らず従來の日本の美術家には、一

利得税、財産税など、かれて萬民待望の華政が出て、これでインフレも一應止つ族、生活救濟、集團傷痍、師抱へ醫師の設定、個展、公賣の世話經營で、これにより全國展を文部省の茶坊主共の手から奪ふ。出來れば學校も逃げる。繪具、額緣、表装、賃消、額、発行財閥などを顧問贊助員に加へて大いに會費を貪ひ、寄附金に取らぬことにする。成る可く慰安大宴を開く。但し、會計は飽くまで正確に公装して、全會員によって嚴重に鑑察する。會計が嚴正なことが、會が成功するための根本條件である。

○

Ⅲ

「私は今度の戦争畫を大いに愛しみにして居る、そのわけは色々あるけれども、その中の一つをいへば、私はこれ迄、日本人の描いた戦争畫で本當に波辺の情熱を装したものを一つも見たことがない。一騎打ちにしても集團的な會戦にしても、人間が必死になって戦つてゐる須魄や、敵味方の全軍を驅立てる火焔のやうな興奮の渦を感じさせるやうな繪に出會つたことが無い。」

*

現代人の生活感情から云へば、當然戦争畫にはさういふ烈しい戦争の惻愴の裏現が潑剌されるであらう。さもなければ戦争畫は唯一の風俗畫と殆んど撰ぶところがないものになってしまふからである。そ

度もそんなものを描いたことが無いといふことになれば、それは中々面白い事實といはなければならない。専門大家の御座なりでない説明が欲しい。」

○

昭和十三年五月兒島教授は「戦争畫の情熱」と題して右のやうに書かれた。これには當時まさに生れんとして居た戦争畫に對する教授の期待が現はれてゐる。と同時にこの期待の中には、戦争畫に對する教授の定義が示されて居る。それは「情熱はその擧げられた諸條件として、ダ・ヴィンチ、ルーベンス、ドラクロワを擧げられた。

○

戦争美術八ヶ年の全収穫をもってしても、到底彼等の擧げられた諸條件に合格するやうなものは現はれなかった。私としてはこの情熱のほかに威嚴といふ要素を求めたかったが、何れにせよ、爾來續綿と作品が現はれる度に、一々專らケチを付けたい氣持ばかりしてゐた。

○

ところが今になつて振返つて見ると、どんな作品の中にも流石に一囘を傾けた緊張感が認められる。低に流石に一種の情熱や威嚴がおのづから伺つてゐる。この感じは恐らく時を距つて見れば見るほど、嘿然としても來る。それだけでも大し恐らく時を距つて見れば見るほど大し嘿然としても來る。

○

戦争美術は、またそれ自身が歴史だ。單に戦争を描いたといふだけでなく、戦争の眞最中に、戦争と共に描いたといふことが、大平洋戦争畫の大きな特徴だといふことと、今になつて見ると殊に痛感される。丁度昔の日記を讀んで、ある事柄を思ひ出す以外に、それを書いた時のことまで思ひ出される様なものだ。從つて假令今から何年かの後に、これらよりも傑れた作品が現はれた様に、これらに對する今の期待が現はれたとしても、それではからい、ふ感懷はないだらう。

しかも昔の日記の所よりも、取亂した様に、取澄した文章の中に一層寶感が織されてゐる様に、戦争美術は完璧型の作品よりも、柄にもない寶題と取組んで、二進も三進も行かなくなった様な作品の方に、作者の緊迫した氣持を察せられてかへつて迫つて來るものがある。

○

この様な「過ちに於て仁を見る」といふ種類の畫は、獨立の連中に多い。それらを見ると、殊に純藝術家だとか、戦争畫は手が荒れるとか云つて、勝手な仕事をしてゐた連中のことがチャッカリやつて來る。手なれた仕事よりも無理な仕事に手を付けて、居たよりは、敢へて無理な仕事が遙かに人間的だ。ボロを出してゐる方が非常に嬉しいことだと思ふ。さういふ人間達は成功作必ずじも成功作なら、引揚げる選手の肩を、夕陽の中をすご〳〵てやりたい様な氣持もして來る。成功作必ずじも成功作なら、失敗作決して失敗作でない。

○

もっと奇妙なことは、先にも記した樣に、兒島先生の所謂「情熱」の表現などカーキ色、國防色となつては屬鹽ナシである。馬が勢力がなくなつたのも大きい。馬は戦争畫の花である。メッソニエーなど馬だけ習いても世界一流だが、兒島教授の擧げられたダ・ヴィンチ、ルーベン、ドラクロワの戦争畫なども、果して戦争が描きたかったのか、馬が描きたかつたのか判らない位で、彼らは何れも馬の大家である。但しマンシングなどは競馬馬は巧いが別に戦争畫は開かない。いづれにせよ、戦争畫に於ては、B29より

○

こんな感じ方は自分でも妙な佛心が出たものだと思ふが、寛感だから致方ない。から薬鹽失調では多少の佛心も出やうといふものだ。

また例の「屍體を描く可からず」といふ指令を聞いた時にも、戦争畫を描くといふのに、何んと不徹底な度胸のないことだらうと齒痒しものだったが、ともかくなつて見ると、餘り屍膿がゴロ〳〵してゐないのでこれまた大いに助かる。どうも大部失調してるらしい。

しかし猶ら馬が減つたといつても、我が國の機械化程度では、まだ馬が絶滅したわけではないのだから、彼等戦争畫家達が、何故この絶好の對象を捉へなかつたのか、自分には不思議で仕方がない。若しも馬は難しいといふので逃げたとしたら、また何をか管はんである。そんな事で立派な戦争美術が描ける筈はなかつた。一匹の馬の方が有力である。

○

失調に負けないで考へて見ると、現代の戦争畫が詰らない直接の原因は、馬主動力を失つたことと、軍装が地味になつたことに在るのではないか。地味も地味、昔に金や赤で飾つた服装が、今では逆に、成る可く目立たぬ様になつてゐる。つまり滅したにならぬ色がわざ〳〵撰ばれてゐるのだから、敵はない。何もナポレオン時代の胸甲騎兵、槍騎兵の伊達姿にか。一方にはやはりあの塗料の色がカー

○

これに對して、大海戦や大空中戦は、新しく發繪に興へられた新局面であつたが、海戦では艦鹽の姿を大寫しで出されなかつたことが物足りない。或は機密保持のためにデイテールが描けなかつたのか。

も及ばないが、せめて昔の肋骨でも付いてくれればまだ野にも野にもなり得るけれど、カーキ色、國防色となつては屬鹽ナシである。

ｘ色と同じで、遠になりにくい。空中戰はまた無暗に明るく、且つ地平線、水平線が判然としないので、ないか、天然色寫眞の代用品になってしまふ。競らしても畫面の安定を得られず、愈として抜描たテーマであつたが、これも一機を最近描に縋のなり、黒豪を出すなりして、もっとヴァラールのバランスがとれたのではないか。畫面の搆成においても、幾念作らもっと〱ゝ勉強工夫の餘地があつた様に思はれる。

○

が馬も服裝も空中戰も含めて、最大の原因は戰爭そのものが非常に科學化し合理化したことにある。たしかナポレオンだつたか「戰爭とは一定の時間に一定の軍險を一定の場所に集中することだ」と言つた。がこの理想は、賞はナポレオンにもモルトケにもルントシュテットにも途せられず、アメリカの大工業力によつて始めてこの理想が文字通りに到達された。恐らくアメリカは「戰爭とは一定の軍隊」などとは言はず「戰爭とは、一定の爆發物を一定の時間に一定の場所に集中することだ」といふだらう。戰爭はアメリカによつて遂にスキッチボードと時間表とを睨み合せた、劇場の照明關係のやうな仕事になつた。例へば進駐軍のＧＩを見ても簡に服裝のみならず、全體として明かに兵隊といふよりもむしろ戰鬪機械の操縱者であり、給興絶好の「戰鬪要員」といふ感じ正にＧＩである。最早や全然ロマンチックな戰爭美術の埒外にある。科學化し合理化し機械化した戰爭は、遂にここまで逆化してしまった。その點からも度シャリアビンがニコライ二世に閲見た大平洋戰爭が辛うじて發に成った最後の戰爭だったかも知れない。

○

なほナポレオンが没落した時、ダヴイツドは母國を逃れてベルギーに隠れた。ナポレオン榮耀ではむしろ彼に勝る弟子のグロはその後も猶つてる帝政治下の巴里で歴史畫の制作を連續したが、時代に贊去られて遂にセーヌに身を投げた。メツソニエーも普佛戰爭後には繼を投じたといふ。がこれはあてにならない。例のヴオラールの自叙傳などでもメツソニエーを、その後の發賣連中に比べて、格段に巨大な姿を、その卷頭第一に現れてゐる。流石のヴォラールもこれには齒が立たず、掌々たるものである。

○

ところが茲でまた言ひたくなるのは、今來以來の東京、大阪その他に於けるＢ29の襲來による大戰災といふのは、恐らく史上空前の大初火で、あの天に沖す、あの火の、あの雲のあることを捉へた在郷の從軍畫家のあることを、遂に聞かなかったことだ。從軍畫家だから今の前線に伴れて行つて貰ふのが商質で、內地のことなど描く責任はないと言はんばかりである。從軍畫家とは星から錨のバスに乗せて貰ふことかい、と餘計な口も利きたくなるのである。現にカメラマンの連中は大空襲下でカメラを振廻してゐた。在家の從軍畫家がそれをやらなかったといふことは殘念である。

がない。もしもジェレスチヤギンが生きて居たら、大いにジューコフ元帥やマリノウスキー元帥を描いてゐるだらう。丁牢周たるものがあつた。假原何も美術界が工藝界の様に、軍需生產一本立に切換へられる必要はない。菊五郎が鎭撫子を踊ってゐた様なものである。これ若しも獅子ばかり踊ってゐて、軍師劇一つ出演出來ない俳優があつたとすれば、演技の狹さの點でその俳優は決して一流の俳優とは出來ないと考へるのが當然であるのに、戰爭が進むにつれて、これが次第に逆に切れ込んで、戰時にも當口をかける茶でも提拌してゐる方が遙かに偉いといふ様な考へが勢を得て來たのは實に東洋的のイデオロギーを丸出しにしたのである。出來ないから出來ないと正直に白狀すればよいのだ。そして、私兆は私兆が出來る範圍で、消極的かも知れませんがいくら戰時中でも戰爭並でなくても、また何か御役には必ず立つと思ひますから、その方の努力を纗ける。それより外に仕事がありませんといへばよいのである。さうすれば誠に如何にも言ふだけで、誰もそれを無理に如何しろといふ奴はない。それを「出來ないのではない、やらないのだ」と詰らぬ見栄を張つて、しかももう一擧手一投足なんて寶に下らん、あんなものは惡質なだ、今に見ろ、皆戰爭犯罪でやられるぞ」――と樂しみにしてゐる。これではお了

IV

今後は我が盤壇にも種々の變化が起るであらう。がその變化は右の狀況で察せられる通り。主として國内に於ける階級勢力の變化によつて支配されるものである。しかも當時は、名にし負ふフランス大革命につづく近世社會勉動期だつたから、その變化も幾變賜を貫ねて忙しかつたが、今日の世界歷史は、全體として既にさらいふ段階を通過してゐつても、今逗言ふまでもないことであるが、それらの人々は比較的の小數で、金壇の大

戰爭中は戰爭美術家が第一線的な活躍をし、天下の人須を獨占してゐたけれど

ひである。

○

しかし欵撰だけではない。誰が見でも可笑しな話だつた様に、戦争の眞最中に政府が、敵愾心の昂揚といふ題目を掲げた。美術界ばかりでなく、社会全般に職争一本立てといふ氣持が薄かつたのだ。こゝに於て問題になるのは今度の戦争の由來である。

○

一九三六年レイス・スロは支那幣制改革案を我が朝野に示して五億圓の出資を勧誘した。しかし財間はその金を惜んでこれを見送り、若しも幣制改革が成功して我に不利な状況が生じれば、軍隊を動かして樹合から潰す迄だと考へた。即ち彼らはたつた五億圓の金を、兵役義務のある一般國民の生命をもつて立替へさせやうと目論んだのだつた。恐らくこの軍部財間の合作に於て、軍部は安請合ひをしたことであらう。ところが幣制改革は膏々として成功した。遂に耐らなくなつて眞珠橋一發の銃聲となり、眞珠灣となり、八月十五日となつた。

○

かくして、抑々の發端が五億圓をチビる爲めに起した「掃込み」である。何等企國民が遂に勘忍袋の緒を切らしたといふ様なものではないから、國民の戰意が昂揚するといふわけに行かなかつたのは當然である。正に無名の師の代表的なもので、とても「出師之表」などは書けな

い。鄭自身が最初は「不擴大主義」などと稱してゐたではないか。且つ此頃は統率といふことが喧まいしが、此の統率摩擦などは實際は完全に財間の手中に握れてゐるのでせう。

貨幣制度といふ様な、純料に技術的な問題に對して、燃込みなどかけて解決出來る筈はない。しかもたつた五億圓をチビつたわが財界には、到底全支那の貨幣制度を、代つて一手に賄ふことも出來る筈がない。そして貨幣制度一つ解決する自力を持たない癖に、それが失敗と見るや、逆つて四百餘州の征服に乗出したことなども、それ自體が完全な矛盾錯誤である。丁度日支葛藤をもてあました末に、遂に英米に戦を宣したのと矢ぐ同じ行き方である。如何にも少壮將校の考へさうなことだ。

○

ところで美術界では先達の如く、主流は何時まで經つても生暖く「戦争畫なかくと手が荒れる」といつた。そしてこの言葉は「手の荒れた兄は座敷に出せぬ」と來さうで、殊に日本魂の若い人々にはこれが定めて薄氣味悪く響いたことゝ思はれる。

∨

▽

この言葉の意味は勿論、戦争などいふ荒つぽい題材を取扱ふと仕事が荒つぽくなる——などいふ簡単なものではない。それは實は藝術の世界に、根本的に異つた二つの流れが存在することを示すものなのである。私は取敢へずそれを公私的藝術と私の藝術と名付けて敍く。

勿論藝術は根本的には、超個人的な、公人的なものである。例へば占いや美學得意の理論によつた、料理とか香料などは、

始終冷い水が流込んでゐたからである。ことゝは不可能で、「藝術」と稱し得るものは藝術と稱し得るものは超個人的な感糜や感覺の如き、超個人的な感糜や情緒や情緒とするところの美術、即ち音樂彫刻や、文學、演劇に限るといふ。（但しこの點は簡單すぎると思ふ根本的な溌溌は悟性の成みで悟性と關係のないものは藝術が成立する根本的な溌溌は悟性である。從つて玆にと云へない。）が玆に云ふ公的私的といふのはそれとは別であつて、丁度同じ建築といつても、寺院や病院のやうなものと普通の住宅では、目的が根本的に違つてゐる。前者は明らかに公的なものであり、後者は明らかに私的のである。が同じ住宅でも、我々個人の住宅と王侯貴族の宮殿とは別であつて、後者は前者に比して遥かに公的な要素が多い。また族館料理屋の如きは、公的渋器物でありながら一面必ず私的な要素を具備してゐる。かと思ふと、茶室の如きは、小人數と云へ、客人を迎へることを豫想した、多分に公的な要素を有してゐるにも拘らず、その根本的性格は私的である。音樂なども大變嚴な建築といふべき教會の音樂、室内樂といふ様に公的私的の二つあるが、予守唄に至つては、公的の要素は全然無い。またマーチやオペラの如きは全然公的であり、たとひ演奏會用でも、リードはやはり私的な傾向が強い。

○

これと同樣のことが美術にも認められ

○

今次の大戰には歐羅巴でも前大戰の際のジャン・チョレス、マックドナルド、マックスキニーの如き反戦論者といつた牧歌的な存在は現れなかつた如く、わが國民一般も、もう一階に落ちぬながら見に角政府の號令に從つた。が最初に筆を執つた財間自身が中途から解決の目信を失つて、取容と馬とが毆度か舞つた。國民の戰意が何時までたつても半濁りの風呂のやうに、熱いところとぬるいところがあつたのも、かくして上廚の一部から

る。寺院や宮殿の装飾や大画面は公的で
ある。

○

個人の寵愛や床の間の飾は私的である。
また同じ宗教画でも、昔のものは公的で
あるが、ムンクやルオーとなると私的に
なる。レンブラントあたりは丁度その中
間に位する。また所謂展覧会美術と云っ
ても、風俗画、歴史画、静物画や
習作に比して断然公的であり、所謂肖像
画は一見私的のやうで、実は多分に公的
なところがある。山水画にしても、北画
は公的で、南画は私的だと言はなければ
ならない。

○

歴史的に言ふと、ルネサンス、バロッ
ク、ロココまでは公的の性格が強く、フラ
ンス革命以後ドラクロア、ミレー、ドーミ
エ、クルベーのロマンチック時代の諸家
は公私相半ばしてマネーに至り、私の性
格はモネー、ピサロの印象派によって確
立されて後期印象派からフォーヴに至り、
次ぎの立体派、超現実派などはどっちかと言
へば、また公的の要素を加へてゐるが、私
的の傾向に対する執着も強い。即ち私の美
術は現代突発意識に於て、一貫した中核を
なしてゐる。従って美術史を古典と現代
とに大別すれば、古典美術は公的の性格を
基礎とし、現代美術は私的の性格を
基礎とすると言へるであらう。

○

「コレデオを見ると、他のルネサンス諸
家はダ・ヴィンチ、ミケランデェロまで
族の後援によって羽振りを利かせてゐた
て、註文がバッタリ止ってしまった。貴

が、悉く善男善女の財布の紐を解かせる
やうな悪を描いてゐることがわかる。」

「スタンダールが言った通り、元来の宗
教画は教会企業の補助的手段として描か
れたものである。従ってそれは今日の映
画や演劇の如く、なるべく多くの観衆の
間に位する。またなるべく多くの観衆を
吸収して、彼等を一網打尽に感激させよ
うといふ、甚だ積極的な目的を有してゐ
た。宮殿画にしても、主人公の威のある
肖像を多くの人々に示し、且つは自分
の背後魂を反断、すべて註文主の註文を請
けて、作者はその目的完遂のために大い
に工夫を凝らした。古典美術の公的性は
かくして生れた。成るべく多くの人を捉
へるために、誰にも誤解のない様に、
なるべくリアリスチックに描く必要があ
る。また寓意の性質をよく呑込んで、そ
の縁分を誤たず表現する必要がある。し
かも途中で見物がソッポを向いてしまは
ない様な魅力を画面に賦興しなければな
らぬ。そしてこの三條件を遂行するには
服飾大衆の生活感情に十分の共感を持つ
ことが根本的な條件である。（これについ
ては、拙稿「絵画に於るロマネスク」本
誌第十號、を参照されたい。）

○

しかるにフランス革命によって、それ
まで永年の大顧客であった貴族が没落し

只で使はれた徒弟制度といふと酷く聞
えるが、今では逆に月々こっちが金を拂
はねばならぬ。しかも徒弟は住込みで、
食事がついて、仕着せがあって、親方は
自分の作品の値を上げるためにもミッシ
リと技を仕込んでくれた。（徒弟が一人
前の名取りになって、アトリエの看板を
上げるための試験に提出する作品が、マ
スターピース——傑作——と呼ばれた。）
ところがこのアトリエの徒弟制度が崩壊
したので、本格的な作戦技術といふもの
が永久に美術界から影を消してしまった。
しかし註文がなくなったので勝手な絵が
描ける様になり、お客や社会への気がね
なくなって、残るところは唯自己の気覚
と悟性だけになった。そこに近代画の誕
生がある。

○

勿論なかなかさう川二相そろつた奴は
ない。またからうと沖れば、蚤なんかは掛
けないで、「暗闇でジッと眼をつぶつ
て坐ってゐる方が早い。が一つの確か
りしたものを求めながら、一方では矢張

教會も元来企業を営み、宗教そのものも人気
が落ちた。また最も普通の儲け口だった
肖像画までが、写真の発明によって他所
に源されてしまった。それは親
までは親方が胸利きの職人や無役の見習
彼我の間に何等の拘束はない。豚ならや
めるだけのことだ。が御客の方も、坊さ
んの様になるべく澤山御喪縁が上りさう
な檀那とか、殿様のやうな仲間や人民を平
伏させるやうな鷲とかを求めては
く、唯だ自分の家の壁にブラ下げて、部
屋を引立たせ、何んとなく楽しく、見て
ゐても気が張らず、さりとて何處か気の

徒弟を置いて、経営してゐた画房が立ち
行かなくなって、こゝに職家とし
ての美術が終焉を告げ、あとは器用な素
人有志のアマチュアで鷲として残存する
とになった。かうなって、本人が好き勝
手の美術といふものになり、
註文といふものはなくなり、本人が好き勝
手な鷲を描くよりほかにない。（芸術家の
自由！）

○

それでも流石にたまには客がある。
此方が勝手に描いたものゝと、彼方が勝手
に買ってゆくのだから、腕ならや

かりして居て、シンミリ見てゐると自然
にゆったりと落着いて寛いだ気分にな
り、世智辛い苦労を忘れさせて吳れて
永く見てもアキない様な刺しのあ
る画——を求める。まるで風呂から上つ
て、ゆっくり酒でも飲まうといふ様なも
のだ。彼方に此方に全然自日が一個が中心
で浮世の整理も人情も全然無視した世界であ
る。この種の整理も人情も無視した世界であ
る。これらは東洋風でも同じことであ
祇では明代からさうなつてゐる。支
那舟などは

り變化を求めようとする人間心理の矛盾から、またちよい／＼と變つたものも欲しくなる。描く方にしても、見る方にしても、全然自己流で始めた。唯だ流石に々と主ヷーが出て來る。公的美術のやうに計畫的でないだけに親しみもあるが、その代り一つ話が間違へば、テンデ打ち壞しになつてしまふ危機がある。九十九パーセントはさうだと言つてよいであらう。否、九十九パーセントならば、まだ百人に一人はさういふ作家がある事になるが、とてもさうは無い。千人に一人も怪しい。

VI

この樣に私の性格の美術の歴史は餘り古くはないが、決して短くはない。殊に猛烈に歴史が新しい日本の洋畫に、所謂「初期洋畫」として古典繪畫も入つて來たが、本格的技術を修練すべきアトリエ制度と、それを支持するに足る大方の註文もない爲に、本格的技術を修練すべきアトリエ文もない爲に後援つぢがず、アマチュア技でもどうやら濟ませる、印象派以後の私の形式だけが盛んに移入されて、輕く「藝術とはそんなものか」と思込んでゐた。

○

似と言ひたいが、テンデ諸外國の古典作例を研究して眞似るだけの手間も掛けないで、全然自己流で始めた。唯だ流石に藤田嗣治や小磯良平が、日頃からの廣い視野と廣汎な技術に物を言はせて蹶頭に立ち、宮本、田村、中村、伊原、猪熊、田中、橋本等の面々が鍬くととになつた。

○

が是等の制作に際して、十九世紀後半の英國ロイヤル・アカデミーの畫風が殆んど顧られた形跡がないのは、むしろ意外と云はなければならない。英國アカデミー派には成程これといふ大物はないが丁度大陸の科學的研究が米國で工業化される樣に、大饀各國の場所を彼らは巧みに探入れて、實にそつのない發簡を作つてゐる。そして歴史畫、戦爭畫、風俗畫その他に於て悠々と愉しんでゐる。尤も戦爭當時は、米英と言へば何でも頭から桀止になつてゐたのだから馬鹿氣た話で、寧ろ大損を招いた邪になるが、若しも密といへばフランス、戦爭といへばドラクロワといふ程度の認識が蔓延の潮流だつたとすれば、些か殘念である。

○

また我國の戦爭美術を見ると、一體に物の形が澁ぼンヤリしてゐる。軟か味といふが常々から頑視された結果からも知れないが、本格的なリアリズムならば先づ形態がしつかりしてゐることが第一

VII

こゝで再び憶出されるのは先の大學生の話である。何しろ彼は相當フシガイしてゐたから、何がそんなに氣に入らないのかと私は氣ねて訊ねたところ、彼は「一體喪術家といふ連中は、僕達のことを何んと思つてゐるのでせうかね。議題を見ると僕達は何時も馬鹿にされてゐるのやうな氣がします。詩集なんか見ても

物として、メンツェルのやうに丹念なデイテールまでがつちり描いた「グラフイツク」的なスケッチのことである。さうなれば必ず失調向きでない、緊つかりした邊が出來ると確信する。また色調に於ても、アンバー系の茶褐色ばかりでなく艶のいゝブラックを適切に點じたならばもつと立派に引立つであらう。バーミリオンも研究されてよかつた。

物として、メンツェルのやうに丹念な線を用ひたスケッチが必要である。鉛筆やペンといつても、マチス張りのヒョロ／＼線ではない。アングルの神技は別として、さし當り、デッサンも木炭ばかり使つて居ずに、鉛筆やペンを用ひたスケッチが必要である。

契件で、いくら軟くても土蔵が崩れてゐてば何にもならない。本格的なリアリズムといふのは、審で云へば眞髓の裾簾である。どうも今まで餘りに三代目の唐様にばかり描いてゐたので、行・草はかけかサツパリ解らんです。質際何を考へてるか位の見當はつきますが、しかし畫描きの方と來たら、質際何を考へてるかサツパリ解らんです。まるで專ら僕達を馬鹿にしてゐる樣な氣がして仕方がないです。けどさういふ眞相ではなるが眞は描けないといふのが眞相ではないかと思はれる。さし當り、草も何もないでせう。さし當り、デッ行も草もないでせう。さし當り、デッの展覽會ではずつと減りました。」と言つた。

蓺家が一般の觀衆を「馬鹿にして」ゐるか、ゐないか――これは一寸即答し雖かつたが、美術家が一般社會を果して何と考へてるかとなると、一般社會のことなんか何も考へてゐないよ――と言つた方が早いであらう。私がさう言つたところ、彼は「それだから馬鹿にしてゐるといふのです。我々のことは何も考へないでゐるネ色んなあゝいゝ勝手な彊を描いてでスネ無闇に見るといふのではないよ、少くとも陳列に見させて自由に見させてゐるとも無理に見るといふのではないよ、少くれを見た僕達はどう思ふかつて言つたら、僕達は唯だ自分が完全に無關視されてゐるといふことを感じるだけです。」と言つた。そして「やつばりさうかなあ」と憮然として彼はつぶやいた。實際印税の關係からも文學者は常に國民大衆のあり方を目安において仕事をせざるを得ないが、畫家の方は二三の狂信者な彼得すれば邪が足りるから、つい一般大衆

のことは念頭に上つて来ないらしい。

○

事實長年の間「私的美術」の制作に没入してゐた畫壇としては、惡氣があつての事ではないが、實社會に活動し歎息する人々の生活感情を無視してゐたのは事實である。むしろ、さういふ俗物のなものは輕蔑してゐたのだとハッキリ言つた方がよいかも知れぬ。そして一般の多くの人々は展覽會を見ても、きつと此の學生と同じ様に、自分達が無視され、輕蔑されてゐることを、敏感に感取してゐたに遠ひない。さうとすれば、彼等か美術家に對し、その作品に對する非常な反感のみを感じてゐたのも當然と言はなければならぬ。お互様だ。しかも彼らの作品が私的美術としても成功したものであるとは、前述の様に、餘り大きなことも云へまい。

のだから、同じ社會、同じ圏の中に住んでゐながら、お互に相手を俗物だ蹙人だと言つて喧嘩をしてゐるのも時々な面白いが、甚だ意味ない。これでは反目爭論の具になるべき美術が、却つて反目爭論の種たる可き意味ない。これでは反目爭論の種たるてしまふ。これは美術、藝術本來の目的を非常に外れたものと言はなければならない。

○

しかもどちらかと言へば美術家の方がその專門の立場にあるのだから、その質は俗物の方よりも蹙人の方にある。と思ふ。根本的に見て、戰爭といふ全國民北

○

たが、美術家の方は本來が繪を描くのが仕事なのだから覗みたいなもので、そこは兩者の間の通譯たる美術批評にも大いに貢任がある譯だ。勿論美術批評の役自は通譯だけではない。が今までのやうな、の仲介業ではない。まして雙方妥協例へば「セザンヌの藝術」といへば唯だ無暗にセザンヌが偉い〳〵と書いてあるし、マチスの評論を見ると、今度はマチスが偉い〳〵と書いてある。批評といふものは、實におかしなものと言はなければならない。成程美點を摘出するといふ事は大切なことであるが、そればかりでは批判ではない。成程美點を摘出するといふ事は大切なことであるが、そればかりでは批判ではない。眞の批判とも、眞の評論ともなくては、ギト怪しくなつて來る。欲點に對する評論も批判でも同じことである。さういふ點でこれまでの美術評論が果して評論であつたか如何かも、ギト怪しくなつて來る。公平に言つて三者同罪、てもなくカンタンマシス描く〳〵ところの「三人片輪」といふ所。

○

閑話休題、先きの學生が戰爭美術展を「普通の展覽會よりもよい」といつたのは、單に軍艦や大砲が描いてあるから面白いとか、寫實主義だから素人にも判つたらうとか、さう簡單に解釋しては誤らする。從つて彼の誼は展覽會場では常に遙しく場違ひである。但しにかん

○

美術の公的性格などいふ事は、今時言つても大政翼贊會の出しがらのやうで場違ひになる。何しろ目下は理想もな

○

通の運命的な事實を通じて、日頃は分離してゐた一般社會と美術界の兩者が、結びついたのだつた。そして美術家もおのづから一般社會の生活感情と共通した氣持をもつて制作に營うたので雙方のピントが一致したからである。即ち「普通の展覽會」は私的美術の展覽會だつたが、大いに知的な要素があつて、その小品も大いに知的な要素があつて、その小品も、どちらかと言へば工學博士の新築の藝術などに向いてゐる。が梅原の藝術はさういふ要素が全くない。その代り此頃ではまだムッとして活きて居る。工學博士ではまだムッとして活きて居る。工學博士の藝術ではなさゝうだ。財閥はもつと活動的でしかも上品である。本物のコロンでは居ない。）彼に比べれば物理學的な安井の藝は遙かに公的な性格を備へてゐて「F孃の像」の如き堂々たる展覽會藝術「普通の展覽會よりもよい」の個人肖像に於ても、むしろ展覽會藝術の傑作を生んだのである「玉蟲先生」以下の個人肖像に於ても、むしろ展覽會藝術のエキスパートと見られる。また彼にはの悲哀を敏感に悟つたのだ。場違ひの悲哀を感ぜずに濟んだのだ。

○

これはしかし見物ばかりの感じではない。二科の大會場ではそれが解らなかつた――と云つてゐるのはその爲だ。安井の忠實な作風は、私的美術の一つの典型である。殊にその小品は、本來個人の室内で初めてわかるよさを持つてゐる。殊にその小品は、本來個人の室内で初めてわかるよさを持つてゐる。水原秋櫻子が二科の大會場でそれが解らなかつたといふのはその爲であつて、あゝいふ私的美術のものは、滿洲國にもらない。宮殿に入れゝば、また忽ち場違ひになる。

G

美術の公的性格などいふ事は、今時言つても大政翼贊會の出しがらのやうで場違ひの感がある。何しろ目下は理想もな

13

ければ主義もない、頼りとする所は金一
つ、たとへ十圓感謝利得税がからうと
もう定獎督勵もなし、風呂から上つて百
燭光の電燈の下で悠々一杯やることより上
の歡びどころか、恼いことはないといふ
やうな、百パーセント私的生活の時代で
ある。或ひは何樣の縁故をたどつて手に
入れた羊羹で本場の宇治の抹茶でも飲ん
でゐれば、我も人も何か仰山様に思つて
くれる時代である。公的美術なんどいつて
も冷めたい外食券食堂の芋パンほどにも
魅力がないと云はれるであらう。感覚的
な満足に公的なんどとはマヤカシ物に過ぎ
ない。感覚的のどころか、精神的な喜びと
いふことも一家一門の祝ひ祭日以外には、

一步も外には踏み出さぬのが我國在來の
氣風でもある。が家
の中にヂツとして居られず、ドツと銀座
に押出して、見も知らぬ相手をつかまへ
ては乾杯した、あの生々した喜び方を思
出して欲しい。それでも公的な喜びとい
ふものが私的な喜びに及ばないと誰ふだ
らうか。

○

成程我々にとつては自己の成感以外に
信頼出來るものはない。しかしさういふ
基礎の上に立つた、恐ろしく個人主義的
な「汝自身を知れ」といふギリシャの夕
レスの哲學や、それを一層進めて「予に
何が判るか」といつたモンテーニュの哲
學も、その目ざす所は、個人の私的な感

○

恕の世界に閉ぢ隠れと、人々に致へたの
だ。それどころか、彼等は宗教的の
迷信や封建的のドグマに惱しつぶされて
ゐた同時代に向つて、そんない加減な
人の話など鵜呑みにせずに、折角我々は
各々感恕を備へてゐるのだから、それを
恭敬として、自分の力で人生百般の誤り
ない恕を發見したらどうだと警告を發し
た、非常に積極的な主張である。自分だ
けが大事で、他人のことなど耕ふなどい
ふ消極的なものではない。凡そ哲學と
育はれる種のもので、そんな頑晛なこと
を認めたものは一つも無い。さういふ主
を得恕がつて喋つたのは、凶暴な質屋の
鎬さんの圓頭派だけである。床屋政談に
對する頑屋哲學といつてもいゝ。

○

若しも現在の美術家達が、そんな安物
の質感哲學を信用して、その上に彼の美
術を築いて居るとしたら、これは大笑ひ
だ。第一、藝術といふものがそんなはい
たない安價な考への上に成立つものでな
い位のことは判つてゐる筈である。百パ
ーセント私的な生活といふものが成立し
ない以上、百パーセント私的な美術も成
立する筈はないのだ。

○

今後或は美術界も、統制の外れた經濟
界のやうに、百鬼夜行の有様が現出する
かも知れない。或ひはまた今まではノホ
ホンと構へてゐたのに、職争のお蔭で御
飯炊から子供の世話、芋の買出しまでや

がそれでもわが洋畫壇の主流は巴里のが
らされて、賞にリアリズムに徹した生活
を經驗した以上、とても昔のやうなノン
キな遊戯氣分なしに、私的美術の割
作をつづけて來た。それが「職争美術」
に於いて、職争を通じて一般的な興術が生れたの
ぎ、はからずも數に公的興術が生れたの
込んだ譯が生れて、見物火災と縁遠びの
衰感を抱かせる様な殘酷な眞似はさ
である。昔から有る「職
争」は、美術が社會に結付くのは何も
なるかも知れぬ。大正昭和中期迄の文展はさ
人盤」の如き興術の物語薬、或
ひは古典や神話の風俗畫、さては古代、
現代の歴史のテーマなどは、明らかに公
的性格を有つ興題であるが、人物盘、肖
像盘、美人盘は勿論、風景盘や靜物盘ま
でも、すべて公的興術たり得るペシャル
ダンを見よ。)即ち公的興術といふのは
决して興材の態度によつて決るのではな
い。取扱ひの態度によつて決るのだ。し
かもそれは如何なる態度かと警へば、
一般社會人の生活感情に對して十分な共
感をもつて制作することである。例へば
果物をかくにも、ただ物體だ、榴成だ、
といふことだけに焦點を限らずに、旨味
さうなら旨味さうだ、不味さうなら不味さ
うだといふことまで雛にもわかる様にシ
ツカリと描き現して置くことに外ならな
い(ペシャルダンを見よ。)

附記――私的美術、公的美術とはつ
まり日本語のゲテモノ、上手モノの
飜譯である。

(二〇・一二・一)

戰爭記録畫

木村莊八

終戦につれて畫壇の「戰爭記録畫」も裁かれなければならない時が來ましたが、これは裁くと云つても「罪」に關係有ることゝは思はれないから、認識する意味でせう。その有りやうを再認識することである。聞くところに依ると、進駐軍方面の意向では、美術家が戰時に戰爭畫を描いたについては別段異議は無い。たゞ終戦後もその仕事を續けるとすれば續け方に注文がある――と云つたさうです。(直接聞いたことではないから間違つてゐれば取消します。)どのみち、美術家が戰爭畫を描いたからと云つて、いはゆる「戰爭犯罪」に問はれる筋は無いでせう。少ん。――逆説すれば、戰爭記録畫が起ると初め

繪畫は大戰以來その活動を終熄してゐる、

くも休止してゐると云つてい〳〵狀態ですが、世界繪畫の本山は何と云つても前世紀此の方當代にかけて、フランスでした。フランズにはさすがに連綿と繪畫史運動が繼承されて、最近はその巴里を中心とする纖細華麗な現代派(エコール・ド・パリ)が殆どその最尖端、最頂上まで、仕事をしつくしたかに見えました。とたんに、今度の第二大戰を迎へたと思ひます。繪の歴史に依らず「歴史」は何れもこんな風に丁度その頁を綴ぢ上げる可き時に、自然とその章が終るやうに書かれるものと思ふ。ドイツはそれより先き、國内にナチスの統制を敷いて、美術もその範圍に洩れず、云はゞ軍國美術のやうな變態が起つてゐたやうです。日本も早晩これに倣ふものではないかと思はれる風がありました。その風(スタイル)の一つとして現はれたものが戰爭記録畫でした。それ迄の日本美術、晩近の日本美術は、洋風に關する限り、フランスの後塵を拜するものでないものはありません。

日本は先達の手を離れて、獨自の行動を擧つたと云へるでせう。

されば、戰爭記錄畫とは何ぞや。

これはアカデミズムの一齣だと思ふのです。

少くも明治以來アカデミズムの機能が最もよくその特技を示したものが、最近の戰爭記錄畫の場合だつたと思ふ。

――しかしそれを意圖して、殊更にアカデミズムを起さうとして戰爭記錄畫をモノしたものではない。記錄畫を行るといふことの結果がアカデミズムの火を強力に焚くことになつたので、云ひ代へれば、強力のアカデミズム理想及びその腕に非ざれば行へなかつたものが、戰爭記錄畫でした。――こゝに記錄畫の特殊の意義が一つ有ると思ひます。

アカデミズム。云ふ迄もなく「描寫」藝術と云へるものです。表現藝術に非ずして描寫藝術だと云へる。これはひとり合點の言葉でせうから意味の明確を缺くでせうが、必ずしも思想(形而上)に基づく藝術に非ずして專ら腕(形而下)に基づく仕事だ、と云へば、少し亂暴な斷定には傾くが意味ははつきりします。アカデミズムは仕事の素因を天來に待たずとも、豫め與へられた素因を型通り描寫することに依つて使命の果せる一つの工匠仕事に接近する繪畫部門です。されば描寫こそ「腕」こそ、アカデミズムではモノを言ひます。一にも二にも腕だと云つて過言でない。どのみち「腕」が無ければその仕事は大半意味の無いものがアカデミズムである點には、異議がありません。

一體日本の美術――洋風畫には、明治以來、アカデミズムは、當然興る可くして、興りにくかつたものです。それには繪畫史風な環境や、施設の不備等々、いろ／＼理由はありましたが、藝術主管の府である文部省も、明治四十年以來、相當力を入れて政府主催展などとは心がけてゐますが、アカデミー或ひはアカデミズムについての關心は拂つてゐません。云はゞ收獲物の入れものだけのことは心配しても、元々の收獲そのものについては關心を拂はれてゐなかつた。そ

れで官設の美術學校にもそこに培はれるものは
却つて新鋭美術であつても、アカデミズムでは
なく、官展も年々益々窮乏な示すものはアカデ
ミズムだつた——官校派だつた——といふ現象
を呈して今に至りました。フランス新鋭派の仕
事も水に映る影のやうに年々その模倣を示した
ものが、日本では官設展だつたといふ變態で居
ました。

とへへぶつかつたのが今度の戦争で、その記
録畫の勃興といふ機運でした。ところが、何の
敵前上陸を畫くにしても、何々艦の爆砕を寫す
にしても、その記録畫とある以上は、藝術的思
想も觀念も第一には向ひません。一にも二にも
無ければならないものはその狀景、その素因を
はつきりと描寫すべき「腕」です。アカデミズ
ム一本槍で畫くのでなければシゴトにならな
い。記録畫に従事する程のものは、誰彼を問は
ず、その流派別如何を問はず、悉く「腕」一色
に統合されたことが、われ〳〵の畫壇が近頃戰
爭記録畫に蔽はれた場合の、例外の無い明らか

な結果でした。

果して時日は短かつたに拘らず、最近の
「腕」の上達、アカデミズムの發達は、瞠目すべ
きものがありました。

今や戦争は終つた。從つて戦争記録畫の時代
風な要求關心も終つたと云つて然るべきでせ
う。——しかし斯くも近年熾んに興つたアカデ
ミズムも亦このまゝ終熄すべきや否や。向後の
畫壇は、こゝに一つの奇妙な問題を残してゐる
やうです。

美術の生活化

（私のさゝやかな構想）

遠山　孝

明治大正日本繪畫京都派の巨匠山本春暴毅伯が逝きたる年、たぶん昭和六年だつたと思ふ。ほとんど繼所の別莊にあつて訪れる人もなく、また病も憊かつたために客人をさけて靜かにひとり淋しく日を逐つてゐたのを訪れたのが梅のさく頃であつた。

突然の訪問にも拘らず非常によろこんで私を招じ入れ、午前十時頃から午後三時ころまでよもやまの話を交はし、私にいろ〳〵の話をされ、寢飯の時などは、長い間たつてゐたお酒まで一緒にのみ、太當にたのしさうであつたし、私もうれしい一日を過した。

いまふとその時のことを想起してこの文を認めるのは、毅伯の「竹の部屋」をまづ述べたいからである。

二階の十疊ぐらゐの部屋だつたと思ふ。壁から床の間からすべてが竹を以つてつくられ、琵琶などの樂器までが竹で出來、しかも立派に漆することが出來てゐるのである。一寸した漆物から調度品といふ調度品はすべて竹である。

そして毅伯がポツリ〳〵話すところによると、壁などは兎に角、ほとんどすべてが、毅伯自らが裏山を散步したついでに、拾つて來たものを工夫して出來たものだといひ、それ〳〵についてこれは拾つて來た時はこんな風であつたのをかうして曲げてかうしてつくり、かうして磨きをかけたのだといふ。そうしてたのしい部屋が生れ、うれしい生活が營まれてゐたのである。

またこの頃の作家では器用な藤田嗣治氏や吉岡堅二氏がそれ〳〵一寸した廢物を利用して、いろ〳〵の調度品をつくり上げ、殊に吉岡氏などは多くの人たちが拾てて顧りみない古い窓掛をもつてローマク立など人の見てゐる間につくり上げてそれを立派に利用してゐるのである。

日本人は、昔から小手先が極めて器用で、こんな風に廢物を利用して器用に出會たものをつくつて部屋を飾ることをよくやる。殊に京都あたりの家を訪れるとあまり高價でもないしものをもつて器用に、手狹な部屋を樂しく整へてゐるのに出會ふ。このやうな場面に會ふ時はいつも私は無精にうれしくなつてしまひ、その家の人柄に非常な親しみを感じてしまふのである。

武器もなく經濟力も低く、それに咋今は住宅難や、食料難にその日その日を追はれてゐることはよくわかるが、それだからといつて美術の生活化を捨てゝおいては、いつまでたつたつて日本の再建の上に支障を來たすのではないかと考へるのである。

あつちこつちに美術展覽會は開かれ、文展だつて創設されて四十年以上にもなり、ほとんど每年秋には一回だけは開かれ多くの鑑賞者をあつめて、美術の普及や藝道に相當の功績があつたとはいへ、それから受けた感じが國民の生活內容にまで入り込んでゐないことをつく〴〵感ぜられる。

つて見る風鈴や、燒けた籬やバケツを利用した花入れに、時節の草花を投げ入れたり、自分の家の圍りに芝生を植ゑこんで、日本の持つ傳統的な美術品に對してもほとんど無智に近いものがあり、まして地方市民などは、美術品に對して心から出る自分の言葉すら吐くことも出來なくなつてゐるのである。

一時には文展などお社交場の觀を呈し、隨分裝飾せられた人たちが作品を見るではなくたゞ右往左往して、時には見合ふまで々度々行はれたものである。丁度歌舞伎座の廊下のやうに作品について話し合つてゐるのを聞くと、低調なのに驚いてしまつたものである。

それはすべて觀者に責任がある譯でなく、むしろ展覽會を主催する當路者にも、また美術行政といふほどのものにほとんど手をつけて來なかつた歷代の政府に責任の大半があるといひたい。

かういふ場面に接した場合に私はいつも美術日本などといひ、昔から世界的にほこり得る優秀な美術品を多く生んでゐながら、その傳統が生活內容に入り込んでゐないのだと考へさせられてならない。かういふ私自身だつて美術のことを云々しながら、本當に生活にまでとけ込んでゐないことを告白するが、それだけに國民みんな一緒になつて美術の生活化に努力しなかつたならば文化國家などは到底のぞめないと思はれてならない。

どんな子供でも小學校に入る前ころには繪心がついて自由畫風のものを小さいながら感じたまゝを描いてはたのしんでゐるが、小學校に入つて段々上級生になると、この繪心はなくなつてしまふ。これは一體どうしたことかといふと、小學校の美術に關する教育が劃一的で、その子供の繪心をなくすやうに行はれて屆り、美しいものに對しての考へを延ばしてやることに助力しないやうになつてゐる。

この頃でこそ國民學校の教科書に色刷になつては來たが、無味乾燥な藏本を與へられ、僅かに一週間に一度ぐらゐ用ひられる國畫の本が劃一的な色刷に出來てゐる

くらゐだつた。

この頃でこそ公園とかに出かけて寫生をさせたりしてゐる學校を見受けるが、いつも上級生だけである。從つて美術館や博物館で實物教育をするといふ傾向は餘り見られなかつた。もちろん帝室博物館が出來たころとか、私が關係して主催した朝日新聞の名作展などには小學生が國費でやつては來たのに度々接したが、大部分は作品を見やうともしない。それは先生がその展覽會の作品について豫備知識を與へておかなかつたことにも、また實物について説明をしてやらなかつたことにも原因してゐるであらうが、根本はもつともつと小さい頃から常日頃から美術品に親しませず、美しいものに對しての考をのばしてやらなかつたために、一年に一度ぐらゐ展覽會場につれて來られても、それを受入れるまでに行かなかつたのである。

このやうな小學校生活を過し、中等學校を經て、中には專門學校以上の教育を受けて社會に出ても、眞に美的なものへの關心は持ち合はせないのである。どこでも作品に對して話し合ふのは低調になるのは無理もない。

そして世間的に知られてゐる作家の名前で作品を見、その作品にお辭儀をして接し、それに對して嚴密な批判などは下すやうなことは出來ない。あつちこつちに建てられてゐる銅像に對しても無關心であり、まして日常生活にあつての茶碗一つにも眞の美しさのあることを知らない。

もちろん『これは美しいとか好きだ』といふことはいふのであらうが、その美しいといふのは大部分がそれが高價だからとか、澤山色を用ひてゐるとかいふのを恭浦にしてゐることが多い。だからよく見受ける成金風情の家庭などでやたらにあくどい色彩や、金にあかしてつくつたものなどを見ると『あゝ美しい』と考へたりする人が餘りにも多くはなかつたらうか、これはすべて眞に美的なもの、調和のとれた美とか健康の美しさとか温かい美しさとか整つた美しさとかいろく〱と本當に美しいものへの考が、訓練が出來なかつたことに原因してゐる。

それでも東京や京都あたりでは、ある特定の人たちは美術館や博物館を利用することが出來たために藝術的なものへの關心はあるが、地方市民はほとんどといつてよくそれに無關心である。

地方にはそれ〱長い傳統をもつ民藝品があつても、そのうちには業朴な健康な美しさを持つものも數多いのであるが、その土地の人も一般の人たちもその美しさを知らない。そしてたゞ高價であるとか現代にいたるまでのよい美術品の一端、日本が生んだ美的なものの雛型に接し得られその説明を通して實物教育をなし、俳せて多數に生活される民藝や、模造品（コッピー）や巧緻繁などは出來るだけ安く頒け與へ、それ〱の家庭へ、日常生活へと入れてやる。

このやうな施設が各地各都市に出來たならば、ある展覽會のシーズンには暇なく美術品に接し得なかつた人たちや、また古美術品に接し得なかつた人たちも、

特別の建物が得られなかつたならば各地の國民學校の一室でも、デパートの一部屋でもよい。

理想は古代から現代にいたるまでの美術品をならべて、くわしい説明を添えて常設的に國民に接するやうにしたいのである。

現代のそれは日本螢も油繪も彫刻、工藝も眞によいものと思はれるものをならべ、古代から近代にいたるものは、その實物をもつてくることが出來なければ勝れた模造品でも巧發畫のやうなものをもつて代替し、そして『なぜこれは美しいのか』をくわしく説明してをく。工藝品などは、どんな材料にしてこれが出來上つたのか、どんな風にしてつくられたものか、ある知識をもつ人たちの選擇をへた上でそこにならべ、そして『これをどういふ風に使用してゐたか』などまでを説明し、俳せて民藝を育成するための指導もやる。

そしてそこに入れば日本が生んだ古代から現代にいたるまでの眞に美的なもの

たは各地方地方が持つ傳統の美しさを知らなかつた人たちに知らすことが出來るし、美的なものの國民的關心がこの訓練場を通して次第次第にたかまつてくることが確かに出來ると思ふ。

私はどうしても現在の日本、これからの日本にとつてかゝる施設を持つことが、ある期間それも極めて短かい期間、しかも東京で開かれる各種の展覽會よりも有意義であると思ふし、このやうな訓練場が出來ない限りは、いつまでたつても、日本人の美的關心は高まるものでなく、ひいてはこの美的なものでなれなければならない日常生活の深さや、情生活の豐かさ、高尚への道が開けないと思ふ。人みなが現實的な目先きの利害のみに走り、道義を忘れ、荒廢して行くこの頃を見るにつけ、これを救ふ道の一つに上述べたやうな施設の速かに設けられることを提唱したいのである。

敗れた國は經濟力も乏しく、食糧も乏しくまた住居もせまくわびしいものであらうが、それを補ふには、せめてもの每日塗る生活に眞に美的なものを見出すことによつて皆の救はれると思ふのである。決して豪華で、高價の美しさをいふのではない。眞の美しさなどはそんなことではない。眞の美しさなどはそんなことと俳しても生活される民藝や、模造品がまづほしいと考へる。つたならばどんなにかわれわれ日本人同志が生き易いかの樂しい日を送るかが出來るか知れない。それにはまづそれを見出す心をつくる訓練場ともなる施設

必要としない（大きければなほよいが）。その規模は別にそんなに大きいものを場ともいふ施設がまづほしいと考へる。

そこで私は眞に美的なものへの訓練道といふか美的なものへの國民的訓練道に缺けてゐたことが大きい原因をなしてゐると思ふ。

それはすべて美術教育施設の不完備といふか美的なものへの國民的訓練道場に缺けてゐたことが大きい原因をなしてゐると思ふ。

米人の眼に映った **戦争画**

上野美術館の一室に日本の戦争画
四十余点がアメリカ軍のために
陳列されてゐる、この戦争画をア
メリカの美術関係者はどんな風に
見てゐるか、これは民間情報教育
局報道課の美術顧問ジャーマン・
リイ氏（デトロイト博物館員）の
談話である

これらの絵画は、いまでもなく
戦争の目的で描かれてゐる、モ
の目的から見れば効果的だと考
へられる、個別画の大部分の手
法は今描かれてゐる現代日本絵
画展（浪展、二科）の高い手法
とは明らかに異つてゐる、しか
しとのことはすべての絵画にさう
だといふわけではない、中村研
一、新井勝利、川端龍三、橋本
関雪などの作品は最も興味あ
り、比較的手法もすぐれてゐる

と思はれる、新井や加藤の絵は
一層純粋的に日本的なスタイル
を示してゐり、浮世絵派を偲び
起させる

アメリカの戦争絵画と比較すると、
日本の戦争絵画は、勝利の通用とか
軍事の光栄ある由日を描写する目
的である、アメリカのはもつと地
味な、民家や艦上での日本生活を
描く方が多い、多くの風景をアメ
リカの戦争絵画家は描いたが日本
のは風景はほとんど見られない、
この日本の家は私が見た、アメ
リカの図録よりも事件ははるかに大

これらの戦争絵画が今日の世界的
な戦場あり来た興味ある多くの
絵画ととくらべてその地位は殆ん
どないと言つてよい、過去の大
部分の軍隊のための神と同様に
これらの絵画は絶対国家の中で
は証もなく忘れられるだらう。

戦後にこの展覧会は真の日本現
代絵術を代表してゐるない、からこ
れらの絵画を通しては日本の若
蔵に何等示唆することも出来ない

解説

河田　明久

「戦争美術の証言」を読む

河田明久

戦争美術とは

本書は昭和の戦争美術の発端から展開、消滅までを同時代の証言でたどる、いわば戦争美術のクロニクルだ。

戦争美術の定義は困難だが、ここではとりあえず、日中戦争から太平洋戦争にかけて美術家たちが取り組んだ国家総力戦を描く努力の総体としておこう。

一九三七年の日中戦争勃発から真珠湾攻撃をへて太平洋戦争の敗戦に至るまで、少なからぬ美術家たちが戦争という事態を自身の制作に取り込もうと努めたことがあった。その中核をなすのが、今日では戦争美術、あるいは制作数も現存作品数も圧倒的に絵画が多いことから漠然と戦争画と呼ばれている作品群である。

戦争画の評価はなお定まっていない。軍の意向や社会の同調圧力に取り込まれて形骸化した制作と切り捨てる見方もあれば、表現する側の積極的な意欲の表れをそこに見て取る立場もある。プロパガンダか芸術かというこの議論は、しかしそのままでは永遠に決着を見ないだろう。なぜなら、戦争画はそのどちらでもあったからだ。

戦争は美術に有形無形の影響をあたえた。その多くがネガティブなものであったことは否定しようもない。総

力戦が長引くにつれて、美術家たちは制作資材の欠乏に悩まされるようになる。くわえて展覧会にはしばしば警察の検閲が入り、美術雑誌では軍人が時局を語り、社会全体が戦争への協力一色に塗りつぶされてゆくなかで表現者の自由は確実に狭められていった。戦争はまた美術家たちの肉親を奪い、住居を奪い、ときには彼ら自身の生命をすら奪うことがあった。

だがそれでも、美術が戦争から得たものは何一つなかったと切って捨てるのは、あまりにも戦後の価値観に偏った見方のように思える。美術家に手渡された戦争は一見最悪のハズレ札のように見えて、そのじつ、用い方ひとつで切り札に変わるジョーカーでもあったのではないか。そのことを端的に教えてくれるのが、戦局の推移に連動した例の戦争画の消長だ。

戦争のさなかにすすんで戦争を描き、戦いつつある国民に掲げて見せることとは、もちろんプロパガンダの一翼を担うことに他ならない。それでも、それを掲げて国民から、喝采や、ときには真摯な批判を浴びる体験のうちには、それまでの美術が望んでも得られなかった魅力が潜んでいたこともたしかだった。

戦争という慣れない事態に見舞われ、どう対応したものかと戸惑っているとき、戦争というジョーカーの潜在力に気づきその切り方を学びつつあったとき、切り方に習熟して平時とは異なるもう一つの美術——戦争美術——の繁栄を謳歌していたとき、あるいは敗戦によってゲームそのものが御開きになってしまおうかという切羽詰まった時期に、美術の世界に生きる人々はいったい何を考え、どう振る舞おうとしていたのか。本書が浮かび上がらせたいと願うのは、その時々の当事者たちの息遣いだ。

580

本書の編集にあたって

戦争画もまたひとつの美術運動として、つくる立場と、つくられた作品を受け止めて論じる立場、その過程を利用し推進する立場のあいだのやり取りを通じてかたちづくられていった。それらを立体的に浮かび上がらせるため、本書の編集にあたってはいくつかの方針を定めた。

まず、言葉が発せられた時点でのリアリティーを伝えるため、本書に収録した記事は、連載や対応関係にあるものをまとめるなどの工夫をした以外は、内容や執筆者の立場による分類を避け、つとめて時系列順に配列した。検索するには目次を眺めてもらうしかないという不便さはあるが、そのぶん――そのように読まれる方がいらっしゃるかどうかはともかく――頭から尾まで通読していただければ、戦争画というものが生まれた必然のようなものは伝わるのではないかと思う。

次にシリーズの趣旨からは逸脱するが、執筆者をいわゆる美術批評家には限定せず、幅広い立場からの発言を採録するよう心がけた。作者にあたる美術家はもちろんのこと、戦争画を推進する立場にあった軍の担当者や、その時々の状況に報道の立場からコミットした雑誌、新聞等の匿名執筆者なども、やり取りの一方の主体として戦争画の成立と展開に大きく関わっている。戦争画をめぐって交わされた彼らの発言もまた「批評」の重要な柱と考え、極力本書に取り入れるよう努めた。

また形式の点でも、いわゆる論考、エッセイの枠を超えた言説を多数収録している。戦前・戦中の雑誌では識者による座談会が一種の流行だった。美術雑誌におけるそれは美術家と批評家が膝を突き合わせ、ときには官僚や軍人までもが立ち混じって意見を戦わせる戦時美術の批評空間だった。そこで飛び交う発言には、語調を整えた言説にはない同時代のリアリティーが息づいている。その現場の空気を伝えるために、本書にもかなりの数の

座談会記事を収録している。

画家たちの従軍手記を多数収めたのもこれとは別の、やはり現場の息遣いを再現したかったからだ。戦争画を手がける画家たちは、制作と同じかそれ以上の熱意をもって自身の従軍経験を書き綴っている。彼らの手記は、従軍取材の実態だけでなく、それを伝えようと望んだ美術家たちの内面や、そのような振る舞いへとかれらを導いた社会の空気をもありありと教えてくれる。いわば言葉によるもうひとつの戦争画として、これも重要なものは収録するよう心がけた。

そのため本書のボリュームは通例以上に膨れ上がってしまった。座談会の筆記はどれも長いし、画家の従軍手記も筆者自身による挿図のせいか、字数のわりに頁数をくうものが少なくない。本書が二分冊にわたってしまったのは、戦争美術というテーマがはらむ問題の複雑さもさることながら、一義的には右のような編集方針による。

一方、重要な言説であっても、公刊されなかったものは収録文献に含めなかった。美術団体内部の連絡文書や、軍の文書、従軍画家の動静を伝える公文書、それに画家自身の日記や個人の書簡、未公刊の草稿などがそれにあたる。言い換えれば、本書の収録文献は、発言主体の立場や発話の形式は多岐にわたるものの、すべて社会に向けて発信されたメッセージということになる。

逆に公刊されていながら、あえて本書には収めなかった文献もある。

そのひとつは単行本だ。本書の収録文献には、同時代の単行本に収められた文献も含まれているが、すべて初出の雑誌類からの採録とし、単行本から抜き出すことはしなかった。理由は二つある。まず執筆時期が不明瞭になること。単行本はそこに収められた記事の執筆からずいぶん後になって刊行されるため、刊行年次と論題にズレが生じる場合が多い。また単行本は当然ながら一定の方針にもとづいて編まれているので、全体の論旨が重要

であればあるほどその一部だけを抽出するのは難しいという理由もある。書物の全体を収めようとすれば、ただ

でさえ非常識な本書のボリュームがさらに際限なく膨らむことになりかねない。そういうわけで、単行本として

世に出た言説の多くは割愛せざるを得なかった。

とはいえそれらの重要性は、同時代の空気を伝える点で決して本書の収録文献に劣るものではない。今回収録

を見合わせた単行本の多くは、前の分類でいえば画家の従軍手記にあたる。以下思いつくまま書誌を列記するの

で、機会があればぜひこれらもご参照いただきたい。向井潤吉『北支風土記』（大東出版社、一九三九年）、高井貞

二『中支風土記』（大東出版社、一九三九年）、川島理一郎『北支と南支の貌』（龍星閣、一九四〇年）、向井潤吉『南

十字星下』（陸軍美術協会出版部、一九四二年）、栗原信『六人の報道小隊』（陸軍美術協会出版部、一九四二年）、宮本三

郎『宮本三郎南方従軍画集』（陸軍美術協会出版部、一九四三年）、清水登之『南方従軍画信』（国際情報社出版部、一九

四三年）、石井柏亭『美術の戦』（寶雲社、一九四三年）、野間仁根（他）『銃と画筆と』（有光社、一九四三年）、林唯一

『爆下に描く』（国民社、一九四三年）、荻須高徳『仏印』（新太陽社、一九四四年）、原精一『原精一陣中作品集』（有光

社、一九四四年）など。

本書に収めなかったいまひとつの公刊文献は戦後、それも日本が独立を回復して以降に発表された言説である。

言うまでもなく、戦後の戦争美術論はそのまま現在の戦争美術研究や批評へと切れ目なく続いているので、ここ

に手をつけはじめると、同時代の空気を伝えるという本書の意図がなし崩しになってしまう。だがその一方で、

戦後にならねば語れなかったような、当事者による「過去のリアリティー」というものもたしかに存在する。同

時代の単行本にもまして最後まで採否に悩んだのは、じつはこちらの言説だった。戦後ならではの「同時代の証

言」として私が不可欠と考えるものを以下に列記するので、これらもぜひお目通しいただきたい。竹田道太郎『美

術記者30年」（朝日新聞社、一九六二年）、鶴田吾郎『半世紀の素描』（中央公論美術出版、一九八二年）、宮本三郎／向井潤吉／中村研一／栗原信「僕等は従軍画家だった（座談会）」（『週刊サンケイ』一九五六年八月一九日号）、宮本三郎／向井潤吉／小磯良平／岩田専太郎／石川滋彦「失われた戦争絵画（座談会）」（『週刊読売』一九六七年八月一八日大号）、麻生三郎／宮本三郎／吉岡堅二「権力統制と暗黒の谷間で（座談会）」（『みづゑ』一九六七年一〇月号）、伊原宇三郎／田村孝之介「制約の中での芸術―わたしたちは歴史を記録した―（座談会）」（『毎日グラフ』臨時増刊　一九六七年一一月三日号）等々。

本書に採録した文献の掲載誌紙についてもふれておこう。日中戦争期から太平洋戦争期にかけて、美術雑誌は二度にわたる統合をへて次第に数を絞り込まれていった。第一次統合が行われたのは一九四一年の夏。内務省警保局の肝いりで行われたこの統合により、それまで三八誌あった美術雑誌は、扱う分野や編集方針、刊行ペースごとにそれぞれ各一誌ずつの計八誌となる。存続を認められたのは以下の八誌だった。洋画専門誌の『新美術』（旧『みづゑ』）、洋画大衆誌の『生活美術』（旧『アトリヱ』）、日本画専門誌の『國畫』（旧『塔影』）、日本画大衆誌の『國民美術』（旧『美術』）、総合評論誌の『畫論』（旧『造形藝術』）、季刊誌の『季刊美術』（旧『美之國』）、週刊通信の『美術文化新聞』（旧『日刊美術通信』）、旬刊誌の『旬刊美術新報』（旧『日本美術新聞』、『美術評論』）を統合）、旬刊美術誌の『旬刊美術新報』（旧『日本美術新聞』、『美術評論』）を統合）。この八誌が情報局の指導による一九四三年末の第二次統合で、一九四四年一月からは、新たに設立された日本美術出版株式会社が発行する『美術』（月刊誌）と『制作』（季刊誌）の二誌のみとなる。もっとも後者は数号しか刊行された形跡がないので、戦争末期から敗戦直後の混乱期まで、同時代の美術を扱う雑誌は事実上『美術』一誌に限られていたことになる。

戦争美術の前史

たしかに戦争画はあの戦争がなければ生まれなかった。だが戦争画を生み出したのは戦争だけではない、と私は考えている。なぜならあの時点で戦争が起こらなくとも、遅かれ早かれ戦争画のようなものは生まれていたに違いないからだ。そのことを理解するには戦前の美術が置かれていた状況を知る必要がある。日本の近代美術にとって一九三〇年代は、空前の繁栄期であると同時に、試練の時代でもあった。振れ幅の激しいこの状況が、のちの戦争画を育んだといっても過言ではない。

この時期、近代の始まりとともにスタートした日本の美術は、規模の点で最初のピークを迎えようとしていた。国が主催する帝展（一九三七年より文展、現在の日展）をはじめ、洋画の二科会や春陽会、国画会、独立美術協会、日本画の再興日本美術院（院展）、青龍社といった美術団体が乱立し、そこでの活躍を夢見る若者を含め、美術家の人口もかつてない規模に膨れ上がっている。人材を供給していたのは従来の東京美術学校（現東京藝大）や女子美術専門学校（現女子美大）に加え、昭和の初期に相次いで設立された私立の美術学校（現武蔵野美大、現多摩美大、現日大芸術学部など）や、私設の美術研究所だった。本書の収録文献も、その初出雑誌はこの頃に創刊されたものが多い。拡大する美術界が美術ジャーナリズムを支え、美術ジャーナリズムの活況が美術家人口の増加を後押しする。鶏と卵の関係にも似たこのサイクルが美術界の裾野を押し広げていた。

同時代の美術をあつかう美術館も作家の生活基盤になるような画廊のシステムもなかった当時、前述の美術団体が催す年一回の公募展は、いわば「現代美術」の同義語だった。展覧会にあたっては団体のフルメンバーが一般からの応募作を鑑査、審査して、入選作や受賞作を決定する。一般の応募者はこの実績を積み重ねながら、フ

リーパスで出品できる正会員――美術界の成員――へと引き上げられる日を待つことになる。主だった団体の公募展はそれ自体が社会的事件としての話題性をもち、新聞各紙は入選者、受賞者の氏名や、かれらの逸話をあらそって報じた。

美術家人口の増加は、当然ながら応募作の増加となってあらわれる。帝展の場合、日本画と洋画をあわせた応募総数は、一九二〇年から日中戦争の勃発を翌年にひかえた一九三六年まで一貫して四千点を上回っていた。とりわけ洋画の伸びは目覚ましく、一九二九年に前年の二八八一点から四四五八点へと急増して以降、一九三二年までつねに四千点台で推移している。洋画の応募が倍増した一九二九年には、会場である東京府美術館の搬入口に二時間待ちの行列ができて応募者たちを驚かせたという。

官展と対立する二科会の展覧会も同じ一九二九年から搬入数が倍増し、これも帝展と同様一九三二年まで四千点を下回らなかった。一九二三年から公募を始めた春陽会も毎年安定して二千点以上の応募作を集め、一九三〇年代初頭には四千点に届こうかという搬入数を記録していたというのだから盛況ぶりはどこも変わらない。春陽会の洋画家山本鼎などはその勢いに恐れをなして、洋画家の国内需要など五十人もいれば充分ではないかと苦りきっている。「…然るに帝展系の中堅作家のみでも五十人にならうし、二科、春陽会、国画会等の著名作家を合算する時は其数倍の作家が居り、現に洋行中の新進三百余名を算へ、更に各展覧会の出品者をも加へる時は千人を突破するかも知れない。／而して其千人は誰れも結局絵でくらさうとして居るのであるから、展覧会の鑑別に作品が厳選されるやうに、社会の生活場裡に於て今日の洋画家も二十分の一に厳選されないと生産消費の関係が円満を得ないわけである」（「美術界時評」『アトリヱ』一九三〇年六月）。

大正期以降、主だった展覧会の入選倍率は日本画でほぼ十倍、洋画はそれ以上の数字で推移していたが、これ

586

に加えてどの団体も会員やそれに準じる無鑑査出品者が年々増え続けていた。展覧会の回数が変わらず、展覧場の広さも変わらない以上、入選倍率がそのまま変わらなければ早晩会場──というか美術界そのもの──がパンクすることは目に見えている。それもあってか、昭和に入ると入選数を絞り込みに転じる団体も現れはじめた。

展覧会での成績が美術家としての評価に直結していた当時、入選や受賞をめぐる競争の激化は美術家たちにとって死活問題だった。いきおい展覧会では会員への受けや会場での見栄えを意識して、流行の画風や審査員の好みに追随したような作品が横行することになる。これらは当時「展覧会芸術」と呼ばれ、その氾濫を憂う声が絶えなかったが、帝展の若手出品者であった洋画家の内田巌は渦中の一人として、それでも画家が画家として生きてゆくためには、無理を忍んでもこれにすがるほかないのだと述べていた（「展覧会芸術に対する一考察」『アトリエ』一九三二年二月）。

一方、空前の賑わいを見せる「搬入口」とは裏腹に、美術団体の公募展は軒並み一九三〇年代に入るころから、肝心の「展覧会場」のほうがお寒い状況になり始めていた。前に「試練の時代」と述べたのはこのことをさしている。

帝展の洋画家斎藤與里は一九三一年のある座談会で「あれ丈の設備で入場者が一日百人にも足りない」ようでは話にならないとこぼしていたが（「展覧会の問題」『美術新論』一九三一年四月）、展覧会の観客動員力はその後も下げ止まらず、一九三〇年代の半ばには惨憺たる状態に立ちいたっている。入場者は「昨年度に比較して二科会は六千人、院展は七千人の減少である」、「春陽会・国画会は昨年より五割減だつたと聞いてゐる」、要するに「社会

の関心が年一年と既成美術展覧会から遠ざかって行きつゝある」のだと、批評家の尾川多計は一九三四年末の記事で伝えていた（「青年作家の経済的危機に就いて」『みづゑ』一九三四年一二月）。「作り手」に向けて右肩上がりに大衆化してきた美術が、ここにきて「受け手」の側の大衆化にしくじりつつあるのは誰の目にも明らかだった。

二〇世紀に入り、難解さを増したモダンアートの傾向が客足を遠のかせていたことは、まずまちがいないだろう。大正期の新興美術運動のような過激な動向こそ影を潜めていたものの、抽象美術やシュルレアリスムの流れをくむ制作がこの頃若い世代を中心に広がりを見せている。前衛的とはいえない多くの既製作家たちにとっても、絵画の価値が主題や用途ではなく、色や形や空間の処理といった純粋に美術的な領域にあることは、もはや自明の前提だった。

民俗学者の高群逸枝は一九二七年のある記事で、自分が当今の展覧会に行かないのは「行けばかならず憂鬱になるからです」、なぜなら「そこにゐるすべての人々は、私の無智無教育なのにくらべて、すべて高い教養をもち、美術鑑賞にすぐれた眼と心とをもち合せてゐるらしく見え」るからです、と述べている（「婦人大衆の立場から」『美術新論』一九二七年一月）。音楽評論家の兼常清佐もまた一九二八年のエッセイで、「画はいよ〳〵画らしくなって行く」「そして画はだん〳〵に理解しにく〳〵なる」といい、「そしてそれから先きは、この芸術が私共のこの生活とどう関係があるか、（……）そんな事は殆ど考へても見なくなる。考へて見なくとも、それで気がすむ様になる。そしてそこから展覧会の淡い退屈さも湧いて来る」のだと語っている（「素人の美術観」『改造』一九二八年五月）。彼らがそろって訴えていたのは、モダンアートの前提を共有しないものが展覧会場で抱かざるを得ない、いかんともしがたい疎外感だった。

とはいえ、美術などという高尚な分野が一般の観客にわかりにくいのは、なにも今に始まったことではない。

この時期に特有の問題は、そのわからなさが草創期の美術のように神秘的な価値を高めるのではなく、逆に貶める方向に働いていたこと、そのため、人々が美術のわからなさを臆せず語り、かつてなら展覧会に背を向けはじめたことにあろう民俗学者や音楽評論家のような非専門家のインテリまでもが、平然と展覧会に背を向けはじめたことにある。美術であることはもはや特権ではなく、社会にあまたある差異のひとつに過ぎない。一九三〇年代の美術を根底からおびやかしていたのは、社会の側に生じたこのような意識の変化だった。

この変化の理由を探るには、美術の外側に目を向けねばならない。

知られる通り、関東大震災後に本格化した都市の大衆消費文化は、このころ爛熟期を迎えようとしていた。東京や大阪など、震災後に世界有数の規模へと拡大した大都市圏では交通網の整備が進み、都心のターミナルから郊外へと私鉄のネットワークが急速に伸びてゆく。東急、小田急、阪急といった私鉄各社は、自社沿線の宅地開発と観光資源の掘り起こしに力を注いだ。震災の後、繁華街として急成長をとげた銀座や新宿にはデパートの出店が相次ぎ、無声映画がトーキーに切り替わる一九二九年頃からは大規模な映画館やレヴュー劇場が次々にあらわれて余暇を楽しむ人々の足を引きつけるようになる。東京の盛り場では一九三〇年頃を境にエロティックなサービスを売り物にする大阪資本のカフェーが続々と乗り込み、夜の文化と歓楽街の勢力図を塗り替えつつあった。郊外の自宅から都心まで電車で通い、余暇を楽しむ新たな都市中間層の生活を、当時の流行語は「モダン・ライフ」と呼んだ。

震災後の繁華街は単なる消費の舞台ではなく、それ自体が一個の壮大な消費財だった。人々はデパートや、気の利いた雑貨、化粧品、衣料などを商う店舗をめぐり、映画やレヴューを観に劇場を訪れ、歩き疲れれば喫茶店

に足をとめて、しゃれた洋菓子でお茶を愉しむこともできた。小田急線や東横線が開業した一九二七年には洋装で街路を闊歩する若い男女をさす「モボ・モガ」、帝都復興の一九三〇年には「銀ブラ」「エロ・グロ・ナンセンス」「流線型」といった語が流行った。デパートが出店ラッシュさなかの一九二八年には「マネキン・ガール」、帝都復興の一九三〇年には「銀ブラ」「エロ・グロ・ナンセンス」「流線型」といった語が流行った。

大衆消費文化の波は、情報の世界にも押し寄せている。娯楽であれ報道であれ、あるいは高尚な文学や思想を伝える言葉であれ、大衆消費社会ではそれらを乗せた媒体もまた商品であることを免れない。震災からこのかた、ジャーナリズムや出版の世界では大資本による業界の再編にともない活字文化の大衆化が加速していた。

新聞では毎日新聞《大阪毎日新聞》「東京日日新聞」と朝日新聞《大阪朝日新聞》「東京朝日新聞」の二強に在京の読売新聞を加えた資本力の豊かな全国紙が、この時期、東西の大都市圏を中心に熾烈な販売合戦を繰り広げている。各社は部数の拡大競争にからめた宣伝の一環として博覧会やスポーツ競技会のようなメディアイベントの開催を競い、その成り行きを自社の記事に仕立てて盛んに報じていた。ちなみに報道と宣伝のけじめがあいまいなこうした手法は、のちの戦争美術の展覧会でも踏襲されることになる。

雑誌では大宣伝を辞さない講談社が台風の目となり、あらゆるジャンルで既存の有力紙を脅かす勢力へと急浮上する。とりわけ一九二四年創刊の『キング』は、『中央公論』や『改造』、『文藝春秋』といった既存の論壇誌と大衆文芸誌の垣根を取り払うことで広範な読者を掘り起こし、創刊四年目にして一五〇万部の売り上げを記録していた。

活字メディアの裾野の広がりは、コンテンツの幅も押し広げたようだ。肩の凝らないいわゆる大衆小説はこの頃からジャンルが多様化し、従来のチャンバラに加え、現代ものやミステリー、SF、ユーモア小説、ノンフィクションといった新たな作域へと広がりつつあった。広範な読者に支えられた大衆小説はその作者だけでなく、

紙誌面をいろどる挿絵画家の知名度をも高めてゆく。岩田専太郎、志村立美といった挿絵のスター作家たちは新聞、雑誌の連載小説や文芸雑誌、少年雑誌を舞台に旺盛な活動を繰り広げ、昭和戦前期における挿絵の黄金時代を築きあげることになる。

だがその一方で、このような娯楽、消費文化の活況は、世界恐慌のあおりを受けた未曾有の不況とも重なっていた。失業の波は労働者だけでなくホワイトカラーをも呑み込み、一九三〇年代の初頭にはとりわけ前半には大学卒を含む高学歴者の就業率も三〇パーセント台に低迷している。左翼運動が過熱した一九三〇年代のとりわけ前半には都市の随所で労働争議が相次ぎ、戦前における労働組合の組織率も、治安維持法による検挙者数も、ともにこの時期に最多を記録している。他方、失業による都市からの帰農者を多数抱え込んだ農村では政府のデフレ政策と天候不順のために経済が疲弊し、こちらも各地で小作争議が頻発していた。

消費生活と不況が歩調をそろえて進む当時の世相は流行語にもあらわれている。マネキンガールが取り沙汰された一九二八年には左傾化した若者をさす「マルクス・ボーイ」、モダンライフが流行語となった一九二九年には、同年公開の小津安二郎監督の映画タイトルからひろまった「大学は出たけれど」、銀ブラやエログロナンセンスと同じ一九三〇年には、失業者のどん底生活を描いた下村千秋の小説「街のルンペン」に由来する「ルンペン（浮浪者）」などという語も流行った。

都市文化の爛熟期とみるにせよ、不況の季節ととらえるにせよ、いずれにもまたがる時代の決定的な主人公は、もはや一握りのエリートではなく、顔を持たない膨大な「大衆」だった。戦前の美術はこの大衆によって、さまざまな面で追いつめられていたようにみえる。

たとえば、展覧会から離れた客足がそのまま映画館やデパート、スポーツ競技会に流れていたと決めつけるのは被害妄想かもしれないが、それでも当時の美術家たちがそれらを美術と横並びのライバルとみて、焦燥感に駆られていたことは疑えない。

二科会の洋画家中川紀元は一九二九年のエッセイで、「この頃の展覧会といふものは、そのお客様をスポーツと映画とにさらはれて年々に閑散になりつつある」とこぼしている（「展覧会雑感」『美術新論』一九二九年一〇月）。かれらにとっては苦々しいことに、数ある知的消費財の一つとみなされてしまえば、美術は大衆に訴えかける魅力の点で右のどのライバルにも及ばなかった。ダダイストを名のる詩人の辻潤は一九二七年の記事で「世間一般の大衆は決して右の如き美術品などを要求してはゐない」と断定している。映画のことを考えてみよ、「そこには立派に活ける彫刻と、絵画と、自然の風物と情緒と、が躍動してゐる事ではないか、更に音楽と現実的な興味さへがそれに附加せられてゐるではないか、現代の若き男女にとつてこれ以上の理想的な綜合芸術の殿堂を与へることは不可能である」（「かれ等果して何を求めつつありや？」『美術新論』一九二七年一月）と辻はいう。美術評論家の山本洋三も一九三一年の論考のなかで、「スピードの文明が、ジャーナリズムの文明が、ヂヤズの文明が、トーキーの文明が」席巻する現代では、美術が提供できる魅力などデパートの足元にも及ばないと断じている。「一例をあげて云へば三越である。松屋である。デパートこそは私の信ずるところによれば近代文明が製作した最も大衆的な「絵画」であるのだ」（「現代画壇戦術論」『アトリエ』一九三一年六月）。

展覧会の作品を市井のメディアやイベントと同列にみる視点は、芸術家という生き方の相対化にも通じている。そもそも日本が美術という制度を学び始めた一九世紀の後半からこのかた、芸術家は自身を社会の外部に位置づけてきた。その根底にあったのは、社会の規範から逃れ、逃れることでその時々の社会を超えたさらに普遍的な

価値を先取りするという預言者のような、ロマンティックな芸術家像である。社会の規範や通念に馴染もうとしないかれらの仕事は本物の預言者と同様、容易には世間の理解を得られない。だが社会からの疎外はかれらにとって、烙印であると同時に人類の先端に位置する選良の証でもあった。

一九三〇年代の大衆消費文化と不況は、この前提に疑問符をつきつけていた。大衆にしてみれば、美術家であれ何であれ数ある職業の一つに過ぎない。一個の社会人としてみた場合、美術家たちが身を削っていると称する芸術作品の制作はいったいどのような労働でありうるのか。大衆から正面切ってこう問い詰められて、自分は裸の王様ではないと確信を持って答えられる美術家ははとんどいなかった。

一九三〇年代に入る頃から、自虐、他逆とりまぜて美術家の非常識ぶりをあげつらうような論調が目立つようになるのもこうした空気と無縁ではない。一九二九年の美術雑誌に寄せられたある投書はカフェーの女給の口調を借りて、「一体全体此の忙しい昭和の世の中で大の男が安閑として絵など一日中描いてるつてえのが間違ってるわネ—」と自堕落な「長髪のエカキ」を揶揄している（馬ツ鹿酢生「画家内職考」『美術新論』一九二九年七月）。「昭和年代に西洋画家なるものあり…」と始まる一九三四年の匿名のエッセイもまた、脱俗と非常識をはき違えた美術家の生活ぶりをこうこき下ろしていた。「青年画家にして、我は芸術家なり。我は俗世間の人間に非ずとなし、義理人情世間づき合ひを無視し却つて得意なるものあり。（……）他人の迷惑を顧みず、己が気の向くま、にふるもう者多かりければ自然と世間より顰蹙さる、人種となれり」（雑炊子「昭和年代画家気質」『文藝春秋』一九三四年一〇月）。

美術家の側にも危機感はあったようだ。バウハウスの理念を初めてわが国に紹介し、新興美術運動にも携わったドイツ帰りの美術家・美術批評家の仲田定之助は一九三一年のインタビューで、芸術家も一個の社会人なのだ

から「事務家と同様にアルバイトすべきだ」と語つてゐる。「芸術家の生活態度は、一般に芸術至上主義的ですね。

感興が湧く迄遊ぶ、そして興に乗じて制作する（……）、制作する計りでなくその態度で生活する。これは非常に

間違つてゐると私は思ふんです」（「一問一答　仲田定之助氏」『美術新論』一九三一年九月）。

問題は、その「労働（アルバイト）」の意味するところが当の美術家にもつかみきれないという点にあつた。事務家のように

勤勉に描けといわれても、美術家、とりわけ洋画家が絵で生計を立てるのは容易ではない。美術館もなく、個人

住宅にも洋間はとぼしく、それゆえ画商もあてにならなかつた戦前のわが国では、洋画家が絵で食べようとすれ

ば富裕なパトロンを頼るしかなかつた。とはいうものの、そういう僥倖にありつける幸運児は、春陽会の山本鼎

がほのめかしていた通り、たかだか五〇名ほどでしかない。それ以外の大多数の画家は、世襲の財産を持つか近

親者の保護を受けるのでないかぎり、何らかの副業によつて食いつなぐことになる。それでもかれらが画家であ

りえたのは、美術団体の公募展が、美術界での「戸籍」を提供していたからだつた。

もちろん入選したから、会員になつたからといって、ただちに若い作家の生活が成り立つわけではない。それ

を知りつつなおも展覧会にしがみつこうとするかれらを、当時の論者は流行語になぞらえてルンペンと呼んだ。

流行りのルンペンを見たければドヤ街まで出向くにおよばない、眼前にたむろする「ゑかき」連中がその元祖な

のだと、美術批評家の山本洋三は一九三一年の論考で断じている。芸術家である以上「金（マネー）なんぞを考への中に入

れる可き筈ではないから貧乏でよろしいと称しつつ、半面では父母兄弟を初め恋人までも飢させ乍ら、半面では

友人知己の間を借金に駆けづり廻つてゐて、而もその乞食同然の不良性に自覚がない」（「現代画壇戦術論」『アトリ

ヱ』一九三一年六月）。

一方、同じ状況を美術団体にあてはめてみれば、応募せざるを得ない側の事情を知りつつその弱みにつけ込み、

膨大な出品者を駆り集めて自分たちの信用の担保にするというやり口は、在庫の山に四苦八苦しながら、空手形を振り出して経営難を糊塗しようとする不良企業そのものだった。

美術家はアイデンティティーの根拠を展覧会にもとめ、展覧会を主催する美術団体は、殺到する応募者の群れをもって自分たちの社会的なステータスのよりどころとする。空前の繁栄を謳歌しているかにみえた一九三〇年代の美術界は、そのじつ社会との接点を失い、壮大な堂々巡りを演じていたといっても過言ではない。

美術という閉ざされた共同体を社会に向けてどう開くか。一九三〇年代美術の究極の課題は、どんな美術運動にもましてこのことだった。

たとえば、一九三〇年代に入り美術批評の役割がにわかに取り沙汰されるようになったのも、克服に向けた取り組みの一例だろう。本書シリーズで取り上げる「美術批評家」にはこの頃デビューしたものが多いが、かれらには専門領域の違いを超えた一つの共通点があった。それは制作者や鑑賞者の代弁をするのではなく、双方を見渡したうえで両者を橋渡しできるような議論への志向である。かれらは概して前の世代よりも豊かな美術史の知識を持ち、ときに左傾化した物言いを隠そうともしない。いずれも同時代の美術をより広い枠組みのなかに置いて、社会や歴史の観点からそのありうべき姿を語ろうとする意欲のあらわれだった。

もちろん美術家たち自身も手をこまねいていたわけではない。不振をかこつ展覧会を前に、美術が社会との回路を回復させようとすれば、考えられる処方箋は二つしかない。ひとつは展覧会を見限ること、いまひとつは展覧会そのものに何とかして活力を取り戻させることである。

一九三〇年代の日本で壁画が盛んに試みられたのは前者の流れに棹さしている。二科会の洋画家小出楢重は一

595

九三〇年のエッセイで、展覧会の会場で売約される作品などほとんどない、「何千人の人達が散歩して了ひ、画界の潮流を示して了ふと直に引込めて、あとは、画室の二階へ永久に立てかけておく」と嘆いていたが（「最近の雑感二つ」『東京朝日新聞』一九三〇年四月二五日）、たしかに半永久的に設置される壁画は、こうした使い捨てから作品を守ることができた。画室や展覧会場のスケールを超えた大画面が要求するモニュメンタルな絵づくりも、従来では得難い体験であっただろう。

だが、のちの戦争画を考えるうえでそれ以上に示唆的なのは、壁画を描くことそれ自体のうちに美術家たちが見出していた、「職業」としての手応えかもしれない。壁画の制作は欧米にまたがる当時の流行ではあったが、アメリカやメキシコの壁画が多分に政治的な背景をもつのに対し、日本の壁画の多くは都市の商業施設を舞台に繰り広げられている。これは言い換えれば、日本の画家たちがこの時期の壁画を「仕事」として描いていたということでもある。注文にこたえて描き、出来ばえに応じて対価を得る。近代以前の画家には保証されていた画家という職能のシンプルな充実感を、壁画の体験は画家たちにあらためて思い起こさせていた可能性がある。一九二〇年代のパリである成功を収め、中南米・北米の旅をへて日本に帰着して以来精力的に壁画を手がけていた藤田嗣治は一九三六年のある文章で、「私は只画人として描く機会さへあれば、描いてる幸福さへあれば」描く場所も注文主も選ばない、「画題は吾等にとつての借用物に過ぎない」のだと語っている（「現代壁画論」『改造』一九三六年三月）。壁画制作そのものは日中戦争の勃発とともに下火となり、さしたる成果は残せなかった。それでも壁画のようなものに美術家たちが飛びつく素地は、すでにこの時点で整っていたと言わねばならない。

一方、展覧会を割って出る試みとは別に、展覧会そのものに活力を取り戻させる努力も続けられていた。日本画家の川端龍子が自身の団体「青龍社」の旗揚げ（一九二九年）に際し、従来は否定的に用いられてきた「会場芸

術」の語をあえてモットーに掲げたのはそのひとつだろう。そもそも日本家屋が多いわが国では、日本画は洋画よりも販路に恵まれている。絵で食べていける日本画家は前に述べたような洋画家の「堂々巡り」を経験することなく、社会のなかで安んじていられる可能性が高かった。のちに展開する戦争画でどこか日本画の影が薄くみえるのも、写実的な描写力が洋画に及ばなかったというだけでなく、日本画家の平時の職能が生業としてそれだけ安定していたことを示唆している。だが、この安定こそが日本画の表現力を削いできたのではないかと川端はいう。販路の終着点としての床の間を意識する限り日本画は伝統の枠を超えることができない。むしろ展覧会というような大画面いっぱいに現代ならではの表現を繰り広げるべきではないか、というのが川端の主張だった。川端自身や福田豊四郎など、戦争画の制作で気を吐いた数少ない日本画家に青龍社ゆかりのものが目立つのも、こうした意気込みと無縁ではない。

また展覧会の活性化というなら、一九三五年に始まり美術界全体を巻き込む騒動に発展した帝展改組も、展覧会に活力を取り戻す取り組みではあっただろう。二科会や日本美術院といった在野団体の大家を帝国美術院に取り込むとともに、帝院が主催する帝展でとかく無気力な制作が問題視されていた無鑑査出品者の資格をリセットするという文部大臣の発案は、帝展を一九〇七年に発足した当初の、国民注視の的であった文展へと若返らせる試みだった。だが結論から言えば、その結果は逆効果でしかなかったようにみえる。改組をめぐる紛糾は帝展と在野団体の双方で組織の分裂を招き、美術界の一元化とは程遠い結果に終わっている。翌年の再改組をへて一九三七年に落ち着きを取り戻してみれば、実際に資格を失った無鑑査作家はほとんどいなかった。騒動の過程で右往左往する美術家たちの姿をジャーナリズムはこぞって報じたが、その好餌となったのは人事であって作品ではなかった。

当初の目論見通りには運ばなかった改組だが、その後の美術にあたえた影響は小さなものではない。改組が波紋を投げかけたのは社会ではなく、美術家たちの心に対してだった。組織をちょっといじる程度のことで美術家たちはなぜ蜂の巣をつついたような大騒ぎをするのか。政治家や官僚にはこのことが解せなかったにちがいない。だが読者はすでにお気づきの通り、大臣がつついた美術団体というものの当時の権威は、美術界の外皮ではなく心臓だった。自らのアイデンティティーの根底が一片の行政命令によって崩されかねないことを、美術家たちはこの改組で思い知ったのではないか。これ以降、戦時体制の進行にともない様々な統制が美術界にもおよんでいくのを横目で見ながら、多くの美術家たちが自発的に、思想的な抵抗も感じないまま統制に服していった背景には、おそらくこのときのトラウマがあった。帝展改組が美術の戦時統制に先駆けていたのは、その仕方ではなく

「され方」のほうだったというべきかもしれない。

もうひとつの見過ごせない改組の余波は、例の無鑑査クラスにかかわっている。かれらは分野ごとに不出品同盟を組み、既得権の維持を目指して条件闘争を繰り広げたが、世論の支持は得られなかった。『東京毎夕新聞』の美術記者であった田澤良夫（田軒）は、すでに一九三〇年の時点でかれらのことを、増殖する速さだけでなく質の悪さにおいても帝展の癌だと述べていた。無鑑査出品の特権をもつ作家には「鑑査を受けてゐた時代よりはどうやら力が抜けるものが多い。而も、その力の抜けた作を平気で出品する」これが年を追って増加することで帝展の評価を押し下げていることになぜ当局者は気づかないのか、と田澤はいう（「帝国美術院会議に就ての感想」『アトリエ』一九三〇年五月）。

改組当時の識者の意見も概ねこれと同じだった。一貫して改組を支持し続けた美術史家の兒島喜久雄は一九三五年の論説で、「旧無鑑査級のレベルが低かったことも否み難い事実」なのだから、改組後の帝展にまでその特権

598

を認めろなどとは言えないはずだ、と不出品同盟の動きに釘を刺す〈「反帝院盲動」『中央公論』一九三六年七月〉。帝院側の当事者として改組を主導した洋画家の和田英作もまた、自身の意図をまとめた一九三六年の文章のなかで、帝展無鑑査の弊害は周知の事実だったのだから今さら当人たちが既得権を振りかざしてもはじまらない、「鑑別の水準にも達せぬ劣等な作品を臆面もなく出品する様な作家を、国家の奨励機関が漫然と保護する必要はない」と、抗議の声をはねつけていた〈「平生文相に与ふ」「松田改組」の理想と平生文相の美術行政』『改造』一九三六年八月〉。

じっさいどれだけの作家が無気力であったのか、今から振り返って判断することは難しい。だがそれらを十把一絡げに実力不足と切って捨てるこうした発言が、では実力とは、しかも大衆の眼差しに晒されてなお一目瞭然であるような作家の実力とはなんなのか、との疑問をかれらのうちに惹起した可能性はあるだろう。

帝展の中堅作家で不出品同盟の一員でもあった東京美術学校助教授の洋画家伊原宇三郎は一九三五年のある記事のなかで、意外にも、今回の改組は「空前絶後の盛事」であり、「観方によれば、事件の内容とは別な点で、文化的、社会的に重大な意義を見出すことが出来る」のではないかと語っていた。「此騒ぎは程なく、或はある期間を経て、何等かの形で落つくであらう。その落ついた後に、必ず烈しい実力の競争時代が続いて来ること、思はれる。そして、其時になってはじめて、今度当局が希つた情実や癌の排除や、有名無力者の自然淘汰が行はれるのであらう。／若い者、実力のあるものにとつて、真実勉強の仕甲斐のある時代が近づいて来た」〈「大事な事 一」『アトリエ』一九三五年七月〉。

数年の後、戦争画の描き手として旺盛な活動に乗り出す自らの姿を、この時点で伊原が予見していたと言うつもりはない。それでも伊原をはじめ、中村研一や小磯良平、猪熊弦一郎といった、のちに戦争画に健筆をふるうことになる作家たちの多くが当時のいわゆる無鑑査クラスであったことを思えば、改組がかれらにおよぼした影

599

響も逆に推し量れるのではないか。今後の美術は展覧会の内側だけで閉じた独りよがりのものではなく、広く大衆にまで届く声を持たねばならない。来るべき戦争は、ある意味この覚悟にかたちをあたえたに過ぎなかった。戦争画を迎え入れる心情は、戦争そのものに先駆けてすでに描き手のうちに兆していたことになる。

では、どうすれば美術の声は大衆に届くのか。逆に言えば、なぜ現今の美術は大衆に届く声を持てないでいるのか。このことについて、音楽評論家の兼常清佐は、前にも引用した一九二八年のエッセイのなかでちょっと興味深いことを書いていた。兼常によれば、昨今の展覧会が退屈なのは何にもまして「画題がまづ私共を動す様な画」が少ないからだった。「たとへばミレーの『晩鐘』や『落穂拾ひ』などは、その画自身ももちろん画としてのいろ／＼な美の条件を満足してゐるであらうが、しかし何よりもまづその画題が私共の心を捉へる」のだという（「素人の美術観」『改造』一九二八年五月）。かねてから純粋な美術の独善を批判され、それを引け目にも感じてきた美術家たちは、こうした意見を一笑に付すことができなかった。

美術は「テーマ」をよりよく伝えるための媒体であってかまわない、というこの命題は、美術家の側でも真剣に検討され始めていたようだ。帝展の洋画家斎藤與里は一九三一年のある座談会で、「物語的の絵とか、色んな世間の事実とか、空想とか、そんな物」を描いた絵には「その捕へられた材料によつて一般を惹付ける力」があるのではないかと語り（「展覧会の問題」『美術新論』一九三一年四月）、独立美術協会の洋画家中山巍もまた一九三三年の別の記事で、「テーマ芸術（絵画）なるものは兎に角今後相当隆盛になることと思ひます」と将来の見通しを述べている（「テーマ芸術に就いての答」『アトリヱ』一九三三年五月）。モダンアートが真っ先に振り捨ててきたはずの物語の絵解きを、一九三〇年代の美術家たちはむしろ活路ととらえていた。大衆を動かすような物語さえあれば、美術はそれを頼りに社会的な活力を取り戻すことができる。この認識に至った時点で、美術家の側では戦争美術

600

を受け入れる準備が整っていた。ある意味、戦争画に先立ちまず生まれたのは「戦争画家」のほうだったといえるかもしれない。

戦争美術の時代

さてここから後は、拙文の趣旨としては蛇足である。戦争美術が生まれ、試行錯誤をへて育ってゆく過程については直接収録文献に当たっていただくにしくはないのだが、時代背景にまつわる最低限のガイダンスだけは記しておきたい。

一九三七年の盧溝橋事件に始まり一九四五年の敗戦で終わる昭和の大戦争は、一九四一年十二月の真珠湾攻撃を境にして前半と後半に分けることができる。前半の「日中戦争」から後半の「太平洋戦争」へと続く流れは政治的にはもちろんひと続きの現象だが、こと文化史にかぎってみれば、両者は全く異なる時空間だった。その違いはひとえに、戦争理念の有無にかかっている。

国家の総力をあげて戦う総力戦は二〇世紀にいくつも例があるが、日中戦争が特異なのは、それが戦争理念を持たずに戦われたことだった。戦中に出されたスローガンはおびただしい数に上るが、「暴支膺懲」にせよ「贅沢は敵だ」にせよ、その多くは日中戦争期に集中している。これは、そうせざるを得ないほど戦争目的が国民に浸透していなかったことを示唆している。

日中戦争の勃発直後から従軍画家は日を追って増えていったが、そのほとんどは動員されたものではなく、完全に自発的な従軍だった。それはなぜか。

総力戦を戦う国家では往々にして、戦い方の「濃度」に応じた同心円のような心理空間が社会にかたちづくら

れる。最も戦い方の色が濃いのは当然、同心円の中心にいる当事者の兵士だが、総力戦である以上、そのまわりに位置する国民もまた戦っていなければならなかった。とはいえ、自分もまた戦っていると胸を張れる国民はそう多くない。こうして兵士の外側には、兵士の立場からの離れ具合に比例して国民の多くが「疚しさ」を募らせていくような同心円状の社会が形成されることになる。その際、兵士ならぬ一般人の、そのまた外部に自らを位置付けてきた美術家にどれほどの同調圧力が働いたかは、あらためて述べるまでもないだろう。

もちろん、これはあらゆる総力戦の通例であって、日本だけの現象ではない。日本の美術家を襲った特異な悲運は、その疚しさを癒すすべが構造的に封じられていたことだった。たいていの総力戦では、その規模に見合った戦争目的や大義が用意されている。そしてこの理念さえあれば、一般の市民もそちらを向いている身振りを示すことで疚しさから免れることが可能だった。ところが戦争理念の曖昧な日中戦争では、この手が封じられている。そうした条件下で安心を得る唯一の方法は、自分も兵士のようであることを示すことをおいてない。美術家たちが呼ばれもしない大陸の戦場へとわれ先に足を運んだ最大の理由はこれだった。

とはいうものの、写真はおろか映画もラジオもある時代に、報道の現場で美術家にできることは限られている。結局かれらに許されていたのは、戦場にまで押しかけただけのことはあると言わせるだけの戦争の「絵」を描くことでしかなかった。八方ふさがりのこの状況が、しかし戦争美術の発端となる。

好きこのんで戦争の絵──モダンアートからみれば退行でしかない物語の絵解き──を描かざるを得ない立場へと自らを追い込む画家が、加速度的に増えつつある。この事態にまず色めき立ったのは美術批評家たちだった。

日本が西洋から美術を学び始めた一九世紀後半は、アカデミズムからモダンアートへと美術の前提が移り変わ

念頭にあったのはアカデミックな歴史画（物語画）としての戦争画である。

る絶妙の端境期だった。美術を知的なものと考えるアカデミズムでは、最も知的な形式として群像大画面のテーマ主義絵画、いわゆる歴史画が尊ばれる。重要なテーマの一瞬を切り取る歴史画において、戦争は最もポピュラーな画題のひとつだった。一方、新たに興りつつあるモダンアートの前提に立てば、美術の命は知性ではなく感性、画家個々人の個性ということになる。端境期に双方を眺め渡すことから出発した日本の近代美術は、ヨーロッパにおけるアカデミズムの蓄積に圧倒されつつも、勢いを増すモダンアートに遅れをとらぬよう、全力でこれを追いかけねばならなかった。これ以降の達成は近代日本美術の数多の作品が示すとおりだが、その発端で抱え込んだアカデミズムの欠落の意識は、ヨーロッパ美術の伝統に対する引け目となって、長く批評家や作家の意識下にくすぶり続けていたようだ。日中戦争期の画家の従軍ラッシュを見て、美術の専門家たちが、遅ればせながらアカデミズムの欠落を取り戻す絶好の機会ととらえたのは無理からぬところだった。

その意味でいえば、一九四〇年のパリ陥落はわが国の美術にとって思われている以上に重大な出来事であったかもしれない。美術の都の陥落でモダンアートの凋落を印象付けられた美術家たちは、以前にもまして熱い眼差しを近代以前の美術に注ぐようになる。一九三〇年代の閉塞感をすでにご存じの読者であれば、このときの美術家たちの高揚感も想像できるのではないか。美術がまずは技術の問題でありえた時代、美術家が預言者ではなく一個の職業人でありえた時代への憧れを、モダンアートの都の陥落はいっきに当時の現代美術のテーマへと押し上げたように見える。同じ年に近衛内閣が打ち出した新体制運動にあれほど多くの画家が期待を寄せたのも、制作がそのまま生活でもあるような、理想としての「前近代」的な美術のあり方をその行く手に期待したからに他ならない。

興味深いのは、戦時下の美術家を苦しめた制作資材の欠乏にもこの機運を後押しする側面があったらしいこと

だ。新体制運動が取り沙汰された一九四〇年の夏には、不要不急の物資を軍需に振り向ける施策として奢侈品等製造販売制限規則（七・七禁令）が打ち出されている。美術作品は当面の規制を免れたものの、美術家たちの憂慮は深く、七・七禁令後に結成された美術団体連盟はその初仕事として、油絵具の輸入確保を当局に願い出ている。同連盟を拡充して一九四二年に発足した美術家連盟の業務の柱は、国産油絵具の品質管理とその切符制販売だった。日本画に用いる絵絹の販売も同じ年から切符制に切り替えられている。やがてこうした画材統制のための諸団体は一九四三年に一本化されて日本美術及工芸統制協会となる。同協会は、美術家の大同団結をうたって同時に結成された日本美術報国会と物心両面で対をなす組織だった。

注目すべきはこうした画材の欠乏が、一方では美術家たちに技術の見直しを促してもいたという点だろう。一九四一年のある座談会で批評家の今泉篤男は、これからは「絵具を技術的に慎重に大事にして使ふやうな風潮」がでてくるのではないかと述べ（「『絵画の技法を語る』座談会」『新美術』一九四一年一二月）、洋画家の須田国太郎も同じ雑誌の別の記事で、今後は貧しい材料でやりくりしなければならないだろうが、「それには、それに適応した技術」が必要になると書いている（「油絵の技術」『新美術』一九四一年一二月）。画材を使いこなさざるをなくなった美術家たちは、近代以前に積み重ねられた厚い技術の伝統と対峙することをもとめられた。戦時の美術家たちがルネッサンスやバロックの美術に熱い眼差しを注いだのも、自らの制作を地に足のついた技術の次元からとらえ直したいという意欲のあらわれだった。

かつての画家のように請われて描き、出来栄えに応じて手ごたえを得たいという、画家たちのこの憧れに手を差し伸べたのは、批評家ではなく、陸・海軍の報道部と新聞社、とりわけ朝日新聞社だった。

日中戦争が泥沼化しはじめた一九三八年頃から、軍は長期戦を視野に入れて文化人の活用を画策するようにな

604

る。押し寄せる画家をさばくだけでなく、しかるべき画家をこちらから招き、画題や必要な資材を提供してモニュメンタルな戦争画を描いてもらってはどうか。一九三八年に上海の中支那派遣軍報道部で生まれたこのアイデアが、のちに戦争画の代名詞となる「作戦記録画」の発端だった。

時を同じくして朝日新聞も、こちらは従軍画家たちの組織化に動き始めている。たいていの新聞社では社会部の事件記者が美術記者を兼ねていた当時、美術専門のスタッフを多数抱え、『美術年鑑』の編集を請け負った経験もある朝日新聞の美術界における存在感は、他社を圧倒していた。同社の営業部員であった住喜代志の肝いりで一九三八年に発足した大日本陸軍従軍画家協会は、明くる一九三九年に拡大改組されて陸軍外郭団体の陸軍美術協会となる。改組の時点ですでに会員は二百名を超えていた。

戦時中に開催された戦争美術の主だった展覧会のほぼすべては、陸・海軍と朝日新聞の合作だったといっても過言ではない。朝日新聞社は聖戦美術展（第一回 一九三九年、第二回 一九四一年）、大東亜戦争美術展（第一回 一九四二年、第二回 一九四三年（第一回 一九四三年のみ読売新聞社が共催））、海洋美術展（第四回 一九四〇年、第五回 一九四一年、第六回 一九四二年、第七回 一九四三年、第八回 一九四四年）、航空美術展（第一回 一九四一年、第二回 一九四二年、第三回 一九四三年）といった展覧会を主催もしくは共催し、陸・海軍の報道部が委嘱した「作戦記録画」をその目玉に据えて大観衆を集めた。真珠湾攻撃一周年のタイミングで開かれた第一回大東亜戦争美術展に足を運んだ人は巡回展をふくめて三百万人に上るともいわれる。戦争美術のある側面が朝日新聞社の独占的な文化事業であったことはまちがいない。

とはいえ、批評家が期待をかけ、美術家自身も自覚して臨んだレベルからみれば、日中戦争期の戦争画は低調だった。理由は戦争それ自体の曖昧な性格にある。歴史画としての戦争画を描きこなすには、戦争というモチー

605

フを素材と見切って、いわば高みに立って操作する必要がある。だが兵士の立場から距離を置き、あまつさえ高所から兵士を操るようにも見えかねないそのような制作態度は、兵士ではない立場での戦争協力を正当化できるだけの理念が存在しない日中戦争期の社会では、あまりにも危険なふるまいだった。

状況を劇的に変えたのは、一九四一年一二月の真珠湾攻撃だった。連合国全体を敵に回して新たに始まった太平洋戦争は日中戦争の行き詰まりを打開するための大博打に過ぎず、泥沼の日中戦争は依然として続いている。にもかかわらず、多くの国民がここで快哉を叫んだのは、この新たな戦争が西欧列強からのアジアの開放という「戦争目的」を明確に打ち出していたからにほかならない。

事態の急展開は、美術家にとって追い風だった。まず国民全体で共有できる重要な物語が姿を現したということ。作り手と受け手の双方にまたがって共有される善悪二元論のくっきりした物語は、あたかもヨーロッパにおける聖書や神話のように、歴史画の重要な素材を画家たちに提供していた。また明確な戦争理念の登場で、画家たちに戦争を「描きこなす」余地が生まれたということもある。同じ理念を目指す以上、画家が画家らしく戦争を描くこともまた、もはや兵士のそれとは異なる、しかし立派な戦争協力だった。

重要なテーマを大画面にまとめあげた太平洋戦争期の「作戦記録画」は、西欧アカデミズムでいうところの本物の歴史画だった。一九四二年末の第一回大東亜戦争美術展に並んだ洋画家宮本三郎の陸軍作戦記録画《山下、パーシバル両司令官会見図》が帝国芸術院賞を受賞した際、その理由を審査評語は、「東洋人ガ英人ヲ屈服セシメタル歴史的場面ノ此ノ種ノ作品トシテ西洋人ニ比シ恥カシカラザル技術ヲ具備セルヲ認メ……」と述べていた（「第二回帝国芸術院賞授賞要旨」『畫論』一九四三年六月）。日中戦争期にあれほど望まれながら不発であっ

606

た歴史画としての戦争画がここにきてついに生まれたこと、西洋美術の伝統の水脈そのものに手が届いたことの喜びが行間にあふれている。戦争美術の展開に焦点を合わせた本書のボリュームが太平洋戦争期に入って以降急激に膨らむのも、戦争美術をめぐる議論がそれだけ活発化したことを示している。戦争美術はありうる選択肢の一つであることを超えて、時代の主流に躍り出ようとしていた。

ちなみに、前線を支える国内の生産現場が、この頃から美術のモチーフ、あるいは舞台として意識され始めるのも前述の機運と無縁ではない。総力戦の目的が明らかになった以上、そちらを向いて戦っているのはもはや兵士だけではなかったからだ。炭鉱や軍需工場における市民の労働もまた、太平洋戦争という物語の重要な一部だった。その意味で、太平洋戦争期のいわゆる生産美術は戦争美術の傍流ではなく、総力戦を描く努力のもう一つの本流であったとみるべきだろう。

ところで周知の通り、太平洋戦争の緒戦の勝利は長くは続かなかった。戦局は一九四二年の半ばで頭打ちとなり、これ以降敗戦にいたるまで悪化の一途をたどることになる。この逆境が、しかし戦争美術を加速させたと言えば読者は驚かれるだろうか。

戦況の悪化は物資不足に追い討ちをかけ、ただでさえオーバーロードの展覧会に並ぶ作品は国威発揚をうたったものか、そうでなければ農業、鉱工業の増産を鼓舞するものばかりとなり、その数は狭義の戦争画をはるかに上回っていた。一九四四年、情報局の美術展覧会取締要綱によりその展覧会の開催すらおぼつかない段階に立ち至ると、美術家のなかには直接生産の現場まで出向き、寝食を共にしながら生産活動を後押しする作品を現地制作しようとするものも現れるようになる（軍需生産美術推進隊）。大衆のなか

で大衆とともに、大衆に役に立つ絵を求められて描くという一九三〇年代美術の理想をかなえたのは、多少の皮肉を込めて言えば、敗戦へと向かう苛烈な戦況だった。

歴史画としての戦争画の場合、悪化する戦況はその「純化」を助けたと言えばいいだろうか。日本軍は負けを重ね、どう工夫したところでかつてのような栄光に満ちた場面を描くことはできそうにない。だが、太平洋戦争の勃発とともに浮上した日本の「正義の物語」は依然として生きている。こうした二律背反の状況をふまえて選び取られたのが「蹂躙される正義」ともいうべき「玉砕」の主題だった。

はじめてこの主題に取り組んだ藤田嗣治の《アッツ島玉砕》（一九四三年）は、同胞の無残な最期をとらえたその主題にもかかわらず、一般からは圧倒的な好評をもって迎えられたことがわかっている。展覧会場の《アッツ島玉砕》の前には賽銭箱が置かれ、ときに身を投げ出して拝む人の姿が認められたという。その理由はひとえに、「蹂躙される正義」の主題が戦争末期の日本において持つ意味とその文脈を藤田が知悉していたことにあった。展覧会場の《アッツ島玉砕》の前には賽銭箱が置かれ、ときに身を投げ出して拝む人の姿が認められたという。その態度はもはや、鑑賞ではなく礼拝だった。藤田の《アッツ島玉砕》はアカデミックな歴史画であることを通り越して宗教絵画の殉教図のようにあつかわれていた、とこれを言い換えてもよい。だとすれば、前近代の姿を取り戻したいという一九三〇年代美術の夢もまた、戦争末期に至って過激なかたちでかなえられていたことになる。

以上、収録文献の語る言葉に耳を傾けながら、戦争美術が生まれ、育って、異形の爛熟にいたるまでの過程を自分なりに祖述してみた。

これはこれで事実だろうと私は思う。だが、もちろん事実は一つではない。今後は一人でも多くの方が、それぞれの視点で、本書の言葉から当時の息遣いを汲み上げてくださることを願っている。そうして、激動の時代の

608

美術にまた新たな光があたることにでもなれば、編者としてこれにまさる喜びはない。

（かわた・あきひさ／千葉工業大学教授）

美術批評家著作選集　第21巻

戦争美術の証言　（下）

発行日──2017年2月28日
監修者──五十殿利治
編纂者──河田明久
発行者──荒井秀夫
発行所──株式会社ゆまに書房
　　　　〒101-0047東京都千代田区内神田2-7-6
　　　　TEL.03-5296-0491／FAX.03-5296-0493
印刷──株式会社平河工業社
組版──有限会社ぷりんてぃあ第二
製本──東和製本株式会社

定価：本体24,000円＋税　ISBN978-4-8433-5126-0　C3370

Published by Yumani Shobou, Publisher Inc.

2017 Printed in Japan

落丁本・乱丁本はお取替いたします。